百年中国舞蹈史（1900—2000）

冯双白 著

CNS 湖南美术出版社　岳麓书社

目 录

导 言

20世纪的中国舞蹈，是华夏舞蹈史上富于创造、变幻多端、精彩纷呈的一个发展时期，其艺术趋向、品味旨趣、创演方法、人物风华、事件更迭，都大有可书之处。限于篇幅，本书仅以历史脉络的大线索为条理，记述那些对于中国20世纪舞蹈历史变革有重大影响的人物、作品或事件，也对艺术成就卓著者给予一定的观照。当然这其中，必然有所选择，有所舍弃。取舍之间，不可避免地带有笔者观察这段历史的立场和出发点。那么，什么是我所特别关注的历史现象呢？

首先，我认为20世纪的中国舞蹈对于整个封建社会之中国舞蹈历史来说，不是一种自然的历史递进，而是一种真正的舞蹈历史革命。20世纪的舞蹈历史，最为重要的特质，是舞蹈艺术创作登上了历史舞

台！简言之，20世纪以前的中国舞蹈，虽然曾经拥有绵长的历史和艺术收获，其历史源头甚至远远早于有记载的诗歌、绘画或音乐，然而，封建社会舞蹈之历史地位

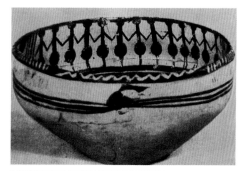
舞蹈纹彩陶盆 青海同德县巴沟乡宗日遗址出土

却远远不能与其他艺术门类比肩！原因何在？有人将此一种历史地位的悬殊和落差归结为舞蹈本身就属于"轻歌曼舞"，当然也就只好永居"小妹妹"的地位，而且它是那样鲜明地具有"肉体"的性质，于是远离"灵魂"似乎也就理所当然。对此观点，我完全不能苟同。我认为，中国传统舞蹈，分为两大支脉：其一，宫廷礼乐和女乐；其二，民间祭祀和自娱。二者的共同源头，是以宗教信念和行为为核心，以劳作传习和生命繁衍为根基，以战争动员及凯旋为华彩的原始舞蹈。当传统宫廷舞蹈与民间舞蹈分别开始踏上自己的历史道路后，它们虽然常常交叉浸染，但居于

历史主流和主导地位的，还是宫廷乐舞。又由于宫廷礼乐与人心、人性渐行渐远，宫廷女乐则占据了历史舞台。因此，20世纪之前的中国舞蹈与其他艺术远远不能相提并论的真正原因在于，中国封建社会之舞蹈，从其本质而言，是一种女乐的艺术，而绝非当代文艺学体系中的"创作艺术"。女乐，本质上不是一种艺术创作，而是一种为宫廷需要服务的娱乐性编排。这一点，是本书观察、分析、记录和评析20世纪中国舞蹈的根本出发点。本书以"创作艺术"作为本段历史研究的逻辑起

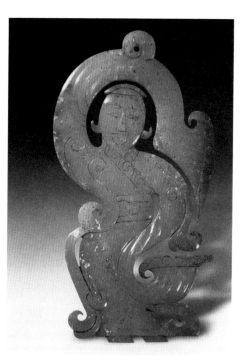
战国白玉雕舞女玉佩

点，也主要从这一点来打开历史画卷。但是毋庸讳言，我们是无法完全全重现历史画卷那丰富面貌的。

中国古代舞蹈传统是描绘中国现当代舞蹈历史的一个必不可少的参照坐标。其中，女乐的盛大，是这传统中非常引人注目的一方面。它取得了鲜明的成就，写下了辉煌的历史之页。但是，纵观中国古代舞蹈发展史，我们也会发现，这是一个有些失重的传统。其中，舞蹈似乎始终没有取得像中国诗歌、绘画、雕塑、小说那样的艺术地位。古代舞蹈史上的"舞蹈家"在中国整个文化体系之建构中始终没能取得像其他艺术门类的艺术家那样的社会地位。就中国舞蹈史之作品来看，带有鲜明艺术个性创造的作品是非常匮乏的。这种现象，我称之为"失重的中国舞蹈传统"。

为了更清晰地说明20世纪之前占据历史主导地位，即由统治阶级推动的主流传统舞蹈与20世纪中国舞蹈艺术创作的区别，我们从以下几个方面做一些探寻。

首先，让我们看一看舞蹈之功能。

舞蹈在中国历史上有过辉煌的时代，也有过消沉的时候，它在辉煌与潜沉里，形成了独特的传统，这种传统可以具体描述为：社会信仰的仪式性外化，大业告成时的功成作乐，皇亲贵戚的声色享乐，普通百姓的岁时酬谢。历数中国古代舞蹈史册，典籍多多记载的是舞蹈与皇朝重大事件的结合，以及观风俗、知世情、察民怨、传教化的乐舞观，正所谓："声乐之入人也深，其化人也速"[1]；"故乐行而伦清，耳目聪明，血气平和，移风易俗，天下皆宁"[2]。

大约从中国第一个奴隶制王朝的统治者夏启的时代开始，当奴隶主与奴隶的差别日益加大，奴隶之间的分工日益分明，社会上便出现了一种新的奴隶，她们都是女性，她们容貌出众，身材苗条，动作灵活，被培养为以美色和歌舞供奴隶主享乐为生的人，有一段时期，她们被叫做"万人"。

为什么叫做"万"？有一种解释说，"万"是当时社会上对从事歌舞表演的人的称呼，"万人"就是歌舞奴隶。也有人解释"万人"表演的歌舞是多种多样的，"万舞"即是对她们所表演的内容的一种形容。其中最经常表演的就是显示性爱意味的舞蹈。在《左传》里，曾记述贪恋文夫人美貌的楚国令尹子元，为了诱惑的目的而在文夫人所住的宫墙外组织大规模的"万舞"表演，令文夫人非常难过，更加想念她已经故去的丈夫楚文王。

用舞蹈暗示性地诱惑，看来古已有之。据传，在夏代，那个叫"桀"的荒淫统治者养了专门从事歌舞活动的女性奴隶3万人。他日夜不绝地纵欲，干尽了伤天害理的事情。为了追求新奇和刺激，他命人修建了高高的瑶台，每次聚集众多的歌舞艺伎，以壮观和众多为荣、为美、为乐。他甚至还命人在深山之中建造了长夜宫，让男女不分性别同居杂处，恣意淫乐。后世的人对此提出了严厉的批评：桀使女乐充斥于宫廷之中，到处见到的只是美丽的锦绣和歌舞，有抱负的智者受不了这样的气氛，远远地离去，女乐最终使国事废绝。

商代的君主中，纣王是一个出名的败国之人。据说，他曾下令修建了一座精美的建筑——鹿台。鹿台之大，方圆1.5公里，高达千余尺，耗时7年才建成，远远地望去，鹿台的顶端好像在云雾之中。纣王在此穷极享乐之事。他曾命令一个叫"师涓"的乐师专门编制了淫荡的乐舞，称"北里之舞，靡靡之乐"。更有甚者，他在自己享乐时，命众人相随，在地上挖筑酒池，到处悬挂精美肉条，让男男女女赤身裸体，互相追逐嬉闹，歌舞取乐。后世的人们因此把这种使人丧失意志和败坏人之品德的歌舞称为"靡靡之音"。

由于从事歌舞表演的女性乐舞奴隶已经成为社会的一种分工，因此她们有了自己的名称——女乐。关于女乐的最早的文字记载，是在甲骨文中，写法就是把一个"女"字和一个"乐"字拼接在一起。如果我们翻阅历史材料，就会发现有文字资料可查的中国古代舞蹈，以舞种而言，最早的和最多的是祭祀祖先性质的舞蹈和女乐。在商代的时候，巫风很盛，以歌舞向人所尊敬的神灵表示奉献，是巫觋的职责。但是，当奴隶主的财富日益增多，享乐之风日益兴盛，歌舞就不仅仅是对于神灵的贡献了，它必然转向娱悦君王。正是在这样的历史条件下，女乐得到了很大的发展。

女乐不仅被皇亲贵戚用于自己的享乐，还被用于国家之间的利益之争，是一种不见刀光剑影的武器。

春秋、战国时期，诸强争霸，你死我活。鲁国因为用了孔子，国家得到安定，日渐强盛。当齐国的国君齐景公听说鲁国

[1][战国]荀子《乐论》。

[2]王祎《〈礼记·乐记〉研究论稿》，上海人民出版社2011年版。

的安定已经到了夜不闭户、路不拾遗的程度，大大地担心起来。因为鲁国离齐国最近，一旦强大而开始争霸，必然首先进攻齐国，怎么办呢？

一个叫"黎钼"的人，跑去见齐景公献计说，采用割让城池来换取安全的办法，不是最安全的，不如用"沮"之计。何为"沮"？就是不计较办法在道德上的好坏，只求达到目的，即使是用了损人的计策，也没关系。具体的办法就是用"女乐"。

后来，齐景公真的从齐国选了美女80人、好马120匹，献给了鲁国的鲁定公，此公从那以后便沉迷于声色歌舞之中。孔子知道后长叹不已，恨这世道上的人太容易混淆黑白、颠倒是非。他离开了鲁国，一生的学识和伟大的抱负就从此再也没有得到施展的机会。

孔子的智慧和远见都是一般人所不能比的。然而，面对敌人的"美人计"，连他也没有回天之力了。

女乐的产生与发展，以及女乐在中国古代政治生活中的功能和作用，是我国历史上的一个重要现象。我们决不能小看了这个事实，因为它深深地影响了中国近两千年的舞蹈历史的发展。

当然，中国古代乐舞的发展，并不仅仅有女乐，也有宫廷的祭祀性乐舞，甚至还有某种程度的宫廷自娱性乐舞。前者如周代的六佾舞、唐代的宫廷雅乐等等；后者如汉代的"以舞相属"——官员们在宫廷宴飨中于席间轮流出场，独自表演一段舞蹈后，把舞的权力移交给下一位官员，以此"相属"，达到自娱和与人同乐的欢快目的。但是，封建王朝的宫廷生活中最主要的乐舞，还是女乐。

其次，让我们看一看封建社会里舞者自身的命运——由乐舞功能所带来的人的命运！

史料记载，从事歌舞表演者，长久地处于卑微、低下的地位，她们几乎没有任何人身自由，没有独立的社会地位，没有自己的幸福。在古代社会还流行陪葬制度的时候，女乐艺伎陪葬是经常的事情。

1976年，在河南安阳武官村的一座商代奴隶主的墓穴中，考古学家们发掘出了一些令人十分震惊的东西：在190余座坑里，有上千具人和牲畜的尸骨。在主要的墓室里，人们发现了中国古老的乐器——磬，还有一些小铜戈。这些小铜戈放在大墓室里，并不用作武器，而是歌舞演员的道具。就在墓室的西侧，人们发现了24具年轻女性的尸骨，据专家分析，她们很可能就是主人生前的乐舞奴隶。主人的生死，不但决定了她们的歌舞是否受到重视，更决定了她们年轻的生命之途的终结。

这是多么不平等的人生！

女乐艺伎的命运之悲惨，不但体现在自己要身受凌辱，而且还要眼看着自己的儿女世代承受下去。中国历史上的女乐一般都是家传，父母已为倡优，其子女多数便要继承。伟大的史学家司马迁在《史记》里曾说到秦朝的"中山国"（今河北境内）的情况。那里资源贫乏，人口众多，生途艰难。更早的时候，商纣王就是在那里建造"酒池肉林"，让人裸体相戏，歌舞通宵达旦。因此，那个地方多有世代的女乐家族以此为生。直至秦时，地方上多出倡优。"倡"，是对女性歌舞艺伎的称呼；"优"者，是对擅长玩耍戏谑之男性的称呼。倡优之中，以女性的命运更加难测，其中有些人"鼓鸣瑟，跕屣，游媚贵富，入后宫，遍诸侯"[3]。

在女乐得到充分发展的时代里，技艺出众者有的时候可以得到较高的社会地位，甚至因为嫁到皇家的深宫中而红极一时。有名的如汉代的戚夫人、赵飞燕。

戚夫人，是在汉代的刘邦、项羽之争

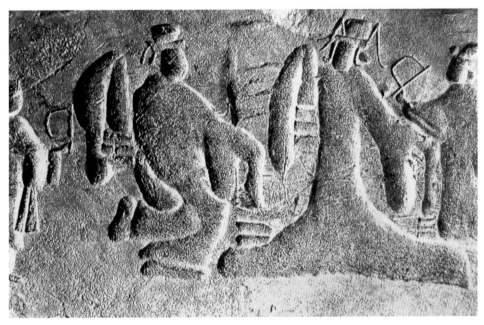

以舞相属，汉代宫廷自娱乐舞 四川彭县画像石

[3][汉]司马迁《史记·货殖列传》，中华书局2010年版。

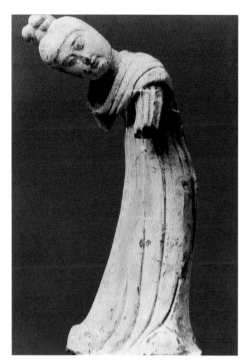

断臂舞俑 江苏扬州出土

中得到刘邦喜爱的一个能歌善舞的人。她很会体贴人，懂得人世的炎凉。她的歌舞美妙无比，最引人关注的是那"翘袖折腰之舞"，动态奇绝，长袖飘飘。她精通音律，能操持一种古老的乐器"筑"。刘邦有一首《大风歌》，唱词很豪迈："大风起兮云飞扬。威加海内兮归故乡。安得猛士兮守四方！"气概十分了得。当刘邦边唱边舞时，戚夫人击筑相和，深得精神要领。汉高祖与她生得一子，即后来的赵王如意。

赵飞燕，原名宜主，小的时候就显示出过人的聪明。长大以后，出落得异常美丽，身材姣好，体态轻盈。谁曾想家里突遭变故，父亲早逝，她与胞妹流落到长安街头，以编织叫卖草鞋为生，日子极为清苦。由于一次偶然的机会，她被收养并进入一个公主家当奴婢，从此改变了一生的生活。她努力钻研歌舞，充分发挥她自己的优秀才能，飞舞如燕，身轻如风。刻苦的钻研终于使她受到了汉成帝的专宠。在

永始元年（公元前16年）被立为皇后，显赫一时。据说，当赵飞燕跳舞的时候，大风吹过，似乎她就要随风而去。其舞蹈之轻，由此可见一斑。她还特别擅长在盘子上轻盈起舞。有一首唐诗《汉宫曲》曰："水色帘前流玉霜，赵家飞燕侍昭阳；掌中舞罢箫声绝，三十六宫秋夜长。"当然，说赵飞燕能够在人的手掌上跳舞，是后人对她的舞艺的一种夸赞，其中含有推测的成分，也含有联想的心理作用。不过，她以舞晋升于上层社会，却是实实在在的事情。

戚夫人、赵飞燕因擅歌舞而位达皇贵，但是，她们的最终命运又怎样呢？

在汉代的皇宫里，一个在历史上相当出名的人物，就是刘邦的妻子吕雉。她为人狠毒，使用各种计策，终于让自己的儿子当上了皇帝，即后来的汉惠帝。失去了刘邦保护的戚夫人，被吕后剃光了头发，终日囚禁在宫中的监狱里，做着春米的苦差。吕后仍然不甘心，设计用含毒的药酒害死了赵王如意，然后肆无忌惮地迫害戚夫人——砍断双手双脚，挖去双眼，用熏药使她的耳朵变聋，又强灌了哑药使她再也不能说话。吕后把戚夫人丢到暗无天日的窟穴里，活活地成为"人彘"。戚夫人的悲惨生活和命运，使人经常想起她在后宫春米时唱的那首《戚夫人歌》：

子为王，母为虏；
终日春薄暮，常与死为伍。
相离三千里，当谁使告汝？！

赵飞燕的结局又怎样呢？这个得到汉成帝的喜爱，传说中能在水晶盘上舞蹈的精灵似的舞人，在汉成帝死后没有多少年，即受到朝中官吏们的谴责，说她"不

守妇道"，没有子嗣，辜负皇室，很快被废除了皇太后的头衔，又被贬为庶人（即普通百姓），被迫以自杀的方式结束了她32岁的年轻生命。[4]

女乐在中国宫廷舞蹈发展历史上的恣肆蔓延，并没有给她们带来荣华富贵，反而使歌舞长期被看作是下等人的工作，是一种倡优之事，玩乐之举，甚至简直就是一种变相的对女性的赏玩。因此，歌舞长期没能进入真正的艺术行列。文人雅士们欣赏歌舞，多多少少包含着对于风流生活的追求；达官贵人们喜爱歌舞，更是为了消遣他们酒色过浓的无为人生。

当然，在历史上，特别是魏晋南北朝和唐代，社会生活里许多人自己也爱跳舞，那时的"以舞相属"，就是颇有名气的自娱性舞蹈形式。每当举行家宴或皇家盛大宴飨活动时，人们往往一个接一个地出场，随着音乐起舞，或在酒杯、饭碗上敲击出有节奏的音响，自得其乐地跳起来。但是，这种歌舞实质上是一种自娱性活动，还不是真正意义的艺术创作。

第三，让我们再来看一看女乐对于中国封建社会舞蹈审美观念之深刻影响。

女乐歌舞之风的长期蔓延，造成了歌舞表演风格只向一个方向发展，即轻灵、飘逸，以柔美为准则。在这方面，许多中国古代的诗词都有所描写：

"美人兴而将舞，乃修容而改服。袭罗縠而杂错。……盘鼓焕以骈罗。抗修袖以翳面，展清声而长歌……腾嫭目以顾眄，眸烂烂以流光。连翩络绎，乍续乍绝；裾似飞燕，袖如回雪。"——这是汉

[4]参见王克芬、董锡玖、刘凤珍《中国古代舞蹈家的故事》，人民音乐出版社1983年版。

代文学家张衡在《舞赋》里描写的盘鼓舞。

"仙仙徐动何盈盈，玉腕俱凝若云行。佳人举袖耀青蛾，掺掺擢手映鲜罗。状似明月泛云河，体如轻风动流波"——这是南朝·宋刘铄的《白纻曲》。

"倡女多艳色，入选尽华年。举腕嫌衫重，回腰觉态妍"；"新妆本绝世，妙舞亦如仙。倾腰逐韵管，敛色听张弦。袖轻风易入，钗重步难前。笑态千金动，衣香十里传。"——这是梁朝诗人刘遵、王训所记录的宫廷轻歌曼舞。

"我昔元和侍宪皇，曾陪内宴宴昭阳。千歌万舞不可数，就中最爱霓裳舞。……案前舞者颜如玉，不著人间俗衣服。红裳霞帔步摇冠，钿璎累累佩珊珊。……飘然转旋回雪轻，嫣然纵送游龙惊。小垂手后柳无力，斜曳裾时云欲生……"——这是唐代大诗人白居易的那首历代传咏的《霓裳羽衣舞歌》。

"山外青山楼外楼，西湖歌舞几时休？暖风熏得游人醉，直把杭州作汴州。"——这首传诵已久的诗，对南宋时期江浙一带的女乐歌舞之风做了生动的描绘。

"女真处子舞进觞，团衫罄带分两旁。玉纤罗袖柘枝体，要与雀声相颉颃。"——这是诗人张昱在他的《白翎雀歌》中对元代歌舞的记述。

从以上引述的种种诗词语句中，我们可以清楚地看到，大量的歌舞是以柔曼丽影的面貌出现，并受到欣赏者们的高度评价。有人曾把中国的书法和舞蹈艺术都比作线条的艺术。如果此一说法能够成立的话，那么，中国舞蹈艺术就是一种充满了柔美之道的线条，其中阳刚之气比较少见，狞厉之质比较少得，特别是在汉代以

后，女性之美在日渐昌盛的国度里越发得到赞扬，一些偏安的小王朝无力收复国土，却日益放纵于声色的享乐，女乐之风也因此蔓延开来。

这就是我们在"导言"开篇时所说的"失重的传统"！

失重，意味着女乐之风在中国长期

的封建社会里占据了舞蹈表演的主流的位置，是受到统治者推崇和扶持的舞蹈风格。

失重，也意味着歌舞艺术极少触及社会生活的重大矛盾、冲突，也很少触及人生的重大问题，女乐歌舞像浮萍或彩虹，美则美矣，却不能深入社会生活的内里和

反弹琵琶舞 敦煌莫高窟112窟南壁观无量寿经变

人类灵魂的深处。

失重，还意味着在歌舞艺术的行列里只有众多的表演者，有出色的表演艺人，或者说是艺伎，却没有或极少有独立的舞蹈艺术家。女乐的佼佼者可以位及千万人之上，却永远不会持有自己独立的人格和自由。

失重，更意味着在漫长的中国舞蹈历史中，很少有艺术家的创作。历史上的一些舞蹈艺人，也曾有过奉命而制作的节目，如唐朝的著名艺人李可及，擅长音律，曾改编西域的民间乐舞《菩萨蛮》，他为了讨好皇帝，编排了一个大型的乐舞《叹百年》去祭奠早死的公主。还有汉代一个李姓的艺人叫李延年，家里世代为倡，通音律，会歌舞，曾为张骞带回的胡曲谱写新的乐章。但是，他们都不是严格意义上的编导艺术家。

失重的歌舞传统，既然缺少真正的艺术家的参与，也自然缺少理论的总结。

中国是一个文化历史悠久的文明大国。中国的歌舞、音乐、戏曲、杂技、武术等，都给我们的中华文明增添了多样的光彩。文学和绘画在中华大地上也是受到人们普遍喜爱和尊敬的艺术形式。如果我们把诗、乐、画、舞这四个最古老又最出名的艺术品种做个比较的话，我们会发现一个奇怪的现象，即文学、音乐、绘画都有自己丰富的理论，中国的文论、乐论、画论可说是一个巨大的宝藏，而舞蹈呢？除去在先秦时代有过十分活跃的乐舞理论外，就很少再有丰厚的收获了。

当然，以上所说的，主要集中在中国古代宫廷舞蹈的范围里。另一方面，在民间，生龙活虎地还存在着一条舞蹈的大流。它每逢年关、节庆、婚嫁、丧葬、求子、求雨、争战、驱鬼、逐疫……也就是说，每当社会生活里要发生重大事情的时候，或是当人们的情感在特定的时刻需要爆发的关头，舞蹈，就以它特有的魅力扫过乡村的广场、街头、场院甚至村舍的小院或者炕头。

宋元以降，中国戏曲艺术得到高度发展，舞蹈被戏曲表演所吸收，独立的地位渐失；再加上统治者们严厉地禁止舞蹈活动，以防人们聚众闹事，原本已经失重了的舞蹈传统，就更加衰退了。

中国古代乐舞传统中辉煌一面的记载是相当充分的。先秦乐舞之富于想象力，汉代百戏之光怪陆离，南北朝乐舞的大交流和广采博收，盛唐乐舞的宏大张扬，宋代乐舞的民风淳厚，以及融于戏曲艺术中的元明戏曲表演性乐舞等，均在中华民族艺术中占有极为重要的地位。晚清，民俗舞蹈仍旧活跃在民间广场上，并且已经出现了半职业化的艺人，以在各种场合表演歌舞为生。由他们中的佼佼者带头，以各地民间歌舞小戏为艺术的基础，出现了一些地方性的、松散的歌舞表演组织，传承着千年以来民间舞蹈的精华。

以京剧艺术为代表的中国戏曲表演，此时已经积累了大量动作艺术方面的经验，不但古代剑舞、绸舞、袖舞等得到了保存，有了像梅兰芳等表演艺术大师的精心创造，如《洛神》、《天女散花》，而且还有了像齐如山《国剧身段谱》这样的理性总结中国人体动作艺术规律的书籍问世。

然而，当历史进入20世纪时，秦汉舞风已经烟消云散，大唐盛乐也已时过境迁。宫廷舞蹈在贫弱的国力下难以为继，舞蹈在人们的心中已经不再重要，甚至在城市的日常生活里绝迹。祭祀孔子的乐舞大概是那时节唯一可固定见到的乐舞，而在一般人眼里和心里，舞者都是低贱的女性，其身份和职业性质几近妓女！

然而，物极必反！

本书不求成为一本全方位的历史叙述，而是更加重视在近百年中是怎样的一些史实给这一段舞蹈进程打上了不可磨灭的个性印记，又是怎样的一些变化给这一段舞蹈发展镌刻出特殊的文化纹样，也正是这些史实和变化构成了近百年中国舞蹈发展的灵魂。

历史的发展虽然总是以一定的历史事件作为分期的明显标志，但是一个文学艺术的历史研究者却有理由不仅仅以政治历史分期作为自己研究的绝对标杆，而是总应该更细致地总结出本门类艺术史的分期性标杆。作为《百年中国舞蹈史（1900-2000）》来说，一方面我们总要寻找到舞蹈艺术的历史事件、人物、地点、思潮、作品等等，另一方面我们也必须把舞蹈放到整个历史背景中去观察，在文学艺术的历史变迁中去发掘现当代中国舞蹈艺术历史的发展动因和历史地位。

20世纪中国舞蹈的历史进程，特别是早期舞蹈艺术道路，由那些在舞蹈领域迈出了坚实步伐的舞蹈家们走出。这些舞蹈家，虽然有着不同的政治观点，甚至分属于不同的阶级或阶层，但是从舞蹈艺术发展历程的角度看，他们都是这条历史大道上的先行者。先行者们各自走着自己的道路，甚至完全不同的路径，形成了各自独特的风格，但"条条大道通罗马"，最后殊途同归——走向共和！1949年之后，舞蹈家们几乎有了共同的政治理念，他们虽然在各种艺术观点上多有自己的主

张，但在艺术道路方向上却基本相同。舞蹈创作和表演领域里开始有了全新的舞蹈艺术，必须指出的是，新中国舞蹈历史之"新"，早在1949年之前就已经迈开了自己的全新的历史舞步。我们在文字上处理整个20世纪中国现当代舞蹈历史，当然以1949年作为一个重大分水岭。然而，就舞蹈艺术的本质而言，中华人民共和国建立的当代舞蹈与20世纪上半叶的历史发展是密不可分的。而且，就舞蹈创作的本质意义而言，从吴晓邦推动"新舞蹈艺术运动"开始，20世纪中国舞蹈艺术就已经踏上了一条全新的历史大道。

第一章

社会变革之际的舞蹈启蒙

（1900—1936）

概述

20世纪中国舞蹈的发生，以本书的基本观点来看，从现代文艺学的创作艺术来看，具有真正翻天覆地的意义。即：针对几千年的封建社会之宫廷女乐而言，这一个百年的中国舞蹈艺术从根本意义上颠覆了传统乐舞的声色享乐功能。比较那些在乡间流传了千百年的民间自娱舞蹈而言，这一个百年的艺术舞蹈也完全超越了自娱自乐的性质而进入都市舞台审美表演的天地。当然，在清末的宫廷里，在乡村的庙堂或是少数民族地区的祭祀场所，带有社稷祭奠和民间信仰性质的宗教类舞蹈保存了相当长时间的生命力，发挥了一些寄托祈愿、调剂民望的社会作用。但是，真正的舞蹈艺术创作家、表演家的出现，代表着一种全新的艺术面貌！

当然，这样的历史巨变之动力，并非来自闭关锁国的中国内部。清末民初，孱弱的封建王朝和动荡的军阀乱治，让中国处在任人宰割、任人欺侮的状态。1840年的鸦片战争，中国失败，让帝国主义瓜分中国的贪婪愿望得以实现。随后的甲午海战，中国北洋水师的覆灭使中国处于极

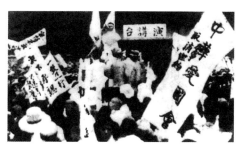

五四运动中反对卖国的演讲集会

为被动而屈辱的历史地位，日本从中获得了巨大经济利益和政治利益。这一时期的中国，内外交困，民不聊生，社会动荡，生活不安。外国与中国签订了一系列不平等条约，如1842年的《中英南京条约》、1895年的中日《马关条约》、1901年的《辛丑条约》，让中国成为国际资本主义贪婪势力眼中可以随意宰割的"羔羊"。正如毛泽东在《中国革命和中国共产党》一文中所尖锐指出的："帝国主义列强侵略中国，在一方面促使中国封建社会解体，促使中国发生了资本主义因素，把一个封建社会变成了一个半封建的社会；但是在另一方面，它们又残酷地统治了中国，把一个独立的中国变成了一个半殖民地和殖民地的中国。"哪里有压迫，哪里就有反抗。面对如此不堪的华夏大地，一批志士仁人，决心寻找救国之道。一方面强大的帝国炮火轰开了中国大门，另一方面繁盛的资本主义经济也让一批知识分子开始向西方学习，寻找中华崛起之道。

新艺术，来自于新文化。新文化运动和"五四运动"无疑是这一历史时期最重大的事件。它们带来了整个社会的巨大变革，催生了新质文化和艺术在华夏大地的问世。新的舞蹈艺术也是在这个历史条件下产生的。

19世纪末，鸦片战争的炮火硝烟尚未散尽，西方文化便已经登陆华夏大地。开放了沿海通商口岸，让国人看到"王土"之外的许多令人惊奇的事物，看到了"别人"的强大。当代表着西方文明的各种"洋玩意儿"随着西方的炮舰进入古老华夏之地时，对中国社会、文化等产生了多种现实的、深远的影响。而对于舞蹈历史发展来说，则有两个重要结果。其一是欧

美舞风的传入；其二是中国学堂（校园）舞蹈的兴起。

从1900年至1936年，关于舞蹈的发展，有些历史节点，非常值得我们关注。

1894年裕容龄、裕德龄姐妹二人随父亲东渡日本，开始接触舞蹈艺术。1900年，裕容龄在巴黎目睹邓肯的风采，追随邓肯习舞。1902年，裕容龄在法国巴黎公开表演《希腊舞》、《玫瑰与蝴蝶》。这是第一次有中国人出国学习舞蹈艺术。

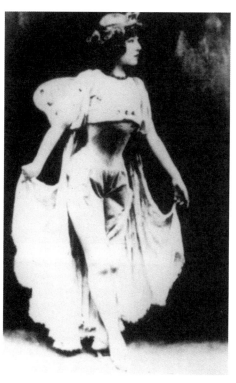

裕容龄表演的《玫瑰与蝴蝶》 1902年

1905年秋，北京丰泰照相馆摄制了京剧《定军山》，由谭鑫培主演的中国第一部电影中有了戏曲舞蹈场面。1924年，上海民新影片公司摄制了由梅兰芳主演的戏曲影片，其中《木兰从军》中的"走边"、《霸王别姬》中的"剑舞"、《西施》中的"羽舞"、《红楼梦》中的"黛玉葬花"等片段突破性地展示了戏曲舞蹈之美。大约在20年间，中国的"戏曲舞蹈"走向了成熟。

1907年，上海均益图书公司印刷出版了《舞蹈大观》，这是迄今为止所见的中国最早介绍西方交谊舞的译作。随后，从1923年美国檀香山哈佛歌舞团在上海四川路口维多利亚剧院演出美国歌舞开始，到1926年大量外国歌舞团登陆华夏大地，形成了外国舞蹈进入中国的高潮。享誉世界的苏联芭蕾舞剧《吉赛尔》、《关不住的女儿》，美国丹尼斯-肖恩舞团表演的《印度舞》、《观音舞》，由爱玛·邓肯率领的莫斯科邓肯舞蹈团演出的《国民革命歌》、《望着红旗前进》、《少年共产国际歌》、《青春》等，为中国吹进了一股强大的新型舞蹈之风，展示了现代文艺学意义上的"舞蹈艺术"之魅力。

1921年黎锦晖编排的儿童歌舞《可怜的秋香》演出。1922年，儿童歌舞剧《麻雀与小孩》上演，首创了中国儿童歌舞表演的样式。1927年2月，黎锦晖创立了中国第一所培养歌舞复合型人才的学校——中华歌舞专科学校。1930年，黎锦晖在北平栖凤楼19号成立了"明月歌舞团"。至此，他开拓性地走出了"实验性创作演出——学校——创作——歌舞团——巡演"之体系化的歌舞艺术之路。

同年，即1927年10月，毛泽东率领红军到达井冈山茨坪。红军宣传队成立，"化装宣传"出现，小型歌舞表演开始为武装斗争服务。1928年4月28日，毛泽东和朱德在井冈山会师。在中国工农革命军第四军成立大会上，演出了歌舞《朱德来会毛泽东》，是为中国共产党历史上的第一次史诗性主题歌舞。1931年，中国工农红军学校成立，歌舞等文艺活动广泛开展起来。1931年，以红军学校"八一剧团"为基础，瑞金成立了"工农剧社"，

是为第一个部队文艺团体，下设了"舞蹈部"。在此，我们同样发现了"实验性小歌舞创作表演——学校——创作——歌舞表演团体——战地宣传演出"之体系化红色歌舞之路！

历史有的时候是在巧合中发展的。如果我们注意到以下的事情，就可以毫不怀疑地说——在中国近现代舞蹈历史上，1929年是一个从不被人注意，却十分重要的年份。

1929年春天，是吴晓邦东渡日本求学现代艺术的日子。随后，在1932年9月、1935年10月，他共三次赴日本学舞，并于1936年带回了从江口隆哉和宫操子的现代舞蹈研究所"暑期现代舞蹈讲习所"学到的"新舞蹈艺术"。同样值得注意的是，1932年3月，吴晓邦创办了中国历史上的第一所专业舞蹈学校——"晓邦舞蹈学校"；1935年春，他创立"晓邦舞蹈研究所"；1935年9月，他举办了中国历史上第一次个人舞蹈作品发表会。我们同样发现了"探索性创作-建立学校-成立研究所（与舞团类似的机构）-为大众演出"的艺术道路。

与此同时，1935年4月1日，上海《中华日报》发表了《德国的新式舞蹈》一文，介绍德国新式舞蹈表现出一种生命的感觉，它不是装饰性的舞蹈，而是含有追求自由奋斗和责任意义的新舞蹈，即现代派舞蹈。这是迄今最明确介绍德国"新舞蹈"的报刊文章记录。恰好一年之后，即1936年4月1日，"《中华月报》第四卷第四期刊登了甘涛的文章《世界舞蹈界底鸟瞰》，系统而全面地介绍了世界革新芭蕾的全貌。文章分'现代舞蹈之发达'、'俄罗斯舞蹈团'、'美国的新兴舞

蹈'、'民俗的舞蹈'、'新舞蹈运动'及'德国新兴舞蹈运动'专题，介绍了自1920年在德国由鲁道夫·拉班和玛丽·魏格曼发动的新兴舞蹈运动之后，欧洲的舞蹈活动情况，以及佳吉列夫舞团和震惊世界的舞星巴甫洛娃、福金、尼金斯基、尼金斯卡、巴兰钦、利发尔等，介绍了蒙特卡洛芭蕾舞团及其作品《牧神午后》等，还介绍了继邓肯、丹尼斯之后美国出现的韩芙丽、格雷姆等现代舞蹈家的情况，并附有剧照"[1]。显然，这些文章不仅与世界同步传递了当时最新的舞蹈发展动态和信息，更与同在上海进行舞蹈探索的吴晓邦之艺术实践形成了很好的呼应。

1929年，也是戴爱莲即将启程赴英学习芭蕾舞的日子。她在欧洲的英国寻找到了最正宗的芭蕾舞艺术，也向德国现代舞学习着全新的舞蹈理念。当这两位舞蹈先驱向着一东一西的方向去寻求舞蹈之神的时候，中华歌舞园地也在发生着重要的变化。大都市里的舞厅舞和中小学校里的儿童歌舞虽然还在盛行，但是广大的社会民众却对艺术性的舞蹈仍然陌生。或许我们可以把1929年看作是中国近现代舞蹈发展史上一个重要节点，在这一个时期内具有转折意义的时间点，一个传统乐舞向现代舞台艺术前行的转变点，由此拓开了一个时代的巨大转变。

当然，舞蹈毕竟是一门艺术。所以，当1937年日本侵略者发动了罪恶的战争，抗日救亡成为整个社会大主题时，舞蹈也随之进入一个全新的历史阶段。以下，我们先对1900—1936年间的舞蹈情况做一个

[1]王克芬、刘恩伯、徐尔充、冯双白主编《中国舞蹈大辞典》，文化艺术出版社2010年版，第736页。

历史的巡视。

第一节

"五四"感召

北京城的"紫禁城",是一座世界闻名的城中之城。紫色在中国一直享受很优厚的待遇。在中国古代天文历法的文化观念里,天上的一个名叫"紫垣"的星座,正是天帝的居住之所,所以那是一个禁中之地,称"紫禁",古人有诗道:"长安雪夜见归鸿,紫禁朝天拜舞同。"[2]北京城中皇宫所在之地,借此被称作"紫禁城"。

北京的紫禁城当然是人间皇帝的居所。它厚厚的城墙高10米,南北长近千米,东西有700多米,外有宽25米的护城河;它有厚重的大门,有层层的院落,有数不清的房屋,有布局严谨的大殿和侧殿,有宏大的气魄,更有居高临下的帝王之尊和自我封闭的中心之禁。

可以说,它是中国封建王朝名副其实的象征。

紫禁城的最南端,有一个名声赫赫的大门,叫"午门"。它北护内殿,南拒外扰,法度森严,形貌巍巍。午门里有的是皇家的生活规矩,它也保护着当时在中国已经流行并且达到相当水平的戏曲表演艺术。午门里的歌舞就是不折不扣的戏曲之舞,那是为戏服务的、处于附属地位的表演。

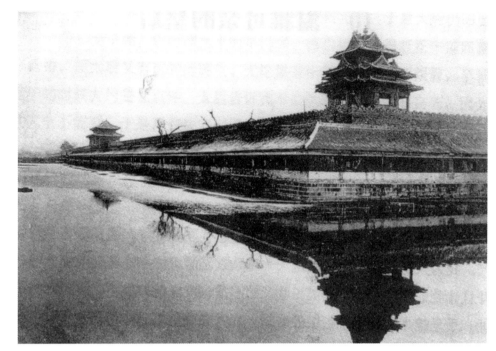
紫禁城旧影

然而,在清朝的晚期,这座壁垒森严的城池却再也不能自我保护了。

19世纪30至40年代,在欧洲的一些国家,特别是在英国,资本主义高速发展,并在蒸汽机的高热气流和隆隆的车轮声里快速地向全世界推进。大工业的发展需要丰富的资源,他们的一个目标,正是引起欧洲列强极大兴趣的位于亚洲的中国。英国在30年代期间每年从中国进口茶叶26万担,生丝近8000担。为了购买这些中国产品,在英国所属的开往中国口岸船只的货仓里,常常堆满了白银,有时高达90%。但这也不能满足英国资本主义者贪婪的占有欲望。[3]为了在最小的代价下占领这庞大的经济市场,他们用了一种难以让人相信的毒品:鸦片!

这是一种十足的邪恶之物。初试上瘾,再而不却,久续变性,气血耗竭。一个人只要沾染上它,最终难逃生命垂亡的厄运。

1839年3月,民族英雄林则徐在广州开始禁烟。虎门上空,烈焰冲天,英、美商人的2万多箱230余万斤鸦片被付之一炬。

1840年2月,英国悍然发动了罪恶的对华战争。坚船利炮轰开了中国的海岸大门,更敲开了紫禁城厚厚的大门。正如冯天瑜等人在《中华文化史》里所说的那样:"封建的中国在与西方资本主义的对垒中彻底败下阵来。"随后,西方的各种工农业产品与各种思潮、观点、制度或法规一齐不讲平等地走进了中国人的生活。

晚清时期的中国,似乎整个社会的肌体已经走向衰老,显出垂暮之相。表现之一是各种禁忌之令如同条条大绳捆向社会生活的方方面面。学术思想上,由政府出面编修《四库全书》,同时剪除异己之见;宗教政策上,驱逐西方传教士,不许中国百姓加入各种教派,乾隆四十九年(1784年)曾发生对传教士和普通中国教

[2][唐]皇甫曾《早朝日寄所知》。

[3]参见汪敬虞《十九世纪西方资本主义对中国的经济侵略》,人民出版社1983年版。

民的全国性的大搜捕事件；经济商贸中，清廷逐步闭关锁国，大量关闭通商口岸；对待民间文化方面，则是禁令不绝，唯恐天下大乱。

康熙五十七年（1718年），江苏颁布禁《秧歌》、《龙灯》的法令："时逢岁旦，节庆元宵，唱秧歌，舞把戏……跳傀儡，驾龙灯……亟须查究，以靖地方。"道光十五年（1835年）有禁演高跷的命令；道光三十年（1850年），又有逮捕、逼害秧歌艺人刘十的事。同治六年（1867年）三月，江苏布政使为了禁止元妙观内各茶坊演唱花鼓滩簧，立下了一块石碑："花鼓滩簧……节经示谕严禁，不许演唱在案。"《示谕录》载有严禁演唱采茶的法令：

"新正以来，演唱采茶者，迨无虚夜……自此以后，勿得仍搭台敛费，演唱采茶，倘有不遵示禁，许该地方保甲人等，立即指名票县，定将为首演唱并纵令子弟歌唱之父兄，一并重杖不贷。"[4]

……据《两湖纪事》载：清代因"海疆不宁"（应说是风起云涌的农民起义震撼着摇摇欲坠的清王朝），官吏出告示，禁止民间"走会"，而老百姓不顾官府禁令，仍积极筹备游行表演各种民间技艺。正当准备出行时，官府又下了一道禁令，众人苦苦请求，要县官撤回禁令，县令不从，于是群情激愤，拆了官署大堂，并放火焚烧，气势汹汹不可挡。县令被迫采取变通办法，群众方才散去。但事后官府却把王、曹两个为首的人抓来

杀死了。[5]

尽管有以上种种禁令，却不能阻挡中国封建社会的历史性的终结。封建清王朝的闭锁政策虽然森严，但是新的历史时代却不以人的意志为转移地冲击而来，整个社会只是等待着一个爆发的历史机遇。

1914年第一次世界大战爆发，让世界格局激烈震荡。同年，日本借口对德宣战，攻占青岛和胶济铁路全线，豪夺德国在中国山东的各种权益。1918年第一次世界大战结束，德国战败。1919年1月18日，战胜国在巴黎召开"和平会议"，史称"巴黎和会"。积贫积弱的中国北京政府和广州军政府联合组成中国代表团，虽然以战胜国的身份参加了"巴黎和会"，但是，面对着列强在华的各项特权，中国怯弱退让，巴黎和会在帝国主义列强操纵下，不但拒绝中国的要求，而且在对德和约上，明文规定把德国在山东的特权全部转让给日本。北京政府竟准备在"和约"上签字，从而激起了中国人民的强烈反对。1919年5月4日下午，北京大学、北京高等师范学校等十三所学校的三千多名学生，冲破军警的阻挠到天安门前集会演讲，提出"外争主权、内除国贼"、"取消二十一条"、"拒绝和约签字"等口号，同时要求惩办亲日派奸贼曹汝霖、章宗祥、陆宗舆。军警逮捕学生，镇压游行。于是北京学生实行罢课，通电全国表示抗议。北京学生爱国运动的影响迅速扩大。天津、上海、长沙、广州等城市和全国各地纷纷举行游行示威。当近千学生再次遭

上海《新申报》出号外专题报道五四运动情况

到逮捕后，激起了全国人民更大的愤怒。学生罢课，工人罢工，商人罢市，大力声援北京学生。特别是上海工人从6月5日起发动了有六七万人参加的政治大罢工；南京、天津、杭州、济南、武汉、九江、芜湖等地工人，也都先后举行罢工和示威游行。北京政府为之震惊，不得不于6月6日释放全部被捕学生。28日，中国代表团拒绝在对德和约上签字。五四爱国运动胜利地告一段落。

"五四运动"从历史成因角度看，正是新文化运动的继续和发展。1915年陈独秀创办《青年》杂志，次年改称《新青年》，举起"民主"和"科学"两面旗帜，猛烈抨击封建主义旧文化，提倡用白话文代替文言文，推动"文学革命"，提倡新文化。1917年俄国十月社会主义革命的胜利使中国进步的知识分子开始用无产阶级的宇宙观观察国家命运。1918年11月李大钊发表了《庶民的胜利》、《布尔什维主义的胜利》等文。1919年毛泽东创刊主编的《湘江评论》，明确声明"以宣传最新思潮为主旨"，同年第二、三期发表了《民众的大联合》等文，最先提出了"建立人民革命的统一战线"的战略思想。周恩来在天津主编了《天津学生联合会报》，并组成了革命团体"觉悟社"，宣传科学民主，猛烈抨击宗法礼教、三纲

[4]王克芬《中国古代舞蹈史话》，人民音乐出版社1980年版，第75页。

[5]王克芬《中国古代舞蹈史话》，人民音乐出版社1980年版，第76页。

五常。这些主张，代表了中国先进知识分子的新觉醒。新文化运动不仅为五四爱国运动作了思想准备，同时随着这次运动而更加深入发展，使社会主义思潮逐渐代替资产阶级民主主义思潮成为运动的主流。

在陈独秀、李大钊等人的倡导下，提倡科学，反对迷信，提倡民主，反对独裁，提倡白话文，反对文言文的新文化运

《新青年》杂志

动，在新旧交替的中国社会产生了巨大的反响。新文化运动主要宣传西方的进步文化，社会主义思想也随之传播开来，苏联革命的成功更给了这样的思想以实证的榜样。倡导新文化，正反映了新型的革命阶级的要求，新文化运动成为当时中国思想解放运动的旗帜和主张。

正是在新文化运动和五四运动精神的感召之下，中国文学艺术领域发生了深刻的变革。文学、美术、音乐和多种教育纷纷追求全新的气象。相较于其他艺术门类来说，中国20世纪的舞蹈艺术革命虽然起步较晚，但其中也不乏捷足先登之人，如黎锦晖就在1922年推出了儿童歌舞剧《麻雀与小孩》，可谓响应文化变革，一马当先。同期，梅兰芳等京剧艺术大师在戏曲电影中尝试更多的舞蹈表现。随后，吴晓邦东渡日本，开始追求现代意义上的舞蹈艺术创作自由。可以说，没有19世纪末、20世纪初整个中国社会的巨大变革，中国

以创作为龙头的现当代舞蹈艺术将会延迟诞生。新型的而非女乐的，以艺术创作为核心而非声色娱乐的20世纪中国舞蹈，直接受到了五四运动的感召而即将走上历史舞台，新的舞蹈艺术正是新文化运动的一个组成部分。

第二节
西舞东渐

一、走出国门的第一舞人

19世纪40-50年代，在经历了对外战争的失败，被迫与西方列强签订了一系列不平等条约之后，中国开始建立现代意义上的"外交"，开始尝试用新的办法与西方打交道。1861年，清王朝建立总理各国事务衙门，1866年开始向一些国家外派外交使团或观察团，到70年代末，相继在伦敦、东京、圣彼得堡、华盛顿、柏林、巴黎等地建立了使馆。中国现当代舞蹈的命运，也就是在这种背景下发生了历史性的变化。

外国舞蹈的情况，首先在一些清廷派出人员的笔记中传达给国人。例如，清同治五年（1866年），清廷派团赴欧洲考察。随团出访的斌椿在笔记中记载了他在法国巴黎大剧院看到的情景："女优登台多者五六十人，美丽居其半，率裸半身跳舞。剧中能作山水瀑布、日月光辉，倏而见佛像，或神女数十人自中降，祥光

射人，奇妙不可思议。"[6]与斌椿一起赴欧考察的同文馆学生张德彝，也被这场演出的奇妙幻景所震撼，他记述说是"日月电云，有光有影；风雷泉雨，有声有色"。[7]张德彝还注意介绍了西方不同的戏剧样式：他看到的"有'跳舞歌唱'的舞剧，有'白而不唱'的'话剧'，还有'唱而不白'的'歌剧'"。[8]

这些记载，让国人第一次知道了西方的剧场艺术表演之情形。读者难免心生好奇。作为坚船利舰的附属物，也作为一种强大势力的某种外包装，欧美的剧场艺术也开始传入中国。据史料记载，西方人进入上海等大城市后，也用戏剧和歌舞等艺术寻求自我娱乐。1867年，在上海居住的英国侨民组成了小型的戏剧团体爱美剧社，简称A.B.C.剧团。为了演出的需要，他们在虎丘路开始建造"兰心剧院"，英文院名——Lyceum。兰心剧院1871年焚毁，1874年重建。据戏曲史研究者廖奔考证，这是中国第一个西方剧团和剧场。"剧团为侨民俱乐部性质，每年仅演出三四次，每次若干天，而演出与中国社会几乎是隔绝的，只有极少数中国士人进去看过。"一位叫做孙宝瑄的人曾经于光绪二十八年（1902年）正月初八日得到机会进入兰心剧院看欧洲人演戏，出来后描写那出戏："男女合演，其裳服之华洁，景物之奇丽，歌咏舞蹈，合律而应节。"兰心剧院从1874年至1929年间，曾经上演

[6]斌椿《乘槎笔记》，湖南人民出版社1981年版，第19页。
[7]张德彝《航海述奇》，转引自廖奔《中西交汇：百年戏剧回望》，见《中央戏剧学院学报》1998年第2期，第108页。
[8]张德彝《随使法国记》，岳麓书社1985年版，第510页。

了180多场"新戏",极大地活跃了当时话剧、歌舞的演出,传递了西方新艺术的审美样式和观演经验。作为一种创作艺术的舞蹈文化,也在此时传入中国。紫禁城里的歌舞表演从内容到形式都开始发生极为重大的改变,或曰:午门既开,"舞"门必开。一条重要途径,便是由清代外派使节、留学人员中的爱舞之人学回来的。其中最著名的人物之一,是清廷驻法公使裕庚的女儿裕容龄。

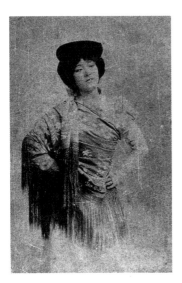

裕容龄

裕容龄(1882-1973),被研究中国近代舞蹈史的专家称为我国晚清时期学习西方舞蹈的第一人。她是满族人,生于天津,12岁时随父东渡日本。当大使的父亲虽然极力反对女儿对歌舞的兴趣,但她仍然不能忘记日本歌舞中那美丽的服装、精彩的化妆和有板有眼的唱曲。她开始在日本学舞,后来又在欧洲学习芭蕾舞和现代舞,成为中国现当代舞蹈历史上第一个学习了西方芭蕾舞和现代舞的人。那是1899年,她随调任法国公使的父亲来到了迷人的巴黎。在巴黎音乐舞蹈学院里,她第一次接触了芭蕾舞,这使她难以自持地投身于舞蹈之中。

1900年前后,西方舞蹈史上正在发生着一件大事——赤脚而舞的伊莎多拉·邓肯在欧洲受到了欢迎,取得了连她自己也没有想到的艺术上的成功。1901年,她来到巴黎,以充满激情的、舞蹈化的自然动作和大胆的、无拘束的舞蹈服装赢得了高傲的法国人的崇拜,[9]也深深地、深深地打动了小容龄的心!

裕容龄决定向邓肯学舞。中国与西方现代舞之间的第一次认真的碰触,就在这样的时候发生了。她找到邓肯,跳舞给邓肯看,又向邓肯学习"自由舞蹈"。裕容龄进步很快,甚至慢慢地可以接近那自由之舞中的浪漫精神。要知道,这对于一个生长在中国封建贵族家庭里的贵族小姐来说,是多么不容易的事情!

受到邓肯赞赏的裕容龄终于得到一个机会,参加了由邓肯编排的一个希腊神话舞剧的演出。她认真而富于表现力的舞动和东方女性特有的优美动作韵味,得到巴黎观众的称赞。沉浸在喜悦里的容龄却万万没有想到,当她的双亲看了她的演出,特别是看到她穿着长长的"图尼克"式的白裙,赤裸着双脚和两臂"疯狂"而舞时,竟然大发雷霆!这与中国传统礼

裕容龄、裕德龄和家人及友人

俗简直太不相容了。但是父母的不情愿却抵挡不住巴黎的自由风潮和女儿娇美的甜笑。容龄后来又获得机会进入巴黎歌剧院学习芭蕾艺术。有趣的是,邓肯为了摆脱芭蕾的束缚而创建了现代舞。出身于贵族,学习过古典芭蕾,又做过邓肯学生的裕容龄,1902年在巴黎参加了她有生以来的第一次公开演出,表演的节目中有《希腊舞》、《玫瑰与蝴蝶》等[10]。这不禁使人想起了邓肯对希腊古代艺术的强烈偏爱,以及她那出名的作品《玫瑰花》。裕容龄在表演时边跳边转,双臂上下轻柔地挥动,手中将无数玫瑰花瓣撒向广袤的大地……

值得我们记述的是,裕容龄在回到中国并进入宫中后,并没有停止她对舞蹈的爱好。1904年,裕容龄入宫担任慈禧太

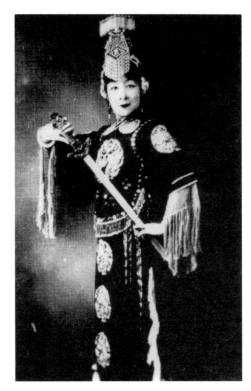

裕容龄表演的剑舞

[9]参见《邓肯自传》,纽约利佛莱特印刷公司1955年版。

[10]参见王克芬、隆荫培、张世龄主编《20世纪中国舞蹈》,青岛出版社1992年版。

后的御前女官，给两宫太后和皇帝表演过《西班牙舞》、《希腊舞》。她根据在国外学习的舞蹈观念，编排了《如意舞》、《荷花仙子舞》、《扇子舞》、《剑舞》等在中国现当代舞蹈史上占有开拓性地位的作品。

裕容龄曾遵照慈禧的旨意，在"华尔兹"的音乐节奏里跳过《仙仙舞》。这大概是三拍子的"华尔兹舞"在英国宫廷里开始受到批评，却又大大流行了近一个世纪后，第一次旋转在中国的皇室面前！裕容龄还为太后表演过她自己的拿手好戏《希腊舞》、《玫瑰与蝴蝶》。这是西方舞风第一次吹进了紫禁城的高墙。裕容龄回忆说，那时因为1904年俄罗斯和日本为争夺中国东三省和旅顺等地的"不冻港"而爆发战争，那些日子里——

在慈禧的心里总闷着一股心事。光绪虽然不说什么，可是从他脸上也可以看出忧容。

有一天，李莲英对我母亲说："老太后心里很烦，有什么法子可以解解闷？"我母亲说："我也看出来老祖宗心里不像以前那样高兴，每天陪着老祖宗出去遛遛，可能会好些。"李莲英借这个机会对我母亲说："五姑娘会舞蹈，让她跳给老佛爷看看。"我母亲便问我："你对中国古代舞研究得怎么样了？"我说："我倒是练了好几个了，一个《荷花仙子舞》，一个《扇子舞》，一个《如意舞》，还有几个也都已练熟了。外国的跳舞服装，我倒是从法国带了几件，可是没有音乐。"李莲英说："外国音乐不成问题，袁世凯有西洋乐队，可以把他们从天津叫来。"

李莲英把这件事报告给慈禧太后，获

得了恩准，袁世凯的乐队也奉命来到北京颐和园。日子定在1905年的端午节，具体时间是五月初四这一天。袁世凯组建的西洋乐队"共有20人，所用乐器全是仿照外国的铜管乐器。乐队长是袁世凯花钱送到德国去专学音乐和作曲的留学生，回国后专门训练了袁世凯挑选出来的一班少年军官。这个西洋乐队能演奏不少西洋古典音乐，在当时是很有水平的"。[11]对这场精彩的舞蹈表演。裕容龄追忆：

慈禧又叫李莲英给我做两套跳舞服装，并选定了五月节前一天看我跳舞。因为这时各王府的福晋、格格们也都要进宫，可以让她们一同看看。

五月初四的那天，我在乐寿堂的院子里表演跳舞，地上铺一张大红地毯，一边是袁世凯的西乐，一边是太监们组成的中乐。

我先跳西班牙舞，穿一条长的黄缎裙子，披一块红色带穗子的披肩，头上两边戴着两朵大红花。两手各拿一块桃形的西班牙舞板。

第二场跳如意舞，穿大红蟒袍，梳两把头，大红穗子，手里拿一个用纸胎蒙红缎子做成的假如意。因为真如意太重，又不能装饰。

慈禧的宝座放在廊子正当中，光绪坐在慈禧旁边，两旁站着皇后和各王府的福晋、格格们。在如意舞快跳完的时候，我慢慢走到慈禧面前，轻轻跪下，把如意双手举起，李莲英把如意接过来递给慈禧。平常献如意的时候，由太监接过来后，便直接拿到后面去，这一次慈禧非常高兴，伸手从李莲英手中把如意接过去，拿了一

会，然后放在她身边的小桌上。最后我又跳了《希腊舞》。[12]

舞蹈历史学家对裕容龄所跳的《希腊舞》赞赏有加："她身着古希腊服饰，用身体的律动展现古希腊民族要求解放的性格特征，表演简直到了惟妙惟肖的程度。这次表演再一次轰动了整个宫廷。从此容龄经常在宫中舞蹈。"[13]

慈禧与侍从（左起依次为：瑾妃、裕德龄、慈禧、裕容龄、裕容龄之母、光绪皇后）

据有限的记载，这是裕容龄在清朝宫廷里唯一的一次舞蹈表演。面对上述舞蹈表演，慈禧作何感想，历史资料中无从查考。但是，容龄带进宫中的"洋玩意儿"，从很大程度上说，都是一个象征：中国现当代的舞蹈大门，随着整个文化大门的松动开启了。

值得我们注意的是，裕容龄当时编排了《如意舞》。这在某种意义上说，是一个全新的举措。虽然"编排"还不是现代艺术学上的"创作"，她还只是为了满足封建当权者的观赏需求，没有超出中国汉代宫廷中李延年"编排"舞蹈给皇帝看的"工作性质"，但是，裕容龄的法国学

[11]裕容龄口述，叶祖孚整理《西太后御前女官裕容龄》，见《纵横》1999年第4期，第34页。

[12]德龄、容龄著，顾秋心译《在太后身边的日子·清宫琐记》，紫禁城出版社2009年版，第289页。
[13]刘凤珍《清末舞蹈家裕容龄》，见《舞蹈艺术》第2辑第68页。

舞之经历，使得她的"编排"带有了某种创新的意味。这在20世纪最初几年，还是相当少见的。裕容龄1907年出宫，并且有过几次公开演出，从现代舞蹈学的角度看其意义甚至超过了她的宫廷之举。"1923年1月18日，为救济北京四郊的农民，在北平美育社的组织下，她于上海真光剧场举行了义演。1928年2月18日，在协和礼堂，在由京、津中外慈善家举行的慈善演艺会上，她表演了《华灯舞》、《荷仙龙船》等舞蹈。此后，裕容龄又多次在北京、天津、上海等地演出。"[14]裕容龄1935年出任中华民国北平总统府女礼官，也曾经担任晋察政务委员会交际员，据载也还有过表演。1949年后，她出任中华人民共和国政务院文史馆馆员，当过全国政协委员，为社会事务做过不少有益的工作。遗憾的是，裕容龄毕竟只是一个有着宫廷大员出身关系的舞蹈者。她的舞蹈表演和编排的舞蹈节目，尚无法超越既往历史的局限——她没有机会真正接触社会并反映社会的现实，也没有在作品中表述自己对于社会现实的独立艺术思考。她以自己的强烈爱好冲破家庭阻碍而接近舞蹈艺术，以自己的才华和智慧编排舞蹈为民众慈善义演，终于勇敢地站在了东西方舞蹈交流的汇合点上，却不可能独自完成真正创作意义上之现当代舞蹈的历史新生。

二、西方舞蹈艺术的最初传入

对于数千年的封建王朝来说，裕容

[14]刘青弋《中国舞蹈通史·中华民国卷》，上海音乐出版社2010年版，第58页。

龄的舞蹈表演固然新鲜，但毕竟她人单力薄，影响有限。更多的国人认识真正现代意义上的舞蹈艺术，还是从大量欧美舞团的访华演出开始的。以"新艺术"或是"新生活"伴随物的名义，欧美舞风迅速传入中国，形成了20世纪初期的一条重要艺术发展线路。外来专业歌舞团体之演出，这一历史现象大约从19世纪末就已经开始，从而奠定了现代剧场艺术的基本概念。

1886年4月19日，西方车尼利马戏团在上海拉开演出大幕，节目有杂剧、跑马、驯狮、杂耍，以及四人击掌为乐和鼓舞等。该年5月出版的《点石斋画报》对此事作了报道。虽然舞蹈在这场演出中只占很小的分量，但是舞中的娱乐性质却让熟悉祭祀乐舞或是宫廷表演的中国人开了眼界。

20世纪20年代前后，许多西方芭蕾舞、现代舞、民间舞团纷纷到中国演出，形成了20世纪初中国演出史上的一次奇观。其中著名的有——

1922年，俄国莫斯科演剧团在上海夏令配克影戏院向中国观众介绍性地表演了一些世界各地民间舞蹈，其中有欧洲的英吉利舞、高加沙舞、希腊古舞、波兰对舞、埃及舞、艺术舞、德国戏剧舞、比利时舞、俄国古舞、西班牙舞，等等；有美

日本松竹舞剧团演出《春之舞》

洲的美洲舞、神舞、自然舞；有来自非洲的笛子舞，以及在非洲流传的印度戏剧舞；有亚洲的西比利亚舞、中日戏剧舞、人生舞等等。[15]

1925、1926年，美国丹尼斯-肖恩舞蹈团两次到中国上海做访华演出。该团有15名舞者、2名乐师和6名职员参加了沪上的演出，舞蹈内容涉及法国、意大利、德国、西班牙、缅甸、日本、中国之民间舞，以及该团保留舞剧如《黎明的羽毛》、《七城的阿爱斯太神》、《余兴》等。这是当时享誉欧美的世界最高水平之舞蹈团体，演出令中国观众大开眼界，上海多家报刊争相报道，特别是《申报》做了连续的大篇幅报道。

其他的演出还有：

1923年，美国檀香山哈佛歌舞团访华演出；

1925年，日本剧团访华演出；

1926年，代表着当时西方芭蕾舞最高水平的莫斯科国家剧院歌舞团访华演出；

1926年，菲律宾小吕宋歌舞团访华演出；

1926年，欧洲跳舞团访华演出；

1926年，莫斯科邓肯舞蹈团访华演出；

……

以下是1933年上海《申报》刊登的全年广告中关于外国舞团来华演出的节目预告，虽然仅仅是一年的演出，却也可以看出当年的盛况[16]：

[15]参见《夏令配克影戏院：世界的舞蹈会》，《申报》1922年5月21日第12版。转引自马军《舞厅·市政——上海百年娱乐生活的一页》，上海辞书出版社2010年版，第41页。
[16]资料来源：《中华舞蹈史·上海卷》，学林出版社2000年版，第187-193页。

演出团体	演出内容	演出时间	演出地点
嘉壁歌剧班	《维也纳歌舞会》	南京大戏院	
欧西第一剧团	西洋少女演出	福安大戏院	3月1日
法国米曲罗歌舞团	十余少女演出	九星大戏院	4月1日
法国女子歌舞班	演出舞蹈	明珠大戏院(二次)浙江大戏院	4月1日、2日，4、5日，12、13日
德国歌舞团	《法国舞》、《英国舞》、《印度舞》、《西班牙舞》、《俄国舞》、《蛇神舞》、《璇宫舞》、《草裙舞》、《爵士歌舞会》	福安大戏院浙江大戏院	4月19、21日8月12－19日
全美歌舞团（21人）	《摩登舞》、《歌剧维也纳之夜》	卡尔登大戏院中央大戏院	4月1、10日
丽娃栗妲少女歌舞班，摩登歌剧演艺社	摩登歌舞	新世界	4月8日
丽娃栗妲少女歌舞团		新世界	4月8日；6月18日
波国狐狸歌舞团（10余人）	《美的曲线》、《美的舞姿》	九星大戏院	4月12日
好莱坞歌舞团（10余人）	《前奏曲》、《墨西哥舞》、《独奏》、《滑稽舞》、《热昏家伙》、《怪人舞》、《交响曲》，演员有法国考尔培孪生姊妹、本尼·凯乐佛、巴勃立女士及其母、戴台尔、开科尔、克莱顿罗拉等	新光大戏院	4月12、13日
国际歌舞团（10余人），安达民歌舞班	《前奏曲》、《六弦琴独奏》、《新奇踢踏舞》、《美人舞》等。参加演出：大卫·堪利、甘银姊妹、麦甘兄弟、优斯其班堪利兄妹、南地霞氏	卡尔登大戏院	4月12、13日
蒙提卡罗歌舞班	歌舞	明珠大戏院	4月18日5月3日
巴黎歌舞班		浙江大戏院	5月13日
圣彼得堡歌舞艺术会		黄金大戏院	5月16日
纽约洛山大戏院	各种新式舞。演员白娜佛等	卡尔登大戏院	5月19、21、25日
美国歌舞班	摩登舞。演员：马可夫斯基、露国太、唐桃乐赛、汇勃斯等	浙江大戏院	5月25日
维丝特歌舞班	音乐、唱歌、舞蹈、魔术、电影	黄金大戏院	5月21日
国际歌舞魔术团	演出舞蹈、惊人魔术	明珠大戏院	5月24日
美国歌舞班	鸳鸯舞、花神舞、探宫舞、草裙舞	九星大戏院	11月12、15日

西班牙歌舞团	最新之探戈舞、古典舞。演员：帕玛三人团，黛妮三人团，唐与唐莲玛桂妮姊妹等	巴黎大戏院	6月1日
美国半夜歌舞班	演出时新歌舞	浙江大戏院	6月13日
美国芝加哥少女歌舞团	演出摩登舞	明珠大戏院	6月17、22日
法国维多利亚歌舞团	演出时代化的各类歌舞，搜罗国际舞蹈之大成	北京大戏院	6月28日，7月4、5日
白尔梅歌舞艺术团	演出妙舞绝技。北欧吉宝麦芙领导	黄金大戏院	6月30日
西班牙歌舞团	最新探戈舞、古典舞	明珠大戏院	7月7日
福克歌舞团		九星大戏院	7月2日
福克利德歌舞团		九星大戏院	7月9日
好莱坞爱丽歌舞团（10余人）	摩登舞	卡尔登大戏院	7月4、5日，7、8日，10、11日
爵士歌舞团	演出银幕上的爵士名歌、名舞、妙舞，电影化的歌舞音乐	九星大戏院	7月5日
维纳斯歌舞团	演出名贵歌舞	明珠大戏院	7月9、10日
欧洲歌舞班	演出艺术化歌舞	新光大戏院	8月2日
爱莲艺术歌舞团（10余人）	演出浪漫爵士歌舞。领衔表演：爱莲·阿尔培（好莱坞歌舞女明星）	黄金大戏院	8月19日
祖克斯歌舞团	演出《色之魔》	九星大戏院	8月20日
百老汇葛洛天歌舞团（10余人）		九星大戏院	9月3日
维多利亚歌舞班（南洋转来）	口琴电影名曲，飞飞水清女士歌曲，全班少女摩登舞，歌剧《寻兄》	浙江大戏院	9月3日
维也纳歌舞班		浙江大戏院	9月6日
国际歌舞团		虹口大戏院	9月23日
卡宝歌舞团（欧美少女）	歌舞名剧：《海底兰娇》、《水晶宫舞》	明珠大戏院	
国际歌舞团（中美法俄舞女）	演出十大节目：中西歌舞，时代音乐	九星大戏院	
皇家歌剧团	演出旷世奇舞	辣斐大戏院 虹口大戏院	10月8日 10月13日
蝴蝶歌舞团（欧美10余人，演员唐与杜兰等）		虹口大戏院	10月9日
南洋女子艺术团	《荷兰花鼓》、艺人绝技、《神秘魔术》、《草裙舞》、《空中险技》	恩派亚大戏院	11月6日
巴黎女子歌舞团	演出罗马舞	共和大戏院	11月14日
纽约歌舞团	演出万花舞	浙江大戏院	11月15日
九点歌舞团（好莱坞美女）	大节目14种，名歌曼舞	新光大戏院	11月28、30日，12月7、17日

爵士歌舞班（欧洲，10余人）	演出优美的舞蹈	浙江大戏院	12月6日
十点歌舞团（好莱坞舞星）	《花团锦簇》、《圣彼得堡》、《爵士新声》、《游龙戏凤》、《故都春色》、《同命鸳鸯》、《迷迷之夜》、《新草裙舞》、《空谷传音》、《荒漠之夜》	九星大戏院	12月16日
美艺社	《特别快车》、《春光明媚》、《顽皮学生》、《魔术玻璃跳舞》、《迷娘》	明珠大戏院	
大上海歌舞团（好莱坞七大舞星组织）	《霞飞路之夜》等十大节目	九星大戏院	12月29日
檀香山歌舞班（10余人）		浙江大戏院	12月31日

　　毫无疑问，上述歌舞团体的演出，质量良莠不齐。从中国现当代舞蹈历史发展的角度看，各种来华演出之团体中，当属美国丹尼斯–肖恩舞蹈团和由著名舞蹈家邓肯的学生爱玛·邓肯率领的莫斯科邓肯舞蹈团，最值得历史学者注意。它们将那时最有前卫意义的舞蹈演出带入了中国。另一方面，俄罗斯艺术家们则第一次将真正高水准的芭蕾舞艺术介绍给中国民众。1927年1月，莫斯科邓肯舞蹈团为纪念孙中山先生逝世而演出《葬礼歌》、《中国妇女解放万岁》、《国民革命歌》等节目，在当时的演出地点武汉引起巨大轰动。新文学运动的诗人、小说家郁达夫曾经在自己的日记中写下了这样的话："邓肯的舞蹈形式，都带有革命意义，处处是力的表现。"[17]

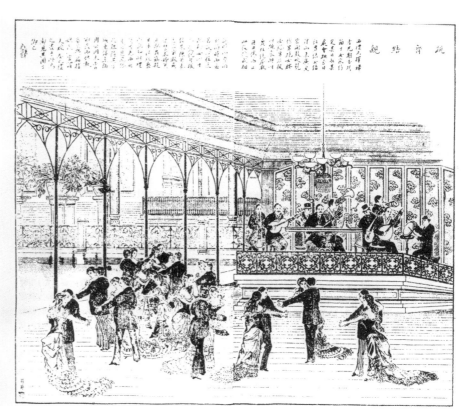

《点石斋画报》刊登的西洋成人礼交际舞会

　　外国舞蹈艺术传入古老中国大地的另外一个重要表现，是欧美交际舞之传播。上至慈禧太后，下至商都大市中的有产者，都对西方的"交际舞"产生了或疑惑探寻或忘我投入的兴趣和热情。清王朝派遣到欧洲各国的使者的笔记、日记、回忆录等均对此做了一些记载和介绍，其中有的人还亲身参加了盛大的外国舞会，大开眼界而又感奇异。驻法外交官裕庚的两个女儿裕容龄和裕德龄都学习过交际舞，根据她们的回忆记载，应该大约在1903年，一个偶然的机会，慈禧向其中的姐姐裕德龄询问交际舞的情形，由此有了一段慈禧与裕德龄问答交际舞、评价西方交际舞的历史佳话：

[17]转引自王克芬、隆荫培、张世龄主编《20世纪中国舞蹈》，青岛出版社1992年版，第23页。

（慈禧太后问）

"我想，在中国每样东西都有，不过是生活方式不同罢了。'跳舞'是怎么一回事？有人告诉我说两个人手拉着手满房间地跳一阵，假使真是这样，我觉得没有什么好玩。你们真的和男人一同跳舞吗？他们告诉我那些白发的老婆婆也跳舞的。"于是我就向她解释各种舞会的情形。太后说：

"我不赞成那种匿名跳舞，因为戴了个假面具，你就不能知道和你同跳的是谁？"我于是再向她解释，发请帖的时候是非常谨慎的，品行不好的人绝对不会混进上等社会。

太后说：

"我很想看看这种跳舞，你能不能表演一下？"

听到带着这样好奇心的旨意，裕德龄立即去找妹妹裕容龄，准备给太后表演"洋玩意"——交际舞。裕容龄曾经在太后的房间里看到过一只"格拉福风"[18]，或许可以为交际舞配上音乐，于是裕德龄向太后去借。

"你们跳舞还要音乐吗？"太后问。我们听了几乎笑出来，就告诉有音乐比较好，因为步子的快慢可以一律了。

姐妹二人找到了一支华尔兹舞曲的唱盘，终于在慈禧吃饭的时候，在宫廷里围观的皇后和其他宫眷们面前跳了起来——

周围许多人都好奇地看着我们。她们一定以为我们疯了。跳罢舞，我们看见太后正在对我们笑，她说：

"我就不能这样。你们一圈圈地转着，难道不觉着头晕吗？并且你们的腿一定也很酸了吧？看倒的确很好看，就像几百年前中国美女跳的舞一样。我想这一定很难，并且要有好看的姿态，不过我觉得如果一个男人和女人这样一起跳总不大好看，男人的手围着女人的腰，太难看了。我喜欢看女孩子和女孩子一同跳。中国女孩子是不准和男人接近的，外国似乎不大讲究这些，这就见得外国人比中国人大方……"[19]

西方交际舞的真正自由天地，在上海、广州、武汉等商贸活跃的大都市里，并且开始主要发生在租界之内。英国首任驻上海领事巴富尔于1843年到达上海，1845年与上海道台宫慕久商定《土地章程》，规定黄浦江以东、洋泾浜以北、李家厂以南为英商居留地，在近代中国设立了第一块租界。随后，上海的租界不仅成为西侨定居生活之地，也成为西方生活方式在中国的"展览窗口"。窗口之内，有各种西式的新鲜器具、生活用品、餐食饮料，更有西方的生活方式、生活态度、生活价值观。租界生活之一就是跳交际舞。"根据一些零星的记载，租界内的第一次舞会举办于1850年11月，而1860年就有了外籍教师在沪教舞的先例。"[20]"就西方舞蹈来讲，最初是作为正式宴会后的余兴

节目在外侨中流行。上海最早的舞厅是作为外侨专门的娱乐场所而存在的，在形式上主要是作为饭店、夜总会或俱乐部所属娱乐设施的一部分，并不是独立的对外经营的专门娱乐场所。据记载，1852年建造的礼查饭店已附设舞厅，可以说是上海近代历史上有记载的第一家。此后，建于1864年的英国总会，建于1866年的汇中饭店，建于1883年的一品香旅社，建于1910年的大华饭店等，无一不是当时堪称最豪华的高级饭店，除了开设舞厅、酒吧外，还配备了其他相关的娱乐设施。"[21]这些舞厅的服务对象主要是外国的外交官员、侨民、军人官兵，中国人极少参与，甚至被拒绝入内。

上海大东跳舞场

[18]笔者注：格拉福风留声机，清朝时引进中国的老式手摇留声机，由苏格兰著名的发明家和科学家亚历山大·贝尔（1847-1922）在1883年发明，音质良好。

[19]德龄、容龄著，顾秋心译《在太后身边的日子·清宫琐记》，紫禁城出版社2009年版，第63页。

[20]马军《舞厅·市政——上海百年娱乐生活的一页》，上海辞书出版社2010年版，第28页。

[21]张艳《激荡与融合——西方舞蹈在近代中国》，中国传媒大学出版社2011年版，第40页。

据记载，中国人在大都市里自己尝试开办专门的交际舞场所，是上海的安垲第大楼里内设的舞厅，时间是1885年，是为"中国人开设舞厅之始"[22]。当然，中国人在相当长的时间里是不能接受男女之间的身体接触的。"男女授受不亲"是祖传训诫，"烈女节妇"历来得到高度的赞赏。为此，对西方交际舞的抵制之声时时见诸文字，争议四起。然而，在西方文化如潮水一般涌进的时候，作为历史的随属现象，人们开始热爱交际舞。跟随着西方商人的身影步履，交际舞开始变成了"热门"。

及至民国初年，"北京、上海、广州等地的达官贵人及其子女开始模仿西人，参加交谊舞会。1914年，这类活动经常出现在报纸上。每逢节日和重要宴会，常有跳交谊舞活动"[23]。创办于1872年的上海《申报》，不但奠定了中国报纸"新闻、评论、文艺（副刊）、广告"四大板块的结构，而且新闻意识敏锐，捕捉时事动态，因此对交谊舞也多有报道。《申报》1914年2月9日刊登的《纪外交部之跳舞会》一文，生动地记录了2月5日在北京石大人胡同迎宾馆举办外交部舞会的场景：

中外宾客到者一千余人。……各国公使皆到，其夫人亦到，国务总理熊君亦到，各部总长及重要人物亦多到，中外报界亦到。10点10分开跳舞会，以西男与西女宾合跳为多。其余亦有西男而东洋女者，华男而西女者，西男而华女者，华男与华女者。

皆互相跳舞。前内阁总理唐少川之女公子亦预此跳舞之会焉。俄而，由室内推出一花船及一小花车。船车之上满载五彩纸花及彩结彩带等件，分赠男女诸宾。诸宾佩此花结及彩带于手身之上，又再跳舞。又以盘载小玩意如虫、狗等类分赠诸宾，又再跳舞，宾主皆尽欢……[24]

舞蹈的风气也在社会的各个角落里蔓延开来。一个非常新鲜而有趣的现象是，在中国这个有几千年封建历史的国度里，人们对于娱乐性的交际舞和歌舞厅的热情，以不可想象的速度膨胀开来。1910年，上文提到过的上海礼查饭店重建开张，并且复建了一个舞厅，被认为是中国第一家"现代舞厅"。其中举办的周末"交际茶舞"，是颇为时尚的高级娱乐活动。而1922年在上海西藏路与汉口路交界处由"一品香旅社"开设的"交际茶舞"，则被认为是面对社会大众开放的公开交际舞会的"发端"。1928年对于中国交谊舞的历史来说似乎可以看做是一个重要的节点："1928年，上海开设了黑猫舞厅（Black-Cat），首次明确以舞厅作为独立的经营主体面向市场，招徕舞客。该舞厅租用西藏路巴黎饭店的场地作为舞场。舞厅装饰富丽堂皇，屋顶张以锦幔，四壁饰以花纸，地板光亮照人，吸引了一班专学时髦的男女青年醉心于此，生意十分兴隆。"[25]据1937年的统计，上海市的

上海百乐门大饭店舞厅外观

各类舞场已经超过50家。有的小舞场设备简陋，乐队水平低下，舞女档次混杂，跳舞者也少。但是有些高档舞厅，专门聘请外国（多为菲律宾）乐队，装修高档，富丽堂皇，舞女多一线当红者，多中外舞女共同撑起场面，相应的消费水平也高，而唯有达官贵人、外国买办流连其中——

1932年开业的百乐门舞厅以拥有玻璃弹簧地板独步春申，舞池宽大，内部设施全是欧美风格，冷暖设备俱全，不仅在中国而且在远东也享有盛名。仙乐舞厅建成于1936年，整个建筑优美富丽，进口处有喷水池，显得清新幽雅，厅内没有一扇窗，全靠机器调节气温，并配以柔和灯光，使人有别有洞天之感。丽都舞厅原为上海富商住宅，其中除大舞池外，还有瑰丽的饭店，精致的花园，又附设游泳池。杜月笙等大亨经常在此宴请宾客。大都会也以花园舞厅著称，有古典式的舞池，露天的青苑舞场，曲折的花径，以及高尔夫球场，种种设施

[22]参见张伟《沪渎旧影》，上海辞书出版社2002年版，第46页。
[23]张艳《激荡与融合——西方舞蹈在近代中国》，中国传媒大学出版社2011年版，第42页。

[24]转引自张艳《激荡与融合——西方舞蹈在近代中国》，中国传媒大学出版社2011年版，第42页。
[25]参见楼嘉军《上海城市娱乐研究》，文汇出版社2008年版，第43页。引自张艳《激荡与融合——西方舞蹈在近代中国》，中国传媒大学出版社2011年版，第44页。

与丽都有异曲同工之妙。新仙林也是一座花园住宅所改建的，略具园林之盛。为了让舞迷尽兴，各家舞厅均竭力延长开放时间，营业场次分早舞、午舞、茶舞和夜舞4种，早舞从上午9时到12时，接下去是午舞，下午3点起为茶舞，晚舞从7时开始可跳至半夜。[26]

与上述历史现象同时出现的，是一大批交际舞书籍问世。1907年上海商务印书馆出版了王季梁、孙模编译的《舞蹈游戏》，全书82页，具体介绍了方舞、圆舞、对舞等三种最基本、最常见的西方交际舞。同年，上海均益图书公司出版了日本人长原政二郎编纂、黄家瑞翻译的《舞蹈大观》。这是迄今为止能够查阅到的较早出版的交际舞图书，两本均为编译或直译，可见交际舞传入在当时的图书领域以介绍推广为主，同时满足关注它的读者需求。上海中国图书公司1909年10月出版的、由徐傅霖编撰的《实验舞蹈全貌》，用文言文和细秀的花纹图示介绍了当时欧美流行的五种交际舞：方舞、对舞、圆舞、列舞、环舞。书中具体讲解了舞蹈的姿态和步法，对于西方交际舞在中国的流传很有推动作用。上海中国健学社1918年9月出版了由王怀琪编写的《跳舞场》，讲解了舞蹈训练的一般方法，虽然不是专门的交际舞图书，却对人们认识舞蹈和学习舞蹈有所裨益。1928年上海良友图书印刷公司出版了由唐杰编著的舞蹈教材《跳舞的艺术》，分11章详细讲解了交际舞的基本跳法，书中还特别安排了中英文对照

的舞蹈名词表，并且配有舞蹈步法的图例。1928年7月，上海大东书局出版了黄志诚、林默厂的译著《交际跳舞术》。到了1934年，有着多年教授交谊舞经验的阮霭南出版了由大方美术公司、中西惠记印书局承印的《交际舞术撮要图解》，介绍了"狐步舞"、"探戈"等主要交际舞种类，图文并茂地分析了舞蹈的动作以及配合的音乐等等。阮霭南在书中特别指出，尽管当时的跳舞场林立，跳舞学校相继成立，跳交际舞成为"一时之盛"，但是跳舞者的水平却尚属幼稚，因此出版该书以飨读者。

正是在舞场、舞厅、舞校、舞蹈图书的交互作用下，中国主要通商口岸城市的

上海大华饭店舞厅内景

交际舞得到很大发展。一位曾研究过中国20世纪二三十年代历史的舞蹈学者告诉我们："早年只限定在外国人居住区及买办等范围内能举行的各种欢愉性交际活动及舞会，随着'五洲万国文物人事之相接日繁日近'，中国固有的传统礼节便'不得不有所迁就，改良实时势使然'。由此早年认为男女合群手舞足蹈'有伤风化'避而不观的中国人，随跳舞潮流由领海一带

向内陆澎湃涌来，其旧有之念渐次华离惧碎。于是乎由意念之变而转成的风气所表现出的鲜明突出的社会景象便是：各地由中西人士所经营的跳舞场所，风起云涌般林立，仅上海一地，几年间轮得上一二三档次的跳舞场不下百余所[27]，因之欲求学习舞蹈者纷纷踏入授舞者大门，旋即专门教授略研究性的跳舞学校如雨后春笋般应时而生，其中颇有影响、教学内容较为正规的学校，大都为各地知名的舞蹈者或是专门在外国习练过舞蹈的人所办。"[28]

有了交际舞场，必然要吸引众多的舞迷。舞蹈爱好者们为了提高技艺，自然也很需要良好的教师和从启蒙到提高的教育基地。既然有需要又有经济收入，专门教授舞蹈的学校便以各种名目出现了。在历史资料的记载中，比较早开始在中国开办交际舞教育的是外国人。其中有从十月

[26]马军《1948：上海舞潮案——对一起民国女性集体暴力抗议事件的研究》，上海古籍出版社2005年版，第3页。

[27]笔者注：此一数字，与马军先生在《1948：上海舞潮案——对一起民国女性集体暴力抗议事件的研究》中的统计有较大差别。

[28]王海燕《中国近现代舞蹈教育的嬗变》，《舞蹈艺术》第26辑，文化艺术出版社1989年版，第126页。

革命后的俄罗斯逃到中国来的俄罗斯贵族司达纳基芙，在上海等地教授探戈、华尔兹、查尔斯顿等非常流行的交际舞。有的外国人不仅开办舞蹈学校，而且还采用举办舞会、邀请社会名流参加跳舞的办法来扩大自己的影响。这些专门的"跳舞学校"在本世纪初的中国大中城市里刮起了一阵很强的舞蹈旋风。

面对外国人独占交际舞教育场所的现象，中国人奋起直追。1926年初，一个曾经赴日、法学习机械而后来却因为演出话剧《复活》和建立中国第一个民间职业剧团大出其名的人，在上海开设了中国现代史上的第一个有据可查的社交舞专门学校。此人就是演艺圈内的活跃人物唐槐秋。这所学校的名字叫"交际跳舞学社"，后来因要求学习的人很多，机构不断扩大，于是改名为"南国高等交际跳舞学社"。据史学家称这也是中国有史以来最早传授交际舞的专门学校。

欧美舞风的传入，直接在中国大陆上引发的结果是交际舞的大流行，而没有促成艺术表演舞蹈的发生，这大概要归结为当时专业舞蹈艺术人才的极度匮乏、社会氛围的约束、思想观念的相对保守等原因。其实，就交谊舞流行的历史过程而言，也是充满争议的。1927年曾经在天津发生过要求"禁舞"的风波。王占元、徐世光、华士奎、赵元礼等16位天津社会名流致函给拥有天津最受欢迎舞厅之福禄林餐厅大股东，要求"禁舞"，因为跳舞"伤风败俗"、"有违礼教"，甚至提出跳舞对于社会、国家"何利之有"的大疑问。为此，在天津《大公报》上展开了一场激烈的关于"禁舞"与反对"禁舞"的社会大讨论。一些有识之士刊发了自己支

持跳舞的意见，《大公报》更发表了《跳舞与礼教》的社评，对于跳舞表示公开支持。1934年，上海发生了大学生沉迷舞会生活、在舞会上寻找香艳肉欲之满足而遭到社会舆论批评的事件。因为国难当头，而大学生们却"商女不知亡国恨"，流连舞厅，跟风追随"摩登化"的迷醉生活。《申报》曾经连续发表文章，评论大学生跳舞之现象，引发社会广泛关注和讨论。最终，1934年10月27日，上海各大学联合会召开第三次执行委员会会议，议决禁止学生入舞场跳舞，并函告上海市政府，希望联合查禁，如有违犯，将通知有关学校给予严惩。[29]与此同时，1934年2月起，蒋介石发起了"新生活运动"。这个以儒家伦理思想为核心理念的，以中华民国政府名义推广的国民教育运动，试图用礼义廉耻等观念来约束人们的日常生活细节。其中就明确规定了公务人员禁止"涉足舞厅"。但是，无论是针对大学生的禁舞，还是命令公务员舞厅不得入内，最终多为"雷声大，雨点小"，在现实中难以操作，最后不了了之。相反，各地舞厅的生意依旧兴隆，交谊舞仍在流行。

1938年之后，猛烈爆发的抗日战争给人们日常生活带来巨大冲击和影响，都市里的娱乐也特别敏锐地折射着时代火光。上海、天津等地的舞厅业受到战争影响，也受到人们无心跳舞的社会心理作用，逐渐萧条。人们对于交际舞的看法也愈加复杂，批评之声日渐隆盛。1936年3月15日，上海《申报》刊载了上海市第一特区市民联合会给时任上海市长吴铁城的一份

呈文，提出强烈要求：取缔舞场——

窃念外患日甚，国难严重，欲图御侮救亡，端赖群策群力，砥砺奋发。乃今沪上舞场营业，畸形发展，每晚吸引男女青年，通宵达旦，狂歌欢舞，放浪淫佚，达于极点，与新生活运动之要义，显相背驰。矧青年子弟，教部本有禁止入舞场之明训，余如首都及北平，亦均禁有前例，从无如沪上之腐杂现象，此就抵触功令上言，应请取缔者一。按正当舞蹈，原为健身运动之一种，而沪上舞场适得其反，舞场主以舞女声色为饵，达其营私牟利之目的。青年不察，陷溺其间，身心遭受侵害，实有不忍言者。窃念强国须先强种，青年为社会之中坚，长此戕贼，即人不亡我，亦将无以自存。此就民族生存而言，应请取缔者二。晚近社会风化，日趋恶劣，都市舞场，实此种罪恶之阶梯，名为借娱乐以解疲劳，实则因搂抱而致淫乱，昭昭在人耳目，岂容讳言。此就社会风化言，应请取缔者三。当此农村破产，社会经济极度凋敝，舍崇奉俭约，难期自力更生。乃舞场中灯红酒绿、挥霍无度，一旦金尽，懦弱者悔恨自杀，狡黠者铤而走险，今日自杀盗窃等案，层见迭出，推究原因，平日生活放纵，奢靡淫佚，实有以致之。此就社会治安言，应请取缔者四。总此四端，已见舞场营业之弊害，小之伤风败俗，危害治安，大则更足断送国家命脉，招致亡国灭种之惨祸。[30]

该文提出了两条建议：一是以后停

[29]参见张艳《激荡与融合——西方舞蹈在近代中国》，中国传媒大学出版社2011年版，第96页。

[30]转引自马军《1948：上海舞潮案——对一起民国女性集体暴力抗议事件的研究》，上海古籍出版社2005年版，第18页。

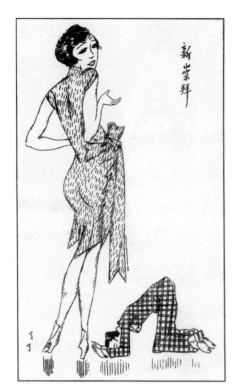
上海舞厅中舞客对舞女的崇拜

止颁发新的舞厅营业执照；二是严格规定舞场营业时间不得超过晚间十二点，周末不得超过夜间两点。文章中的看法尖锐犀利，发人深省。虽然"跳舞亡国"的观点言过其实，但是当时社会的担忧心态和盘托出。

当然，说归说，做归做。大都市里的舞厅并没有灭绝。一直到1949年新中国成立之前，大都市里的交际舞仍旧受到人们的欢迎。

说到这里，我们可以发现一个有意思的现象：在这次西方交际舞大潮涌入中国整整60年后，在"文革"结束、人们的思想获得了解放的20世纪80年代，又发生了一次交际舞的复兴之潮。如果我们把这两次热潮做个比较的话，就会发现，1980年前后人们热衷于交际舞，实际上在跳舞时多有回忆往事的味道，五六十年代美好生活的回忆升起在心头。但是，本世纪初的那次交际舞热潮却鲜明地带有时代变革的

意义，有思想观念上的革命性质。1926年12月出版的《北洋画报》刊登了《体育与中国》、《身体的教育与精神的教育》等文章，作者认为：中国数千年的文化教育都偏向于精神方面的发展，然而中国最大的问题是身体的问题。现代身体动力元素的观点是，工作与思想都是由身体的原动力创造出来的。这就比照出我们传统教育方法的缺陷：偏重于物质功课，忽视人体自然。我们应该学习希腊人将眼光凝视于身体，应该像邓肯那样提倡身体的运动，追求人的自然原动力。[31]

西方舞蹈，特别是邓肯新型舞蹈艺术随其它文化现象同时传入中国，与改良派、洋务派们在小说、戏剧、音乐等领域提出的变革性主张与要求在精神上是一致的。由于长期以来，中国人特别是汉族对于身体文化的疏远和淡漠，新文化运动中舞蹈革新的呼声虽然不高，从表面上看来，舞蹈并不处在新旧文化冲撞的风口浪尖，但是，西方舞蹈中的人文主义和革新精神，以及表现出来的艺术审美趣味，已经开始走进中国人的生活。

第三节
学堂舞步

一、学堂歌舞的兴起

就在慈禧和裕容龄沉浸在宫廷歌舞娱

[31]王海燕《中国近现代舞蹈教育的嬗变》，《舞蹈艺术》第26辑，文化艺术出版社1989年版，第126页。

乐里的时候，紫禁城外，中国文化的巨大变革已开始躁动。康有为、梁启超、严复等人以一系列振聋发聩的言论，迎接新社会的曙光。

变科举！废八股！兴学校！译西书！多么强烈的时代之声！

抑君权！兴民权！开民智！广游学！多么深刻的时代变革！

中国的资产阶级启蒙主义者和改良派人物开始走上历史舞台，提倡民主，谋求变法，主张废除科举，倡导学堂，办报馆，设学会，兴教育，引来了"洋学堂"。清末维新派代表人物谭嗣同在长沙开办时务学堂，除讲授经、史、诸子的传统教育内容外，已经开始教授西方资本主义国家的政治、法律。洋务派1862年创办的京师同文馆，招收十三四岁的八旗子弟，开设多种外文课程和天文、算学。馆内附设印刷所，译印西方近代科技、历史书籍。

每每一个社会，当它的大脑和机理特别活跃的时候，它的社会形态和面貌就会变得异常兴奋，呈现出更富有动感的情景。本世纪初的中国正是这样。

这是一个从思想到灵魂，从身体到组织都在高速运转的社会。它在思想领域里表现为诸说并起，门派林立，吐故纳新，迅速发展；在人的精神面貌上则是百象并出，见怪不怪，陈旧新奇，杂处一园。

对于中国现当代舞蹈史的发展来说，影响最深的是响亮的"教育救国论"。它给后来的中国现当代舞蹈史以深远影响，其直接的表现就是普通学校里新式音乐、体育教育的诞生。而校园舞蹈的兴起，当是东西方文化冲突日益激烈的一种结果。康有为在《上清帝第二书》中明确指出：

"才智之士多则国强，才智之士少则国弱！"梁启超在《戊戌政变记》里极力主张向西方的学校教育制度汲取有益的东西，他还特别注重小学的基础教育，强调师范教育是"群学之基"。

当时的欧美强国，在教育体制上都比较重视人之体格、肌体能力的训练，学制上均设置体育课。在他们眼里，舞蹈也是一种很有训练价值的活动。舞蹈能培养人的灵活性，锻炼人的反应速度，更能训练人对于体态美感的感受力。因此，体育课程里安排舞蹈的内容是十分自然的。当"洋学堂"在中华大地纷纷出现时，体育与舞蹈就很自然地随之出现了。

在上述的"教育救国论"之思想指导下，一些决心改变中国人体质的舞蹈家们，效仿西方将舞蹈与学校体育融于一体的做法，将学堂里的舞蹈课与体操结合在一起，传授校园之舞。正是在新式的"学堂"里，校园舞蹈有了自己的场合和活力。据不完全统计，当时开设舞蹈课程

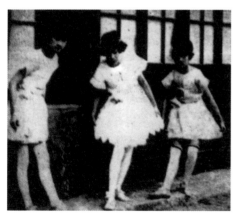

学堂舞蹈——形意舞

的学堂有上海爱国女校、东亚体育专科学校、启秀女校、龙门师范学校、务本女塾、上海体操游戏传习所、中国体操学校等等。艺术性很强的芭蕾舞和各国民间舞成为校园舞蹈的重要内容，芭蕾舞的基本

手位、脚位、体态规矩、动作法则成为必修之课。模仿生活的播谷舞、船夫舞、雪花舞、猴舞等，很受学生欢迎。因为舞蹈被看作是"最高尚最优美的运动"，能使人"养成高尚的品格，优美的姿势，规矩的动止，且能使人身体健康、发育平均……"[32]。各种西方交际舞，模仿性的儿童游戏舞蹈，人类表情之动作，也成为从小学到师范专科院校的普及课程。

在北京、上海、广州、武汉及全国许多大中城市里，有不少中小学校开设了体育和舞蹈并列的课程。

这样的舞蹈以今天的眼光看，很像游戏歌舞与健美操的混合体，包括一些模仿自然物象和人类日常行为的动作。舞蹈的名字往往也形象、有趣，如《小放牛》、《娃娃舞》、《兵鼓舞》、《卖报歌》。中小学里流行的教育舞蹈之另一个特点是与歌曲相结合，边唱边跳。有一个当时在上海非常流行的舞蹈叫《大家好》，表演时，三五个孩子互相拍手，做着跑跳步，口中唱着庆祝丰收的歌谣："大家好，大家好，跳起舞，新年到……"[33]这种情形的发生，与中国近代教育的开创者们很重视儿童的品德培养有较大的关系，也与中国文化里歌舞并重、戏曲艺术唱念并作的传统有关，更何况儿童的天性里原本就有那快乐的表现欲望！

由于教育实践的需要，从20世纪初叶到30年代，中国前所未有地出版了20多种教育性舞蹈专门书籍，学堂教育中人们对于舞蹈的重视由此可见一斑。最早翻译出

[32]冯柳溪《舞蹈教材》，上海商务印书馆1935年版。
[33]参见《上海民间舞蹈》，中国城市经济社会出版社1989年版。

版的西方舞蹈书籍是光绪丁未四月（1907年）上海商务印书馆的《舞蹈游戏》一书。该书编译者认为："舞蹈者，高等之运动法也。欧洲各国久已风行，……为他种运动所不能及。"1933年出版的《舞蹈新教本》，就有蔡元培的亲笔题词："动的美术"。

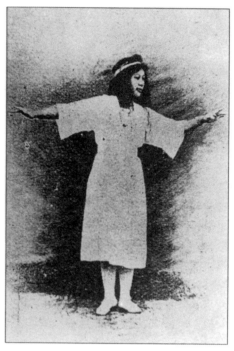

1920年前后北平中小学流行的《优秀舞》

从风格上说，当时学校的教育性歌舞，以欧美的体育锻炼性质的动作为主。中国歌舞老师在编用的过程中，也发挥了他们的聪明与才智。"20年代末，许多热心教育、对小学中唱歌跳舞游戏等颇有兴趣的明智者，承担起撰写教材，即用以歌载舞的新鲜活泼动人的形式引起儿童乐趣，健全他们体魄等重任。"[34]

在这个领域里，一个颇有名气的人物是张容莫女士。她曾在上海爱国女校任

[34]王海燕《中国近现代舞蹈教育的嬗变》，《舞蹈艺术》第26辑，文化艺术出版社1989年版，第131页。

体育科主任，还在东亚体育专科学校和启秀女校当过老师。1925年，她编写并出版了著名的《小学表情歌舞》，主张在歌舞教育中迎接新教育的思潮，活跃儿童的天地。此书与其它翻译出版的歌舞教科书的最大不同之处是，自成体系，简明地讲解动作，而且还在每个舞蹈里配用了简谱或五线谱，注明歌词，使人一目了然。此书的内容十分丰富，包括《小朋友舞》、《活泼舞》、《儿童自然舞》、《童子军欢乐舞》、《自由神仙舞》、《体操》、《运动》、《快乐》等，共计30余种。由于该书很有实用价值，于是很快"风行海内，凡讲体育者莫不人手一编"，成为权威之作。著名现代教育家黄炎培为这本书题写了3个大字：真、善、美！[35]

积极而认真的舞蹈教育实践，特别是对儿童培养的全心的责任感，不但使一批舞蹈教科书如雨后春笋般出现，而且受到热烈欢迎，占有很好的图书市场。如前文提到的、1907年4月由上海商务印书馆出版的《舞蹈游戏》一书。这本书虽然主要介绍的是欧美国家流行的交际舞，如对舞、圆舞（即华尔兹）、方舞（一种流行于美国的由4对舞伴站成四方形、边舞边喊呼号的民间舞）等，但它却是作为学校的教材出版的。该书的编译者王季梁、孙模认为，舞蹈是人生游戏中最有趣味又最能使人情操高尚的一种活动，内含高等运动之法，姿势优美，力量均衡。经常跳舞，能使人生出沉毅的气概、涵养德行，对于儿童更是大有益处。此书到1913年就

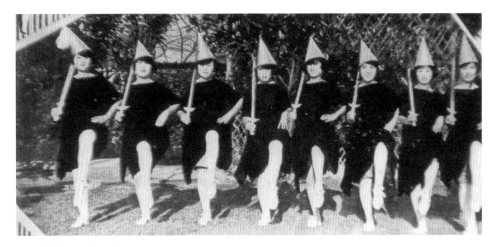

中国女体校毕业典礼上的土风舞

已经再版6次，可见其受欢迎的程度。

如果说，欧美芭蕾舞、现代舞及其它各国民间舞蹈的演出，为中国20世纪舞蹈艺术的诞生做了舆论上的铺垫和标准样式的演出，那么，校园舞蹈则在学生中培养出真正的舞蹈感觉和身体体验，为中国自己的舞蹈艺术表演者的出台做了必要的准备。

二、儿童歌舞的萌芽

在上述教育性的、以外国民间舞和芭蕾舞为主的学堂舞蹈广泛展开的基础上，中国自身的儿童歌舞创作表演进入了一个萌芽和兴起的阶段。历史传统上曾经有过的少儿歌舞，如唐宋时期的宫廷儿童表演，多为歌功颂德之举，与艺术表现无关，与人生实际有天壤之距。20世纪初叶的儿童歌舞艺术改变了历史的轨迹。

只要一提到中国20世纪儿童歌舞的历史，就不能不说到黎锦晖。

1891年，黎锦晖出生于湖南湘潭。他从小喜爱音乐，特别爱摆弄民族乐器，爱看地方小戏，口中常常哼着民间小曲。1912年，他从长沙高等师范毕业后闯荡到

了北京。为了谋生，他在报馆当过编辑，在一些不出名的小单位做过小职员。作为一个在北京的湖南人，他的口音和举止有时不免受到别人的笑话，但他却从不灰心，甚至钻研起汉语来。

1916年，一个偶然的机会，经人介绍他来到北京大学音乐团的活动室。那教室里传出的一阵阵美妙的民族乐曲声，让他心旷神怡。在北京大学的音乐团活动，成为黎锦晖一生的转折点。

这时的北京大学，各种民主思潮声声拍击人心，求科学、求真理的历史要求已经在校园的上空如春雷般滚过。民主思想的冲击力量，一方面指向愚昧的封建桎梏，另一方面则是将探索的目光指向中国本土的、富于多种色彩的民族生活。1917年，著名的教育学家蔡元培先生出任

黎锦晖

[35]王海燕《中国近现代舞蹈教育的嬗变》，《舞蹈艺术》第26辑，文化艺术出版社1989年版，第131页。

北大校长。他极力主张在教育中融入"自由"、"平等"、"博爱"的民主思想，提出要高度重视平民教育和儿童教育，他的报告在年轻的黎锦晖心中引起了巨大的震动和联想。在西方人类学、民族学、民俗学新鲜的研究方法的启发下，大约从1918年起，北京大学首先开展了对中国民间生活情况的调查。起点就是在《北大日刊》上向社会广泛征集民间歌谣。在短短的三年之间，竟然搜集到歌谣、童谣、谚语、谜语1.1万余首。从北大开始的民俗学角度的调查工作也把民间歌舞作为一个重要的项目列入了调查提纲[36]。

民族音乐的美妙旋律，朗朗上口的儿童歌谣，情深意长的民间谚语，温暖如春的校园空气，睿智聪颖的导师言语，这一切的一切，如同一个巨大的培养园地，使黎锦晖的思想上升到一个前所未有的境地。

黎锦晖决定遵从老师的教导，从儿童教育入手，抓紧儿童喜爱唱歌跳舞的特性，做一番儿童歌舞的大事业！谁也没有想到，未名湖畔的这个不起眼儿的湖南"小子"，在谁也没有在意的一个领地中，竟然开垦出一片新灿灿的光明绿林。

《麻雀与小孩》1921年试演失败后，1922年重新改编并获得成功。这是黎锦晖享有盛名的代表作之一。因此，我们不妨在此做一点比较详细的描述——

清晨，露水还在荷叶上晶晶莹莹地滚动的时候，一只小麻雀就欢快地唱起歌来。歌声惊醒了孩子。他被麻雀叫得心里痒痒的，于是起床，跑到

[36]张紫晨《中国民俗与民俗学》，浙江人民出版社1985年版。

外边去看。好一只漂亮的麻雀啊！脖子上还有白色的羽毛。

撒一把米，让它飞落在房门前；再撒些米，让它一步步跳进屋里。悄悄地、悄悄地关上门，哈哈！抓到啦！

小孩正在逗弄那只被关进笼子里的小麻雀时，他突然听到窗外传来一阵阵麻雀的啾啾声。这难道又是一只小麻雀？不，不是的。那是小麻雀的妈妈在急切地呼唤自己的宝贝儿。

小孩静静地听着。渐渐地，他听出了麻雀妈妈的伤心和悲哀，也看出了麻雀妈妈的焦虑和着急。他一点一点地惭愧起来。

小孩打开了房门，将手中的小麻雀放回到明朗的天空中。此时，初升的太阳正冉冉升起，把小孩的脸庞照得通红……

这个舞蹈受到小学生们的热烈欢迎，其流行的程度，今天的人们已经很难想象。它用歌舞的形式教育儿童要养成善良的品德和良好的习惯，但舞蹈的编导一点也没有做硬性的宣传，而是把思想内容和艺术表现结合起来。黎锦晖在《麻雀与小孩》中，采用了不少小孩子的日常生活动作和模仿性的麻雀飞翔动作，因此这个节目也叫《飞飞舞》。表演时，配合着民间传统曲牌如《大开门》、《苏武牧羊》、《银绞丝》等，动作幅度不大，节奏鲜明而有味道。这个原本是为低年级学生编排的舞蹈，很快在上海的中小学里普及，并迅速向北京、天津、沈阳等大城市扩散，最后的结果是全国无计其数的中小学里都有麻雀和小孩的故事在演出。不仅如此，《麻雀与小孩》也是生命力很强的作品，它1921年问世，1922年在上海国

语专修学校附属小学歌舞部再次排练后获得成功。从那以后，1922年被《小朋友》周刊连载；1927年9月灌制了唱片；1928年由中华书局出版了单行本，在3年间竟然印刷了22次之多，创下了20年代儿童歌舞出版物的纪录。

《葡萄仙子》，是黎锦晖于1922年创作的第一部儿童歌舞剧，也是他的另外一个代表作。

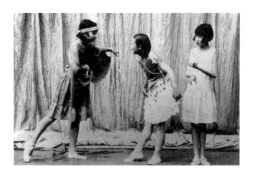

黎锦晖儿童歌舞作品《葡萄仙子》

这是一个很富于想象力的故事：小小的葡萄秧苗长成一个美丽的仙子，大自然中的太阳、春风、雨珠儿、雪花和露水都非常爱护她，在他们对葡萄仙子的访问中，歌舞形象地展现了葡萄怎样生根、开花、结果。剧中还有另外一群不速之客：喜鹊奶奶、甲虫先生、山羊小姐、兔子弟弟，他们见到绿绿的秧苗，都想上前解解馋，但是遭到仙子的拒绝。这个小歌舞剧用十分生动的艺术形象告诉儿童，要爱护大自然里的一草一木，要与自然和睦相处。

《小利达之死》讲述的是一个叫利达的孩子的故事。他非常孝敬老人，与祖母相亲相爱地住在一起。有一天，"大毛刺"悄悄地溜进屋来，企图偷走祖母的财物。小利达在与"大毛刺"的搏斗中被深深地刺伤。他要死了，但是他没有讲出

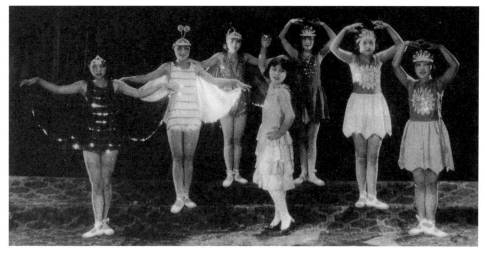

黎锦晖作品《春天的快乐》

"毛刺事件"的经过。他只有一个目的：不让祖母伤心。作品把敬老爱老的思想转化为一个动人的故事。

《小小画家》，是黎锦晖1928年创作的一部歌舞剧。该剧讲述一个顽皮的小学生，在学校的课堂上一直不好好地读书，他常常嬉闹，要不然就是蒙头大睡。这到底是怎么回事呢？老师经过仔细的观察，发现他原来是一个很有绘画才能的孩子，于是就对他进行了有针对性的教育，使他发挥了特殊才能。一个小小的画家就这样在新型的教育方法中成长起来。《小小画家》上演之后，社会上反响极为强烈，许多中小学校纷纷学演，后来可以说是风行全国。这是一个充满喜剧色彩的歌舞剧，在几千年封建教育思想的庞大阵势面前，黎锦晖对违反儿童天性的教育制度进行了深刻的讽刺和嘲笑。全剧气氛轻松，人物形象鲜明可爱，在上海和全国不少城市都造成了很大的影响。这个歌舞剧由当时著名演员黎明晖、王人美、李文云等主演，轰动一时。

20世纪初到30年代是儿童歌舞发展的重要时期，黎锦晖在其中发挥了极为重要的作用。他在担任中华书局编辑和上海国语专修学校校长期间，积极采用多种形式推广国语，面向小学生时力主用歌舞等活泼的艺术形式，并身体力行地进行多种创作试验，从而有力地、富有成效地促进了现代儿童歌舞教育的发展。在创作儿童歌舞之外，他还非常重视儿童歌舞刊物的出版工作，于1922年创刊的《小朋友》周刊，在为中小学生提供美育教育的同时促进了歌舞艺术的发展。1927年2月创办的中华歌舞专科学校，成为儿童舞蹈教育的基地。该校聘请音乐、舞蹈和文化教师培养学生，并传授艺术舞、形意舞、歌舞剧等三种舞蹈课程。

第四节
舞坛踏歌

一、影戏之舞的初试

中国究竟从什么时候、从哪一天开始有了电影？对这个问题人们一直不好下定论。早在1896年，就有外国来华商人在"上海乐园"里放映电影，国人观之，新奇不已，看它有些像自己见惯的"皮影戏"，于是给起了个好听的名字：西洋影戏。这与1895年12月法国人卢米埃尔放映世界上的第一部电影仅仅相隔几个月！

"影戏"，是电影艺术传入中国后最初几十年间，人们对这门艺术的称呼。这个名字里包含了中国人对戏剧的高度推崇，也反映了中国电影发展之初的特殊情况。

与舞蹈有关的、有史可查的一次电影放映，是1902年的元月在北京前门打磨厂的福寿堂内。当时的报纸记载说，放映的画面里有"美人旋转微笑或着花衣作蝴蝶舞"的场面。早期的电影由于技术的原因还没有配上声音，所以多采取运动的客观事物作为表现对象，如新奇异样的杂技、魔术，紧张刺激的拳击比赛，生动活泼的动物表演等。在这方面，舞蹈无疑是得天独厚的。富于时间和空间两重流动性的舞蹈，在电影的"默片"时代是许多探索者最喜爱的对象。正因此，最早传入中国的西方电影里包括了相当数量的舞蹈片，如《罗依弗拉地方长蛇舞》、《西班牙舞》、《母里治地方舞》、《辣博鲁里地方农民舞》、《印度人执棍舞》等。可见，在早期电影中舞蹈的画面有何等丰富。现今能够发现的中国最早的电影观后感，就是针对舞蹈电影而发的。最初，这些被称为"活动影戏"或"电光影戏"的影片内容大都是一些纪录性短片和搞笑的滑稽短片，当时上海《游戏报》有一篇关于"影戏"的文字描述性报道，对于我们了解早期传入中国的歌舞电影有些帮助："美国电光影戏，制同影灯而奇妙幻化皆出人意之外者……座客既集，停灯开

演；旋见现一影，两西女作跳舞状，黄发蓬蓬，憨态可掬。又一影，两西人作角抵戏。又一影，为俄国两公主双双对舞，……观众至此几疑身入其中，无不眉之为飞，色之为舞。忽灯光一明，万象俱灭。"可见，在默片时代，歌舞片很多是以舞蹈片的方式进入中国的。在有声电影获得发展之后，中国的电影观众更是在歌舞的银幕上得到了多方面的享受。据1926年12月上海百星大戏院为放映电影而作的广告，我们可以得知仅一个周期的电影中就有《音乐舞》、《芭蕾舞》、《西班牙斗牛舞》、《黎麦和玛丽德女士探戈舞》等。[37]

外国歌舞电影大量涌入中国，必然引

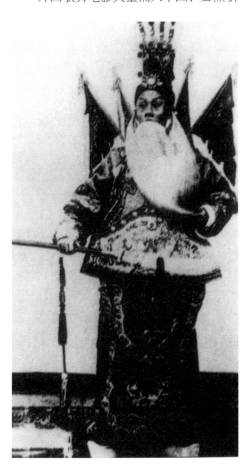

谭鑫培《定军山》剧照

起国人中有识之士的注意。于是，在1905年秋，作为中国人拍摄电影的第一次尝试，北京丰泰照相馆主持了戏曲片《定军山》的摄制。"片中主要表现的场面是剧中的'请缨'、'舞刀'、'交锋'等武戏。不谋而合的是，这部由中国人拍摄、中国人表演的第一部影片却展示了中国古典戏剧舞蹈中的精华部分。……《定军山》一戏既可算是中国第一部戏剧影片，亦可称为中国第一部古典舞蹈片。"[38]

毫无疑问，西方歌舞片传入中国并且被广泛接受，应该是20世纪30年代的事情。这一情形之发生，有其深刻的历史背景。一种新的文化样式的诞生，其背后自然都有社会历史原因——全球经济大萧条！所谓20世纪初的经济大萧条，实际上是资本主义世界在1929-1933年间发生的一场经济危机。众所周知，在18世纪末19世纪初，美国完成了工业革命。与此同时，第一次世界大战（1914-1918）爆发，众多欧洲资本主义国家卷入战争，损失惨重。美国则大发战争财。1925年英国爆发经济危机，痛失欧洲乃至世界经济霸主之地位，美国取而代之，成了头号资本主义经济强国。然而不幸的是，由于资本主义制度的根本矛盾和经济体制设计上的缺陷，美国资本主义金融市场的不稳定性导致了危机的发生。最初是1919年10月纽约华尔街股票市场股价狂跌，引发人们疯狂抛售股票，股市崩溃，银行纷纷倒闭，继而工商企业大量破产，市场萧条，失业激增，很多人濒临破产。1930年，严重依赖美国资本的德国也发生了经济危机，随

后，英、日、法等国经济出现严重衰退，所谓30年代经济大萧条的幽灵扫荡了整个世界。

或许是出于历史反向运动的制衡力量，或许是人类艰难时代格外需要精神的慰藉，或许是"电影"技术的诞生恰恰给痛苦度日的人民以某种艺术梦想的形式，总之，"大萧条"时代正是西方歌舞片最兴盛的时期。人们在这个时期的歌舞片里逃避残酷的生活现实，梦幻般地期待着故事的圆满结局。美国好莱坞几乎每家电影公司都有歌舞片出品。同样的情形也出现在印度"宝莱坞"的电影中。歌舞片（Musical Film）以歌唱与舞蹈为主要艺术手段，并且贯串于整个剧情中。1927年，影片《爵士歌手》打破了"默片"时代的沉默，宣告了电影发展史上有声时代的来临，同时为歌舞片的诞生揭开了序幕。两年之后，米高梅公司出品《百老汇歌舞》，该片用"全歌、全舞、全对话（all singing, all dancing, all talking）"形态震惊业界并备受电影观众好评，出人意料地获得第二届奥斯卡金像奖最佳影片奖。歌舞片由此大行其道。

20世纪二三十年代，西方歌舞片大量涌入中国，在上海等地放映，给中国带来了全新的艺术样式。据马军先生统计，从1923年到1939年，在上海，以"舞场"、"跳舞"为素材的外国影片有具体上映时间和地点（影院）的就有31部，其他有片名而无具体放映资料的有23部，总共竟有54部之多！

[37]参见程季华主编《中国电影发展史》第一卷，中国电影出版社1963年版。

[38]涵逸《早期电影与歌舞》，《舞蹈艺术》第19辑，文化艺术出版社1987年版，第134页。

以下为有具体记录的31部影片表[39]：

中文片名	英文片名	主演/导演	电影制作公司	上映	放映影院
舞场妙儿	Baby Peggy			1923.7	爱普庐影戏院
跳舞热	The Dancing Fall	Wallace Reid Babe Daniels		1924.1	上海大戏院
舞女成名	Look Your Best	Colleen Moore		1926.8	卡尔登影戏院
跳舞热	Dance Madness	Claire Windsor Conard Nagel	米高梅公司	1927.3	卡尔登影戏院
糖宫艳舞	The Golden Bed	Cecli Demille		1927.4	奥迪安大戏院
巴黎一舞女	The Dancer of Paris	Dorothy Mackaill	华纳公司	1927.5	夏令配克影戏院
舞娘劫		Colleen Moore	美国第一国家影片公司	1928.2	奥迪安大戏院
痴情舞女	Valencia	Mae Murray	米高梅公司	1928.2	卡尔登影戏院
舞女奇缘	Paid to Love	乔治·奥柏林 维兰		1928.3	卡尔登影戏院
舞女风流史	The Duchess of the Follies Buerger			1928.7	百星大戏院
舞娘妙计	Stage Kisses	凯纳斯·哈伦 海伦·康德卫	哥伦比亚公司	1928.10	奥迪安大戏院
舞女血案	The Canary Murder Case		维太风有声电影公司	1929.9	光陆大戏院
舞女劫	The Tari Dancer	琼·克劳馥	米高梅公司	1929.9	卡尔登大戏院
舞女心	The Heart of a Follies Girl	Billie Dove		1929.11	孔雀东华戏院
舞场一弃妇				1929.11	孔雀东华戏院
舞女良缘	Gipsy Princess	林南、海达		1930.2	虹口大戏院
舞场怪客	The Big City	Lon Chaney		1930.4	巴黎大戏院
巴黎春舞	Girl From Moulin Rouge		德国乌发影片公司	1930.4	武昌大戏院
神仙艳舞	A Follies of the Day			1930.4	福星大戏院
铁蹄红舞	Red Dance	Oores Del Rio	福斯公司	1930.4	巴黎大戏院
百老汇之歌	Broadway Melody		福克斯公司	1930.5	上海大戏院
舞女艳史	Pointed Heels	威廉·鲍威尔 甘海伦·葛莱汉	派拉蒙公司	1930.6	光陆大戏院
多情之舞女		梅茂兰		1930.9	爱普庐影戏院
跳舞场			雷电华公司	1930.10	爱普庐影戏院
草裙艳舞	Hula	Clara Bow		1930.10	福星大戏院
舞场之夜				1930.12	福星大戏院

[39]资料来源：马军《舞厅·市政——上海百年娱乐生活的一页》，上海辞书出版社2010年版，第366—369页。

舞场艳史	Dance Hall	Olive Borden		1930.12	新华大戏院
舞娘争宠记	Dancing Sweeties	Sue Carol Grant Withers	联纳公司	1932.1	卡尔登影戏院
跳舞场记				1932.3	中华大戏院
舞侣	Dance Team	James Dunn Saily Eilers		1932.6	南京大戏院
舞国帝后	The Story of Irene and Vernon Castle	亚斯坦 罗吉丝	雷电华公司	1939.8	大光明戏院

以上资料表明，以舞蹈为素材的电影制作绝大部分由美国的电影公司承担，虽然还不是当时上海歌舞电影的全部情况，虽然由于详细资料无法考证，我们无法判断所有影片的具体内容，但其热度和密度，已经在整个中国歌舞影片放映历史中占据了最突出的、几乎是再没有超越过的位置。它从一个方面说明了某种历史发展趋势。

受到上述历史趋势的深刻影响，中国也开始产生歌舞片，也是对于中国动荡不安的社会现实的一种精神调节和能量补充。1929年，对于中国现当代舞蹈史来说，是个特殊的年份；对于中国早期歌舞片来说，则是一个极为重要的"起点"之年了。一个叫罗佑明的基督教教徒在上海创办了"联华影业公司"。他们提出了"提倡艺术，宣扬文化，启发民智，挽救影业"的口号，高度重视艺术技巧，创办不久就成为一家雄心勃勃的电影公司。

同一年，联华影业公司在上海设立了"联华歌舞班"，同年在北平设立了"联华演员养成所"，为中国的电影事业打开了一个新的局面。这两个演员培训基地，一开张便吸收了已经小有名气的"明月歌舞团"的许多成员。这个举措，本意是为"联华"扩大实力，却在无意之中促使中国现当代舞蹈有了一次真正向全社会大幅度开放与自我介绍的机会。

也是在1929年，上海夏令配克影戏院装备了我国第一部有声电影放映机，美国影片《飞行将军》让中国观众大开眼界。梅兰芳是当时首位拍摄有声电影的京剧演员。1920年，梅兰芳拍摄了戏曲艺术片《春香闹学》。1924年，梅兰芳第二次访问日本期间，一家日本电影公司邀请他拍摄了无声黑白片《虹霓关》的"对枪"和《廉锦枫》的"刺蚌"两个片段。1930年，梅兰芳率团赴美演出，美国派拉蒙电

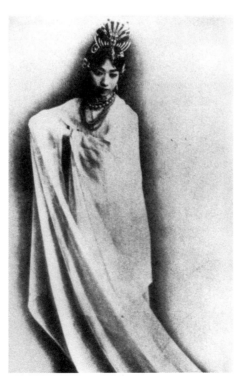

梅兰芳早期演出之舞姿

影公司为他拍了有声影片《刺虎》，梅兰芳也成了我国第一位拍有声电影的京剧演员。梅兰芳人还在美国演出，《刺虎》就已在北平放映，轰动全城。1934年，梅兰芳剧团访问苏联，拍摄了舞台纪录片《虹霓关·对枪》。

于是，在富于舞蹈性的电影由梅兰芳等大师率先创出之后，在外国歌舞电影片盛行之后，中国在30年代涌现出了一批以歌舞为主要内容的影片。

1930年，影片《歌女红牡丹》问世。这部由著名导演张石川执导、庄正平（洪深）编剧、明星演员胡蝶主演的影片，第一次有声有色地把歌与舞活化在银幕上。该片讲述了一个歌女的人生际遇，她有美貌、妙舞和好听的歌喉，但她不但没有因此而得到幸福，却加倍地品尝了人间的苦恼与悲伤。影片上演之后，人们评价热烈，中国歌舞艺人的地位问题一时成了社会焦点。同一年里，还有歌舞片《人间仙子》放映，第一次在电影中表达出反帝抗日的时代主题，并且以较多的电影镜头介绍了歌舞的艺术形象。同类的影片还有天一电影公司出品的根据舞台剧《舞女美姑娘》改编的影片《歌场春色》（邵醉翁、李萍倩导演，宣景琳、杨耐梅主演，姚苏凤编剧）。

1937年，联华影业公司拍摄了贺孟斧导演、郑君里主演的影片《话剧团》。在这部电影中，一位身染重病的话剧导演顽强地与病魔做斗争。在他的心中，支撑生命的力量来源于春天女神——一个舞蹈的女神。著名舞蹈家吴晓邦为这一女神编排了感人的动作。当病魔向剧作家伸出夺命的魔爪时，女神愤然向前，挡住侵袭；剧作家的眼神久久地凝望着她，凝望着她飞旋的舞姿：缓缓地扬起手臂，侧转腰身，一任春风带动自己轻盈的舞态。风急急吹动，舞步激发，姿态变化；忽而和缓，舞蹈又如柳似絮，团旋荡漾。吴晓邦运用了不少旋转和小跳的舞步，充满激情地塑造了浪漫的艺术形象。当然，我们从中可以觉察西方现代舞蹈的风格对吴晓邦的影响，但在那个光怪陆离、艳情泛滥、大腿镜头充塞画面的时代里，敢于用艺术性的舞蹈表现对真、善、美的向往，是需要很大勇气的。

20世纪二三十年代里，中国一些商业发达起来的城市里舞厅兴起，舞女，作为舞厅里的主角，也随之受到社会关注。舞女的人生命运随着商业机器的运作、舞厅各色主顾的或淫邪轻佻或忘我投情的"光顾"而变得异常起伏难定，大红大紫者有之，沦为娼妓者有之，由青楼暗门潜入，摇身一变而倾国倾城，再难逃命运捉弄死无葬身之地者也有之。这一切社会生活，都为电影的创作提供了鲜活的素材。在上海大戏院曾经放映过一部名为"跳舞热"的影片，描述了一个青年舞迷出入舞场，醉心于跳舞，并为此得到一美妻。然而，他过于沉迷舞厅醉生梦死的生活，最终还是失去了自己的妻子。上海友联影片公司也曾经根据小说家程小青反映舞厅生活的

作品拍摄了故事片《舞女血》，揭示了舞女的泣血生涯。

儿童歌舞电影是另一类有积极意义的影片。我们已经对黎锦晖做过描述，他所创办的中华歌舞专科学校和明月歌舞团，是近代史上最早成立的歌舞表演机构之一，也是最早把歌舞与电影结合起来进行创作尝试的群体。在他们的剧社里，成长了中国最初的一批电影演员，或者说，那些电影明星们大部分是在歌舞中跳上银幕进而名传南北的。其中有黎明晖、王人美、黎莉莉等。有名的儿童歌舞影片有《梅花舞》、《海神舞》、《滑稽舞》、《春》等。

大量歌舞电影的出现，也自然引起了人们对中国歌舞演员生活和命运的关心。歌舞演员成为家家知晓的明星，她们的悲惨身世也被搬上了银幕。在当时被人们争相传议的影片《舞女血》、《舞女惨案》、《歌舞班》等，一方面揭示了中国歌舞艺人的生活遭遇，批判了不平等社会，同时也在一定程度上批评了黄色歌舞的不良倾向。

当然，并不是所有的电影创作都取得了成功。在西方影片中那些暴露性的大腿加酥胸的场面影响之下，中国早期歌舞片里也有引起人们反感的东西。上海天一影片公司拍摄的由黎锦晖编剧、李萍倩导演的歌舞片《芭蕉叶上诗》，同样由王人美、黎莉莉、严华等担任主要演员，但却是一部借古代娘子军的故事穿插杂乱歌舞和杂耍游艺的影片。这部影片还暴露了黎锦晖后期歌舞创作中的低级倾向。有的歌舞片则是比较明显地在西方娱乐片模式之中虚构中国的故事，《妹妹我爱你》就是这样的影片。这部又名"飞行大盗"的电

影，把香艳、侦探、勇武等和简单的科学道理熔于一炉，以歌舞作为连接线索，模仿西方电影的唯美形式，追求美的布景、画面、表演和美的演员，令人眼目缭乱，受到进步人士的讽刺和批评："极尽舞之能事，酥胸玉腿，既浓于肉感意味，又令观众目眩神迷，心情荡漾，不知不觉中心旌摇摇欲随而醉。"

30年代初的中国，正面临着日军侵略、国土沦丧的局面。在这样的大气候里，宣扬艳情与迷醉生活的一些歌舞片，尽管打着"为了健美"的旗号，仍然受到进步人士的强烈谴责。著名文学家茅盾批评说：歌舞影片名为提倡健美，其实仍然

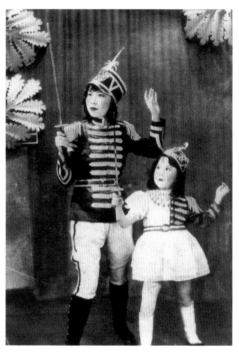

刊登于上海《明星》杂志封面的电影《压岁钱》"剑舞"剧照，胡蓉蓉、龚秋霞表演

追逐着肉感的刺激和荒淫的生活；歌舞女在影片里被浅薄地表现，并不能改变她们的屈辱地位。他认为应当创作好的歌舞影片，为社会的女性真正得到解放而建造基础。

应该说，中国早期电影与20世纪中国

舞蹈之间有一种互相促生的历史渊源，歌舞借电影而走向大众，电影则由于歌舞而取得了众多人的认同。早期中国歌舞影片的功劳对舞蹈和电影两个艺术种类都是有益处的。尽管中国歌舞片的艺术成就并不高，但是其中的佼佼者仍然代表着人心不泯，代表着向往和希望。

二、戏曲之舞的延展

20世纪初叶的西方电影艺术传入中国，与中国古老的戏曲艺术结缘，与中国戏曲艺术唱念做打并重的艺术特征有着紧密联系，同时，也与戏曲艺术特别是京剧艺术在清朝末年和民国初年的兴旺发达有关。

我们当然无法在这本著作里为读者详细描述整个清末民初戏曲特别是京剧艺术表演中的全貌，但是中国20世纪舞蹈的发展却注定要从戏曲艺术中汲取最好的营养。京剧表演中收集、吸取、融汇了各种"舞"的成分，最终生、旦、净、丑的各种动作表演规则在20世纪上半叶走向成型和成熟，达到了戏曲表演程式化的极高成就，与此同时欧阳予倩、梅兰芳等人开始探索戏曲之"舞"的独立表达方式，从而为20世纪下半叶中国舞蹈中"古典舞"审美样式的问世提供了非常宝贵的基础。

著名戏曲艺术家欧阳予倩先生在其著作《一得馀抄》中曾经指出："有人认为戏曲中的动作不能算是舞蹈，但事实胜于雄辩。戏曲的根源是歌舞，尽管我们在昆曲和京戏当中，成套的单独表演的舞蹈不多，就是跟剧情相结合的舞蹈动作，它那鲜明的节奏、优雅的韵律、健康美丽的线条、强大的表现力，显然看得出中国古典舞蹈特有的风格，这是世界任何一个地方所没有的。"这段话揭示了戏曲艺术的源头在中国古代的歌舞。对于中国戏曲之舞深有研究的齐如山先生在为《中国剧之组织》一书第二章所写的按语中指出：

> 中国剧，乃由歌舞嬗变而来。后世演剧，唱即是古时歌，作即是古时舞。……古人有文舞、武舞之分，现时武戏则可谓之武舞，如起霸、起打以及耍下场等情形。征诸宋史乐志，元丰二年，礼官评定胡会乐，所称武舞六变各种情形极于吻合，尤为源于武舞之佐证。而宋胡所定武舞，则又滥觞于古之《大武》，是今武戏来源远矣。
>
> 《铁笼山》姜维之起霸，《挑滑车》高宠之起霸，犹有古舞遗意，……各剧中交战时之锣鼓，则更与唐诗中"醉和金甲舞，雷鼓动山川"两句若相符合。综观以上情形，在武戏中，对打对舞之处，固系舞义。如各戏之耍枪刀皆可曰枪刀舞，进而剑、铜、带、绸、花、翎均系身段之舞。再进一层言，戏中各种动作身段既含舞义，故皆可名曰各式之舞，如交战舞、骑舞、翎舞、髯舞、袖舞等等。[40]

中国戏曲艺术在其长期的发展历程中积淀出鲜明的个性——载歌载舞载言。遍布神州大地各个地方的小型歌舞表演，经过向"小戏"的发展过渡，逐渐形成了各具特色的地方戏。

从20世纪上半叶戏曲特别是京剧表演程式中舞蹈特性的形成过程看，对此产生重要影响的剧种首推昆曲。发源于江苏太仓南码头，至今已有600多年历史的昆曲（南曲），有"百戏之祖，百戏之师"的雅号。许多地方剧种，像晋剧、蒲剧、上党戏、湘剧、川剧、赣剧、桂剧、邕剧、越剧和广东粤剧、闽剧、婺剧、滇剧等等，都在不同程度上曾经受到昆曲艺术多方面的影响。

当然，昆曲表演艺术特征的形成并不是一蹴而就的。正如张庚、郭汉城诸位戏曲史研究大家所言："昆山腔的表演，从它作为南戏表演的一个支脉出现以后，到它形成自己独立的艺术风格和完整的表演体系，经历了自元末明初到清中叶前后，达四百年之久的一段历史发展过程。"[41]这一过程里昆曲经历了从比较单纯的说唱艺术到综合表演艺术的发展过渡历程，特别是角色行当的分工化和表演程式的固定化，对于昆曲表演中的舞蹈特色给予很大的支撑。到了清代乾隆、嘉庆年间，昆曲歌舞表演已经积累了大量实践经验，表演非常强调抒情性，综合运用歌、舞、介、白等各种表演手段，讲究动作细腻、歌唱与舞蹈的身段要谐和相助，各种行当角色之动作身段也有了固定的审美标准。这一时期问世的昆山腔表演经验总结性著作《梨园原》（《明心鉴》）中，已经在大量艺术表演实践基础上升华性地提出了诸多动作表演规律，如"身段八要"，提出表演者要善于观察生活而"辨八形"、"分四状"，表演者要充分注意舞台形体动作的活动要领，如"眼先引"、"头微

[40]高阳、齐如山《中国剧之组织》，北平北华印刷局1928年版。

[41]张庚、郭汉城《中国戏曲通史》，中国戏剧出版社1992年版，第764页。

晃"、"步宜稳"、"手为势"等等。昆山腔综合性的表演特征，也把剧中的武术动作和杂技表演舞蹈化，以便更好地为剧情服务。这一点，对于清代和民国年间戏曲艺术中的"武戏"之形成产生了重大影响，同时推进了戏曲舞蹈艺术特质的历史形成。

历史资料显示，昆剧中的戏曲舞蹈曾经广泛吸收和继承了古代的民间舞、宫廷乐舞之传统，在长期舞台演出实践中积累了大量剧目，在观众的反映和演出实际效果基础上总结出丰富的歌舞表演并重之经验，创作出很多舞与戏紧密配合而歌舞并举的折子戏。许多抒情舞蹈表演也在长期演出中逐步成为可以单折出演的抒情性折子戏，而表演者则把戏中舞蹈发挥至具有很高的艺术表现魅力。著名昆曲表演艺术大师俞振飞在《牡丹亭》等剧目中创造了杜丽娘等生动的形象，给观众留下了深刻印象。他祖籍江苏松江（今上海市），

1902年生于苏州一个昆曲世家，父俞粟庐为著名昆曲唱家，得清代叶堂一派的传授，自成"俞派"。俞振飞6岁起从父习曲，14岁起先后拜昆曲名家沈锡卿、沈月泉等名师学艺，1914年首次登台，1920年学演京剧，先从李智先习老生，后从蒋砚香学习京剧小生。1931年经程砚秋极力推荐和热忱介绍，赴北京拜京剧小生前辈程继先为师，成为专业演员。能演昆曲戏200余折，表演艺术成就极高。他唱工深厚，重视并倡导身段舞蹈之美及其艺术表现力，他与程砚秋合作的《春闺梦》、《梅妃》，与梅兰芳合作的《断桥》、《游园惊梦》，扮演的许仙、柳梦梅等形象深刻感人，均堪称人间绝唱。俞振飞高度注意昆曲事业的传道解惑。1922年元宵节，他以"昆曲保存社"名义，会同苏沪两地曲友在上海夏令配克剧场（今新华电影院）举行了三天演出，所筹款项全部作为培养昆剧人才之用，悉心培养了一大批

昆剧和其他剧种的人才。他总结舞蹈表演经验后告诫后来者要"每作一个身段，浑身都要配合到，这就叫做身法。譬如，用手指向一个目标这个身段：用右手指出，手得先从左肩出发微向下画一弧线，然后再向右指，同时左脚向后退半步，右脚也跟着后退半步，这样结合运用，身段才会好看"。

20世纪上半叶，京剧艺术是戏曲舞蹈的拓展成熟的重要园地。早在清初，以唱吹腔、高拨子、二黄为主的徽班发展起来，流行于江南地区，广受百姓欢迎。徽班演出流动性很强，因而频繁接触其他剧种，渐渐音声相渗，互有交流，丰富壮大起来。有时还会搬演其他剧种的好戏，昆腔戏的一些优秀剧目就被徽班吸收，而"啰啰腔"和其他一些杂曲也被徽班借鉴，为己所用。清乾隆五十五年（1790年），以高朗亭为首的第一个徽班（三庆班）进入北京，参加乾隆帝八十寿辰庆祝演出，大受赞赏。随后，陆续有四喜、春台、和春等演出班子入京献演，史称"四大徽班进京"，戏曲艺术发展声势浩大起来。乾隆、嘉庆年间，北京居于首善之位，社会稳定，经济繁荣。这些历史地理条件，给予文化发展以巨大的空间。京城之地文物荟萃，各剧种纷纷在此站稳脚跟，扩展"地盘"。当时北京舞台上已经形成了昆腔、京腔、秦腔"三足鼎立"之势。它们相互对比各自优长，构成了剧种的艺术竞争态势。徽班有着博采众长的传统，在北京高度注意吸收秦腔、京腔的剧目和表演方法及其舞台艺术运作机制，同时继承了众多昆腔剧目，排演昆腔大戏《桃花扇》，因而在艺术上得到迅速提高。徽班进京并广结朋友、广取博收的过

俞振飞与梅兰芳合演《牡丹亭》

程，其实正是京剧表演艺术大师们逐步形成的过程。京剧最终确立了自己的主导性历史地位，其主要标志为徽汉合流和皮黄交融，形成了以西皮、二黄两种腔调为主的板腔体唱腔音乐体系，同时，从舞台表演艺术角度看，此一历史时期北京各个"戏园子"大兴建设，广德楼、广和楼、三庆园、庆乐园等纷纷亮相。全新的"舞台"开始出现后，对于京剧唱念做打表演体系逐步完善起到了极其重要的规定性作用。各种京剧表演艺术流派在此基础上形成，以京剧表演艺术为核心的一些"舞蹈"性的表演规则逐步形成，构成了今天戏曲艺术的强大。

19世纪下半叶至20世纪上半叶，中国的戏曲舞蹈表演特征渐趋成熟完备，最终其表演形态大体可以分为两种：一是在戏剧念白时所做出的各种姿态，包括各种手势、身姿、表情、动作神态等等，它是为推进剧情和辅助念白效果而发展起来的比拟性舞蹈，是一种表达人物性格、心灵意念和曲词意义的有效手段。另外一种则是着重写意的舞蹈，为配合戏剧情节而设计的抒情舞蹈，包含了精湛的舞蹈动作、特殊动作技巧以及使用各种道具（如长绸）的舞蹈技巧。"从整个清代地方戏曲表演来看，它的规模和历史成就则是空前的，并为后来的戏曲表演艺术进一步的发展提高，提供了广泛而又深厚的艺术和技术传统基础。而近代戏曲发展史，集戏曲表演艺术之大成的京剧表演艺术，正是在这样一座应有尽有的艺术和技术宝库的基础上发展起来的。"[42]

20世纪上半叶戏曲舞蹈的拓建成型，与众多戏曲表演艺术大师息息相关。他们在"唱念做打"之"做"的舞蹈特性上拓展开掘，潜心琢磨，奉献舞台。他们将各种行当角色的舞蹈表演规律掌握于心，心到身到，臻于佳境。华传浩在《我演昆丑》一书中说："昆丑，扮演的多数是旧社会中的'小人物'，他们的性格爽朗正直，风趣乖巧，心直口快，有说有笑。因此表演中舞蹈性很强，文的指手画脚，武的蹦跳蹦纵；毕恭毕敬、端端正正坐着不动的，基本上没有。演丑角戏的各种身段动作，要求手舞足蹈，生动灵活，才能有助于这一类型的人物性格的刻画，如果手脚粗笨，举动迟钝，就不符合丑角表演的要求。"[43]

著名京剧"架子花脸"表演大师侯喜瑞在谈到京剧架子花脸的基本功时，告诉弟子们这样一套舞动表演之口诀："膀如弓，腰如松，胸要腆，腕要扣，眼要精，起足重，落足轻。"这是长期历史积淀后的经验之谈，更是深得戏曲舞蹈"个中三昧"之言。侯先生总结"架子花脸"的舞蹈规律：一动一静，一招一式，必须急中有缓，缓中见急，无论多快的动作，也要清清楚楚，线条分明，切忌糊里糊涂乱比画，动作要圆浑，每一站、一立、一指、一盼，以及每一个亮相，都得有"雕塑美"。

戏曲舞蹈的拓展成型，充分体现在行当决赛表演的程式化审美风格上。如民国年间中央书店1935年出版、由张德福口述的《学戏秘诀》中说：短打武生要"跌扑

功夫，须臻至十二分，且身体轻捷，常有演技时，至高者，设桌六七张，由上翻腾而下，其身之轻，几类燕雀。翻筋斗则联翻旋舞，甩叶子则圆转不绝，他如鹞子翻身，金鸡独立，凤凰晒衣，蟾蜍吸水，虎扑埃泥，种种花样……"，如此舞动的本事，一定要自幼勤学苦练方能达到化境。同样，扮演古代将官、背上插着四只"靠旗"的长靠武生，其表演者一般来说必须身材威武，气魄雄壮；腿力要有韧劲，而腰上的功夫却应柔软灵活。表演时，动作须急而不火、缓而不滞。

说到武生之舞蹈，必须提到的历史人物是盖叫天。他1888年生于直隶高阳（今河北高阳），原名张英杰，号燕南。最初入行，在天津隆庆利科班学习武生，后改习老生。因为倒嗓，仍就复演武生。张英杰拜著名京剧表演艺术家李春来为师，勤学苦练，年复一年，渐渐成型。著名京剧表演大师谭鑫培的艺名叫"小叫天"。他以演短打武生为主，长期在上海、杭州一带演出，有"江南第一武生"之称。1901年，张英杰13岁在杭州演出时开始用"盖叫天"的艺名，意思是要超过当时的"伶界大工"谭鑫培，由此一桩可见其少年志气。1912年，盖叫天应邀赴京演出，杨小楼、俞振庭（俞菊笙之子）都很欣赏他的表演，提议义结金兰。杨排行老大，盖排行老三。三人惺惺相惜，在菊坛传为佳话。盖叫天尊崇戏曲武生的情操和品德，为了追求艺术的最高境界，付出了无数代价。15岁在杭州演《花蝴蝶》时曾不幸折断左臂。在1934年演出带机关布景的《狮子楼》时，因为"剧场老板为了招徕观众，那天竟搭了满台硬景，还别出心裁地在舞台上搭了个'酒楼'。演到武松替兄

[42]张庚、郭汉城《中国戏曲通史》，中国戏剧出版社1992年版，第1133页。

[43]转引自苏祖谦《戏曲舞蹈美学理论资料》，中国舞蹈家协会武汉分会1980年内部刊印，第107页。

盖叫天表演《武松打虎》

报仇，到'酒楼'上追杀西门庆时，'酒楼'就开始摇晃。西门庆见武松追上楼，吓得从窗上跳了出去，落在台面上。武松在楼上追到窗口，自然也应往下跳。可是，脚下是一排窗栏，上面又是屋檐，中间只剩下几尺高的一个窗洞，跳高了头碰着屋檐，跳低了又跃不过去。尽管这样艰难，也难不倒演技高超的盖叫天。按照戏路，他纵身一跳，一个'燕子掠水'动作便从两丈多高的'酒楼'上跳了出去。可是，当他跳到半空中的一刹那，忽见西门庆还躺在地上（按演出要求，西门庆跳下楼后，应迅速滚到一边，给马上跳下楼的武松腾地方）。盖叫天怕按原来的戏路跳下去压伤扮演西门庆的陈鹤峰，所以紧急中连忙在空中一闪身。由于这一闪已非戏路，又用力过大，落地时折断了右腿。盖叫天的艺德情操，由此可见一斑。在医院，又碰上庸医接错了断骨；盖叫天一听说有可能无法登台，便毅然在床架上撞断了腿骨，要医生重接"[44]。为此，陈毅元帅曾为盖叫天题写一诗，称赞他"燕北真好汉，江南活武松"；田汉则大赞盖叫天："断肢折臂寻常事，练出张家百八枪。"

盖叫天善于观察生活，表演以短打武生为主，高度注重身体动作的舞蹈之美，造型讲究，所塑造的舞台人物形神兼备，技艺高超，臻于化境。他精确地指出："舞蹈的身段要求好看，是要有许多条件，除了精气神，部位标准、手眼身法步、生活人物的内心感情和作为一个武生，如同写字似的，从一点一画、一撇一捺练起的基本功夫等等之外，还要锻炼像捉蟋蟀捉蝴蝶这样屏气凝神提气的功夫……有了这功夫，你的动作才会轻飘利

落。"[45]盖叫天的戏曲舞蹈表演，非常讲究造型之美，他在《一元复始，万象更新》中明确指出：

> 为何戏曲表演往往借用飞禽走兽和生活景象中各种美妙的姿态来丰富舞蹈动作，正是要吸取诸如龙行虎步猫窜狗闪鹰展翅，风搅雪，风摆荷叶，杨柳摆腰等等具有的特点，引人注目的姿势，来表现人物的神态，来美化身段。

盖叫天的武生之舞，达到了炉火纯青的地步，而其艺术源头，却在现实的生活。他在1958年出版的《粉墨春秋》一书中指出：

> 生活中有许多东西，启发我们的艺术创造，只看是否有心去结合，比如：风吹树动，是生活中常看到的现象，如果你无心，也就忽略过去了，如果你有心看着树在风中摇摆扭动的姿态，就可以踩着这个路子走变化"云手"。一个"云手"，身体不动，就嫌僵得慌，要动得好看，就得像风吹树动一样，随着云手的开合，上身很自然地顺势扭转几下，这样看上去就"活泛多了"……[46]

他非常注意从大自然万物造化中汲取舞蹈动作的表演之"道"。他曾经说：动着的青烟，可以吸取很多东西。烟，在左右盘旋上升的时刻，其实就是一种舞蹈！正是有了深入观察生活的眼睛，有了持之以恒的艺术磨炼，有了天才与勤奋的"双

[44]见互动百科网http://www.hudong.com，盖叫天词条。

[45]转引自苏祖谦《戏曲舞蹈美学理论资料》，中国舞蹈家协会武汉分会1980年内部刊印，第107页。

[46]盖叫天《粉墨春秋》，中国戏剧出版社1958年版，第72页。

桨"奋力划行，盖叫天达到了戏曲舞蹈艺术表演的巅峰。1940年，农历庚辰年，周信芳、杨小楼、盖叫天为建造梨园坊义演代表剧目《武松》、《狮子楼》、《十字坡》、《快活林》、《三岔口》等。他能做到武戏文唱，形成自己的艺术风格，世称"盖派"，有"第一勇猛武生"、"活武松"等美誉，人们赞美他"英明盖世三岔口，杰作惊天十字坡"！

说到中国的戏曲表演中的舞蹈之美，说到京剧艺术中的舞蹈身段之美，当然离不开旦角。旦角之美，首先体现在形体舞动中。著名戏曲艺术家白云生曾经总结旦角的戏曲表演经验，在《生旦净末丑的表演艺术》中精辟地指出，正旦（即青衣）的表演特点是"肃"——严肃正气、"婉"——美好和顺、"静"——安静端庄；闺门旦的表演特点是"雍"——雍容华贵、"倩"——美目巧笑、"丰"——风采夺目；武旦的表演特点是"雄"——英雄气概、"轻"——轻妙敏捷、"风"——迅疾袅娜；老旦的表演特点是"慈"——仁慈母爱、"规"——规矩合度、"从"——松弛顺从；[47]等等。程砚秋认为，演旦角，必须端庄流丽，刚健婀娜。（《程砚秋文集》第22页）李邦佐在《试谈河北梆子花旦》中指出："花旦首先要给人一种美的感觉，扮相要美丽，身材要修短合度，发声要清脆流利，眼神要灵活善变，动作要轻盈洒脱，并要求能在较快的节奏里完成表演任务，但又须快而不乱，层次清楚。对于梆子花旦则要求节

奏感更为强烈，一切身段动作要在袅娜娉婷之中显示出刚健劲挺，即所谓柔中有刚，软中带硬。"[48]

1927年6月20日，北京《顺天时报》举办"首届京剧名旦最佳演员"评选活动，结果梅兰芳、程砚秋、尚小云、荀慧生当选。京剧"四大名旦"的称号由此定论。京剧艺术中的"四大名旦"，从某种角度说，也是京剧舞蹈表演艺术精华的集萃。

京剧四大名旦，左起程砚秋、尚小云、梅兰芳、荀慧生

程砚秋（1904-1958），满族旗人名门之后，少小曾学习武生，后因嗓音极佳，改攻青衣，并兼学书法、绘画、舞拳、剑术，从多种渠道练就了文武双全的功夫。程砚秋在艺术创作上敢于结合自己的艺术天赋、独有的嗓音特点和肢体艺术感觉，在革新中创造了"程派艺术"风格：其舞台表演音韵流转，婉转幽咽，四声起伏，若断若续；其形体动作优美端庄，情动于中，达于周身，角色性格，各具神采，独有魅力。他高度注重角色内心

的体验，并用完美的形体舞蹈和动作技巧刻画人物，给人留下极其深刻的印象。有人评价他的表演典雅娴静，恰如"霜天白菊"，有一种"清峻之美"。程砚秋在表演上无论眼神、身段、步法、指法、水袖、剑术等方面都有一系列的创造和与众不同的特点，作为一个完整的艺术流派，全面展现在京剧艺术舞台上。程砚秋11岁开始登台演出，1922年首次到上海演出，即轰动沪城。1930年，程砚秋再赴上海开演，带去了《碧玉簪》等拿手好戏。此时他风华正茂，开创了程派艺术，风格已成。之后直至1938年，程砚秋多次在大上海演出，为程派艺术赢得了极大尊敬。日本入侵中国之后，程砚秋演出了《文姬归汉》、《荒山泪》等剧目，借助艺术表达丧国之痛，气节逼人。在1930年10月4日的《申报》17版上，有《海上秋声》一文，对程砚秋的艺术给予很高评价：

青衣花衫泰斗程砚秋，艺术高超，蔚成宗派，尚侠知义，国人皆称曰贤。此次应荣记大舞台之聘，九度来申，尽演拿手好戏，以慰沪上云霓之望。

……

砚秋于《碧玉簪》中自饰张玉贞，艳丽之中，具备幽、闲、贞、静四字。洞房一场种种设想，如抽丝剥茧，波澜迭出。其惊疑羞怯怨嗔怜爱之神态，俄顷变异。至其在姑前之茹苦，在母前之遮掩，在夫前之含嗔，在婢前之矜重，无美不具，允称表情圣手。

在长期的舞台艺术表演实践中，程砚秋对传统的戏曲舞蹈表演规律有着自己独到的认识。他常说：

[47]参见苏祖谦《戏曲舞蹈美学理论资料》，中国舞蹈家协会武汉分会1980年内部刊印，第128页。

[48]李邦佐《试谈河北梆子花旦》，转引自苏祖谦《戏曲舞蹈美学理论资料》，中国舞蹈家协会武汉分会1980年内部刊印，第130页。

鉴定一个演员的表演，主要是看他三节六合的互相对照。从形体动作的外三节来要求，这是属于技术性的范畴。头、腰、脚的相互对照，胯、膝、脚的搭配，肩、肘、手的追随，这是外三合。内三合则是属于内在的东西，是"心与意合"、"意与神合"、"神与貌合"。三节六合掌握得自如，则能真正地内外一致地进行角色创造了。戏曲界老前辈常说：一个身段"有了架子，再配上精神"，也是这个道理。[49]

程砚秋在《打渔杀家》中扮演萧桂英

程砚秋的代表性剧目很多，其中侧重于表演和武功的花旦、刀马旦戏如《游龙戏凤》、《虹霓关》、《弓砚缘》等，很受好评。他的昆曲戏《闹学》、《游园惊梦》、《思凡》等也极具功力。1956年北京电影制片厂曾经为他拍摄了由吴祖光改

[49]苗汉等著《程砚秋的舞台艺术》，中国戏剧出版社1959年版，第106页。

编的电影艺术片《荒山泪》，保留了很多的程派唱腔唱段，并拍摄了他结合剧情创作的两百多种水袖表演形式。由此可见程砚秋戏曲舞蹈艺术之造诣何等高深！

尚小云（1900-1976），杰出的京剧表演艺术家，代表作有《汉明妃》、《梁红玉》、《二进宫》、《御碑亭》、《虹霓关》、《打渔杀家》、《武家坡》等。尚派艺术，风格鲜明，身段刚柔相济，动作气势磅礴，情感激荡，特别善于塑造巾帼英雄和节妇烈女的崇高形象。他出生于北平，小时候曾经学习武生，又练花脸，最终因扮相秀丽、英俊，遂改学旦行，师从青衣名家孙怡云，取艺名为"小云"。1912年，尚小云在北平广和楼公演，颇受欢迎，显现出超人的艺术天赋和舞台"台缘"。到了1914年，他已经被艺术界称作"第一童伶"。他16岁学成出科，先后与王瑶卿合演《乾坤福寿镜》，与杨小楼合演《湘江会》、《楚汉争》等戏，又与余叔岩、谭小培、王又宸、马连良等多人合作演出。1935年，尚小云在北京演出《汉明妃》，首演之日即好评如潮。该戏从昆曲折子戏《出塞》改编而成，尚小云在戏中扮演王昭君。他敢于突破前人窠臼，采用"文戏武唱"的手段，大胆使用京剧旦角的各种身段和步法，甚至还吸收了武生的身段动作，载歌载舞、声情并茂地刻画出王昭君丰富的内心世界，从而非常好地发挥出尚派艺术的特色，即形象饱满，冲突强烈，表演清健而豪放，艺术手段层出不穷，并通过种种程式化的舞姿创造了一系列动态画面。为了细腻地传达出王昭君的别离故土、恨意君王的独特心情，他巧妙做出大弓步、深跨步、急搓步等动作，连续施放出马步颠颤、单足垛泥、急促圆

尚小云在《金山寺》中扮演白素贞

场等技巧，配合着扬鞭、上马的日常生活细节，虚拟地烘托出荒凉边塞之遥遥长路上一个深情和大义同在、悲伤与无奈同趋的女子形象。他所塑造的王昭君，集中了唱腔曲子、技巧动作、生活细节相得益彰的艺术作用，形成了后人赞誉不绝的"马上昭君"之独特艺术形象。

"尚派"的艺术风格是属于激动、夸张这一范畴的，这主要表现在他舞台上的表演，是那么的"狂"和那么的"险"……他善于掌握那一套熟练的表演技巧，在夸张的动作中，流露出人物的情感，给人以强烈的感染，如在《汉明妃》一剧……"出塞"和番一场（尚先生饰昭君），改坐轿为乘马，昭君听马夫一声叫称"此马性烈"之后，尚先生立刻变端庄凝重之姿为激昂愤慨之态了，在动荡之中流露出昭君对朝廷的无能、毛

延寿的卑劣、匈奴单于的暴虐等的痛恨，以及就要永别故土和生离亲人的悲怨缠绵之情。登马之前的"绕花线"手势，在瞬息间手绕七八转，给人以轻快俊俏之感。以至上马之后，尚先生采用了许多强烈的动作，其中有"前俯后仰"、"前蹲后蹲"、"探海"的身段，有"搓步"、"跳步"、"扭步"和双手握缰的"跨步"。其"扭跳"动作，头上、身上、脚下，各有不同的表情姿态，突出地刻画了山路崎岖和马上颠簸的情景，这一系列动作，是"尚派"艺术表演特点"狂"和"险"的糅合。[50]

尚小云的舞蹈身段表演达到了炉火纯青的艺术境界。他在代表作《御碑亭》中，为了表现剧中人物孟月华冒雨归家，道路泥泞难行的情形，连续运用了三个滑步技巧。第一滑：前栽，刻画人物泥泞行路之难，难在站不稳。第二滑：后仰，表现失去重心后为了平衡而脚下一滑，全身后仰，几近坐地，但终究未倒。第三滑：滑冲，即最后终于身体失去了平衡，动作是从舞台一角大幅度滑向另一角。这三个步法，既有日常生活的依据，又有艺术的美感，三环相扣，环环紧逼，令人叫绝，被称为"尚氏三滑步"，在戏曲舞蹈艺术中至今脍炙人口。

荀慧生（1900-1968），因为在京剧旦角的表演艺术上臻于化境，影响极其广泛，而被人赞美为"无旦不荀"。他出生在河北一个贫苦的手工制香的家庭。1907年随父亲到天津讨生计，被卖给一个梆子戏班开始学戏，又曾几度转卖，生活颠沛

流离。为了学到真本事，他忍辱负重，过着像家奴一样的日子，夏练三伏，冬练寒冰，终于熬到了出科的日子。1918年，荀慧生加入喜群社，与梅兰芳、程继先合演《虹霓关》，与刘鸿升、侯喜瑞等合作了《胭脂虎》等戏，由此从梆子戏和京戏兼演而改为专攻京剧。1919年，对于荀慧生来说是一个重要的转折点：杨小楼应上海天蟾舞台的邀请赴上海演出，荀慧生加入永胜社，跟随杨小楼、谭小培、尚小云赴沪。当时许多人对一个"唱梆子"的去上海闯大舞台很不理解，但杨小楼十分器重和看好荀慧生，力排众议，携手启程。从9月初到年底仅4个月时间里，荀慧生就演出了《小放牛》、《玉堂春》等60多个剧目和《杨乃武》、《奇侠阁》等六七部新戏。他的艺名"白牡丹"响彻上海滩，身价扶摇直上，包银从七百大洋涨到一千四百大洋。永胜社的演出把北派京剧表演艺术带到了上海大舞台，又因为表演者的出众技艺而倾倒观众，大街小巷，流行着"三小一白，誉满春申，风靡江南"

荀慧生在《玉堂春》中扮演苏三

的赞美之词。1920年1月4日，永胜社做告别上海的演出，江南名士樊樊山专程到上海观看，称赞荀慧生是"天下奇才"，书写一副对联相赠："用百倍功身成名立，退一步想心平气和"。荀慧生的旦角表演，生动活泼，扮相俊俏。他先后又与周信芳、冯子和、盖叫天等人合作，演出《赵五娘》、《劈山救母》、《九曲桥》、《杨乃武与小白菜》等多部戏，名震沪上。"荀慧生的表演熔青衣、花旦、闺门旦、刀马旦表演于一炉，根据剧情发展和人物性格的需要，吸收小生、武小生及其他行当的表演技巧，甚至将外国舞蹈步法融于其中。他根据自己的天赋条件，在唱腔、身段、服装、化装等方面进行大胆的革新。他表演人物非常注意刻画心理状态，重视角色的动作，提倡旦角动作要美、媚、脆。他强调旦角每个动作都要给人以美感，要求演员把女性的妖媚闪现于喜、怒、哀、乐、言谈举止之中，同时身段动作变化多姿，尤其讲究眼神的运用，角色一举一动、一指一看都要节奏鲜明，引观众注目，演员一出场就要光彩照人，满台生辉。所以他的表演感情细腻、活泼多姿、文武兼备、唱做俱佳。"[51]

四大名旦之一的梅兰芳（1894-1961）更是家喻户晓。梅兰芳出生于京剧世家，祖父梅巧玲是位列"同光十三绝"的清末著名旦角演员。他8岁学艺，11岁登台，16岁才起了"梅兰芳"这个艺名。他扮相端庄俏丽，唱腔圆润流畅，在天赋之上仍旧刻苦钻研旦角表演艺术，形成风格独具的"梅派"，被称为旦行一代宗

[50]赵青泉《简谈"尚派"的表演艺术风格》，见《陕西日报》1961年11月7日。

[51]引自百度·百科网：http://baike.baidu.com/view/42183.htm。

梅兰芳表演《贵妃醉酒》

师，为四大名旦之首。他的舞台表演塑造了多种人物形象，却总有一种雍容大方、华美如玉的风格和境界。其艺术造诣是他继承传统艺术的精华、刻苦学习昆曲、深研武功的结果，也是他广泛观摩其他各行角色之演出，并融会贯通于自己的舞台实践的结果。梅兰芳对京剧旦角的唱腔、念白、舞蹈、音乐、服装、化装等各方面都有所创造发展，形成了自己的艺术风格。一些"梅派"的戏迷们，在说到他的代表作和表演风韵时，大有"三月不知肉味"的意思。梅兰芳表演的《霸王别姬》，一经问世便大受好评。人们认为他的那段"剑舞"令人叫绝，"整个贯穿着角色的情感，不是无目的地练一套玩意来取得肤浅的效果。虽然舞剑是一种英武的动作，也处处表现虞姬静婉的性格"。梅兰芳高度注重舞蹈动作技术与情感的结合，"他非常重视向老前辈学习传统优秀的技术和不断地联系技术，所以才能全身筋肉任何一部分都会松弛，也会紧张，有灵敏的适应性。因为这样他的舞剑身段才那样流利而有顿挫，很自然地表达出情感来。"[52]

梅兰芳的表演艺术蜚声海内外，因为他是我国京剧艺术传播海外的重要桥梁。他曾于1919年、1924年和1956年三次访问日本，1930年访问美国，1935年和1952年两次访问苏联进行演出，均获得盛大赞誉，令人欣慰，令历史改写。

梅兰芳对中国现代舞蹈历史发展所做出的贡献，以及他与中国现代电影发展史的不解之缘，是20世纪戏曲舞蹈发展中的重要一页。大约从1915年起，梅兰芳以极大的热情投入到"时装新戏"和"古装新戏"的创作和表演之中。其中，有从昆曲传统戏改编的《思凡》、《春香闹

学》、《黛玉葬花》、《天女散花》等。这位大师突破了传统正工青衣专重唱功、多少有些忽略身段表演的局限，创作了不少歌舞成分较浓的古装新歌舞剧，不仅引起了戏曲界的强烈震动，而且开了歌舞表演的一代新风。1920年，由北京商务印书馆影戏部发起并主持，专门拍摄了梅兰芳表演的两个以舞蹈为主的作品——《春香闹学》、《天女散花》。用电影的视觉角度，非常详细地拍摄了扑蝴蝶、打秋千、拍纸球等舞蹈动作。梅兰芳以其精妙的舞姿、俊美的扮相和出神入化的演技，使人大饱眼福。梅兰芳为了加强舞蹈表演中的动感，还大胆地改革了服装，在胸前缀两条长长的绸带，表演中随时利用挥舞，造成飘渺飞旋的视觉效果。特别值得一提的是，电影的拍摄者还运用了电影蒙太奇的多种手段，如推拉、特写、摇移、叠画等，把梅兰芳天女行空、抛撒万花、乘风而舞的优美形象，与大自然百花盛开、春满人间、和谐美好的景色结合在一起，造成多重的银幕画面，十分新奇。1924年，梅兰芳又为民新影片公司摄制的影片主演了《木兰从军》中的"走边"（即表现

梅兰芳表演《天女散花》

[52] 许姬传、朱家溍《梅兰芳的舞台艺术》，第161页。转引自苏祖谦《戏曲舞蹈美学理论资料》，中国舞蹈家协会武汉分会1980年内部刊印，第50页。

梅兰芳表演《洛神》

武旦之类的人物夜间潜行的特殊舞动）、《霸王别姬》中的"剑舞"、《西施》中的"羽舞"[53]、《上元夫人》中的"拂尘舞"[54]。

可以毫不夸张地说，梅兰芳是京剧旦角艺术重大历史革新的完成者，也是中国古代舞蹈与近现代舞蹈的历史沟通人，他在现当代舞蹈发展之历史中起到了承上启下的作用。而在这一转折过程里，电影扮演了极为重要的角色。

在梅兰芳成长为一代京剧表演艺术大师的过程中，有一个人起到了非常重要的作用，这个人就是齐如山。

齐如山尽其毕生心力研究中国戏曲。他知识渊博，治学严谨，不满足于书本的研究，而是在现实生活中广泛收集资料，并与书本记载相参照，得出确切的结论。在将近四十年的时间内，他曾访问过京剧界老角名宿达三四千人，

记录下丰富生动的原始材料，并从古代经籍、辞赋、笔记、风土志以及西方有关的心理学、戏剧理论著作中寻找线索和印证，最后整理归纳为著作，主要有《说戏》、《观剧建言》、《中国剧之组织》、《京剧之变迁》、《脸谱图解》、《梅兰芳艺术之一斑》、《梅兰芳游美记》等三十余种。他提出的"无声不歌，无动不舞"论点，是对中国传统戏剧最精练、最准确的概括，他晚年的著作《国剧艺术汇考》内容丰富，考据周详，更修订了自己早期研究中的一些不成熟的看法，将有关京剧艺术的种种问题，擘肌分理，予以客观精深的考证，为京剧研究提供了一部充实完备的参考书。

梅兰芳与齐如山

除了理论上的研究，齐如山还身体力行，从事艺术改革的实践。齐如山与梅兰芳谊兼师友，早在民国初年，他就为崭露头角的梅兰芳编写了大量新戏，如《天女散花》、《廉锦枫》、《洛神》、《霸王别姬》、《西施》、《太真外传》、《凤还巢》等等，并进行排演。在舞蹈动作、服饰化装、剧本文学性各方面皆卓有创造，开一代新风，为梅兰芳创建独树一帜的梅派艺术打下了牢固的基础。1928年时，他就在深入研究了戏曲舞蹈动作渊

源脉络之后，在对比性地研究了中国与日本（东洋）和西方（西洋）戏剧的特征之后，特别结合梅兰芳戏曲舞蹈创造的艺术实践明确地指出：

> 东西洋之剧均有舞无歌，或有歌无舞。中国剧则同时歌与舞并做。且西洋之舞，只有板眼。而中国之舞，则不但有板眼，且舞之姿势须与词句之意义相合，举之动作亦须与腔调相合，故较西洋之舞尤难。盖中国剧，自出场至进场必皆含舞义，惟皆呼舞之姿势曰身段。而形容一段事踪之时，则舞尤为重要。

> 但数十年来，舞之一道，亦为失传。自梅兰芳始极力提倡之，不但把百十年来之舞式（此专指剧中旧身段而言）恢复旧观，且取《周礼》、《乐记》等书及鲍明远之《舞鹤赋》、傅武仲之《舞赋》、曹子建之《洛神赋》等篇中词句之意义，又取钟鼎刻石及古代图画之姿势，参互创为种种身段（现呼身段即舞字之代名词），和以今乐而成现在之舞，各家争相仿效，舞始盛行。此系梅兰芳有功。[55]

以上所述为戏曲舞蹈表演艺术从19世纪下半叶的渐渐式微，到20世纪30年代梅兰芳倡导力行，戏曲舞蹈再度兴盛的一段珍贵历史事实。在齐如山的奔走倡议下，20世纪20年代至30年代期间，梅兰芳几次出访日本、美国及欧洲，其表演歌舞并重的特点风靡世界，为众多国家观众所青睐，使中国京剧得以弘扬海外，跻身于世界三大古老戏剧文化之中。1931年，齐如

[53]羽舞——周代始传的祭祀宗庙之舞，舞者持鸟羽而跳。

[54]拂尘舞——古代江南地区民间舞，因所执道具"拂子"而得名。

[55]高阳、齐如山《中国剧之组织》，北平北华印刷局1928年版，第二章第九节。

山与梅兰芳、余叔岩等人组成北平国剧学会，并建立国剧传习所，从事戏曲教育，为中国戏曲艺术做出了重大贡献，也为中国戏曲舞蹈的健康发展做了奠基性的工作。

三、早期歌舞团体的拓建

以严格的历史眼光来看，20世纪初叶传入中国的西方歌舞艺术，是都市文化的产物。大众的兴趣和认可、训练有素的演员和颇具才情的创作者，是某一种歌舞艺术能够在某一国度或地区产生和繁荣的基本条件。因此，当黎锦晖的儿童歌舞创作和教育经过10余年历练之后，也就是从他1916年投身北京大学音乐团起直至20年代末，中国混杂着娱乐和某种创作意味的歌舞才在社会条件、演员训练等方面迈出了实际的步伐。这一歌舞现象的主要标志，是一批小型的、非职业、非固定组织的歌舞表演团体的出现。它们的组织和演出经历少则两三个月，多则一年半载，纷纷上马又纷纷散去，构成20世纪二三十年代歌舞演出的一个特殊景观。

1927年2月到1928年初，在上海爱多亚路966号成立的中华歌舞专科学校，是那一时期比较正规的歌舞表演团体的一座"摇篮"。该校由黎锦晖担任校长，宣刚任教务主任。1927年2月12日，上海报刊上刊登了招生广告，基本条件是十五岁左右具有高小文化程度和一定歌舞基础的男、女生，属于专修科的小学员，校方提供食宿，学制两年。或许是因为提供食宿，所以报名颇为踊跃。40余名小学员入学后根据程度分为甲、乙、丙三班，学习

主课为声乐、器乐、舞蹈，副科有语文、算术、乐理、美术、时事概要、外语会话、戏剧常识等等。该校聘请了魏莹波担任舞蹈教员，黎锦皇、严工上等教授音乐，甚至为了拓宽学生的视野，并适应当时上海娱乐生活的需要，专门聘任了从巴黎留学归来的唐槐秋开办交际舞训练班。学校每天设4节歌舞课，教授的舞蹈主要分为三个部分：1.艺术舞。主要包括：土风舞，即当时上海社会娱乐演出中常见的外国土风舞，如《天鹅舞》、《水手舞》、《西班牙舞》等舞蹈。古典舞，即从中国传统戏曲和武术中继承和提炼出来的舞蹈，如《火光舞》（即《红绸舞》）、《金铃舞》（少数民族舞）、《宝刀舞》（传统武术）、《浪里白条》（戏曲之水袖之舞）等等。2.形意舞。即一种以舞蹈手段模拟动、植物及自然事物

形意舞

的拟人化节目，强调形体和内心意念的结合，颇有个性。形意舞常常在儿童歌表演时，配合音乐起到塑造形象、模拟自然形态、表现剧情细节的舞蹈作用。3.黎锦晖所创作的儿童歌舞剧的典型舞蹈片段。由于授课内容相对简单，学习的又都是儿童歌舞的现成节目，因此，中华歌舞专科学校3月10日开学，到5月份即开始以"中华歌舞团"名义举行一些带有宣传性的演出活动。9月7日，该校小学员在上海中央

大戏院举行了首次公演，并开始赴南京、无锡等地作巡回演出。该校培养出了黎明晖、郭启智、徐志芬、章锦文等一批以歌舞表演为特点的艺术人才。

"中华歌舞团"是中华歌舞专科学校于1928年为赴南洋演出组建而成的舞蹈团体。因此，中华歌舞团自然上演了不少黎锦晖创作的儿童歌舞节目，不仅影响很大，而且开早期艺术歌舞团体之先河。全团30余人，黎锦晖任团长兼音乐指挥，团员大部分来自中华歌舞专科学校。黎明晖任副团长、主要演员，其他演员有薛玲仙、王人美、刘小我、黄精勤、徐来、顾梦鹤、严折西、马陋芬、黎锦光等。演出节目也都出自黎锦晖之手，儿童歌舞剧则是支撑该团的"四梁八柱"，其中主要来自中华歌舞专科学校原有的作品，加上新创作的节目，共有5套。每套节目演出约3小时，包括小歌舞、纯舞蹈、歌剧等形式，也包括一些歌咏表演。演出过的代表作品有《神仙妹妹》、《小羊救母》、《最后的胜利》，以及《小小画家》、《小利达之死》等。《神仙妹妹》是根据孙中山的三民主义思想，以寓言形式创作并表现的歌舞剧。剧中的小孩、小羊、兔子、螃蟹代表着和平生活，老虎、鳄鱼、老鹰则代表着海陆空侵略者。正义之师在神仙妹妹的带领下，最终战胜了侵略者，保卫了美好家园。其中的音乐采用儿歌形式，《老虎叫门》歌因为朗朗上口而流传极广。

此一时期的明月歌舞团（1930-1931）、联华歌舞班（1931-1932）、明月歌舞剧社（1932-1933），在人员结构、组织搭配、筹建时间上都有明显的前后因袭线索。这些歌舞团均以排演黎锦晖儿童歌舞

明月歌舞剧社黎莉莉表演《明月之夜》

明月歌舞团表演《海军舞》

作品为主，演出阵容中包括了当时著名的演艺人员薛玲仙、王人美、黎莉莉、许曼莉、白丽珠（白虹）、杨露茜（路曦）、严华、聂紫艺（聂耳）、周小红（周璇）等。这些演员中，有的非常富于歌舞表演才华，如黎莉莉、王人美。她们都和阮玲玉同时代成名，比周璇更早投身银幕，也是更早获得声誉的歌舞巨星，在歌舞盛行的旧上海，黎莉莉、王人美和薛玲仙、胡笳被并称为明月歌舞团的"四大天王"。随后，她们二人又同阮玲玉、陈燕燕成为

明月歌舞团王人美、黎莉莉、黎明晖表演《三蝴蝶》

"联华"影业的"四大名旦"。可见歌舞电影在当时的电影艺术方面占据相当地位，影响非同一般。

演出节目单上更是多有交叉重复

梅花歌舞团演出《国色天香》

者，经常出现在人们眼帘中的有《最后的胜利》、《小利达之死》、《春天的快乐》、《三蝴蝶》、《桃花江》等等，内容涉及歌颂北伐战争，宣传打倒帝国主义，歌颂民主，赞美正义、善良等。这些歌舞团的演出足迹从当时的文化中心上海延伸到天津、北平等北方大城市，对传播新式歌舞艺术起到过很好的作用。与中国早期唱片公司（中华、高亨唱片公司等）合作的明月歌舞团、与中国20世纪30年代电影创作和制作结下不解之缘的联华歌舞班，都在20世纪二三十年代文化建设中起到过明显的作用。

然而，在商业利润和某些低级趣味的驱使之下，从20世纪20年代末期开始，歌舞创作演出中就出现了《毛毛雨》、《妹妹我爱你》等受到广泛批评的作品。舆论界指责黎锦晖的某些新作是"不通的故事，平凡的歌舞"。1932年，聂耳以"黑天使"为笔名发表了《评黎锦晖的〈芭蕉

叶上诗〉》和《中国歌舞短论》两文,对于黎锦晖后期创作中的颓废倾向、黄色之音、不健康情绪提出鲜明的批评,指责其为"黄色歌舞"和"软性歌舞",并且毅然登报公开退出明月歌舞剧社。越来越热衷于写作"爱情"歌曲的黎锦晖,与当时日益浓厚的抗战情绪脱离甚远,1933年,明月歌舞剧社不得不解散。

20世纪20-30年代期间,在上海的"大码头"上还涌现了很多小型的歌舞表演团体,演出内容庞杂,有积极健康者,也有颓废萎靡者。这些歌舞团体一时兴盛,大多在歌舞剧院中粉墨登场,沸沸扬扬,五光十色,折射出上海商业文化的繁荣。但是,其中绝大多数都是昙花一现,很快销声匿迹。仅从上海《申报》1933年全年刊登的歌舞演出广告就可见一斑[56]:

[56]资料来源:《中华舞蹈史·上海卷》,学林出版社2000年版,第187-193页。

演出团体	演出节目	演出地点	演出时间
梅花歌舞团	《土风舞》、《嫁给勇士吧》、《压迫》、《我怎么舍得你》(独唱)、《恋爱学堂》(歌剧)、《救济东北难民游艺大会》	新世界、新行游乐场	1月7、8日
摩登歌舞团(30余人)	《香草裙舞》等,以肉感裸体号召,以细腻香雅自豪,添聘西班牙美丽少女表演	福安大戏院、九星大戏院、山西大戏院	福安:1月18、20、21日;九星:6月2日;山西:7月21日
摩登歌舞团	《迷醉舞》、《模特哈丽》	辣斐大戏院,九星大戏院	9月23日、12月2日
北平华光少女魔术歌舞团(10余人)	歌剧《血和泪》	中国大戏院、共和大戏院、北京大戏院	1月12日、6月30日
云裳歌舞团	色艺双绝歌舞明星演出	中国大戏院	1月20日
世界光学歌舞团	《娉婷舞》、《觉悟少年》、《可怜的秋香》、《新婚之夜》、《滑稽舞》、《花絮絮》、《好哥哥》、《胡调学校》、《花团锦簇》、《诚实少年》、《卖花词》、《知音之爱》、《凤双飞》、《顽皮画家》、《仁爱的心》、《卖花女郎》、《好歌双飞燕》、《真假妹妹》、《蝴蝶姑娘》、《春天的快乐》、《矮凳舞》、《舞场惨史》	荣记大世界	1月21、26日;4月4、24日
明明团	少女歌舞	先施乐园	1月21日,4月14日
远东剧团(全班少女)	歌声伴舞影,艺术化的好莱坞歌舞会	九星大戏院	1月24日,2月26日

明月歌舞剧社（王人美、黎莉莉、胡笳及全体演员）	《罗曼斯加》、《勇健的青年》、《舟中曲》、《泡泡舞》、《小茉莉》、《公平交易》、《可怜的秋香》、《野玫瑰前奏曲》、《歌剧野玫瑰》	北京大戏院	2月19日
新月歌舞团（新月歌剧社），（黎锦晖等40余人）	《巡游乐人》、《小小画眉鸟》、《银汉双星》、《蝴蝶姑娘》、《特别快车》、《漂泊者》、《爵士舞》、《天鹅舞》、《舞伴之歌》、《泡泡舞》、《丁香山》、《小茉莉》、《小小画家》、《群星乱舞》、《蓓蕾舞》、《爱的波澜》、《奋斗》、《落花流水》、《健美舞》、《教我如何不想他》、《新婚之夜》	黄金大戏院	8月1、6、7、9日
联艺歌舞团	美妙女子登台表演	九星大戏院	3月1日
青年滑稽歌舞团	《特别歌舞》，演员李耀文、叶斌勇、徐乐耕、钱康寿、殷十根等	江湾叶园（江湾叶园慈善游艺大会）	4月1日
黑猫歌舞团	1朱义方导演歌舞，演员汇白丝、紫罗兰；2大歌舞剧《爱与仇》、《桃花江》，演员傅瑞瑛、爱妹斯、贾克媛；3朱义方导演歌舞，30余人演出	九星大戏院 中央大戏院 奥飞姆大戏院	4月17、21日，5月16日
三青艺社	摩登歌舞	新世界	4月23日
春花歌舞团、飞燕歌舞团、丽娃栗妲少女歌舞团、维纳斯歌舞团	四大歌舞团表演超群艺术特别节目	山西大戏院	6月8日
清艺社	演出摩登歌舞	新世界	6月26日
北平华光艺术团	演出各类歌舞	北京大戏院	7月3、17日
月光歌舞团	演出各种妙舞	浙江大戏院	7月7日
飞飞少女歌舞团	《甜蜜的夜》、《歌舞剧大教歌》、《空城计》、《八美舞》、《好哥哥》、《探戈舞》、《桃花江》、《飞燕舞》、《玉兔舞》、《娘子军》、《拍拍舞》等。演员：仲心笑、刘快乐等	蓬莱大戏院	7月9日
飞燕歌舞团		新世界	8月1日
年嘉歌舞团	演出奇妙的《红舞》	九星大戏院	8月18日
灵飞歌舞班	演出《希腊舞》	恩派亚大戏院	9月5日

奇爱歌舞团	野舞	九星大戏院	9月13日
北京少女歌舞团、美国斯卜雪脱歌舞团、西洋米尼斯高歌舞团、上海新光少女歌舞团	国际歌舞竞赛大会：演出《南、北美洲舞》、《西班牙舞》、《希腊神舞》、《俄罗斯舞》、《非洲土风舞》、《菲列滨舞》、《中国古舞》、《中国新舞》等	镰记大世界	10月10、13日
星光歌舞团	演出曼妙舞	辣斐大戏院	10月13日
孔雀少女歌舞团		福安游艺场	11月8日
红光少女歌舞团		小世界	11月8日
新华歌舞剧社（团），严华领导	前奏曲《蓓蕾舞》、《粉红色的梦》、《特别快车》、《茉莉思乡》、《娘子军》。演员：婷婷、周璇、虞华、陆茜、杨柳、贾裴、徐健、叶英、季青、陆薇、傅曼、林莺、叶红、飞莉等	黄金大戏院	11月22日
新华歌舞团	节目同上。音乐丰富，歌曲壮美，艺术精娴，情节紧凑	中央大戏院	12月11日
空中飞舞团		中央大戏院	11月22日

东南女体专演出《专制皇后》

　　20世纪二三十年代出现的这些歌舞团体，一般被看作是商业性质的演出团体。在当时歌舞节目不多、歌舞表演人才匮乏的情况之下，他们的演出为新型歌舞的创作积累了经验，培育了人才，开拓了文化市场，也培养了观众。这些歌舞团体的演出就其成绩而言，主要是在发展中国20世纪儿童歌舞事业方面取得了实质性的进展。但是，就其具体作品的思想性、艺术性而言，出色者少，因袭照抄者多。30年代中后期，当抗日救亡的社会大主题成为人们在艺术表现领域中的大主题的时候，当战争的炮火粉碎了都市的灯红酒绿之梦之后，商业演出性的儿童歌舞自然退到了舞台的幕后。

第五节

艺术先驱

一、吴晓邦舞蹈艺术道路的艰辛起步

吴晓邦（1906-1995），著名舞蹈表演艺术家、舞蹈编导、舞蹈理论家、教育家。1906年12月18日，出生在江苏省太仓县沙溪镇的一个贫苦农民家中。家里实在太穷了，于是在他十个月大的时候，母亲忍着分别的痛苦把他过继给当地的一个大户人家当养子。这大户姓吴，给他取名为吴锦荣。家里的老太爷一心一意地想培养他成为自己家产的继承人，给他请了私塾先生，并带他到家乡附近的各处名胜去开阔眼界。五岁的生日一过，吴锦荣就被送进了当地最有名的浒墅关小学，毕业后又随他的养母到了苏州并在上海的一个中学里读书，取了学名叫吴祖培。苏州的水巷、精巧的园林，繁忙的江南大码头，玄妙观里丰富的道教仪式，以及他在上海这个东方的不夜城里所见到的一切，都在他

青年时期的吴晓邦

的心中留下了深刻的印象，不知不觉地埋下一颗颗艺术的种子。

太仓是当时江南地理位置十分重要的地方，从明清时代起这里就是官府的粮食基地，号称"第一粮仓"，"太仓"即由此得名。这里水陆货运都十分发达，人们的思想也非常活跃。在太仓，有当时江南地区最大的道观，每逢年节或有重大的事情发生，那里都要举行盛大的道教仪式表演。吴锦荣一听见道观里传来的鼓乐之声，就会急急忙忙地跑去观看。道观里的老道长是一个非常好的鼓手，听他击鼓简直就是一种享受。其他的道长们还会唱出好听的歌，并能边唱边跳。绣着八卦图案、丹顶仙鹤、青松翠柏图样的服装，同样深深地吸引着吴锦荣。

1929年春天的一个早上，他离开家乡，从大名鼎鼎的郑成功屡下西洋的出海口——浏河，出发去日本留学。那时刻，岸边的"娘娘庙"里飘渺飞升着祈祷的烟雾。吴晓邦的父亲希望他在日本学好经济，日后回国接管庞大的家族商业事务。

然而，到了日本之后，明治维新后的日本经济学说并没有引起吴晓邦多大的兴趣，倒是他所居住的早稻田大学地区活跃的艺术空气给了他无限的遐想和激情。他开始用业余时间去学习音乐，拉小提琴，弹钢琴，并且成为波兰钢琴家肖邦的忠实崇拜者，以至于给自己改名为吴晓邦。

真正影响了吴晓邦一生的道路，从而也影响了中国现当代舞蹈历史道路的，是他在日本所看过的一场舞蹈演出。那是在日本早稻田大学的大隈会堂里，吴晓邦看了大学生们演出的舞蹈《群鬼》。该作品是一个表现社会上不平等而造成的冤屈之情的舞蹈。它让吴晓邦感到了极为强烈

吴晓邦留学时期的日本早稻田大学校园

的心灵震荡。他几天几夜不能入睡，作品中对于社会上的不公和人世间的矛盾所作的揭露和批评，让吴晓邦看到了艺术改造人生的伟大力量！他放弃了经济的学习，专心于舞蹈。一开始，他并不知道自己究竟应该走哪条路，就参加"高田稚夫舞蹈学校"的芭蕾舞学习，非常刻苦，成绩优秀。吴晓邦对于音乐的感悟力很强，肢体动作协调，动作规范。然而，从1934年开始读《邓肯自传》的吴晓邦，却越来越渴望用舞蹈艺术去表达自己的生活感受。他说："我觉得邓肯的现代舞和芭蕾舞不同，但是到底应该怎样做呢，我是不敢想的。十九世纪的文艺使我恋恋不舍，认为那是万万破不得的。那时我没有力量打破旧的框框，仍然钻在这个框框里勤奋学习着。但是当接触到要表现二十世纪现代生活中的人物性格时，我就感到束手无策了。我开始苦闷起来……"恰在此时，吴晓邦于1930年第一次留学日本时的两个同学，日本著名舞蹈家江口隆哉和宫操子，从德国留学归来，在1936年开办了暑期舞蹈班，传播欧洲现代舞。"看到介绍及训练上的理论和方法后，觉得很有道理。它与十九世纪的古典音乐和芭蕾舞是不同的。当时日本介绍的主要是德国最早的现代舞蹈家拉班及其学生舞蹈家魏格曼的一套完整的体系。关于现代舞蹈的教

吴晓邦观看《群鬼》的早稻田大学大隈会堂（现已不存在）

学、研究和创作方法，那时也已轰动了欧美。……（江口隆哉和宫操子）师承魏格曼的现代舞蹈艺术，……在东京开设了现代舞蹈研究所，介绍魏格曼的现代舞。日本的报刊上还专门介绍了江口、宫二人的作品。那是属于反映现代生活题材的舞蹈。"[57]于是，吴晓邦开始尝试性地去学习现代舞。当戴着金丝边眼镜显得文质彬彬的吴晓邦在教室的地板上踏下第一个脚步的时候，谁也没有想到这就是中国现代舞蹈的历史发端。

自1929年至1936年，吴晓邦曾经三次赴日本留学，先后学习芭蕾舞和现代舞，深入地了解德国表现主义现代舞的理论与技术，并且受到美国现代舞蹈家伊莎多拉·邓肯的思想的很大影响。他1932年第一次回国的时候，就在上海四川北路的一家绸布商店的二楼开设了"晓邦舞蹈学校"，这是中国现代舞蹈史上第一个专门教授舞蹈艺术创作和表演的舞蹈学校。这个学校的第一个学生就是后来成名的电影演员舒绣文。在当时，一个男人跳舞是不被人们理解的，更何况教授的又是并不华美的、总是在表现人生中苦难与矛盾的舞蹈。学校开学后，只有很少的几个人参加

[57]吴晓邦《我的艺术生活——舞蹈生涯五十年》，香港草原出版社1981年版，第21页。

学习，但吴晓邦一点也不气馁，还是坚持走自己的路。

1935年9月，吴晓邦在上海举办了自己舞蹈创作和表演的"第一次作品发表会"。演出的作品有《送葬曲》、《浦江夜曲》、《傀儡》、《和平幻想》、《吟游诗人》、《小丑》、《爱的悲哀》等共十一个节目，均为独舞。这些节目，基本上都是吴晓邦留学日本期间的习作。其中不乏成绩突出者，如《傀儡》。此外，吴晓邦还在这一年里为陈大悲编剧、顾文宗导演、陈歌辛作曲的《西施》一剧编排了《浣纱舞》、宫廷《剑舞》、西施与范蠡的《双人舞》。这些具有古典意蕴的舞蹈，在当时是极为宝贵的艺术探索。

《傀儡》创作、表演者：吴晓邦。作曲：古诺。1936年在日本东京首演。作品创意来自1931年九一八事件发生之后，日本占领了中国东北三省，扶持逃亡于此的清朝末代皇帝溥仪当了所谓满洲国的皇帝。身在日本的吴晓邦听到这个消息，既感到气愤，又从内心深处嘲笑这个荒唐的世界。他采用木偶式的僵硬、无生气的动作，表现傀儡对主人的绝对服从。当这个舞蹈在日本的中国留学生中间演出时，大家不仅深深地佩服他的勇气，而且对作品里那个头戴大大的假面具、半蹲着迈开两条腿、左右晃动脑壳、自觉得意而实际毫无生命的艺术形象，留下了极为强烈的印象。这个舞蹈"显示了作者企图改变人

吴晓邦创作、表演于1933年的《傀儡》

们对舞蹈的审美与价值认识的努力，是对当时沉湎享乐、低级庸俗的舞蹈的有力挑战。此舞是中国舞蹈家在日本公开演出的第一个新舞蹈作品"[58]。吴晓邦在日本留学时的挚友韦布指出：

一九三六年秋，他归国之前，在高田先生的又一次演出中，晓邦单独表演了两个节目：《傀儡》、《和平的幻想》，我荣幸地帮他设计了这两个节目的服装。

这两个节目的演出，不仅是他交出了出色的"毕业论文"，其意义是：

1.这是中国舞蹈家前所未有的以个人表演出现在日本观众面前。

2.在日本舞蹈界占领的舞台上，在他们内部各种流派、各个名家相互竞争倾轧十分激烈，都要抢得一席地的斗争中，一个尚未出名的外国人，居然也能一露身手。这个外国人，在当时受着法西斯军国主义毒害和蒙蔽的日本人眼中，还是一个"支那人"，一个"候补亡国奴"！

3.特别重要的，从演出的节目看，《傀儡》，不是针对伪满"皇帝"作了极大讽刺和揭露的一个奴才形象吗？这无异于在他主子的面前，狠狠揍给他主子看的吗？"打狗要看主人面"，晓邦毫无胆怯地在奴才的主人面前打了奴才，等于直接打了主人一记响亮的耳光，这无异于在日本帝国主义者的首都，散发了正义的传单，传单上写着几个大字："中国人民反对日本侵略！中国人民要抗战！"演这样一个战斗性节目的艺术

家，该有多大的勇敢和气魄呀！

这又是一个很好说明吴晓邦通过舞蹈如何闯天下的例子。[59]

1936年12月6日，吴晓邦在上海大陆舞厅楼上的国际舞学社内举行了一次名为"新作舞踊发表会"的演出。根据有心者保存的一张极其珍贵的节目单，我们得知演出全部是吴晓邦的独舞，节目的大体情况如下：

第一部分，有5个节目：

1.《改造》，打击乐伴奏。2.《习作》（又名《生之厌恶》），修芒作曲。3.《小丑》（吴晓邦注：幼时模仿旧戏时的记忆），选用却依可夫斯基的乐曲。4.《诗》（又名《中庸者的感伤》），选用拉夫的乐曲。5.《思想恐慌时期》（吴晓邦注：独舞上的视觉），音乐采用贝多芬《悲怆奏鸣曲·第三乐章》。

第二部分，有4个节目：

1.《一九二五年》（吴晓邦注：大革命时期），选用却依可夫斯基的乐曲。2.《欲》，陈歌辛作曲。3.《懊恼解除》，无音乐。4.《傀儡》，古诺作曲。

第三部分，有5个节目：

1.《和平的憧憬》，选用拉赫玛尼诺夫乐曲。2.《爱的悲哀》，选用克拉依赛尔的乐曲。3.《拜金主义者》，选用斯脱拉芬斯基乐曲。4.《解放》，选用肖邦乐曲。5.《英雄》，选用圣·桑乐曲。

上述作品，都是吴晓邦真实思绪的折射。《懊恼解除》用佛教苦难的信念作懊恼的归宿，动作上则以寺院内的塑像作为动作造型的依据。从中，我们似乎可以看

出后来吴晓邦作品《思凡》的影子。《拜金主义者》用夸张的动作描摹了上海市民对于财神爷的膜拜，不乏幽默和讽刺的意味。

以上节目单，参照1960年第4期《舞蹈》杂志刊登的吴晓邦文章汇总而成。在中国舞协保存的一份1979年5月19日编写的《吴晓邦同志作品谱》内部资料上，记录了上述这场演出的节目单，并刊登着吴晓邦的这样一段话：

文学绘画，已在国人底心目中开始了它底社会价值认识，而音乐与舞蹈，尚在启蒙时期，尤其是舞蹈艺术在中国简直是一片要人们去灌溉及耕耘的荒芜地。于是，七八年来，一方面致力于古典舞蹈技巧的研究，而对于新兴舞蹈尤感兴趣。今秋在东京蚕丝会馆表演了一次，回国后，即决心在京沪及全国各埠努力普及舞蹈教育及舞蹈艺术。这次的拙作，深望诸批评家及爱好舞蹈者，协力指导为幸。[60]

1937年4月，吴晓邦在上海卡尔登戏院（即后来的长江剧场）举行了他的第二次新作发表会，共演出了6个作品，包括《懊恼解除》、《奇梦》、《拜金主义者》、《傀儡》、《送葬曲》、《夜曲》（又名《黄浦江边》）。我们注意到，其中包含了《奇梦》、《送葬曲》和《夜曲》三个新作品。此次，吴晓邦更多地运用现代舞的理念和手法进行艺术创作，更加注重对于作品人物的心理刻画。《奇梦》表现的是一个青年在长夜中的梦中奇遇：他自己的两臂变成了钟表的指针，甚

[58]王克芬、刘恩伯、徐尔充、冯双白主编《中国舞蹈大辞典》，文化艺术出版社2010年版，第267页。

[59]吴晓邦《我的艺术生活——舞蹈生涯五十年》，香港草原出版社1981年版，第180页。

[60]录自《吴晓邦同志作品谱》，中国舞蹈家协会资料室1979年5月内部编制，第2页。

吴晓邦1937年创作的《奇梦》，吕吉表演

至听到了革命的钟声。当十二点到来时，他看到炮火熊熊，人民大众在机枪声中纷纷倒地，他冲上去夺取机枪杀敌，英勇无比。当指针到达三点钟时，梦中人做了指挥官。从梦中惊醒之后，青年追忆着梦中情形。《送葬曲》是吴晓邦从日本回到中国不久之后（1937年）创作的一个独舞。他采用了肖邦钢琴音乐作为伴奏，表现在黑暗的社会里人们为受尽折磨而死的人悲伤地送行的情景。《夜曲》则是描写一个饥寒交迫的人在江边徘徊，他在黑暗的角落里期冀着世道的改变，饥饿和痛苦却无情地粉碎着他幸福的憧憬。

1935年，吴晓邦在上海建立了"晓邦舞蹈研究所"。这是中国历史上第一所舞蹈艺术研究所。它的建立，虽然非常弱小，却标志着中国现代意义上的舞蹈理论正式登上了历史舞台。

总的来说，这一历史时期吴晓邦的艺术创作和表演，主要表现的是客观世界在他内心世界形成的影响，很鲜明地反映了一个艺术家内心的苦闷、彷徨。同时，此一时期吴晓邦的舞蹈艺术创作已经明显地带有现实批判的色彩。《傀儡》、《拜金主义者》等等，对于世间的假丑恶都具有明确的、积极的批判意义。

关于20世纪30年代前期和中期的舞蹈艺术创作，吴晓邦在1960年时自己总结说：

自己在艺术创造上，二十六年前的构思和实践，仿佛一匹在祖国大地上驰骋的野马一样，横冲直撞。当时的政治气压使人窒息，为了把矛头针对殖民的黄色歌舞和怀抱着文化侵略的野心的帝国主义国家的舞蹈，这匹野马在斗争中从不妥协地前进着。节目单上用的音乐几乎都是欧洲名音乐家的作品，当时自己热爱生活，要表现生活，可是一时又找不到适合的中国音乐。因为我当时没有条件也没足够的阶级觉悟和广大的劳动人民结合在一起。

从1931年开始到1944年止，这匹野马开始奔向人民，它经历了抗日战争炮火，逐渐向往未来美好的生活，因而它也开始去追求广大人民对自己的爱护和关心。这一个时期的作品大部分是和广大人民的生活有联系的……[61]

以1937年抗战爆发为标志，吴晓邦的舞蹈艺术创作，分为两个阶段。他在抗战之后的创作情况我们将在后文中叙述，其前期的创作以求学、立志、探索为主题，作品充分表达了一个知识分子在五四运动感召之下，在邓肯、拉班、魏格曼等人的现代舞艺术精神的熏陶之下，开创了20世纪中国舞蹈艺术创作、表演和教学的全新之路，筚路蓝缕，厥功至伟。他的舞蹈步

[61]吴晓邦《关于我的舞蹈创作——给阿芬同志》，《舞蹈》1960年第4期，第25页。

伐，在当时整个中华民族的发展历程中留下了特殊的印记，同时，他的舞蹈艺术创作，也标志着那个历史阶段中最好的艺术成就。

在那个年代里，我们已经无法说清吴晓邦到底经受了多少人的"白眼"和非议，经受了多少嘲讽和波折，在周围一片娱乐歌舞和西方传来的带有色情意味的表演歌舞之中，吴晓邦把自己的眼光投放到社会的最底层，他用新舞蹈艺术探索人生的真谛。可以毫不犹豫地说，在整个中国五千年的舞蹈史上，正是吴晓邦从20世纪30年代初开始，在都市和乡野的舞台上，以完全艺术创作的态度，挑战了整个中国封建社会声色享乐的"女乐"舞蹈；他以一个男性舞蹈家的身份，颠覆了中国人所熟知的单纯美色至上的女性舞蹈表演；他以"新舞蹈"的样式，向着那些充满色情、低级趣味的商品化舞蹈或是舞厅舞宣战；他的作品是第一次在中国舞蹈表演史上出现了普通人，甚至是平民百姓的形象；其舞蹈人物绝没有绫罗绸缎的艳俗，

吴晓邦1936年创作表演《徘徊》

只有对国家、民族、人民大众的深切关怀，正可谓"文章合为时而著，歌诗合为事而作"！在作品创作中追求生活中的真情实感成为吴晓邦这一历史阶段的艺术目标。

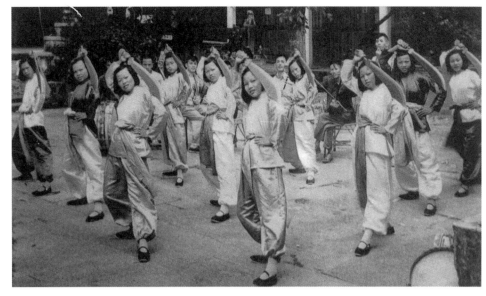

红军战士剧社表演《大刀舞》

二、红色根据地上的舞蹈火炬

20世纪上半叶的中国，基本上是在各种战争的炮火中度过的。那个时期，在中国军事行动成为决定一切事情的基本出发点，舞蹈当然也不能例外。

早在北伐战争中，军事行动中的"宣传工作"就已经摆上了议事日程。北伐军中的共产党人特别注意开展宣传工作，运用教唱革命歌曲、演讲、张贴标语、组织军民联欢、小型文艺演出等多种形式开展工作。如遇战斗，他们则会像每一个普通士兵一样投入战斗，甚至英勇牺牲。刘敏主编的《中国人民解放军舞蹈史》中记载："在北伐战争中，宣传队伍是一支重要的力量。宣传大队正式成为北伐部队的建制，隶属于革命军总政治部，编有近800名宣传队员，在北伐军的各级政治部设专职的宣传队员。这些宣传队员发动群众、鼓舞军士甚至直接投入战斗，对此，即使在台湾当局编写的《国军政工史稿》中也如此评价：'他们表现了服务精神，劳苦毁誉，在所不惜，每次战役他们都特别卖力，特别勇敢，尤其对民众的策动工作做得格外彻底。'"[62]

在部队中成立"武装宣传队"，同时建立各种"俱乐部"，是早期军事建制中做文化宣传工作的重要形式。共产党人在北伐战争的各个部队中常常用上述方式开展宣传。例如1925年初，黄埔国民革命军发起了针对反动军阀陈炯明的"东征战役"。讨伐行动由蒋介石亲自指挥，周恩来主持政治宣传工作。周恩来决定抽调黄埔军校有文艺特长的学生组成武装宣传队，每每在军事行动开始之前，先于部队到达作战区域，散发传单，宣讲黄埔军东征军阀的革命目的，向百姓解释革命军的"不犯百姓"的严明纪律，消除群众疑惑，甚至教唱革命歌曲。这些工作，对于东征的胜利起到了不小的作用。由于这类工作的成效如此显著，在1926年出版的国民革命军前敌总指挥部政治部刊物《前线》上，发表了《国民革命军中之政治工作》一文，其中提出：俱乐部在军队政治工作中是必要的，因为"革命军队当然和旧式的军队不同，我们要养成高尚的人格，起来担负时代的使命。所以工作之外，还要有文化教育，以调剂其枯燥的生活，同时提高其人格，促增其知识，养成革命军人的正确人生观。要实施这些工作，最好是利用俱乐部"[63]。文章中特别提及的文艺工作方式有"演剧"、"游艺"、"音乐"等等，这是20世纪20年代军队开展政治工作的明确记载。"武装宣传队"或被称为"左翼宣传队"的具体形式和内容大多没有文字记载或已经散失。据有限的资料显示，当时在北伐军中曾经有一位叫周逸群的"左翼宣传队长"十分活跃，并且成为北伐军一师政治部主任和三师师长。

这些工作方式里，虽然还没有明确的"舞蹈"形式，但是已经为后来的舞蹈工作奠定了组织和精神上的准备。

1927年，国共合作破裂。国民党大肆抓捕、迫害、杀戮共产党人。8月，继承孙中山武昌起义的宗旨，中国共产党联合国民党左派，在周恩来、谭平山、叶挺、朱德、刘伯承、贺龙等人领导下，打响了

[62]刘敏主编《中国人民解放军舞蹈史》，解放军文艺出版社2011年版，第4页。

[63]靳希光主编《中国人民解放军文艺史初编》，解放军文艺出版社1997年版，第18页。

武装反抗国民党反动派的第一枪，揭开了
中国共产党独立领导武装斗争和创建革命
军队的序幕。随后，毛泽东开创了井冈山
革命根据地，开始了农村包围城市，争取
民族解放建立新中国的伟大历史进程。在
中国共产党人领导的革命根据地地区，如
江西井冈山、广东陆丰、湘赣、闽浙、鄂
豫皖等地，一种新的歌舞艺术显示了如同
旭日东升一样的夺目色彩。它们被称作
"红色歌舞"。苏区红色歌舞在本质上是
一种带有强烈指向性的宣传活动。对此，
人们评价说：

> 苏区歌舞是在中国共产党及其领
> 导的武装建立红色根据地，开展土地
> 革命，建立和巩固工农政权，扩大红
> 军，反国民党"围剿"的特定历史
> 条件下产生的。在那残酷复杂的斗争
> 中，在那血与火的交融中，这株扎根
> 在红色土壤中的歌舞艺术之花，以顽
> 强的生命力，显示出劳苦大众的智慧
> 和乐观主义精神。热爱中国共产党，
> 以及对革命充满必胜的坚定信念，全
> 部在歌舞中表现了出来，因此，苏区
> 歌舞有着强烈的感染力。可以这样
> 说，苏区歌舞是苏区革命斗争的历史
> 写照。[64]

红色歌舞的源头正是20世纪20年代
中期的北伐战争。当然，它的问世带有
强烈的宣传革命的特点。红色歌舞和20年
代后的工人运动、30年代根据地新文化建
设、中国工农红军的长征壮举等是有联系
的。1926年，《国际歌》、《少年先锋队
队歌》等在汉阳钢铁厂俱乐部的工人成员

[64]王克芬、隆荫培、张世龄主编《20世纪中国舞
蹈》，青岛出版社1992年版，第50页。

红军战士剧社表演《刺枪舞》

中广泛流传，曾经有人据此改编了一个舞
蹈，叫做"红旗再起"，表现的是革命者
手举红色旗帜，奋不顾身地冲锋陷阵，一
人倒下而后人接续，革命队伍不断扩大。

以1927年10月毛泽东在江西建立红色
革命根据地的历史时间为标志，苏区红色
歌舞正式登上了历史舞台。其主要覆盖面
先后包括了江西和邻近省份的宁冈、永
新、莲花、吉安、安福、遂川、万和、
泰和、万载、萍乡等地。后来扩展到湘、
闽、浙、鄂等广大地区。

为革命运动做宣传，是红色歌舞问
世的力量源泉。当江西井冈山地区被创建
成根据地时，红军势单力薄，急需扩大队
伍，树立自己的形象，因此化装宣传应时
而起。1929年，毛泽东在古田会议决议中
批评了不重视宣传工作的错误倾向，决议
规定，各级政治部的文艺股要充分开展演
戏、打花鼓、出壁报、收集和编写革命歌
谣的活动。此决议一出，在先前文艺宣传

活动的基础上，江西革命根据地内成立了
一大批宣传队、慰劳队、跳舞队，使红色
歌舞的发展进入了一个新的时期。

除去日常的宣传工作需要之外，军
事斗争的残酷环境渴望用胜利来鼓舞士
气，而一旦打了胜仗，"祝捷大会"、
"庆功大会"就是最激动人心的时刻，红
色歌舞艺术自然也就成了最好的祝捷庆功
方式。1928年4月，朱德、陈毅率领南昌
起义的部分将士、湘南农民武装，到达江
西井冈山，与毛泽东领导的工农革命军胜
利会师。这在当时是一件惊天动地的天大
事件。4月28日（据很多当事人记忆确定
的会师时间）当晚，举行了会师晚会。彭
儒在《从湖南到井冈山》一文中记载了其
中的舞蹈表演："会上，演出了文娱节
目，来自两军的干部战士穿着各式各样的
衣服，有的把打土豪得来的长衫改成短衫
穿，演出了许多短小有趣的节目。我们这
些从湖南宜章偏远山区来的起义军，怀着

无比喜悦的心情，登上了主席台，大胆地表演了一些节目，有宜章县委书记胡世俭的二胡独奏以及他和我弟弟彭琦表演的双簧，还有我的单人跳舞和唱歌。"[65]据刘敏主编的《中国人民解放军舞蹈史》统计记载，朱、毛井冈山会师后，每打了胜仗、遇重大事件或喜庆时节，红军部队都会召开庆祝晚会。自1928年5月至1928年底，井冈山的红军部队召开的庆祝晚会就有6次之多！在12月庆祝红军第四军、红军第五军会师的联欢晚会上出现了舞蹈表演。"12月11日，两军会师大会隆重开幕。会上用麻绳捆木头搭起了一座临时戏台，白天开会，晚上演出，台子虽然简陋，但到处贴满了红红绿绿的标语。陈毅还为大会专门写了一副楹联，挂在戏台的两旁，上联是：在新城，演新剧，欢迎新同志，打倒新军阀；下联是：趁红光，到红军，高举红旗帜，创造红世界。此联为大会增添了欢乐的气氛。当晚演出的节目有红军第四军的双簧、舞蹈和京剧清唱。"[66]

红色歌舞的内容相当广泛。红军龙源口战斗大捷，就有反映这次胜利的歌舞《打垮江西两只羊》（羊，国民党三六九军两个师长姓氏的谐音）。豫东南商城暴动成功，于是有了后来流传极广的《八月桂花遍地开》。反对中国封建社会对于妇女的残酷压迫是当时的重要任务，中共宁海县一个叫包定的宣传委员编创了歌舞《缠足苦》，表现了缠足之苦和放足之乐，具有强烈的宣传效果。《〈共产党宣言〉什么人起草》、《拥护苏维埃》、《当兵就要当红军》等都是当时有名的歌舞作品，对于现实生活的强烈参与使这些歌舞在内容上与人民的日常生活紧密相连，在动作表演方式上多采用生活动作，使得群众非常易于接受。

这样的文艺工作，不是个别部队的发明和表现，而是整个苏区到处都在全面开展和实施的工作。怎样实施具体的文艺宣传工作，甚至进入了1931年4月份中共中央所做的一项决议：

> 在苏区内必须发展俱乐部，游艺会，晚会等工作。在每一个俱乐部下

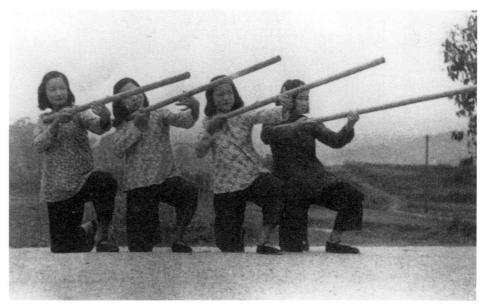

红军战士剧社表演《妇女体操舞》

应该有唱歌组，演剧组，足球组，拳术组等等组织。在每一组织内应该尽量吸收群众，尤其是青年男女。必须使苏维埃内群众的生活不是死板板的，而是活泼有生气的。只有活泼有生气的工农群众，才能战胜一切困难，与一切失败的情绪。在这里青年男女一定会发生很大的作用，他们应该用种种方法宣传与鼓动他们的家属为了苏维埃的胜利而斗争。[67]

这项决议将文艺俱乐部的工作，包括晚会的组织和实施工作，与"建立苏区各中央局的宣传部"、"创办党的苏维埃机关报"、"编发通俗的宣传小报"、"各个苏区中央局必须建立一个以上的党校"等等，放在同等重要的位置上，向全党发出工作号召。决议中要求红军战士不但是战斗员，而且也是宣传员、鼓动员，用一切办法向广大民众解释什么是苏维埃，什么是红军，红军为什么而战斗，并且要求文艺宣传工作特别注意面向基层，面向群众，面向老人和妇女，解决他们生存中面临的现实问题。苏区歌舞正是在这样的精神指导下开展起来的，出现了很多切合社会生活实际的歌舞作品。在此，我们不妨对《缠足苦》做一些详细的介绍——

中国封建社会生活中妇女的缠足，可说是中华文化的一大奇观。一方面它带给

[65]转引自刘敏主编《中国人民解放军舞蹈史》，解放军文艺出版社2011年版，第6页。
[66]刘云主编《中央苏区文化艺术史》，百花洲文艺出版社1998年版，第56页。

[67]《中央关于苏区宣传鼓动工作的决议》，见《中国共产党宣传工作文献选编》，学习出版社1996年版，第997页。

世世代代无数女人的痛苦，恐怕无法用语言描述；另一方面，缠足也反映了中国封建社会中以男性为中心的文化心理的畸形形态。

缠足起于何时何代？缘由何来？这似乎是说不太清楚的事情了。但是，历史上有据可查的一件事，是盛唐之后的五代十国，有个历史名人李煜，是南唐的最后一个皇帝。他于政治上无功无德，却极为喜爱文学艺术，好声色享乐，倒也颇有艺术天赋，每日里追歌逐舞，作词赋诗，沉迷女乐。他特别偏爱其后宫里的一个名叫"窅娘"的嫔妃，因为她能歌善舞，美貌绝伦。一天，李后主心血来潮，命人制造了一个高约6尺的金质莲花，旁边装饰着宝石和彩带，在中央的位置上再叠造一枝品红色的小莲花，让窅娘用布帛缠脚，使得脚弓隆起，看似一弯新月，只穿着白色的布袜在莲花瓣上跳舞。在旁观看的人无不觉得新奇，看她好像在彩云间回旋飘动。统治者的爱好从此影响了宫廷里的女乐艺人，于是纷纷仿效。

没人想到的是，缠足做新月状以讨男人欢愉的乐舞表演，竟然蔓延出宫，使得社会上的女性以之为榜样，成了风习，甚至演出了中国封建社会末期的一幕幕悲喜剧。

近代以后，民智渐开。特别是孙中山先生推翻帝制，建立共和；中国共产党人高举反封建、反帝国主义、反剥削压迫的大旗，提倡工农当家做主，主张男女平等、相互尊重。1928年4月，朱德与毛泽东在井冈山胜利会师，红色根据地兴盛起来。在当时，革命的一件大事就是让妇女从缠足的状态中解放出来。

然而，上千年的习俗又怎能一下子扫除干净呢？怎样才能动员和说服广大的妇女们脱去长长的裹脚布，放开革命步伐呢？

作为与井冈山根据地相呼应的闽浙赣苏区宁海县的宣传委员，包定针对许多妇女的缠足生活，编排了一个歌舞节目，名字十分生动有趣："缠足苦"。

舞蹈分成两段。第一段是"缠足"。模仿妇女从小被迫缠足，虽然当母亲的十分心疼自己的孩子，但是，社会的风气却使她们不得不下狠心来对待自己的女儿。小小的女儿并不明白为什么要缠足，心怀疑虑，身体极力挣脱，却无法与大人抗争。缠足使她们经历的痛苦并不意味着人生苦难的结束。在日常生活里，她们行动不便，劳动和起居都变得畸形而备受折磨，受到封建家庭关系的更为多方面的束缚，也受到大男子主义的欺负和压迫。她们的脚缠得越小，男人们就好像越喜欢，而她们的痛苦也就越深。

舞蹈的第二段，表现根据地妇女在人民政府的号召下，放开小脚上的裹脚布，自由地走在田野间，奔跑在山路上，跳动在场院里，她们聚集在一起，满心欢喜地互道放足的好处。

在当时的革命根据地，这样的舞蹈节目很受欢迎。因为，一些很想放脚的妇女遭到家庭的反对。当她们听说有《缠足苦》的演出时，不但自己去看，还把自己的丈夫和家人也拉去观看。演出的情景是非常形象的，缠足带给妇女的苦痛让不少男人第一次知道了妻子和女儿们生活里的荒谬，放足后的欢乐也着实令人向往。有的家庭甚至在看完节目后就同意了放足。

在根据地中，表现缠足苦的歌舞作品不止《缠足苦》一个。在湖北红安、麻城一带，流行另一个节目，叫"天足舞"，专门夸耀大脚的好处。表演时，红军宣传队里走出一个人，扮演小脚姑娘，行动困难，一步一摇；另外一个扮演红军女战士，天足大脚，能歌善舞，招人喜欢。歌舞通过两个人物的比较，生动地展现了天足的美好和小脚的难为之处。这些节目在1931年成立的苏区第一个剧团"八一剧团"、1932年成立的"工农剧社总社"及其下属的"高尔基戏剧学校"、"蓝衫团"（后改名为"中华苏维埃剧团"）等中国共产党所创建的第一批戏剧歌舞团体里，都是经常上演的节目。

红色歌舞的演出形式是多样的。载歌载舞的表演、有歌舞参与表演的小话剧、被称作"活报舞蹈"的小型演出等，在当时都很流行。"扩红活报"、"统一战线

中华苏维埃剧团创作的剧本《战斗的夏天》油印封面

活报"等节目名称反映了当时文艺演出及时宣传时事、政策的情况。歌曲是更加易于流传的形式，因此，著名的革命歌曲、苏联红军歌舞、根据地民间歌曲、歌谣、小调，以及当时流行于全国的著名儿童歌

兴国县蓝衫团表演《海军舞》

舞等，就不仅成为红色歌舞的音乐依托，而且还为之提供了艺术水准的基本保证。《八月桂花遍地开》、《送郎当红军》，取自江西民歌《八段锦》，以及黎锦晖儿童歌舞剧《可怜的秋香》、《麻雀与小孩》（在根据地改名为《小孩与麻雀》）等，都成为红色歌舞最重要的创作基础。《俄罗斯舞》、《海军舞》、《乌克兰舞》也是根据地各种晚会上经常可以见到的苏联歌舞节目，给艰苦卓绝的奋斗者们以共产国际的精神支持。这些歌舞虽然在艺术上还比较稚嫩，限于条件而简单或粗糙，但是它为后来的延安歌舞艺术发展奠定了基础。

1931年红军学校成立后建立的俱乐部，是红色歌舞进入一定规模化教育的前兆。1931年11月，中华第一届苏维埃代表大会在江西瑞金举行。大会闭幕之后，12月份成立了八一剧团，赵品三担任团长，剧团委员会中有李伯钊、危拱之等舞蹈家，以及黄火青、伍修权、霍步青等红军文艺工作组织者。1932年9月，在原来八一剧团的基础上，以工农剧社总社的成立为标志，红军文化工作进入了一个全新阶段。1933年4月，工农剧社建立了自己

的艺术学校——蓝衫团学校，李伯钊为校长。她借鉴苏联"蓝衣社"的经验，以所有学员一律穿蓝色布衫为标志，招收年龄在15—18岁的共青团员，进行多种文艺宣传，其中舞蹈占据了重要位置。随后在根据地各个地区纷纷建立起来的各级蓝衫团和工农剧社分社、支社，把红色歌舞带入了一个高潮。其演出多在晚会上举行，歌舞并重，兼有小戏表演。李伯钊充分发挥了自己的舞蹈特长，她所广泛传教的苏联《俄罗斯舞》、《乌克兰舞》、《海军舞》、《水兵舞》，是当时苏区舞蹈中最流行之舞。与此同时，李伯钊等人也借鉴苏联歌舞、中国城市里流行的学堂歌舞，创作了《国际歌舞》、《劳动舞》、《丰收舞》、《工人舞》、《儿童舞》、《马刀舞》等。

《国际歌舞》，李伯钊留学苏联时，受现代舞创始人伊莎多拉·邓肯同名舞蹈启发而编导。1931年底至1934年期间，曾在江西中央苏区瑞金等地表演，李伯钊担任领舞。舞蹈在《国际歌》声中开始，一个红衣少女挥舞着象征革命的红旗，要唤醒被压迫的人民。舞台上，一群男女演员匍匐在地，随着歌声渐渐觉醒，挣扎着抬

起头，挺起胸，挣脱身上的锁链，奔向红旗。舞蹈的最后，所有舞者形成了叠罗汉造型，在激情中结束。该舞在演出时，常常让广大革命群众和红军战士受到极大感动，鼓舞了战斗士气，宣传了全世界无产者联合起来解放自己的革命理想。这个舞蹈也对苏区和红军中群众性的舞蹈创作起到了比较大的推动作用。

《海军舞》，是苏联军队保留性的舞蹈节目。1931年秋，李伯钊留苏回国后，在中央革命根据地经常表演此舞，一起参加表演的还有石联星、危拱之、戏剧家沙可夫等。舞蹈表现了苏联水兵的生活。表演者身着白色水兵服，通过走船沿、拉帆篷、划水前进等细节，生动地体现了水兵们的革命乐观主义精神。该舞蹈的姿态轻巧，脚下动作敏捷，具有俄罗斯民间舞蹈的风格特色。李伯钊曾经将这个舞蹈传授给红军学校俱乐部和蓝衫团，蓝衫团舞者们根据航海生活的细节，又创作了"瞭望前进"、"迎风展翅跳"、"划船撑船"等新动作，排成《新海军舞》。这支舞蹈因为在革命根据地十分艰苦的环境里传达出热情洋溢的激情，所以深受革命根据地军民的喜爱，广泛流传。

《马刀舞》，取材于部队马刀训练及战斗生活的舞蹈节目，第二次国内革命战争时期广泛流传于江西各革命根据地。基本动作是劈、刺、砍、杀等武术技艺，舞蹈步法以"圆场步"为主，形象地刻画了部队进击、防护等动作，渲染革命部队战无不胜的英雄气概，具有中国传统的古典舞风格。在1932年中央工农剧社举行的文艺会演和1934年在沙洲坝召开的第二次全国工农兵代表大会的演出中，《马刀舞》均受到中央党政领导同志的赞扬，被评为

红军时期的《马刀舞》

优秀节目而获得奖励。

为了宣传的需要，当时流行的一种有歌舞形式参与的演出，是"活报剧"，或称"活报歌舞"。它以舞蹈和歌唱为主，兼用戏剧情节、朗诵、漫画等手段，用速写的方式迅速而及时地反映某一特定事件，是战争年代里中国工农红军文艺的重要方式。为了适应迅速流动和及时宣传的目的，活报歌舞在演出形式上力求短小精悍，服装道具轻车简从，在街头、广场、操场、打谷场等地演出时，内容上多切合时事，刻画反面人物形象时多采取漫画式的夸张、讽刺、变形等方法，突出"活报"的特色。《粉碎敌人乌龟壳》、《红军胜利》就是比较著名的"活报歌舞"。

苏区的生活是艰苦的，但唯其艰苦，歌舞艺术活动才显得更加珍贵。曾经参加过苏区活动的老人们说，凡庆祝大会、游艺晚会、联欢祝捷，必有歌舞演出。1931年11月，在瑞金召开全国苏维埃第一次代表大会时举行的盛大"万人提灯会"，其中表演了龙舞、鲤鱼灯舞、狮子灯舞等民间灯舞，以及各村各乡富于江西民间特色的舞蹈，整个演出通宵达旦，创造了红色歌舞历史上最为壮观的演出纪录。据不完全统计，苏区歌舞历史中的重大事件有：

1929年1月，红军进入井冈山根据

中央苏区表演的活报歌舞剧演出油印材料

地，苏区歌舞开始萌芽。

1931年6月，李伯钊留苏回国。同年11月中华苏维埃共和国临时中央政府成立，李伯钊同志把苏联的歌舞带到了苏区。

1931年11月，"一苏大"期间举行了万人提灯会，红军战士、工农剧社的同志们表演了戏剧、歌舞节目。军民同乐，非常热闹。

1931年12月14日下午，在欢迎国民党二十六路军第五军团季总指挥起义的大会上，有歌舞节目和新型小剧演出。

1932年，工农剧社举行盛大文艺会演，《马刀舞》等节目参加了演出，并被评为优秀节目。

1933年"五一"前夕，工农剧社派遣蓝衫团到苏区各地进行长途旅行流动公演，获得极大成功。

1933年"五一"国际劳动节，工农剧社总社在瑞金举行盛大演出。

1933年6月25日下午，在瑞金举行的有六七千人参加的热烈庆祝瑞金师成立大会上，工农剧社蓝衫团学生表演的歌舞节目，据当时的苏区报纸报道："博得了观众热烈的喝彩和掌声。"[68]

1933年7月30日，工农剧社举行纪念"八一"晚会，特别邀请毛泽东主席宣讲中国工农红军历史。随后，演出了戏剧和歌舞，观众人山人海。[69]

1933年9月，在江西省第二次党代会上，蓝衫团为大会演出《巩固苏维埃》、《十送红军》等歌舞节目。[70]

[68]见《红色中华》1933年7月15日第91期。
[69]见《红色中华》1933年8月4日第95期。
[70]见《红色中华》1933年8月4日第95期。

1933年9月14日，工农剧社蓝衫团举行毕业典礼晚会。

1933年11月，瑞金县举行前线俱乐部会演，各区俱乐部纷纷参加演出，连续三个晚上，最多时观众达2000多人。

1933年12月23日，兴国县教育部召开文化教育建设大会。大会闭幕式上，由工农剧社兴国分社表演新剧，庆祝大会成功。

1934年1月22日，第二次全国苏维埃代表大会在瑞金沙洲坝开幕。当晚，工农剧社举行晚会，演出了《我——红军》及蓝衫团学生的《国际歌舞》、《马刀舞》等，受到中央党政领导同志的赞扬。尤其是"三大赤色跳舞明星"李伯钊、刘月华、石联星的《村女舞》，表演极为精彩，博得全场3000多人喝彩。这类晚会，在"二苏大"期间组织了七八次之多。

1935年元宵佳节，苏区3个剧团（即"火星"、"红旗"、"战号"）在中央分局所在地进行会演。

从以上简单排列中，就可以看出苏区歌舞活动的兴盛。演出场次的频繁和演出规模的盛大，在当时的整个中国都是难得的。红色歌舞在井冈山革命根据地很受人欢迎，在其他根据地，如赣西南革命根据地、闽西南革命根据地等，都有红色歌舞演出。随着中央苏区的建立，红色歌舞演出在湘、赣、闽、鄂、皖等地均有不错的发展。

中国革命根据地的儿童歌舞是苏区歌舞的重要内容之一。自从中国共产党人创建了革命根据地后，儿童歌舞便是革命宣传工作的重要组成部分。1928年，朱德与毛泽东在井冈山根据地胜利会师，在中国工农革命军第四军成立大会上，由苏维埃

红军战士剧社表演《儿童舞》

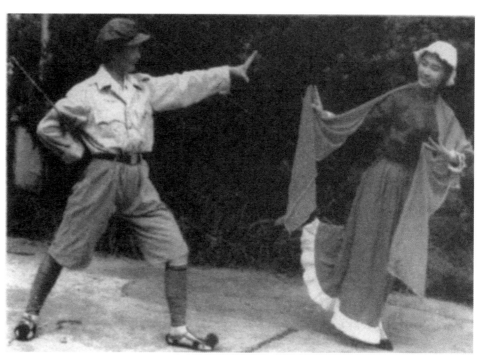

中央苏区舞蹈《大放马》

政权领导的少年先锋队队员们舞着梭镖，表演了歌舞《朱德来会毛泽东》；1931年，方志敏在江西葛源创办的列宁小学编演了《少年儿童团歌》、《少儿游戏舞》等节目；各地儿童团表演的《小朋友》、《八月桂花遍地开》等"红色歌舞"受到当地军民的喜爱；江西莲花县花塘村列宁小学音乐教师王救平在校中组织了歌咏

中央苏区少儿舞蹈《红色机器舞》

组和舞蹈组，根据地方戏曲《小放牛》改编的双人歌舞《大放马》，由10多岁的彭乐年和贺凤娇表演，在当地轰动一时。根据地儿童歌舞的发展，大体上走过了从即兴表演到精心编排的过程，在表演形式上有了多种多样的生存空间，有独舞、双人小歌舞、群舞、歌舞活报及小型舞剧等。1931年，在江西永新县曾经举行全省儿童团总检阅大会，其间有20多个儿童歌舞队参加文艺演出，《大放马》受到大会主席团和儿童局负责人胡耀邦的表扬。赣东北工农剧团学演的《可怜的秋香》、《小麻雀》等节目将都市歌舞艺术传播到了中国农村地区。

1935年，刘志丹领导的陕北红军建立了第一个文艺团体——列宁剧团，演员多为十三四岁的陕北儿童，经常演出山歌、小歌舞、锣鼓秧歌等歌舞。中央红军经过万里长征到达陕北后，列宁剧团改名为"中央人民剧社"，以宣传性的小型歌舞为主，其中儿童歌舞仍旧占有重要地位。

1936年8月，美国著名记者埃德加·斯诺在陕北考察期间观看了红军一些剧社的文艺演出，在他所著的《西行漫记》中赞美了《红星舞》、《儿童舞》、《红色机器舞》等节目中的"小舞蹈家"，对于其中的儿童歌舞给予高度评价。他说："我生平见到的两个最优美的儿童舞蹈家，是一军团剧社的少年先锋队员，他们是从江西长征过来的。"其中的《儿童舞》正是江西革命根据地流传甚广的舞蹈。1938年后，延安相继成立了许多剧团，经常在各地进行巡回演出，留在人们记忆中的有儿童歌舞剧《小小锄奸队》、歌舞《公主旅行记》、《勇敢的小猎人》等节目。

苏区红色歌舞有其自身发展的现实需要和精神价值，其开创意义在于，对千百年来走着自生自灭之路的民间艺术做了新的开掘。红色歌舞工作者大多比较重视民间舞，同时很重视对民间形态的艺术给予挖掘、整理、提炼和再创造，一方面体现了工农当家做主的历史动向，另一方面也在艺术上做出了重要的贡献。

长征开始后，苏区歌舞演出活动进入

中央苏区舞蹈《统一战线舞》（由少年先锋队演出）

了一个新的阶段。"火星"、"红旗"、"战号"等小型剧团，正是为了适应长征而由工农剧社分组改建成的。它们在枪林弹雨的反围剿战斗中勇敢悲壮地演出。

踏上漫漫长征路后，李伯钊等人共同创作演出了许多歌舞节目，根据与敌人骑兵战斗的经验编导的《打骑兵舞》，就是这种战斗之舞的体现。她们还组织了多种宣传演出。快板、口号、唱歌、跳舞，在严酷的战争环境里已然不是单纯的娱乐，而成为战斗的分支。演出常常得到观众的高声喝彩："再来一个！"

三、三大赤色跳舞明星

如果说吴晓邦是在上海、桂林等地把军阀混战、大革命时期和抗日战争时期人民的感情和生活做了现实主义的舞蹈写生的话，如果说在当时许多大都市里仍旧有着醉生梦死般的外国交际舞演绎着生命消沉的话，那么，"苏区三大赤色跳舞明星"，是人们对李伯钊、刘月华、石联星3个人的尊称。在30年代的红色根据地，有许多不仅热爱而且擅长文艺的人。他们为根据地艰苦的生活带来了不少喜悦，也用艺术的形式反映着新生活。话剧、歌剧、中国传统民间舞、苏联民间舞、活报剧等都是他们经常运用的手段。李、刘、石就是其中的杰出代表，在当时享有很高声誉。

李伯钊（1911-1985），出生于重庆。学生时代是个活跃分子，很早就加入了中国共产主义青年团，也因此而被捕入狱。在狱中，她坚强不屈，开朗的天性依然如旧，经常给同难的战友们带来欢乐。

被党组织营救出狱后前往当时的革命圣地苏联，在莫斯科中山大学学习。她在苏联的时候，恰逢美国著名的现代舞蹈家伊莎多拉·邓肯接受苏联政府的邀请到莫斯科建立舞蹈学校。邓肯崇拜革命，与苏联诗人叶赛宁热恋。她用一身红色衣裙塑造了奔腾而舞的国际战士的光彩形象。李伯钊有一天看了邓肯的演出，对她自编自演的才能十分钦佩，非常喜欢邓肯创作的《国际歌》等作品。这个年轻的中国革命者在心里暗下决心要努力学习，当一个邓肯式的人。

李伯钊在苏联的大学里是个出名的舞蹈爱好者，在大学俱乐部组织的活动中经常为同学们表演中国歌舞和自编的小节目。她在国内时受到"五四"以来进步儿童歌舞的影响，曾自创了《夏日雨后花舞》，并把这个作品带到苏联。这个舞蹈"借花喻人，表现从干涸中获得滋润，从贫困中取得解放的寓意。当李伯钊同志在苏联舞台上表演这个舞蹈时，深深打动了苏联人民的心，观众欢声雷动、拍手叫绝"。李伯钊在接受了严格的舞蹈训练和多方面的革命思想教育后，回到祖国，立即投入到了人民解放的斗争生活里。"人们最难忘的是长征途中的一次活动，即1935年红一方面军和四方面军在懋功会师时召开的盛大联欢会，李伯钊同志在台上载歌载舞，表演了她那娴熟的苏联《海军舞》、《乌克兰舞》，毛主席和朱德同志坐在战士中一同观赏。这不仅是两军的会师，而且也称得上是长征途中的一次文艺大检阅。在荒野的雪山草地中李伯钊同志热情奔放、节奏快速的舞蹈犹如雪中送炭的一股强大暖流温暖了疲惫不堪的战士们的心，战士们精神为之一振，在台下迸发

苏区三大赤色跳舞明星之一李伯钊

出热烈的掌声和喊声，把李伯钊的名字喊得响彻雪山草地。"[71]

每每说到李伯钊，从那个时代走过来的人就会兴致勃勃，流露出赞叹之情。"那时，伯钊同志给我的印象是个了不起的女中英杰。她经历了长征，留学过苏联，领导过苏区的文艺工作，会写剧本又会演戏，舞蹈又表演得那么漂亮，真是了不起！我崇敬她，对她有一种亲昵感。"[72]

石联星（1914-1984），苏区舞蹈开创者，苏区红色歌舞的"三大赤色跳舞明星"之一。湖北黄梅人。中学时代即参加进步学生运动，后来到上海参加工人运动。1932年赴江西中央苏区瑞金，在红军学校俱乐部从事戏剧工作，第二年调高尔基戏剧学校，任舞蹈教员、工农剧社演员兼蓝衫团舞蹈教员、舞蹈编导。石联星曾经领导火星剧团活跃在苏区战斗前线。长征开始之后，主力红军北上之时，她坚持创作舞蹈，为开拓、繁荣苏区戏剧、舞蹈做出了贡献。抗日战争时期，她曾经先后

[71]刘凤珍《红军中的舞蹈传播者》，《舞蹈论丛》1982年第2期，第51页。
[72]陈锦清《写在李伯钊同志逝世一周年》，《舞蹈论丛》1986年第4期，第38页。

苏区儿童舞蹈《小鸟歌》

在抗敌演剧二队、广西省立艺术馆及新中国剧社担任演员，在歌舞表演艺术领域十分活跃。

刘月华，也是苏区比较著名的歌舞活动者。她与石联星等人一起进行过大量红色歌舞的创作和表演。遗憾的是，有关刘月华的记录资料很少，但是人们常常把石联星、刘月华并行看作是受到李伯钊的影响而积极参与苏区文艺活动的两个出名人物，在一批革命文艺活动家中，她们以歌舞名扬根据地，为人热情开朗。李、石、刘三人共同创作的《工人舞》、《红军舞》、《农民舞》（又名《村女舞》）、《大刀舞》等，是当时革命根据地最受欢迎的舞蹈，因为，工农兵的形象终于以舞蹈的形式得到了表现。李伯钊身任高尔基戏剧学校的校长，石联星和刘月华则是学校的教员和编导，她们还是当时各种话剧和小戏的主要演员。长征开始后，部分工农剧社的同志留下来分别组成了火星剧团、红旗剧团、战号剧团，石联星和刘月华在剧团里担任主要领导和艺术指导。人们经常回忆那次于1935年元宵节举行的难

以忘怀的演出：三个剧团汇合演出了舞蹈《突火阵》、《冲锋》、《缴枪》、《台湾人民反抗殖民主义者压迫》、《海军舞》、《草裙舞》、《游击队舞》、《红军舞》等。演出中间，天公不作美，突然下起了大雨，而且越下越大。但是，台下的观众一个都不肯离开，有的找来蓑衣斗笠，有的干脆就站立在大雨中坚持看演出。台上的演员们见到此情此景，精神更加抖擞，一直演到第二天东方日出方才罢休。人们永远记住了那个演出的不眠之夜，也永远将赤色跳舞明星的身影留在自己的脑海之中。

除了"三大赤色跳舞明星"之外，危拱之、胡筠、陈敏、"施家四姐妹"等也是当时苏区知名的舞蹈工作者。危拱之，学名危玉辰，化名有林淑英、魏晨等。1905年出生于河南，学生时期曾经参加过广州暴动，赴苏联学习后回到中央苏区，曾经参加建立红军学校并担任红校俱乐部主任兼戏剧管理委员会委员。她有较高的理论修养和组织能力，编、演才能俱佳，在苏区革命文艺骨干中很有名气。她

能歌善舞，经常与李伯钊等人一起表演从苏联学回来的舞蹈，受人瞩目。1935年红军长征到达陕北后，中央将部分文艺骨干充实到西北工农剧社（后改为人民抗日剧社），危拱之担任社长。她还积极参与对小演员的培训，传授苏区军民喜爱的《红军舞》、《海军舞》、《儿童舞》等，为传播苏区红色歌舞做出了重要贡献。胡筠，原名胡匀，化名方竹梅、李芙蓉。1899年出生于湖南省平江县天岳乡下坪屋场一户小康人家，自幼爱好甚广，文唱武练样样喜爱。二十岁时受五四运动影响，发表新诗及进步文章于校刊，还经常组织歌舞、话剧演出。1926年加入中国共产党，并参加北伐。1927年蒋介石发动四一二反革命政变，胡筠编排了九子鞭《十骂蒋介石》和《活捉军阀邓如琢》等歌舞节目。《十骂蒋介石》的歌声响遍武汉城乡，影响很大。1931年任湘鄂赣省委宣传部妇女部长，1932创建过一所列宁小学，并以该校教职员工为基础，建立和领导了一支赤色宣传队。在此期间，创作了《拥护苏联和拥护省苏大会》、《送郎当

红军》、《劝白军投降歌》、《摇篮曲》等歌舞及小歌舞剧《李更探监》等节目。红军龙冈大捷活捉敌前线总指挥张辉瓒后，胡筠当夜创作了舞蹈《鲁胖子哭头》在祝捷大会上演出，深受群众欢迎，成为宣传队保留节目。1933年胡筠被诬为托派"AB团分子"，身陷囹圄，最后被秘密枪杀于铜鼓县三溪凹山坡旁一棵大桐树下，年仅三十四岁。后人为怀念她，曾作诗云："木兰岂肯效花娇，竹梅足迹遍罗霄；杜鹃映红湘鄂赣，慕阜芙蓉更娇娆。"陈敏，1926年从事革命工作，1927年任莲花县苏维埃政府秘书，历任莲花县少共团委书记、独立师秘书长、政治部主任。陈敏酷爱文艺，能歌善舞，会编会写，是莲花县苏区歌舞的开创人。他参与创作的《欢迎李特派员》、《大放马》、《五扎子》等，也是苏区流行的歌舞节目。陈敏1932年被捕，1934年牺牲于江西省永新县，可谓英年早逝。其他如施家四姐妹施月英、施月娥、施月霞、施月仙等，也都有些影响。

第二章

民族独立解放道路上的舞蹈号角
（1937—1949）

概述

从20世纪30年代后期也就是抗日战争爆发起，中国舞蹈艺术的发展也深深受到了社会生活大环境的影响。虽然在上海、北平、武汉等大都市里歌女、舞女仍旧演出着"商女不知亡国恨"一类的靡靡之音，但是进步的歌舞还是在坚持着走自己的崇高之路。

1937年7月7日，日本帝国主义挑起卢沟桥事变，第二天，中国共产党即马上向全国发表号召抗战的宣言，指出：只有全民族实行抗战，才是我们的出路；号召"全中国同胞、政府与军队团结起来，筑成民族统一战线的坚固长城，抵抗日寇的侵略"。8月13日，日寇进攻上海。8月22日，中共中央召开"洛川会议"，通过了《抗日救国十大纲领》，作为领导全国人民争取抗日战争胜利，反对蒋介石两面政策的方针。9月22日，天津沦陷，国民党中央迫于极其严峻的丧国危机，正式公布了中国共产党提出的关于国共合作的宣言。蒋介石于9月23日发表了承认中国共产党合法地位的谈话。至此，全国抗日民族统一战线正式成立。8月至9月间，中国工农红军和留在南方各省的红军游击队，先后改编为国民革命军第八路军和新编第四军，开赴华北和华东前线，国共合作奋力抗战的号角吹响！国民党军队在正面战场浴血奋战，八路军、新四军在广大地区展开了多种游击队战争，并且取得了平型关大捷等重大战果。在抗击外辱、保卫祖国的庄严使命下，中华民族无数男儿女儿用鲜血和生命塑造了一尊尊英雄雕像。

这一历史阶段，也有一些非常值得记住的历史节点，是中国现当代舞蹈艺术发展的带有象征意义的标志。

首先，作为这个阶段之开端的标志性事件，是1937年3月7日"人民抗日剧社"在延安成立。该剧社设立了歌舞班，成员主要由孩子组成。其保留剧目多从井冈山时期流传下来，如《红军舞》、《儿童舞》、《陆海空军舞》、《红缨枪》等等。后来，抗日剧社改为延安抗敌剧社总社，下设各个剧团，开展抗日文艺宣传。抗日文艺宣传一直是鼓舞战斗士气，活跃战地生活，凝聚战时人心的重要工作。丁玲领导的西北战地服务团，从江苏淮安县出发的"新安旅行团"走向全国的抗日宣传旅行演出，东北抗联在广袤土地上进行的救亡演出，等等，为危难中的祖国大地一次次送上了一份份丰满的舞蹈精神大餐。

1937年7月28日，上海市文艺界救亡协会成立。8月29日，在上海戏剧界救亡协会主持下，成立了13个抗日救亡演剧队，在全国各地开展了多种多样的文艺抗日宣传运动，影响广泛。多名舞蹈家参与了抗日救亡演剧活动。其中，吴晓邦参加了第四队的工作，在无锡演出时创作了《义勇军进行曲》，表演激昂，动作刚强有力，感动了无数人，其声名远播，作品脍炙人口。《义勇军进行曲》，是中国当代舞蹈发展史上的一座丰碑式的作品，这个舞蹈作品的出现标志着一个全新舞蹈时期的开端！

1938年8月1日，在周恩来和郭沫若的指挥下，在国民党宣传部第三厅（郭沫若任厅长）的协调组织下，由5支抗日救亡演剧队在武汉被整编为10个"抗敌演剧队"和1个孩子剧团、4支宣传队，用唱歌、演剧、舞蹈、画宣传画等方式，开展抗日救亡宣传。其中，第4队、第7队的舞蹈活动十分活跃。

也是在1938年，戴爱莲从英国回到香港，多次参加抗日义演。当她1941年到达重庆后，与吴晓邦、盛婕汇合，三人联合舞蹈表演会成为当时最重大的舞蹈事件。

还是在1938年，15岁的贾作光考入满洲映画协会（长春电影制片厂的前身）少年舞蹈班，由日本舞蹈家石井漠教授现代舞和芭蕾舞。由此，贾作光踏上舞蹈艺术之路，并且走出了一条独特而生动的个人舞蹈之路，也成功地探索了后来的中国舞蹈历史重要的发展方向。

1942年，毛泽东《在延安文艺座谈会上的讲话》发表，轰轰烈烈的延安新秧歌运动开展起来，深刻地影响了后来整个中国文艺发展的方向。新秧歌运动中出现的剧目和文艺人物，成为当时的"明星"。1946年，受到新秧歌运动的鼓舞和鞭策，戴爱莲、叶浅予、彭松等人在大后方重庆联合举办了"边疆音乐舞蹈大会"，轰动全国，受到身居延安的中国共产党领导人的高度评价。

抗日战争结束后，在中国共产党英明领导之下，华夏子孙向着全中国解放的道路高歌猛进。1946年成立的内蒙古文工团，成为红色政权下最早的正式歌舞表演专业团体。华北联合大学里的舞蹈活动也十分活跃，戴爱莲等舞蹈老师在其中任教，为新中国培养了第一批正规的舞蹈教员和舞蹈表演艺术家。这一时期，部队歌舞表演团体的雏形纷纷问世，为新中国成立

后的军队舞蹈艺术发展奠定了坚实的基础。

在吴晓邦《进军舞》的鼓动之下，在"进城秧歌"震天动地的鼓声之中，新中国成立的喜悦通过舞蹈者的身体律动表达出来，令人振奋。扭着秧歌进城，成为那个时代最最时尚的事情。

1949年7月21日，中国舞蹈家协会成立。这标志着一个全新舞蹈时代的诞生！

从20世纪30年代末至解放战争胜利，中国现当代舞蹈大体上沿着两个方向发展。一个是抗日救亡和解放运动中舞蹈艺术成为一种战斗艺术，呐喊、奋进、高高跃起，如同战旗猎猎之舞；另一个是在民族文化的滋养下萌芽的民族舞蹈艺术之青草，最终生长为绿茵茵的草原。

第一节
救亡之声

一、抗日根据地的救亡舞蹈

1894年爆发的中日甲午战争，是日本侵略者吞并亚洲大陆野心的具体体现。清王朝的软弱无力，给了日本战争罪犯们以有利时机。1931年，九一八事变爆发，日本侵占东三省，全国上下掀起了抗日热潮。1935年10月，中央红军主力长征到达陕北后，以延安为核心，新的革命根据地建立起来。其实，早在1933年，参照着江西瑞金的革命经验，党在陕甘地区就建立了陕甘边革命委员会，1934年，由习仲勋担任主席的陕甘边苏维埃政府已经发挥了重要作用。1935年后，中华苏维埃共和国

中央政府成立西北办事处，陕北逐渐成为全国革命的中心根据地。抗日战争爆发之后，1937年9月6日，根据国共两党关于国共合作的协议，原陕甘宁革命根据地的苏维埃政府（中华苏维埃共和国临时中央政府西北办事处），正式改称陕甘宁边区政府（1937年11月至1938年1月改称陕甘宁特区政府），林伯渠为主席，张国焘任副主席（后由高自立接任副主席、代主席兼党团书记）。1938年7月中华民国国民参政会第一届一次会议作出决定，在各省、市召开参议会，并于9月公布了省参议会临时组织条例。与此相适应，边区政府于同年11月决定将边区议会改为边区参议会。1939年1月17日至2月4日，由边区第一届参议会第一次会议选出议长、副议长，政府主席、副主席，陕甘宁边区政府正式成立。辖23个县，人口约150万，首府延安。抗日战争时期，陕甘宁边区是中共中央和中央军委所在地，是敌后抗日战争的政治指导中心和敌后抗日根据地的总后方。

在中国共产党领导下，全国建立了一批抗日根据地，有：陕甘宁抗日根据地、晋冀豫抗日根据地、冀鲁豫抗日根据地、山东抗日根据地、华中抗日根据地、华南抗日根据地、苏北抗日根据地、苏中抗日根据地、苏浙皖抗日根据地、淮北抗日根据地、淮南抗日根据地、皖江抗日根据地、浙东抗日根据地、河南抗日根据地、鄂豫皖抗日根据地、湘鄂抗日根据地、东江抗日根据地、琼崖抗日根据地等等。在各个根据地，建立了中华苏维埃人民政权。

全国各地的抗日根据地，开展了轰轰烈烈的抗日斗争。如在聂荣臻率领下，以

山西五台山为中心的晋察冀抗日根据地；在贺龙、关向应率领下，以大青山为中心包括了山西和绥远部分地域的晋绥抗日根据地；在罗荣桓率领下以八路军一一五师为主力开创的山东抗日根据地；粟裕率领新四军先遣支队开创的华中抗日根据地；陈毅和张鼎丞分别率领新四军第一、第二支队挺进江南，创建的苏南抗日根据地；谭震林率领新四军第三支队进入皖南，开辟的豫皖苏根据地；曾生率领地方红军游击队在广东建立的东江抗日根据地；冯白驹率领地方武装力量在海南建立的琼崖抗日根据地；等等。这些根据地，都建立了新的抗日政权，有了自己的政府组织形态和武装力量，有不少地方开展了多种多样的文化艺术活动，构成了抗日战争时期新文化艺术的主要发展力量。

抗日救亡之舞就在这些红色土地上，在苏区红色歌舞精神的延续下扩展开来。刘志丹领导的陕北红军列宁剧团，后来更名为"工农红军西北工农剧社"，1935年10月后又补充了一些来到陕北的中央苏区工农剧社的演员，遂更名为"人民抗日剧社"，简称人民剧社。其艺术工作的组织者，就是大名鼎鼎的危拱之！我们可以把人民抗日剧社的演出活动，看作是抗日救亡之舞的新起点。翻开他们的演出记录，可以看到许多主题鲜明的"抗日舞蹈"。如：《东渡黄河舞》、《陆海空军总动员舞》、《抗日舞》、《保卫黄河舞》、《生产运动舞》、《小小锄奸队》、《统一战线舞》、《义勇军进行曲》、《松花江上》、《扩大抗日军》、《军事演习舞》。因为剧社中的许多演员来自江西，因此由李伯钊等人传授的苏联舞蹈也在陕北大地上流行起来。《海军舞》、《乌克

一二九师文工团在太行山五堡村军民联欢会上表演《收割舞》

兰舞》、《国际歌舞》等等，到处受到人们的瞩目。

大敌当前，"抗日宣传"当然地成为星火剧社、人民抗日剧社和延安抗战剧社总社的主要任务。

1936年5月，剧社接到了一个新任务。在安塞城驻扎着东北军第一〇五师，为了向东北军宣传红军"团结一致共同抗日"的主张，周恩来指示剧社"换下红军军装……用你们的艺术武器，去打动东北军官兵的思想灵魂。这是个特殊任务，一定要演好"。在距离安塞城约10里的一个集市，剧社搭建了临时舞台，在那里停留了近一个月，演出了十余场。来观看演出的东北军官兵越来越多，看到演员们表演《松花江上》、《抗日舞》、《打倒日本狗强盗》、《义勇军进行曲》等"抗日舞蹈"时，许多士兵"睹舞思乡"，流下眼泪。剧社

很好地完成了这次"政治宣传攻势"任务。[1]

1938年后，各抗日根据地的宣传性的剧社纷纷开往各地，鼓舞抗日斗志，宣传抗日精神。他们所编演的舞蹈反映了广大黄河流域经历着的重大历史变革，也在一定程度上折射出抗日救亡运动中的一些重大事件。这些舞蹈如果与流传后世的《黄河大合唱》同台演出的话，想必该有一定的气派和力量。

由八路军一二〇师贺龙师长亲自创建的战斗剧社，是一支舞蹈力量比较活跃的队伍。他们不仅学习了一些在江西苏区流行的舞蹈作品，同时还创作了《太行山舞》、《持久战舞》、《平原游击战舞》、《反扫荡舞》等，成为当时战斗剧

[1]刘敏主编《中国人民解放军舞蹈史》，解放军文艺出版社2011年版，第43页。

社最具代表性的舞蹈节目。《太行山舞》表演时场面壮观，动作中充满了真实的战场氛围——

曾任晋察冀军区政治部抗敌剧社演员的粟茂章在回忆这个舞蹈时说："这个舞蹈很写实，扮演八路军的演员和扮演日军的演员，在舞台上完全真刀真枪地拼。"作品截取战斗中的不同场面，在舞台上表演的演员，仿佛置身于真实的战场，在激昂的伴奏音乐声中，用劈、刺、砍、杀等军事动作，通过"集结"、"冲锋"、"追赶"、"凯旋"等情节，表现了八路军战士不畏强敌、英勇奋战的气概，是一个有很强震撼力的军事舞蹈。《持久战舞》同样表现各种战斗的场面，游击队员和敌军，将开枪、机枪扫射、扔手榴弹等战斗动作大量运用到舞蹈中，充满了浓郁的战斗气息。《平原游击战舞》反映了冀中平原游击战争的特点，通过"夜行军"、"挖战壕"、"砍电杆"等情节，塑造了游击战中机智勇敢的八路军战士形象。《反扫荡舞》使用了秧歌素材，在化装上采用夸张的手法表现敌人的丑恶，表现了边区军民的战斗风貌。

战斗剧社的演出经常深入战斗一线，名符其实地为战地服务。其中非常著名的一次是"陈庄演出"。那是1939年9月，一二〇师包围日军一个旅团之一部，激战5天，歼敌1300余人。战斗剧社也坚持战地演出5天，每天的慰问直接面对从阵地上轮换下来的战士，演出的锣鼓声伴随着前方真实战斗的枪炮声，非常奇特，又非常壮观！

活跃在晋察冀平原的抗敌剧社，也

是这些抗日文艺演出队伍中比较有名的一支。他们的《农民舞》、《水兵舞》、《海军舞》等都很具有代表性。特别值得一提的是，抗敌剧社很好地学习了延安文艺的精神，注意从民间艺术中汲取营养，收获颇丰。抗敌剧社的舞蹈工作主要由郑红羽负责。郑红羽，原名郑成武，1918年出生于北京，1937年参加八路军，曾经在抗日军政大学黄金发展时期入学第四期（1938年5月开学）学员班。1938年底，他从隶属抗日军政大学的东北挺进纵队干部队调入抗敌剧社，先是担任音乐队队长，因为才华出众，1940年改任舞蹈队队长。郑红羽具有较深厚的艺术修养，音乐、舞蹈都较精通，所以不仅表演出色，还能进行文艺创作。

1941年春节，郑红羽随抗敌剧社到完县南神南村演出，恰逢村里有"闹红火"表演，其中有一个叫"地平跳"的"热闹"：一群孩子穿着戏

晋察冀抗日根据地印发的舞蹈教材《霸王鞭初步》

装，中间一个领队的女孩子戴着罗帽，手拿拴着铜钱的花棍边跳边唱。这个"热闹"浓郁的民间特色和新颖活泼的形式引起了郑红羽的注意，他很快运用"地平跳"的形式和语汇创作了舞蹈《霸王鞭》。该作品有"走

步"、"跳步"、"跑步"和"十字步"4种基本步伐和23种基本手法，队形主要有直线形、直线变化队形、圆队形、圆形变化队形、点队形、走花式队形等6种，注重通过队形变化呈现舞蹈的美感。剧社的舞蹈演员宣海池擅长打花棍，郑红羽专门为他编排了"十七打"：将花棍自上、下、左、右、前、后等不同的方向以不同的姿势连续击打17下，将表演推向高潮。作品完成之后，第一次演出是在乡村的打谷场上，晋察冀军区机关的领导在聂荣臻司令员的带领下观看了演出。适逢发生震惊中外的"皖南事变"，郑红羽利用民歌曲调填写歌词，表现抗日根据地军民的强烈愤慨。该舞蹈一经演出即引起了热烈的反响，军地的剧社纷纷学跳，宣海池也成为了根据地远近闻名的"八路军舞蹈家"。[2]

晋察冀军区政治部抗敌剧社儿童演剧队演出《霸王鞭》

[2]刘敏主编《中国人民解放军舞蹈史》，解放军文艺出版社2011年版，第65页。

由郑红羽提炼并编排的新《霸王鞭》，曾经在整个抗日根据地普遍流行，被很多以抗日命名的文艺宣传队表演，甚至被文艺战士们带到许多农村地区传授。很受人们欢迎的演员田华、华江等都曾经参与过《霸王鞭》的演出和教授。为了适应战士和老百姓们的学舞需要，晋察冀出版社还专门出版了一本《霸王鞭初步》教材，可见其影响之广泛！这一切，都为抗战时期根据地舞蹈的发展做出了重要的贡献。

坚守在吕梁山根据地的八路军一一五师战士剧社创作演出的《新中国舞》、《火把舞》，坚守在太行山根据地的八路军一二九师先锋剧社演出的大型歌舞活报剧《太行山根据地大活报》、《反扫荡活报》、《八路军活报》等，都是当时著名的舞蹈节目。西北战斗服务团，由著名作家丁玲领导，在随大军转战南北之时，演出了《劳动舞》、《黑人舞》、《火把舞》，他们编演的《送郎上前线》给许多抗日军民留下了深刻印象。直属于晋察冀军区第三军分区的冲锋剧社，在号称"红军舞蹈家"的黄星带领下，编创了《边区总动员舞》、《粉碎敌人进攻舞》、《八路军舞》，很好地起到了鼓舞阵地士气的作用。

抗日战争全面爆发后，八路军主力部队相继由陕西省三原、富平等地出发，东渡黄河，开赴华北抗日前线。为保卫中共中央所在地陕甘宁边区，中共中央军委于1937年8月25日决定成立留守兵团。在抗日军政大学宣传队基础上组成的八路军留守兵团政治部烽火剧社，就是留守兵团的文艺骑兵。面对着复杂多变的战斗、生产任务，剧社开展了多种演出活动，鼓舞士

气。当时只有17岁的陈星，接受剧社大队长陈明的任务，编排《烽火舞》——

当时只有17岁的陈星，凭着一颗对革命赤诚的心，大胆地接受了这一任务。她全神贯注地构思着："烽火！抗战的烽火！无产阶级的烽火！！！将燃遍全球……"

《烽火舞》开排了，没有舞曲很难体现出革命烽火燃遍全球的情绪。她正着急时，陈明从鲁艺请来了冼星海同志为她谱曲。当她见到星海同志时，心情十分激动，这样一位大音乐家，能为她这个初出茅庐的"小鬼"、"无名小卒"谱曲，……她不敢相信，又担心自己已经编完了舞蹈，按一般常规，都是作曲家先谱出舞曲，再按着曲子排舞……星海同志看出了她的担心，和蔼亲切地问她，舞蹈要表现的主题、高潮在什么地方？还问她对音乐有什么意见和具体想法等等，接着又认真、仔细地看她们已经排练出来的《烽火舞》。星海同志连连点头给予鼓励地说："好！好！这个舞蹈的一些动作，设计得不错，整个舞蹈表现了波涛汹涌澎湃，一浪接一浪的革命气势。"由星海同志配曲的《烽火舞》很快和观众见面了，鲜明、火热的音乐旋律进一步增加了这个舞蹈浓烈的革命气氛。这个节目在延安演出后受到观众的欢迎，也得到留守兵团的奖励。[3]

烽火剧社还曾经组织过多种演出，如为了庆祝苏联十月革命胜利，组织了《庆祝十月革命节》的活报剧演出。其中有《工人舞》、《农妇舞》、《陆军舞》、

[3]董锡玖、隆荫培主编《新中国舞蹈的奠基石》，天马出版社2008年版，第34页。

为建立抗日统一战线，民主政权实行减租减息，图为《庆祝减租减息秧歌》

《海军舞》、《儿童舞》、《欢庆舞》等等，毛泽东等领导同志看后很赞赏，还邀请了大队长陈明、戏剧教员兼导演侣朋到毛泽东住的窑洞吃饭、谈话，对根据地歌舞发展给予鼓励。

1943年后，战争形势好转，抗日根据地的歌舞编创进入了一个新的阶段。大生产运动、农村减租减息运动、妇女解放运动、扫盲运动等构成了根据地人民觉醒和教育的大浪潮。歌舞也在其中扮演着自己的角色。1944年初，太行军分区组建联合剧团，上演了大型抗日歌舞《抗日根据地大活报》，共3幕12场，采用歌、舞、诗的手法宣传抗日政策和实际战略部署。该歌舞剧是抗日期间难得的大型艺术活动。

抗日根据地上的儿童舞蹈，是一个非常活跃的独特天地。一二〇师战斗剧社附属的儿童演剧队，像井冈山苏区一样，是经常担任舞蹈表演任务的队伍，演出的也多为红军时期的流传节目。从苏联传来的《海盗舞》，自己创作的《蜻蜓舞》、《战斗舞》等等，都是他们的拿手好戏。

晋察冀抗日根据地部队演出的《儿童舞》

该儿童演剧队成立于1941年2月，到1942年，就已经在晋西北和晋察冀地区小有名气了。晋察冀军区抗敌剧社也有自己的儿童演剧队，其保留节目有《乐园的故事》、《反抗舞》、《空城计》、《竹马舞》、《鸟舞》等等。《乐园的故事》是一出童话歌舞剧。剧中设立了"春、夏、秋、冬"四个角色，与乐园里的孩子们一起快乐生活。从"苦海"里来的一对儿姐弟，在乐园里得到了大家庭的温暖。然而，"大头鬼"侵入了乐园，于是大家齐心协力，进行"坚壁清野"，与敌人巧妙周旋，最终消灭了入侵者。从剧中艺术形象的设计和名称，就可以清晰地看出其所包含的抗日意义。与此类似的"《鸟舞》是抗敌剧社的社长汪洋为儿童演剧队创编的舞蹈。森林中生活着一群快乐的小鸟。一只凶恶的老鹰闯入了森林，喜鹊、鸽子等奋起和老鹰搏斗，终于赶走了凶恶的老鹰，森林又恢复了和平安宁。栗茂章饰演'老鹰'，田华、张华、兰地、石虹等饰演'小鸟'，舞蹈象征着根据地人民团结

起来，奋勇抗击日本侵略者"。[4]

除了上述抗日根据地的舞蹈活动之外，我们在审视抗日战争时期的舞蹈发展时，还应该充分注意新四军的舞蹈工作。新四军在国共两党合作的大前提下，在中国南方地区高举抗日之火炬，点亮了黎民百姓心中的希望之光。新四军的战地服务团成立于1938年1月，设立了舞蹈组，在抗战的旗帜下集合了吴晓邦、杜宣、聂绀弩等艺术家，名声显赫。吴晓邦的著名独舞《义勇军进行曲》就是这一时期新四军战地服务团的保留剧目。1938年10月，吴晓邦又特别为服务团创作了三人舞《游击队之歌》，生动地刻画了游击队战士们在密林和山岗间灵活机智地与暂时数量上占优势的敌人周旋，不畏虎狼，勇于制胜的英雄形象。新四军的战地服务团也同其他根据地文艺剧社一样附属设立儿童舞蹈队伍，名为少年先锋队，简称"少先队"，

[4]刘敏主编《中国人民解放军舞蹈史》，解放军文艺出版社2011年版，第62页。

参与抗日宣传演出。他们的保留节目有《红旗舞》、《丁零舞》、《大头舞》、《八仙过海》等。

从体裁上看，抗日根据地的舞蹈绝大多数是群舞，也有一些歌舞活报剧，由于战时的独特环境和专业舞蹈教育的极度缺乏，因此独舞凤毛麟角。从内容上看，抗日根据地的舞蹈主要分为以下几类：第一是抗日战斗生活的直接表现，如《游击队舞》、《八路军舞》、《太行山舞》、《刺杀舞》、《粉碎敌人进攻舞》等等；第二是从红军舞蹈中直接学习继承来的节目，如《海军舞》、《国际歌舞》、《工人舞》等等；第三是从民间歌舞艺术特别是秧歌中提炼加工而产生的，如《霸王鞭》、《劳动英雄回家》、《新旧光景》等等；第四是歌颂现实生活和美好理想的，如《纺织舞》、《火把舞》、《丰收舞》、《新中国舞》、《生产舞》、《船夫舞》等等；第五是儿童舞蹈，如《蝴蝶舞》、《鸟舞》、《过难关》、《竹马舞》、《宫灯舞》等等。抗日根据地的舞蹈活动，在艰苦卓绝的环境里，为抗日指战员和各地百姓送去了振奋人心的艺术，奉献出无比的民族热情。抗日的舞蹈语言，虽然很多都选自现实生活里的战斗，甚至把战斗生活的日常动作直接搬上演出舞台，难免粗糙，但是它是"林中的响箭"，是民族危亡时刻发出的肢体呐喊，有着不可比拟的生命力量。从文化渊源上看，各个抗日根据地的歌舞活动，最主要的文化传统是第一次大革命时期形成的苏区红军舞蹈——一种继承了苏联红军舞蹈艺术和邓肯现代舞蹈表现理念，吸取了"五四"时期学堂歌舞特别是优秀的儿童歌舞艺术之营养，植根于战争年代现实生

新四军解放苏中台县时表演的战士与群众《联欢秧歌》

活之需要，服从于整体军事宣传的舞蹈艺术。但是，抗日时期舞蹈艺术最重要的精神力量则是延安新秧歌运动的指引和鼓舞。从黄土高原上诞生的"新秧歌"，为极其困难条件下的舞蹈艺术指明了方向，也由此形成了一种舞蹈传统，且深深影响了20世纪中期中国舞蹈的发展。

二、敌占区和大后方的国防之声

抗日战争时期中国先后有26个省区被日军占领，被称作敌占区。这些地区的人民生活陷入极端的困境，亡国奴的帽子压得人们喘不过气来，天灾人祸更是接踵而至。黄河花园口决口、长沙大火、重庆防空洞惨案，被称作抗战时期三大惨案。其

中1938年5月，河南郑州附近的黄河在花园口决口，造成黄泛区，随之而来的是巨大饥荒的爆发，一首在黄泛区广为流传的民谣说："蒋介石扒开花园口，一担两筐往外走，人吃人，狗吃狗，老鼠饿得啃砖头！"战争的巨大灾难落在庞大的流民群中。1940-1943年间中原大饥荒，就曾经造成了赤地千里，颗粒无收，卖儿鬻女，民不聊生的惨状。中原灾民大规模西迁，河南等地民众在战争和天灾双重打击下，采取逃避方法，从开封、洛阳等地，沿陇海路前往宝鸡、西安、兰州甚至乌鲁木齐等西北"大后方"避难。据估计，至1943年4月初，豫籍灾民入陕求食者先后已达80万人！

在上述惨烈的生存环境里，艺术创作性的舞蹈杳无踪影，就是民间传统舞蹈活动也几近灭绝。然而，敌占区的抗日

武装队伍里，人们对于生活和胜利的渴望依旧没有消失，通过适当的文艺活动表达渴望，其中的舞蹈也会偶尔零星闪耀着自己的光芒。因此，敌占区的零星舞蹈是这一历史时期舞蹈活动的一个组成部分。

抗战大后方，主要指西北和西南地区一些地方，当时国民政府把尚未被日军占领的国统区后方基地如四川、云南、贵州、新疆、西康、陕西、广西、宁夏、甘肃和青海共10省等地称作大后方，大后方提供了抗战的人力和物质基础，如粮食、武器、兵员等。一般来说，北方的陕甘宁边区，即中国共产党领导下的、以抗日八路军为主要力量的根据地，也被看做是大后方的一部分。其中的舞蹈活动前文已经做过介绍，而敌占区和大后方的舞蹈不妨在此做一点记述。

由于日本侵略军的占领，1931年后，东北地区沦为敌占区。然而，东北人民的抗日斗争一天也没有停止，各地纷纷成立抗日武装。其中，1933年以部分抗日武装为基础，组建了"东北人民革命军"，1936年改称"东北抗日联军"，成为中国共产党领导下最重要的东北抗日武装力量。杨靖宁等成为人们共仰的民族抗日英雄。抗日之舞在东北抗日联军中有零星记载。如《打骑兵舞》、《庆功舞》、《欢迎抗日军》儿童舞、《御寒踢踏舞》、《驱蚊舞》、《手语舞》等等，再如从民族民间舞蹈传统中汲取营养而表演的《桔梗谣》、《拍手传花舞》等等。抗日武装力量的重大发展时期，也是舞蹈艺术的活跃时期。如1935年10月，由杨靖宇领导的东北人民革命军第一军和李学忠领导的第二军胜利会师于蒙江县（后更名为"靖宇县"），军民联欢会上，有《踢踏舞》表

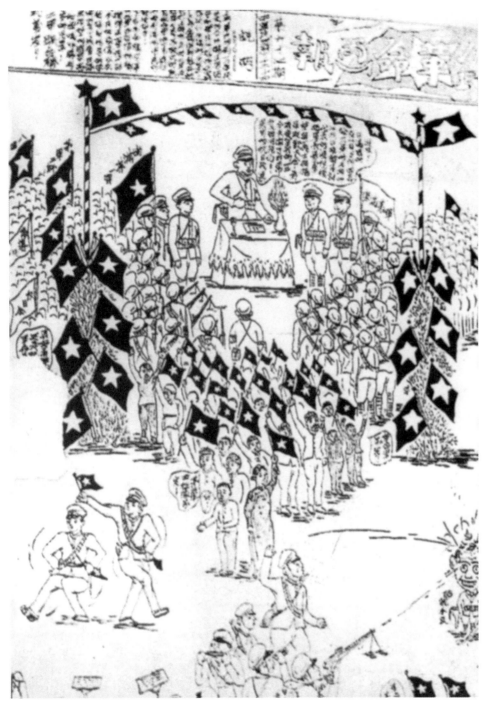

东北抗日联军会师时军民大联欢表演〈旦斯舞〉

明了'篝火秧歌'。在条件许可时，每逢节日，他们燃起篝火，围坐在篝火旁唱起家乡的秧歌调，跳起粗犷的东北大秧歌，几人的秧歌舞会引来众人参与，使官兵们感受到难能可贵的轻松快乐。宣传队还以秧歌为基础创作了《庆功舞》，表现部队打胜仗后，战士们把战斗英雄围在中央，跳起秧歌，向英雄敬酒，然后众人跳起欢快的舞蹈。他们的舞蹈没有固定的动作组合，也没有固定的队形变化，经常是'舞随情动'，即兴表演，充分表现了抗联战士的豪爽气概。"[5]

中原一带敌占区的百姓，大都会记得八路军"飞行表演"给他们带来的巨大精神鼓舞力量。1942年前后，日本侵略军对根据地进行大扫荡。在严峻的形势下，抗日歌舞创作和演出受到很大限制。但是为了搞好宣传工作，晋察冀军区抗敌剧社、一二九师先锋剧社发明了"飞行表演"，即将演出服装穿在里边，外表化装后深入敌占区，拉开一个小场子后飞快地宣传抗日精神，鼓舞抗战士气。演出完毕后立即撤出敌占区。在这种情形下，演出多以活报剧形式出现，艺术水准问题已经退居次要地位，鼓舞战斗成为首要任务。这些"飞行表演"不断宣示着抗日的大主题，通过演出传递着民族精神的力量——尽管中华民族已经处在生死存亡的最最危急关头，但是，中国共产党人没有屈服，中国人民没有屈服，中国军人正在浴血奋战！

大后方的抗日宣传性舞蹈活动，因为环境相对较好，因此显示出艰苦卓绝环境下的精神火光！其中有抗敌演剧队、孩子

演。具体情形曾经刊登在1935年12月14日《人民革命画报》第67期，一个战士保持着半蹲的舞姿，另一个战士则手舞彩旗环绕着他欢快舞蹈。那个场面，比较多地让我们联想到苏联民间舞的熟悉场景。实际上，向苏联红军学习舞蹈艺术，的确是东北抗联的重要舞蹈内容。有关他们表演《苏联红军舞》的记录，就是很好的说明。艰苦的抗敌战斗中，扭东北秧歌、跳集体舞、篝火之舞不仅是文艺宣传工作，也是人们缓解压力、获得精神力量的好方式。"集体舞是抗联部队的一项文化活动。由于日军长期对抗联实行残酷的'围剿'、'讨伐'，官兵们长期过着露营生活。雪地山坡、丛山密林都是抗联的宿营地，在极其艰难的生活环境中，官兵们发

[5]刘敏主编《中国人民解放军舞蹈史》，解放军文艺出版社2011年版，第88页。

剧团、新安旅行团的全国巡回抗日宣传演出等，更有吴晓邦、戴爱莲、盛婕等人的艺术创作和精彩艺术表演，成为那一时期中国舞蹈艺术发展的主要表征。

1937年7月7日，抗日战争全面爆发后，上海剧作者协会举行紧急会议，由夏衍提议并经会议一致通过，将上海剧作者协会扩大改组为中国剧作者协会。8月15日，上海戏剧界人士于卡尔登戏院（今长江剧场）举行紧急会议，讨论如何宣传抗日统一战线的精神，开展救亡宣传活动。会议以中国剧作者协会和戏剧联谊社名义发起成立上海戏剧界救亡协会，推举于伶等人筹备组织战时宣传，并决议组织13个救亡演剧队分赴各地活动，动员群众实行全民抗战。演剧队全称为上海戏剧界救亡协会战时移动演剧队，最终实际组成救亡演剧队共12个。 8月20日起，除去两支队伍留在上海外，各队先后出发。马彦祥、崔嵬、金山、洪深、郑君里、赵丹等均在救亡演剧队中。1938年，在周恩来、郭沫若直接领导下，整编上述"演剧队"的部分力量，以国民党军事委员会政治部第三厅的名义，实为中国共产党直接领导，成立了10个抗敌演剧队。这些演剧团体从武汉分赴各个抗日前线，其足迹遍及全国各地甚至南亚一些国家和地区。演剧队虽然以演出话剧为主，如《放下你的鞭子》等小型剧目的街头宣传表演，但是也有一些舞蹈节目，曾经在当时起到巨大的宣传作用。一般认为，演剧四队、五队、七队、九队的舞蹈活动开展得比较充分，他们带给民众的有歌舞剧《黄花曲》，歌舞活报剧《狮子打东洋》，歌舞《生产大合唱》、《军民进行曲》、《新年大合唱》，舞蹈《绫子舞》（即绸舞）、《铜

抗敌演剧九队演出的《打连厢》陈家伦、赵媛表演

棍舞》、《剑舞》、《农作舞》等。有的抗敌演剧队还加工改编了汉族民间舞《金钱棒》、《采莲船》、《走马灯》、《新王大娘补缸》，少数民族舞蹈《苗族芦笙舞》、《苗家月》、《四方舞》、《斗鸡舞》等等。从舞蹈的角度看，由于有了热爱舞蹈之人的参与，有了吴晓邦、盛婕、戴爱莲等著名舞蹈家的指导，有了隆徵丘、钱风、杨凡等舞蹈教员的热心推广，使演剧队在完成抗日宣传之舞蹈创作和表演方面发挥了不少作用。

《生产大合唱》是吴晓邦于1940年根据著名同名歌曲指导编排的4场次歌舞，表现了春耕和播种、抗战、秋收、欢庆丰收等现实生活场景和情感，由抗敌宣传一

队（即后来的抗敌演剧七队）演出。其军民团结齐抗战之主题非常鲜明。1946年5月，当时已经很有名气的隆徵丘参加了久负盛名的抗敌演剧四队，导演了冼星海作曲的《新年大合唱》，演出中据记载采用了"打连厢"、"踩高跷"、"跳加官"等民间歌舞艺术形式，场面热烈而火爆。同一时期问世的还有《军民进行曲》、《秧歌舞》等，有的用高跷舞的动作表现汪精卫等卖国贼的丑态，《狮子舞》用东方醒狮表现中国人民抗战到底的伟大气魄和誓死保卫家园的决心。这些作品都在抗战主题和舞蹈作品的艺术性上做到了较好的结合。

1937年9月上海"八一三"大轰炸之

江苏新安旅行团表演《胜利进行曲》

后，上海沪东战区的一群学生成立的"孩子剧团"，是中华民族整体情绪在一群八九岁至十一二岁孩子们身上的浓缩和反映。他们在战火中到处奔走，宣传抗日的伟大，述说战争带来的灾难。他们的宣传步履从上海到武汉、重庆和西南几十个县镇，所到之处无不以童心和民族之心感动大众。由吴晓邦的学生沈平为他们传授的群舞《大刀进行曲》（1938年）、石凌鹤编导的儿童歌舞剧《乐园进行曲》等，大多载歌载舞、动作造型并重地传递出抗日的心声。1941年，吴晓邦为到达重庆的孩子剧团教授舞蹈，并与臧云远、王云阶合作，为孩子剧团排演了五幕活报歌舞剧《法西斯丧钟响了》。

在抗日战争中，另外一支儿童表演团体是著名的"新安旅行团"。江苏淮安县新安小学由著名教育家陶行知于1929年创办，以实践他"生活即教育，社会即学校"的办学宗旨。1931年日本发动九一八事变占领东三省之后，全国抗日呼声高涨。1935年，为了宣传抗日，也是为了更好地实现"知行合一"的教育思想，在教育家、时任校长汪达之的建议之下，由14名12-21岁小团员组成的"新安旅行团"踏上了不凡的抗日宣传旅途。他们在抗日大环境里，运用音乐、舞蹈、戏剧、演讲、墙报等多种形式进行抗日宣传活动，放映黑白无声电影《民族痛史》，向大众教唱抗日歌曲，组织演剧活动，表演舞蹈，先后进入了19个省市，行程五万余里，进行抗日宣传演出。先后有600多人参加过"新旅"的活动。张拓、陈明、舒巧、李仲林、张钧等人先后参与了"新旅"的舞蹈活动，受到了很大锻炼。1937年，卢沟桥事变发生，日本入侵华北等大部分中国地区，战争环境残酷，生活异常艰苦。"新旅"不畏艰辛，继续奋斗，同年到达甘肃，学习了在苏区广泛流行的儿童舞蹈《儿童舞》、《海军舞》、《工人舞》、《乌克兰舞》等等。与此同时，他们也开始学习民间舞蹈。

1939年，舞蹈家吴晓邦在广西桂林与新安旅行团相遇并相识，舞蹈大师与孩子们结下了深厚情谊。吴晓邦为"新旅"编排了舞剧《虎爷》、歌舞剧《春的消息》。当时，新安旅行团已经在全国产生了不小影响，吴晓邦有感于新安旅行团孩子们不畏艰难、勇于抗日的精神，也从小团员们身上看到了民族振兴的伟大希望，因而和作曲家陈歌辛合作，于1940年秋创作了《春的消息》，由新安旅行团在当时备受关注的抗日战争环境里代表民族新生活希望的广西桂林首演。全剧共分3场。第一场：冬。一群孩子生活在严冬酷寒中，为抗拒寒冷与饥饿，他们紧紧地靠在一起，风雪交加，却未磨灭他们与大自然搏斗的勇气。第二场：布谷鸟飞来了。正当严冬威胁着孩子们之时，远方传来布谷鸟的啼叫，大自然苏醒了，冰雪消融，和暖的春风吹拂着孩子们，他们随着布谷鸟的歌声欢乐地跳起舞来。第三场：前进吧，苦难的孩子。春天的来临给孩子们带来了生机和欢乐，但前面苦难的生活仍在等待着他们。孩子们紧紧地团结在一起勇敢地迎接未来。大地母亲边唱边舞："别怕狂风吹，别怕暴雨打，我的小宝贝，在风雨中长大。啊——"[6]该剧的表演者岳荣烈、陈明、张天虹等，为作品树立了很好的艺术形象。舞姿优美，音乐流畅，富于诗意。该剧在艺术上打上了吴晓邦艺术风格的强烈印记，其严酷环境下的生命勇气，勇敢面对风雨而顽强不屈的精神，既表达了吴晓邦对孩子们的深情赞美，也表达了对于新安旅行团和整个中华民族前途的巨大信心。

1941年"皖南事变"发生后，抗日形势发生了重大转变。"新旅"撤退到达苏北抗日根据地。新安旅行团创作演出了舞剧《反法西斯进行曲》、大型秧歌剧《保

[6]王克芬、刘恩伯、徐尔充、冯双白主编《中国舞蹈大辞典》，文化艺术出版社2010年版，第71页。

卫陕甘宁》、小舞剧《儿童解放舞》等。直到1949年，新安旅行团随着解放大军进入上海，打着腰鼓，参加了解放上海的入城仪式。他们以儿童舞蹈队伍的光彩形象受到了上海市民的热议。由于先后得到不少艺术家的指点，"新旅"的舞蹈表演保持了较高的艺术水准，在当时的条件下，传播了抗战热情，也传播了舞蹈艺术之美。

抗日战争时期另外一个值得历史记住的舞蹈热点是重庆。1937年抗战全面爆发后，南京政府宣布迁移至重庆，1939年国民政府宣布重庆为行政院直属的特别市，1940年重庆正式被宣布为"陪都"，直至1945年抗战胜利。重庆作为抗战大后方的"首都"，给全中国人民带来了光明的希望，也遭受了日军大轰炸的极度苦难。抗战时期的重庆舞蹈活动非常活跃，可以看做当时中国舞蹈艺术活动的中心。其中比较著名的有育才学校的舞蹈活动、代表艺术创作高度的"新舞踊表演会"和戴爱莲主导的"边疆舞蹈大会"（后文专叙）。

重庆育才学校是陶行知于1939年7月20日在重庆创办的私立学校，主要目的是培养无家可归而有艺术天分的少年儿童，"在校生年龄在6-16岁之间。小学教育分班级，其他教育分为社会、自然、文学、戏剧、音乐、美术等专业，后又增设舞蹈组。教师均聘用爱国且有成就的专家。贺绿汀、艾青、翦伯赞、李凌、黎国荃、张烟桥、张水华、舒强、章珉都任过该校的教师。舞蹈是学生们的必修课程。1941年，吴晓邦、盛婕在校教授的是舞蹈基本功训练课程"[7]。戴爱莲于1944年也受

陶行知的邀请在重庆育才学校开课教舞，开办舞蹈组。隆徵丘、黄子龙、周令芬、彭松等人作为助手参与教学。育才学校学生们经常演出带有革命意义主题的节目，并且深入百姓当中宣传抗日，影响很好。但是演出也常常受到反动势力的仇视和捣乱。往往演出过程中会突然停止下来，演员们和育才学校的学生们都冲到场地外去"战斗"——阻止破坏演出的捣乱者，有时双方甚至发生激烈的搏斗。戴爱莲这样回忆她在育才学校的一次演出情形——

看演出的观众非常多，当时在沙坪坝有个国民党高干子弟学校，他们的学生也要看演出，连灯光架子上都坐着观众，结果把墙都挤倒了。当我演完第一个节目后，学生们让我先在化妆室等着，什么时候演第二个节目再来通知。我后来才知道原来他们都冲出去"打仗"去了。重庆当时各种势力的人都云集在此，特务遍地都是，学校也不是一块"净土"。每次演出，都会有敌对者或不明身份的人捣乱。那天又发生了这种事情。我当时看见，隆徵丘搞了一个木头棒子，上面还有钉子，准备去打仗；乐队的谱台，早已被捣乱的人打坏了。后来学生们想了个办法：在马路上搞了一根绳子，准备好了，吹号前进，我在后台都听见了。他们抓了很多"俘虏"，就是那些捣乱的高干子弟学校里的学生。他们打完以后，才开始继续演出。后来天亮了，我们在回去的路上，看到满街的书本、鞋子，真像打完仗的战场一样。[8]

重庆育才学校表演的《农作舞》

重庆育才学校表演的《青春舞》

重庆育才学校表演的《西藏舞》

育才学校的舞蹈艺术活动，曾经受到延安新秧歌运动的深刻影响。1945年1月，为庆贺《新华日报》创立七周年，从延安请来了秧歌队，表演了《兄妹开荒》、《夫妻识字》等新秧歌剧。当时荣高棠就在《兄妹开荒》中扮演兄长，给了戴爱莲极其强烈的印象。戴爱莲后来为育才学校学生创作的秧歌剧《朱大嫂送鸡蛋》，就是在陕北秧歌风格的新音乐启发下诞生的。

[7]刘青弋《中国舞蹈通史·中华民国卷》，上海音乐出版社2010年版，第194页。

[8]戴爱莲《我的艺术与生活》，人民音乐出版社、华乐出版社2003年版，第122页。

抗战时期重庆意义重大的一场舞蹈艺术演出，是"新舞踊表演会"。那是1941年6月5日至6日，在周恩来亲自策划下，为欢迎戴爱莲女士归国，由国民政府军事委员会政治部第三厅决定并由重庆文化工作委员会阳翰笙主持，举办的"吴晓邦、戴爱莲、盛婕——新舞踊表演会"。这是一次具有鲜明历史意义的演出，一次代表着当时最高艺术创作水准的演出，一次"新舞蹈艺术运动"的里程碑式的演出。三位表演者，吴晓邦、戴爱莲、盛婕，表演了十一个作品。因为其巨大的历史事件性质，请允许我们用一些笔墨，根据当年演出的节目单，以及吴晓邦自己对于节目所做的文字说明，将演出节目的具体情况记录如下：

第一个节目：《思乡曲》。马思聪曲。舞者：戴爱莲。伴奏：中华交响乐团。这个节目的音乐从马思聪《绥远组曲》中选取，表现了一位绥远（民国时期内蒙古南部到河北等地的行政区域）妇女因为日寇炮灰摧毁了故乡，无家可归的她

《戴爱莲〈思乡曲〉》叶浅予速写

在逃亡路上困顿交加，梦中回到了家园，醒来不禁潸然泪下，打湿了手中长长的巾帕。吴晓邦说："音乐中出现的绥蒙风光，沙漠和驼铃以及思乡的泪水，是这个舞的题材。"

第二个节目：《血债》。陈田鹤曲。舞者：吴晓邦。钢琴伴奏：王云阶。吴晓邦说："大轰炸后，在瓦砾中找到了受难者的尸体，悲哀、愤怒是这个舞的题材。"这个节目有着非常特殊的历史背景——"新舞踊表演会"原定于1941年6月5日演出。恰恰在这一天，发生了震惊中外的"重庆大轰炸"。日本飞机对重庆进行了长达5个多小时的轰炸，制造了"较场口大隧道窒息惨案"，很多中国百姓特别是青壮年人在被炸坍塌的隧道中窒息而亡。重庆举行了连续两周的悼念活动。原定的演出也因此而推迟。在终于公演的那一天，吴晓邦满怀悲愤地创作表演了《血债》，用以抒发不可名状的大悲哀和愤怒！

第三个节目：《东江》。朗姆勃脱曲。舞者：戴爱莲。钢琴伴奏：王云阶。吴晓邦说："广东东江，一个疍家女的平静美丽的捕鱼生活中，突然遭受了敌机的轰炸，是这个舞的题材。"据称，这个舞蹈作品是戴爱莲根据一篇真实的报道而创作。她运用了在欧洲所学到的现代舞理念和动作方式，表达了中国渔民内心的悲伤情感和无比愤怒。

第四个节目：《出征》。刘式昕曲。舞者：吴晓邦、盛婕。钢琴伴奏：王云阶。吴晓邦说："这个舞一名"哥哥去打仗，妹妹在家耕耘"。"

第五个节目：《传递情报者》。王云阶曲。舞者：吴晓邦。钢琴伴奏：王

阶。吴晓邦说："音乐主题采自四川的夯歌。一个传令兵经过艰险困苦，把情报送达目的地。这个舞是以主角内心的情绪作为题材的。"该作品1939年首演于上海，舞蹈通过抗日部队的一位传令兵机敏地翻山岗、过急流、冒风雨的外在行动，采用夸张放大的艺术手法，表现了人物行为背后丰富的内心世界。作品中的传令兵在终于到达目的地时，由于体力透支，脸上带着欣慰的笑容而昏倒的一幕，曾经感动了无数的百姓和士兵。此舞在抗战时期多次在国统区和敌占区演出，影响较大。

第六个节目：《流亡三部曲》：一、离家。二、流亡。三、上战场。刘云庵、江陵曲。舞者：盛婕。

第七个节目：《试炼》。肖邦曲。舞者：吴晓邦。钢琴伴奏：王云阶。吴晓邦描述道："根据肖邦的《军队进行曲》，舞者磨刀霍霍，做杀敌前的准备。"

第八个节目：《瑶民》。击鼓伴奏。舞者：戴爱莲。吴晓邦描述道："以善舞著称的瑶民，其生活及舞蹈由一个有修养的艺术家将其综合好（疑为'起'字）来，抽象后，复还原，不再是原来瑶民的舞，而是艺术舞了。"众所周知，戴爱莲在1946年的边疆音乐舞蹈大会上演出了著名的《瑶人之鼓》。然而，从1941年的这场演出来看，戴爱莲早就对于瑶族的民间艺术情有独钟了。击鼓而舞，表现瑶族人民的生活和情绪，两个作品应该有着一脉相承的关系。更值得称赞的是吴晓邦给予的评价："这是经过了艺术家抽象和加工过的舞蹈艺术表演，不再是原来瑶民的舞，而是艺术舞了！"从中，我们可以看出吴晓邦所倡导的"新舞蹈艺术"对于民间传统舞蹈的基本立场和态度——从本质

上讲舞蹈提升为艺术家的创造成果，超越原始生活的自然状态，勇敢而坚决地进入艺术天地。

第九个节目：《国旗进行曲》。布罗哥菲也夫曲。舞者：吴晓邦、戴爱莲。吴晓邦描述道："民族精神的，强有力的，追求胜利的雄勇曲的舞蹈。"

——中场休息——

第十个节目：《丑表功》。陈歌辛曲。舞者：吴晓邦。钢琴伴奏：王云阶。吴晓邦描述道："这个舞是汉奸傀儡的一面镜子。"

第十一个节目：《合力》。三人舞

吴晓邦1936年创作、表演的《丑表功》

戴爱莲、盛婕在重庆抗建堂表演《合力》

剧。贝多芬曲。舞者：戴爱莲、盛婕、吴晓邦。钢琴伴奏：王云阶。吴晓邦描述道："一方面是恶，一方面是两个善良的灵魂——这两个称之为弱者与同情或贫与富都不是最适宜的。称之为甲与乙吧，直到甲与乙合力起来，恶失败了。事实是非到甲与乙合力起来，不能击败恶的啊！"

间奏曲：《蓝色多瑙河》（圆舞曲）。中华交响乐团演奏。合唱：中国电影制片厂合唱团。

指挥：王人艺。服装设计：叶浅予。舞台装置：姚宗璞、张尧。演出委员会：史东山、司徒德、李嘉、吴晓邦、胡然、盛婕、叶浅予、郑用之、应云卫、戴爱莲。

在节目单的最后标注："致谢：此次表演蒙实验剧院慷慨排练场址及上演服装，特此致谢。"

我们已经对吴晓邦、戴爱莲做过专门介绍，而这场演出的另外一位主角是盛婕。

盛婕，祖籍江苏常州，1917年出生于上海。11岁时随家人迁居哈尔滨，其间曾经入读哈尔滨女子第一中学，并开始跟随俄罗斯老师学习芭蕾。日本侵占东三省后，盛婕积极参加校外爱国进步组织，经常参加演剧与舞蹈演出活动，勇敢地反对日寇侵略。1937年再随家人回到上海。在考入中法戏剧专科学校之后，结识了担任教师的舞蹈家吴晓邦，开始了人生新旅途。当时，很多上海文艺界的名人集中在中法戏剧专科学校，冯执中为校长，郑振铎教授中国戏剧史，李健吾教授欧洲文学名著选，顾仲彝教授戏剧概论，吴晓邦则教授舞蹈。在上海"孤岛"，这所学校是很多文艺青年最向往的地方，因为那里孕育着生命的活力和未来的希望。而中法剧

17岁时的盛婕

专的舞蹈艺术活动，也是上海"孤岛"时期最重要的舞蹈历史步伐。盛婕在这所学校里耳濡目染，艺术境界渐渐升华。她外形端庄美丽，舞蹈感觉极佳，舞台形象和气质上乘，很有"台缘"。

盛婕主演过舞剧《罂粟花》，还表演了舞蹈《月光曲》、《秋怨》、《十字街头》等，深受好评。曾经被上海剧艺社聘为特邀演员，1940年2月赴广西桂林省立艺术馆，除协助吴晓邦教授形体训练外，1941年到重庆任育才学校舞蹈教员。除舞蹈演出之外，盛婕热心话剧表演，曾参加演出《梁红玉》、《武则天》、《女儿国》等话剧，并为剧中编演了插入性舞蹈，如《双剑舞》、《仙女舞》、《海员舞》等。在上述由吴晓邦、戴爱莲、盛婕联合举办的舞蹈专场演出中，她表演了《流亡三部曲》、《送郎上前线》、《合力》等，他们共同被重庆的一些报纸誉为"新舞蹈的先锋"。她在独舞《流亡三部曲》中创造了东北流亡百姓不堪疾苦的感

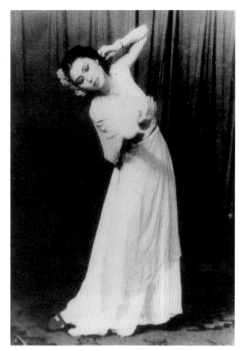

盛婕表演《迎春》

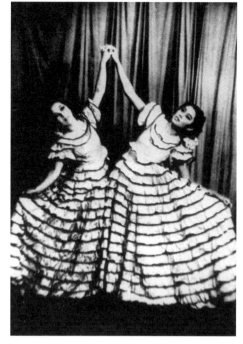

盛婕、杨帆表演《伴侣》

《新华日报》在一篇评论文章中说："民族舞蹈，现在由少数的中国舞蹈艺术家在不断努力中创造建立。今天请这样理解它，它不仅是抗战史实的记录者，还是热情的宣传形式。我们非常同意，这种新的舞蹈在不断的努力创造中，一定是有它光辉灿烂的前程，与我们新中国的前程一样地向前迈进。"这一评价给了我们多大的鼓舞啊！[11]

第二节

民族舞步

一、延安新秧歌运动的勃兴

一提起延安，我们就会自然地想起中国北方的黄土高原。

这是世界上分布最深厚、最广阔、最典型的黄土高原。黄土厚达一两百米深。每年夏季到来的时候，特别是七八月，狂风暴雨就会在这片土地上肆意地冲刷、侵蚀、浸漫。土质的疏松使得大地难以抵挡天雨，在地表上任凭雨水带走大量土壤，形成千沟万壑，如同大地将自己千百年饱经苦难的胸腔裸露给世人。

自然条件的艰难并没有吓走人类，反而锻造了中华民族的黄土儿女。这里的人们年复一年地向大自然发动挑战，迎接每一次暴风雨的洗礼。也许是生存条件太过艰苦的缘故吧，黄土高原的人民在性格

人形象，观众中很多人热泪盈眶，就连邓颖超也止不住泪眼婆娑。关于三人舞《合力》，盛婕回忆说：

我们三人合演的舞蹈《合力》，戴爱莲穿着帝王将相的长袍，隐喻资产阶级；我穿着穷苦人民的衣服，隐喻无产阶级；吴晓邦则披着黑色大斗篷，隐喻日本侵略者。吴晓邦代表的黑暗势力，在我和戴爱莲所代表的势力势单力薄的时候常来欺压我们，但是敌人一走，帝王将相又高高在上发号施令，穷苦人民备受压迫，流离失所。当时我利用了从六级台阶上滚下来跌倒在地的动作来表现穷苦百姓的苦难。最后，我和戴爱莲代表的两股势力都认识到单独时会被敌人欺凌，团结联合起来才能打败敌人。舞蹈表达了国共两党只有合力才能把敌人打倒的含义。[9]

我们应该永远记住这场"新舞蹈表演会"，永远记住这些为中国20世纪舞蹈发展做出先驱行动的艺术家。正是他们的筚路蓝缕之开拓，才有了后来真正的中国舞蹈艺术之发展！这场演出得到了社会各界极高的评价。人们从来没有看到过这样的艺术舞蹈演出，阵容空前，水平很高，感染力强！"在帝国主义侵略面前，我们这次演出，表达了中国人民保卫祖国，坚持抗战的不屈意志！由文化工作委员会阳翰笙同志主持的这次演出，带给当时各阶层人士很大的振奋。"[10]

"新舞蹈艺术"的旗帜，由此高高地被举起来，飘扬在华夏大地上空！

这场演出虽然发生在国统区，但是仍然得到中国共产党的高度关注和赞誉——

演出后，党在国民党统治区的

[9]盛婕《忆往事》，中国文联出版社2010年版，第35页。

[10]吴晓邦《我的艺术生活——舞蹈生涯五十年》，香港草原出版社1981年版，第48页。

[11]吴晓邦《我的艺术生活——舞蹈生涯五十年》，香港草原出版社1981年版，第48页。

上更加硬朗，更加活力盎然，更加富有信心。每逢节日或生活中婚丧嫁娶之类的大事，人们就会以民间艺术的形式对自己成年累月的辛劳给予浪漫的补偿。

于是，在黄土高原上，就有了令人心动的秧歌、腰鼓、高跷，就有了令人难以置信的民间艺术的灿烂发展。

延安，是红军北上抗日的落脚点和根据地；延安，也是黄土高原上一块秧歌的热土。虽然在中国很多地方都有秧歌，甚至可以说，有汉族居住的地方，就有秧歌歌舞。然而，在黄土高原的陕北，秧歌别具风格。人们称每年节庆之时的秧歌为"闹秧歌"，又称为"闹社火"。取一个"闹"字，就可以想见进行秧歌表演时的热烈情景。在中国农村，往往有一些人特别爱好秧歌之类的文艺活动，有些人爱秧歌爱得入了迷，甚至一见秧歌就会忘乎所以。人们因此把爱闹秧歌的人叫作"爱红火的"。陕北的秧歌是地地道道的农民艺术，表演的内容多反映自己的生活，情节和人物是他们所熟悉的。有些演出中的人物还带有夸张的色彩，如穿着古代戏装的公主、公子，戴着各色衣饰的水泊梁山英雄或孙悟空、白骨精、猪八戒等传说人物，以及那些在村庄里引人发笑的傻小子、老婆娘等。演出风格有说有唱。有时是整个秧歌队集体出动，走村串寨，在表演时走出各种各样的队形和图案，暗喻对人生的各种祝福。有时2个人、4个人围成一个小场子，对唱对舞，有唱"信天游"的，有唱"道情"的。当然，歌词里有炽热的爱情表达，但也时常夹杂着色情词意。

中国工农红军历经两万五千里长征，胜利到达陕北，建立革命根据地。在新的革命形势下，怎样发展新局面？大量从国统区投奔革命的人们以及文艺工作者们，一时间还不知应该怎样判断他们面前这些农民的秧歌艺术。

延安宝塔山如同大海中的明灯，吸引着来自全国各地投奔光明的各界人士，其中来自国统区的文艺工作者尤为引人注目。他们一方面为延安全新的生活而感奋激动，另一方面也因为在全新的生活环境下找不到自我定位而困惑苦恼；一方面他们以成为五四以来新文化运动中的知识分子精英而感到自豪，另一方面他们虽然提出了文化艺术"大众化"的口号，在实际行动中却抱有"化大众"的基本立场和态度；他们一方面在延安带着从国统区拿来的行头，演出着"洋人戏剧"里的角色，另一方面他们从心里拒绝着在民间流传了千百年的文化；他们一方面努力创作着属于自己的"阳春白雪"，另一方面在骨子里将普通民众生活中的文艺看做是"下里巴人"的东西。于是，自我定位的崇高和艺术现实生存的冲突鲜明地摆在每一个

"亭子间"出身走进延安的文化人面前。

1942年，针对当时延安知识分子存在的种种问题，在陕甘宁边区召开的延安文艺座谈会上，毛泽东发表了著名的讲话（即《在延安文艺座谈会上的讲话》，以下简称《讲话》），全面总结了五四运动以来我国革命文艺发展的基本经验，联系当时延安和各抗日根据地文艺工作的实际情况，阐明和发展了马列主义的文艺思想，回答了中国无产阶级文艺发展道路上一些重要的理论和政策问题。特别是鲜明地提出了"为什么人服务"和"如何为人民服务"这两个根本问题、原则问题，明确指出了文艺为人民大众、首先为工农兵服务的方向。可以说，毛泽东同志的《讲话》，在20世纪40年代是一篇针砭时弊的经典之作，七十年来则是一篇全面阐述我党根本文艺方针的指导性文件，毛泽东针对当时一些熟悉西方文学和戏剧，自诩为文学家、戏剧家者指出：古往今来的优秀文艺作品和大师名作都是生活之流变和反映，而只有人民的生活才是艺术创作之真

毛泽东和延安秧歌队队员

"大众艺术"旗帜下的文艺工作者

正"源头",《讲话》中提出的"作为观念形态的文艺作品,都是一定的社会生活在人类头脑中的反映的产物"的著名论断,至今闪耀着真理的光芒。《讲话》对文艺工作者提出的"深入工农兵群众,深入实际斗争,站在无产阶级和人民大众的立场,创造新文学艺术作品"的总体要求,对普及和提高,文艺遗产的继承和革新,文艺的批评原则以及文艺与政治的关系,党的文艺工作与党的整个工作的关系,文艺界的统一战线政策等问题所做出的精辟阐述,具有极其明确的现实指导意义。毛泽东的讲话有如巨石投进了一池静水,掀起层层大浪。"到工农兵群众中去","到火热的斗争第一线去","到人民的艺术海洋中去","在普及的基础上提高,在提高指导下普及!",这些响亮的、新鲜的口号激发起无数人的理想和憧憬。

《讲话》落地有声,如同春雷,惊醒了延安文化人!一场以"延安新秧歌运动"命名的文艺创造展开了翻天覆地的惊人行动。原来"言必称希腊"的文学家们虚心向民间艺人学习唱起了陕北的"信天游"!原来戴着洋发套只演出外国大戏、言必称斯坦尼体系的"鲁艺"人拜民间舞者为师扭起了大秧歌!可以说,《讲话》发表之后,两千年封建社会中一直被低看几等的人民大众艺术真真正正登上了大雅之堂,中国文化艺术历史发展实践中一种体现着文化公平、艺术民主的精神被《讲话》激活了,启发了!这是一场以"新秧歌"的名义进行的文化艺术的全新突破,其方向,完全符合中国文明进步的历史总趋势,从而具有了核心价值观的巨大建设意义!

就这样,中国历史上一次轰轰烈烈的向民间艺术学习的热潮,在黄土高原上发生了!

延安鲁迅艺术学院里,几个有名的演员带领一些不太出名的"红小鬼"和一点也不被人注意的勤杂人员,组织了延安的第一支新秧歌队。他们在1942年的寒冬季节走上了街头,和着新年到来的锣鼓和鞭炮声,扭起了"新秧歌"。

这真是一种前所未见、前所未闻的新艺术。到了1943年的春节,新秧歌运动产生了很大影响——

去年五月党中央召集了文艺座谈会后,文艺界开始向着新的方向转变。毛泽东同志的结论,为这运动提示了明确的方针。……今年春节前后,关于庆祝废除不平等条约,庆祝红军胜利,拥军、拥政、爱民运动和发展生产运动的宣传活动及创作表现,可以说是新的运动发展的成绩,是一个检阅式,这一个检阅的结果,证明我们的文艺界已经取得了第一步的成功。在文学、音乐、美术、戏剧、舞蹈等各部门,都以新的面目,鼓舞了群众的斗争热情,收到了很好的教育效果。单就延安来说,鲁艺、西北文工团、青年剧院以及各学校的秧歌舞及街头歌舞短剧,古元的木刻和许多美术工作者的街头画,孔厥的小说《一个女人翻身的故事》,艾青的《吴满有》,都是值得特别提出的

一些作品。延安以外如晋西北的战斗剧社和警备区的民众剧社的许多新的活动，也有很多的成绩。其中鲁艺的秧歌舞，因为形式适宜于直接接触群众，在延安市、延安县的群众与干部中，在南泥湾、金盆湾的部队中，尤其受到了空前的欢迎与赞叹，那里面的歌曲，至今还在人们的口边流传着。……我们现在的秧歌剧虽然还不能说是伟大，但是有些也确已达到了一定水平的艺术性。因为这种形式在今天中国的农村环境中，还大有发展的余地，因为广大的农民群众还很需要这种合音乐、诗歌、戏剧、跳舞和装饰美术于一炉，富有伸缩性且不受舞台限制的综合艺术，文艺工作者在这个方向上作更大的努力是必要的。[12]

1943年的春天，延安鲁艺150人的大秧歌队组成了。走在秧歌队最前面的是著名的刘帜和严正，他们已经不再画白鼻梁，不再手拿棒槌，而是如真实生活里一样的装束，手持斧头、镰刀。秧歌舞步仍旧以十字步为主，但公子、小姐似的忸怩作态不见了。表演者既然已经是工农商学兵，那么舞蹈动作也就开放起来，步幅加大，舞姿清朗。原来在表演时所唱的情爱小曲也被彻底改编为歌唱延安的新人新事。老百姓和军队的战士们看到这样的秧歌队，都大为赞许。

在新秧歌表演中特别受人关注的是秧歌剧《兄妹开荒》，根据当时陕甘宁边区开荒劳动模范马丕恩父女的事迹编写。由路由编剧、安波编曲，最早闹新秧歌的王

延安鲁艺部分成员合影（吕骥、舒强、马可、凌子风、袁文殊、张庚、吴晓邦、盛婕等）

延安鲁艺王大化、李波表演的《兄妹开荒》

大化、李波扮演兄妹二人。原名"王小二开荒"，后以群众通称的"兄妹开荒"定名。旧式秧歌，除去跑阵势的大场子外，也有二三人表演的"小场子"，绝大多数是古代传说和戏台上常见的角色。《兄妹开荒》这出小歌舞剧反映的则是边区人普通的劳动生活，歌颂大生产运动。音乐以陕北民间音乐为基础，为了表现新生活的

需要又加以改编。表演者将秧歌步伐夸张变形处理，模拟生产动作，情绪活泼而欢快。这是新秧歌运动中产生的第一个新秧歌剧，继承了传统秧歌的优点，又突出了全新的意义。春节演出后，延安《解放日报》曾经用整版篇幅刊载了剧本和音乐，并于同年4月24日发表社论《从春节宣传看文艺的新方向》，充分肯定了《兄妹开

[12]胡乔木《从春节宣传看文艺的新方向》，见《中国共产党宣传工作文献选编》，学习出版社1996年版，第489-492页。

荒》的创新意义，称其为一个"很好的新型歌舞短剧"。《兄妹开荒》使陕北的农民第一次堂堂正正地走上了艺术的舞台，其新鲜和有趣，简直就像炸响在人们心头的一声春雷。

从此，只要"鲁艺"的秧歌队一出动，延安的人们就紧紧相随，秧歌队走到哪里，群众就跟随到哪里。王大化把那个农民哥哥的形象演得活灵活现，以至于老百姓们不再说看秧歌，而是到处争说：看王大化去！

王大化（1919-1946），1936年考入南京国立戏剧专科学校，曾组织进步学生演出，后参加抗敌救亡演剧二队工作。1940年到达延安，入鲁迅文艺工作实验剧团工作，演出多部话剧，有代表性的是《八百壮士》。1942年新秧歌运动中，因为演出秧歌舞、秧歌剧《拥军花鼓》和《兄妹开荒》而名声大振，妇孺皆知。他还参加了秧歌舞剧《赵富贵自新》及歌剧《白毛女》的创作。1945年被评为陕甘宁边区甲等文教英雄。1946年被评为特等模范工作者，中共东北局宣传部授予其人民艺术家的称号。

与王大化齐名的李波（1919- ），1936年考入太原女子职业学校，曾经先后参加牺牲救国同盟会及其训练班的歌咏组、抗日战争爆发后的"新生剧院"、民族革命战争西北战地总动员委员会的"动员宣传团"戏剧组等进步戏剧团体，颇受观众瞩目。1941年底考入延安"鲁艺"文学院戏剧系，在延安新秧歌运动中因为和王大化合作表演了秧歌舞、秧歌剧《拥军花鼓》和《兄妹开荒》，声名大噪。李波1946年调入中央管弦乐团，主演了歌舞剧《蓝花花》，

秧歌剧《前线》、《归队》和《抬担架》等，成为广为人知的著名演员。

田雨（1917- ），原名雷德珍，也是新秧歌运动的开拓者之一。其创作的具有代表性的秧歌舞《红军节火把舞》、《四季生产舞》、《红军万岁》、《丰收大秧歌》、《生产舞》、《腰鼓》、《霸王鞭》、《农作舞》和《消灭日寇》等舞蹈，广为人知。他还参加了大型歌舞《无敌红军》、《剑舞》、《组织起来》等作品的创作，是一个高产的"红色"编导。田雨的艺术成就，离不开吴晓邦的指引。他从1936年开始跟随吴晓邦先生习舞，1937年从上海两江女子体育专科学校毕业，同年开始参加"全国戏剧界移动宣传队"七队、抗敌演剧三队的抗日宣传演出活动，1941年到延安后在中国青年艺术剧院、"联政"宣传队和中央党校文艺研究工作室任演员、教员和编导。1947年后又创作了《生产舞》、《腰鼓》、《霸王鞭》等多部知名作品，为繁荣中国民间舞蹈建立了功劳。

在延安新文艺运动中实在不应该忘记音乐家刘炽（1921-1998）。他1936年入红军大学，因年少调入人民抗日剧社舞蹈班，表演过人民抗日剧社大多数舞蹈作品。1940年毕业于延安鲁艺音乐系第三期。1941年至1944年在校音乐研究室做研究生和助教。1944年参加延安秧歌和腰鼓舞的演出，担任秧歌头和腰鼓的领舞。设计排练了大型舞蹈《花篮舞》和《腰鼓舞》，是著名音乐家和有特色的"红色舞蹈家"。

《兄妹开荒》的歌曲和动作很快流传开来。随后，《七枝花》、《四人花鼓》、《集体花鼓》、《挑花篮》等新

田华表演的《霸王鞭》

节目一个接一个地出现了。舞蹈工作者们用民间花篮舞的形式编成新舞，由于兰、李群等8个年轻漂亮的女演员表演的《花篮舞》，最受部队欢迎。她们挑着装满花生、鲜花的花篮，表演时边舞边唱，同时把篮中的东西分送给战士们，鼓舞战斗的士气。

1943年3月12日，延安文化界劳军团和鲁艺秧歌队前去慰问在南泥湾开展大生产运动的"三五九旅"的指战员们。为此，贺敬之写词、马可作曲的《南泥湾》问世了："南泥湾，好地方……到处是庄稼，遍地是牛羊……再不是旧模样……"这美好的形容，把根据地上发生的巨大变化用生动的歌曲唱出，不但表达了边区人的自信心和自豪感，而且在延安以外的许多地方传唱，"陕北的好江南"，成了后来向往革命的人们心中的一个象征。

1944年，延安地区形成新秧歌的大潮，各个单位纷纷组织自己的秧歌队，趁着春节等好时日走上街头表演。中国原本

高举"丰衣足食"横幅的延安鲁艺新秧歌队表演

1937年山西沁县艺术训练班表演《生产舞》

就有民间走会的传统,于是各秧歌表演队伍也模仿走会的形式,互相拜年,争演新人新事。由于根据地的人来自四面八方,所以许多人就把自己家乡的舞蹈动作也融会到新秧歌的创作中,形成秧歌表演百花齐放的竞争局面。在传统歌舞的基础之上,涌现了大量新作品,如西北文艺工作团秧歌队的《小放牛》、《赶毛驴》,青艺秧歌队的《四季生产舞》、《红军节火把舞》,军法处秧歌队的《生产舞》,桥儿沟秧歌队的《推小车》,等等。另外,小秧歌剧更是以前所未有的速度被创作出来,《夫妻识字》、《钟万财起家》、《一朵红花》、《牛永贵挂彩》等,受到人们的热烈欢迎。

延安新秧歌运动,给了身在革命熔炉里的人以深刻的教育,也对全国其他地区的歌舞艺术有多方面影响。我们曾经描述的在重庆举行的"边疆音乐舞蹈大会",就是很好的一次呼应。一北一南,一个是

红色之都,一个是大后方的中心,两相应和,全国为之震动。

延安新秧歌运动中产生了一些有较高艺术水平的作品,如《组织起来》、《大秧歌舞》、《腰鼓舞》、《丰收舞》等。新秧歌,以汉族传统民间歌舞表演形式为基础,在歌舞表演中体现出中国民主进程中特有的一种精神状态和理想,它载歌载舞,表演活泼,在内容和形式上都具有鲜明的民族特色,以鼓舞人心和军民百姓喜闻乐见为艺术标准,在当时起到了难以想象的作用。

新秧歌是支撑40年代进步歌舞文化的主流。这一运动深深影响了全国的新文艺发展方向。这一次向民间艺术学习的热潮,不久即在其他革命根据地得到积极响应。也在国民党统治区引起很多进步人士的高度评价,成为中国现当代舞蹈史的一个转折点。

延安枣园文工团表演秧歌

延安鲁艺大秧歌

二、新舞蹈艺术运动旗帜

我们之所以将1937年作为中国舞蹈的一个历史时期的开端来划分本书的这个章节,不仅仅因为"七七事变"让全中国进入了一个抗日救亡的历史阶段,也因为在这历史关头,出现了一个在中国20世纪舞蹈史上足以用"伟大"二字来赞美的舞蹈作品——吴晓邦的《义勇军进行曲》!

《义勇军进行曲》的歌词和旋律都是脍炙人口的。这首电影《风云儿女》的主题歌,因为聂耳的爱国激情和音乐才华而传遍了祖国大地,歌声点燃了人们抗日的燎原大火,也点燃了吴晓邦的舞蹈创作激情之火。1937年9月,吴晓邦随上海抗敌演剧四队到达江苏无锡。日本侵略者们的滔天罪行和中国百姓的爱国激情让他夜不能寐。他记载着自己内心的巨变:

> 这支文艺队伍(抗敌演剧三、四队,笔者注)活跃在京沪线上。最先在无锡市区和农村进行演出,宣传救亡,组织群众,扩大抗日力量。这个新的环境像是把我带进了生活的大门。过去我以为只有"象牙之塔"是我的容身之处,攀得高、钻得深,才是我的理想。而当我置身于人民之中,接触到现实的战斗生活后,才看到了塔外的天地是多么广阔。我忽然感到像一个笨拙的小学生站在这些工人、农民和战士面前,我该向他们表演什么呢?我又如何将自己的艺术献给这个伟大的时代呢?
>
> 那时,我看到的是片片焦土,破碎的山河,在我的周围是受难的同胞,敌人的飞机整天在头上盘旋。炸弹在摧毁着人民的安定生活和生命,而无耻的汉奸却在向敌人出卖灵

吴晓邦1937年创作表演的《义勇军进行曲》

魂……这生活中一切的一切，像巨浪在推涌着我的心潮，我不能沉默下去，我要用舞蹈向同胞们倾诉，倾诉那中华民族子孙的不屈意志。四万万五千万同胞对敌人的怒火，炽成了一首首抗日的歌曲，"起来，不愿做奴隶的人们，把我们的血肉筑成我们新的长城……"。这正是我的内心要求，也是每一个中华儿女的心声。我根据这首歌词的内容编了舞蹈动作，让人们能看到抗日义勇军的英勇形象。舞蹈排好后，我只向剧团借了一件深色上衣，一条黑色的裤子和一条腰带，赤着脚就去演出了。[13]

在那千百人传唱的歌曲声中，吴晓邦做出的第一个动作是：大跳！用大跳开场，足以表达中国军民抗日救国的英勇气概！紧接着，他用了许许多多中国武术的动作，握拳、击掌、跺步、甩头，在大跳中旋转，在旋转中大跳！吴晓邦把这个舞

蹈跳给大家看，没想到就连周围的普通人都感动得流下了泪水。从此，在抗敌的前线和后方，人们经常能见到那个一身黑色布衣、腰系大红绸带，在任意一个场地上都能进入狂热状态的艺术形象。他成了一个时代里舞蹈艺术的代表形象。

1938年春节，由吴晓邦、韦布、杜宣、黄若海、李增援、周敏、沈光等七人组成新四军战地服务团在南昌进行春节慰问演出。吴晓邦表演的男子独舞《义勇军进行曲》再次感染了每一个在场的人：

这一次的演出使我终生难忘！当我表演《义勇军进行曲》时，台下的观众热烈地鼓掌，于是我又表演了第二次。在表演时，观众竟同声高唱起来，群情激愤，接着我又表演了第三次、第四次。观众都站起来，一边伴唱，一边为我击掌打拍子。我就在这种万众一心、同仇敌忾的热烈气氛中，连续表演了五次之多，却丝毫也不觉疲劳。那时，我只有三十一岁，精力旺盛，更重要的是战士们的热情注入了我的血液，一腔热血和一颗丹心交织在一起，才能产生出那样神奇的力量来。[14]

1938年，吴晓邦根据贺绿汀同名歌曲创作了《游击队员之歌》。舞台上，游击队员来了！他们身穿灰白色的战士服，手拨草丛，观察敌情，向侵略者射出复仇的子弹。

除《义勇军进行曲》、《游击队员之歌》等作品外，吴晓邦还以中国武术、日常搏击动作等为基础，配合抗战，创作了

《国际歌舞》、《丑表功》等作品，在救亡大形势下曾经起到激荡人心、昂扬斗志的作用，无一不给当时的人民以振奋，以惊醒，以激励！

《饥火》创作于1942年，描述一个饥饿而怒火中烧的人悄悄地跑进了番薯地，想找到哪怕是小小的一块番薯以便填充自己久已空空的胃，但是他失望了。正在这时，附近的地主家传来酒宴的欢闹声。他不再找了！他知道自己将要死亡。他聚集起最后的力量，向那朱门酒肉臭的地方发出愤怒的吼叫声，然后砰地倒在地上。

作为吴晓邦最重要艺术作品的《饥火》，源自其深刻的人文主义思想和对人民苦难生活的同情。表演时，吴晓邦充分利用了动作线条、动作力度、动作幅度等舞蹈表现手段，塑造出一个饥饿难耐、仇恨中烧却最终因为势单力薄而死亡的"饥民"形象。它是当时社会生活的真实写照，又经过高超的动作艺术给予外化，使观赏者潸然泪下。与之不同的《思凡》，

吴晓邦1942年创作表演的《思凡》

[13]吴晓邦《我的艺术生活——舞蹈生涯五十年》，香港草原出版社1981年版，第31页。

[14]吴晓邦《我的艺术生活——舞蹈生涯五十年》，香港草原出版社1981年版，第33页。

是巧妙利用昆曲艺术传统段子而编创的翻新之作。吴晓邦自编自演的这个舞蹈，一改传统戏曲中因"思凡""下山"而重新获得幸福的结局，塑造出向往人间美好生活而最终未能超脱的小和尚，借以表达他对于封建思想禁锢之严厉的认识。虽然尚在艺术舞蹈开蒙之时，这个舞蹈却已经非常讲究动作节奏的处理，动静相宜，表情细腻。

吴晓邦把他的这种舞蹈创作与表演称为"新舞蹈艺术"。

真正能够代表20世纪中国舞蹈发展新方向的，是由吴晓邦所倡导的"新舞蹈艺术运动"。

何谓"新舞蹈"？在1941年举行的，由"抗建堂"主办，吴晓邦、盛婕、戴爱莲演出的"新舞蹈表演会"的节目单上，吴晓邦先生亲自刊印了一份说明，全文如下：

新舞蹈是什么？与新舞蹈对立的的旧舞蹈是什么？舞蹈是什么呢？当一个新兴艺术，其形式与内容首次介绍给观众的时候，答复，并说明它也许是需要的吧。然而名舞蹈家安娜·派芙洛伐说过："假如我的舞蹈是文字已经能够说明的，那么我何必跳舞呢？"是的，某些感情，某些事迹，文字所不能说明，音乐表现之嫌不足，而绘画亦不能传达，仅有手舞之，足蹈之，在空中创造线条，竖立体态才能表现传达这些情感和事迹，这就是舞蹈的起源——突破了音乐和绘画的限制而独立起来，成为一种艺术。原始民族的舞蹈，以及曾灿烂极盛而今已湮没的中国古代的舞蹈都是如此的，在德国、意国宫廷之中发展起来的古典派舞蹈也是如此的一回事。

但新舞蹈是与玩弄形式不问内容的古典派舞蹈对立的。新舞蹈的形式只在它有了现实的题材作为内容时才获得。且不谈新舞蹈的理论体系，我们只是从它的一个主要的特征来理解它吧。中国的新舞蹈即是民族舞蹈的意思，自然是不抄袭西洋古典派现代派舞的，它创造有中国国民生活的舞。这是新舞蹈，民族舞蹈，现在由较少的中国舞蹈艺术家在不断的努力中，创造，建立。请这样地理解它，它不仅是抗建的史实的记录者，还是热情的宣传形式。

这次新舞蹈表演会的参加者，戴爱莲，女舞蹈家，技巧的训练有过十年以上的苦行；吴晓邦，男舞蹈家，在中国舞蹈界只身苦斗已八九年；盛婕，女舞蹈家，她在四五年前起始勇敢地献身于舞蹈艺术。[15]

我们注意到，在上述节目单中，吴晓邦使用了"舞踊"一词。该词语来自日本。由此，我们可以知道其带有日本舞踊理论的印记，是吴晓邦东渡求学的结果。吴晓邦的好友、与其有着同样日本留学经历的韦布认为，清末民初，中国的各种新文艺，如新音乐、新戏、文明戏，都在不同程度上受到日本的影响，乃至"洋学堂"里开设的唱歌课程，也受到日本教育界的影响，而"国际性的新舞蹈，日本也确实走在我们前面。日本舞蹈界已经是一片繁荣气象了"。韦布指出：五四运动后，"文学、艺术都生机勃勃，有的成绩辉煌，可就舞蹈这一枝花，在艺术园地里还不容易看到，甚至可以说还根本

没有。"

正是我们在东京的那个时期，中国留日学生有二三万人，学各行各业的都有，然而正正式式学舞蹈的仅有吴晓邦一个。这一点，不可否认，吴晓邦是走在前头的，打头阵的。就那个时期说，我们的新舞蹈艺术还只是在拓荒时期，比起日本来，至少差了二十多年。与国内各种姊妹艺术比较，新舞蹈出生得最晚，也就最年轻了。当然，民间的、各民族的舞蹈是一直在各个角落里有它们传统的位置和顶强的生命，尽管有的在挣扎着，有的已经奄奄一息，濒于垂危。[16]

吴晓邦的舞蹈作品，在整个中华民族求民主、求解放的历程中留下了自己的印记。

新舞蹈，新在它不是供达官贵人享乐用的舞蹈，不是为了消遣解闷而跳的舞蹈，更不是在中国封建社会里有很长历史的"女乐"性的那种舞蹈。新舞蹈像火，燃起人生的理想；新舞蹈像剑，剖开社会上的是是非非、善善恶恶；新舞蹈像光，照见过去和未来的道路；新舞蹈又像一面镜子，像一潭深池，反映出人世间最普通的人那既有欢乐又有痛苦的生活。

把舞蹈当做一种艺术形式，吸取外来的营养，扎根于中国文化的土壤，用中国人熟悉的肢体语言，如武术、戏曲、民间歌舞表演等，表达艺术家心中的认识和批判精神，并且以极大的热情关注现实人生，这就是完全不同于中国古代舞蹈的新舞蹈艺术。

[15]摘自1941年抗建堂主办的"新舞蹈表演会"节目单。

[16]吴晓邦《我的艺术生活——舞蹈生涯五十年》，香港草原出版社1981年版，第173页。

这是中国现当代舞蹈史上第一次有真正意义的男性舞蹈艺术家出现在舞台灯光下，出现在抗敌的前沿阵地，出现在火光与红旗飘扬的地方。

这是中国舞蹈的一次本质意义的转变。

这是中国舞蹈史的一次真正的革命。

从艺术传播的角度看，"新舞蹈艺术运动"是向以德国表现主义舞蹈为代表的西方现代舞学习的结果；从历史实践上说，它是有良知、有才华的中国舞蹈家使外来艺术与本国社会现实相结合的产物。这一"运动"在艺术上引进了关于动作"空间"、"力度"、"幅度"、"表情"、"构图"、"节奏"、"质量"等等具有现代艺术和剧场意识的创作理念与构思方法，使中国舞蹈有史以来第一次有了科学化的分析。新舞蹈艺术是"五四"——民主、科学两大旗帜在中国舞蹈历史进程中的反映，而作为这种新艺术的开拓者，吴晓邦通过他的努力和辛勤教学，将其推广、传播到全国各地，的确功不可没。

吴晓邦，经常是不穿鞋袜、赤着双脚在台上舞蹈，在其舞蹈作品中，越来越多地出现了一些受到日本侵略军欺凌残害的中国普通民众的形象，真切地再现了铁蹄下中国民众的生活和思想感情。抗日救亡的大主题被吴晓邦演化成舞蹈艺术的形象，而他自己在作品里倾尽全力表演，舞蹈才华横溢，具有强大的表演感染力。吴晓邦抗日战争时期的舞蹈作品，传达了觉醒的、为争取民族解放而斗争的工农大众的内心呐喊。吴晓邦的新舞蹈艺术的代表作，如《义勇军进行曲》、《游击队员之歌》、《丑表功》、《思凡》、《饥

吴晓邦1943年创作表演的《饥火》

火》、《流亡三部曲》等等，脍炙人口，影响深远，由此，吴晓邦成为中国舞蹈艺术在现实题材领域的杰出开拓者、优秀舞蹈艺术创作和表演的大师级艺术家。

三、戴爱莲与民族舞蹈艺术的方向

戴爱莲（1916-2006），舞蹈表演家、编导家、教育家。1916年出生于西印度群岛的特立尼达岛上。她的祖籍是广东鹤山（今称"新会"）。家族原姓吴，祖父小名阿大，成人后渡海到特立尼达做侨工，因广东乡音"大"与

戴爱莲像

"戴"同声韵，久而久之，人们就以"戴"为这家的本姓。

大约从很小的时候起，爱莲就显露出对于音乐和舞蹈的特殊兴趣。小小的爱莲常常跑到离家较远的一所只为白人开设的舞蹈学校附近，不为别的，只为了能看看那些出入舞校大门的孩子们。他们是多么令人羡慕啊！12岁那一年，爱莲终于以自己的聪颖和躲在舞校大门外"偷"学的一些舞蹈动作，考进了当地那唯一的舞蹈学校。要知道，这是该校有史以来第一次接受一个黄种人。消息传到戴家，举家欢乐，甚至就连附近的华侨们都跑来祝贺，因为这在一个英属的殖民地是破天荒的事情。在这所学校里，戴爱莲开始接触西方芭蕾舞最基础的动作，并且还学跳了不少带有当地文化色彩的民间舞蹈。在她充满幻想的少年之心里，舞蹈，就是一个永恒的神灵。

戴爱莲是从学习芭蕾舞开始她真正的舞蹈表演艺术事业的。那是她15岁时，随母亲来到英国伦敦，先后在舞蹈大师安东·道林、玛丽·兰伯特和玛格丽特·克拉斯克等人的舞校或舞团里学习跳舞。在整整9年的时间里，她如同一块永不知足的海绵，汲取芭蕾舞的知识，比别人更严格地要求自己。由于家境并不富裕，所以她必须半工半读，有时甚至还要忍饥挨饿。除此之外，戴爱莲还要比其他学生面对着更多一层的挑战——她是黄皮肤、黑头发的亚洲人，是一个中国人。有的人总是向她投来怀疑的目光，好像在说：中国人也能跳芭蕾舞吗？

面对这一切，戴爱莲没有一丝一毫的犹豫和退缩，她用加倍的努力和不可怀疑的中国人的自尊，在英国芭蕾舞界闯天

下。她不惧寒流和冷雾，不管打工的劳累与困苦，向着艺术的最高境界努力奋进，奋进！刚到伦敦时，戴爱莲只能在一些小地方参与临时性的演出，在餐厅里做洗碗工的同时做一点短暂的表演。然而，几年之后，她已经可以参加舞蹈团的正式演出并担任重要的角色。有一天，她看见街上的演出海报，上面标名是玛丽·魏格曼的舞蹈团。这是戴爱莲久仰的名字，她用自己平时省吃俭用积攒的钱去买了一张票。那个晚上，戴爱莲居然兴奋得难以入睡。她感到现代舞能够最大限度地发挥人体的律动，有效地表达现代人的思想和感情，而只学习芭蕾舞是不够的。于是，戴爱莲很快地想办法加入了魏格曼的一个舞蹈工作室，开始进行现代舞的艰苦训练。1936年到1938年，她还加入了英国罗伯特现代舞团、俄雪舞蹈团，边工作边学舞，积累自己的艺术经验。

20世纪30年代中期以后，西方现代舞思潮广泛兴起，爱好舞蹈的人、文化界人士，以及那些对社会政治问题特别敏感的人们，都在议论着现代主义艺术，议论着《绿色的桌子》、《城市》等全新的舞蹈作品。与那些现代舞的前锋们一起工作，是戴爱莲的希望。1939年，经过一场严格的考试，戴爱莲终于获得尤斯·莱德舞蹈学校奖学金，并有了机会加入世界著名的尤斯芭蕾舞团，深入地学习现代舞大师鲁道夫·冯·拉班的理论和舞谱体系，学习德国表现主义舞蹈的动作技术和创作方法。在尤斯舞蹈团的时日，对戴爱莲后来的艺术生涯有十分重要的影响。从这时起，戴爱莲已经开始思考她的艺术道路。受到尤斯舞蹈创作的启发，更因为远方的祖国在遭受日本侵略者的蹂躏，在英国学

习和工作期间，戴爱莲编排了《警醒》、《森林女神》、《拾穗女》等舞蹈，在伦敦等地演出，为抗日筹集资金。

1940年，戴爱莲历经许多辛苦，取道香港返回祖国。这个从小生在国外，还不太会说中文的舞蹈家，看到祖国的山山水水，一方面心中荡漾着难耐的激情，另一方面，国土沦丧，人民遭难，又激发了她的创作灵感。短短的时间里，已经有不少新作问世。在香港，戴爱莲与宋庆龄结下了深厚的友谊，并为"保卫中国同盟"、"昆明惠滇医院募捐委员会"等单位举行了多次义演。《东江》就是她回国后的第一批作品之一。她用独舞的形式，表现广东东江的渔民出海打鱼，突然遭到日本飞机的狂轰滥炸，渔船沉海，人员伤亡，死者故去，生者悲哀，愤怒的中国人民早已按捺不住满腔的复仇火焰，决心抗战到底。戴爱莲在舞蹈中运用了许多很有力量感和质感的现代舞动作，观看过的人无不拍手称赞。

《思乡曲》是戴爱莲有感于著名音乐家马思聪的《绥远组曲》而创作的，1942年首演于广西桂林。我们在前面已经做过一点描述。在这部作品里，戴爱莲似乎从音乐里听到了一种悲妇的哭泣。于是，她采用组曲中的《思乡曲》创作了同名独舞，表现一位绥远妇女因日军的侵略而家破子亡、背井离乡、到处流浪的生活。困境里，绥远妇人不禁想起了昔日在家乡时的美好光景。阳光灿烂地照耀着，家人幸福地团聚在一起，她全身心地沐浴在光明之中。突然，敌机的轰炸使她的美好回忆再次破碎。泪水止不住地流下来，湿透了她长长的手巾。她挥舞着白色的手巾，一任狂风吹动，在风中一次又一次地从舞

台后面向观众跳跃而来，表示她宁死不屈的报仇之心。在这个舞蹈里，戴爱莲学用了昆曲的表演动作，又变戏曲的长袖为手帕，结合西方现代舞的创作方法，很恰当地用舞蹈动作表达了饱受战乱之苦的中国妇女的悲哀与仇恨。每当这个舞蹈演出时，台下的观众都会流下同情的眼泪。

《空袭》是戴爱莲此一时期的一个代表作。她提示着自己的创作意图和作品形态——

抗战期间我在四川居住了五年，经历了多次日本鬼子的大轰炸。因此我创作了有一定情节的舞蹈作品《空袭》。舞中有四个人物：母亲、两个儿子以及在一次空袭中牺牲的女儿的幽灵。警报声响后，两个儿子带母亲进入路边的防空洞。母亲边走边想念女儿，她仿佛看到女儿的幽灵出现了，身穿白色衣裤，身上画了一个淌着鲜血的红心。她一再追随，企图抓住女儿，拥抱她。儿子们见不到幽灵，他们多次拉母亲进防空洞，但母亲不断挣脱，去追幽灵。最后她终于明白无法追上，只得默默随儿子进防空洞。[17]

从英国回到祖国后，戴爱莲以她在特立尼达岛上学舞的经验，对中国各个民族的舞蹈产生了强烈兴趣；在英国时，一些著名人类学家所发表的对不同国家、不同民族风俗和民族艺术的研究报告，也给予她不少启发。1942年，中国现代史上的第一次向民间艺术学习的热潮，在延安轰轰烈烈地发生和展开。消息传到大后方的重

[17]戴爱莲《我的艺术与生活》，罗斌、吴静姝记录整理，人民音乐出版社、华乐出版社2003年版，第89页。

庆,人们都很兴奋,戴爱莲也很受鼓舞。不过,1945年在重庆新华日报社门前举行的秧歌表演会,才真正让在场的戴爱莲难以抑制内心的激动。人们在热烈讨论:为什么新秧歌有那么大的魅力?为什么新秧歌既好看又有活力?戴爱莲听着议论,不多说话,心中却有数。她当时正在陶行知所创办的"育才学校"里教授芭蕾舞课。看完新秧歌《兄妹开荒》、《夫妻识字》等节目回到育才学校的住地青木关,她决定暂时停止芭蕾舞的课程,组织学生和部分老师参加秧歌表演。从那以后,戴爱莲就与叶浅予等人一起深入到西康藏族地区,有计划地搜集、记录、整理少数民族舞蹈。她在西康遇到了一个叫"格桑悦希"的藏族同胞。两人一见如故。豪爽而热情的格桑酷爱自己本民族的文化艺术,不怕麻烦地教戴爱莲跳藏族舞蹈"锅庄"和"弦子"。为什么戴爱莲这样迅速地就对远在延安的新秧歌运动作出了反应呢?因为她从踏上祖国的第一天起,就已经在注意民间歌舞了。《青春舞曲》(1941年创作)是她跟新疆的一个朋友学舞后再加工而成的。《哑子背疯》(1941年创作)是她向桂剧名角"小飞燕"学习的动作和造型。所有这些,在艺术道路上直接导引出了一个重大的舞蹈历史事件——1946年3月6日,在重庆青年馆举行的"边疆音乐舞蹈大会"。

用别开生面、独树一帜、继往开来等词语来形容"边疆音乐舞蹈大会",一点都不为过。这场演出自身受到了延安新秧歌运动的启示和鼓励,同时又对中国现当代舞蹈历史发生了极为深远的影响。这个被叫做"大会"的舞蹈演出,倡导者就是戴爱莲。也正是在这场演出里,戴爱莲奉

"边疆音乐舞蹈大会"1946年的宣传画

献了几个享誉全国、跳遍全国、影响了全国的著名舞蹈作品。

《瑶人之鼓》是戴爱莲的代表作之一,1946年元月首演于重庆。这是她路经广西向民间艺人学习后创作的。在边疆音乐舞蹈大会上,也就是1946年3月6日这一天,《瑶人之鼓》的演出情形如下——

戴爱莲与叶浅予、彭松、隆徵丘等人合作,一面硕大的鼓,摆放在舞台中央。戴爱莲身穿瑶族的短裙、长筒棉袜、窄袖黑色上衣,头顶上扎着瑶族妇女包头。她挥起鼓槌,击打出第一个鼓点,镇静地、慢慢地转动起来。鼓声有节奏地发出,忽而轻快,忽而沉稳。个子不大的戴爱莲在那面大鼓前显得非常镇静和自信,向左跨越一步,再向右跳回,身体随着每一次击鼓而上下起伏,如同一个天降的舞神。她对那面大鼓似乎有着无限依

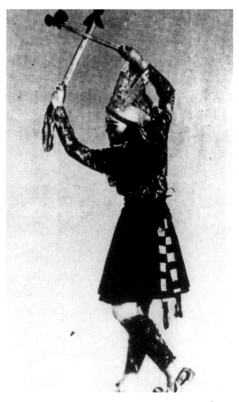

戴爱莲1944年创作、在边疆音乐舞蹈大会上首次公演的《瑶人之鼓》

恋,又好像带着一种敬畏。鼓声越发快起来了,舞蹈的身体也越来越迅速地扭动,并且时而加入几个旋转。在鼓声与舞动之中,人们仿佛看到了瑶族人对于神灵的祭祀和这个民族纯朴的性格。

在边疆音乐舞蹈大会上,另外一个引人注目的作品是《巴安弦子》(1946年首演于重庆)。当藏族的音乐在青年馆的大厅里回响起来的时候,人们不禁心情荡漾,太好听了!

戴爱莲从舞台深处蹒跚而出,那个归国侨胞的样子完全没有了,只见她穿了一身藏族的长袍,宽松的长袖拖曳到脚面,彩条拼成的前襟显得格外漂亮。戴爱莲轻缓地扬起了长袖,微微侧身,双腿有弹性地颤动,慢慢回转着,回转着,好似已经忘记了表演舞台上的一切。当音乐渐渐进入快板时,她的大袖子已然变成了飘在舞

台上空的一片彩云，一条雨虹，一阵蓝天和白云送来的高原之风。久居大都市里的人们从来没有看过这样美妙的舞蹈，也从没见过这样的舞蹈艺术家。

这一天，戴爱莲的名字一下子传遍了重庆的每个角落。

人们都在议论那场表演，甚至重庆的《新华日报》还发表了专文以致祝贺，因为这是中国现代舞蹈史上首次以边疆少数民族的歌舞为主题所举行的专场晚会，就连许多藏族同胞都十分惊讶自己的歌舞不但可以走向当代都市舞台，而且竟然是如此的精彩！

边疆音乐舞蹈大会公演使整个山城像开了锅似的沸腾起来。当这些鲜艳夺目、各具风采、充满活力的民族艺术呈现在舞台上时，人们为初次看到自己民族的艺术宝藏而惊叹。

同年4月在沙坪坝南开大学礼堂演出时，人们高兴地说：“沙坪坝的春天来了！”[18]带来这满城春色的，就是戴爱莲。

这些由戴爱莲创作并表演的舞蹈、舞剧，在思想内容和艺术表现手法上都与她早年在伦敦的学习关系密切。在这些作品里，我们能够鲜明地感受到社会生活的真实被大胆地揭示出来。特别是那些普通人的苦难，战争的残酷，人心中希望破碎的过程，以及永远不熄灭的生命之火，通过或者飞扬，或者低垂，或者收缩，或者爆发的舞蹈动作，得到仔细的表达。我们可以毫不夸张地说，戴爱莲是第一个把德国表现主义舞蹈的创作方法与中国的社会问

[18]叶浅予《戴爱莲的舞蹈生涯》，《舞蹈论丛》1988年第3期，第23页。

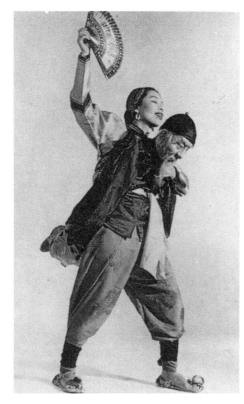

戴爱莲表演《哑子背疯》

题结合起来进行艺术探索的舞蹈家，并且在三四十年代就取得了突出的成就。她是在西方现代舞蹈与中国舞蹈之间架设桥梁的艺术工程师。

《苗家月》（1941年）、《瑶人之鼓》、《哑子背疯》、《春游》（1946

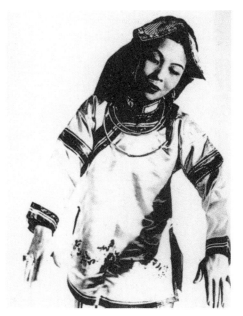

1946年边疆音乐舞蹈大会戴爱莲首次公演《嘉戎酒会》

年）、《巴安弦子》、《青春舞曲》等舞蹈，代表着戴爱莲在舞蹈创作领域的成功。从那以后，戴爱莲为了舞蹈事业，走南闯北，又穿行于中国和欧洲之间。1946年，她在上海逸园连演4场，场场爆满，“边疆舞”一时间在上海的许多中小学校里流传开，造成人人谈论边疆舞、人人争看边疆舞的神奇现象。1946年9月，戴爱莲到美国访问，演出边疆舞，引起众多的好评。1948年她在北平一些大学里教授边疆舞。1949年1月，中国人民解放军和平进入北平，戴爱莲在欢迎大会上表演她拿手的《青春舞曲》，不仅备受许多领导人的赞美，而且在当时的北平刮起了一阵学演边疆歌舞风潮。

边疆音乐舞蹈大会为中国现代舞蹈史提供了一批有影响的作品，戴爱莲和彭松等人创作的《哑子背疯》、《嘉戎酒会》、《端公驱鬼》、《春游》、《倮倮情歌》等，体现了民族文化整理与开掘上的最新收获。这也是首次以边疆少数民族的歌舞为主题所举行的专场晚会。边疆舞蹈是反对黑暗统治、歌颂各民族民主与平等、礼赞新生活的一个时代主旋律，是千万人心中理想的象征。

戴爱莲走出了一条全新的舞蹈艺术道路，备受后人赞誉。她在边疆音乐舞蹈大会上发表了一番讲话，题目是“发展中国舞蹈第一步”。那是1946年，她已经开始真正思考整个中国舞蹈的未来发展道路了。因为这篇讲话的重要性，我们将全文转录于此——

中国有舞蹈的历史，但要找出千年以前正确的细节却相当困难，我们只读到历史上有舞蹈这回事，而关于

舞蹈的更多事实只好从塑像、壁画、版画等遗迹中去想象了。

大概唐末以后，舞蹈由盛行而渐趋衰退，也可以说当它被新兴的歌剧吞并以后，它就中止成为独立的艺术了。歌剧里的身段手势，很明显地就是舞蹈动作。

照我国广大领土而论，今天的中国舞蹈是比较贫乏的。中国的人口主要是由汉族所组成的，假使我们要看看汉族的舞蹈或类似舞蹈的东西，第一是歌剧里面的剧舞；第二是存在于北方民间的跳秧歌（这种形式的舞在已解放的区域里正在普遍地复兴），属于土风舞；第三是新年里龙灯舞、舞狮子，属于节庆舞；第四是和尚道士为丧家超度作道场，可以算是典礼舞。

除了剧舞，上面所提的几种舞蹈，是极简陋的，但为研究中国舞蹈，对任何类似舞蹈的东西，应一律看待。

当我们访问中国少数民族的时候，我们发现了舞蹈的宝库。新疆是最丰富的，但是在形式上与其说近于中国不如说更近乎俄罗斯和印度。

西康藏族的土风舞，特别是巴安的，看起来非常动人。有一个有趣的事实是他们的歌舞和日本的相像得出奇，因此竟使两方面惊奇得不由自主地大叫"这简直像我们的歌和舞呀！"，虽然日本和西藏并没有历史的关系。这就可以简捷地推断西康藏族的土风舞和大和民族的都是从中国内地传过去的，而且从唐朝以后始终没有变动地遗留下来。我们也能够记忆日本和西藏的文化是完完全全受到汉族的影响，特别在唐朝的时候。

除了西康的土风舞，东西更远一点可以发现拉萨的踢踏舞。拉萨也是

宗教面具舞（跳神）的老家，这种舞表演起来非常激烈，而且是比较简单的。

四川西北部的羌民和广西的瑶民，始终保存着他们在疾病婚丧的时候举行的原始舞蹈，这原始舞蹈和一切原始艺术一样，可启发研究者的伟大的灵感。

嘉戎也是四川西北的小民族，他们有土风舞，这很可能像保保一样是从藏族那儿学来的。羌民则从嘉戎那儿学习。

三年来中国舞蹈艺术社为创作中国舞剧作过一番努力，故事内容是中国的，表演的是中国人，但不能说那是真正的中国舞剧。我们用了外国的技巧和步法来传达故事，好像用外国话讲中国故事，这是观众显然明白的。可以说过去三年的工作是建立舞蹈成为一种独立艺术的第一步，不过就创造"中国舞"而论，那是一个错误的方向。因为缺乏中国舞蹈习惯的知识，而采取了那个步骤。我回到祖国来的目的是学习现存的中国舞蹈，到现在为止，学习的机会非常之少。因为汉族缺乏舞蹈，所以我注意到边疆的民族。

舞蹈的历史，开始先有原始舞发展为土风舞，以后进展到美化的舞蹈。如果我们要发展中国舞蹈，第一步需要收集国内各民族的舞蹈素材，然后广泛地综合起来加以发展。

为建立中国舞蹈成为独立的剧场艺术的坚定的第一步，现在大家可以有机会，来证明了。这次节目里面包含大部分少数民族舞蹈，这些舞蹈介绍到舞台上来本来太简单，为了编制形式上的考虑，多多少少有些是经过改变了的。有几个节目照原本演出，有些是根据直接或间接的素材加以发

展改编的。

因为经济的限制，舞蹈研究者不可能有充分的时间到处旅行，以探索各种舞蹈素材的来源，作为一个通盘的研究。将来希望能够给予一些对于舞蹈工作有兴趣的人以可能的便利，对中国一切舞蹈作一次完整的学习，以这些材料，为舞台建立起新的中国现代舞。同时还得展开土风舞运动，要每个人为娱乐自己而舞，从日常生活的烦恼里得到解放。[19]

时隔多年之后，作为《舞蹈》副主编的胡克曾经向叶浅予询问"边疆音乐舞蹈大会"的来由，叶先生当时与戴爱莲是最亲密的人，他笑谈说："她到中国来搞什么？她是个华侨，学的都是外国东西，回国想做个真正的国人，就得向民族舞蹈学习。可能也受到我的影响，因为我是搞民族东西的，这条路比较宽，芭蕾比较窄，就是纯粹现代舞也比较窄，群众基础差。搞民族艺术是个广阔的天地。搞民族舞蹈有两个方面：一是戏曲舞蹈，一是民间舞蹈。当时在大后方，有条件搜集民间材料，想搜集些材料搞个表演会，没准备一定搞边疆乐舞大会。后来，客观形势的发展，几个人不一定能搞得起来，所以邀请了一些人帮忙。这次演出因为有少数民族上层人物和地方政府支持，有些人就不敢捣乱了。"[20]

戴爱莲是中国现当代舞蹈史上卓有成就的舞蹈家，得到许多人的尊敬。她历任华北大学三部舞蹈队队长、中央戏剧

[19]转引自董锡玖、隆荫培主编《新中国舞蹈的奠基石》，天马出版社2008年版，第579页。
[20]胡克《访叶浅予——忆重庆边疆舞蹈大会》，见《舞蹈论丛》1982年第3期。

学院舞蹈团团长、中央歌舞团团长、北京舞蹈学校第一任校长，她积极参与创建了中央芭蕾舞团。戴爱莲与他人合作创作的大型歌舞《人民胜利万岁》、《祖国建设大秧歌》，舞剧《和平鸽》，成为新中国成立后第一批活跃的舞蹈作品。她所创作的《荷花舞》、《飞天》等作品，在50年代中国舞蹈创作中成为具有代表性的经典之作。这些作品在世界青年与学生和平友谊联欢节上获得了好评和奖章。对于自己艺术创作的源头，戴爱莲认为有两个至关重要的人，一是恩利科·切凯蒂，被她称为"祖父"级的导师，"他给了我古典芭蕾的基本原理。切凯蒂建立了一整套科学的训练体系，被公认为芭蕾历史上最伟大的教员之一"，这是戴爱莲在英国留学时期的重大收获。第二个人，是鲁道夫·冯·拉班，被她称作"外公"，因为拉班的两个舞蹈理论——"空间协调学"（Choreotics）和"动力学"（Eukenetics），"一直运用于我的编导、表演和教学中"[21]。

戴爱莲自踏上祖国的土地之后，就开始从事舞蹈教育，坚持在中国传授芭蕾舞，采用西方人类学的眼光观察中国民族民间舞蹈，为40年代到50年代的中国培养了一批有相当水平的舞蹈人才。她在新舞蹈艺术的开拓运动中，坚持为促进中外舞蹈交流工作，曾多次出访，将中国的舞蹈作品和人才介绍给世界舞台，为中国舞蹈事业的发展做出了杰出贡献。戴爱莲的国际舞蹈交流活动也取得了西方舞蹈世界的

[21]戴爱莲《我的艺术与生活》，罗斌、吴静姝记录整理，人民音乐出版社、华乐出版社2003年版，第66页。

广泛尊敬。英国著名雕塑家索克普曾经满怀感情地在1939年为她雕塑了一个头像；1981年英国皇家舞蹈学院为表彰她促进中英友谊，以及她为舞蹈做出的贡献，将头像安放在该学院大厅，并举行了隆重的揭幕仪式。戴爱莲历任中央芭蕾舞团团长、顾问，中国舞蹈家协会副主席、名誉主席，中国文学艺术界联合会委员，联合国教科文组织国际舞蹈理事会主席等。

戴爱莲被亲切地称为"我们的边疆舞蹈家"。中国千百年来默默无闻的边疆少数民族舞蹈之光彩，因为有了戴先生，在20世纪的中国舞蹈舞台上绽放出夺目的光彩！

四、康巴尔汗舞蹈艺术的魅力

论及20世纪40年代中国民族舞蹈文化建设，就必须提到另外一位卓有贡献的舞蹈家康巴尔汗。

康巴尔汗（1922-1994），全名康巴尔汗·艾买提，维吾尔族舞蹈表演艺术

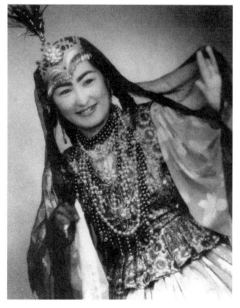

康巴尔汗

家、教育家。生于新疆维吾尔自治区喀什一个民间艺人家庭。1927年随父母到苏联。1935年考入乌兹别克斯坦芭蕾学校。1937年加入塔什干红旗歌舞团，在大型歌舞剧《安娜尔汗》和《划船曲》中担任重要角色，并在许多舞蹈中担任独舞和领舞，显示出特有的端庄典雅的艺术气质和超人的表演才华。康巴尔汗的出现，不仅是新疆舞蹈艺术的一次历史机遇，而且是新疆歌舞艺术向现代舞蹈艺术提升的转折点。要理解这一点，就必须深入理解她的艺术历程。

如果你有机会从天山脚下出发，穿越茫茫大戈壁滩，绕过一个又一个沙漠上的绿洲，一直向西行，你就会到达一个叫"喀什噶尔"的城市。这里，高高的、碧绿的钻天杨树脚下，长长的、笔直的沙土路通向郊区的大巴扎。"巴扎"，在维吾尔语中是"集市"的意思；在新疆人民的生活里，那不仅意味着进行商品买卖以满足自己的日常所需，而且还意味着聚集在一起随意歌舞，以满足自己精神生活的需求。每当太阳落山，不知是谁的家里敲响了第一声手鼓，激动人心的时刻就离你不远了。吃过晚饭的，甚至还没有吃过饭的，都会向手鼓发出响声的地方聚拢而去。年轻的姑娘们与小伙子在歌舞里悄悄地交换着爱的信息，上了年纪的人同样在歌舞中尽情欢乐，似乎只有他们才更能体会这歌舞海洋的无穷乐趣。

喀什是一座名副其实的歌舞之城，天山南麓的歌舞之乡。康巴尔汗的父亲名叫艾买提·库尔班，是个性格开朗、爱唱歌、爱讲故事的热心人，在邻里之中十分受人尊重。小康巴尔汗长得聪明伶俐，招人喜爱。她似乎天生对歌舞就很敏感，每

当听见远处传来"热瓦普"或"冬不拉"弹奏的声音，她都会情不自禁地屏住呼吸，仔细聆听，有时甚至还随着音乐曲调手舞足蹈起来。家里的人慢慢发现了小康巴尔汗对歌舞的兴趣，还发现随着年龄的增大，她越发漂亮美丽、光彩照人。她还有个妹妹，叫古丽贝赫兰姆，姐妹二人都十分出众。

在康巴尔汗很小的时候，家乡的人们为生活所迫，纷纷出走他乡，到一些苏联的市镇上去打工。生活的艰辛使这里的人们更加珍视自己的民族传统。在多少有些动荡不安的日子里，康巴尔汗却天性快活地看待周围的一切。她特别爱唱、爱笑，带给家人许多安慰。当她在新的环境里感到陌生和恐惧的时候，她的父亲就会给她讲述有关祖国的事情。她听得入了迷，幼小的心中埋下了对祖国的深深的向往。另一方面，到处行旅的生活给了康巴尔汗开阔眼界的机会，使她见到了许多在家里不能见到的事情。特别是苏联人民对于歌舞艺术的热爱，哈萨克舞蹈柔软的手臂动作，美妙的、装饰着高高的猫头鹰羽毛的哈萨克姑娘的奇妙舞姿，都使康巴尔汗流连忘返。

康巴尔汗小学即将毕业的时候，苏联塔玛勒哈侬舞蹈学校到她所在的小学招生。老师被眼前的这个孩子吸引住了：匀称的四肢，良好的乐感，还有那天生的一副聪颖灵敏的模样，看上去就是一个舞蹈的好苗子。康巴尔汗被录取了。

这是一所以著名舞蹈艺术家的名字命名的舞蹈学校。在这里，康巴尔汗受到严格的基础训练。她要同时学习芭蕾舞和民族舞（苏联境内的哈萨克斯坦族、乌孜别克族舞蹈）。不久，她的妹妹也来到这所学校，姐妹二人立即成为校园里的热门人物。塔玛勒哈侬亲自教授民族舞蹈，她对康巴尔汗的妹妹爱护有加；而姐妹俩的芭蕾老师、以严格规范和风格纯正著称的杜金斯卡娅则给了她们极为坚实的基本功训练。[22]

康巴尔汗在苏联生活的转折点，是一次舞蹈课程。一天，老师在课堂上开始教授维吾尔族舞蹈。康巴尔汗下课之后，兴冲冲地回到家中，把自己的新收获表演给母亲看。她想得到母亲的夸奖，谁知，母亲看过之后，却显得有些激动，连连说道："不，不！我们维吾尔族的舞蹈不是这样跳的。"说罢，平时埋头于家务事的母亲放下了手中的活计，随着轻轻的哼鸣，翩翩起舞。康巴尔汗一下子看呆了。

那稳重而有弹性的身躯好像灌注了无限的生命活力。头和肩部的配合在奇妙的变化中多姿多彩，富于韵味。转身，侧胯步，稍一停顿，又连贯舞去，简直让人追随不上……

这一瞬间，康巴尔汗明白了许多道理，她明白了维吾尔族的舞蹈是天下最能与自己相通的舞蹈，因为自己的血液里已经流淌着民族的灵魂；她明白了维吾尔族是个了不起的民族，因为在这个民族的舞蹈里有一种非常自信、非常骄傲的精神；她还明白了自己的真正事业应该在自己出生的地方。

她暗自做了一个决定：要尽自己最大的努力，将维吾尔族的舞蹈练成。一旦学业完成，就返回到那魂牵梦萦的故土去！

[22]参见何健安《新疆第一代舞蹈家康巴尔汗》，见《中国当代舞蹈家的故事》，人民音乐出版社1987年版。

1939年，对于康巴尔汗来说，是个重要的年份。她在这一年先被阿拉木图红旗歌舞团吸收为演员，又于年底进入莫斯科音乐舞蹈学院。在歌舞的海洋里，康巴尔汗欣喜若狂，像一块巨大的海绵，最大限度地汲取各民族的舞蹈精华。不过，在这段时间里，她从来就没有停止对维吾尔族舞蹈的学习、研究、加工和改编。她向母亲学，向周围的舞蹈家学，向一切对自己民族有了解的人学习。就在这样的过程里，康巴尔汗在民族舞蹈的基础上，排练完成了新的舞蹈《林帕黛》。后来，她又改编完成了另一个舞蹈《乌夏克》。渐渐地，人们开始熟悉康巴尔汗的名字，了解她的表演风格，喜欢她味道独特的作品。然而，这一切并不能动摇她回归家乡的决心。她时时刻刻没有忘记早逝的父亲的最大心愿——回到新疆的故土去，回到那个到处是歌舞的喀什去！

康巴尔汗的一生，是一位民族舞蹈家光荣的一生，是充满了民族骄傲的一生。她到底演出了多少场次，观众到底有多少，恐怕谁也计算不清。热爱她的艺术的人，不仅有新疆各民族的人民，而且还有中华大地和海外所有那些观看过她的演出的人们。她被赞誉为美丽的"天山之花"。

在康巴尔汗的一生中，她的演艺生涯富有传奇色彩。那还是在莫斯科的时候，有一天，康巴尔汗接到通知，要进克里姆林宫演出，同台演出的还有苏联最著名的舞蹈家乌兰诺娃、别列申斯卡娅等。等到演出的大幕拉开时，她惊喜地看见在观众席上坐着苏联的领导人斯大林、伏罗希洛夫、马林科夫等。不久，康巴尔汗就听到了报幕员清亮的声音：下一个舞蹈，维吾

康巴尔汗舞姿

尔族舞《林帕黛》；表演者：来自中国新疆喀什的康巴尔汗·库尔班诺娃。

听到这样的报幕词，康巴尔汗的心都要跳出来了。此时此刻，她才真正意识到，对于自己来说，这绝不是一次简单的演出，而是一次代表中国舞蹈家所做的特殊表演。一时间，她紧张得不知该怎样才能使狂跳的心稍稍平静一些。突然，她想到了母亲，想起母亲在平日手把手地教她跳舞的情形。渐渐地，她找到了艺术的感觉。那是维吾尔族舞蹈特有的风格：骄傲自信又淳朴自然，优美灵巧又稳重含蓄。

演出开始了——

康巴尔汗迈出了第一步，好似从大戈壁一望无际的旷野上远远地飘荡出一个纯纯的音符。紧接着，康巴尔汗的身体轻轻一动，带有些许闪烁的意味，引发出后来的一系列舞蹈。当音乐慢板旋律悠悠然地展开的时候，

康巴尔汗跳得富于抒情性，很有节制地、慢慢地让身体向左侧倾倒，头颅微微扬起，下巴骄傲地向前翘着，然后好像被自己身体里的一股看不见的力量所驱使，手臂渐渐抬起，极力向远方伸出，伸出……

音乐的旋律开始加快了。康巴尔汗听到了音乐变得激越起来的性格，但是，她还是有控制地进行着她自己的舞蹈动作，小心地让心中的感情慢慢地流露出来。她似乎更加了解乐曲中的含义，好像她就是音乐的一个组成部分。

突然之间，康巴尔汗在动作里加进了一个甩动手臂的舞姿，手腕也随后上扬，在头顶附近俏丽地翻转着，甩动着；她的头颈只有在很少的时候才有微微的一点摆动，但是就这一点点的摆动，往往引起人们丰富的联想。这一点点摆动，是新疆舞蹈中经常被运用的舞蹈技巧，但是在康巴尔汗的身上，"动脖子"并不是舞蹈的中心，而是舞蹈之河流在流淌当中翻起的一朵小花。

这是维吾尔族的舞蹈《林帕黛》——我们民族最古老、最优秀的传统舞蹈之一，经过康巴尔汗的表演之后，成为新疆舞蹈宝库中的一份重要遗产！

这次演出，在维吾尔族舞蹈的历史上具有非同寻常的意义。因为，在此之前，欧洲的艺术舞台上还很少见到中国新疆各民族的歌舞表演。当康巴尔汗的名字在苏联及东欧一些国家传开以后，人们才真正认识和了解了维吾尔族歌舞艺术的动人之处。当然，这与康巴尔汗长期的刻苦学习分不开，更与她钻研舞蹈、结合在国外的艺术实践而努力加工《林帕黛》有极大的

关系。可以这样说，没有康巴尔汗，也就没有《林帕黛》为世界许多国家的人们所熟悉和喜爱的今天。

1942年，康巴尔汗终于梦想成真，和自己的母亲与妹妹一起回到了祖国。当她经过国境线的那一瞬间，禁不住潸然泪下，心里翻涌起许多往事。她想起为了培养她而付出无数心血的慈爱的父亲，想起了自己的舞蹈老师及在苏联所学到的知识，想起了那些严格训练的日日夜夜，也想起了丈夫不愿同自己一起回归祖国而与她发生的争执，以及她现在必须面临的两地分离的伤心局面。但是，不管怎样，她现在已经站立在祖国的土地上，已经与自己的同胞姐妹们共同呼吸着同一蓝天下的同样清新的空气。

康巴尔汗刚回来时，从生活到演出并不顺利，在创建新疆舞蹈事业时历尽千辛万苦，在一些特定的年代里她甚至不得不在专业上牺牲很多宝贵的时间。但是她始终记着父亲临终时留给她们的一个"百宝箱"——里面装有父亲准备送给家乡亲人的一件件礼物。[23]那是一个流落他乡的人的精神寄托，更是对祖国的一片赤诚之心。康巴尔汗回归祖国，是她艺术生涯中的转折点。新疆的塔城，是她经常参加各种演出的起点，有的时候人们为了看她的演出，连售票处的门窗都被挤坏。她的舞蹈魅力，由此可见一斑。

然而，对于康巴尔汗来说，最重大的事情，要算是1947年9月她随新疆青年歌舞团赴上海、杭州、台湾的巡回演出了。在这次演出里，康巴尔汗除了表演著名的

[23]见阿米娜·买合买提《康巴尔汗的艺术生涯》，《舞蹈论丛》1983年第2期，第67页。

康巴尔汗1946年表演《盘子舞》

《林帕黛》之外，还带来了其姐妹篇《乌夏克》，以及优美的《盘子舞》。当年25岁的康巴尔汗青春动人，美丽绝伦。她的一颦一笑，都让人感到富于神秘色彩；她的舞蹈表演，更是倾倒许许多多的人。康巴尔汗的表演，给久居上海、杭州等大城市的人们吹来一阵清新的边疆艺术之风，引起了人们强烈的兴趣。人们这时才发现，原来连自己身边的盘子、筷子都能在舞蹈里作为道具而得到充分的艺术表现。这简直太神奇了！更神奇的是康巴尔汗的舞蹈。那是有些令人难以捉摸的，它决不同于温和的汉族舞蹈，更与历史中流传的宫廷雅乐、宗教祭祀舞蹈等有着天壤之别。它是发自内心的一声声歌唱，是冲破身体的束缚而流淌出来的生命之歌，是集豪迈劲健与妩媚动人于一体的精彩演出。

一时间，盘子和筷子纷纷敲响在街头巷尾……

该团的巡演，使内地的观众们第一次有机会亲眼目睹新疆歌舞艺术的风采，也知道了康巴尔汗这个响亮的名字。人们每当听说她的演出消息，便提早赶到演出剧场，以先睹为快。她的住所，经常有人拜访，要求签名留念的人络绎不绝；报纸上还发表了专论，评论她说："康巴尔汗的艺术表演，有些矜持，但不失美妙的姿势；有些轻盈，但不失豪放的步伐，对新疆民族文化的贡献，将无比的伟大。"[24]

在上海，康巴尔汗受到著名舞蹈家戴爱莲的热情欢迎。两个相慕已久的大舞蹈家终于见面了。康巴尔汗观看了戴爱莲表演的汉族民间舞《哑子背疯》，见她一个人既扮演老头，又扮演老头所背的"小孩"，动作设计巧妙，表演神态逼真，令康巴尔汗叹为观止。她惊叹中国各个民族都有自己精彩的歌舞艺术。当她看到戴爱

[24]转引自阿米娜·买合买提《康巴尔汗的艺术生涯》，《舞蹈论丛》1983年第2期，第51页。

莲根据向新疆艺人所学而创作表演的新疆舞蹈《青春舞曲》时，不禁十分激动，感到她们之间的心是连在一起的。另一件让康巴尔汗久久不能忘记的事情，是她与京剧艺术大师梅兰芳的会面并建立起来的跨越地域和民族的友谊。梅兰芳盛情邀请她和全团演员们到梅家做客，在那里艺术家之间很快倾心交谈，没有一点隔阂。康巴尔汗看过精美的《贵妃醉酒》，很佩服梅先生的表演艺术；而梅兰芳则请康巴尔汗在家宴上即席歌舞，并赞颂不已。

全国解放以后，康巴尔汗在新的历史条件下，更大地发挥了一个艺术家的作用，成为新疆专业舞蹈艺术教育事业的开拓者和奠基人。她不但自己坚持舞台演出，而且还在新疆各地开办舞蹈学习班，教授舞蹈，培育新人。她在担任西北艺术学院民族艺术系主任、新疆大学艺术系主任、新疆艺术学校副校长期间，主持编订了许多舞蹈教材，将散布在新疆各地的民间舞蹈加以整理、归纳、提高，使之系统化和典型化。就这样，康巴尔汗的学生们，把新疆地区各民族的自娱性民间舞蹈发展成了具有舞台表演艺术水准的剧场艺术形式。对于有着悠久文化传统的新疆来说，这是完成了一个极为重要的历史转变。

1950年的国庆节前夕，康巴尔汗来到北京，作为新疆代表团的一名艺术家成员参加国庆大典。在接受国家领导人的接见时，毛泽东主席握着她的手说："我熟悉你的名字，我知道你。"

《林帕黛》及其姐妹篇《乌夏克》，是康巴尔汗在中国的成名作。《盘子舞》是她舞蹈艺术成就的最高代表，使许许多多人为之倾倒。康巴尔汗之舞蹈风格典雅

中透露出温馨，高贵中传达出亲切，自然而流畅。

康巴尔汗以她自己端庄、潇洒、流畅的舞蹈风格，以她经典性的作品，征服了苏联、东欧和世界许多国家的人民，轰动了20世纪40年代的国民党统治区，赢得了中国共产党人和新中国人民的极大尊敬，她是跨越时代的舞蹈艺术家。

20世纪40-50年代，是康巴尔汗演艺生涯的鼎盛时期。她的表演风格端庄高雅、轻盈流畅，能够传达出一种传统美与现代艺术和谐相融的韵律之美。这一点，既和她在苏联接受过舞蹈艺术教育有关，又和她回到祖国对新疆维吾尔族传统歌舞艺术作了细致的收集、整理和改编密切相关。康巴尔汗采用现代艺术的方法对新疆地区传统的舞蹈进行新的探索，大胆冲破宗教及封建思想的约束，创作了一些全新的、与传统民族表演艺术不同的剧场舞蹈。比如说，她改变了维吾尔族舞蹈中目光只以俯视为美的制约，打破了歌舞表演中情感大多比较收敛的传统制约，改变了维吾尔族舞蹈手位不可高过眉线和头部的约束，等等。可以说，康巴尔汗把新疆传统民族自娱性舞蹈发展成了当代的舞台艺术，把散落在民间的舞蹈珍珠穿成了闪光的、具有当代艺术魅力的项链。

康巴尔汗被称作"新疆第一舞人"。

五、国统区民族舞蹈的建设

如果说吴晓邦所倡导的"新舞蹈"、延安的"新秧歌"、戴爱莲等人开拓的"边疆舞"，构成了20世纪30-40年代中期中国舞蹈最盛大的发展景观，那么，20

世纪40年代中期以后，中国舞蹈民族化的创作则是这三大舞蹈力量合理的发展，因此受到人们的关注。特别是在抗战胜利之后，一方面还有着与解放战争生活相结合的舞蹈，如吴晓邦所创作的、具有很强烈的艺术表现力的《进军舞》，曾经风靡整个人民解放军各部队，甚至成为一次次战斗前最好的动员令；另一方面，人们已经把舞蹈创作、表演的艺术水平和对于传统舞蹈文化的研究放到了重要的位置上。

1945年成立的中华舞蹈研究会，集中了梁伦、张放、游惠海、陈蕴仪等舞蹈艺术人才。他们大多跟随吴晓邦先生进行过有关"新舞蹈艺术"的理论学习和创作实践，是1945-1946年间活跃于现当代舞坛的生力军。1946年初，举行了成立研究会以来的第一次舞蹈表演晚会。《渔光曲》、《卢沟桥问答》、《阿细跳月》等作品给人耳目一新之感。中华舞蹈研究会的成员们大部分是利用业余时间进行研究、创作和演出。他们坚持新舞蹈艺术运动的艺术主张，把舞蹈要积极反映现实生活、超越程式的束缚作为创作的宗旨。

《五里亭》、《希特勒还在人间》等是那一时期在大西南地区广受人民大众欢迎的舞蹈艺术作品。1946年以后，由于昆明地区国民党镇压民主运动，形势紧张造成了民主艺术作品创作和演出方面的困难，该会主要成员纷纷离开昆明，转而参加中原剧社、中国歌舞剧艺社的活动，中华舞蹈研究会停止了活动。但是，这个进步的、将舞蹈艺术创作和理论结合起来的综合性团体，这个在一定的理性指导下把艺术思想和中国西南少数民族艺术传统结合起来的团体，在20世纪40年代民族舞蹈事业发展中起到了重要作用。

中华舞蹈研究会被公认为做了三件大事：第一，在闻一多的倡导下，深入到云南路南县圭山地区收集民间舞蹈，后在昆明举办了彝族音乐舞蹈会，第一次比较系统地把彝族歌舞文化介绍给广大世人。第二，在梁伦的主持下，创造了一整套儿童舞蹈课程，代替了当时小学中的体育课，在一定程度上深化了黎锦晖所开拓的儿童歌舞事业。第三，举办了音乐舞蹈班，在云南比较好地传播了舞蹈知识，树立了对

中华舞蹈研究会的舞蹈活报剧《希特勒还在人间》梁伦1945年编导

于民族舞蹈文化尊重、研究的态度。这几件大事做得既方向明确又富有成效，可以说与研究会的核心人物梁伦有直接关系。

梁伦（1921- ），舞蹈编导家、教育家。别名梁汉伦。广东高要人。抗日战争爆发后积极投身到抗日救亡运动中，先后参加过洪流剧团、复兴剧社等进步团体。曾就学于广东省立艺术专科学校戏剧编导专业，以出色的成绩毕业后留校任教，在该校实验剧团任导演兼演员。在参与多部中外名剧演出的实践里，打下了深厚的戏剧功底。梁伦在系统地向吴晓邦学习了舞蹈之后，开始了他长达半个世纪的舞蹈艺术探索。他在吴先生的指引下开始从事舞蹈创作，先后有《渔光曲》、《卢沟桥问答》、《饥饿的人民》、《希特勒还在人间》，小舞剧《五里亭》，大型儿童舞剧《幸运鱼》等大量作品问世。他曾经深入少数民族地区搜集、改编民间舞蹈，创作了《阿细跳月》、《撒尼跳鼓》等。40年代中后期，梁伦参加了中原剧社、中国歌

舞剧艺社的舞蹈创作活动，做舞蹈编导、教员兼演员。在此期间他的作品《印尼儿女》、《缅甸情歌》、《天快亮了》，舞剧《驼子回门》、《花轿临门》等，主题积极，思想内容健康，民族艺术风格浓烈，是当时富有建设性的舞蹈作品。

中国歌舞剧艺社，1946年成立于香港，由原演剧五队、七队骨干组成。原名"中国剧艺社"，简称"中艺"。社长丁波，副社长徐洗尘。夏衍、饶彰风等领导考虑到南洋同胞喜爱歌舞，便调梁伦、陈蕴仪等加入，负责组建舞蹈组，将新舞蹈、新歌剧节目融入到演出中。中国歌舞剧艺社在香港及东南亚各国的演出十分活跃，曾先后到泰国曼谷、新加坡、马来西亚的槟城、吉隆坡、巴生等城市和地区演出，两年内共演出300多场，观众达30余万人，甚至创造过8个月连演100余场的惊人纪录。中国歌舞剧艺社在20世纪40年代的民族歌舞创作演出中最重要的贡献是在香港和南洋各地扩大了新舞蹈艺术运动的

影响，扩大了源自新秧歌发源地延安的解放区歌舞艺术的影响，受到广大侨胞的热烈欢迎。梁伦编导的《天快亮了》、《驼子回门》、《希特勒还在人间》、《五里亭》等作品，陈蕴仪编导的《梦幻曲》，史进导演的《中国人民悲欢曲》等节目，受到人们的广泛注意和好评。

中国乐舞学院，是上海一所私立的音乐舞蹈专科学院。1947年7月在上海建立。院长为戴爱莲。初建时由彭松、隆徵丘、朱令楼等主持教学工作。彭、隆二人教授民间舞，叶宁教芭蕾舞，其他舞蹈教员有王克芬、于传谨（袁春）等；音乐教员有郭乃安、何凌（肖晴）、王震亚、盛礼洪、魏鸣泉等，张文纲为兼课教师。学院的教学宗旨是，延续陶行知"教学做合一"的教育思想，在强调艺术实践的理念基础上，将舞、诗、乐、剧、绘画等各种艺术加以综合，并非常注重因人施教。因此，学院分设了本科、普及科和音乐科。本科学制3年。普及科则设立"团体班"，5个月为一期，每周晚授3次课，星期日下午授课。该班以上海各大学的学生为主要传授对象，如沪江大学、圣约翰大学、交通大学、大同大学、光华大学、复旦大学、同济大学、上海音专、上海美专等等。团体班每班约有二十名学生，戴爱莲主张的"边疆舞"和一些著名的汉族民间舞就是这种团体班的主要学习内容。这样的课程设计，非常符合当时全国风起云涌的学生运动，新颖鲜活的民族舞风，来自民间的人民之舞团，正好形象地表达了人民的主体地位，因此满足了爱国学生运动之反饥饿、反内战、追求民主和自由的精神要求。1947年秋，戴爱莲访美回国后担任院长，学生中有戈兆鸿、顾也文、

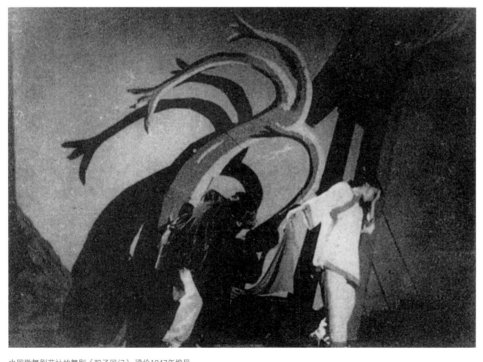

中国歌舞剧艺社的舞剧《驼子回门》梁伦1947年编导

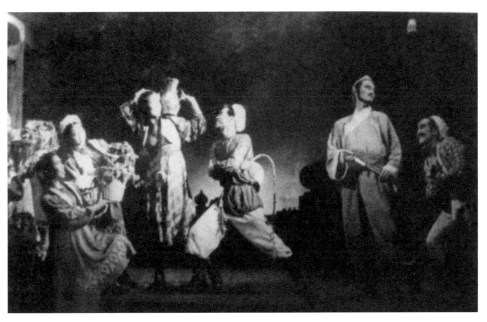

中国歌舞剧艺社的歌舞剧《马车夫之恋》梁伦1946年编导 游惠海、陈蕴仪、李幻、沙基等表演

白水等，培养了一批舞蹈骨干力量。1948年，由于戴爱莲、叶浅予离开学院赴北平，彭松、叶宁也随后离开，学院停办。他们之间再相见，已经是在北平解放欢庆的街头了。

民族舞蹈的建设也体现在儿童舞蹈的活跃方面。

大约从20世纪30年代开始，社会生活大主题就对儿童歌舞的发展有巨大影响，如中国人民抗日救亡的社会大主题对于儿童歌舞表演团体的影响。此外，儿童歌舞又有它的特殊之处，有它自身的创作领域。前文所述的"新安旅行团"、"孩子剧团"，在上海、重庆、桂林、武汉等地创作和演出了一些儿童歌舞和歌舞剧，是40年代活跃的儿童舞蹈队伍。儿童歌舞剧《乐园进行曲》、《儿童解放舞》等作品扩大了儿童歌舞艺术的题材，具有一定的思想深度和鲜明的反战意义。1939年，著名教育家陶行知在抗战大后方的重庆市创办育才学校，1941年初聘任吴晓邦、盛婕开设舞蹈基本知识课和形体训练课，使舞蹈成为育才的必修课之一，并在戴爱莲到达重庆后设立了舞蹈组。陶行知育才学校演剧队是民族歌舞文化建设中儿童歌舞的最大收获。陶行知为儿童歌舞写词，请著名作曲家谱曲，吴晓邦、戴爱莲等人编舞。如此阵容，在当时舞蹈尚不十分普及的情形下十分难得。

育才学校的舞蹈老师们还深入边疆搜集少数民族歌舞，于1946年协助戴爱莲举办了"边疆音乐舞蹈大会"，为中国民族舞蹈艺术的发展探索出一个重要途径。随后，边疆少数民族歌舞与产生在延安的"新秧歌"遥相呼应，构成了那一时代歌舞文艺发展的主流，也成为40年代都市儿童歌舞的一个重要内容。从上海到昆明，从长春到兰州，根据少数民族歌舞编创儿童歌舞成为求民主、求解放的艺术象征。

育才学校演剧队创作和表演的舞蹈作品有《荷叶舞》、《抗日胜利大秧歌》、《化学舞》、《农作舞》、《王大娘补缸》、《向民主小姐求爱》等等。《化学舞》是由孩子们扮演各种化学元素，以

"找朋友"的方式搭配各种化学组合的歌舞。作品中的化学女神如同现实中的化学老师，而"出题"询问的方式则给这个舞蹈平添了几分风趣。舞剧《恩赐》是用寓言舞蹈的方式表现一屠夫与群狗之间有杀戮、有抱怨、有复仇的现实。彭松编导的《乞儿》、《弃婴》等，反映了现实生活中的悲惨面，毫不留情地批判了令人绝望的旧社会。

20世纪40年代民主舞蹈事业的进步，还体现在有些舞蹈和戏剧工作者在发展传统中国戏曲方面所做的努力。当梅兰芳等京剧表演艺术家潜心琢磨汉唐之舞的气象，以提高京剧动作艺术水准的时候，一个名叫阿龙·阿甫夏洛穆夫（1894-1965）的俄籍犹太人也在对中国的传统艺术着迷。他曾在苏黎世音乐学院作曲系学习现代作曲法，在1941-1947年间深入中国民间搜集音乐素材，并极力主张将中国京剧的唱腔部分发展为歌剧，而将"做"与"打"的部分发展为舞剧，用西洋作曲法和创作法开创一种不同于京剧而又含有歌、舞、对白的新型中国歌舞剧。为此，他先后创作了歌剧《古刹惊梦》，舞剧《五行星》，音乐剧《孟姜女》、《钟馗》等。《五行星》，又名《佛与五行星》，阿甫夏洛穆夫编剧，陈钟编舞。故事取材于一幅敦煌壁画，用拟人化手法表现五大行星从画中复活，相互之间各有交往而又产生的恩恩怨怨，最后复归于沉静画幅中。该剧1946年由中华音乐剧团首演于南京，引起人们的好奇和好评。这样的编创活动，为传统的中国戏曲、舞蹈艺术带来了新的视角和新的创作方法，对20世纪中叶的中国民族舞蹈文化的开掘，做出了不可忽视的工作。

胡蓉蓉和丁宁1948年表演的芭蕾舞剧《葛蓓莉娅》片段

上海《电影生活》画报30年代封面上的胡蓉蓉照

20世纪40年代，中国芭蕾舞也在酝酿之中。胡蓉蓉（1929-2012）5岁起在上海师从舞蹈家索柯尔斯基学习芭蕾舞，曾经参加过《天鹅湖》、《睡美人》、《伊戈尔王子》等西方芭蕾舞名剧的演出并担任重要角色。她10岁就与电影明星龚秋霞合演电影《压岁钱》，在一些电影中有精彩的舞蹈表演，很受电影观众的欢迎，被称为"中国的秀兰·邓波尔"。尽管中国歌舞电影片的发展并未顺利成型，更没有创造出很高的艺术成就，但是胡蓉蓉等三四十年代的电影工作者还是付出过巨大努力，其中对于民族歌舞文化的拓展，对于芭蕾舞走入古老的东方大地有着不可磨灭的贡献。

第三节

舞剧之萌

人们一般将中国舞剧的雏形追溯到汉代，即舞蹈史上那个赫赫有名的，带有情节的戏剧性演出《东海黄公》。但是真正成熟的舞剧艺术在中国却是一个晚出的现象。在中国舞剧的萌芽阶段，我们不得不提到一个十分特殊的人物，即俄籍犹太人阿龙·阿甫夏洛穆夫。这位出生于乌苏里江边的渔业主的儿子，在那个叫做双城子的小城市里几乎是一出生就听到了婉转幽美的戏曲唱腔，从小受到中国民族艺术特别是京剧艺术的熏陶。他于1920年左右重返中国，一面做生意，一面在晋、冀、鲁等地广泛了解中国民间音乐。他酷爱中国戏曲艺术，在得到了沈知白、姜春芳、陈钟等人的支持后，参与组织了几部舞蹈剧的创作，如《古刹惊梦》、《孟姜女》、《琴心波光》等。这些作品名为舞剧，其实是中国京剧风格的歌舞表演。

1935年在上海卡尔登戏院首演的《古刹惊梦》（原名《香缘梦》、《慧莲的梦》），又名《香篆幻境》，（美）凡亚·奥克斯（旧译华尼亚克）编剧，阿龙·阿甫夏洛穆夫作曲，1939年由陈钟改编舞蹈。舞剧故事主角名叫慧莲。她为了求得美满的爱情和婚姻，到庙中诚心烧香，入睡而得梦，梦中有观音指明出路，历尽艰险和波折，终遂心愿。该剧在利用京剧舞蹈遗产方面做出了很大的贡献，大胆借用了京剧中的优美表演和武术开打的动作。1943年起重排并在上海大光明电影院演出，著名京剧艺术家梅兰芳曾给该剧以指导，京剧名角吴晓兰扮演慧莲。这是中国舞剧史上最先开始借鉴京剧的舞剧创作。由阿龙·阿甫夏洛穆夫编导并作曲的另外一部小型歌舞剧《琴心波光》，诉说一位善于操琴的隐士，携其女儿拜访一懂得音律的老友而未果的过程。故事虽然简单，其艺术手法却不简单，特别是京剧艺术善于营造气氛和意境的艺术特征得到了比较好的发挥，收到了很好的演出效果。这出1933年首演于上海大光明戏院的京剧式的独幕小歌舞剧，是20世纪40年代唯一演出了十多年的作品。它虽然不是完整意义上的舞剧作品，但是它在中国舞剧创作史上也占有一定的位置。

1939年2月，在上海中法戏剧专科学校的一个不大的排练教室里，中国新舞蹈艺术先驱吴晓邦创作的舞剧《罂粟花》问世。该剧把当时中国受到日本侵略者威胁和破坏的情形描绘出来，歌颂中国人民的团结特别是国共两党精诚合作，是社会性大主题在舞蹈艺术上的重要表现。那个时期，虽然抗日的烽火已经熊熊点燃，但在作为当时中国文化中心的上海，人们还见不到以抗战为主题的舞蹈作品。所以，《罂粟花》一问世，便受到很高的评价。有报刊文章说它是上海沦陷而日本侵略者

尚未进入租界期间，上海"孤岛"中唯一的"国防"舞蹈作品。在艺术上，《罂粟花》采用多重性的象征手法，如农夫、农妇、罂粟等，将歌唱和舞动相结合，比较生动地表现了社会救亡的激情力量。舞剧的作曲者陈歌辛在舞剧音乐中有意识地套用了日本、德国、意大利等国的音乐曲调，作为罂粟花等反面形象的音乐主题，虽然简单，却使得舞剧的形象更加明确，更加易于人民大众接受。

舞剧《罂粟花》，1939年2月创作并首演于上海。该剧是吴晓邦创作生涯中的第一部舞剧，也是中国现当代舞蹈历史上最早问世的舞剧作品。全剧通过三幕的演出，表达出一种伟大的反战思想。在这部舞剧中，吴晓邦用象征性的艺术手法创作了大地主人、罂粟花、屠夫、狂人等形象。变化成美女的罂粟花，纠集了屠夫和狂人，闯入大地主人的家园，采用诱骗和武力相加的方法，将大地的主人打倒。剧

情的转折点发生在一群农妇们给予大地主人以爱的力量，大地主人逐渐苏醒过来，团结起所有的人，把罂粟花、屠夫和狂人赶出家园。

这部舞剧的创作，揭露了德、意、日侵略军互相勾结，扩张侵略的罪恶行径，揭示了得道多助、失道寡助，侵略者必败、人民必胜的深刻思想，表现了人类对于和平、美好生活的向往。

20世纪40年代，吴晓邦的艺术创作进入新的时期。题材选择更加广泛，艺术表现深度增加，手法扩展。更难能可贵的是他开拓了中国舞剧的创作之路。为新安旅行团创作的歌舞剧《春的消息》，将大自然的季节变化与革命形势做了巧妙结合，虽然在一定程度上受到黎锦晖儿童歌舞剧创作的影响，但是在立意和表现手法上，却显然带着更加积极的社会意义和艺术创造色彩。

舞剧《虎爷》，1940年创作，由新

安旅行团演出于广西桂林。这是继《罂粟花》之后中国舞剧创作的又一重要收获。当时，吴晓邦正在桂林参加群众艺术馆的舞蹈训练工作，恰逢新安旅行团到达桂林，为这座在战争环境里难得拥有一片蓝天的城市带来了新鲜的气息。该剧分4个篇章讲述了从"旧的生活"、"旧的毁灭"到"新的在孕育中"、"新的现实"的过程。在桂林演出后受到广泛赞扬。

大型舞剧《宝塔与牌坊》，吴晓邦1943年创作，塑造了一对青年男女逃避封建势力对于自由爱情的迫害！在剧中，高高耸立的宝塔和冰冷无言的牌坊，代表着封建礼教，给人以沉重的心理压迫感。剧中的主人公叫朱云和陆勤。这两个年轻人相互爱恋，却无法抵抗封建势力对于自由情感生活的严词厉色。剧中尖锐的矛盾冲突，揭示了几千年封建社会对于人们感情的控制，对于幸福生活的摧毁，具有一种悲剧的力量。吴晓邦在作品中根据人物性格的需要，借鉴了中国戏曲舞蹈、西方现代舞的动作语言，为准确地表现人物的性格和戏剧冲突，编制了新鲜的舞蹈艺术语言。青年男女自主恋爱但遭到封建家族的全力反对。拟人化的宝塔、牌坊像是魔鬼的影子一样缠绕在他们的周围，无论他们怎样挣扎，都无法逃脱漫天的封建大网。最后，在如同大山似的"宝塔"、"牌坊"的重压之下，两颗年轻的心破碎了，停止了跳动。

该剧共三幕，是中国舞蹈家第一次在一出舞剧中设计了独舞、双人舞和大型群舞，结构庞大而完整，构思成熟。该剧是20世纪30年代至40年代期间创作的最优秀的舞剧之一，也是40年代初中国舞剧发展最高水平的体现。

舞剧《罂粟花》吴晓邦1939年编导

吴晓邦与中法剧专舞蹈班部分学员合影（前排左一为吴晓邦，后排左三为盛婕）1939年

吴晓邦与桂林群众艺术馆舞蹈班的部分学员合影（前排左一起为盛婕、吴晓邦）1940年

戴爱莲一生虽然没有将自己的艺术创造力投放在舞剧创作上，但她的小舞剧《空袭》于1942年创作并问世首演于重庆。舞蹈史学家们是这样描述的：

一位在敌机轰炸下丧生的姑娘，她那哀怨的孤魂在瓦砾场中游荡，寻找失去的亲人。此时警报又响起来，一位年迈的母亲由两个儿子换着"跑警报"。此时母亲又记起在敌机空袭中被炸死的爱女，她痛苦地推开儿子，缩着身体。突然，她不能自制，疯狂地跑了起来，伸开双臂似乎在呼喊着：我的女儿，你在哪里啊？她无力支持自己，渐渐蹲了下来。此时，女儿的幽灵出现，她身穿白色衣裤，胸前画着一颗正滴着血的红心，双手戴着红手套，双臂高举，踮起脚尖儿快速地向母亲奔去。母亲发现了女儿，迎上去，但是两人始终无法接触到一起。女儿的幽灵像旋风般在母亲眼前一次次掠过，母亲奔跑、追赶却总也无法抓住心爱的女儿，最后姑娘悄然离去。母亲万分悲伤，意识到女儿再也不会来了，刚才只是自己的幻觉，她颓然垂下了双臂，由儿子扶着继续"跑警报"……[25]

梁伦于1945年创作的《五里亭》，由中华舞蹈研究会首演于云南昆明昆华女子中学。作品表现内战带给普通中国人民的深重苦难——一个凶恶的保长抓走了一个农民，并企图侮辱他的妻子和妹妹。农民的家人为他送行到五里亭，前面的道路生死未卜，心中的伤痛无法述说。作品紧扣现实生活焦点，反映了国民党为打内战而造成的普通人生活不幸的真实情景。该剧在1946年昆明的爱国学生运动高潮中曾大受欢迎，并在演出过程中融入了云南花灯和秧歌的动作。这出舞剧描写了普通百姓人家里男主人和妻子、女儿奋起抗争的过程。在势力强大的保长与小人物的斗争里突出了人之尊严。该剧情节引人入胜，音乐和动作语言通俗易懂，富于民族特色。该剧的戏剧冲突在结构的作用上十分突出，情感冲突激烈，正反面人物形象鲜明，很有艺术感染力。该剧还较多地运用了舞蹈手段塑造人物，汉族民间舞中常见的雨伞、扇子、手绢等道具都被用来表现夫妻之间生离死别的情绪。这是中国舞剧创作中较早有意识地运用传统艺术手段塑造富于真实性的舞蹈人物的一个作品。小舞剧《五里亭》是中华舞蹈研究会主创者梁伦的代表作，在舞剧史上有较特殊的

[25]王克芬、隆荫培、张世龄主编《20世纪中国舞蹈》，青岛出版社1992年版，第46页。

舞剧《五里亭》梁伦1945年编导

歌舞剧《花轿临门》梁伦1947年编导 陈蕴仪等表演

地位。

《花轿临门》，是梁伦1947年创作的另一部歌舞剧。该剧在艺术精神上更像是一个民间故事——一个地主的女儿爱上了卖货郎，却被父亲逼着嫁给官僚，女儿因此而生病。医生、道士都治不好这病，女儿倒跟随卖货郎离家出走。官僚的花轿临门了，上轿的只好是地主自己的老婆。在这出舞剧中，梁伦一方面主要用生活动作支撑整个舞剧的人物形象，同时他再次将中国传统表现艺术的方法和动作素材融入舞剧创作，如用巫舞组成道士治病之舞，用面具舞表演卖货郎的机智等等，都是有创意的。从舞剧历史的发展来看，如果说20世纪30年代里黎锦晖的儿童歌舞剧创作首开童话题材之先河，那么，梁伦的《花轿临门》则在舞剧创作中首先运用了中国民间故事的结构，这在随后几十年的中国舞剧发展中蔚为大观。

第四节
黎明曙光

一、内蒙古东北等解放区的舞蹈活动

如果把新中国舞蹈艺术比作一股强劲的历史新风，那么，它就起于华夏大地辽阔的田野。或者说，新中国的舞蹈艺术风起云涌地凸现在历史天空时，它的根基却在大地之上，在广大的农村。

早在1946年4月1日，在张家口市元宝山朝阳洞，内蒙古文艺工作团成立。这个时候，新政权性质的内蒙古自治区当然还没有成立，但是内蒙古文工团却实实在在地接受了内蒙古自治运动联合会的领导。在建团大会上，联合会的领导人王铎、高万宝扎布、刘春等人出席。三个月后，这个新成立的文工团就已经在团长周戈的带领下深入农村和牧区为最普通的人民大众演出。同年9月23日，同样也叫做内蒙古文工团的另外一个艺术团体在内蒙古昭乌达盟的赤峰市成立，由布赫任团长。11月，这两个团合并，仍旧取名内蒙古文工团。之后，于1947年4月1日，该团举行了第一个团庆日。5月1日，内蒙古自治区成立大会举行，内蒙古第一届人民代表大会上，内蒙古文工团为新的人民政权做了充分的演出。据史料记载，除去歌剧《血案》之外，有女子双人舞《希望》，有《农作舞》、《达斡尔舞》、《民族之

《愉快的劳动》 东北民主联军总政治部舞蹈队1947年演出

路》，歌舞剧《三部曲》等。[26]

虽然这个时间距离中华人民共和国的成立还有一段时间，但我们不可否认的是，内蒙古几乎可以被看作是新中国舞蹈艺术的滋养之地。新中国的建立是一个历史过程。内蒙古自治区是新中国第一个获得解放而成立的独立的人民政权，新生的政权激发了艺术家的创作热忱，在上述史料中提到的作为庆祝解放的舞蹈作品中，有两个作品很值得注意：《希望》和《三部曲》。

《希望》，又名《蒙古舞》，是一个三段体式的小型双人舞蹈作品。曾经亲眼目睹过这个作品的人这样动情地回忆说：表演开始时，两个女孩子为和平和幸福的新生活而祈祷着，她们时而双手合十默默祷告，时而一手指天，一手托心，当作心

中充满了草原上"特殊的空旷的美"，"新的世界展现在你面前，随着音乐转为欢快的嬉戏，推动着欢乐的降临"。似乎欢乐之际时间的流逝总是特别的快，黄昏降临，热烈的情绪归于平静，舞者们"回到她们的期盼之中……"。[27]

《三部曲》，又名《蒙古之路》（一说《蒙古人民之路》或《民族之路》），是一部歌舞剧作品。顾名思义，该作品包括了三个有机的组成部分：一、往日的生活。表现内蒙古人民在大草原上自由自在的美好生活。二、苦难的年代。表现国民党、日本帝国主义侵略者、蒙奸欺压内蒙古人民的情形。三、内蒙古的解放。表现内蒙古自治区政府成立之后，共产党为广大内蒙古人民带来了全新的生活，使得人民获得新生。该剧用大型主题歌《蒙汉团结歌》结束，歌中唱道："起来，蒙汉的

人民，我们要团结一心，创造我们民族的大家庭！"此时的舞蹈场面相当壮观，红旗招展，气氛热烈，洋溢着内蒙古人民翻身得解放的巨大喜悦心情。1945年日本投降之后，解放区的文艺工作轰轰烈烈地展开。吴晓邦于1946年到达张家口的华北联合大学文艺学院，建立了舞蹈系。当时，人们并不了解舞蹈，吴晓邦于是表演了自己创作的《饥火》、《思凡》等作品，扩大了舞蹈的影响，也吸引了一些舞蹈爱好者。当时，国共合作的前景已经非常黯淡，许多地方已经开始了交火的战斗。为了保存革命的实力，在张家口市的华北联合大学文艺学院里，舞蹈系的青年学生们也在准备接受疏散。到哪里去呢？学生们纷纷猜测。由于一个偶然的机会，吴晓邦为两个女学生排演新作品，取材于青海、内蒙古等地区寺庙里流行的"查玛舞"（即打鬼），取名《希望》。为了演出时更好地表现内蒙古人民的性格和形象，华北联大的学生们前往同在一地的内蒙古文

[26]参见内蒙古自治区文联、内蒙古自治区艺术档案馆、内蒙古自治区歌舞团编辑《内蒙古文学艺术大事记》，内蒙古人民出版社1993年版，第1—2页。

[27]游惠海等主编《吴晓邦与内蒙古新舞蹈艺术》，舞蹈杂志社2001年版，第45页。

工团借服装。也就是这样一个巧合，由当时内蒙古自治区主要领导人出面，请吴晓邦参与了新组建的内蒙古文工团的创作工作，也由此生发出了一系列作品的创作和演出。如前文所述，《希望》从华北联大走上了内蒙古人民政权成立的欢庆会场；而《三部曲》则更是直接的创作结果。在此期间，吴晓邦还将追随着他学习舞蹈的贾作光介绍给新成立不久、急需要舞蹈干部的内蒙古文工团，由此又开拓了一个全新的舞蹈创作局面。

当解放战争还在继续如火如荼地向西南边境推进时，中国的东北有的地区已经解放，有的地区则正在酝酿决战。就在东北解放区中，舞蹈工作也正在展开。这是除内蒙古新舞蹈艺术之外又一个较早地建立新舞蹈的地方。高椿生在他所编著的《解放军舞蹈史》中写道："1946年，驻延安的联政宣传队在宣传部长肖向荣带领下到达东北，与先期到达的原一一五师战士剧社部分同志合编为东北民主联军总政治部宣传队。……肖向荣审时度势，认为建立一支以部队老文艺工作者为领导骨干的、专业性较强、水平较高的部队歌舞队伍的时机已渐成熟。同年冬，他找到胡果刚和查列谈话，讲到舞蹈在红军、抗日战争时期发挥过重要的作用，深受群众喜爱，是我军文艺工作的传统之一，舞蹈艺术鼓舞人、振奋人的作用是其他艺术所不能代替的。他还提到苏联红军有个歌舞团，在卫国战争中起过很大的作用，我们就是要建立这样的专业的、高水平的歌舞团。"也就是在这样鲜明的主导动机中，大约是在1947年冬，东北民主联军总政治部宣传队建立了一支专业性的舞蹈队。胡果刚任队长，查列任副队长，通过联欢会

《秧歌》 十八兵团欢送东北炮兵南下时演出

的形式，从青训队中挑选了十男十女为舞蹈队员。这是新中国成立之前，在全军就已经建立起的第一个专业舞蹈队。东北民主联军总政治部宣传队（后改称文工团）是当时非常活跃并有广泛影响的艺术团体。

被称作中国"第一个专业舞蹈教育的摇篮"的东北鲁艺舞蹈班，"创建于1948年11月，它的前身是活跃在白山黑水之间的鲁迅文艺工作团1—4团和东北音乐工作团。1948年底东北全境解放后，为给新中国成立准备文艺人才，将上述五个团合并在沈阳建立了东北鲁迅文艺学院。它是当时全国解放区最大的，也是全国唯一的一所培养艺术人才的高等艺术学校，设置有音乐、戏剧、美术、舞蹈等专业，规模之大，专业之全，是历史所没有的"[28]。东北鲁艺舞蹈班是这个学院唯一新开设的专

[28]张立华《我国第一个舞蹈教育的摇篮》，见王曼力主编《辽宁舞蹈50年纪念文集》，辽宁省舞蹈家协会1998年刊印，第17页。

业班，新舞蹈艺术运动的奠基人吴晓邦任班主任，来自延安的陈锦清任副主任，盛婕老师任即兴模仿和节奏课主教老师。该班遵循的基本教学原则有：一、面向民族传统的艺术宝库寻找舞蹈教材，例如向戏曲艺术学习各种传统动作和技巧，学习成套的戏曲表演程式化动作；二、深入农村学习搜集民间舞，例如在刚刚获得解放的农村土地上挖掘、抢救、整理、学习扭秧歌、踩高跷、舞绸子等等；三、吸收、借鉴外来的舞蹈艺术营养，如广泛学习芭蕾舞、德国"新兴舞"、外国代表性舞、现代舞、苏联以及朝鲜和东欧国家的民间舞等等；四、课堂学习和创作实践相结合，创作演出了《东北大秧歌》、《霸王鞭》、《单鼓舞》、《农作舞》、《锻工舞》等等。从上述课程设计可以看出，吴晓邦的艺术教育思想和陈锦清从延安鲁艺带来的文艺思想，深深渗透在这个东北的艺术摇篮之工作中。"鲁艺舞蹈班的学习是紧张的，每天上午的基训由吴晓邦老师上'自然法则'课，盛婕、陈锦清老师教

芭蕾舞和现代舞。还有一位在东北解放区工作的日本籍老师复布上舞蹈节奏课。没有练舞鞋，老师就带着我们用布缝制，鞋坏了干脆光着脚跳。当时吃的是东北人民支援前线的干菜，每个星期六和星期日才改善一下伙食。跳饿了，'锅巴'是最好的'点心'。我们就是在这种艰苦条件下学习舞蹈的。但学习热情之高和那种拼命的劲头，真是难以用语言形容。每天除练舞之外，还有大课，请刚从香港回到解放区的郭沫若、洪深、徐懋庸、丁玲等亲自讲课。聆听艺术大师讲课的动人情景，至今还记忆犹新。当时每天捷报频传，特别是当解放了某某大城市，我们都游行庆贺，真是热火朝天。"[29]

随着新中国成立理想的逐渐清晰，为了满足日益增长的舞蹈艺术需求，培养舞蹈人才的工作也提到了议事日程上。舞蹈培训教育在解放区开展起来。许多从小就因为革命战争的需要而离开了父母的少年儿童，在党的关怀下，进入艺术培训性质的学校，由延安老一辈文艺干部精心培育，跟随各种舞蹈人才开始学习舞蹈，最终成长为舞蹈工作者或文艺骨干，是当时的一道风景线。冀察热辽鲁迅艺术文学院少年班就是这样的培训机构。

抗日战争胜利后，以音乐家安波同志为首的二十多名延安来的文艺干部，于1945年10月先后到达热河省的承德。他们原计划去东北开展工作，但这时锦州已被国民党军队占领，交通阻断。中共东北局冀察热辽分局领

《纺棉花舞》 华北联大文工团演出

导决定，把这批文艺干部留在热河。为了适应形势发展，为了尽快地培养大批文艺干部，冀察热辽分局决定成立冀察热辽鲁迅艺术文学院，分局宣传部长、曾任延安鲁艺院长的赵毅敏同志任院长，安波任秘书长（后任副院长）。安波同志认为："革命文艺必须培养后来人，应当开创革命少年儿童艺术事业，培养青少年艺术人才。"他正式向组织上提出了在鲁艺建立少年艺术班。[30]

该班经过半年的筹备和招生，于1948年1月正式开学。当时条件非常简陋，但是学生热情高涨。少年艺术班学习唱歌、舞蹈，传授从20世纪30年代开始流行于部队和各个时期根据地的保留节目，如《拥军秧歌》、《兄妹开荒》、《秋收歌舞》等等，并且也在少年艺术班班主任陈星的带领下自己创作了一些载歌载舞的小型少儿舞蹈节目。"解放战争初期，原中央安东省委和省民主政府，为开拓新民主主义文化艺术事业，于1946年建立了白山艺术学校（简称'白山'）。由晋察冀解放区挺进到辽中半岛的部队文艺干部白鹰、田少伯、田丰建校。学校的教育是以毛泽东《在延安文艺座谈会上的讲话》为指导方针，造就出具有文艺基础理论知识，掌握专业技巧与创作方法，为工农兵服务的文艺战士。也就是说白山是培养新型的革命文艺工作者的专科学校。"白山艺校设有文学、戏剧、音乐、美术、舞蹈等教学科目。先后招收了三期舞蹈学生，开设了舞蹈理论知识课与形体动作基本训练课，聘请了日籍教师芦田仲介、明子等为学生传授形体动作表演的基本动作，每天进行舞蹈基本功训练。学校还专门聘请苏联海

[29]张护立《我们是"延安鲁艺"的儿女》，见王曼力主编《辽宁舞蹈50年纪念文集》，辽宁省舞蹈家协会1998年刊印，第24页。

[30]戴文郁《烽火中的雏鹰——冀察热辽联大鲁艺少年班回顾》，见王曼力主编《辽宁舞蹈50年纪念文集》，辽宁省舞蹈家协会1998年刊印，第24页。

军驻旅顺的业余舞蹈演员教授《士兵踢踏舞》。经过一段时间的培养，学员们已经能够承担演出任务。1947年开始，《胜利舞》、《五朵红花》、《参军去》、《加紧生产、支援前线》等成为保留节目。"1949年白山艺术学校改编成白山文工团，又改为辽东文工团。团里正式设立了舞蹈组。演员有丛森、于颖、王英力、孙力、鸣崎、刘庆棠、于泳、殷实、鹏英、阿力、李磊、王菲。演出的舞蹈有：《腰鼓舞》、《乌克兰舞》、《绸子舞》。" [31]

当时，在部队生活的熏陶之下，舞蹈艺术紧密地联系着解放斗争生活。与此同时，我们也可以注意到，即使是充满了战斗气息的舞蹈表演中，中国传统的民间

秧歌》、《腰鼓舞》、《霸王鞭》、《练兵舞》、《生产舞》及《献花舞》（用日本民间舞"斗笠舞"改编）等。"舞蹈队建队以后，领导又十分重视对他们的系统训练和全面的思想、业务建设，请来了俄侨舞蹈家、朝鲜族舞蹈家为他们进行正规的、系统的芭蕾舞、现代舞的基本训练，学习了俄罗斯、朝鲜和中国民间舞。"更加有意义的一件事情是，舞蹈家吴晓邦绕道山东从海上来到东北，被邀请参加到部队舞蹈工作中去。吴晓邦与那些战士舞者们的结合和碰撞，产生了另外一个在新中国舞蹈史上赫赫有名的作品——《进军舞》。那是在1948年春节联欢会上，吴晓邦表演了他的两个代表性作品——《义勇军进行曲》和讽刺蒋介石的小作品《三

为《进军舞》。从此，舞蹈队在每天的基本功训练中加强了身体素质、战斗动作和战士气质的训练，并组织队员深入部队体验生活，学习刺杀、射击、投弹动作，体味战士的气质和雄姿，了解步兵、骑兵的战、技术和大炮的知识。创作中，在吴晓邦具体指导下，上下齐心，群策群力，领导与群众一起摸爬滚打，不到一个月，一个反映人民解放军英勇顽强、乐观豪迈的精神风貌，气势雄浑的新型军事舞蹈《进军舞》诞生了"。

《进军舞》共分为六个段落，相当逼真地模仿了中国人民解放军解放全中国的气势和进军行程。该作品的第一段表现骑兵进军过程，包含骑兵集结、受阅、动员、射击、奔赴战场等情形；第二段表

《进军舞》中国人民解放军四野政治部舞蹈队1948年首演 吴晓邦、查列、胡果刚集体讨论设计 编导：吴晓邦

艺术也留有它深刻的印记。东北民主联军总政治部宣传队的舞蹈队排练演出了《大

[31]阿力《白山艺校舞蹈发展追述》，见董锡玖、隆荫培主编《新中国舞蹈的奠基石》，天马出版社2008年版，第45页。

位一体》之后，"宣传部长肖向荣提出要舞蹈队搞一个反映大练兵、迎接大决战、迎接解放战争全面胜利的舞蹈，他的意见得到了吴晓邦的积极支持。经胡果刚、查列和吴晓邦共同研究，确定了舞蹈结构，由吴晓邦任总编导，彦克作曲，舞名确定

现步兵进军，包含练兵、集结、投弹、射击、爆破、刺杀、开赴前线；第三段表现战斗部署过程；第四段表现进军的高潮，模仿各兵种进入战斗的气势和具体战斗情形；第五段表现凯旋，抒发战斗胜利后的欢乐；第六段是一个尾声，表现战士们冲

锋不止、战斗不止的再次进军情形，表现部队将革命进行到底的决心。"舞蹈的各段均由大小红旗舞衔接起来，起着指挥和引进的作用，增强了舞蹈壮丽、红火的气势。吴晓邦提出伴奏不仅要铜管乐队，还要加入人声，而且要演员自己来唱，结尾要用大合唱，以体现再进军的高昂士气。因此全舞用了两首齐唱和一首大合唱，渲染了大进军的威武雄壮的气氛。"

《进军舞》于1948年7月1日，也就是中国共产党建党27周年纪念日那一天，在哈尔滨正式公演。高椿生写道：

27名男女演员忽而"千军万马"，忽而"分组出击"，大家不顾汗流浃背、气喘吁吁，热情饱满、气宇轩昂地又跳又唱，……充分展示了舞蹈的主题和精神，他们出色的表演博得了观众阵阵掌声。战士们从舞蹈中受到了很大的鼓舞，人民群众通过舞蹈形象更加热爱解放军。舞蹈获得了很大的成功。从此，"朱总司令，命令往下传，红旗一展大军冲向前。……"的歌声响彻了驻地、战场和行军途中。《进军舞》也随着解放大军的前进步伐而舞遍了全国：东北战场、平津战役，大军南下进入武汉，广州，进入海南岛，直至天涯海角。它成为四野文工团舞蹈队的保留节目，成为中南部队艺术学院舞蹈团和舞训班的训练课目，也成为全国27个专业团体学习演出的主要剧目，它的录音被带到国外进行艺术交流，它的一些乐曲成为军乐团经常演奏的曲目，上海新华书店出版了它的专集，1962年纪念《在延安文艺座谈会上的讲话》发表二十周年，它又进行了专场演出。《进军舞》的创作和演出，标志着部队的军事舞蹈创作水平提高

到一个新的阶段，揭开了新的一页。[32]

这可以被看作是新中国舞蹈史上的第一场正式的艺术演出，开新中国舞蹈历史之先河。

二、秧歌进城的文化意义

1948年是解放战争中的主力决战之年，是大反攻的胜利之年。历史资料记载，这一年的冬天特别寒冷，朔风凛冽，冰冻刺骨。解放大军包围了北平，围而不打，先后攻克了张家口、天津等外围地区。经过艰苦卓绝的谈判，国民党将领傅

解放军进城时的战士腰鼓队

作义终于下定决心交出了北平城。1949年1月21日，《关于北平和平解决问题的协议书》正式签字，宣告北平和平解放。1

————————————————

[32]高椿生编著《解放军舞蹈史》，解放军出版社1997年，第84页。

月22日至31日，北平国民党军队相继开至城外指定地点接受改编。1949年2月3日，解放军正式举行了入城仪式。这一天，正是中国农历的正月初六。第二天，正月初七，一个好日子里，北平的人们真正过节了——

解放军入城像一个重大节日一样，商店张灯结彩，市民们都穿上节日新衣，纷纷上街欢迎解放军入城。这一天晴空万里，艳阳高照。正像歌中唱道："解放区的天是明朗的天……"解放了的北平人民好喜欢！欢迎的人群在前门外大街最为热闹。解放大军入城，前面是红旗先导。这是一支具有解放全中国人民伟大理想的工农红军。最先头是机械化部队，接着是炮兵部队、骑兵部队、步兵部队，整整齐齐威武雄壮，所向无敌。群众夹道欢呼："毛主席万岁！解放军万岁！"此起彼伏，一浪高过一浪！入城式的最后是文艺大军。文艺大军最早进城的是华北大学三部文工团。

开头是大锣大鼓前导，跟着是一个腰鼓队的方阵。北平人没有见过陕北腰鼓，听着震天的鼓声，只见个个英姿勃发，龙腾虎跃，舞姿各有特色，而又统一在一个节奏中；随着鼓点的变化，队形和舞姿也跟着变化。这种特别有生气的健康舞蹈，使人万分激动。腰鼓舞之后接着是喇叭、小锣、小鼓伴奏的秧歌舞。秧歌队有男有女，男子白毛巾包头，蓝裤白褂；女子是身穿花衣，腰系红绸，手拿红绸两端。扭起秧歌，男的大步流星、气派大方；女的婀娜多姿、俏丽优美。男女队形交叉变换，花样丰富。解放区这样陕北风格的大型舞蹈，让北平市民大开眼界。[33]

北平的秧歌进城，具有鲜明的象征意义。在全国各地，从1946年4月28日哈尔滨解放，到1951年10月16日西藏拉萨解放，随着一个个城市一天天插上解放的红旗，大军中的文工团员们，特别是其中的舞蹈者们，在每一个解放的土地上都必定让胜利腰鼓敲打起来，让飞旋的红绸飘扬起来。腰鼓和秧歌感染了多少人，引下了多少人的泪花，谁也述说不清了。那鼓声和红绸更吸引了许许多多的热血青年参加到革命队伍里，也投入到舞蹈的行列里面。在那个时期里，经常上演的舞蹈节目有《战鼓》、《霸王鞭》、《爆破舞》、《刺杀舞》、《鄂伦春舞》、《苏联陆军舞》、《苏联海军舞》、《劳动者愉快舞》等，当然还有《进军舞》！

秧歌进城，不仅仅是进城当天的一阵热闹罢了，而是一种持续的、带有导向

性的艺术行为。秧歌，是当时都市百姓对于新型军队和新型政府的一种符号解读。在街头的庆祝解放秧歌表演之后，随之进城的还有《白毛女》等艺术"大餐"的演出。秧歌更是刚刚建立起来的像华北大学学员们的必修课——

在入城式后，华北大学文工一团开始演出，先演了"庆祝解放大秧歌晚会"，接着演出歌剧《白毛女》。在北京演完后，又到天津演出。1949年3月份，北京各个学校相继开学，华北大学三部文艺学院，也选定了宣武门内国会街原北京大学四院旧址，开始招生。共录取七百余人，分为戏剧、音乐、美术三科。《解放日报》发布了录取名单，四月初开学。入学后，男女同学每个人发了灰色土布的军装和鞋袜，新同学亲切地互称为"同志"，集体住在男女宿舍中，睡的是铺着稻草的地铺。……

华大三部是培养革命文艺工作者的摇篮，开学的第一天，清晨起床号吹响不到十分钟，只听见操场上锣鼓齐鸣，不知道发生了什么事。华大早晨不是上早操而是扭秧歌。吴坚和叶扬带头，队伍像一条蜿蜒前进的长龙，不时有人插入队中，有的跟在后面学，有的站在外面看，自由参加。三部有一位被称为秧歌教练的人叫迪之，专门研究秧歌，他对秧歌说得头头是道。他说：扭秧歌有三个层次。一是敢于下场就行，扭的是三步一退、走走退退、原地打个转翻个身，各扭各的，放松随意，所以秧歌人人会。有些人想追求较高的技巧，像吴坚、叶扬就高于一般人。女的王昆、郭兰英也扭得好，身段漂亮，身上有曲线的变化，步子有弹性，前进时身

体会扭转。吴坚、叶扬还吸收了戏曲的步法：不走直线步向前冲，加上翻身、转弯的花样。这是第二个层次。迪之说最难达到的是第三个层次：达到了炉火纯青、不温不火、优美自然、浑身自如。他说，秧歌出去一扭一天，把浑身的僵劲都去掉了，自由、自在、潇洒。这时只有"腰"作为主轴，全身上下是一种自然扭摆波动状态，这是扭秧歌最神奇的境界。[34]

秧歌进城的最重要标志，是1949年第一次文代会期间，具体说是7月26日下午七点半开始，由华北大学舞蹈队和一些来自民间的舞者们在北平东城灯市口附近的大华电影院联合为文代会演出。演出名称叫做"边疆民间舞蹈介绍大会"，由此可以看出人民的舞蹈艺术在人民当家做主的那一刻所享有的荣耀地位。演出的节目单上，用简明的语言对节目做了介绍，可以看出当时舞蹈艺术家们的创作理念，节目单上还有创作和表演者的名字。现抄录于下，作为一个极其宝贵的记载——

节目
（一）
一、瑶人之鼓
戴爱莲编
表演者：戴爱莲、赵郓哥、叶宁
（说明）原始民族对自然界种种现象发生恐怖，以为冥冥之中有神鬼精灵主宰，因此媚神典礼舞就产生了。（瑶民散布于广西山区。）
二、架子骡
梁伦编
表演者：梁伦、隆徵丘、吴天硕

[33]董锡玖、隆荫培主编《新中国舞蹈的奠基石》，天马出版社2008年版，第6页。

[34]董锡玖、隆荫培主编《新中国舞蹈的奠基石》，天马出版社2008年版，第7页。

华大三部文工团1949年2月在石家庄街头扭秧歌

（说明）彝族的农民在田野间看见了猴子和鸽子的活动情形，他们就即兴地用舞来模拟猴子和鸽子的神态，舞跳得很轻快。架子骡是译音，原意不详。

三、蒙古舞

表演者：陆植林、赵云鹏、孟庆林、陈卫业、董锡玖

（说明）这是内蒙古文工团搜集的蒙古舞，舞者四人，风格粗犷。

四、嘉戎酒会

赵郓哥编

表演者：可寿朋、隆荫培、董枫、谭嗣英、王晖华、钱雪昭、许树我、蒋天媛

（说明）嘉戎是四川西北的一个小民族，受藏族文化影响，歌与舞在他们生活中是不可缺少的，在舞里面反映着他们的生活与社会形态。

五、马车夫之歌

戴爱莲编

表演者：戴爱莲、赵郓哥

（说明）这个舞是新疆达坂城的姑娘"坎巴尔汗"和马车夫恋爱的场面，根据《坎巴尔汗》民歌编成。

六、阿细跳月

梁伦编

表演者：梁伦、隆徵丘、葛敏、叶宁、武承仁、张维、张奇、潘继吾、孟庆林、赵云鹏、贾肇巽、冯

清、恽迎世、徐涤非、李淑清

（说明）阿细人是云南边境的少数民族之一，这个民族，保有着很丰富的艺术遗产。他们在农作之后喜欢跳舞，每逢月夜青年男女成群结队到山顶上跳月，谁的体力最大，跳得最久，就表示谁的劳动力最强，谁就是英雄。舞的风格粗犷有力，充满生命的跃动。

（休息）

（二）

七、卖

戴爱莲编

演员：父——赵郓哥

母——戴爱莲

小孩——姚雅男、张凤翎

（说明）夫妇受着生活的压迫，不得已牺牲自己的女儿，演成骨肉离散的悲剧。

八、五里亭

梁伦编

演员：父——贾肇巽

母——何世瑾

大儿——梁伦

妇——叶宁

女儿——何孝欣

小儿——陆文锰

保长——隆徵丘

游击队员——武承仁、王世琦

（说明）云南花灯是一种地方性的歌舞剧，每逢节日各地农民都组织花灯队到农村表演，形式有些和秧歌剧相似。这里演的是根据云南花灯形式改编的舞剧，是一种群众性舞剧的尝试。

这里的内容是表现抗战胜利后，国民党因为要打内战，在各处乱拉壮丁，云南乡间某村全家男人都被拉走，媳妇和婆婆、小姑苦苦跟到五里亭，眼看公公、丈夫和小叔就要被迫上战场去当炮灰，悲痛欲绝，她们哀求保长给人们作最后话别，保长凶狠无耻地任意调戏媳妇，又强令父子三人上路。丈夫舍不得母亲和妻子，逃回来了，可恶的保长追来要把逃者押走，农民们起来了，得到游击队的帮助，把保长打倒，一家人愿意跟着游击队上山和国民党斗争。

(休息)

(三)

九、跳春牛

陈蕴仪编

表演者：赵铁松、谢同、潘继吾、彭松

（说明）这是广东北江农民的一种土风舞，每年的正月里跳得很热闹。他们用这种舞来祷祝明年的丰收和表示对生产工具的热爱，牛头象征六畜兴旺，雨伞表示风调雨顺。现在解放地区的农民更用其来表示他们翻了身以后的欢快。

十、羌民巫舞

戴爱莲编

表演者：梁伦、隆徵丘

（说明）羌民散居在四川理番与汶川，据考可能是从北方迁来，唐诗"羌笛何须怨杨柳，春风不度玉门关"可证。羌民崇巫教，凡遇婚丧疾病祀神还愿，都要请端公作法，在驱鬼之前，先招魂，招魂歌的大意："布谷鸟的尾巴摆来摆去，死人归空了，大家招手呵，跳呵，吼起来呵，把金线银线抓在手上，死人归空了。"

十一、青苗舞

葛敏编

表演者：梁汉祯、陆文鉴、王世琦、刘德康、张慧贤、赵祖秀、唐振、张凤翎

（说明）表现苗家男女求偶的故事。苗舞的音乐是跳舞的人自己吹着芦笙。舞的内容是表现生产，模仿动物的角斗。（青苗是苗族之一，散布在贵州云南交界处。）

十二、哑子背疯

戴爱莲编

表演者：戴爱莲

（说明）这个舞是从地方戏中取材改编的。哑爹背疯女，一人扮演二人。

十三、撒尼鼓舞

梁伦、怀海编

表演者：梁伦、可寿朋、隆荫

培、董枫、谭嗣英、陆文鉴、方鹏飞、王世琦、张祖刚

（说明）是彝族撒尼人的一种战争舞蹈。这个民族与阿细杂居，他们以前常受外族的侵略和压迫，在号召人民参加保护自己生存的战争或战胜敌人凯旋归来时必跳此舞，以鼓舞士气，追悼死去的英雄。舞的格调很沉重，粗野而有魄力。

十四、青春舞

戴爱莲编

表演者：戴爱莲、叶宁

（说明）是新疆维吾尔族的舞，表现青春生命力的跃动和热情的燃烧。

十五、藏人春游

赵郓哥编

表演者：陆植林、孟庆林、赵云鹏、李承祥、武承仁、吴天硕、陈卫业、赵宛华、曹育华、狄雷、恽迎世、冯清

（说明）藏族男女以歌舞为平时娱乐，长袖拂地，好像汉人的古装。每逢节日，青年男女聚集在一起，歌声四起，舞姿翩翩。他们的歌舞主要目的是求自身的娱乐。

这次演出由华北大学舞蹈队音乐组担任伴奏。上述节目的编导戴爱莲（六个节目）、梁伦（四个节目）、赵郓哥（两个节目）和葛敏、陈蕴仪等，都是享誉大江南北的优秀舞蹈家。特别应该指出的是，这场演出在很大意义上决定了后来中国民族民间舞蹈发展的主要轨道。"在民族民间舞蹈基础上发展"，成为后来中国舞蹈艺术的主要政策，不能不说与这场演出有着直接的关联。从井冈山革命根据地的民间舞蹈，到延安新秧歌运动，再到重庆的边疆音乐舞蹈大会，最后到这场以"边疆

民间舞蹈介绍大会"命名的晚会,我们能够清晰地触摸到整个现当代中国舞蹈发展史之最主要的流淌血脉。

同样值得我们关注的是,红绸和腰鼓,是那一时期非常流行的舞蹈道具。红绸和腰鼓,起于田野,流传于田野,变异于田野。它们是中国农民大众手中的"玩意",也凝聚着中国农民的精神向往和寄托。红绸和腰鼓,在50年代前后成为当时的时尚。热爱和平的人舞着它,激情洋溢的青年学生敲着它,它们维系着的,一方面是新中国的诞生,另一方面,是中国民间舞蹈悠久的历史传统。从最传统的舞蹈艺术中寻求全新生活的表现手段,这一点,来源于民间舞蹈文化的人民性,也来自于1942年"延安新秧歌运动"所倡导的某种文化继承观。中国农民手中最常见的"玩意",在20世纪50年代初期成为新中国之新生活的最重要的象征。这不能说不是中国民间舞蹈原初本性的最贴切的身份。

必须指出,从历史发展的角度观察,北平大华电影院的"边疆民间舞蹈介绍大会",是继延安文艺座谈会后兴起的新秧歌运动、戴爱莲在重庆发起的"边疆音乐舞蹈大会"之后,中国传统民间舞蹈艺术第三次登上历史舞台。从延安—重庆—北京的轨迹看,以秧歌为代表的中国民间舞蹈艺术,完成了自己辉煌的"三级跳"。其中的延安"第一跳",中国汉族民间传统秧歌艺术从最本初的原生形态走上了延安广阔的大舞台,人民的艺术当家做主,人民艺术的历史地位从此明确。与此同时发生的,则是来自大都市的艺术家们在向民间艺术学习的过程中踏上了康庄大道,在创作领域,自娱自乐的民间艺术性

解放时中国人民解放军秧歌舞在街头表演,欢庆人民当家做主

《巴安弦子》 北京大学民间歌舞社1948年演出

质也成功提升为艺术创作类型的《兄妹开荒》。发生在重庆的"第二跳"，中国少数民族传统歌舞艺术成功登上了大都市的剧场舞台，它是延安"第一跳"的有力延续和扩展，是延安文艺精神的发扬光大。北平的"第三跳"，则是上述两跳的真正整合，是在"北平"定名为"北京"之前的关键性的、最重要的演出，奠定了此后半个多世纪中国民间歌舞艺术的发展方向，意义非常重大。

秧歌，在中华人民共和国成立之前，终于真正"进城"！

第三章

新中国舞蹈的格局初创
（1949—1953）

概述

1949，无论从哪个角度说，都是一个重大的分水岭。它区分了光明与黑暗，完全不同的两种制度，新旧两个社会。中华人民共和国成立之时，中国当代舞蹈也正式走上了历史舞台。

我们从舞蹈发展角度把新中国成立后的第一个五年划分为一个时期。这一时期的历史背景上书写着一些重大历史事件。从1949年10月1日三十万人齐集北京天安门广场，毛泽东亲手升起第一面五星红旗开始，中国翻开了历史全新的一页。1950年全国政协一届二次会议通过了《中华人民共和国土地改革法》，全国范围内实施了大规模土改，让中国农民分得了大约七亿亩土地。这一时期里打响了抗美援朝战争，至1953年结束。同期进行的"镇压反革命"运动，以及"三反"（反贪污、反浪费、反官僚主义）、"五反"（在私营工商业者中开展"反行贿、反偷税漏税、反盗骗国家财产、反偷工减料、反盗窃国家经济情报"）斗争，为这一时期的政治社会生活打上了鲜明的时代印记。从文化艺术事业发展角度看，这一时期，是中国文艺组织的积极建制时期。由郭沫若任理事长的"中国民间文艺研究会"、由周扬担当主任的"戏曲改进委员会"、文化部"电影指导委员会"等纷纷成立，标志着新中国文化艺术的建设全面铺开。全国范围内各种文工团、剧团纷纷成立，让当家做主的老百姓终于看上了戏。当然，创作问题也突出地摆上了台面。由此，如

何创作新戏？怎样改造旧戏？诸多问题都带有文化建设的意义。公开讨论和批判老戏中的"封建思想"等也随之产生。在文艺思想领域，党所号召的文艺工作者要改造思想，要旗帜鲜明地进行批评与自我批评，从《人民日报》到各种文艺刊物上文艺批评的活跃与鲜明的批评风格，对于电影《武训传》所做的批判，文艺界整风运动等等，都为日后的中国文艺思潮发展路向铺设了一个基本坐标。这也成为我们观察和思索中国舞蹈发展的重要历史参考坐标。

我们将共和国最初的舞蹈文化建设时期划定在1949至1953年，也就是从新中国成立至北京舞蹈学校成立之前。这样的区分，基于舞蹈文化建设的实际情况。作为标志性的事件，1949年成立了中华全国舞蹈工作者协会，也就是今天中国舞蹈家协会的前身。更为重要的是，当时的这个中国舞蹈工作者组织，是中国文学艺术界联合会的创始建设者之一，而中国文联则作为第一届中国人民政治协商会议的发起者，参与了整个新中国的筹建。从今天的角度看，中华全国舞蹈工作者协会为后来六十余年的舞蹈事业发展做了大量工作，名副其实地担当起了联络、协调、服务、引导的作用，功不可没。

1950年，在第一个国庆节，中央调集四个少数民族地区文工团进京参加国庆演出。这是一种全新的艺术工作方式——因某一个重大社会活动或者某一种专门的主题而举行专题"调演"。随后，1951年，由文化部主办的全国文工团会演，开创了"舞蹈会演"的工作样式，令世人瞩目。1952年，在北京举行的第一届全军文艺会演，起因是为庆贺中国人民解放军建军

25周年。该次会演集中了当时全军各路文艺英豪，并且举行了实质性的比赛——颁发了一、二、三等奖。通过会演，集中检阅部队文艺工作的成就，汇集舞蹈创作的节目，通过对比的方式，颁发等级奖项，从而倡导某一种创作方向，提高舞蹈艺术创作和表演的水平。这在新中国成立后还是第一次，对于全军乃至全国舞蹈事业的发展方式影响非常重大！从新中国成立初期的格局建设来看，1952年的全军第一届文艺会演真正具有格局划定和示范作用，无论怎样评价都不过分。

以上所述的、连续三年之内的"调演"和"会演"，是这一时期最值得注意的历史现象。它们在相当大的程度上影响了至少三十年的中国当代舞蹈工作样式，有着组织结构的意义。

当然，作为这一时期结束的标志性事件，是1953年举行的第一届全国民间音乐舞蹈会演。"舞蹈会演"、"调演"的方式，以行政区划为单位，以政府为主导和操作主体，以政府公共财政中的文化预算为经费来源，从此成为新中国成立后一个最主要的大型舞蹈演出方式。因此，1952年的全军文艺会演和1953年的全国民间音乐舞蹈会演，开了中国舞蹈艺术集中演出体制的先河，因此具有格局的意义。

这一时期里，随着中国从战争管理体制向国家日常行政管理体制的巨大转变，在全国范围内兴起了建制专业歌舞表演团体的大潮。各种歌舞团如雨后春笋，纷纷诞生和成长起来，由此构成了有中国特色的舞蹈行业组织。这些歌舞团，绝大多数隶属于地理位置上的国家行政区划，或是隶属于军队管理区划，与国家行政管理体制完全保持一致。这一格局，对于中国当

《乘风破浪解放海南》华南文工团1950年首演 梁伦、张中总导演

代舞蹈发展之影响至今还无比重要，深刻地制约着、决定着、改变着、支配着舞蹈艺术的方方面面。

从舞蹈创作方面看，舞剧《和平鸽》的问世，是为中国当代舞剧第一例，为后来中国舞剧艺术的繁荣开创了道路。同时，我们也不应该忘记大歌舞《人民胜利万岁》。该作品1949年9月底在北京中南海怀仁堂举行首场演出，招待第一届全国人民政治协商会议的全体代表。从时间、地点、动机即可看出它的重大意义。以舞蹈事业发展格局的角度看，这两个作品分别代表"大歌舞"和"舞剧"的问世。这两种艺术样式，从大型剧目的角度启示着后来者。因此，它们也具有筚路蓝缕的首创意义。

筹备和实施专业的舞蹈教育，是中国当代舞蹈格局初建阶段最为重要的事情。其具体表现为：第一个方面，即以中央戏剧学院舞蹈团为代表的"舞蹈学员"培训。这些学员是刚刚建立起来的歌舞团体为适应工作需要而招收的，"其团员大多是未曾受过舞蹈专业训练的青少年学生"[1]。当时已经开设了芭蕾舞、中国戏曲舞蹈、现代舞、中外民间舞。明眼人一看便知，这样的课程设置，已经搭起了后来舞蹈教育的基本架构，只不过当时的

教师还是刚刚从战争年代里走过来的舞蹈家，所以除了由戴爱莲教授的芭蕾舞之外，戏曲舞蹈主要集中在毯子功和戏曲片段上，现代舞则集中在德国"新舞蹈艺术运动"的现代舞技法和理念上，民间舞蹈还没有形成固定的课程。第二个方面是在舞蹈节目创作中进行传习和表演。以上的课程设置在很大程度上决定了后来中国舞蹈教育的基本格局。另外两个与格局初建相关的事件，即1951年开设的"舞蹈运动干部训练班"和"崔承喜舞蹈研究班"。这两个以培养舞蹈干部为主要任务的培训班，为中国当代舞蹈后来的发展准备了真正的骨干队伍，因此意义极其重大。这些被培养者，后来有的成为著名的舞蹈教育家，如李正一、孙颖、邸大昆、罗雄岩、高金荣等；有的成为著名的编导，如蒋祖慧、舒巧、章民新、王连城等等；有的成为著名的舞蹈活动组织家，如邢志汶、宝音巴图、田静、李澄等等。

这一时期的另外一种标志性舞蹈事件，是吴晓邦先生《新舞蹈艺术概论》的出版，以及中华全国舞蹈工作者协会创办了舞蹈专业刊物《舞蹈通讯》。

综上所述，从1949到1953年，中国当代舞蹈在歌舞团体建设、大型舞蹈创作样式、舞蹈集中会演样式、小型舞蹈节目创作演出及评比样式、舞蹈教育基本构架、舞蹈理论及刊物出版等方面，都具有开拓性质、初创性质和探索性质。

这是一个祖国像太阳一样初升的时期，一个政治民主建设、社会经济建设欣欣向荣的时期，一个文化上百川汇流、赞歌于心的时期。这是新时代的舞蹈艺术隆重登场的时期。全新的舞蹈艺术虽然还很稚嫩，还不知道前边的风雨和荆棘，但已

满心自足地从自我生命里顽强地伸出了迎接祖国春天的嫩枝绿叶！

第一节
新中国成立之舞

一、舞蹈艺术工作的全新地位

1949年7月2日，也许对于所有新中国的文艺工作者来说都是一个重要的日子。因为，在这一天，第一次中华全国文学艺术工作者代表大会在北京隆重召开。大会代表共计824人，99人组成主席团，郭沫若为总主席，茅盾、周扬为副总主席。丁玲、田汉、李伯钊、欧阳予倩等17人组成常务主席团。在这个主席团里，我们略略有些遗憾地没有发现舞蹈工作者的名字。但是，李伯钊曾经是红区舞蹈的创造者，或许可以代表相当多从解放区走来的舞蹈工作者。

中国共产党中央委员会向大会致电祝贺。毛泽东同志亲临会场，并作了一番感人肺腑的重要讲话："同志们，今天我来欢迎你们。你们开这样的大会是很好的大会，是革命需要的大会，是中国人民所希望的大会。因为你们都是人民所需要的人，你们是人民的文学家、人民的艺术家，或者是人民的文学艺术工作的组织者。你们对革命有好处，对于人民有好处，因为人民需要你们，我们就有理由欢迎你们。再讲一声，我们欢迎你们。"此后，中国文联宣告成立。解放区与国统区两支文艺大军的代表欢聚一堂，共商中国

[1]王克芬、隆荫培主编《中国近现代当代舞蹈发展史》，人民音乐出版社1999年版，第191页。

毛泽东主席在第一次
文代会上发表讲话

文艺的发展大计。参加大会的舞蹈界代表
有吴晓邦、戴爱莲、陈锦清、梁伦、胡果
刚、盛婕等。

7月21日下午，中华全国舞蹈工作者
协会成立。与会代表推举出的理事会选举
戴爱莲任主席，吴晓邦任副主席。全国委
员会的成员是：戴爱莲、吴晓邦、胡果
刚、李伯钊、梁伦、赵郓哥、贾作光、
陈锦清、盛婕、徐胡沙、吴坚、金任海、
赵得贤、兵克、谢坤、隆徵丘、田羽、李
淑清、叶宁。对于舞蹈工作者来说，这是
一个真正令人欣喜的日子。中华全国舞蹈
工作者协会的成立，向世界宣布，在这有
五千年舞蹈历史的国度里，第一次有了舞
蹈者们自己的"家"。一位英国舞蹈史学
家说："1949年，中国舞蹈家协会成立，
自此以后，各种有关组织在全国的出现使
得中国舞蹈成为国家文化的一部分。新中
国政府就艺术和文化颁布了一系列的政
策，包括支持大量的舞蹈活动。中国各地
的舞蹈学院和学校一直在培养古典舞、民
间舞、芭蕾舞和现代舞方面的表演人员、
教师和编导。"[2]

值得注意的是，就在几天以后，也就
是7月27日，当中华戏曲改进会筹委会成
立时，新当选为主席的欧阳予倩接到了毛

[2][英]安吉拉·帕特里著，张和清译，《中国舞蹈的发展》，《舞蹈》1998年第6期。

手舞红绸的开国大典游行队伍

泽东为该会的题词，上面写着四个骨风铮
铮的大字："推陈出新"。《人民日报》
随即公开发表这一题词。当时的人们热烈
议论着"推陈出新"的各种解释。不知当
时是否有人预感到，这几乎成为后来整整
半个世纪新中国艺术的一个大命题。

1949年10月1日，中华人民共和国成
立。像所有历史分期研究一样，中国当代
艺术史可以由此明确地划出一条线来。本
书所论述的新中国舞蹈史，也当然可以由
此作为一个开端。

新的舞蹈艺术之风，从广袤的中华
大地上吹起，虽然革命政权的最后目标是
在大都市里建立起人民的政府，但新的舞
蹈作为一种艺术却似乎更偏重于乡村和牧
场，更倾心于稻米的清香和马奶的滚烫。
一些经历过那一黎明时期最激动人心时刻
的舞蹈家们是这样回忆新舞蹈艺术怎样在
首届文代会上亮相，引起了怎样的思想波
澜："1949年7月全国第一次文艺工作者
代表大会在北京召开，这是全国文艺界的
一大盛事，在会议期间由各代表团的文
工团队为大会演出，也是对全国文艺队伍

的大检阅。大会演出的戏剧晚会24个（其
中戏曲6个），舞蹈晚会只有两个，一个
是东北代表团组成的由内蒙古文工团与
一六六师宣传队和鲁艺舞蹈班联合演出的
节目，内蒙古文工团演的还是《希望》、
《牧马》、《达斡尔舞》与《鄂伦春舞》
四个舞蹈，一六六师演的是朝鲜族的《春
耕舞》、《手鼓舞》与《农夫与蛇》三
个舞蹈。鲁艺舞蹈班演的是《农作舞》
与《锻工舞》两个舞蹈。另一个晚会是
华北大学的舞蹈队和以戴爱莲为首的民
间舞蹈工作者演出的晚会，节目有《瑶
人之鼓》、《架子骡》、《蒙古舞》、
《嘉戎酒会》、《马车夫之歌》、《阿细
跳月》、《卖》、《五里亭》、《跳春

《农作舞》 东北鲁艺舞蹈班创作 陈锦清编导

牛》、《羌民巫舞》、《青苗舞》、《哑子背疯》、《青春舞》、《撒尼鼓舞》、《藏人春游》等，明显地可以看出演出晚会中的比重，舞蹈仅占10%还弱，所演出的节目多数都是民族舞蹈。虽然舞蹈方面的全国代表仅有六人，但不要小看了这次的演出，舞蹈作为一门独立的艺术，第一次展现在全国文艺界面前，让全体代表们第一次欣赏到舞蹈的独特的艺术魅力，认识到舞蹈独特的美，第一次认识了舞蹈艺术并得到全体代表的公认，这是最重大的胜利，由此才正式公开成立了舞蹈协会，这是一次划时代具有全国意义的事。"[3]

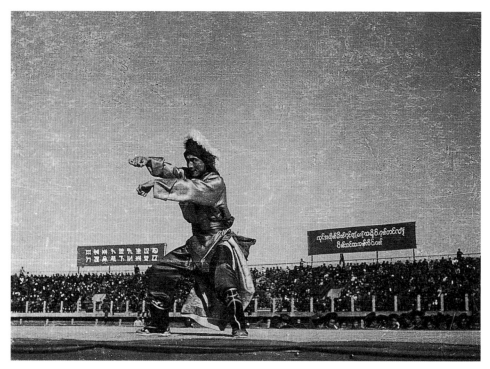

1950年北京先农坛体育场，贾作光表演《牧马舞》，庆祝国庆一周年

我们可以看到，贾作光的《牧马舞》还在1950年庆祝新中国成立一周年时在先农坛体育场为群众演出，受到了很高的评价。正是有了来自田野的中国各民族的民间舞蹈表演，以及《卖》、《五里亭》等表现着最普通大众生活现实的舞蹈作品，舞蹈才被看作是一门独立的艺术。这些演出，在当时被称作"最重大的胜利"！

1952年5月23日，《人民日报》发表了社论《继续为毛泽东同志所提出的文艺方向而奋斗——纪念毛泽东同志的〈在延安文艺座谈会上的讲话〉发表十周年》。该报社论指出，要开展两条战线的斗争："一方面反对文艺脱离政治的倾向——这种倾向，实际上是使文艺去为资产阶级的利益服务；另一方面，反对以概念化、公式化来代替文艺和政治的正确结合的倾向——这种倾向，实际上是破坏了文艺为政治服务的真正目的。这两个方面，就是

[3]鹏飞、塔莎《吴晓邦与内蒙古舞蹈》，见游惠海等主编《吴晓邦与内蒙古新舞蹈艺术》，舞蹈杂志社2001年版，第58页。

我们今天文艺工作中的两条战线的斗争。"

新中国成立初期，"人民当家做主"的概念激荡起人们对于"人民艺术"的高度尊重。秉承着"延安文艺精神"，也就是向人民艺术学习的精神，国家举办了一系列大型民间艺术"会演"、"调演"，对于当时的舞蹈艺术发展起到了举足轻重的作用。

舞蹈的田野之风还刮过大陆，漂洋过海，成为新中国的第一批文化大使。1949年7月，也是在中华人民共和国成立的前夕，中国就已经派出了中国青年文工团赴匈牙利布达佩斯举行的第二届世界青年与学生和平友谊联欢节。贾作光、斯琴塔日哈等新中国的舞蹈工作者们表演了《牧马舞》、《希望》、《蒙古舞》、《腰鼓舞》、《大秧歌》等舞蹈节目。后两个节目荣获联欢节特别奖。这是值得新中国舞蹈载入史册的时刻。因为，这是中国民族

民间舞蹈首次在国际舞台上亮相并获奖。只要我们看看演出的节目单，就能发现一个重要事实：新中国舞蹈艺术是从中国民族民间舞蹈起步的，也是在中国民族民间舞蹈的历史传统中汲取了最初的营养并获

《牧马舞》贾作光编演 1950年国庆演出

得了最初的国际承认。

二、战时管理体制向国家管理体制的转轨

1.专业歌舞院团的建立

随着全国性的经济建设工作的展开，大量的解放军文工团、战地综合宣传队以及已经聚合了不少地方艺术人才的临时文艺小队伍，在新中国成立的最初几年里，开始向专业歌舞团体转化，形成了一次横跨南北的业余队伍向专业文艺表演团体大转轨的热潮。这个转轨，包含着全国四面八方的文艺工作者向着某一个"集合点"的大汇聚，包含着某种在当时环境下最好的、代表新艺术方向的艺术教学之学习和推广，标志着战争中的"宣传队"积极分子向和平年代的专业迈进。在回忆1949年中国人民解放军第四野战军部队艺术学校歌舞团建立前后的情景时，当时的积极分子胡克写道："在训练上，我们系统地学习了吴老师的'自然法则'。当时，我们团内外共分几批人，一批是东北老同志（所谓的20个'童男童女'），一批是新参军岁数较大的同志（许多是体专的大学生），一批是从'部艺'分配来的小同志（有的才十一二岁，有时还尿床、打架、哭鼻子），还有一大批是从全军中各大军区和地方上送来学习的战友，如兵克、朱东林、范蓬、曹仲、赵国政等，包括新安旅行团来的陈明、舒巧、李仲林、李群等。这是一个庞大的舞蹈学习队伍。那时，部队刚进入城市，条件虽有所改善，但是'三大纪律八项注意'约束着我们，只能住在一些条件差的地方。记得当时在汉口，我们是在一个航空俱乐部的大厅里练功，晚上在地板上睡觉，白天排练、开会、学习。后来，又搬到一个烟厂大仓库里的洋灰地上学舞。在武昌蛇山部艺时，也是在一个篮球场里学舞。由于人太多，最后又迁到汉口硚口博学中学的一个大教堂中，外边还有个大草坪，可以分批地学舞。吴老师当时已40出头，风华正茂，边讲边舞，亲自做示范动作，每天一跳就是十几个小时。汉口是长江流域出名的四大火炉之一，温度常常高达40摄氏度，其炎热的程度可想而知了。他常常是汗水淋淋，不知疲倦地工作着。这样，使许多来学习舞蹈的同志，都能得到他的真传。"[4]

1950年首先成立了中华人民共和国第一个专业歌舞团——中央戏剧学院附属舞蹈团（两年后改为中央歌舞团），团长由著名舞蹈家戴爱莲担任，副团长是从延安走来的舞蹈家陈锦清。这几乎可以看作是一个强烈的信号，预示着整个转轨工作的开始。

中央戏剧学院舞蹈团，因为同时兼有学院读书学习和舞台演出的双重任务，因此有了得天独厚的发展条件。时任中戏院长的欧阳予倩对舞团给予了无微不至的关怀和指导，他"首先抓培养中国舞蹈演员的品牌，要具备民族性的、中国传统文化素质的演员。为此，他亲自从上海请昆曲名家'传'字辈的老艺人华传浩老先生来舞蹈团为男演员教授男生身段。另外，请当年在梅兰芳身边配戏的刘玉芳老艺人来为女演员教授刀马旦和折子戏，这成为当年舞蹈演员训练的基本功之一，团里定期聘请张云溪、李少春、阿甲、李紫贵等京剧名家为全团讲授京剧训练、排戏、剧本分析、角色分析等知识。'中戏'本部遇上有名家来讲大课，老院长都会通知我们团全体前往听课。因此，通常能看到这样的场面，舞团全体集合在什刹海畔的空地上，小学员排在前面，演员队在后，指导员和队长压后。每人一手提马扎，一手拿着笔记本，近百人的队伍从后海走上银锭桥，过烟袋斜街，出鼓楼大街穿过锣鼓巷入棉花胡同'中戏'大院。如果天气晴好就在操场，碰上大雪或大雨，则在食堂兼礼堂的大厅里，几百人济济一堂，专心致志聆听程砚秋、金山、郭沫若这样的大学者给'中戏'全院师生上大课。我记得郭老讲课中，涉及中西文化差异这个命题时，他说：'那位林冲在台上踏着大步走了两圈就到了千里之外的沧州，观众也认为他到了沧州。而那位芭蕾明星乌兰诺娃，她踮着脚尖总是往上飘啊飘啊，总觉得她是往天上飞翔，可能越往上越接近上帝，我们那位农民林冲总是眷恋土地，步子沉实而稳重，总不离土地。'当年，我们正处于求知欲极其旺盛的少年时期，就这样在'中戏'的文化氛围中熏陶着，在欧阳老院长的言传身教之中，涓涓流水，润物无声，娃娃们在茁壮成长"[5]。

全国性的建设文艺专业团体的工作，从刚一解放就已经被提到了议事日程之上，受到国家的高度重视。1951年6月16日，文化部召开全国文工团工作会议。

[4]胡克《我的启蒙老师——吴晓邦》，见《为生命而舞》，大众文艺出版社2004年版，第277页。

[5]骆璋《怀旧情趣》，转引自李续主编《舞蹈教育家陈锦清》，中央民族大学出版社2011年版，第90页。

政务院郭沫若副总理作全国文教工作的报告；文化部部长沈雁冰作文工团的方针、任务与分工的报告；周扬副部长作关于文艺思想和创作问题的报告。《人民日报》6月18日发表题为"加强文艺工作团，发展人民新艺术"的社论，指出"全国文工团的总任务是大力发展人民的新歌剧、新话剧、新音乐、新舞蹈，以革命精神和爱国主义精神教育人民"。在这次会上，文化部发出了《关于整顿和加强全国剧团工作的指示》，指出各国营话剧团、歌剧团应该改变以往文工团综合性宣传队的性质，成为专业化的剧团，并逐步建设剧场艺术。这一指示具有深刻的历史影响。正是在这一指示下，以全国各地区的民族解放为时间上的契机，全国范围内的专业剧团建设工作轰轰烈烈地开展起来：

1951年，中国人民革命军事委员会总政治部文工团舞蹈队成立，副队长陆静（未设队长）。其前身是华北军大文工团、四野炮兵（特种兵）文工团。1952年装甲兵文工团、中南军政大学文工团、南京高级步校文工团、西南军区战斗歌舞团等团体继续合并进来，于1953年正式建立了总政治部文工团，下设歌舞团、歌剧团、杂技团。

1951年，中国青年艺术剧院舞蹈团成立，团长吴晓邦，副团长盛婕、田雨。

1951年，中央戏剧学院歌剧团、舞蹈团、乐队和北京人民艺术剧院歌剧团、舞蹈团、乐队合并为中央戏剧学院附属歌舞剧院。

1952年，中央戏剧学院舞蹈团改建为中央歌舞团。代理团长周巍峙，副团长李凌、戴爱莲，艺术委员会主任李焕之，副主任陈锦清。

1952年中央民族歌舞文工团成立大会合影

1953年，中央实验歌剧院成立，院长周巍峙。

1955年，中央实验歌剧院舞剧团成立，团长张世维。

……

少数民族艺术院团也在全国各个少数民族聚集生活区里以行政区域为轮廓建立起来。大至少数民族自治区和省，小到行政上的专区，许多少数民族歌舞团纷纷亮相于新中国的舞台：

1946年3月10日，延边歌舞团成立，为较早获得解放的东北人民送上了新歌舞艺术。

1946年，内蒙古自治区文工团成立。1953年更名为内蒙古民族歌舞剧团，1956年更名为内蒙古自治区歌舞团。

1949年5月，中南文工团成立，1953年更名为中南人民艺术剧院，1959年更名为武汉人民艺术剧院，1963年更名为武汉歌舞剧院。

1949年，新疆民族歌舞团成立，1973年更名为新疆维吾尔自治区歌舞团。

1950年，云南省歌舞团成立。

1951年，红河哈尼族彝族自治区地委文工队组建，1954年更名为红河哈尼族自治区民族歌舞队。1958年州政府迁入个旧市，该团与个旧市工会文工队合并而成立红河哈尼族彝族自治州文工团。1981年，

更名为云南省红河哈尼族彝族自治州歌舞团。

1952年9月1日，中央民族文工团成立，第一任团长吴晓邦。这标志着全国少数民族专业艺术院团中央级别的建团工作正式展开。1954年，中南民族歌舞团并入，更名为中央民族歌舞团。贾作光、宝音巴图等先后任团长。

1954年，云南省西双版纳傣族自治州文工团成立，1982年更名为西双版纳傣族自治州歌舞团。同年，广西民族歌舞团成立，1958年广西改为壮族自治区时更名为广西壮族自治区歌舞团。四川省歌舞团也成立于1954年，其前身为四川民族歌舞团和西南人民艺术剧院歌舞团，1985年更名为四川省歌舞剧院舞蹈音乐团。

1954年，青海省民族歌舞剧团成立。

1956年，云南省歌舞团成立，其前身为中国人民解放军滇桂黔边区纵队八支队文工团，后来先后更名为云南人民文艺工作团、西南文工团第一团、云南省文工团。

1956年，贵州省歌舞团成立，其前身为中国人民解放军第五兵团政治部文工团。与此类似，1956年成立的四川省凉山彝族自治州歌舞团，其前身为南充地委文工队和中国人民解放军凉山指挥部文工队。

1956年成立的湖南省民族歌舞团，其前身为湖南湘江文工团歌舞队，1958年更名为湖南民间歌舞团，1970年改为湖南省歌舞团。

1957年，福建省歌舞剧院成立。

1958年，贵州省黔东南苗族侗族自治州歌舞团和贵州省黔南布依族苗族自治州歌舞团相继成立。在湘江之畔，湖南省湘西土家族苗族自治州苗族歌舞团于1958年成立，其前身为中国人民解放军第47军文工团、湖南省民间歌舞团。

1958年7月，西藏自治区歌舞团成立。

1960年，西藏自治区藏剧团成立。

1962年，东方歌舞团成立。

……

大量专业歌舞院团的成立，当然是20世纪中叶中国舞蹈艺术发展的成果，同时这一飞速发展的态势也是当时社会的需求所致。北京舞蹈学校校长陈锦清曾经在"文革"刚结束、各种被"文革"关停了的文艺院团开始恢复时，回忆起当年东方歌舞团成立的历史机缘和动因："1956年印度尼西亚总统苏加诺访问我国时，总理在北京饭店举行宴会。席间有节目表演，我校教师表演了一个印度舞，引起苏加诺很大的兴趣，他立即向总理提出要为我国派出印度尼西亚的舞蹈家来传授，总理当场表示欢迎，并嘱咐我说：'这个班就办在你们学校。'并且当着苏加诺总统风趣地说：'可得办好，学好，将来还要请苏加诺总统看看你们学得怎么样呢！'苏加诺总统高兴得频频点头。第二年果然来了两位印度尼西亚舞蹈老师授课。东方舞蹈班的学生学习了两年，成绩很出色。1961年正值陈老总率领中国政府代表团访问印尼，就带了这批毕业生前去表演，听

说在那里表演巴厘岛古典舞蹈时，受到印尼人民热烈的欢迎，苏加诺总统更是非常满意。访问印尼演出回来后，就筹划建立东方歌舞团的事宜。在1962年1月东方歌舞团成立时，总理委托陈老总出席了建团典礼。东方歌舞这朵鲜花，就在总理的亲手浇灌下盛开了。"[6]

1951年9月，戴爱莲著文回顾第一次文代会后两年零三个月的舞蹈工作成就。她说："初解放时，全国专业舞蹈团体只有六个，舞蹈工作者不过几十人；现已经发展到134个舞蹈团队，近千人的演员队伍。"[7]在这里戴爱莲所提到的几个数字，即解放初期的六个团体和几十个专业舞蹈工作者，在两年多的时间里就已发展到134个舞蹈团体，近千人的舞蹈队伍，这十分清晰地说明了新中国成立初期舞蹈艺术事业的巨大进步。到1960年，全国的专业歌舞表演团体多数已经基本搭建起了架子，并形成了中国历史上专业艺术歌舞团的宏大局面。在当年举行的第二届中国舞蹈艺术研究会全体代表大会上，周巍峙在所作的报告中专门指出："新中国成立以来，专业舞蹈队伍空前壮大。解放前真正专业的舞蹈工作者和舞蹈团是屈指可数的，而今天全国专业歌舞表演团体已在200个左右，专业舞蹈工作者已有五六千人。在党的英明的民族政策指导下，各个兄弟民族的专业舞蹈队伍都已成长起来，在全国专业歌舞团体中，就有

82个是专业民族歌舞团。"[8]再以新疆为例。从1949年到1959年十年里，新疆舞蹈队伍"在党的积极扶持各族文化事业迅速发展的方针下有了空前的壮大，共有十四个专业歌舞团和三十二个民营的歌舞团分布在全疆各个城市。包括维吾尔、哈萨克、汉、柯尔克孜、乌孜别克、锡伯、蒙古、回等族的专业舞蹈工作者达九百六十二人，加上民营的共达一千四百多人，与解放初期仅有的二三十人左右、只有两三个民族的歌舞团比较，无论数量和民族成分，都表现了文明舞蹈事业的巨大发展"。这不能不说是创造了中国历史上的一个奇迹。

从以上这些有影响的专业歌舞表演团体成立的时间表和过程来看，我们已经可以鲜明地得出历史性结论，即：20世纪40年代末至60年代初期，是我国各个民族艺术团体建立的兴旺期，其中大部分均从"文工团"体制改为"歌舞团"体制。虽然其间仅两字之别，却蕴含着艺术创作和演出目标、歌舞艺术组织形式和体制等等方面的重大转变。所有这些转变，均对后来新中国舞蹈艺术事业包括少数民族舞蹈艺术的发展产生了极其重大的影响。

转轨，不仅在体制上发生，也在舞蹈艺术思想方向和创作实际中全面发生。这里所说的转轨，本质上就是改变原来的"战地宣传队"的工作思路和工作任务，开始思考新中国舞蹈艺术之路。面对着中国民间舞蹈庞大的传统，面对着中国戏曲艺术、武术体系等等丰厚的遗产，究竟应

[6]陈锦清《周总理关怀北京舞蹈学校》，转引自李续主编《舞蹈教育家陈锦清》，中央民族大学出版社2011年版，第10页。

[7]《六十年文艺大事记1919—1979》，第四次文代会筹备组起草组、文化部文学艺术研究院理论政策研究室1979年版，第135页。

[8]周巍峙《在毛泽东文艺思想的旗帜下，争取舞蹈艺术的更大繁荣！》，见《舞蹈》1960年第8、9期合刊，第26页。

该走怎样的艺术道路，成为许多人思考的大问题。1951年6月16日-29日，文化部召开全国文工团工作会议。会议规定了全国各种文工团的大体分工，并决定中央、各大行政区、大城市设剧院或剧团，各省及中等城市设剧团或以演唱为主的综合性文工队等。《光明日报》、《文艺报》也发表了社论。

转轨的工作让许多原本是战地宣传队员的舞蹈者们开始投入专业文工团的创作和演出活动，他们原本的工作是一切为战地斗争中的战士服务，现在，他们要为和平生活中的所有老百姓服务，为最广大的人民群众服务。这其中当然有服务对象的变化。然而，细心体会这一时期舞蹈事业发展的重大轨迹，我们可以发现，恰恰是舞蹈工作的对象从本质上来说仍然是普通的人民大众，其中当然包括那些已经脱下了军装走向新生活建设的工地、田野、教室、讲堂的指挥员和战士们，服务对象或者说观众层面没有发生本质性的重大转变，所以，在反映现实生活时，新中国舞蹈艺术很自然地继续走着从中国民间舞中汲取艺术营养的道路，舞蹈创作的基本做法不用改变！向人民大众的艺术学习，几乎在刚刚解放不久就进入了一个高潮。1953年4月，周扬在第一届全国民间音乐舞蹈会演闭幕典礼上讲话指出，这次大会主要目的是推动民间艺术的发展，借以一方面丰富人民的文化生活，一方面使专业文艺工作者获得民间艺术的滋养，并发现民间艺术天才。他号召专业文艺工作者不断地向民间艺术学习，不断地对民间艺术予以加工提高，然后再推广到人民中间去。

2.舞蹈调演会演方式的确立

战时管理体制向国家管理体制的转轨，还体现在舞蹈演出组织方式的重大改变上。

早在新中国成立之前，也就是1949年的7月，中国青年文工团前往匈牙利首都布达佩斯参加第二届世界青年与学生和平友谊联欢节（简称"世界青年联欢节"）。"世界青年联欢节"由总部设在匈牙利布达佩斯的世界民主青年联盟主办。除了苏联，罗马尼亚、古巴和朝鲜也举办过这一活动。世界青年联欢节是以苏联为首的社会主义阵营国家举办的大型国际活动，主题是反对侵略和战争，歌颂和平与友谊。世界青年联欢节上不仅有文艺演出，还有联欢、座谈、报告、参观等丰富多彩的活动，因此吸引了各国青年的参与，有时甚至同时有来自100多个国家的青年参加这一活动。这个活动的开展，象征着世界民主青年的大团结，同时也是青年艺术展示的盛会。参加第二届世界青年联欢节的中国舞者们，演出了秧歌剧《十二把镰刀》，舞蹈《牧马舞》、《蒙古舞》等，《腰鼓舞》、《大秧歌》获得特别奖，"这是中国民族民间舞蹈首次在世界舞台上演出"[9]。1951年，中国青年文工团参加在民主德国举办的第三届世界青年联欢节，舞蹈《红绸舞》、《西藏舞》获得一等奖。

或许是受了这样一个活动方式的启发，也或许是这样一个集中演出的方式可以得到更大的艺术收获和更强烈的宣传效果，中国随即展开了同样的集中演出。

[9]茅慧编著《新中国舞蹈事典》，上海音乐出版社2005年版，第9页。

《牧马舞》内蒙古文工团演出 贾作光编演

1950年，为庆祝中华人民共和国成立一周年，西南、新疆、延边、内蒙古四个兄弟民族文工团首次来京参加国庆演出。国庆前夕，毛泽东同志、周恩来同志、朱德同志等党和国家领导人观看了他们的演出。主要节目有云南阿细人的《阿细跳月》，贵州苗族的《芦笙舞》和《四方舞》、彝族的《朋友舞》，新疆康巴尔汗的《军舞》和米娜佳的《莫拉加特舞》，内蒙古贾作光的《雁舞》、《牧马舞》和《马刀舞》，延边朝鲜族的《丰年舞》、《洗衣舞》等。

1951年，文化部举行"红五月会演"，演出的舞蹈节目有舞剧《乘风破浪解放海南》、《金仲铭之家》，舞蹈《炮兵舞》、《码头工人舞》、《陆军腰鼓》、《红绸舞》、《孔雀吸水》、《哑背疯》、《鞑靼舞》等。

1952年8月1日，由中央人民政府、中央军事委员会总参谋部和总政治部联合主办的中国人民解放军第一届全军文艺会演"全军体育、文艺运动大会"在北京举行。西北、西南、华东、中南、华北、东北等6个军区及空军、海军、军事学院、总后勤部等10多个单位1500多人参加，共演出了6台晚会，其中舞蹈节目有42个。通过比赛有21个舞蹈节目获得一、二、三等奖。大会评奖委员会规定文艺评奖的主

要标准是面向连队，富有群众性、战斗性等，参赛作品包括专业和业余舞蹈工作者的作品，其中舞蹈《坑道舞》、《炮兵舞》、《筑路舞》、《战士游戏舞》、《轮机兵舞》等获得一等奖。《识字竞赛舞》、《藏民骑兵队》等获得二等奖。优秀作品的涌现成为轰动当时的现象。总政歌舞团在第一届全军文艺会演中推出了自己的晚会，但是没有参加评奖。不过，高水平的创作演出还是受到广大观众的好评。其中《陆军腰鼓》、《罗盛教》、《海军舞》、《苏联红军舞》等名留史册。

1953年4月，第一届全国民间音乐舞蹈会演在京举行。参加会演的有来自全国各地区、各民族的民间艺人331人，演出27场，表演了100多个有地方特色的优秀音乐舞蹈节目。会演中涌现的舞蹈节目有《跑驴》、《采茶扑蝶》、《狮舞》、《花灯舞》、《打鼓舞》、《农乐舞》、《跳弦》等。会演期间还举行了舞蹈座谈会，强调向民族民间舞蹈学习。

我们可以看到，从1950年四个少数民族团体进京参加国庆演出开始，连续四年间，"会演"、"调演"等成为一种新鲜的舞蹈演出活动。这类集中演出，往往配合着国家的重大任务，或是完成着规模化演出任务，可以在相当规模上造成宣传效果，更可以为所有参加人员提供相互交流观摩的极好机会。这类会演、调演，常常设计评奖环节，颁发等次奖项，以此鼓励先进者。特别需要指出的是，这类演出的经费由国家全额承担，显示出计划经济体制的鲜明特征。由此，中国当代舞蹈在新中国建立后的第一个五年里，就建立了自己独特的演出组织形式。

体制的转轨必然带来艺术创作的思考，其主要思考方向多集中在如何用舞蹈反映现实生活，如何在舞蹈艺术的"普及"和"提高"方面做出成绩，如何吸取民间艺术营养等方面。一些文艺工作者也在自己的艺术实践中开始探索。

三、新中国成立之初的舞蹈创作

1.大型作品的探索

解放初期，人民的新生活是激情四溢的，是热烈而欢欣的，这样的现实也就必然要求在舞蹈艺术中得到表现。50年代初期创作和表演的繁荣，是从一个综合性的大型演出开始的，这就是明显地从现实生活中获得创作冲动的大歌舞《人民胜利万岁》。

《人民胜利万岁》，华北大学三部（文艺学院）1949年9月首演于北京。为了祝贺人民解放战争和人民革命的伟大胜利，庆祝人民政治协商会议召开和中华人民共和国开国大典而创作演出。总导演：戴爱莲、徐胡沙。导演：王犁、化群、柯平、奇虹、杨凡、狄耕、赵郓哥、葛敏、叶宁等。作词：光未然、徐胡沙、陈正、张蓬、李悦之、桑夫、葛敏、赵戈枫。作曲：刘铁山、刘行、林里、乔谷、李群。配器：李一鸣、刘恒之、严良堃、瞿希贤。这是中华人民共和国成立之初创作的

《人民胜利万岁·人民的祝贺》华北大学三部1949年演出

大型歌舞，也是对中国现当代舞蹈艺术创作和表演水平的一次大检阅。大歌舞的艺术形式也在这次演出中得以确认。由于年代已久，关于这一作品的结构和内容有两种记载。一种结构是全场演出分为九段：一、庆祝人民政协会（歌舞序曲）。二、肃清反动派（花鼓舞）。三、红旗飘扬（进军舞）。四、支援前线打胜仗（歌舞表演《四姐妹夸夫》）。五、庆祝胜利（腰鼓舞）。六、献花祝捷（走花灯、献花舞），包括①祝捷、②献花舞、③吹打腔。七、人民的祝贺（工农舞、边疆舞），包括①工人舞、②农民舞、③蒙族曲、④回族曲、⑤苗族曲、⑥彝族曲、⑦藏族曲、⑧台湾人民站起来、⑨齐唱曲、⑩欢乐舞曲。八、团结有力量（团结舞）。九、在毛泽东的旗帜下胜利前进（大歌舞）。[10]从以上节目的构成里，我们可看出此作品融合了当时一些最优秀的歌舞成品节目，如《进军舞》；同时也广泛吸收了当时最盛行的一些民间舞蹈，如汉族的腰鼓舞、走花灯等，以及来自边疆地区的少数民族舞蹈。关于这个作品的结构，还有一种说法是全场歌舞共分十段：一、合唱。二、开场锣鼓（战鼓）。三、庆祝人民政协会（歌舞序曲）。四、肃清反动派（花鼓舞）。五、红旗飘扬（进军舞）。六、支援前线打胜仗（歌舞表演《四姐妹夸夫》）。七、庆祝胜利（腰鼓舞）。八、献花祝捷（走花灯、献花舞）。九、人民的祝贺（工农舞、边疆舞）。十、在毛泽东的旗帜下胜利前进

[10]参见胡沙《回忆〈人民胜利万岁〉大歌舞》，见文化部艺术局、中国艺术研究院舞蹈研究所编《舞蹈舞剧创作经验文集》，人民音乐出版社1985年版，第3页。

《人民胜利万岁·红旗飘扬》华北大学三部1949年演出 中国舞协供稿

（大歌舞）。[11]

参加过这个作品排练和演出活动的杜薇曾经以"解放后的第一个大型歌舞——人民胜利万岁"为题，回忆了当时的创作和表演情况："《人民胜利万岁》的导演和演员以华大文工一团的同志为主，同时吸收了华大三部的学员参加。记得当时像我这样毫无演出经验、也从未接触过民间艺术的青年同志很多，这就给排演带来很多困难。但是，困难敌不住我们的信心、热情和毅力，节目终究排成了。在排演过程中，由于时间紧，没有可能到各地去学素材，完全是由一团的老同志们手把手教的。也没有基训；要说有，那就是每天早晨的扭秧歌。"[12]这段话中提到的"华大文工一团"，是华北联大安营扎寨在张家口地区时的一支非常活跃的艺术表演力量，拥有一批投身并热爱歌舞的青年艺术工作者，大多数经历过一些专门的艺术训练。他们的演出常常受到广大人民群众非常热烈的欢迎，所到之处人们蜂拥围观，看过演出后也会兴奋地议论不绝。因此，

当华大迁往北平后，"华大文工一团"取消了建制，但其中的文艺骨干却与华大三部的青年学子们联合起来一起完成了《人民胜利万岁》的演出。这个作品在当时受到了非常广泛的好评。杜薇回忆道：正式演出的"这一天终于来了，我们在怀仁堂里举行了首次的正式公演。这是一个令人永远也忘不了的夜晚。就在这一天的晚上，我们见到了敬爱的领袖毛主席。毛主席带着慈祥的笑容向我们招手，对我们说'同志们辛苦了！'。我们怀着万分激动的心情，高唱着《人民胜利万岁》中的最后一曲《在毛泽东的旗帜下胜利前进》。这一个夜晚，有多少人兴奋得失眠，有多少人在这样的鼓舞下决定了自己的终生道路"。"大歌舞几乎全部是运用民间形式来表现的，但它有发展，有创造，充分反映了当时人们的生活和精神状态，所以它十分感人。其中有很多歌子，后来成为广泛流行的群众歌曲，很多种民间舞蹈形式，也在群众中普及开了"。[13]

人们普遍认为，这个歌舞在艺术形式上采用了汉族和少数民族的民间歌舞，风

格性比较强，因此，它体现出舞蹈艺术家提炼生活和改造艺术传统的创造性活力。该作品的形象生动活泼，具有比较浓郁的民族风格、民族气派和强烈的生活气息。这是一部在思想和艺术质量上都达到较高水平的歌舞作品。它浓缩了当时比较成功的各种类型的舞蹈创作，如吴晓邦创作的《进军舞》。此舞段主要提炼了骑兵们挥舞着红旗、马刀的战斗生活动作，表现中国人民解放军解放战争时期以排山倒海之势进军的情形。作品中我们还能够见到采用传统民间歌舞形式来表现解放心情的艺术方法，如用河北民间舞蹈"战鼓舞"改编而成的"开场锣鼓"，就较好地运用了民间艺术的"双镲"、"飞镲"来表现欢庆的情绪。

参加了《人民胜利万岁》大型歌舞创作活动的胡沙回忆道：这个作品的"基本情调，应该是一种祝贺的情调，即是一种人民胜利者的愉快欢欣的情调！……我们想通过这一中国革命历史发展的过程，作为我们的《人民胜利万岁》的主题思想内容。""在创作时，我们就考虑到表现形式的问题，我们肯定要采用中国民间的歌舞，因为它是人民自己所创造和喜爱的形式，我们要使我们所表现的舞蹈具有强烈的中国气派和色彩。""大歌舞，我们采用了河北战鼓舞、东北秧歌舞、民间花鼓舞、进军舞、陕北腰鼓舞、陕北走花灯舞、陕北秧歌舞、民间小唱等形式，以及蒙、回、藏、苗、彝、台湾高山等少数民族的舞蹈作基础。……我们采用的形式，必须能够和一定的思想内容相结合。我们的态度是热情地采用它，并大胆地改造它。凡是我们舞台上出现的，都是或多或少地经过改造的。我们发挥其健康有力

[11]参见王克芬等主编《中国舞蹈词典》，文化艺术出版社1994年版，第334页。
[12]杜薇《解放后的第一个大型歌舞——人民胜利万岁》，见《舞蹈》1959年第2期，第26页。

[13]杜薇《解放后的第一个大型歌舞——人民胜利万岁》，见《舞蹈》1959年第2期，第26页。

民间艺术的积极因素的部分，删除其由于旧社会所造成的一些消极因素，如舞姿散漫、调情、古装等。如东北秧歌原来有些靡靡的调情气氛，在我们采用并改造它以后，即成为欢快健美的舞姿。"应该认识到，这里胡沙所谈论的是整个新中国第一个大型歌舞作品的创作经过。从他的回忆中我们可以清晰地看到当时舞蹈创作中已经开始形成的清晰思路：民间艺术已经上升到"中国气派"、"中国色彩"的高度，全新的革命内容与经过改造的民间艺术形式，成为两根创作支柱，支撑起新中国舞蹈艺术的大厦。当然，建设大厦，不能仅仅依靠热情，还需要专业的歌舞表演技术。胡沙以及他的同志们已经认识到："这次参加表演的，除了几个干部外，多是才学习了几个月的学生，他们绝大多数过去没有学过舞蹈，在表演技术上，还是很差，应当加强舞蹈上的基本训练。因为不管是中国和外国，作为一个好的舞蹈者，没有严格的训练，是不能表达更复杂的情感的。"[14]

用什么创作方法和手段来创作舞蹈和舞剧，在当时全面转轨的大形势下被提到了议事日程上。梁伦认为："现实主义的创作特点是表现现实，它的创作基础首先就是作者与现实生活的结合，但舞蹈艺术反映现实生活并不是模仿生活的现象，如果只是一味模仿生活的外表，那种舞蹈一定是黯淡无光的，不可能有思想性。"[15]

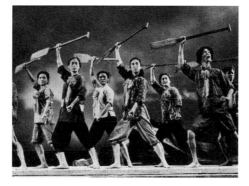

《乘风破浪解放海南·第二场渔民舞》 华南文工团1950年首演 梁伦供稿

在此指导思想下，《乘风破浪解放海南》问世。

《乘风破浪解放海南》，歌舞剧。编导：周国、陈蕴仪、周思明、梁伦、张中、倪路、陈群、何国光。总导演：梁伦、张中。作曲：施明新、蔡余文、林韵、张柏松。

全剧共分六幕。第一幕，描写海南岛人民深受地主恶霸的欺压和国民党反动派的迫害，他们被迫拉壮丁，修碉堡，卖苦力，饥寒交迫。琼崖纵队的战士们为百姓疾苦担忧，与敌人展开斗争。第二幕，解放海南岛前夕，人民解放军的英雄战士们举行大练兵，为克服水上战斗的困难，苦练"转窝工"、"打秋千"、"荡浪桥"，他们在水上射击、海中游泳和撑船渡海等方面显示了克服挑战、渴望胜利的大无畏精神。第三幕，战斗即将打响，战士们昂首挺立在滩头，在红旗下庄严宣誓：为解放海南、解放全中国而战斗到底！第四幕，渡海作战。解放大军突破敌人多重炮火的封锁，以简陋的帆船战胜惊涛骇浪，强渡海峡，英勇无畏地登陆成功。第五幕，胜利会师。解放军登陆后，追击敌人。护送大军登陆的船工们舍生忘死地抬担架、运弹药、救伤员，表现出高度的责任感和英勇灭敌的气概。第六幕，军民联欢。在庆祝海南解放的大会上，人民子弟兵和海南老百姓激情共舞，锣鼓震天，情绪昂扬。

该舞是1950年6月华南文工团专门为欢迎从海南胜利归来的英雄部队和模范人物而创作的。最开始曾经考虑用纯舞剧形

[14]胡沙《〈人民胜利万岁大歌舞〉创作经过》，见《人民日报》1949年11月1日。
[15]梁伦《关于〈乘风破浪解放海南〉的创作》，见文化部艺术局、中国艺术研究院舞蹈研究所编《舞蹈舞剧创作经验文集》，人民音乐出版社1985年版，第8页。

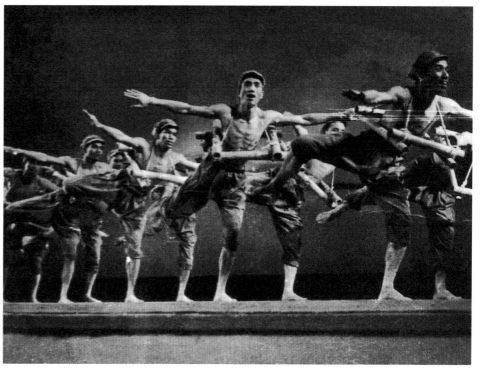

《乘风破浪解放海南·第三场练兵舞》

式，后来因为舞蹈演员人数有限，所以采用了舞蹈为主，辅以对白、快板、合唱伴唱等形式，及时地表现了人民解放军解放海南的历史功绩，塑造了战士们不怕大风大浪、英勇无敌的英雄气概，同时也歌颂了海南黎族人民的反抗精神，刻画了支前民工忘我的协助。从创作角度看，《乘风破浪解放海南》的问世碰触到的艺术问题，几乎是后来新中国舞蹈创作中最基本的问题，如：1.怎样用舞蹈艺术反映现实生活？作者们认识到"一味模仿生活的外表，那种舞蹈一定是黯淡无光"的，要把现实主义和浪漫主义结合起来，而不应该让作品限于自然主义的倾向。2.怎样把握舞蹈艺术的内容和形式之间的关系？编导们认为应该积极发挥舞蹈艺术的特殊作用，"全剧主要通过舞蹈艺术的手段去真实地反映现实，塑造人物表达剧中的情节和戏剧冲突，具有较强的感染力和生活气息，表现了别的剧种所难于表现的内容，如《海上练兵》《渡海作战》等场面，这正好是发挥了舞剧艺术的特性"[16]。另外，该剧是第一个表现战争行为中军民关系的歌舞剧，涉及了人民战争的胜利永远来自人民、属于人民的积极思想。这也成为后来几十年间舞剧创作中一个永不衰竭的艺术主题。这部作品的演出在当时反映很好，广东省人民政府和广州市委给予该剧一千万（旧币）奖金。文化部于1951年调该剧进北京中南海怀仁堂为中央首长演出。

不言而喻，从新中国成立到20世纪50

年代中期之前，是中国舞剧发展历史上令人难忘的时代。因为，那不仅是一个社会发生重大制度变革的时代，更是一个充满舞剧艺术勇敢破题和精神探索的时代。

20世纪50年代，中国舞剧发展的条件真正具备和成熟了。中国当代的舞蹈家们迎来了一个舞剧艺术起飞的时代。也就是在共和国刚刚成立的时候，舞剧已经在北京这个古老的都城里酝酿。"1950年周巍峙、李伯钊领导的人民文工团更名为北京人民艺术剧院，成立了舞剧队。1951年该院与戴爱莲、陈锦清领导的中央戏剧学院舞蹈团合并后，经过调整和专业分工，除北京人艺演话剧外，成立了中央戏剧学院附属歌舞剧院，创作歌剧和舞蹈。1952年又分出人员组建中央歌舞团和筹建舞蹈学校，同时更名为中央实验歌剧院，并为发展民族舞剧进行准备，建立了舞剧研究小组。"[17]这个由高地安、王萍、孙天路、傅兆先等人组成的"舞剧研究小组"，其中许多成员都对京剧艺术有深刻的了解。在他们的率先探索中，以戏曲艺术为根基的舞剧创作一时间形成高潮。

从1949年到1953年，一批对后来产生深刻影响的舞剧问世。

1950年，舞剧《和平鸽》上演，标志着新中国舞蹈史中的舞剧艺术事业步入正轨。虽然这出艺术上并不成熟的舞剧至今已经不再流传，但它在舞蹈史上的地位却是重要的。它让好多新时代的舞蹈工作者都感到骄傲，因为，正像全国的大统一，《和平鸽》记录了一个全新的开始，记录了舞蹈界一代风流创业。担任编剧的欧阳

舞剧《和平鸽》节目单封面

予倩和顾问吴晓邦，担任编导的丁宁、王萍、陈锦清、彭松、高地安等舞蹈家，游惠海、李正一、李承祥、袁春等当时著名的舞蹈演员，以及任舞台设计的叶浅予、张光宇等著名美术家都参与到这出舞剧的艺术创造之中。

《和平鸽》共分七场。演出场地上有坟场、探照灯、铁丝网，有枪声、流血、红旗……当和平鸽在天空翱翔时，战争的枪声响了。群众在勇敢的和平鸽的感召下，抗议战争贩子的叫卖。孩子们在战争中受到了伤害，工人们抵抗着军火运输，和平鸽得到工人的保护，而战争魔鬼的发财美梦在人民庆祝胜利的欢呼声中破灭了。

由戴爱莲所扮演的"和平鸽"在该剧中给人们留下了深刻的印象。她的舞蹈动作主要采用芭蕾舞的舞姿和造型，象征了和平的美好与清纯，曾经得到了艺术评论家的高度赞赏。在剧中，"和平鸽"与战争狂人、工人、群众、魔鬼等不同角色之间的舞蹈分别由从日常生活动作中提炼出的舞蹈动作和中国民间舞以及现代舞组成。"经历二战惨烈的战争创伤的世界各国人民，强烈要求和平，不要战争，反对侵略，并发起了全世界人民保卫和平的国际大会。著名画家毕加索创作了一幅鸽子表达了他本人对和平的渴望和对大会的支持。就是这幅鸽子激发了欧阳予倩和戴先生的艺术激情，三幕舞剧《和平鸽》由此

[16]参见梁伦《关于〈乘风破浪解放海南〉的创作》，见文化部艺术局、中国艺术研究院舞蹈研究所编《舞蹈舞剧创作经验文集》，人民音乐出版社1985年版，第8页。

[17]傅兆先等《中国舞剧史纲》，《舞蹈艺术》第30辑，文化艺术出版社1990年版，第46页。

而生。戴先生设计了舞剧的主题形象，即一只受了伤的鸽子不能与同伴继续飞翔而掉队了，却受到了一位中国工人的救护。最后鸽子经过中国各族人民的呵护，恢复了健康，重上蓝天。鸽子与工人的双人舞及鸽群的造型是戴先生运用芭蕾舞形式设计并亲自表演的。"然而，这样一出完全出于反战激情的舞剧，由于结合了西方芭蕾形式，采用了芭蕾的艺术表演方法，引起了一些刚从战争环境里走进城市的普通群众审美上的抵触情绪：一些在中央戏剧学院借读的学生，"是来自抗日战争和解放战争的战士，是经受了战火生死考验的老文工团团长、老编导、老演员等文艺兵。他们之中有的是刚从前线撤下就赶到北京中戏报到的学生，身边还跟着警卫员，腰里还佩着盒子枪的艺术家，这是一群有着火样热情的人，对《和平鸽》的主题思想与完美的艺术结合是赞赏的，只是猛然第一次看到鸽子与青年工人的芭蕾双人舞的舞台形式有点措手不及，情不自禁大喊：'大腿满台跑，工农兵受不了！'这句顺口溜还使得《文艺报》也附和发出微词，致使时任中戏教务长光未然同志数次在全院大会上作检讨。他检讨了些什么我说不清，不过，有一次的检讨最后，这位从延安出来的诗人突然激动地挥动胳膊说：'我要为工农兵受得了而继续奋斗！'"[18]客观地说，该剧一方面取得了前所未有的成绩，开新中国舞剧之先河，从另一方面说，该剧编排比较粗糙，动作语言不够统一，结构上尚缺少舞剧艺术的

[18]骆璋《怀旧情趣》，转引自李续主编《舞蹈教育家陈锦清》，中央民族大学出版社2011年版，第101页。

特点。戴爱莲，这个曾经在1942年就编排了舞剧《空袭》（未完整上演）以表达对战争抗议的舞蹈家，终于在1950年面对美国侵朝战争的炮火，在舞剧《和平鸽》里了结了自己的舞剧梦。

"大腿满台跑，工农兵受不了"，这句话是那个时代对舞蹈的评价，甚至于是艺术评论思想的形象概括，因而它流传了很久。它折射出特定时代里中国普通群众对于外来文化的陌生与隔膜。

在20世纪50年代初期，在那时代变革之火花激烈碰撞而天空灿烂、民风淳厚、人心实在的社会氛围里，现实生活的题材受到格外的重视。在这一条件下，我们见到了一些至今令人难忘的舞剧：《母亲在召唤》、《金仲铭之家》、《罗盛教》、《旗》（赵国政编导）。值得注意的是，这些作品大多数出自人民军队的舞蹈编导之手，从《母亲在召唤》到《旗》，都是部队艺术家创作的。

《母亲在召唤》（胡果刚总编导）采用典型的一幕三场式的结构。该剧的主要角色像《和平鸽》一样有白色的鸽子，在美丽的家园上空飞翔，花园里孩子们尽情地玩耍。但是，战争炮火的轰鸣声传来，战争贩子闯进了家园，残暴地夺取了小女孩的宝贵生命。舞剧的真正主角——母亲悲痛万分，她抱着孩子的尸体，向全世界发出了警告：团结起来，保卫世界的和平！

在这出舞剧里，人们可以清晰地感受到抗美援朝中整个中国社会的心态。从舞剧艺术的角度来说，该剧第一次采用了近似悲剧的结尾，从而打动了不少舞蹈观众。

《金仲铭之家》是新中国成立后第一出大型舞剧。由中国人民解放军华东军区

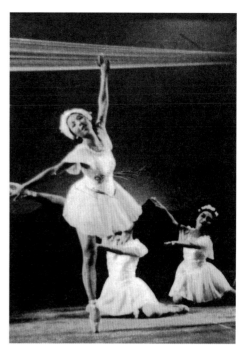

戴爱莲表演的"和平鸽"形象

舞剧《母亲在召唤》　中南军区兼第四野战军舞蹈团1951年首演
战士歌舞团供稿

为捐献"鲁迅号"飞机义演入场券，背面有节目单

解放军剧团1951年4月于南京首演。文学台本：张源、隆徵丘。编导：隆徵丘。作曲：龚隆昆。舞美设计：周洛。该剧的主要角色由当时颇有名气的舞蹈家朱嘉琛、胡霞斐、潘关林等担任。全剧共四幕，以南朝鲜的"战争狂人"李承晚妄想侵吞世界最终失败为主要线索。序幕刻画李承晚在地球仪前战争野性大发的情形。第一幕表现朝鲜北方人民在田间劳动，插秧、顶水、送饭等情景，表达了民众享受和平生活的快乐。工人金仲铭正在与小女儿欢舞。突然，侵略者的飞机开始狂轰滥炸，平静被打破。第二幕表现敌机再犯，金仲铭小女儿被炸死，家庭遭遇大难，其母悲痛万分，金仲铭参军。第三幕刻画战争发动者侵入了北方土地，金仲铭的妻子为了给自己的小女儿报仇，更为了保卫北方人民的幸福生活，组织妇女们打游击抗击侵略者。第四幕表现中朝两国人民军队胜利会合，侵略者以失败告终，现场旗帜飘扬，天日重开。

该剧是新中国成立初期有影响的舞剧之一。其成功可以归纳为：1.积极的主题思想，即积极反映中国人民抗美援朝保家卫国的决心。2.舞蹈动作与人物性格相统一。3.大胆地运用了现代舞和朝鲜民间舞、哑剧手势等多种手段，丰富了舞剧艺术的表现力。4.舞剧编排注意了戏剧结构的完整性，情节发展与音乐表现的协调关系也受到关照。该剧上演于抗美援朝高潮时期，传达了中国人民对于朝鲜战争的关注和对于和平的渴望。该剧曾经在南京、上海、杭州演出多场，并在华东文艺会演中获奖。

《罗盛教》是一部中型舞剧，由总政文工团1952年首演，是新中国成立后最

《罗盛教》 中国人民解放军总政治部文工团歌舞团1952年首演 总政歌舞团供稿

早创作的现实题材舞剧之一。八一电影制片厂于1952年将该剧拍成舞台艺术片。编导：陆静、张世龄、张文明、周凯等。作曲：陆原、陆明、田耘。舞美设计：姜振宇、赵七辅、林梦松。主要演员：张文明、陈良环。全剧分三场。第一场，一群朝鲜儿童在冰河上滑冰玩耍。敌机轰炸，朝鲜的孩子崔莹掉入冰窟中，罗盛教闻讯赶来，不顾一切跳入冰窟救人。第二场，寒冷刺骨的冰层下，罗盛教寻找到崔莹，拼力将其托出冰层，自己却被冰层下的激流冲走，英勇牺牲。第三场，罗盛教墓碑前，获救的朝鲜孩子崔莹和其他儿童们，朝鲜的父老乡亲们，深切怀念救人英雄。崔莹哭泣入睡，睡梦中与罗盛教欢笑玩耍……

该剧用紧凑的情节集中塑造了中朝人民公认的罗盛教烈士形象，讴歌了崇高的国际主义精神。舞蹈编排上将滑冰、游泳、救人等日常生活动作给予节奏化、造型化、动律化的艺术处理，比较大胆地、也是自然地融合了中国古典舞和朝鲜民间舞来分别塑造罗盛教和崔莹的形象。

《旗》，也是以抗美援朝战争为题材而创作的独幕舞剧，原名《阵地上的慰问》，由中国人民解放军0952部队1954年首演于广州。编导：赵国政、陈菊兰。改

编：查列等。作曲：郑秋枫。主要演员：李景瀛、毕水钦、姜乃慧、王珊。全剧共三场，分别表现了朝鲜老乡在老大娘的带领下在前沿阵地慰问中国人民援朝部队和朝鲜人民军，朝鲜姑娘们端水、送饭、送光荣花，慰问部队的情景。他们带来一面锦旗，献给部队官兵。那面旗帜是经受了战火硝烟熏染、有无数枪痕的红旗，象征着中朝人民并肩战斗夺取胜利的伟大精神。伤痕累累的红旗激起了所有人的无限激情，战士们怀念战友，斗志倍增，表示一定要接过红旗，高举红旗，把红旗插到阵地上永远不倒，夺得战斗胜利。舞剧选材独到，以战旗为核心，结构精练，人物形象比较突出。在塑造人物时，该剧主要以朝鲜民间舞为依托，让老大娘、朝鲜姑娘等人物的舞段均在生动的朝鲜音乐伴奏下栩栩如生地展开，中国人民志愿军战士的形象则主要从日常生活动作中提炼，在表现战斗意志和激情时适当采用了一些戏曲舞蹈动作，用技巧烘托了情节的高潮。该舞剧曾经获得中南军区舞蹈创作二等奖。

如上所述，战时体制向国家体制的转轨，在很大程度上影响着新中国成立初期的舞蹈艺术创作，即不仅在专业文工团的建立、思想道路的探索和确立、苏联民间歌舞艺术发展模式的认定和推崇等方面体现出来，而且还在大型舞蹈作品创作及演出方面得以确立。

2.小型作品的大收获

新中国成立初期，虽然大型舞蹈作品创作尚在初期的探索中前行，但是小型舞蹈作品却在那一个火红的年代里结出了累累硕果，并为后来的整个当代舞蹈艺术创

作树立了榜样。

《荷花舞》，1953年由著名舞蹈艺术家戴爱莲编导。作曲：刘炽、乔谷。作词：程若。

万里明净的湛蓝天空下，一群手舞纱巾的"荷花姑娘"们出现了。她们身穿淡绿色裙装，缓缓地飘动上场。她们的裙子下摆之处，挂系着一个个大荷花盘，盘如宽大的睡莲，上面亭亭玉立着朵朵小荷花。荷花姑娘们临风而立，飘飘渺渺的，如同风中的舞者。她们时而簇拥成一团，时而又快速散开，风吹过，摇曳之姿态婀娜美丽。有的时候，两个荷花姑娘对绕成圈，有的时候大家排成一队左右飘移，云步姗姗。一会儿，随着音乐旋律的大起伏，群荷花迎向台侧，簇拥着"白荷花"出场。她与群荷花姑娘们互相呼应，在半圆队形中雍容而舞，在众荷花低俯摆曳时她高扬起双臂，如白璧无瑕，纯洁清真。她与荷花姑娘们如同水上的仙子迎风起兴，随之歌声传来："蓝天高，绿水长，

莲花朝太阳，风吹千里香。祖国啊，光芒万丈，你像莲花正开放……"

这是一个艺术欣赏价值很高的女子群舞，具有意境美、神态美、动作美、构图美的特点。意境，是舞蹈艺术精品所共同具有的特质。舞蹈艺术的意境之美往往是所抒发之情感与舞蹈所依托的具体环境共同营建的一种境界。《荷花舞》恰是如此。作品巧妙地利用荷花出污泥而不染的特性，用拟人化的艺术手法，描绘了宁静致远的高迈境界，在新中国刚刚成立后的时代里，充分表达了获得美满生活的人民大众的心理，即对于祖国新生的赞美和对于和平生活的向往。由于形象特质的要求，也由于舞姿神韵的需要，舞者演出时在舞台上大量使用了"圆场步"，使得舞者的足部掩藏于荷花盘下，观众几乎感觉不到演员脚下的移动，造成了"水上漂"的视觉效果，加之演员腰身的婀娜摆动，那几乎是一种语言难以传达的美。观赏《荷花舞》，观众也许会感觉不出舞台上构图的变化，一切都显得无比的自然。所

有的群舞在舞台上形成了自己独有的构图画面，其中强调的是缓缓移动中的对称与平衡。即使编导有意识地将这对称平衡打破，造成舞台一个角落里的团聚和盘旋，但是，很快地，舞者又涌满了舞台空间，神态自由，如荷花盘中的露珠，轻盈流淌。

《荷花舞》的原始形态存活于大西北，是陇东秧歌里的一种小场子表演，原名"走花灯"。在民间时多为儿童站立在实在的荷花盘子上表演，由民间表演队伍的领头人（一般是老艺人）在前面带路，边走边舞边歌，内容上多祝愿和祈求风调雨顺之词。1949年创作的大歌舞《人民胜利万岁》中就已经有了根据甘肃陇中秧歌"走花灯"编排的儿童舞蹈，取名为"献花祝捷"。

1952年，为庆祝在北京召开的亚洲及太平洋区域和平会议，中央戏剧学院舞蹈团的编导们曾经将传统表演改编成艺术作品的形态，歌颂和平的主题。1953年，戴爱莲根据自己长期深入民间艺术的过程里所积累的丰富经验，巧妙地把老人改成领舞的"白荷花"，把儿童改为青春少女，采用民间表演和戏曲舞蹈中的"走圆场"的碎步，以保持荷花像漂流在真的水面上一样。这样的改编好似点石成金，把一个并不起眼的民间艺术形式炼造得优美动人，很是耐看。该作品的形象以优美、宁静见长，意蕴深刻。它采用拟人化手法，主要表现一群荷花姑娘对于幸福、安宁、团结、美好生活的向往。

这个作品的音乐和服装等也是非常出色的。它的主题歌曲专为《荷花舞》而写作，曾经广泛地传唱在祖国大地，是中国现当代舞蹈史上能够做到以舞传歌的代表作之一。由于有了独舞与群舞的对比和呼

《荷花舞》 中央歌舞团1953年首演 戴爱莲编导

应，舞台上的画面也变得多姿多彩。整个舞蹈洋溢着丰富的动感，流畅至极而又完美工整，颇有天作之意。这个舞蹈自1953年在罗马尼亚第四届世青节上获奖以来，近半个世纪之内久演不衰，可见其在舞蹈美学上达到了一个很高的境界。作品表演时，演员们身着绿色长裙上场，脚边的裙摆上吊坠着一个圆形的大托盘，每个托盘的四周都有几朵用正开放的荷花瓣做成的"荷花灯"，明亮地闪烁。当领舞演员"白荷花"出场时，好似清风吹过，众花随风而舞，左转右旋，波涌浪卷。

20世纪50年代里，全国舞蹈界流行着这样一句话："三灯加一跑，红绸少不了"。这里的"三灯"，包括了与《荷花舞》齐名的作品《采茶灯》和《花鼓灯》。《采茶灯》，又名《采茶扑蝶》，

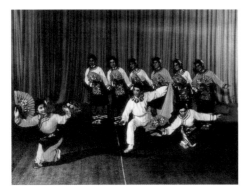

《采茶灯》 中央歌舞团演出 编导：曾红西、李涵

福建省文工团1952年首演。流行于全国各个歌舞表演团体。编导：曾红西、李涵。该作品根据福建民间舞蹈改编而成，分为"正采"、"倒采"、"扑蝶"三个段落，形象地描写了福建茶山的人们辛勤劳作的景象，刻画了人们对丰收的喜悦感受，特别是安排了劳动中姑娘们看到蝴蝶而引发的扑蝶嬉戏之逗趣性生活小细节，为舞蹈作品平添了很多乐趣，也很好地完成了作品高潮的任务。舞中的山歌唱

道："百花开放好春光，采茶的姑娘满山岗。手提着篮儿将茶采，片片采来片片香。……今年茶山收成好，家家户户喜洋洋。"[19]该作品获得1953年华东民间音乐舞蹈会演优秀节目奖。同年随中国青年文工团赴罗马尼亚布加勒斯特参加第四届世界青年与学生和平友谊联欢节，荣获集体舞二等奖，被公认为是50年代里最受群众欢迎的作品之一。

《跑驴》，是另一个风行全国的优秀民间舞蹈。编导：周国宝。河北省代表队1953年在第一届全国民间音乐舞蹈会演上首演。表演者：周国宝、周国珍、张谦。同年在罗马尼亚布加勒斯特举行的第四届世界青年与学生和平友谊联欢节上获得三人舞二等奖。

一对新婚的年轻夫妇，在回娘家的路上，先是用各种方式互表爱慕，互相开心，却没想到连新娘带毛驴一齐陷进了泥坑。夫妇两个费劲半天，毫无结果。一个过路的农民见此情景，二话没说，与他们齐心协力，共渡难关。小小的毛驴又撒欢地跑在了大道上。

该作品曾经在全国范围里流行。其原型是汉族地区的广大群众非常熟悉的一种民间艺术形式——秧歌。民间秧歌的艺术，是一种自由的艺术，是随地点、时间、表演场地、围观人群的情绪和地形的变化而随时改变的一门群众性艺术。每个秧歌队都有自己最拿手的节目，但是这样的节目，往往也就是演出里最贴近时代生活的"小场子"表演。原来的民间小场子表演《跑驴》，也叫做"王小二赶脚"，

[19]中国舞蹈艺术研究会筹委会编《中国民间舞蹈选集》，艺术出版社1954年版，第30页。

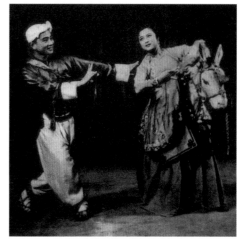

《跑驴》 中央歌舞团1953年演出 周国宝编导 张祖道摄

或是"傻柱子接媳妇"，以丑角的傻劲和夸张的动作为主要内容，表现男主角与"骑"在毛驴上的女子之间的关系，极尽逗趣解闷的把戏。虽然逗趣，但不免夹杂着一些不健康的东西，在动作设计上也比较简单。周国宝自己原就是一个出色的民间艺人，在河北地界上颇有名气。在社会生活里，他发现一切都在迅速地发生着巨大的变化。特别是新社会里男女之间平等了，夫妻间的感情比以前更有人情味，更有趣味性，人与人之间更愿意相互帮助。于是，在新生活的感召之下，他改造了原来的人物角色，在倔驴面前毫无办法的傻小子变成了热情开朗的青年农民，动作的风格在原来的民间舞基础上也作了调整，更重要的是作品的主题思想变了，一切都更加积极，也更有舞蹈的动作表现力，观众们在看的时候，无不为周国宝的出色演出而折服。他在更丰富地运用河北"地秧歌"的动作方面下了一番功夫，表演起来得心应手。其动作节奏鲜明，协调流畅，特别是他半蹲两腿快走碎步、扭腰抖肩旋转奔跑的动作造型，别具风采，让人过目不忘。当时的评论认为："由于演员的创造，使青年农民的形象和动作都富有特

点，成为令人喜悦的喜剧人物，整个节目自始至终给人以欢乐的情绪。"[20]

《红绸舞》，1950年由长春市文工团集体创作演出。参与的编导有王常俭、张云、刘玉勤、王雅彬、杨兆仲等。改编编导：金明。作曲：程云、刘父金。

舞蹈开始时，一群年轻人来到了场地中央。男青年举着长绸扎成的火把，女青年挥舞着短绸，扭着最朴实也是最典型的秧歌步伐上场，渲染出欢快的情绪，好似来度过一个不眠之夜。他们跳着沉稳的秧歌舞步，三进一退，左右旋转，好不自在！紧接着，长绸在空中甩出了各种各样的"绸花儿"——"大八字"、"小八字"、"车轱辘"、"大圈套小圈"、"波浪花"等类舞蹈动作，在舞台空间里形成了各种各样流动的运动轨迹，充分渲染着老百姓当家做主的欢快情绪和健康向上的精神面貌。男女青年对望着，心中充满了欣喜，虽然不是爱情的表露，却充满了坦然和信任的喜悦。突然间，音乐里传出激情的段落，火把之上的"火炬"头突然散开成一条条飞扬的红绸，在空中划出一条条彩线。男子们排成一排，舞动着红绸，形成了一串空中飘舞的大圆圈，女孩子们一个个依次从圆圈中穿过，如红箭穿心，又如飞鸟穿云。红绸被不断地抛向高空，又如飞天女神的花瓣悠悠飘落。舞蹈的高潮到来了，红绸飞舞，好似卷曲的流动雕塑，又像是跳动不息的美妙音符。最后，舞者们团聚在舞台中央，红绸向外打射出去，形成了放射性的

红绸火团，画面感人。

《红绸舞》问世以来，一直被国内外广大观众所喜爱，有着深刻的审美上的原因。首先，它的舞蹈元素来自中国民间最流行的秧歌之舞，并且融合了中国戏曲舞蹈中的绸舞，经过舞蹈艺术家的深度加工和改造编成。中国艺术，向来讲究线条之魅力，书法如此，中国画如此，许多民间艺术也如此。绸舞，在很大程度上直截了当地表现了线条艺术的无穷之美。由于舞蹈艺术同时占有空间和时间的特点，原本被书法等艺术固定下来的线条在舞的空间里幻化为瞬间万变的空中雕塑和书法，线条也就一下子"活"在真实的三维向度里

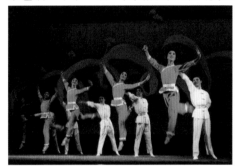

《红绸舞》长春市文工团1950年首演 集体创作 改编编导：金明

了。采用红绸跳舞，也可以说是最大限度地利用了人们对于中国艺术符号的认知和解读经验，造成了审美上的以少胜多。其次，绸舞在历史上主要以优美见长，更是女性之舞的"专利"。但《红绸舞》却反其道而行之，不仅加入了男子红绸之舞，而且更加大了舞蹈中的动作力度，特别是结尾高潮时，红绸向四方喷射出去，令人感动和激动。这些对于传统绸舞的改造，非常符合当时人民群众刚刚获得解放，过上了新生活的心理状态，深刻地表达了人们对于新社会的欢迎和喜悦之情。第三，《红绸舞》中运用了多种绸舞的技巧动

作，有各种绸花的表演，令人眼花缭乱，目不暇接。各种绸舞技巧，又被贴切地融合进整个舞蹈表演情绪中，即每一种绸花的表演都不是外在于表演情感的，而是高度统一在庆祝翻身解放的热烈情绪中，因此产生了震撼人心的巨大力量，引起了许许多多普通观众的心理共鸣。

这个作品可以说是丝绸大国久远发展的历史结果。丝绸给了中国各类艺术家们无穷的想象和灵感。早在汉魏时代，以丝绸为道具的舞蹈就已经非常流行，其中以《白苎舞》最受欢迎和喜爱。中华人民共和国成立以后，新鲜的生活使人处于感情的兴奋状态，用什么形式才能表达那时代的欢乐呢？1950年，长春市文工团的王常俭等舞蹈家们想到了中国民间舞和古老的戏曲表演里常用的"舞绸"，就尝试着用它来进行创作。没想到作品一朝与观众见面，就大受赞赏。为了表现新生活的火热和光明，编舞者们不是简单地舞动绸缎，而是富于创意地安排了演员们手举火炬，长长的红色的绸条就成了火炬漂亮的火苗。红绸和火苗成为那个时代的一个很好的象征。作品中的有些画面至今还被人津津乐道，如开场时男女青年高举"火把"向中央靠拢，"火把"散开的瞬间，无数条鲜红长绸飞射而出，恰似千年古国一朝新生。

这个作品1951年经过著名编导金明的加工和改编，更丰富了动作，强调了舞动绸子时绸花的变化，美化了舞蹈构图，使得《红绸舞》一举夺得1951年第三届世青节舞蹈比赛的集体一等奖，并先后在世界四十多个国家上演，是当代中国舞蹈史上重要的保留节目。

新中国成立初期，值得关注的还有部

[20]陈锦清《观摩民间艺术会演的一些感想》，见《舞蹈论文选》，上海文化出版社1958年版，第8页。

队舞蹈工作者们的艺术努力。

如前所述，1952年8月举行的第一届全军文艺会演，涌现了《坑道舞》、《炮兵舞》、《筑路舞》、《轮机兵舞》、《藏民骑兵队》等获奖作品。该会演在20世纪内一直延续举行，对于全军文艺特别是舞蹈创作产生了持续性的、重大而实际的影响。

《陆军腰鼓》，1952年由总政歌舞团首演。编导：张文明、聂茂林。主要演员：张文明、聂茂林、武文夫等。该作品承继了中国汉族民间舞"腰鼓舞"的艺术表现手段，更将民间舞与新时代中国军人的精神风貌结合起来，呈现出"身穿军装打腰鼓，人民军队为人民"的独特品质。舞蹈在结构上以赛鼓作为主体支撑点，舞者分为红、黄两队出场，你方演罢我登场，以比赛的形式展开激烈角逐。作品段落层次清晰，"出场"、"比赛"、"特技"、"陕北大腰鼓"等步步推进。在动作设计方面，作品将陕北榆林腰鼓和安塞腰鼓的基本素材及民间风情特点，与新时代军人的豪情气概结合起来，为传统民间文化赋予了崭新的内涵。作品中还非常准确和巧妙地运用了一些腰鼓舞的动作技巧，如击鼓踢腿、高跳弹腿、打鼓扫腿、击鼓翻身，等等。刘敏主编的《中国人民解放军舞蹈史》评价说："解放军战士勇武、坚毅的气质跃然而出。编导根据舞蹈情绪的发展，在民间腰鼓舞的基础上，创造出新的技巧及鼓点，且做到了技巧不离腰鼓，击鼓中展现技巧，使腰鼓的技巧性和鼓点的多样性大大丰富"，而先后表演了一系列军事题材舞蹈的总政治部歌舞团主要演员武文夫的"表演尤为出色，干净、利索的技巧展示将《陆军腰鼓》的气

势烘托到极致。《陆军腰鼓》的主要演员武文夫，是军队舞蹈表演艺术中难得的一位出色代表。他古典舞根底扎实，舞蹈表演以高技术性和高难度性见长，舞蹈动作能够做到高、飘、轻、帅"[21]。

《战士游戏舞》，1951年中南军区战士文工团创作演出。编导：王世民、王实、夏静寒、李聪等。作曲：赵玉枢、彦克。主要演员：梁士凯、胡继忠、胡克、王世民等。它采用战士游戏歌舞的表现方式，将活泼的艺术表演与攻碉堡、炸坦克等情节结合起来。据该作品的编导自己记载："在战争刚刚结束的时代空气里这个作品受到相当的欢迎。"

同样把新生活与传统民间舞蹈结合起来进行创作的还有当时风靡一时的《藏民骑兵队》。这是一个藏族男子集体舞。原创编导：胡宗澧。编曲：林之音。表演者：张云程、殷福刚等。云南省人民文艺工作团1950年9月首演。1952年由薛天、范蓬重新改编，西南军区战斗文工团演出。在第一届全军文艺会演中获得编导二等奖。作品大意是：

一面鲜艳的红旗，引导着一队身穿藏袍、头戴狐皮帽、腰挎长刀、身背双叉枪的藏族骑手，风驰电掣般地奔驰在雪山草原上。他们的英勇身姿和脚下飞驰的马步恰相映照。战马一声长鸣，撕裂高空！骑兵们开始演练马上射击、单刀劈刺、双人对刺等等骑兵基本功，比武的热情通过激情的、快节奏的舞蹈动作向空中四射。集体一致的"马刀舞"把全舞带入了

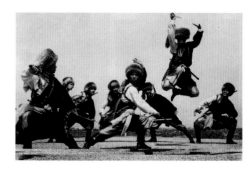
《藏民骑兵队》西南军区战斗文工团演出

高潮，战士们你追我赶，"杀"声震天，高原上风起雪飞，红旗猎猎，骑兵队如旋风，飞舞的身影映照在灿烂的雪山晚霞中。

这一作品受到人们的关注，是因为其中的艺术形象既来自生活，又容纳了藏族民间舞蹈的风格化动作。编导有意识地提出："大部分舞蹈动作，都是将战斗生活中的真实动作加以提炼、美化、组织而成。在舞蹈形象的塑造上，则力图以藏族地区苍劲、粗犷的'锅庄'步法与骑兵矫健的雄姿相结合。如：战士们疾驰上场，下马后，排做'骑马蹲裆式'，双臂呈'山膀'形展开，用坚实的步伐，左右摆动，一下子就把藏族骑兵那种自豪、英武的形象呈现在观众面前了。结尾的集体劈刺，也结合运用了藏族'踢踏舞'，虽然气势还不够有力，但都是朴实的战斗生活的真实反映。"[22]该作品问世后，广受好评。"《藏民骑兵队》动作并不多，画面也并不复杂，可是它留给人的印象却极深刻。这个舞不仅在动作上、画面上、队形上、技术上下了功夫，而且也注意从生活本质上刻画出新人物的思想感情。因此舞

[21]刘敏主编《中国人民解放军舞蹈史》，解放军文艺出版社2011年版，第141页。

[22]薛天《〈藏民骑兵队〉创作前后》，见文化艺术局、中国艺术研究院舞蹈研究所编《舞蹈舞剧创作经验文集》，人民音乐出版社1985年版，第14页。

蹈情绪饱满、旺盛，动作大方有力，十足地表现出一种威武、雄壮、不可战胜的英雄气概。另外，从骑兵生活一些很细小的动作中，如上马、下马、拉缰……都能够看出作者对生活是非常熟悉的，同时作者还能适当地融合一些京戏的动作，使人看起来也非常舒服。"[23]该舞是50年代初期小型作品中很引人注目的一支。它对于后来小型舞蹈作品的创作，特别是部队舞蹈的编演，都有很大影响。汉族编导们创作的作品能够得到舞蹈所表现的本民族同胞的认可，在当时应该是很高的褒奖。

《轮机兵舞》，是另外一个流行全国的部队舞蹈作品。海政歌舞团1952年首演。改编编导：周薇、梁中、张立功、张友文、陈瑞珺。这个作品原本是海军163号舰艇上的杨狄等小战士在业余文艺生活中创造的。作品描绘了新老两位轮机兵在工作中互助友爱的情形。他们对于高速运

《轮机兵舞》 海政歌舞团1952年首演 编导：周薇、梁中、张立功、张友文、陈瑞珺

转的海军舰艇"轮机"精心护理，而由女舞者们扮演的"轮机"则在整齐一致的动作中模拟了机器的精密工作。作品结构中设计了由于新战士的粗心而致使机器失灵停止运转，复又欢快启动的小情节，以刻画老战士的耐心指导。而这一"隔断"性

《友谊舞》 北京舞蹈学校1954年首演 编导：李承祥 新闻电影制片厂供稿

的艺术点子，给作品平添了波折之妙，引人入胜。该作品1952年在第一届全军文艺会演中获得一等奖。

《友谊舞》也是当时非常受欢迎的小型作品之一。这是一个群舞，编导：李承祥。编曲：樊步义。北京舞蹈学校1954年首演。创作者回忆说：作品的主题来自西藏的现实生活，"过去由于国民党反动派的压迫以及帝国主义者的挑拨离间，藏族不只是和汉族等其他民族不团结，本身也是不团结的。和平解放西藏以后，在毛主席的伟大的民族政策的光辉照耀下，不仅使藏族重新回到了祖国温暖的大家庭中，而且根本解决了西藏内部的团结问题，我在拉萨生活的日子里对这一点感触非常深刻"[24]。有了深刻的体验，当刚刚成立不久的北京舞蹈学校准备进行舞蹈实习演出而需要创作时，编导的冲动产生了。编导广泛吸收了流行于江孜、阿里的"果日谢"（即圈舞）、流行于拉萨的"堆谢"和"郎玛谢"等等踢踏舞脚下动作，发挥其丰富的步伐特点，使之与作品的内

容巧妙结合，用四个拉萨青年（前藏）、四个江孜青年（后藏）的舞蹈比赛，突出两个地区的青年人相互之间全新的友谊。全舞"共有三段。第一段是'走向草坪的途中'；第二段是'舞蹈竞赛'；第三段是'友谊的联欢'"。全舞设计了"抢帽子"的典型情节，造成了作品的高潮。该舞获得1955年在波兰华沙举行的第五届世界青年与学生和平友谊联欢节民间舞二等奖。

从本书的观点看，整个新中国舞蹈史的奠基时期，民间传统艺术起到了极其重要的作用。如何面对民间舞蹈艺术，如何认识民间艺术传统，如何改造传统，连带出一个极其重大的命题：继承与发展。"继承"、"发展"构成了新中国舞蹈历史上整整50年的主要话题。形成这个话题的历史原因，一方面可以从中国工农红军的革命战争与艺术宣传任务的历史中去寻找，另一方面则必须考虑苏联与中国一段非同寻常的"革命"关系。两大历史动力，一内一外，合力作用于当代新中国舞蹈事业，从而造成了我们今天的大格局，深刻影响了舞蹈艺术的总体面貌。

综上所述，20世纪50年代里中国新舞蹈的总体发展趋势已经呈现出鲜明的特征，即：1.向民族民间舞蹈传统学习；2.力求反映现实社会生活。这两点构成了50年代舞蹈创作相辅相成的两根支柱，支撑起一个时代的舞蹈面貌。用民族民间艺术的形式表现人们身边发生的热火朝天的新生活，改造旧传统艺术以传达新生活的内容，是那一时代的主潮，而它自身也来自一个艺术发展的总趋势，这就是从1942年延安新秧歌运动开始后确立的艺术创作道路。或者说，没有自延安新秧歌运动以

[23]胡克《可爱的"藏民骑兵队"》，见1952年刊印的《"八一"文艺竞赛通讯》第九期，转引自《为生命而舞》，大众文艺出版社2004年版，第5页。

[24]李承祥《介绍藏族的踢踏舞及〈友谊舞〉的创作经过》，见文化部艺术局、中国艺术研究院舞蹈研究所编《舞蹈舞剧创作经验文集》，人民音乐出版社1985年版，第31页。

来越来越兴盛的向民间艺术学习的热潮，也就没有整个新中国成立以后立即形成的关于舞蹈艺术发展道路的基本认识和做法。学习民间艺术，改造民间艺术，是那一时期的舞蹈主流。

四、贾作光与舞蹈艺术的方向

在此，我们必须用一定的篇幅来讨论贾作光的艺术创作，以及他所代表的新中国舞蹈艺术创作道路。贾作光在新中国舞蹈史上是如此重要，以至于无论我们用怎样多的文字记载和分析他，都是不过分的。

提起贾作光，中国舞蹈界的人们就会有说不完的话。有的人说，贾作光就是一个活的传奇人物，是一个有关大雁的传说。有的人说，贾作光像一首诗歌，一首唯有用心灵才能读出的舞蹈诗。他是一个舞蹈家，但是他经常被人们用各种各样的颜色来形容：蔚蓝色、火红色、碧绿色、明黄色、彩虹色、闪电般的蓝白色……甚至人们经常用透明色来比喻他，形容他，描写他。

1923年4月，贾作光出生于东北沈阳的一个贫寒的家庭。祖辈以务农为生。其父在城里一家单位做小职员，收入微薄。1937年，他因为家里无力为他交学费而辍学，进了一家工厂做学徒工。生活虽然艰苦，但是贾作光的天性里有着一种十分独特的东西，即无论外界条件多么不好，他都始终保持着乐观和理想的精神状态。也许就是这个原因吧，那个时候的沈阳，每逢春节的民间走会，对于贾作光来说都是一年里最开心的日子。秧歌队里各色人

物，高跷队里的各种表演，嘹亮的唢呐，铿锵的锣鼓，那些在自己的脸上涂抹着各种颜色，勾画着戏剧脸谱表演的人物，都对贾作光产生了潜移默化的作用。1938年，贾作光得知长春满洲映画协会演员训练所招生，前去报考，以英俊的形象和出色的潜质被录取。当这个训练所的舞蹈老师进入课堂后，贾作光立即被他所感染了。这位老师就是日本赫赫有名的大舞蹈家石井漠。他教授德国表现主义的现代舞，主张为人类的社会生活进行舞蹈活动，并且在创作上给学员们讲解了许多道理。在这个班上，贾作光的艺术才华显露出来。石井漠教授的舞蹈源自德国表现主义的现代舞体系，提倡舞蹈者不仅要自己跳舞，而且要亲自参加到编舞的行列里来，用舞蹈表达自己心中对人生和社会的看法。这一点对贾作光影响很深。他把石井漠许多闪烁着智慧光芒的教导牢记在心，特别是有一句话，一直刻印在他的脑海之中："自由的身体，蕴藏最高的智慧——这就是现代舞的独特性！"[25]贾作光的第一次创作上的尝试，是根据电影《渔光曲》创作的同名独舞，音乐就采用电影插曲。舞台上出现的贾作光愁容满面，衣衫褴褛，打着赤脚，喘着粗气，吃力地拉着一条破渔船出海了。那渔民拉船、撒网、捕鱼，生活十分艰难，困苦不堪。他想表现战乱年代里人民的贫困生活，引起了观众的共鸣。

1943年到北平后，贾作光以自己的名字组织了一个舞蹈团，名为"作光舞踊团"，演出了一系列作品。其中有表

《牧马舞》 贾作光创作并表演

现战场奋战的《国魂》，有舞蹈寓言《魔鬼》，有最受人欢迎的《少年旗手》。

真正影响贾作光一生舞蹈艺术道路的人是新舞蹈艺术运动的先驱吴晓邦。贾作光久仰"吴晓邦"的名字。在当时，这个名字代表着新舞蹈艺术，代表着一种与众不同的表演风格，代表着男性舞蹈艺术家不但可以走上舞台，而且可以跳出震撼人心的效果，这名字还代表着与人类的解放理想紧密联系的艺术道路。1946年，当贾作光听说这位舞蹈先驱到了东北哈尔滨时，兴奋无比地找到了吴晓邦，就像见到久别的亲人一样，向老师倾诉了自己的人生道路，自己的理想与困惑。说到激动之处，他就跳了起来，[26]为先生表演了自己创作的《牧马舞》。真正影响了贾作光一生命运的历史机缘发生于1947年，在内蒙古文工团（内蒙古自治区歌舞团前身）

[25]转引自贾作光《创作道路的自析》，《舞蹈》1988年第1期，第7页。

[26]参见王曼力《从草原之子到玛内贾作光》，见《中国当代舞蹈家的故事》，人民音乐出版社1987年版。

《牧马舞》 贾作光编演

《雁舞》 贾作光1949年创作，1978年演出剧照

《鄂尔多斯舞》 贾作光编导 内蒙古自治区歌舞团1954年首演 贾作光、斯琴塔日哈表演

成立一周年之际，吴晓邦收到了邀请前往乌兰浩特。吴晓邦十分看重贾作光这个热血青年，决定带上这个充满激情的年轻舞者，把他介绍给新成立的内蒙古文工团。急需人才的文工团得到了这样一个年轻而有才华的英俊演员，觉得十分难得。贾作光追随吴晓邦到了牧区，经过思想上和身体上的种种磨砺，他开始深入地向内蒙古各族人民学习，向传统民间艺术和宗教艺术学习。这一时期他的代表作有《牧马舞》、《鄂伦春舞》、《马刀舞》、《雁舞》、《牧民的喜悦》等。中华人民共和国成立后，他历任内蒙古歌舞团和内蒙古艺术剧院领导职务，先后创作了《鄂尔多斯舞》、《盅碗舞》、《灯舞》、《牡丹花开凤凰来》、《嘎巴》、《鸿雁高飞》、《牧民见到了毛主席》等大量作品。

贾作光创作并表演的《牧马舞》问世于1950年。他深入草原牧民生活地区，观察和学习牧民套马、驯马、骑马、奔驰等劳动生活，从现实生活中提炼舞蹈动作，构思出这一惊世之作。他热情讴歌蒙古族人民纯朴、憨厚的性格，赞美草原牧民勇往直前的精神气质，作品中充满了浓厚的生活气息和草原之子的阳光品质。特别要说的是，贾作光当年舞蹈的技巧性很强，舞步矫健，表现驯马时的"躺身蹦子"技巧娴熟、利落。该舞塑造的蒙古族牧民形象给人以深刻的印象，1994年获中华民族20世纪舞蹈经典评比展演"经典作品"称号。

作为一名极其出色的舞蹈表演艺术家，贾作光的表演出神入化，生动感人。他表演的《雁舞》、《嘎巴》和《鸿雁高飞》等，用阳光般的热情塑造了一个个富于诗意的艺术形象，具有俊逸洒脱、豪爽劲健的艺术特色。贾作光还是一位即兴舞蹈表演的大师。他随着音乐信手拈来的形象，动律细腻，充满诗情画意，具有强烈的艺术魅力。

作为一名才华横溢的舞蹈编导大师，贾作光从蒙古族传统民间舞蹈素材中寻找民族舞蹈的根本韵律，探究挖掘宗教民俗活动中的动作艺术，加以提炼和重组，创造出蒙古族新的舞蹈语汇，丰富和发展了蒙古族的舞蹈艺术，受到内蒙古人民的深深爱戴，草原上的牧民们亲切地叫他"呼德音夫"，这个蒙古族词的意思是"草原之子"，他也被称为"草原舞王"和"玛内贾作光"——即"我们的贾作光"，被誉为蒙古族舞台艺术舞蹈的奠基人之一。

贾作光不仅活跃在20世纪五六十年代的民族舞蹈舞台上，而且保持了长久的艺术创作活力。他1976年后创作了《喜悦》、《彩虹》、《海浪》、《万马奔腾》、《任重道远》和《蓝天的诗》等。曾先后获全国舞蹈大赛高等次奖励，受到文化部、中宣部表彰。贾作光的《牧马舞》、《海浪》、《鄂尔多斯舞》三个作品荣获"中华民族20世纪经典舞蹈作品"称号。他创作的《鄂尔多斯舞》和《挤奶员舞》分别在第五、六届世界青年与学生和平友谊联欢节上获金质和铜质奖章。贾作光长期致力于舞蹈教育事业，探索舞蹈艺术理论，并在全国各地讲学和扶植

创作。1992年出版的《贾作光舞蹈艺术文集》，收录了《论舞蹈艺术》、《从生活中捕捉舞蹈形象》、《生活、创作、技巧》等论文。他根据自己创作和表演的实践经验，总结了"稳准敏洁轻、柔健韵美情"的十字经。1998年在北京举办了"贾作光艺术生涯50年"舞蹈作品晚会。2000年3月由文化部、中国文联、中国舞协、北京舞协等单位联合在北京召开了"贾作光舞蹈艺术思想研讨会"，同时上演了"献给人民舞蹈艺术家舞蹈晚会"。2003年12月，文化部为表彰他在舞蹈艺术上的杰出成就，授予他"表演艺术成就奖"。2004年9月26日，北京舞蹈学院为贾作光安放了个人铜像。2012年，贾作光荣获中国舞蹈家协会颁发的中国舞蹈艺术"终身成就奖"。贾作光历任北京舞蹈学院副院长兼编导系主任、文化部艺术局专员，中国舞蹈家协会副主席、书记处书记，中国文联荣誉委员，北京舞蹈家协会主席，联合国教科文组织所属国际民族艺术组织（IOV）副主席，中国国际标准舞总会会长，并兼任多项舞蹈艺术学科的领导职务。可以毫不夸张地说，贾作光是当代中国非常少有的能够将舞蹈编导、表演、教育、理论集于一身，跨越了不同时代而永远富于精神感召力的中国舞蹈艺术家。

贾作光很多作品，达到了脍炙人口的程度，广受尊重。美国的著名舞蹈艺术家们在观看了他演出的成名作《雁舞》后，把他叫做"从中国飞来的天鹅"。

贾作光究竟是怎样选择了大雁作为他作品的原型已经是无关紧要的了。我们只需知道，他所创作并自己表演的《雁舞》，在整整半个世纪里被人们津津乐道。在这个舞蹈里，他从大雁的自然动作

《鄂尔多斯舞》群舞造型

里提取素材，表现雁的飞翔、寻食、喝水等情形，并着力再现大雁在草原上振翅远游的姿态和气质。贾作光创造性地编排了鸿雁展翅的手臂动作，形象而生动。他将手臂平平伸展开来，背对着观众，慢慢地用脚尖碎步从舞台的一侧舞动而出，如同从远方回归的游子；他的双臂奇妙地动着，好似大雁的翅膀在翩翩鼓动，又好像他的双臂下有无尽的水浪在涌出。在这个作品中贾作光还运用了富于激情的跳跃性动作，展示雁飞雁落的奇特景象。

《鄂尔多斯舞》，蒙古族集体舞。编导：贾作光。作曲：明太。表演者：贾作光、斯琴塔日哈等。内蒙古自治区歌舞团1954年首演。

《鄂尔多斯舞》是那个时代里一个包含着多情善感、纯真微笑的象征。除去宗教性的舞蹈之外，我不知道还有没有别的舞蹈像它一样，在一个新诞生的国度里如此流行。

明媚的阳光下，沉稳有力的蒙古

族乐曲奏响了，那是从富于节奏力度的民歌改编而来的乐曲。一个健硕的蒙古男子跨步而出，将两个段落的舞蹈引出来。第一段是男子五人舞，动作在雄浑有力的音乐中展开。舞者们的基本舞步是弓步大甩臂侧出身，低首然后猛抬头，极目远望，显示出广袤无垠的大草原上舞者宽阔的胸襟。他们有力地抖动着肩膀，展开双臂，动作中充满了豪迈、彪悍的气质。突然，轻松的小快板音乐加入了进来，第二段舞蹈由此开始。一小队姑娘们来了，她们也是五个连成一串，穿插在五个男舞者面前，高昂着漂亮的脸蛋。男女舞者们终于交融在一起，跳起了欢快的集体舞。他们双手叉腰，肩膀有力而韧劲十足地抖动，向后退去一小步，然后猛地转身，再跨到更远的位置。就这样，一对一对，男女舞伴好似草原上迎风而舞的青草和花朵。宽大的蒙族长袍下摆随着舞步的进行而四边散开又收拢，大家扬起手臂，又压腕摆手，跳跃的动态溢于言表。他们排成了两排，穿过舞台，向

后走去，然后扭身再向前，舞蹈进入了高潮。舞者随着音乐俯低身姿，又高挺起胸腰，前仰又后合着，互相对视着，脸上绽开了幸福的笑容，成双成对地向草原深处舞蹈而去……

《鄂尔多斯舞》是编导贾作光深入内蒙古自治区生活后的产物。"一九五一年春天，我们内蒙古歌舞剧团去鄂尔多斯高原配合镇压反革命运动进行宣传工作。草原上第一次集合了一万多人，召开公审大会，会后我们演出了歌舞、话剧等节目，鄂尔多斯人民第一次见到了年轻的内蒙古文艺工作者的表演。有的老妈妈兴奋得流着眼泪，她拉着演员的手说道：'我们蒙古人能够演这些好玩意真不容易呀！'很多群众和干部都要求能够看到表现鄂尔多斯人民的舞蹈"，但是，怎样创作，如何表现呢？"不能用别地的舞蹈代替鄂尔多斯的舞蹈，创作这个地方的舞蹈一定要塑造当地人民的形象。我们下了很大苦心来挖掘当地民间舞蹈和熟悉人民的生活，而我们所接触到的却是草原上的喇嘛跳鬼（宗教舞）。摆在面前的难题是我们没有找到能更好地表达鄂尔多斯蒙古人形象和性格的表现形式和素材。虽然如此，我们并没有放弃学习喇嘛舞的机会，我们向喇嘛老师求教，尽量从那里取得我们所需要的东西，因为喇嘛舞当中也有许多长处：第一，动作表现力很强；第二，动作健康而粗犷（有牧区的特色）；第三，这种形式是牧民们常见的"，并且将舞蹈的主题牢牢地锁定在"歌颂解放了的蒙族人民的革命乐观主义精神和美好幸福生活"上，借鉴苏联民间舞蹈创作的思路和经验——"即在富于舞蹈节奏的民间曲调与民族的

风俗习惯上进行创作"[27]。贾作光于1953年到伊克昭盟乌审旗的喇嘛庙中，看到了"打鬼"之舞。这种历史流传下来的舞蹈动作势大力沉，很有味道，却不适宜于当代的剧场表演。于是，贾作光将其中的一些舞蹈动作如"撒黄金"、"鹿舞"等给予大幅度的改造加工，形成了既有沉稳之力又富于时代精神特色的崭新动作。这一群舞在艺术上具有穿透历史的巨大力量，它影响之深、之远，一个证明就是它至今还在世界上一些华人聚集地区的社会生活中表演着，传承着。这一舞蹈的艺术魅力从何而来呢？应该说，欣赏这个舞蹈之美，主要应该关注它的两个艺术特色。第一是该舞蹈作品把内蒙古民间舞蹈中的男性力度之美做了充分开掘，达到了奇绝的品格。或者也可以说，这个舞蹈的动作中有一种草原男性特有的力量美感，那是一种辽阔和雄浑并举，在略带忧伤和含蓄之中迸发出来的男性之美。第二，编导在充分展示了男性美之时，并没有忘记用对比的手法融入男性之美的相应物——女性之美。当然，《鄂尔多斯舞》中的女性之美绝不同于江南风格的女性舞蹈之美，那是一种极为快乐的、充满阳光般笑容的女性之美，健康，愉悦，而且也富于力量感。《鄂尔多斯舞》之美，美在草原文化的深厚力量和健康向上的轩昂气度。它在相当深层的意识上揭示了获得新生的内蒙古人民发自内心的激情，同时，它在人类典型气质的塑造上达到了相当的高度。从《鄂尔多斯舞》里，你能充分感受到一个新生

[27]贾作光《〈鄂尔多斯舞〉的创作过程》，文化部艺术局、中国艺术研究院舞蹈研究所编《舞蹈舞剧创作经验文集》，人民音乐出版社1985年版，第27页。

的国家的自信心，因为那舞跳得不紧不慢，节奏里有欢乐，但并不浮躁，身体的律动里有力量，却并不失去温柔。该舞曾经广泛流传于世界各华人聚居区，也受到各国当地人的热烈欢迎。

这些作品体现出作者的舞蹈创作牢牢扎根于民族艺术的沃土，成功地把群众喜闻乐见的、民族民间特色浓郁的表现形式与开掘民族文化的丰厚意蕴紧密结合在一起。中国50年代留给人们的记忆，不正像鄂尔多斯草原上一切都在飞舞飘动的那种美妙和清新吗？

贾作光把他在大草原上看到的民间之舞与西方舞蹈艺术做了深入的比较之后，特别是他接近那些淳朴的牧民，比较深入地了解他们丰富的感情世界之后，就决定走一条全新的舞蹈艺术之路。这条道路最重要的特征是：1.从《在延安文艺座谈会上的讲话》中汲取了精神价值，尊重人民的艺术，向传统文化学习。延安新秧歌运动中出现的《兄妹开荒》、《夫妻识字》等作品和王大化等人受到的百姓欢迎，为这条道路做出了榜样，而歌剧《白毛女》则为这条艺术道路确立了艺术标杆。2.高度尊重民族文化、地域文化、宗教文化，尊重民族艺术的风格特征，从中提炼作品的要素。3.积极从现实生活中提取时代的精神，创造性地发展原始的文化样式，将传统与时代结合起来。4.在评价标准上，以人民大众喜闻乐见的事物为最重要的指归，努力丰富人民群众的精神文化生活。实事求是地说，在延安新秧歌运动中，民间歌舞和民间艺人虽然成为许许多多"鲁艺人"的老师，但新艺术运动最主要的承担者却并不是舞蹈表演艺术家。因此，贾作光最先走出的这条舞蹈艺术道

路，在中国当代舞蹈发展史上也就具有非常重要的作用。他以个人艺术才华呼应着时代的需要，为新时代开拓了真正民族舞蹈艺术的广阔天地。在贾作光之后，一大批献身于民族舞蹈艺术的人随他而行，陈翘、冷茂弘、查干朝鲁、王连城、赵宛华、张毅……

在内蒙古大草原上，贾作光最终把自己锤炼成一个真正的艺术家，一个走在新中国舞蹈史上最出色的艺术家之前列的人。他的作品，似乎有极为活跃的生命力，一旦问世，就长久地在中国当代舞蹈舞台上保留下来，给一代又一代的艺术爱好者们、普通的观众们、国家领导人们、各种皮肤颜色的外国人们以艺术的享受。在中国当代舞坛，贾作光具有特殊的活力，并且在一定程度上代表着中国舞蹈家们在新时代里所取得的很高的成就。

第二节
艺术启蒙

一、舞蹈干部的培训教育

新中国成立初期，各行各业均呈现出欣欣向荣的景象。人们欢欣鼓舞地庆贺着国家的建立，期待着、憧憬着祖国的美好未来。国家建设需要栋梁，事业发展需要人才。舞蹈干部的缺乏成为当时最急迫需要解决的问题。为此，文化部等部门采取了一系列重大举措，为后来舞蹈艺术事业的发展奠定了极其重要的基础。

新中国现当代舞蹈事业的发展，与50年代初建立起来的专业舞蹈教育体系有着非常重要的关系。正是各种历史条件所促成的50年代的舞蹈教育，事先决定了20世纪下半期中国舞蹈的整体面貌。

新中国舞蹈教育之起始，也像所有其他艺术事业一样，是从非专业的舞蹈学习转轨到完全专业的课堂。其中最早的专门化的舞蹈教学，是以培训班的方式出现的。当舞蹈学校还没有提到议事日程上时，50年代的舞蹈教育建设就已经露出兴旺的势头。

1949年，中国人民解放军第四野战军政治部在武汉建立了一所部队艺术学校。吴晓邦任教员。该班共举办两期，培养了许多舞蹈人才，其中有后来艺术成绩斐然的舒巧、李仲林、赵国政等。

1951年，中原大学文艺学院设立舞蹈组并正式开课。

1953年，文化部特别邀请了苏联芭蕾舞蹈家伊莉娜担任教员，她开始将世界芭蕾舞学派中的最重要的俄罗斯学派教育体系全面引入中国。将苏联芭蕾艺术的美学理想和作品编排方式引进中国。

1.舞蹈运动干部培训班

1951年3月15日，中央戏剧学院开设了舞蹈运动干部训练班，为期一年半，由吴晓邦任班主任，传授"新舞蹈艺术运动"之"自然法则"。毋庸置疑，由吴晓邦主持的中央戏剧学院"舞蹈运动干部培训班"是50年代舞蹈教育中最具有影响力的。

那是在"1949年第一次全国文艺工作者代表大会期间，舞蹈界正式代表人数很少，尚未具备成立协会的条件。在讨论舞蹈这个专业暂时属于哪个部门时，有人主张放在音乐部门，有人主张放在戏剧部门；主张放在戏剧部门的人多，结果是落脚在戏剧部门了。1950年中央戏剧学院成立时，华北大学三部的舞蹈队，并入戏剧学院并且扩建成新中国第一个舞蹈团。……由于当时舞蹈队伍蓬勃发展，最需要的是在普及的基础上提高，培养一批编导、教员方面的骨干人才，办短期训练

中央戏剧学院舞蹈运动干部培训班学员1951年在颐和园门前合影

中央戏剧学院崔承喜舞蹈研究班教职学员1951年在校园合影

班比较合适，于是全国性的舞蹈运动干部培训班（简称'舞运班'），于1953年成立"。这个班的任务是培养新舞蹈运动的干部，开设了舞蹈基础技术课（自然法则、芭蕾、中国戏曲舞蹈等）、理论课（文艺理论、舞蹈理论）、创编实习课、舞台美术课、音乐课、文学课以及相

《饥火》 中央戏剧学院舞蹈运动干部培训班主任吴晓邦表演

应的文化课。全班共有学员61人，其中有47人来自各地文工团。该班学员中有的曾经经过比较系统的基础训练，也有14人是新招学生。为了做好工作，该班成立了以叶宁为组长的教研组，基础业务课教员有骆璋、彭松、程代辉、梁世凯，中国古典舞教员有高连甲、刘玉芳，代表性教员为索可夫斯基夫妇，钢琴伴奏赵似兰、郭佩芳，生活干事潘继武，政治教员张卫华、杨蔚、田泽沛、陈紫云，舞台美术课教员张尧、余所亚，音乐课教员刘式昕、施正镐，文学课教员林莽，文艺理论课教员是丁茫（张真）。由于舞运班在新中国舞蹈史上的地位是如此重要，其中的绝大多数人后来都在各个舞蹈工作岗位上成为第一批力量，所以请让我们记录下他们的名字：邢志汶、王玲、井煤、孟昭敏、曹仲、刘振武、上毓信、张启润、罗雄岩、高志强、尉迟剑鸣、翁美、孙颖、李澄、傅静萍、刘恩伯、邹福康、汪嘉铃、陈立行、朱芊、李秀廉、郭青、吕佩芬、王秉

钺、李瑞廉、李政声、吴丽柯、李妮娜、春英、刘志军、陈碧娟、杨敏、吴玉琴、胡雁亭、王克伟、吴竹、田静、于少兰、邰大琨、邱佩锵、张佩苍、赵荣文、王兴仁、单志环、王曼伦、邹建、卜庆荣、王悦珍、达凤玉、程步远、顾以庄、乌云、禹潞仁、满恒元、戴莹璀、李学廉、徐劭媛、梁树燕、赵家敏等。

吴晓邦先生在该班系统讲授了他的舞蹈艺术思想——集中表述在他1950年出版的《新舞蹈艺术概论》中的艺术理念。

在此，我们当然无法一一叙述所有那些"舞运班"的舞者们后来怎样踏上人生和艺术道路，又怎样神采各异地创造了舞蹈功绩，但是他们中的绝大多数人的确是从那一个中央戏剧学院的舞蹈班开始走上舞蹈之路的。吴晓邦将自己从事舞蹈艺术多年的经验配合着"自然法则"的教材向学员传授。这个舞蹈班，培养了新中国第一批专业舞蹈干部，后来，它的学生们走向了全国，成为各地舞蹈艺术教育、创

作、理论研究、组织活动的骨干，有些人取得了不少成绩。

2.崔承喜舞蹈研究班

1951年3月15，同样在文化部和中央戏剧学院直接领导下，朝鲜舞蹈家崔承喜主持的"舞蹈研究班"（简称"舞研班"）也开班了。该班也将目标锁定在教学和创作上，一方面培养中、朝籍舞蹈艺术干部，另一方面进行创作和演出。其中非常重要的一个教学科目也是研究性大课题，是对于中国舞的研究和整理，做到办班和社会效益二者相互结合。

由崔承喜主持的中央戏剧学院"舞蹈研究班"，全班共有学员110人，中、朝籍各55人，中国籍学员共有40人来自各地文工团，朝鲜籍学员中有15人为原朝鲜崔承喜舞蹈研究所成员，其余均为新招学生。教员方面有朝鲜三级国旗勋章获得者安圣姬等7人，中国籍教员有韩世昌、白云生、刘玉芳、马祥麟、苟令香、马鸿麟、王荣增等7人，另一个音乐组由中国和朝鲜的乐师刘吉典、傅雪漪等15人组成，还有一个舞台工作组担任全部演出的设计制作工作。舞研班的学生有李正一、崔洁、张桂珍、刘兰、蒋天媛、毛玉琪、张玉琴、王佩权、田正坤、张宝书、郭焕贞、蓝珩、胡尔肃、张志宣、马锐、李百成、张善荣、王世琦、李耀先、佟左尧、李世忠、张奇、江晴、王诗英、韩微、舒巧、王锦霞、斯琴塔日哈、李敏、陆易、蒋祖慧、欧阳莉莉、宝音巴图、杨文彪、宋效宏、李宝章、常增礼、万晶、吕伦任、福禄、陈春绿、高金荣、章亚杰、毕一匡、李丽莲、宫润滇、钱学芳、邱书芳、李淑君、吴维娜、章民新、过德先、

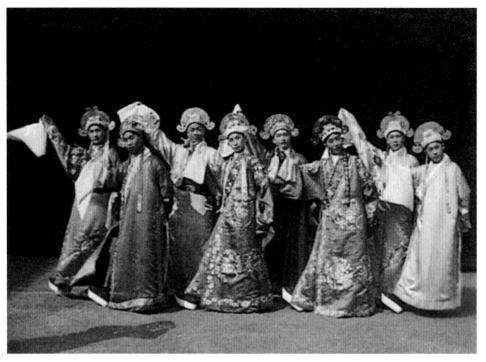

"舞研班"学员1952年毕业汇报表演——戏曲舞蹈组合

朴英子、柳在顺、金顺善、李凤玉、金京子、崔美善、朴光淑、李英爱、姜南顺、金海淑、李仁顺、朴真顺、金顺子、姜惠南、李淑子、全英顺、安胜子、崔玉锦、金今顺、赵成载、孙贞淑、李惠淑、黄玉淑、裴京子、金彩玉、崔贞姬、许明月等。

这个班的灵魂人物当然是舞蹈家崔承喜。她1913年生于韩国首尔一个诗人家庭，她的哥哥崔承一是著名的散文家，而其丈夫安漠则是一个在文学、音乐、舞蹈各方面都很有修养的艺术家。她14岁时被日本舞蹈家石井漠发现，被认为比日本女孩子更有东方的特点而介绍到日本东京学习，除主攻现代舞之外，还广泛接触了芭蕾舞和其他"西洋舞蹈"。1933年9月20日崔承喜在东京举行第一次表演会，轰动了整个东京城。此后的第二天，"当时朝鲜一些进步的出版物，就都刊登出喜悦的称颂，庆祝这位年轻的艺术家。从她的艺术中，看出了朝鲜民族不朽的灵

魂、不死的精神"[28]。崔承喜曾经广泛游历欧美各国，所到之处奉献自己的舞艺，得到了"现代舞后"的称号，获得惊人的成功。崔承喜1941年第一次到中国，1943年10月和1944年春曾经先后两次到上海演出，刮起了一股"崔承喜风"。人们评价她的舞蹈有"细线的美，……处处显示出她的天才，创作轻松等特点；意识的表露，也刻画得非常深刻，这是舞蹈最难能可贵的地方，崔承喜对这点把握得很切实；有内容，有灵魂，有思想。崔承喜的名字，和她那细腻优美的舞，和她那严肃的艺术作风，博得了大家的同声赞美，很深地印在每一个观众的脑海里，而永远不致磨灭"[29]。崔承喜的代表作有《春香姑娘》、《半夜月城曲》、《长鼓》、《剑舞》等，有根据中国历史故事和古典戏曲

[28]顾也文编著《朝鲜舞蹈家崔承喜》，文娱出版社1951年版，第9页。
[29]顾也文编著《朝鲜舞蹈家崔承喜》，文娱出版社1951年版，第15页。

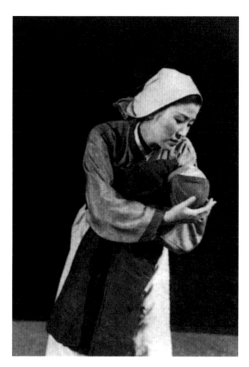

《母亲》 中央戏剧学院崔承喜舞蹈研究班班主任崔承喜表演

表演风格创作的《霸王别姬》、《冲破骇浪》等，表现了一个民族艺术家对于祖国和民族的深厚感情，也浓缩着她对于朝鲜、中国乃至苏联等各国各民族传统舞蹈艺术的深深尊敬和悉心学习，还有她大胆的改革精神。1944年她在北京的北海附近主办了一个叫做"东方舞蹈研究所"的私人研究机构，并教授中国学生习舞。在此期间，她已经开始和居住在附近的梅兰芳共同探索中国古典戏剧中的舞蹈艺术，建立了深厚的友情。这一时期的探索，也最终影响了崔承喜50年代在中央戏剧学院"舞研班"的主课教学思路，从而深刻影响了中国古典舞的建设。

在"舞研班"上，来自全国各地的学生们为朝鲜老师优美的舞蹈动作所吸引和折服，舞蹈艺术之美通过崔承喜的动作示范鲜明而准确地表现出来。老师对舞蹈艺术的看法也被同学们全力吸收。关于怎样编排一个舞蹈作品，怎样理解艺术形象的理想标准以及舞蹈艺术创作基本法则，

都在培训中逐步明确起来。该班先后创作和演出了《中华民族大联欢》、《虹》、《母亲》、《游击队》等作品，还学习演出了崔承喜从朝鲜带来的《乘风破浪》、《假面舞》、《农乐舞》、《柴郎与村姑》等节目。[30]

继"舞运班"、"舞研班"的教学之后，新中国舞蹈教育蓬勃开展起来。身体训练得到了人们的普遍重视。

二、新中国成立初期的舞蹈理论建设和舞蹈刊物

1.《新舞蹈艺术概论》的问世

新中国的建立，不仅是一个全新政权的建设，文化事业的各种建设也蓬勃开展起来。或者说，建设，成为当时一个最重要的主题词！

舞蹈艺术事业的建设性发展，体现在战时宣传队体制向专业化、职业化的文艺院团、学校、文工团体制的转变，体现在舞蹈作品的创作层面上，也体现在舞蹈理论的积极建设方面。在此一方向上，最重大的收获当属吴晓邦的《新舞蹈艺术概论》。

由吴晓邦撰写的这本理论专著，是生活·读书·新知三联书店出版的影响很大的一本专著，1950年5月第一次问世，大受欢迎并供不应求之后，同年8月出版修订本，前后四次印刷出版，共发行了3万册。全书共分八章，比较系统地阐发了

作者对新舞蹈艺术的理论认识，探索了舞蹈创作的基本规律，介绍了舞蹈艺术的动作技术教程。具体包含：第一章 论新舞蹈的方法；第二章 舞蹈美和舞蹈思想；第三章 舞蹈和其他各艺术的关系；第四章 舞蹈艺术的三大要素；第五章 新舞蹈的创作问题；第六章 组织创作运动中的经验；第七章 新舞蹈艺术的初步技术教程；第八章 中国舞蹈艺术发展简史。

《新舞蹈艺术概论》一书，总结了吴晓邦从事舞蹈艺术工作20多年的经验，阐述了他关于舞蹈艺术的基本看法及对舞蹈特征的基本认识，代表了吴晓邦舞蹈艺术思想的核心内容。例如："舞蹈是人体造型上'动的艺术'，它是借着人体'动的形象'，通过自然和社会生活的'动的规律'，去分析各种自然和社会的'动的现象'，而表现出各种'形态化'了的运动，这种运动不论是表现了个人或者多数人的思想和感情，都称为舞蹈。"[31]这个表述紧紧抓住了舞蹈艺术中非常核心的"动"，从各种关系中探讨了舞蹈艺术之"动"与其他因素的相互作用，涉及了舞蹈造型、形象、形态、韵律等等命题。他还特别集中表述了"舞情、舞律、构图"等舞蹈艺术的"三大要素"论，把舞蹈表情、舞蹈节奏、舞蹈构图分别扣合在呼吸、感情和全新构图理念等等问题上，说明了"新舞蹈艺术"之新主要在于学会"新的生活规律"，迎接和创造"新的生活规律"，因为新的规律"就是我们劳动人民在新文化上的表现形式"。[32]吴晓邦

[30]参见宝音巴图《在中央戏剧学院舞研班的日子里》，见《新中国舞蹈艺术的摇篮》，中国舞协1985年内部刊印，第146页。

[31]吴晓邦著《新舞蹈艺术概论》，生活·读书·新知三联书店1950年第二版，第4页。

[32]吴晓邦著《新舞蹈艺术概论》，生活·读书·新知三联书店1950年第二版，第64页。

在主持中央戏剧学院舞蹈运动干部培训班时，把他所倡导的"新舞蹈艺术运动"的变革思想引入了教学，他主张寻找"动的真理"，"去分析日常生活中所遭遇的'动的现象'，从自然法则和社会法则的结合中，产生新的运动观念，突破旧的形式和限制，而创造新的舞蹈艺术"[33]。吴晓邦的这本学术专著包括了一个非常重要的部分，即"新舞蹈艺术的初步技术教程"，用大量篇幅，图文并茂地讲解了新舞蹈技术、人体训练中的迟缓和僵直、基本步法、舞蹈表情以及怎样编排双人舞、三人舞、五人舞和群舞。

无论在当时还是在时隔50年后的今天，吴晓邦所提出的这些舞蹈艺术基本概念和理论命题，都具有十分重要的意义。当年的学生回忆说："由吴晓邦老师主持的舞运班，其主要的培养目标和教学任务是：培养有头脑的有政治灵魂的艺术家，要学生懂得人体的自然律动法则，要观察社会和自然，捕捉生活中积极向上的因素，反映并表达出来，以教育人民影响社会。吴老师亲自主持每天的课堂教学：上午是'自然法则'人体的基本训练（每周还有两三次的民间舞），下午是吴老师亲自讲授'舞蹈概论'（包括创作法、小品选材），培养目标和教学任务是明确的。"[34]该书被公认是新中国成立初期难得的一本舞蹈理论著作，其艺术观点鲜明，能够结合实际讲解理论问题。因为作者是一位从编创实践中成长起来的艺术大师，因此高度注意对舞蹈创作经验、创作

方法的认识和分析，并且结合自己的舞蹈教学实践，梳理了舞蹈训练教材。这是一本独特的、舞蹈理论与实践相结合的舞蹈专著。中国戏剧出版社1982年11月出版《新舞蹈艺术概论》的修订本。受吴晓邦委托，中国艺术研究院舞蹈研究所研究员隆荫培参与了新本的修订出版工作。新版本共分九章。某些章节之名有所变动、增删。如原版的第一章改为"绪论"，增加了"我们为什么要舞蹈"一节，删去原版第一章中"新舞蹈艺术上的三个方法"一节。新版的第五章为"呼吸、动作、想象"，这是吴晓邦先生全新的写作，为原版所没有。另外，原版第七章更名为"现代舞蹈的基本技术和理论"。一个明显的变化是——新版的《概论》，创作技法问题的论述相应减少，而集中了新中国成立以后吴晓邦先生对舞蹈艺术本质特征更深入的思考，融入了一些新的创作体会，对有关创作的重要理论做了更加深入的表述。

除了《新舞蹈艺术概论》之外，新中国成立初期的舞蹈理论建设也在一些教材性质的著述中呈现出来。例如，我们必须要略带提到的是吴晓邦先生的另外一本书——《新舞蹈艺术初步教程》，华中新华书店1949年12月出版。该书用32开本、图文并茂的形式（共74面），以舞蹈艺术动作之"自然法则"为核心，将舞蹈艺术理论观点、动作技术理论、训练原则和创作方法结合起来，深入浅出地阐述了新舞蹈艺术的理论与动作问题，在训练上强调循序渐进，在创作表演上追求动于中而形于外的自然法则。该书的问世早于《新舞蹈艺术概论》，或者说，它是《概论》的前期酝酿之书，更是一本以舞蹈艺术教学

为目的的课本，因此是中国近现代舞蹈史上最早出现的教材之一，出版后曾在舞蹈界产生过较大的影响。

上海文娱出版社在1953年就出版了《舞蹈基本训练》，主要采取吴晓邦人体自然法则中对于人体关节的训练方法，也吸收了集体舞中"行军步"、"跑跳步"、"秧歌十字步"等多种步法，目的是在那一时期"中国在舞蹈上还没有整理出一套比较完整的、系统的舞蹈基本训练时，借此使一些初学舞蹈者在身体上得以帮助"[35]。

再如，上海文娱出版社1952年2月出版了《青年集体舞》。这是由萧亮雄编著、斐也整理的舞蹈教材，配有倪常明的绘图，介绍了27个主要根据苏联的舞蹈动作编成的集体舞，简单易学，动作新颖生动，充满了活泼、健康和乐观的情趣。有资料记载，该书被列入上海文娱出版社的"国际舞蹈丛书"。由此可见当时"集体舞"概念的流行和大受欢迎。

又如，江西人民通俗出版社于1953年1月编辑出版的《大家来跳舞》，也是一本舞蹈教材。它用50开本（共25面）收集并记录了当时流行的6种群众性集体舞，作为教材提供给当时的群众舞蹈工作者和舞蹈艺术爱好者。书中对每种集体舞分别列出了基本动作的跳法和队形组织法。每个舞蹈之后附录音乐简谱，方便大家使用。

2.舞蹈刊物的初设

新中国成立初期，舞蹈理论著作虽然很少，但是终究有《新舞蹈艺术概论》这

[33]吴晓邦著《新舞蹈艺术概论》，生活·读书·新知三联书店1950年第二版，第7页。
[34]宝音巴图主编《新中国舞蹈艺术的摇篮》，中国舞协1985年内部刊印，第89页。

[35]王克伟编《舞蹈基本训练》，上海文娱出版社1953年版，第1页。

样的学术专著引领着艺术方向，舞蹈领域的刊物则十分紧缺，远远不能满足成长壮大起来的舞蹈工作者的渴求。这一状况受到了当时舞蹈事业领导者们的重视。这一点，从1949年7月成立的中华全国舞蹈工作者协会之内部结构上就可以看出来。当时的舞协仅仅设有两个部门：研究部和演出编辑部，分别由吴晓邦和陈锦清负责。从负责人的设立上，我们或可看出吴晓邦当时就以舞蹈理论建设为己任，并"曾酝酿和筹备在时机成熟时创办舞蹈的专业刊物"。[36]

《舞蹈通讯》的问世，开新中国舞蹈艺术刊物历史之先河，满足了创办一个舞蹈工作者自己的刊物之热切愿望。有意思的是，这个渴望也是一次历史机缘的巧合——因为1951年5月由文化部在北京主办的全国文工团会演而实现。在这个新中国建立后举行的第一次全国性舞蹈会演中，涌现了一批好节目，为此，就在会演后，中华全国舞蹈工作者协会于1951年7月7日编辑出版了会演专号，介绍了会演中比较优秀的舞蹈，如《红绸舞》、《乘风破浪解放海南》。刊物邀请了几个优秀作品的编导撰写自己的创作经验，人们普遍感到很有实效。此一演出专号同时成为舞协正式刊物《舞蹈通讯》的第一期，由吴晓邦任主编。可以毫不客气地说，这是新中国成立后我国出版的第一本舞蹈专业刊物。这期刊物的主要内容除去节目内容之外，徐胡沙的《论向民族传统的舞蹈艺术学习》、胡果刚的《谈"战士舞蹈"》等论文，中华全国舞蹈工作者协会主席戴

爱莲的《给全国舞蹈工作者的一封信》等内容很受好评。"《舞蹈通讯》第一期出版后，受到了全国广大舞蹈工作者的重视，对推动舞蹈的发展起到了一定的积极作用。但是，由于当时协会具体编辑工作人员变动等原因，《舞蹈通讯》未能继续出版下去，直到1955年4月才恢复出版工作。截至1956年12月，《舞蹈通讯》共出版了16期。"[37]回顾《舞蹈通讯》这本小小刊物的出版问世过程，我们可以看出：第一，20世纪50年代的中国舞蹈事业急需舞蹈理论的支持。第二，舞蹈创作问题、舞蹈艺术如何继承传统、如何向外来艺术学习等等成为当时急迫需要给予理性总结和阐述的问题。第三，从以军事斗争为中心的解放道路转变到以经济建设为中心的社会建设，为中国当代舞蹈艺术发展创造了、也规定了一个重大方向——建设艺术专业。正因为如此，战地宣传队方式、简单挑选文工团员的方式、随机发生的舞蹈编排方式开始转变为专门舞蹈人才所从事的艺术工作方式。《舞蹈通讯》虽然还是一个刚刚诞生的并不成熟的舞蹈刊物，却用一个独特的角度折射出事业发展的重大方向。

20世纪中期的舞蹈理论建设，从思想的高度推动了舞蹈文化的建设潮流，实际地推动了中国当代舞蹈艺术向着尊重民间、学习传统、借鉴外来等等方向发展。这一舞蹈文化建设潮流，又因为另外一股巨大推动力的加入而越发不可回头——那就是苏联民间艺术歌舞访华演出的巨大影响。

[36]王克芬、隆荫培主编《中国近现代当代舞蹈发展史》，人民音乐出版社1999年版，第195页。

[37]王克芬、隆荫培主编《中国近现代当代舞蹈发展史》，人民音乐出版社1999年版，第196页。

第四章

民族舞蹈的艺术奠基
（1954—1964）

概述

这一时期,我们称之为民族舞蹈艺术的奠基时期。这里所说的民族舞蹈,不是狭义的民间舞种概念,而是指整个中华民族的舞蹈发展。

从宏观历史背景来说,这一时期发生了许多值得注意的大事件。国家政治建设取得了不少成绩,如1954年第一届全国人民代表大会召开,毛泽东当选为国家主席,朱德为副主席,刘少奇为全国人大常委会委员长,周恩来为国务院总理。又如在全国范围内进行的"合作化"运动,深刻改变了中国农民的命运,换得了中国农业的进步。然而,1955年的批评胡风反革命集团运动、1957年的反右运动、1958年的"大跃进"运动、1963年社会主义"四清"运动中的扩大化等等,也对中国社会政治生活造成了非常严重的负面影响。在文艺方面,以1954年《文史哲》发表李希凡、蓝翎《关于〈红楼梦简论〉及其他》得到毛泽东的高度评价为起点,文艺批评这一时期进入了高度活跃的状态。1956年4月28日,毛泽东在中共中央政治局扩大会议上的讲话中提出:"'百花齐放,百家争鸣',我看这应该成为我们的方针。艺术上百花齐放,学术问题上百家争鸣。"由此,"双百方针"对中国文化艺术产生了至关重要的作用,成为人们思考文化艺术问题的座右铭。1954年8月24日,毛泽东同志在怀仁堂与部分音乐工作者谈话,在谈到古为今用、洋为中用、推陈出新的原则时指出:"艺术的基本原

理有其共同性,但表现形式要多样化,要有民族形式和民族风格","表现形式应该有所不同,政治上如此,艺术上也如此。特别像中国这样大的国家,应该'标新立异',但是,应该是为群众所欢迎的标新立异"。"文化上对外国的东西一概排斥,或者全盘吸收,都是错误的","应该学习外国的长处,来整理中国的,创造出中国自己的、有独特的民族风格的东西"。这些讲话中提到的诸多概念,如"民族形式"、"民族风格"、"多样化"、"学习外国的长处"、"为群众所欢迎的标新立异"等等,都是对"古为今用、洋为中用、推陈出新"原则的生动表述,至今还是这个时期文化艺术事业发展的最具纲领性的原则提法。1962年4月,中宣部在多方面讨论的基础上制定了"文艺八条",由文化部、中国文联党组联合下发全国各地文化艺术单位贯彻执行:一、进一步贯彻执行百花齐放、百家争鸣的方针;二、努力提高创作质量;三、批判地继承民族遗产和吸收外国文化;四、正确地开展文艺批评;五、保证创作时间,注意劳逸结合;六、培养优秀人才,奖励优秀人才;七、加强团结,继续改造;八、改进领导方法和领导作风。这一时期,也是"革命现实主义和革命浪漫主义相结合"的创作方法提出的时期(1958年3月提出),"二革结合"的提出为当时的文艺创作指出了一条道路,也成为一个热议的话题。

这一时期舞蹈事业发展的主要标志之一,是1954年北京舞蹈学校的成立。这也是本书划分这一时期的"分水岭"。其背后是文化部聘请苏联专家开办了舞蹈教员训练班,7月底结束,两个月后,中国

第一所专业舞蹈学校就正式成立了。正规的、专业的舞蹈教育也进入了军队舞蹈建设体系和规划范围。中国人民解放军总政治部于1954年开办了第一期舞蹈训练班。在史料记载中,中国从周代开始就已经有了专门设计的乐舞教育。"六小舞"包括有帗舞——执长柄饰五彩丝绸的舞具而舞、羽舞——执鸟羽而舞、皇舞——执五彩鸟羽而舞、旄舞——执牦牛尾而舞、干舞(又叫兵舞)——执盾而舞、人舞——不执舞具,徒手而舞。这些乐舞由周代的"乐师"执教,其任务是教育贵族子弟,"掌国学之政,以教国子小舞"。其后历史发展中,中国乐舞教育逐渐走向了专门化道路。汉代的乐府、盛唐时代的太常寺、教坊,宋以后历朝历代对于教坊制度的沿袭,都是乐舞的教育机构。但是,新中国所建立的专业舞蹈院校,与上述机构具有完全不同的性质。封建王朝的乐舞教育,主要目的是为王公贵族提供声色享乐的女性,而20世纪50年代以后出现的舞蹈艺术专业院校,则以培养为社会服务的专业舞蹈艺术人才为目标。乐舞教坊里培养的人仅仅局限在表演层面,而新型的艺术学校则要求学生全面发展。因此,从1954到1964年整整十年,是中国当代舞蹈教育发展全新的十年、革命性的十年、成绩斐然的十年。

同样作为这一时期标志性事件的,是1954年中华全国舞蹈工作者协会更名为中国舞蹈艺术研究会。吴晓邦任主席,戴爱莲任副主席。名字的更改,说明了舞蹈理论研究的风气兴起,更说明了通过新中国成立之初五年的热情建设之后,整个事业框架的高层次建设任务提到了议事日程上。这一时期的中国舞协,与文化部联合

举办了独舞双人舞表演会、一系列新作品座谈会等活动,赢得了社会的尊重。到了1960年7月,中国文学艺术界联合会召开第三届代表大会时,"舞研会"再次更名为"中国舞蹈工作者协会",欧阳予倩任主席,周巍峙、吴晓邦、戴爱莲任副主席。同时成立了书记处,胡果刚、叶林、盛婕等人担任书记处书记。此时,舞蹈艺术领域的理论问题常常受到政治风气的深刻影响,如此时吴晓邦常常受到莫须有的指责和批判。

在教育基础上,当代中国舞蹈在十年里确立了自己主要的表演种类。一是在苏联专家帮助下建立起来的"中国芭蕾舞";二是在一些著名戏曲表演艺术家帮助下,在崔承喜的提议推动下,由舞蹈家们创造出来的"古典舞";三是在传统的、自然传衍之民间舞基础上建立起来的"舞台民间舞";四是由军队舞蹈工作者们遵照现实主义创作原则并借鉴了吴晓邦教授的现代舞艺术观念后所实践的"新舞蹈"。我们将这个历史现象归纳为中国当代舞蹈发展史上的"四门开泰",意思是在1954—1964年的十年里,中国当代舞蹈敞开了四扇大门,从而吸纳、创造了四种主要的表演风格,形成了自己的主要艺术构架,并至今深刻影响着舞蹈发展的方向。

从教育入手建立种属的框架结构,自然也对舞蹈创作和表演形成制约力量。1957年新中国第一部民族舞剧《宝莲灯》首演,开拓了全新的领域。1958年7月北京舞蹈学校正式演出了芭蕾舞剧《天鹅湖》,意义非凡。到1964年芭蕾舞剧《红色娘子军》的问世,将此一时期的舞蹈艺术创作推向了顶峰。这一时期的舞蹈作品呈现出高度活跃的创作数量,许多作品一旦问世就传播四方,受到了全国范围的热烈欢迎,而其表演者们也收获了全社会的巨大声誉。这是20世纪90年代以后的舞者们很难享受的、令人羡慕的"待遇"。这一时期虽然只有短短十年,但却为20世纪的中国舞蹈贡献了许多经典作品,其中有的至今还散发着无比惊艳的魅力。与此相应,这一时期也是一大批中国当代著名舞蹈表演艺术家的"成名"时期,赵青、陈爱莲、刀美兰、崔美善、莫德格玛、阿依吐拉……他们成为这一时期的舞蹈杰出代表。

这一时期创作方面的一个重大事件,是吴晓邦"天马舞蹈艺术工作室"的建立和迅速消亡。那是一个在计划经济体制完全统治下,在思想高度统一的社会里,一位著名舞蹈家为艺术理想而大胆进行的艺术探索实践。可惜的是人们并不理解这个宝贵的探索,并对其艺术实践进行了相当粗暴的批评。与此相关的是郭明达先生在《舞蹈》杂志上发文倡导现代舞的教育。在那个西方对中国采取敌视和封锁态度的年代里,这个提议当然也就没有任何回应,或者说,换来了批评之声。

受到新中国成立初期"人民当家做主"精神的极大鼓励,更由于受到全国民间音乐舞蹈会演的启发,在这一时期,群众性的业余舞蹈活动开始以活跃的姿态登上了历史舞台。1955年2月10日至3月24日,文化部、全国总工会、共青团中央、高等教育部、教育部在北京举办全国群众业余音乐舞蹈观摩演出会。演出分农村、学生、职工三部分分别举行。有汉、回、蒙古、朝鲜、黎、侗、壮、满8个民族,学生224人,职工223人,农民、民间艺人及专业文艺工作者共356人,总计800多人参加演出。节目共201项,如安徽的小舞剧《刘海戏金蟾》、黑龙江的《小车舞》、浙江的《龙舞》、陕西的《素鼓》、吉林的《东北民间舞》、广西的《扁担舞》、云南的民间舞《十大姐》、朝鲜族的《扇舞》等。随后,全国各省纷纷举行业余文艺会演,多冠之以工农业余会演、群众舞蹈观摩演出会等名称。当然,在1958年开始的"大跃进"运动中,还出现了大量的"大跃进"歌舞节目。

这一时期,中国与当时社会主义阵营国家的舞蹈交流继续保持热度,中国舞蹈受到苏联的重大影响。

莫伊塞耶夫

1954年,苏联两大舞蹈团体即国立民间舞蹈团(又被称为"莫伊塞耶夫舞蹈团")和国立莫斯科音乐剧院进行了访华演出。苏联国立民间舞蹈团一行167人在团长莫伊塞耶夫的率领下于9月访华,在北京等11个城市演出了40场,有舞剧《游击队员》、《俄罗斯组舞》、《林中空地》、《马铃薯舞》等。文化部组织了随团学习组。苏联国立莫斯科音乐剧院一行365人在团长波利雅科夫、总导演布尔梅斯杰尔的率领下于10月访华演出,在北京等城市演出71场,主要剧目有《天鹅湖》、《巴黎圣母院》、《阿伊波利特医生》、《幸福之岸》等。布尔梅斯杰尔等

苏联舞蹈艺术家向首都舞蹈工作者作了17次学术报告。

这一时期，中国对外的舞蹈艺术交流活动也进入了自己的独特轨道。当然，受到欧美等西方国家的包围禁锢，中国舞蹈艺术的出访还仅仅局限在苏联主导下的"社会主义阵营"国家。1954年，由陈沂任团长的中国人民解放军歌舞团一行270人，赴捷克斯洛伐克、罗马尼亚、波兰、苏联访问演出，共演出162场，主要节目有《陆军腰鼓》、《佩刀舞》、《藏民骑兵队》、《捷克舞》等。演出受到了上述国家人民群众的热烈欢迎，古老东方的人体舞动韵味征服了热情好客的俄罗斯人和其他社会主义兄弟姐妹们。

当然，除了苏联舞蹈艺术的影响之外，从1954年到1964年间，其他一些"社会主义阵营"国家的舞蹈团体也与中国展开了舞蹈交流活动。其中有广泛影响的，例如1955年，越南人民歌舞团一行58人在团长刘仲卢的率领下于9月至12月间访华，在北京等6个城市演出了20场；波兰军队歌舞团一行251人在团长拉特科夫斯基的率领下访华，在北京等9个城市演出了49场。1956年，苏联乌克兰国家舞蹈团一行80人在团长皮什缅内的率领下于7月至10月访华，在北京等8个城市演出40场。1960年，波兰玛佐夫舍歌舞团一行人在团长米·齐·塞格廷斯卡的率领下于2月访华，在北京演出了5场。该团表演了具有波兰民族风格的舞蹈《玛祖卡舞》、《奥别列克舞》、《小克拉科维亚》等。1961年，古巴国家芭蕾舞团一行54人在团长费尔南多·阿隆索的率领下于1月至3月访华演出5场，主要剧目为芭蕾舞剧《吉赛尔》，主演为阿丽西亚·阿隆索。

一些冲破西方封锁与中国展开友好往来的国家之艺术团体，也开展了访华演出交流。其中比较著名的有，1956年印度

苏联芭蕾舞大师乌兰诺娃画像

乌黛·香卡舞蹈团在团长乌黛·香卡的率领下于7月访华，在北京等6个城市演出。1957年英国兰伯特芭蕾舞团由其创始人玛丽·兰伯特率领于9月14日访问北京，演出了芭蕾舞剧《葛蓓莉娅》。1958年，日本松山芭蕾舞团于3月首次访华，演出芭蕾舞剧《白毛女》、《泪泉》。该团成立于1948年，1955年2月上旬在日本东京"日比谷公会"首次上演该团创作的芭蕾舞剧《白毛女》。该剧台本由松本亮、石田种生根据我国歌剧《白毛女》改编，林光作曲，松山树子饰演喜儿，石田种生扮演大春。……日本花柳德兵卫舞蹈团一行人在团长花柳德兵卫的率领下于6月至7月访华，在北京等4个城市演出16场，演出节目有日本民间舞蹈《田子狮舞》、《雪、月、花》、《没，卖柴女》等13个。1963年，柬埔寨皇家舞蹈团一行30人随西哈努克亲王于2月访华，演出了2场舞蹈，主要剧目有《仙女舞》、《神仙欢乐舞》、《妖魔与米卡拉仙女》及中国民间舞《孔雀舞》等，主要演员包括在当时中国人民心中非常令人尊敬的诺罗敦·帕花·黛维公主和诺罗敦·纳拉迪波王子，等等。

毫无疑问，上述这些演出，对于一个

深深受到政治敌视、经济封锁和文化禁锢的国家来说，是非常宝贵的。

这一时期，全国性的文艺会演、调演仍然是中国当代舞蹈发展的一个重要手段和方法，对积极推动舞蹈事业前进起到了重要作用。例如，1957年3月10日至25日，文化部、全国总工会、共青团中央和国家民委在北京联合举办第二届全国民间音乐舞蹈调演。全国有28个民族的1300多名业余演员演出了290个节目。中央群艺馆负责业务指导和评奖工作，涌现了《百叶龙》、《九莲灯》、《对花》、《十二月花神》、《武狮》等优秀民间舞蹈。1959年，为庆祝新中国成立十周年，广西、河北军区、安徽、贵州、甘肃、福建等地纷纷举行"群众文艺会演"、"工农文艺会演"、"民兵业余文艺会演"，等等。再如，1960年8月举办了驻京部队歌舞团新创作的独舞、双人舞和小型舞蹈节目联合演出。1961年举行的在京歌舞团独舞和双人舞表演会，历史上很少被人提到，却具有鲜明的历史意义——一系列杰出的舞蹈作品和优秀的舞蹈表演艺术家正是在这次表演会上得到了集中展示。其中有总政歌舞团刘有僗表演的《孔雀舞》，杨家政、张志林表演的《解放》，李玉玲表演的《春江花月夜》，中央歌舞团资华筠、徐杰表演的《长绸舞》，彭清一、姚雅男表演的《弓舞》，中央民族歌舞团米娜娃表演的《打鼓舞》，东方歌舞团阿依吐拉、阿不力兹表演的《摘葡萄》，崔美善表演的《长鼓舞》，张均表演的印度《拍球舞》、缅甸古典双人舞、印度尼西亚《面具舞》，张曼如表演的《灯舞》，春英表演的《劳动舞》，中央芭蕾舞团高醇英、吴祖捷表演的《堂吉诃德》，以及

《黎明》、《驯马手》、《红雁》等，共20个舞蹈节目。这些大型会演性质的舞蹈活动，以行政操作为手段，得到了全国各地舞蹈工作者的积极响应，为突出的舞蹈家们提供了演出平台，也给他们颁发了相应的荣誉。

除了"调演"之外，作为重大节庆活动的"献礼演出"，深入基层为普通百姓做公益性的"慰问演出"，以及在国家外交工作中担负任务的"出国演出"，是舞蹈在整个社会生活中最主要的呈现方式。关于这一点，对当代中国政治与舞蹈关系有深入研究的学者慕羽总结为舞蹈完成上级规定任务的"四个渠道"[1]。"调演"、"献演"、"慰演"、"出演"，对应着国家政治任务中的弘扬文化、政治事件、服务工农兵群众和政治外交。换言之，舞蹈艺术主要的生产方式、生存方式，均与国家的政治生活极其紧密地联系在一起，构成了特定时代的特定舞蹈生活。

上述四种演出，本质上不是文艺评奖活动，因此并不颁发奖项。参加演出的单位和个人常常获得一些荣誉性的称号，如"……演出纪念"证书、"……演出"纪念证章。在整个20世纪50-60年代，文艺评奖比较少见。但是，值得注意的是，从1949年至1962年，我国连续14年参加了由苏联主持的"世界青年与学生和平友谊联欢节"，《腰鼓舞》（第一个获奖作品）、《红绸舞》等一批舞蹈作品，黄玉华（1953年因古典歌舞《秋江》第一个获得独舞一等奖）、徐杰和资华筠（1955年因古典舞《飞天》第一次获得双人舞三等

奖）等舞蹈家由此"走向世界"！他们荣获了各种金质、银质和铜质奖章，也让世界了解了中国舞蹈艺术。相比之下，国内的"文艺评奖"活动显得十分少见，例如，1952年5月23日，"内蒙古文艺界在张家口集会，庆祝毛主席《在延安文艺座谈会上的讲话》发表10周年。内蒙古文联筹委会举办了文艺评奖。小说《科尔沁草原上的人们》、剧本《血案》、歌舞剧《慰问袋》等文艺作品获奖"[2]。

总之，从1954到1964年，中国当代舞蹈艺术进入了一个高速发展的历史时期。当代舞蹈艺术正规化、专业化、规模化、体制化的发展趋势成为这一时期最重要的历史特点。受到这一时期中国社会政治和经济条件的影响和制约，中国舞蹈一方面获得了举世公认的成绩，同时也难免呈现出某种与时代同步的幼稚和偏颇，如"大跃进"歌舞。这也是一个艺术创作上为后人留下了许多脍炙人口作品的时期，为此而奉献青春和才华的舞蹈表演者们也大受社会的尊敬，"舞蹈艺术家"的称号正是在这一时期里真正刊登上了中国历史的史册。

第一节
院校兴建

专业舞蹈院校的成立，是我们关注这一时期舞蹈历史发展轨迹时必须给予充分研究的事情。

当然，1954年9月正式成立的北京舞蹈学校，使得中国拥有了一所自己的专业舞蹈教育机构。这是一个具有深远影响的历史事件，也成为当年最重大的舞蹈事件。

同年同月，中国人民解放军总政治部开办第一期舞蹈训练班，为期五个月，主任：鲁勒；副主任：陆静、杜育民。学员们学习了苏联芭蕾教学体系中三年级的课程以及中国古典舞等。

除去以上各种专业的舞蹈教育之外，许多部队的文工团和地方的歌舞艺术表演团体，开展了舞蹈演员的培训工作，后来简称为"团带班"。这一方式为新中国培养了大批的舞蹈演员，他们同样受到了一定程度的专业舞蹈教育。

这是一种完全不同于中国传统歌舞教育的现代教育方式。中国传统的艺术，在民间是以"口传心授"的方式进行，没有固定的教材，缺少规范。20世纪50年代开始的专业舞蹈教育，与上述的这种方式有着本质的区别。这一点特别体现在1954年北京舞蹈学校成立。也可以说，这是吴晓邦、戴爱莲等人自20世纪20-40年代引进了西方舞蹈教育思想和方式以来，专业舞蹈教育领域中发生的最重大的事件。在苏联舞蹈专家的帮助之下，北京舞蹈学校成立了芭蕾舞科，系统地教授俄罗斯学派的芭蕾舞。几千年来中国舞蹈艺术口传心授、师徒相袭的教学方式改变成真正科学基础之上的舞蹈专业教育体系。

随后成立的舞蹈专业学校和舞蹈系科，与上述几个舞蹈教育机构和训练班的举办有着千丝万缕的联系，也构成了中国现当代舞蹈教育的风景线——

1959年，中央民族学院音乐舞蹈系

[1]慕羽《中国当代舞蹈创作与研究》，中国文联出版社2009年版，第53页。

[2]内蒙古文联等《内蒙古文学艺术大事记》，内蒙古人民出版社1993年版，第7页。

成立。

1960年，上海市舞蹈学校成立。

1960年，解放军艺术学院舞蹈系成立。

广东、沈阳、四川、安徽、福建、广西、内蒙古、吉林、浙江、云南等地相继成立了艺术学校，纷纷建立了舞蹈科系，舞蹈专业演员的培养工作在中国两千多年来的历史中以前所未有的规模和速度展开了……

我们无法在此一一叙述这些最早的舞蹈艺术教育基地是如何含辛茹苦地培养了新中国第一批舞蹈艺术家，他们所经历的事情，也许早就湮没在历史的风云中了。但是，所有那些在简陋的教室甚至是在草地或操场上就开始各个舞种探索性训练的人们，的确是值得纪念的。

一、北京舞蹈学校的问世

北京舞蹈学校于1954年成立，对于中国当代舞蹈历史脉络来说，这是一件无论怎样评价也不过分的事情——它的问世，改变了整个中国当代舞蹈史的发展轨迹。

其实，早在1952年文化部制定文化艺术发展规划时，吴晓邦就已经提出了中国需要建立一座专业化的舞蹈学校的建议。文化部采纳了这个建议，并由吴晓邦作为主任主持于当年年底开始工作的筹备委员会。陈锦清为副主任，成员有戴爱莲、盛婕、周巍峙、胡果刚、叶宁等。

学校尚未建立之时，教员与教材稀缺的严重问题已经摆上了桌面。陈锦清回忆说："1953年上半年，在文化部领导下，曾经建立过两个教材筹备组：一个组是由叶宁同志负责，有李正一、唐满城、孙光

言等同志参加，研究戏曲科班的训练方法和学习戏曲舞蹈；一个组是由盛婕同志负责，由许淑英、朱苹、王连城等同志组成的中国民间舞教材小组，去东北、安徽学习东北秧歌和花鼓灯等。"[3]实际上，这两个教材筹备组，开始并不是为北京舞蹈学校工作，而是准备在中央戏剧学院内建立舞蹈系。但是，北京要成立一所舞蹈学校的设计规划改变了这些教材编写者的命运。或者说，拟议中的教材，以及这些教材编撰者，就成了新中国舞蹈教育历史的奠基人。

当然，北京舞蹈学校的筹建过程中，有一位发挥了巨大作用的人物，历史不应该忘记，她就是苏联舞蹈专家奥尔格·亚历珊德罗芙娜·伊莉娜！

"我第一次见到苏联专家奥尔格·亚历珊德罗芙娜·伊莉娜是在元旦（笔者注：1954年）。那天，我带了一束鲜花和白力同志一同前往国际饭店（在东交民巷，新中国成立前是六国饭店，现在是外交部招待所）祝贺新年。她给我第一印象是年轻而精力充沛，眼珠不像一般欧洲人那么蓝绿，在后来的闲谈中，才知道她祖上是中亚细亚人，在她身上有东方人的血统，所以眼珠子带黑色，眼睛细长。她很热情，很能干，来北京之前已经出任过东欧国家舞蹈学校专家、顾问等职。她精通芭蕾教学法，擅长为学生打好扎实的芭蕾基本功。"

文化部如同对待所有其他工作一样首先请来了伊莉娜这样的苏联专家做艺术指导。经过一段时间的考察之后，开办一所

六年制中等专业舞蹈学校的建议被提了出来。

1954年2月，北京舞蹈学校筹备委员会决定先办一个舞蹈教员训练班，以便解决教材和师资紧缺问题。这个训练班在文化部直接领导之下，足以显示当时受到重视的程度。吴晓邦任主任，陈锦清任副主任并主持日常工作。该班学员46名，分成四个专业组：中国古典舞、中国民间舞、芭蕾舞、外国代表性民间舞（性格舞）。

"教员培训班就设在香饵胡同。那是一座四合院，院子在1950年朝鲜舞蹈家崔承喜在中央戏剧学院办崔承喜舞蹈研究班时，已经修饰过的。北房已铺上地板，打通了两边墙，扩成了一间大教室，留下东边小间做办公室；东西两厢也都打通了墙，铺上地板做小教室。院子是不规则的砖地，砖缝间少不了长着青草。"[4]

芭蕾舞教师伊莉娜起到了骨干教师的无可替代的作用，其他担任过老师的还有著名戏曲艺术家和中国民间舞艺人马祥麟、侯永奎、白云生、孙玉芳、康巴尔汗、栗承廉、冯国佩、周国宝等。当时所请的这些指导老师"都是赫赫有名的，如孙玉芳，是教过梅兰芳练功的；高连甲，是富连成科班出身的；白云生、侯永奎、马祥麟都是昆曲界名宿。他们教的都是戏曲舞蹈的精粹"[5]。当时，戏曲名家传授的都是整段的戏曲折子戏，当然并不能完全适应舞蹈表演艺术的教学。由于苏联芭蕾舞蹈的重大影响，教材编排者们参考了芭蕾基本训练之方法，首先通过分析确定

[3]李续主编《舞蹈教育家陈锦清》，中央民族大学出版社2011年版，第35页。

[4]李续主编《舞蹈教育家陈锦清》，中央民族大学出版社2011年版，第35页。

[5]李续主编《舞蹈教育家陈锦清》，中央民族大学出版社2011年版，第37页。

戏曲"手的基本位置"、"脚的基本位置"，用此种方式将戏曲表演给予了"分解"，"使当时的教材整理加快了步伐，使戏曲舞蹈训练纳入了纯舞蹈训练的规范中，成为一种新的、独立的、典雅而严谨的中国古典舞"。对于参与舞蹈学校教材筹建的著名戏曲艺术家，舞蹈界至今心存感激："各位戏曲先辈，他们仙逝了，而他们为中国舞蹈教育所做出的贡献却是永志不忘的。"[6]此外，参与当时教员培训工作的还有许多知名人士，如著名维吾尔族舞蹈家康巴尔汗、朝鲜族舞蹈家赵得贤、安徽花鼓灯艺术大师冯国佩等。著名文艺理论家林默涵曾经为教员们讲授"文艺形势"和"文艺理论"，著名诗人艾青传授"诗学"。是否可以说，北京舞蹈学校第一批教员所得到的，是后来者们远远不能追及的高质量、全方位、高素质的文化艺术教育。这一点，也为后来北京舞蹈学校的迅速发展做了最充分的思想熏陶和人才准备。

1954年7月25日，为筹建北京舞蹈学校而培养的第一批舞蹈专业教员毕业，他们当中有古典舞领域的李正一、唐满城、孙光言、孙颖、杨宗光、叶宁等；有民间舞领域的彭松、许淑英、王连城、李承祥、陈春绿、罗雄岩、刘恩伯、李正康等；有芭蕾舞和外国代表性舞蹈方面的戴爱莲、曲皓、张旭、丁宁、陈伦、尹佩芳、刘碧云、吴湘霞、陆文鉴、汪兆雄、赵宛华、夏静寒等。[7]他们的努力学习和奉献自我的精神，为整个中国现当代舞蹈

教育的大厦奠定了坚实的基础。

1954年9月5日，北京舞蹈学校成立。新中国终于有了自己的一所专业舞蹈教学机构。第一任校长戴爱莲，副校长陈锦清。学校共分六个教研组：中国古典舞教研组，组长叶宁；中国民间舞教研组，组长盛婕；芭蕾舞教研组，组长袁水海；外国代表性民间舞教研组，组长陆文鉴；文化课教研组，组长李锦秀；音乐教研组，组长刘式昕。开学典礼当天，文化部部长沈雁冰为学校剪彩并致辞。他说："（北京）舞蹈学校是中国第一所舞蹈专业学校，学校办得好与坏将关系到今后的舞蹈事业的发展。今天的舞蹈学校是一个小孩

筹建北京舞蹈学校时的戴爱莲和陈锦清

子，要得到各界的关心和支持，希望她能健康地成长，摆在老师和同学面前的任务十分艰巨，困难很多，但是你们不要怕，你们是先锋。中国有三四千年的舞蹈历史，然而舞蹈学校是史无前例的，愿你们以用心刻苦，创造性去学习，我们的目的是——发展民族舞蹈事业！"[8]

二、舞蹈教育目标与舞种分类的构建

毋庸讳言，北京舞蹈学校的建立受到苏联舞蹈专业教育思想的深刻影响，更受到整个苏联专业教学计划的制约。我们现在对于当时曾经担任北京舞蹈学校筹备组组长和教材建设组组长的吴晓邦先生为什么没有担任第一任校长的历史，或许无从考证了。但是值得注意的是，吴晓邦先生从西方现代舞教育思想中汲取了他艺术人生的第一份营养。他的舞蹈教学目标非常清晰，即培养能够自己创作、自己表演的全面舞蹈人才，用自己的身体语言表述作为艺术家的独立思考和感受。他对于单一的舞蹈表演人才之培养目标显然是排斥的。这两种培养目标，也可以看做是俄罗斯芭蕾艺术和西方现代舞艺术在人才目标上的根本区别，其中深刻地反映出两种不同舞蹈主张的价值取向。或许，这是第一个筹备组组长最终退出了第一任校长职位的文化历史原因？

办学模式问题，是建校初期最重要的问题。关于新中国舞蹈教育的基本方向和教学目标定位，人们在认识上存在着一些不同的看法。文效所撰写的《新中国舞蹈教育的开拓者——陈锦清》一文中认为，当时有的主张全面学习古典芭蕾，有的主张以中国戏曲传统为主，有的认为东方的民间艺术最美。上述观点，反映了新中国成立之初人们对于不同艺术风格的各自喜爱。"处于50年代初期中苏关系的政治大背景中，怎样摆正苏联舞蹈教育的先进经验与中国传统文化定式的关系，苏联舞蹈专家与国内舞蹈人物的关系，西洋舞蹈种类与东方舞蹈种类的关系，是三个非常

[6]李续主编《舞蹈教育家陈锦清》，中央民族大学出版社2011年版，第38页。
[7]参见王克芬、隆荫培、张世龄主编《20世纪中国舞蹈》，青岛出版社1992年版，第147页。

[8]转引自李续主编《舞蹈教育家陈锦清》，中央民族大学出版社2011年版，第59页。

陈爱莲表演的古典舞

敏感、非常复杂同时又非常迫切的实践性问题";"再从当时社会文化需求与北京舞校自身实力之间存在巨大落差来看,根本不存在一个可以逐步摸索、自然形成自家教学体系的空间和时间,当时的实际情况是,无论在办学、教学、教务管理的哪一个方面,我们都缺乏应有的和起码的章法,而国家急需舞蹈人才!"时任北京舞蹈学校副校长、实际主持日常工作的陈锦清面对如此复杂而尖锐的问题,经过调查研究和慎重思考,提出了"全面接受苏联正规舞蹈教育模式,完全支持苏联专家对我国舞蹈教学机制的设计和指导"的决策思想。与此同时,陈锦清也高度重视苏联经验与中国舞蹈教学实际的结合。于是,中国舞、芭蕾舞成为北京舞校最重要的两个学科,以学科建设特别是教材建设为核心任务,推动教学、编创、实习、公演相互支持的教育系统,初步形成了科学化、规范化的教学运作机制。"1957年是北京舞蹈学校收获颇丰的一年,学校从东郊白家庄的小院子迁入了地处陶然亭的新教舍;公演了我国第一部完整的古典芭蕾舞剧《无益的谨慎》,创作并演出了《宝莲灯》等数十部舞蹈剧目,在两届世界青年与学生和平友谊联欢节上获得一块金牌、两块银牌;为国家培养出102名优秀的舞蹈表演、教育和编导人才。"[9]

当然,苏联芭蕾舞专家的强大气场、苏联芭蕾舞团访华演出显示出来的高超艺术水平,都对北京舞校初期工作产生了巨大影响。陈锦清回忆说:"4月下旬,伊莉娜拿来一张四开大小的表格要白力翻译,上面是密密麻麻的俄文和数字,并嘱咐照样印若干张空白的表格。""过了两天,白力译出交给我,原来是莫斯科舞蹈学校六年级的教学计划。它包括培养目标、课程设置、学年和学期的授课周数、每门课的课时、实习时间、复习时数、测验、考试和假期等等。我不能不惊叹这张表格的严密和科学,把这么多项目都装了进去,我们戏称它为'床单',以形容其大。"[10]伊莉娜介绍了这个教学计划,并且严正地告诉中国同行们,这个教学计划在苏联是经苏联文化部批准后,就像是莫斯科舞蹈学校的法律一样,不能随意更改的。然而,中国当时的情况是新中国成立伊始,万象更新,各种人才储备严重不足,舞蹈表演人才奇缺!更为重要的一个历史背景是当时的舞蹈艺术刚刚成为一种新的、独立的表演艺术,舞蹈演员在演出过程中一般要"十八般武艺"尽数使出,即必须表演各种节目,甚至涉及古今中外,才能受到广大群众的欢迎。因此,北京舞蹈学校培养的目标也就必须适应全新的社会需求,学生们应该成为舞蹈的"多面手",学习各种风格舞蹈,从外国的芭蕾舞到中国的戏曲。因此,陈锦清和她的教学团队充分认识到"北舞"的教学计划难以完全照搬苏联的教学模式。其教学目标是:"为适应全国文化建设的需要,培养具有全面表演能力的舞蹈演员和教员。"[11]因此,北京舞蹈学校开始改造莫斯科舞蹈学校的教学"计划表",设计了自己的"大床单"。这样的教学计划表,至今还是舞蹈学校教学中的重要举措。

在最初阶段,北京舞蹈学校制订了六

[9]李续主编《舞蹈教育家陈锦清》,中央民族大学出版社2011年版,第81页。

[10]李续主编《舞蹈教育家陈锦清》,中央民族大学出版社2011年版,第39页。
[11]陈锦清1957年作《北京舞蹈学校两年来教学报告》,转引自王克芬、隆荫培主编《中国近现代当代舞蹈发展史》,人民音乐出版社1999年版,第207页。

年制的教学计划，后来又曾经采用七年制体系，在充分借鉴学习苏联创办舞蹈学校的先进经验的基础上，北京舞蹈学校最终达到完全正规化，即向"九年制"的舞蹈学校发展。所有的在校学生，全面学习各种舞蹈，芭蕾舞、古典舞、民间舞、外国代表性舞蹈，尽数囊括在其中。

这一模式，一直到1957年才开始打破。问题集中于"培养目标"的设定上。北京舞蹈学校刚成立时，为了满足各种急需的社会任务，"原定的培养目标是培养具有中等文化知识和社会主义觉悟的全面的演员，同时也是教员。这就是说学校培养的演员必须掌握中国古典舞、中国民间舞、芭蕾舞、外国代表性民间舞等全面的知识和技巧，并且还必须学习四门专业课的教学法，因为还要能担任教学工作。这条培养目标在两年来的教学实践中提出了可能性有多大的问题，……根据两年半来的实践经验，学校从下半年起将培养目标改为分科培养制，即民族舞剧科与芭蕾舞剧科。当然，这种改变方案也需要在实践中检验"[12]。鉴于舞蹈教育的特殊性以及人才培养的专业性，"复合式"的舞蹈表演人才与短时间的舞蹈教学计划存在较大冲突，舞蹈专业学习中的风格性对于人才又有着自己的特殊要求，因此，从上述区分方式的理念出发，直接将教学和学生分为两大专业：民族舞剧科和芭蕾舞剧科。由于借鉴了俄罗斯芭蕾舞学派的几乎全部体系和标准，因此芭蕾舞剧科在建立之初便有了明确的教学大纲和阶梯式教学步骤，在整个舞蹈学校的工作中也自然地处于榜样的地位。民族舞剧科分为古典舞组和民间舞组，分别研讨如何从中国舞蹈传统中建设起新时代的舞蹈教育方式。

北京舞蹈学校建校伊始，在自己的舞蹈培养目标中就包含了"舞蹈编导"的设计。这是一个具有历史贡献的设计，对于后来的舞蹈事业发展起到极其重要的推动作用。

应该说，在20世纪之前，中国是没有"舞蹈编导"这一概念的。长达两千多年的封建王朝统治历史中，舞蹈艺术虽然长河不断，杰出舞者辈出，但是封建统治者们一直将舞蹈看做是"功成作乐"的礼乐之器，或者看做是声色享乐的工具，因此中国古代舞蹈史堂而皇之地记载了无数赵飞燕、戚夫人、杨贵妃之类的色艺双全者的表演才华，以及由此带来的个人悲惨命运。作为独立艺术家表达自己对于整个社会人生独立思考的舞蹈家从来就没有登上过任何一个时期的历史舞台。我们这样说，并不是要贬低汉代李延年这样的具有编排大型乐舞才能的人，但是他所编排的《郊歌祀》、《美人歌》乐舞，归根到底是为皇室贵戚服务的宫廷乐舞节目，其中主要性质当为应景之作，并不需要编排者自己任何独立思考。

从20世纪开始，中国有了真正创作意义上的舞蹈编导。第一人是吴晓邦先生。20世纪50年代之前，舞蹈编导对于整个社会而言都是一件新鲜事物。因此，北京舞蹈学校在50年代里举办的两届舞蹈编导班，具有历史性的开创意义。

北京舞蹈学校第一期舞蹈编导训练班于1955年12月2日正式开办，至1957年年底结业。首席教师是苏联舞蹈编导专家、俄罗斯共和国功勋演员维克多·伊万诺维奇·查普林。学员有李承祥、赵宛华、赵秀琴、夏静寒、郭冰玲、李群、乌立克、马立克、贾作光、陈群、王恭、白水、薛天、栗承廉、王世琦、汪兆雄、肖联铭、张护立、李仲林、田静、金承奎、黄伯寿、胡雁亭、邢浪平等。贾作光担任班长。这一届编导班为学员设计了比较全面的课程，包括芭蕾舞、外国代表性民间舞、中国古典舞、中国民间舞舞蹈专业课。同时，为了增加修养，还开设了戏剧史、音乐和政治课等。著名芭蕾舞编导家李承祥回忆说："主持这个班的是苏联舞蹈专家维·伊·查普林。他是俄罗斯共和国功勋演员，是一位很有经验的舞剧编导。考生来自全国各地的舞蹈团体，经过'政治'、'技术课'、'个人表演'等考试科目，由64人中录取了21名。我在'个人表演'项目中表现了一位志愿军战士在风雪中艰难行进，得到了查普林老师的肯定而被录取。我十分珍惜这样的学习机会，因为我梦想成为称职的舞剧编导。"[13]从世界舞剧发展角度看，当时苏联的舞剧经典剧目多，创新精神强，理论总结比较丰富，并且拥有一批优秀舞剧编导人才。在第一期编导训练班上，苏联专家查普林主讲"编导艺术"的主干课程，"在教学中他特别重视与中国的实际需要相结合，贯彻理论联系实际的原则，强调培养学生的实际工作能力，让学生多做'实习创作'，争取为舞蹈团体增添上演节目。在他的指导下，同学们创作了《炸碉堡》、《东郭先生》、《有情人终成眷

[12]陈锦清《代发刊词》，原载1957年《舞校建设》第1期，见李续主编《舞蹈教育家陈锦清》，中央民族大学出版社2011年版，第7页。

[13]李承祥《李承祥舞蹈生涯五十年》，中国戏剧出版社2002年版，第19页。

属》、《海鸥》等一大批舞蹈新作"。[14]学员的实习创作不仅在小型作品方面结出了丰硕果实，而且为中国第一部大型民族舞剧《宝莲灯》、民族舞剧《苗岭山上》、《张羽与琼莲》等做了最充分的准备。

第二期舞蹈编导训练班于1958年开学。首席教师是苏联舞蹈表演、教学和编导专家彼·安·古雪夫。助教由李承祥、王世琦、栗承廉担任。学员有孙桂珍、章民新、张曼茹、阮中玲、阮迁泰、赵得贤、张毅、刘少雄、李秋汉、郑建基、李学忠、房进激、韩统山、游惠海、孙志英、甘珠尔扎布等。游惠海担任班长。第一届编导班的教学课程被沿用下来。学员对于首席教师古雪夫充满了信任和敬佩，这位在苏联拥有"托举之王"的芭蕾舞蹈家记忆力惊人，仅凭脑子可排练许多经典名作。古雪夫对中国的社会主义建设和中国的舞蹈艺术事业有很深厚的感情，他虽然身患严重的心脏病，仍坚持来中国执教。在教学中，他一方面鼓励学员尽可能多接触、学习和掌握古今中外的各种舞蹈，一方面反复告诫大家要立足于本民族的舞蹈艺术，在创作中要具有中国的民族风格特色。古雪夫的小品课、即兴课极具吸引力，学员们为了准备好自己的作业，常常激动得寝食难安。"'课堂小品实习'是学生们最感兴趣的一门课，这种即兴表演可以调动起学生的创作欲望、启发学生的想象力、锻炼舞蹈的形象思维，开始做时大家显得有些拘谨，慢慢才习惯起来。"古雪夫非常重视学员们的艺术实践

[14]李承祥《李承祥舞蹈生涯五十年》，中国戏剧出版社2002年版，第19页。

经验，强调舞蹈编导应该从有舞台表演经验的舞者中培养，因此，第二期编导训练班的学生"就是各舞蹈团体中的优秀演员和编导，都有比较多的生活体验和舞台经验，所以在小品课中依照自己的生活经历和爱好来构思，选题是非常多样的，《老两口垦荒》、《回祖国》、《游击队员》、《孔雀和猎人》……古雪夫对每一个小品都要进行认真细致的分析，有时也吸收学生参加讨论，当他总结的时候，诚恳而又亲切，使你在困惑中豁然开朗，心悦诚服"[15]。"他还开有表演技巧课，将斯坦尼斯拉夫斯基的戏剧表演理论创造性地运用于舞剧实践，对学员们在舞蹈表演和创作中具有极大的启发和深远的影响。"[16]正是在古雪夫"要创作中国民族风格特色"舞蹈作品的思想鼓励下，也是在他的亲自指导下，该班全体师生共同完成了毕业实习剧目——大型中国舞剧《鱼美人》。该剧问世后虽然争议不断，但是作为1959年国庆10周年献礼节目，曾经连续演出40场，达到了座无虚席的地步，足以说明它受到广大观众热烈欢迎的程度。除《鱼美人》外，该班学员还创作了舞剧《刘胡兰》、《黄继光》、《红嫂》，大型舞蹈《人定胜天》和一些小型舞蹈作品。

北京舞蹈学校的建立，是新中国舞蹈教育事业上的一件大事，它奠定了当代中国舞蹈艺术教育的根基，建设了一个平台，以培养舞蹈专业表演艺术人才为目标，兼顾舞蹈编导人才培养。这是中国有

[15]李承祥《李承祥舞蹈生涯五十年》，中国戏剧出版社2002年版，第23页。
[16]王克芬、隆荫培、张世龄主编《20世纪中国舞蹈》，青岛出版社1992年版，第210页。

史以来第一个建立在当代舞蹈学科理念基础上的专业教学平台，是整个20世纪下半叶中国舞蹈家的摇篮。

第二节
苏联舞蹈艺术的深刻影响

因为众所周知的原因，20世纪50年代苏联对于中国的影响是无可回避的事实。在一切向苏联"老大哥"学习的社会热潮中，苏联艺术团体几次来华访问演出，给新中国的舞蹈们以全面的震撼。其中，最大的影响莫过于对中国专业歌舞艺术发展方向的影响。

1952年11月至1953年1月，苏军红旗歌舞团首次来华演出。全团一行259人带来了《士兵休息舞》、《大军舞》等歌舞节目，在北京等11个城市演出60场，观

激情四溢的苏联民间舞

众达100万人次。部队文艺工作者组织了学习队随团学习，并编印了《向苏军红旗歌舞团学习》专集。其中谈道："苏军部队舞蹈的创作，是在民族、民间舞蹈的基础上并以部队的现实生活为内容而进行的；……要求舞蹈编导一方面要精通民间舞蹈，并设法发展与提高它，来丰富舞蹈艺术的表现力；另一方面更要深入部队生

活，发掘战士们、指挥员们及政治工作人员的高贵品质，从正面来找寻他们的特点，创造正确的人物形象，使其能确实地代表人民先进的思想品质。"[17]

胡果刚也在书中撰文说："苏军红旗歌舞团自从成立以来，就一直坚守着斯大林同志对红旗歌舞团艺术发展方向的英明指示：舞蹈编导一定要采用人民的形式（即民间舞蹈的形式），'去掉那些与民间艺术无关的把戏'。"这是关于舞蹈事业发展方向的最明确不过的论述了。如果我们想一想其后整整50年里中国舞蹈艺术的发展，就可以知道苏联舞蹈艺术怎样极

苏联歌舞中的普通士兵形象

大地影响了中国。有意思的是书中还记录了苏军红旗歌舞团艺术指导彼·维尔斯基对于中国部队舞蹈创作的批评性意见，主要集中在必须利用中国民间舞蹈艺术问题上："根据苏联的经验，中国部队舞蹈艺术应该采用民族形式。没有艺术上的民族形式是不可能表现出人来的。"当然，继承绝不是全盘吸收，而是要有选择，用当时和至今都在使用的概念说，就是"发展和提高"："他（著者注：维尔斯基）要求我们的舞蹈编导：'要善于从民间舞

蹈中去找出能表现今天人民思想感情的动作，把陈旧的东西去掉，把不完全适合的稍加改编和发展！'"[18]从这番话语中，我们已经能发现新中国舞蹈创作的一个最基本的命题：继承与发展中对旧文艺形式的改造和提高。正是这一命题，给我们的编导确认了一条创作道路，走在这条路上，涌现了一批好作品，也在一定程度上限制了编导作为艺术家的眼界。以反映现实的标准作为唯一标准来衡量民间艺术，以此种反映中的实用性来判断民间艺术的价值，这一状况直到三十多年后即中国实行改革开放后才有所改观。

1953年，上海文娱出版社出版了R.查哈罗夫等著、李士钊编译的《苏联的舞蹈艺术》一书，它包括了1950年至1952年在苏联一些出版物上发表的14篇短文的翻译稿，分别介绍了苏联的舞剧、民间舞蹈、合唱团、歌舞团和民间艺术。编译者认为：该书的出版目的在于帮助读者"对丰富而有辉煌成就的苏联舞蹈艺术，有一个初步的认识，同时也能深刻地理解到苏联舞蹈的特点，它所以有这样辉煌的成就，以及受到全世界人民欢迎的原因"[19]。

1954年9月-11月，苏联国立民间舞蹈团一行167人访华演出引起中国舞蹈界极大关注。该团带来的节目有《游击队员》、《俄罗斯组舞》、《马铃薯舞》等。他们在中国11个城市演出40场，观众达20万人次。在北京演出受到高度赞扬后，还访问了天津、上海、杭州、广州、

欢快的苏联俄罗斯民间舞

武汉、沈阳、抚顺、旅顺、大连、鞍山等地。从地区范围上看，这几乎囊括了中国主要的行政区域，也覆盖了重要的文化地域。文化部组织了随团学习小组，随其到各地演出、观摩、学习、交流，一方面向苏联艺术家们学演具体的歌舞节目，另一方面向苏联艺术家们讨教有关民间艺术发展的基本规律。该团艺术指导莫伊塞耶夫为中国舞蹈界做了关于怎样继承、发展和创新民间舞蹈的学术报告。在此次演出之后，中国舞蹈艺术研究会编译了学术报告文集——《论民间舞蹈》。这次演出和这本学术报告文集，对中国继承、发掘和创作民间舞蹈有很大影响，从一个方面促成了"在民族民间舞蹈基础上发展"的方针政策性指导思想。许多舞蹈家在情感上受到激励，在艺术上获得启示。

1954年10月，苏联国立莫斯科音乐剧院一行365人来华演出，带来了《天鹅湖》、《巴黎圣母院》、《阿伊波利特医生》等三部大型芭蕾舞剧。这次交流活动对中国芭蕾舞团的发展和中国舞剧的创作有较大的影响。

随后，1955年10月，苏联小白桦树舞蹈团首次访华演出，再次轰动舞坛，并且受到中国普通观众的高度赞赏。他们在全国10个城市演出41场，观众达12万人次。演出的《小白桦树》、《天鹅舞》、《小链子舞》为中国观众展现了苏联民间艺术

[17]彼·维尔斯基言论《苏军部队舞蹈的创作经验》，周威仑整理，见《向苏军红旗歌舞团学习》，人民文学出版社1954年版，第202页。

[18]彼·维尔斯基言论《学习苏军红旗歌舞团的舞蹈艺术》，胡果刚整理，见《向苏军红旗歌舞团学习》，人民文学出版社1954年版，第183页。
[19]R.查哈罗夫等著，李士钊编译《苏联的舞蹈艺术》，文娱出版社1953年版。

《小白桦树》 苏联小白桦树舞蹈
团演出

优美的形象，展示了苏联民间舞蹈工作者从传统艺术中提炼当代剧场艺术形象的深厚功力。

从以上时间表来看，几乎是在三年之内，苏联连续派出了阵容强大的三个歌舞艺术团体，连续性地在中国人面前展示了苏联作为一个社会主义国家如何从他们本国的民间歌舞艺术中汲取有益于人民身心健康的东西，建设成一个全新的民族歌舞大国。与此同时，还有一些当时社会主义阵营中的国家也派出了他们认为最优秀的歌舞团体，如1951年，匈牙利国家舞蹈团首先访华演出，《瓶舞》、《踢马刺》、《节奏》等作品展示给观众以全新的舞蹈艺术表演样式。乌克兰、罗马尼亚、保加利亚等国家的歌舞团也纷纷访华演出。这些来自当时被称作"社会主义阵营"国家的民间艺术演出，广泛地影响了中国当代舞蹈的艺术道路。吴晓邦在总结苏联舞蹈艺术道路时归纳性地在《论民间舞蹈》一书的序言里指出："把人民中间存在着的民间舞蹈取出来（收集），加速它的发展，去还给人民为人民服务。"[20]走这样

一条道路，在创作时就应该遵循对于民间舞蹈收集、整理、加工的创作原则：职业艺术家"一看见民间舞蹈的发展倾向，就应该运用自己对人民生活和对民间艺术的知识，摒弃一切多余的东西，选出一切反映人民形象、性格等特点的东西，从而也就帮助了民间舞蹈的发展"[21]。中国民间舞蹈之审美标准、风格韵律、民族情感等问题尚未得到广泛讨论之时，这些演出更显出了它们的示范意义，其影响一直延续了半个世纪。在当时，"小白桦树"、"红旗"成为无数舞蹈工作者心中最尊敬的、最向往的表演样板，莫伊塞耶夫成为许多歌舞工作者心中崇拜的偶像。吴晓邦说："1954年深秋，中国舞蹈艺术研究会在北京成立。至今已经两年了。成立后，研究会的第一件事情就是迎接苏联国立民间舞蹈团和苏联国立音乐剧院的来华访问演出。研究会组织了会员们向这两个团学习。"[22]贾作光在谈到当时苏联民间艺术对于《鄂尔多斯舞》的影响时说："我们

学习和借鉴外国的民间舞蹈创作的先进经验，即在富于舞蹈节奏的民间曲调与民族的风俗习惯上进行创作。莫伊塞耶夫在民歌曲调基础上创作的《马铃薯舞》、《秋克立艾舞》的具体经验，就大大地鼓舞了我们创作的勇气。"[23]戴爱莲这样来说明《荷花舞》和苏联民间艺术创作经验之间的关系："苏联小白桦树歌舞团演出的《小白桦树》给了我新的启发。我想，《小白桦树》的步法同样是极简易的，但它却表现了俄罗斯的自然美景和俄罗斯姑娘的一种特有的娴静的性格，多么富于诗意，多么抒情啊！《荷花舞》是否也有类似的特点呢？"[24]这三位新中国舞蹈史上的重量级人物的深情回忆，恰好说明了当时中国人的舞蹈创作怎样追随着"老大哥"的艺术脚步。

1959年，苏联国家大剧院芭蕾舞团一行195人在团长尼·尼·达尼洛夫的率领下于9月至11月间访华，著名芭蕾舞演员有乌兰诺娃、列宾仙斯卡娅、谢尔盖耶夫、莫西莫娅等。他们在北京等4个城市演出了《天鹅湖》、《吉赛尔》、《宝石花》、《雷电的道路》等古典芭蕾舞剧40场。

[20]莫伊塞耶夫等著《论民间舞蹈》，艺术出版社1956年，第3页。

[21]莫伊塞耶夫等著《论民间舞蹈》，艺术出版社1956年版，第4页。
[22]吴晓邦《两年间》，见《舞蹈学习资料》第十一辑，中国舞蹈艺术研究会1956年内部编印，第17页。

[23]贾作光《〈鄂尔多斯舞〉的创作过程》，见文化部艺术局、中国艺术研究院舞蹈研究所编《舞蹈舞剧创作经验文集》，人民音乐出版社1985年版，第27页。
[24]戴爱莲《忆"荷花"》，见文化部艺术局、中国艺术研究院舞蹈研究所编《舞蹈舞剧创作经验文集》，人民音乐出版社1985年版，第21页。

第三节

四门开泰

大体上从20世纪50年代初期开始，一直到60年代中期，大约十五年间，中国当代舞蹈发展史上，逐渐形成了舞蹈艺术四个"方面军"齐头并进的局面。其一是根据传统民间舞发展而来的剧场性中国舞台艺术民间舞；其二是从戏曲艺术表演体系里脱胎而来、参考了芭蕾舞教学方法而创建的中国古典舞；其三是在苏联芭蕾舞流派基础上建立起来的中国芭蕾舞；其四是从吴晓邦所倡导的"新舞蹈艺术运动"艺术理念下发展起来的部队舞蹈创作。

应该承认，舞台艺术化的民间舞、从戏曲表演艺术传统生发而来的古典舞、向西方学习的芭蕾舞，都是公认的"舞种"。从这个角度看，以上三者可以看作是中国当代舞种上的"三足鼎立"。虽然在俄罗斯芭蕾舞教师的培训之下建立起来的中国芭蕾舞，在1954年北京舞蹈学校芭蕾舞科正式成立之前尚不足以和其他两"足"相提并论，但是在西方发展了近两百年的芭蕾舞，自传入中国，到20世纪60年代中期已经完成了自我的"完形"，即从教学到演出、从欧洲古典芭蕾剧目的学习到本土舞台剧目的创作，已经获得了值得自己骄傲的成绩。

"三足鼎立"之外，一般不作为一个舞种来看待的，是"军旅舞蹈"。舞种，按照国际舞蹈艺术分类，都是以舞蹈动作风格作为分类基础的，而风格则是长期历史发展动力所形成的。然而，熟悉中国当代舞蹈发展历史的人都会清晰地知道，由部队工作者们所创作和表演的舞蹈作品，他们的舞蹈艺术实践活动，他们所呈现给祖国和广大观众的各种题材之舞蹈作品，无论是反映军事生活还是折射多样社会存在之作品，都是一种真实而强大的历史现实。忽视这样的历史存在，是完全没有道理的。

为此，我们将这一历史时期中国舞蹈分类发展的状况，用"四门开泰"来表述。四门，四个敞开之舞蹈艺术之门。它们的共同特点是，都从某种舞蹈传统而来，也都敞开了自己的艺术大门而获得了长足的发展。这四种舞蹈的类型化发展，深刻地影响了后来的历史进程。

一、升华民间舞

这里所言之"民间舞"，是那种产生于又区别于自然传衍之民间舞，由舞蹈艺术家们创作的舞台艺术民间舞。它的成长和收获，蔚为大观。

1942年延安地区发生的向民间艺术学习的热潮，使中国现代舞蹈第一次呈现出学习民间艺术的运动轨迹。

从1950年起，在中国大地上发生了第二次向民间艺术学习的热潮。吴晓邦就曾经用"向第一届全国民间音乐舞蹈会演学习"作为大题目，要求所有的舞蹈工作者展开向民间歌舞学习运动，提倡在学习中"改造自己轻视民间歌舞的思想"，"老老实实地学"，"总结过去学习失败的原因"，"做深入研究而不急于求成"，并且注意"学习的广泛性"。[25]这一学习热潮，以艺术的方式附和着改天换地的生产运动，伴随着"社会主义好"的嘹亮歌声，同时也受到那个时代里政治风潮或潜在或昭彰的影响，从而给我们画出了中国现当代舞蹈艺术中的民间舞蹈特殊的发展趋势。

从历史的角度看，这一次热潮比起第一次热潮来更为深刻地影响了人们的创作观念、创作手法、审美标准，在热潮中出现了作为那个时代象征的一大批优秀民间舞蹈作品。在这一热潮中，创作者们的"学习"意识是积极、自觉的，当家做主的人民大众成为舞蹈艺术者们最主要的歌颂对象。赞美新生活，颂扬劳动人民，成为一种最主要的标准贯穿在实际创作中。人民大众的思想感情和群众喜闻乐见的艺术形式，以及在舞蹈领域里最重要的民族舞之纯粹、地道的风格，是导引创作、起到支配作用的力量。

热火朝天的时代背景下，一批优秀的民间舞蹈作品、编导和演员涌现出来，镌刻在人们记忆的深处。

1.汉族民间舞蹈艺术的收获

人们一般把1949-1953年中华人民共和国成立之后的五年里，享誉中外的《红绸舞》、《荷花舞》、《龙舞》、《狮子舞》、《采茶扑蝶》等一批作品，看作是新时代舞蹈艺术全新腾飞的形象代表，这些优秀作品深刻地反映了整整一个时代的精神风貌，受到人民群众的欢迎，而且在

[25]吴晓邦《向第一届全国民间音乐舞蹈会演学习》，见《舞蹈论文选》，上海文化出版社1958年版，第3页。

国际上获奖，为刚刚成立的共和国以及中国人增添了荣光。

当然，我们也注意到，上述这些作品都是从传统舞蹈遗产中"继承改造"而来。舞蹈原创类型作品的纷纷问世，则应该是从1954年起进入了活跃时期。从汉族民间舞角度来说，我们必须关注一个少儿舞蹈作品——《拔萝卜》。

该作品由王连城根据同名年画创作编排。作曲：王泽南。舞美设计：李克瑜。主要演员：潘小菊、李玉玲等。北京舞蹈学校1955年首演。舞蹈取材于儿童生活和心理，主要表现了一个小女孩去地里收萝卜，发现了一棵萝卜长得又粗又大。她欢天喜地地上前拔萝卜，但是一个人怎么也拔不动，叫来两个小朋友帮忙，还是拔不动。她又召唤来一群小朋友，大家一齐努力，终于拔出了这个大萝卜！舞蹈形象地展示了"团结起来力量大"和"坚持到底就是胜利"的主题思想。结构简洁，情节单一，节目中的"萝卜"采用拟人化手法表现，由一个大眼睛女孩扮演，萝卜造型服装夸张又传神。整个节目在动作设计编排上以东北秧歌为基础，节奏明快，动作活泼，具有鲜明的儿童舞蹈特点。《拔萝卜》问世以后，不仅受到热烈欢迎，而且全国各地纷纷学习演出，以至于上海文娱出版社于1956年专门出版了该节目的舞蹈场记之书，以适应读者需求。一直到今天，它仍然是各个舞蹈学校和教育机构中最受欢迎的教学经典剧目。

同样由王连城编导的另一个著名作品是《春雨》，1963年由北京舞蹈学校首演。作曲：葛光锐。作品没有刻意地安排劳动场面或生活细节，而是将春雨的细润和姑娘们的轻盈身姿单纯地展现出来，塑造了一群福建的姑娘们在绵绵春雨下的青春之美。王连城，这位1931年出生于天津，曾经在北京辅仁大学外语系学习两年，又于1951-1952年在中央戏剧学院崔承喜舞蹈研究班学习，并且在文化部舞蹈教员训练班结业后到北京舞蹈学校长期教授中国民间舞的舞蹈编导家，在上述作品中表现出了比较独特的艺术风格，他善于刻画细腻的情感，形象捕捉准确，动作表现传神。

新中国成立之后兴起的向民间音乐舞蹈学习的热潮，成为中国当代舞蹈奠基时期的重要艺术动力。因此，向传统学习，在传统艺术基础上创新，是当时许多优秀节目的共同特点。

《花鼓舞》东方歌舞团演出 张毅编导

《花鼓舞》（又名《长穗花鼓》），辽宁旅大市歌舞团1956年首演，根据山东、辽东一带民间舞蹈加工提炼而成，由著名编导张毅编导，在1957年第六届世界青年与学生和平友谊联欢节上获得金质奖章。该舞主要特点是：首先，源于传统山东民间舞"花鼓"，但是在尊重素材和基本情调基础之上大胆编创，形成了鲜明的艺术创作导向。其次，将原来民间的鼓穗加长至一米，从而使原来基本不动的左手解放出来，左右手能够同时击鼓，舞者用长长的软鼓穗，绕过自己的头、背、腰、腿，从上、下、左、右各个角度击打鼓面，表现出很高的技艺，常常获得观众的满堂喝彩。再次，整个舞蹈编排注重舞姿的多样和技巧，增加了击鼓的难度，创造了"片马背身击鼓"、"大跳绕身左右击鼓"、"快速跳背身击鼓"等技巧，舞者在强烈的节奏中做出各种跳跃、转向、扭转、变身的动作。在这个舞蹈里，人们在动作的瞬间变化里强烈地感受到了潇洒的气质和改天换地的英雄气派。该作品被看作20世纪50年代最有代表性的汉族民间舞蹈杰作之一。

张毅（1934- ），一级舞蹈编导。出生于浙江海宁。上海解放前后即参加群众舞蹈活动，1950年起为大连歌舞团演员，1958年入北京舞蹈学校第二届舞蹈编导班。他善于塑造形象鲜明、性格突出的人物，曾经自编自演独舞《木马》，独立或参与过创作的作品有《白鹤》、《养猪姑娘》、《中国革命之歌》等，均产生相当影响，尤其以《花鼓舞》最得好评。

《龙舞》，1957年首演于沈阳。由中国人民解放军沈阳军区前进歌舞团的编导李秋汉在民间老艺人邵俊卿的原作基础之上加工而成。这是一个从中国民间传统形式里开掘出来的舞台艺术精品，以民间艺术到都市剧场艺术的角度来看，极具典

《龙舞》中国人民解放军沈阳军区前进歌舞团1957年首演 李秋汉编导

型意义。中国人以龙的传人自居。龙，这一集合了许多生命体特征和本领的图腾形象，作为一种民间艺术形象，已经不知在中华大地上的各个场所里翻腾游戏了多少代了。李秋汉加工的《龙舞》，保持了民间龙舞的基本形象，又突出了舞台上的龙舞特点。舞蹈家们利用灯光、布景、音响等多种舞台手法，渲染出浓厚的雄壮气氛，以生动的舞蹈步伐和有力的手臂挥动，让双龙戏珠、金龙盘柱、龙穿云雾、龙翻江海等景象得到鲜明的体现，并曾在第六届世青节上获得一枚金质奖章。

《花鼓灯》，中央歌舞团1959年首演。编导：谭嗣英、孙辛未、黄玉淑。编曲：王传云、刘凤桐、刘沛、朴东升。作品对安徽怀远、凤台等地流行的民俗之舞"花鼓灯"进行了大胆的提炼和加工，取民间艺术女性角色"兰花"和男性角色"鼓架子"为原型，根据舞台艺术表演的需要创作了"伞舞"、"大兰花舞"、"男女对舞"、"小花场"、"小兰花舞"等舞蹈段落，展示了淮河两岸人民群众玩灯闹春节的欢乐景象。该作品的舞台艺术性特别表现在大兰花、小兰花舞蹈之对比性格的处理上，前者优美抒情，后者俏丽天真。作品保持了花鼓灯舞蹈动作粗犷、泼辣和高度中国化的技巧特色，而严谨的作品结构和浓烈的舞台氛围，都使该作品成为中央歌舞团表演风格的杰出代表，几十年间盛行不衰。

《抢亲》，1959年由全国总工会文工团创作首演。编导：宋安江、石平。作曲：茅地、万林、于峰。根据四川民间故事《箱子里的黑熊》改编。作品的内容近于荒诞，讲述了一个美丽的村姑与猎人相爱，但垂涎姑娘美色的地主强抢民女，却

《抢亲》 全国总工会文工团1959年首演 编导：宋安江、石平 宋安江供稿

路遇黑熊。地主和媒婆、狗腿子被吓跑了，猎人救了姑娘，把黑熊塞进了新娘的花轿。于是，地主家中上演了一出黑熊大闹花堂的喜剧。该剧采用喜剧体裁，舞蹈语言以河北民间地秧歌为基础，吸收了东北秧歌、川剧的表现因素，充分发挥了民间小戏表演活泼、生活气息浓厚、幽默风趣的优点，是当时非常受欢迎的古典舞作品。

同样基于深厚传统沃土而又富于创新精神的还有女子群舞《走雨》。它根据福建莆仙戏传统剧目《拜月记》中的"瑞兰走雨"片断改编。由陈金标、孙培德编导，宋英、仁川作曲，福建省民间歌舞团1959年10月首演。表演者：狄勤等。作品的结构采用常见的"三段体式"。一群福建农村姑娘，迈着轻快的舞步去赶集；途中遇上风雨，姑娘们顶风抗雨，顽强地前进。雨停了，天晴了，雨后清新的景象，催动着脚下的快步，伴随着姑娘们一路的好心情。舞蹈以莆仙戏富有特色的"车肩"、"蝶步"等为主要素材，根据情节和人物内心情感的变化予以发展创作，表现了现代农村姑娘坚强的意志和乐观的精神。该作品在1959年10月由文化部选拔作为优秀舞蹈作品进京参加了国庆10周年献礼演出，很受广大观众的欢迎，并被收入

中央新闻纪录电影制片厂拍摄的电影艺术片《百凤朝阳》。在缺少影像记录的年代里，该作品由上海文艺出版社1962年10月出版了舞蹈场记单行本，由此在全国许多艺术团体和一些群众性演出活动中流传。

1952年成立的中央歌舞团，在那一历史时期里，曾经是民族民间舞艺术创作的全国典范性团体，也是汉族民间舞创作的坚强堡垒和创新之地。所谓创新，即该团创作之作品常常在原有的传统艺术元素中加入其它艺术要素，用一种"嫁接"组合方式，突破某一单一舞种语言的限制，从而突破藩篱，成就新篇。由中央歌舞团1962年首演的男子群舞《大刀进行曲》，编导：赵宛华、许东壁。作曲：李中艺。主要演员：彭清一等。该作品根据麦新的同名抗日革命歌曲创作，反映了抗日战争时期中国人民军队中赫赫有名的"大刀队"英勇杀敌的大无畏形象。它将艺术焦点集中到抗日战争的革命历史生活里，表现了我国抗日英雄们手舞大刀，与日本侵略者拼搏到底，誓死捍卫祖国和民族的大无畏气概。作品以歌曲的主题"大刀向鬼子们的头上砍去"为主要动机，从战斗生

《大刀进行曲》中央歌舞团1962年首演 中央歌舞团供稿

活中汲取舞蹈形式，着重突出了战士们挥舞大刀的勇敢精神，表现了中华儿女保卫祖国，不怕流血牺牲的民族气节。该作品的舞蹈素材以武术为基调，同时借鉴吸收了汉族民间舞蹈"山东鼓子秧歌"的动作语汇，善于巧妙利用画面造型，利用动静对比的艺术形式要素，在变化和对比中推动舞蹈高潮的到来。虽然作品用民间舞动作刻画人物形象，但是舞蹈中也借鉴了不少"古典舞"的技术技巧。如大刀队队长的"就地十八滚"，在舞者身体搭成的"人梯"之上飞奔而过的高难度动作，连串的"小翻"，空中的"前后叉"，"乌龙绞柱"等等。作品巧妙地使用这些舞蹈技巧，更生动、更有效地塑造出抗日战士的勇猛形象。《大刀进行曲》是一个优秀的反映现实生活的作品，演出时每每剧场效果热烈，观众观后好评如潮，也曾经被广泛学演，是几十年间最有演出效果的节目之一。

赵宛华（1933-），1948年在戴爱莲主持的设于北京的中学舞蹈班学习和表演中国民族舞蹈。1949年毕业于华北大学三部，1952年入中央歌舞团，先后任舞蹈演员、教员、编导。1955-1957年曾在北京舞蹈学校学习。代表作《花伞舞》（与张善荣合作）获1959年世界青年与学生和平友谊联欢节银质奖，《金色小鹿》获1980年第一届全国舞蹈比赛编导三等奖，后者的表演者蒋奇一举成功，轰动一时。她的创作注重反映现实生活，在继承民族传统的基础上追求创新。《白马情歌》、《金梭和银梭》、《春之歌》、舞蹈诗《风波亭随想》、《霸王鞭》（与张奇合作）、《红裙子》等在20世纪80年代流行，均获好评。

上述汉族民间舞的舞台艺术作品，从总体艺术水准来说是高质量的，从影响力来说则是取得了广泛传播的成绩。其他的汉族民间舞作品，如云南的《十大姐》等，都在一个历史时期里为汉族舞蹈艺术争得了荣光。我们或者可以说，汉族也曾经是一个能歌善舞的民族，留有丰富的舞蹈文化历史遗产。但因为历史的种种原因，汉族民间艺术的发展受到了比较多的限制。恰恰在1949年以后，特别是在20世纪50年代初全国范围内极大规模的民间艺术"调演"、"会演"之后，新型的、属于当代都市剧场艺术创作的汉族民间舞作品呈现在观众视线里。它们取得了舞台艺术的资格，登上了历史舞台！这是一个巨大的历史转变。

2.少数民族民间舞蹈艺术的收获

用民族民间舞反映现实生活，是时代的要求，也成为那一时代舞蹈创作的重要特征。"走在民族民间舞蹈基础上发展的道路"——这一时代舞蹈者们的共识，在

少数民族舞蹈的创作中也得以充分体现。

自从戴爱莲等人于20世纪40年代中期在祖国的西南边陲重庆举行了边疆音乐舞蹈大会，康巴尔汗等新疆青年歌舞团赴上海演出并大获成功之后，长久以来从不被人看重的中国少数民族音乐与舞蹈，得到了越来越多的关注和学习。先驱者们披荆斩棘，只身深入那些尚未与外界沟通的少数民族居住地，带回了极为珍贵的边疆之舞。其中有许多是在中国上千年的历史中首次被中原内地的人们所见到。

不过，从20世纪50年代起，少数民族歌舞艺术再也不是鲜为人知的奇异之物了。一大批少数民族舞蹈艺术家在祖国各地的舞台上苗壮成长，其中有的甚至闻名世界舞台。人间世道的沧桑巨变，给了他们难得的机会在无数个边陲之地脱颖而出，真正应验了那句古话：沧海桑田，方显出英雄本色。在上述之"在民族民间舞蹈基础上发展"的道路上，一些出色的舞蹈家用自己出色的表演给人们留下了非常美好的印象，而她们赖以成名的正是许多

《灯舞》 内蒙古自治区歌舞团1961年首演 贾作光编导 杨丽萍1979年表演剧照

不仅轰动一时，而且具有长久生命力的少数民族舞蹈精品。

我们在前文中已经描述过贾作光的历史性贡献。他在20世纪下半叶长期保持着活跃的身影。《灯舞》，是贾作光创作于1962年并开始公演的一个较少被人提及的优秀作品。这个女子独舞由内蒙古伊克昭盟鄂尔多斯地区的民间舞改编而成。舞者头顶灯碗，手持酒盅，缓缓出场，给人以端庄肃穆的感受。接着，舞蹈通过三个段落表现了内在的静穆、纯朴的活泼、稳重的端庄之情绪，特别强调了表演者"不是华丽，自我表现的，更不能媚笑轻浮"的舞蹈品格。编导认为："这个舞蹈的特点，每个动作的展现都是一种美的造型，虽然头顶灯，手持酒盅，但不能给人一种表演者受了道具的影响而有约束的感觉，相反，要舞得灵巧、优美，表现出劳动人民的智慧。"[26]

《挤奶员舞》，女子群舞。编导：高太。改编指导：贾作光。内蒙古自治区歌舞团1955年首演。作品用高度传神的动作表现了一群在大草原上挤奶的姑娘们认真劳作、欢乐比赛、幸福生活的情景。舞蹈把蒙古族传统民间舞蹈的手腕、肩部、手臂和头部以及胸腰的动作姿态与劳动生活中挤奶的动作结合，塑造了姑娘们青春洋溢的可爱形象。舞作中挤奶手腕上下抻动，连带着手臂和跪姿的身体躯干左右摇摆。又由于用力的原因，舞者身体上产生了极其微妙的动作韵律，十分惹人喜爱。编导高太的原作就颇引人瞩目，贾作光把原来就已颇有味道的挤奶舞动，加工得

既有生活依据，又很有民族舞蹈的风味，既体现了劳动的欢喜，又有艺术的内涵。那两肩上下抖动、两肩前后移动的韵律化的动作，无论谁看之后，都会产生唯有舞蹈才能给予的丰富联想。提桶、挤奶、拉小牛、梳辫子，一系列的日常动作和劳动竞赛所造成的艺术高潮，都让这个作品变得十分动人。一个优秀的蒙古族舞蹈，就这样在富于编导经验的高太手下诞生，又经过贾作光的帮助而成长！

当然，与贾作光一起凸现于新中国舞蹈史特别是新中国成立初期少数民族舞蹈史上的，还有许多其他舞蹈家及其作品，他们也在那个富于革命意味和生活激情与理想的年代里，占有一席之地。

《孔雀舞》，女子群舞。编导：金明。编曲：罗忠镕。表演者：崔美善等。中央歌舞团1956年首演于北京。

铓锣声起，曲调悠扬的云南乐声渐入人耳。灯光起处，12个女舞者身着美丽的孔雀羽服，头戴花冠，翩然而至，在舞台上做出了孔雀开屏的美丽造型。紧接着，众"孔雀们"一个个从群舞造型中冲出，形成了满台生辉的动态景象。舞者们在碎步中横移侧排，团成半圆队形，一起低身俯首，做孔雀喝水之状，仪态万方。领舞的孔雀姑娘在半圆队形中首先挺起了身子，高扬起一条手臂，手指尖翘翘的，手掌并立，好似孔雀的羽翅，又好像是孔雀高傲的冠羽。乐曲声中，她们双臂平展，展翅欲飞，又旋转多姿地昂挺头颅，高贵地原地踏舞、盘旋……乐曲声入高潮之时，一个虚拟性的动人场面出现了：孔雀姑娘们跳入清澈的水中，尽情洗浴起来。她们做出双手高举跃起的高跳动

作，欢快之情随着舞动而传入云中。她们轻巧地踢出后腿，撩动了美丽的孔雀裙摆，让裙花在空中形成扇面形状的块面，映衬着她们年轻苗条的身躯。舞蹈结尾时，所有的孔雀姑娘整齐一致地舞动着，在舞台中央处再次团聚，拉开裙摆，观众眼前出现了孔雀开屏，祝福吉祥的美好意境。

《孔雀舞》是20世纪50年代具有很高知名度的舞蹈作品。它在当时所造成的轰动和艺术审美冲击力，留在许多人的心中。作为一个具有审美价值的作品，《孔雀舞》在艺术上吸收了云南傣族民间孔雀舞的精华，同时做了大胆的改革。民间原始形态的孔雀舞是一种假形之舞，民间艺人们身上要戴着沉重的、用厚重的竹条等捆扎起来的孔雀舞服，动作表演的速度缓慢。特别是民间孔雀舞一般都由男性舞者表演，所以动作更加显得沉着有力。专业歌舞的编导们大胆地发挥了自己的想象力，让《孔雀舞》走出民间的原始状态，去除了那些多少有些妨碍舞蹈自由发挥的笨重道具式服装，摘下了原有的塔形头盔和孔雀面具，改由女性舞者表演，使得舞者的优美体态得到充分表露，也使得舞蹈动律大大轻快起来，表演风格随之发生了根本性转变。《孔雀舞》的创作如同当时许多民间舞作品一样经历过"动作语言从

《孔雀舞》 中央歌舞团1956年首演 中央歌舞团供稿

[26]贾作光《〈灯舞〉编导手记》，《舞蹈》1962年第3期，第24页。

何而来？""怎样用传统动作素材为新的艺术构思服务？"等重大问题。编导金明说："《孔雀舞》的动作，基本上都来自原来傣族民间孔雀舞的素材。我们把这些素材进行了分析、归类，然后根据每段舞蹈情绪的需要，从中选出一两个比较适合的动作为基本动作。"在风格特点上，主要是抓住傣族舞蹈"柔中有刚，傣族多是身体上下颤动，上身与臂膀则是反方向的伸缩运动"的特点，突出"拗不断、拉不尽"、"含蓄而很少放大到顶点"、"关节弯曲，臀部突出，姿态全是曲线美"的风格特征。为了最大限度地表达傣族人民的审美情趣，编导还有意识地"吸收了其他的傣族民间舞，如第一段中的孔雀慢步舞，就是选用'嘎秧'的动作。……再把这些动作统一融化在同一个风格里"[27]。

为了突出女性表演者的表演特点，编导还让民间舞中原有的丰富手形与中国古典舞的手部舞姿相结合，从戏曲表演中提取出来的一些跳跃动作也被巧妙地结合进孔雀舞的动作之中。男性的刚硬舞姿被女性的典雅柔和的舞韵所替代，原本的单纯模仿性动作也被更加富于艺术表现力的抽象舞蹈所取代。这一点在当时曾经被人视作过于脱离传统，但是这个舞蹈的美恰恰在于冲破了民间传统的一些条条框框，在审美范式和动作风格上都做了极其大胆的改造。也正是由于这样的改造，所以给当时的观众以巨大的视觉冲击。孔雀之舞，在云南傣族文化中是一种带有象征意味的舞蹈，吉祥、平和、如意，均是孔雀舞的内在"语义"。中央歌舞团的艺术家们将

[27]金明《孔雀舞·写在前面》，上海文艺出版社1960年版，第4页。

《双人孔雀舞》 毛相编导 毛相、白文芬表演

这个民间舞蹈的文化"语义"提炼出来，将为祖国和人民祝福的内在深切情感注入新的创作中，于是，观众们可以欣赏到《孔雀舞》之女性舞蹈的柔和之美中仍旧保持了动作的韧性，特别是手腕的推拉、腿部的柔颤起伏、双臂与身躯在内蕴力量的反向运动中所形成的抽拉和伸缩运动，都给人一种独特的傣族舞蹈之美感。这个作品在1957年第六届世界青年与学生和平友谊联欢节上获得金质奖。1960年由中央歌舞团配合上海文艺出版社出版了该作品的单行本。

《孔雀舞》的编导金明，一级舞蹈编导，出生于黑龙江省呼兰县，1946年在哈尔滨大学音乐系学习，1948年毕业于东北铁路学院，1949年任长春文工团团长，1952年任中央歌舞团舞蹈队队长、副团长。其《红绸舞》、《孔雀舞》、《扇舞》等作品在"世青节"上屡次获奖。作为新中国初期的代表性舞蹈编导，他的作品有着广泛影响，并出访过60多个国家，在国内外深受欢迎。他的作品讲究动作造型，韵律感强。善于将民间艺术的优秀传统提炼为富于表情性的舞台艺术形象，是金明在那一时代中走在创作队伍前列的根本原因。

《孔雀舞》创作的成功，是有一个历史过程的。其中最关键的是用大胆的实践

精神探索着当时乃至今天都必须面对的舞蹈创作课题：怎样处理已经定型的民间艺术？

国际获奖作品《孔雀舞》，是根据傣族民间同名民俗舞蹈改编而成的女子群舞。"孔雀舞"在傣族民间被称作"嘎洛拥"，意为跳孔雀。它长期流行于云南傣族居住区，经过历代民间艺人的加工改造，已经有着严格的表演程式，手形、舞步、姿态和动作丰富多样，而且包括了跳跃、翻转等非常丰富的舞蹈技巧。民间孔雀舞历来由男性艺人表演，而且形成了躯干特有的三道弯造型。为了模仿真实的孔雀开屏动作，民间艺人表演时多穿戴着大型道具式服饰，将裙子下摆拉起来，即可以形成孔雀开屏的模仿性姿态。

1953年，云南人民文工团演出了由胡宗澧编导、林之音作曲的同名作品《孔雀舞》。这个作品已经开始从最传统的傣族民间舞定式中走出来，其中已出现了傣族小姑娘与孔雀共舞、互相比美、最终逗引孔雀开屏的艺术构思。由刘金吾、杨丽坤等人表演的小卜少（即傣族小姑娘）已经开始对最原始的民间舞动作做加工和美化处理，在当时颇受称道。该舞1955年参加第五届世界青年与学生和平友谊联欢节，改为小卜少出场而舞，象脚鼓手激情伴舞，引来了孔雀翩翩起舞。首场在波兰华沙演出，得到好评。在这一切演出和出访交流中，传统的傣族民间"孔雀舞"越来越受人们关注，而观众也期待着更加富于舞台表演艺术特色的新作品出现。从20世纪50年代起，就不断有艺术家们改革民间原始孔雀舞的表演。其中最著名的大概就是毛相了，他所表演的《双人孔雀舞》，在当时已经非常出名。

在此基础上，中央歌舞团版本的《孔雀舞》终于问世。其成功，涉及整个50年代中国舞台表演艺术性的民间舞的创作道路。《孔雀舞》在艺术方法上给人们的启示是建设性的。中国是一个少数民族民间舞蹈的泱泱大国，有极为丰富的民间艺术传统，在保持传统风格的同时又要敢于和善于创造，是对许多舞蹈编导能力的考验。《孔雀舞》的成功具有很大的表率作用。

《三月三》，群舞。编导：陈翘、刘选亮。编曲：马明、洪流。表演者：沈琦、黎辉信等。广东海南民族歌舞团1957年首演。

三月三，是海南黎族人民的风俗节日。舞蹈表现这一天到来时，姑娘和小伙子们成群结队地来到山坡上。六个姑娘首先出场。她们手持绿色的树枝，遮挡住自己的脸，又透过树枝在坡上张望。六把花伞，很有韵律地、转动着飘上坡来，那是打着花伞的六个年轻后生。姑娘们见状急忙躲进了身后的树林。每一个花伞后生都在焦急地寻找着自己的心上人。姑娘们逗引着，开着玩笑，心中充满了约会时的喜悦和欢欣。终于，12个年轻人组成了六对，12颗年轻的心融合成爱的世界。第一对年轻人走到了台前，他们互相交换了定情的信物，作为这美好的三月三的明证。然后，舞台前沿走来一对又一对的恋人，交换信物成为他们共同信念的表征，也成为舞蹈高潮的点睛之处。年轻的爱之歌，洋溢在美好的三月三……

舞蹈《三月三》，被公认为是一首舞蹈的抒情诗，也是海南黎族第一个有全国影响的舞台艺术作品。农历三月三，原本是海南黎族中一个叫做美孚黎的支系所

《三月三》广东海南民族歌舞团1957年首演 中国舞协供稿

传续的传统民间节日。在这一天里，黎族年轻人纵情歌舞，自由地选择自己的心上人，度过美妙的夜晚。由于交通不便，原来很少被外人所知。著名舞蹈编导陈翘和刘选亮在深入海南岛黎族生活时，发现了这个有意思的节日，也发现了黎族人的特殊美丽，"我们是亲身参加了这一节日，……这种新鲜、动人、充满诗意而又富有戏剧性的恋爱生活激动着我们……他们那种追求自由、追求幸福的生活态度以及姑娘们对爱情的丝毫不苟的感情深深感染着我们"[28]。也许正是这个原因，《三月三》有一种特殊的韵味，很值得玩味。它没有用一般化的海南黎族祭祀性的舞蹈动作做元素，而是从海南黎族的日常生活动作里提取舞蹈语言。比如，陈翘发现海南黎族的女孩子们见到生人非常害羞，常常不由自主地把两腿间的膝盖关紧，而且一条腿掩盖住另外一条腿，形成很有趣味的一个常见动作。于是，编导将其提炼成一组非常富于韵味的舞蹈动作，巧妙地组织起来，构成了舞蹈《三月三》中姑娘们的主题性动作。当这一动律伴随着黎族歌

<hr />

[28]陈翘、刘选亮《"三月三"的创作经过》，见中国舞蹈艺术研究会编《舞蹈丛刊》第一辑，上海文化出版社1957年版，第28页。

唱性的音乐旋律反复出现在舞台上时，黎族女性的特殊身姿和体态，一下子就抓住了观众的视线。陈翘还发现三月三这一天里，姑娘们手中的树枝和小伙子手中的花伞有着非常有趣的作用，它们可以拿来挡脸，可以遮羞，可以传情，最终花伞还可以为两颗相恋的心遮挡风雨，遮挡他人的视线。这两个富有民族生活典型意义的日常用品，作为特殊的道具也被很好地运用在舞蹈作品中，使整个作品看上去不仅生活情趣盎然，还饱含一种诗情画意之美。黎族民间舞在原生态环境里常作圆圈之舞。陈翘和刘选亮将其做了加工和改造，使舞台上的舞蹈画面多变，时而穿插交换，时而二龙吐须，流畅的动律将民间节日里的欢乐情绪浓缩地展现在观众的面前，让人感受到一种别样的美。

陈翘的代表作之一《草笠舞》，1960年由海南歌舞团首演。作曲：李超然。作品表现了一群黎族少女带着新编的草笠玩耍在劳动归来的路上，她们临河照镜，洗去风尘，对水梳妆，相互嬉戏，欢快归家。舞蹈动作中包含着黎族少女特有的美感、健康、娇美而又略带羞涩。整个舞蹈中充满着诗情画意和青春活力，比较深刻地揭示了特定地域文化之特色。关于《草笠舞》的创作，陈翘深情地回忆道："该舞创作于1958年。当时我虽已二十一岁，但没受过正规的舞蹈训练，更谈不上有什

《草笠舞》海南歌舞团1960年首演 陈翘供稿

么编导的专业知识。是一股爱舞蹈的热情，先是把我推上了新中国的舞台，后又逼着我踏上了舞蹈创作的坷坎途程。"陈翘来到了新组建的海南歌舞团，深入黎族人民的生活，她发现了许多原来不知道的民族生活"秘密"——"黎家的生活像黎族的村寨一样素淡。家家户户，除了简单的家具如竹床、木凳以及用三块石头摆成的地灶外，屋子里几乎是空荡荡的。但是，细心的人会发现，有两样东西并不平常。一是挂在屋檐下的一排排鹿角和一串串山猪牙，那是男人们勇敢善猎的明证。人们从鹿角和山猪牙的多寡，可以判断出这家主人在村里受尊敬的程度。另一是搁在屋角竹架上的草笠，那是女人们心灵手巧的象征。花纹奇丽、装饰精细的新草笠，必定为年轻姑娘所有"，而编织草笠的材料，往往不一般，因为"情人们长途跋涉，从深山里采来的叶子才最厚实、最坚韧。经过姑娘们精心制作，配上自织的彩带和穗子制成。草笠，既可隔热挡雨，又能寄托绵绵情思。难怪，姑娘们那么珍爱草笠，那么乐于向同伴们炫耀它，并对别人的夸奖总是那么心花怒放"。了解了草笠背后的故事，陈翘经过久久的思考和失眠的折磨，找到了创作的灵感，一发而不可收，"一个《草笠舞》的结构雏形逐渐显现出来了：一群劳动归来的黎族姑娘，走田埂、越漫坡、绕山崖，来到小河旁。她们拂去沾在衣衫上的沙土，扫去草笠顶上的尘埃，互相整理好发髻，然后戴上心爱的草笠，欢快地回家去。这一幅幅舞蹈画面，用一根线贯穿起来，那就是洋溢着少女自豪感的'瞧！我们多么漂亮呀！'这样一个看似过于抽象的主题，我却感到相当具体，甚至是见得到

摸得着的。只要我一闭上眼睛，就仿佛看到舞台上，一群热情而轻盈的黎族姑娘……"。[29]

陈翘（1938-），一级舞蹈编导。广东潮安人。1949年12月参加汕头文工团，1953年参加潮汕地区戏曲会演并获演员奖。同年到海南岛工作，任海南歌舞团、广东民族歌舞团舞蹈演员、舞蹈编导。独立或与人合作的代表作品有《三月三》、《草笠舞》、《喜送粮》、《摸螺》；小舞剧《丹心红旗》、《带枪的新娘》等；还曾参与音乐舞蹈史诗《中国革命之歌》的编导。她在提炼海南民间生活动作方面有着自己的独特方式，即仔细观察日常生活，细心体验当地人民群众的心理活动和身体动态，从对海南岛黎族生活的深切认知出发，创造性而非模仿性地进行舞蹈创作。陈翘的作品艺术形象质朴、生动活泼，她被称作是有个性地丰富了海南黎族传统民间舞蹈、有创造性地提升了黎族舞台舞蹈艺术的有功之人，在当地和舞蹈界享有名望。

50年代受到人民大众喜爱的舞蹈作品还有很多。它们共同的特点往往是具有浓郁的民族风格，有群众喜闻乐见的艺术表演形式，反映了那一时期人们普遍的心理情绪和思想感情。作品内容多质朴、清新、自然，动作表现多充满了新生活的喜悦和热爱劳动、关心集体、互相团结、友好相处的格调。

《春到茶山》，空军歌舞团1956年首演。编导：佟承杰、米荫锡。原作：干旦

《春到茶山》 空军歌舞团1956年首演 空军歌舞团供稿

东。作品形象地表现了采茶劳动的生活体验，塑造了性格开朗的青年男女形象。作品还吸收了彝族民间歌舞"踩歌堂"的动作，造成了作品欢快的高潮段落，为人物形象的塑造增添了些许风格浓郁的动态。这个作品的一大特色是欢快中透露出幽默和风趣，给人印象十分深刻。

20世纪50年代的中国民间舞小型作品创作，不仅数量比较多，对60年代以后舞蹈创作之影响是巨大而深远的，同时也触及了一些舞蹈创作中的艺术问题。一些编导中的有心人已经开始认真探索创作的根本规律并运用在自己的艺术实践中。如《半边裙子》，编导：邢浪平、刘选亮。编曲：陈元甫。这也是一个表现黎族姑娘心灵手巧的舞蹈，但突出了幽默讽刺的艺术手法。作品表现了在勤劳的黎族青年中有一个懒姑娘，看着别人织出了漂亮的花裙，自己却因为不爱劳动和贪玩虚度时日，裙子仅仅织了一半。当大家聚会欢歌而舞时，只有她受到了善意的嘲笑。这个作品的结构中关于结尾的处理曾经三易其稿。第一稿的结尾是懒姑娘在大家的帮助下织好了裙子，最后众人欢舞。但编导不满意这个脚本，认为缺乏讽刺的力量。第二稿的结尾是大家嘲笑了懒姑娘后集体离去，丢下她一个人在舞台上伤心哭泣。编导认为这样处理有了思想批评的力度，却

[29]陈翘《诗情寓于生活之中》，见文化部艺术局、中国艺术研究院舞蹈研究所编《舞蹈舞剧创作经验文集》，人民音乐出版社1985年版，第155页。

与作品整体的幽默风格不够统一，于是再度深入思考后重新结构了第三稿：懒姑娘哭了，众人却悄悄回到了舞台上，围着她的"半边裙子"善意地笑着看，姑娘也不好意思地捂住了自己的脸。大家伸出了友爱的手，将她拉到了欢乐的旋涡中。在这样的修改过程中，编导逐步认清了一个极为重要的问题：舞蹈艺术的创作不能走教条主义的道路，不能脱离舞蹈艺术特点。舞蹈语言、舞蹈结构、舞蹈场面、舞蹈构图和技巧，都应该服从于艺术的创造任务。"假如在一个舞蹈小品里，舞蹈本身不是为了丰富、展现内容，而是为了表现技巧，表现构图画面，那它就没有存在的必要了。"[30]这一番话，涉及舞蹈这门"形式感"极强的艺术怎样在作品创作中处理好内容和形式的关系的问题，直到今天读来仍旧命题未老。

《快乐的罗嗦》，群舞。编导：冷茂弘。作曲：杨玉生。四川省凉山彝族自治州文工团1959年首演。热烈的气氛里，一队彝族青年男女欢快地跳跃而上。他们两腿高抬地交替跃起，高踏步而舞。同时，两只手臂夹紧在胯旁，两手激烈甩动。舞者们的队形变化不多，但是每一次变化都是大幅度的，有大横排的移动，有两竖排的互相交叉，有猛然间的集体后退或再次突发式的集体向前涌进，视觉效果是如此强烈，以至于面对作品的你，一定会觉得这是一群世界上最快乐的人！快乐的人儿似乎自己并没有满足。年轻的心在两性之间悄悄地靠近。恋人们交换着小小的

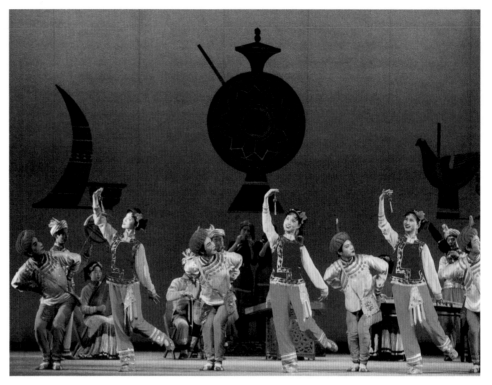

《快乐的罗嗦》 四川省凉山彝族自治州文工团1959年首演 冷茂弘供稿

礼物，那也许只是一个红色的烟盒，也许只是一个温馨的绣花荷包。但是，有了爱情，无论礼物多么的小，都已经能把爱的心完全充满。爱的世界是最充实的！

这个作品是20世纪50年代以来上演率最高的小型舞蹈之一，至今还活跃在全国各地的舞台上。究其艺术欣赏价值，最大特点就是把单一的情绪型舞蹈推到了单纯的顶点，而这种单纯中又包含了非常丰富的人生体验和追求。彝族普通百姓，曾经在很长的一个历史时期内生活在奴隶主"头人"的重压之下。彝族奴隶甚至在劳动时都要戴着脚镣和手铐。中华人民共和国成立之后，彝族地区实行了土地改革，普通民众获得了解放和新生。拥有了自己土地的彝族"娃子"，从脚镣、手铐中解脱出来，那种自由欲飞的感觉极其强烈地流布在他们的身上。舞蹈编导在深入生活时观察到了这一切，在脚镣和手铐与解放了的肢体之间抓住了突如其来的艺术

灵感，创造出了高跳腿、夹臂快摆手的舞蹈主题动作。这是一个极其简单的动律，但是非常适合于《快乐的罗嗦》，因为，罗嗦，在当地话中就是"彝族"的意思。快乐的彝族，其快乐可以用歌表现，也可以用诗来表现。但是用舞蹈动作来传达，几乎没有比那个舞蹈动律更准确而鲜明的了。当艺术把一个民族的、非个人私下里而是集体的"快乐"集中、利索、浓烈地展示在观众面前时，其艺术感染力就可想而知了。

如果从每一个人都或多或少受到过某种束缚的人生体验来看，解读《快乐的罗嗦》的过程，也就是释放自我的艺术过程。这是一个不由自主地被带入进去的艺术欣赏过程，也是一个身被激动、心被感动的完美体验过程。

该作品表现了苦难深重的凉山彝族人民，经过民主改革，挣脱了奴隶制度的枷锁，自由地生活在社会主义的天空

[30]邢浪平《谈谈〈半边裙子〉的创作》，见中国舞蹈艺术研究会编《舞蹈丛刊》第一辑，上海文化出版社1957年版，第30页。

下。舞蹈创造了典型性的艺术形象：舞者脚下不停顿的小步跳跃，快速、激烈；小腿灵巧地画圈，风格奇特。这种借鉴了彝族民族说唱形式"瓦子嘿"的动作特点而创造出的动作，被称作"罗嗦步"。在脚下快速跺步的同时，双手手腕前后甩动，头部左右转动，传达出热烈的场面。作品采用了彝族群舞中常见的男女青年对舞的形式，表现了青年人互相赠送爱情礼物的情形，很富有感情性，情绪单一，节奏明快，富有青春活力，表现出强烈的时代气息。这个作品在60年代演遍全国，受到普遍欢迎，是许多歌舞团演出中的保留剧目之一。

该舞是一个典型的情绪性舞蹈作品。结构上没有安排情节化的生活细节，而是用了大量的甩手、跳脚动作，表现彝族人民翻身解放后的愉快心情。该作的创作过程有一段曲折的经历。刚开始时编导为了"充分"表达彝族人民的新生，安排了三场小戏式的结构，从彝族人民"黑暗的过去"表现到今天。实在表达不清时，就加歌曲的演唱。后来，编导逐渐认识到"舞蹈要反映现实，但是仅仅有好的愿望还不够，还必须依据舞蹈的特点来找到适合的题材和表现方法"[31]。在明确了要表现翻身得解放的彝族情感，集中刻画一个"人"时，编导才在生活中寻找到了这一作品的形象根基。全舞生动活泼，节奏快捷，简练而富于动作的表现力。

冷茂弘（1938- ），一级舞蹈编导。四川南充市人。1951年加入中国人民解放

军遂宁分区文工团。1953年随部队进驻凉山彝族地区。1955年转业到凉山彝族自治州文工团。1959年调四川省歌舞团，任演员、编导。代表作品有《快乐的罗嗦》、《康巴的春天》、《观灯》等。他的作品富有浓郁的民族色彩和独特的地方风格，富有生活情趣，善于从现实生活中选取日常生活动作，提炼创造出新的舞蹈艺术动作形象。难得的是，其作品中常常出现幽默的情趣，因而区别于一般的作品而显示出难能可贵的艺术创造个性。前文所述之"罗嗦步"和甩手腕动律，就是他从解放了的"奴隶娃子"之日常生活感受中提炼而来，准确、生动，构成了其舞蹈作品形象的最大特色。

另外一个表现四川凉山彝族美好情感的节目，是《阿哥，追！》。作品取材于彝族青年男女劳动过程中借嬉戏打闹而

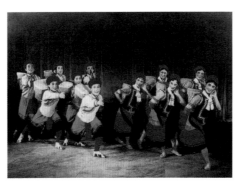

《阿哥，追！》四川省凉山彝族自治州歌舞团演出

试探彼此之间情感的生活，用微妙的"情探"类动作构成作品的主要动机，构成了独特的舞蹈化的爱情表达方式。编导黄石在深入生活时，与彝族青年一起"送公粮"，从而发现了他们的爱情"秘密"。"这些生动的细微感情在作品中都得到充分的体现。他有意识地通过三次不同的追，来表现小伙子姑娘们的爱恋之情，又通过爱恋之情刻画出彝族小伙子的纯朴和

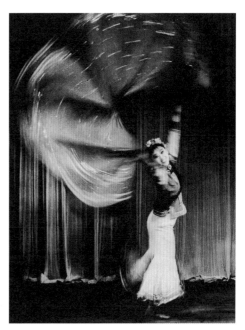

《红披毡》四川省凉山彝族自治州歌舞团演出

彝族姑娘的泼辣性格。"[32]1964年5月，周恩来总理和陈毅元帅访问亚非十四国归来，在成都金牛宾馆观看凉山彝族自治州歌舞团的演出。当舞蹈《红披毡》、《阿哥，追！》的表演结束后，陈毅元帅站起来击掌叫好："太美了！出国节目！"周总理当场批示要即将出国访问演出的总政歌舞团学会这两个舞蹈，让凉山彝族魅力无穷的舞蹈文化走上国际大舞台。在匈牙利演出时，这个节目所表现的坦率淳朴、热烈真挚的爱情得到了国外观众的盛赞。

黄石，1951年加入中国人民解放军遂宁军分区文工队。1955年转业到凉山彝族自治州歌舞团，相继任演员、编导，多年来，形成了独特的创作风格。其代表作《阿哥，追!》、《红披毡》、《花裙舞》、大型民族舞剧《奴隶颂》等，均在各种舞蹈会演中被评为优秀节目，流传全国，并由中央电视台拍成电视片。曾于

[31]冷茂弘《谈谈〈快乐的罗嗦〉的创作》，见文化部艺术局、中国艺术研究院舞蹈研究所编《舞蹈舞剧创作经验文集》，人民音乐出版社1985年版，第126页。

[32]胡尔岩《黄石的根》，见《舞蹈》1981年第1期，第26页。

1984年参加大型音乐舞蹈史诗《中国革命之歌》的创作排练，执导"开国大典"、"民族团结"等片段，获文化部颁发的优秀作品奖。黄石曾任凉山彝族自治州歌舞团副团长、中国舞蹈家协会编导艺术委员会委员、中国少数民族舞蹈研究会理事、四川舞蹈家协会副主席，为少数民族舞蹈做出了贡献。

与冷茂弘、黄石一样在60年代里闻名舞坛的编导房进激，也是一个从民族舞蹈文化的丰厚土壤中汲取营养，以创造舞台艺术民间舞使自己的名字彰显于时代史册的舞蹈编导。他在新中国舞蹈史之舞台民间舞创作领域中的表率作用，是从《葡萄架下》开始的。该作品由新疆军区文工团1961年首演，编导中房进激是领衔者，其他人则包括了新疆军区文工团同样出色的编导：杨祖荃、孙玲、刘文敏、何梦道。记录在案的参与编舞者还有段若玉、刘艳兰、王亮棠、刘丽蓉、郭树清等。作曲：田歌、刘澍民、裘辑星。作品采用大群舞的形式，再现了丰收的葡萄园里人们兴高采烈的劳动场面和姑娘们热闹嬉戏的情景。该作特别注意发挥集体舞善于烘托氛围的艺术特征，并灵活地穿插了独舞、三人舞、四人舞、六人舞的手法，赋予每一个小的舞蹈段落以各自独特的艺术性格，造成了整个作品中的对比。除去舞蹈场面丰富多变之外，舞台灯光、音乐、舞美上的对比手段也是该作的特点之一：舞蹈开始于静穆的黎明时分，葡萄架上串串果实让人垂涎欲滴。如同朝阳东升般，舞台灯光大亮起来，热烈欢快的音乐声中优美的女子之舞顿时洋溢起青春的光芒。房进激等人对维吾尔族民间大型集体舞传统的继承与发展，在《葡萄架下》得到了很好的

证明。这一作品出现在《快乐的罗嗦》之后，也代表着舞台艺术民间舞之表现内容从歌唱翻身解放到赞美甜蜜的新生活，而"丰收"，则是这一主题的细化，延续到整个20世纪60年代的小型舞蹈创作中。

另一个曾经摘取世界青年与学生和平友谊联欢节金质奖章的少数民族舞蹈家，是来自新疆库车的维吾尔族姑娘阿依吐拉（1940- ）。她的"拿手好戏"是《摘葡萄》。

《摘葡萄》，女子独舞。群舞原作：阿吉·热合曼。改编：阿依吐拉、隆徵丘。用手鼓伴奏。1959年首演。

那是在葡萄收获的季节，一个年轻的鼓手抬起了手鼓，击打出清脆的鼓点。鼓声里，一个维吾尔族少女踏着细碎的舞步出场。面对丰收季节的葡萄园，见到那颗颗硕大的、晶莹透紫的大葡萄，喜悦涌在心中，她轻盈地快速旋转，又猛然停顿在侧下腰的大幅度造型上。突然，她看见了一串"挂"在半空中的"葡萄"，就轻快地跃起，先摘了一颗放在嘴中，一尝之下，竟然酸得口水冒涌；少女不甘心地继续采摘着葡萄，一颗又一颗，一串又一串。手鼓青年在她身边追逐着，似乎也想尝一尝，那少女调皮地逗引着他，不断从鼓手身边躲开了……少女在一连串的急速旋转之后，戛然而止，甩动腰肢，优雅而妩媚地缓缓抬起身，将一颗大"葡萄""放"到了嘴中，这一次，她心满意足地笑了，这是一颗甜甜的大葡萄！那无比的好滋味一下子流遍全身上下。手鼓声越来越激烈，少女的舞步也随之不断地加快，再加快，旋转，再旋转，最后，她将身姿稳稳

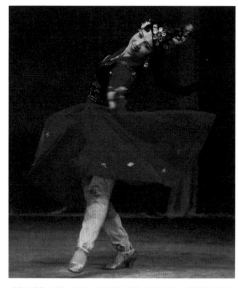

《摘葡萄》原作：阿吉·热合曼 改编：阿依吐拉、隆徵丘 阿依吐拉表演

地、稳稳地立定在舞台中央，挺胸昂头，美丽的下巴略略翘起，右手做"托帽"式造型，丰收的欢欣和少女的自豪溢于言表。

这个作品原来是一个群舞，后来，阿依吐拉和隆徵丘一起对这个舞蹈进行再加工，全舞处理得非常细腻而层次分明。特别值得玩味的是《摘葡萄》的结构方式，它巧妙地利用了姑娘品尝葡萄时"酸"和"甜"的味觉对比，形成了作品中典型性的细节，并由此生发出非常好看的舞段。

这个舞蹈的另一欣赏"重点"当然是表演者阿依吐拉。这位12岁开始学员生活，18岁已经成为新疆歌舞团的独舞演员，在周恩来总理的亲自关怀下调入东方歌舞团的舞蹈艺术家，因为拥有《摘葡萄》而享有盛名。她的表演层次格外分明。初到葡萄园里的时候，她运用了稳重的舞步，加以新疆维吾尔族舞蹈特有的膝盖的颤动，舞姿富于弹性。当她表现酸与甜的对比时，她的表演逼真而生动，表情准确，同时又很优美。紧接其后，由甜蜜喜悦引导出一段极富感染力的舞蹈。在大

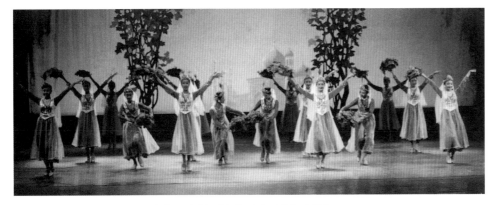

《葡萄架下》 新疆军区文工团1961年首演 编导：房进激、杨祖荃、孙玲、刘文敏、何梦道

段的华彩性的舞蹈之中，阿依吐拉充分发挥了她的舞蹈才能，让激烈的旋转技巧化作舞蹈人物的感情的外形，又时而在舞蹈的激烈动作中戛然而止，侧身下腰，让观众鲜明地感受到丰收的气氛。《摘葡萄》的另一个特色是用手鼓伴奏，鼓声具有直接穿透人心的强大力量，伴奏者在舞台上与表演者密切配合，声音在演员尝试葡萄的酸甜时变得细小轻微，似乎鼓也变成了有知觉的舌头尖；当舞蹈进入激情状态的时候，鼓声大作，并与演员的舞姿构成了高低对比、左右对比，有彼此的呼应，有彼此的激发。有的舞蹈评论家在评价这段舞蹈的时候，认为"可以通过视觉感知引起味觉感知的艺术联想，堪称为舞蹈表现味觉的上佳之笔"，"由此引发出她那不可抑制喜悦心情的舞蹈，淋漓尽致地表现了维吾尔族姑娘内心的丰富情感和典型的精神风貌"。

阿依吐拉，1940年出生于一个维吾尔族充满艺术氛围的家庭。她表演的成功，不能不说是她艺术天赋的表现，但也与她生长在一个真正富于歌舞艺术浪漫精神的环境里有关。到过新疆库车的人，一定都会留下深刻的印象。从乌鲁木齐出发，在长久的旅途上，到处是一望无际的大戈壁滩。整个地平线似乎在无限制地向天边延伸、再延伸……那个时刻，无论是谁，都能感受到大自然的伟大，一种包含着疏阔和荒凉的伟大。傍晚时分，金红色的太阳在大地上洒下一抹余晖的时候，突然间，一片绿洲跃入眼底，那是一片绿色的树木、草滩和无数的房屋所组成的充满生机的土地。

或许是大戈壁与绿洲所形成的对比太强烈的缘故，绿洲里的生命显示出格外顽强的力量。太阳还没有完全落尽，晚饭的炊烟还没有消散，动人的手鼓和清脆的"冬不拉"琴声就已经响起来。四面八方的人们不顾一天的劳累和生活的繁忙，也不问响起鼓声的是谁的家，主人姓名，与自己是否沾亲带故，就会聚集在这个家中，尽情地歌舞起来。有的时候，人们的情绪达到了高潮，久久不愿散去，歌舞就会通宵达旦地持续。阿依吐拉，作为一个后来闻名全国的舞蹈家、一级演员，12岁就开始舞蹈学员生活，18岁时担任了新疆歌舞团的独舞演员，后来在周恩来总理的亲自关怀下，在成立东方歌舞团时被调入并担任民族舞蹈研究室副主任，曾任中国舞蹈家协会理事，中国少数民族艺术基金会理事，担任过两届全国人大代表和四届全国政协委员。她因精湛的舞蹈技巧、浓郁的表演风格和精彩的细腻表情而著称，这一切，都浓缩在著名的《摘葡萄》里了。

《盅碗舞》，内蒙古自治区歌舞团1960年首演。贾作光、斯琴塔日哈、莫德格玛等人根据蒙古族民间"顶碗舞"和"酒盅舞"改编。1960年版表演者：斯琴塔日哈。大型音乐舞蹈史诗《东方红》演出版表演者：莫德格玛。

莫德格玛表演的《盅碗舞》，很好地应用了传统少数民族舞蹈的技巧性动作，创造了很有艺术光彩的舞台形象。表演的时候，她头顶四五个红黄相间的中等大小的金碗，两臂平举，双手各持一对小酒盅，脚下迈出平稳而流畅的舞步；在舞蹈身姿的每次转折之际，莫德格玛都略微倾倒身体，随重心的转移而自然滑步，留下一个精巧的动态。她一边舞蹈，一边让手中的四个酒盅轻轻撞击，发出悦耳的声音。头与颈部保持着相对的稳定，两对酒盅随柔韧的手臂动作上下飞打，并且在身前、身后、耳边、头旁做出各样的轻巧点打，那是十分地好看。当舞蹈的高潮来临的时候，只见她双肩轻巧地抖动起来，在后背和两个肩头留下一片细碎的浪花，好似欢快的小溪在草原母亲的胸膛上流过，又像是马背上的俊杰人物留在人们眼睛里的骄傲的背影。

碎步，是《盅碗舞》的一个富于象征意义的艺术符号。似乎与一个时期的创作意识有关吧，莫德格玛的表演也是背对着观众出场的，但她是用极为细碎的圆场步伐从舞台的侧幕飘然而出，像是草原上飞旋而过的一阵轻风。当碎步与舞蹈中的侧面而出的大跨步结合在一起的时候，人们

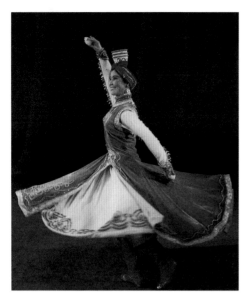

《盅碗舞》 内蒙古自治区歌舞团1960年首演 贾作光、斯琴塔日哈、莫德格玛等先后创作 莫德格玛表演

会从心里感到一种来自大草原的辽阔和舒畅。

碎抖肩，是这个舞蹈的另一个令人叫好的艺术手段。抖肩，在蒙古族民间舞蹈里是经常运用的一个技巧性动作。有的人把这一动作的来源归于蒙古人马背上的生活。因为骏马奔驰时，马背上的骑手会自然地随着马的奔跑而抖动身体。蒙古族人民爱好歌舞，生活动作在歌舞的长期发展中潜移默化地进入了艺术的表现体系。莫德格玛把碎抖肩动作做到了极致——肩部的抖动细碎得几乎看不出来，却实实在在地在肩部和整个身躯上化作了一种美妙的动态，于是，细碎的抖动和如同静止一般的舞蹈姿态恰当地合为一体，使得观众在一个短暂的瞬间体验了动静合一的舞韵。碎步和碎抖肩，在莫德格玛的《盅碗舞》里给人留下了深刻印象。就像每一首好诗都有点睛之笔一样，这也是舞蹈引人入胜的"绝妙高招"。在民间舞蹈从广场走向剧场艺术的过程里，这样的艺术技巧由于原本就包含着民族特有的生活理念和审美情趣，所以一旦转变为舞台艺术的创造手

段，就有可能比较好地解决地道的民族舞风格与现代剧场形象和审美需要之间的配合问题。

莫德格玛（1941- ），一级演员。1956年入内蒙古歌舞团，1962年任东方歌舞团演员。同年因为表演《盅碗舞》而获得第八届世界青年与学生和平友谊联欢节金质奖章。1964年参加大型音乐舞蹈史诗《东方红》的演出，担任蒙古舞蹈的领舞。20世纪80年代初，她在内蒙古地区首创举办了"莫德格玛独舞晚会"，产生了很大影响。她长期深入内蒙古草原，从生活中汲取艺术营养，热心为牧民演出。1985年以后举办了两次"蒙古舞研究班"，运用她首创的蒙古舞蹈部位法和由她整合的"蒙古诸部族舞蹈"作为教材对学员进行训练，并进行了有训练价值的研究。莫德格玛长期关注蒙古族舞蹈理论建设，亲自撰写学术专著和论文，其《蒙古舞蹈文化》、《蒙古部族舞蹈之发展》、《诗、乐、舞韵》等公开出版发行。其中专著《蒙古部族舞蹈之发展》获蒙古文全国图书一等奖。中央新闻纪录电影制片厂曾拍摄专题片《草原女儿》，专门记录和反映莫德格玛的艺术道路和成就，在全国放映后好评如潮。莫德格玛曾任中国舞协理事，连续五届当选为全国政协委员。

蒙古民族，经常被人们称为"马背上的民族"。其实，马背只是他们生活的一个侧面。当他们回到"家"——蒙古包的时候，蒙古族人最普通的姿态就是席地而坐。这一日常生活习俗使得他们的舞蹈里有大量美妙的手臂动作、肩部动作、侧身动作，而较少激烈的大跳或是跨越。盅碗，是蒙古族人民生活里最常用的物品。当一天的放牧生活结束的时候，牧民们围

坐在温馨的蒙古包里，听马头琴的乐音悠扬而又略带忧伤地响起来。在那个时刻，如果你能与他们一起端起小酒盅，让清醇的美酒浸润你劳累而干涩的喉咙，你就会知道酒盅以及它所代表的一切，是多么朴实又多么古老，多么亲切又多么动人。盅碗，自然而然地成了席地而舞的最佳选择。盅碗舞，因此成为内蒙古地区特别是伊克昭盟高原地带非常流行的一种民间舞蹈。著名舞蹈家贾作光、斯琴塔日哈等人都根据这一传统蒙古族民间舞改编过艺术表演性的作品。

1961年，中央歌舞团的《长鼓舞》惊艳问世。改编编导：李仁顺。表演者：崔美善。

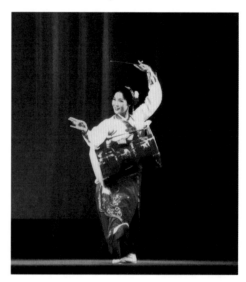

《长鼓舞》 中央歌舞团1961年首演 李仁顺根据民间传统舞改编 崔美善表演 李兰英摄

舞蹈的音乐已经响起来了，然而，人们只能见到舞台上一个静止的背影。她的腰胯微微向侧面挺出，身体前倾，双肩松弛，头部略微低垂，又向观众略略回头，充满着微笑。全身上下，形成了一条优美的曲线。

一个充满动感的鼓舞，就这样从端庄的静止舞姿开始，不能不说是编

导的巧妙构思。

她呼吸的一瞬间，观众似乎体验到一种深深的凝聚在一起的力量，一种即将爆发却仍然紧紧锁住了的力量。

她第一次击打鼓面的一瞬间，虽然声音不大，却由于来自静静的空中，所以好像有雷声在天际促动。舞步迈出，鼓声滚滚，姿态旋转，时静时动……

全舞分为三个段落：先是雕塑般的女性造型，含蓄中孕育着生命的躁动；而后是一段充满欢快情绪的、音乐节奏中速的舞蹈，动作的着眼点在时时抖动的双肩和飞快运动着舞步的双脚；最后是一段粗犷、豪放的快板舞蹈，只见崔美善不停地旋转，再旋转，舞蹈里穿插着激动人心的双鼓点，且旋转和鼓点的速度都越发地加快速度，自然地使得舞蹈进入了高潮。[33]《长鼓舞》是很难用文字来形容的。因为，崔美善在表演时已经实现了一种超越。她的确是在舞蹈着，舞姿稳重而又富于活力；但是，她又超越了一般意义上的舞蹈表演，人们在她的《长鼓舞》里，读出的已经是一个民族的整体性格，读到了一个民族在自己的文化艺术中所能够融入进去的全部人生经验和历史发展。《长鼓舞》创作和表演的成功，赢得了千千万万的普通舞蹈观众的喜爱。对于朝鲜族人民来说，这标志着朝鲜族舞蹈已经从原始的民间状态进入了有较高水平的剧场艺术的新阶段。从中国现代舞蹈发展的历史进程来说，这是自从20世纪40年代藏族、维吾尔

族、蒙古族的民间舞蹈在全国流传以后，又一个在全国大流行的少数民族舞种。

崔美善，（1934-），一级演员。出生于今天韩国的庆尚南道咸阳郡。1951年考入中央戏剧学院崔承喜舞蹈研究班，1952年任中央歌舞团舞蹈演员，1962年任东方歌舞团独舞演员。因担任《孔雀舞》领舞而获得国际金质奖章。连续五届当选为全国政协委员。主演过《长鼓舞》、《打鼓舞》、《灯舞》等许多风格鲜明的舞蹈，享誉舞坛。

当然，每当人们提到崔美善的名字，就会联想起那飘游如云、疾飞如箭的朝鲜族舞蹈。朝鲜民族能歌善舞的天性似乎在她小的时候就已经显露出来。每当欢快的民间乐曲和咚咚的鼓声响起来的时候，每当各种节日或喜庆时刻来临的时候，她就会情不自禁地相随而舞。久而久之，不仅家里的父母看出了小美善是个歌舞的好苗子，就连家乡的许多乡亲们都爱看她的舞蹈。

崔美善十七岁那年，出现了她人生的一次重大转机。她进入了著名舞蹈表演艺术家崔承喜所主持的舞蹈研究班。也许是同一个民族的缘故吧，崔美善十分理解老师的教导，甚至理解了老师在舞蹈动作之外的许多闪光的艺术思想，理解了老师为什么在讲解中特别强调要保持自己民族的舞蹈特色，又希望学员们在舞蹈时要追求真正的舞蹈之美，要大胆地走出舞蹈艺术之路。

崔美善进入中央歌舞团，是她一生舞蹈事业的转折点。她不但担当了主要演员的重任，而且在1957年第六届世界青年与学生和平友谊联欢节上领舞演出舞蹈《孔雀舞》而获得金质奖章。她的表演

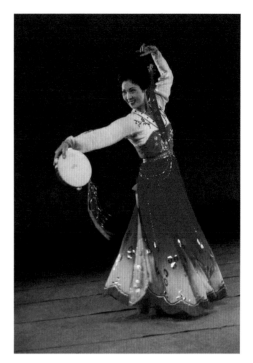

崔美善表演的《喜悦》

风格开始引起人们的广泛注意。每当她出场之时，人们就感受到一股艺术美的春风扑面而来。评论家用六个字来概括其表演风格：典雅、端庄、精美，认为她的舞蹈具有雕塑般的造型准确性，像是富有诗情画意的雕塑珍品。人们在崔美善的舞蹈中可以发现东方妇女在气质、性格方面的共性——内在、含蓄、深情，同时还可以找寻到东方各国舞蹈所共有的特点——曲线美。[34]

对于崔美善的舞蹈老师、那位在朝鲜族舞蹈的发展历史上有着不可磨灭贡献的舞蹈大师崔承喜来说，还有什么能比一个出色的学生和一个全国知名的、深印在整整一代人心里的舞蹈，更值得骄傲和安慰的呢？

应该说，在我们必须讲述的少数民族舞蹈家中，还有许许多多绝不能忽略的人

[33]参见李仁顺《谈〈长鼓舞〉》，见文化部艺术局、中国艺术研究院舞蹈研究所编《舞蹈舞剧创作经验文集》，人民音乐出版社1985年版，第141页。

[34]武季梅《并蒂双莲更生辉》，《舞蹈》1981年第5期，第28页。

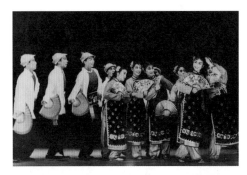

《花儿与少年》陕西省歌舞团1957年首演 中国舞协供稿

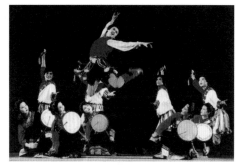

《草原上的热巴》中央民族歌舞团1957年首演

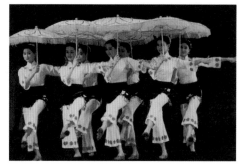

《春雨》北京舞蹈学校1963年首演 编导：王连城

物——如被誉为创造了有深层文化意味之形象的蒙古族舞蹈家查干朝鲁，开创了蒙古族舞蹈艺术新阶段的宝音八图，来自西藏的新时代的杰出"热巴"（艺人）欧米加参、强巴平措，还有那善跳芦笙舞的苗族舞蹈家金欧，从民间走上了舞台的傣族舞蹈家毛相，等等。20世纪50年代的舞蹈创作从总体上说是活跃的，其中的优秀作品多数有着较强烈的表演风格，有浓厚的生活气息。如章民新编导的、陕西省歌舞团1957年首演的《花儿与少年》，动作取材于青海民间舞"八大光棍"，用充满浪漫色彩的舞蹈场面和有趣的舞蹈语言，塑造了成双成对的青年男女们相亲相爱的生活情形，整个作品洋溢着一种独特的动作之美和情调之美。"花儿"是那样的青春洋溢，"少年"是那样的意气风发，青春的对撞闪现出亮丽的色彩，正像那青海高原上透明的天，连绵的山，轻轻摇曳的大草原。再如《草原上的热巴》，中央民族歌舞团1957年首演。编导：欧米加参、张苛等。这是50年代里另外一个非常著名的舞蹈小品节目。"热巴"，是藏族对民间艺人的一种称谓，他们特有的艺术表演方式受到藏族同胞的欢迎和喜爱。"热巴"艺人往往形成自己独特的表演方式和风格，其特点是载歌载舞，热烈欢乐，多有祝福吉祥的美妙词语奉送嘉宾。表演中多

用各种藏族民间歌舞，多体融合，自由表达心中的感情和话语。该作比较完整地保留了藏族"热巴"艺术的特色，但给予了充分的舞台艺术加工，使之更加凝练，艺术表现也更集中，因此受到都市观众的欢迎。

20世纪50年代里有人曾经用一句非常形象的话来形容当时的情形："南京到北京，跑驴、荷花灯！"这句话虽然透露了当时民间舞非常兴盛的大好势头，描绘了几个优秀舞蹈作品受人欢迎的程度，但是其本意却是在讽刺作品创作力度不大、新作品太少、团体和单位之间互相照搬学习的现象。

综观20世纪50年代后中国现当代舞蹈中的民间舞创作，我们是否可以将创作的基本趋势或曰方法归结为以下三类：

1.从传统民间艺术或宗教性的表演中提取丰富的素材，加以提炼、加工、改造，整理改编为精美的舞台艺术形象。如《鄂尔多斯舞》、《龙舞》、《孔雀舞》等。

2.从日常的民俗节日里提取最重要的文化信息，加工为舞蹈动作，创造出符合民族性格特征的单纯抒情性舞蹈。如《草笠舞》、《三月三》、《采茶扑蝶》、《春到茶山》、《春雨》等。

3.以火热的现实生活为蓝本，采用夸

张、变形的艺术手法，创造出新鲜的舞台艺术样式。如《丰收歌》、《洗衣歌》等作品都曾红极一时。普通劳动者的形象在舞蹈里得到了很生动的表现。

当然，这三类并不是截然分开的。在很多情况下，三者恰恰互相融合，例如根据东北民间歌舞"二人转"创作的《我爱这一行》，既运用了汉族舞蹈里最常见的道具——手绢，又创造性地塑造了热情为人民服务的饭店女服务员的形象。以上这三类方法，在少数民族舞蹈的创作中就更加鲜明地体现了出来。

二、新创古典舞

现在，让我们把目光聚焦于中国古典舞。

如果说50年代开始的当代舞蹈进程，是从"新秧歌"和"边疆舞"欢庆解放走向了表现新人新事，是中国民间舞蹈从广场走向了剧场，开始了一个新的起点的话，那么，以中国"国宝"式的传统戏曲表演精神为楷模，吸取了西方芭蕾舞训练的方法而创造出来的"中国古典舞"，就是近半个世纪以来中国现当代舞蹈史上最重要的指向标记。

中国自宋元以后，舞蹈逐步融入各个地方戏曲艺术的流派建设之中。单纯的舞

蹈艺术趋于衰落，而戏曲艺术的表演方式则大多数歌舞并重，发展出了规范化的动作、技巧，在手、眼、身法、步法等方面形成了自身独特的美学特征。

因此，从中国古典文化里提取艺术的营养，特别是从中国戏曲表演艺术的宝库里挖掘丰富的手段，成为舞蹈家们的重要目标之一。

一般人把"中国古典舞"的概念对应于一种泛指的舞蹈艺术现象，即中国古代各个历史时期的舞蹈和由当代人创造的具有古朴典雅风格的舞蹈。对于中国古典舞深有研究又亲身经历过它的发展历程的傅兆先认为："古典舞一词出现于当代，确立于1949年，属于舞蹈风格性分类词语；中国古典舞则是50年代产生的中华新舞蹈。所谓中国古典舞，实是当代人的发展与创作。50年代主要指的是以中国戏曲舞蹈为基础大力发展而成的一套中国古典舞基训教材和创作的古典舞作品，以及由

《刘海砍樵·游春》 湖南省民间歌舞团1958年首演 湖南省民间歌舞团供稿

此而形成的一系列的古典舞蹈语汇系统。20世纪80年代内容与形式上有大的扩张，一是历代古舞的再创复现；二是少数民族古典舞蹈的发掘；三是当代编导家根据个人对古典舞的理解创新的古典风格的新舞

蹈。"[35]

中国古典舞最初的发展，是从创作的实际需要出发，而非哪一个人的异想天开。傅兆先认为，这是一种有"根据地"的发展状态，并且认为基地主要有三个：其一是1949年10月周巍峙、李伯钊领导的人民文工团。在金紫光倡议下，一批新文艺工作者和20余位北昆老艺人建立了舞剧队，又与1952年戴爱莲、陈锦清领导的中央戏剧学院舞蹈团合并，发展到现在的中国歌剧舞剧院舞剧团。在当时就成立了舞剧研究小组，这是中国古典舞最早的发展基地之一。其二是1951年3月中央戏剧学院崔承喜舞蹈研究班成立，当时的院长欧阳予倩说认为很重要的工作就是整理中国的古典舞蹈艺术、民间舞蹈艺术和兄弟民族舞蹈艺术。在他的带领之下，舞研班作了最初的古典舞整理工作。崔承喜将自己整理古典舞的工作分为两个阶段，第一个阶段是先从中国京剧、昆曲中提炼与分类舞蹈动作，把不必要的动作扬弃；第二个阶段是把中国京剧与昆曲中老生、小生、花脸、武生等等类型角色的舞蹈动作分类，"大致上可分为三类：（一）表情动作。（二）表演动作。（三）无目的性动作。"[36]其三是1954年北京舞蹈学校成立，它对中国古典舞基训教材的建立、古典舞创作剧目的形成、人才培养，发挥了基地式的作用。[37]

有了这样的发展基地，还要有推动古

[35]傅兆先《中国古典舞概说》，见《舞蹈艺术》第39辑，文化艺术出版社1992年版，第7页。
[36]崔承喜《论舞蹈创作诸问题》，见《舞蹈学习资料》第三辑，中国舞蹈艺术研究会筹委会1954年内部编印，第48页。
[37]傅兆先《中国古典舞概说》，见《舞蹈艺术》第39辑，文化艺术出版社1992年版，第8页。

《剑舞》 上海歌舞团1957年演出

典舞发展的有生力量。它在最初期的时候来自这样几个方面：一是一些著名的戏曲艺术家，他们作为教员参与了很多工作。其中韩世昌、白云生、侯永奎、马祥麟、白玉珍、侯玉山等人均在人民文工团里演出传统昆曲剧目，教授戏曲舞蹈，有时还参加舞蹈的演出和创作，如《绸舞》、《生产大歌舞》等，马祥麟还是后者的执行编导之一。这些老戏曲艺术家们与崔承喜一起，以行当类型为依据对戏曲舞蹈进行了最初的整理，并在舞蹈学校建立之初，指导与帮助教研组的老师们整理出了最初的古典舞教材。有些戏曲表演艺术家还直接参与一些舞蹈剧目的创作和指导，如京剧名丑张春华参与了中央实验歌剧院第一部古典小舞剧《盗仙草》的创作，而李少春则是第一部大型民族舞蹈《宝莲灯》的艺术指导，还亲自编排了第三、六场中的一些舞蹈。

另外，中国古典舞的建立过程得到了戏曲舞蹈美学理论与经验的熏陶，以至于后来形成了戏曲表演美学的丰富总结。盖叫天、李少春、厉慧良、张云溪等以亲身的舞蹈经验做了不少理论总结，给最初的古典舞很多指导。著名舞蹈编导和教育家王萍在《古典舞整理》一文中明确指出：

"古典舞的教材整理是从戏剧（包括昆曲、京戏和地方戏）中提炼而来。……中国舞蹈虽有几千年的悠久历史，但没有遗留下完整的记载，除了片节的文字与壁画中保留部分记载之外，只有在戏剧中还能找到些痕迹。然而它不是单独的舞蹈艺术，乃是辅助戏的需要来演出的。因此需要把存在于戏剧舞蹈之舞蹈部分加以提炼集中，有系统有步骤地整理和学习。"[38]该文从如何进行分析批判式的整理到怎样提炼集中动作素材、从古典舞的外部技巧到内部表演训练，以及编写教材的步骤和做法，讲述了很多重要意见。同样很早就开始对中国古典舞做理性探讨的叶宁认为："继承古典舞蹈传统不仅要研究我国舞蹈发展的历史，同时必须要研究每一历史阶段具有代表性的作品。不仅要看到保存在戏曲艺术中的古典舞蹈传统的重要价值，同时要和戏曲形成之前的历史阶段衔接起来"；"研究古典舞蹈技法的同时，必须要研究它的组合方法，结构方法，运用方法"；在研究和整理古典舞教材方面，必须注意"继承与发展"和"整理与创造"等等问题。[39]从戏曲队伍里直接进入中国古典舞的创作和教学，被称作"改行入籍"。"最早是王平，他是京剧武生，20世纪40年代随戴爱莲学习舞蹈后，即入舞行，在古典舞理论、教学、剧目创造上都有新发展。20世纪50年代有栗承廉，他原是名武旦改武生，后酷爱舞蹈，1954年北

京舞蹈学校建立前后参与教学研究，并在编导班任助教并学习，创作出了舞校最初的古典舞与舞剧作品。"[40]这一批戏曲艺术家对中国古典舞的创建起到了举足轻重的作用。

中华人民共和国成立前后至1954年北京舞蹈学校成立之前，可以看作是中国古典舞的准备阶段，这是以全面学习戏曲表演方式为主的阶段，在作品上包括了对《夜奔》、《思凡》等作品的学习和演出。从1954年开始至"文革"之前，中国古典舞进入了一个真正创建和学科奠基的阶段。

如果我们要对20世纪50年代开始的中国古典舞发展的历程作一些分期性的描述，那么，一般可以分作两个阶段。第一个阶段是以郑宝云、张春华编导的小型舞剧《盗仙草》为起点至大型舞剧《宝莲灯》创作演出之前。这是以学习、改编、演出戏曲剧目而使古典舞逐步成型的阶段。其中有栗承廉编导的《东郭先生》，王萍和傅兆先复排并且再加工的《盗仙草》，游惠海、孙天路编导的《碧莲池畔》，王萍和傅兆先编导的《刘海戏蟾》，潘琪、胡德嘉、罗永言、袁洪光等编导的《芙蓉花》以及《飞天》、《春江花月夜》等作品。第二个阶段以李仲林、黄伯寿编导的大型舞剧《宝莲灯》的创作演出成功为起点至"文革"开始之前。1959年，几乎可以说是一个古典舞发展史上的分水岭，或者说1959年是一个古典舞剧和小作品之丰收年、转折点。从此，在这一阶段里，大型舞剧《鱼美人》、《小

刀会》和中型舞剧《梁祝》的演出成功，说明在以往学习传统戏曲艺术的基础上进入了全新的创作阶段。其中有《并蒂莲》、《石义砍柴》、《雷峰塔》、《牛郎织女》等作品问世。

历史的时间表显示出一个特殊现象：20世纪中叶，满怀新生活激情和未来理想的人们渴望着亲身搭建起一个中国舞蹈的规范化体系，恰如我们伟大共和国的辉煌建立。然而，尽管中国古代舞蹈已经存在了近5000年，其遗迹尚不足以支撑人们自由地选择建设舞蹈家园的地基。1950年中央戏剧学院舞蹈团创作大型舞剧《和平鸽》时，对中国戏曲艺术素有研究的戏剧家欧阳予倩就主张深入学习传统戏曲艺术中的舞蹈表演方法和技术动作，亲自为舞剧的创演人员聘请有名的戏曲家做老师。那时，还没有人提出"中国古典舞"的概念，但一个舞种的生长基地已经被历史地选定了。不久之后，全国文艺界掀起了具一定规模的向民族传统艺术学习的浪潮。戏曲艺术中严格的程式化的表现手段、高妙的传神技巧、优美的表演身段、已经成型成套的表演口诀，都对舞蹈工作者们产生了深深的吸引力。"古典舞"的名称就形成于这个学习的浪潮中，既取戏曲舞蹈代表着传统舞蹈的精华之意，又使新的舞蹈区别于"戏曲舞蹈"。正如欧阳予倩在《一得余抄》中所言：戏曲舞蹈"那鲜明的节奏、优雅的韵律、健康美丽的线条、强大的表现力，显然看得出中国古典舞特有的风格，这是世界上任何一个地方所没有的"。1954年北京舞蹈学校成立，正式开设了古典舞课程。1956年全国第一届专业舞蹈团会演举行，云集一处的舞蹈家们互相审视着各自的舞蹈训练体系，交

[38]王萍《古典舞整理问题》，见《舞蹈学习资料》第一辑，中国舞蹈艺术研究会筹委会1954年内部编印，第36、37页。
[39]叶宁《谈整理研究中国古典舞蹈中的几个问题》，见《舞蹈论文选》，上海文化出版社1958年版，第114页。

[40]傅兆先《中国古典舞概说》，见《舞蹈艺术》第39辑，文化艺术出版社1992年版，第8页。

流着经验。结果，人们不约而同地发现：在戏曲艺术表演方式和规范动作的基础上，一种新型的舞蹈已经在全国范围内普及。这是一种刚刚创造出来的舞种，恰恰被命名为"中国古典舞"。

就在此时，这个名为古典而实则新生的舞种碰到了真正的麻烦——戏曲舞蹈的胚胎遗传给它的基因尚不足以使之成为一个完整的表演和训练体系，时代奋进的激情又需要它尽快成型，为此它不得不向芭蕾艺术训练体系学习。大量的东方风格的舞蹈动作在较大程度上被镶嵌在一个西方式的框架中，其中空间上的缺洞则由芭蕾舞基本训练动作填补。为解决这个麻烦，为新舞种的生存之需，川剧、昆曲、武术等东方人体文化的形式开始受到古典舞创立者们的重视。经过艰辛的工作，《中国古典舞教学法》于1960年在北京陶然亭的一间舞校教室中诞生。在此教学法酝酿和产生的过程中，《飞天》、《春江花月夜》、《东郭先生》、《惊梦》、《牧笛》和舞剧《鱼美人》等一批以中国古典舞的语言为支柱的作品也相继在舞台上露面，有的甚至还成为保留剧目。

在以上发展历程中，新中国舞蹈之"古典舞"逐步形成了自己的艺术风貌。虽然我们不能一一述说每一部浸润着创作心血的作品，但是就创作发展的角度而言，其中有些是重要的。关于这一时期的大型舞剧，本书将有专门章节论述，因此在这里仅就一些小型作品略作回顾。

《飞天》，1954年中央歌舞团首演。编导：戴爱莲。作曲：刘行。表演者：徐杰、资华筠。

悠扬的乐音声中，两个身姿优美

《飞天》中央歌舞团1954年首演 李兰英摄

的舞者手持长绸出现在舞台上。她们先是缓缓地挥起手中长绸，在空中划出一个优美的圆弧线。随后，跟着乐音的起伏，舞者们半转身躯，拧腕甩绸，将绸条抛向空中。两个舞者好似在空中自得其乐的"香音女神"，互相照应着，时而对望成形，时而高低错落地摆出优雅的姿态，典雅之极，贤淑之极。渐渐地，乐音入急，动作也于是跟随着进入了颇为欢乐而形态

激烈的段落。飞天女神们大跳起来，在空中越过，留下绸条的飘舞；她们或有原地飞旋的时刻，在快速旋转中又戛然而止，盘坐于地面之上，团身拧腰，仰望太空。乐音又趋于平和了，舞姿也随之趋于和缓。舞蹈的终了部分，是绸条安静地落下，二人一高一低，遥遥相望，心照不宣。

女子双人舞《飞天》是戴爱莲的代表作之一。它所给予人的独特的艺术美感，

与舞蹈中的独特形象是分不开的。《飞天》的命名就可以告诉我们，这是一个东方女神雕像式的作品，取材于世界著名的敦煌石窟造像和壁画。敦煌石窟造像和壁画是我国石窟艺术中的瑰宝，其中包含着从北魏到元代不同年代的佛教艺术形象，也包含有许多飞天形象。飞天，佛教中的香音女神，一种在天机玄妙的音乐中从空中播撒花瓣以象征福音广布的美丽女神。编导戴爱莲从敦煌石窟壁画上得到了艺术创作的最初灵感，在叶浅予、张光宇等人的帮助下，提取了飞天女神的造型特点，屡经修改提炼，并采用了夏亚一的服装设计方案，最终造就出舞蹈之"飞天"。欣赏舞蹈《飞天》，可以同时得到双重的艺术审美享受。一方面是造像之美，一方面是舞蹈之美。石窟造像上的飞天是静态的，如何转换成舞蹈的动态形象成了戴爱莲艺术创作的最大挑战。她极其聪明地将中国传统戏曲表演中的"绸舞"收入了自己的视线，成功地化石窟造像之"静"为舞蹈艺术之"动"，演出中舞者们挥手投足之间处处见到的是圆润、流畅、含蓄而典雅之美。当然，戴爱莲并没有单纯照搬传统绸舞的动作，而是在这个节目的需要下大胆创造了一些技巧，使得舞者手中的长绸，好似延长了的舞蹈手臂，在空间上下飞旋。那延长了的绸条，也像是外化了的自由飞腾之精神。在如此深厚文化底蕴的根基上创造的舞蹈"飞天"，最终成为高度凝练的抒情性艺术形象。该作品取材于中国著名的石窟圣地敦煌之飞天壁画，同时借鉴戏曲舞蹈中的长绸舞技巧创作而成。采用多种"绸花"塑造古典艺术世界之端庄、典雅、和谐而又流畅之美，作品意境深远，有很大的表演难度。首演舞蹈

家资华筠、徐杰将一对"香音女神"的形象完整地立在了舞台之上，表演十分到位，被称作是中国舞台上最经典的"舞蹈飞天"。资华筠所参加表演的《飞天》是其表演生涯中的代表作，也是戴爱莲创作了这个作品之后在舞台二度创作方面完成得最有光彩的一个版本。

在总结《飞天》的创作经验时，戴爱莲先生回忆说："50年代，我在中央歌舞团工作时，常安排演员们到全国各地去观摩学习。一次，两位演员回团汇报了京剧《天女散花》，引起了我创作《飞天》的愿望，并开始构思、想象。思考着这个舞蹈要表现什么主题？怎样表达？因为京剧《天女散花》是单人表演的，所以我开始创作时想搞独舞。然而学来的素材全是耍绸子的激烈大动作，同时缺乏起伏，使独舞演员没有喘息的机会。因此，我同演员一起创造了许多中、小型的连贯动作，丰富了舞蹈语汇。敦煌壁画中飞天的形象对我创作《飞天》有很大的启发，我在酝酿和构思这个舞蹈时，从书、图、壁画等资料中找来许多敦煌飞天的造型，将它们贴在房间的墙上，随时研究它们的舞姿。很多飞天的姿态是飘在空中的，虽然，在17世纪就有了钢丝飞人，但这是杂技而不是舞蹈，我不愿意用这种手法。我要舞起来，用飘然的舞姿给人以天宫仙境之感。……在进入排练厅以后，开始，我做动作，一位独舞演员和一位候补演员在我身后跟着做。当我看到她们两个人同时做动作时，我立刻感觉到这个舞蹈需要两个人而不是一个人，因为舞台的空间潜力很大，舞蹈的发展余地很大。按照新的想象，我编排了这个双人舞。要表现两个人是在空中飞舞，所以首先要表现环境。这

使我联想到乘飞机时，天空中云的层次和变化，大自然的规律和千姿百态的景色给了我无穷的想象和启发，我要通过人体的动律和感觉来表现空间和方向。舞蹈的开始，是一个人背对着观众站在舞台的右后角，另一个人则面对着观众蹲在舞台的右前角，借以表现外面的空间很大，云高，云低，使得空中有层次感。……起初，她们两个像是敦煌壁画中的仙女，继而，发现人和人的关系，她们想接近，是风把她们隔开了。在她们相遇时，我处理为亲切、喜悦，在一起玩，到了一定的地方撒开绸子，进入十分舒畅的中板舞蹈，具有很浓的中国古典舞蹈的风格。……我很喜欢《天女散花》这个故事。相传古时候人类得了疾病，是天女散花来医治百病，造福于人类。同时，敦煌的飞天形象中有绸子里带花的造型，因此我很想在《飞天》这一作品中表现散花，后来因为道具的缘故，舞绸子时散不了花，没能实现这一设想，十分遗憾。"[41]以上的创作经验，十分难得地给我们后人描述了中国古典舞奠基时期一位艺术大师的实际思考过程，并且引人注目的是戴爱莲先生将德国表现主义舞蹈理念带入了自己的创作，"空间"、"方向"，以及动作质感中给出的人类亲切、喜悦的类型化情感，都带有德国拉班舞蹈艺术思想的鲜明影响。或许我们可以说，在某种程度上《飞天》是融合了西方舞蹈艺术某些理念要素后，在中国最灿烂的敦煌文化历史基础上所创造出来的新时代的"古典舞"杰作。由此，我们

[41]文化部艺术局、中国艺术研究院舞蹈研究所编《舞蹈舞剧创作经验文集》，人民音乐出版社1985年版，第34页。

也可以看到中国古典舞发展的重要历史轨迹。

在此，我们必须把历史的笔墨投给《飞天》的表演者资华筠。她是著名的中国舞蹈表演艺术家、学者，中国艺术研究院研究员、舞蹈学博士生导师。1936年生于湖南，生长在一个文化底蕴深厚的家庭，自幼学习钢琴、舞蹈。1950年考入中央戏剧学院舞蹈团学员班，毕业后历任中央歌舞团领舞、独舞演员，艺术委员会副主任等职。代表作有《飞天》、《白孔雀》、《长虹颂》、《思乡曲》等。1955年参加第五届世界青年与学生和平友谊联欢节表演《飞天》而获得铜质奖章。她善于表演中外多种风格的民族民间舞蹈，表演风格端庄、典雅，重神韵，富于艺术的意境美和造型美。20世纪80年代后投身于舞蹈理论研究，1987-1999年任中国艺术研究院舞蹈研究所所长，主持、参与多项国家级、院级重点科研课题。发表中文专著7部，英文专著1部，多部艺术随笔、散文集，并有论文、评论、诗歌、剧本、报告文学、译文等见诸各大报刊，合计二百余万字。其中有多篇论文、散文获全国奖，专著《中国舞蹈》获第七届"五个一工程奖"。曾出访亚、欧、美洲近五十个国家，1997年当选为国际全球艺术委员会（原奥林匹克艺术委员会）执委。任第五、六、七、八届全国政协委员，曾任政协外事委员会委员、全国妇联执委、中国舞蹈家协会副主席，兼任首都女艺术家联谊会会长、中国少年儿童文化艺术基金会副会长等多种社会职务。出版有《舞蹈生态学导论》（与他人合作）、《舞蹈和我》、《舞艺舞理》等学术专著和散文集。被称作是跨舞蹈表演和理论研究的有

成就的舞蹈家。21世纪之后，资华筠先后获得文化部、中宣部所颁发的诸多奖项，并且担任文化部国家非物质文化遗产保护中心副主任、中国艺术研究院终身研究员，2012年获得中国舞蹈家协会颁发的中国舞蹈艺术"终身成就奖"。从《飞天》开始，资华筠如同一位传播舞蹈艺术真知和福音的"香音女神"，一直以高度活跃的姿态在中国当代舞蹈发展史上起着无可替代的作用。

《春江花月夜》，女子独舞。编导：栗承廉。编曲：诸信恩。表演者：陈爱莲。北京舞蹈学校1957年首演。

作品在美好的意境中开始：

春夜的江畔，月儿明亮之时，如花的女子在花丛中陶醉了。她身着天蓝色古典衣裙，手持白色的羽扇，轻轻抖开扇面，从背后露出了姣好的面容，又害羞似地躲了回去。当再次露出明眸时，已然像是在迎接东升的月亮。她盘坐在地，如同一条刚刚跳上了河岸的美人鱼，活灵活现。像是被眼前的美景所吸引，又像是感召于动听的音乐，她缓缓立起身来，漫步江畔花间。花之香，引着她弓身蜿蜒；鸟之语，勾着她侧身倾听。她面临如此清澈的江水，不禁以水作镜，梳理红装。当音乐趋于抒情慢板时，舞蹈进入了一个以扇舞技巧为主的特色段落。舞者好像在模仿着飞旋的鸟儿，高低飞舞，好不自在！舞者手中的折扇，时开时合，化作鸟羽，身姿轻盈，舞态妙妍。娇羞渐渐褪去，乐曲入破。激情的舞蹈段落开始了。她在月色下完全迷醉了，心中充满了对于未来幸福生活的热切向往。她的激情释放成不停的旋转，又好像是更加柔

《春江花月夜》北京舞蹈学校1957年首演

媚无比的水中倒影，每每春风吹皱江水，影更缭乱，舞绪狂飞。一瞬间，她又停顿在"卧鱼"式的造型上，双臂向空中斜刺上扬，正可谓身形止而意无穷。音乐再度转为舒缓，音韵缭绕耳畔，舞姿回旋，再现出舞蹈初起时的端庄和大方。

舞蹈根据同名民族器乐曲改编，但是深化了音乐原作中的思想感情，并成功地转换成了舞台艺术的动态形象。在结构上，编导从原本比较写意的乐曲中细心体会，以其大意境为依托，设计了春天月夜下的少女从"初露面容"、"江畔闻花"、"夜听鸟鸣"到"对水照影"、"向往幸福"等舞蹈段落，细腻地刻画了少女对春天美好夜晚的体验以及对未来生活的向往。作品在优美的古典乐曲旋律中，塑造了一位羽扇少女月下抒怀的典型形象。她在春夜里月升东山之时，观望着

江河荡漾、花影摇曳,感同身受,让自己的蓝色衣裙和白色羽扇随心起舞。根据这一心理轨迹,作品将古典舞的姿态之美和动势之美融进一个具体人物的情感体验,极其充分地表现出特定环境下特定人物的特殊心灵波动。《春江花月夜》动作编排优雅,韵味深远,是一个以艺术意境取胜的佳作。这个作品在中国古典舞领域里颇有些高峰独松的味道。编导家栗承廉把少女的曼妙身姿、轻盈舞步、如云的水袖、如雪的鹅毛扇等各种艺术因素都结合得完美无缺。

当然,这一美学品格的建立,与陈爱莲的舞台再创造是分不开的。早在1959年维也纳第七届世界青年与学生和平友谊联欢节上,舞蹈家梁漱芳表演该作品就已经获得金质奖。在1962年赫尔辛基第八届世界青年与学生和平友谊联欢节上,陈爱莲表演该作品再获金质奖章。她所表演的《春江花月夜》,抒情之深和意境之远都达到了相当的高度,舞蹈的优美动作已经和人之内心结合在一起,所以具备了中国古典文论里所推崇的"形神兼备"的境地。

陈爱莲,1939年生于上海。1951年考入中央戏剧学院舞蹈团学员班,1954年考入北京舞蹈学校。1959年毕业留校任教。1963年调中国歌剧舞剧院任主要演员。陈爱莲具备天生的舞蹈好条件,柔软度和技巧性都磨得非常到位。她的表演几乎达到了无可挑剔的程度,达到了完美无缺的境界。经由陈爱莲演绎的《春江花月夜》,艺术形象几十年间常演不衰。这不能不说是陈爱莲的艺术造诣和刻苦修炼所创造的奇迹。作为中国古典舞领域中有代表性的优秀舞蹈家,她还主演或领衔表演了《蛇舞》(双人舞)、《弓舞》(领舞)、

《蛇舞》 北京舞蹈学校演出 陈伦摄

《鱼美人》、《文成公主》、《红楼梦》等,创造了一系列有光彩的艺术形象。她几十年长期坚持古典舞训练,一直到21世纪初仍活跃在古典舞舞台上。她所表演的《春江花月夜》,代表着中国古典舞艺术早期创作实践中的上乘境界。

中国古典舞教材的建设成绩突出。这一点以培养出了陈爱莲这样的表演艺术家而得到充分证明。当然,陈爱莲独特的舞蹈才华和个人堪称模范的勤奋努力,以及她对于舞蹈艺术终其一生的不懈追求,也反过来向中国古典舞奉献了一份极其难得的人生厚礼!

与陈爱莲相关,又与中国古典舞发展历程相关的另外一个著名作品是《蛇舞》。它是大型舞剧《鱼美人》的一个片段,但作为一个独立的舞蹈作品,参加了文化部、中国舞协于1961年10月13日至15日联合举办的在京歌舞团独舞、双人舞表演会。作品表现蛇精为了阻止前往山洞搜救鱼美人的年轻猎人,幻化成一个美丽的少女,用色相诱惑猎人,企图破坏鱼美

人和猎人之爱情来达到山妖霸占鱼美人的阴险目的。作品结构单纯而富于戏剧冲突力量,蛇精施计,猎人不为美色所动,主题鲜明,形象生动。整个舞蹈特别以陈爱莲所创造的蛇精形象最为突出。她"用手臂和手腕的弯曲和颤动创造了一个具有蛇的形象特征的造型动作;她从猎人腋下探出头来窥探张望时,眼里闪出狠毒而又狡猾的目光,她平躺在地上弯盘腰使身体成一圆圈缠着猎人,继而挺胸抬腰,身体像蛇一样慢慢蠕动起来,这一系列舞蹈动作创造出一个内心狠毒而外形妩媚妖艳的美女蛇的舞蹈形象,鲜明生动,具有典型性"[42]。陈爱莲因为在《蛇舞》中的出色表演而闻名天下,在1962年芬兰赫尔辛基举行的第八届世界青年与学生和平友谊联欢节上斩获古典舞金质奖章。

中国古典舞还有一些值得记录和反思的小型节目。例如《碧莲池畔》,编导:游惠海、孙天路。作曲:王一丁、东明。根据民间传说和戏曲剧目《牛郎织女》中"天河沐浴"一段改编。作品由独舞、双人舞和群舞结构起来,表现了牛郎和织女从相互等待到互相爱慕的过程。作品原本是作为大型舞剧的一个场次先期排演,后来因全剧未能实现演出,因此作为片段单独演出。

在以上所述古典舞之发展历程中,新中国舞蹈之"古典舞"逐步形成了自己的艺术风貌。它在视觉形象上多讲究男子舞蹈的英武之气质,在舞蹈构成上多讲究故事情节的起承转合,在动作素材的来源

<hr>

[42]王克芬、刘恩伯、徐尔充、冯双白主编《中国舞蹈大辞典》,文化艺术出版社2010年版,第437页。

上有三个主要类别：（一）戏曲舞蹈动作和武术动作。（二）被提炼和加工过的日常生活动作。它们辅助表演的进行，交代剧情和时代氛围。（三）芭蕾舞蹈动作，即吸取芭蕾舞的动作，作为动作之间的过渡，吸取芭蕾舞基本训练方式，"修炼"古典舞演员的形体和表演能力，在舞台上表现人类的思想感情。由此，芭蕾舞的一些舞蹈美学及其方法，也成为中国古典舞形成过程中一个潜在的作用力量。此外，20世纪60年代中期之前，历代记载及出土的文物中的舞蹈形象，也在某种程度上渗入人们的意识里，只不过还没有对创作实际产生太大的影响。也恰恰是在这个意义上，戴爱莲先生创作的飞天形象在当时已经具有前卫的意义。

三、学习芭蕾舞

50年代的中国芭蕾舞，处在刚刚起步的阶段，从教学上说是完全接受了俄罗斯学派芭蕾舞的艺术体系，逐步熟悉了苏联当代芭蕾舞教育的制度和规章。北京舞蹈学校的芭蕾舞剧科当然处于当时芭蕾舞教育的核心位置，但是也有其他芭蕾舞教员丰富着芭蕾舞事业。如1956年10月，匈牙利舞蹈专家洛伦茨·久尔基（匈牙利芭蕾舞学校校长）、比尔洛斯·山道尔（匈牙利芭蕾舞学校毕业生）来到中国，在中国人民解放军总政治部第二期舞蹈训练班上教授芭蕾舞，对于部队舞蹈的基本训练之规范性也起到了积极推动的作用。当然，从创作上来说，中国的芭蕾舞还没有真正走上正轨。除去舞剧《和平鸽》中戴爱莲的表演之外，北京舞蹈学校芭蕾舞剧科的

苏联芭蕾舞大师古雪夫为中国舞者排练

学员们也曾经排演过几个自己创作的小型芭蕾舞作品。由于时代的最强音分散在民间艺术传统的领域里，所以最开始的芭蕾舞创作也自然受到熏陶，在那些作品中已经开始注意与中国民间艺术相结合的初步尝试。

细心的读者一定会记得，在我们刚刚描述中国舞剧之起步的时候，曾经说过20世纪50年代的普通中国人对西方传入的芭蕾舞不习惯，以至于在戴爱莲所主演的新中国第一部芭蕾舞剧《和平鸽》面对观众时，引起了很大震动。评论说："大腿满

台跑，工农兵受不了。"在那个时候，许多人对于芭蕾舞进入中国，持相当疑惑的态度。

然而，曾几何时，1954年北京舞蹈学校建立了芭蕾舞专科，中国学生以前所未有的勇气和毅力向世界舞蹈学科的顶端奋力攀登。

北京舞蹈学校建校之后，实习公演就成为芭蕾舞科的重要教学手段。课堂与舞台紧密结合，成为培养人才的重要方法。北京舞蹈学校的芭蕾舞实习，经历了一个从小到大的过程，即从小型剧目开始，再

到大型剧目的排演。例如建校后芭蕾舞专业的第一次实习公演，就向中国观众展现了一组小型的芭蕾舞节目或舞剧片断，如《四小天鹅舞》、《肖邦华尔兹》、《施特劳斯华尔兹》等等。当然，大型剧目的推出，对于中国芭蕾舞事业来说显得格外引人注目。

自1957年至1960年4年间，苏联专家协助北京舞蹈学院师生陆续编排了《无益的谨慎》、《天鹅湖》、《海侠》等多部世界古典芭蕾经典剧作。

首先是1957年排演的《无益的谨慎》，这是中国的舞蹈团队首次排演这个世界芭蕾舞名剧。查普林根据多贝瓦尔的原作改编。编导：查普林、高尔斯基。艺术指导：戴爱莲。许淑英、赵秀琴扮演女地主，黄伯虹、高醇英扮演丽莎，吴诸捷、孙正廷扮演丽莎的男朋友，李承祥、白水扮演磨坊主，肖联铭、王连城扮演磨坊主的儿子，曲皓、白淑湘、刘碧云等扮演女工。从这样一份演员表上，我们已经可以看出当时这个剧目所锻炼的演员，日后均成为新中国芭蕾舞事业的顶梁柱！

《无益的谨慎》，又名《关不住的女儿》，是首演于18世纪的欧洲最古老、最经典的芭蕾舞剧，其故事描写了一个生怕宝贝女儿与青年农民谈恋爱的女地主，想尽一切办法"关"住女儿，却无意之中把一对热恋中的青年男女关在一间屋子里，最终成全了他们！该剧情节生动有趣，形象吸引观众，动作设计流畅，且比较充分地发挥了芭蕾舞的艺术魅力，剧场效果良好。北京舞蹈学校建立三年之后，成功上演此剧，"它应该作为中国人表演的第一部芭蕾舞剧载入史册"！"查普林安排一部分编导班学生在剧中扮演角色，我演磨

坊主，肖联铭演磨坊主的傻儿子，赵秀琴演地主婆……周总理来看演出的时候，查普林亲自登台反串地主婆，我与他有一段双人舞，费了很大劲才把老师举起来。周总理接见查普林时还夸奖他是'苏联的梅兰芳'。"[43]

在接受了俄罗斯学派的芭蕾舞剧艺术的熏陶之后，由中国人上演的外国经典芭蕾舞剧也逐渐走进了中国人的艺术视野。1958年第一次上演《天鹅湖》。著名芭蕾舞编导李承祥在回忆《天鹅湖》排演的过程时深情地说：

"先后有四位苏联专家担任了不同科目的教学工作。在《天鹅湖》的排练过程中，他们积极配合古雪夫做出了很大贡献。伊莉娜（芭蕾基训）、鲁缅采娃（女高班基训，变奏排练）、谢列勃列尼柯夫（双人舞）、列舍维奇（外国代表性民间舞），他们既给教师们上'进修课'，同时也兼高班的学生课。正是在苏联老师的热情指导下，才培养出张旭、曲皓、吴湘霞等一大批称职的芭蕾舞教师。这些年轻的中国教师勤奋好学，工作起来奋不顾身，他们既是教师，又是学生，同时参加《天鹅湖》的排练工作，每周课时30节，每天工作量10-12小时，总是有使不完的精力。""一想到当年活跃在排练场和舞台上的学生们，每个记忆都像潮水般涌入脑海，他们个个朝气蓬勃，那些生动感人的舞蹈形象，至今仍铭刻在大家心中。同时扮演奥杰塔、奥吉利亚两只不同天鹅的白淑湘、张婉昭舞艺精湛；王子齐格弗里

德的扮演者孙正廷、吴祖捷等人英俊潇洒。小丑的扮演者张纯增；扮演四只小天鹅的周奕琪、吴振蓉、张敏初、余芳美；扮演三大天鹅的赵汝蘅、陈翠珠、张令仪；西班牙舞的王樯、贾璇、邬福康、曹志光；匈牙利舞的唐秀云、贾琪、王国华、肖苏华；意大利领舞的林莲蓉；玛祖卡领舞的郑小琳、王绍本……他们在舞台上所迸发的激情与灵感，不仅深深地吸引着观众的眼球，而且引发了无数观众心灵上的震撼，让人久久难忘！"[44]

白淑湘在刻苦的学习钻研后终于成功地扮演了剧中的女主角，被称作"中国的第一只白天鹅"。她1939年生于湖南耒阳，少年时期即显示出艺术才能，13岁时，曾经在东北艺术剧院儿童剧团主演过歌舞剧《小白兔》，并且获得了东北地区文艺会演表演奖。1954年考入北京舞蹈学校芭蕾专业，成为我国第一批受正规芭蕾舞教育的学生。1958年在苏联舞蹈家古雪夫教授的指导下，较完美地在《天鹅湖》中担任了两个主要角色，即温柔美丽、哀怨惆怅的奥杰塔和刁钻鬼魅、妖艳惑众的奥吉莉亚。白淑湘学习芭蕾舞期间非常刻苦，为完好地完成一个芭蕾舞旋转技巧不惜一切代价，身上伤痕累累也不停息。天分加上刻苦，使她成功地饰演了多个古典芭蕾剧目的主要角色，如《吉赛尔》中的米尔达、《巴赫齐萨拉伊的泪泉》中的扎烈玛、《巴黎圣母院》中的古都拉莱、法国著名舞蹈家莉赛特·达桑瓦尔执导的《希尔薇亚》中的希尔薇亚，等等。白淑

[43]李承祥《我的良师益友》，见《李承祥舞蹈生涯五十年》，中国戏剧出版社2002年版，第20页。

[44]李承祥《〈天鹅湖〉中国首演五十周年感言》，见广州芭蕾舞团编《芭蕾》，2008年第6期，第5页。

白淑湘的天鹅舞姿

排练和演出。当外国芭蕾舞团在北京演出芭蕾舞剧《天鹅湖》时，周总理即问时任北京舞蹈学校校长的陈锦清同志："我们舞蹈学校的学生需要几年能排出和上演《天鹅湖》？""一九五八年，我们仅用了五个月的排练时间，在'七一'党的生日那天首次上演了《天鹅湖》。当时，学校建立才四年，扮演白天鹅、黑天鹅的白淑湘仅练了四年的芭蕾舞基本功，这个速度在国际芭蕾舞坛上是罕见的，使许多国际友人为之惊叹，因为《天鹅湖》的上演是一个国家在芭蕾舞表演艺术上达到一个高水平的标志。总理为此事很高兴。观看后，同全体演员摄影留念，并鼓励大家说：'你们这些小娃娃很努力啊！这么短短几个月就排出来了，演得不错，是一次大跃进啊！'"[45]

《海侠》，是北京舞蹈学校排演的第三部世界古典芭蕾名作，于1959年4月18日首演于北京天桥剧场。"这是继《天鹅湖》之后，古雪夫及另外两位苏联专家瓦·鲁米扬采娃和尼·谢列布列尼科夫再次为中国芭蕾演员训练排演的古典芭蕾剧目。"[46]《海侠》原名《海盗》，根据英国著名诗人拜伦的同名长诗改编。刘庆棠扮演该剧的男主角康拉德，白淑湘扮演密多娜，舞美设计由齐牧冬担任，服装设计是李克瑜。该剧表现了欧洲封建社会中奴役者和被奴役者之间殊死斗争的故事，刻画了身为海侠的英雄康拉德追求自由、正义，为爱情坚贞不屈。故事情节浪漫曲

湘为建立中国芭蕾舞学派付出了很多努力，她1964年饰演了中国芭蕾舞剧《红色娘子军》的主角琼花，成为第一个中国芭蕾舞剧目诞生的见证人。随后，她又主演了《沂蒙颂》、《杜鹃山》和《缅怀敬爱的周总理》等剧目。2009年，她获得中国

舞蹈家协会颁发的"杰出贡献舞蹈家"之光荣称号。

中国人学习和演出世界经典的芭蕾舞剧，得到了当时国家领导人的高度重视。周恩来总理、陈毅副总理等人多次过问北京舞蹈学校的建设，关心学生们的生活、

[45]陈锦清《周总理关怀北京舞蹈学校》，见李续主编《舞蹈教育家陈锦清纪念文集》，中央民族大学出版社2011年版，第9页。
[46]参见茅慧编著《新中国舞蹈事典》，上海音乐出版社2005年版，第55页。

折,同时也契合着20世纪50年代里突出的某种阶级斗争的时代旋律。特别值得指出的是,正是在苏联专家古雪夫等人的直接指导下,该剧的排演中已开始尝试把芭蕾舞这一外来艺术与中国民族舞蹈结合起来,做出了芭蕾舞"民族化"的初步尝试:在舞蹈中糅入中国古典舞的"虎跳"、"旋子"、"把子"、"跟头"等动作形式。或许可以说,中国芭蕾舞民族化的艺术追求正是在一个新中国成立十周年的热烈氛围里开始了自己的理想。这一导向,为后来《红色娘子军》和《白毛女》的创作问世埋下了第一粒艺术理想的种子。

北京舞蹈学校于1960年在北京公演了中国人所排演的第四部世界古典芭蕾名作——《吉赛尔》。仍然是芭蕾大师古雪夫担任全部的艺术创作工作。这位记忆力出众的芭蕾舞蹈家根据自己排演过的俄罗斯演出版本,为北京舞蹈学校编排了新的中国演出版。另一位苏联专家鲁米扬采娃担任排练者。服装设计由中央美术学院毕业的著名设计师张静一和齐牧冬担任;布景设计黄朝晖;灯光设计:郝立恭。钟润良、张婉昭扮演美丽而命运凄惨的吉赛尔,孙正廷、吴祖捷扮演内心充满了愧疚感的阿尔伯特伯爵,邬福康、李承祥、王世琦扮演忠心耿直的守林人汉斯,白淑湘、赵汝蘅扮演森林鬼王米尔达。这部舞剧首演于1841年的巴黎,充满了悲剧色彩,情节感人。

上述四部大型古典芭蕾舞剧在中国的落地演出,正是欧洲芭蕾舞艺术20世纪下半叶在中国落地生根的过程。从1954年北京舞蹈学校成立,建立芭蕾舞剧科,到1957年《无益的谨慎》上演,再到1958年

《天鹅湖》上演,用了将近四年时间,这创造了芭蕾舞传出欧洲之外在一个陌生国度里生长的最快世界纪录。从1958年的《天鹅湖》到1960年的《吉赛尔》,用了三年时间,同样创造了令世界感动的芭蕾奇迹。排演四部世界名剧的过程,是苏联芭蕾舞专家在华付出巨大心血的过程,是中国人第一次亲身体验了国际标准意义上"舞剧"概念的过程,更是为中国舞剧艺术起步做好基本的、也是最最重要准备的过程。在此过程里,中国芭蕾舞第一代艺术家们成长并成熟起来。艺术感觉良好而刻苦出众的白淑湘,形象美丽而技术全面的赵汝蘅、钟润良、张婉昭,高大英俊的刘庆棠、吴祖捷、孙正廷,富于表演激情和创造力的李承祥、王世琦、张纯增、王绍本、曹志光、王国华,以及富有教学才华的张旭、曲皓、吴湘霞、王樯、贾璇、邬福康、唐秀云、贾琪、肖苏华、林莲蓉等等,担当起了建立中国芭蕾舞的重任。他们脚下的舞步,正是芭蕾艺术从西方传入东方的生动历史脚步!

学习和借鉴,目的是有所创造。向苏联专家学习芭蕾舞,最终的目标当然是要创作出属于中国人的或称中国风格的芭蕾舞作品。其实这一思想最早的表述,就是源于苏联专家——"古雪夫来到中国以后,对观赏到的中国传统艺术和舞蹈文化,常常表现得十分惊奇和喜爱,由此产生了深入研究的浓厚兴趣,一个大胆的构想在他的头脑中逐渐形成了。古雪夫明确提出要建立一种新舞蹈体系,即中国古典舞与西方芭蕾相互补充的古典—芭蕾体系。他多次讲过这样的话:'芭蕾舞经过三百年的发展到今天,很难出现新的东西,中国的舞蹈这样丰富,现在该是西方

向东方学习的时候了,如果芭蕾能和中国舞蹈结合,肯定是世界第一。'作为实现这种构想的第一步,他选择了《鱼美人》,古雪夫就是想通过舞剧《鱼美人》的创作,为中国舞剧事业探索一条发展道路"[47]。当然,舞剧《鱼美人》当时主要采用中国民族民间舞蹈语汇,其动作主体并非芭蕾舞。但是其结构方法和舞剧整体思维却建立在芭蕾舞剧理念基础之上,因此,《鱼美人》可以看做是中国人向西方学习芭蕾舞之后的第一个重大剧目收获。1964年前后,中国人自己创作的反映民族生活的《红色娘子军》和《白毛女》问世。属于中国的芭蕾舞剧作品的问世,从根本上改变了世界芭蕾舞的格局。这两部作品浓缩了那个时代舞蹈艺术的创作智慧,成为世界级的舞剧精品而常演不衰。

向芭蕾舞学习,不仅包含着学习芭蕾舞的动作艺术,还包含了学习舞剧艺术的全套观念和全套演出操作办法。在20世纪50年代至60年代,中国经济尚不发达,文化设施还很落后,大型剧目的演出条件也很差。这一点,对于芭蕾舞的学习来说是有一定影响的。特别是当北京舞蹈学校排练大型芭蕾舞剧时,一场正规演出应该具备的相关配套设施并不完善。因此,中国芭蕾舞起步时一个演出团体所必需的各种业务部门,只能邀请其他人承担。李承祥在一篇回忆文章中告诉我们,当时演出大型芭蕾舞剧时,因为北京舞蹈学校没有自己的交响乐队,就邀请中国儿童剧院的管弦乐队担任乐队,由本校诸信恩老师指挥;布景设计请了中央戏剧学院的老师

[47]李承祥《李承祥舞蹈生涯五十年》,中国戏剧出版社2002年版,第24页。

齐牧冬、黄枫；服装设计是刚从美术学院毕业分配来的李克瑜，"市场上买不到天鹅裙所需要的薄纱，只能用'豆包布'来代替。舞台上还需要众多的灯光、装置等舞台技术人员，只能靠自力更生，全体师生齐上阵。我翻阅了当年演出的'节目单'，文化课老师许文、张敦义、许传华，民族舞老师许淑瑛、罗雄岩、刘崇斌，行政人员王薇、沙元培等一大批人分别负责灯光、装置、道具、化妆、服装等部门的管理"[48]。正是在这样的"协作"里，中国舞剧开始了自己的第一步。步伐虽小，甚至以今天的眼光看还太过"业余"，但这一小步却预示了中国舞剧后来的巨大进步——跨越时代的进步！

四、建立军旅舞

纵观新中国舞蹈史，我们必须承认一个事实，即：自从中国共产党领导的民族解放运动在武装斗争的基础上轰轰烈烈开展起来以后，从井冈山革命斗争根据地开始，部队的群众性舞蹈活动就已经生动起步了。"三大赤色跳舞明星"李伯钊、刘月华、石联星曾经以新鲜活泼的舞蹈形象感染了许多跟随朱德、毛泽东走上革命之路的人。部队舞蹈活动在抗日战争时期进入了一个高潮。此时期内比较有名的部队文艺工作队伍里基本上都有舞蹈积极分子在表演，其中有的就成为新中国舞蹈中部队舞蹈专业创作和表演力量的前身。部队

〈第一次站岗之前〉中国人民解放军沈阳军区前进歌舞团1957年首演

舞蹈队伍中有历史地位和名气的也不少，如红军第一方面军的战士剧社、红二方面军的战斗宣传队和一二〇师战斗剧社、红四方面军宣传队及在此基础上诞生的八路军一二九师先锋剧团，八路军一一五师的抗敌剧社，等等。这些以"剧社"命名的文艺队伍，基本上都是战地宣传队性质的表演小分队。他们从国内战争、抗日战争、解放战争的炮火中一路走来，终于迎来了中华人民共和国的成立。由中国军队专业舞蹈工作者们创作和演出的舞蹈作品，是新中国舞蹈中不可或缺的部分，与中国民间舞、中国古典舞和芭蕾舞的整体历史发展有着无法割裂的关系，但它又具有相对明确的独立性。这个新中国舞蹈之河中的大支系，从一开始就具有独立的自我品格，有自己的创作风格，更有自己的艺术辉煌。

与中国古典舞密切相关，或者说有着血缘继承关系的，是一批来自部队的舞蹈创作。这些作品，大多数关注现实生活特别是部队生活或革命历史斗争，所塑造的

艺术形象多数充满了浩然正气和只有在斗争中才更加显露的性格。它们当中，有的直接取自古典舞动作素材的宝库，是50年代中国古典舞发展中的重要一脉；有的则更多地从生活中提取形态，但是其审美主旨却都与中国古典舞有异曲同工之妙。

《第一次站岗之前》，是50年代里深受广大部队指战员和人民群众喜爱的一个小型双人舞蹈作品。该作由中国人民解放军沈阳军区前进歌舞团1957年首演，李秋汉编舞。舞蹈表现一个小战士在第一次站岗放哨之前来到了穿衣镜前，兴奋得不知该如何打扮自己。他正正帽子，系紧领口，演练站岗姿态，庄重地行一个军礼，简直忙个不停。最后，他端起了冲锋枪，英武地走上了哨位。作品的艺术点子很是出人意料：非常巧妙地设计了一个中央虚空的大"镜框"，让另外一个表演者与小战士做出完全对等的反向动作，人们在舞台上只看见那个小战士的"镜中人"，双人舞动作如此协调一致，人们几乎难以捉摸其中的"破绽"。只有当作品表演的最

[48]参见李承祥《〈天鹅湖〉中国首演五十周年感言》，见广州芭蕾舞团编《芭蕾》，2008年第6期。

后双人舞从"镜子"中穿壁而过时，观众才恍然大悟，出人意料而又在情理之中的视觉效果，给人审美上的很大满足。这是

《不朽的战士》 中国人民解放军总政治部歌舞团1959年首演 总政歌舞团资料室供稿

一个凸现舞台艺术虚拟性表演之美妙和生活情趣完美结合的作品，以部队生活中整理军容风纪的典型细节作为结构艺术的起点，用生动之舞刻画了鲜明的人物形象。作品演出时往往获得观众巨大的共鸣，掌声雷动。

《不朽的战士》，1959年总政歌舞团创作首演。编导：张文明、薛天、朱东林。作曲：陆原。这是一个深入中国人民志愿军部队前线生活的创作，"在抗美援朝斗争艰苦的年代里，我团曾两次赴朝进行慰问演出，志愿军的无数英雄模范人物的生动事迹，深深地感动和教育了我们。……在志愿军的连队里，群众性的舞蹈活动是极其普遍的，几乎每个战士都会跳舞，每师每团都有战士业余演出队。部队的政治机关相当重视群众的文艺活动，在撤军工作中，领导上曾号召每个战士学会几个舞蹈，如朝鲜的'鹰峰谣'，'友谊舞'等，舞蹈在向朝鲜人民告别的活动中起了不小的作用。部队群众性舞蹈活动的开展，给战士业余演出队的舞蹈创作提供了良好的条件。同样，战士业余演出队的舞蹈作品的产生又给专业舞蹈工作者的

创作以足够的营养。《不朽的战士》的创作就在这样的基础上完成了作品的初稿"。[49]作品成功地运用了中国古典舞的动作风格，并适当地吸取了山东民间舞的动作，突出了古典舞所具有的阳刚之美，表现了英雄黄继光从战前准备到最后牺牲的简略过程，用传统戏曲风格的动作和全新发展出来的技巧，将英雄的内心激情鲜明地表达出来。这个作品的表演者武文夫古典舞的根底非常扎实，其表演动作能够做得高、飘、轻、帅，很受欢迎。该作被称作是"50年代最优秀、最有代表性的，反映部队生活的舞蹈作品之一。它的成功

《飞夺泸定桥》 成都军区战旗歌舞团1959年首演

与编导尊重民族传统艺术，重视深入生活，满腔热情地讴歌部队的英雄人物，并着力追求舞蹈的表现特征的努力是分不开的"。[50]

《飞夺泸定桥》，1959年成都军区战旗歌舞团创作首演。编导：邓代琨、张跃堂等。作曲：匀平、胡胆等。后经空政歌

———————————————

[49]文化部艺术局、中国艺术研究院舞蹈研究所编《舞蹈舞剧创作经验文集》，人民音乐出版社1985年版，第132页。
[50]吴晓邦主编《当代中国舞蹈》，当代中国出版社1993年版，第184页。

舞团孟兆祥、胡大德等集体改编。1964年被完整地保留在大型音乐舞蹈史诗《东方红》中。该作品的编导从古典戏曲经典剧目《秋江》的表演方式中受到启发，采用一根巨大的绳索横穿过舞台，突出了"天险"的难渡。然后运用各种古典舞动作和生活动作，如串翻身、腾空偏腿、连续的扎头旋子、排小翻等技巧，揭示了红军战士勇闯生死关，为人民和祖国而奋勇牺牲的伟大精神。

另外，还有不少部队歌舞团创作的作品，很难用"古典舞"来概括。它们大多是在生活特别是战士的训练生活中诞生的。其动作来自训练中的摸爬滚打或军人才有的万丈豪气。但它们在表演方面讲究"精、气、神"，动作造型性强，又从武术中吸取了很重要的表演方法，所以在某些方面也与中国古典舞有着美学上的联系。《野营路上》，1964年北京军区战友歌舞团创作首演。编导：顾晓舟、梁文绾。作曲：王竹林。作品用精炼和舞蹈节奏化了的行军步伐作整个作品的基础，突出地塑造了静若处子、动如脱兔的军人形象。其中的潇洒气质很为人称道。军人的气质，军人的生活，军人的理想，军人的浪漫，是那一时期部队创作的巨大源泉。革命和浪漫，光荣和梦想，是部队舞蹈创作的大主题。类似的作品还有1962年总政歌舞团张文明、王志刚、朱东林创作的小型舞剧《狼牙山五壮士》，编导大胆创

《夜练》 广州军区战士歌舞团1964年首演

新，用五人舞的形式，由刘英、杨家政、武文夫等极为优秀的演员表演，反映了抗日战争的惨烈和我军战士的大无畏精神。作品中专门设计了小战士眼睛被炮火击瞎，仍然手抚红旗憧憬胜利的动人情节，演出后好评如潮。其创作的成功对于"情节舞"有积极推进作用。

《丰收歌》，女子群舞。编导：黄素嘉、李玉兰。作曲：朱南溪、张慕鲁。中国人民解放军南京军区前线歌舞团1964年首演。该作品也是大型音乐舞蹈史诗《东方红》里引人注目的一个片断。1964年获全军第三届文艺会演优秀创作奖及演出奖，被收入专门记录全军文艺会演的舞台艺术影片《东风万里》中。该作品富于鲜明的时代性，因此曾三次被扩大为数百人的大型集体舞蹈在天安门前表演，它也曾被许多文艺院团甚至一些外国舞蹈团队学演，流传国内外，影响非常广泛，是我国60年代最优秀的女子舞蹈作品之一。

江南的万顷良田，又迎来了一个丰收年。一群姑娘们来到丰收的田野上，不禁喜上眉梢。她们愉快地收割着，不时挺起腰身来，擦一把头上的汗水，露出欣喜的笑脸。随着音乐的转换，劳动间小小的休息带给姑娘们一丝放松，她们放开歌喉，赞颂着生活的美满："粮食赛金山，感到心里甜……"抢割麦子的劳动竞赛开始了！麦田里麦浪翻滚，姑娘们你追我赶，歌声愈快，动作愈快，心情愈爽，年轻的劳动者的身躯与麦浪的起伏交织错落，舞台上映照出灿烂的天空，灿烂的太阳。

《丰收歌》，是整个50年代表现丰收喜悦的最成功的作品之一，甚至到了一谈

《丰收歌》中国人民解放军南京军区前线歌舞团1964年首演

到丰收之舞，就会被人们提到的程度。之所以如此，首先是因为它非常耐看。欣赏它时，无论你是否熟悉农村生活，都会被作品的热烈情感所感动。该作品最值得赞赏的地方，也即它最有艺术欣赏价值的地方，是创造了一种"熟悉的陌生"。为什么这样说？劳动生活是观众们所熟悉的，收割麦子更是人们熟悉的。然而舞蹈编导以江南民间舞"泰兴花鼓"中的动作为基础，极其巧妙地运用了日常生活里最普通的毛巾作为道具，创造了多变而又统一的艺术形象：它可以表现麦浪，可以表现挥汗如雨的劳作姿态，摇身一变，居然还可以模仿劳动中的小推车和丰收的担子！舞蹈的热烈情感是通过快速的舞姿变化外化出来的，劳动者之间的竞赛，给舞蹈作品的高潮处理提供了先决性的条件，使《丰收歌》成为一首激情之歌、理想之歌、劳动之歌、青春之歌。中国是一个农业大国，丰收，在中国人的情感深处具有相当重要的地位。《丰收歌》就这样轻轻地拨动了中国人的心弦。那热火朝天的劳动场面和瞬间万变的翻滚麦浪，在任何一次演

出中都收到极为出众的演出效果，昭示了中国民间舞蹈终于从乡间小路堂而皇之地进入了主流剧场艺术的大殿堂。

编导黄素嘉，1936年生于四川崇州市，1949年5月参加中国人民解放军第三野战军三十四军文工团任舞蹈演员。1954年入总政治部第一期舞训班学习。先后参加了大型音乐舞蹈史诗《东方红》和《中国革命之歌》的创作、排练，并在舞台艺术纪录片拍摄工作中发挥重要作用。其主要作品有《丰收歌》、《水乡送粮》、《春回大地》、《咏梅》、《春雨》、《采藕》、《富春江》、《采菱曲》和舞剧《金凤凰》等。黄素嘉有鲜明的个人创作风格，她擅长在民族民间舞蹈素材中挖掘典型的动律，并将之与江南水乡妇女形象相结合，作品往往富于优美的抒情性格，诗情浓郁，并且善于创造道具的多变活用，具有鲜明的时代感和浓郁的生活气息。

《洗衣歌》，1964年西藏军区歌舞团首演。编导：李俊琛。作曲：罗念一。舞蹈表现了一位部队的炊事班长到河边帮

《洗衣歌》西藏军区歌舞团1964年首演

助战友洗衣服，被一群背水的藏族姑娘发现。姑娘们为了表达心中对亲人解放军的感激和崇敬，一定要帮班长洗衣服。小卓嘎装作生了病，骗走了班长，大家高兴地帮班长洗起衣服来。班长发现了姑娘们善意的"诡计"，面对姑娘们的热情却无可奈何，于是挑起了姑娘们装满的水桶，给她们善意的回报。这个作品能够以小见大地反映出藏族地区军民之间深厚的感情，进而反映了西藏社会翻天覆地的变化。从创作的角度说，该作品能够将日常生活动作和藏族舞蹈的传统风格动作巧妙地结合起来，姑娘们用脚踩着洗衣服的动作和藏族踢踏舞被天衣无缝地设计在一个舞蹈段落里，既富有生活的情趣，又造成了整个作品的高潮，形象地、准确地表达了作品的内涵。

《三千里江山》，1964年沈阳军区前进歌舞团创作演出。编导：王曼力、黄少淑。作曲：吕清冬。这个作品是根据柳青同名油画创作，表现了抗美援朝中朝鲜族妇女支援前线的情形。50年代初期冰天雪地的朝鲜战场上，一位朝鲜族的母亲背着婴儿，率领一群姑娘向志愿军阵地上运

送物资。她们一个个头顶着木箱，顶着风雪严寒，机智地躲避敌人的空袭，最终到达了目的地。在朝鲜战场上深入生活慰问演出、采风学习了七年多的编导王曼力、黄少淑对于作品的主题给予诗意的阐述："头上一抹战争的乌云，脚下密布着累累的弹坑，你看那冰峰雪谷之间，一群白衣白裙的朝鲜妇女头顶弹药箱，疾行在漫天风雪之中。尽管她们的脸上映着火光，身上染满烟尘，眼里却闪着灼人的光辉：那是对祖国未来的憧憬，对锦绣江山的眷恋，对亲人志愿军的情谊，对侵略者的仇恨。她们迎着呼啸的子弹，在燃烧着烽火的路上前进！前进！"这个作品把朝鲜族妇女内心细腻、深刻的感情和自然环境中的严酷做了鲜明的对比，成功地塑造了爱恨鲜明、刚柔相济的朝鲜族母亲形象。母亲身上的婴儿，既点明了母亲的身份，又在残酷的环境中巧妙地交代了母亲行为的动机：为了和平的生活早日到来，为了孩子生活得更加美好。作品采用三段体的结构方式，中间的抒情万般，让妇女们在战

《三千里江山》沈阳军区前进歌舞团1964年首演

斗的间隙里松弛下来，进而憧憬着幸福生活，很富有诗意。这样的结构使得作品跌宕起伏，人物形象更具有生动的表现力。王曼力等编导总结说："回顾舞蹈《三千里江山》的创作排演过程，如果有点滴可总结的话，我们深感：贵在与朝鲜人民深厚的战斗友谊，贵在沸腾的战地生活，贵在同名油画的启示。正是：心中诗，诗入画，画传情。"[51]

《艰苦岁月》 广州军区战士歌舞团首演

双人舞《艰苦岁月》是60年代初期问世的很有名气的双人舞，也是那一时期里比较少见的男子双人舞。广州军区战士歌舞团首演。编导：周醒、彭尔立。表演者：廖骏翔、朱国琳。作品采用三段体式结构，刻画了长征路上老战士与新战士互相鼓励、共渡难关的情形，揭示了人民军队团结一心的盛况。舞蹈分为三段："艰苦行军"、"憧憬未来"、"走向胜利"。舞蹈语汇包含了中国古典舞、芭蕾舞动作和一些从生活中提炼的造型，很形象地塑造了艰苦岁月里人与人之间相互支

持的高贵品质。作品里老战士吹响横笛鼓舞小战士的细节，几乎可以看作是神来之笔，把整个艰苦岁月点染得格外壮丽。

《行军路上》，北京军区战友歌舞团1964年首演。编导：梁义绾、顾晓舟。作曲：王竹林。作词：吴洪源。舞美设计：胡良士、王复先。主要演员：吴金铎、孙加保。作品描绘一支解放军连队在行军途中严格训练的军旅生活。指战员们泅渡激流、攀登险峰、冲锋陷阵，无所畏惧，勇往直前。作品特别用了一定篇幅刻画连队指挥员、炊事员（兼任行军鼓动员）、新战士等典型人物形象，突破了一般情绪性大群舞的局限，将人物的具体情感和行动细节用群体士兵的舞段加以陪衬和烘托。同时，作为对比性的情节，作品在"战斗"之余穿插了官兵同乐的生活场面，形成了艺术节奏上的张弛有度，也更好地表现了我军步调一致、苦练本领的坚强意志。该作品在1964年第三届全军文艺会演中获优秀创作奖和表演一等奖，被誉为"迈开部队舞蹈创作的新步伐"。由于对该作品极其广泛的好评和全国范围内的学演热潮，八一电影制片厂为其拍过彩色舞台电影艺术片，人民文学出版社则少有地出版了作品专集，足以说明《行军路上》是一个军旅舞蹈的精品。

纵观从1954到1965年间的部队舞蹈发展历程，我们注意到"文艺会演"的方式对部队舞蹈发展起到了极大的推动作用。1959年举行的第二届全军文艺会演，乘着新中国成立十周年的东风，掀起了第一个部队舞蹈发展的高潮。据统计，第二届全军文艺会演共有37个代表队，包括21个专业文工团和16个业余文艺演出队，来自海防前哨、祖国边疆等四面八方

《丰收歌》 南京军区前线歌舞团演出

的演员5600多人参加演出。会演共演出了288场，包括歌剧、舞剧、话剧、歌曲、舞蹈、曲艺、杂技、军乐等各类节目408个，其中舞蹈节目（包括舞剧、舞蹈、歌舞）114个，63个来自专业团体，51个来自业余演出队。共有40个作品被评为优秀舞蹈（剧）。"与第一届全军文艺会演相比，此次会演的整体水平有了大幅提升，编导、表演水平提高显著，题材与形式多样，舞蹈具有更加浓郁的民族、地域特色，融入了较有难度的舞蹈技巧"，而五年之后，即1964年4月，第三届全军文艺会演举行，共有18个专业文艺代表队参加，共演出了35台晚会，388个音乐、舞蹈、曲艺、杂技节目。获奖节目165个，获奖个人736位，"5月8日，刘少奇、周恩来、朱德、邓小平等党和国家领导人接见参加会演的全体人员并观看了汇报演出。……一系列获奖作品几乎代表了当时中国舞蹈发展的最高水平"[52]，而《丰收歌》、《艰苦岁月》、《三千里江山》和《洗衣歌》等经典的舞蹈作品正是这一历史时期的杰作。

从另一个角度看，20世纪50至60年代

[51]王曼力、黄少淑《心中诗，诗入画，画传情》，见文化部艺术局、中国艺术研究院舞蹈研究所编《舞蹈舞剧创作经验文集》，人民音乐出版社1985年版，第195页。

[52]参见刘敏主编《中国人民解放军舞蹈史》，解放军文艺出版社2011年版，第169、199页。

中期，中国古典舞处在学习戏曲精华而自我孕育和创造体系的阶段，以《飞天》、《春江花月夜》等为代表；中国舞台民间舞尚在从原生形态向舞台艺术探索转变，以《鄂尔多斯舞》、《草笠舞》等为代表；中国芭蕾舞还在学习外国阶段，成熟的小型节目比较少见，以《天鹅湖》的学演为代表。上述三种形态的舞蹈，都是以特定语言风格作为"舞种"标志出现的，都是一个时代的最新收获，可以称作"三足鼎立"。我们所说的"四门开泰"中，唯有部队舞蹈，不是以具体的动作语言规范"舞种"风格，而是采取多种语言元素，广泛吸收古典舞、民间舞等艺术精神，以现实生活为创作源泉，可以称作"一花怒放"。

因此，在20世纪历史轨道上前行的中国当代舞蹈，形成了"三足鼎立"加"一花怒放"的总体格局，是为"四门开泰"。这一格局，从根本上影响了直至今天的舞蹈大趋势。

部队舞蹈创作和表演，在整个50年代里已经显示了其独特的艺术风格和前进力量。这一点，不仅在小型作品里得到了充分表现，而且在舞剧艺术创作领域里显得更加突出。因此，我们将在舞剧的论述里做进一步描述。

第四节
舞剧奠基（1949-1964）

中国当代舞剧艺术的发展，在度过了新中国成立后第一个五年的初创之后，进入了一个艺术真正奠基的阶段。

一、小型舞剧的兴起

首演于1954年初的小舞剧《旗》是艺术上更为成熟的一个作品。全剧情节集中，表现朝鲜战场上朝鲜族老乡们在一个老大娘的带领下为浴血奋战的中国人民解放军送去了一面新锦旗，而老的锦旗已经弹痕累累；战士们见新旗战斗激情倍增，老大娘则在万千思绪中尽情抒发感激之情。该剧由于比较注意克服单纯堆砌生活事件的弊病，发挥舞蹈的抒情作用，而且采用了朝鲜民间舞作为主要动律，在动人的舞动中造成舞剧的高潮，所以赢得了广泛的好评。

随着"三足鼎立"之中国古典舞的确立，古典舞剧也开始了初步的创作尝试。《盗仙草》等先后问世，被中国舞剧史研究学者傅兆先先生称作古典舞舞剧的"头三脚"。

《盗仙草》，1954年由中央实验歌剧院舞剧团首演。编导：郑宝云、张春华。作曲：梁克祥。1957年由王萍、傅兆先修改复排。该剧取材于著名的传统戏曲故事《白蛇传》，表现白娘子为救许仙来到仙山，欲求灵芝仙草。鹿童和鹤童与她反复打斗，几乎将她置于死地。南极仙翁及时制止了鹿、鹤二仙，问明缘由，感其情真意切，将灵芝仙草赠送，白娘子感恩而去。小舞剧被称作中央实验歌剧院舞剧创作的"头三脚"之一。该剧从最初的创作开始就向往着舞剧的最终成型，但是由于缺少经验，而选择了小舞剧的形式，参考了许多版本的白蛇故事之表演方法，着重于白娘子盗仙草过程里的搏击场面，从而给舞蹈设计留下了较大的空间。值得注意的时，编导们为了追求舞蹈化的白娘子形象，甚至吸收了某些芭蕾舞的动作技巧，这大概可以看作是中国古典舞与芭蕾舞动作相互结合的最早尝试。虽然不成功，却有一定启示性。该剧1960年发展为大型舞剧《雷峰塔》。

《盗仙草》中央实验歌剧院舞剧团1954年首演

《刘海戏蟾》中央实验歌剧院舞剧团1956年首演

《刘海戏蟾》，1956年由中央实验歌剧院舞剧团首演。编导：王萍、傅兆先。作曲：石坡。该剧表现了樵夫刘海与金蝉仙子互相爱慕，与野狼搏斗，赶走恶魔，同归家园的神话故事。

上述两个小型舞剧都努力采用舞蹈塑造人物形象，创新意识鲜明，人物性格和气质从中国戏曲表演中吸取了丰富的营养。但是由于是初创时期的小型舞剧，被认为在人物情感表达上尚有不足之处。

《东郭先生》 北京舞蹈学校1956年首演

小舞剧《东郭先生》，1956年由北京舞蹈学校首演。编导：栗承廉。根据中国古代的著名寓言故事改编。该剧主要从戏曲舞蹈的语言体系中提取动作元素，塑造了东郭先生、猎人、狼等三个不同的艺术形象，表现了东郭先生迂腐地救助那饥寒交迫的狼，最后狼暴露了自己的生命凶恶本性，反害东郭。舞剧通过东郭先生的行为，善意地讽刺了东郭先生爱憎不分、助纣为虐的书呆子气。作为一种对比性的形象，舞剧更塑造了一个勇敢助人的猎人形象，表现了他心明眼亮、爱憎分明、敢于消灭害人虫的性格。这个作品在古代寓言中提炼出富于舞蹈性的情节和画面，同时抓住了人物性格之间的对比，强化了人物的塑造。在动作语言的使用上，《东郭先生》也是有成绩的。它在运用中国古典

舞蹈身韵的步伐、动律等方面，特别是在塑造完整的舞蹈人物方面，已经取得了引人注目的成绩。例如，为了更好地塑造拟人化的"狼"的形象，该剧把古典舞的动作韵律与生活常态相结合，大胆地从狼的自然行为中提取了某些形态，夸张成形，很有说服力地表现了善恶之争。该舞剧中的猎人形象源自京剧中的武生形象，而东郭的形象则较好地运用了老生的做派和内蕴。这出舞剧是中国当代舞蹈历史上从20世纪50年代一直演到今天的少有的剧目之一。

《梁山伯与祝英台》 中央歌剧舞剧院1962年首演

小舞剧《梁山伯与祝英台》，1962年由中央歌剧舞剧院首演。编导：赵青、刘德康。音乐根据何占豪、陈钢同名小提琴协奏曲改编。作品根据音乐所提供的"草桥结拜"、"英台抗婚"、"撞坟化蝶"三个大段落，将舞剧编为三场。第一场表现二人无所猜忌，同窗共读，而英台已经心生爱慕。第二场表现祝英台身还女儿装，梁山伯情发心中，二人双双坠入情网。但是，好景不长，封建势力的压迫随即到来。二人抵抗再三，却无奈最终分离。第三场在激情喷射的音乐中表达梁山

伯殉情而亡，祝英台头撞坟墓，二人同赴黄泉。这时，彩蝶飞起，天地间因圣洁之爱而美好光明。该舞剧充分利用了音乐原作所提供的动机和旋律，在戏曲式的、交代故事情节式表演动作中加入了不少抒情性动作，使得整个表演更加流畅，更加富有律动感。在舞中，"点步翻身"、"小蹦子"等技巧和人物内心较好地结合在一起，既清晰地说明了情节的发展变化，又超脱了原来戏曲的束缚，是难能可贵的一次古典舞探索。该作也被认为是较早地探索乐章式舞剧结构方法的作品，在探索舞剧自身发展规律方面具有一定的突破和创造性。

二、大型民族舞剧的初盛

50年代末至60年代中期，中国当代舞剧的收获是巨大的。作为民族舞剧的标志性作品，《宝莲灯》引人注目。因为，它的问世象征着中国现当代大型舞剧创作进入了一个全新的阶段。

《宝莲灯》是北京舞蹈学校编导班学生的毕业实习作品。1957年创作，由中央实验歌剧院舞剧团首演。编导：李仲林、黄伯寿。他们在创作过程中得到了苏联专家查普林和著名京剧艺术家李少春的悉心指教，可以说是中国传统戏曲艺术和西洋芭蕾舞剧艺术共同孕育的产儿。

在中国的西部地区，有一座身形峻峭的山峰，名叫华山，古人在《水经注》中称颂它说："其高五千仞，削成而四方，远而望之，又若花状。"如果能从高空俯瞰华山，它的五座山峰像是五朵冰清玉洁的莲花。关于华山，不知有多少古代的神

舞剧《宝莲灯》演出节目单　　　　《宝莲灯》中央实验歌剧院舞剧团1957年首演　　　　神台上的三圣母（赵青）端庄典雅（《宝莲灯》）

秘传说，其中之一，就是沉香救母的故事。在中国京剧、汉剧、徽剧、川剧、秦腔等剧种里都有沉香华山救母的剧目。也许正是在如此丰厚的文化基础之上，中国当代舞剧的第一部成功之作即是《宝莲灯》。

舞剧讲述的是在华山西岳庙前，书生刘彦昌与三圣母一见钟情，结为夫妻，并生下了儿子沉香。三圣母的兄长二郎神为维护天神的法规，带着哮天犬来大战三圣母，却被妹妹打败，因为三圣母拥有法力无边的宝莲灯。沉香百日的庆典之上，二郎神用计策蒙蔽了三圣母，劫掠了宝莲灯，掳走了三圣母，将其压在华山之下。数年以后，孩子成人，师从霹雳大仙得到全身的武艺。他带着霹雳大仙授赠的宝剑，前往华山救母。一路上，沉香出生入死，艰苦卓绝，终于战胜了二郎神和哮天犬，夺回了宝莲灯，剑劈华山，救出母亲，合家团聚。

这部舞剧虽然像那个时期的许多作品一样，从传统戏曲艺术的营养中得到了极大的帮助，但是如果把《宝莲灯》与戏曲、曲艺等其他艺术种类的同名故事和作品作一个比较的话，就可以看出它在舞剧史上有着自己独特的作用和地位。

首先，它从新时代的舞蹈艺术的特征出发，设计了性格鲜明的舞蹈形象。传统的同类题材作品里，要么刘彦昌是个多少有些言辞轻浮的文人，被三圣母追打而最终两人交好，要么三圣母是利用自己的法术逼迫文弱书生刘彦昌与自己成亲，才最后演绎出了那许多故事。新的舞剧中，刘彦昌和三圣母都是光明的执着追求者，他们以相爱的力量最终战胜了天庭的条规，因此具有鲜明的反封建思想的意义。

其次，为了塑造鲜明的人物形象，它设计了一个较好的戏剧结构。传统戏曲故事里，为了让事情曲折动人，情节多有枝蔓，人物众多，颇有好事多磨、人间奇梦的感觉。舞剧分六场，在集体舞、大群舞、双人舞的不同层次上，在富于生活气息的场面里，在紧张的矛盾冲突里，集中塑造了三圣母、刘彦昌、二郎神等舞蹈形象。这种结构方式，无疑受到了芭蕾舞剧的影响。也是从此开始，中国舞剧学到并形成了自己独特的结构模式：在大群舞中交代时代的、生活的背景，主要在双人舞里刻画人物。

再次，它在中国舞剧史上第一个把中国民间舞、戏曲表演舞蹈和某些西洋舞剧的创作观念较好地组合在一个舞台之上。一直比较受人夸奖的第二场"众乡亲庆祝沉香百日"中，编导运用了中国民间舞的"假面舞"、"扇子舞"、"手绢舞"、"霸王鞭"等素材，有着浓厚的民间风俗气息和乡村土风。在此，我们能见到芭蕾舞剧创作中利用民间舞烘托戏剧气氛的艺术方法。第三场霹雳大仙为考验沉香的毅力，将龙头手杖化作一条巨龙，沉香与巨龙殊死搏斗，腰斩巨龙，结果得到一把劈山之斧。这里，龙之舞也取自民间舞蹈，体现了创作者的如下创意："这段舞借鉴民间龙灯舞的形式，配合灯光、效果、纱幕、音响等艺术手段，造成沉香斗神龙的

神气色彩，使观众感到惊心动魄，不但扩展了舞台空间，而且表现了沉香不畏强暴的性格……"[53]

赵青在《宝莲灯》中出色的艺术再创作，为她奠定了中国舞剧发展史上的地位。她是一级演员，出生于上海，原籍山东肥城。受其父亲赵丹的培养教育，幼年时曾参加电影《梅娘曲》、《芳草天涯》的拍摄。1951年考入中央戏剧学院舞蹈团。1953年成为中央歌舞团建团后第一批演员。因有良好表演才华而在1954年被选送入北京舞蹈学校学习。在学习期间由于演出《天鹅湖》第三幕中的"西班牙舞"而崭露头角。1956年毕业，入中央实验歌剧院任舞剧演员，随后因在舞剧《宝莲灯》中担任三圣母而一举享誉舞坛。曾在《小刀会》中扮演周秀英。主演的代表作有双人舞《梁祝》、舞剧《八女颂》、《刚果河在怒吼》。曾经参加编导并演出小舞剧《刑场婚礼》、大型舞剧《刑场婚礼》。1982、1987年先后两次举行个人作品晚会。从艺三十多年来，她以极端的敬业精神刻苦钻研舞蹈艺术表演，在舞剧艺术的表演中，先后创作了三圣母、祝英台、胡秀芝等一系列生动鲜明的艺术形象，为中国舞剧表演事业奉献了自己的艺术才华。

赵青的表演艺术才华是多方面的。她在创造极富古典文化意蕴的艺术形象之外，还创造了不同时代、不同性格的人物，如林黛玉（《黛玉焚稿》）、虎妞（《骆驼祥子》）等。当然，她善于将戏

[53]黄伯寿《回忆舞剧〈宝莲灯〉的创作过程》，见文化部艺术局、中国艺术研究院舞蹈研究所编《舞蹈舞剧创作经验文集》，人民音乐出版社1985年版，第58页。

剧化的人物情绪与具有细腻表现力的舞蹈动作结合起来，准确地塑造出一个个人间本无而又生动的舞蹈人物，她被称作活在百姓心中的"三圣母"。

舞剧《宝莲灯》的创作成功，得到了许多好评，更重要的是，正像中国舞剧史研究家们所指出的那样，它"树立了我国古典民族舞剧一种比较完整的样式"。在它之后，以中国传统文化的深厚蕴藏感为基础，围绕着汉族、少数民族的古代传说和故事，到1979年间，有将近二十部大大小小的舞剧问世。其中，特别值得记录的是1959年。1959年，是中国舞剧创作和演出的丰收之年，是中国舞剧艺术在探寻舞蹈戏剧相结合之规律上做出重大贡献的一年，是中国舞剧艺术走向辉煌的最重要的、脚步扎实而成绩突出的奠基之年，也就是新中国成立整整十年之后，中国舞剧拥有了自己的代表性作品。当然，这一点与苏联专家帮助下所创作出来的《鱼美人》密切相关。在中国当代舞剧史上，《鱼美人》具有特殊的意义。

《鱼美人》，1959年由北京舞蹈学校附设第二届编导训练班集体创作并首演。总编导：俄罗斯功勋演员彼·安·古雪夫。编剧：李承祥、王世琦。编导：栗承廉、李承祥、王世琦及编导班全体学员。作曲：吴祖强、杜鸣心。舞美设计：齐牧冬、李克瑜、张静一。

作为北京舞蹈学校第二届编导班学生的毕业献礼作品，他们把鱼美人的故事编排得令人赏心悦目……

大海的公主鱼美人早已耐不住寂寞的生活，她悄悄爱上了勤劳勇敢的猎人。然而，阴险的山妖却对鱼美人垂涎巳久，寻机要劫掠她。猎人发现

《鱼美人》北京舞蹈学校1959年首演 陈伦摄

《鱼美人·婚礼舞》

《鱼美人·珊瑚舞》6个女演员构成的一个特殊形象，至今仍旧活跃于当代舞台

了山妖的诡计，用箭射伤并赶走了山妖，猎人和鱼美人一见钟情，相亲相爱。

山妖不甘心失败，施行魔法，把鱼美人坠向海底，猎人勇入海底，救醒了鱼美人，也见到了充满宝藏的海底世界。猎人谢绝了海底水族们和海王的盛情邀请，携鱼美人返回地面，举行隆重婚礼。

正在人们欢庆婚礼之际，山妖再次施展魔法，趁乱将鱼美人抢进了

山洞。阴森森的山洞里，山妖向鱼美人施加压力，逼迫她与自己结成一段妖孽般的姻缘，遭到鱼美人的坚决拒绝。猎人不顾千难万险，在七个人参小矮人的帮助之下，闯进了大森林，抵挡住了蛇妖的诱惑，战胜了各种妖魔鬼怪，最后斩除了山妖，救出了鱼美人，人间天上光照万丈……

舞剧《鱼美人》比起《宝莲灯》来，更具有舞蹈艺术的风格性和形象性。《宝莲灯》的创作中所留有的戏曲动作痕迹在《鱼美人》里已明显地减少，人物的抒情性、舞动的流畅性、结构的舞剧化都成为该剧值得骄傲的地方。舞剧的音乐创作紧扣舞蹈人物的性格，旋律优美、动听，演出后得到许多好评。特别是因为苏联专家古雪夫对芭蕾舞艺术有着深刻的了解，他的编导艺术思想也受到俄罗斯戏剧艺术和芭蕾舞剧编导艺术方法的熏陶，所以，在《鱼美人》里，中国神话传说的神秘性，结合着世界范围内的故事结构表达出来，十分引人注目。比如，舞剧故事里的救难性的主题，主人公在得到圆满结局之前所必须经历的种种波折，磨难的次数为"3"，助人为乐的小矮人个数为"7"，以及在故事结局时主人公所实现的神与人之间的爱之梦想，都特别具有世界文化的意义。另外，该剧比较明确地借鉴了西洋芭蕾舞剧的结构方法，特别是与浪漫主义的古典芭蕾名剧《天鹅湖》在一些方面有相像之处。也许正是由于这样的原因吧，该剧上演之后，也引起了一场很大的关于民族舞剧要不要保持民族传统风格和维护民族审美习俗的争论，焦点之一，是在民族舞剧的创作中，是否可以随编导之意采用外来的动作语言和编排方

《小刀会》 上海歌剧院舞剧团1959年首演 上海歌剧院供稿

法，民族舞剧是否应有特定的民族思维逻辑等等。

1959年，对于中国舞剧事业在南北方的发展来说，似乎与常例不同。当动人的"鱼美人"在北京拉下她神秘的面纱之时，在南方的上海，一出满是火药味的、以中国近现代革命历史为题材的舞剧同时问世了。这，就是在中国舞剧史上占有重要地位的《小刀会》。

《小刀会》，1959年由上海歌剧院舞剧团首演。编导：张拓、白水、李仲林、舒巧。作曲：商易。该剧以一个真实的、浸润着中国人民近代斗争鲜血也透射着英豪胆气的事件为历史背景创作而成。

19世纪中期，清王朝施行卖国政策，对帝国主义引狼入室，导致了轰轰烈烈的太平天国运动。舞剧大幕一拉开就直截了当地表现了巨大的矛盾冲突力量：起义领袖刘丽川、潘起祥、周秀英等人正秘密运送武器。潘

起祥因怒打美国神甫晏玛泰而被捕入狱，并被清廷处以死刑。

场面转换为行刑的法场，戒备森严，冷风飕飕。小刀会的将士们乔装打扮，潜入法场，不但救出了潘起祥，而且俘虏了上海道台吴健彰，上海城头上飘扬起起义的旗帜，人民群众欢欣万分，跳起了霸王鞭之舞，群情振奋。

然而，吴健彰却趁乱逃离了惩罚，进入了英国驻上海领事馆。他对帝国主义领事奴颜婢膝，签订了丧权辱国的条约，妄图借用帝国主义的力量消灭起义军。刘丽川率领将士向英国领事馆追查逃犯，却遭到拒绝，英国人还以武力相威胁。刘丽川威武不屈，拂袖而去。领事馆里，一方面是杯光交错，灯红酒绿，另一方面却是磨刀霍霍，暗藏杀机。

被围困的上海城里，起义军已经弹尽粮绝，人心却丝毫没有动摇。潘起祥勇于领命，出城去搬救兵。除夕

《小刀会》中刘丽川牺牲前的双人舞

之夜，军民一起欢度节日，周秀英等人操弓练武，英姿飒爽。美国神甫晏玛泰来到城里，先是端上一个盘子，上面是象征高官厚禄的官帽，遭到嘲笑之后，他又端上了一个盘子，上面是潘起祥已遭杀害的物证。起义军拒不投降，晏玛泰灰溜溜出城。周秀英见到心上人遇难，不禁悲愤交加。她面对敌人，恨不能立刻报仇雪恨。

起义军开始了对敌突围。一场激烈的战斗在上海城下将天地染得猩红。刘丽川身先士卒，手刃卖国贼吴健彰，自己也不幸被洋枪击中，壮烈牺牲。周秀英刀劈晏玛泰，带领少数起义军战士突出城去，她高举着已经弹痕累累的大红旗，向阳光照耀的地方顽强走去……

该剧以1853年上海小刀会起义为历史背景，表现了中国人民反帝反封建斗争的壮丽、严酷以及刘丽川、潘起祥、周秀英等人光辉如日的精神风貌。剧中较好地塑造了正反两方面的人物，运用戏曲身段、把子功、武术、江南民间舞蹈、西方华尔兹等表演艺术素材，将大的舞蹈场面、生

动的舞蹈语言与舞剧人物的性格特点结合起来，具有鲜明的民族特色，在50-60年代该剧一直作为民族舞剧创作中的成功者而受到非常广泛的好评。该剧较早地运用舞剧形式直接表现了中国人民的革命斗争生活，开拓了民族舞剧新局面，对于后来的舞剧创作有很大的启迪作用。剧中的《弓舞》曾经荣获第七届世界青年与学生和平友谊联欢节舞蹈比赛金质奖章。

《小刀会》上演两年之后，被拍摄成彩色电影纪录片在全国上映，受到普遍的好评。当上海的舞蹈家们把这部反映中国人民历史生活的舞剧带往欧洲、亚洲一些国家演出时，其鲜明动人的艺术形象也得到了异国他乡人们的理解。1964年，来自日本的松山芭蕾舞团在上海学习了该剧，带回到日本演出，得到了演出世界古典舞剧一样的热烈掌声和鲜花。

直至今天，人们在谈起《小刀会》时，还津津乐道于其中的人物性格，无论是刘丽川、潘起祥、周秀英等正面形象，还是晏玛泰等反面形象，可以说是个个栩栩如生。舞剧中的一些舞蹈片段，如《弓

《小刀会》弓舞造型

舞》，像一首隽永的边塞诗，在许多年间上演，成为中国民族舞剧的保留剧目。

《小刀会》创作的成功带有模式化的性质，这就是《小刀会》在舞剧史上很有意义的贡献。从今天的角度看，这个模式可以归结为舞剧创作的三条原则：

1.明确地运用中国人民熟悉的戏剧性情节来结构一出舞剧，舞剧中的矛盾冲突应该蕴涵着比较丰富的时代、社会生活的内容。著名戏剧表演艺术家欧阳予倩称之为"章回体"式的结构[54]。

2.明确地用独舞、双人舞等舞蹈手段塑造主要人物的舞剧形象，舞剧创作者提出必须在创作中注意塑造人物，在矛盾冲突里展开艺术主题。

3.明确了大型群舞在舞剧中的作用，即舞剧的民族风格、地方色彩和时代精神，都应该通过有鲜明特色的民族民间舞蹈表现出来。舞剧群舞的动作素材直接关系到舞剧的整体风貌。

这三条原则，后两条在艺术审美趣味上受到苏联芭蕾舞剧艺术的影响，而第一条则是当代中国艺术创作的要求使然。这三条原则虽然没有被人一次性地写入经典

[54]傅兆先等《中国舞剧史纲》，《舞蹈艺术》第30辑，文化艺术出版社1990年版，第65页。

广州军区战士歌舞团1959年节目单 舞剧《五朵红云》在列

《五朵红云》中柯英高举双拳造型

《蔓萝花·出嫁前的祝福》贵州省歌舞团1960年首演 罗星芳供稿

理论文章，却在后来的舞剧创作中被长期奉为不变的标准。

在《小刀会》创演成功的同时，广州军区战士歌舞团推出了另外一部影响广泛的舞剧作品《五朵红云》。

《五朵红云》，广州军区战士歌舞团1959年首演。编导：查列、张永枚、周醒、彭尔立。该剧以海南五指山区的民间传说和1943年海南黎族人民为反抗压迫，组织"福安团"进行武装起义，英勇流血斗争的历史事实为依据而创作。故事围绕着海南黎族青年公虎、其妻子柯英和他们天真的儿子等一家人的命运展开。在与国民党地方军队和当地恶霸势力的斗争中，公虎和他的儿子都献出了生命，群众性的反抗组织"福安团"遭到残酷的镇压。舞剧的结尾，柯英历尽艰难险阻，找到了共产党，领来了英雄的"琼崖游击队"，人民得到解放之时，五朵红云从天而降，五面红旗拔地而起，天地之间一片祥和之气。该剧的特点，是在结构上富有民间故事的传奇性色彩，同时又在内容上结合了海南人三四十年代的现实生活。"五指山"、"五朵红云"、"五面红旗"，这一个个"五"的数字，给舞剧染上了神秘的意味。

《五朵红云》很受人称赞的地方是它塑造了柯英这样一个形象，有性格，有情感，丰满而真实。它的双人舞和独舞创作虽然不如《小刀会》那样成功，但它充分发挥了舞剧中舞蹈的艺术作用，把舞剧的情节性因素与舞蹈的舞动因素紧密地融为一体。另外，在采用民间舞时根据剧情适当地改变动作的力度、幅度、速度等因素，创作了"织裙舞"、"篝火舞"、"春米舞"等舞蹈段落，这也是《五朵红云》在艺术上受到高度评价的重要原因。

《五朵红云》的问世，还是一个重要的标志性历史事件，即部队舞剧创作达到了一个前所未有的高度——在第二届全军文艺会演中，一下子涌现了18部舞剧，"此次会演最突出的特点是舞剧有了突破性发展，18部舞剧集中亮相，将用舞蹈语言展现情节、故事的水平推到了一个崭新的高度。其中最著名的舞剧莫过于《五朵红云》，它的出现一度引领了中国舞剧的发展"[55]。

在《小刀会》、《五朵红云》的鼓舞之下，贵州省歌舞团吴保安等人创编的《蔓萝花》（1960年）、西安市歌舞团卫天西等人创作的《秦岭游击队》（1960年）、中国人民解放军总政治部文工团胡果刚等创作的《湘江北去》（1962年）和同年张文明等人创作的《狼牙山》、前线歌舞团徐兵克等创作的《战士的心》（1964年）、中国歌剧舞剧院集体创作的《八女颂》（1964年）等作品，均取材于现实生活中激动人心的事件，构成了中国舞剧创作中的现实主义题材的洪流。

1959年，可谓"中国舞剧年"。因为《鱼美人》、《小刀会》、《五朵红云》问世，震动了整个中国舞坛。这三部作品，其实分别代表了中国古典舞、中国舞台民间舞以及学习芭蕾舞的重大方向。从题材角度分析，我们见到了《鱼美人》等舞剧中的神话，《小刀会》等舞剧中的历史，以及《五朵红云》等舞剧中的现实生活，它们恰成对比性的系列。

舞剧，由于它的容量，它的瑰丽和动

[55]刘敏主编《中国人民解放军舞蹈史》，解放军文艺出版社2011年版，第169页。

人，它的多样的手段，以它的故事性结构和逻辑，开始用较大的力量深入中国文化社会，探寻着中国人心底的秘密。

以上这几部舞剧或舞剧片断，虽然均属中国当代舞蹈艺术初创时期的作品，但是其中也有达到了较高的艺术水平而得到较长时间的流传的。郑宝云、张春华编导的《盗仙草》，无论在当时还是在今天，都可以看作是京剧同名作品舞蹈化的再现。白素贞的故事当然家喻户晓，但是比起戏曲的版本来说，小舞剧里的舞蹈人物是更富于优美动感的。

《红色娘子军》中被捆缚的吴琼花 中央芭蕾舞团供稿

三、大型芭蕾舞剧的经典

中国舞剧从最初的破土萌芽到经典性的芭蕾舞剧《红色娘子军》等问世，经历了整整十五年。不过，以世界舞剧发展历程的速度来看，中国芭蕾舞剧创作取得的成功足以令世界震惊！

《红色娘子军》，芭蕾舞剧。根据同名电影故事改编。编导：李承祥、王锡贤、蒋祖慧。作曲：吴祖强、杜鸣心、戴宏威、施万春、王燕樵。指挥：黄飞立、李华德。吴琼花的扮演者：白淑湘、钟润良、赵汝蘅。洪常青的扮演者：刘庆棠、王国华、孙正廷。娘子军连长扮演者：吴静姝、陈翠珠。小庞扮演者：李新盈、徐华。南霸天扮演者：李承祥、孙学敬。老四扮演者：万琪武、吴坤森。排练者：丁宁、石圣芳。中央歌剧院芭蕾舞团1964年首演于北京。

舞剧的故事发生在20世纪30年代第二次中国国内革命战争期间的海南岛。全剧六场。序曲："满腔仇恨，冲出虎口"，表现大地主南霸天家中的土牢里，关着女奴隶琼花。她因为不堪忍受南霸天的欺压和折磨一次次逃跑，却被一次次抓了回来。但是，琼花还是乘守备人员不备再次逃出了土牢。一场："常青指路，奔向红区"。南霸天带领着爪牙老四追赶琼花，并且将她狠命地毒打在椰林中。大雨将至，南霸天看看已经没有了气息的琼花，以为她已经死亡，就弃之不管地回家避雨去了。中国工农红军娘子军连党代表洪常青化装成一个海外归来的巨商，前往海南岛开展工作。途经椰林时，救起了琼花，指引她前往革命根据地参加了娘子军连。二场："琼花控诉，参加红军"。琼花在红区见到了人民翻身做主人的情形，深受震撼，参加红军。三场："里应外合，夜袭匪巢"。洪常青借南霸天做寿之机，率领琼花打入南霸天府中，执行里应外合、歼灭南匪的计划。不料想琼花在府中见到了

南霸天，新仇旧恨涌上心头，开枪射敌，过早地暴露了身份，打乱了攻击计划，南霸天乘机逃跑。洪常青没收了琼花的枪。四场："党育英雄，军民一家"。在党代表的教育下，琼花明白了"只有解放全人类，才能最后解放自己"的道理。军民一家人，共庆战斗胜利。五场："山口阻击，英勇杀敌"。不久之后，南霸天与国民党部队进犯根据地，娘子军连战士们浴血奋战。在寡不敌众的情况下，洪常青为了掩护部队撤退而身负重伤，被南霸天囚禁。过场："排山倒海，乘胜追击"。六场："踏着烈士的血迹前进！前进！"南霸天劝说洪常青叛变投降，签写悔过书，遭到洪常青大义凛然的斥责。洪常青在敌人面前威武不屈，痛斥恶匪。南霸天恼羞成怒，点燃大榕树下的火堆，洪常青英勇就义。工农红军主力部队节节胜利，终于战胜了敌人，击毙了南霸天。在大榕树前，琼花面对洪常青的遗物，睹物思人，化悲痛为力量，继任娘子军连党代表的职务，决心将革命进行到底，与战友们继续向前进，向前进！

该剧是中国芭蕾舞剧创作中一部享誉中外的力作，问世之初就轰动国际舞坛，半个多世纪以来演出经久不衰。

在谈到该剧创作初衷时，编导李承祥记载说："1963年，北京舞蹈学校实

《红色娘子军》中大义凛然的洪常青

《红色娘子军》中央歌剧院芭蕾舞团1964年首演

验芭蕾舞团演出了芭蕾舞剧《巴黎圣母院》，周总理在观看演出中间对编导蒋祖慧等同志说：'你们可以一边学习排演外国的古典芭蕾舞剧，一边创作一些革命题材的剧目。'1963年年底北京召开了'音乐舞蹈座谈会'，会上提出了'革命化、民族化、群众化'的要求。当时任文化部副部长的林默涵，邀请了一些音乐家和舞蹈家来研究题材，参加会议的有陈锦清、赵沨、胡果刚、游惠海、李承祥、王锡贤等人。林默涵认为我们不熟悉外国的生活，不如创作中国现代题材的剧目，对于创作人员来说，首要的是生活"，于是组成了创作班子赴海南岛深入生活，李承祥任组长，吴祖强、刘庆棠任副组长，成员包括编导王锡贤、蒋祖慧，舞美设计师马运洪，以及准备扮演琼花的白淑湘、钟润良，拟扮演洪常青的王国华和小庞的扮演者李新盈等，"路经广州时，与电影原作者梁信座谈剧本改编，梁信听到编芭蕾舞剧，表示热情支持，还主动写了一个舞剧的提纲供我们参考"。[56]1964年芭蕾舞剧《红色娘子军》演出之后，反响热烈。周

恩来总理指示剧团到人民大会堂小礼堂演出，毛泽东同志看过之后说："革命是成功的，艺术上是好的，方向是对的。"并上台接见全体演员，全体人员欢呼雀跃。[57]

该剧在艺术上的成功，与人物形象的塑造有很大关系。电影艺术能够在二维平面上创造极其真实的形象，舞剧却是一门在三维空间里趋向于虚拟的艺术，因此，能否将电影形象转换成舞蹈形象，几乎就是舞剧成功的关键。《红色娘子军》的确做到了将琼花、洪常青、南霸天等银屏形象升华为真正的舞剧形象。舞剧的主要人物各有自己的特定舞姿造型，如琼花弓步、足尖点地、握拳提筋、回首怒望的形象，鲜明突出地刻画了一个永不屈服的逃跑奴隶的形象。再如洪常青怒斥南霸天的大段独舞，将革命领袖人物那种气吞山河的无畏气概和泰山轰顶不动声色、慷慨赴死的气度营造得分外突出。剧中的老四，是南霸天的狗腿子，但是舞蹈却经过精心编排，野蛮中带着霸气、流气，一出场就很抢眼。就这样，舞剧中的人物，一个个活了起来，刻印在观众的眼中，既有

强烈的真实感，又富于舞蹈艺术的灵动感。《红色娘子军》是芭蕾舞剧，但是充满了中国民族艺术的韵味，这是它非常耐看的主要原因。除去人物设计的特色之外，整个舞剧所获得的好评，与动作语言上的突破也很有关系。一些舞段在演出中常常博得热烈的掌声，"五寸钢刀舞"、"黎族妇女屈辱表演舞"、"万泉河水舞"等，都从中国少数民族的民间舞里吸取了动作营养。另外，该剧在结构上删除了一些电影情节，使得整个舞剧结构紧凑，情节集中，很吸引人的视线，也在一定程度上满足了中国观众"看戏"时的欣赏心理需求。《红色娘子军》还有一些非常经典的舞剧场面值得欣赏，如"万泉河水"之舞，用海南岛日常生活中的斗笠做道具，一对一对地从舞台中央处升起，恰如其分地表现了解放了的海南岛人民对于红军的敬爱之情。再如红军主力部队追击敌人的过场，一队女战士大跳着穿过整个舞台，所有舞者的动作做得整齐一致，大跳在空中的姿态、高度、力度均如一人，令人赞叹不已。这样的场面就是在该剧巡

《红色娘子军》中逃出南府的吴琼花

[56]李承祥《第一部中国特色的芭蕾舞剧》，见《李承祥舞蹈生涯五十年》，中国戏剧出版社2002年版，第27页。

[57]参见白淑湘《幸福的接见》，见《舞蹈》杂志1994年第1期，第2页。

演于芭蕾舞艺术非常发达的欧美国家时，也往往受到高度赞扬。舞剧是综合性很强的艺术，各方面的艺术元素都必须达到一定高度，才能造成完满的效果。《红色娘子军》的舞美、服装、灯光设计也均各具特色。它的音乐创作，在中国舞剧史上也是值得牢记的。剧中琼花的音乐主题，经过精心打磨，既有野性的、流浪的性格特色，也很有生命的力度，是非常富于感染力的旋律，并在此基础上超越了电影。

该剧将西方的芭蕾舞形式与中国近代革命历史生活结合，塑造了吴琼花这个具有强烈反抗精神的女奴隶形象，在400多年的芭蕾舞历史上还是第一次。洪常青、南霸天等人物都个性鲜明。特别是琼花、洪常青等主要人物的舞蹈编排，比较多地吸取了中国古典舞的动作技巧，将芭蕾舞动作的审美经验与中国人的艺术趣味很好地结合在一起，创作出符合人物个性的"中国芭蕾"舞。这一点引起了整个世界芭蕾舞坛的瞩目。全剧有紧张的剧情发展，有完全融合于剧情发展的群舞设计，有效果惊人的舞台美术，有旋律上口而又符合舞剧表现规律的音乐。该剧在整个中国芭蕾舞剧的创作史上占有极为重要的地位。可以说，《红色娘子军》是中国芭蕾舞剧中的一颗璀璨明珠，已经成为中国乃至世界芭蕾舞坛的经典之作。

与《红色娘子军》南北呼应着的，是上海的《白毛女》。

《白毛女》，1965年由上海市舞蹈学校首演。编导：胡蓉蓉、傅艾棣、程代辉、林泱泱。作曲：严金萱。

该剧取材于同名歌剧，共分八场。第一场：反映地主黄世仁年关时

《白毛女》上海市舞蹈学校1965年首演 上海市舞蹈学校供稿

节闯入杨白劳家逼债，并借此强占杨的女儿喜儿。杨白劳反抗中被活活打死。第二场：喜儿在黄家受尽屈辱，在乡亲的帮助下逃出虎口。第三场：喜儿被黄世仁紧追在路上，她机智地躲进了芦苇丛中，造成投河的假象而得以逃过一劫。她在悲愤中上了深山。第四场：喜儿经历春夏秋冬，严寒酷暑，不屈不挠，只盼早日翻身得解放。第五场：八路军解放了喜儿家乡，黄世仁等仓皇逃上了山。第六场：喜儿在山中奶奶庙与仇人黄世仁

等不期而遇，头发全白的她愤怒追打冤家对头，黄世仁等吓得魂魄全失。第七场：喜儿在山洞里与大春再次相见，悲喜交集，山洞外，天亮了。第八场：喜儿与众乡亲们痛斥黄世仁的罪恶，严惩了恶霸。尾声：大春带领八路军小分队奔赴前线，喜儿等一起参加了战斗的行列。

该剧是中国芭蕾舞剧创作中最为成功的作品之一，半个世纪以来久演不衰。

1963年年底，首都音乐舞蹈工作座谈会召开，"革命化、民族化、群众化"的"三化"理论提出，为当时的文艺创作规定了非常明确的方向。在此感召下，当时上海舞校的胡蓉蓉等人主抓小型芭蕾舞剧《白毛女》的创作，参加了第五届"上海之春"的演出。通过试验性的演出之后，1964年10月推出了同名中型芭蕾舞剧。1965年第六届"上海之春"时，大型芭蕾舞剧《白毛女》与广大观众正式见面，备

奶奶庙中仇人相见（《白毛女》）

受好评。

舞剧讲述了在恶霸地主压迫下喜儿由人变成"鬼"，八路军使她从"鬼"变成人的动人故事，再现了惊心动魄的农民翻身斗争。其艺术魅力主要来自以下几个方面。其一，该剧把艺术的笔墨集中在一个普通中国农民的女儿所经历的人生苦难上，这在芭蕾舞艺术创作历史上是具有突破意义的。一般来说，芭蕾舞特别是古典芭蕾舞主要塑造的是仙女、王子、公主的艺术形象，讲述美丽动人的爱情故事。《白毛女》则把喜儿的苦难作为艺术表现的对象。这与传统古典芭蕾舞形成了鲜明对比，带有鲜明的中国特色。其次，喜儿黑发变白、由人变"鬼"的故事，引起观众观赏过程中极大的悬念，非常富于戏剧性，满足了观众看"戏"的巨大心理愿望。舞剧形成于中国当代史中的60年代，很自然地带有那个年代艺术的特点，即政治性主题思想对于全剧的统领。旧社会把人变鬼，新社会使"鬼"还人，这一主题思想通过生动的舞蹈展现出来。剧中的一些经典性舞段，在很广泛的范围内是流传不息的。如喜儿等候爹爹时所跳的"剪窗花舞"，喜儿在深山老林中所跳的"四季转换舞"，大春和喜儿"山洞相认舞"等等，都给观众带来极大的审美享受。《白毛女》是一出芭蕾舞剧，它必须采用芭蕾舞的动作语汇。那么，怎样使其符合中国人的审美心理习惯，则是对舞剧艺术的挑战。创作者们在优美的、富于中国民族风格的音乐旋律下，大量吸收了中国民间舞、古典舞的动作素材，在芭蕾舞的动律里很好地融合了中国人体文化所特有的审美情趣和理想。因此，在演出过程中，不仅很容易得到中国观众的认同，还在世界

《白毛女》节目单

各地的巡回演出中博得外国观众的掌声。它全剧结构合理，惊心动魄的农民翻身斗争与忧郁抒情性的喜儿形象，已经成为人们心中永难磨灭的、色彩鲜艳的艺术丰碑。该剧自上演以来长期盛演不衰，被认为是深得民族文化底蕴的中国式芭蕾舞剧好作品。

从这两部充满民族风格的芭蕾舞剧开始，中国芭蕾学派走上了自己的历史行程。芭蕾舞在西方从创始到初步成型，即从1581年《皇后喜剧芭蕾》在法国宫廷的豪华宴席间问世，到1789年法国著名芭蕾舞编导多贝瓦尔创作芭蕾史上第一部表现平民生活的舞剧《关不住的女儿》在英国首演，其间整整经过了两个世纪！但是，从《天鹅湖》在中国首演到中国芭蕾舞剧《白毛女》、《红色娘子军》的创作成功，其间仅有十年！

《红色娘子军》与《白毛女》的剧情是大家十分熟悉的，我们已经不用在此赘述。但是，将这两部舞剧放在大的历史发展中去观察，特别是从舞蹈创作的角度

《红色娘子军》节目单

做一比较，却是很有启迪之意。首先，《红》《白》两剧，名字中都带着颜色，都讲述了女人受压迫而奋起反抗的故事。其次，两剧都创作于60年代中期，都由文学或戏剧名著改编而成，《红》《白》的女主人公，都曾身陷绝境，一个是苦大仇深的丫鬟，一个是在满心期待美好生活的时候被改变了命运而当了丫鬟。逃跑，强烈的逃跑意识，是她们两人在整个故事里最主要的动作动机。

两出舞剧里都有"洞"的存在。一个是被关押在地洞一般的牢笼，逃跑之后才见到天日，同时在舞剧里不断地走出个人复仇的心底的局限（也可看作是一种"洞"）；另一个是从人的日常生活里逃进了真正的山洞，数年之间，青丝化作了霜，洞中活人变成了鬼，白毛女最后被解救出了暗无天日的山洞，重见光明。

两出戏里，女主人公都有情感的经历，喜儿所盼望的是解放，也是大春的爱

情，吴琼花经历的是对救命恩人的极大的感激之情。然而，与西方传统芭蕾舞剧中的爱情主题至上论不同，在《红》《白》剧中，个人的感情经历都没有成为舞剧的支撑点，在结构上只是一条辅助线，而"翻身道情"才是主题。

两出舞剧都打破了传统西方芭蕾舞剧以神仙、公主、王子等为主人公的惯例，普通中国人，特别是那些受到压迫的"受苦人"，成为舞剧的主角，老百姓及他们的命运变化，上升为决定性的艺术因素。

《红》《白》两剧在艺术手段上都依据中国人的欣赏习惯，实施了对传统芭蕾舞剧的某些突破，如加入了中国民间舞的素材，加进了富于中国音乐风格的旋律和人声伴唱，在足尖舞的形式之中，在芭蕾舞的丰富腿部动作之上，都采用了中国民间舞的上身动作，在舞剧的对打部分里，都运用了一些中国戏曲武打的动作，有的编排得十分引人入胜。

四、音乐舞蹈史诗《东方红》的创造

大型音乐舞蹈史诗《东方红》，1964年9月在北京人民大会堂首演。

这是在党中央的直接领导下，在周恩来总理的亲自指挥下，由中国著名的诗人、音乐家、舞蹈家、舞台艺术家集体创作，3000多名专业和业余音乐舞蹈工作者参加演出的大型作品，是中国现当代舞蹈历史上的一次壮举。

整个演出共分一个序曲和八场表演。序曲由70名女演员组成一个个葵花的造型，天幕上出现了一轮红日初升海面的壮观景象，寓意着葵花向阳、人心向党的深刻涵义。第一场：东方的曙光。包括舞蹈《苦难的年代》、歌舞《北方吹来十月的风》。第二场：星火燎原。包括表演唱《就义歌》、舞蹈《秋收起义》、表演唱《井冈山会师》、歌舞《打土豪、分田地》。第三场：万水千山。包括歌舞《遵义会议的光芒》、舞蹈《飞夺天险》、歌舞《情深谊长》、舞蹈《雪山草地》、歌舞《陕北会师》。第四场：抗日烽火。包括表演唱《救亡进行曲》、《到敌人后方去》、歌舞《游击队》、表演唱《大生产》、歌舞《保卫黄河》。第五场：埋葬蒋家王朝。包括表演唱《团结就是力量》、舞蹈《进军舞》、《百万雄师过大江》、歌舞《欢庆解放》。第六场：中国人民站起来了。包括歌舞《伟大的节日》、《抗美援朝保家卫国》、《百万农奴站起来》。第七场：祖国在前进。包括大合唱《社会主义好》、《我们走在大路上》、

舞蹈《工人舞》、《丰收歌》、《练兵舞》、歌舞《全民皆兵》、大合唱《毛主席，我们心中的太阳》、童声合唱《我们是共产主义接班人》等。第八场：世界在前进。包括大合唱《全世界无产者联合起来》、《全世界人民团结起来》。整个演出中各个场景由诗歌朗诵贯串。

《东方红》，在20世纪60年代的中国当代文艺创作史上占有不可或缺的位置。它在问世之时，以其宏阔壮观震撼了无数观众。《东方红》的欣赏要点，首先在于它是大型音乐舞蹈史诗。历史上，以纯粹歌舞的方式做出一个民族百年斗争的史诗叙述，《东方红》可以说开了历史之先河。整个演出以典型化的创作思路，收纳了中国人民在中国共产党的领导之下从事革命和建设的伟大历程中诸多雄伟壮阔的图景，以歌唱、舞蹈、诗歌朗诵的艺术形式，形象地表达出中华民族奔向民族解放大道的迅疾的身影；它是当时歌舞、音乐、美术、灯光、服装等多种艺术综合演

《东方红》1964年首演于北京人民大会堂

出的成功范例，如同一座活动的巨型艺术雕塑。唯其壮观，唯其巨大，后人几乎难以企及，所以在一定程度上可以说它创造了当时中国文艺演出的极致。《东方红》的另外一个艺术欣赏之点是它在概括地展示历史内容的同时，还自然顺畅地收纳了各个历史时期里经典性的歌和舞，并且在演员阵容上包括了当时最有才华的艺术家。其豪迈磅礴的革命气势和优秀的演出阵容，都使《东方红》成为一个时代艺术天才和大家的集大成者。《东方红》的总指挥是周恩来总理，而当时中国最著名的诗人、音乐家、舞蹈家、舞台艺术家及其他演职人员共3000多名专业和业余音乐舞蹈工作者参加演出，的确是中国现当代舞蹈历史上的一次壮举。它为新中国成立十五周年添上了最辉煌的一笔，也是1959年人民大会堂落成之后中国演出史上的一个奇迹。

大型音乐舞蹈史诗《东方红》创作演出成功，是歌舞事业高度发展的结果。它"以豪迈磅礴的革命气势和雄伟壮阔的图景，形象地概括了中国人民在中国共产党的领导之下从事革命和建设的伟大历程，同时表达出中国人民自力更生，奋发图强，决心战胜一切困难，同全世界人民并肩携手，将革命进行到底的坚强意志"[58]。

现代意义上的都市舞剧艺术，萌发于欧洲16世纪。1581年在法国演出的《皇后喜剧芭蕾》就是单纯表演性芭蕾与戏剧相结合的产物。它的问世，被公认为"宫廷芭蕾"之肇始。相比之下，现代都市剧场意义上的中国舞剧，一般把吴晓邦先生的

[58]王克芬、隆荫培、张世龄主编《20世纪中国舞蹈》，青岛出版社1992年版，第180页。

《罂粟花》（1939年）和《虎爷》（1940年）作为开端。两相比较，中国舞剧比欧洲晚出了三百余年。

不过，以上我们匆匆巡视了中国舞剧以及大型音乐舞蹈史诗从最初奠基、萌发到经典问世之历程后，我们不难发现，中国当代舞剧艺术有着自己独特的精神气质和品相，拥有自己的血脉和根基。这血脉，我们可以从中国舞剧艺术最初的探索者身上找到其来源。一是20世纪40年代吴晓邦的舞剧创作，如《虎爷》、《宝塔与牌坊》等，其中显示了一种源于中国文化的强烈忧患意识和写实精神，又在方法上引进西方结构的现实主义的艺术态度——为人生而舞。二是在同样年代里梁伦的舞剧创作，如《五里亭》、《花轿临门》、《驼子回门》等，其中显示了对中国民间艺术特别是喜剧艺术力量的吸收，换言之，是中国民间传统文化的舞剧呈现。三是在中国传统戏剧文化里找寻艺术营养的阿龙·阿甫夏洛穆夫，他对于中国传统戏剧的舞剧改编让我们至今保持特别的敬意——这或许预示了半个多世纪之后整个西方世界对中国传统戏曲艺术的尊重。这三个人，像是事先商量好的一样，在各自的艺术领域里成为中国舞剧破土而出的三股力量。其后，吴晓邦的学生们在舞剧创作中将这种"文以载道"式的艺术精神化作了舞蹈对社会重大题材的敏锐反映；栗承廉等人在京剧的戏剧结构和动作风格的作用上下了大功夫。以《和平鸽》、《罗盛教》等作品为代表，舞剧艺术创作中的现实主义力量得以体现；以《孔雀变成白头翁》、《召树屯与楠木诺娜》等舞剧为代表的作品，则是中国舞剧艺术中民间艺术力量的体现。

面对如此情景，又有谁能说，中国的舞剧虽然晚出，却不是独得一种上天的垂青呢？这意味着，只要有好的条件，中国的舞剧就一定会有大进步。

第五节
时代舞风

一、群众舞蹈活动的兴盛

群众性的舞蹈创作和演出活动在这一时期里得到了空前的强调，对于后来的整个群众舞蹈活动推动有加。所谓"群众舞蹈"，在特定年代里，是借用了政治学的一种概念，即在官方话语体系中相对于体制内领导层面的官员而言的普通人员，如工人、农民、城市社区的市民、学生、政府各级机关的底层工作人员，等等。

群众舞蹈的兴盛，当然与整个时代的政治语境密切相关。中华人民共和国的成立，"人民翻身得解放"，人民"当家做主"，工农兵成为时代的主角、主人、主人公。因此，从延安时代开始的"为人民服务"的文艺精神，在这个时代自然而然地成为整个文艺工作最重要的方针。人民的"主人公"身份，在"群众舞蹈"的热烈兴起中得到了艺术的呈现，而高涨的人民群众健身热情，对于新生活的热切向往，都需要一个恰当的出口——舞蹈！因为舞蹈的属性里，天生地包含着一种集体主义精神，最适合在一个变化了的时代里表达集体的高浓度的情感状态。

其实，"群众舞蹈"在新中国刚刚成

立之后就已经获得了政府的支持和倡导。1950年4月，"天津市六号门业余艺术团"成立。该团一大特点是成员均为天津海河岸上六号门的搬运工人，他们在建团初期学习扭秧歌、打腰鼓，预示了整个新中国舞蹈发展历史之"群众舞蹈"的开端。

在中国当代舞蹈发展史上，以组织的名义成立，在事业编制体系内，有一种重要的机构，对群众舞蹈发展起到了很大推动作用，那就是"群众艺术馆"，有的地方又称作"群众文化馆"。1953年12月，文化部发布《关于整顿和加强文化馆、站工作的指示》，明确指出：文化馆是政府为开展群众文化工作，活跃群众文化生活设立的事业机构。其工作任务之一是组织和辅导群众业余艺术活动。1953年中央又提出群众文化艺术活动必须遵循"业余、自愿、小型、多样化"的原则。1955年文化部为加强对业余艺术活动的业务指导，学习苏联、匈牙利等国的经验，在北京、浙江两地试建群众艺术馆。实践证明，建立群艺馆这一机构，对加强群众业余艺术活动的指导和研究是十分必要的。1956年2月，文化部向全国发文，号召各省、自治区、直辖市积极筹建群众艺术馆。至年底，群艺馆在全国普遍建立，共31个（主要是省级馆）。1956年10月，中央群艺馆在北京建立，下设舞蹈组，开始对全国群众舞蹈工作进行业务指导。此后，各个省

《劳动赞》清华大学1959年演出

《芦笙双人舞》1959年广西群众文艺会演大会演出

市乃至地区，甚至是县城，都纷纷建立群众艺术馆，群众舞蹈活动在全国范围内有领导、有组织、有计划地向前发展。可以说，群众艺术馆（简称"群艺馆"）的设置，从20世纪50年代开始一直到21世纪的今天，对中国群众文化艺术活动的健康发展，当然也是对群众舞蹈事业的创建，起到了极大的组织、联络、培训、创作、演出的指导作用，功不可没。

在民族舞蹈的初创格局阶段，"群众舞蹈"也进入了飞速发展状态。例如，1955年2月，全国群众业余音乐舞蹈观摩演出会在北京举办。该次大会由文化部、全国总工会、共青团中央、高等教育部、教育部主办。演出分农村、学生、职工三个部分进行。汉、回、蒙古、朝鲜、黎、侗、壮、满8个民族的演员参加了201（一说293）个节目的演出，其中包括农民、民间艺人及专业文艺工作者共356人，学生224人，职工223人，总计800多人。安徽的民间舞剧《刘海戏金蟾》、黑龙江的《小车舞》、浙江的《龙舞》、陕西的《素鼓》、吉林的《东北民间舞》、广西桂北的影调《王三打鸟》和《扁担舞》等作品受到人们的好评。又如1959年1月广西壮族自治区第三届群众文艺创作评比、展览、会演大会在南宁市举行，这个被称作"大会"的展演"进行了16天的时间。

参加这次会演的单位，有桂林、柳州、梧州、玉林、百色、邕宁6个专区，1个南宁市和1个柳州铁路系统共8个代表团，11个兄弟民族，共计1344人。其中有工人、农民、干部、街道居民……各种不同工作性质的代表，也有男女老少各种不同年龄、性别的代表。有60多岁的老大娘，也有五六岁的小姑娘；有70余岁的老艺人，也有四五岁的小演员。所以发动面之广泛，见出了大会提出的'全区性、群众性、业余性'的精神"[59]。在开幕式上，中共广西壮族自治区委员会宣传部部长葛霞同志说："目前广西全区以劳动人民为主体组成的业余剧团和文工团，有12300多个，比1957年增加将近一倍。据60个县的初步统计，参加业余剧团和文工团的有32万多人，参加创作组的有29万多人。这都说明，全区已经形成了劳动人民的文艺大军，成千上万的手脑并用的工农艺术家已经涌现出来。"[60]

群众舞蹈的热潮，除去舞台表演的种类外，更大范围的是自娱自乐之舞，主要以交际舞为主。这一历史阶段主要流行的当然还是"华尔兹"、"探戈"等欧美舞厅舞的"主流"舞种，在全国许多大城市里设有专门的舞会场所，由机关事业单位的工会等组织来执行交际舞教学、传播、开舞会的工作。交际舞盛行，带来了人们之间关系的和谐。有意思的是，中央首长们也非常喜欢跳交际舞，中南海举行舞会，带有神秘色彩，却充满着祥和和温情。空政文工团著名编导、多次参加中

[59]韫韬《生产跃进，歌舞丰收》，《舞蹈》1959年第3期，第10页。
[60]转引自胡克《为生命而舞》，大众文艺出版社2004年版，第14页。

南海舞会的舞蹈家孟兆祥告诉我们："从1961年起，空政歌舞团接受了一项保密的任务——进中南海为中央首长的舞会伴奏伴舞。我党从抗日战争的延安时期起就有周末办舞会的传统，这是革命队伍内部促进社交友谊活动的必需，说明共产党不封建，讲男女平等，对干部的文化生活有较开放的观念。……我是1961年年底开始和团里执行任务的同志们进中南海的。因为舞会中不时要穿插些小节目，我第一次去是为毛主席和其他领导人表演自编的滑稽小品《兄妹升荒》。逗乐的是用京剧唱、做、念、打来表演新秧歌剧，演出效果总是笑声不绝，毛主席也深谙京剧的程式表演，他兴致勃勃地观看后还特意从沙发上站起来和我握了手，这使我异常兴奋激动。要知道能够紧握他老人家的手，在那个时代可是最高的荣誉和最大的幸福了。报纸上曾经刊登一位劳模进京和毛主席握过手后竟几天都不肯洗手的，他要'留'着那双'光荣手'，等回到家里再与其他亲人握手时能'传递'伟大领袖所赐予的'暖感'"；在中南海舞会与首长跳舞，虽然女同志占绝大多数，但是孟兆祥却因为自己的出色表演赢得了首长的喜欢，加入了中南海舞会跳舞的团队——"在中南海参加舞会，让你体验到和中央首长是零距离的一种自豪感。毛主席、朱老总、刘少奇、周总理、陈毅元帅等都是舞会的大主角。来得最早的是朱老总和夫人康克清，接着是国家主席刘少奇与夫人王光美，有时他们还带着孩子们来玩。周总理和陈老总常是前后脚地赴会，可他们俩是从来不见带夫人和家属。这种场合没有上下级关系，没有地位尊卑之别，没有人际间的等差，的确体现了革命队伍内部官兵同乐的平等亲和。中央首长很随便，我们也就不紧张，他们谈笑风生，情态自如，我们也是有说有笑地玩得高兴。除了有时看到总理和陈毅同志交头接耳像是商议什么国事外，其他首长都是不谈公事松弛地在度过周末。面积达二百多平方米的大厅里只有十几对跳舞的人，活动空间很大。当我去请康大姐和王光美同志跳舞时，常常与当代的这几位中国巨人们擦肩而过，有时和毛主席几乎是贴身的距离，我生怕带人转圈时碰撞了他老人家，咱能拥有享受这种气氛和感觉是多么的光荣。据我观察：中央首长中跳舞还有些'舞姿'和灵活旋转能力的数周总理和陈毅元帅，毛主席跳舞全是'一步'节奏地晃着腰身摆动，而朱老总则是丝毫摇摆也没有，是一味'勇往直前'地推着舞伴直行不退。……各位别以为我们进中南海执行任务能有什么上好的招待，每次工作到深夜自然有夜餐，可吃的是什么呢？一桌十个人，仅是两荤两素的'四菜一汤'，与外面不同的是有中南海的活鱼可品尝，至于馒头花卷，做得还不如我们食堂的好吃，此种'规格'以我们出差经常受人款待的感觉来说是很一般般的。这就是中南海的规矩，这就是党中央办事的廉洁作风。我们除了心情激动外，内心里的感触都是很深的"[61]。

当然，既然是和时代紧密相连的舞蹈，"群众舞蹈"当然也受到时代风潮的极大影响。

从1958年开始，中国社会进入了一个特殊的历史时期，史称"大跃进时期"。"大跃进"对于舞蹈艺术的影响虽然是比较短暂的，但是它也在一些重大问题上起到了某种作用。1958年8月，文化部、舞研会在北京联合召开全国现代题材舞蹈创作座谈会。刘芝明副部长在会上作了《共产主义文化高潮已经来到了》的报告。会后，《新文化报》及《舞蹈》相继发表《积极开展全民舞蹈运动》的报道。9月，中国文联主席团举行扩大会议，号召全国文艺工作者大力推动群众的创作运动和批评运动，增强文学艺术的共产主义思想性，用共产主义精神教育广大人民。会议认为，目前全国人民的首要任务是建设社会主义，同时准备条件向共产主义过渡。文学艺术工作者应该做时代的先锋。《文艺报》19期发表社论《掀起文艺创作的新高潮！建设共产主义的文艺》，文章指出："现在提出建设共产主义文学任务，不是太早，而是适时的，必要的。"

例如在1960年5月15日-6月12日举行的全国职工文艺会演，一方面反映了群众

姜觉先表演的《厚古先生倒骑驴》

[61]孟兆祥《我的舞蹈人生》，北京时代弄潮文化发展公司2011年版，第172页。

舞蹈大发展的好局面，同时也带有"大跃进"时代的旋律特色。当时的主办单位规格很高：文化部、全国总工会、共青团中央、全国妇联、中国文联。参加会演的有27个省、市、自治区的代表团和西藏观摩团。来自22个民族的2794人演出了音乐、舞蹈、曲艺、戏剧和杂技节目457个。其中比较优秀的舞蹈节目有《巧姑娘》、《英雄矿工》、《忙坏了统计员》、《钢铁红旗班》、《跃进歌舞》、《海带养殖舞》、《姑嫂采茶》等。6月13日《人民日报》、《工人日报》分别发表《职工业余文艺活动的新发展》和《更高地举起毛泽东思想的旗帜积极普及和提高职工文艺》的社论。《舞蹈》杂志1960年6月号发表了陆静的文章，认为该次会演在"舞台上形象地展示了我国社会主义建设事业大跃进的成就"，反映了"共产主义风格大高涨的精神面貌"，舞蹈节目显示了两大特征：一是"运用各种喜闻乐见的形式，多快好省地为当前的政治斗争，为生产服务"；二是"反映了新时代的工人阶级的精神面貌，塑造了新的英雄形象"。[62]又如，"大跃进"中的"浮夸风"不可避免地影响了一个历史时期里舞蹈创作的思路，人们赶时髦似地创作突击式作品，似乎高涨的建设热情也一定会带来舞蹈艺术的伟大跃进。20世纪50年代末至"文革"之前，经过新中国成立初期的全面性的文艺工作转轨和艺术规律的初步探讨，舞蹈创作出现了比较活跃的景象。这期间，虽然有过大跃进时的极"左"思潮之泛滥和社会繁荣的虚假"制作"现

[62]陆静《争取社会主义的民族的舞蹈艺术的更大跃进》，《舞蹈》1960年第6期，第4页。

象，一切舞蹈都要表现政治目的，而为政治服务的思想也在相当程度上制约着人们的行为，指导着艺术创作，不过那一时期里舞蹈艺术工作者们仍旧满怀对民族民间舞蹈的极大热情，从民间中来，发挥民间艺术的浓郁风格特色，从而在相当程度上保持了舞蹈艺术的纯洁性。或者说，那一时期里大量的"大跃进式"的歌舞创作尽管在数量上占据了很大的比例，但是真正能够打动人心、流传长久的作品，仍旧是那些从民族文化深厚土壤中生长起来的生命种子。相比之下，很多热闹一时的"跃进之作"只能像墙头上随风倒的小草，墙一倒掉，自己也就无根无所依靠了。

二、天马工作室的探索

天马舞蹈艺术工作室于1956年筹建，1957年在中国文联附近的北口袋胡同的三间小平房中正式开始创作和演出活动。

吴晓邦是北京舞蹈学校筹备组的组长，而且预备着担当第一任校长。他虽然最终并没有担任这个被后人看得十分重要的职务，但他顽强地希望走出一条中国现代化的舞蹈艺术教育之路。我们必须指出的是，北京舞蹈学校的教育平台，以专业表演人才为培养对象，其教学目标深受苏联芭蕾教育模式的影响。吴晓邦先生是中国第一个开办专业舞蹈学校之人，其教育理想就是全面开发舞者编、演、教的综合能力。这与苏联芭蕾舞艺术教育模式极为不同。也恰恰因为这一点，吴晓邦先生在担任了学校筹备组领导工作后没有继续担任学校领导人，正是在这样的志向下，他于1956年创建了"天马舞蹈艺术工作

天马舞蹈艺术工作室师生拜访京剧艺术大师盖叫天并在其家中合影

室"。回忆起"天马"的创建过程，吴晓邦揭示了自己一生中的舞蹈教育理想，更揭示了这个理想在那个时代里遭遇了怎样的命运。

"在我几十年的艺术生活中，创作和教学是我始终不渝所追求的理想。它使我充满了热望，激励着我要为之奋斗不息。从一九三一年创办'晓邦舞蹈学校'到一九四二年在广东曲江的舞蹈班……虽然都是历尽艰辛、苦斗挣扎，但是我却如醉如痴地迷恋着这些日子里的教学和创作活动。那天然的教室，那一身身的汗水，一个个沉醉在音乐里的不眠之夜，思中的遐想，情中的意境，以及那些经受了战斗的洗礼而问世的舞蹈作品，都给我带来最大的快乐和安慰。"吴晓邦在整个解放战争中都盼望着能够建立一个舞蹈学校，但是，战火风云中哪里能有那样的机会呢？直到全国解放了，吴晓邦重新燃烧起了自己的舞蹈教育之梦。"但是，在全国解放后，由于'左'倾文艺思潮的干扰，没有使我如愿以偿。几次运动之后，我感到自己思想中闪烁的束束火花行将被这股'左'的思潮所淹息，抗日烽火中所冶炼出的那时代的洗礼锋刃也要被磨光磨平了。这是为什么？一度里我真是百思不

解，苦闷异常。"[63]

这一段话揭示了在全国解放之后，曾经有一段时间里十分盛行的"左"倾思潮对一个艺术家思想上的沉重压力。或许是那个时期里刚刚成立的共和国面对着内外两重压力的缘故，"左"倾思潮有着广泛的市场和生存理由。早在1950年香港拍摄的电影《清宫秘史》在北京、上海等地放映时，就有明令停止放映的事件，并且引申出"爱国主义还是卖国主义"的批判性运动。很快地，全国性的关于文艺批评和文艺思想的讨论就逐步升级，形成了重视政治思想性、重视文艺作品的宣传意义的倾向。文化部建立了电影"审查制度"，对于所有准备上映的电影片进行审查。文艺创作中的不同探索动辄就上升到思想倾向性错误的高度，甚至对一些作品展开批判运动。1951年年底，全国政协号召人们改造思想，全国文联举行会议，决定在北京文艺界组织整风学习，一时间"文艺工作者为什么要改造思想"、"整顿文艺思想"、"为提高我们刊物的思想性、战斗性而斗争"等成为那个时代最重要的口号，影响了人们的行为。1954年，胡风向党中央提出了关于文艺问题的三十万字的"意见书"，很快遭到了大批判。1954年展开了对于胡适哲学思想、历史观点、文学思想和红楼梦研究思想的全面的大批判。恰恰是在这样的文化生态环境中，吴晓邦无法提出自己的舞蹈教育和创作理想。

应该说，这样的政治氛围对于文艺创作还是有相当深刻影响的。就舞蹈而言，

《游击队员之歌》 吴晓邦1938年创作 天马舞蹈艺术工作室1957年表演

尽管那一时期的人们在向专业转轨的过程中体验着历史前进的巨大动力，但是创作却不能说是十分活跃。我们今天回忆那一时期（约1952－1956）的舞蹈创作情况，就不得不承认一方面是民间舞传统的发扬光大，另一方面是新创作的传世之作比较少。除去共和国刚刚成立时的一些优秀作品之外，我们很少能发现那一时期舞蹈创作的清晰思路和结晶。

针对这种情况，党中央领导全国文艺界开始了全面的创作动员。1956年5月6日，中共中央宣传部部长陆定一在怀仁堂向文艺界和科学界作报告，系统阐述了中共中央提出的"百花齐放，百家争鸣"的方针。报告于6月13日以"百花齐放、百家争鸣"为题发表于《人民日报》。1956年7月，《人民日报》开展关于音乐、舞蹈民族化的讨论，延续至9月份。8月24日，毛泽东同志在北京中南海怀仁堂与部分音乐工作者谈话，再次提倡古为今用、洋为中用、推陈出新的原则，指出："艺术的基本原理有共同性，但表现形式要多

样化，要有民族形式和民族风格"，"表现形式应该有所不同，政治上如此，艺术上也如此。特别像中国这样大的国家，应该'标新立异'，但是，应该是为群众所欢迎的标新立异"。"应该学习外国的长处，来整理中国的，创造出中国自己的、有独特民族风格的东西。"[64]所有这些政策和领导人的鼓励，都给吴晓邦以极大的鼓舞："一九五六年党在科学和文艺方面所提出的'百花齐放、百家争鸣'的正确方针，就像给我注射了一针强心剂一样，我的思想又重新活跃起来。尤其是当我要求创办'天马舞蹈艺术工作室'的请求，得到了周总理的同意时，虽然当时我已经是年过五旬的人了，但内心的激动绝不亚于一个青年。"[65]1957年5月，吴晓邦带领5个学生、5个乐师和1个工作人员共12人，从北京出发经过汉口到达四川重庆，住进了重庆的"红旗剧场"，那恰恰是原来戴爱莲举行边疆音乐舞蹈大会的"抗建堂"。而此时也正是吴晓邦1945年从重庆投奔延安后整整12年。这不能不说是历史的命运安排。

6月12日以"天马舞蹈艺术工作室"的名义在重庆人民大礼堂举行了第一次正式公演。演出节目有《青鸾舞》、《籥翟舞》、《开山》、《纺织娘》、《渔夫乐》、《太平舞》、《丑表功》、《思凡》、《饥火》、《义勇军进行曲》、《游击队员之歌》等。随后，天马舞蹈艺术工作室在成都、昆明、贵阳等地进行巡

[63]吴晓邦《我的艺术生活——舞蹈生涯五十年》，香港草原出版社1981年版，第120页。

[64]《六十年文艺大事记》，第四次文代会筹备组起草组、文化部文学艺术研究院理论政策研究室1979年10月内部刊印，第105页。
[65]吴晓邦《我的艺术生活——舞蹈生涯五十年》，香港草原出版社1981年版，第121页。

《思凡》吴晓邦1942年创作 1957年表演

回演出。1957年，天马舞蹈艺术工作室这个只有11个人的小小教学表演团体在北京演出22场，观众达28000余人次，成绩可观！1958年3月，在文化部艺术局的支持下，"天马"的工作蒸蒸日上，又在广州、汕头、厦门、福州、泉州、漳州等地进行了第二次巡回演出，共33场，观众达5万余人次。新增加的节目有《平沙落雁》、《阳春白雪》、《北国风光》等。

回忆起"天马舞蹈艺术工作室"学习演出的日子，老"天马"人往往情不自禁地流露出内心的真情："我是一九五八年秋季，'天马'所招收的一批学生中的一个，可以说我们才入学不久，'天马'便面临了动荡。但是从另一个角度上看，我们又是幸运的一批学生，在我入学时'天马'已有了自己的'家'，因而我们没有尝过搭人家的伙食、住在简陋的小平房里、每天要借教室学习和排练的滋味。'天马'的家就在北京东四门楼胡同内，是典型的四合院，分前后两个庭院。吴老师为了工作便利，他的一家人也都搬进后

院的厢房住下。前院十六七间房子，作为工作人员及我们学生的办公室与宿舍。当时，朱红色的大门和廊檐，绿色的屋门和窗框，都刚刚油饰一新。院子中心的一口鱼缸，十几尾龙睛鱼在水草中嬉游穿梭，鱼缸周围的花盆里，种着玉簪、美人蕉、菊花……我们这个'家'的天地虽小，可她充满清新和生机，似一股清泉一直在我的心中流淌"；"我们的教室，它一无镜子二无把杆，大家就立在中间上课。吴老师认为，舞蹈是属于人类的意识活动之一，如果学生习惯于依赖镜子和把杆，那么就会减弱他们意识活动的能力，依靠和束缚在把杆和镜子的条件下脱不出来，以致妨碍他们舞蹈才能的发挥……"。[66]

在1958年国庆节后至1959年年初的时间里，"天马"人不仅在安徽农村进行了调查研究和民间舞学习活动，还在巡回演出中创作了《一枝春》、《梅花操》、《双猫戏珠》、《串珠舞》、《足球舞》、《花蝴蝶》等。1959年的第四次巡回演出中新增加的节目有《十面埋伏》、《春江花月夜》、《梅花三弄》等。纵观"天马舞蹈艺术工作室"三年多的创作实践，吴晓邦带领年轻的舞蹈工作者们进行了大体上四个方面的教学和创作实验。其一，恢复演出吴晓邦的代表性作品，如《饥火》、《思凡》、《游击队员之歌》等。因为吴晓邦深感这些作品是人民生活哺育的结果，也在创作上形成了吴晓邦的独特风格。其二，古曲创意舞蹈的实验创作。吴晓邦认为："在舞蹈研究会的一段工作中，使我有机会接触了中国古曲，这

些几千年所流传下来的清雅、典美的，经过千锤百炼而保留下的古曲，是包含了中华民族特征的音乐文化。它为我展示了舞蹈上的意想，我要把这首首优美动人的古曲，赋以舞蹈的新生命。"[67]这一方向，虽然与那个时代整个的向民间舞蹈学习的大热潮完全不同，但实际上把艺术创作的触角伸向了中国传统文化中更加深层的东西，探触了中国知识分子的历史精神和文化意义。吴晓邦的古曲创意舞蹈，如《梅花三弄》、《平沙落雁》等，突出地具有某种"前卫"的意义。其三，广泛地汲取道教、儒教和古老的民族文化中一切有益的营养，参考多种可资借鉴的东西来发展舞蹈艺术的创作。特别虚心地向传统古典艺术和民间文化艺术学习，坚持实施以"自然法则运动"为根基、以发展学生的创造性为主要教学目的的舞蹈教学法，培养了一批全面发展而非单纯表演工具的舞蹈工作者。

吴晓邦创作的不少作品在那一时代是有突出贡献的。

《梅花操》，1959年创作，朱洁、柳万麟、邓文英、蒲以勉等表演。创作灵感来源于吴晓邦在福建厦门听南曲艺术演奏中的同名大曲，随即采用这首乐曲创作了群舞。该作运用中国传统艺术中借物抒情的艺术手法，借梅花在酷寒中绽放雅香的品格，歌颂高洁而不低头的人类志气。全舞共分"酿雪争春"、"临风妍笑"、"点水流香"、"联珠破萼"、"万花竞放"等五个段落，创造了宁静致远的整体意境，凸现出梅花的傲骨神韵。

[66]蒲以勉《吴晓邦老师的教学思想及其实践》，见《舞蹈》1982年第5期，第43页。

[67]吴晓邦《我的艺术生活——舞蹈生涯五十年》，香港草原出版社1981年版，第121页。

《梅花三弄》，吴晓邦编导，天马舞蹈艺术工作室1959年首演。表演者：朱洁、朱世忠。作品取材于民间传说：古代的一客店里，前来投宿的书生得到侍女梅花的盛情接待，其温柔体贴让书生十分感动。他惊诧于女子的大胆温情，发现她原来是那梅花屏风后美丽少女的阴魂所幻化。书生慨叹其生命之美丽而命运之悲惨，即时操琴谱成《梅花三弄》。作品采用三段体结构，通过一弄、二弄、三弄将人物关系做了层层描绘，刻画了书生和梅花之间在那充满异域乡愁的深夜里人性的光芒。

《春江花月夜》，女子四人舞，吴晓邦编导，天马舞蹈艺术工作室1959年首演。表演者：李光慧、邓文英、蒲以勉、胡佩玉。作品根据同名琵琶曲创作。通过四位少女在浔阳江畔的月夜下浣纱、采花、泛舟、步月等细节，描写了她们在夜色美景里萌发的少女情怀、青春冲动和对未来的憧憬。舞蹈造型端庄典雅，动作舒缓流畅，并巧妙地运用了手中的羽扇和肩臂上的白色长纱，造成舞姿流韵之多样变化，扩展了动作的表现空间和抒情力量。该作是吴晓邦"天马"时期最著名的代表作，曾经广泛传演于各地。

尽管吴晓邦一生的舞蹈创作在1959年时达到了一个新的高峰，但是却在这一年年底受到了未曾预料到的批判。他在第四次带队巡回演出回到北京之后，就被通知参加所谓"反右倾思想整风运动"。实际上，他被通知做出思想上的检查，并被迫接受了矛头指向他的五次批判会。一些当时激进的人对吴晓邦的创作、教学等进行多方面的指责和"扣帽子"："重业务轻政治"、"用业务压政治"、"演出节

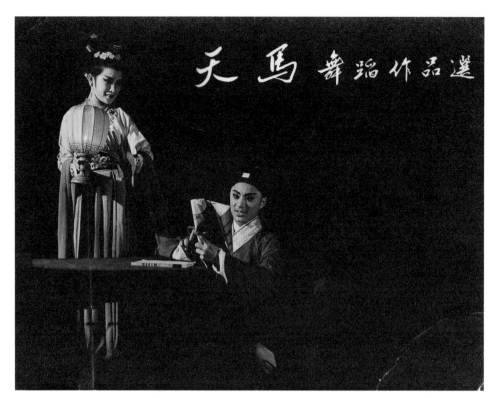

《梅花三弄》天马舞蹈艺术工作室1959年首演

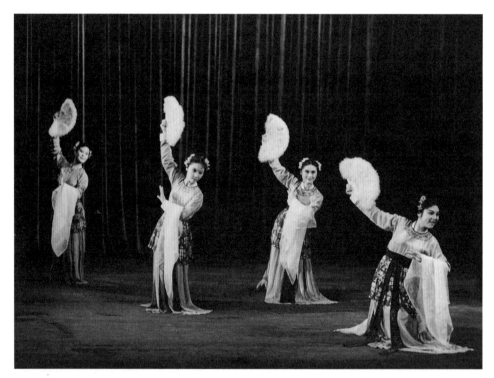

《春江花月夜》天马舞蹈艺术工作室1959年首演

目没有反修防修内容"、"不问政治思想右倾"。随后，在一些报刊上人们读到了不少点名批判吴晓邦的文章。署名阿芬的文章在肯定了吴晓邦抗日时期的舞蹈创作

以及古曲创意之舞是有一定价值的尝试之外，指责"天马"时期吴晓邦创作的《梅花三弄》表现的只是"十年寒窗无人问，一举成名天下知"的思想，"处在今天这

样一个时代，全国人民在一天等于二十年的创造出无数奇迹的日子里，有什么理由要演出表现这种思想内容的节目呢？它有哪一点能鼓舞我们去更努力地建设社会主义呢？……为了美的享受吗？这种美是哪一个阶级所欣赏的呢？在消遣欣赏之余又给观众留下了什么呢？很显然，留给观众的不是健康的、积极的感染"[68]。针对有人认为吴晓邦作品中的诗意给人美感的看法，署名林浪的文章批判《梅花三弄》的"思想内容是很不健康的"，不但没有"抒情的诗意"，而且表现了"劳心者治人，劳力者治于人"的道德标准，"以它作为主题的舞蹈创作也决不会是好的舞蹈！"[69]当吴晓邦针对某些批判文章中的不实之词做出合理的辩解时，有人批判说吴晓邦的作品中表现了他思想深处的"资产阶级思想"，认为吴晓邦所倡导的创作中运用美的构图、美的音乐、中国风格的画面等"实质上是认为'艺术性即政治性'，从而取艺术对于人民的教育作用"[70]。这些批判文章将吴晓邦当时对于舞蹈艺术创作规律的探讨、对古曲创意之舞的实验性创作，统统扣上了政治性的大帽子，吴晓邦每每回忆起当时的情景，都不寒而栗："自一九五九年开始，阵阵的冷风吹向我和我心爱的舞蹈工作室，使我不寒而栗。更令人痛心的是同行们也渐渐疏远我们或故意地回避。把'天马舞蹈艺术工作室'视为瘟疫，生怕遭到传

染。……可怕的是来自暗中的中伤，对于这股寒风我只得听之任之。这股风力为何向我刮来？它又为何潜伏在马克思主义装饰的词句里来摧残艺术和艺术家，真是百思不解。"[71]

在20世纪50年代，"天马舞蹈艺术工作室"大概要算是命运最特殊的一个艺术集体了。它没有像其他教育机构那样获得延续生存的机会和权利，也没有像很多舞蹈团体那样在新中国成立最初的十七年里获得比较充分的发展。从1956年冬天吴晓邦开始筹建到1960年该工作室被迫解散，仅仅不过四年时间！这个集教学、研究、创作、演出于一体的舞蹈工作室，在那个高度强调整体一致的时代里显得是那样独特和富有个性创造力，以至于它的所有工作都具有鲜明的先锋意义。然而，这一先锋性的工作室却被过早地扼杀了一切活力。吴晓邦一生的创作活动也就此终止。

特别应该指出的是，吴晓邦先生创办的天马舞蹈艺术工作室，除了创作和演出之外，还包含了他的一个重要舞蹈理念——培养全面的舞蹈艺术人才。所谓"全面"，即不是苏联舞蹈专业教育那种单一培养或表演、或教师、或编导的教学模式，而是针对每一个人全面发展的教学思想。他期待着每一个舞蹈工作者都能够开发自己的艺术能量，根据自己的艺术所长，编创自己的生活所得和生命感悟，并且自己用舞蹈肢体语言呈现在观众面前。他原本是想在中国第一所舞蹈学校实现自己的教育理念。但是，命运捉弄人。北京舞蹈学校为新中国培养了一批又一

批的艺术表演人才。这一格局，一直延续了半个世纪，直至该校在体制上升格为北京舞蹈学院（1978年），并建立舞蹈编导系（1985年），成立现代舞专业班（1993年）之后，情况才有所改观。但是，那已经距吴晓邦先生提议建立一所舞蹈学校并培养全面性的、集创作和表演于一体的舞蹈人才之教育理想（1953年）整整40年了！

三、舞蹈艺术史论的建设

从1954年至1964年的十年，是中国舞蹈艺术史论重要的建设时期，是一个取得了奠基性工作成绩的十年，是舞蹈历史研究正式启程的十年，是舞蹈理论和刊物出版取得初步成绩的十年。

历史告诉我们，中华全国舞蹈工作者协会改为中国舞蹈艺术研究会，是史论建设取得重大突破的历史转折点。

1953年9月，中国文学艺术工作者第二次代表大会在北京怀仁堂召开。大会期间，中华全国舞蹈工作者协会召开全委扩大会，戴爱莲主席作《四年来舞蹈工作的状况和今后的任务》之工作报告。会上，"舞蹈界的有些代表提出，根据过去的情况，认为目前舞蹈界还不需要这种协会的组织形式。后经文联领导的研究，大会主席团决定把过去协会的任务改为一种单纯学术性的研究任务，在可能的条件下集中一批干部专门研究中国舞蹈艺术上的各种问题。于是，成立了中国舞蹈艺术研究会

[68] 阿芬《试谈吴晓邦同志的舞蹈创作》，《舞蹈》1960年第3期，第21页。
[69] 林浪《要不要政治标准？》，《舞蹈》1960年第1期，第28页。
[70] 王日比《从吴晓邦同志的公开信谈起》，《舞蹈》1960年第5期，第23页。

[71] 吴晓邦《我的艺术生活——舞蹈生涯五十年》，香港草原出版社1981年版，第144页。

筹备委员会，进行筹建工作"[72]。筹备委员会由吴晓邦担任主任，戴爱莲任副主任，田雨任秘书长。经过一年的酝酿、讨论、决策之后，1954年10月17日在北京举行了中国舞蹈艺术研究会的成立大会，吴晓邦任主席，戴爱莲任副主席，盛婕任秘书长并主持日常工作。这个以"研究会"为名的全国舞蹈组织，提出的主要工作是：收集和整理并研究中国舞蹈艺术方面的丰富遗产，开展舞蹈艺术上的理论建设工作，推动全国舞蹈创作和演出的经验交流，积极向苏联和各人民民主国家舞蹈艺术的先进经验学习。

由此，1954年成为中国当代舞蹈史的一个具有转折意义的年份。与"研究会"相呼应的，当然还有文化部举办的全国舞蹈教员训练班的胜利结业，有中国人民解放军总政治部舞蹈训练班的开办，有北京舞蹈学校的成立。随后，1956年6月中国舞蹈艺术研究会制定了"中国舞蹈研究工作12年规划"，其中在史论研究方面确立了重点课题，主攻目标直指中国古代舞蹈史。1956年10月中国舞蹈艺术研究会成立了中国舞蹈史研究小组，吴晓邦任组长，欧阳予倩为艺术指导，孙景琛、彭松、王克芬、董锡玖等担任研究组成员。该组成立后，欧阳予倩发挥了一位"导师"的巨大作用，他的基本历史观和研究态度，他所熟知的唐代艺术等，都对当时的中国舞蹈史研究起到了很大指导作用。"记得我第一次见欧阳老师，是秘书长盛婕带我到老师家去的。走进铁狮子胡同3号，欧阳老师家的客厅，盛婕同志向

他介绍说：'我给您带来一个助手，她叫王克芬，请您教教她，怎么开展舞蹈史研究工作，有什么需要她做的，您尽管吩咐！'……他招呼我们坐下后，慢声地问我：'你知道吗，研究舞蹈史，要掌握大量的资料，要下大功夫，坐冷板凳。不掌握资料就没有发言权，写舞蹈史，要用资料说话。可是，现在许多年轻人，看不起资料工作，不愿意做资料工作，这样是搞不了研究的。要老老实实做人，踏踏实实做学问。'"[73]王克芬的这段回忆，记录

料陈列室，又把《全唐诗》中关于乐舞和服饰的资料摘录下来，编辑了《全唐诗中的乐舞资料》，并在1958年9月由人民音乐出版社正式公开出版。欧阳予倩主持了中国第一部古代舞蹈断代史《唐代舞蹈》初稿的写作工作，以大量史料为基础，全面描述了唐代舞蹈的发展与成绩，介绍了著名乐舞霓裳羽衣舞、剑器舞、柘枝舞、胡旋舞、胡腾舞等舞蹈的起源、舞容、服饰、流行情况，并对唐代乐舞的历史源流变迁、重要乐舞成品节目等做了深入分

吴晓邦在山东曲阜向孔庙中的老乐工请教古老的祭祀性籥翟舞

了舞史研究开创时代对于资料的高度重视。研究小组成员广泛搜集舞蹈史资料，于1958年建立了中国第一个古代舞蹈史资

析。该研究成果于1960年刊印出油印本，因为种种原因，当时并未出版，而是在整整20年之后，由上海文艺出版社于1980年8月出版。中国舞蹈史研究小组在《唐代舞蹈》取得初步成果后，乘胜追击，于1962年完成了《中国古代舞蹈史长编》（初稿）的编写工作。孙景琛执笔撰写先

[72]王克芬、隆荫培主编《中国近现代当代舞蹈发展史》，人民音乐出版社1999年版，第217页。

[73]王克芬《忆恩师欧阳予倩的谆谆教诲》，见中国戏剧家理论研究室编《欧阳予倩诞辰120周年纪念文集》，中国戏剧出版社2010年版，第65页。

秦部分；彭松执笔撰写秦、汉、魏、晋、南北朝部分；王克芬执笔撰写隋、唐、五代部分和明、清部分；董锡玖执笔撰写宋、辽、金、西夏、元部分。这部名为"长编"的古代舞蹈史，曾经在中国舞蹈工作者协会举办的舞蹈史讲座和北京舞蹈学校试讲，受到了渴望舞蹈知识者的欢迎。1964年定稿，开始由中国舞蹈家协会印成油印本。"文化大革命"后，经作者们多次整理、修改，最终由文化艺术出版社于1983-1987年陆续分为5册出版。《中国古代舞蹈史长编》奠定了我们至今为止最为重要的古代舞史研究范例。

舞蹈理论工作也在有条不紊地向前推进，舞蹈艺术概论、中国各民族舞蹈研究、世界各国舞蹈的翻译介绍等，都在逐步开展起来。为了贯彻执行舞蹈研究12年规划，中国舞蹈艺术研究会还相应地成立了舞蹈理论研究组，由当时的《舞蹈》杂志主编陆静任组长，以《舞蹈》编辑部的编辑为主要成员，有隆荫培、徐尔充、周威仑、胡克等。该组成立时规定的任务是：研究当前舞蹈创作思想，开展舞蹈评论，并重点研究舞蹈艺术概论方面的一些主要问题，待条件成熟后，再进行《舞蹈艺术概论》的编写工作。由于当时编辑部人员较少，工作繁忙，以及具体研究任务分工落实不够等原因，舞蹈理论研究工作未能按原定计划得到有效的开展。此外，中国舞蹈艺术研究会研究组在吴晓邦和盛婕的带领下，于50年代还收集了江西等地区的傩舞、江苏苏州的道教乐舞和山东曲阜孔庙的祭孔乐舞，并都编印了资料集。

另外，这一时期里影响了舞蹈艺术创作的是关于"二革结合"创作方法——"革命现实主义和革命浪漫主义创作方法相结合"——的大讨论。各地报刊连续发表文章对革命现实主义和革命浪漫主义相结合的创作方法展开了热烈的讨论。《文艺报》第9期发表贺敬之、臧克家、冯至、郭小川的笔谈之后，第14期以"戏剧家笔谈革命现实主义和革命浪漫主义相结合"为题，发表了任桂林、董小吾、欧阳山尊等的文章。10月31日至12月26日，《文艺报》编辑部又连续召开了七次座谈会，进一步讨论革命现实主义与革命浪漫主义相结合的问题。《文艺报》第21期发表了《各报刊关于革命的现实主义和革命的浪漫主义相结合问题的讨论》，综合评介了各报刊有关这一问题的讨论。该刊第22期报导了讨论"二革"结合的两次会议纪要。10月30日《人民日报》发表了《争取文学艺术的更大跃进》的社论。在此前后，《红旗》杂志第1期周扬《新民歌开拓了诗歌的新道路》，第3期郭沫若《浪漫主义和现实主义》等文章，都探讨了"二革"结合的创作方法问题。

从1959年新中国成立十周年大庆后，到20世纪60年代中期之前，在百花齐放、百家争鸣的整体宽松的氛围里，各种不同的舞蹈艺术观点活跃起来，在杂志上开展了一些理论争鸣，对后来的舞蹈艺术发展产生了深刻影响。例如，1962年后，舞蹈界开始对章民新创作的群舞《花儿与少年》展开争鸣，从而引发了对于抒情舞蹈样式及内容的一次广泛争鸣。批评《花儿与少年》的人认为，该作所表现出来的情感是"资产阶级爱情至上"的观点，是即将逝去的小资产阶级和知识分子情怀的痕迹，是不健康的、腐朽的情感。有人认为歌词"牡丹惹了少年，少年看上了牡丹"、"牡丹惹得少年眼馋，摘不到手也

枉然"等，不是"有社会主义觉悟的人民"对待爱情的态度，宣扬了"爱情至上"的思想，不能起到培育共产主义美感和情操的作用。因此，对于《花儿与少年》基本上持一种否定态度。但是，署名司小兵、韩小锐等人的文章对于舞蹈作品中表现的爱情主题则给予了充分肯定，认为批评意见给编导扣上"小资产阶级情调"的帽子，甚至要将作品一棍子打死，是不符合百花齐放原则的。[74]由此引发的一系列舞蹈基本理论问题，如舞蹈艺术如何处理抒情题材，舞蹈作品如何为时代放歌，如何坚持"文艺为政治服务"，抒情舞蹈的内容是否可以多样化等等。同一时期，关于舞蹈艺术基本特征、舞剧艺术的基本规律、舞蹈艺术技巧如何为创作艺术形象服务等等，这些舞蹈艺术基本理论问题的探讨，大大推进了舞蹈艺术领域理性思维的活跃，折射出激动人心的时代旋律。

舞蹈事业不可避免地与以上这些重大问题的讨论一起裹挟着前进。

四、"三化"方向的倡导

1963年12月12日毛主席在中宣部文艺处编印的一份关于上海举行故事会活动的材料上作了批示："各种文艺形式——戏剧、曲艺、音乐、美术、舞蹈、电影、诗和文学等等，问题不少，人数很多，社会主义改造在许多部门中，至今收效甚微。许多部门至今还是归'死人'统治着。不能低估电影、新诗、民歌、美术、小说的

[74]参见《关于抒情舞问题的讨论》，见《舞蹈》1961年第7期，第8页。

成绩，但其中的问题也不少。至于戏剧等部门，问题就更大了。社会经济基础已经改变了，为这个基础服务的上层建筑之一的艺术部门，至今还是大问题。这需要从调查研究着手，认真地抓起来。""许多共产党人热心提倡封建主义和资本主义的艺术，却不热心提倡社会主义的艺术，岂非咄咄怪事。"[75]

在中国当代舞蹈发展历程中，我们不应该忘记一次会议——文化部、中国舞协、中国音协于1963年12月25日至1964年1月3日在北京联合召开的"首都音乐舞蹈工作座谈会"。这次会议，显示了当时在毛泽东批示后文艺工作领导层面对于音乐舞蹈工作发展走向的认识，并推动了一个以"文化革命"名义到来的政治的、也是艺术的运动。在"首都音乐舞蹈工作座谈会"上，周扬、林默涵作了重要报告。会议讨论的主要问题集中在三个方面：一是音乐舞蹈要不要紧密地为社会主义革命和建设服务？要不要大力反映社会主义的时代精神？二是要不要树立鲜明的民族特色？要不要和中外文化遗产建立正确的批判继承关系？三是要不要面向广大的工农兵群众？音乐舞蹈工作者要不要紧密地和工农群众相结合？会议检查了在音乐、舞蹈工作中贯彻执行毛主席文艺思想和党的文艺方针的情况，总结了经验，研究了现状。会议认为：新中国成立十四年来，音乐、舞蹈工作做出了很大的成绩。但"舞蹈创作缺乏社会主义新时代的精神，不能充分反映工农兵群众的斗争、劳动和他们

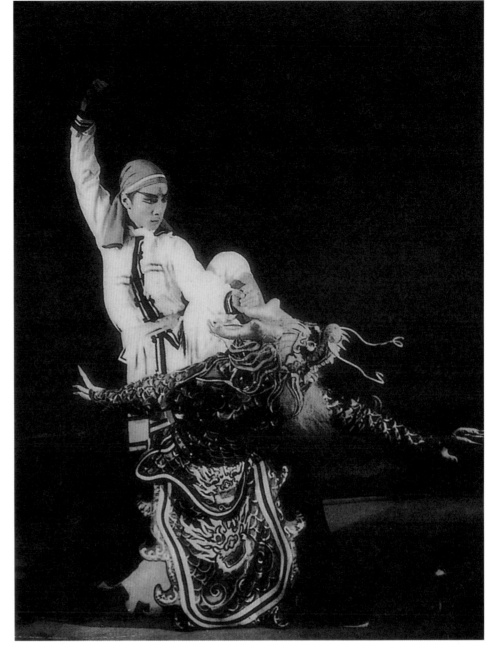

《人定胜天》北京舞蹈学校1958年首演 表演者：王赓尧 陈伦摄

的思想感情；社会主义舞蹈还没有得到足够的重视和发展，还没有占领阵地"[76]。1963年3月6日，《光明日报》发表了题为"创造和发展社会主义的民族的新舞蹈"的编者按，指出在音乐舞蹈工作中还存在

许多缺点，亟须加以克服："主要是音乐舞蹈的创作和表演缺乏强烈的时代精神，同当前现实斗争的联系不够密切，没有能够充分地深刻地表现社会主义时代人民群众的思想感情和精神面貌；在音乐舞蹈工作者中间，存在着严重的轻视民族艺术，盲目崇拜西洋音乐舞蹈，硬搬外国经验的倾向，因此，许多音乐舞蹈作品缺乏鲜明的民族色彩，不能为广大群众所喜闻乐

[75]《六十年文艺大事记》，第四次文代会筹备组起草组、文化部文学艺术研究院理论政策研究室1979年10月内部刊印，第207页。

[76]本刊记者《明确方向，提高思想，加强战斗——记首都音乐、舞蹈工作座谈会》，《舞蹈》1964年第1期，第3页。

见；有的人甚至把资产阶级的腐朽的东西拿到群众中去传播；一个时期，群众歌咏活动也不够活跃。造成这些缺点的主要原因，是近年来音乐舞蹈工作者同工农群众的联系有所削弱，有些人长期不到工农群众中去，既不了解群众的生活和斗争，也不熟悉群众的语言和爱好，在思想感情上也和群众日益疏远。所有这些，不能不影响着音乐舞蹈更好地适应革命形势的发展和人民群众的需要。"这篇"编者按"鲜明地提出："当前音乐舞蹈工作中的主要问题，也就是音乐舞蹈艺术如何更加革命化、民族化和群众化，如何更好地适应社会主义经济基础的需要的问题。这些问题的解决，既关系到广大人民群众的利益，也关系到音乐舞蹈本身的发展前途。"

这是"三化"概念在舞蹈界的正式提出，在当时及后来产生了非常巨大的影响。

随后，1963年12月，由文化部、中国音乐家协会、中国舞蹈家协会在北京联合召开了首都音乐舞蹈工作座谈会。由于会议内容主要讨论音乐和舞蹈的革命化、民族化、群众化问题，又简称为"三化座谈会"。参加会议的有首都各音乐舞蹈团体的领导及部分编导、演员、教员、理论工作者，以及一些省区的舞蹈工作者。会议肯定了新中国成立14年来的音乐舞蹈工作成绩，更指出了工作中存在的缺点。

"三化座谈会"之后，《光明日报》开辟专栏，发表了一系列关于"三化"问题的讨论文章，座谈会上舞蹈界同志的发言则在1964年第1、2期《舞蹈》杂志上陆续刊登。由此，整个舞蹈界开展了一次大讨论，在一个时期内，涉及"革命化"的问题，集中在如何认识舞蹈规律、如何吸收外来舞蹈理论、舞蹈如何为政治服务，革命斗争题材如何搞，爱情题材是不是永恒的，舞蹈如何表现阶级斗争内容，等等。涉及"民族化"的问题，讨论内容主要包括民族化不仅是艺术形式问题，而且关系到为工农兵服务的方向问题，向外国舞蹈艺术学习变成了对"洋教条"的盲目崇拜问题，如何运用借鉴芭蕾舞技巧，戏曲舞蹈要不要推陈出新，舞剧创作中借鉴了芭蕾舞剧手法，但是如何坚持民族风格，等等。涉及"群众化"的问题，讨论主要包括深入工农兵群众的生活，对于外国舞蹈理论之一"不深入生活也能搞出好作品"的批判，"小资产阶级"趣味和作风的改造，如何在生活中提取群众精神，等等。这个大讨论广泛涉及很多文艺作品，如舞剧《小刀会》、《鱼美人》、《宝莲灯》，舞蹈《春江花月夜》、《不朽的战士》、《版纳月夜》等等，还涉及舞蹈作品如何改编，如《霓虹灯下的哨兵》、《夺印》等。《夺印》，是根据1960年11月22日《人民日报》发表的通讯故事《老贺到了小耿家》改编的。剧情描写在1960年春天，苏北里下河地区某人民公社小陈庄生产大队的领导权——印把子已经被反革命分子陈景宜所篡夺，大队长陈广清做了敌人的一把挡风遮日的"大红伞"。公社党委调红旗大队的党支部书记何文进到小陈庄生产大队当党支书，进而围绕着"粮种"展开了激烈的阶级斗争。从舞蹈界讨论如何改编《夺印》，可以看出舞蹈创作题材之"革命化"深深受到了当时政治思想的影响，如果联系到"文化大革命"中舞蹈创作"以阶级斗争为纲"的极"左"思潮和文艺导向，我们也可以看到一条前后相连的历史轨迹。

第五章

政治风云中的舞风畸变
（1965—1972）

概述

　　1965－1972年，是中国逐步进入一场政治灾难、社会动荡、文化浩劫的时期。历史大背景中，我们可以看到一条逐步"升级"的阶级斗争理论左右整个中国社会的前进道路。

　　1965年，中央工作会议后发布了《农村社会主义教育运动中目前提出的一些问题》，文件共提出23条意见，史称《二十三条》。它对社会主义教育运动（即在农村进行清账目、清仓库、清工分、清财物之"四清"工作和在城市特别是中央各级机关和各省区机关中进行的反对贪污盗窃、反对投机倒把、反对铺张浪费、反对分散主义、反对官僚主义之"五反"运动）做了总结。毛泽东同志明确提出运动的重点是"整党内那些走资本主义道路的当权派"。这是继中共八届十中全会以来阶级斗争扩大化理论的进一步升级，是一种更"左"的思想观点。《二十三条》正式颁布后，标志着城乡"四清"运动进入以清政治、清经济、清组织、清思想为主要内容的大四清阶段。各地在开展运动时，强调突出政治，强调用毛泽东著作指导"四清"，掀起了学习毛泽东著作的热潮，从而构成了这一阶段运动的独特景观。这一阶段运动中存在的最大问题就是把运动的重点转向整党内走资本主义道路的当权派，这就为"文革"的发动做了重要的理论和实践准备。1966年5月16日，中共中央政治局扩大会议在北京通过了经毛泽东多次修改的指导"文化大革命"的纲领性文件《中国共产党中央委员会通知》，史称"五一六通知"。会议决定重新设立"文化革命小组"，为开展"文化大革命"采取了组织措施；要求各级党委立即夺取文化领域中的领导权，号召向党、政、军、文各界的"资产阶级代表人物"猛烈开火。由此"文化大革命"正式开始。

第一节
山雨疾风

　　在我们这本书里，没有更多的篇幅去述说中国当代舞蹈在"文革"中的遭遇。经历过那场对中国优秀文化无情摧残的暴风雨的人，永远都不会忘记"破四旧"、"打砸抢"、"批毒草"之狂涛怎样冲垮中国民间舞蹈和各种世界优秀舞蹈文化的大堤坝，中国当代最优秀的舞蹈演员怎样被送进农场劳动，最不能耽误的艺术青春在极"左"思潮的控制下，仅仅换来了小煤油灯下的"斗私批修"，不会忘记仅存的一点创作激情怎样被扣上子虚乌有的"大帽子"而进行批判。"文革"对文化的破坏，一点也不少地落在了舞蹈艺术的头上……

　　"文革"前后的一个历史时期里，在舞蹈创作中，现实主义创作方法被强调到一个不正常的高度，而现实生活中的革命英雄人物也就成为舞蹈作品所塑造的主要对象。1965年，中国铁路文工团演出了舞剧《革命青春赞歌——王杰》，描述了

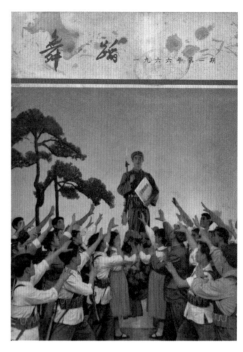

《伟大的战士——王杰》 山东省歌舞团1965年创作演出 鲍载禄摄

《革命青春赞歌——王杰》 中国铁路文工团1965年创作演出 编导：韩统山、张桂祥、李子忠

王杰舍己救人的感人事迹，同时用舞蹈语言赞颂了当时常常被人们挂在嘴边的口号——"一不怕苦，二不怕死"。与此同时，山东省歌舞团也演出了舞蹈《伟大的战士——王杰》，演出剧照被刊登在1966年第1期《舞蹈》杂志的封面上。王杰高

高地站在整个剧照的中央，激情的群众向他伸出了无数双手，如同景仰一个高大的雕像。有象征意味的是在舞台后方的天幕背景上，人们还可以看到一棵青松被制作成软景吊在空中，陪衬着王杰的形象。特别值得指出的是，王杰作为一个军人当然肩背长枪，但他的左手还夹着一个大道具式的书本，上面几个大字正是"毛泽东选集"。

《战狂澜》济南部队装甲兵战士业余演出队1965年创作演出 鲍载禄摄

其实，早在1964年，"左"倾文艺思想在舞蹈界已有明显的反映。如果我们翻阅那一时期的舞蹈刊物，能够看到很多今天读来显得很幼稚和空洞的标题和文字内容，如"提高思想，加强战斗"，如"为创作革命的舞蹈而战斗"。但可怕的是那时的人们却在认真地做着这些事情，无可回避地被整个时代风潮所左右。1964年6月，全国京剧现代戏观摩演出大会在北京举行。开幕式由文化部副部长齐燕铭主持，沈雁冰部长致开幕词。来自全国19个省、市、自治区的28个文艺团体演出了《芦荡火种》、《红灯记》等37个剧目。毛泽东主席观看了《智取威虎山》等戏，并接见了全体人员。周恩来亲自主持了这次会议，在讲话中提出要贯彻党的文艺方针，对于"戏的革命、人的革命"等问题发表了意见。彭真、陆定一在大会上讲话，周恩来在闭幕大会上作总结报告。会后，《红旗》杂志、《人民日报》分别发表了《文化战线上的一个大革命》、《把文艺战线的社会主义革命进行到底》的社论。1964年第4期《舞蹈》杂志转载了《红旗》杂志第12期社论，以在北京举行的京剧现代戏观摩演出大会为核心事件，认为京剧改革是一个"大事情"，提出了"文化战线上的大革命"的口号。文章重

申了"帝国主义和地主、资产阶级不仅使用暴力，而且往往企图用'糖衣炮弹'的政策，企图通过修正主义，潜移默化地使社会主义逐渐蜕变为资本主义"，"这是一场严重的阶级斗争。在这场斗争中，文艺是一个重要的争夺点"[1]。《舞蹈》在1965年开始发表文章，批评舞蹈界有些人"旗帜不鲜明，脱离了阶级斗争，模糊了文艺为工农兵、为社会主义服务的方向"；其后，又发表文章，提出舞蹈界从1960年开始的对舞剧艺术规律的探讨是"一股逆流"；更有甚者，一些探寻舞剧艺术创作规律的文章被批驳为"宣扬和贩卖资产阶级美学观点，宣扬艺术至上、唯美主义"。一些评论优秀演员的文章被批为"助长骄傲情绪"，如果文章赞扬了演员的身体条件和"才华"，竟会遭到这样的质问：党的培养哪去了？表现花、鸟、

[1]《红旗》杂志第12期社论《文化战线上的一个大革命》，转引自《舞蹈》1964年第4期，第3页。

鱼、虫、神、童、古、恋等方面内容的舞蹈和舞剧受到否定性指责。关于舞蹈的学术性讨论被斥为"脱离工农兵、阶级观点模糊"。有的作品已被点名批评，如《春江花月夜》被批为"披着华丽的外衣，兜售资本主义、封建主义思想的舞蹈"，有人斥责这部作品表现"追求没落生活的贵妇人之流的感情"。舞剧《鱼美人》中猎人与女妖的双人舞被斥为"近乎色情的表演"，"宣扬资产阶级的审美情趣"，"使人感到了一种脱离政治、脱离阶级斗争的艺术趣味"。

这一切表明，1966年前后在舞蹈舞剧创作中双百方针的贯彻受到严重干扰，舞蹈舞剧评论中已很难进行对艺术规律的认真探求和讨论。"左"倾教条主义禁锢着人们的思想。

如前所述，1964年开始的关于"三化"即"革命化、民族化、群众化"问题的大讨论，一直延续到1966年"文化大革命"前夕。《舞蹈》杂志1966年第2期转

载《光明日报》编辑部文章《高举毛泽东思想红旗，创造和发展社会主义的民族的新音乐新舞蹈》，对发端于1964年的大讨论发表了总结性的意见。文章认为："关于创造和发展社会主义的民族的新音乐舞蹈的讨论，是我国音乐史上规模空前的一场大辩论，是一场兴无灭资的思想斗争，是我国文化革命的一个战役。"由此，"文化革命"的提法已经鲜明地出现在舞蹈界的正式刊物上。此时，距离1966年5月16日中共中央发布"五一六通知"已经近在咫尺了。

"五一六通知"，是1966年5月16日在中共中央政治局扩大会议上通过的一个文件，因发布日期而被称作"五一六通知"。文件宣布：撤消中央1966年2月12日批转的《当前学术讨论的汇报提纲》，撤消彭真为首的"文化革命五人小组"及其办事机构，重新设立中央文化革命小组，对全面发动"文化大革命"运动的理论路线政策作了阐述。这份中央文件中鲜明地提出："我国正面临着一个伟大的无产阶级文化革命的高潮。这个高潮有力地冲击着资产阶级和封建残余还保存的一切腐朽的思想阵地和文化阵地。""这场大斗争的目的是对吴晗及其他一大批反党反社会主义的资产阶级代表人物（中央和中央各机关，各省、市、自治区，都有这样一批资产阶级代表人物）的批判。"这场文化大革命，要解决的基本问题是"无产阶级同资产阶级的斗争，是马克思主义的真理同资产阶级以及一切剥削阶级的谬论的斗争"，不是东风压倒西风，就是西风压倒东风，文化革命就是"无产阶级对资产阶级斗争，无产阶级对资产阶级专政，无产阶级在上层建筑其中包括在各个文化

领域的专政，无产阶级继续清除资产阶级钻在共产党内打着红旗反红旗的代表人物"。"五一六通知"下发之后，在全国范围内开展了"抓五一六分子"的大运动。姚文元在《评陶铸的两本书》一文中，经授意点了所谓"五一六反革命组织"之名，无中生有地指责"五一六集团"是新中国成立以来最大的反革命集团，提出要开展一场"饭可以不吃，觉可以不睡，也要把五一六分子一个不漏地揪出来"的运动，在各地军、工宣队领导下全面展开。"打倒萧（华）、杨（成武）、余（立金）、傅(崇碧)、王（力）、关（锋）、戚（本禹）"的大标语口号，贴满了大街小巷。

1966年，"文革"开始，20世纪中国舞蹈事业进入一个畸形发展阶段。大量歌舞团体解散了，艺术家们受到了歧视，被迫停止了所有的艺术创作和演出活动，演职人员被"下放"到农村，接受"劳动改造"。受到冲击的民间舞蹈艺术，被当作"小资产阶级闲情逸致"而遭到贬斥。中国古典舞也难逃厄运。

然而，由于特殊的历史原因，原本来自西方的芭蕾舞却被抬升至所谓"革命样板戏"的位置，《红色娘子军》、《白毛女》等中国芭蕾舞剧被放在一个孤立地位，并被行政力量推动进入大普及阶段。此外，中国各种民族舞蹈皆被禁止。一般性的自娱舞蹈被"忠字舞""造反舞"所代替。

"文革"开始后，从1966年的7、8月份起，"破四旧"之风猛烈地刮向文艺界，执行"破四旧"任务的人多为血气方刚的中学生。当时造反的一种流行方式为张贴"大字报"——书写出对于各种问

题的看法，用毛笔字抄录在全开尺寸的大纸上，公开张贴在校园里、广场上等等地方。一张署名为"红卫兵"（毛泽东的红色卫兵）的大字报后来引发了一场轰轰烈烈的"红卫兵运动"。

据2009年10月16日香港凤凰卫视的专题节目《腾飞中国》记载："红卫兵运动是中国'文化大革命'初期重要的代表性事物。1965年的形势，使北京清华附中的部分中学生相信，党内出现了修正主义，教育制度已经变质了。1966年5月下旬，学生们展开了对清华附中党支部的批判，认为党支部完全落后于'文化大革命'的形势，犯了路线性、方向性的错误。"这是一个在当时非常大胆挑战权威的举措。但是，清华附中的党支部认为这些学生犯了政治上的大错误，于是，在清华大学党委的指导下，已经内定了若干人为反动学生，准备开除他们的团籍，并向公安部门报案。但是不久，传来了毛泽东5月7日给林彪信中一段涉及教育界的话，学制要缩短，教育要革命，资产阶级知识分子统治我们学校的现象，再也不能继续下去了。

受到鼓舞的中学生王铭和张晓宾，写了一份传单，题目就叫做"清华大学附属中学党支部的资产阶级办学方向应当彻底批判"。1966年5月28日晚，激进的学生核心成员在宿舍楼酝酿统一署名。

当时高二的学生，后来成为著名作家的张承志，在批判《三家村》的时候就和同组的一个同学写了一份大字报，署名是"红卫兵"，意为保卫毛主席的"红色卫兵"。5月29日下午，各班激进的骨干分子开会，决定成立一个秘密组织，正式通过了以"红卫兵"作为一个统一的名称，5月29日就成为红卫兵的诞生日。

1966年6月1日晚，中央人民广播电台广播了北大聂元梓等7人反校党委的大字报，清华附中的红卫兵骨干们彻夜工作，在6月2日做出积极回应，第一张以"红卫兵"名义署名的大字报公开张贴，标题为"誓死保卫无产阶级专政，誓死保卫毛泽东思想"。他们引用毛泽东的话作为开山的大旗，"马克思主义的道理千条万绪，归根到底就是一句话，造反有理！"随后，署名为红卫兵者，又陆续贴出了大字报《革命的造反精神万岁》、《再论革命的造反精神万岁》、《三论革命造反精神万岁》。激情万丈的年轻中学生们将大字报抄送江青，代为转呈毛泽东。

1966年8月1日，毛泽东亲自回信给清华大学附中的红卫兵，认为他们的行动说明"对一切剥削压迫工人、农民、革命知识分子和革命党派的地主阶级、资产阶级、帝国主义、修正主义和他们的走狗表示强烈的愤怒和声讨，对反动派造反有理，我向你们表示热烈的支持"。毛泽东认为青年学生是推动"文化大革命"全面开展的突击力量。同时要求他们，"注意争取团结一切可以团结的人们"。紧接着，8月18日开始，毛泽东在北京天安门广场连续八次接见全国各地红卫兵，发出了无声而影响无比巨大的"文化革命"动员令。大学生、中学生们，汇聚在天安门广场，高喊："毛主席万岁！"毛泽东则回应高呼："人民万岁！红卫兵万岁！"

毛泽东的态度激发了一种爆炸般的青年力量，"红卫兵"运动迅速传遍了全国，各种红卫兵组织在全国各地，首先是在城市的大学和中学，如雨后春笋般地涌现，共青团组织瘫痪了。红卫兵在学校中举行"停课闹革命"，冲击学校的正常教学秩序，冲击学校党团组织和骨干教师，最终开始在整个社会上实施破除旧思想、旧文化、旧风俗、旧习惯的"破四旧，立四新"的行动，并将"造反"之火烧向了各级地方的党政机关。

一切美好的东西统统划归到"旧"文艺范围之内，舞蹈领域当然难逃厄运。为了说明"革命"之必要和紧迫，为了宣传

红卫兵在天安门广场大跳"造反舞"

"红卫兵"的主张和推广"新"世界的意义，在打破原有的歌舞艺术标准的同时，所谓"造反歌"、"造反舞"成了当时最流行的东西。

当时，无数城市的中学"红卫兵小将"们，威风凛凛地唱着"造反歌"，歌词中透露着"血统论"的疯狂精神："老子英雄儿好汉，老子反动儿混蛋，要是革命你就站过来，要是不革命（你）就滚他妈的蛋，（呼口号）滚、滚、滚！滚他妈的蛋！"另外一首当时也比较流行的"造反歌"的歌词其实就是刺耳的辱骂之声："资产阶级保皇派，破坏革命坏坏坏！反反反，造他妈的反！罢罢罢，罢他妈的官！滚滚滚，滚他妈的蛋！"所有这些歌词，都把"文化革命"的实质推向一个确定的目标，即打倒所谓的"走资本主义道路的当权派"，建立"红色的无产阶级专政"。

红卫兵还在街头表演造反舞。"造反舞"最初的表现形式是：一些参加了"革命"的学生，为了宣传自己的主张，以"宣传队"的形式在街头巷尾唱歌跳舞，所唱"造反歌"配以"造反舞"。之后，这一舞蹈形式以惊人的速度风靡全国，成为当时最流行的舞蹈，而且是载歌载舞。舞蹈时用《革命造反歌》伴唱，此歌据记载是北大附中红旗战斗小组严恒所作，歌词有三段："拿起笔，做刀枪，集中火力打黑帮，革命师生齐造反，文化革命当闯将。忠于毛主席忠于党，刀山火海我敢闯。革命后代举红旗，主席思想放光芒。歌唱毛主席歌唱党，党是我的亲爹娘，谁要胆敢反对党，马上叫他见阎王！杀！杀！杀！——嗨！"歌词的火药味浓烈，表演者激情澎湃，难以自制。在表演中，最后的一声"杀"，往往配合着高喝，做出强硬的砍杀动作，狂热地宣泄着革命的情绪，更隐含着中国人对于"砍头"的一种扭曲的社会心理。

一个大规模推广和流行的群众舞蹈形式，当然不宜太过复杂，而那个教条主义盛行的年代，动作的模式化和僵化也在所

红卫兵的造反舞蹈

难免。因此造反舞的基本动作，形成了自己的独特"样式"——"挺胸架拳提筋式、托塔顶天立地式、扬臂挥手前进式、握拳曲肘紧跟式、双手捧心陶醉式、双手高举颂扬式、弓步前跨冲锋式、跺脚踢腿登踹式"。这些动作形态从文化渊源上看，多少有些戏曲表演艺术中"大武生"动作的影子。这些动作形态后来被人们称为"文革"舞蹈"八大件"。

如果把充满刚性力量甚至带有暴力血腥味道的"造反舞"看做是一种雄性的产物，那么，有一点雌性特征的则是"忠字舞"。"忠字舞"是"造反舞"的孪生兄妹——它是继造反舞之后流行于全国的又一群众舞蹈。"忠字舞"在"文化大革命"中非常流行，作为"红色舞蹈"，它主要采用"文革"时期流行的歌曲作为音乐伴奏，主题是直接表达对毛泽东的衷心和崇拜，可谓激情似火，忠心不二。如《祝福毛主席万寿无疆》的歌词："敬爱的毛主席，我们心中的红太阳，敬爱的毛主席，我们心中的红太阳！我们有多少贴心的话儿要对您讲，我们有多少热情的歌儿要对您唱。嘿——千万颗红心在激烈地跳动，千万张笑脸迎着红太阳。我们衷心祝福您老人家万寿无疆，万寿无疆！""忠字舞"主要采用内蒙古地区曾经流行的一种民族舞蹈"安代舞"的基本动作，有时跳起来还用红色的短巾作为道具，更多的时候则是挥舞着"红宝书"——《毛主席语录》。该舞在表演时，唱着"语录歌"或是《大海航行靠舵手》等"文革"流行歌曲，伴以"十字步"、"弓箭步"、"吸腿跳"等舞步，边唱边舞。"忠字舞"流传于全国，从街头到学校，从城市工厂到农村田头，无

忠字舞

处不在地表达着一个民族近乎迷狂的崇拜心理。

"造反舞"、"忠字舞"，是当代中国政治生活中的产物，它也是"红卫兵运动"的伴随物，后来超越了青年学生而成为全社会的一种行为。伴随着整个社会卷入一场"整人"运动而非常广泛地流传，以至于形成了自己的规定动作：高举双手——对红太阳的无比崇拜；斜出弓步——永远跟着毛主席干革命；紧握双拳——将革命进行到底！或者说，一个民族的公式化、模式化的灵魂，演化为一种独特的时代形体符号。

随着"文化大革命"在毛泽东个人崇拜的强力助推下迅猛起势，风起云涌的"红卫兵运动"进入了不可收拾的地步。用歌舞文艺的方式表达"红卫兵"们的政治立场，也被提到了议事日程上。据一位父亲是南海舰队军人、"文革"开始时在广州八一中学读高一的刘铁扣回忆说："1967年夏季，红卫兵运动达到高潮，伴随红卫兵运动的文化文艺活动开始活跃起来。……在广州，文艺演出也层出不

穷，最有代表性的是广州主义兵的大型歌舞《红卫兵万岁》和旗派的《红卫兵战歌》。《红卫兵万岁》主要在第一工人文化宫演出，《红卫兵战歌》一直在人民公园的劳动剧场演出。……我记得演出是售票的，好像是收一角钱，场租费、水电费是要交的，余下的钱除道具和演出的化妆品开支外，只够每人晚场结束后在公园内的小食部按预定的享受一碗红豆粥。我们这些半大小子感觉不够，自己掏钱买一个五分钱的面包，如果再加一分钱，则可以买一个酥皮的。……此时是《红卫兵战歌》演出的鼎盛时期，由于有'珠影东方红'和'广州部队文艺兵'等造反派文艺工作者的帮助（其中邀请指导排练的导演中，有些人参加过音乐舞蹈史诗《东方红》广东演出团近一年的演出），创作水平、表演和演奏水平都很高，作品的内容则包括了造反派红卫兵从产生到被毛主席肯定的全部历史过程。"[2]

[2]刘铁扣《文革回忆》，转引自"语思玛姬"新浪博客（blog.sina.com.cn/yushimaggie）

"文革"前期，受到《红军不怕远征难·长征组歌》和大型音乐舞蹈史诗《东方红》的熏陶和影响，全国各地一些"造反派"组织开始自己编演"史诗"型大歌舞，一时蔚然成风。例如，据不完全统计，首都中学红卫兵"四三派"于1967年初夏编演的大型歌舞史诗剧《毛主席革命路线胜利万岁》，在北京公演达101场以上。当时的"中央文革小组"成员王力、关锋、戚本禹等曾经观看演出。1967年7月1日，该剧还曾经进入广播剧场摄像，由北京电视台进行了转播。再如，成都工人革命造反兵团和四川大学"八二六"战斗团编演了大型歌舞《四川很有希望》（"四川很有希望"是毛泽东在"文革"期间对四川所作的一句评价）。又如，首都大专院校红代会编演的表现井冈山革命斗争历史的大型歌舞剧《井冈山的道路》，曾在1967年至1968年间传到全国许多地方，其中第四场《红色政权》中的《多少往事涌上心头》、第七场《星火燎原》中的《八角楼的灯光》等歌曲，因艺术水平较高，曲调优美抒情，同时又没有"文革"的派性味道，曾传唱一时。

"文化大革命"期间的舞蹈对于中国当代舞蹈历史是否重要，现在似乎是一个没有人讨论的问题。事实上，那风雨交加的时期，在"红卫兵"造反舞蹈流行于街头，跺脚、踏步、挥手、劈掌等动作在青年一代身体上带着"革命"的激情震天动地之时，在"土芭蕾"教化着热血冲顶而不能自持的赤诚的一代时，相当一部分中国人的身体表现力得到了空前的大解放，进入了一个畸形发展的时期。因此，那是一个中国人身体文化充分动作起来的时代，是一个特殊的、甚至是一切正常的

红卫兵的典型舞蹈动作——紧握双拳

文化发展都变了形的时代，是舞蹈走向畸形并被政治上的极"左"路线所扭曲的时代，也是一个人体的舞蹈性能得到很大利用的时代。只要看一看全民上下齐跳"忠字舞"，齐唱"语录歌"，一代年轻学生里"大春""喜儿""洪常青"们在全国范围内层出不穷，就可以稍稍明白"舞"的性能在那一时代里走到了何等被人看重的地步。

以舞蹈艺术的眼光看，整个事业的发展在很多方面严重受到阻碍。1967年2月17日，以中共中央名义下达的《关于文艺团体无产阶级文化大革命的决定》公开发布。中央各歌舞团体被迫停止活动，北京舞蹈学校被迫停止招生，陷入停办。同年5月29日，全国各大报刊上公开发表了中共中央批发的1966年2月《部队文艺工作座谈会纪要》。这个《纪要》，完全抹煞新中国建立以来，文艺界在中国共产党领导下取得的巨大成绩，诬蔑文艺界"被

一条与毛主席思想相对立的反党反社会主义的黑线专了我们的政"。正是这个《纪要》，把"文化大革命"提到了一个历史的高度，而且将"文化大革命"的目标做了非常具体的标识："要坚决进行一场文化战线上的社会主义大革命，彻底搞掉这条黑线。"于是，所谓的"文化大革命"实际上成了一场政治运动，本质上是对于所谓"文艺界的黑线"做彻底的清算和推翻。从今天的角度回顾，《部队文艺工作座谈会纪要》给中国文艺事业带来了灾难性的后果。就是从此开始，在"黑线"的大棒子底下，大批好作品被打成"毒草"，大批作家艺术家被打成"黑线人物"、"反革命"。舞蹈界各单位的领导开始受迫害，许多优秀编导和演员受到很大冲击。不但创作和表演中断，就是人身也常常受到攻击。

著名舞蹈家盛婕在自己的回忆中，字字血泪地道出了那个动乱年代的真相：

"文化大革命"开始了，《舞蹈》杂志停刊了。文化部、文联等各单位领导干部被集中到社会主义学院进行封闭学习。大家开始互相贴大字报进行批评，我们一边学习一边看大字报，人与人之间的相互批斗热烈地展开了。在社会主义学院院墙之外，"文化大革命"运动也如火如荼地进行着。

社会主义学院的自我批评教育难以进行下去，只好将干部们退到本单位去进行"文化大革命"运动。从社会主义学院出去的时候，各单位的"欢迎"形式不一样，有的单位以洒红墨水蓝墨水来"欢迎"，有的单位以"戴高帽"、"挂黑牌"的方式，不时还会有人上前踢打。

我被带回王府井文联大楼舞协时，给我弄了一间黑屋子，协会每个人给我一条标语，二十多人有二十多条标语，什么"三反分子"、"走资本主义道路的当权派"、"白专道路"等等，不同的帽子扣给我。桌子上有写着"黑旗"的牌子。

后来在文联小礼堂开展批斗会，这是我们平时各协会编创节目、进行演出的地方，没想到却成了批斗我们的场所。这一天，各单位的领导都被集中到舞台上挂着牌子排着队，台下的群众对台上的人展开批斗。……我的牌子上写的是"走资派盛婕"，各个牌子上写的都不一样，有的是"走资派"，有的是"反动学术权威"等等。陆静是舞协的副秘书长，也是《舞蹈》杂志的主编，他的牌子是"浑蛋陆静"。

忽然旁边学校的一群红卫兵冲进来了，说你们斗不起来我们帮你们斗！台下是哄闹汹涌的人群，人声嘈杂，

口号此起彼伏。红卫兵在批斗前喝令我们跪下认罪。我觉得莫名其妙，自言自语道："不是反四旧吗？怎么还下跪？"曲协的陶钝跪在我旁边，他听见了，偷偷拉我的裤角说："别说了，快跪吧！"我们跪下之后，红卫兵就拿皮带的铁头鞭打我们，我的头被抽出了血，文联小礼堂的舞台上留下了我的血痕，可能我后来的"摇头病"也和这次挨打有关。

第二天，红卫兵们又冲进了文联大楼。……那时正是夏天，我穿着绸裤子，红卫兵看见了，竟然勒令我脱裤子！我愣在那儿了，不明白为什么得脱裤子，后来红卫兵又看见我穿着短丝袜，又开始命令我脱掉丝袜，他们高声命令我"快脱！快脱！"我又气愤又无奈，弯下腰把丝袜慢慢脱下来，由于心里不痛快我将丝袜甩在了地上。没想到这"一甩"又给红卫兵找到了生事的借口，竟然诬蔑我打红卫兵！马上有人喊起来："楼上有人打红卫兵！"于是红卫兵们轰隆隆都跑上来围着批斗我，让我背"毛主席语录"。我只好背给他们听，一段接一段，没有让我停下来的意思。背着背着，我开始觉得天旋地转，身体不自觉地发抖，周围的人与物变得模糊起来，只记得耳畔依稀，我便失去知觉，昏倒在地。等我醒来，身边已没有人了，后来我又被剃头，还不是全剃掉，而是剃的阴阳头（即把头发剃去一半）。我们都被集中在文联大楼里写检讨，交代罪行，不许回家。……一天夜里很晚了，我回到家，把我的子女招到面前，我说："你们要相信我是忠于党忠于群众的，绝不会是反革命，但是你们还年轻，你

们有你们的前途，你们要和我划清界限。单位的同事害怕我会想不开，把我在单位住的那间屋子的窗户都钉上了木板封死，生怕我会出什么意外。虽说是"士可杀不可辱"，可我会挺住。我明白，我没错，更没罪！将来历史会证明一切！[3]

当然，受到非人遭遇的绝不仅仅是盛婕，还有许多舞蹈艺术大师。戴爱莲、吴晓邦、陆静、陈锦清、唐满城、孙颖……一个又一个，也难逃厄运。

曾经在中国剧协担任过理论研究室副主任、在中国现代文学编辑部担任过主编的屠岸，这位中国第一本《莎士比亚十四行诗》译本的翻译者，在"文革"中饱受迫害，曾经一度想不开，想要上吊自杀。但是在脖子套进绳套的那一刹那，他看到四岁的小女儿正在看着他。小女儿并不了解父亲那个动作的真实含义，所有并没有丝毫害怕，反而用充满好奇的、温柔的眼光看着父亲。那一刻眼睛与眼睛的交流，让屠岸放弃了轻生的念头，再次坚强地活了下去，活着，忍受当时几乎看不到尽头的苦难。活着，期待着心中坚信的、但是远远没有到来的光明。屠岸用光明的心照看着光明的行为，他用含泪的文字记录了一次针对舞蹈家吴晓邦和盛婕的"批斗"——

批斗会在文联大楼的礼堂举行，吴晓邦与盛婕被押在舞台上挨批。我哥当时也是"黑帮"，但是没有上台，文联各个协会的"黑帮"都坐在礼堂两边的观众席做"陪斗"，中间

[3]盛婕《忆往事》，中国文联晚霞书库之一，中国文联出版社2010年版，第93-94页。

坐的是群众。造反派骂吴晓邦、盛婕反对毛主席，反对毛主席革命路线，死不悔改等等。他们逼吴晓邦下跪，吴晓邦坚持不下跪，他有舞蹈功夫，一两个造反派奈何不了，于是又上前了好几个造反派，全都是年轻人，而吴晓邦已经是六旬老人，他们死死按住吴晓邦的肩膀，生生地将他的膝盖按到地板上，可是，吴晓邦跪了不到半分钟，又站了起来，造反派更气愤了，骂吴晓邦是"三反分子"，继续叫嚣着让他下跪。我现在还记得非常清楚，吴晓邦回了造反派一句话："我不是'三反分子'，你是'三反分子'！"当然，这是一句被气急的气话，但在当时，被批斗还敢顶嘴，那简直是火上浇油。造反派就继续上前搡吴晓邦，逼他下跪，但吴晓邦仍旧坚持不跪。另外一名造反派看着形势不对，就说："算了，先饶了他，我们批他别的问题。"造反派们这才转移到另外的问题上继续批斗吴晓邦……

有个造反派就指着盛婕问吴晓邦："你为什么要阻拦盛婕来会场，为什么包庇老婆？"吴晓邦不回答，造反派就再三地逼问："你为什么包庇老婆？"忽然，吴晓邦大声说："因为我爱她！"全场顿时鸦雀无声，大家都大惊失色，因为在那个年代，在"左"的思想领导下，像"我爱你，你爱他"这种话，大家都不敢说的，就连谈恋爱结婚以后都不能说"我爱你"。吴晓邦曾经留学日本，受过自由思想的教育，我想，"文革"的压抑，使他一直心中憋闷。所以，这种人们在平时、甚至夫妻在家中都不能说的话，吴晓邦竟然在挨批斗的时候

堂而皇之地说了出来。[4]

这段回忆，字字惊心，处处动魄。吴晓邦对于真理的坚持，对于爱情的忠贞，惊天地，泣鬼神。

戴爱莲是归国的爱国舞蹈家，尽管如此，在"文革"中她也没少受苦。她身份特殊，经历特殊，因此为她成立了"专案组"。戴爱莲在自己的回忆录中记录了那个是非颠倒的年代里一切真善美被颠覆之后的劫难——

我的专案组成员是我们中央芭蕾舞团的演员、演奏员和行政人员，因为我是个"重要炮弹"，各个造反派都要抓我的"大头"立功，所以我的专案组成员由各派核心人物联合组成。他们无中生有地给我头上安了很多罪名。……有一次，专案组一个成员问我："你跟崔承喜有什么关系？"我是看着他长大的，所以他问我问题我并不感到好伤心，我是什么人他是应该知道的。我说："你问这个问题，我知道你的意思，你是不是认为我和她一样是特务呢？"他说："你怎么知道她是特务？"我说："谁都知道，她是苏联特务，很多人都是这么说的！"因为崔承喜夫妇在北朝鲜都被逮捕了。我知道，专案组要给我定一个"国际特务"的罪名。他问我："在北京去过哪些大使馆？"我说："差不多全去过了，都是国家叫我去的，不是我自己去的。"……

后来，军代表来了……军代表叫我出来，问我："你懂不懂密码？"

我说："我不懂。"他说："你知道我们的政策是坦白从宽，抗拒从严吗？"我说："我当然知道！"他说："你不要怕！"我说："我不怕。"他说："那你就好好交代！"我说："我不懂，怎么能硬说懂呢，同志？"（后来我想起来，我不能叫他"同志"。）他拿了一个钟给我看，问："是你的吗？"我说："是我的。"他问："后面写的是什么？"我过去从没看过，也不知写了什么，于是就翻过来看，上面写了个"陈"字，下面是日期。我明白了，就对他说："这个钟修过两次，一次是在北纬路，一次是在王府井，你可以去查！"他们说这是密码。……[5]

陈爱莲，这位在春江之夜欣赏着鲜花和月亮的舞蹈家，在"文革"中丧失了自己的丈夫，一位极其优秀的、具有阳刚力量和丰富文化修养的古典舞蹈家——杨宗光。丈夫因为再不能忍受"批斗"之苦，选择了自杀。自杀前一天晚上，当杨宗光说出那句"爱莲，我不能每晚回来住了……"之时，陈爱莲完全不知噩耗之钟已经敲响。她自己也受到了无尽的精神和肉体折磨。她在《我是从孤儿院来的》一书中记载道："我被关到了一间小屋里，不准出去。这又使我陷入了极端的痛苦之中。以前不太关心政治的我，在'文化大革命'中批判了自己一向喜爱的节目和角色，真意地同那些'佳人'决裂，是经历了何等痛苦的思想斗争啊！但迎接我的竟是：'敌人'二字！我回顾了我走过的

[4]转引自盛婕《忆往事》，中国文联晚霞书库之一，中国文联出版社2010年版，第96页。

[5]戴爱莲《我的艺术与生活》，戴爱莲口述，罗斌、吴静姝记录整理，人民音乐出版社2003年版，第203页。

路：从一个衣衫褴褛、满头虱子的孤儿，在党的培养下，成为一个新中国的舞蹈工作者。我怀着为舞蹈艺术献身的理想，我热爱党，热爱社会主义。因为我的一切都是党和人民给的，我觉得我是天经地义属于党、属于人民的。世界上哪有母亲不要自己孩子的道理？可是我怎么会成了敌人，成了反党反社会主义的'五一六'分子呢？我百思不解。这是在杨宗光死后，精神上又一次沉重的打击。人一下子就瘦了，容颜憔悴，只觉得昏昏沉沉……"

孙颖，在1957年被打成右派的杰出舞蹈家，早早地被流放到了北大荒，吃尽了人间苦头。他是戴着"右派"的帽子度过"文化大革命"的，内心里满是质疑和质询的怒号："日以继夜的'革命'，使得一到薄暮便异常恬静的天之一角，喧嚣、混乱、躁动不安。起始虽也感到这突如其来的风暴含有肃杀之气，甚至迷茫、惶恐，及至后来以为不过是时代游戏，包括夺权，揪斗走资派，狂潮样的红卫兵运动……和'造反'的震天吼声，都已司空见惯。因为远处边陲，又有罪名在身，视而不见，听而不闻，装瞎装聋的遁世之道，也算得避灾自保的一条人生之术。已经打翻在地，形同尸骸，多么沉重的历史脚步，对于非人之人，但愿勿被踩成粪土，也就深感恩泽了。"[6]

苦涩之音，跃然纸上。

[6]孙颖《生命的咏叹调——绝处求生的事业路》，内部出版，第91页。

第二节
样板芭蕾

"文革"时期的中国文艺领域，出现了一个在人类文化史上极为少见的怪现象，就是大树"样板戏"和强行普及。

实际上，那八个被定名为"样板戏"的作品，无一不是在"文革"之前就已经创作出来并获得了初步成功的。它们是社会主义文艺创作的成果，是文艺事业发展的结果。"四人帮"出于政治斗争的需要，也出于他们实现政治野心的需要，把这些作品从文艺史的正常位置上拉出来，对创作人员给予优厚的待遇，对作品冠之以"样板戏"，把它们树为"四人帮""左"倾文艺思想的创作模式的样板。应该指出，这些戏经长期修改加工，确曾达到了较高的艺术水准，但在"文革""左"倾文艺思想极端泛滥的影响下，不可避免地也带有那一时期的烙印，我们应予以科学分析。

以下，我们将详细介绍芭蕾舞剧《红色娘子军》、《白毛女》的十年遭遇。

这两部戏的问世有其深刻的历史原因，其一，中国舞剧艺术发展到"文革"前，已经积累了相当多的经验，繁荣舞剧创作的历史条件已出现。其二，芭蕾舞艺术也已在中国变得广为人知。20世纪50年代所谓的"大腿满台跑，工农兵受不了"已成为过时的笑谈，人们对这种外来艺术已从陌生走向熟识并开始喜闻乐见。其三，用芭蕾艺术形式反映中国人民的生活和斗争，在60年代逐步成为艺术发展之必然。在"大力加强现实题材，特别是革命斗争的现实题材"的号召下，《红色娘子军》、《白毛女》相继问世，在演出中受到很大的欢迎。但是，"文化大革命"开始了。

1.《红色娘子军》的命运

《红色娘子军》从一出有成就的芭蕾舞剧转变为"革命样板戏"，是它在十年"文革"中无人始料的命运之途。它走上这样的命运，有多重原因。

《红色娘子军》从1963年11月周恩来总理提议"搞革命题材舞剧"，到1964年剧组创作人员将其实现在舞台上，历经千辛万苦并得到毛泽东主席的肯定与表扬。但在"文革"开始后，创作问题被越来越多地解释成对阶级斗争、路线斗争的反映。从特定的政治角度分析和看待《红》剧，正是它从一出普通的舞剧变为"革命样板戏"的重要前提之一。例如，1966年12月28日《人民日报》上刊登了署名齐向红的文章，标题为"打倒妄图扼杀《红色娘子军》的'南霸天'"。这篇文章把一出舞剧创作过程中的不同看法指认为"阶级斗争"和"路线斗争"，把反对一方的意见说成是扼杀性行为。这样就使一出舞剧很快地卷入到政治革命的旋涡中。

江青插手《红》剧，则是它步入"文革"命运的另一重要原因。1964年《红》剧演出好评如潮之后，江青多次参与全剧的修改。她一方面提出了具体的意见，另一方面也形成了对《红》剧的粗暴干涉。后来人们指出："《红色娘子军》在她染指以前，艺术创作生动活泼，群众创作也热血腾腾，剧中很多优秀的段落如：二场娘子军的刺杀舞，五场的几段对打，六场奴隶解放等场面，都是演员自己设计的。那时，工农兵观众、创作人员、剧团普通

工作人员谁都可以提意见，遇到难处，人人争着献计献策。由于充分调动了群众的积极性，发挥并集中了群众的智慧，排练多快好省，进展迅速，舞剧的政治与艺术质量也不断提高。但江青插手后，就马上发生了根本的变化。江青口头高喊'反对导演中心制'，而实际上却实行了比导演中心制还厉害的法西斯文化专制。"（见《舞蹈》1976年第5期第15页）江青还规定：戏不能乱改，一切变动都要最后由她审定，修改意见要集中到她那里。谁如果不按此规定办事，就将被扣上"破坏文艺革命"的大帽子。《红》剧的演员和创作人员就这样成了江青"文艺革命"的工具和筹码。此后，全剧的修改就只能江青一个人指挥，一人决定了。经江青"定稿"以后，"一个音符，一个动作，甚至演员在台上的每个手势、步伐都要固定下来，若要改动必须向她打报告得到允许，不然就是破坏"（同上）。其结果，是彻底抹杀了舞剧作为一种表演艺术的规律，无视表演即是生动的创造的根本特点，"样板戏"越演越没有生气，最后成了一个在固定框框和模子里不断重复的机械行为。经过江青定稿的第一组演员也成了样板演员，其习惯动作甚至表演上的毛病也要别人跟着模仿，否则又是"破坏"样板戏了。由此可见"文革"十年中形而上学的唯心主义思想曾经达到的极端程度，以及它对中国舞剧事业极坏的影响。

在"文革"十年中，《红》剧成为"样板戏"，中央芭蕾舞团改名为中国舞剧团（曾一度名为工农兵芭蕾舞团），并且成为"样板团"，加入中国人民解放军的建制。《红》剧被摆在了一个特殊的位置上。1967年1月7日，《人民日报》称《红》剧是社会主义的芭蕾舞剧。1969年8月13日署名迈新的文章总结了排演《红》剧的体会。1970年1月4日同名文章又谈《红》剧的"精益求精"。1970年7月7日，《人民日报》用大量篇幅发表了《红》剧的演出脚本，发表剧照45张，然后于15日、25日、8月15日连续发表评论，称赞《红》剧为舞剧史上的"革命创举"。到此为止，《红色娘子军》的"样板"地位便牢牢树立起来。其后，为《红色娘子军》拍摄舞台艺术影片则成为当时非常重大的文艺事件。也正是在影片拍摄过程里，江青多次直接对剧目的方方面面提出修改意见。她充分发挥了自己懂得电影艺术、有艺术创见的优势，强势占据了舞剧修改的主导地位。就舞剧《红色娘子军》的创作和演出质量而言，此一时期的《红》剧由于得到了优厚的物质条件并经过精心的反复修改，达到了很高的演出水平，也拍摄成了高质量的芭蕾舞电影艺术片。但另一方面，江青的专横不仅阻碍了活泼的创作局面，她以及一些"四人帮"所重视的人在剧中实行"三突出"原则，使人物形象、剧情结构等也显出了僵化的特征。

如果说，从1970年确立芭蕾舞剧《红色娘子军》的艺术成就并开始拍摄舞台艺术片，到"文革"结束，《红色娘子军》比较典型地反映了"样板戏"在中国文艺史（包括舞剧史）上出现的实际原因和超常地位，那么，《白毛女》则是在样板名义下屈从于极"左"政治的需要，走了一条曲折的弯路。

2.《白毛女》的十年遭遇

歌剧《白毛女》保留了较多民间传说色彩，故事情节生动感人，音乐曲调优美动听，演出时许多人为之流泪，对变人（喜儿）为鬼的旧社会充满憎恨，对变"鬼"（白毛女）为人的新社会产生热爱之心。芭蕾舞剧《白毛女》在保留歌剧的基础上对剧中人物的性格作了改动，将杨白劳之死处理得极有反抗色彩，他在大年三十之夜与地主狗腿子的抗争中被打致死。喜儿也不再像民间传说中那样软弱，而是一个将报仇雪恨的怒火深埋心间并终于实现的人物。从歌剧到芭蕾舞剧，其间有不同的艺术处理，应该说是正常的。但是"文化大革命"开始后，《白毛女》的命运变得难卜了。

1966年4月28日，《人民日报》用大版的篇幅报道了芭蕾舞剧《白毛女》，称赞了演出的过程，但是，舞剧在主题思想、人物形象、艺术手法等许多方面的创新，被解释得更富于政治性的色彩。该文所用的标题就很说明问题，"标社会主义之新，立无产阶级之异——大型革命现代芭蕾舞剧《白毛女》的诞生"。两个月后情况又发生了变化。1966年6月12日，《人民日报》发表赞扬文章《文化革命中的一朵香花——祝贺革命芭蕾舞剧〈白毛女〉演出成功》。在此，一出舞剧的创作第一次被明确地归入"文化革命"的范畴。

1967年4月24日，是毛泽东主席观看《白毛女》的日子。主管文艺方面的工作并以"文艺旗手"身份自居的江青急急忙忙赶在毛主席之前（4月18日）第一次观看了《白》剧。4月25日，她对《白》剧提出了一堆修改意见。其中主要有以下几点：

第一，主题思想不够高，表现在戏

中的军队作用不突出,应有专场表现八路军与日本兵和伪军的战斗。第二,喜儿的反抗性不鲜明,应让她一开始就有反抗精神,她从黄家出逃时,应带儿个人一起逃走。第三,赵大叔的地下党员的形象不鲜明,可以让他在一开始碰上喜儿时就做革命宣传,讲所谓"神兵天将"(暗指八路军)的故事。第四,批评喜儿躲进深山等待复仇的情节有"修养"(即刘少奇著名的《论共产党员的修养》一书中的主张)的味道,反对只表现喜儿与大自然的斗争,提出要加进阶级斗争的内容,并提出对全剧要进行"彻底的修改"。她的上述意见在当时几乎像"最高指示"一样压在剧组创作人员头上。在此,江青夺他人成果以为自己所有的面目暴露得很清楚。

1967年6月11日《人民日报》发表谈论《白毛女》改编的文章。该文从主题思想到人物形象等方面,将歌剧与舞剧作了对比,诬蔑歌剧"是充斥资产阶级思想的烂货",提出"从歌剧到芭蕾舞剧贯穿着两种世界观,两种创作方法的斗争"。该文把舞剧对杨白劳、喜儿反抗性格的刻画提高到"路线斗争"和"两种文艺观的表现"的高度,否定了原歌剧所具有的深刻的思想艺术性,把舞剧抬高到一个异常的位置,并得出了一个结论:舞剧的成功是"毛主席革命文艺路线的伟大胜利"。

1967年10月22日,江青在观看了中央芭蕾舞团改编的《白毛女》后,一方面对改编中脱离上海版本太远的地方提出批评,另一方面又更加强调要"突出主要人物",要"加强武装斗争"。这时的《白毛女》中,已经添加了日本兵与游击队战斗的场面,出现了女游击队长的形象,王大春已变得早就有所觉悟,而后成为英明

指挥员。为了突出武装斗争和军队形象,江青甚至不顾原剧主旨,要给王大春加戏,使他成为剧中的"一号人物"。到了1972年4月,江青又提出一个修改方案,让大春参军后再次回杨各庄,和早就有约的喜儿见面,然后一起投奔大部队,只因约定地点出现敌情二人没能实现约定,喜儿才进了深山。这被称为"约合"方案,又叫"江青方案"。这样的修改,为的是在每一部作品中都实施"三突出"原则,明显带有文化专制主义的特征。

1975年2月,上海《白毛女》剧组奉调进京,贯彻"江青方案",但改来改去却总无法让人信服。《白》剧新版本的演出中甚至加进了喜儿与另外两姐妹一同上山,王大春与敌人正面开打等情节。结果,原来比较完整的《白》剧在"文革"十年中一步步落到"四人帮"手中,一次次被套上了政治枷锁,一天天变得面目全非,漏洞百出,遍身伤痕,难于演出。直至"四人帮"倒台,芭蕾舞剧《白毛女》才结束了屈辱之路。

当然,从历史的角度看,样板戏的"普及"现象有它特殊的历史功能。

在中国舞剧史上,《红色娘子军》比《白毛女》更早地被看作是"样板戏"。1966年12月22日以后,《人民日报》发表了一组笔谈文章,就已使用"革命样板戏"一词,并在笔谈之三中谈到了《红》剧。1967年5月23日为纪念毛主席《在延安文艺座谈会上的讲话》发表,《人民日报》发表社论《革命文艺的优秀样板》,并把当时参加了纪念演出的八部戏定为"八个样板戏"。6月18日纪念演出结束,《人民日报》的报道中出现了这样的号召:把革命样板戏推向全国去。

从此,在全国范围内,掀起了普及样板戏的热潮。全国各大专业文艺团体纷纷排练和演出样板戏。许多根本没有条件演出芭蕾舞剧的歌舞表演团体,也纷纷让女演员穿上足尖鞋,练习足尖舞,在那些最"热火朝天"的日子,克服条件的不足,在很低的艺术标准的要求下,塑造芭蕾舞的"吴琼花"、"洪常青"成了许多人奋斗的目标。

曾经在《红色娘子军》中扮演过洪常青的王国华回忆说:"1966年11月28日,'文革'期间,北京京剧一团、中国京剧

《铁道小卫士》中国铁路文工团1970年演出

"文革"中普及样板戏《红色娘子军》

院、中央乐团、中央芭蕾舞团正式列入中国人民解放军建制，全团上下不分职务均领到了几套不带领章帽徽的军服。……1970年开始普及样板戏，时值夏季。每当中午两点后，在炎炎的烈日下，中芭大楼的前院、侧道和后身中国歌舞剧院的操场，就能看到挤得满满当当的一群群年轻人挥汗如雨的学舞场景，他们是来自全国省部级歌舞团和部队军区级及各军兵种歌舞团的演员，因芭团教室有限，《红》剧所有男子集体舞均安排在户外排练。在他们前面教舞的是瘦瘦高高皮肤白皙戴着眼镜的程礼舟，他手举电喇叭，条理清晰地向学员讲解每段舞蹈的戏剧任务、动作规范和要求，全然忘却了在阳光直射和水泥地镜面反射交叉作用下场地温度已达四十多度的现状。而另一个场地的李之仁则包干了'三丁'——团丁、家丁、兵丁的所有舞蹈和戏剧场面"，"学戏的单位很多，要分期分批来学，那时叫学习班，于是以一个月或稍长一点时间为一期，每期接纳十个团，每团约二十人，这样一期学习班就有二百多人参加。当然也有人多的班，第五期学习班就有广西、内蒙古、湖南、湖北、甘肃、青海、宁夏、山东、辽宁、吉林省歌舞团和空军政治部文工团等12个单位的277人参加，这个班自10月17日开班，到11月26日才结束"。当时，在1966年开始的"文化大革命"的冲击下，全国许多文艺团体已经解散或名存实亡，遇上普及样板戏，无数热爱艺术的舞蹈工作者甚至其他艺术门类的人都在"样板戏"的普及上看到了重回文艺队伍的巨大希望，因此，中央芭蕾舞团普及《红》剧的现场常常黑压压一片人——

有的文艺团体正是打着学习样板戏的旗号才得以重新组建。听说来北京前就有军代表撂下话，能把戏带回来就有团，带不回来就解散，所以他们中有不少人是为了生存为了能继续从事自己喜爱的工作而来，这使学习带有了一种孤注一掷的拼命精神。记得有个团，推出学琼花的是个杂技演员，先不说她的舞蹈功底如何，琼花可是要立脚尖的啊！按照芭蕾教学大纲，脚尖功必须从小学，只有在经历数年耐心细致的磨练，脚部的所有细小精微肌肉都变得足够强大，才能慢慢地把身体升起来，先是两只脚支撑，然后才能逐渐转移到单脚，琼花可是要在脚尖上演出全武行的！我们不禁为她捏一把汗。让我们大感意外的是，一个月后，这位体格健壮能力超强的杂技演员竟把一个反抗女奴的形象演绎得相当出色；这得益于她的形象和激情，以及杂技演员独有的吃苦精神和攻克高难技术的能力。

亲身参与了"样板戏"普及的王国华，对于那样一个独特的历史现象评价说："舞剧《红色娘子军》的全国普及尽管是特定时期的特定行为，但它对中国芭蕾舞事业的影响是不容置疑的。一出舞剧，竟能历时一年有余，动员起全国从地方到部队上百个专业舞蹈团体数千人前来学习，并通过他们再向下辐射。听说有的地方连乡镇、学校的业余舞团都能演出全剧或片断，这在中国乃至世界舞蹈史上都是绝无仅有的！样板戏的普及使芭蕾的种子播向了全国，所以我们不应该忘记中芭历史上的这件事情。"[7]

的确，令人深思的是"普及"热潮的冲击波远远超出了专业文工团体的范围，工、农、商、学、兵各个阶层中，在全国各地的无数地方，都有人学跳《白毛女》和《红色娘子军》。条件太差的，即排演舞剧片断；条件稍好的，就要演出全剧。《白毛女》中的"北风吹"双人舞，《红色娘子军》中的"常青指路"三人舞，在当时中国大地上以空前的频率演出着，也以空前的幅度和速度传播着。

这场大普及运动，在中国舞剧发展史上呈现出复杂的状态，构成了相互冲突的意义和价值取向。

其一，它将一种文艺现象与人们头脑中的政治观念的联系具体化了，并且以一种实际的、行之有效的行政手段把整整一代人牵连了进去。在具体的艺术作品的普及过程中，"四人帮"那一套"左"倾的、形而上学的僵死的文艺观也随之渗透到人们的头脑中。它以一种姿态框住了人们对舞剧艺术乃至整个戏剧艺术的理解，

[7]王国华《普及样板戏》，见《记忆与未来——纪念中央芭蕾舞团建团五十周年》，中央芭蕾舞团2009年内部刊印，第100页。

特别是造成了年青一代人对艺术现象的简单化的概念，其实质是用无知代替了全部文化的熏陶。

其二，样板戏的普及运动借助政治的力量和行政的手段，将芭蕾舞这一外来的艺术形式迅速推广到全国各个地区，它使中国人熟悉和接受芭蕾舞的过程大大加快了。芭蕾舞的大普及在中国造成一种舞蹈的兴盛，培养起许多年轻人的舞蹈兴趣和舞蹈观念，一些优秀演员正是在这个过程中成长起来的，"文革"后出现的一些编导、理论工作者也在这一过程中为自己的舞蹈道路铺下了第一粒石子。

在样板戏的普及中，在文艺为政治服务的口号下，出现了学演样板戏时求大、求全、求好的趋势。在相当多的情况下，"普及"已超越了当时国力所能负担的水准。因此，从1970年开始，样板戏之普及工作中提出了两条原则，即"坚持业余排演而不影响工作"和"坚持节约反对贪大求全"。

针对无法避免的大普及中的艺术质量下降问题，1969年以后，《红旗》、《人民日报》又提出"学习革命样板戏，保卫革命样板戏"的口号。样板戏变成了至高至上的东西。它被"四人帮"利用来实行文化专制主义，扼杀其他文艺创作。在当时，以样板为楷模去创作几乎是唯一的文艺创作道路。就舞剧创作而言，如果说《红色娘子军》、《白毛女》因其成于"文革"之前尚有其正常的艺术之根，那么一些受了"左"倾文艺思潮影响而服从政治宣传需要的作品则是无根的假花，它们是那一时代的可悲的果实。其主要特征，即在作品中一律打上"阶级斗争"的印章。

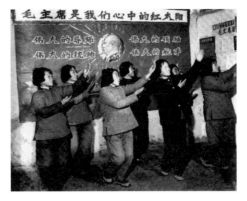

"文革"中农村公社社员的忠字舞

从1966年到1976年间，舞剧艺术在上述环境内畸形发展。其表现之一就是：《红色娘子军》、《白毛女》被定为"样板戏"硬性普及，由此压制了其他舞剧的创作。

《红色娘子军》、《白毛女》这两个芭蕾舞剧本来是编创人员在党的领导下的优秀成果，但江青一伙将其窃为己有，定成"革命样板戏"，从而脱离了文艺作品本来的意义，一下子变为涂着政治色彩的"明珠"，使人视之目眩而不敢对之稍加微词。为了推行极"左"的一套，也为了给自己树碑立传，江青与她的亲信们借助于手中的权力，在全国范围内大力"普及革命样板戏"。于是，一场前所未有的"文艺运动"在中国九百六十万平方公里的土地上展开，极"左"路线扼杀了文艺百花，造成了八亿人八个戏的反常现象，人民的文艺生活几近枯竭。在许多根本不具备芭蕾舞剧排练、演出条件的地方，也纷纷跳起了《红色娘子军》和《白毛女》。在农村、工厂、部队、学校……不顾一切条件，工、农、兵、学都要立起足尖塑造"英雄人物"，形成畸形普及现象。与此同时，中国舞剧多样发展的可能性被完完全全地否定了。

畸形发展还表现在江青等人武断地否定民族艺术。江青1964年观看中国歌剧舞剧院的民族舞剧《八女颂》后提出：民族舞剧语汇贫乏，搞小东西还可以，搞大的还得靠洋的。她说："民族舞剧没有基础。"（参见《舞蹈》1978年第3期第17页）于是，民族风格的舞剧遭到冷遇，继而被彻底地排斥在创作之外，舞台上也不再允许出现民族舞剧千姿百态的身影。一人之音，天色俱变，这正是那不正常年代的大荒谬。

第六章

时代巨变中的舞蹈复苏
（1973—1977）

概述

1973年，在中国文艺发展历史中具有一定的"拐点"意义。主要标志是周恩来总理为了保护艺术家和保存文艺队伍，批示将中央歌舞团、东方歌舞团和中央民族乐团合并为"中国歌舞团"，下设东方歌舞队。周总理对组建中国话剧团、中国歌剧团也做出了指示。这是一个重要的信号——中国的文艺还是要发展，艺术家和艺术团体还是中国文艺的最重要力量。第二年，也就是1974年，中国歌舞团、中国歌剧团、中国话剧团纷纷成立。此时，距离1969年全国文艺院团特别是中央直属单位大规模"下放"，到湖北、河南、天津等地的"五七干校"劳动"改造"整整五年，距离1967年以中共中央名义下发《关于文艺团体无产阶级文化大革命的决定》整整八年，距离"文革"开始整整九年。

也是在1973年，中央五七艺术大学正式成立。它的前身是1970年建立的"五七艺术学校"。以"五七"名义办艺术大学，包含着一段特殊的历史。1966年5月7日，毛泽东看了总后勤部《关于进一步搞好部队农副业生产的报告》后，给林彪写了一封信。信中，毛泽东要求全国各行各业都要办成"一个大学校"，这个大学校"学政治、学军事、学文化，又能从事农副业生产，又能办一些中小工厂，生产自己需要的若干产品和国家等价交换的产品"，"这个大学校，又能从事群众工作，参加工厂、农村的社会主义教育运动……又要随时参加批判资产阶级的文化革命斗争"。毛泽东还要求学校缩短学制，教育要革命，不能让"资产阶级统治"学校。这封信，后来就被称为"五七指示"。

办"五七干校"，还有一个现实的考虑，即在全国范围内"打倒"了走资派后，有大量的干部没有工作，无法安置。因此，当时的黑龙江省革命委员会负责人想出一个办法：把这些干部集中安排到农村，办一个农场，保留工资待遇，让他们在体力劳动中"改造"自己。黑龙江省革命委员会负责人派人经过专门考察选址，最后选定了庆安县的柳河，作为办这种农场的试点。这个试点得到了毛泽东的充分肯定，由此，"五七干校"盛行全国。

在"五七艺术大学"里，下设了戏剧学院、音乐学院、美术学院、戏曲学校、电影学校、舞蹈学校。江青任名誉校长，于会泳任校长，浩亮、刘庆棠、王曼恬任副校长。史料记载，中央五七艺术学校从1972年2月至1973年11月设立舞剧系，从1973年11月至1977年11月设立中央五七艺术大学舞蹈学院。在舞蹈学院建立的近五年时间里，主要分芭蕾舞和中国舞两个专业，进行专业的舞蹈教育。后来成为芭蕾舞事业骨干的芭蕾舞蹈家冯英、王才军以及蜚声国际的中国芭蕾舞蹈家李存信、张卫强等，均是在这个时期开始专业学习的。

当然，这仅仅是个"拐点"，"文革"的苦难远远没有结束，"文化大革命"的思想和路线没有改变。例如，1974年国务院文化组在北京举办华北地区文艺调演。调演期间，"四人帮"及其在文化组的领导人于会泳等人，制造了震骇全国的晋剧《三上桃峰》事件。刘少奇主持全国"四清"运动，曾经部署夫人王光美在河北一个叫做桃园公社的地方做"四清"试点工作（即在中央下发《关于社会主义教育运动夺权斗争问题的指示》后开展的"小四清"——清账目，清仓库，清财物，清工分；以及随后在极"左"思想指导下开展的"大四清"——清政治，清经济，清思想，清组织），晋剧《三上桃峰》涉及"四清"题材，被批判为吹捧"桃园经验"，是为刘少奇翻案的大毒草。2月28日，初澜在《人民日报》发表《评晋剧〈三上桃峰〉》的文章，鼓噪"击退所谓反革命的修正主义文艺黑线的回潮"。从这个极坏的"榜样"开始，一时间，破字猜谜、大抓影射，罗织构陷之风横行，文字狱遍及全国各地。"四人帮"从《三上桃峰》开刀，对全国文艺界进行了一次空前规模的大洗劫。在这个事件中，山西省文化局干部赵云龙因对"四人帮"的根本任务论提出自己的意见，被逼致死。粉碎"四人帮"后，1978年8月，中共中央批转山西省委的一份报告，为晋剧《三上桃峰》和在《三上桃峰》事件中受迫害、牵连的同志平反昭雪。由此可见，"文革"后期，极"左"思潮仍然十分猖狂，并且破坏力很大。

但是，因为有了上述这个"拐点"，有了周恩来等中央领导同志的关心和爱护，有了一系列"恢复"性的举措，已经奄奄一息的中国舞蹈艺术，如同星星之火，慢慢地在广袤的大地上重新燃烧起希望的火光。

大约从1973年起，"文革"时期的舞蹈创作进入了一个小的发展阶段。这个舞蹈创作的再度兴起，源于1972年7月毛泽

东同志针对当时文艺界问题提出的一个严厉批评。他说："现在的电影、戏剧文艺作品太少了。"1975年7月，毛泽东同志又在两次谈话中指出："百花齐放都没有了"，"党的文艺政策应该调整一下，一年、两年、三年逐步逐步扩大文艺节目。缺少诗歌，缺少小说，缺少散文，缺少文艺评论"。

1973年1月1日，周恩来、叶剑英、李先念等中央政治局同志接见部分电影、戏剧、音乐工作者。周恩来同志根据广大人民群众的要求，指出电影太少，"这是我们的大缺陷"。他说："电影的教育作用很大，男女老少都需要它，它是大有作为的，刚才说的七个厂，要帮助你们，你们有什么要求，可以通过文化组提出，中央讨论批准，党和国家就帮助，经过三年努力，把这个空白填上，群众要求很迫切。"又说："总结七年来这方面的工作，还是薄弱的，文化组要把电影工作大抓一下。"于是，在周恩来总理的指示下，文艺团体的一些艺术工作者被重新召回文艺队伍，开始重新思考创作问题。

如上所述，1966年至1976年，是"革命样板戏"确立起"文艺楷模"地位的十年，是文艺创作中"三突出"原则和"阶级斗争论"改变了艺术创作正常道路的十年。在1973年以前，样板戏的普及曾是当时全民的艺术活动。1973年后，新作品的创作才提到议事日程上来。1976年前后，通过一系列调演、会演，全国文艺创作和演出活动的活跃程度大幅度提高，为后来的艺术事业发展提供了准备。

1976年，中央一举粉碎了"四人帮"，以"阶级斗争为纲"的时代终于结束，一场浩劫终于完结，举国上下欢庆胜利，人民的政治生活重新步入了正常轨道，社会发展开始找寻全新的模式。从舞蹈艺术发展角度看，从1973年开始的创作新动向，在1976年之后加快了进行的速度，而且在毛泽东、周恩来、朱德等伟人相继去世后掀起了一个纪念先烈的舞蹈艺术创作大潮，同时，以怀念经典和批判文化虚无主义为旗号，一些"文革"前的经典旧作重新上演。

第一节
艺术不灭

在收到人民群众要求有新的文艺作品来满足正常的审美需求而发出的呼声之后，特别是在毛泽东主席对粉饰"繁荣"与"昌盛"提出了批评之后，1973年，江青等人开始提倡"创作新作品"，全国各种文艺会演、调演也起到了很大作用。

从1974年开始，久已不见的"调演"、"会演"重新出现在文艺演出领域。1974年1月，华北地区文艺调演于1月至2月间在北京举行。来自北京、天津、内蒙古、河北、山西等省、市、自治区的55个代表团演出了歌舞、京剧、话剧、地方戏曲、曲艺、木偶等节目共170多场。此次调演的一个特点是"为工农兵演出，请工农兵评论"。歌舞节目中内蒙古自治区直属乌兰牧骑艺术团演出的歌舞为群众喜闻乐见。同年8月3日至9月10日，"部分省、市、自治区文艺调演"活动在北京举行。参加调演的省、市、自治区有上海市、广西、辽宁、湖南，参加演出者1800

人。此次调演的节目以戏剧、曲艺为主，舞蹈节目有广西壮族自治区代表团的壮族舞蹈《壮族人民热爱毛主席》、《春插新曲》、《北海女民兵》，瑶族舞蹈《拉木歌》，儿童舞蹈《革命传统代代传》，辽宁代表团的舞蹈节目《勇敢的红小兵》、《红花朵朵》，湖南歌舞团的舞蹈节目《踩田》、《阿妹上大学》，歌舞《红太阳升起的地方》等。调演办公室编写了调演《简报》42期。1975年，全国文艺调演于7月至9月分批举行。全国共有29个省、市、自治区参加，共演出了歌舞晚会23台，舞剧、舞蹈、歌舞节目等113个。北京、上海、天津、河北、山西、江苏、福建、安徽等8个省、市奉献了多个舞蹈新作，此外，还有21个地区表演了舞蹈节目。其中正面表现工农兵现实斗争生活和抒发工农兵热爱主席、歌颂党、歌颂社会主义祖国的作品76个，占总数的70%。[1]

1976年，全国舞蹈（独舞、双人舞、三人舞）调演于1月7日至2月19日在北京举行。29个省、市、自治区及中央国家机关有关部委和解放军各大军区、各兵种共51个演出队演出262个节目，共283场。有反映阶级斗争的《铁路哨兵》、《金色种子》、《渡口》、《草原红鹰》等；有歌颂社会主义新生事物的《老矿工登讲台》、《我爱这一行》、《幸福光》、《火车飞来大凉山》、《聋哑妹上学了》；有反映农业学大寨的《老两口送饭》、《养猪姑娘》、《你追我赶学大寨》、《水乡送粮》；有反映军队战斗生活和军民关系的《格斗》、《雨夜查

[1]参见茅慧编著《新中国舞蹈事典》，上海音乐出版社2005年版，第123页。

线》。

1973年后，中国舞剧艺术从学演样板戏走上"创新"之路。几个现代题材的芭蕾作品出现了，随后，还产生了几个有影响的歌舞剧和小型舞剧作品。

现实题材的舞剧创作再次被许多编导思考着——尽管这思考必然受到当时政治和文化环境的制约。思考是有收获的，其后，革命现代舞剧《沂蒙颂》和《草原儿女》的创演以及一批小型舞蹈作品的问世，多少透露了艺术春天即将到来的消息。

一、《沂蒙颂》

1974 年5月，中国舞剧团根据芭蕾舞剧《红嫂》改编上演了四场舞剧《沂蒙颂》。《红》剧是1965年北京舞蹈学校应届毕业生的实习剧目，由严佩芳、王绍本、黄伯虹、王家鸿编导，储信恩、茅铿铺作曲。在《红嫂》的创作基础上，《沂蒙颂》问世了。李承祥、郭冰玲、徐杰编导，杜鸣心、刘廷禹、刘林作曲，主要演员程伯佳、张肃、韩大明、曹志光、李建青。

《沂》剧的故事发生在1947年秋的沂蒙山区。一天傍晚，沂河村头，英嫂在送别鲁英和其他武工队员转移战场。不久，恶霸地主赖金福、狗腿子皮德贵与还乡团一起出现。他们如狼似虎，疯狂万分。一个国民党军官将解放军排长方铁军负伤后丢失的毛巾交给赖，命他三天之内抓到伤员。

舞剧的第一场，红枫岭上，鲁英奉命带着两名武工队员寻找方排长。身负重伤的方铁军坚持追赶部队，终因伤重缺水，

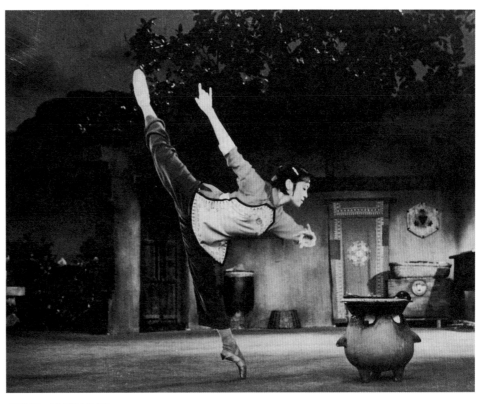

《沂蒙颂》中英嫂深夜熬鸡汤

昏倒在地，被英嫂在挖野菜的路上突然发现。英嫂四处找水不见，突然想到了自己的乳汁。乳汁解救了伤员。赖金福等四处搜捕，英嫂机智地掩护方排长。第二场，还乡团在村中四处烧杀。英嫂回家为伤员熬鸡汤。鲁英回到家后，得知方排长被救，欣喜之极。他立即回山找武工队前来救人。赖匪搜捕伤员闯进英嫂家，毒打威逼她说出伤员藏身之处，英嫂坚贞不屈，被打得昏迷过去。醒来后，她佯装跳窗而出，骗得敌人急急追去，英嫂手挽竹篮赶上山去找方排长。第三场，方铁军在清晨的阳光下锻炼身体，英嫂担着风险终于将汤饭送到他手中。方排长手捧鸡汤激动万分，决心待伤好后英勇杀敌报答乡亲。敌人搜山而来，英嫂将其引开。第四场，还乡团没找到伤员，便恶毒地抢去英嫂的孩子，妄图以婴儿之命索要伤员。英嫂为亲人子弟兵甘愿作出牺牲。关键时刻，方排

长挺身而出。突然，杀声四起，鲁英带领武工队赶到，歼灭了还乡团，处决了赖金福，山村得解放。尾声：沂蒙山村如画。部队向英嫂和乡亲们表达着自己的感激之情。方排长告别乡亲和英嫂，重返队伍。军民亲情的歌声在沂河村永远回荡。

《沂蒙颂》以革命斗争的现实题材为艺术表现的对象，塑造了一个朴实勇敢、真诚无私的山东老革命根据地的妇女形象。它是在《白毛女》、《红色娘子军》之后用芭蕾艺术的形式反映中国人民现实生活的比较成功的作品。演出后曾受到人们比较普遍的欢迎。就其在舞剧艺术史上的价值说，《沂》剧在舞蹈语言上的创新是值得注意的。他们"坚持从生活出发，选取典型动作"，努力使观众一看就懂，同时又时刻注意其舞蹈造型之美。具体做法，是"在生活动作的基础上，吸取民间舞与戏曲表演身段中有用的动作，同时和

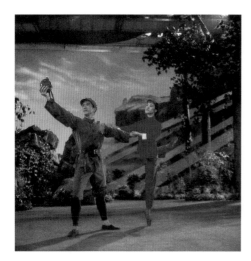
《沂蒙颂》中英嫂用乳汁救醒了身负重伤的解放军方排长

二、《草原儿女》

"文化大革命"之前，"草原小姐妹"龙梅和玉荣的故事就已经闻名全国了。中国舞剧团在这则感人至深的真实事迹基础上改动了故事内容和人物，编出了四场芭蕾舞剧《草原儿女》，于1974年5月公演。编导王世琦、栗承廉、王希贤，作曲石夫、黎凯、葛光锐。

剧情大致如下。第一场，蒙古族少年特木耳和他的妹妹斯琴迎着朝阳走出了蒙古包，愉快地做着劳动前的准备。社员们纷纷走出去上工。这时，反动牧主巴彦上场了。他不甘心失去的一切，见四处无人，就挥鞭抽打羊群。斯琴发现后，冲上前去夺过鞭子。支部书记苏和怒斥巴彦，

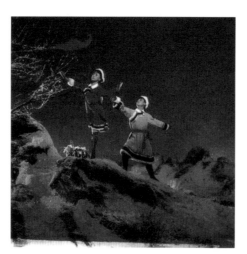
《草原儿女》中兄妹二人把红领巾系在沙柳上，向亲人发出警示

表扬了斯琴，批准了兄妹俩的放牧请求。第二场，在阳光和煦的牧场上，兄妹二人跳起了优美的舞蹈。突然，天色大变，狂风骤至，大雪飞扬，兄妹二人奋力护羊，将羊群拢在圈中。巴彦对刚才之事心怀不满，跟踪兄妹二人而来，在风云突变当中割断圈绳，放散羊群。他在破坏后逃跑时，匆忙中将匕首丢失。兄妹二人发现

匕首，便一面追赶羊群，一面侦察敌情，并将红领巾系在沙柳树上，为亲人们留下鲜明的标志。第三场，茫茫草原，风雪弥漫。支书苏和和牧民们、解放军战士们一起顶风冒雪寻找特木耳兄妹。他们发现了树上的红领巾，策马急寻而去。第四场，雪夜中，兄妹二人深深感受到了严寒、饥饿、疲倦的袭击，但他们互相激励，奋斗在风雪中，尽全力保护羊群。巴彦为了夺回失落的匕首而再次找到兄妹，他们之间展开了生死搏斗，兄妹不畏强暴，英勇抵抗，终因伤势过重而昏倒。支书、解放军和牧民们及时赶来，解救下兄妹，并飞马围捕巴彦。尾声时已是百花争艳的盛夏时节，兄妹二人伤愈归来，受到妈妈、小伙伴和牧民们的欢迎。他们接过支书赠送的马鞭，飞身上马开始了真正的牧民生活。

《草原儿女》的编导组在谈该剧的创作体会时说这是"我们沿着第一部革命现代舞剧《红色娘子军》的正确道路开始为青少年写戏的艺术实践"，"努力塑造社会主义时期青少年的英雄形象"。该剧在原来草原小姐妹与大自然搏斗的线索之外，附加了与反动牧主的斗争线索。在此不难看出"阶级斗争论"对《草》剧创作的影响。所以，与人斗争的线索在《草》剧中占了很大的比重。人物公式化、脸谱化的倾向是存在的。《草》剧公演时已产生不同看法和意见，主要集中在剧中该不该加进阶级斗争的内容这一问题上。不过，在1974年时它还是受到了广泛的注意和好评，人们肯定《草》剧把草原放牧的生活动作、芭蕾舞、蒙古族民间舞自然地糅合在一起，使特木耳等人的舞蹈有鲜明的民族特点。值得指出的是该剧对民间舞的加工没停留在一般水平上，不是采用几

芭蕾舞的技巧有机地结合起来"。《沂》剧的舞蹈语言具有较明快简洁、表现力强、兼有生活美和舞蹈美的特点。《沂蒙颂》的音乐中有大量的山东民歌素材，其中"沂蒙山小调"是英嫂主题音乐的基础，形象较为鲜明，在舞剧中较好地起到了烘托情绪、塑造人物形象的作用。为了强调英嫂性格中刚强有力的一面，编者还选用了中国北方农村气息浓郁的板胡，作为演奏英嫂主题音乐的主奏乐器。这很有匠心的设计，在舞剧创作中收到了很好的效果。

《沂》剧创作在"文革"期间，自然也受到了"左"的文艺思想的一些影响，主要表现在舞剧的整体结构处处都按"三突出"的原则去设计，其结果，虽然英嫂和方铁军的形象被突出了，但在艺术上却显得与其他舞剧的人物塑造手法相似，缺乏独创精神。而且，为了在"激烈的斗争中塑造典型英雄人物"，《沂》剧设计了许多"风口浪尖"，在当时舞蹈和舞剧创作中这已成为公式化的一套。《沂》剧对反面人物的刻画也多采用脸谱化的方式，这也影响了它的艺术价值。

《草原儿女》寻找羊群过程中，妹妹不慎丢失了自己的靴子

个造型就匆匆了结，而是在芭蕾舞中糅进了一些蒙古族舞的动律，塑造了鲜明的人物形象，令观众感到新鲜、亲切。这在中国舞剧艺术发展过程中是一个有意义的进展，对"文革"后中国舞剧的创作也有积极影响。

《沂蒙颂》和《草原儿女》在创作上的成就是值得肯定的。在中国舞剧史上它们的出现代表着那一特定年代里人们对舞剧审美规律的探索和追求。当然，在那样的"大革命"的政治和文化环境中，它们一出世就被"四人帮"强行归入了"革命成果"的行列，后来又被称作"新样板戏"。在创作思想上，自然也受到那一时期文艺思潮的一些影响，造成了艺术上不可避免的缺憾。

三、其他舞蹈、舞剧作品

大约从70年代起，中国的舞蹈创作多少进入了一个稍稍活跃的状态。为了歌颂新生活，也为了活跃文艺舞台，一些编导被先期"解冻"，可以有限度地回到工作岗位上来。就是在这样的条件下，出现了一些舞蹈作品，艺术创作又开始蹒跚起步了。

《草原女民兵》，女子群舞。编导：黄伯寿、梁文绾、李文英。作曲：王竹林、吕韧敏。表演者：李文英等。中国人民解放军北京军区战友文工团1971年首演。

草原上，碧空如洗。女民兵们高举红旗，跨马横枪，巡逻在万里草原上。她们各个英姿飒爽。她们高高地抬腿踢脚，好似骄傲地巡逻在边防线上。突然，暴风雨来了。巡逻队中的小战士经验不足，使马受惊，情势危急。同在队中的连长身先士卒，救护小兵，并耐心地向她传授驯服悍马的要领。风雨过后，彩虹飞架，女民兵们再次策马巡逻在辽阔的边疆。

《草原女民兵》诞生于20世纪70年代，在当时许多公式化、政治教条化的作品中，它的问世为舞蹈舞台吹进了一股新风，艺术上显得很突出。首先，该作在艺术上的一大收获是通过舞蹈语言突出人心深处的东西，将舞蹈艺术的身体语言之美再次呈现在观众眼前，或者说它在一定程度上重新唤醒了人们心中深藏已久的舞蹈美感，尽管当时人们还不敢大张旗鼓地谈论这种美。作品表现的是女民兵的英武之气，而艺术形象中所注入的一些只能属于女性的英武色调，却实实在在让人眼前一

《草原女民兵》 北京军区战友文工团1971年首演

劳动，决心把最饱满的粮食、最好的粮种送交给国家。谷堆比山高，歌声唱欢乐。编导以真实的劳动生活为依据，融合黎族民间舞蹈的动律和韵味，把黎族人民喜庆丰收、踊跃交公粮的情景生动地表现出来。该作品的独特之处是巧妙地设计了舞蹈道具：一条黄绸巾。它有时是担在肩膀上的担子，有时是擦汗的毛巾，有时是装粮食的大口袋，有时又是从斗笠上飞扬起来的谷穗。这样的设计是在充分发挥了艺术想象力之后的富于舞蹈化的创造，在作品演出过程中往往能够起到强烈的艺术渲染效果，很受观众欢迎。

同样也是表现丰收喜悦的还有《水乡送粮》，女子三人舞。编导：黄素嘉。作曲：陶思耀、张鲁。表演者：李兰、江玲、杨小玲。中国人民解放军前线歌舞团1973年首演。

大幕拉开，一幅江南农村的水墨画。三个农村姑娘，点撑着喜送公粮的船只愉快地航行。船行江上，与同伴们争先恐后

亮。比如，作品一开始，女民兵们的出场动作就是个性十足的：舞者们踢腿扬腕，英豪无比，又在音乐的符点节奏里利索地回收小腿，生动而形象地展示了女民兵们驭马而行的情形，还通过这一小小动作刻画了草原女儿的典型形象，将大草原上女性民兵的生活具体化为一个主题性舞蹈动作，在当时震惊了许多人，即使在今天看来，也是该作值得我们欣赏的最重要的地方。当英雄气长、冲天豪气与漂亮的腿部运动划线之间有了某种契合的时候，那种美丽不可言喻。

《草原女民兵》的结构沿用了舞蹈创作中常见的"ABA"模式，不过，编导没有让情节停留在简单的冲破暴风雨的模式上（这一做法在20世纪60-70年代的舞蹈作品里大量使用！），而是比较深入地刻画了女民兵连长对于小战士的关怀，她以身示范，细致入微地帮助小战士渡过驯马的难关，比较深入地刻画了民兵连中官兵之间深厚的战友情谊。这一处理，对于后来军事题材的舞蹈创作产生了很深的影响，因为它使情感的因素融入英雄主义的

大主题，从而也大大加深了军事题材舞蹈创作的思想力度。《草原女民兵》，是英雄主义中的女性观照，是女性世界中的英雄抒情之作。

《喜送粮》，1972年广东民族歌舞团首演。编导：陈翘。作曲：陈元浦。这个女子群舞表现了一群海南黎族姑娘迎来丰收之年的喜悦之情。她们欢欣鼓舞地辛勤

《喜送粮》广东民族歌舞团1972年首演 中国舞协供稿

《水乡送粮》中国人民解放军前线歌舞团1973年首演 中国舞协供稿

地比赛着，欢悦之情随歌声荡漾。三个人发现了船板缝隙中的稻谷粒子，就摘下发簪，仔细地挑了出来，装入粮袋，江南女性之细腻心理表露无遗。船如飞流，甲板上浪花四起，赞颂着天下为公、颗粒归仓的优良传统和美德……

一般来说，舞蹈善于抒发类型化的大情感、大气势。《水乡送粮》的题材却有着以小见大的特色，我们欣赏时难以察觉，却又因之增添了不少感动。编导对于江南水乡妇女美好品质和细腻心理的准确刻画，主要通过劳动生活的细节传递。丰收后，水乡姑娘无私奉献地把粮食上交国家，这原本是一个平常的过程。但是舞蹈编导抓取了一个十分生动的细节，即姑娘们特别细致地从船板缝隙中挑出一粒粒粮种归入粮袋，使得平常事物中的人之精神层面一下子被放大了。这一细节十分典型地交代了特定地域文化中人民的特殊性格，也不动声色地突出了送粮人的精神境界。另外，该作品的舞蹈动作设计优美、简练而富于江南明媚的活力。对于舞蹈创作来说，划船送粮几乎是一个局限性很大的劳动场面，表面上看没有什么"可舞性"。于是，编导异想天开地抓住了送粮过程中的一个普通物件——毛巾，做出了一篇好文章。那白色的毛巾，一会儿变成紧身的腰带，一会儿变成围裙，飞舞起来像是船边的浪花，绷紧之后就是划船之桨，轻柔顺畅时它是擦汗的毛巾，展开之后它又是装粮的口袋。一物多用，构思巧妙，寓意精深，形式新颖。欣赏《水乡送粮》，如同欣赏一幅九曲转折而韵味无穷的图画，机巧全在一个"变"字上，感受强烈而又入味细微，那正是美轮美奂的艺术形式和点滴入扣的艺术趣味。

编导黄素嘉，四川崇州市人，1949年加入中国人民解放军第三野战军三十四军文工团，担任舞蹈演员。1954年参加总政第一期舞蹈训练班，1955年调入南京军区前线歌舞团工作。由于长期生活在江南地区，也自然把劳动生活的细节纳入创作眼帘。

《战马嘶鸣》，1974年由总政歌舞团首演。编导：蒋华轩、高椿生、王蕴杰。作曲：余华盛。该作品描写了祖国北部边陲的大草原上，骑兵们警惕巡逻，吃苦训练，老兵带新兵的景象。作品富于戏剧性，在形象地揭示驯马生活场面的同时，吸取了不少山东鼓子秧歌、古典舞技巧动作，特别是发展了"旋子转体360"等高难度动作，很好地表现了边疆骑兵们的豪情壮志。

在20世纪70年代里，人们似乎比较习

《战马嘶鸣》总政歌舞团1974年首演

惯于看那些英雄气长、豪气冲天的作品。因此，当上述这些具有一定的抒情之美的作品一出现，就引起人们的很大关注。

这些作品，大多数是部队文艺创作。这从一个侧面说明当时许多地方歌舞团的创作实际上受到很大破坏，许多编导尚不

《牧民见到了毛主席》贾作光创作演出

能投入工作，真正的舞蹈艺术创作还不能开始。上述作品在艺术上有些讲究，在百花凋零的年代里显得格外醒目。除去以上这些作品代表着严酷氛围里并未泯灭的舞蹈创作激情之外，1972年由贾作光创作、天津歌舞团首演的《鸿雁高飞》，贾作光创作和表演的《牧民见到了毛主席》，也都从不同角度表现了人们对于美好生活的热烈向往，对于美的追求。

尽管贾作光为中国的舞蹈事业做出了极大的贡献，为蒙古族的舞蹈发展奠定了基础，但是在所谓的"无产阶级文化大革命"里，他像所有正直的艺术家一样，受到了无情的冲击。那些在政治热浪中失去理性的人不但剥夺了他演出的权利，还残

酷地殴打他，侮辱他，迫害他。

但是，贾作光从来没有丧失自己的意志和对艺术的热爱，他经受住那些反人性手段的逼迫，身陷困境，却依然爱着舞蹈，爱着生活。在囚禁他的小屋子里，他听见了过往的大雁的鸣叫之声，心中想到：如果有一天我获得了自由，可以再编一个有关大雁的舞蹈，以传达人们对美好生活的强烈向往。

这一天来了。被"解放"了的贾作光由那些仍然执拗地追求艺术的人邀请去编个舞蹈，贾作光想，自古以来，鸿雁传书就是人们喜爱的比喻。如果表现在大草原上风雨无阻、辛勤工作的邮递员，不是正好可以用鸿雁做个象征吗？乐曲声响起来了。他仔细地听着，听着，眼前好像有了明确的形象——风雪之夜，身背邮递包的青年在顶风前进。他几次摔下马来，几乎再也不能向前一步，甚至要昏迷过去。眼下是茫茫的雪夜，邮路迷蒙。风雪逼人回返，但是他心中突然想到心爱的鸿雁，那在任何风雨前从不退缩的鸿雁。他不由自

主地模仿着，在雪地上舞动起来……雪花越发地狂乱飘舞，他好似乘风而去，从鸿雁得到力量，顽强地向前方走去。

许多人在观看了这个舞蹈之后，激动得热泪盈眶。在那个极"左"的年代里，能够看到如此高水平的舞蹈，实在太难得了。人们在作品中不但感受了艺术的美，而且还感受到黑暗必将过去，黎明就在前方的人生哲理。

小舞剧《鱼水情》是"文革"时期里少有的让人很受感染的作品之一。该作1972年由铁道兵文工团首演。编导：汪兆雄、力凯丰。作品表现了部队在野营路上，来到山区的一个村子里宿营，见到了亲人解放军的乡亲们欢喜异常。热爱子弟兵的张大娘总想为战士们做点贡献，于是暗中测量了战士的脚印，在油灯下赶制布鞋。而战士们也要为老乡们做些好事情。作品结尾时，张大娘的家中油灯点亮了，她飞针走线，赶制军鞋；院子里，月光下，战士们正为大娘巧做扁担。这一结尾把军民团结如一家人的情形准确而又生动

《鱼水情》铁道兵文工团1972年首演

地表现了出来。

1976年1月7日至2月19日，全国舞蹈（独舞、双人舞、三人舞）调演在北京举行。这次调演，是舞蹈艺术创作再度迈开脚步的一个信号，是"文革"即将结束的一个暗示。贾作光所表演的牧民形象在整个调演期间成为新的热点，一方面是因为贾作光自己所具有的艺术表演天才给了人们很大的审美享受，另一方面，从新中国舞蹈历史的角度看，他那飞翔着的双臂，正是整个时代渴望挣脱思想上的桎梏，逃开极"左"思潮的压制，再次获得解放的艺术象征。

第二节

浩劫将了

20世纪70年代前期至中期，"阶级斗争为纲"论在整个国家的政治生活中占据了极其重要的位置，不仅影响了人们的观念和行为方式，也深深影响了一些舞蹈和小型舞剧的创作。

1973年以后，文艺创作的任务越来越多地被人提到，报刊上也开始讨论这一课题。然而，针对周恩来总理对于1966年后文艺创作新作品少的批评，江青针锋相对地说："不是七年，是解放以来，二十几年电影的成绩很少，放毒很多，取得经验太少，很糟。"张春桥还含沙射影地说："说少的绝大多数是出自内心的要求，希望多搞一些。当然也不排除少数别有用心的人。"1973年成立了文化组创作领导小组办公室（简称"创办"），于会泳任组

《我爱这一行》吉林省歌舞团1976年首演

长。江青指定于会泳、浩亮、刘庆棠抓创作，随后出现的"初澜"、"江天"，就是这个办公室写作班子的笔名，成为"四人帮"在文艺界的喉舌。然而，在高喊阶级斗争的政治空气里，在文艺作品必须为政治斗争服务的年代中，人民群众对新作品的强烈需要却无法得到正常满足。

在1976年年初举行的全国舞蹈（独舞、双人舞、三人舞）调演中，阶级斗

《铁路哨兵》上海歌剧院舞蹈团1976年演出

争仍旧成为"主题"。这是一次恢复了艺术创作形势之后的舞蹈检阅，多少促进了舞蹈事业的重新起步。不过，那个时期"左"倾政治思想的风潮仍旧深刻制约着人们的创作思路和观念表达。《舞蹈》杂志1976年第2期第18页上发表了专论，标题即为"舞蹈创作必须以阶级斗争为纲"。文中提出在革命样板戏的带动下，小型舞蹈创作发生了深刻变化。全国舞蹈调演中的一些节目因正面表现阶级斗争而受到了"热烈欢迎"。该文认为以阶级斗争为纲搞好舞蹈创作是一项基本的任务。该文提倡"正面表现阶级斗争生活"，塑造工农兵英雄形象，并提到了几个在当时较有影响的作品。

《铁路哨兵》，上海歌剧院舞蹈团演出。舞蹈表现一个铁路工人在巡路过程中，机警地发现了阶级敌人在铁轨上放置的障碍物，在车毁人亡的惨剧即将发生的一刻，他与破坏分子展开殊死搏斗，擒敌排险，保证了列车安全通过。这是一个以

《金色的种子》 吉林市歌舞团1975年首演

三人舞为主要形式的戏剧性很强的小型舞蹈作品。舞蹈动作语言采用古典舞、民间舞（主要为安徽花鼓灯）和生活动作相结合的方法创作出来，当时的评论认为，该舞有强烈的艺术感染力，动作语言易懂而使人感到真实、亲切。

《金色的种子》是吉林省吉林市歌舞团的三人舞作品，描写秋收后两名红小兵主动看场院，发现了地主分子企图在粮种中掺上坏品种的破坏活动。他们利用稻草人和麻袋来隐蔽自己，监视敌人。最后在地主阴谋完全暴露时勇敢地抓住了他。这是一个儿童题材的舞蹈，被当时的评论文章称为"生动又富于儿童特点"，而且"英雄人物的形象鲜明突出"。

与它们类似的作品在当时大量涌现，构成了一种中国舞蹈和舞剧史上的特殊现象，即小型舞蹈"舞剧化"的现象。仅在

全国舞蹈调演中，就有黑龙江省歌舞团的《渡口小哨兵》、宁夏文工团的《边疆红小兵》（均表现抓坏分子）、二炮文工团的《光荣的岗位》（表现红卫兵与守卫大桥的战士粉碎敌人颠覆列车的阴谋）、沈阳部队文工团的《风雨之夜》（表现插队女知青同破坏水闸的阶级敌人的斗争）、河南省歌舞团的《公社小哨兵》（表现少先队员在护秋之夜与偷盗花生种的坏分子的斗争），等等。这一时期"卫士"形象的大量出现，从一个角度说明当时舞蹈创作在多么深的层面上受到整个"左"倾政治思想的影响和制约。这些"卫士"保护的要么是即将遭到"地、富、反、坏、右"分子破坏的人民财产，要么就是即将被侵吞的国家的利益。"卫士"形象构成了一个新的形象类型，舞蹈创作活动的模式化也由此可见一斑。

这些舞剧化了的小型舞蹈，大都设计了较为复杂的情节，追求戏剧性的冲突，故事有头有尾，结构上也都有开端、发展、高潮、结局。这些作品在当时还是丰富了人民的文娱生活，在艺术上也各有特色，曾在全国各地上演。但它们的题材和舞剧形象塑造不免受到"阶级斗争论"的制约，所以尽管编导们想在艺术上创新，却逃不脱主题、情节、人物的雷同和艺术标签化的结局。

在全国舞蹈调演中采用三人舞而直接用"小舞剧"名称的，只有天津市歌舞团的《渡口》。它表现了两名红小兵在摆渡的过程中，百倍警惕，时刻绷紧阶级斗争之弦，发现了坏分子，识破他的阴谋，与他在船上、水中展开搏斗，最后抓住了敌人。该剧舞蹈语言上借鉴了汉族民间舞"跑旱船"的动作，在开打中糅进了许多

京剧舞蹈动作，并为红小兵设计了具有芭蕾风格的舞段。当时的评论界认为该作品具有一定的民族风格，情节简洁明快，矛盾冲突激化迅速，较好地刻画了人物。但从中国舞剧发展的历史角度看，《渡口》仍没摆脱阶级斗争论的桎梏。

上述作品虽受阶级斗争论的影响，但有的还注意到了艺术性。1976年3月，文化部召集中央直属院团创作人员开会，动员"写与走资派斗争"的作品，则是直接为"四人帮"篡党夺权制造舆论了。经威逼强迫，由中国舞剧团（现中央芭蕾舞团）承担了五场中型舞剧《青春战歌》的创作任务。从3月份下达任务到10月舞台合成，历时7个月。

《青春战歌》的大致情节充分地体现了"四人帮"鼓吹的所谓复辟与反复辟的斗争。剧中主要人物名稻英，是1969年下乡的知识青年，剧情开始时他已是某公社滨海大队党支部副书记。剧中的"反面人物"是对"文化大革命"极端仇恨的地委书记刘怀以及在刘支持下工作的公社副书记陈复。全剧的所谓"阶级斗争"从1975年刘怀上台向"文化大革命"的"反攻倒算"开始。他将稻英关进了学习班，挂上了反党分子的牌子。稻英毫不畏惧地与刘怀、陈复等"还在走的走资派"展开了英勇的斗争。刘、陈等人最后对稻英采取"黑夜绑架"的手段，但遭到了"广大群众"的强烈抗议和阻拦。这时，站在"走资派"一边的公安局长亲自带人上场，对天鸣枪，镇压"革命群众"。稻英挺身而出，与之斗争到底，不惜洒热血、抛头颅，最后"走资派"被"革命群众"彻底打倒，所谓复辟与反复辟的斗争"胜利结束"。

《青春战歌》原定于1976年10月1日上演。后由"四人帮"及其死党下令改在更好的"时机"与反动电影《反击》《盛大的节日》一起"放排炮"。10月4日，《人民日报》发表梁效的《永远按毛主席的既定方针办》，《青春战歌》又紧急恢复彩排审查，定于10月10日在京公演。但是10月6日"四人帮"顷刻灭亡，《青春战歌》也成了永远不会公演的舞剧。

这是当代中国舞剧史上一出为极"左"政治路线"服务"得很"出色"的舞剧，也是一出以自身的悲剧而告结束的舞剧。"四人帮"倒台后，《舞蹈》杂志曾发表专文对它进行批判。

《翻案不得人心》是清华大学业余文艺队于1976年5月公演的四场音乐舞蹈，主要表现对邓小平主持工作后一系列做法及"四五"天安门事件的"反击"。第一场描写首都工人、解放军毛泽东思想宣传队于"七二七"进驻首都高等学校。工宣队洪刚师傅在竖立旗子时被冷枪打伤，但他英勇坚立。第二场表现洪刚欢迎新生入学，带领工农兵学员开门办学。第三场"迎着风浪"，写他们与"走资派"潘保仁进行了顽强的斗争。其间潘保仁曾亮出邓小平的"三项指示为纲"的文件压制开门办学，受到洪师傅与师生们的坚决抵制。第四场"战斗风雷"，写走资派拔工宣队之旗，洪刚做护旗斗争，并且表现了粉碎"天安门反革命事件"后洪刚与师生们武装示威游行的情景。

这次演出，是在主题先定、题材规定、人物既定的情况下匆忙炮制出来的，思想主题反动，艺术上毫无可取之处，粗糙不堪，为"四人帮"篡权大造舆论，在1976年上演后造成极坏的影响。它满足了"四人帮"的政治需要，被夸奖为"革命的颂歌"。在"四人帮"倒台之后，它也理所当然地受到人们的唾弃和批判（见《舞蹈》1976年第6期）。

在"文化人革命"的十年中，除去样板戏外，陆续出现过一些小型舞剧作品，多为阶级斗争题材，以短剧和较少的人物为特征。这是舞剧的畸形发展。言其"畸形"，一是完全片面地强调创作要以阶级斗争为纲。实际上在"文化大革命"中这是一切工作的纲，舞蹈和舞剧创作也概莫能外。为了突出表现阶级斗争，在许多短小的舞蹈作品中都要加上"斗争"性的情节，表现花鸟鱼虫的作品一律禁演，单纯抒发情感的作品也都被打入冷宫。在舞蹈创作中广泛推行"阶级斗争"论，其结果是出现了一批并非是舞蹈的"小舞剧"，图解政治口号——强制贴上"阶级斗争"的标签，人物脸谱化，舞蹈语言雷同化。这种"小舞剧"的兴盛成为"文革"十年中舞剧畸形发展的又一个侧面，而舞蹈（舞剧）艺术的创作规律已被破坏殆尽。

在"四人帮"倒台之前，塑造"反走资派"的"英雄"是文艺创作的最高任务。"四人帮"为了利用文艺达到其篡党夺权的目的，炮制了反动电影《反击》，在舞蹈界，他们推出的大型歌舞剧《翻案不得人心》和舞剧《青春战歌》实际上是"四人帮"的政治工具，不仅政治上反动，也是短命的。随着"四人帮"的倒台，它们成了"四人帮"覆灭的葬歌。

第三节

劫后重生

1976年的金秋10月，中共中央一举粉碎"四人帮"，全国舞蹈工作者与全国人民一道欢欣鼓舞，拥向街头，扭起了大秧歌，欢庆胜利。

浩劫结束了，但是思想上的清理工作却并不简单。人们必须面对曾经以"马列主义"面貌出现的"文艺黑线"论。这意味着思想观念的真正意义上的变革。1977年11月20日，《人民日报》编辑部邀请文艺界人士举行座谈会，坚决推倒、彻底批判"文艺黑线专政"论。参加座谈会的有茅盾、刘白羽、张光年、贺敬之、谢冰心、吕骥、蔡若虹、李季、冯牧、李春光等。到会同志一致指出：所谓"文艺黑线专政"论，是"四人帮"强加在文艺工作者和广大人民身上的精神枷锁、政治镣铐。它全盘否定文艺界的主流成绩，否定十六年革命文艺的成就，摧残"文化大革命"前所有优秀的文学家、艺术家和一切

1976年10月的天安门前，人民群众又扭起了大秧歌，情形与1949年相同

优秀的文艺作品。所谓"文艺黑线专政"论，与"四人帮"反革命政治纲领是相通的。只有砸碎"文艺黑线专政"论这个沉重的精神枷锁，肃清它的流毒，才能真正贯彻执行党的"双百"方针，繁荣社会主义文艺事业。

"文化大革命"结束，人们欢欣鼓舞之情溢于言表。经典剧目大重演是这一时期的特征。中老舞蹈家们重上舞台，《荷花舞》、《孔雀舞》再现光彩，《天鹅湖》等一大批中外经典剧目重新上演，中国民族舞蹈和世界舞蹈文化的精品大放光明。1977年1月，彩色影片舞蹈史诗《东方红》重新公映；舞剧《小刀会》由上海歌剧院重排上演。5月，在首都文艺界纪念毛泽东《在延安文艺座谈会上的讲话》发表二十五周年的大型演出活动中，《龙腾虎跃》、《胜利腰鼓》、《大秧歌》、《兄妹开荒》、《军民大生产》等优秀传统节目重新与广大观众见面。1978年10月，中国歌剧舞剧院上演舞剧《宝莲灯》，受到广大观众热烈欢迎。人们切身感受了舞蹈艺术的春天。12月，中国人民解放军广州军区政治部战士歌舞团重新上演舞剧《五朵红云》。

1977年，中国人民解放军第四届全军文艺会演于7月16日至9月24日在北京举行。20多个单位的文艺代表队5600多人参加，共演出53台晚会，600多个文艺节目

1976年10月的天安门前，在首都各界人士庆祝粉碎"四人帮"大游行中少数民族群众欢快起舞

和剧目。参演的舞蹈节目有109个，其中获奖作品65个，包括创作演出奖43个，演出奖20个、创作奖2个，受表扬作品18个，获奖的舞蹈编导112人，获奖的舞蹈演员约120人。这些节目一部分是在粉碎"四人帮"后半年多的时间里创作出来的，另外一些则是在原有作品基础上经过重新加工和排练而再度问世的。呈现出题材广、人才多、形式多样、丰富多彩等等特点。会演中舞蹈作品的主题"主要围绕着两方面内容展开：一是歌颂毛泽东创建、培育解放军的功绩，歌颂周恩来、朱德等老一辈无产阶级革命家的战斗历程，歌颂杨开慧的事迹，树立新领袖形象；二是紧密配合当时开展的学雷锋、学大寨、学大庆、学习'硬骨头六连'的运动，从不同角度来表现部队的现实斗争生活，表现人民军队战无不胜、无坚不摧的精神"。[2]兰州军区政治部战斗歌舞团的女子群舞《绣金匾》（编导：集体创作。编曲：李凤银、李沙夫。主要演员：王辉、张品琴、赵爱华、刘蕾蕾、王卫东等），歌颂领袖，款款情深，感人至深。由广州军区政治部战士歌舞团编创的群舞《上井冈》（编导：廖骏翔、马家梁、陶洪英、邱月娥。作曲：刘学义。主要演员：马克申、邱月娥、王力生、马家梁等），题材宏大，特色浓郁，并且在舞蹈舞台上第一次出现了毛泽东的形象（马克申扮演），反响非常热烈。其他如成都军区战旗歌舞团的《美好的心愿》、新疆军区政治部文工团的《边防雄鹰》等等，都在当时起到了很好的作用。当然，从今天的角度看，

由于受到时代的强烈局限，整个会演在艺术审美的追求上，还难免受"文革"期间文艺创作"高、大、全"式的艺术表现模式之影响。

[2]刘敏主编《中国人民解放军舞蹈史》，解放军文艺出版社2011年版，第288页。

第七章

民族复兴中的艺术激情
（1978—1989）

概述

1978年，中国发生了一系列重大历史事件。

1978年4月21日至6月6日中国人民解放军全军政治工作会议在北京举行。华国锋、叶剑英、邓小平等中央领导同志出席了会议并作重要讲话。邓小平同志在阐述马列主义、毛泽东思想的科学体系时说，马列主义、毛泽东思想，任何时候都不能违背。但是，一定要实事求是，从实际出发，理论和实践相结合，总结过去的经验，分析新的历史条件，提出新的问题、新的任务、新的方针。这是马列主义、毛泽东思想的根本观点，根本方法。

1978年5月11日《光明日报》发表评论员文章《实践是检验真理的唯一标准》，次日，《人民日报》转载了这篇文章。从此，全国展开了一场轰轰烈烈的关于真理标准问题的大讨论。思想解放运动由此掀开了波澜壮阔的一幕，为整个中国后来的社会进步奠定了思想基础。

1978年12月18日至22日中国共产党第十一届中央委员会第三次会议在北京举行。这次中央全会提出了"解放思想，开动脑筋，实事求是，团结一致向前看"的方针。全会一致同意华国锋同志代表中央政治局所提出的决策，把全党工作重点从"阶级斗争"转移到社会主义现代化建设上来。全会讨论了"文化大革命"发生的一些重大政治事件，还讨论了"文化大革命"前遗留下来的某些历史问题，决定撤销中央发出的有关"反击右倾翻案风"运动、"天安门事件"的错误文件。会议审查和纠正了过去对彭德怀、陶铸等同志的错误结论，予以平反。

同年4月，文化部举行揭发批判"四人帮"万人大会，为大批受迫害的文艺工作者平反。一大批受到非法政治批判的文学艺术家得到了国家的平反，人心大大畅快。

同年，中国文联各协会根据中央55号文件的精神，相继成立专案复查小组，对1957-1958年间错划为右派分子的作家、艺术家、文艺编辑、翻译家及文艺组织工作者，进行了认真的甄别，重新作出结论，予以改正。

1978年，停刊十二年之久的《文艺报》恢复出版发行。

观念上的拨乱反正，还带来了整个文艺体制上的恢复和重新建构。1978年4月，中共中央批准文化部直属艺术单位中国京剧院、中国青年艺术剧院、中国儿童艺术剧院、中央实验话剧院、中央歌舞团、中央民族歌舞团、东方歌舞团、中国歌剧舞剧院恢复名称和建制。5月，在中央领导同志指示下，中国文联及各协会恢复工作的筹备组建立起来，林默涵担任组长，副组长张光年、冯牧（兼秘书长），后来又增任魏伯同志为副组长。整个文联的系统又重新运转起来了。

……

1978年，也是中国当代舞蹈发展的转向之年，并且产生了标志性的历史事件。

第一个标志是中国舞协恢复名义和组织体系，中国舞蹈重新拥有了自己的行业组织和领头人。1977年12月底，《人民文学》杂志编辑部在海运仓胡同总参招待所召开了一次名为"向文艺黑线专政论开火"的大会。会上，散布在社会各个角落的原文艺界人士呼吁尽快恢复已经停止活动十年的中国文联和各个协会。中宣部重视和接受了大家的建议。当时的部长张平化在12月31日举行的闭幕式上口头宣布：经研究，同意文联各协会尽快恢复工作（参见刘锡诚《新时期文艺的诞生》，见2009年《中国文化报》2月3日副刊）。

1978年，中国文联全委扩大会于5月27日至6月5日在北京召开。这是文艺界在粉碎"四人帮"后以"拨乱反正"为主题召开的一次文艺界盛大会议。许多老艺术家经过"文革"浩劫，劫后重生，相见相拥，老泪纵横。这次全委扩大会期间，中国舞协书记处召开了扩大会，参加的有吴晓邦、戴爱莲、陈锦清、盛婕、梁伦、赵得贤、康巴尔汗、贾作光等20余人。根据中宣部指示，中国舞协的恢复工作筹备组也建立起来，组长盛婕，副组长游惠海（兼管办公室），成员有吴晓邦、戴爱莲、陈锦清。很快，中国舞协于1978年6月2日下午3时正式宣告恢复。在会上，吴晓邦作了题为"回顾与瞻望"的长篇发言，中国当代舞蹈家愤怒声讨了"四人帮"破坏舞蹈艺术事业的种种倒行逆施。舞协书记处起草并在扩大会上通过了决议，提出：（一）要在党中央领导下，把深入揭批"四人帮"和彻底肃清"四人帮"流毒的斗争推向新的高潮。把"四人帮"在舞蹈艺术领域里制造的混乱和颠倒的是非纠正过来。（二）要团结和组织全国各族广大的舞蹈工作者学习马列主义、毛泽东思想，深入三大革命斗争实践，努力精通业务，沿着为工农兵服务的方向不断前进。（三）要坚决贯彻"百花齐放，百家争

鸣"与"古为今用，洋为中用"、"推陈出新"的方针，调动广大舞蹈工作者的积极性，深入生活，繁荣社会主义舞蹈艺术创作，活跃学术研究和创作评论，为实现新时期的总任务而努力奋斗。[1]中国舞蹈工作者协会恢复性地开始出版《舞蹈》双月刊（主编游惠海）。全国各地舞协分会也纷纷响应这一重建工作，开展了有效的重组改建工作。各地舞蹈家的组织纷纷建立或恢复成立，以中国舞蹈工作者协会分会的名义成立的有辽宁、新疆、山东、广东、河北、宁夏、福建、四川、湖南、天津、云南、西藏等。

1979年，为配合中国舞协第四次代表大会，湖南省舞协第一次会员代表大会成员在长沙合影

　　另外一个重要的标志性舞蹈历史事件，是1978年10月1日，北京舞蹈学校经国务院批准改制为北京舞蹈学院。首任院长：陈锦清。成立大会于1978年11月10日召开。这不仅是我国历史上第一所高等

1978年7月，中国舞协辽宁分会举行一届三次理事扩大会时的全体合影

舞蹈院校，而且在全世界也是少有的专门的舞蹈高等教育机构。当这一决定在10月11日北京舞蹈学校举行的应届芭蕾舞毕业生的毕业典礼上宣布时，全校师生群情振奋，掌声如雷。从此，中国舞蹈专业教育进入了一个全新的历史阶段。北京舞蹈学

[1]参见茅慧编著《新中国舞蹈事典》，上海音乐出版社2005年版，第138页。

校重新开始了舞蹈艺术科系和舞蹈教材的整理、研讨、修订工作，中国舞蹈教育开始向较高层次迈进。同年，原文学艺术研究院音乐舞蹈研究室舞蹈组改名为中国文学艺术研究院舞蹈研究室，独立设置并直属院领导。主任：董锡玖。副主任：薛天。舞蹈史论研究也开始登上名正言顺的大雅之堂。

　　同年，名为"中华人民共和国艺术团"的艺术家们，在6月至7月赴美国访演40天，演出30场。一批中国舞蹈文化的杰出代表在美洲大陆登陆。其中，赵青表演的《长绸舞》，陈爱莲表演的《春江花月夜》，崔美善表演的《长鼓舞》，莫德格玛表演的《盅碗舞》等，受到美国观众和华侨的热烈欢迎。中国舞蹈家们还观看了纽约市芭蕾舞团、玛莎·格雷姆舞蹈团、"前卫派"舞蹈家艾利克·豪金斯的演出，由此，中国人第一次看到了真正的"现代舞"；舞蹈家们还参观了林肯中心表演艺术图书馆和纽约哈莱姆区黑人舞蹈

学校等机构。这是一个重要的信号——中国当代舞蹈发展史上第一次把外国现代舞正式纳入了自己的视线，现代舞从拒绝终于开始被接受了。此时，距离郭明达1957年提出在中国进行现代舞教育而惨遭批判差不多20年，距离郭明达以一个体育舞蹈教师身份1947年赴美国留学差不多30年，距离戴爱莲1939年考入德国尤斯现代舞团差不多40年，距离1929年吴晓邦东渡日本学习现代舞差不多50年。

　　从1978年起，中国文艺进入了一个"新时期"。

　　当然，1978年仅仅是一个开始，是中国文艺向着繁荣发展前行的重要开端。我们无需在此一一叙述整个20世纪80年代的每一个转变。但是，转变却是大得人心的。1979年1月2日，刚刚恢复组织工作的中国文联举行迎新茶话会。此时，正在酝酿召开第四次全国文学艺术界代表大会（简称"文代会"）。会前，茅盾写信给文代会筹备者之一的林默涵，建议开成

一个团结的大会，心情舒畅的大会，并且建议尽量邀请知名的老艺术家们参加文代会。这封信受到了出任中宣部部长才一周的胡耀邦的高度重视。他在春节茶话会上，正式与文艺界三百多位知名人士见面，这是文艺界十多年来未有过的盛会。胡耀邦在茶话会上发表了热情洋溢的讲话，告诉大家，中国文艺的春天已经到来。他请时任中宣部副部长兼文化部部长的黄镇宣布，文化部和文学艺术界在"文化大革命"前17年工作中，虽然在贯彻执行毛主席革命文艺路线的过程中，犯过这样和那样"左"和"右"的错误，但根本不存在"文艺黑线专政"，也没有形成一条什么修正主义"文艺黑线"。林彪、"四人帮"强加的诬陷不实之词，应该彻底推倒，还历史的本来面目。这就第一次公开、彻底否定了"文艺黑线"论，为全

《鱼美人》中最常独立演出的舞蹈片断《蛇舞》 北京舞蹈学院
1980年演出 表演者：胡二东等 陈伦摄

国第四次文代会的召开奠定了政治基础，也为整个中国当代文艺的发展奠定了政治基础。

这里，我们还想用一定的笔墨记录第四次文代会的一些情况。1979年10月30日至11月16日，中国文学艺术工作者第四

次代表大会在北京人民大会堂隆重开幕。来自全国各民族的文学家、戏剧家、美术家、音乐家、舞蹈家、电影工作者和其他文艺工作者的代表3000多人参加了大会。叶剑英、邓小平、李先念等出席了大会。邓小平代表中共中央、国务院致辞祝贺第四次文代会的召开。该次会议改选了领导机构。名誉主席：茅盾。主席：周扬。副主席：巴金、夏衍、傅钟、阳翰笙、谢冰心、贺绿汀、吴作人、林默涵、俞振飞、陶钝、康巴尔汗。这次会议，被认为是全国文艺工作者在新长征路上的第一次盛会，标志着全国文艺工作者的一次集结和动员，大会空前团结，人心畅快，有力地推动了社会主义文艺事业的发展。在会上，邓小平发表了对大会的《祝词》，其中指出："我们要继续坚持毛泽东同志提出的文艺为最广大的人民群众、首先是为工农兵服务的方向，坚持百花齐放、推陈出新、洋为中用、古为今用的方针，在艺术创作上提倡不同形式和风格的自由发展，在艺术理论上提倡不同观点和学派的自由讨论。围绕着实现四个现代化的共同目标，文艺的路子要越走越宽，文艺创作思想、文艺题材和表现手法要日益丰富多彩，敢于创新。要防止和克服单调刻板、机械划一的公式化概念化倾向。"这是在"文革"浩劫之后，再次肯定了"百花齐放"、"百家争鸣"的指导地位，具有非常突出的意义。对于当代舞蹈艺术与政治文化结缘方式有着深入研究的慕羽认为："文艺工作者认识到，毛泽东文艺指导思想和方针是正确的，关键在于执行，执行不力就会导致历史的倒退。邓小平在文艺发展方面起到了决定性的作用。不仅许多文艺作品的解冻与邓小平有直接关系，而

且他从对文艺的整顿开始，一直抓到文艺的繁荣。这个过程也是在广大人民群众心中建构起对邓小平文艺指导思想'政治合法性'认可和信任的过程"，"有了这种科学的文艺理论观作为指导，中国文艺的路子才越走越宽。邓小平文艺思想逐渐被建构为马克思主义文艺理论、毛泽东思想的继承与延续，丰富和发展，是当代马克思文艺理论。可见，当代中国社会主义文艺指导思想是一个不断继承与延续的过程，这种延续性正体现了一种'合法性'的建立"。[2] "双百方针"的合法性之确立，是当时文艺与政治关系中的头等大事。邓小平在《祝词》中还特别强调了党对文艺工作的领导，指出了这种领导的特别方式："党对文艺工作的领导，不是发号施令，不是要求文学艺术从属于临时的、具体的、直接的政治任务，而是根据文学艺术的特征和发展规律，帮助文艺工作者获得条件来不断繁荣文学艺术事业，提高文学艺术水平，创作出无愧于我国伟大人民、伟大时代的优秀文学艺术作品和表演艺术。"由此，中国文艺，当然也包含中国当代舞蹈艺术，才从地位上摆脱了政治传声筒的尴尬。1980年7月26日《人民日报》社论正式提出"文艺为人民服务，为社会主义服务"，取代了长期以来被人们挂在嘴上的"文艺为工农兵服务"和"文艺为政治服务"的口号，这是一个大转变，也是以"非常含蓄婉转的方式，扬弃了文艺政治工具论的观念"。[3] 也就是在1979年的这次全国性会议期间，中国

[2]慕羽《中国当代舞蹈创作与研究》，中国文联出版社2009年版，第75页。
[3]慕羽《中国当代舞蹈创作与研究》，中国文联出版社2009年版，第76页。

舞蹈工作者协会召开了第四次会员代表大会。会议一致通过协会名称改为中国舞蹈家协会。吴晓邦在会上作题为"贯彻'双百'方针，繁荣舞蹈艺术"的报告。从报告题目上我们也能够清晰地感受到时代变迁所发出的重音：呼唤"双百方针"，繁荣舞蹈艺术。

或许是人在最危难的时刻，或是在最触动心灵的时刻，才最容易爆发出最美的感情吧，从1978年起的十余年间，这个被称为"舞蹈新时期"的阶段里，舞蹈编导的确从单纯的"庆丰收、过节日，歌功颂德唱新曲儿"式的创作模式中闯了出来。许多编导开始注意从人类精神世界最深层的底蕴中寻找最富于舞蹈精神的东西。从1978到1989年期间，中国舞蹈史进入了一个特殊的历史发展时期。一般地说，这个时期的舞蹈艺术在"文革"结束后获得了发展机遇，呈现出不同于以往的艺术面貌，内在地使用了一些超越了传统的思想和艺术观念，形成了一个全新的历史样式。这个时期，史称"新时期舞蹈艺术"。

"新时期舞蹈艺术"之新，在笔者看来是继承着吴晓邦所倡导的"新舞蹈艺术运动"的革命精神，也在本质上延续和推进着从"五四"以来中国舞蹈文化的本质变革。因此，"新时期舞蹈艺术"仍旧是那场针对非创作性的宫廷女乐艺术和以自娱为宗旨的民间民俗舞蹈艺术而产生的历史转变。这个转变在20世纪80年代以后非常夺目，因为它借着对"文革"舞蹈现状的不满和历史反叛，以巨大的历史动力为自己开创了新路。

新时期的历史开端究竟以哪一个作品的问世为标志，在舞蹈界并无定论。但

《懵懂》北京舞蹈学院演出 陈维亚编导 叶进摄

是，人们公认1979年舞剧《丝路花雨》的问世，在当代舞剧创作历史上具有划时代的意义。我们认为，这也可以看作是整个中国舞蹈领域里一个新时代的开端。这一点不仅因为从外部条件来说"文化大革命"的结束给整个中国社会带来了一次巨大的转型机会，舞蹈也因此获取了新的时代营养而迈出了新的步履，还因为从舞蹈艺术发展的内在规律来看是经过了异常的曲折之后，舞蹈事业所有前进的步伐都在一个近似于"废墟"的基础上开始重建。由于是重建，更由于人们对刚刚结束的历史浩劫的内心抵触和反抗心理的作用，舞蹈发展之趋势有时就显得更加具有拨乱反正的力量。通过舞蹈的历史脚步，我们可能解读出整整一个时代冲破阻碍之后所具有的发展决心。

当代舞蹈艺术发展的内在转变，无疑要依赖于我们对民族舞蹈文化传统的深入思考。中华民族的舞蹈艺术是一个巨大的宝藏，只有站在时代的高度上对传统进行一番认真的学习和反思，我们才有可能创造新时代的舞蹈形象，才有可能在牢固的根基上完成舞蹈艺术审美性质的转变。任何真正的艺术史的进步，都一定是在文化

精神和形象审美性质上的深刻变异，而不能停留在艺术形式的某些改变上，当然也不能停留在空洞的理论概念的转换上。从否定传统舞蹈的风格化动作模式对新时代的艺术要求的阻碍开始，我们新时期的舞蹈艺术便开始了其艰难的时代转变历程。数年后的今天，我们发现，真正转变的完成，却要在批判地继承或传统、或外来舞蹈艺术的基础上完成。新时期的一些作品，所以令人耳目一新，恰恰是因为显出了与"文革"前直至"文革"中极端的创作模式不同的新质。这种转变的趋势，在后来的20世纪80年代里日趋明显，引人注目地发生在中国古典舞、中国民间舞及中国芭蕾舞剧的创作中。几年之中，"淡化情节"、"强化心理过程"、"突出情绪流变"、"人物双重幻象"、"心理时空交错"等等，或作为具体的创作手法，或作为探索性的艺术主张，已在当代舞蹈创作的许多作品中得到了认可。舞蹈语言的突破也在许多作品中体现出来。

从1978到1989年间，中国当代舞蹈经历了一个从复苏到腾飞的时代，一个值得历史回味的年代。这12年中，以"新时期舞蹈艺术"为标志，我们拥有了一些应该

记录在案的重大舞蹈事件。

1979年中国舞蹈工作者协会第四次会员代表大会于11月4日至10日在北京举行。210位代表参加。在这次会议上，根据舞蹈发展的新形势、新要求，决定将中国舞蹈工作者协会改名为中国舞蹈家协会。吴晓邦作了题为"贯彻'双百'方针，繁荣舞蹈艺术"的报告。游惠海作舞协章程的修改问题的说明，大会认真总结三十年来正反两方面的经验，正确贯彻执行"双百方针"，讨论新的历史时期舞蹈工作的任务。时任舞协秘书长的盛婕向大会报告了粉碎"四人帮"后为筹备恢复舞协而做的一些工作，涉及接管和整顿《舞蹈》双月刊，筹备第四次舞代会，开展学术活动，组织对外文化交流，等等。经过自下而上反复酝酿协商，选举出舞协新的领导机构，吴晓邦任主席，戴爱莲、陈锦清、康巴尔汗、贾作光、胡果刚、梁伦、盛婕任副主席。会议选举出中国舞蹈家协会常务理事47人，理事129名。与会代表们共提出81个提案，内容涉及抢救民族民间舞蹈遗产，提高舞蹈工作者的待遇、福利、社会政治地位，确定舞蹈工作者的职称和授予各种荣誉称号，确定舞蹈作品的稿酬、版税、税率和奖金，舞蹈艺术团体的管理，舞蹈事业单位体制、编制的调整改革等。[4]同年，中国人民解放军艺术学院恢复成立，赵国政任舞蹈系主任，军队舞蹈专门人才的培养工作重新步入正轨。随后，中国舞协在1984年召开第五次全国代表大会，重新选出主席吴晓邦，副主席戴爱莲、贾作光、康巴尔汗、邵九琳、宝

[4]参见茅慧编著《新中国舞蹈事典》，上海音乐出版社2005年版，第145页。

音巴图、白淑湘、梁伦、舒巧、邢志汶、游惠海、李正一、查列。

1984年8月，为贯彻中国舞协第五次代表大会精神，《舞蹈》、《舞蹈论丛》两刊重新建立了编委会。《舞蹈》杂志从1986年起从双月刊改为月刊。吴晓邦、贾作光、梁伦、陆静、叶宁、舒巧、赵国政、王世琦、唐满城、资华筠、祝士方、吴露生、胡克、王镇、王国华等15人担任两刊编委。吴晓邦任编委会主任、《舞蹈》杂志主编。《舞蹈论丛》由叶宁、彭松、孙景琛、吕艺生、朱立人、何敏士、张苛、高椿生、胡克、胡大德等10人担任编委，叶宁担任编委会主任、《舞蹈论丛》主编。由此，适应着整个时代的"双百方针"落到实处，艺术思想自由争鸣的氛围，舞蹈研究空气渐渐浓厚，并且成立了中国舞协的"十大学会"——表演学学会、芭蕾舞研究会、舞蹈编导学会、舞蹈史学会、舞蹈美学研究会、群众舞蹈研究会、儿童歌舞学会、拉班舞谱研究会、少数民族舞蹈研究会、民族民间舞蹈研究会。参与这些"学会"工作的人，积极投入，个个情绪高涨，发动了很多活动，推动了舞蹈研究的进步，如表演学学会、芭蕾舞研究会、儿童歌舞学会、少数民族舞蹈研究会等等。也有的研究会，自成立之后由于种种原因，没有开展过任何活动，其实就是名存实亡。

由文化部、中国舞协联合举办的第一届全国舞蹈（单、双、三人舞）比赛于1980年8月1日至17日在辽宁大连举行，共演出14台晚会，206个节目。这次舞蹈比赛具有划时代的意义，出现了《再见吧，妈妈》、《金山战鼓》、《小萝卜头》、《追鱼》等一大批优秀作品，时代精神强

烈，艺术手法创新，主题积极向上，洋溢着一种开放的、昂扬的时代激情。文化部1986年在北京举办了第二届全国舞蹈比赛，艺术收获更大，艺术追求更加鲜明。从此，舞蹈比赛确立了自己在当代中国舞蹈发展中的历史地位。

这一历史阶段，也是民族舞蹈文化传统高调发展的阶段。由文化部、国家民委联合举办的全国少数民族文艺会演于1980年9月20日至10月20日在北京举行，17个省、市、自治区的文艺代表团参加了会演，舞蹈节目140个，涉及了55个民族。这次会演所开创的演出方式，后来以固定的样式持续了30多年，对发展中国当代少数民族舞蹈艺术起到了极其重要的推动作用。也是在1980年，陈爱莲独舞晚会在北京举行，由此开拓了中国历史上"独舞晚会"的新形式，也成为一个时代里优秀舞蹈家彰显个人魅力的主要方式。

从百废待兴到积极建设，在"文革"中遭受冷遇的中国传统民间舞蹈在这一时期受到了高度重视，其标志是1982年，由文化部、国家民委、中国舞协联合在京召开《中国民族民间舞蹈集成》第一次全国编写工作会议。来自全国29个省、市、自治区和首都有关部门的代表100多人与会，代表们着重研究了《中国民族民间舞蹈集成》的编写规格、内容及要求。周巍峙、吴晓邦、任英、苏一平、陈锦清、盛婕、李刚等领导同志参加会议并做了重要讲话。时任集成工作总编辑部主任的著名中国古代舞蹈史学者孙景琛向大会汇报了一年来的《舞蹈集成》总编辑部的工作。从此，一部功德无量的传统民间舞蹈集大成之鸿篇巨制，开始了它艰难而又堂皇的史册编写历程。

舞蹈理论研究在20世纪80年代有了巨大进步。中国艺术研究院于1978年建立，1979年招收第一批三年制硕士研究生，但是其中没有舞蹈专业。当第一批学生三年后（即1981年）毕业时，时任中国艺术研究院舞蹈研究所副所长的董锡玖积极运作，说服所长吴晓邦先生担任导师，成功争取建立了研究生部舞蹈系，并于当年秋天开始招生。招生考试1981年在北京什刹海畔的恭王府开题。1982年春季入学的只有冯双白和欧建平两个通过考试大门的人。从此，舞蹈研究生教育破天荒地在中国开展起来。随着1982年秋天的补录招生，第一批中国舞蹈专业攻读硕士学位的研究生达到了五个人，号称"五条小龙"，即冯双白、欧建平、高历霆、谢长、宋今为。他们的共同导师是时任中国艺术研究院舞蹈研究所所长的吴晓邦。1985年1月12日在中国艺术研究院研究生部举行了毕业典礼。他们毕业后，全部留在中国艺术研究院舞蹈研究所从事舞蹈研究工作，极大地提升了该所的研究实力。

20世纪80年代，是中国当代舞蹈理论非常活跃的年代。1980年，《舞蹈论丛》由中国舞蹈家协会创办和编辑。这是第一本舞蹈领域的学术理论性刊物，每季出版一刊。主编：叶宁。1980年由中国戏剧出版社出版，1986年后由中国舞蹈出版社出版。设有理论研究、舞史研究、外国舞蹈译文、作品评论等专栏，注重对舞蹈美学和舞蹈历史的学术探讨，力求科学性、知识性、生动性相结合，并多次发表有创造性的重要理论文章，其中包括舞蹈界、学术界一些权威人士的论著，是舞蹈学术理论研究和争鸣的园地，在舞蹈界有一定影响。同样在1980年，中国艺术研究院舞蹈

研究所创办了不定期舞蹈史论研究的学术性刊物《舞蹈艺术》，由文化艺术出版社出版。创刊时吴晓邦任主编，隆荫培、徐尔充、刘峻骧任副主编。1980年出版两期，1981-1983年出版三期，1984年起定为季刊，面向全国公开发行，逐渐成为有全国影响的理论刊物。1987年，资华筠继任主编，隆荫培、徐尔充、刘峻骧任副主编。1990年，冯双白增任副主编。1990年第一期起改为专题性季刊。至1994年底共出版49辑。已出版的专辑有《中国舞剧史纲》、《中国舞蹈四十年》、《中华舞蹈史比较研究》、《外国舞蹈译文选》、《宗教舞蹈研究》、《舞蹈新学科研究》、《敦煌舞谱研究》、《全国民族舞蹈动作研讨会论文集》、《全国首届"舞蹈研究论文奖"文集》、《中国舞蹈书刊总目》等。该刊编辑方针明确，特别注重中外舞蹈历史、舞蹈基础理论的研究，强调结合当代艺术创作实践的重大问题进行理论分析与阐释，关注对中国民族民间舞的调查研究，并且给外国舞蹈史论译文以相当的篇幅。学术性与实践性兼备之特点、作者的权威性、学术上的严谨性，使得《舞蹈艺术》成为舞蹈界一本难得的学术期刊。1995年，由于国家新闻出版署期刊收缩调整，《舞蹈艺术》停刊。

舞蹈美学研究也是这一历史时期的重要历史现象。早在1981年，全国高校组织就在北京举办过全国高校美学教师培训班。后来，著名民间舞蹈教育家许淑英等人也多次在各种美学研讨会和培训班上做过舞蹈美学的介绍。1985年，中国舞协舞蹈美学研究会于10月29日在南京召开成立大会，产生了研究会第一届领导机构。吴晓邦任名誉会长，叶宁任会长，朱立人、

徐尔充、苏祖谦、胡大德任副会长。有了这样一个学术组织的倡导，全国范围的舞蹈美学研究热由此一发而不可收。

综上所述，我们可以清晰地看出，从1987到1989年，是中国当代舞蹈艺术创作的一个高度兴奋的时期，是舞蹈比赛制度快速建立并发挥巨大作用的时期，是一个舞蹈家个人建功立业和成名成家的荣耀时期，是舞蹈学术思想高度活跃的时期。

反思历史进程是一件很有意思的事情，反思1979-1989年之间新时期舞蹈艺术的运作过程，我认为有几点格外值得注意：

其一，"文革"刚刚结束的时候，在舞蹈领域，一些新的作品创作似乎尚未从内心觉醒。在第一阵冲动而热烈的"大秧歌"跳过之后，新时代的舞者首先开始了为"文革"前优秀作品恢复名誉的工作。人们愤怒地揭批"四人帮"否定文艺史的正常发展、否定民族舞蹈艺术的罪行。然后，一些"文革"前的好作品在舞台上重新上演。《荷花舞》、《飞天》、《东郭先生》以及舞剧《小刀会》中的《弓舞》、《鱼美人》中的《珊瑚》等，纷纷光彩夺目地再现于观众面前。

其二，老一辈的舞蹈家表演着，向青年演员传授着，从而在老作品中寻到了自己被历史无情夺去的青春和显示才华的机会；新一代的舞者在模仿着、学习着，并在学习的过程中体味过去优秀作品所达到的境界。

其三，从人民愤怒揭批"四人帮"，到扭起欢庆新生的"大秧歌"，从恢复优秀的传统剧目，到《为了永远的纪念》、《割不断的琴弦》、《刑场上的婚礼》等新节目的催人猛醒，感人泪下，从《丝路

花雨》的一炮打响，风靡南北，到一批古代题材舞剧纷纷出现，追新求异，新时期的舞蹈创作多姿多彩。

其四，从在剧场演出的民间舞蹈受到一定的冷落，逼人思考民族艺术之路何在，到仿古乐舞大盛而引起对这种创作思潮的警惕，从对"民族舞剧"问题的讨论，到"什么是纯正的中国古典舞"的争鸣，从"舞蹈文学性"争论中的各执己见，到"舞蹈美学特征"的百家立说，新时期的舞蹈理论思维显得非常活跃。

其五，从"文革"后第一次重演《吉赛尔》时对"鬼戏"问题的正名，到第一个中国版的《葛蓓莉娅》的出世，从对现代舞的零星介绍，到西方现代舞团在中国舞台上"真佛现身"，新时期舞蹈艺术迈开了借鉴的大胆步伐。这种从反顾和重演开始的新历程，一方面反映了舞蹈工作者们强烈的怀旧情绪，这情绪还因为舞蹈是一门需要青春作代价的艺术而更强烈，无数舞蹈家在"文革"十年之后就再也不能

像老文学家、老画家那样重新投入工作了。另一方面说明舞蹈艺术的发展必须具体实现在人体这一表达工具上。舞蹈语言是人体的语言。因政治历史的原因而被搁置在角落里的人体语言，只有经过重新学习，才可重新运用。

"文革"结束于中国大地上的"拨乱反正"。在艺术领域，拨乱反正催促艺术走向"正道"。由此，我们看到了传统舞蹈艺术的复兴，看到了对于公式化、模式化、教条化、僵固化舞蹈艺术思维模式的突破，看到了舞蹈语言风格的突破。所有这些，都是对于舞蹈艺术正气、正风、正路的探讨、突破，也是对于舞蹈艺术本质特征的回归。

这一历史时期，也是中国舞蹈艺术对外文化交流开始走向繁盛的好时期。

80年代以后，世界著名芭蕾舞团的访华演出和各种经典的、现代版本的芭蕾舞剧也给中国舞剧事业以良好的刺激，营造了非常好的艺术氛围。例如：

1980年6月，澳大利亚芭蕾舞团访华演出了大型舞剧《堂吉诃德》，刚刚开始在政策上明白了改革开放的中国人却已经在观赏那骑士时代的遗存风度时体验了改革带来的视觉变化。1984年4月，以清水正夫为团长的日本松山芭蕾舞团访华，演出的《吉赛尔》和《天鹅湖》等经典舞剧，曾经让很多人迷恋。一年之后，丹麦皇家芭蕾舞团则在北京等地演出了经典芭蕾舞剧《仙女们》，让中国人第一次欣赏到了纯正的丹麦芭蕾舞学派之风范。1988年，英国塞德勒斯·威尔斯皇家芭蕾舞团访华，在演出中以纯正的英国芭蕾舞学派之精湛技艺征服了许多观众。1988年4月，巴黎歌剧院芭蕾舞团访华，世界著名芭蕾舞大师纽瑞耶夫向所有的中国芭蕾舞迷们证明：芭蕾舞艺术具有永恒的魅力，这魅力永远与芭蕾舞明星的艺术魅力紧密相连。

除去古典时代的经典舞剧之外，外国舞蹈团体演出的新创作芭蕾舞剧，在一个更加广泛和深入的层面上刺激了中国舞剧艺术创作者们的想象空间。这些新创舞剧为中国舞剧的原创者们提供了动力和榜样。例如：

1980年4月，联邦德国斯图加特芭蕾舞团一行150人访华演出《奥涅金》、《罗密欧与朱丽叶》，观众12000人次。该团演出备受赞赏，在中国舞剧创作人员中产生巨大影响。舞团的芭蕾舞大师级人物、副团长玛尔西娅·海蒂的艺术造诣和深厚芭蕾舞功底，为中国舞剧创作者、表演者和观众树立了极高的标准，她所创造的舞剧人物达到了细腻入微的表演层次。而舞剧《奥涅金》则在舞剧艺术创作上震撼了中国人。这出根据普希金长诗改编的

《罗密欧与朱丽叶》 摩纳哥蒙特卡洛芭蕾舞团演出 叶进摄

舞剧把文学诗句中那种难以言传的情感之美用优美而生动的舞蹈动作给予极其深刻的表现，其感染力足以让所有的观众都沉浸其中难以忘怀。

1983年5月，英国皇家芭蕾舞团访华演出，带来了大型古典剧目《睡美人》和全新的舞剧《乡村一月》等，既让中国舞者们了解了什么是真正的英国芭蕾舞学派的艺术之美，也让中国舞剧家们观赏了富于英国戏剧传统的、舞蹈因素和戏剧因素同样得到扩展和渲染的戏剧化的舞蹈艺术。

1985年，德意志民主共和国的德累斯顿国家歌剧院芭蕾舞团一行40人访华，演出了充满戏剧性力量和舞蹈魅力的《驯兽师》、《爱情之歌》。

1987年9月，联邦德国斯图加特芭蕾舞团再次访华演出。由海蒂主演的芭蕾舞剧《驯悍记》、《生命的旋律》、《安魂曲》等，让中国人再次迷醉在德国舞剧艺术的天地里，久久不能自拔。

1987年9月，意大利利亚娜·科西·马里耐尔·斯得法耐斯库芭蕾舞团在北京演出了现代芭蕾舞剧《人类的觉醒》，为呼唤和平的人们奉献了一部充满人性力量的舞剧，同时让观众开始对于现代风格的舞剧艺术有了思考。

1989年9月，苏联国家模范大剧院芭蕾舞团一行131人访华演出，刚决有力而又激情充盈的芭蕾舞剧《斯巴达克》，给中国人的震撼是如此之强大，以至于《人民日报》、《舞蹈》等报刊纷纷发表了专论性文章，对这部舞剧赞赏有加。一种男性阳刚之气终于为舞剧样式提供了最新的、也是有相当说服力的摹本。

外国舞蹈团体演出的芭蕾舞剧，或

《斯巴达克》 苏联国家模范大剧院芭蕾舞团1989年访华演出 叶进摄

是带有明确主题的大型综合性舞蹈专场晚会，都给中国舞剧、舞蹈诗的创作提供了可资参照的榜样。

外国舞蹈团体来华演出之外，中国也积极派出了自己的舞者、教员和艺术家，走出国门，大开眼界，并且为外界了解中国提供了非常有益的渠道。

从20世纪80年代初开始，就不断有欧美、亚洲国家的现代舞团来华访问演出，甚至在90年代达到了一个高潮。一些著名现代舞团和现代舞家用超越我们惯常思维模式的表演给中国观众以巨大的心理冲击。

1980年12月，加拿大安娜·怀曼舞团首次访华。由于当时国门刚开，人们对于现代舞相当陌生，"左"倾思潮的影响尚未完全消除，因此演出虽然在北京人民艺术剧院拉开大幕，却只能作为内部演出，而不能公演。这是中华人民共和国成立后有记载的第一个来华演出的西方现代舞团，引起舞蹈界广泛关注。1981年

9月，美国杰罗姆·罗宾斯舞蹈团访华，给中国观众表演了地道美国版的《牧神的午后》。1985年10月，美国艾尔文·艾利舞蹈团在北京等3个城市演出了《启示录》、《追思》、《F大调协奏曲》等一系列优秀节目。这是一台让人如醉如痴的演出，剧场里的欢呼声和掌声告诉了中国公众：好的舞蹈是可以触及人类灵魂的。

舞蹈文化的交流，当然不只在演出层面发生，也带来舞蹈观念的碰撞。例如，1986年，瑞典著名舞蹈家奥克桑女士到中国艺术研究院讲学。这位饮誉欧洲舞坛、被称作"舞蹈毕加索"的瑞典现代舞蹈家在讲学中自然谈到了当代中国的舞蹈。她尖锐地指出：中国的舞蹈演员是世界第一流的，素质好，能力强，但舞蹈创作却是落后与僵化的，舞蹈创作中编舞的路子太单一，没有内在的激情，作品甜腻的太多，雷同的太多，取悦于人的轻歌曼舞太多，深刻而有力量的、发掘和表现人的心灵深处的则太少。这些看法，对于当时的舞蹈

《秋天》 韩国现代舞团演出 叶进摄

界来说很刺耳，却不乏针砭时弊的见解。

在欧美现代舞传入中国大陆的历程里，还有华裔舞蹈家江青的身影。她于80年代即开始回到祖国不断推动中美舞蹈文化的交流。她在北京舞蹈学院的教室里表演她自己创作的作品《阳关三叠》等，让师生们大开眼界。

所有以上这些舞剧、主题性舞蹈专场演出，都是中国舞蹈艺术进步特别是舞剧艺术成长的有利环境因素。当外部环境与内部动力结合在一起的时候，当然会摩擦、碰撞和点燃一个舞动火焰烈烈的时代。

既然是文化交流，中国舞者的世界亮相也在这一历史时期大盛起来，而且非常精彩。

1979年的6月，在中国舞蹈对外交流

中是一段特殊的、值得纪念的日子。美国第一届国际芭蕾舞比赛在密西西比州杰克逊市举行。中国派出以北京舞蹈学院院长

《蒲公英美酒》 美国保罗·泰勒舞蹈团演出 叶进摄

陈锦清为团长的代表团，以观察员身份参加活动，由此开始了中国芭蕾舞走向世界大赛的历程。中国改革开放以后国门大开，外国优秀的舞剧艺术作品直截了当地出现在中国舞蹈工作者和普通观众面前，也给中国舞剧艺术的发展和进步做出了榜样。

第一节
重温古典

一、仿古舞之风起

1979年可以看作是一个《丝路花雨》年。它是80年代舞风流转的重要信号。

80年代最初的舞风流变，是出现了一种"仿古乐舞"。我们将在以下的舞剧章节里专门论述《丝路花雨》的成功。但是，我们在此还是要特别指出，《丝路花雨》像是一个当代古典舞的启示录：人们可以从中国丰富的古代舞蹈文化领域中挖掘今天的艺术形象和灵感。所以，追随着《丝路花雨》的脚步，全国范围内掀起了一股持续不断的仿古舞蹈创作之风，史称"中国古代乐舞复兴"。

《仿唐乐舞》，陕西省古典艺术团（原属陕西省歌舞团）1982年首演。总体设计：苏文、黎琦、陈增棠。总导演：苏文、史亚南。编导：史亚南、王乃兴、张勇、大西、郭冰玲等。作曲：陈增棠、安志顺、杨洁明。舞美设计：齐牧冬、安华。服装设计：李克瑜、毛飞。主要演员：郑凯、高范平、冯健雪、安志顺等。

该作1984年获陕西省文艺开拓奖一

《仿唐乐舞》 陕西省古典艺术团1982年首演

《仿唐乐舞·观鸟捕蝉》

等奖。1984年，其中的舞蹈音乐《观鸟捕蝉》等7首乐曲在第六届"亚洲音乐论坛和专题讨论会"上获优秀作品奖和好作品奖。《霓裳羽衣舞》、《秦王破阵乐》在陕西省首届艺术节上获创作奖。《仿唐乐舞》在大量搜集历史资料的基础上，以可见可察的形象资料为依据，模仿盛唐王朝歌舞的华美篇章，仿制出古代乐舞的盛况。全篇结构上采用散点串珠式方法，容纳了较多的著名古代乐舞形象。其中富于代表性的节目有《观鸟捕蝉》、《金刚力士》、《白纻舞》、《剑器舞》、《秦王破阵乐》等。《观鸟捕蝉》以唐章怀太子墓室内一幅表现宫女生活的壁画《观鸟捕蝉图》为蓝本，通过优美动人的舞蹈，揭示了三位身居深宫的少女之孤寂苦闷，艺术形象独特而韵味十足。《白纻舞》巧妙运用长袖的造型和飞舞，刻画出典雅飘逸的少女形象。面具舞蹈《金刚力士》用打击乐伴奏，鲜明的节奏烘托出热烈的气氛，而舞姿突出了雄健、有力、古朴的风格。《剑器舞》是据杜甫名诗《观公孙大娘弟子舞剑器行》编排，吸收传统舞剑技艺，借鉴唐墓壁画与舞俑造型编创的女子独舞。陕西省歌舞剧院团20多年来创作演出的唐代乐舞系列，先后到世界上40多个国家和地区演出，接待过100多个国家和

地区的政府首脑，两万场演出使700多万观众及旅游者有幸"梦回唐朝"。今天，《仿唐乐舞》已经成为陕西省旅游文化的一个响亮名牌。

1978年，我国文物考古工作者在湖北省随州市发现了具有鲜明楚文化特色的楚国曾侯乙墓，从中出土的2400多年前的编钟、编磬，其洪亮的音色和准确的12音体系震惊了全世界。大型编钟乐器的出土给舞蹈工作者以创作的激情和灵感，终于在1983年推出了《编钟乐舞》。由湖北省歌舞团在武汉首演，编导：梅乾飞、陈梅、段树屏、杨凤仙、熊干锄、赵卫平、王珊。该作以屈原的爱国主义情思和浪漫

主义艺术手法，在楚文化传统艺术的基础上，采用歌、诗、乐、舞相结合的手段，把观众领引到绚烂斑驳的楚文化中。其中有代表性的节目是祭祀乐舞《迎神》、武舞《出征》、参照出土文物图案花纹而新创作的《农事组舞》以及《楚宫宴乐》等。《编钟乐舞》的演出让人们领略到楚地的风情和乐思，欣赏到一些难得一见的歌舞表演。《编钟乐舞》作为80年代初期一个大胆复兴古代乐舞的节目，在当时受到观众的欢迎，而且多次出国访问演出，所到之处，无不赢得外国友人的喝彩。

20世纪80年代，随着社会生活中思想意识形态极"左"思潮的减退，随着人们精神世界的逐渐放松，浪漫主义的情调在生活和文艺作品里悄然蔓延开来。这也许就是《编钟乐舞》之类的楚文化歌舞能够问世的原因。与此类似的古代乐舞还有《九歌》。

《九歌》，武汉歌舞剧院1984年首演。文学台本：程云、黄建中、吴中（助理）。编导：何大彬、白云龙、胡尔肃、冯玫。作曲：莎莱、徐亨平。这也是被新

《编钟乐舞》 湖北省歌舞团1983年首演 秦乐合唱

《九歌》武汉歌舞剧院1984年首演

创造恢复出来的古代乐舞作品。其根据就是伟大的爱国诗人屈原的同名诗篇。作品共分十一场，从东皇太一到礼魂，按照屈原诗歌的结构和浪漫情怀，描绘了我国古代人民的崇拜信仰、劳动欢乐、悠悠恋情、驱除鬼疫、战场国殇、礼魂仪式，载歌载舞、淋漓尽致地抒发了楚人的浪漫情思和上天入地的瑰丽想象。作品中的场面宏大，也有细腻的人物心理刻画，造型动作富于夸张和幽默之美。著名舞蹈史学家彭松先生指出："歌舞诗乐《九歌》的成功，表现在对屈原《九歌》作了大胆的取舍，把难懂的古诗简化成现代诗句，使观众能领略其大意，而又不失其神韵，这是一个创造性的设想。在音乐方面，歌曲和舞曲的创作以及动人的演唱，是这部作品最突出的成就，在舞蹈方面运用了民俗古风舞创造出像东君、少司命、湘君、湘夫人等具有鲜明性格的形象和场面，引导观

众进入到美的享受。"[5]该作自创作问世以来一直连续演出了近20年，曾经在1994年改名《楚韵》后继续演出并获文化部"文华奖"。其魅力在其长久的演出历程表上就可以清晰地看到。

其他的古代乐舞复兴作品也一时间纷纷问世。其中比较著名的还有《西夏古风》，如同吹响高亢的唢呐，击打起精灵一般的手鼓之声，在旋风一样的旋转之中让世界舞动。许多古代乐舞复兴式节目，各自突出地域文化特色，在某种审美意境上大做文章。如《汉风》的雄浑，《云冈曲》的厚重，《盛世行》的隆兴……

仿古乐舞勃兴大潮之形成，有其深刻的历史原因。它在时间的节点上，与文学创作中的"文化寻根热"是同步的。中国文坛"文化寻根"的热潮，发生在20世纪80年代中期。它以1985年韩少功所发表的一篇纲领性的论文《文学的"根"》为代表。他在文中鲜明地提出："文学有根，文学之根应深植于民族传统的文化土壤中"，他提出应该"在立足现实的同时又对现实世界进行超越，去揭示一些决定民族发展和人类生存的谜"。文章发表之后，阿城、郑义、李杭育、郑万隆、刘心武等作家纷纷撰文响应，形成了那一时期文坛上最强有力的一种思潮。在"文化寻根"的旗帜下，作家们开始致力于对传统意识、民族文化心理的挖掘，由此，他们的创作被称为"寻根文学"，代表作如阿城的"三王"（《棋王》、《树王》、《孩子王》）、郑义的《老井》等。在这样的理论思考和艺术主张下，作家们开始

[5]彭松《舞坛奇葩——观歌舞诗乐〈九歌〉》，见《舞蹈》1985年第5期第42页。

进行创作，理论界便将他们称为"寻根派"。由此，又继续引发了整个文艺创作领域的文化寻根之旅。因此，中国当代舞蹈在80年代所表现出来的"仿古乐舞"创作热潮，实际上是在一种特殊的形式作用下对整个文艺思潮的回应和反响，尽管从某一个具体的舞蹈创作者来说也许并没有非常自觉的认识。文化寻根，民族文化的深层探索，究其本质而言是对"文化革命"的历史逆动——对被贬斥、羞辱、诋毁过的中国文化精神的再度弘扬。

中国仿古乐舞的勃兴大浪潮，给舞蹈舞台留下了无数话题，也使得中国当代的舞蹈家们展示了他们自己前所未有的艺术创作能力。

二、古典舞之复兴

当然，古代乐舞的复兴运动还只是新时期舞蹈艺术运动的一个小小的组成部分。1989年之前的中国舞蹈艺术发展历程中，还有一个更值得关注的与乐舞文化中典雅之风相关的东西，那就是古典主义舞蹈的复兴。换句话说，我们的新时期舞蹈所复兴的，也许一个时期里最显著的是模仿化的古代乐舞，但最重要的当属于舞蹈运动中的典雅文化精神。

即使在小型的作品里，也有着典雅乐舞精神的探索。其中的代表者当数风行一时的《敦煌彩塑》。该作由解放军空政歌舞团1980年首演。编导：罗秉玉。作曲：丁家歧。表演者：杨华。作品以敦煌艺术造像中经常呈现出来的体态特征"三道弯"和"S"线为编舞的动机，塑造了一个端庄、典雅、圣洁的女神形象。舞蹈

《敦煌彩塑》 空政歌舞团1980年首演 罗秉玉编导 杨华表演

《高山流水》 上海市歌舞团1982年首演 编导：李晓筠

的音乐借鉴了宗教乐曲的某些旋律创作而成，突出了文静舒缓的特点，在舞台上配合着灯光准确的勾勒和变化，把敦煌艺术洋洋大观的气势和女性造像的优美流畅和盘托出，让人解读起来颇感回音缭绕之美。

《高山流水》，也是一个以著名的古筝乐曲之立意而创作的三人舞作品。上海市歌舞团1982年首演。编导：李晓筠。作品中两个男演员身着苍绿色衣裤，头戴奇峰凸起式的装饰性高帽，以古拙之舞姿象征高山之巍峨。一个女演员身穿白色纱衣，宛如山脚下清凌凌的流水。女舞者围绕"两山"做盘旋回绕之状，而两山则用多种托举动作对"流水"的漫漫、缓缓、清清、温温之美做烘托比拟。该舞充分利用了原古筝曲调的韵味之美和流丽婉转之起伏，将其转化成舞蹈动作的起承转合，并且对三人舞的艺术形式规律做了大胆探索。

在十年"文革"中，中国古典舞刚刚初具的形态彻底被革命大潮冲垮了，刚刚开始的对古典舞蹈基本风格韵律的揣摩中断了，芭蕾舞一统天下，舞蹈的民族特性被强塞进芭蕾足尖鞋，几乎失去自己的生存空间。作为对上述畸形发展的纠正，中国古典舞在新时期里所做的第一件事，就是重新开始深入地向传统戏曲艺术学习，在重排重演旧作品的同时酝酿新的创作。1980年第一届全国舞蹈比赛在大连举行时，中国古典舞终于一展英姿，推出了《金山战鼓》、《剑》等好作品。

《金山战鼓》，女子三人舞。编导：庞志阳、门文元、高少臣、仲佩茹。作曲：田德忠。表演者：王霞、柳倩、王燕。沈阳军区前进歌舞团1980年首演。

作品的原型是宋代著名巾帼英雄梁红玉击鼓助战打退金兵的历史故事。舞蹈分为"登舟观战"、"擂鼓助战"、"初胜笑谈"、"中箭盟誓"、"还我河山"等5个小段落。大幕拉开之时，一面绣着"梁"字的大红战旗竖立当中。紧急的鼓乐声里，两个小战士（梁红玉的两个女儿）跳跃而出，怒指金兵来犯的方向，点明了战情迫在眉睫。梁红玉英姿飒爽地登场，挥动鼓槌，奋勇助威。初战告捷之后，红玉与孩子们笑谈金兵的狼狈之相。喊声四起，鏖战再开。梁红玉擂鼓之间，突中敌箭，她在鼓上疼痛得翻身落地，两小兵不知该如何是好。只见梁红玉从身上

拔出敌箭，巨大创痛猛然袭来。但梁红玉坚韧不拔，与女儿们一起盟誓，视死如归。鼓声再起，战斗激烈，在梁红玉鼓声的激励下，顽敌终于退却，三人立定造型，气吞山河。

梁红玉擂鼓助战击退金兵的历史曾经被许多文学家和艺术家们关注，并有多种文艺形式表现。其中著名的有抗日战争时期京剧表演艺术家梅兰芳的京剧《抗金兵》。舞蹈家在三人舞《金山战鼓》中充分发挥了舞蹈艺术的特点，以非常少的人数集中、概括又是典型化地创造了一个舞蹈世界中的梁红玉形象。这个作品的一个艺术特色是思想主题与艺术形象完美地结合在一起。英雄主义的宏阔主题并没有落在空洞的说教里，而是通过充满了人性色彩的情节设计表现出来。梁红玉与女儿们富于女性情感韵味的喜怒哀乐，特别是梁红玉身中敌箭后的自然痛楚表情，都是非常真实而生动的，也正是通过细腻的人物性格表情，历史故事中那个高大身影变成了舞蹈作品里可感知、可沟通、可亲、可爱、可敬的具体舞蹈人物形象。作品的另外一个特色是有着强烈戏剧冲突，依靠戏剧化的冲突创造出吸引人的舞台场面。一般来说，舞蹈艺术比较善于抒发类型化的情绪，于复杂的情节上常常略显吃力。但是《金山战鼓》却在短短的几分钟内，奇妙地组织了由观战到初胜，再到中箭后带伤"浴血奋战"的感人情节。动作设计与故事发展、人物性格及感情都非常贴切，因此对于观众有强烈的感染力。在三人舞的编排上，《金山战鼓》也有突出的特点。它充分利用了"2+1"式的三人结构，即一个主角（梁红玉）和两个配角（女儿）之间的多重关系，制造出多变的场面，抒写了那一特定历史条件和战场环境下将士们同仇敌忾的情愫和壮举。在利用舞蹈技巧表现人物感情方面，这也是一个堪称典范的优秀作品。作品非常富于戏曲表演之美，也与技巧运用有关。编导和演员们在作品里共同创造了"鼓上前桥"、"前空翻下鼓"、"串翻身击鼓"等新颖的技巧动作，梁红玉和她两个女儿的舞蹈韵律协调，错落有致，情感交融，将生活之美和艺术之美天衣无缝地结合起来，处理得颇为惊心动魄。《金山战鼓》是一个强烈戏剧冲突与人物细腻感情并重的优秀作品，其中戏曲身段动作之美和舞蹈表现手段的结合，创造了令人叫绝的剧场效果。

《剑》，又名《醉剑》，南京军区政治部前线歌舞团创作演出。编导：张家炎。作曲：朱南溪。表演者：张玉照。该作品获1980年第一届全国舞蹈比赛（独舞、双人舞、三人舞）编导二等奖、表演

《金山战鼓》 沈阳军区前进歌舞团
1980年首演

梁红玉擂鼓战金兵（《金山战鼓》）

一等奖。作品取意宋代爱国词人辛弃疾"醉里挑灯看剑，梦回吹角连营"的高远情怀，塑造了一位不忍山河破碎、立志报国却尚未如愿的古代青年将领的形象，生动表达了"了却君王天下事，赢得生前身后名，可怜白发生"的报国忧思。编导充分吸收了中国武术中的剑法，用砍、点、刺、劈等基本动作，配以云剑、掬剑、回龙剑、大刀花、小刀花等剑术技法动作，融合了中国古典舞的身法和动作韵律，努力刻画人物"醉"中舞剑的特殊气质。这个作品获奖，与张玉照极为出色地完成这个作品的表演密不可分。他将自己的舞蹈表现力发挥到了极致，舞蹈动作游刃有余，"腰腿软度和控制能力、弹跳能力在当时极为突出，其中有三个技巧的展现使其名声大震：一个是水平线上的躺身'拉腿蹦子'，……另一个是膝盖不跪地的'板腰'，该动作对演员腰腿部的控制力要求很高；第三个是'空中一字大摆莲'，常人做的'摆莲'，两条腿是先后落地的，而张玉照的'摆莲'在空中成'一字形'，且在短暂的停顿后，双腿同时落地成弓步，这些技巧的完成，至今未有人超越"，张玉照的艺术形象创造，对于"中国古典舞的'身韵'学科研究有重要的学术价值，舞者将气息与剑法融为一体，气动剑随，剑随体走，以呼吸带动身体，节节呼应，既解放了古典舞演员上身僵硬的程式化表现方式，又使古典舞摆脱从前仅靠几个简单的手位变化组成的程式化语言体系，使《剑》的舞蹈有了性格和生命，给中国古典舞'身韵'教学带来了重要的启示"[6]。应该说，刘敏主编的《中国人民解放军舞蹈史》对于张玉照和

[6]刘敏主编《中国人民解放军舞蹈史》，解放军文艺出版社2011年版，第332页。

《剑》的评价和艺术分析，相当准确地揭示了当时中国古典舞发展的重要方向。

《林冲怨》，三人舞。北京舞蹈学院编导进修班学员胡玉平半1984年创作的结业作品。作曲：赵石军。表演者：胡大冬、孙福和、崔东彬。该作取材于《水浒传》中的"林冲发配"，描写了在发配充军路上的大英雄林冲：

林冲出现了，手中的红缨枪已然不见，踉踉跄跄，又不失威武。

漫天大雪正飞舞，天寒地冻，只有喝酒解愁吧，却当然，愁上加愁。

林冲被陷害而发配充了军，他已不再是八十万禁军的总教头。此刻，满心的怨气转化成抗议的怒火，正在心中燃烧，醉酒之中，他不禁幻觉萌生，那正是上天都为之不平的命运……恍惚之中，押解他的差人手持的白色长棍，转变成白虎堂前的威严仪仗，像是天落的法网；又一瞬间，白色的棍杖又变为拦截林冲前途的漫天罗网。白棍一会儿变成绞杀他的项上枷锁，一会儿又变成了押解他的辘辘囚车。

这个作品的编导，以林冲的心理活动来组织整个舞蹈进程，以幻觉为动力，每个舞蹈的小片段独立成章，又有机地组成作品，内在逻辑统一在心理逻辑的发展之下，从而被一位评论家总结说是"心理随想式结构"。作品结构的特色造成了舞蹈最动人的地方。舞蹈使用了"白棒"作为道具，运用巧妙，在当时引起了大家的巨大兴趣和广泛好评。那些"白棒"，随着林冲的意念，时而似白虎堂打人的棍棒，时而变成囚车的栏杆，时而像锁住犯人脖颈的长枷，时而演变成死刑犯头上的插

标。道具的一物多用，在中国当代舞蹈创作中比较多见，但是运用到这种程度，并且符号性、指向性、象征性均很准确，的确难能可贵。

黄少淑、房进激编导的著名作品《小溪、江河、大海》，对80年代的舞蹈创作特别是女子群舞来说是非常难得的，因为它在某种程度上是整个中国改革开放形象的代表。表演者：张晓庆、李茵茵、武小影、林翠凤等。解放军艺术学院1986年首演。

黑色的幕布，如同静静的山岩。山岩缝隙之处，舞者们穿着洁白的长纱裙，好似林间山泉涌现出来，一滴，两滴，三滴……一颗颗晶莹通透的"泉水"，游戏山间。渐渐地，"水珠"们串成了一行，走着中国古典舞的"圆场步"，有如小溪，逶迤蜿蜒地流淌着，安静而美丽。俄顷，"泉水"渐多，渐丰，渐满。舞者们成行流动，一个接一个地做出优美的舞姿。突然间，一个舞者在队列中跳跃起来，好像是江河上偶尔翻腾出的浪花；接着，有的轻跨水溪，有的高跃而起，身躯扭拧弯折，有的行走如飞云，恰似河水欢唱。大江大河之象渐渐出现了。舞者们的动作幅度、速度、力度都越来越强，越来越大。姑娘们奔跑起来，一个赶着一个，一个追着一个，个个平展两臂，仰头敛胸，脚下急促的碎步直直向舞台的斜角直奔。当她们再一次以大横排的形式出现在观众眼前的时候，天幕陡然明亮起来，大海的波涛扑面而来。舞者们手挥长纱裙，白色的宽纱在舞台上划动出白色的"海浪"，一波接一波，一浪赶一浪。江河冲进大海时的激动和兴奋在舞者们的动势里得到了

充分体现。音乐转而变得辽阔和舒缓，舞蹈动作所构成的大海也渐渐趋于平缓，大海的生命如同无比宽阔的胸膛，呼吸起伏，连绵不绝，不夸张，不做作，平缓之间脉脉相连，意味无穷，意绪悠长。

在各类艺术作品中，都不乏歌颂自然之溪、河、海者。舞蹈《小溪、江河、大海》的特别之处是它采用托物言志的艺术手法，高度重视舞蹈作品意境之美的创造，而这意境又主要用一种舞蹈元素完成，即中国古典舞的身韵化动作。中国古典舞从中国戏曲特别是京剧艺术的表演性动作中提炼出来，它具有自己非常鲜明的艺术特点，即表演时要求动作气韵连贯，运行轨迹清晰而流畅，舞者必须做到内在之神和外在之形结合统一，与芭蕾舞的审美原则不同，中国古典舞的审美风格特别表现在动作形态上的拧、倾之姿，圆、曲之态，腆、收之形。所有这一切，综合在一起，几乎都被《小溪、江河、大海》充分利用和整合，作为"水"之神形的表现

元素。也可以这样说，欣赏这个作品，最重要的就是看中国传统舞蹈的元素怎样被编导化解到作品里，成为"水滴—水流—水激—水浪—水汪"的过程。也可以说，欣赏这个作品的过程，是一个将中国古典舞的艺术化动作和我们每个观众心中的"观水"之审美经验相互联想、想象、结合、移情的过程。因此，《小溪、江河、大海》是一个成功地创造了审美意象的好作品，是客观物象和舞蹈艺术审美过程中人之主观创意互动、互为的结果。如此，编导就很好地利用了舞蹈欣赏过程中欣赏主体的主观能动性，巧妙地引导着观众把原本没有任何指向性的古典舞元素化动作都与"水"的意象创造联系在了一起。那每一个流畅婉转的舞动，均可被解读为水之形态和神韵。该作是创造了舞蹈作品深邃意境的优秀之作。24个女演员的整齐表演、聚合有序又自然错落的舞蹈整体造型和构图以及"圆场步"和"云手"等基本动作的巧妙组合，都充分展示了中国古典舞蹈的圆润之美、流转之美。而从泉水之

《小溪、江河、大海》解放军艺术学院1986年首演

滴到大海之涌，编导使用不断累加的创作理念，叠加的力度造成了作品结尾时的艺术高潮，既自然又合情合理，深藏着艺术创作的功力。

大型组舞《黄河》，是一部交响史诗般的大作品。编导：张羽军、姚勇。舞蹈音乐：根据冼星海1939年《黄河大合唱》，殷承宗、刘庄、储望华、盛礼洪、石叔诚创作原曲，杜鸣心改编成钢琴协奏曲，舞蹈采用费城交响乐团演奏版。表演者：张羽军、李恒达、沈培艺等。北京舞蹈学院1988年首演。荣获奖项：1988年荣获文化部直属艺术院团青年舞蹈演员新作品评比创作奖；1994年荣获"中华民族20世纪舞蹈经典评比"经典作品奖。

《黄河》北京舞蹈学院1988年首演 编导：张羽军、姚勇

舞台上，灯光渐亮，正是黎明时分。《黄河》协奏曲的第一乐章，一下子将人们带到了河浪湍急、万旋斗转的黄河激流上。一群船夫们，双臂有力地做出一个个划船动作，他们激烈地俯仰着身躯，臂膀在空中画出满圆的轨迹，如同风火轮般旋转着，造成黄河激浪和黄河船夫的双重形象，浪高水转，然而船夫们当风斗浪，刚毅超然。爽朗的笑声过后，音乐渐渐进入了平缓而抒情的段落。女子群舞出现在舞台表演的后区，她们缓缓地移动着，碎步飘香，如同黄河岸边那万里的麦黄，迎风摇曳。她们含蓄地摆动着胸腰，手臂随着旋转的身躯向周围探出去，又缓缓地拉回来，黄河女儿的优美身段和温馨性格跃然而见。随着一阵沉重而有力的劳动号子似的吆喝声，男子群舞出场了。他们紧紧地团在一起，顿踏着步履，一步步向前。他们的身体微微弓着，头微微地低着，看似不起眼，却蕴含着爆

发的力量。突然，音乐转换了色调，深长的乐音如同心底的叹息，勾出了一对青年男女。那男子将女子轻轻地揽在胸前，面对着生活困难，愿意同甘共苦，共渡难关。他们相互依靠在一起，又以极大的力量互相扶持。无形的压力从天而降，男子却将那女子高高举起，让她的双腿在空中打开，画出一条跨越的弧线。男子把女子仰身托起，她的脚尖如同向天穹深处刺出的剑锋，不屈服地发出柔韧而刚强的呼号之音。在双人舞的感召之下，大群舞出现了。他们蜷曲的身体放射性地打开，内在的力量一点点地得到了释放，最后融进了一个音乐的大主题中。人们抗争着，奋勇传递着解放的信息，他们不断地向舞台的各个方向奔跑，向舞台的两个前角放射性地突击和突进。其中有的人被突然

的打击所推倒，他们再抖擞一滚，冲锋而去……《东方红》的音乐旋律嘹亮地轰响在舞台上空，舞者们一起向上方高高跃起，如雄狮傲然而立。音乐的高潮里，舞者们倒地复起，前赴后继，他们拥到台口，向远方深情眺望。他们迈开了最最普通而又最有力量的秧歌十字步，向前奋进。

这是一个激情四溢的优秀舞蹈作品。它的艺术魅力，首先来自它的艺术激情。黄河，以及《黄河钢琴协奏曲》，在很多中国人的心中已经是一座丰碑，一座用民族抗争之血和抵抗外辱之魂浇筑的丰碑。它的每一个音符，它的每一段旋律，几乎都叩击着人们心灵的最深处。那么，一个群舞又怎样表现这已经深入人心的东西呢？办法或者说出路只有一条：充分发

挥舞蹈艺术肢体语言的艺术表现力，直接表达人类发自心底的东西。要知道，舞蹈是长于抒情的艺术，是长于表现的艺术。用人体搭建起来的艺术平台，可以表达的东西是很深刻的。群舞《黄河》避开了用动作交代外在故事情节的创作，也避开了对于抗日战争的各种事件的表面描绘，而是把黄河所代表的精神做了大大的抽象化处理。于是，舞蹈的奔放，可以看作是民族精神的狂飙突进；舞蹈的卷缩，可以看作是民族屈辱的艺术象征。由于避开了写实性场面的交代，舞蹈成为纯粹的抽象符号，于是舞者们在舞台上可以是流动不息的，其上场和下场均处在自由流动的状态，完全听凭着艺术激情的指挥。当然，动作的世界又具有一定的具象性。编导聪明地把划船、搏浪、反抗压迫、眺望远方等具体的日常生活行为与抽象化的大舞动结合起来，使得动作的语言直接指向人的内心世界，又非常富于舞动的形式美感。看群舞《黄河》，如同看一组组抗日战争的英雄群像，你不必知道雕像的每一个人之姓名或来历，你只要看看他或她的眼睛，看看他或她肌肉的起伏和胸中的呼吸，你就完全可以了解他或她，可以从他们的舞蹈行动中感知一个伟大民族的伟大活力，感知那个民族永远不会屈服的真正原因。

事实证明，新时期中国古典舞艺术的运动是从重温"古典之风"开始，而最终走向对于古风的突破。回顾中国古典舞从建立到"文革"后复兴的过程，我们自然会发现，戏曲舞蹈中那些武将动作和武打的技巧，对古典舞的动作风格影响很大，可谓"武气"十足。《金山战鼓》与《剑》的创演成功，与中国古典舞在"武

气"方面的成熟和较深厚的积累有很紧密的关系。就戏曲艺术而言，武生和武旦的表演也的确很有视觉上的动感效果，而新时期古典舞艺术中第一批有光彩的形象，恰恰也属武生（醉中武将）和武旦（梁红玉）的行当范围。梁红玉和醉将军形象的创作成功，从一个角度证明了中国古典舞与戏曲武舞的深刻联系。武舞的行当和武舞动作的风格就是所谓"武气"产生的根源。古典舞舞蹈家们在新时期中所做的起步性工作，就是对"武气"不知不觉的认同。当然，除去武生、武旦之表演风格，"青衣"的表演风格也对中国古典舞影响较大。《文成公主》中公主的表演，民族舞剧《红楼梦》中林黛玉的做派，以及《春江花月夜》中少女形象的塑造，都明显带有青衣表演风格的印迹。实际上，80年代中国古典舞的"重温古风"阶段，从根本上看是在寻找原来的世界，是在寻找一种真正的典雅精神。如果联系"文革"中的粗鄙、野蛮、放肆、破坏、毁灭、自伐等等风气来观察1976年之后的古典舞发展运动，我们就一定能明白那一新时期里人们多么渴望稳定、秩序、风格、精致、细腻、典范、规范……这一切，大约都可以归纳为一种文化上的典雅精神。

寻找典雅，复兴古典，正是对人类文明的寻找和复兴。

三、芭蕾舞之新生

1978年至1989年间，中国芭蕾舞艺术的发展也是从恢复古典艺术规范起步的。它突出地表现为一系列古典芭蕾舞剧经典作品的恢复性演出活动。

1979年，中央芭蕾舞团重新上演了永恒的芭蕾舞剧名作《天鹅湖》。《天鹅湖》之所以成为一个衡量标杆，不仅因其拥有绝美的艺术形象，而且任何一个芭蕾舞团或担任主要角色（如白天鹅、黑天鹅）的芭蕾舞演员，都必须拥有完整的古典芭蕾技术，甚至群舞也不能例外。"文革"期间，芭蕾舞演员停止了训练和排练，当然谈不上任何芭蕾技术。十年浩劫后，中国的"天鹅"终于再次高傲地展翅飞翔。芭蕾舞剧《天鹅湖》的演出，满足了大量观众渴望欣赏古典艺术精品的文化需求，更在心理上满足了在真实舞台上一睹芳容的巨大愿望。因为，在文化大革命中，苏联的电影《列宁在十月》中，有一组《天鹅湖》"白天鹅双人舞"的表演镜头，那是一个文化资源枯竭的年代里极其少见的芭蕾舞艺术画面，引起了无数观众内心的激动。由此，通过这些最珍贵的镜头，芭蕾舞剧《天鹅湖》也在中国观众心目中奠定了神圣的地位，在中国享有崇高的声誉。1979年该剧再度公演，京沪两地

芭蕾舞剧《天鹅湖》中的白天鹅造型

一年上演了三次，让我国观众如痴如醉。因而1979年又被称为我国的"《天鹅湖》之年"。从那以后，该剧连演数十年而不衰，说明它在中国已经成为最具有"观众缘"和票房吸引力的作品，一直持续享受中国观众的热捧。这出舞剧中的"白天鹅双人舞"，即那段全世界范围内所有大芭蕾舞团主要角色必须完成的经典舞段，也推出了这一时期一批优秀的芭蕾舞蹈家——如中央芭蕾舞团的白淑湘与张顺胜；北京舞蹈学院的郭培慧与李存信、王艳萍与张卫强、冯英与应润生；上海芭蕾舞团的杜红玲与杨新华；辽宁芭蕾舞团的尹训燕与晋云江。

从20世纪80年代至今，无论是复排重演的新时期之始，还是文化市场大潮澎湃汹涌的当今，《天鹅湖》都是经典中的"经典"。

除去《天鹅湖》外，其他古典芭蕾舞剧名作也在20世纪80年代纷纷登陆古老的华夏大地。1980年，马里乌斯·彼季帕创作的名作《舞姬》登陆华夏大地，在苏拉米芙·米塞列尔和米哈伊尔·米塞列尔的指导下，在总排练者张旭、尹佩芳的指挥之下，由北京舞蹈学院芭蕾舞团演出了这部19世纪的古典名剧。李畅等担任舞美设计指导，张静一担任服装设计，刘德裕和诸信恩担任本团管弦乐队的指挥。刚刚从北京舞蹈学院芭蕾专业毕业的新一代舞者们担任了《舞姬》的主要角色。舞剧故事描写了武士索洛尔挣扎在舞姬尼基娅的忠贞爱情和美丽公主嘎姆扎蒂之间，最终以死来忏悔对爱情的背叛。欧鹿、张若飞、张卫强、朱跃平等人先后扮演索洛尔武士，唐敏、王艳萍等扮演尼基娅，白岚、高秋、李炯扮演嘎姆扎蒂公主，林红等

世界著名芭蕾舞剧

舞姬

北京舞蹈学院芭蕾舞团演出

《舞姬》节目单

则在舞剧中负责表演"罐舞"、"鼓舞"等外国代表性民间舞。该剧作为一部典型的古典芭蕾舞剧，充分体现了浪漫主义的风格，动作轻盈文雅，舞姿优美严谨，群舞设计编排尤见功力，队形变换巧妙，画面动人。这出舞剧的排演，浓缩了外国专家、中国成熟的芭蕾艺术家、最新一代舞者的年轻力量等要素，是中国芭蕾舞当代发展重新恢复元气的重要事件，具有开创新时期芭蕾发展历程的意义。

1980年，中央芭蕾舞团组织的大型浪漫主义芭蕾舞剧《希尔薇亚》在北京首演。难能可贵的是，该剧由法国著名舞蹈家、巴黎歌剧院芭蕾大师莉塞特·桑瓦尔为中央芭蕾舞团特别编排。《希尔薇亚》是编剧路易·梅兰特以希腊神话为母题改编的舞剧作品，讲述了牧羊人与希尔薇亚的纯真爱情，他们得到众神女的支持和帮助，最终战胜了强大的海盗，获得幸福。"故事的浪漫爱情色彩与优美柔和的神话仙境，和翩翩飘举的芭蕾风情（许多

舞蹈编排得流畅而华丽典雅），具有很高的审美价值。其舞美、服装设计出自法国唯美主义枫丹白露派代表人物——著名舞台美术家贝尔纳·代德之手，在颜色、光线、层次上十分讲究，具有浓厚的自然美感，堪称世界水平。"[7]该剧的音乐（作曲：列奥·德里勃）、舞美及服装（布景和服装设计：贝尔纳·代德）也为全剧增色不少。写作《新中国芭蕾舞史》的邹之瑞认为："这出舞剧对于中国芭蕾舞者们来说，是一次难得的学习机会。法国学派的芭蕾舞，讲究细腻的表演和高水准的技巧，动作优雅而有唯美主义的倾向。该剧的演出，也是中国芭蕾舞第一次以剧目的方式全面、密切接触法国学派芭蕾舞，因此具有十分宝贵的意义。"

特别值得提到的是该剧主演张丹丹，她出色地完成了希尔薇亚的形象创造，温柔而不失力量，单纯而富于激情，演出之后，好评如潮，引起了整个舞蹈界的轰动。张丹丹是广东东莞人。13岁考入广州市歌舞团学员班，接受基本功训练和学习民族舞蹈，曾经在该团主演《白毛女》和《沂蒙颂》等舞剧，从此和芭蕾舞结下了不解之缘。她对于芭蕾舞的热爱和敏锐的感觉，在1979年调入中央芭蕾舞团后充分得到了发挥。她主演了西方名作《希尔薇亚》、《吉赛尔》、《天鹅湖》、《无益的谨慎》、《堂吉诃德》和中国芭蕾舞剧《鱼美人》、《林黛玉》、《觅光三部曲》、《红色娘子军》等大型剧目，在中日合作的芭蕾舞剧《一衣带水》中担任主角。1988年获文化部直属院团中青年舞蹈

[7]吴晓邦主编《当代中国舞蹈》，当代中国出版社1993年版，第256页。

演员评比演出特别表演奖。

1985年，法国巴黎歌剧院芭蕾舞团团长、世界著名芭蕾艺术大师鲁道夫·纽瑞耶夫为中国芭蕾舞界带来了另外一份大礼——《堂吉诃德》。该剧由纽瑞耶夫亲自传授并担任导演，演出单位：中国中央芭蕾舞团。排练者：芭蕾大师尤金·波里亚科夫、理查德·诺沃蒂。中方总排练：

张丹丹在《林黛玉》中表演"黛玉葬花"

张纯增。主要演员：张卫强、赵民华、王才军、冯英、唐敏、郭培慧等。

20世纪中期以后，西方古典芭蕾舞剧的重排正在经历一个高潮。因此，纽瑞耶夫为中国重排《堂吉诃德》，也是在彼季帕的演出版本上加入了他自己的一些艺术创新。该剧表现了骑士堂吉诃德为拯救他幻想中的杜西尼娅小姐，在农民桑丘·潘萨的帮助下出征异乡，一路上与幻觉之敌斗争，甚至挥动长矛与风车决斗，但是，他始终一无所获。这个充满悲剧色彩的故事之芭蕾版本，善于运用细节塑造人物，大型群舞则渲染了喜剧气氛，深得中国观众喜爱。

纽瑞耶夫依靠自己独特的芭蕾舞台经验和艺术天分，对于《堂吉诃德》的戏剧力量作了更加细致的开掘，为剧目再添魅力。同时，该剧要求演员具有扎实的基本功，能够完成旋转、腾跳等一系列芭蕾技巧。该剧中的一些经典舞段，如第四幕中男女主角的双人舞，风格独特而又富于芭蕾舞特色，技巧难度大，因而是世界各种芭蕾舞大赛中的必选项目。对于中国演员来说，要在完成芭蕾舞技术动作的同时把握好人物形象，更加不易。纽瑞耶夫在排练中，帮助中国芭蕾舞演员提升了表演才能，加深了中国人对于芭蕾艺术之美的理解，并且在演出中对中央芭蕾舞团在处理剧场艺术的各个方面都有明显的指导作用，整体演出水准有显著提高。特别是男演员的舞段，在纽瑞耶夫那里构成了一种特别的亮点，通过该剧的排练和演出，张卫强、赵民华、王才军等一批改革开放后成长起来的中国男性芭蕾舞者得到了很大的锻炼和提高，才华横溢的中国新一代芭蕾舞者正是在这个剧目中开始完整地展示自己的艺术魅力。

冯英，1962年生于哈尔滨市。1979年以"全优生"毕业于北京舞蹈学院芭蕾专业，在毕业剧目《天鹅湖》中，因成功地塑造白天鹅奥杰塔和黑天鹅奥吉莉娅而崭露头角。1980年起在中央芭蕾舞团担任主要演员。1982年被选送到法国巴黎歌剧院舞蹈学校进修一年。1985年、1987年连续获全国第一、二届芭蕾舞比赛一等奖。1987年获得第五届大阪世界芭蕾舞比赛第九名。她主演的中外大型剧目有《希尔薇亚》、《天鹅湖》、《吉赛尔》、《堂吉诃德》和《鱼美人》、《林黛玉》、《杨贵妃》等，并在许多中小型剧目如《黄河》、《霸王别姬》、《觅光三部曲》、

《古典女子四人舞》、《小夜曲》中，创造出多彩的艺术形象。2004年任中央芭蕾舞团副团长，现为中国舞蹈家协会副主席，中央芭蕾舞团团长，全国政协委员。冯英身材修长，基本功全面扎实，表演风格沉稳而富于表情魅力，舞台上形象夺目。冯英的芭蕾基本功得益于俄罗斯芭蕾学派，而留学法国的经历，更使其融会贯通不同风格流派，芭蕾技术成熟。她所创造的舞台形象丰满扎实，善于把芭蕾动作技术和舞台形象结合起来，给人以完美的艺术享受。

王才军，1958年生，上海奉贤县人。1978年以优秀成绩毕业于北京舞蹈学院芭蕾专业，后留校担任主要演员。1980年调入中央芭蕾舞团，曾在《希尔薇亚》、《天鹅湖》、《吉赛尔》、《堂吉诃德》、《无益的谨慎》和《祝福》、《鱼美人》、《觅光三部曲》、《红色娘子军》等剧中扮演男主角，1984年参加法国巴黎第一届国际舞蹈比赛，获特别奖，1985年在全国第一届芭蕾舞比赛上荣获最

冯英、王才军表演《堂吉诃德》

高荣誉奖。其双人舞表演功底扎实，表现优异，常常被同跳双人舞的女舞者们赞誉为双人舞的最佳舞伴。他技术全面，表演具有持重、典雅的特点，能较深刻地把握剧中人物的情感，善于体验不同的人物性格。曾经非常广泛地与多国芭蕾舞团合作，享有盛誉。

张卫强，1960年生于江苏南京。1972年中央五七艺术大学舞蹈学校招生时以优异的身体条件和军人家庭出身而入选，开始了俄罗斯芭蕾舞学派的专业学习。1976年日本松山芭蕾舞团的访华演出给他以强烈的心灵震撼，从此开始了对于芭蕾舞艺术的不懈追求。1979年毕业于北京舞蹈学院。曾任北京舞蹈学院芭蕾舞团、中央芭蕾舞团演员，中国舞协第五届理事。1979年被美国著名芭蕾舞编导本·史蒂文森选中，与李存信一起成为第一批赴美留学的芭蕾舞学子。1985年赴日本留学，1992年成为加拿大温尼伯格皇家芭蕾舞团的主要演员，后来成为该团芭蕾大师。曾担任舞剧《天鹅湖》、《堂吉诃德》、《舞姬》、《鱼美人》男主角。1982年获美国杰克逊市第二届国际芭蕾舞比赛铜奖，与汪齐风一起成为新中国第一批在国际芭蕾舞大赛中获奖的优秀芭蕾舞演员。1984年获日本大阪第四届世界芭蕾舞比赛二等奖。1985年获苏联莫斯科第五届国际芭蕾舞比赛三等奖。2004年以芭蕾舞剧《吸血迷情》的中国巡演告别舞台，《埃德蒙顿》杂志评价："他天生的优雅和完美的线条与不着痕迹的超凡魅力、些许的残酷无情、少见的黑色舞台风度相得益彰。"《温尼伯自由报》的评论是："张卫强似乎用他的跳跃和旋转来挑战重力。他不像其他人那样迅速地落地，而是动作缓慢地

张卫强、王艳萍登上了《舞蹈》杂志封面

飘浮在空气中似的。"随后，他开始从事芭蕾教学和创作，继续活跃在国际舞台上。张卫强形象俊朗优雅，动作技术全面，舞台表现出众。他早在1983年就登上了巴黎歌剧院的舞台，与中央芭蕾舞团的冯英一起，在万众瞩目之下，演出了《堂吉诃德》中那段著名的双人舞，同台一起起舞的，是巴黎歌剧院这个芭蕾最高艺术殿堂的杰出演员们。芭蕾舞起源于法国，其审美风格和动作技术基本规范均出自法国。因此，以主要演员身份登陆法兰西芭蕾圣地，这一荣誉，被著名舞蹈家戴爱莲誉为比获奖还要重要的芭蕾事件。

上述几人，如果仅仅是几个孤立的舞者，尚不能说明他们的特质。新时期芭蕾艺术发展中的一个重要现象，就是在20世纪80年代诞生了一批杰出的青年芭蕾舞蹈家。这构成了一种具有历史意义的东西。如果说20世纪60年代里白淑湘、钟润良、赵汝蘅、刘庆棠等一批人是中国当代芭蕾艺术的开拓者和奠基人，那么，80年代的

这一批芭蕾舞者就是中国当代芭蕾艺术大厦的完成者。成长起来的芭蕾舞者当中，还有许多人也才华横溢，曾经在国际舞台上叱咤风云，形成了一股势头勇猛的潮流。

这股潮流有两个主要标志：一是他们走出国门，作为主要演员参加国外著名芭蕾舞团的经典剧目演出，为中国芭蕾舞演员争得了国际地位。如王才军1984年即受菲律宾国家芭蕾舞团邀请，在《堂吉诃德》第三幕中担任主角。张卫强1985年在英国皇家剧院举行的纪念安东·道林盛大晚会中表演《男子四人舞》中的独舞，光彩照人。张丹丹和朱跃平1985年受邀在加拿大吴祖捷芭蕾舞团担任一系列小型节目的主要演员，而游庆国和李松则在1985年受日本明星芭蕾舞团邀请出演小节目。赵民华和郭培慧1986年荣耀登上了法国巴黎歌剧院芭蕾舞团的舞台，主演《堂吉诃德》。冯英和张卫强1986年在法国以客座艺术家身份参加第二届巴黎国际舞蹈比赛，专场演出了《堂吉诃德》双人舞。1987年，上海芭蕾舞团汪齐风、杨新华应邀赴新西兰，与新西兰皇家芭蕾舞团主要演员轮流主演《胡桃夹子》中两对不同的主角。1987年，唐敏在澳大利亚国际芭蕾舞团主演了经典剧目《吉赛尔》，王才军则在1988年主演了香港芭蕾舞团的《胡桃夹子》……

二是新一代中国芭蕾舞者们登上国际芭蕾舞大赛的舞台，纷纷获奖，为国争光。如：汪齐风，被公认为是中国第一个在国际芭蕾舞比赛中获奖的人。她于1980年参加在日本大阪举行的第三届世界芭蕾舞比赛，以《堂吉诃德》、《胡桃夹子》、《蓝鸟》、《青梅竹马》等参赛剧目中的出色表现而获得十四名。与她一起

参加比赛并共同获奖的还有她的舞伴林建伟，他们实现了中国芭蕾舞国际比赛名次零的突破。干才军1984年获得法国第一届巴黎国际舞蹈比赛特别奖。赵民华，1984年在日本大阪第四届世界芭蕾舞比赛中获得四等奖，1985年在莫斯科第五届国际芭蕾舞比赛的独舞类比赛中荣获三等奖。唐敏，1984年获得日本大阪第四届世界芭蕾舞比赛二等奖，1985年在苏联莫斯科第五届国际芭蕾舞比赛中以《睡美人》、《天鹅湖》等剧目的杰出表现荣获表演技术奖，1986年更在具有很高声望的保加利亚第十二届瓦尔纳国际芭蕾舞比赛中荣获成年组双人舞（A）组第二名。这位美丽的青年芭蕾舞蹈家以其热情似火而又规范典雅的表演征服了很多人。李莹，1985年在瑞士第十三届洛桑国际少年芭蕾比赛中获得约翰逊基金一等奖，第二年即1986年在保加利亚第十二届瓦尔纳国际芭蕾舞比赛中争得少年女子组一等奖。同年，欧鹿

代表北京舞蹈学院参加了保加利亚第十二届瓦尔纳国际芭蕾舞比赛，以《海盗》等剧目荣获成年组双人舞（A）组的第二名。李颜在1988年荣获法国第三届巴黎国际舞蹈比赛评委会特别奖。……

在这批青年芭蕾舞者当中，李存信是一个具有特殊经历的人。1961年，李存信出生于中国山东青岛的一个非常穷困的渔民家庭。1972年被挑选进入中央五七艺术大学舞蹈学校学习芭蕾舞。或许是他的家庭经历磨练了他的意志，刻苦成了他最突出的品质。良好的艺术感觉和谦和好学的为人，为其赢得了最高的艺术学业评价。他曾经在舞剧《红色娘子军》中扮演小庞，为江青演出时颇受好评。1979年，作为第一批官派艺术留学生，在休斯敦芭蕾舞团艺术总监本·史蒂文森的帮助下，李存信到美国休斯敦芭蕾舞团学习，一年后，坠入爱河的他选择了留在那里。在中国还远远没有像今天一样改革开放的

当时，这一行为被看做是"叛逃"事件，甚至几乎引起中美两国严重的外交纠纷，在整个西方轰动一时。李存信经过顽强拼搏，成为美国休斯敦芭蕾舞团的首席演员，在多部经典芭蕾舞剧中担任主要角色。1981年，李存信获得美国密西西比杰克逊国际芭蕾舞大赛的银奖，并在后来的芭蕾生涯中多次获得世界大赛奖项，《纽约时报》曾经评选李存信为世界十大优秀芭蕾舞演员之一。1995年他离开美国定居澳洲，加入澳大利亚芭蕾舞团并担任主要演员。1999年他在38岁退休前，用两年半时间攻下了金融专业文凭，并在转行后成为一名非常成功的股票经纪人，积累了巨大的财富。2003年9月8日，《毛泽东的最后一个舞者》(Mao's Last Dancer)在澳大利亚出版，立即在澳大利亚和西方世界引起轰动，曾经连续56周登上澳洲的畅销书榜，并在2004年10月获尼尔森图书奖，2009年10月1日，电影《最后的舞者》上映，由简·萨蒂改编剧本，由布鲁斯·贝里斯福德执导，由英国伯明翰皇家芭蕾舞团首席演员曹驰饰演李存信，一时传为佳话。李存信的芭蕾舞艺术事业达到了相当的高度，其杰出的旋转能力、飘逸的弹跳、深刻细腻的人物感情表达以及高雅的芭蕾舞风范，都让一个时代的芭蕾熠熠生辉。

或许可以说，正是从《希尔薇亚》、《堂吉诃德》等剧目开始，80年代之前在中国传播的芭蕾舞剧以俄罗斯学派为主的状况被彻底改变了。人们仍然喜爱俄罗斯芭蕾舞的风格，但是从更多的渠道，人们丰富了对于芭蕾舞经典艺术的认识。

在中国文化意蕴基础上创作属于自己的芭蕾舞作品，这是当时中国芭蕾舞发展

李存信（右）在悉尼歌剧院表演《艾斯米拉达》时的舞姿

中的重大问题，其要害是中国传统文化怎样与芭蕾舞创作相结合。这不仅是80年代中国古典舞、中国民间舞领域的主潮，也是芭蕾舞领域无法回避的问题。尽管中国芭蕾舞的创作一直处于懵懵懂懂的状态，似乎与整个中国舞蹈创作的大流格格不入，但也多少有作品，特别是一些小型芭蕾舞作品问世，让人瞥见中国芭蕾舞80年代里缓慢却未曾停止的脚步。

中央芭蕾舞团显然是这种创作力量的主要承担者。尽管目前有确切记载的芭蕾创作资料并不多，但是多少透露着芭蕾舞中国化的信息。

由中央芭蕾舞团演出的双人舞《霸王别姬》，编导：牛得力。作曲：温中甲、王赴戎、程恺。舞美设计：马运洪、王蕴琦。孙学敬、韩文军、张若飞等先后扮演楚霸王，薛菁华、钟润良、冯英等先后扮演虞姬。舞剧表现了楚霸王在楚汉相争之际，自恃勇武，刚愎自用，不善用人，最后中了汉军的十面埋伏，别姬而后自刎身亡的历史故事。同一时期取材于中国古典文化的还有徐杰编排的《飞天》，作曲刘廷禹，表演者：钟润良、张雨尘、张福勇。徐杰是戴爱莲先生所创作的双人舞《飞天》的首演者，得到过戴先生的真传。现在将其"芭蕾化"，也收到了不错的效果。1981年6月，在北京天桥剧场，由陈敏编导、黄安伦作曲，钟润良和万琪武等人表演了《艺术家与飞天女》，同样将艺术创作的视角投向了中国传统文化中的精华。作品表现了一位探索美的艺术家来到民族艺术的宝库敦煌莫高窟，他看到了飞天女神的神奇姿态，想象中女神翩翩起舞，对艺术家表达着欢迎和爱慕之情。该作品构思浪漫，富于人性力量。中央芭

蕾舞团还在这一时期的芭蕾晚会中上演舞剧《鱼美人》第三幕中猎人与美女蛇的片段，用富于芭蕾舞风格的动作，演绎着美女蛇精对猎人的纠缠和诱惑，赞美着猎人的坚强和勇敢。薛菁华、陈翠珠、于娅娜、武兆宁、韩温军、姚碧涛等参加演出。在《红色娘子军》之后，这些优秀的芭蕾舞蹈家终于有了尝试新角色的天地。从中国音乐宝库中汲取营养的作品也出现了。

在史料记载中，还有一些小型作品出现在80年代中央芭蕾舞团演出的节目单上。如《杜兰多》双人舞，显然取材于普契尼的欧洲著名歌剧《图兰朵》。编导：陈敏。王艳萍、郭培慧、韩文茵等扮演杜兰多公主，张若飞、李安林、董俊等扮演卡拉弗王子。这是用芭蕾舞尝试刻画一位美丽、高傲而冷酷的公主如何在动人的爱情面前变得温柔，令人赏心悦目。《在美的后面》，双人舞，编导：陈翠珠、林崇德、张雨尘。选曲：卞祖善。表演者：冯英、张若飞、于国华、汤国华、张华芳、邵跃国等。

在1987年中国艺术节上，中央芭蕾舞团上演了曹志光编导的芭蕾双人舞《拾玉镯》，他根据中国传统戏曲剧目编排了这个双人舞，用灵巧的足尖技巧和富于戏曲味道的上身动作刻画了孙家庄的少女孙玉娇情窦初开，与青年公子傅朋相遇，相互倾心，又借玉镯传情，动人爱情隐藏在活泼快捷的动作里，很受欢迎。芭蕾演员王珊和武兆辉较好地完成了剧目角色的心理刻画任务。由舒均均创作的双人舞《黄河梦》，由白岚、冯英、朱跃平、张若飞等表演。钢琴协奏曲《黄河》似乎为中国舞蹈界提供了源源不断的创作灵感，舒均均

也不例外。也许，这段双人舞，恰恰是她后来创作《觅光三部曲》的原初动力吧。中央芭蕾舞团演出的芭蕾舞《黄河》，是一个群舞作品，给人耳目一新之感。此外还有孙学敬、陈泽美编导的双人舞《山林夜话》。刘敦南作曲，张丹丹、董俊表演。老编导在创作灵感到来时也毫不含糊。蒋祖慧在这一时期也创作了双人舞《泉边》，由田丰作曲，陈丽娥、王全兴表演。云南少数民族的音乐风格与芭蕾舞艺术的结合，是否暗示了整个中国芭蕾舞艺术的某种发展方向？

除去运用古典芭蕾舞技术动作编舞创作之外，中国芭蕾艺术家们还曾经尝试运用"外国代表性舞蹈"动作来进行创作。如曹志光编导的《云雀》，由刘廷禹根据罗马尼亚民间乐曲编曲，由沈济燕、于宝珠、曹志光、盛建荣、蔡丽、殷国中等人表演。作品充满了跳跃的乐感，动作也大量使用芭蕾跳跃技巧，活跃着大自然充沛的生命活力。《西班牙斗牛舞》，由黄民暄编舞，代珊、程伯佳、黄民暄、赵民华等人领舞，把西班牙斗牛舞的遒劲、潇洒和热辣很好地表达在中国芭蕾舞台上。有趣的是，似乎中国芭蕾舞蹈家们对于西班牙风格的"外国代表性舞蹈"情有独钟，蒋维豪编导的《西班牙舞——卡门主题曲》，由薛菁华、万琪武等人演绎着著名歌剧《卡门》的精彩形象，斗牛士的音乐旋律和激情四溢的舞姿，让观众感受着异域风情。

又如在80年代风靡一时的双人舞《前奏曲》（又称《序曲》），美国芭蕾舞家本·史蒂文森编舞，谢·瓦·拉赫玛尼诺夫作曲，北京舞蹈学院1982年首演，王艳萍、张若飞表演。这是一个以意境见长的

《前奏曲》北京舞蹈学院1982年首演 编导：美国芭蕾舞家史蒂文森 表演：王艳萍、张若飞

芭蕾双人舞作品。一根练功把干，一对儿芭蕾骄子，一段身体的对话，一曲浪漫的情歌。正像作品的乐曲名字——前奏曲，它有着淡淡的"准备"的味道，一切刚刚开始发生，一切都有可能发生。这是一个"无标题"式的舞蹈作品，在80年代初期，这个样式还非常"前卫"，完全以动作的动机及其发展为"核儿"，它充分发挥芭蕾舞优美、典雅的特征，动静之间，妙趣横生。

1979年初，上海芭蕾舞团正式挂牌成立。其前身是上海市舞蹈学校演出一队，以长期演出著名的中国芭蕾舞剧《白毛女》而闻名天下。因此，该团虽然是全新成立，却已经有了很过硬的演员队伍，积累了丰富的创作和演出经验。著名芭蕾舞蹈家胡蓉蓉担任首任团长，拥有林心阁、吴国民、董锡麟、蔡国荣、林泱泱、祝士方等一批经验丰富而芭蕾艺术激情长存的编导艺术家，还拥有凌桂明、石钟琴、茅惠芳、杨新华、欧阳云鹏、汪齐风、杜红玲、陈卫沐、张利、辛丽丽等一大批优秀的表演人才。上海芭蕾舞团建团之后，创作呈现出非常活跃的态势，先后创作演出了舞剧《雷雨》、《玫瑰》、《阿里巴巴与四十大盗》等，该团还在小型舞剧方面积极探索，先后有《魂》、《阿Q》、《青春之歌》、《合钵》、《蝶双飞》、《潭》等节目问世。或许是深深受到海派艺术的影响，在80年代的中国芭蕾界，上海芭蕾舞团最先开始了"现代芭蕾"的创作和演出，推出了现代芭蕾舞作品《土风的启示》、《网》、《心画》和双人舞《鹿回头》、《沉思》、《光之恋》等，他们富有独创精神的艺术实践活动，受到全国舞蹈界的好评。当然，该团成立之后，像全世界著名芭蕾舞团一样，坚持上演《天鹅湖》、《吉赛尔》、《仙女们》、《卡门》等古典芭蕾舞剧，并且新编了自己版本的古典芭蕾舞剧《葛蓓莉娅》。

《天鹅情》，双人小舞剧。上海芭蕾舞团1982年首演。编剧：祝士方、宋鸿柏。编导：祝士方。作曲：沈传薪。舞美设计：邵文伟。表演者：张利、钟闽。该作品根据上海芭蕾舞团一位女芭蕾舞演员的爱情真事创作，富于强烈的生活气息。作品分为三个部分，首先刻画了故事发生时两个年轻恋人之间情意绵绵的美好情景，继而男青年工作的实验室发生了爆炸，他的脸部受到严重损伤，面对镜子当中自己被毁的面容，他万念俱灰，为了心爱的人而开始拒绝芭蕾公主的爱。第三部分刻画姑娘面对严峻的现实，心急如焚，但对于爱情的忠贞使她情长意坚，帮助恋人度过了人生劫难。该剧的最大特点是全剧完全由双人舞完成，故事情节简练，形象包含催人泪下的感情，演出后大受好评。该剧获得1982年华东六省一市舞蹈会演创作一等奖，女主角获表演二等奖，男主角获表演三等奖。

20世纪80年代，老资格的中央芭蕾舞团推出了自己的一些新作，刚刚诞生不久的新团也不甘示弱地积极探索芭蕾舞的民族化道路。1981年春节前夕，辽宁芭蕾舞团在沈阳演出了一台本团创作的充满青春活力和探索精神的现实题材的芭蕾新作晚会。节目包括歌颂革命烈士的男子独舞《就义歌》、女子舞《铁窗红花》；反映自卫反击战中英雄爱情的双人舞《姑娘的心》；以天安门事件为背景的双人舞《重逢》；诉说旧社会人民苦难的女子独舞《江河水》；表现当代青年活力的三人舞《青年圆舞曲》；饱含革命精神的双人舞《星火》；表现儿童天真活泼的四人舞《对花》；表现彝族生活的多人舞《北京喜讯到边寨》；诙谐小品四人舞《马路上的杂技》等。1982年，该团继续在辽宁省

舞蹈比赛中推出《火种》、《沐浴》、《花猫与老鼠》等小型作品，同年创作上演了芭蕾舞剧《梁祝》等。这些创作反映出该团在芭蕾舞民族化方面的一贯追求。

第二节
情系民风

一、民舞文化的苏醒

在20多年后的今天重新反观新时期舞蹈艺术，人们常常惊讶于广泛体现在当时创作和表演领域里的"革命性"力量。那是一股巨大的激情，裹挟着万事从头再来的豪气冲入了舞蹈艺术天地。其实，这种舞蹈革命是当时整个中国社会文化和艺术思潮的反映。从1977年到1979年，小说《班主任》发出了深切的警示：把孩子从僵硬的教育和扭曲的思想中解放出来；《伤痕》揭示了大社会悲剧中人的悲剧；话剧《于无声处》也急急地和着时代节奏又稍嫌粗糙地将社会问题搬上了表演舞台；在中国美术馆的大墙外面，一小群青年人把他们的内心思索和灵魂的躁动付诸画纸，挥写出新美术的独白。

在舞剧《丝路花雨》创作成功之后，舞蹈编导们的灵感和激情似乎在一夜之间处于涌动不息的状态。"文化大革命"对于编导们的束缚也太久了。《丝路花雨》如同飞落的春雨，为舞蹈艺术的春天带来了勃勃生机。它不仅促成了古代乐舞复兴，而且带动了一批优秀舞剧和舞蹈作品的问世。特别值得指出的是，《丝路花雨》从中国传统文化的深厚积淀中汲取了成功的力量，因此，它的问世，更带来舞蹈文化意识的苏醒。

舞蹈文化意识的苏醒，是1980-1990年这段时期中国舞蹈最应该骄傲的事情，它体现于舞蹈创作的整体趋势里，体现在人们观念更新的讨论中。新的观念和新的勇气，推动了新的创作，其中有些代表性的作品，非常值得历史眼光的注视。我们不妨简略地做些记录和分析。

在1980年大连舞蹈比赛中，人们至今还可以津津有味地回想起一些优秀的作品，如《水》，女子独舞。编导：杨桂珍。作曲：王施晔。表演者：刀美兰。云南省歌舞团1980年首演。

窄窄的筒裙，紧裹着身子，青春的线条随春风而袅袅摆动。肩膀上，跳荡着柔韧的竹扁担，夕阳的光影里，小卜少来到溪水边。多么清凉的河流呵！汲水之时，对"镜"梳妆，略略有些羞涩而又是满意地在水面上看到了自己美丽的容貌，她情不自禁地舞蹈起来。双腿有节奏地弹动，充满青春活力的身躯就像是河溪里荡漾不止的夕阳的光影。舞至兴来，她干脆跳到泉水里边，一边洗去劳动的尘埃，一边在清水里尽情舞动，已然忘却了自己身在何方，已然情飞九天云霄之外了。小卜少散开了自己黝黑的、瀑布一样的头发，投洒在傣家的清溪里，与水中的一切化为一体，荡漾，再荡漾。远处，村子上空的炊烟袅袅升起。她在不尽的旋转中，像是变魔术似的将一头散开的黑发盘成一个发髻，从清溪里走出，向着村落深处走去……

刀美兰所表演的舞蹈《水》，是在

《水》云南省歌舞团1980年首演 杨桂珍编导 刀美兰表演

傣族传统舞蹈的基础上提炼而后创作的。它在许多方面具有新鲜的艺术性。到过傣族村庄的人，一定都会对傣家的小卜少（小姑娘）留下深刻印象。她们的确有一种清澈、清纯、亲近的独特之美。舞蹈《水》就以生活之美为原型，采用高度典型化而又生动的具体手法，刻画了一位无比招人喜欢的傣族姑娘形象。她温婉柔和的体态，含蓄甘美的面部表情，特别是她肩扛水桶扭摆腰肢的傣族摆手步，都饱含着丰富的柔情，好似一幅精美的风俗画。《水》的结构设计也是非常富于欣赏价值的。如果我们把精美的、符合人物身份的舞蹈动作比作《水》之血肉，那么，专为这个形象而设计的舞蹈结构，就是作品的骨架。从作品的开端到结尾，全舞一气呵成，人物款款而来，飘然而去，在水边的劳作、照镜、梳妆、洗浴、沐发等，既是自然的生活逻辑，又是舞蹈的内在动作发展逻辑和艺术情感推进逻辑。那个脍炙人口的水中旋转同时盘头的点睛之笔，则像是作品中一颗年轻的、活跃的心，鲜活之

极，灵动之极。

《水》的舞蹈，有清新自然之品相，不以夸饰夺人眼目，就是那样淡然地放在那里，让你不见则已，过目就永难再忘。其中最重要的是这个作品已经不是一般意义上的民间舞，而是地地道道的创作性舞蹈。如果说原本的民间舞蹈往往因为要在年节之时给百姓们一种慰劳性的欢喜，因而不得不尽其夸张红火的本领，那么，像《水》这样的艺术精品则在真正的剧场艺术的意义上给予我们充分的享受。它是傣家的一块美玉，天然去雕饰，冲淡有余情。

贡吉隆、张斌英创作的《追鱼》，双人舞。作曲：陆棣。表演者：赵湘、金龙珠。中央民族歌舞团1980年首演。

幕启，舞台的后平台上一位老渔翁伫立俯视，似乎在岸边仔细观察着水中的一切动静。舞台中央，静静的"水中"，一尾金红色的小鱼柔美地摆动手臂，如同鱼儿的鱼鳍和鱼脊，缓缓地游动起来，吸引了老渔翁的注意。他紧紧地追踪着小鱼，伺机下手捕捉。小鱼发现了渔翁之意，调皮地与老者周旋起来。她忽左忽右，向前再向后，时而缓缓游动似毫无警惕，时而猛地躲闪，让老渔翁一次又一次扑空。老渔翁发现这是一条非常美丽但异常机警的小鱼，越发勾起了他捉鱼的浓厚兴趣。有一次，他捉住了小鱼，紧紧地抓在手中，高高举起，却一不小心被她"滑脱"而去。也许是越想得到的东西越得不到，越得不到就越想要的缘故吧，老渔翁"追"得兴致大起，猛追不舍。小鱼在前边欢快地游逃，老渔翁在后边紧盯不放。眼看这美丽的小鱼实在"狡猾"得厉害，满脸无奈的老者突然心生一计：

"浑水摸鱼"！他不再追鱼了，而是围绕着小鱼掀起了浪花，而且掀得越来越猛，越来越大。不一会儿，小鱼就被泼得晕头转向，她旋转不停，最后无力地倒在老渔翁的怀中。老渔翁得意之极，将小鱼的"鱼翅"轻轻夹在自己的胳肢窝下，捋一捋翘起的小胡子，向家中走去。没想到醒过来的小鱼虽然在后面"乖乖"地跟着，但找到了一个机会，她就猛然抽回了手臂，一下子跳回到"水"中。作品结束在老渔翁和小鱼有趣的互相对望造型中。

这是一个有鲜明傣族舞蹈风格的双

《追鱼》中央民族歌舞团1980年首演 编导：贡吉隆、张斌英 表演：赵湘、金龙珠

人舞。然而，与欣赏一般的傣族舞蹈不同的是，看《追鱼》往往会被它所创造的特殊艺术形象所吸引。也就是说，《追鱼》的舞蹈语汇与老渔翁、小鱼儿等舞蹈艺术形象的性格紧密配合，超越了传统傣族舞蹈风格化动作的一般性展示。舞蹈中那个顽皮不羁、富于人性的小鱼儿，利用傣族舞蹈手臂的丰富动作，特别是傣舞手腕动作的特殊造型和韵律，形成了似鱼非鱼、似人非人的有趣形象。这种拟人化的舞蹈在创作上最难的一点就是编导者必须找到所拟对象与拟人化动作语言之间的巧妙的结合点。《追鱼》就很好地解决了傣舞手

臂动作与"鱼儿"之间的比拟关系，使得观众既看到了鱼儿的酷似外形，又在鱼儿与渔翁的"人际关系"里感受到了与人类生活的神似之妙。渔翁，作为作品中一个"追索"主题的承载者，也是很值得玩味的艺术形象。他在作品中需要完成的全部动作看上去是极其简单的，即"追鱼"。但是，这样一个普普通通的"追"，却因为小鱼儿的"逃"而一下子变得生动起来。又由于有了"追"而不得、越发想"追"的戏剧性结果，于是在一个小小的双人舞中轻巧地制造出一样东西：悬念。有了富于表现力的傣族舞蹈动作，再加入让人放不下的戏剧性悬念，这样的舞蹈还会缺少看点吗？

80年代中期以后，舞台艺术民间舞创作中的文化创造意识，更加鲜明而强烈地表现出来。其中的杰出代表，必须说到杨丽萍和马跃的作品。

《雀之灵》，女子独舞。编导：杨丽萍。作曲：张平生、王浦建。表演者：杨丽萍。中央民族歌舞团1986年在北京首演。

那是圆月初上的时刻，一只美丽的白孔雀从深梦中醒来。她抬起高傲的头颅，左顾右盼，低头理理身上洁白的羽翅，俏皮的长嘴一张一合，向着空中为大自然发出生命的欢悦之声。在这美好的清晨，她的灵性和太阳一同苏醒。她伸展两臂，抖动翅膀，似乎要向众人倾诉这美丽的地方。她低首俯身，在湖畔畅饮，于水中看见了自己美丽的面庞，不禁欢喜异常。乘清风，挥羽翅，她向着黎明的霞光起飞，翱翔。空中的孔雀，自由欢舞，时而激情地抖动手翅冲破蓝天，时而让自己的双翅平展滑翔。她

《雀之灵》中央民族歌舞团1986年首演 编导、表演：杨丽萍 沈今声摄

旋转飞舞，孔雀之羽在空中展开，形成美妙无比的螺旋形状，又好似美丽的扇面在快速的旋转飞行中熠熠闪光。激情之处，她不禁欢腾跳跃，然而那美丽的小跳更像是太阳所发出的芒锋四射的光之浪花。俄顷，已然是入夜时分了。她深情地奔向那满满的圆月，在月光的投射下舞影婆娑，再次平展开的双臂，已然跃动不已，为

了那心中的光明。

杨丽萍的《雀之灵》，早已经不仅属于中国舞蹈，而且也属于世界舞蹈之园，她成为世界舞蹈表演艺术的一种高度，一种美的范例。

谈起杨丽萍所表演的孔雀舞，大概每一个观赏者都会自然地联想起她的拿手动作：拇指和食指所构造成的孔雀头部造型，极其灵动地左顾右盼，其一颦一瞥，都出人意料地出现，好似晴空里一下而过的闪电，给所有的观众留下了极其深刻的美好印象。她时时尽情平展开两臂，如同高空中翱翔的大雁，又于那平展滑行的姿态里突然快速俏皮地抖一抖双翅，节奏是不可预测的，只听凭于舞者内心的呼唤，自由而又自然地即兴创造出来。你还想多看几眼，但那飞翔的双臂已经回复到平展的舞姿上，在平展和抖动之间，大自然莫名的节奏以其深奥莫测的节律自由转换，你不可预测它的变幻，只能心领神会它

的美妙了。

杨丽萍自己就已经成为美丽的孔雀代表。那孔雀以自然、自由、完满的个性，酣畅的舞蹈，骄傲地走进了中国的千家万户。

这样的骄傲并不是空穴来风或是纯粹的偶然成功。杨丽萍艺术的美，与她所赖以生存的中国云南傣族舞蹈文化有极其深刻的血脉关系。多少年来，傣族人民就是跳着孔雀之舞来度过他们的节日或生活庆典的。只不过，杨丽萍是非常聪明的，她没有再披着厚重的孔雀道具服装掩藏自己充满灵性的躯干，也没有把舞姿当作自然孔雀单纯的模仿手段，而是强调了一个字：灵！雀之灵，是传统艺术中原本就有的灵魂，而又是只属于杨丽萍的个性之灵魂，从单纯地模仿孔雀到发掘舞之精灵，是多么重要，多么值得赞许。这是一个超越了传统而后获得艺术新生的灵魂，这就是一个大艺术家的大家风范。

《奔腾》，男子群舞。编导：马跃。表演者：申文龙等。中央民族学院舞蹈系1986年在北京首演。

大幕拉开，一个彪悍的蒙古族骑手，当风策马，扬鞭疾驰。随着阵阵马儿的嘶鸣，群舞表演者们从四面八方高跳而入，犹如万马欢腾在草原牧场。音乐转入大抒情的慢板，舞台上一片青绿。骑手们个个信马由缰，松弛而舞，兴致盎然。他们抖动肩膀，晃动躯干，轻放手腕，摆头甩发，侧弯腰如拉满的弓弦，起伏如风中的大草原。音乐再次转入激情段落，舞台上一片明红，好似草原的火烧黎明。草原骑手们豪爽之力充斥胸襟，流入躯体，在全身奔涌。舞姿也随之变得

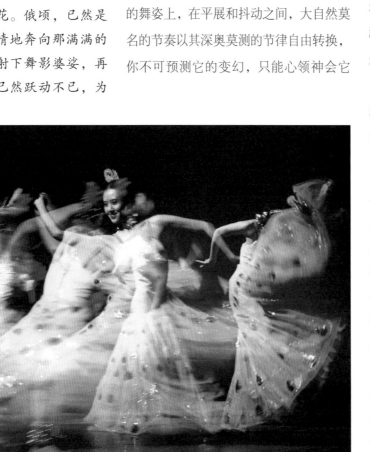

杨丽萍：轻舞飞扬的灵魂

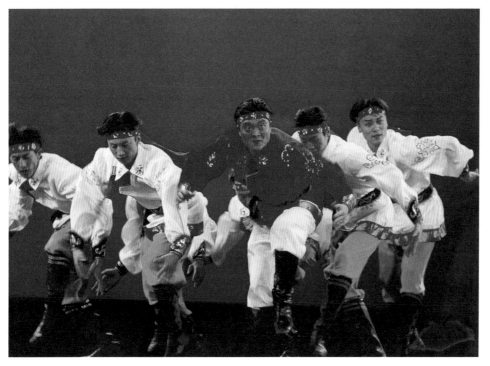

《奔腾》中央民族学院舞蹈系1986年首演 编导：马跃 袁学军摄

劲力十足，威风凛凛，满弓满弦，势在必发，志在必得。他们布满了整个舞台，以平展的两臂为线，做出大波澜起伏的舞台形象；又以脚尖为支撑点，勾起全身上下的大起大落。草原的生命，与骑手们的个性张扬，在一浪压过一浪的舞动之潮中，将舞蹈带入深呼吸、大酣畅的表情状态。整个作品在激情的跳跃扬鞭、高飞的空中横叉中逐步推向高潮。乐音戛然而止时，全体舞者们的身姿也顿然收住，凝固成一组草原骑手的豪迈雕像。

《奔腾》是一个气势撼人、充满了恣肆奔放的生命力的男子群舞。该作最值得关注和给予评价的赏析要点，是它创造了一种新鲜的骑手形象。这骑手奔驰在大草原上，松弛，自由，奔放，具有新的草原性格和人物气质，他或者信马由缰地在草原上散布，或在奔驰中放任坐骑奔腾而随意起伏，或像电影特写般地在群舞者的最中心位置推出一个鲜明的领舞者，由此把

群像与明星的塑造糅合在一起。另外，该作在20世纪80年代中期问世，实则在一定程度上凝练地、生动地、充满动感地反映了新的时代潇洒的个性，是那一时代的典型代表。从舞蹈艺术形象园地的丰富性来看，《奔腾》也一改以往草原骑手精干、

紧张劳作或单纯快马疾驰的形象，它所创造的两脚蹉步带左右摆肩、两腿交错左右画圆的草原骑手动作，突出了"洒脱"、"自得"的人物内心体验。如果我们把经过民族解放战争的炮火洗礼而集中在舞蹈舞台上的蒙古族舞者们概括为"骑兵"的话，那么，我们就可以用"自由骑手"来形象地比喻新时代的新形象。《奔腾》还为蒙古族民间舞的艺术创作留下了宝贵的经验，那就是：新的舞蹈动作、新的大群舞丰富的空间动态造型、新的形态，其实都必须经过编导的全新生活体验创造出来。《奔腾》，是马跃的惊世之作。蒙古族舞蹈历来不缺少对于马步、跑马、摔跤、角力等自然生活形态的模仿。然而，在马跃所创造的蒙古族舞蹈形态里，更多了些松弛，恰如那已经大大变化了的世风。生命的骄傲，男人的潇洒，奔放的情感，顽强的性格，似乎是马跃更乐意表现的东西。

在20世纪80年代的舞坛上很有光彩的

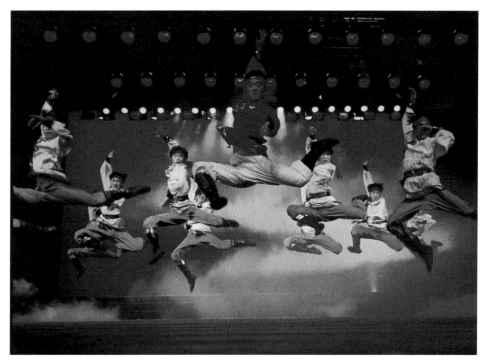

《奔腾》叶进摄

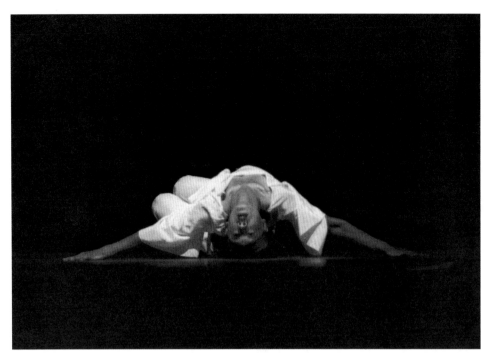

《残春》 北京舞蹈学院1988年首演 编导：孙龙奎、李铃 表演者：于晓雪

舞台民间舞作品不少，其中绝大多数都有浓郁的生活气息和较为明确的动作风格。

苏醒了的舞蹈文化，在很多领域显示出其广博的胸怀和海纳百川的气度。

从神话形象得到启发而创作成功的《猪八戒背媳妇》，给人深刻的印象。它所维系着的是中国最普通的艺术读者都可发出会心微笑的文化经典故事……

《残春》，男子独舞。编导：孙龙奎、李铃。音乐选自韩国传统乐曲。表演者：于晓雪。北京舞蹈学院1988年首演。

一声沉重的锣响里，从黑暗的深处，高踏步走来一个男子。他微微地弓起了身躯，似乎已经步入沉重的中年。远处传来一阵沙哑的歌声，虽然语意朦胧，但长调悲恸，直扑心底！歌声里，他一下子扑倒在地，浑身绷紧，肩部高高耸起，臂弯之处形成了尖锐的三角，那是他心中涌动不停的青春感悟。鼓声响起，均衡而富于动感的节奏唤醒了他身体内的回忆。随

着鼓声，他盘旋起舞，步履轻松，跃动不息。他的一只手臂向前方探出去，好像在追寻着飞逝的岁月之流，另外一只手臂弯折回来，让手松弛地搭在肩头，好像诉说着青春的激情和美丽。鼓声消失了，沙哑的歌声又起。青春永远流逝而去的痛苦和难以自制的遗憾，让他再次猛地翻滚在地。舞者伸出自己的手，像是要抓住飞走的时光，但是，青春永不回头……

这个作品是关于青春飞逝的告白，也是人生苦短的深沉感叹。作品在结构上像很多舞蹈小品一样采用的是A、B、A三段体式，或者说叫做"快、慢、快"（有的时候是"慢、快、慢组合"）结构。但是，与众不同的是，三个段落其实是同一心理逻辑的有序发展，即"慨叹"—"回忆"—"歌哭"。慨叹的是青春已经逝去，回忆自然生长在心头，然而，回首往事却加重了此时的痛悔心情，许许多多的话儿，欲说还休，必须作罢，但更有

许多心底的滋味翻涌出来，于是青春逝去的痛苦更加欲罢不能。该作是编导在自己妻子分娩时突然得到创作灵感后的"有感之作"，所以才有那样深沉的力量，那是生死之间的感动。另外，《残春》的艺术魅力还有来自更深层的力量，那就是朝鲜族的民族性格和气质的鲜明体现。众所周知，朝鲜族人民曾经经历过很长的受压迫、被奴役的历史。正是在这样的历史生命体验中，朝鲜族人生成了韧性顽强、刚柔相济的鲜明性格特征。对于这样的性格，本就是朝鲜族人的编导是非常熟悉的，甚至可以说就是自己的生命本性。于是，他做到了朝鲜民族的历史个性、朝鲜族舞蹈语言、舞蹈特定人物之间的完美统一。《残春》的艺术价值还在于它的创新性：歌舞不再仅仅是一般的浮华之美，而是可以深入人心和人性最复杂的地方，甚至可以言说文字和口语都不能道白的东西！

《残春》是如此的动人，是如此的光彩，它深深触动了每一颗经历沧桑的心！它的演出，不仅使得朝鲜族的人们落泪，还使得许多普通观众爱上了舞蹈，因为它讲述的绝不只是朝鲜族的故事，它更引起了舞蹈界的震撼。从此，人们明白，一个短小的舞蹈作品，是可以有巨大感染力的！

《版纳三色》，从中国民间舞文化底蕴深厚的云南土壤中生长出来，开出了艳丽的彩色之花！该作由云南省歌舞团1986年首演。编导：周培武、马文静。作曲：杨非、诸庭贵。服装设计：陈建华。表演者：钱东凡。该作品采用三段体式结构。首先是选择了三段不同的音乐曲调，用三段舞蹈的结构方式，努力刻画云南傣族人民深刻而丰富之情感状态。第一段，舞台灯光给出了绿色主调，优美舒缓的乐曲声

中，舞蹈动律采自傣族民间舞"鱼舞"，动作姿态典雅伸展，韵味十足。第二段，舞台灯光给出了红色主调，乐曲进入了铿锵有力的节奏段落，傣族民间舞"象脚鼓舞""大鹏舞"的舞姿造型让人心情为之一振！表演者击鼓而舞，刚劲有力。第三段，舞台灯光铺开了黄色主调，音乐曲调进入了辽远幽静的意境，空灵而富于神秘感。舞蹈动作选自"嘎光"，融合了小乘佛教徒们日常的宗教行为，姿态典雅、庄重。编导用绿、红、黄三种色调以及相应的动态节奏，象征性地传递出傣族人民"柔美、刚健、欢乐"的情感状态，赞美他们热爱和平的温良性格，勤劳智慧的内心勇气，庄严崇高的宗教情感。舞蹈表演者钱东凡，具有良好的身体条件和极为出色的舞蹈肢体感觉，用富于风格色彩的舞蹈雕塑般地刻画出一位傣族青年的动人形象。此舞获1986年第二届全国舞蹈比赛编导二等奖、表演二等奖。

《版纳三色》的编导周培武，1956年入云南省歌舞团任演员。1957年、1960年先后两次参加文化部在广州和云南举办的舞蹈训练班和舞蹈师资训练班。曾经主演过舞剧《红色娘子军》和《白毛女》。20世纪70年代末开始深入云南少数民族地区，收集了大量舞蹈素材，掌握了各种第一手极为珍贵的云南各民族舞蹈资料，为日后的创作奠定了非常扎实的基础。1980年第一届全国舞蹈比赛中，他与人合作的彝族双人舞《橄榄歌》、哈尼族舞蹈《大地·母亲》等均多次获编导奖，对于云南舞蹈发展有促进和表率作用。曾经担任云南省文化厅副厅长的赵自庄说："周培武可以让脚底生花，也可以让手放异彩"，他的舞蹈审美突出一个"简"字，"舍

去一切奢华，偌大的舞台只干干净净地表现人身体上的脚，是周培武编导中的绝招"，"简"是"创作中的一种境界，一种功力，周培武是具备这种功力且能达到这种境界的人"。[8]

马文静，自幼生活在云南省德宏傣族景颇族聚居区。1959年先后在德宏州歌舞团、昆明市歌舞团担任主要演员、编导。1960年起，在中央民族学院艺术系、北京舞蹈学院编导班进修。曾担任舞剧《孔雀与魔王》中的孔雀公主角色。她舞蹈生涯中最值得骄傲的是曾经与著名傣族舞蹈家毛相共同表演《双人孔雀舞》，传为一时佳话。她曾经在全国流传的数十个舞剧中担任主要演员。编导方面的代表作有：《版纳三色》、《出征》、《姑娘的披毡》、《蜻蜓》等等。获得了1990年全国少数民族舞蹈比赛一等奖的《蜻蜓》，用一个无比活跃的美丽舞者，创造了一个充满少数民族舞蹈风味的形象，充溢着旺盛的生命力。

苏醒了的舞蹈文化，也可以从真实的社会生活中去寻找：

男子群舞《观灯》中的幽默情趣和变化无穷的草帽，可以看作是中国农民文化

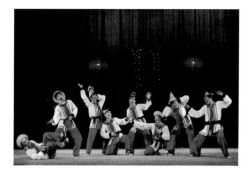

《观灯》 四川省歌舞团1978年首演

[8]赵自庄《我说周培武》，见《大地母亲》，云南民族出版社2008年版，第248页。

中幽默性格的最新读本，最好的注解……

动作韵律优美的《看水员》，同样是农民文化的体现，但是人们在其中读出来的东西，带有很鲜明的北方舞蹈文化的色彩，与四川式的幽默迥然不同……

新时期中国民间舞艺术思潮的表征之一，是对于复杂人性的生动揭示。这种揭示的生动之处，可以在具有社会性的矛盾冲突中完成，也可以在人与自然的搏斗中唱得响亮，还可以在风俗化的生活画卷里得到酣畅淋漓的揭示。如果说新时期舞蹈艺术的脚步，在大连首届比赛时是走向饱满的民族感情之地，那么，到1986年全国第二届舞蹈比赛在北京举行时，舞蹈家们已经多少开始沉下心来，让舞蹈艺术叩响人类内心世界深层的大门。

或许是人在最危难的时刻，或是在最触动心灵的时刻，才最容易爆发出最美的感情吧，在1978至1989年十余年间这个被称为"舞蹈新时期"的阶段里，舞蹈编导的确从单纯的"庆丰收、过节日，歌功颂德唱新曲儿"式的创作模式中闯了出来，许多编导开始注意从民族文化最深层的底蕴中寻找最富于舞蹈精神的东西。

二、风情歌舞的潮起

这一时期全国范围内的"风情歌舞"大潮之发生，也是在所难免的。

所谓"风情歌舞"，是指以某一地域文化中地方风土人情为基础而创作的歌舞作品。地域文化在各种日常行为里透露出来的习俗，在服饰款式和颜色里透露出来的地域性风尚，在人情世故里透露出来的独特情感类型及其表达方式，都成为"风

情歌舞"创作的重要"抓手"。

风情歌舞的风起云涌，早在20世纪80年代初期就已经露头。1980年举办的全国部分省市自治区农民业余艺术调演中，就出现了《百叶龙》、《喜摘红橘》、《接新郎》等以风土人情为表现对象的节目。第一届全国舞蹈比赛中，获得一等奖的龚吉隆和张斌英编导的《追鱼》、杨桂珍编导的《水》，获得二等奖的由孙红木编导的《养蜂的小妞》、陈香兰编导的《节日的金钹》、刘金吾和刀美兰编导的《金色的孔雀》、阿吉·热合曼编导的《我的热瓦普》、周培武编导的《橄榄歌》、古经南和张正豪编导的《猴儿鼓》，获得三等奖的熊干锄编导的《小两口赶集》、冷茂弘编导的《弹起月琴唱起歌》、佟左尧编导的《火把节》，等等，都是基于地域风情而创作的作品。同年，由文化部和国家民委联合举办的全国少数民族文艺会演，更是一次少数民族风情歌舞的大展示。蒙古族的《鄂尔多斯婚礼》、藏族的《婚礼》、新疆维吾尔族的《十二木卡姆》、朝鲜族的《刀舞》等，充分表达了少数民族歌舞中"风情"元素的感染力量。

1982年问世的四川省歌舞团之"巴蜀歌舞"主题晚会，应该是领衔"风情歌舞"大潮的"弄潮儿"。其中的舞蹈节目皆为该团老资格的著名舞蹈编导所创作，表演者则是当时刚刚成长起来的新一代舞者。彝族舞蹈《快乐的罗嗦》、藏族舞蹈《康巴的春天》、汉族舞蹈《观灯》、彝族舞蹈《弹起月琴唱起歌》，都是冷茂弘的代表作，他还为该主题晚会编排了舞蹈《情深似海》；吕波、张兆平编导的四川民间舞蹈《闹花灯》，潘琪、吕波编导的羌族舞蹈《百合花》，袁洪光、吴燕

编导的舞蹈《达布河畔》等，均是带有鲜明风土人情味道的作品。也是从这个主题舞蹈晚会开始，四川舞蹈创作在后来十数年间保持了高度活跃的状态。幽默而富于美感，谐谑而富有动作魅力，是"巴蜀歌舞"以及四川舞蹈创作最突出的特点。1987年，由山西省歌舞剧院创作的大型民族歌舞作品《黄河儿女情》在第五届华北音乐舞蹈节上演，可谓轰动一时，全国风传！《黄河儿女情》，可以被看作是风情歌舞艺术的领头者之一。编导：张文秀、王秀芳、张继钢等。该作以26首风格独特的山西民歌为结构骨架，配合民间美术、民间小戏等艺术因素，表现了山西儿女火热而质朴、纯真而憨厚的性格特点和情感世界。其中《看秧歌》、《难活不过人想人》等节目充分利用了山西民歌曲调的独特感染力，用载歌载舞的方式表现了人世间爱情的神圣、情感的牵挂和分别后的难以名状的揪心撕肺的感受。著名舞蹈评论家赵国政称山西风情歌舞有"俗美"、

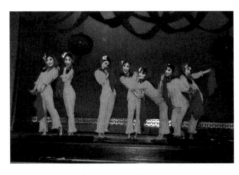

《看秧歌》 山西省歌舞剧院1987年首演

"丑美"、"怪美"的鲜明特点，因而实现了艺术创作的突出特色。人们喜爱这种风情歌舞，为其艺术个性所折服，赞之说："红袄绿裤花兜肚，缩肩梗脖腆着肚，哭笑无常憨傻样，风俗入眼是热土。"人们说它"土得掉渣，却土得可爱，土中透露出山里女子特有的酸溜溜火

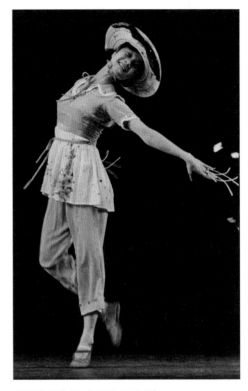

《养蜂的小妞》 浙江省歌舞团1980年首演

辣辣的野味和灵气"。《黄河儿女情》一炮打响，享誉海内外。1989年，山西省歌舞剧院继续创作演出了舞蹈《黄河一方土》。

风情歌舞大潮影响了一批作品的创作，也有许多舞蹈本身就是当地风情的产物，正所谓"物华天宝"，一方水土养一方人。《养蜂的小妞》， 是浙江省歌舞团孙红木创作的一个饱含江南春绿的舞蹈。养蜂的小女孩，戴着大草帽，愉快地随蜜蜂飞舞，哼鸣着春天的歌声。最有意思的是，编导在她的大草帽边缘，富有想象力地用细细的钢丝缀着几只小蜜蜂，每当人体舞动，蜜蜂随舞旋转，上下摆动，产生无穷的韵味。江南之舞的细腻和柔美，纤巧和灵动，在作品里得到很突出的表现。同样出于孙红木之手的独舞作品《采桑晚归》，也是当时脍炙人口的好作品。该作品在1982年举办的华东六省一市独舞、双人舞、三人舞晚会上获得创作一

等奖。

同样在1982年举办的华东六省一市独舞、双人舞、三人舞晚会上获得创作一等奖的《鸬鹚号子》，江苏无锡市歌舞团1982年首演。编导：尤俊华。作曲：王平东。主要演员：尤俊华等。作品从清晨的剪影开始，一个老渔翁，两只鸬鹚，开始了捕鱼的劳动生活。编导别具匠心地设计了不同性格的两只鸬鹚，一只活泼调皮，一只憨厚老实，虽然它们都很勤快，却各有自己的性格，老渔翁看在眼里，乐在心中。该作品艺术上突出的特点是用拟人化手法，却不生硬，鸬鹚的典型动作从江南民间舞素材（如当当舞、牵骡花鼓舞）中提取，下身始终用矮子步，一只手臂高举，比拟鸬鹚的长脖，手部动作模仿鸬鹚的头，另外一只手臂则模仿鸟翅的摆动，舞动起来憨态可掬，形象特异，给观众留下非常难忘的印象。作品艺术上的成功还得益于主题积极——劳动的快乐，人与鸬鹚所象征的人与大自然之间的融洽关系。

20世纪80年代的风情歌舞大潮是以各个地方的风俗人情作为集中表现对象的。继《黄河儿女情》之后，山西省歌舞剧院1989年推出了大型舞蹈诗《黄河一方土》（王秀芳编导），1995年推出了《黄河水长流》。这三个姐妹篇构成了80-90年代黄河文化的强烈声音，也是80年代起风情歌舞大潮的主角，对全国影响甚大。

《黄河一方土》也是从山西民间风俗和民间艺术中提取营养而创作的大型组舞，共由九个小舞蹈组成。同时，整个作品又可以划分成三大段落，叫做"少女篇"、"新婚篇"、"婆姨篇"。其中经常演出并得到好评的有六个片断。前三个舞段"娶亲"、"背河"、"说媒"表现的是少女情怀的萌动；后三个舞段"洞房"、"回门"和"走亲"，描述的是一个女人从新婚到第一次当母亲的几个典型状态。

"娶亲"是舞蹈故事的开端，是少女的一个梦境。她梦见自己结婚了。但是，抬着花轿的"人"，是一只只老鼠！生活里令人厌恶的老鼠此时都锦绣衣衫，吹喇叭，抬轿子，喜气洋洋。新郎呢？原来也是一只老鼠。在这奇怪而美丽的梦中，少女的心思得到了透露。第二个舞段是"背河"。一群女子要过河，但是水流急，又不知深不深。正踌躇不前，身强力壮的男子到了河边，双方互相试探，结果两厢情愿，女子在"他"的背上，喜上眉梢。在"背河"的过程里，又因心情激动而双双落入水中。第三个舞段叫做"说媒"。面对已经长大成人的姑娘，媒婆们开始登场了。她们为了把自己心中的男人推荐给青春年少的女孩子，用尽了各种形容，有的描述对方怎样有钱，有的比画对方怎样英俊……一个俊美的女子来了，媒婆们纷纷大献殷勤，为了"推销"自己的男方，还互相发生了激励的争吵。过于殷勤的媒婆们让年轻的姑娘完全不知所措。第四个舞段叫做"洞房"。舞蹈里表现了一对新人之间的微妙关系。编导并没有马上把洞房的一切都平铺直叙出来。我们看到的是一个像剥笋一样的艺术化的过程。第一层，可以叫做"掀盖头"。它的核心是一个"看"字。新郎想看一看新娘，而新娘也有同样的心理。两个人抢着那块红盖头，遮掩着自己，偷看着对方，渐渐从互不相识，到一见倾心，可以叫做顿生爱意。"洞房"的第二个层次叫做"去害羞"，核心是怎样脱衣服。这大概也是每一个新娘都会面临的问题。新郎似乎是一个急性子，他脱得只剩了红兜肚，而新娘却无法克服心里的害羞，衣衫紧裹。随后的发展更加出人意料。新郎想要给新娘脱衣服，

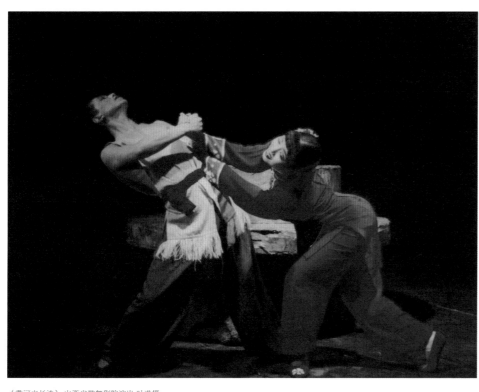

《黄河水长流》山西省歌舞剧院演出 叶进摄

《绣球》沙呷阿依等表演

没想到新娘身上的衣服脱了一层又一层，像是故意给性子急躁的新郎出难题。第三个层次，可以叫做"吹蜡烛"。这是很短的一个细节，但是它给了作品一个完整的结尾。新娘与新郎之间一开始的隔阂，到此完全消失了。所谓喜结良缘，好事终成。第五个段落叫"回门"，表现了年轻夫妻二人在回娘家的路上所发生的小故事。小媳妇天真娇媚，她爱新郎官的憨厚朴实，又时常撒一撒娇，造出婚姻生活里的小戏，增添了爱的乐趣。第六个段落叫"走亲"。舞蹈表现了一对儿新人在走亲的路上所见到的黄河岸边人那勤劳勇敢、吃苦耐劳的好品德、好形象。那一块土地上的人们，敲响了名传天下的安塞腰鼓，那一股沸腾的精神，令所有的人震撼。

《黄河一方土》的艺术欣赏价值首先来自它深厚的生活基础。比如"洞房"一段里新郎为新娘脱"四季衣"的举动，就有鲜明的地域文化特色。其实，这是很

有生活依据的事情。在中国许多地方，特别是中国北方的农村，新娘出嫁的时候，娘家一定要给新娘穿上一年四季的衣服，大概这是母亲给女儿的最后一些贴身的关怀吧。所以，在这个舞蹈片段里，我们观众所看到的就是著名的"四季衣"。只不过，舞蹈编导在此把一层层的衣服作为洞房花烛夜里最撩人心弦的转折手段罢了。《黄河一方土》在艺术形象的塑造上也非常尊重民间传统文化的根基并吸取了大量营养，如"娶亲"就借鉴了山西和许多北方农村中流传的"皮影"表演方式，使观众们看过之后觉得十分有趣，于此我们也可以看到编导们的艺术功力。舞蹈编导还巧妙地制造了一些有趣的、具有典型意义的细节，也很值得赏析。例如"背河"中，编导精心设计了水深之处，女子落了水，结果情绪兴奋起来。这是用有力的手段给那些情窦初开的人们制造些麻烦。然而，恰恰因为落水的有趣情节，男女之间产生了奇异的感觉。该作在艺术上与中国民间传统表演艺术有深刻的联系。看秧歌，闹社火，内容多反映日常生活里男女之间的情感交流，特别讲究一个"逗"字，逗趣，逗情，逗心，逗俏。《黄河一方土》中的"背河"，就是把传统秧歌表演中的小场扩大，把原来的两人表演，变成了今天的集体舞。这样，在艺术视觉效果上是更加强烈了，情感力度增加了，也更好看了。

这个作品可以被称作是黄河边婚姻风俗的一次生动巡礼。

在风情歌舞中放开了胸怀去寻找民族艺术之根的，是一批人。全国各个地方纷纷开始了对于自己文化的寻根之举，黑土地文化之根、红土地文化之根、黄河文化

之根、各条大河流域文化之根……

第三节
高歌军旅

20世纪80年代的军旅舞蹈，呈现出高度活跃的状态，涌现了一批作品和人才，拥有令人震撼的进步，甚至可以说在一定程度上引领了舞蹈创作潮流。

当然，军旅舞蹈，是一个比较宽泛的概念，其广泛的含义，应该包括所有部队舞蹈工作者所创作和表演的所有舞蹈作品，以及所有部队舞蹈工作者开展的全部舞蹈艺术实践活动。其狭义的含义，主要指那些直接反映战争环境或是和平建设环境里部队生活的舞蹈作品，或曰军事题材作品。在其他章节里，我们将对部队舞者们所创作的非军事题材作品进行其他角度分析。在此，我们将主要对狭义的"军旅舞蹈"发展做些扼要的观察，那些凸显在20世纪80年代舞蹈历史册页上的军旅舞蹈现象，是那样夺目，而又引人深思。

《囚歌》，北京军区战友歌舞团1986年首演。编导：赵明、张继强。作曲：徐沛东。表演者：赵明。大幕拉开时，舞台空间被十几根长长的橡皮绳分割，如同狱中铁窗似的景象冲击着人们的眼帘。一位革命者，身穿染着血迹的白衣，暗示着皮鞭和镣铐曾经带给他无情的严刑拷打，然而，他那颗渴望着自由的心，却冲破了铁窗的层层封锁，向往着革命胜利后的自由，他脑海中涌现了胜利后的动人景象，

到处有自由的歌声飘飞，和平与幸福像鸟儿一样飞翔……作品编导巧妙利用了橡皮绳的伸缩性，使之变成监狱的铁窗，又好像是捆绑身躯的镣铐或绳索，强化了狭窄的封闭空间对于革命者的强力束缚。同时，有弹性的"铁窗"又在舞者的各种舞姿变化里出现大幅度的"变形"，映衬了革命者宁死不屈的舞蹈形象。作品的华彩段落出现在革命者精神上冲出牢笼后一段表现灵魂自由翱翔的时刻，舞台空间变化丰富，结构上很有新意。作为表演者的赵

《囚歌》北京军区战友歌舞团1986年首演 编演：赵明 袁学军摄

明，充分发挥了他杰出的舞蹈能力，"双展翅转三圈接风火轮滑叉又接滚地软�撑起"、"紫金冠跳接挺身前空翻两次接旋子板腰"和"上步单吸腿空转两圈落单腿跪地"等技巧动作，伴随着激昂的《国际歌》旋律表演出来，营造出革命者"享受胜利"的深邃意境，动作技术难度大，很好地塑造了革命者敢把牢底坐穿的崇高形象。赵明因此在1986年第二届全国舞蹈比赛上一炮打响，引起轰动，荣获表演一等奖，作品荣获编导二等奖。

《八女投江》和《八圣女》，均取材于东北抗日联军女战士冷云等八位女烈士的英雄事迹。《八女投江》由中国人民解放军沈阳军区政治部前进歌舞团1985年首演。编导：白淑湘、张爱娟。作曲：石

铁。服装设计：王彤、郑富荣。表演者：蔡鹏、柳倩等。作品描写了八位抗日女战士在身陷敌人包围时，弹药尽绝，面对滚滚江水，决定集体投江也不做敌人俘虏。作品编导集中浓彩重笔，刻画八个女人在告别人生之际，站立成排，向着故乡大地，向着部队战友，向着远方的亲人，敬最后一次军礼。此一情景，浓缩了抗日女英雄们的壮烈情怀，书写了她们视死如归的伟大情操。其中突出了那个最小的女战士，顽强地克服身体的伤痛，一圈圈解下右臂上的白绷带，用尽力气，极其艰难地抬起右手，完成了军人至高的最后敬礼！此细节的运用，有力推进了作品的高潮，催人泪下！该作品以中国古典舞为主要舞蹈语言，努力以磅礴大气的舞姿造型塑造英雄群像，演出后受到好评。作品1986年获第二届全国舞蹈比赛舞蹈编导、表演二等奖。《八圣女》在同一个比赛中获得的是舞蹈编导三等奖，由中国人民解放军总政治部歌舞团1986年首演。编导：于增湘、刘有傧、郑咪云。作曲：张乃诚。表演者：刘敏等。该作品没有重现八女投江的英雄故事，而是采用无情节的意识流结构手法，突出表现八烈士丰富的内心状态和坚强性格。编导着重用各种不同的舞姿和动律塑造英雄们的感情状态而非战斗行为，她们或爱、或恨、或期待、或怨愤。演出后，观众总体评价不错，对于"意识流"的结构，赞誉者认为作品编演俱佳，在军事题材创作上有了难得的突破，也有人认为较难理解。这一状况说明当时人们对于"意识流"的心理结构还没有做好接受的心理准备。

《踏着硝烟的男儿女儿》，双人舞。编导：杨晓玲、张震军。作曲：秦运蔚。

表演者：杨晓玲、张震军。南京军区前线歌舞团1986年首演。作品荣获第二届全国舞蹈比赛创作一等奖。

《踏着硝烟的男儿女儿》表现了战场上一个身负重伤的小战士和奋勇救护他的女护士之间的高尚感情。硝烟弥漫的战场上，一位身负重伤的战士在一个女护士的护送下正在撤退出战场。他们穿越了炮火密集地区，艰难地爬过了山岗和陡坡。那位伤员几度昏迷，女护士为他干渴的嘴中送上了甘甜的泉水。隆隆的炮火声震醒了伤员。他的心中升腾出一股报效祖国的熊熊烈火。就在他即将再次奔赴战场的一瞬间，他面对那位甘愿牺牲，以弱小的身躯救护了自己的小护士，情不自禁地握住了她的手，抬到嘴边想奉献上自己神圣的一吻。但是，他却没有做下去，而是再度放下了手，向那温柔的姑娘致以一个最崇高的军礼，然后踏着硝烟向战场浓烈处奔去。面对义无反顾的冲锋身影，小护士以目相送，火红的炮火为他们的身姿染上了英雄的色彩。

《踏着硝烟的男儿女儿》中男战士对女护士欲吻又止

舞蹈抓取了战场上两个年轻男女战士共同度过的几个小时，让炮火中的救护和

分手成为他们永别之前唯一的回忆。临分别时一瞬间的眷恋，使得男战士产生了亲吻女护士之手的意念，但是军人的天职召唤战士冲锋赴死，美好的瞬间即成永恒。该作最大的艺术特色是没有着笔于战争炮火的渲染，没有在军事化动作上挖掘勇武的动作技巧，而是下功夫开掘人物的心理，开掘战争中人性的美好之花迎着炮火绽放。

在20世纪80年代的军旅舞蹈领域，中国人民解放军南京军区前线歌舞团一直是一支绝不能忽略的力量，而1986年首演的《小小水兵》，以及它的编导王勇、陈惠芬，曾经引发了大量关注。该作品的作曲：王祖皆；服装设计：王克修；表演者：陈惠芬。作品刻画了一个刚参军不久的小信号兵一天的生活——黎明时分，他斜倚在军舰的栏杆上，深情眺望大海。挥舞信号旗，他苦练军事本领，旗帜猎猎，他使命在胸。海风习习，他迎风起舞，沐浴在大海蓝天之间。海鸥的啼鸣，让他遐思奔涌，模仿着海鸟的飞翔，他在天空中自由飞翔。日落时分，小水兵再次倚在栏

《小小水兵》南京军区前线歌舞团1986年首演

杆上，斜斜地探出身去，向红日、大海，向祖国敬送上一个隆重而略带稚气的军

礼。编导将海军日常军事训练与一个刚刚入伍的小水兵之初次体验结合起来，从日常动作中提取形象要素，刻画了一个小水兵天真、纯情的性格，因此使得作品具有了鲜明的艺术个性。作品在陈惠芬的舞台再创造中凸显了清新动人的人物个性，出色的表演赢得了众多赞誉，从而一举夺得1986年第二届全国舞蹈比赛编导二等奖和全军舞蹈比赛表演一等奖，作品1994年荣获中华民族20世纪舞蹈经典作品评比中的提名作品称号。

《当我成为战士的时候》，沈阳军区前进歌舞团1986年首演。编导：杜金宝、李广德、门文元。作曲：铁源、石铁。舞美设计：李广顺。主要演员：金星。作品以一名小战士为主线，表现一群刚穿上新军装的战士自豪的心情和强烈的责任感。以东北秧歌、单鼓和现实军事生活中的动作和形态为素材加以提炼美化，创造了现代中国军人豪迈、矫健、健康、乐观的形象。1986年先后获全军舞蹈比赛二等奖和第二届全国舞蹈比赛编导二等奖。

有一些部队创作的舞蹈作品，虽然不是直接表现军事生活，但也通过某种象征手法昭示着军队战无不胜的战斗精神。总政歌舞团1981年首演的男子集体舞《海燕》即如此。作品编导：刘英；作曲：张乃诚、孙怡苏；舞美设计：毕启亮。主要演员：周桂新、郑一鸣、李清明、杨安易。舞蹈以男子动作矫健阳刚为基本色，模拟海燕迎风展翅的舞姿造型，刻画海燕搏击浪涛和冲击蓝天的勇武形象。两臂平举，象征展翅的动作，构成了作品形象的"主旋律"，给人很深的印象。编导采用"ABA"三段体式，从三个侧面展现海燕在浩瀚大海上搏击风雨长空、舒展身躯尽

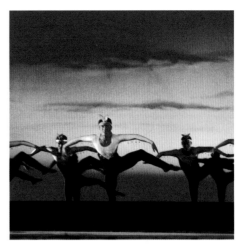

《海燕》总政歌舞团1981年首演

享安宁、再度展翅高翔直上蓝天等情形，结构清晰简练。暴风雨中的海燕多用高难技巧刻画，沙滩上憩息的海燕多用翻滚嬉戏动作塑造，肢体语言丰富而准确，艺术上富于动作的魅力。该作品的舞美设计在灯光运用上十分讲究，变化的灯光语言配合着音乐旋律，形象地揭示了大海上暴风骤雨和雨过天晴的不同艺术时空。作品的服装设计构思巧妙，用黑白相间对比色，构成了海燕脊背和腹部的视觉对比效果，形象十分鲜明生动。该作品演出效果极好，观众常常受到很大感染，掌声雷动。1986年先后获得全军第一届舞蹈比赛一等奖和第二届全国舞蹈比赛编导一等奖。

从1980年起，部队舞蹈艺术的创作和表演就在全国占据了非常重要的地位。我们可以从一系列数字中证实这一点：1980年8月，由中华人民共和国文化部和中国舞蹈家协会联合举办的第一届全国舞蹈比赛上，解放军代表队有17个作品参赛，其中12个作品获41项奖。1984年9月，大型音乐舞蹈史诗《中国革命之歌》在北京中国剧院首次公演。邓小平、李先念等党和国家领导人观看演出。来自全国68个文艺团体的1400多人参加了创作和演出。

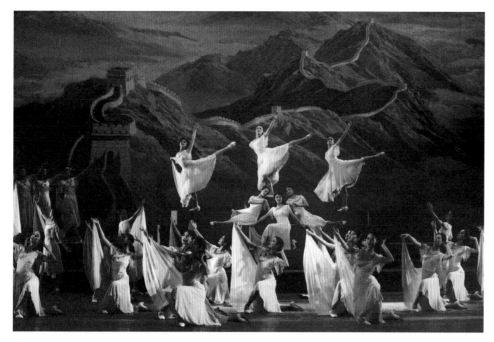

《中国革命之歌·序曲：春回大地》

为这一大型音乐舞蹈史诗做出突出贡献的解放军舞蹈编导有（按姓氏笔画为序）：门文元、王曼力、孟兆祥、夏静寒、黄伯寿、黄素嘉等。解放军的独舞、领舞演员有（按姓氏笔画为序）：王霞、王中孚、仇非、刘敏、刘荣跃、李云龙、张玉照、周雷、周桂新、赵小津、施晓通、姜刚、韩津昌、董贞琼等。共有300多人为这一作品无私奉献。1985年8月，首届中国舞"桃李杯"邀请赛在北京举行。军队参赛选手共27人，14人获奖，其中刘敏、王明珠获成年组女子表演一等奖，金星获少年组男子表演一等奖，胡琼获少年组女子表演一等奖，邱江获少年组男子表演二等奖，巴立红获少年组女子表演二等奖，赵明获成年组男子表演三等奖，淳于珊珊获少年组男子表演三等奖。1986年10月，第二届全国舞蹈比赛在北京举行。解放军代表团参赛的28个节目全部获奖，共获得编导、表演、音乐、服装设计等各类奖64个，其中一等奖9个，二等奖21个，三等

奖23个，其他奖11个。1987年9月，第一届中国艺术节在北京举行。艺术节期间，解放军20个文艺单位的1000余名文艺工作者演出了12台晚会共63个作品。驻京部队及各大军区的文艺团体联合演出了舞蹈专场。闭幕式上，党和国家领导人向解放军军乐团、总政治部歌舞团、北京军区政治部战友京剧团等文艺团体颁发了中国艺术

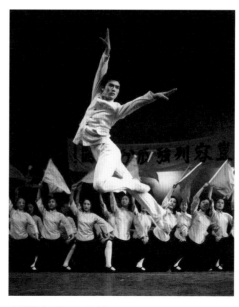

《中国革命之歌·五四运动》

节纪念奖杯。[9]

20世纪80年代的军旅舞蹈，不仅在数字上表现突出，更为重要的是，部队舞蹈创作在艺术方向上敏感于时代的脉动，着眼于自我的超越，显示了强大的生命活力，为整个时代做出了表率。具体而言，这一历史时期的部队舞蹈艺术，在整体思潮上显示了如下特点：第一，《囚歌》、《海燕》等作品，特别突出了对艺术形象精神层面的探索，把艰难困苦环境下，甚至是死亡的威胁下，人类对于光明的精神追求表现得熠熠生辉！第二，《当我成为战士的时候》、《八女投江》等作品中对于精神层面的描绘，常常化作舞蹈肢体语言上的自由拓展。赵明等舞蹈家充分运用了自己身体语言表述上的自由性，常规舞蹈动作、风格化动作、从生活中提炼的日常动作等等，都信手拈来，为我所用，极大地开拓了舞蹈语言的天地。第三，《踏着硝烟的男儿女儿》、《八圣女》等作品，在整个20世纪80年代之所以一亮相就引人瞩目，其历史原因在于，当不少舞蹈创作还停留在外在地模仿西方现代舞时，部队舞蹈创作已经深入人性的深处，用现代精神和理念去观察生活，理解人性，大胆地书写人性深处的困惑、挣扎、美好、美丽！

部队舞蹈家为那个年代做出的贡献，在现代舞创作领域中也是值得书写的。

[9]参见刘敏主编《中国人民解放军舞蹈史》，解放军文艺出版社2011年版，第585页。

第四节

借鉴现代

无论任何人，如果描述20世纪80年代以后的中国舞蹈史，如果描述新时期舞蹈艺术的运动轨迹，都必须倾听现代舞的风涛拍岸声。

早在50年代，郭明达就已经在中国舞协出版的《舞蹈学习资料》上发表了自己的文章《一个新教育体系的拟议》，希望在中国舞蹈教育体制中引进西方现代舞的一些好的做法。但众所周知的是那个时代并没有给现代舞留下足够的发展空间。郭明达的文章随即遭到了批判，那个满怀激情的"拟议"也就成了入海之后全无消息的"泥牛"。60年代后，虽然曾经有1962年前后短暂的文艺兴盛期，出现了

《光》广东实验现代舞团1987年首演　表演、编导：邢亮

一些好作品，但日益严重的"左"倾文艺思潮很快就统治了整个文艺界，现代舞更是被看作西方资产阶级腐朽社会的产物，绝无发展可能。就连吴晓邦的天马舞蹈艺术工作室，也在1960年后完全停止了创作和演出活动。20世纪80年代以后，现代舞真正开始进入中国，是双向交流的结果。一方面，中国舞者开始走出已经开放的国门，初步认识和了解欧美现代舞，学习现代舞，并在回国后介绍和推广现代舞。如

1981年北京舞蹈学院著名教师王连城赴加拿大、美国考察学习现代舞，1984年回国后在浙江、山西、吉林、四川、甘肃、新疆、北京等地举办现代舞短期训练班。1987年，北京舞蹈学院支持王连城举办了第一个现代舞短训班，同时设立了北京舞蹈学院现代舞研究室。这是郭明达1957年提倡现代舞教育整整30年之后开始的一个有着深远影响的历史性举措。

与此呼应的举措发生在南方的广东。1986年，广东舞蹈学校的杨美琦获得美国亚洲文化基金会赞助，赴美国考察现代舞发展实况。1987年，广东舞蹈学校现代舞专业实验班成立。招收学员20名。学制四年，学习现代舞技术、创编、理论、教学等，由"美国亚洲文化交流中心"和"美国舞蹈节"选派教师任教。这两个现代舞教学和创作演出实验基地，对中国舞蹈教育的影响今天已经明显地显露了出来。

其实，比王连城、杨美琦更早进入现代舞领域的，是南京军区前线歌舞团的胡霞斐和华超。1984年10月，也就是第一届全国舞蹈比赛举行的整整4年之后，前线歌舞团成立了现代舞实验小队。这是中国当代舞蹈史上继吴晓邦"天马舞蹈艺术工作室"之后，唯一的一个非传统机构性质的舞蹈组织。它用了三个关键词，涉及了三个要素：第一，现代舞；第二，实验；第三，小队。

现代舞，成为前线现代舞实验小队的主要艺术诉求。不过，胡霞斐特别指出，这支小队要探索的是"中国式现代舞"的风格和流派，其宗旨是为中国当代舞蹈建造一个"四条腿的桌子"！她说："新中国成立以来的舞蹈是立足于我国古典舞（戏曲舞蹈）、民间舞（各地区的）

邢亮表演现代舞《光》

以及苏联芭蕾为基础的三个方面，犹如三条腿的凳子，至于现代舞在国外从邓肯开始已有一百多年历史，在解放初期由于全面学习苏联经验，对世界情况隔膜，对现代舞近于一无所知，即有所闻也视为大逆不道，这是不足为奇的。粉碎'四人帮'后，开始接触和学习现代舞，为我们打开了一扇世界之窗，我国的舞蹈基础从三条腿'凳子'成为四条腿的'桌子'，但是现代舞能否适应中国国情，能否在中国大地上站立起来是有很大争论的。有人认为：现代派舞蹈是资本主义时期帝国主义阶段颓废没落的艺术，不能一分为二来取其精华，弃其糟粕；现代派舞蹈是抽象的，是反现实主义、主观唯心主义的产物，不能移植。总之，一提现代舞似乎就是和民族民间唱反调，就是不民族化。而我们要探索的现代舞是以突破传统束缚为宗旨，不依附于某一形式，着力表现更深刻的思想内容，根据特定人物情感需要，扩大舞蹈艺术表现力。……我以为既然是

百花齐放，可以盛开民族民间之花的舞蹈百花园中为何不能开出现代舞之花？应该给中国的现代舞一席之地。"[10]给中国现代舞"一席之地"！这呼声在那个年代献出了自己巨大的勇气。它发自一个部队文工团年长的舞蹈编导之口，就更加难能可贵！

所谓"实验"，也有明确的内容，即编导创作、舞蹈训练、作品表演"三位一体"。这种实验，其本质是对20世纪50年代开始的苏联舞蹈艺术运作体制的"叛逆"，因此称作实验。苏联舞蹈艺术有着自己明确的模式，即艺术院校培养纯粹的表演者，歌舞团是作品的创作单位，歌舞团团员们是完成表演任务的群体，其中的佼佼者成为"领舞"、"独舞"、"主要演员"和"芭蕾大师"。整个表演者构成了一个"金字塔"，而全部的教学和演出工作，骨子里都建立在那个高高在上的"塔尖"的原则构架里，其美学的社会学基础则是骨子里的封建专制主义。现代舞，从根本上打破了这一原则和美学原理，它倡导艺术教育、创作和表演中的民主意识，倡导人人都能够用舞蹈肢体语言表达自己的内心。因此，实验的核心，就是发挥每一个人的主观能动性。

前线现代舞实验小队的日常训练也带有真正的实验性。该队的训练教材可谓中西合璧，有美国玛莎·格雷姆的教材，有中国古典戏曲的"毯子功"（从戏曲中吸收而来的翻、腾、扑、跌、滚、摔等各项技艺的基本功，因在毯子上训练而得名），还有华超通过自己长期积累而"发明"的一些训练办法，目的是突破传统舞蹈风格化动作的束缚，加大舞蹈演员肢体的动作幅度和力度，而参加实验小队的人则轮流当老师，轮流教课带课。

名曰"小队"，的确因为它只有11个人！

前线歌舞团"现代舞实验小队"之所以成立并在20世纪80年代影响很大，得益于前线歌舞团团领导的"开明"和胸怀，也得益于多年的创作积累。《希望》、《再见吧，妈妈》，1982年问世的《繁漪》、《天山深处》，1984年创作的《红旗颂》、《黄河魂》更得益于1979年中国艺术研究院舞蹈研究所郭明达的前线讲学。正是在上述原因的合力作用下，前线歌舞团不仅比较系统地接触了美国现代舞的理论与训练，更为后来中国现代舞的进步树立了榜样。进入21世纪之后，风起云涌的各种实验性、小型的现代舞蹈工作室类艺术团队，都可以从"实验小队"找到力量的源头。因此，这支"小队"的艺术实验在当代舞史上具有突出的贡献。

20世纪80年代一些具有突破性的舞蹈作品之所以特别值得我们重视，是因为在这些作品里，人们第一次明确地认识到，不用那些带有象征性的民族舞蹈动作，不用那些风格性很强的舞蹈体系，只是采用人体四肢的颤动，手指的伸屈，脚的勾绷，呼吸的收缩和展开，就可以表现深层情感的变化。甚至，这样的表现可以有更丰富的天地和更广阔的自由度！

一个广泛的艺术转变，就这样在80年代初期不停息地发生了。现代舞初期步履小心，带着谨慎和畏缩心理，试探性地迈开一个小步，又一个小步。随后，大约在1985年之后，开始有了大胆的姿态和活跃的话语声音。然后，在90年代成长壮大，

90年代中期以后在专业艺术教育领域里恣肆放手，竟成主流。

纵观历史发展，中国现代舞在80年代以后的成长，是整个中国舞蹈艺术历史转变的一个组成部分。这转变的本质，仍旧如我们已经指出的，实际上是对于中国女乐舞蹈文化的一次本质意义上的革命，是作品创作艺术对于歌舞声色享乐文化的一次革命，也是中国改革开放之后舞蹈家们对旧有创作模式及舞蹈审美原则的突破，有时甚至是反其道而行之。在艰难地熬过了10年"文革"中以舞蹈简单图解政策的日子之后，在探求舞蹈艺术本质规律的路途上，在对当代社会生活中舞蹈艺术的真实地位、真正价值的重新思考中，体现着转变趋势的作品在一个较广的范围（舞种、题材、体裁范围）内产生着，产生着……

问题是被称为中国现代舞的作品，在上述转变中处于怎样的位置，向当代的中国舞坛提供了什么呢？带着这样的问题思考中国现代舞在20世纪80-90年代的发展过程，大致上有两个阶段。第一个阶段是学习、模仿欧美现代舞的创作思路和手法，推广现代舞教育，引进现代舞老师的训练方法，并在创作上大量搬用，在舞台上大量扮演。这一阶段可以概括性地描述为中国现代舞的"借鉴探索期"。第二阶段开始思考中国现代舞的独创性，开始把现代舞的本土化当作教学和创作的关键要素。这一阶段我们可以概括性地描述为"本土整合期"。

让我们先来看一看中国现代舞在20世纪80年代，也就是文艺新时期里，向外国现代舞借鉴和自我探索时期的表现。这一时期一个必须提到的作品，就是

[10]胡霞斐《实验小队一年探索之我见》，《舞蹈》1986年第3期，第16页。

271

《希望》。

《希望》，男子独舞。编导：王天保、华超。作曲：秦运蔚。表演者：华超。中国人民解放军南京军区前线歌舞团1980年首演。

《希望》南京军区前线歌舞团1980年首演 编导：王天保、华超
表演者：华超 沈今声摄

一个赤裸着身躯的男子，青春力量急欲散射而出，却时时受到外界莫名的控制和压抑。他向天空伸出双臂，向田野探出赤裸的脚掌，向地平线投去渴望的目光。蜷缩起身体，但仍然不能忘却心的召唤，要听从心底那冲动不安的希望的呐喊！他一次次高高地跳起，又一次次跌落在地，希望是那样诱人，也更以加倍的失望之痛苦来考验人。

凡是参加过1980年全国舞蹈比赛的人，几乎都不会忘记男子独舞《希望》在舞蹈比赛中博得的众多关注。人们在舞蹈动作的世界里看到了一个出色的演员华超，也被那几乎全身赤裸的男子的肌肉线

条所震撼，更为舞蹈中感情的充沛、对希望的努力以及动作力度的变化、幅度的起落所深深打动。

1980年全国舞蹈比赛上轰动一时的男子独舞《希望》，当时曾有人批评它是"看不懂"的现代舞，又有人替它辩白说它很好懂，也不是现代舞。对这一类作品的仔细分析，会有助于我们了解那正在发生的当代舞蹈艺术的转变。当《希望》里的男子只穿一个贴身的短裤，全身裸露着健壮的肌肉，运用大量的地面舞蹈动作，滚、爬、探、挣扎、退缩……他的一个典型舞姿是单腿侧跪在地，另一条腿如剑刺长空似地向上方挺举，单手撑地，另一只手尽力地向上探寻。这个舞蹈没有情节，人物也无明确身份，所做何事，希望的又是什么，都没有交代，但观众却对这一形象产生了强大的共鸣。那是"四人帮"愚民时代刚刚结束不久的年月，人们都在回顾与反思。在这个充满希望的激动和失望之痛苦的"希望者"身上，人们重温着自己经历过的心路历程，体验着新的各式各样的希望。

实际上，这是一个具有很强现实感的人物形象，他的形象语言也绝大多数取自现实生活。如果我们把《希望》放在现实主义创作的形象画廊里，一点也不会有出格的感觉。它之所以在1980年险遭灭顶之灾，仅仅因为借鉴性地运用了一些地面动作。而在1980年，舞台低层空间的开发几乎处在萌芽状态之中！

由于没有故事情节，又不交代人物身份，习惯于在舞蹈中看明事理的人，尚不习惯在欣赏舞蹈作品时最大限度地调动个人的联想力，就难免喊叫看不懂了。

《希望》的欣赏价值，首先是它富

有鲜明的舞蹈本体之美学意义。人们看到了一个出色的演员华超，不仅被那几乎全身赤裸的男子的肌肉线条所震撼，更为舞蹈中感情的充沛、希望的升腾和失落所感动，被舞蹈动作力度的变化、幅度的起落所深深吸引。《希望》的语言是极其单纯的，因为它所要诉说的情感话语本身就是非常单纯的，那就是失望虽然是不可避免的，但希望之火却永远不熄灭！传统的舞蹈表演，一般来说会受到"模仿"和"再现"的制约，比如说模仿某种劳动动作，模仿机器的运转，或是再现特定的生活过程。但是，舞蹈艺术能够带给观众的最大审美刺激，实际上并不在模仿而是在于高度艺术化的"象征"和"表现"。男子独舞《希望》在舞蹈比赛中获得了众多的关注，就是因为它在舞蹈动作的世界里透露了中国当代舞蹈艺术创作的新思想，像是春风里的莲荷，已经露出了尖尖头角。在一些获奖作品里，人们第一次明确地认识到，在写实性很强的语言模式之外，人体四肢的每一个细小颤动，手指尖的伸屈，脚背的勾绷，呼吸的收缩和展开，都可以用来表现深层情感的变化。甚至，这样的表现可以有更丰富的内涵，更广阔的自由度！《希望》的创作借鉴了西方现代舞的理念和动作运动方法，大胆地发挥了人体呼吸的表情作用，并且根据华超的个人舞

华超在《希望》中的技巧性动作 沈今声摄

蹈才华在表演中创造了"绞柱变身接抢脸"、"单手后翻，空中叉腿接坐盘"等高难度舞蹈技巧，使作品的思想表现力和舞蹈技巧相结合。这一点在《希望》中是如此突出，以至于影响了其后整整二十年的男子独舞创作！

《希望》是前线歌舞团带有先锋意义的作品，也是自1980年起整个新中国舞蹈史发生巨变的先声！

1980年第一届全国舞蹈比赛评奖中富有戏剧性的一件事情，是对男子独舞《海浪》的评判。《海浪》，北京市歌舞团1980年首演。贾作光编导。

舞台天幕上，旭日初升，剪影里，一只海燕在展翅翱翔。它展开两只翅膀，像是低掠过大海的冲浪好手。忽而，它又变成了飞卷的海浪，珠花四溅，腾起降落；那是翻卷的、滚动的、柔软的浪花。"海燕"迎风而舞，抖动翅膀；双臂一会儿柔若春柳，一会儿又棱角分明；"海浪"的身躯时而冲天而拔起，时而落地有声……于是，我们在一个舞台的空间里，可以同时看到两个艺术形象，海浪与海燕交互出现，构成了一幅奇特

《海浪》北京市歌舞团1980年首演 贾作光编导 刘文刚表演

的舞蹈图画。海燕是骄傲而自由的，它飞掠过海面，升上天，再直冲而下，海浪是欢笑着迎接，它们相对而舞，各比高低，汇合成天地的交响。

观众们惊叹，已经年近六十的贾作光的创作激情再次爆发了！他把蒙古族民间舞蹈的手臂动作加以改造和变化，创造出海燕动作的独特形态，特别是动作中的"闪势"，奥妙无穷，扑朔迷离。贾作光还借鉴音乐创作中的"复调"手法，用一个演员同时表演海燕与海浪，两者交替地呈现在观众面前，用双臂模仿海燕的飞翔动作，又用大量身体的向后翻转、腾跳、滚动来刻画海浪的形象，实施了具有意识流特征的创作理念。贾作光还创造性地使用了舞蹈动作技巧，他所创造的"连续前桥软翻"、"头肩着地后抢脸"等技巧动作，把高难度技巧和舞蹈形象的深刻内涵有机地融合在了一起。

《海浪》的编导艺术手法在20世纪80年代之初还极为少见，让人难以捉摸，又让人过目不忘。也许是超前的艺术理念一时难于让人接受吧，《海浪》在比赛中只

刘文刚在《海浪》中的表演

勉勉强强得了表演三等奖。但是，这个作品在十五年里常演不衰，不但成为各个舞蹈团体的保留节目，还被作为中国舞"桃李杯"比赛的固定节目。这一点在今天也还是那样不可思议！

我们发现，在西方舞蹈史上，现代舞代表着反叛精神，意味着舞蹈家个性的独标于世。但是，现代舞在中国却绝不是一个异向之物。它所标示的那些作品，正体现了上述转变，它是中国古典、民间、芭蕾舞在同一转变精神指引下的"同路人"。

胡嘉禄也是早期因创作"现代舞"受批评的编导之一。他创作的《友爱》、《绳波》在问世之初也曾遭到指责：你的作品中缺少舞蹈！《友爱》塑造的是一个跛脚的残疾人的形象。编导没有为单纯的舞蹈美而牺牲人物性格的真实，而是让残疾人的身躯斜倚在拐杖上，构成一个有力的"八"形，并在人体倾斜的动作过程中强调韧劲，在倚杖而行的重力平衡上找到了人物形象独特的魅力，看后令人叫绝。《绳波》之所以"缺少舞蹈"，是因编导用一根长跳绳传递着一对青年男女的爱意，而后又用绳波显示二人间的冲突和不协调。编导为突出作品中那个孩子失去父母之爱后的柔弱无助，甚至让两个大人退居幕后，舞台上只有那根长绳在不停地

《绳波》上海歌舞团1984年首演

抖动。

在这两个作品中，编导所冲破的正是传统的以舞姿美为主要价值的艺术观念。作品中对表演空间和审美情趣的改造，有着深刻的社会内容做后盾。这与某些西方现代舞蹈家只强调表现个人情感有天壤之别。

在另外一些"中国现代舞"的作品中，人的主观精神世界凸现出来。特定的心理过程成为作品的主要表现对象。一个典型的例子仍可以从胡嘉禄作品系列中找到，那就是《独白》。一间病房中，手术台上躺着病人，白衣、白帽、白口罩武装着医生，护士们则忙碌着。然而一切动作却是充满荒谬的：护士们在病人身上踏来跳去，医生与病人互换位置，等在病房外的姑娘忽地也躺在手术台上；空中，人们拿着扫帚在扫"地"；病房里，人们撑着伞在挡看不见的"雨"。这一切，似乎在向观众展示一个怪诞的世界。其实，这其

中才真正存在着编导对于现实生活的沉重思考。它像是告诉人们，身体的疾病和精神的欠缺似乎是一种常态，完人是不存在的，在任何时刻，病人与非病人、缺憾与完美、烦躁与安宁都是相对地存在着。就好像那病人的黑衣服与护士的白衣裙形成鲜明对比……

这种对现实颇具批判意味的思考和艺术表现，使胡嘉禄博得了"中国现代舞的主流人物"的称号。他的另一个群舞《血沉》，在群体交织成的空间中，依然不置入任何的情节因素，而是像一阵群体的无意识的交谈和对话。演员们的身份也是随意转化的。躺在地上跷起双腿，他们似乎成了原始荒原上秃秃的树林，聚在一起高举双手，他们又似乎是沉默的山岩；人与人之间争论着，男人女人间相爱着……多中心、多主题，留给观众很广的想象余地。当舞蹈结束时，一条红色的长带似从天降，从舞台中央一直铺到幕后。它似乎是一个象征，象征着祖先们不断延绵的血脉，众舞者沿着它正在前行……

《独白》和《血沉》中的意识流心理状态，以及作品所采用的非写实性的舞蹈语言，造成作品迷蒙、神秘也多少有些晦涩的艺术氛围。这是它们被称为现代舞的主要依据。其实，在这两个作品中，外表的非理性化手段依然不能掩藏住作者高度的理性意识和作品中的社会生活的沉积。比起我们专文论述过的新现实主义作品来，《独白》等的艺术结构似乎更加自由和富于宽容度，也给观众留下了更多的未知数，调动了你参与艺术再创造的积极性。而且，这些艺术手法上的细腻之处，也很好地帮我们认识了《独白》、《血沉》的现实性主题。前者表现的是社会生

活中精神领域的孤独，对不完美的社会现实，那独白中有一份感伤，也有一份大胆的认可；后者是作者面对民族血脉既沉重浩广又给人生息力量之现实，所发出的一声长叹。

王玫最先引起瞩目的作品是《潮汐》，一个把名义上的水的柔弱和层层累积的冲刷之力，变成编导者内心有棱有角的视觉形象的女子群舞。

《潮汐》，女子群舞。编导：王玫。音乐选自外国名曲。表演者：广东舞蹈学校"全国现代舞班"。广东舞蹈学校1989年首演。

似乎是清晨朦胧的海边，蓝色，幽梦一样的，染过了天边。一排银色服饰的女孩子，好像是潮汐的第一条拍岸之线，涌动着出现在舞台上。舞者们首先排出了一个方框的队形，依次在方框的边缘线上逆时针排列旋转。队列中，一个舞者从规则的队形中突然加速，超越了她前面的舞者，快速地奔跑着，赶往前方，当她碰到了最前面的舞者时，似乎是潮汐涌浪之间的碰撞，突然停止下来，而那被碰撞者却因为撞击的力量而自己突然向前。舞者们就这样你碰撞我，我碰撞你，你推动我，我推动你，一个个，一排排，一层层，一列列，你追我赶地，在舞台上沉浸于舞蹈动作之嬉戏。舞台上并不总是一个方框队形，时而还会出现大斜排、大横排、多横排、三角形横排等多种多样的队形。舞蹈中，舞者有时会依次倒地，再依次立起；有时又会横向交叉运动，走到舞台一侧边缘时再突然转身，反向再迎面拥抱正在涌来的力量。

当《潮汐》在1988年创作成功并在

《潮汐》广东舞蹈学校1988年首演 编导：王玫 叶进摄

1989年文化部直属院团舞蹈比赛中大出风头时，人们感到惊奇，被感动了。这的确是一个充满现代味道的舞蹈。大海自然的直线拍岸的潮汐，在这个群舞中化作一个永无止息地运动着的圆圈，一个个演员互相追逐着，像是万有引力的神秘催促。但演员们并不模仿真实的浪潮，而是一个个站直了身躯，有力地踢出小腿，在空中划出美丽的弧线。《潮汐》里，王玫并不是真的要去表现那海水的波涛，她所看重的，是人体运动变化里无意之间所流露出来的奇妙韵律，是人在跑、跳、转和一组舞动中人体之间所能产生的构图效果。舞蹈动作的主导动机是不停地运转，女演员们的基本舞姿是平视前方，快速地移动、奔跑，交叉换位，在舞台上基本形成满幅的圆转之圈，或者转落为一条条平行交错的横断面。当她们坚定迈步前进时，观众会感觉到这艺术之潮汐一扫过去中国舞蹈艺术创作中那种媚世的甜笑之风，它那样堂堂正正地向前流去！它是一个一经兴起就不能停止的大潮。

《潮汐》之舞的奥妙，就在最单纯的动作转变里呈现。与其说舞蹈《潮汐》是对大自然阴晴圆缺的物理现象的理性模仿，还不如说它是一个女性编导内心所体验到的"心之潮汐"；与其说《潮汐》是对中国当代社会特别是20世纪80年代中期变革的艺术性反映，还不如说这是一个深刻体验着社会躁动并在自己作品里仅仅表达着自己内心折射的作品。

20世纪80年代中国现代舞以借鉴为主要课题。《潮汐》不是动作堆积的小把戏，其中有艺术的深层审美意义。这个作品在纯动作意义上的探索是积极而富有成效的，它完成于编导自身的艺术探索里。

《四季》 德国乌尔姆芭蕾舞团演出 叶进摄

但是，当《潮汐》在演出中得到广大观众认可时，它自身的生命或者说使命也就完全超出了编导的个人认识，于是得到一种社会的意义，得到一种完整的、唯有观众积极参与之后才能在审美的交互活动中得到的作品生命。观众在作品中的确可以欣赏到动作世界的微妙，更有意思的是观众还可以产生编导没有想到的心理联想，这联想来自"潮汐"的命名，来自动作转换、动作力度、造型本身所象征的社会内容。它的问世，给80年代整个中国改革开放大潮一个舞蹈的形象，一个舞蹈的符号。

现代舞，也称西方现代舞，或现代派舞蹈，是西方现代主义文艺思潮影响下产生的舞蹈种类，是在西方大工业文明高度发展、西方资产阶级哲学多样展开、西方现代艺术整体出现的土壤中生出和发展壮大的一种艺术舞蹈。作为一个概念，现代舞进入中国并不晚。几乎在丹尼斯-肖恩舞蹈团开始风靡美国时，他们就已经在20世纪20年代登陆古老的华夏大地了。而邓肯的舞蹈艺术也早在1927年就得到了某些介绍。署名"烂华"的人在《艺术界》第2期中发表《邓肯跳舞在教育方面的意义及其它》，认为中国的教育不应只强调道德精神，还要明白体育（即舞蹈）教育的意义。同年同刊第15期发表了卫中的文章《体育与中国》，讨论国家复兴和"邓肯体育"之关系，提倡采用邓肯体育（即舞蹈）教育法，使国民身体强壮。从20世纪30年代吴晓邦自日本学舞归国起，他就对于现代舞做着身体力行的介绍。然而，作为一个舞种，作为一种艺术观念，有人实际操作的现代舞在中国的晚出却是一个不争的事实。

中国现代舞的晚出有多方面的原因。

中国的社会现实和艺术发展有着自己的鲜明特点，与西方有很大不同。真正历史本质上的现代主义的舞蹈，在中国尚处在完全的探索阶段。从大背景上说，中外社会制度不同，政治思想准则不同，社会历史的进程不同，当是现代舞在中国晚出的主要的客观原因。其次，我们注意到，芭蕾舞所生存的西方社会历史条件也没有在中国重复出现，但它却真正在中国扎下了根，成为与中国古典舞、中国民间舞并列的三大舞蹈力量之一。那么，何以现代舞就不能在此生根开花呢？在此，我们碰上了中国舞蹈文化发展中主流审美观念的问题。芭蕾舞作为一种高度程式化了的、具有高度欣赏价值的艺术，其艺术精神主要是以完美、和谐、优雅等为特征的。在一个观赏娱乐性的舞蹈延续了千百年的国度里，除去芭蕾舞的袒胸露腿使之在开始传播时小受责难之外，它在真正要害的地方——审美原则与艺术表现生活的风格化、程式化的方法上——并不与中国舞蹈艺术传统发生冲突。现代舞则根本不同了。它在反叛芭蕾艺术之僵化时，主要针对的实质上是芭蕾舞与人类内心真实世界

的叛离。它在审美理想上与现当代中国舞蹈文化发展一直遵循的精神和方法也是不同的。所以，当舞蹈拓荒者吴晓邦学习西方现代舞而要在中国大地上走出一条实质上是现实主义的创作道路，当他在自己的艺术创作中要进一步破除传统习俗的束缚，不走"在民族民间舞蹈基础上发展舞蹈"的带有方向性的众人之路，而要走自己的路时，他就遭到了"资产阶级的现代舞"、"文艺思想不对头"的蛮横指责。

真正以矛盾双方出现的，并不是吴晓邦在日本学习过的现代舞动作与中国民族舞蹈动作之间的冲突，而是创作思想方法的冲突，是审美理想与精神的冲突。这也是现代舞在中国当代社会晚出的一个内在原因。

另外，西方现代舞在其发展中支脉众多，流派纷呈。其中，有真正严肃的艺术品位高的派别和作品，也的确有品位低下、以非艺术为时髦的流派和作品。良莠难分是现代舞很难为国人轻松接受的另一个重要原因。

我们的国门真正向全世界打开是很晚的事情。这也是人们不了解现代舞，容易

从外表看它而较难在精神上真正理解它、与之相通的原因。

当然，这一切，在20世纪90年代以后逐步改变了。或者说，当中国现代舞能够从单纯模仿、学习、借鉴中走出来，走向本土整合之时，才能够拥有真正属于自己的"身份"。

第五节
本体探讨

20世纪80年代，从"文革"时期的思想桎梏中解放出来的舞蹈界进入了一个思想高度活跃的时期。伴随着经济上的改革开放和国家从封闭走向大力开展对外文化交流，外来文化带来了许多前所未有的中外舞蹈文化思想观念的碰撞、冲击，引发了舞蹈工作者对于诸多问题的深层思考。原有的一些不曾怀疑过的东西被质疑了，原本的一些"金科玉律"被颠覆了，原来根本不可改变的东西被改变、被"搁浅"、"搁置"，甚至否决了。与此同时，人们展开了多种问题的讨论和争鸣，在各种理论研讨活动、大型学术会议、中国舞协换届大会（如1985年的第五次代表大会）上，都形成了直抒胸臆、大胆发言、敢于争论的情形，舞蹈专业刊物上所发表的各种议论也极其活跃，舞蹈领域呈现出非常活跃的思潮涌动。主要涉及的问题有：1.怎样理解和执行舞蹈创作自由的问题，怎样执行"导演中心制"？简单划一的领导方法或是用政治代替艺术的办法怎样摒弃？2.怎样认识传统民族舞蹈文化

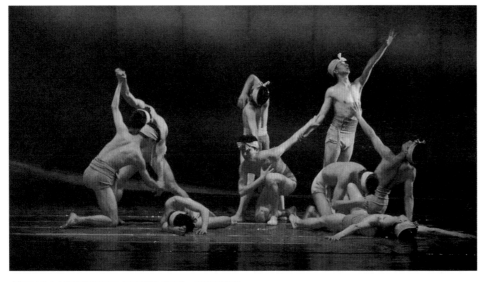

《黄河魂》南京军区前线歌舞团1986年首演 苏时进、尉迟剑明编导

与现代的关系？怎样认识中国丰厚舞蹈传统的时代性问题；3.怎样看待"继承"与"发展"的关系？4.怎样认识"古典舞"的含义？怎样认识明清时代的戏曲艺术与汉唐时代的乐舞艺术的本质特征？5.中国民间舞究竟有没有生命力？它是行将就木的博物馆艺术还是有生命活力的现代艺术？6.芭蕾舞是否可以拥有民族风格？怎样看待中国芭蕾舞的"民族化"？7.怎样看待舞蹈的"文学性"？8.怎样认识"歌伴舞"大潮？怎样认识"文化搭台而经济唱戏"？怎样看待"文艺走穴"之风？9.怎样看待"抽象派"、"现代派"、"意识流"等西方舞蹈文化观念？10.怎样认识"摇滚乐"、"霹雳舞"、"迪斯科"、"爵士舞"等流行舞蹈？怎样认识它们作为"通俗歌舞"的性质？……

还有很多争鸣和议论，让20世纪80年代的舞蹈理论界充满了思辨的味道，也显示了从思想禁锢中解放出来的人们多么积极地享用着思想上自由飞翔的美好。当然，有一些争论也受到了当时大的政治环境和政治大主题的影响，如从1981年开始的批评"资产阶级自由化"、"清除精神污染、反对资产阶级自由化"等思想运动。

对于舞蹈创作思潮来说，舞蹈观念更新和关于舞蹈"本体"的讨论，对于后来舞蹈历史的发展起到了至关重要的作用。

一、观念更新和舞蹈本体的讨论

20世纪80年代以后，中国舞蹈历史发展中一个非常值得注意的现象是关于"舞蹈观念更新"的讨论。它是新时期中国当代舞蹈发展实践在舞蹈艺术观念层面上的必然反映，同时也是20世纪80-90年代许多舞蹈艺术思潮运动变化的起点。

舞蹈观念更新的大讨论，发起于舞蹈创作实践的困惑和问题。1985年5月，中国舞协第五次全国代表大会期间，来自各个舞蹈院团的代表们济济一堂，热烈探讨舞蹈大政方针。会议期间，"有几位中青年的编导，他们在大会的空隙时间，发起了几次'恳谈会'，话题是在八十年代的舞蹈创作上，关于'舞蹈观念更新'的问题。这些中青年的编导们着力于创作、探索，希望我国的舞蹈艺术除了建立在深厚悠久的民族民间传统的基础上发展以外，同时能更大胆地引进一些新的舞蹈理论和观念。从舞蹈的功能上更深化它的哲理性，内容上更直接地介入生活，并在创作手法上更突出个人的创作个性和风格。为我国百花齐放、群芳争妍的舞蹈艺术园地增添一些新的品种，注入一些新的血液"[11]。这几次"恳谈会"，话题直指"观念更新"。但由于是小范围的议论，所以可以看做是大讨论的前奏。

大约半年之后，"舞蹈观念更新"得到了一次集中的释放，酿成了后来影响巨大的舞蹈新思想启蒙。1985年，原定于10月举办的全国第五届舞蹈比赛，因为各种原因而推迟。但是，为了事业发展，文化部和中国舞协决定在10月先行召开一个探讨舞蹈创作问题的会议，出席会议的有来自全国各省、自治区、直辖市、中国人民解放军、中央各有关部委的舞蹈编导、理论评论工作者共二百余人。这就是后来影响深远的"南京全国舞蹈创作会议"。会议的组织者安排了两场演出，第一台晚会以中国民间舞为素材，第二台晚会以中央歌舞团、中国歌剧舞剧院等单位的新作为主，共65个舞蹈新作亮相，颇受好评。但是，演出中的一些作品，特别是第二场即由中央直属艺术院团演出的节目里，有一些受到人们的批评或质疑。如《笑哈哈》、《椰林深处》、《青山绿浪》等，有人认为是民间舞，坚持了"民族民间"的创作方向，抵制了"时代歌舞"的杂音，给予高度肯定。反对者认为，虽然全国各地随着"迪斯科"舞蹈大流行而出现的"时代歌舞"对民间舞冲击很大，一些"向钱看"的小型表演队伍充斥各地舞台，这样的现象要警惕，但是，会议期间看到的民间舞创作如同过眼烟云，与今天的观众在心理、感情上是有距离的，看后觉得手法陈旧，没有突破，内容与形式有太多的"似曾相识"[12]。创作会议观摩演出之后，人们对于一些青年编导的作品评价分歧加大，产生了一些争论。其中涉及的作品有：毕业于山东大学中文系、非舞蹈专业出身的青年编导曲立君的《患难小友》、《太阳的梦》，上海编导胡嘉禄的《绳波》、《友爱》，南京军区前线歌舞团苏时进的《黄河魂》，福建编导范东凯的《命运》等等，而敢于创新的老编导赵宛华的《红裙子》，对中央歌舞团深厚的"传统风格"表现出一种背道而驰的创作态度，也受到了很多质疑。其他作品如《理想的召唤》、《天山深处》、《今夜

[11]唐满城《在思潮面前有所思》，见《舞蹈》1986年第2期，第16页。

[12]冯双白《百家争鸣图新业——全国舞蹈创作会议观摩讨论见闻》，见《全国舞蹈创作会议文集》，舞蹈出版社1986年刊印，第55页。

有暴风雪》、《节奏》、《月光》、《少女》、《魂的和弦》等，也多有不同意见。

在南京全国舞蹈创作会议闭幕式上，吴晓邦发表了闭幕致词，专门谈到了舞蹈理论上的更新："我最近一直在考虑舞蹈理论如何更新的问题，……三十五年中，我们舞蹈方面无论是谁，都多少受到了庸俗的阶级斗争论和直观反映论的'线性思维'的影响。今天，我们既不能排斥政治背景，同时也不排斥政治这个参照体系，……在'左'的思想下，产生了艺术和政治不分，必须服从政治的状况，这好像是天经地义又不可改变的。所以三十多年来，舞蹈基本处于一花独放的状态。不过事物终究是发展的，一些舞蹈家充当了更新舞蹈思维上旧习惯的'勇士'，开始向保守、落后的一花独放的状态斗争。1980年在第一届舞蹈比赛中，出现了很多现代题材的优秀舞蹈节目，突破了舞蹈只能在民族、民间的基础上发展的思维方式的清规，并上演了一批有新意的、有一定现实社会功能的舞蹈。舞蹈家敢于直接剖析生活，有了远大的眼光，看到了中国舞蹈只有多样化发展才能前进的前途。1980年我们的确打了一场胜仗。尽管后来仍出现了一些'画地为牢'的办法，严禁'非民族、民间的舞蹈'进入歌舞团或院校的大门，企图封锁舞蹈，使舞蹈游离于当今人民生活之外的做法，但是这种不允许多样化渗入舞蹈领域的做法，终究是要被历史所淘汰的。舞蹈多样化发展将要实现，这一点我们是坚定不移的。"[13]从吴晓邦

先生的这番话里，我们可以清晰地知道中国当代舞蹈历史发展的进步，每一步都来之不易。这番话，时隔将近三十年后的今天读来，也感到一种巨大的精神力量和思想启迪的勇气！

会议之后，《舞蹈》杂志1986年第2期发表了一组文章，其中应萼定的《谈创新》鲜明地提出：中国社会改革开放以后，许多新鲜的东西向我们迎面扑来，新奇的动作、新颖的结构、新的方法、新的观念……"在舞蹈界形成一股求新的浪潮。我以为这些新东西的出现，对舞蹈界多年来的一种固有模式是一次大的冲击，大大开阔了我们的眼界，使我们的思维从单一发展为多维，从简单引向复杂。其中真正好的东西是对我们有益的启示，甚至可以毫不夸张地说，这将会对我们舞蹈产生革命性的影响。若干年后，当我们再回过头来重新认识当前这一段历史，也许可

质询的目光，在作品中投射而出……

以更清楚地看到这是新生命分娩前的阵痛，是青春期向成熟过渡的骚动"。他认为："一代一代的大师们，他们对于舞蹈的贡献不是在于程式动作的保存，而是把他们的生命情调注入程式动作之中，并赋予新的活力促使舞蹈不断发展。如果我们

从大师们的手中接受遗产，把这些动作变成舞蹈本身而不再是工具、手段，是动不得碰不得的祖宗嫡传的护身符，那么，我们舞蹈创作与生活的关系就搞颠倒了"；对于动作风格纯真的要求被强调到不恰当的地步，似乎我们的舞蹈不是为了表达，只是展览风格（那些民间风格的土风舞及为挖掘保留遗产的仿古舞蹈不在此列），如此，我们舞蹈创作的视野囿于一隅不能开阔；"我们用那些固有动作组成一个狭窄的'取景框'，在浩瀚的生活中作定向的观察，有多少生动的内容、深刻的题材从这'取景框'的四周被疏忽。……前人流传给我们的动作的一种凝固的思维方式，实在是阻碍舞蹈创作向深度与广度开掘的'紧箍咒'"[14]。由中国艺术研究院舞蹈研究所主办的《舞蹈艺术》丛刊在1985年11月出版了当年的第4辑，在头版位置上发表了赵大鸣、苏时进的文章《应当变革的舞蹈美观念》，应萼定发表了《简谈舞蹈观念的更新》，胡嘉禄发表了《应重视舞蹈的独立价值》。这三篇文章，是最明确提出"舞蹈观念更新"的代表之作。赵大鸣、苏时进文章提出：中国古代舞蹈虽然源远流长，但都不是作为艺术家个体劳动创造出现，当代意义上的"舞蹈创作"在古代并不存在。因此，传统舞蹈及其审美观念注重的是舞蹈优美的造型动作，以观赏娱乐为美。当代舞者，应该成为"社会生活的代言人，是新时代思想观念、审美观念的倡导者"，才能取得与文学、戏剧、美术、音乐同等的社会地位。为此，动作美即舞蹈美是传统的舞

[13]吴晓邦《研究会的闭幕致词》，见《舞蹈》1986年第2期，第10页。

[14]应萼定《谈创新》，见《舞蹈》1986年第2期，第28页。

蹈审美观念，必须更新；舞蹈形象不应狭隘地等于动作造型，舞蹈形象之美应该给人超越感官的艺术联想和思考。另外，舞蹈之美不仅仅是"优美"，以优美为美的观念，限制了舞蹈对广阔生活内容的表现；"传统观念中的舞蹈美的标准，不应成为限制和束缚今天舞蹈创作的准绳，而应为今天的审美观念所吸收容纳，给予它恰当的地位，起到它应起的作用"；舞蹈创作为了真实地表现人类的内心世界，动作不可能始终漂亮潇洒，扭曲变形如果以反映生活的现实性打动了观众，就是一种美。[15]

应萼定鲜明地指出：以往舞蹈创作，从人的外部动作角度编舞，离开了艺术的轨道，不符合舞蹈根本规律；舞剧创作必须考虑舞剧的结构，因为哑剧化的舞蹈不能完成舞剧使命。于是，舞蹈和舞剧的最终建立，还必须解决舞蹈语言的问题。"从更新舞蹈观念的角度说，就是深入认识人体动作（我称它为外部动作）与内心情感（我称它为内部动作）之间的关系的问题"，"一句话，从内心动作（情感变化）出发进行创作，而不是从外形动作的大小或某种风格浓淡出发搞创作，是一个很重要的问题，是能否丰富题材，开掘现代人更深更复杂的内心境界，从而建立中国舞剧体系和舞蹈语言体系的关键。新的舞蹈观念，最根本的观念，就应建立在对这个方向的探索上。在这个基础上，我们才能正确地研究人体是怎样传情达意的，舞蹈的功能到底是什么等等一系列问

题"[16]。针对舞蹈艺术创作的思维特点，青年编导胡嘉禄提出了"舞蹈思维和语言模糊性"的看法："舞蹈艺术是人类大脑思维活动的一种表现。思维特征之一的模糊思维，我们不仅能在人类生活中见到它，就艺术创作和观赏而言，也无不有它的印迹。……观摩舞蹈，舞台上流动的姿态，跳跃的节奏，变幻莫测的队形，跌宕起伏的情节，总是把人引入感情基调的总体感受之中。某种虚幻的意念，使人决不会苛求动作的考证性。"[17]"舞蹈观念更新"大讨论的一个出发点，是对于传统舞蹈创作中形式主义至上的批评和抵制，主张舞蹈要大踏步走进人类的内心世界，舞蹈要有真实的内容，因此强调舞蹈要有"文学性"。南京创作会上，曾经有人提出舞蹈创作质量不高的原因是对舞蹈规律缺乏认识，编舞方法少，或者在编舞时追求戏剧性和文学性。对此执不同意见者认为，近现代的舞坛上，许多著名的舞蹈家都执着地追求作品的文学意蕴和诗情。舞蹈的文学性，是文学对舞蹈的影响和渗透的结果，这一点用不着回避。舞蹈的文学性是在舞蹈自身特殊规律的范围内，通过舞蹈自身的创造形成的，所以它已经是舞蹈艺术的一个内在因素。文学思维应当是舞蹈创作的"媒介"和"催化剂"，而不是束缚创作思维、束缚舞蹈思维的"绳索"[18]。随后，赵大鸣和高椿生以"舞蹈

[16]参见应萼定《简谈舞蹈观念的更新》，见《舞蹈艺术》1985年第4辑，文化艺术出版社1985年版，第9—10页。
[17]胡嘉禄《应重视舞蹈的独立价值》，见《舞蹈艺术》1985年第4辑，文化艺术出版社1985年版，第15页。
[18]记者《舞蹈的精灵在金陵呼唤——全国舞蹈创作会议讨论述要》，见《全国舞蹈创作会议文集》，舞蹈出版社1986年刊印，第46页。

的文学性"为焦点展开了多次争鸣。

"舞蹈观念更新"的思潮所论辩的核心问题，涉及如何看待西方现代舞。换言之，是如何认识伴随现代舞涌入国门之新舞蹈观念的本质？冯双白于1989年第4期《舞蹈》上撰文指出："无疑地，大约以1980年前后的舞蹈新作品（如大连比赛）的问世为标志，当代中国舞蹈创作的总趋向发生了某些变化。它与自新中国成立以来直至'文革'中走到极端畸形的那种创作模式、创作思路相比，显现了某些新质。其表现之一，就是舞蹈作品在内容上

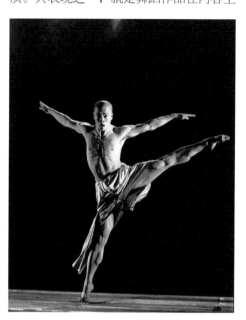

《我要飞》李宏钧表演 获法国现代舞比赛大奖

的非情节化和舞蹈语汇上的抽象化。在艰难地熬过了简单地图解政策的日子之后，在盲目地寻找过生活动作的'可舞性'之后，作为一种艺术创新意识的表现，更作为一种对舞蹈艺术基本表现规律的探求，有不少编导开始在其作品中注入新的审美理想和艺术趣味。"他认为，20世纪80年代之后，"淡化情节"、"强化情感"、"突出情绪流变"、"人物的双重幻象"、"梦之断片"、"心理时空结构"等等概念，或作为具体的艺术手段，或作

为探索性的艺术主张，"已在当代舞蹈创作中得到普遍认可。应该指出，首先这种转折的总趋向在实质上是对旧有的创作模式的突破和反行，其次它普遍地出现在中国古典舞、中国民间舞、芭蕾舞的大大小小的作品中"；然而，中国当代舞蹈在借鉴西方现代舞时常常坠入"形式主义"的深渊，以一种传统的模式图解着"现代舞"，造成了对现代舞的误读。"文艺史的进步是就艺术形象的本质而言的，决非某些表面的艺术手法变异所能替代。西方现代主义文艺，或称现代派文艺的发生，在其文化精神的大背景上鲜明地显示出哲学思潮变革的影响。有人将其总结为三种转变：从理性主义转变为非理性主义；从宇宙本体论转变为人类学本体论；从历史乐观主义（进化论）转变为文化悲观主义。西方现代主义文艺作品中时时、处处都可见到的从形象到情节，从感觉到结论的困惑、迷惘、失落、寻根、怪诞、虚无……无不反映着历史在文化精神和价值判断上的深刻变迁。因此，当我们今天在中国这块土地上谈论西方现代舞时，由于眼界的局限和更深层的文化理解上的差异，往往容易忽略它的文化精神，而单从编导的技术处理或作品的外在形态上去认识。这种认识方法更由于我们对舞蹈艺术的习惯思维路数——以作品或动作的表征性风格划分艺术流派——而向片面、浮浅滑去。"[19]

20世纪80年代观众审美心理的巨大变化，对于舞蹈创作来说是一种挑战，也是"观念更新"提出的重要历史背景。

对此，舞蹈理论家胡尔岩认为，20世纪80年代的观众，正在经历着"三大漩涡"的冲击，即社会大变革之漩涡、东西方文化逆向流变之漩涡、世界范围内戏剧观大变化之漩涡。人们的思想认识方式正在发生变化，深层的理性思考力度加强了，自我意识增加了，例如，舞蹈创作的时空观念变了，出现了新的三个特点："一，双重时空构架；二，自造时空；三，严格的物理时空和相对自由的心理时空的矛盾统一"。因此，"传统舞蹈的创作模式和新的创作探索在舞蹈创作实战中较量，在编导个人经验中较量，编导们正经历着自身经验的新观念诞生之前的阵痛！"[20]

"舞蹈观念更新"作为一个舞蹈艺术新思想的启蒙运动，并不是一帆风顺。一些人发出了强烈的不同声音。例如，资格老而言辞犀利的著名舞蹈家唐满城认为，"观念更新"，这本是值得欢迎和支持的好事。但是，他认为所提到的更新了的"观念"，所谓"时空观念的改变造成心理时空的扩大"，"艺术从客观世界的再现到主观世界的表现"等等都不是什么新的理论，其"实质只是西方现代主义文艺思潮的一般反映和翻版。……从现代主义思潮来讲，它早已是过时了的东西"，"今天有人公开宣称什么'民族感情、民族气质、民族风格、民族形式都是抽象的，只有个人创作风格才是实体'，什么'古典舞、民间舞、民族舞、芭蕾舞、现代舞不应区分开，这是观念上的自我束缚'等等，说明这些观念已经'更新'到

要彻底否定贬低自己的地步了。这是十分具体而明确的民族虚无心理"[21]。

围绕20世纪80年代初到中期舞蹈创作的迅猛变化，围绕着一些作品展开的有关"观念更新"的讨论，主要涉及如下问题：

1.随着社会主义经济建设的迅猛发展，经济生活和生活方式发生改变，人们的思想观念、审美观念必然发生变化，因此，舞蹈的观念也要随时代更新。要勇于自我否定、自我更新。中国的文艺改革要首先改革文艺观念。舞蹈艺术之美，应该是多样的、多元的，创作之美应该服从表现生活真实的目的，而不是花边似的伪饰。

2.舞蹈"闭关自守"的状况应该改变，应该多了解一些世界舞蹈创作的信息，可以避免一些盲目性，少走弯路；"这些年百花齐放不够，百家争鸣也不够"[22]，有时往往只有两家争鸣，应该建立多种风格和多种学派，广开舞路，广开言路。

3.必须解除编导们对舞蹈功能观念的自我束缚。"有的同志认为，我们的舞蹈只要让人看了觉得愉快、欢畅、美，给人以精神享受就可以，不必涉及政治、社会、人生"，有的同志却认为，舞蹈的浮浅就在于此，舞蹈不能只习惯于去表现生活的表象、劳动的过程、丰收的喜悦、欢庆等，舞蹈应该深入到生活的本质中去，去真实地揭示人生的真谛，去真实地表现人的追求、失望、痛苦和欢乐，"有的同志则主张用更为开放的尺度来衡量舞蹈的

[19]冯双白《关于现代舞的两点思考》，见《舞蹈》1989年第4期，第5页。

[20]胡尔岩《当代观众审美心理特征》，见《全国舞蹈创作会议文集》，舞蹈出版社1986年刊印，第111页。

[21]唐满城《在思潮面前有所思》，见《舞蹈》1986年第2期，第18页。

[22]记者《舞蹈的精灵在金陵呼唤——全国舞蹈创作会议讨论述要》，见《全国舞蹈创作会议文集》，舞蹈出版社1986年刊印，第38页。

功能，认为即使是非政治、非民族的一些纯艺术的舞蹈也应该允许存在。如表现一种力、一种美，表现一种节奏、一种抽象的造型等，在题材和形式上应该充分体现百花齐放。由此，他们不同意在概念上把中国舞仅仅局限在民族民间舞和古典舞的范围，把哑剧性舞蹈看作是低级的舞蹈，把运用现代舞动作和表现手法的舞蹈和用外国音乐伴奏的舞蹈排斥出中国舞体系。认为这都是舞蹈观念上的自我束缚"。[23]

4.关于中国当代舞蹈创作创新和发展道路问题，主张观念更新者认为必须对传统的舞蹈创作"走民族民间舞蹈发展"之路作出修正，特别是要突破舞蹈创作必须遵守民族舞蹈动作风格的局限，更要突破牺牲舞蹈个性而成为政治口号的传声筒的局限。

5.关于如何看待民族舞蹈传统，有人直截了当地提出中国特色就是民族特点，就是地方风格，这些都是由民族的生活、习俗、语言、审美趣味融会而成的，这是几千年遗传下来的，应该予以尊重，不能轻易地破坏。主张观念更新者则认为，民族民间的舞蹈不是一成不变的"完成式"，而是不断发展的"进行式"。民族民间的舞蹈产生于它们的生活环境，人们的生活在变，精神也在变，因此民族民间的舞蹈也在变。

6.关于如何看待现实题材，主张观念更新者认为，舞蹈可以表现现实题材，但应该冲破对于生活动作的单纯模仿，加强舞蹈艺术的表现性，舞蹈动作可以从生活

《小萝卜头》 重庆市歌舞团1980年首演 编导：毕西园、杨昭信

中提取，但不能成为生活动作的简单模拟或是具象复印，舞蹈应该大踏步走入人类内心丰富的真情实感。例如由毕西园和杨昭信创作的《小萝卜头》，所有动作出于情感，通过小萝卜头的真情实感表现革命斗争的残酷和理想的珍贵。

7.关于借鉴现代舞，主张观念更新者期盼大胆学习外来艺术，特别是在创作思维、剧目结构方式、动作表现方式等方面，突破传统舞蹈思维的束缚，充分发挥舞蹈语言的个性魅力，而不局限于传统舞蹈的风格。

8.舞蹈观念更新要特别注意青年人的审美要求，年轻人对艺术欣赏的选择性强，在一定程度上反感那些"规范性"艺术，不大愿意冷静地旁观艺术创造。

"舞蹈观念更新"碰触了当时中国当代舞蹈发展的核心问题，因此新观念的倡导，从思想观念上、理论阐述上对时代提出的新问题给出了新的回答，有力地推动了舞蹈艺术创作的进步。当然，在讨论中也有一些过激的观点，如"中国民间舞已

逐渐处于自生自灭的过程中，因为它很难完成表现当代生活和思想感情的任务，传统的民族民间舞形式将逐渐消亡，为时代所淘汰遗弃"[24]。这样的观点，在当时曾引起轰动，却被后来几十年的民间舞发展历程证实是完全的虚妄之言。

这一历史阶段里，与"舞蹈观念更新"一样具有重要历史意义的艺术辨析，是"舞蹈本体"论的探讨。从历史逻辑角度看，关于"舞蹈本体"的讨论实质上是有关观念更新大讨论的深入，更是一种带有理论深度的推动。

1988年第2期《舞蹈》杂志上，刊发了三篇文章，可以看做"舞蹈本体"讨论的发端之声：吕艺生《八十年代：舞蹈本体意识的苏醒》，冯双白《本体论和舞蹈研究》，赵大鸣《舞蹈本体研究的方法论》。这三篇文章，在当时具有前瞻性地提出了涉及若干重大理论问题的观点。

吕艺生认为，舞蹈界从20世纪80年代初起，几乎不约而同地开始使用"本体"这个名词。而在实践中舞蹈艺术所发生的潮流变异，"使舞蹈自身的意义增强了，它开始摆脱自己的附属地位，全面回归于自己的主体身份。它作为一种存在与存在物，脱去了不合体的外衣，显露其自身的本性"；所谓舞蹈的"本体"，是指舞蹈就是生命的自在表现，是肉体生命的最高表现，精神生命的最高象征；强调舞蹈"本体"，就是舞蹈家"强调要用自己的眼睛去观察世界，用自己的思维方式去审视舞蹈，用舞蹈自身的规律去进行创造。

[23]记者《舞蹈的精灵在金陵呼唤——全国舞蹈创作会议讨论述要》，见《全国舞蹈创作会议文集》，舞蹈出版社1986年刊印，第39页。

[24]记者《舞蹈的精灵在金陵呼唤——全国舞蹈创作会议讨论述要》，见《全国舞蹈创作会议文集》，舞蹈出版社1986年刊印，第41页。

于是，关于舞蹈本体的哲学思考便理直气壮地开进了舞蹈理论的阵地"[25]。

冯双白在《本体论和舞蹈研究》一文中认为：20世纪80年代，在舞蹈理论研究的文章中，在一些探讨创作的口头讨论中，常常见到或听到"舞蹈本体论"、"舞蹈本体研究"的字样和话语，而且日渐增多，显现出热闹起来的样子。但其中较多的是指对舞蹈特殊形式规律的研究，甚至有这样的倾向——舞蹈本体论是一种舞蹈形式论，舞蹈的本体就是舞蹈的特殊表情手段，即人体动作及其组合形成的语汇，本体论的研究即舞蹈语言的研究。人们对本门艺术特殊规律的高度重视和热心琢磨显示了艺术理论研究的深入，但必须指出，舞蹈本体不是动作的人体，不能把舞蹈本体论简单地归结为对舞蹈形式的研究。当我们引用"本体"这一概念去进行舞蹈研究时，我们实际上是在对舞蹈艺术进行最艰难也最深刻、最基本而又最重大的一项研究——舞蹈的哲学思考，对舞蹈本质的哲学解剖。从"本体论"出发，人们应该回答的问题——舞蹈是什么？或曰：什么是舞蹈的最本质的规定，最本质的因素？解答这一问题，就是从本体论的高度去回答舞蹈是一门怎样的艺术。这篇文章指出："虽然舞蹈本体论是近些时期才出现在舞蹈研究中的论说，但它切实地贯穿在整个舞蹈艺术活动中，它与当代中国舞蹈思潮有紧密的联系，也体现在舞蹈创作、表演、教学的各种实际活动中。例如，在本体论的意义上把舞蹈艺术的本质、主要规定和理解视为是一种反映生活、认识生活的手段时，人们就在舞蹈与具体的现实（社会）之间寻找舞蹈本体的价值，在舞蹈作品的情节结构中寻找舞蹈的认识功能，在作品的主题中寻找编导的善恶是非感以及他与现实生活的联系。与这种对舞蹈的哲学理解相关联的艺术天地是以现实主义创作方法为主的、充满故事性和叙述性的、逻辑严谨、结构常常按自然时空顺序排列的、有典型细节穿插和画面优美的。这是我国舞蹈界曾长期接受并遵循过的东西，其中当然包含本体论的认识"；然而，进入20世纪80年代以后，中国舞蹈界进入了创作思潮大变革的时期，以"生命的本质显现"为核心的舞蹈本体论进入了人们的思维领域，被高度重视，并引导了历史的实践步伐，"实践家似乎比理论工作者更深地感受到固定的理论框架的束缚，他们急切地寻找新的对舞蹈本质的哲学理解。结果，闻一多《说舞》的价值被重新发现并提示出来。舞蹈活动被规定和理解为生命的最直接、最坦诚、最热烈的表白和显现，是生命自我展示的手段。这样对舞蹈做哲学思考的结果，引导人们在舞蹈与人的生命、心理、生理的冲动之间寻找舞蹈本体的价值，在作品的形式运动中寻找生命的原动力和轨道，在作品的主题中寻找编导对自己的生活感受所做的非情节性的象征和比拟。……事实上，1980年至今的中国舞蹈艺术创作中，艺术结构的交叉倒错和舞蹈动作编排上的夸张变形的整体大趋势，都潜在地或明显地受到上述舞蹈本体论的影响"[26]。

"舞蹈本体论"的倡导成为历史主调，但是倡导者并不希望这一讨论仅是空谈，而主张探讨具体的舞蹈艺术规律。赵大鸣《舞蹈本体研究的方法论》一文中提出，舞蹈本体研究，当然不是纯粹动作的研究。"在中国，把艺术完全看作是思想观念的传播工具，使舞蹈创作必须把动作无法承担的概念内容强加给作品。理论只能诠释舞蹈的'思想意义'，而真正属于创作艺术方面的高低优劣，却得不到公正中肯的评价"，这就歪曲了艺术的历史；而"把舞蹈看作纯动作的物理现象，以另一个极端歪曲了舞蹈作为艺术的本性。本体论不是在这里得到深化，而是在此走上歧路。……我们曾经缺乏对人体骨骼肌肉和它在空间中物理运动规律的认识，在

《难活不过人想人》山西省歌舞剧院1987年首演

我们即将发达起来的舞蹈理论中，这是必不可少的内容。但如果把这部分内容上升到本体的层次上认识，以其代替舞蹈对人类精神内涵的表达，就将失去作为艺术的资格"。赵大鸣认为：东西方舞蹈的历史轨迹不同，审美基因不同，仿佛两个生命系统，"所有关于舞蹈本体的规律方法，都与特定民族和历史时期，整个社会的审美——艺术活动有直接关系。这就是中国舞蹈与西方舞蹈，在本体规律上未必重合的原因"，因此，不能简单地把现代舞当做高级历史阶段的产物而比较我们民族舞

[25]吕艺生《八十年代：舞蹈本体意识的苏醒》，见《舞蹈》1988年第2期，第4页。

[26]冯双白《本体论和舞蹈研究》，见《舞蹈》1988年第2期，第8页。

蹈，不能互相套用，东西方的舞蹈艺术"在精神实质上很可能异大于同，横向比较的差别，也并不简单是发展阶段的不同，更谈不上急起而赶上。仍以写意与写实为例，西方舞蹈家宣告情节芭蕾的时代已经结束，进而开始了抽象舞蹈、交响芭蕾的时代。然而对中国的舞蹈家来说，照搬这种由写实转向抽象与象征的变革，仿佛是在一个低级的美学层次上，笨拙地模仿中国古典写意艺术的本体意识，这对于中国的舞蹈发展来说是进步还是倒退，尚未可知"[27]。

除去上述重点文章之外，一些议论呼应着"舞蹈观念更新"，推动着历史发展的必然逻辑——为解决舞蹈创作实践的困惑而深入思辨领域，观念更新的呼声和理论探索则为后来整个舞蹈历史的飞速前进做了真正有意义的准备。

在整个20世纪80年代，中国当代舞蹈如同一个刚刚从混沌状态下清醒过来的人，苏醒着自己的头脑，舒展开自己的躯体，反思着自己的个性和来历，寻找着自己的前行之路。

二、舞蹈语言风格的破戒

艺术观念的更新和变革，当然在作品创作领域里凸现出来。《海浪》问世之时，正是"文革"结束，百业待兴之时。人们从"左"的思想禁锢中解放出来，对舞蹈艺术的发展道路进行了多方面的反思。中国民族舞究竟应该走怎样的路呢？

[27]赵大鸣《舞蹈本体研究的方法论》，见《舞蹈》1988年第2期，第11页。

中国当代舞蹈可以达到什么样的田地？贾作光的这个新作品运用了完全不同于以往的创作手法，参观比赛的观众们非常喜欢这个节目，但是作为评委却不知为什么只给了《海浪》一个三等奖。也许是大家还不知道该怎样评判这样既有传统特色，又有现代风格的作品。可以告慰历史的是这个节目在后来的时间里显示出强大的生命力，久演不衰，是当代舞台上最受男演员欢迎的作品之一。《海浪》长久不衰的演出剧场魅力，是中国舞坛在20世纪最后20年里创造的一个奇迹。

《希望》和《海浪》有一些共同点，恰是那一段历史精神的折射。1.它们都是男子独舞，都依靠了男子独舞中特有的阳刚之气，但也都与表演者优秀的肢体能力有非常紧密的关系。它们带动了后来整整20年新中国男性之舞的大盛时代。这一点与女性之舞大盛的五六十年代有很大不同。2.它们都是舞蹈空间概念的开拓者。《希望》放弃了对于具体现实主义时空的单向描摹，而是直接指向人类的心理空间。《海浪》则更加大胆地运用了双重空间的艺术处理手法。由此，舞蹈艺术空间的变化也成为后来各种创作的主要探索主题。类似的作品还有《再见吧，妈妈》等。

《再见吧，妈妈》 南京军区前线歌舞团1980年首演 编导：尉迟剑明、苏时进

但是，也有人不认同这不带特定民族舞蹈风格的动作表现方法，也不适应一个舞蹈作品对主题的表现采取较为宽泛的、模糊的、甚至是多义的动作表达，因此对《希望》提出了强烈的批评。

同样的意见冲突，其实在一年之前，围绕着蒋华轩创作的《割不断的琴弦》和《刑场上的婚礼》等作品，已经产生了。

《割不断的琴弦》根据"文化大革命"结束时披露出来的女性杰出人物张志

《割不断的琴弦》 总政歌舞团1979年首演 编导：蒋华轩 表演者：刘敏

新的事迹创作而成。作品虽然立意塑造反"四人帮"的英雄，但却没有简单地、肤浅地照搬生活实际，而是从烈士女儿的深切思念入手，让作品的结构围绕人的幻觉心理展开，描述了烈士惨遭毒打，被割喉管而坚信真理，英勇不屈的侠胆人格。为了符合人物的心理实际，舞蹈从戏曲、武术、体操等艺术边缘形态中借鉴了许多动作方法，并大胆地吸取了西方现代舞蹈的表现手段，运用了一些地面动作、翻滚、抖动、伸展、蜷缩……作品一经演出，反响极为热烈，对作品敢于突破传统创作模式并借用西方现代舞蹈地面动作，人们褒贬不一。

《刑场上的婚礼》，根据革命烈士陈铁军和周文雍在刑场结婚的事迹改编创作。舞蹈编导蒋华轩把作品的场景集中在

刑场，那么，用什么样的舞蹈动作，才能够把革命烈士的形象特别是他们烈火一样的爱情用舞蹈表现呢？蒋华轩的办法是，不拘一格地把维吾尔族、朝鲜族、汉族、西方交际舞中"探戈"的舞蹈动作交汇于一体，在舞步和动作节奏上变化使用，只求动作能表现出烈士的感情，全然打破了舞蹈风格的模式束缚。蒋华轩的创作在当时引起了很大的争议。有人说这是"四不像"，有人批评他"无视传统，乱用素材"。然而，蒋华轩似乎毫无悔改之意，在1983年创作了女子群舞《在希望的田野上》。这个以流行歌曲为音乐的舞蹈，仍然是混用多种民间舞蹈素材，非常富于激情地抒发了他对中国生活和艺术现实的殷殷希望。这个作品，比起他1979年的创作来说，在艺术处理上已经巧妙多了，

《刑场上的婚礼》 总政歌舞团1979年首演 编导：蒋华轩 表演者：刘敏、郑一鸣

形象也完整多了。但是，仍然有人不以为然。

为什么几个小小的作品，竟然引起这样大的争议呢？

因为，在当代中国舞蹈历史上，"在民族民间舞蹈基础上创作舞蹈"，曾经被制定为创作方针，被指定为舞蹈艺术的道路。因此，民族舞蹈风格的纯正与否，民间舞蹈素材使用的正确与否，在很长的一段时期内，是艺术评判最重要的标准。更重要的是，中国民族歌舞的宝藏实在太丰富太宝贵了！在这条道路上，当代的舞者们曾经有过非常丰富的收获，有过令人自豪的成果。

争议还来自更深的思想冲突：中国几千年的舞蹈，在宫廷宴飨上，在主要的意义上，是一种女乐性质的歌舞。历代的统治者们也把乐舞作为歌功颂德的一种重要工具。在吴晓邦之前，在戴爱莲之前，中国的歌舞创作者们很少在一个作品里表达艺术家自己的看法、意见、观念、判断甚至感情！

缺乏艺术家真实感情的歌舞，这正是中国几千年宫廷乐舞的真实。所以，问题就这样提出来了：

一个舞蹈作品，能够不依靠故事或情节就塑造出色的艺术形象吗？

一个舞蹈作品，必须在模仿生活事件时才获得它自身的生命意义吗？

一个舞蹈作品，能够采取多义性的动作表现主题吗？

一个舞蹈作品，能够允许对主题做比较宽泛的解释而不是刻板的宣传吗？

一个舞蹈作品，能够不采用民族化的、风格纯正的动作体系而又表达民族性的感情，刻画有民族色彩的舞蹈形象吗？

一个舞蹈作品，能够借鉴外来的动作形式、动作方法甚至是动作艺术观念塑造中国人的情感形象吗？

一个舞蹈作品，能够把特色鲜明的民族舞蹈动作与那些风格迥然不同的外国传入的舞蹈动作结合在一起吗？如果可以，又怎样结合？方法何在？

……

对于风格化舞蹈语言的突破，还表现在风格化语言最鲜明的一些舞种创作中，例如孙龙奎的《海歌》。

《海歌》是朝鲜族舞蹈作品。三个男人，出海打鱼，海浪滔天，他们镇定自若。朝鲜族舞蹈的上下呼吸韵律，舞蹈时双腿的上下起伏动态，恰与出海人的自然形体体态紧密相应，丝丝合拍。海，起伏波荡；人，命运沉浮。对于人来说，海当然是严酷的、无情的，但对于勇者来说，它又是人所依赖生存的。海动就是人心之动，大海的歌其实就是人之本性的勇敢歌唱。当然，对于人性的揭示可以在具有社会性的矛盾冲突中完成，也可以在人与自然的搏斗中唱得响亮。

这个作品把朝鲜族舞蹈的韵律极好地融合在艺术形象上。它没有仅仅停留在对于朝鲜族舞蹈的风格化展示上，其意义

《昭君出塞》 总政歌舞团1982年首演 编导：蒋华轩、吴国本 表演者：刘敏

在于给出了一条探索人性深邃境界的创作之路。孙龙奎的这个作品在第二届全国舞蹈比赛中只获得编导三等奖。它很像贾作光《海浪》的比赛遭遇。不过，孙龙奎在《残春》里为自己做了最好的证明。

新时期舞蹈语言风格的突破，其根本动力来源于舞蹈艺术形象创作中多样化的要求。换句话说，因为有了艺术形象创造多样性的需求，才不得不对传统语言风格进行突破。赵宛华创作的《金色的小鹿》，诉说着编导关于大自然中美好事物的一个金色的梦，一个最美丽的梦，而"鹿"这个字又由于它在汉字的读音中与"福、禄、寿"之"禄"有谐音之妙，所以人们常常把小鹿看作是通往金色梦境的最好的领路人。蒋齐的表演也相当有水准，他出色的弹跳能力恰似那被表演的对象——鹿。

从东北的黑土地上走来的王举，为新的舞蹈艺术突破传统的艺术思潮贡献了他自己的作品，那就是《高粱魂》。他一直追求把中国传统舞蹈文化与新的时代精神结合起来，于是就有了对电影《红高粱》的彻底舞蹈化的演绎。电影人物的外在动作所能被舞蹈演绎的精神，都被王举夸张、变形、浓重、凝练地表现出来。这不仅是一次艺术作品的改编，更重要的是一次舞蹈艺术语言的大胆创造。

在许多以民族舞蹈素材为基础的舞蹈和舞剧中，舞蹈语言风格的问题显得特别突出，一方面，浓郁的风格性舞蹈语言给作品带来绚丽的色彩和很强的异域风情，另一方面，鲜明的舞蹈人物个性也很容易消失在那强大的风格魅力之中。所以，中国当代舞蹈转变之风，一个极为重要的表现，就是民族舞蹈创作的编导们，已经把

《黄河魂》 南京军区前线歌舞团1986年首演 编导：苏时进、尉迟剑明 叶进摄

舞蹈作品中的人物形象或其他类的象征性形象的塑造，当作头等大事看待。首要的变化，自然发生在舞蹈语言的领地里。

同样挖掘了民族文化气派和集体内心动荡情感的，是男子群舞《黄河魂》，编导：苏时进、尉迟剑明。音乐选自冼星海《黄河大合唱》。编曲：秦运蔚。南京军区前线歌舞团1986年首演。

黄河船夫的号子声从舞台深处传来。舞者们赤裸着脊背和双腿，如同黄河飞浪一样在舞台上穿越、汇集、凝聚。舞蹈首先用有力的划船动作刻画出黄河船夫们勇敢搏击大浪的无畏形象。很快地，舞者们又手牵手，臂连臂，在舞台上好似一条河浪之波一样，连天涌动。舞者的躯体连接成一团，漩涡般回卷，又向四周舒展散开。有时，那躯体之波又如一条激射出去的水流，一波接一波地向着一个方向突进。音乐转入了深长舒缓的慢

板段落。舞者们也轻扬手臂，在胸前猛击一掌，然后双手同时划向自己身体的右下方，在空中留下半圆的弧线；随之，舞者的整个身躯都会向一侧倾斜摆动，好似船夫们用力划桨漂过一道又一道险滩。音乐再次转入昂扬激情的段落。男性的大跳穿插而过，落地之后舞者的身躯则随即团缩滚动，再高高跃向天空，起伏之际，河浪穿天。

一提起群舞《黄河魂》，熟悉当代舞蹈的朋友们一定都会记得它在1986年问世时带给观众的巨大冲击。这个作品采用了双重形象的艺术手法，即男子群舞既作为黄河船夫的形象出现，同时又作为黄河的形象复现。黄河和船夫，可以说是相辅相成的一对儿"冤家"，一个要肆意横流，一个要顽强征服；一个要汹涌澎湃，一个要笑傲江河。黄河和船夫原本是两个完全不同的世界，舞蹈编导却让它们统一在一

个舞蹈作品中，相互转换，相互依靠，相依为命，相辅相成。这样的艺术处理，在20世纪80年代还是相当大胆的。《黄河魂》的另外一个欣赏之点是动作处理很有些味道。黄河，横贯中国北方大地，流经很多地区。那么，用什么样的舞蹈动作才能典型化地塑造出黄河船夫的形象呢？编导大胆地采用了"山东鼓子秧歌"的主题动作，取其刚直不阿的气质和稳重大方的性格，特别是巧妙地化解了横向推击鼓子的动作，使其韵律和黄河船夫浪中摆橹的生活形态结合在一起，凸现了黄河船夫那勇往直前的大无畏精神。《黄河魂》采用《黄河大合唱》的音乐，很好地借用了音乐所具有的原本力量，给舞蹈增色很多。特别是当大抒情性的《东方红》曲调奏响之后，编导将舞者排成大横排队形，两腿平展地斜撑在舞台地面上，形成了一个大写的"人"字形状，舞者仰面朝天，慢摆手臂，历史与今天的所有激情，都浮现在这一个特写的"人"字上。这一画面创造性地升华了音乐旋律中的精神原旨，给观众以巨大的审美享受。所以，也可以这样说，舞蹈《黄河魂》采用《黄河大合唱》绝不是一个巧合，而是具有当年大合唱在延安问世时同样的意义，在20世纪80年代，它是改革开放后的中国当代舞蹈发出的一个新的警号，一个全新的登场。它也是一个全新的中国人的特写镜头，一个全新的面孔。大胆地写出这个"人"字，大胆地抒发人之真性情、真感动，是这个作品直击人心的真正原因。直到今天，我们似乎还能清晰地听到舞蹈结尾处，所有舞者在舞台上做出划船动作时粗重的喘气声。这个作品里的舞台灯光大量使用鲜红和明黄两种颜色，它所构筑的世界，不正是我们中国人的肤色和心灵吗？

《黄河魂》，这个在第二届全国舞蹈比赛中获得大奖的作品，也被称为中国现代舞的代表作之一，而做如此评说的主要依据，仍然是作品中的舞动形式。它在《黄河大合唱》音乐的伴奏下，突出地塑造了"黄河船夫"与"黄河波涛"的双重形象。舞蹈语言一方面从对水浪、浪势的模仿中，从对船夫动作形态的模仿中提炼和升华，另一方面也在其中加入了中国山东民间舞"鼓子秧歌"中的动作韵律，以突出黄河船夫形象的沉稳和强韧。《黄河魂》的巧妙在于"船夫"与"波涛"形象之间的不着痕迹的转换。有人据此把它视同于现代舞中的"抽象化"和"象征化"。其实，西方现代舞的抽象化艺术手法，是在彻底否定对现实生活动作的模仿的基础上运用的。西方现代舞的象征，也主要指那些在抽象的舞动与某种心理状态之间（如快速变幻的动作节奏与破碎的、一闪即逝的意识片断之间）的象征。群舞《黄河魂》的基本的舞蹈审美原则却是对现实的夸张、变形，是对中华民族历史命运和前进力量的形象比喻。

苏时进，1955年出生于杭州，1970年入杭州市歌舞团，1975年加入南京军区前线歌舞团，历任演员、创作员、编导室副主任。他所创作的舞蹈作品，从小型舞蹈到大型舞剧，从造型话剧到大型城市运动会开幕式，涉猎广泛，杂技、魔术、影视、话剧等均有创作活动。代表作《再见吧，妈妈》1980年获第一届全国舞蹈比赛编导一等奖，1983年获首届"解放军文艺奖"；《黄河魂》1986年获第二届全国舞蹈比赛编导一等奖，1994年获中华民族20世纪舞蹈经典作品称号；舞剧《一条大河》1987年获第五届全军文艺会演优秀创作奖；大型歌舞诗画《国旗下的士兵》于1997年参加中国艺术节，1998年获"文华奖"；舞蹈《风采》于1999年获第七届全军文艺会演创作一等奖；舞蹈《夸父逐日》于2002年参加中国第三届舞蹈"荷花奖"比赛，获特别荣誉奖；等等。苏时进在20世纪80年代以后，成为一个时代标志性的人物，其深刻的内在原因主要是他的创作往往既有浓厚的生活基础，又强烈地张扬自己的创作个性，既不逃离传统舞种风格的规定，有大胆打破风格化动作的窠臼，在作品中潇洒地挥斥艺术天地，把人性深处的美好倾泻出来，在人物的困顿绝境里闪现精神的光芒。

《黄河魂》中的审美原则和形象比喻，在当代舞蹈艺术创作中并不少见。著名舞蹈家贾作光编导的男子独舞《海浪》，就已经运用"双重形象转换"和"比喻性形象"的创作手法了。在《海浪》中，男演员用"前桥跪地翻滚"、"跪姿探海翻身"等技巧，塑造了海浪与海燕两个性格各异的形象。在这里，从生活出发，运用舞蹈化的夸张、比拟手法，塑造现实感很强又具有舞蹈美感的形象，使观众既感到形象鲜明，又能体味舞的意

《再见吧，妈妈》

境，是《海浪》及《黄河魂》等作品成功的基本保证。

对上述作品所做的分析使我们确信，在被称为中国现代舞的许多作品中，当代舞蹈艺术家们的创造活动有如下的特点：

1.他们打破了以某一种舞蹈风格动作为语言的创作套子，在作品中根据所需要表现的艺术内容选择语言，并在相当多的情况下，是从模仿现实生活动态的基点上，经过舞蹈化的艺术处理完成抒情表意的任务的。

2.他们比以往的和当代其他的舞蹈家们更加大胆地走进人的丰富、复杂的精神世界，并且在这个世界中更自由地表达自己对历史和现实人生问题的个人思考。在他们的作品中，题材的限制很小，而揭示人的心理状态和动向的任务高于一切。

3.他们的作品不但在语言运用、主题表达、题材选择上更自由，而且在舞蹈境界的开拓上也更无拘束。《黄河魂》之深远、凝重，《独白》之敏锐、冷峻，《海浪》之蓬勃、辽远，特别注重舞蹈意境的深入开掘，这是这类作品普遍的特点。曾经有人将这一特点归结为"崛起的舞蹈写意风"，"为了追求那诗与散文般的意境，雕塑与绘画般的形体，为了那无限的想象力得以驰骋，人们从中国传统美学中汲取了营养，大写意手法被舞蹈所借鉴。以《高山流水》、《黄河魂》、《命运》、《觅光三部曲》等作品为代表，为舞蹈写意风格的形成开了先河。这些作品高度概括、抽象，充分抒发，重笔渲染，形成了舞蹈的大写意风格，它使人们发现舞蹈天生就善于写意"，认为这种大写意式的舞蹈创作风潮，"抓住了中国传统美

学的真谛"。[28]经过以上归纳，我们自然能得出这样的结论：

在中国现代舞的名义下广泛开展的舞蹈艺术创作与表演活动，与中国古典舞、中国民间舞的突破语言风格障碍的大趋势是一致的，与当代舞蹈文化发展中的新现实主义舞蹈创作则形成了相互呼应的局面。新现实主义创作的奉行者们在塑造人物形象方面提高着舞蹈艺术的品位，使之成为真正与人生相联的艺术，坚决地否定舞蹈声色享乐的旧观念和审美模式。与此对照着，标名为中国现代舞的这类作品，则更多地从舞蹈叙事性因素的影响下解脱出来，更多地表现人的主观精神世界。意境问题，往往为这类作品所更加关注。这类作品的外表虽然看上去千姿百态，人的形象不似新现实主义创作那样分明可见，而且有时特意采用虚化、幻觉化或比拟的手段去塑造，但在实质上，这类作品仍然是将现实生活和人物当做一切创作的指归。

综上所述，我们即可明白，这类作品与当代舞蹈艺术及其他领域中的那些转变，在根本目标和审美精神的趋向上，是完全一致的。

在我们已经进行的考察和分析中，可以找到一条贯穿的线索，即中国当代舞蹈艺术发生着一场巨大变化，在古典舞、民间舞的范围内，是以突破语言的模式束缚为主进行的，从而引起我们对中国古典舞的审美精神与特征的重新思考，也引起我们对中国民间舞文化特性及其当代剧场变异性的反思。

[28]陈帼《崛起的舞蹈写意风》，《舞蹈》1985年第6期，第44页。

《长城》北京舞蹈学院1989年首演 编导：范东凯、张健民 中国舞协供稿

转变的趋势在创作思想的范围内，即在以塑造现实生活中的人物形象为标志的新现实主义道路的创作中，则更直接地涉及了中国古代舞蹈文化的审美特性、中国舞蹈艺术的基本功能及其社会地位等重大问题。新现实主义创作者们正是在具体的创作中，开始完成对上述重大问题的实际思考和实践上的转变。在西方舞蹈文化的影响下，在那些广泛借用西方现代舞的表现手法而进行的创作中，新现实主义者们看到了自己真正的同盟军。那些在现代舞的名义下进行的舞蹈创作试验，从实质上说，并不是真正意义上的现代主义艺术试验，而是从更广泛的题材中，以更加自由的方式（如更灵活多变的舞蹈时空结构），完成着上述的，在当代中国舞蹈文化中具有十分重大意义的转变。

这一转变，在20世纪80-90年代并未完成。

三、舞蹈主体意识的觉醒

1979年5月7日，《人民日报》发表周扬的文章《三次伟大的思想解放运动——在中国社会科学院召开的纪念五四运动六十周年学术讨论会上的报告》，称当时正在进行的关于解放思想的大讨论是继

五四运动、延安整风运动之后的第三次伟大的思想解放运动。

新时期舞蹈艺术的发展有个显而易见的事实，即在对舞蹈本质和功能的认识上，人们逐渐摒弃了极"左"的条条框框，否定了图解式、传声筒式的艺术方法。大家都在努力寻觅舞蹈艺术的独立价值，其中多数人把抒情性规定为舞蹈的本质特征。作为对机械反映论的反驳，艺术的情感特性在各门类艺术中都得到高度重视，舞蹈界在这一点上与时代保持着大体上的同步。

"文革"结束之后，舞蹈的抒情本质得到新中国成立以来最充分的肯定，关于舞蹈抒情性、表现性的议论文章空前多起来，在创作上则呈现出从注重外在的事件到注重特定情感、情调，从寻找生活的外部动作的可舞性到挖掘人物内心情感的可舞性，从着重于在戏剧的典型冲突中表现情感到淡化情节，以情为结构的支点，用情感的冲突和流动组织舞蹈、舞剧的局面，明确显示了抒情性日重的发展势头。

值得提出的是，人们对抒情性的肯定其实包含着两个并不相同的意见：一种意见认为，高度肯定抒情本质，主要意味着彻底摆脱舞蹈之外的附加任务，使舞蹈更加"舞蹈化"，使其在本体意义上，更彻底地用"舞蹈语言"完成抒情（无论是单一的还是较为丰富的）任务。例如，在第二届全国舞蹈比赛中受到交口称赞的《小溪、江河、大海》的编导，在构思之初，就明确了不给舞蹈附加任何东西，"让舞蹈自身说话"的创作原则。在20世纪80年代中期的《舞蹈》和《舞蹈信息报》上，有的文章开始强调的"舞蹈的本体论"研究，正是在这样的意向中展开论题的。

有人指出，"现在是舞蹈的自我时代"，"那种模拟生活、用舞蹈叙说故事的时代已经过去了"。更激烈的看法认为，舞蹈从本质上就是纯表现的艺术，而不应提出什么"表现与再现相结合"。

另一种意见则认为，高度肯定抒情本质，不仅是承认舞蹈善于抒情，而且更要承认并注意它有自己特殊的表现领域，那么应该是只为舞蹈的艺术形式而存在的"内容"，是其它艺术难于涉足的、多变而潜在的、难于言传的世界。《舞蹈信息报》上的一篇舞蹈评论，曾经以"舞，不可翻译的世界"为题，称赞《踏着硝烟的男儿女儿》。仔细琢磨，这个作品恰恰是在传统的叙事结构中，在模仿与象征的巧妙对比中打动观众之心的。因此，持这种意见的人认为，舞蹈不能仅仅满足于一般的抒情，而应抒发只有舞蹈才能抒发的情。简单模仿当不足取，只要尽职可行，无论何种手段都可以用。有的青年编导已经开始酝酿再度采用诗、歌、舞三位一体的方式完成抒情任务。广为人知的外国舞剧《奥涅金》、《曼侬》，成功的国内新作《鸣凤之死》等，都在实践中肯定着上述看法。

当然没必要把以上两种意见放在截然对立的位置上，应改变旧的"不同即对立"的思维模式。但看出二者间的内在差别，就会使我们在今后观察艺术理论和实

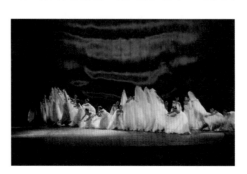

《小溪、江河、大海》充分表达舞蹈主体意识

践时，站在一个比较有利的制高点上。当代舞蹈艺术研究，是紧密结合实践产生的，也像其他艺术领域一样，充满了思想观念的解放过程，其意义也是很重大的。关于两种倾向的抒情观的大讨论，就其本质而言，是20世纪中国舞蹈大变革在理性思考层面的反映。

关于语言模式的探讨和研究，也是20世纪80-90年代比较重大的理论命题，同样是舞蹈观念讨论中的一个核心问题。

在完成上述被高度肯定了的抒情任务时，舞蹈语言发生着从模拟到象征、从规整和风格化到多种风格元素组合以至重新建构的转变。

从模拟到象征，是指舞蹈语言从较多地趋向于生活中的实际功能性动作，在生活事件进程的搬演中显现人的思想感情，转变到主要用人体的舞动象征性地、比拟式地表现出特定情景下的人之思想感情。例如在苏时进最初的成功之作《再见吧，妈妈》中，战士的激情和报效母亲、祖国的决心在射击、负伤、寻母、耳语、娇憨式的拥抱与决绝的军礼等动作中充分显示，其语言方式主要是模拟基础上的夸张与修饰化。但在《黄河魂》中，舞动着的人体则是多重性的象征体，水、浪、船、船夫之精神等多重形象在音乐的有效配合下，形成总体——中华民族不屈精神的象征。所谓从规整规范到多元组合重新建构，是指在新时期的舞蹈创作中，相当多的舞蹈编导都经历着一个重新审视和组合运用历史遗留下来的舞蹈风格样式的过程。为了完成新的历史时期赋予舞蹈的总的抒情任务（它往往与塑造特定的人物形象相结合），特别是这个任务摆在了一批青年编导面前时，突破某一种舞蹈素材的

程式化、风格性的束缚，用几种和多种风格化的动作相互糅合去抒情、去塑造形象，就成为一种必然。早在1979年，创造了《刑场上的婚礼》的蒋华轩就提出，"我们习惯于以一种舞蹈形式为主去塑造人物"，而在表现现实题材、表现人的精神境界成为最重要的任务时，"原封不动

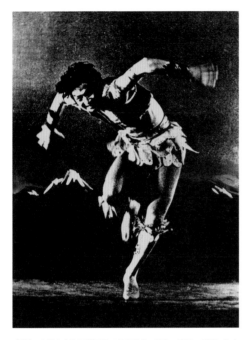

《鹰》内蒙古自治区歌舞团1980年首演　创作、表演：巴图　沈今声摄

地照搬旧程式，那肯定是行不通的"，要敢于杂取博收，"丧失的只是某种动作原有的风格，而产生的是新风格和新形式"。说这番话并实践之，无论在当时还是在今天，都很需要勇气。当然，新风格新形式的产生，似乎在新时期舞蹈艺术创作中至今还是一个有待实践的愿望。但是在具体的创作中，与那些风格单一完整的作品（如《金山战鼓》、《水》）同时出现的，是一些在形式风格上以变求新，在变化和动作之重新组合中去充分抒情表意的作品。《在希望的田野上》与第二届全国舞蹈比赛中的《猎中情》所面临的任务是不同的，《割不断的琴弦》与《鸣凤之

死》中的人物情感在基调、性格类型上是相异的，但它们在突破某一种风格化动作规整性而寻求新的表现形式与内容的统一上，勇气是一致的，在创作思路上显示了某种一致。《采桑晚归》与《鸬鹚号子》中的江南特色，《版纳三色》、《大地·母亲》中的边疆情怀，《雀之灵》、《海歌》中的神灵魂魄，几乎都是对某一种舞蹈风格韵律进行了有创见的重新组合后，创造了原有动作风格所不能展现的境界。这些作品在舞蹈语言的应用方法上同样显示出了某种一致。综合起来看上述作品的语言运用原则，将它与"文革"以前占主导地位的舞蹈语言运用方法相比，新时期创作方面的重要转变就清晰可见了。

"身体文化"观念的出现和确立，也是20世纪80年代一个比较重大的理论表述。

如果说上述转变主要体现在新时期舞蹈艺术与"文革"前舞蹈艺术现象的总体比较中（当然这是相对而言，如语言的创新问题早就有人提出过），那么，近十年中还有另一个重要的转变：从寻找单纯的舞蹈艺术特性，到开始发掘和研究舞蹈的文化特性；从挖掘舞蹈与其它艺术门类的细微区别，到挖掘作为子系统的舞蹈文化（身体文化）与大系统的艺术文化，更大系统的人类文化的相互关系。我们还清楚地记得1980年开始并且延续至今的舞蹈艺术特征大讨论，涉及了舞蹈的"可视性"、"文学性"、"表现性"，动作形象的"造型性"，动作语言的"节奏性"、"模糊性"、"宽泛性"，以及舞蹈意境、舞蹈结构等问题。这些讨论，不论观点如何，总体上都是从本门艺术的一般规律角度立论的。1985年以后，全国兴起文艺学方法论的研讨热潮，苏珊·朗格

等西方哲学家对舞蹈的看法被引进中国舞蹈界；李泽厚的"心理积淀说"引起了舞蹈实践家与理论家们的共同兴趣；人类学、民俗学从对于人类文化的特殊观照角度，启发着舞蹈艺术研究者。于是，文化—心理结构和文化历史积淀成为两个重要的观念渗透进了舞论，同时成为新鲜的研究起点。舞蹈动作的"物理之力"与人类情感变化的"心理之力"的异质同构关系，动作表情与接受的心理机制及其历史文化的属性，特定文化所培养出的舞蹈功能观、风格观、价值观与当代文化的冲突，以及相互影响等等，成为今天舞蹈特征研究中的"热点"。时至今日，开始有更多的舞蹈实践家和理论家运用"身体文化"的概念，研究民间舞、古典舞、现代舞的问题，研究创作中诸如主题、语言、地域风格等问题，研究舞蹈艺术史与中国文化史、专门艺术与整体文化圈的相互关系。许多编导的兴趣已经从单纯的舞蹈圈子扩大到文化艺术大背景中，从单一的人体动作扩大到动作与自然的关系上，他们往往首先着眼于特定文化背景下的人的内心，而不是首先着眼于外部的风格性动作和技术。舞蹈文化的意识正在苏醒，它体现为老、中、青编导向其它文化领域学习的热情，体现为在各种艺术的横向比较中寻觅舞蹈的规律，体现在《黄河魂》、《大地·母亲》、《播下希望》、《踏着硝烟的男儿女儿》等作品对民族魂、民族情、民族气质、民族性格等文化心理的深层开掘上。我们确实感受到了这样一种要求：把舞蹈艺术置于整个当代中国文化发展的大背景之下，敦促舞蹈编导与理论工作者时刻保持对文化心理发展趋势的敏感，在对历史与自身的反思中达到与时代

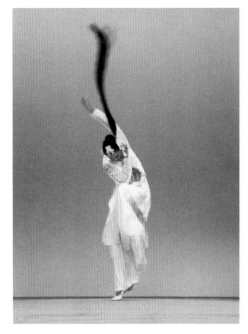

《向天堂的蝴蝶》 总政歌舞团1993年首演 编导：黄蕾 袁学军摄

同步并发挥舞蹈的独立作用。人们越来越清楚地看到，舞蹈艺术不应该也不可能在远离了文化心理发展的历史轨道之后，在某种封闭的象牙塔中维持自己的"特殊"地位。正是这种要求，体现了把握舞蹈深层特质的愿望，展示了舞蹈界对深层特征学说进行突破的决心。

以上所论述的交错、叠映式出现的舞蹈艺术理性观念的大讨论，都是人们总体认识上的变化，对抒情本质的高度肯定和对舞蹈文化特质的初步探索，是属于舞蹈艺术观念范畴内的变化。它在一定程度上影响了舞蹈作品的具体创作，而对语言模式的突破则成为观念转变的一种可见可感的体现。因此，我们是否可以这样提出看法：在新时期舞蹈艺术活动中，当代中国的舞蹈家们在观念范畴内的讨论、争鸣和如上转变，其实质，是他们自觉意志的不断觉醒，是他们作为艺术创作活动主体的不断觉醒，是他们不断努力挖掘舞蹈艺术的独特价值，使舞蹈从简单的宣传工具、茶余饭后的余兴消遣和一般的广场

艺术走向真正与当代人心路历程相互沟通的艺术，成为一门既能给人审美上的愉悦快感，又能给人以思想上的启迪的艺术，一门能真正体现出当代舞蹈家对生活的切实感受和思考的剧场艺术。在具体的创作中，上述的崛起、探索、思考和观念变化，最终地、很自然地要落实到对构成舞蹈形象之动作的选择上，因此，对语言模式的突破就会自然地发生。艺术主体的崛起——在作品中表现主体的感受与思考——为新的形象选择新的语言，这是一个合乎逻辑、符合新时期艺术实际的历程。从理论上说，舞蹈艺术作品包含了创作者对生活的体验和认识，作品中的形象是那体验与认识的结晶，而舞蹈动作则是传达体验与认识的物质媒介。我们认为，新时期舞蹈艺术活动的重要转变，正是在创作者进一步认识舞蹈本质和大胆地、创新性地运用舞台媒介传情这样两个方面展开的。前面已描述过的语言模式的突破，正体现了艺术家们对已有的传情方式的不满足。当然，我们必须尊重艺术史的结论：创作方法本身没有高低贵贱之分，现

实主义和浪漫主义，再现的和表现的方法下均出现过经典艺术品。就完成舞蹈崇高的抒情任务而言，新中国舞蹈艺术史也证明，以舞蹈的风格化动作取胜，或以符合人物的动作形象取胜，甚至以模仿性的细节取胜的舞蹈作品，都不乏其例。然而，我们也应该承认，在完成抒情任务时，新时期以前的作品大多是在比较单纯的风格化动作中进行，风格的纯正与否、能否得到那一特定民族的承认至关重要。成功地完成了抒情任务的作品，往往就是传统的风格模式得到充分利用并成为感动人的重要因素的作品，是艺术家对遗产潜心研究、高度尊重而后进行的创造。仔细观察新时期的舞蹈创作，用上述方法完成抒情任务的作品仍然存在。另外，在传统的叙事性结构、规定情节和典型细节中完成抒情任务的作品也仍然存在。但是，在对一种风格的素材大胆取舍、变形、夸张的基础上，甚至在综合数种风格的素材的基础上抒情表意的作品也出现了，比例甚至一天天大起来，有的也具备了一定的感染力。运用心理结构、意识流、心理流等各

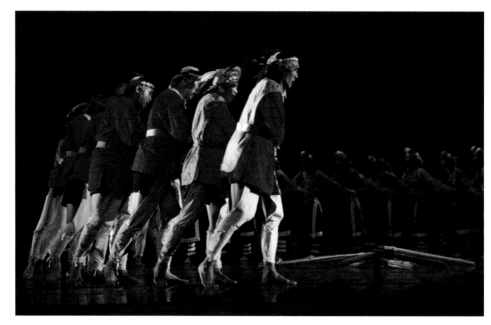

《踏着先人的足迹前进》 台湾原舞者艺术团创作演出 叶进摄

种非叙事性结构的作品的出现，使构成舞蹈形象的具象性动作语言受到了抽象性、象征性动作语言的有力冲击。不知道读者是否像我们一样意识到，上述情况表明当代舞蹈家们在新时期艺术活动中有一个中心的转移，一个创作倾向的转变，即：从用舞蹈简单地反映生活，到强调舞蹈的特定抒情本质；从通过外在事件抒情，到注重直接表现情感变化；从寻找外部动作的"可舞性"，到开掘人物心理变化的"可舞性"。这样的转移和转变，以选择动作这一物质媒介为突破口，连锁性地引出了一系列的转变：在完成抒情任务时，从看重动作韵律风格纯正与否，到注意发掘情感内容与动作的深刻关系；从依仗舞蹈的传统素材，到寻找动作语言变通、综合并重建的可能性；从一味看重舞蹈的形式特点，到注重人类文化心理与舞蹈的特殊固化形态的内在结合，倚重舞蹈家们对当代文化的敏感，看重他们捕捉、重塑舞蹈形象的能力。

四、舞蹈美学思想的热议

从1980年起，随着创作思想的活跃，随着创作中问题的出现，中国舞蹈领域的美学思想也分外地活跃起来，舞蹈艺术的美学特征问题，舞蹈创作中情感与理性之间的关系问题，舞蹈艺术的意境问题，在一些热爱舞蹈理论的人们之间展开了热烈的讨论。从20世纪50年代起就在舞蹈界起到积极作用的杂志《舞蹈》，新创刊的《舞蹈艺术》（舞蹈研究所主办）、《舞蹈论丛》（中国舞协主办），纷纷发表有关文章，在相当一段时期内形成了"舞蹈美学热"，中国当代舞蹈理论的理性思维能力空前高涨。

1981年1月31日，在中国舞协和中华全国美学学会指导下，舞蹈美学研究组在北京大学成立。参加成立大会的舞蹈美学研究组成员一百余人，来自中国舞协、舞蹈学院、文研院舞研所、部队艺术学院舞蹈系、中央和驻京部队一些歌舞团体，其中包括了舞蹈理论研究者、编导、教员和演员。中华全国美学学会副会长李泽厚、秘书长齐一、常务理事马奇等同志应邀出席大会。吴晓邦、陈锦清、贾作光同志出席会议。吴晓邦和李泽厚在开幕式上发表了重要讲话。会后，吴晓邦在刚刚创刊不久的《舞蹈论丛》上发表了《舞蹈美和舞蹈思想》，成为舞蹈美学的重要文献。从历史的角度看，20世纪80年代成立的这个舞蹈美学研究组，标志着整个中国舞蹈美学研究的起步。

20世纪80年代，中国多名美学家和舞蹈学者参与了这场美学探讨之旅。讨论主要集中在以下问题，并集中收获了当代舞蹈美学的思想果实——

首先要回答：什么是舞蹈美学？一般认为：舞蹈美学应当是一门研究舞蹈美的普遍规律的科学，是美学（或者说"艺术哲学"）的一个分支。[29]舞蹈美学是从美学的高度研究舞蹈艺术的美学特征，研究舞蹈激起观众美感的特有手段和规律的学科。[30]

关于舞蹈美学的研究对象和范围，人们提出：舞蹈美学的研究对象就是舞蹈艺术，但它不是一般地从舞蹈学的角度来研究，而是从美学角度来研究。具体来说，舞蹈美学主要是研究舞蹈美的本质、舞蹈美的特征、舞蹈美的形态、舞蹈美的功能、舞蹈美的规律，并在此基础上进一步研究如何创造舞蹈美以及如何鉴赏舞蹈美、如何评价舞蹈艺术审美活动的一

《召树屯与楠木诺娜》 云南西双版纳傣族自治州歌舞团1979年首演 珠兰芳、刀学明、查宗芳编导

门学科。[31]或者说，从哲学角度研究什么是舞蹈的本质；从审美心理学角度研究社会的人进行舞蹈审美的心理特征；从艺术社会学角度考察舞蹈作为人类精神文明的一部分，作为审美意识的一种表现形式的起源、趣味和风格的演变，这种演变与社会、民族、时代的关系以及舞蹈的社会功能等等。[32]

舞蹈的美及其创作与鉴赏问题，是舞蹈美学讨论中绕不过去的"门槛"。吴晓邦在论述舞蹈美时，常常透露出他一生经历的深刻影响。因此，吴晓邦最看重的舞蹈之美，也一定与人生的酸甜苦辣紧密地结合在一起，与人生的理想结合在一起，与人生的追求和希望完全地融合在

[29]参见朱立人《舞蹈的若干美学特征》，见《舞蹈论丛》1981年第2辑，第28页。
[30]参见王世德《论舞蹈的美学特征》，见《舞蹈论丛》1982年第1辑，第48页。
[31]华方《舞蹈美学思考提纲》，见《舞蹈艺术》第6辑，文化艺术出版社1984年版，第1页。
[32]朱立人《舞蹈美学二题》，见《舞蹈论丛》1984年第1辑，第24页。

一起。这一点，让我们联想到了他"为人生而舞"的宏大愿望。由此，吴晓邦说："舞蹈家用他的手、眼、腰腿的表情和动作，无非为了表现这种'美'。这种美决不是为美而美或装腔作势，……它为了人生的喜欢、苦难和幸福，而表现出来的'美'，因而'美'又是一种美和丑的一场争论和一个比赛，它取决于我们舞蹈思想的发挥，因而它是唯物的。"[33]

说到舞蹈艺术之美，当然会涉及内容与形式，艺术的内容需要美，艺术的形式也需要美，两者需要完美地结合，形成艺术所特有的美，这就是艺术形象的美，艺术意境的美。[34]舞蹈艺术以人体之舞为媒介，所以，对于动作的美学研究一直是学者们注意的焦点。王元麟认为："通常有一种看法，以为舞蹈动作只是舞蹈的形式，其实动作本身正是它美学内容之所在。作为一个有戏剧内容的舞蹈，其动作表现当然是一定文学戏剧内容的形式。但是它的动作本身就具有一种独立于文学之外的对生活的反映关系。它本身就体现着一种生活内容，只不过这内容是以审美的形态出现。"[35]与此看法有所不同的是叶宁："作为意识形态之一的舞蹈，主要通过舞蹈的动作、风格、韵律、色彩等形式因素，作为表现生活、传达思想感情的媒介，才能给人以特殊的感人力量"，强调了形式服从于内容的现代艺术美。

关于舞蹈的美学特征，学者认为：

舞蹈艺术是一种物态化的审美意识。它以人体的姿态、造型（第一层次）为手段，在舞蹈动作的各种矛盾运动（第二层次）中，通过有意味的形式创造意境、抒发感情。在舞蹈的外部形式中，历史地沉积了不同时代、不同社会的人们对主客观世界的改造，在这里，社会生活的内容失去了本来面貌，而与人体运动的抽象形式统一在一起。因此它既是人类一代代社会实践活动的抽象与升华，又是人类审美感受与理想的物化和具象。有意味的形式在其历史形成中具备了广泛多义的特点。美既可用以表现今人具体的情感，又能以其形式本身悦人。可否说，这是舞蹈艺术审美特征的第三个层次。三个层次有机统一在每一个具体作品中，互相依存，缺一不可，因而构成了舞蹈艺术的具体面貌，并从根本上界定和划分了舞蹈与其它艺术的区别。[36]

在探讨舞蹈的美学特征时，许多人是在西方古典美学的理论框架之下，借鉴西方美学理论观点进行对舞蹈艺术的"移植"性探索。但是，也有的文章尝试着从中国古典文论等理论遗产中寻找中国舞蹈美学前行之路。如肖木在1981年第3辑《舞蹈论丛》上发表的《中国古代舞蹈美学资料选注》，就对《乐记·乐本篇》、《荀子·乐论》等经典名篇中的有关论断做了注解。著名古代舞蹈史学家彭松先生则发表了《傅毅〈舞赋〉的美学思想》一文，从美学的角度分析了《舞赋》所包含的辩证思想。

舞蹈艺术的一个特点是编导的"一

度创作"之后，还需要表演者的"二度创作"，即需要舞台上的再创作，才能被观众所欣赏。为此，舞蹈的表演美学在这一时期也得到了关注。贾作光在1981年第二期《舞蹈论丛》上发表了《舞蹈审美十字解初探》，论述了"稳、准、敏、洁、轻、柔、健、韵、美、情"十个舞蹈表演艺术中极其重要的审美标准。徐尔充在《舞蹈艺术》丛刊第6辑发表了《舞蹈表演的美学问题琐记》，从演员的价值、表现与再现、人体美、表演中的"无形与有形"等角度论述了舞蹈表演的特别之美。

第六节
群星璀璨

一、个人舞蹈晚会的鼎盛时代

20世纪80年代，是个人独舞晚会高度活跃的年代。许多老一辈舞蹈家，"文革"之前达到了相当的艺术高度，也受到人民大众的喜爱和赞美。"文革"之中舞台实践机会被彻底剥夺，他们心中渴望着重返舞台。"文革"之后，他们这批人大都年近四十，当重新获得表演权利之后，个个极其珍惜。20世纪80年代后期，新一代舞者成长起来，在改革开放的腾飞态势鼓舞之下，在艺术创作自由的时代氛围里，在个性张扬的思潮力量推动中，老舞蹈家纷纷举办自己的个人专场晚会。于是，中国当代舞蹈发展史上前所未有的壮观景象为那一时代涂抹了浓墨重彩。

最先举行的是陈爱莲独舞晚会。这是

[33]吴晓邦《舞蹈美和舞蹈思想》，见《舞蹈论丛》1981年第2辑，第15页。
[34]胡经之《艺术的美》，见《舞蹈论丛》1982年第1辑，第56页。
[35]王元麟《论舞蹈与生活的美学反映关系》，见《美学》第2期。

[36]冯双白《略论舞蹈艺术的审美特征》，见《舞蹈艺术》第6辑，文化艺术出版社1986年版，第28页。

中华人民共和国成立以来首次举办的个人舞蹈晚会。1980年11月10日在北京拉开大幕，年已40岁的陈爱莲集20多年的舞蹈经验在晚会中表演了《春江花月夜》、《蛇舞》、《流浪者之歌》、《拍球舞》、《梦归》、《霓裳羽衣舞》、《天鹅之死》、舞剧《文成公主》中的双人舞等10个作品，集中展示了她以中国古典舞为主的多种舞蹈艺术成就。在人们的心目中，陈爱莲是中国古典舞的杰出代表性人物，但她在晚会里展示了自己对多样舞蹈风格的掌控能力。1984年，"陈爱莲舞蹈组"应邀赴香港演出两场。由领队何其融，组员陈爱莲、蒋维豪、叶健平组成的这支表演"小组"，在香港演出了《春江花月夜》、《霸王别姬》、《鱼美人》等经典作品，受到港媒的好评。1987年7月，"陈爱莲舞蹈晚会"再次在北京民族文化宫礼堂演出。陈爱莲表演了《钟声》、《拾玉镯》、《夜西厢》、《黄昏》等作品，再次在整场晚会中推出了不同风格的舞蹈作品，可谓宝刀不老，艺术功力独到。晚会的突出亮点，是她与华超合演的舞剧《繁漪》片段，陈爱莲在人物塑造上的突出成就，在此时确立了一种高度成熟的舞蹈表演艺术。

如果说陈爱莲的独舞晚会是一位舞蹈家全面舞蹈技艺的展示，那么，1981年，资华筠、王堃、姚珠珠三人舞蹈晚会在当时则具有编创、表演、组织方面突出的开拓意义。该晚会3月先后在京津两地举行。资华筠表演了《飞天》、《思乡曲》、《丹凤朝阳》、《醉塑》等；王堃表演了《鸿雁》、《二妞和铁旦》、《流浪者之歌》等；姚珠珠表演了《草原夜曲》、《醉塑》、《飞天》等。1984年，

资华筠、姚珠珠、王堃三人舞蹈晚会在上海、广东等地巡演，影响巨大。这台晚会首先是表演艺术家的盛会，三个人各有"拿手好戏"：资华筠的绝招是《飞天》，作为戴爱莲先生最杰出代表作的"原版"演员，资华筠已经演出过数百场，有人这样描述："这个作品已成为她表现舞台艺术修养及舞台气质最理想的代表作。《飞天》中香音神的恬静和圣洁是通过凌空飞舞的彩绸来体现的。因而，舞绸的技巧在这个作品中是至关重要的。资华筠驾驭双绸的功夫已使观众忘记或不知舞绸之难，更不存在对她舞绸技术的担心。那长长的彩绸就像她双臂的延伸，又

陈爱莲表演《春江花月夜》

像她心曲的吐露，使人感到她简直是在随心所欲地乘风飞翔。"看过她表演《飞天》已不下十次的评论家认为，归纳她这个作品给人的感受，可用"净"、"静"二字概括。"净"，是指她"在此舞中塑造了一个纯洁、高雅，摆脱了世俗之念的少女形象"；"静"，则指的是"她在舞

台上的气质，在动的艺术中给人以静的感觉，这与她既有舞蹈专业修养，又有一定的音乐、文学修养有着密切的关系。她在《思乡曲》中的风度、在《丹凤朝阳》中的秀丽、在《醉塑》中的形象都告诉观众：她在整个晚会中的表现，是三十年舞蹈艺术实践的总结，但不是舞台生命的结束"[37]。晚会中王堃的拿手好戏是独舞《鸿雁》，他将身体技巧的成熟运用与对于角色深入的情感理解化为一个整体，如同阅读一首好诗，意境非凡。姚珠珠则被认为进入了个人舞蹈的"黄金时代"，多种舞蹈风格展示了那一时代优秀舞蹈家的深厚功底。这个晚会在全国率先执行了"三总"制度——总导演赵宛华、总美术设计夏亚一、总排练者张宜秋。特别是实行总排练者制度，充分发挥了张宜秋的舞蹈优势，符合舞台艺术的创造性规律，非常值得后来者借鉴。该晚会被评价为改革演出形式的一次创举，一件大好事。

1982年，赵青舞蹈作品晚会于10月底在北京举行。共表演了《霸王别姬》、《节日》、《海之诗》、《刑场婚礼》、《印染工人》、《梁祝》等舞蹈。同年，孙玳璋舞剧舞蹈晚会于春节后在京举办。上演了孙玳璋的代表作《盗仙草》及《祝福》、新作《霸王别姬》等。赵青和孙玳璋，都是中国古典舞领域中的佼佼者，她们在表演艺术上都达到了非同一般的境界。赵青舞蹈作品晚会一大特点是晚会节目充分显示了她在舞蹈艺术创作和表演两个领域里的杰出才华。其作品创作善于捕

[37]禾籽《一曲春歌叩心扉——资华筠、王堃、姚珠珠舞蹈专场观后》，见《舞蹈》1981年第3期，第24页。

捉人物形象，善于用细节刻画人物的个性，并且把戏剧性和舞蹈本质较好地结合起来。晚会涉猎的题材、体裁也很广，从大气悲歌的虞姬到革命烈士刑场上的婚礼，从古典传说的梁山伯与祝英台到当代的印染工人，让观众领略了舞蹈艺术无所不到的触角。孙玳璋则在自己的晚会中向观众，特别是热爱古典舞的朋友们，展示了地地道道的古典意蕴。她1950年考入北京人民艺术剧院舞剧队，曾受业于昆曲名家马祥麟、韩世昌等，传统舞蹈根基深厚。1953年在《荷花舞》中饰演白荷花，以端庄美丽的形象和流畅舒展的表演一举惊人。1954年后，在中央实验歌剧院创作的第一部小型民族舞剧《盗仙草》中曾经塑造了白娘子的舞剧形象，随后一发而不可收，连续在《宝莲灯》、《小刀会》、《五朵红云》等舞剧中担任主要角色，成绩骄人。

中国是民族民间舞的宝库之国，资源丰厚之国，这些也成为个人独舞晚会的丰富文化资源。1981年，"崔美善独舞晚会"在北京举行。晚会中朝鲜族著名舞蹈家崔美善表演了不同民族、不同时代的舞蹈形象，同时体现出她的典雅、端庄、精美的舞蹈风格。著名朝鲜族编导李仁顺担任这台晚会的主要编导创作工作，并上演了她们的代表作《长鼓舞》、朝鲜族舞蹈《挚爱》等；其他民族之舞也是崔美善的所爱——傣族舞蹈《白孔雀》，以及表现中国北魏时代彩塑佛像的《东方的微笑》等。崔美善像陈爱莲一样，也采取多种舞蹈的策略结构晚会，她表演了日本古典舞蹈《樱花》、非洲埃及舞蹈《尼罗河畔的姑娘》等等。

1982年，著名傣族舞蹈家刀美兰独

舞晚会于10月在北京举行。这台晚会成为傣族舞蹈史上的重要里程碑，傣族地区不同地域的风格竞相登场：水傣的《春到版纳》、旱傣的《捕鱼》、花腰傣的《新米歌》等，不同风格的傣族舞让人大开眼界！刀美兰还充分发挥了她艺术表现力强，艺术形象塑造能力超群的优势，表演了塑造古代傣族妇女形象的《蜡条舞》和古代男性形象的《勇士之舞》。当然，《水》和《金色的孔雀》作为刀美兰的代表之作，也成为晚会的"压轴"大戏，受到观众的热烈赞赏。大家一致公认，刀美兰跳舞很美，很美，时任中国舞协主席的吴晓邦先生观后挥笔赋诗。诗中写道："这哪里是人在跳舞，分明是舞神从天上降临。"

与刀美兰遥相呼应，就在云南本地，周培武、杨桂珍、马超烈1983年在昆明举办了自编自演为主的独舞、双人舞专题晚会，受到好评。周培武说："回想起来，不知被什么迷着了。那时已经46岁了，已经过了演员的黄金时代，晚会里我还跳了七个舞。有自己编的傣族独舞《啊！版纳》，就是《版纳三色》的前身。一个彝族双人舞《阿诗玛》，是为天津舞蹈家王堃编的，用的是电影《阿诗玛》的音乐剪辑而成，共17分钟，里面技巧还很多……

资华筠表演《白孔雀》

崔美善表演《长鼓舞》

还有杨桂珍创作的白族双人舞《农家乐》。马超烈跳了他自己编的傣族舞《戏鼓》、《鱼舞》，杨桂珍跳了她编的哈尼族舞《银铃》。"[38]这场舞蹈专题晚会，与刀美兰晚会遥相呼应，把云南舞蹈事业推向了一个高潮。

1983年，新疆维吾尔自治区出现了三场独舞晚会，让新疆舞蹈一下子涌现了激动人心的繁荣局面。举办独舞晚会的有：著名舞蹈家玛力娅姆·纳塞尔、海力倩姆·司地克、买买提·达吾提。三个独舞晚会，三朵边域奇葩！玛力娅姆表演了维吾尔族舞蹈《伊犁赛乃姆》、《保育员》，塔吉克族舞蹈《牧羊姑娘》，塔塔尔族舞蹈《踢踏》，尼泊尔舞蹈《尼泊尔－中国》，巴基斯坦舞蹈《友谊》，上沃尔特舞蹈《欢乐》等。海力倩姆表演了维吾尔族舞蹈《林帕黛》、《节目》、《木夏姆热克》、《在祖国的花园里》，

[38]周培武《大地母亲》，云南民族出版社2008年版，第28页。

刀美兰表演傣族舞

哈萨克族舞蹈《请你喝一碗马奶酒》，土耳其舞蹈《美丽的土耳其》，塔吉克族舞蹈《婚礼前的新娘》等。达吾提表演了《喀什萨玛》、《幸福的会见》、《农民的欢乐》、《瓜田欢歌》等舞蹈。[39]

1990年12月，广州举行了陈翘舞蹈作品专题晚会及陈翘创作道路研讨。以创编黎族舞蹈为主要艺术特征的陈翘，四十年间的代表作品有：《三月三》、《草笠舞》、《胶园晨曲》、《喜送粮》、《踩波曲》、《摸螺》及由她主持编导的黎族神话舞剧《龙子情》。

芭蕾舞方面，或许由于芭蕾艺术对于年轻身体的极度苛求，举办个人舞蹈晚会者数量大大少于其他舞种。但是，仍然有难得之举让历史"眼前一亮"。1981年，石钟琴、欧阳云鹏芭蕾舞晚会在上海举办。石钟琴表演了《曲调》、《黑天鹅》、《天鹅之死》、《西班牙女郎》、

[39]参见茅慧编著《新中国舞蹈事典》，上海音乐出版社2005年版，第210页。

《祥林嫂》等。

年青一代舞者，赶上了20世纪80年代发展的好时机，他们一点也没有"浪费青春"，而是勇敢地、大踏步地走入人们视线，为新生一代"正名"——

1983年，上海歌舞团的青年编导胡嘉禄创作演出了一台以青春为主题的舞蹈晚会，共表演了8个舞蹈节目，有五人舞《理想在召唤》、集体舞《友爱》、独舞《无题》、集体舞《都市早晨》、双人舞《乡间小路》、独舞《鹰击长空》、双人舞《月光》、集体舞《书海漫游》等。其中《理想在召唤》是编导胡嘉禄对青年题材进行探索追求的初步成果。

康巴尔汗的舞姿

1988年4月3日，即将赴菲律宾举办个人舞蹈晚会的杨丽萍，在北京举行预演。杨丽萍表演了她自己创作的成名之作《雀之灵》，获得了全场的热烈喝彩！她所表演的独舞《雨丝》，再次发挥了她美妙无比的手之舞蹈，指尖流动着晶莹的雨滴，纤纤细手流淌下温润的雨丝。其他节目《版纳》、《觅》等用民族舞蹈与现代情愫相结合，暗示了她后来的艺术发展方向。杨丽萍是个独舞的高手，但是她的双人舞也有新意。《猎中情》刻画了两个青

年人在狩猎中生死相依、相亲相爱的动人情景。"杨丽萍舞蹈晚会"立意新颖，手法独特，非常富于个性，达到了惊人的剧场视觉冲击效果。"杨丽萍舞蹈晚会"距离她演出傣族舞剧《召树屯与楠木诺娜》十年。而这十年，中国已经收获了当代舞蹈的一颗巨星。1988年11月，"周洁舞蹈晚会"在上海举行。周洁，这位1961年出生在上海的美丽姑娘，在此次晚会上光彩照人地亮相，演出了她自己的代表性作品，有轻歌曼舞的《掌上舞》，有美艳凛然的《妲己与纣王》，有文武兼备、雌雄难辨的《木兰从军》，有令人荡气回肠的《十面埋伏》等。周洁1974年考入上海歌剧院舞蹈班，1978年毕业后进入该院舞剧团。1987年入上海舞剧院仲林舞剧团任主要演员。她舞蹈表现力全面，表演基本功扎实，舞台扮相靓丽，因成功主演舞剧《半屏山》、《木兰飘香》、《凤鸣岐山》而成名，所扮演的女性形象常常让人过目难忘。如舞剧《小刀会》中的周秀英，《半屏山》中的石屏姑娘，《丰碑》中的潘妹子，《凤鸣岐山》中的妲己等，都刻画得丝丝入扣，动作柔美中含着豪放，表情细腻中透着韵味，使观众赞赏有加。周洁还是一位电影、舞蹈双栖明星。她曾经在美国休斯敦创办舞蹈学校，传播中华舞蹈文化；又在休斯敦大剧院推出大型史诗舞蹈《黄河》、《梁祝》，让民族舞蹈韵律跳动在大洋彼岸。她在上海创办周洁国际艺术学校，桃李满天下。

1989年10月，由中国舞蹈家协会和南京军区政治部联合主办了陈惠芬个人舞蹈专场晚会"星星河"。这台晚会虽然不是全军舞蹈史上第一台个人专场舞蹈晚会，但自编自导自演的鲜明特点却应该列入史

杨丽萍的孔雀舞姿

册。该晚会曾经被南京市评为"七五"规划建设贡献十佳成果奖。陈惠芬1963年生于江苏无锡。1975年考入南京军区政治部前线歌舞团舞蹈学员队。1981年以优异成绩毕业之后担任舞蹈演员。1983年开始走上自编自演之路，直到成为一名国家一级编导。她的作品独舞《采蘑菇》（与王勇合作）以独特的奇思妙想，创造出一个孩子梦幻世界里人与大自然亲密无间的美好意境，获得了1986年全军舞蹈比赛创作表演一等奖等诸多奖励。她的独舞《鸭丫头》、双人舞《悍牛与牧童》等均获得全军文艺会演创作表演的最高奖项。群舞《天边的红云》（与王勇合作）获1996年全军文艺新作品评选创作一等奖，获1998年首届中国舞蹈"荷花奖"比赛作品金奖，同年，获第七届解放军文艺奖和文化部"文华新剧目奖"。大型舞蹈诗剧《妈祖》（与王勇合作）获2000年第二届中国舞蹈"荷花奖"比赛作品金奖、最佳编导奖，获2002年文化部"文华新剧目奖"。

曾经在舞剧《丝路花雨》中扮演过英娘的青年舞蹈家张丽联合著名画家赵士英，在1987年于北京联袂举办了艺术专题晚会，他们一人起舞，一人当场作画，共同探索舞画合作的新形式，在当时令人耳目一新。

1989年9月，"邓宇、陈秋萍舞蹈晚会"在福州举行。表演的节目有自编自演的现代舞《同龄人》、《苦行》、《春之声》等。学习节目有《木兰归》、《月牙五更》、《残春》等。这是福建省内的舞蹈家举办的第一个"个人"舞蹈专场演出，引起了省内不小的震动。同时，这也标志着年青一代舞蹈家在各个地方的成长和艺术上的渐至成熟。类似的演出还有1990年在沈阳举行的"晓丹、徐秋萍少儿声乐、舞蹈作品汇报演出"。徐秋萍在晚会上表演了《小球迷》、《我和风筝》、《跳马城》、《小马奔腾》、《迎春花》、《春宵乐》、《北国娃》、《七彩光》、《红旗下的孩子》、《笼中鸟》等新作。

20世纪80-90年代，中国少儿舞蹈获得了长足的进步，一批少儿舞蹈教师也在创作中成长和成熟起来，同时，他们也采用个人作品专场晚会的方式表达自己的艺术主张。其中就有1992年"六一"期间在成都举行的罗彩文儿童舞蹈作品专场晚会。专场演出中的《种太阳》、《泥娃娃》、《我们都爱大熊猫》、《爱》、

《天边的红云》南京军区前线歌舞团演出 叶进摄

《小小粉刷匠》、《玩具表店》等作品，富于儿童情趣，地方特色浓郁。1996年1月8日在南京举行的南京师范大学副教授杨毓慈舞蹈作品晚会，演出了她的代表作《荷花童子》、《我爱跳芭蕾》、《金色的小孔雀》、《花之圆舞曲》、《一个动人的故事》、《欢乐颂》、《秋天的旋律》、《秋日的私语》、《少年军校》、《森林列车波尔卡》、《嘿!卡罗》等15个作品，浓缩了杨毓慈从事舞蹈教学四十余年的创作精华，并对江苏省儿童舞蹈的发展繁荣作出了重要贡献。

由于篇幅所限，我们无法在此一一细说那一时期所有的个人舞蹈晚会及其艺术成就。然而，仅仅上述史实，已经构成了一个时代的史诗。

二、群众舞蹈活动的蓬勃发展

20世纪80年代，是群众舞蹈蓬勃发展的年代。

"群众舞蹈"的概念由来已久。早在1949年12月，新中国刚刚成立不久之后，新的政府机构就已经用"群众文化工作"的概念来动员群众了。当时的文化部和教育部发出《关于开展年节、春节群众宣传工作和文艺工作的指示》——"新秧歌是一种最普遍、最群众性的艺术形式，同时应广泛采用当地人民熟悉的原有的各种艺术形式，并加以改造。对于各种旧艺人和旧的艺术组织，也应鼓励他们用所固有的各种艺术形式来宣传新内容，积极参加年节和春节活动。"大约从1950年开始，中央政府将原有的中华民国"民众教育馆"改造为"人民文化馆"，在全国范围内开

展群众文化活动。1953年12月，文化部发布了《关于整顿和加强文化馆、站工作的指示》，要求明确"文化馆"的性质是"政府为开展群众文化工作，活跃群众文化生活"而设立的事业机构，其工作任务之一就是组织和辅导群众业余艺术活动。由此，"文化馆"成为中国当代舞蹈发展历史上一个起到了重要作用的事业组织机构。其工作目标就是完成"群众舞蹈"等业余文艺工作的辅导、组织任务。

"文革"期间，各地群众文化馆、群众艺术馆被撤销，组织被破坏，业务干部受到了冲击甚至人身攻击，群众文化工作陷入瘫痪。"文革"之后，各地群众文化机构逐步恢复，并在20世纪80年代进入了迅猛发展的历史阶段。据有关资料统计：1976年至1986年，全国群众艺术馆由80个发展到337个。文化馆由2609个发展到2988个。文化站由2886个发展到5300个。全国的工人文化宫、俱乐部，1980年28000个，1986年发展到59000个。全国县以上的青年文化宫和青年俱乐部，1978年只剩下13个，1985年发展到350个。据1988年2月23日《人民日报》报导：当时全国已有各种少年宫、少年活动中心、少年儿童活动站、少年之家等8000多个！文化部于1979年初恢复"群文局"机构设置，1986年又将群文局、民文司、少儿司合并为社会文化艺术事业管理局。至此，1983年8月中共中央34号文件提出建设市、区、基层三级群众文化网的目标，在全国大部分地区已基本实现。[40]

从1980年至1986年，在文化部社会文

20世纪50年代舞运工作之一：开办北京市体育教员舞蹈学习会传授集体舞

化艺术事业管理局的领导下，在全国各地相应组织机构的配合下，通过各地文化厅再部署到无数个"群众文化馆"、"群众艺术馆"，全国范围的群众舞蹈工作轰轰烈烈地开展起来。如同专业舞蹈工作的主要动员和展示方式一样，群众舞蹈工作也通过"会演"、"调演"的方式进行。例如1980年6月2日至13日，文化部在京举办1980年部分省、市、自治区农民业余艺术调演。全国13个省、市、自治区的270多名代表演出了具有强烈时代精神和浓郁民族民间风格的音乐、舞蹈、曲艺、戏剧等47个节目。这些节目绝大多数是农民自编自演的。演员来自公社社员、插队知青等。调演结束后，北京农业电影制片厂将《百叶龙》、《赶军鞋》、《接新郎》、《流水欢歌》、《草原上的小伙子》等优秀民间舞蹈拍摄成彩色影片《泥土的芳香》。又如1986年12月初，文化部和广电部在北京联合举办1986年全国民间音乐舞蹈比赛。舞蹈比赛设编导奖、表演奖、辅导奖、特别奖和丰收奖。初赛于10月在北京举行，评委会由全国36个省级群艺

馆，每馆一名舞蹈干部，共36人组成，评委们通过看录像、投票进行评选，全国36个省、市、自治区及计划单列市选送441个录像节目参加比赛，其中舞蹈节目206个。105个节目进入半决赛。而后通过半决赛确定38个节目进北京现场决赛。决赛评委会由贾作光、游惠海、许淑英、薛天、金明、王镇、蒋华轩、袁春、冯碧华、张淑芬等人组成。决赛现场评出大奖2个、一等奖5个、二等奖31个、三等奖67个（辅导奖与表演奖同步）。总计获各项奖一、二、三等的节目共105个。特别奖（古典舞体裁）5个，丰收奖96个。本届比赛的三场决赛通过中央电视台做了现场直播，这种形式尚属首次，从而引起了强烈的社会反响。这次比赛有28个少数民族参加，是继1953年、1957年两届全国民间音乐舞蹈会演后的又一次群众舞蹈盛会，规模大、数量多、质量高，"对我国民族民间舞蹈的发展起到了巨大的推动

[40]参见冯碧华编著《中国社会舞蹈发展纪实1949-1999》，2009年内部刊印，第7页。

1951年5月1日在北京劳动人民文化宫跳集体舞的壮观场面

作用"[41]。

获得1986年全国民间音乐舞蹈比赛舞蹈编导大奖的舞蹈《元宵夜》，由山西省群众艺术馆副馆长向阳编导，音乐选自山西民间乐曲《五哥放羊》。辅导者：张继钢。排练者：王秀芳。表演者：向阳、侯彩萍。作品表现了春节之夜闹花灯时，观灯玩灯者人山人海。一对年轻的恋人无意之间失散在人海之中。他们焦急地互相寻找着，一会儿认错了人，一会儿烦躁了心情。就在他们完全失望、沮丧地四处乱撞之际，却意想不到地背对背地撞在了一起！作品以山西民间舞蹈动作作为主要素材，根据人物情感和舞蹈情节的需要做了大胆的艺术处理，表演中踩脚、撞背等生活细节的捕捉和运用非常准确地揭示了人物内心世界的惊喜、嗔怪，女孩子特有的撒娇情绪，男青年憨厚而朴实的身姿表情，形成了山西特有的夸张、幽默之表演风格，在火辣的动作节奏中传达出生动的爱情之美。该作品曾经风靡一时，口碑极佳。

元宵之夜，街头上传来"正月里，正月正，正月里来好观灯……"的民间小曲声。一对青年男女欢欢喜喜地走上街头去观灯。啊，观灯的人实在太多了，二人被挤得东倒西歪，却仍旧舍不得一点点好看的灯景。这边，大概是有趣的滑稽戏吧，两个人看得哈哈大笑；那边，大概是深情似海的《西厢记》故事吧，看得二人心心相印，又不好意思起来。看着那么多的灯景，二人不知不觉走散了。等到发现之时，早已经被眼前的人山人海所吓住了：自己的心上人在哪呢？两个人拼命地挤开人群，互相寻找。有几次，他们已经是擦肩而过了，却因为人太多竟然失之交臂！急切地寻人让姑娘不由得掉下了眼泪，突然，她的背与另外一个人的背狠狠地撞了一下。她猛回头刚刚要大发雷霆，想不到那正是自己的恋人！二人欢喜得不知道怎样才好，是喜？是怨？是恨？是爱？二人终于拽紧了衣衫，拉住了双手，在欢乐的人海中，享受那美妙高潮迭起的元宵之夜。

双人舞《元宵夜》是很有民间生活气息的一个作品。编导非常聪明地选择元宵观灯作为整个表演的核心事件，使得作品一开始就被带到喜庆的热烈气氛里。因此，这是一个富于夸张色彩的、将欢乐之情抒发到极致的好作品。当然，元宵之夜的欢乐自然是众人的欢乐，那么，怎样用双人舞表现出"众人"的环境，就成为考验编导艺术创造力的关键所在。编导艺术化地处理了双人舞的表演空间，大量采用"虚拟化"的艺术原则和手段，通过两个人的虚拟表演，设计了"人群中的拥挤"、"被踩脚"、"人群中的失散"、"人群中的寻找"等一系列典型化的生活细节，十分清晰地刻画出元宵之夜万众欢腾的生动情景。应该说，只用两个演员的

生动表演交代出元宵之夜观灯者人山人海的生活环境，这给观众的欣赏留下了开阔的联想余地。

另外，元宵之夜的观灯也给这个双人舞作品的爱情染上了一层非同一般的色彩。双人舞，是一种经常被用来表现爱情的舞蹈体裁，但搞得不好双人舞也很容易坠入情感雷同、人物类型雷同的深渊。《元宵夜》将二人的爱情世界抛在欢乐的人海中，让二人相爱而丢失，为寻找而着急，为失而复得而兴奋不已。于是，在曲折的矛盾中爱的力度和深度都凸现了，深深刻印在观众的脑海中。当恋人撞背而回头喜遇的那一刻，大有"众里寻他千百度，蓦然回首，那人却在灯火阑珊处"的意味，可谓"味道好极了"！

既然是观灯，既然是民间艺术和欢乐节日，年轻男女的形象主要采用民间秧歌的动作就显得十分自然和贴切。女主角的舞蹈动作主要取自山西民间"永济对秧歌"的素材，很符合人物活泼可爱、轻灵机巧的性格特点。男主角的动作主要来自北方农村里很流行的"二人台"动作，憨厚中带有劲健之力，"二人台"的对手表演又很适合这个双人舞的艺术任务，所以既好看又很合情理。作品的结尾处，动作愈趋热烈、饱满，作品人物的秧歌表演动作和他们眼中所看到的虚拟的"元宵秧歌观灯"景象，在我们欣赏者的视线里达到了完满的统一，双重形象合二为一，爱情的欢乐与众人的欢乐合二为一，审美效果大大增强。无论从身份还是从内容上说，《元宵夜》都是群众舞蹈中的代表者。

1986年获全国民间音乐舞蹈比赛一等奖的作品《担鲜藕》，是另外一个口碑极佳的巅峰之作。应该说，各个地域文化

[41]冯碧华编著《中国社会舞蹈发展纪实1949-1999》，2009年内部刊印，第15页。

与舞蹈艺术最直接、最密切、最广泛的联系者大概就是各地方"群众艺术馆"中的舞蹈工作者了。《担鲜藕》，就是"群众艺术馆"推出的风靡全国之杰作。这个三人舞，由苏州市群众艺术馆1986年首演。编导：于丽娟、罗浩泉。音乐选自江苏民间乐曲。表演者：项卫萍、潘煜清、尹爱媛。舞蹈表现了一位农家少女担着"鲜藕"获得丰收的喜悦。作品采用拟人化手法创作鲜藕的形象，两个女演员身套筐形筒裙，表现"藕"在筐中时，表演者用矮子步舞蹈，"藕"与主人逗趣时，特别是两"藕"争相向主人献殷勤时，则突然站立起来跳个不停，造成了有趣的形象。作品的动作选用江苏民间舞素材，突出了表演时舞步的轻盈，特别是腰胯灵活扭动，带来了拟人化之"鲜藕"形象的极大特点，作品充满幽默感，不仅受到观众热评，而且在全国各地掀起了学演的高潮。作品荣获全国民间音乐舞蹈比赛一等奖。

其他获奖节目，也为群众舞蹈提供了新鲜经验。如大奖获得者《安塞腰鼓》，由陕北代表队表演。编导：陈永龙。表演者：刘延河、陈永龙、白光东、贺小平等。一经演出，即在人们脑海里形成了很好的印象，以至于被一些大型晚会、广场开幕式晚会甚至电影所采用。

1986年，经中国舞蹈家协会批准，"中国舞协群众舞蹈研究会"在北京成立。这是群众舞蹈发展历史上重要的一页。首任名誉会长由文化部社文局局长焦勇夫担任，冯碧华任会长，湖南省群艺馆的陈家烈、浙江省群艺馆的李炽强、中央歌舞团的金明任副会长。中国舞协学术研究部付中枢任秘书长。随后，在1987年，根据形势需要，冯碧华提出了"社会舞

蹈"的概念，即"社会舞蹈是指广大社会成员参与的舞蹈文化活动。它包括社会上所有社区舞蹈及含舞蹈因素在内的一切文化现象"[42]。1988年，文化部所属中国社会舞蹈研究会在昆明成立。中国舞协群众舞蹈研究会首先召开理事扩大会议。与会代表一致通过关于"中国舞协群众舞蹈研究会"更名为"中国社会舞蹈研究会"的决议，也通过了原有组织隶属关系由中国舞蹈家协会变更为文化部的决议。文化部社文局局长焦勇夫任名誉会长。顾问有游惠海（中国舞蹈家协会）、郭明达（中国艺术研究院舞蹈研究所）、范崇燕（中国妇联）、贾作光（中国舞蹈家协会）、史大里（文化部艺术局音舞处）等。1987年9月1日，北京舞蹈学院建立社会音乐舞蹈教育系筹备组（下设社会舞蹈专业）。1988年试办两期社会舞蹈师资短期班。1989年正式建立社会舞蹈教育系并向社会招生，培养社会舞蹈专业大学专科生。1994年2月24日起，中国社会舞蹈研究会成为文化部直接领导下的全国性学术性社会团体。此次改组，使中国社会舞蹈研究会由原来的二级社团提升为国家一级社团，在领导层面上也做了大调整。文化部群文司司长魏中珂等人担任名誉顾问，中国舞协副主席贾作光等担任顾问。会长：中国艺术研究院舞蹈研究所所长资华筠。常务副会长：冯碧华。副会长：冯双白（中国艺术研究院舞研所副所长）、李炽强（浙江省群艺馆研究馆员）、张平（北京舞蹈学院社教系主任）、阮兰玉（北京市群艺馆副馆长）等等。冯碧华兼任秘

[42]冯碧华编著《中国社会舞蹈发展纪实1949-1999》，2009年内部刊印，第17页。

书长。

上述组织机构的变迁轨迹，实际上从一个侧面证实了中国群众舞蹈发展的历史轨迹，而从"业余舞蹈"到"群众舞蹈"再到"社会舞蹈"概念内涵及外延的变迁历史，正是新中国群众舞蹈事业蓬勃发展的历史，更是人们精神世界追求的美丽脚步。

三、从会演、调演到舞蹈比赛的体制之变

纵观中国当代舞蹈发展史，我们注意到，六十余年来舞蹈发展走势的形成，与舞蹈作品演出的方式有很大关系。20世纪50年代到80年代末，"调演"、"会演"是最重要的舞蹈演出方式。1950年的国庆大典演出，1953年在北京举行的民间音乐舞蹈会演，促成了一个中国特有的歌舞表演方式：全国范围内以舞蹈为主题的大会演。这在中国几千年的历史上是空前的，也是从20世纪50年代开始的舞蹈文化事业走向规模化、专业化的主要方式之一。从这些演出开始，"会演"、"调演"盛行，全国会演当属于最高级别，各大行政区域的会演次之，其后是名目繁多的各种级别的会演，它们成为20世纪50年代以后中国舞蹈发展中最重要的演出组织方式，产生了极为深刻的影响。

进入20世纪80年代以后，"会演"、"调演"的方式，逐步转变为比赛机制。这是一个重大的转变，直接影响了改革开放之后整个中国当代舞蹈的历史进程。大型的舞蹈、舞剧之调演和舞剧比赛，成为80-90年代舞蹈、舞剧艺术繁荣的一个机

299

制上的原因。

仅仅以一些数字型的"硬数据"为例，就可以证实以上的历史分析。1980年8月1日—17日，文化部、中国舞协联合主办的第一届全国舞蹈比赛（独、双、三人舞）在大连举行。27个省、市、自治区和解放军等31个代表队，337人，演出14台晚会，206个节目。经过评比，有46个节目获编导奖，72位演员获表演奖，26个节目获作曲奖，25个节目获服装奖。《再见吧，妈妈》、《金山战鼓》、《小萝卜头》、《啊！明天》、《追鱼》、《水》获编导一等奖。本次比赛引发出创作浪潮，被称作"新时期舞蹈艺术"。

1980年9月20日，全国少数民族文艺会演在人民大会堂隆重开幕。韦国清、乌兰夫、赛福鼎·艾则孜、王任重、阿沛·阿旺晋美、班禅额尔德尼·确吉坚赞、李维汉、包尔汉、黄镇等出席了开幕式。杨静仁副总理代表国务院致祝辞。全国来自17个省、市、自治区及主要民族歌舞团的55个少数民族，演员1843人（其中少数民族演员1196人），用各自独特的风格演出了21台晚会，在300多个节目中有140个舞蹈。会演历时一个月。大型藏族神话舞剧《卓瓦桑姆》等获得优秀作品一等奖。本届少数民族文艺会演，开创了三十年来中国民族文艺发展的最为重要的组织机制，也成为各个地区最为重视的大型文艺会演方式，影响极其深远。

1983年9月18日—29日，全国乌兰牧骑式演出队文艺会演在北京举行。主办单位：文化部、国家民委。来自内蒙古、新疆、广西、宁夏、西藏、云南、贵州、青海、吉林、广东、四川、甘肃、湖南、湖北、辽宁等15个省、自治区的16支演出

《找情郎》 吉林省歌舞团演出 王小燕主演

队参加，演出15台晚会，233个音乐、舞蹈、曲艺节目。作品大部分以现实生活为题材，反映了中共十一届三中全会以来少数民族人民的新生活、新精神、新面貌，显示出组织形式灵活、节目短小精悍、演员一专多能等特点。会演大会向16个先进集体、60个优秀节目、2名优秀表演者发了奖。邓小平为会演题词，勉励他们："发扬乌兰牧骑作风，全心全意为人民服务。"1983年10月3日在怀仁堂举行了该次文艺会演的汇报演出。为配合这一盛大的演出活动，同年10月2日—5日，中国舞协在北京召开少数民族舞蹈座谈会。部分在京的舞蹈创作、舞蹈理论研究工作者和乌兰牧骑式演出队的部分编导、演员，就少数民族舞蹈的保护、继承、发展等问题进行了学术讨论。

全国少数民族的舞蹈比赛和会演，是我们了解20世纪80—90年代舞蹈发展轨迹的又一个好窗口。全国少数民族舞蹈的专项比赛也开始出现了。例如，第七届

"孔雀杯"全国少数民族舞蹈比赛（单、双、三）1990年在昆明举行。这次全国少数民族舞蹈比赛，名为第七届，实际因为各个艺术门类轮流"坐庄"比赛，因此它是实际上的"首届"少数民族舞蹈专题比赛。这也是全国性大型舞蹈比赛中以舞蹈艺术体裁分门别类设计奖项的大赛。独舞编导一等奖作品是《西风烈》、《弹》、《韵》。双人舞一等奖作品是《阿惹妞》、《阿月与海娃》。三人舞一等奖作品是《小伙·四弦·马缨花》。随后，该项比赛连续多年举行，有力地推动了舞蹈事业的发展。

当代舞蹈比赛的主要格局是：全国舞蹈比赛、中国舞蹈"荷花奖"评奖、全国"桃李杯"舞蹈比赛、全军舞蹈比赛、"孔雀杯"少数民族舞蹈比赛、全国芭蕾舞比赛、中央电视台CCTV舞蹈大赛、文化部"群星奖"舞蹈比赛，等等。原本非常活跃的舞蹈调演，80年代后已经越来越多地被全国性的舞蹈比赛形式取而代之。

这些比赛，利弊同在，利大于弊。例如第一届全国芭蕾舞比赛于1985年举行，主办单位是北京舞蹈学院、文化部教科司、辽宁北国音像制品出版社。参赛单位：中央芭蕾舞团、上海芭蕾舞团、辽宁芭蕾舞团、上海市舞蹈学校、北京舞蹈学

《玉魂》 辽宁省歌舞团演出 叶进摄

院及北京舞蹈学院附属中等舞蹈学校。新时期以来，中国芭蕾舞坛与蓬勃发展的时代俱进，显示出勃勃生机。1980年以后，我国的芭蕾选手开始走出国门，在国际芭蕾舞台上频频获奖。而此时，在国内筹办全国性的芭蕾比赛，已成为业界迫切所需之事。据中国芭蕾舞史研究学者邹之瑞搜集的材料显示，最开始的倡导者是北京舞蹈学院芭蕾舞系的老师们。1984年春，由汪润章、许定中、曲皓等人创意，芭蕾舞系全体教师发起，正式开始筹组全国第一届芭蕾舞比赛。由于获得辽宁北国音像制品出版社的大力支持，大赛各项筹组活动得以实质性的展开。1985年2月11日，大赛筹委会在北京召开了发布会。文化部副部长周巍峙等领导和大批记者、参赛单位代表出席。戴爱莲、陈锦清等担任大赛组委、评委领导工作。随后，大赛正式拉开了帷幕。

第一届全国芭蕾舞比赛在赛制上基本参考了国外比赛的机制。比赛分为少年组和成年组。组的比赛，基本上是按照瑞士洛桑国际少年芭蕾舞比赛的模式进行，先是上一堂基训课，通过基训课评出若干名学生进入决赛；决赛是在舞台上进行。成年组比赛分双人舞和独舞两个项目。参加双人舞比赛的演员，在第一轮中要表演两段古典传统的大型双人舞，在第二轮决赛时还要再表演一段大型古典双人舞。参加独舞比赛的男女演员，在两轮比赛中要各自表演一段独舞。

1987年10月7日至10日在昆明举办了第二届全国芭蕾舞比赛。主办单位：中国舞协芭蕾舞学会和昆明市文化局。参加预赛的选手有102人。参赛地区新增了天津、内蒙古和香港等地。组委、评委的代表性、权威性均有所增强。

邹之瑞指出大赛有两个突出特点：一是集资办法很新颖也很成功。采取取之于社会用之于社会的办法，即用发行有奖纪念券的办法来集资。5天内售出有奖纪念券10万张，集资30万，圆满成功。二是针对上届之不足，增设了创作剧目的比赛项目，使比赛更为全面，更有挑战性。创造力是最为重要的、最为需要的。

全国芭蕾舞比赛见证了中国当代芭蕾舞教育水平，促进了芭蕾舞事业的发展。进入90年代之后，由于各种各样的原因，全国芭蕾舞比赛处于停顿状态。然而中国芭蕾舞演员出国参加世界性比赛的脚步却从来没有停顿，而且越来越成为一个"热门"话题。其中包括怎样的原因呢？值得历史深思。

第八章

经济腾飞下的舞剧丰收

（1979—1989）

概述

20世纪80-90年代，舞剧艺术取得了非常引人注目的成绩，构成了中国当代舞蹈的一大特色景观。这期间中国舞剧艺术创作的繁荣兴盛，与各级政府的支持有密切关系。舞剧作为一个庞大的艺术系统工程，没有强有力的财政支持，是很难想象的。各种参加调演和比赛的舞剧剧目，有一个共同的特点，即都得到了地方领导的高度重视。虽然只是一个剧目，但是往往被当作精神文明建设的一件大事。剧目自身也大都经过创作人员较长时间的酝酿、创作、磨合。有的剧目，是历时八九年才问世的。例如南通市的舞蹈诗剧《南黄海古谣》，曾经修改剧本十多次，从一个短小的舞蹈节目发展成为一出舞蹈诗剧。这是地方领导支持和艺术人员坚持的结果。

据不完全统计，1950-1965年间舞剧工作者们创作了64部舞剧，这在当时已经是了不起的了。其中1959年前后形成了中国舞剧创作的第一个高峰。从1970-1976年只有8部舞剧问世，准确地反映了所谓"文化大革命"对于中国舞剧艺术事业

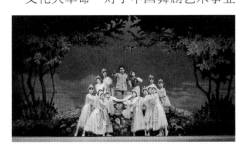

《为了永远的纪念》 成都市歌舞团1978年首演

的摧残。相比之下，1977-1989年的13年间，共有125部舞剧问世，达到了中国舞剧创作的第二个高峰。[1]

这一时期，民族舞剧艺术事业获得了非常醒目的发展。或许是民族舞蹈在"文革"中压抑太久而在80年代热烈爆发的缘故吧，80-90年代，舞剧创作中民族舞剧的新作收获丰厚。其中涉及民族之多，题材选择之广，风格样式之新，均为20世纪舞蹈发展史上的光明之页。其中比较成功的古典舞剧有：《文成公主》（1979年）、《红楼梦》（1981年）、《牡丹亭》（1984年）、《铜雀伎》（1985年）、《凤鸣岐山》（1981年）、《岳飞》（1982年）、《大禹的传说》（1986年）等。少数民族舞剧是80年代以后获得极大发展的艺术事业，有令人欣喜的丰收。其中比较成功的有：《召树屯与楠木诺娜》（傣族，1979年）、《卓瓦桑姆》（藏族，1980年）、《珍珠湖》（朝鲜族，1982年）、《咪依鲁》（彝族，1983年）、《智美更登》（藏族，1983年）、《灯花》（苗族，1983年）、《东归的大雁》（蒙古族，1985年）、《蒙古源流》（蒙古族，1987年）、《森吉德玛》（蒙古族，1987年）、《达赖六世情》（藏族，1990年）等等。

中国芭蕾舞剧在80年代里也有可喜进步，如：《雷雨》（1981年）、《祝福》（1981年）、《林黛玉》（1982年）、《家》（1983年）、《觅光三部曲》（1985年）。与此相照应地，吸收了外来舞蹈文化营养之后，在中华大地上，一种

[1]参见傅兆先、隆荫培、徐尔充、冯双白《中国舞剧史纲》，文化艺术出版社1990年版，第238页。

现代风格的舞剧艺术悄然生长起来，以舒巧、应萼定、华超等人的创作为代表，大体上有《奔月》（1979年）、《繁漪》（1982年）、《高山下的花环》（1983年）、《曹禺作品印象》（1988年）、《无字碑》（1989年）、《胭脂扣》（1991年）等。

20世纪80年代中国的对外开放政策使中国芭蕾舞蹈家们得到了前所未有的机会去了解世界，拓展视野，探索中国芭蕾舞发展的新路。除了接受苏联专家传授的俄罗斯古典芭蕾舞学派的影响之外，中国芭蕾艺术家们又大量接触了西方的芭蕾舞观念和新作品。这使中国芭蕾舞艺术处于一个东西方的艺术交会点上。在这一时期中，新作品大量涌现，而且题材广，构思新，样式多，中国芭蕾舞进入了一个颇有

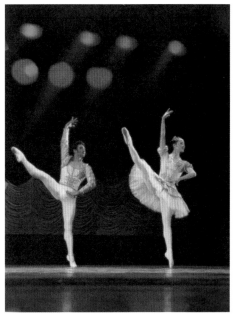

《堂吉诃德》俞根泉摄

声色的多元发展历史阶段。

20世纪60年代以后，中国芭蕾舞汲取着苏联芭蕾舞学派的营养迅速成长，并与中国人民的生活相结合而拥有了自己的经典剧目《红色娘子军》和《白毛女》。而后，在80年代中国芭蕾舞步入一个新阶

段，并与其他几个舞种一样获得了社会的承认和国际上的赞赏，形成了中国舞蹈事业"四足鼎立"之格局。

我们在前文中已经描绘过文学名著的改编风潮在民族舞剧、现代舞剧创作中形成和发展的情形。几乎与此同时，从1980年前后开始，中国芭蕾舞剧的创作人员在全国各个团体里，也不约而同地进入了舞剧发展的双向轨道：一个方向是改编文学名著，即相当多的舞剧编剧和编导们，从文学原著中寻找舞剧题材，经过改编，推出舞剧版本的舞台演出。另一个创作方向，是进行艰苦的原创性的艺术创作。这两个方向上的进步，构成了新时期中国舞剧创作思潮一个很有意思的现象。

无论是实施名著改编，还是进行原创，都必须将文学构思之描写转换成舞剧舞蹈的语言表述，其中关于人类的文化思考是同样的，但艺术的媒介所带来的艺术深层旨趣和创造规律的不同，却是头等大事。80年代的舞剧创作者，几乎没有人能避开一个核心问题，即舞剧艺术怎样深入地、准确地塑造人物内心的语言问题。在这条路上，舞剧艺术家们率先起步，并有可喜的收获。

20世纪80年代，是中国舞剧艺术获得新发展的时期，是一个创作丰收的时期，也是一个充满探索精神的时期。

第一节

名著新语

1980—1984年间，中国舞剧迎来了改编文学名著的高潮。

舞剧艺术的大潮涌动，是从芭蕾舞剧领域掀起一股欧洲古典芭蕾舞剧名著的复排演出热潮开始的。人们从"文革"十年的噩梦中醒来，自然而然产生了追怀美好往日的心情，传统的文化精品再度进入了人们的视线。恢复排演欧洲古典名剧，正是这一巨大社会心理的体现。

北京舞蹈学院、中央芭蕾舞团、上海芭蕾舞团，乃至于1980年刚刚成立的辽宁芭蕾舞团，纷纷上演了观众久违的经典舞剧《天鹅湖》、《吉赛尔》、《堂吉诃德》、《胡桃夹子》、《葛蓓莉娅》、《海侠》……

这些舞剧的上演，给中国观众特别是其中的年轻人展示了不同于极"左"路线统治下的僵硬风格的古典艺术之美。当舞台上"四小天鹅"挺立起优美的足尖时，当海侠康拉德带着一种粗犷的美去赞扬轻柔舞动的恋人时，中国观众达到如醉如痴的程度。这是没经历过"文革"生活的人难以理解和想象的。复排古典名剧对于中国芭蕾舞新剧创作的意义，不仅在于为芭蕾舞争得观众，它还点燃了中国编导们的创作热情，并在中国芭蕾舞名作的改编演出中迸发出极大热情。

1979年，北京舞蹈学院芭蕾舞团率先演出了《卖火柴的小女孩》，一时间，人们争相目睹，夸赞如潮。

《卖火柴的小女孩》，芭蕾舞剧。根据安徒生童话改编。编剧：张敦意。编导：黄伯虹、邹福康。作曲：黄安伦。主要演员：陈兵、邹福康。北京舞蹈学院于1979年在北京首演。

这是一出根据安徒生同名童话改编的芭蕾舞剧。大幕拉开时正是圣诞之夜，

点灯老人燃亮了一盏盏街灯。人们看到，大街上伫立着一个衣衫褴褛的小女孩。她不断叫卖着手中的火柴。她左右召唤着路人，但换来的却是训斥甚至是皮鞭。阔人的马车从她身旁疾驰而过，她刚刚想上前叫卖，就险些被马车撞倒在地。极度的寒冷和饥饿里，她不由自主地点燃了手中的火柴，一根，又一根，每划亮一根火柴，她就产生一次幻觉。第一次，她似乎看到了无数个红色的火苗姑娘出现在她身边，热情的舞蹈给了小女孩此时此刻最最需要的温暖。第二次幻觉，眼前出现了挂满烛光的圣诞树，不但比第一次得到了更多

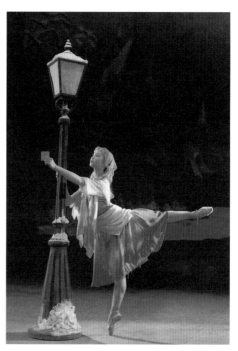

《卖火柴的小女孩》 北京舞蹈学院1979年首演

的温暖，而且还得到了一只可以充饥的大烤鹅。第三次幻觉里，小女孩见到了自己已经故去的慈爱的妈妈，妈妈的抚摸，给了小女孩无尽的爱意。然而，一根根火柴都熄灭了，小女孩依偎在一根街灯的立柱下，永远地睡去了。圣诞夜过去了，黎明到来。点灯老人前来灭灯。他再也听不到

卖火柴的小女孩那稚嫩的、孤凄的叫卖声。

这出芭蕾舞剧是在"文化大革命"的寒冬刚刚过去之时诞生的。它的问世，在改编外国作品一无经验、二无先例的情况下，显示出全剧创作人员难能可贵的勇气。该剧情节铺设单纯，三次点燃火柴，创造了三个富于深刻含义的典型画面，也非常符合原著的文学性和精神意义。全剧结构合情合理，既富于童话色彩，又有力地揭示了人世间不平等带给人的痛苦。划燃火柴之后出现的"火舞"、"彩灯之舞"、"大烧鹅之舞"、"相见妈妈之舞"等幻觉场面，既富于舞蹈性，又有心理描写的意义，在逻辑上则是现实的。剧中所塑造的人物形象鲜明而感人，十分生动地将一个天真单纯的梦幻之破碎过程舞蹈化地摆在了观众面前。剧中"点灯老人"的设计是文学原著中所没有的艺术形象，却在心理意义制胜的舞剧中平添了一种动人的现实性。点灯老人即是舞剧中"穿针引线"的贯穿人物，又是那社会不公和不平的见证人。

《卖》剧的音乐和舞美设计也是十分成功的。由北欧民间曲调构成的主旋律感人细腻。舞台上源自哥特式教堂和楼宇的景观，在夸张中寄寓深刻的意蕴。音乐、舞台美术及服装等与芭蕾舞剧中的舞蹈形象相互配合，达到了比较好的统一，因此该剧一问世就令人耳目一新，好评如潮。

名剧的复排上演体现了一种对于文学艺术名著的追怀情思，这在中国舞剧《鱼美人》复排为芭蕾舞剧上体现得更加明显。《鱼美人》1959年问世之初曾引起争议。焦点之一是舞剧形象的"民族化"

和主题思想的"民族性"问题。二十年之后，它不避前嫌，以彻底的足尖舞的形式再次出现在舞台上。重新上演的芭蕾舞剧《鱼美人》取得了以下成功：首先，编导们利用芭蕾舞的艺术特点，将大部分女子舞蹈改为足尖舞，尽可能扩充了双人舞的表现力，并借鉴了不少托举技巧，使得

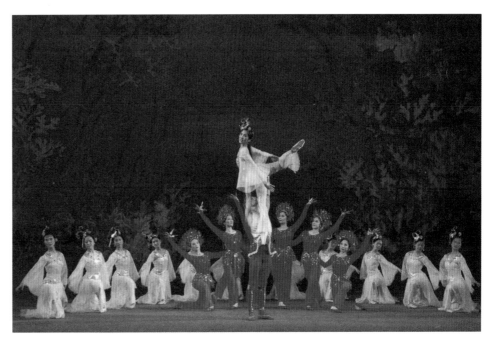

《鱼美人》群舞造型

《鱼美人》的风格更加统一，成为一部完整意义上的中国芭蕾舞剧。其次，编导们有意识地强调了舞蹈手段的表现力，在戏剧性和故事性的大框架下，注重每场次都以舞为主地塑造人物和推进矛盾冲突的发展。再次，复排中合理地删除了一些过于冗长的舞段，使鱼美人的形象更加突出，使"珊瑚舞"、"蛇舞"、"水草舞"等也更加动人。

《鱼美人》为中央歌剧舞剧院芭蕾舞团1979年复排首演。编剧：李承祥、王世琦、栗承廉等。原编导：北京舞蹈学校第二届编导训练班全体师生。编导：栗承廉、李承祥、王世琦。作曲：吴祖强、杜

鸣心。布景设计：齐牧冬等。服装设计：李克瑜、张静一。灯光设计：梁红洲。排练者：张纯增、林苹、张敏初等。当然，因为改为芭蕾舞剧，所以主要演员全部换成了芭蕾舞演员，有钟润良、郁蕾娣、林崇德、武兆宁、黄民暄等。

芭蕾舞剧《鱼美人》的不足也是明显的。首先，由于使用了芭蕾舞的语汇，而刚刚结束的十年文化浩劫还没有来得及给人们更多的思考机会去理解芭蕾舞艺术与民族人物性格和气质之间的关系，舞剧的编导在完成芭蕾舞版本的《鱼美人》时，最大的功绩是"恢复"了芭蕾舞剧艺术塑造形象的独特美感，但是在舞蹈形象的动作气质上，仍然能让人看出较明显的《天鹅湖》的影响。这多少减损了它在中国芭蕾舞剧开创意义方面的价值。其次，复排不可避免地受到原来艺术倾向和结构的制约，因而在20年后，它只是一次名符其实的"复排"，而较少新的探索。

新时期的芭蕾舞剧创作者们当然不满

芭蕾舞剧《鱼美人》 中央歌剧舞剧院芭蕾舞团1979年首演 杨亚伦摄

芭蕾舞剧《鱼美人》 中央芭蕾舞团1980年复排首演

足于一个《鱼美人》。他们把目光投向了文学名著，看重文学名著所达到的成就和广泛的社会影响，一方面满足了从"文化大革命"的极"左"思潮桎梏中解脱出来重读世界文学经典的心理愉悦，另一方面也借此扩大了芭蕾舞剧艺术的表现力。虽然并不是每部改编自文学作品的芭蕾舞剧都取得了成功，但在中国当代舞剧史上，它们代表着一个时期内芭蕾舞剧的探索足迹和创作水平。

由北京舞蹈学院林莲蓉、唐满城、张旭编导，舞院青年舞团上演的四幕芭蕾舞剧《家》，打破了原小说的结构，可说是舞剧结构散文化和人物塑造心理化方面的先行者。该剧分别在每一幕中集中表现觉慧、鸣凤、觉新、瑞珏、梅等人物的相互关系和心理动荡。剧中营造了一种灰暗的舞台气氛，对封建社会妇女无望的心绪和哀怨味浓重的爱情做了有力的揭示。第二幕觉慧、鸣凤的双人舞巧妙地运用了中国古典舞的身段，对形象特质的表现很有帮助。1984年，辽宁芭蕾舞团上演了《家》的改编本，它在创作思想上的新追求对后来的舞剧编导们有着较大的影响。以上这些作品中显示的淡化情节性冲突、强化心理描写的创作思想，是新时期中国芭蕾舞剧创作的一种趋势，这在1981年出现的《伤逝》中就已有所尝试了。全剧采用小说叙述角度，从涓生的凄凉独处始，将他的回忆化作具体的舞台形象，有两人热恋时的勇敢和温情，有黑暗势力对于幼稚的希望的无情摧残，也有子君和涓生无可挽回的隔膜和分手。整个舞剧的时空自由变换，涓生和子君的孤独都以"现在时"出现，二人的回忆都以"过去时"出现。"现在"与"过去"的自由转换是该剧在结构上十分突出的创造。不过，作为演员

芭蕾舞剧《家》 北京舞蹈学院1980年首演

出身的两位青年编导蔡国英、林培兴，在这个新作中也暴露了不足，如在掌握艺术大局和准确运用动作表现人物复杂内心世界方面尚较粗糙和欠缺深度。

同年推出的独幕剧《阿Q》也出于上述芭蕾舞编导之手，但在全剧的结构和手法上明显地成熟一些了。例如在舞台中央那多次运用的巨型圆圈，不以故事情节取胜而以阿Q的几个典型行为为主线等，都是很有想法的。剧中的四个片断"赌博"、"恋爱"、"幻想革命"、"被枪毙和大团圆"等，与舞剧音乐的四个乐章吻合。该剧的结构也可称为"交响乐章式结构"。编导们认为"着重从怜悯、同情及爱那阿Q的感情基点出发来结构芭蕾舞《阿Q》，是我们主要的创作思想"。为了创造阿Q这个看上去与芭蕾舞的美学风格相差很大的形象，编导力避人物"洋"化，突出人物性格的塑造，他们提出："必须做到每个动作都要适合于规定情景中的特定角色，也就是'不失身份'。"阿Q的"芭蕾形象"很有特色，为中国芭蕾舞剧的人物画廊增添了一个有特殊风采的塑像。也有评论指出，让芭蕾风格与人物性格高度统一，是《阿Q》今后修改的方向。

1982年，根据《天方夜谭》（《一千零一夜》）同名传奇改编的《阿里巴巴与四十大盗》由上海芭蕾舞团首演。编导：张大为、缪曼玲；编剧：朱国良；作曲：张鸿翔；艺术指导：李家耀、赵秀琴。这是继《卖火柴的小女孩》之后我国第二个改编自外国名著的芭蕾舞剧。舞剧表现了善良、淳朴的阿里巴巴为救女奴马尔基娜而无意中卷入了强盗藏宝山洞的秘密，最终强盗被灭、有情人终成眷属的故事。该

剧诙谐风趣，动作编排新奇，剧中的阿里巴巴集正义、善良和忠实于一身。他与女奴马尔基娜的友人舞运用了一些新式的技巧，比较动人和完整，但全剧风格不够统一。曾经因为扮演《白毛女》中的大春而享誉全国的著名芭蕾舞家凌桂明在剧中扮演阿里巴巴，形象刻画准确，将优雅和幽默集于一身。石钟琴扮演的马尔基娜也颇受好评。

上海的祝士方还于1983年据戏曲《白蛇传》改编出一个可以单独演出的《断桥·合钵》。在这里《白蛇传》的故事已经被浓缩了，人物的心理冲突，许仙的犹豫不决，白蛇青蛇与法海的冲突，被十分集中地表现出来。舞剧在空间处理上也很具特色。舞台上有一把杆似的圆环，象征着魔法之地和人物心理的局限。《断桥·合钵》体现着当代芭蕾舞剧创作上的一个重要趋向——向动作技巧要舞蹈，向舞蹈要人类感情的表现。

中型舞剧《青春之歌》1984年5月首演，编导蔡国英、林培兴。它采用二幕四场的形式，前有序幕，后有尾声。第一幕的两场着重表现处于爱的温情与革命激情两种氛围里的林道静的心理感受。剧中人余永泽、郑燕、卢嘉川则分别在氛围的渲染中起到点化的作用。第二幕的两场分别表现林道静参加革命斗争和随之而来的家庭破裂。全剧结束在全景大的场面变换中：卢嘉川乘革命洪流滚滚而过，林道静追随而去，余永泽乞求又绝望……

全剧的长处是大胆舍弃了原著中的许多唯小说艺术才适于表现的情节，舞蹈编排很注意刻画人物性格。不足之处是主人公形象的塑造显得不够充分，对人物复杂的内心变化尚缺乏更有力的表现手段。

1981年创作并演出的小舞剧《魂》，是80年代初开始的舞蹈创作向人的内心世界大举进入的作品之一。熟悉中国现代文学巨匠鲁迅的人，一定都知道小说《祝福》。一生艰辛、坎坷的祥林嫂在临死之前问世人：人死之后，到底有没有灵魂？上海芭蕾舞团的小舞剧《魂》，依据鲁迅的小说改编，大幕拉开时，天空上悬挂着一个大大的问号。舞剧里的祥林嫂，跌跌撞撞地从鲁四老爷家出来，似乎已经没有精力去注意身边的任何事情。垂死前的幻觉出现了：她的身躯似乎轻无一分重量，灵魂飘忽，不知不觉进入了地狱。好一个森严景象，暗如堡垒，鬼象重重。一把尖利的大锯子从上垂下，挥舞大锯的人，正是她生前的两个丈夫。生前受苦的灵魂，入了地狱还受到极度的折磨……

编导蔡国英、林培兴、杨晓敏在《魂》中没有描述那已被人烂熟于心的事情，而是让整个舞剧紧紧围绕着祥林嫂被赶出鲁四老爷家大门的一瞬间展开，他们不在意已经形成传统的中国舞剧故事的情节性制约，相信观众能够理解并且更愿意在舞蹈中欣赏这一切。

对于文学名著的芭蕾舞剧改编，并不仅仅局限在中国传统名著方面。当代芭蕾舞编导们很自然地把目光投向了西方文学或艺术经典。

1982年，上海芭蕾舞团创作了大型芭蕾舞剧《阿里巴巴与四十大盗》。该剧取材于阿拉伯民间故事《一千零一夜》。

《葛蓓莉娅》原为一部举世皆知的欧洲古典芭蕾舞剧，讲述木偶人葛蓓莉娅在魔术师葛勃留斯手中变化后经历的种种奇遇。这部纯洋味的喜剧芭蕾却于1986年4月被上海的祝士方、林心阁给彻底地改编

了。编导是这样谈论他们的改编的："城市大街的人流中，出现了头戴中国帽金发碧眼的西方旅游者；与此同时，我们的东方姑娘和小伙子迷上了牛仔裤，交叉迷恋，逆向模仿，出现了广泛的情趣盎然的文化杂交，不意之中，一种前所未有的惊奇，激发着灵感的闪烁，我们似乎发现了什么……"实际上，他们发现的正是现实生活中具体可感的东西方文化交流、碰撞的火花，以及这火花引发的人的创造生活的欲望。于是，编导在改编本中把老年的葛勃留斯变成了充满活力的中年人，其身份不再是魔术师，而摇身变为博学的"电脑教授"，他不再是滑稽可笑的人物，而成了中国文化（中国气功）的热心传播者。全剧由此为基点，展示了许多全新的舞段，如太极拳舞、醉拳舞、中西舞蹈杂合的大群舞，等等。有的评论家认为，新编《葛蓓莉娅》在芭蕾语汇与中国气功韵律的结合上，如第二幕中葛勃留斯"发功"带舞的段落，是具有创新意义的。同时，《葛》剧也存在着明显的不足。主要是有的舞蹈段落风格过杂，糅得不好，第三幕中的喜剧性冲突没有得到充分展开，等等。

20世纪80年代以后，中国芭蕾舞剧创作的真正体现者，是一些大型的舞剧。其中首先谈及的就是《祝福》与蒋祖慧。芭蕾舞剧《祝福》，中央芭蕾舞团1981年在北京首演。编剧：蒋祖慧、刘廷禹、陈敏凡、蒋维豪。编导：蒋祖慧。作曲：刘廷禹。布景设计：郑越洋、金泰洪。服装设计：彭雨非、李克瑜。排练者：吴振蓉、曹志光、毛节敏。主要演员：郁蕾娣、武兆宁、曹志光、万琪武等。

四幕芭蕾舞剧《祝福》根据鲁迅同

名小说改编。大幕拉开，祥林嫂新寡，婆婆要将她出卖再嫁，祥林嫂仓皇逃走，正赶上鲁四老爷家举行迎祖回府的祝福活动。祥林嫂干活麻利，被收为女佣。第一幕"鲁镇河畔"。江南水乡，一片明媚和煦的阳光。河边，祥林嫂与邻居们一起洗衣、浣纱。她的婆婆与媒人卫老二串通一气，趁她不备，将其蒙面抬起，抢掠而去，卖给了山中的贫困人家贺老六。第二幕"贺老六家"。深山里，贺老六家喜气洋洋，张灯结彩，成亲的日子终于来到，贺老六喜上眉梢。众人迎接来了新娘。当贺老六一层层揭开祥林嫂的红盖头时，发现祥林嫂被捆住的双手和被毛巾封堵住的嘴。众人惊讶无比。祥林嫂悲愤于自己不幸的命运，以头撞案寻死，昏迷了过去。待她醒后，贺老六细心照料，诚意相劝，憨厚质朴的贺老六，终于得到了她的信赖和感激，两颗受难的心相互慰藉，渐渐地靠近在一起。第三幕"贺老六家"。几年后，贺老六劳动中受伤身亡，他们的儿子阿毛在村边玩耍时丧命狼口。祥林嫂陷入无法言说的痛苦中。她逢人便纠缠着，询问着，但是永远得不到一个回答。第四幕"观音庙堂"。祥林嫂重回鲁四老爷家，因她两次丧夫，被当作"不祥之物"，受到人们的鄙视和冷落。为摆脱困境，她倾其所蓄捐给了庙中的神灵，以为这样即能为自己赎罪。谁知，此后人们仍将她看作不祥之物，不顾她的申辩，将她推出鲁府门外。鲁四老爷家一年一度的祝福仪式开始了，鞭炮齐鸣。带着空虚与绝望，祥林嫂在茫茫大雪中向生命的尽头蹒跚走去……

该剧演出后获得了广泛的好评，编导蒋祖慧说自己决心"编一出反对愚昧、

《祝福》 中央芭蕾舞团1981年首演

盲从，提倡科学文明的舞剧"[见《人民日报》（海外版）1986年2月22日]。她想在剧中进一步解决用芭蕾艺术形式塑造有感情深度的中国人形象的问题。《祝福》在创作上具有创新意义，它努力把中国古典舞的身法、韵律和中国民间舞（如山东鼓子秧歌、胶州秧歌、安徽花鼓灯）的动律步法带进芭蕾舞中，以便在用芭蕾塑造祥林嫂、贺老六等人物形象时得到一种中国人的气质和神韵。蒋祖慧想解决的问题，在中国芭蕾舞剧创作中是极重要的，其实质是芭蕾舞动作语汇之形如何表现中国民族人物之神的问题。《祝福》对此做出了一定的探索，得到人们的肯定。

第二幕是全剧的精华，典型地反映了中国芭蕾舞剧的审美追求。运用群舞交代戏剧冲突的背景，烘托气氛，运用独舞、双人舞揭示主人公的心理状态和命运，剧情跌宕起伏，在舞蹈语言的用"词"上追求丰富而准确的潜台词，同时又不失芭蕾之形式美等等，构成了《祝福》的特点。

剧中有些细节，是原小说中没有而编导为发挥舞蹈感染力加入的，如很富有戏剧性的"三揭红盖头"。祥林嫂身着红嫁衣，头罩红盖头被众人拥到贺老六家。贺老六憨态可掬地蹭到祥林嫂跟前，极不好意思地揭开了红盖头，谁知里面还有一层绿盖头，揭了绿盖头，新娘的脸却仍然躲在蓝盖头后面。大家的心都沉浸在欢乐和喜悦中，也更急切地想见到新娘。第三层盖头终于揭开了，没料到看见的却是祥林嫂被毛巾堵住的嘴，愤怒而绝望的眼睛，以及在红嫁衣后面被紧紧捆住的双手。这场戏的设计可谓别出心裁。它形象地反映出祥林嫂的社会地位和生活状况，充满地方风俗味道，又造成戏剧的悬念；它是戏剧冲突大爆发前的幽默的引子，又是刻画贺、祥二人性格的神来之笔。在剧场演出时，次次都能深深打动观众的心，效果很好。

可惜的是，《祝》剧其他场次的舞蹈编排并没有达到第二幕所创造的水准，有的地方舞蹈不如第二幕中的双人舞和群舞

那样流畅和有吸引力。

编导蒋祖慧是我国第一代芭蕾舞剧编导。她是著名作家丁玲的女儿，湖南常德人，三岁时被舅舅带到革命根据地延安，在保育院、延安小学和晋察冀边区的随军学校里长大。1949年3月到朝鲜向舞蹈家崔承喜学习，并参加舞剧《半月夜城记》的演出。1950年9月回国在中央戏剧学院舞蹈团当演员。1954年赴苏联莫斯科国立戏剧学院编导系学习。毕业后回国任中央芭蕾舞团编导。1960年为天津歌舞团编导了《西班牙女儿》，1963年为北京舞蹈学校实验芭蕾舞团排演《巴黎圣母院》，1964年在周总理的鼓励下，与李承祥等人创作《红色娘子军》。"文革"中受江青迫害，被无故关押，家庭被拆散。"文革"后她重新焕发艺术青春，创作了得名海内外的《祝福》。其编导风格以人物造型感强、舞蹈流畅并富于激情为特征。俄罗斯传统艺术的熏陶，苏联舞剧艺术中的现实主义精神以及激情的、充满戏剧性的表现方法，都给她以深刻的影响。所以，她的作品选材严谨，主题有深度，戏剧冲突鲜明，舞蹈编排追求丰富而明确的潜台词。话剧导演舒强看了《祝福》后说："我平常看芭蕾舞，只欣赏美的音乐、舞姿、线条，从来没有这样被感动过。这个舞剧震撼人心，把旧中国妇女的苦难表现得深刻动人，令人流泪。这是中国舞剧的骄傲。"

《雷雨》与胡蓉蓉，是中国芭蕾舞剧艺术上占有重要一席的作品和编导。三幕芭蕾舞剧《雷雨》，根据曹禺同名话剧改编。"开拓芭蕾民族化道路，使我国年轻的芭蕾艺术更富于民族风格和民族气派"，是编导的真诚心愿。

序幕里，周朴园之妻繁漪与周前妻之子周萍深夜幽会被男仆鲁贵发现。第一幕开始时，周萍在向女佣四凤（鲁贵女）献殷勤。繁漪感到了周萍的负心，而周朴园对她则是威逼成性，冷漠无情。身受周家两代人的欺凌，繁漪心情郁闷。周朴园三十年前与丫头侍萍有一段私情，并生下了周萍。而侍萍正是四凤的母亲。她来到周家看望女儿时，与周朴园再次相见，感慨万分。第二幕中鲁贵父女已被周

《雷雨》 上海芭蕾舞团1981年首演 中国舞协供稿

家辞退。鲁妈（即侍萍）逼女儿发誓永不再与周家人交往。但当夜四凤就在自己房中与周萍难舍难分。跟踪周萍的繁漪妒恨齐生。鲁大海发现周萍在此私会妹妹，欲与他拼命，周萍逃走，四凤追出。第三幕里，周朴园对繁漪凶相横生，周萍想离家出走，当四凤追来，与周萍一起跪在鲁妈面前时，鲁妈在这兄妹相恋的惨剧前惊呆了。繁漪当众说出了自己与周萍的关系，周朴园则命周萍认鲁妈为母亲。所有矛盾

一齐爆发！四凤冲出门外触电而死，周萍开枪自杀，鲁大海挽着鲁妈向远方走去。

《雷雨》由胡蓉蓉、林心阁、杨晓敏编导，叶纯之作曲，杜时象、朱士场、张小舟、程游芸任舞美设计。汪齐风、杜红玲、石钟琴、杨新华、凌桂明、茅惠芳等主演。它从人物刻画入手，集中地采用现实主义的创作方法，情节严谨，细节精练，不回避用舞蹈表现复杂的矛盾冲突，大胆、正面地揭示人物多层次的心理变化，基本体现了原著的主题思想，从而具备了强烈的艺术感染力。这里虽然有原著广为人知的客观条件相助，但同时也说明舞剧《雷雨》确有自己所长：①它十分注意从人物的内心出发设计舞蹈。编导者说："我们决不为动作美而美，为程式化而程式。一切舞都是内心的流露和舞蹈性的外化。"该剧较好地体现了这一编导思想。剧中的舞蹈动作有鲜明的含义，传情清晰，有强烈的剧场效果。②剧中的双人舞编排合理，流畅自如，托举技巧用得比较准确，双人舞造型与人物情感很吻合，在揭示人物心理的同时造成了舞剧的高潮。③该剧从话剧改编而来，十分自然地带着"话剧型舞剧"的艺术特色。其中大量的哑剧化表演构成了一种晓畅自然又紧密扣合人物心态的舞蹈语言风格。不过对此也有人曾加非议。④许多人在论及《雷雨》时提到第三幕接近尾声时，编导采用交响性的方法所编排的一段八人舞，既刻画了不同人物的心理，又较好地起到了强化高潮的作用，这在当时的舞剧创作中是很有新意的开拓性工作。

《雷雨》在运用舞蹈语言表现人物心理上的成功与作为编导之一的胡蓉蓉（1929-）的艺术造诣有关。她从小喜爱

表演艺术，长期师从俄籍教师索考尔斯基学习芭蕾，并多次在上海参加外国人组织的芭蕾舞团的演出，在《天鹅湖》、《胡桃夹子》、《神驼马》、《伊戈尔王子》、《沙皇之女》、《白雪皇后》等剧中扮演重要角色。1934—1939年间在上海主演《父母子女》、《压岁钱》、《歌儿救母记》、《小侠女》等四部影片，成为著名的"电影童星"。1947年她在电影《四美图》中担任主演跳了一段芭蕾舞，这时她已开始注重芭蕾舞的戏剧表现力。共和国成立之后她长期任舞蹈教师，1960年任上海市舞蹈学校校长，培养出了一批优秀演员。1979年任上海芭蕾舞团团长和舞校顾问。她曾作为主要编导在《白毛女》的创作中发挥作用。《雷雨》是她在两位年轻编导的热情合作下，在戏剧与芭蕾两种艺术的结合点上所做的又一次尝试。该剧的成功，为中国舞剧事业的发展提供了新鲜经验。

李承祥、王世琦是中国芭蕾舞剧创作史上经常以双名字共同出现的编导，他们的合作已经超过半个世纪。这在世界芭蕾舞剧界也是很少见的。

芭蕾舞剧《林黛玉》，根据著名古典小说《红楼梦》改编。编剧：陈湘、李承祥、王世琦。编导：李承祥、王世琦。作曲：石夫。主要演员：于娅娜、姚碧涛、沈培、戴珊。中央芭蕾舞团1982年在北京首演。

舞剧的序幕，名曰"读曲"，从贾宝玉、林黛玉两人一起偷读《西厢记》开始，爱情闯入了两个年轻人的心间。第一幕"祝寿"，贾母过生日，贾府上张灯结彩，豪客满堂。一个富豪之家充分展示在观众面前。各种人物纷纷登场，其中宝玉

的清朗和黛玉的美雅构成了美妙的配合。这时，宝钗出现了，她光艳夺目，魅力四射逼人。相比之下，寄人篱下的林黛玉备感孤寂。第二幕"定情"，宝黛二人相互赠帕题诗，感情笃深。宝钗也来到了宝玉身边，她劝说宝玉多读书，走好仕途，引起宝玉的强烈反感。读书困倦后入睡的宝玉，梦见自己被严父、海鬼、夜叉追逼，醒来受惊而大病不起。凤姐提议用结婚冲喜，宝钗中选。第三幕"葬花"，春天即将过去了，面对满园的落花流水，黛玉深深感叹飞花与自己的命运。正在满腹忧伤时发现了为宝玉订婚下定礼的队伍，她悲痛欲绝。第四幕"魂归"，重病中的黛玉在卧榻上已经病入膏肓，将不久于人世。她拿出了自己和宝玉定情的题诗手帕，悲痛欲绝。沉痛思念里，她眼前出现了幻觉：她和宝玉互诉衷肠，但四周黑沉沉的，宝玉突然消失；俄顷，又见到宝玉

《林黛玉》 中央芭蕾舞团1982年首演

和宝钗成亲的情景，她在宝玉、宝钗二人间游动飘荡，欲哭无泪。丫鬟紫鹃前来送水，叫醒了黛玉。恰在此时，屋外传来婚礼的喧闹声。黛玉焚烧情帕，只感到罗网从天而降，将她层层压缠。情帕燃烧，化作一缕青烟，烟消云散之际，林黛玉含恨死去。

《林黛玉》是著名编导李承祥、王世琦编导生涯中的一次冒险，因为他们面对的是中国最负盛名的古典小说。编导们机智地躲开了对于小说的全景式模仿和照搬，而是集中笔墨，只抒写林黛玉一个人的命运，由此给舞剧取名《林黛玉》。《林》剧取得了一些公认的成就。从舞剧艺术的特征来说，首先是编导以极大的勇气和胆识从全景式的小说中只选林黛玉为中心点，对舞剧的艺术结构做了有价值的探索。全剧共四幕，没有组织特定的、贯穿始终的矛盾冲突，仅以黛玉的心理感受为线，这在中国当代芭蕾舞剧创作中具有创始意义，被认为是"散文式的心理结构"。

《林》剧第四幕被公认为是中国芭蕾舞剧创作中的经典段落。用精心打造的舞台创造出极动人的悲剧气氛，是它值得玩味的地方之一。舞台上仅有一张卧榻，一只香炉，既点明了黛玉之病身深重，又有利于拓展舞蹈艺术的表演空间。舞蹈的编排也很有层次感和起伏感，特别是巧妙结构在一起的"幻象"三人舞，利用林黛玉病中幻觉的合理情况，安排了几段层叠递进的舞蹈段落，而且以林黛玉的病中幻觉做视点，由她来观察宝玉和宝钗二人的命定婚缘，对比自己和宝玉的将断情缘，可谓匠心独运。舞剧的最后，层层纱网从天而降，满园空中缓缓落花，都很好地烘

托出黛玉的悲凉情感和悲剧命运。编导构思、演员表演与舞美设计有机配合，其情其景均有很强的感染力。

1982年9月13日《林》剧在北京公演后，有许多人对用芭蕾语言表现中国古代人物的思想感情的效果提出了怀疑。在首演之时，人们为某些舞段的精彩编排而鼓掌，为华丽的场面所吸引。同时，人们也感到剧中的舞蹈语汇有芭蕾之美，但中国古典人物的感情和个性在有些地方显得与芭蕾舞还不够合拍。这是一种难免的欣赏和评价，不仅因为舞蹈艺术本身就给观众创造了多样解释的可能性，更因为自古以来有多少读者，可以说就有多少被读者创造了各自心中的"林黛玉"！欣赏中国的芭蕾舞剧《林黛玉》，也可以当作对一个舞蹈编导心中黛玉的重新读解。但第四幕的成功也反衬出其他场次中的某些不足之处，主要是用芭蕾舞表现民族性格和气质的问题仍需解决。

童年的李承祥，跟着母亲到处要饭，备尝艰难。少年时期的他，在日本人管辖的地区当过童工，挨过皮鞭子。解放后，他考上华北大学戏剧科。后来跟随苏联芭蕾舞教师伊利娜、查普林和古雪夫学习芭蕾舞和舞剧导演艺术。1955年他编导了《友谊舞》，被选去参加世界青年联欢节并获银质奖。1958年参与舞剧《宁死不屈》的创作，1973年编导了《沂蒙颂》，1979年与栗承廉、王世琦一起将《鱼美人》改为芭蕾舞剧。李承祥在创作《林黛玉》时显示了他的探险精神，因为该剧涉及两种文化背景相互转换的问题。他说："导演必须走在观众意识的前面。导演的气质里应该具有某种探险的成分，只有不断地同旧的习惯势力做斗争，艺术才能发

《蓝花花》 中央芭蕾舞团1988年首演

展。"李承祥的这种冒险精神，来自他对芭蕾舞剧的民族特色的追求，他与王锡贤、蒋祖慧一起创作的《红色娘子军》在中国芭蕾舞剧初创时期突破了许多旧框框，在探险中闯出了新路。《林》剧是李承祥探索道路上重要的又一步。1989年他又创作了芭蕾舞剧《杨贵妃》。

王世琦与李承祥同是中国芭蕾舞剧艺术的开拓者，原为中央歌舞团演员，曾随舞蹈学校第一期编导班学习，第二期任助教，曾参加编导的舞剧有《有情人终成眷属》（1957年）、《宁死不屈》（1958年）、《草原小姐妹》（1973年）、《鱼美人》（1979年）、《林黛玉》（1982年）。王世琦常应各地邀请举办编导训练班，培养了一批又一批舞蹈编导人才，也常被聘请为舞剧的艺术指导，和地方编导一起编导了不少舞剧，在内蒙古指导过《英雄格斯尔可汗》（1981年）、《东归的大雁》（1985年）、《森吉德玛》

（1987年）等三部大型舞剧。1985年又应邀赴澳大利亚为海外华人主创了一部反映澳洲华人历史生活的大型舞剧《龙腾澳洲》，显示了民族传统文化的深厚、华人的聪明才智及他们对澳洲建设的贡献，向澳大利亚建国二百周年献礼，成为海外华人文化生活的一件大事。

北京和上海是芭蕾舞艺术的两大基地。但是，当1980年辽宁芭蕾舞团成立并不断推出自己的剧目和表演人才时，中国芭蕾进入一个三足鼎立的局面。仅成立一年，辽宁芭蕾舞团就将《梁山伯与祝英台》（简称《梁祝》）送到了观众面前。该剧编导：张护立、阿力、初培林。由李延忠、隋立本、陈国刚据同名小提琴协奏曲谱写音乐。王明旭任布景设计。服装设计：张忠利。灯光设计：鞠毅。主要演员尹训燕、晋云江。

第一场"乞父求学"，述说聪明伶俐的祝英台一心外出求学而终于如愿。第二

场"草桥结拜"，表现书生打扮的英台路遇梁山伯，二人情投意合，拜为兄弟。第三场"同窗共读"，利用舞台上春夏秋冬四个情景的变换，书写了二人情感日深的过程。第四场"楼台抗婚"，描绘英台日夜盼梁兄前来提亲。英父却答允了有钱有势的马太守之子的婚事，遭到英台拒绝。祝父大怒，夺下英台与山伯的定情物"玉扇坠"交给马太守后拂袖而去。第五场"殉情化蝶"，展现了失去情人的梁山伯极度悲哀而死，英台撞坟殉情，二人双双化为美丽彩蝶而去的动人情形。

《梁祝》的编导张护立，1934年生人，1948年14岁时进入东北鲁迅文艺学院，主攻音乐。1949年，鲁艺的负责人马可、瞿维发现了他的舞蹈才华，让他改习舞艺，此后成长迅速，颇有造诣。50年代起他开始从事舞蹈编导工作，1955年曾在北京舞蹈学校编导进修班学习，从此广泛研究舞剧艺术。几十年间，他的作品不断涌出：《王贵与李香香》、《我来了》、《江河水》、《对花》、《花猫与老鼠》，逐渐形成了自己的编剧思想和实践风格。其作品具有鲜明的民族性与群众性，舞蹈的语言时刻服从于人物和剧情的需要，不做游离于戏剧冲突之外的单纯技巧展示，不追求虚华之美。这些特点，很集中地反映在《梁祝》中。该剧演出后，受到广大人民群众的赞赏。1983年进京演出，享誉都城。在舞剧艺术史上，《梁祝》的出现代表着中国一部分编导长期以来的一种艺术追求，即芭蕾舞剧的创作要从民族文化中吸取营养，走芭蕾民族化的道路。张护立认为芭蕾民族化是创作的指导方针，其目的是用芭蕾表现中国人民的生活，创作中的关键是破除旧的艺术程式

的束缚，解决内容与形式统一的问题（参见1983年《舞蹈纪程》）。《梁祝》正体现了张护立的这种艺术主张。该剧善于创造出美好的画面，抒情味道很浓，同时善于组织激烈的戏剧冲突，情节起伏而变化，使观众观剧时喜时忧，时悲时愤。一些舞段设计新颖，大胆将中国传统戏曲的姿态和造型糅进剧中人物的舞蹈。该剧努力做到从题材、音乐、舞美到人物气质、动作、表情多从民族艺术中吸取有用的东西。在整体结构上也努力做到情节曲折，发展脉络清晰，首尾呼应，显示了编导在借鉴中国传统艺术结构方式上的良苦用心。

《梁》剧的不足在于仍然没有完全解决舞剧人物形象的民族性格塑造的难题。芭蕾舞怎样表现民族的人物性格和感情，特别是表现当代人，仍然是需要探索的。

《梁山伯与祝英台》的故事，不仅是中国老百姓家喻户晓的好故事，也是中国舞剧编导们最喜爱的故事之一。据史料记载，其实早在辽宁芭蕾舞团之前，上海芭蕾舞团就已经在1980年首演了一出名为《蝶双飞》的芭蕾舞剧。由宋鸿柏编剧，张大为、缪曼玲、程代辉、詹积民编导，凌桂明等人主演。不过，上海芭蕾舞人的这出戏影响十分有限，所以被绝大多数史学家放弃了。

中国芭蕾舞剧的名著改编之潮，起于20世纪70年代末，大盛于80年代中期。这一思潮之所以兴起，我们认为与"文革"之后整个社会文化向"真善美"寻求发展动力的态势有关。或者说，这是一种与"文革"相悖的反拨力量。因此，无论是取自外国童话的《卖火柴的小女孩》，还是取自中国革命激情的《青春之歌》，都

无疑地指向了历史的真理，善良的人性，美好的理想。这其中就是对于人类文明中永恒力量的追求和艺术表现，是对于"文革"时期一切短暂黑暗势力的蔑视和批判！

第二节
原创之花

如果说，恢复排演古典芭蕾名剧是中国芭蕾舞界从10年"文革"的创伤中康复的第一步，改编文学名著是凭借康复后的"机体"走出的第二步，那么，在上述工作的经验基础上，以中国人民的现实生活为题材进行原创的、全新的创作，则是康复之路上的第三步。

原创性舞剧作品，是指那些不依靠文学、电影或其他门类艺术的成品，由创作者们自己构思并实施于舞台上的作品。原创性舞剧作品的问世，在一定程度上代表着中国舞剧艺术家们挑战艺术局限、运用艺术规律的勇气和才气。

一、民族舞剧的原创丰收

以历史的眼光，没有人能够有任何理由忽略《丝路花雨》的横空出世！

传统经典作品的重新排练演出，还仅仅是新中国舞蹈史上这一历史时期的巨大变迁的一个启示，谁也未曾预料的是，有一部新创作的舞剧带来了整个古代乐舞文化的复兴！1979年由甘肃省歌舞团首演的

《丝路花雨》，对于新中国舞剧艺术创作史是有贡献的一部舞剧。编导：刘少雄、张强、朱江、许琪、晏建中。该剧以唐代古丝绸之路上的善恶故事为背景，歌颂了创作出盛世精品敦煌壁画的普通画工，赞美了中外人民源远流长的友谊。该舞剧故事情节曲折复杂，人物形象塑造有一定深度，场面宏大，服装精美而风格鲜明，舞台美术设计和音乐谱曲都有新意。从舞蹈角度说，其最大的贡献是在深入研究敦煌壁画乐舞的基础上，开创了后来被称作"敦煌舞派"的舞种。它进京演出后造成了人人争说《丝路花雨》的轰动局面，而且创造了中国民族舞剧巡演世界的记录。

《丝路花雨》　甘肃省歌舞团1979年首演　甘肃敦煌艺术剧院供稿

《丝路花雨》是一个六场的大型舞剧，它的序幕却是出语惊人——

画工神笔张，一个荒芜的沙漠石窟里的画工，当他见到荒漠里饥乏潦倒的波斯商人伊努斯时，好心地伸出了救助的双手。然而，他的美丽的女儿英娘却被沙漠上的强盗掳走。他仰天长问：上苍啊，好心真的不得好报吗？

数年以后，敦煌市场上，东西交汇，人车穿梭，丝绸招展，歌舞相望。神笔张在无数个盼望之夜后，竟然在交易市场上见到了英娘。她已出落得美丽大方，却也令人心痛地沦落为百戏歌舞伎人！伊努斯与神笔张巧相逢，为报答救命恩人，慷慨解囊，赎出英娘，父女团聚。莫高窟内，神笔张凝神作画，女儿英娘在一旁翩翩起舞，神笔张在英娘的舞姿中得到启发，创作了一幅"反弹琵琶伎乐天"，画面神奇，形象呼之欲出。

在那多难的时代，美丽给人带来的，往往磨难多于享受。敦煌市场的官吏对英娘垂涎已久，急欲霸占。神笔张将英娘托付给伊努斯，带往波斯国。神笔张在敦煌莫高窟里一方面日以继夜地绘画不辍，一方面思念女儿，神情凝结，发为艺术，一幅幅天堂胜景跃然而出。

在波斯，英娘和异国的姐妹们朝夕相处，共习歌舞，艺术境界大长。伊努斯作了遣唐使节，英娘拜别同伴，上路回国。古老的丝绸之道上，长烟直上，落日浑圆。然而，市吏对伊努斯一直怀恨在心，意图报复。神笔张危难之中点燃报警的烽火，自己却被市吏杀害。

盛大的敦煌二十七国交易会隆重举行。敦煌千佛洞的精美壁画展示了前所未有的魅力。交易会上，英娘化装献艺，揭露了市吏的罪恶，为边疆剪除了隐患。阳光下，人们欢歌笑语，丝绸之情，传颂万代。

舞剧《丝路花雨》在青海甘肃首演，为"文革"之后大西北的舞蹈舞台增添了

《丝路花雨》节目单

无穷的魅力。《丝》剧来到北京，当即红透都城，好评如潮。很多人面对舞者柔美端庄的舞姿，看到那瑰丽的、富于女性美的"S"形身体曲线时，内心里竟然装满了深深的感动。该剧的编导回忆说，他们反复深入敦煌石窟，反复揣摩文化部文学艺术研究院舞蹈研究所吴曼英所精心摹写的120多幅敦煌舞姿白描，终于达到了艺术创新的目标。"我们创作演出了《丝路花雨》，现在来看，《丝路花雨》的舞蹈风格之所以'新'，可能有两个原因，一是借助于真实反映了我国古代社会生活的敦煌壁画；二是寻找了敦煌壁画舞姿特有的运动规律S曲线……在形成和运用这些舞姿时，手臂，腰胯，大都要经过近似于S形运动过程。实践说明只有充分运用这一S曲线的运动过程达到S曲线的造型时，动作才显得顺畅，风格才显得统一。"人们用"优美"、"典雅"、"古朴"、"精致而博大"、"动人而深邃"等等词句形容这出舞剧，甚至在北京的外国使团

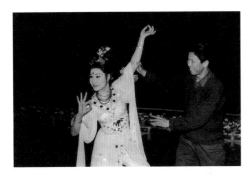

《丝路花雨》女主角贺燕云与刘少雄在排练中 甘肃省歌舞团刘少雄供稿

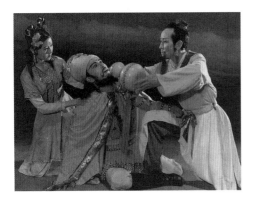

《丝路花雨》中的英娘、神笔张和伊努斯 甘肃省歌舞团供稿

朝鲜民主主义人民共和国金正日主席接见演员

江泽民接见舞剧《召树屯与楠木诺娜》演员

也纷纷观看演出并发表赞赏。要知道，这样的情形，这样高度的评价，有其深刻的背景性的含义，即，在中国舞蹈历史上，它代表着中国舞蹈界对于十年浩劫中舞蹈文化受到禁锢而衰微的强有力抗议！它使中国西部的舞蹈成为人们关注的焦点。中国舞蹈历史上的异域文化当然不是第一次这样引人注目，但在"文革"之后，它显得格外醒目。

在中国当代舞剧史上，该剧有意识地大量运用独舞形式刻画舞蹈人物形象。主人公英娘在全剧里的独舞多达十段。其中"反弹琵琶舞"、"波斯舞"、"盘上舞"，都具有开创性的意义。

在塑造舞剧艺术形象时，特别是描摹那些动人的女性形象时，该剧试验性地运用了被称为"敦煌舞蹈"的新舞蹈形式。其主要依据，来自对敦煌石窟壁画、塑像、经卷、绘画的多年观察和研究，鲜明而又突出的"S"形动作体态，端庄华美的舞姿造型，中国古代女性含蓄而又温婉之美，让中国舞蹈创作和表演者感到十分振奋。与此同时，在体验了"文革"时期的枯燥无味之后，《丝路花雨》对于中国观众来说，是一次全新的视觉体验。

由于受到苏联舞剧创作的影响，中国当代舞剧曾经长期不能摆脱中国古典舞的结构模式，舞剧的情节进展主要依靠哑剧式的形体动作和手势，舞剧中男性的舞蹈还没有脱离京剧行当的风格。《丝路花雨》也未能在这一点上有所超越。但是，从艺术的角度说，《丝路花雨》在20世纪70年代末就取得了非同一般的成果，它是舞剧在中华大地上复苏显现的第一抹春天的绿色。

与《丝路花雨》同期问世的舞剧，还有《召树屯与楠木诺娜》。这两部同是1979年问世的舞剧作品，一南一北，遥相呼应，构成了民族舞剧的第一次冲击波。

大型傣族舞剧《召树屯与楠木诺娜》，由云南省西双版纳傣族自治州文工团1979年首演。原作：刀发祥、刘金吾。剧本改编：刀国安。编导：珠兰芳、刀学明、查宗芳、杨可佳。作曲：杨力、聂思聪、刀洪勇、董秉常、杨伟、召亚明。舞美设计：刀学荣、任裕等。主要演员：岩

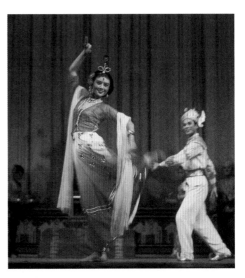

《召树屯与楠木诺娜》 云南西双版纳傣族自治州文工团1979年首演

罕图、杨丽萍等。该剧根据傣族叙事长诗《召树屯》改编，讲述了王子召树屯拒绝父亲安排的婚姻，热烈追求飞到金湖中洗澡的孔雀公主楠木诺娜，历尽千辛万苦，最终抱得美人归的故事，歌颂了傣族青年男女为追求纯洁爱情而忠贞不渝、顽强斗争的精神。舞剧以傣族民间舞蹈"孔雀舞"、"象脚鼓舞"等为基本素材，并根据傣族的风俗、礼仪等创造出许多具有民族特色的舞蹈，塑造出具有鲜明性格的人物形象。该剧在庆祝中华人民共和国成立30周年献礼演出中获文化部授予的舞剧创作一等奖和演出二等奖。值得一提的是，

正是这部舞剧的问世，让一位伟大的舞蹈家被世人知晓，她，就是后来大名鼎鼎的杨丽萍！

大型古典舞剧《文成公主》的创作带来了转变的信息。该剧在创作上最值得注意的是把中国古典舞蹈动作与藏族舞蹈结合起来，这实际是在动作体系上寻求一种形态发源点。如同《丝路花雨》一样，《文成公主》也在探讨唐代舞蹈的复原，编导们创作了"宫廷伎乐舞"、"武士盾牌舞"、"莲花童子舞"等舞蹈，堪称出色。在塑造文成公主的美丽形象时，编导仍然采用了中国古典舞蹈的优美身段动作作为主要语汇，但文成公主在"折箭请婚"、"辞亲壮别"等场次中的壮志豪情，以及她在西行途中改换胡装，传教耕作与医术等具体行为，是塑造活生生的人物时必不可少的艺术亮点，却又不是仅靠端庄典雅的青衣风范所能完成的。为解决这一矛盾，编导在构思人物形象时着手收集了许多唐代仕女图，从她们的神态、身姿中挖掘唐代妇女的生活形象，使之与文成公主的"舞剧行为"相结合，在传统舞蹈语汇中加进了不少新鲜的动作，或在生活真实的依据与古典舞蹈的韵律之间挖掘相互融合的地方。在这样的思路下创造出的文成公主的形象，已然有了超越戏曲人物的个性，一种通过新鲜的舞蹈语汇表达

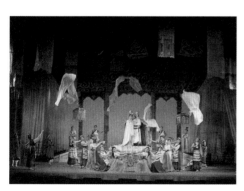

《文成公主》 中国歌剧舞剧院1979年首演

出的舞剧人物的个性。

当然，舞剧《文成公主》的舞蹈主调仍然是遵从戏曲风格的，但其中已明显地带有新的味道。义成公主的内心独白之舞，宴飨时娱乐性的乐舞，松赞干布在迎亲前所梦到的"相亲相爱"的双人舞，都因舞之内容超出了传统舞蹈语言的表现范围，而引出了舞蹈形式上的变化。剧中人物主要依靠传统的古典舞动作来塑造，讲究韵味，情节简单而又充满矛盾，引人入胜。

从20世纪中国舞蹈发展历史看，该剧将戏曲舞蹈、仿唐乐舞、西藏民间舞以及宗教舞蹈的语言整合在一起，把流传已久的联姻故事第一次搬上了舞剧舞台，被视为民族舞剧的重大收获。

《铜雀伎》，舞剧。编导：孙颖。作曲：张定和、张以达。表演者：夏丽蓉、

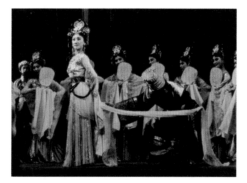

《文成公主》中陈爱莲的舞姿

于健、方伯年等。中国歌剧舞剧院1985年在北京首演。

故事发生在东汉末年。序幕，曹操率领大军征战南北，在废墟中收留了身体虚弱的一对孤儿：郑飞蓬和卫斯奴。第一场，郑、卫二人已经长大成人，并一起在汉代宫廷里的百戏部修习歌舞技艺。二人同病相怜，产生了爱情。曹操看到二人技艺已成，遂命令二人进入铜雀台当供奉艺人。第

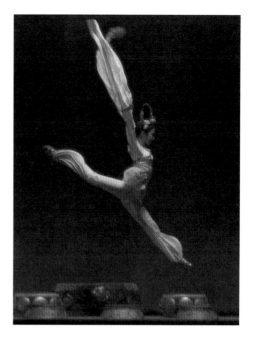

《铜雀伎》中国歌剧舞剧院1985年首演 中国歌剧舞剧院供稿

二场，曹操在铜雀台上大宴群臣，畅饮抒怀，舞槊助兴。歌舞艺人奉命献艺，演唱曹操刚刚完成的新作《龟虽寿》。席间，郑飞蓬艳丽无比，才艺无双，当晚被曹操召入后宫侍寝，夺去贞操。郑、卫二人的爱情惨遭横断。第三场，铜雀台上，郑飞蓬对于卫斯奴万分留恋，无奈中剪下一缕青丝，赠予卫斯奴，以志不忘。第四场，曹操去世，命令铜雀台艺人终生献艺。郑、卫二人同处一室却无法互诉衷肠。曹操的儿子曹丕继位，恋郑之美色，仍旧召其入宫侍奉。卫斯奴为情所驱，冲撞了曹丕而惨遭剜目之酷刑。第五场，洛阳宫廷里举行着盛大的外国使节朝觐大典。郑飞蓬奉命献艺，才发现了早已经双目失明的卫斯奴。郑飞蓬心中悲恸欲绝，撕毁舞装，罢舞求死。曹丕将其送给了戍边的大将军。第六场，大将军得到了郑飞蓬，终日饮酒作乐，狂欢求爱。郑飞蓬不甘愿悲惨命运，顶撞了大将军，被贬斥为营妓，遭到众军人的摧残和折磨。尾声，郑飞蓬因为逃跑而

被处极刑。行刑的路上，漫天大雪。卫斯奴跪在路边，击鼓相送……

该剧是编导多年经验积累之后的倾心之作，所以蕴蓄着深厚的情感和艺术思想。观赏这出舞剧，人们常常把它看作是编导生命投入和体验之后的光照而给予解读。其艺术特色首先在于剧情跌宕起伏，有着鲜明的悲剧之美。主人公的真心之爱偏偏碰到了不可抗拒的巨大力量之横加阻断，而且这阻断甚至是在不知不觉状态下发生的。这就大大强化了该剧的悲剧审美品格。郑、卫二人同样出身卑微，却同样有着灿烂的人性力量。他们都曾经为了心中之爱而以死罪抵抗灭顶之力，于是也就不可避免地得到灭顶之灾。舞剧中有一个经典画面每每得到艺术爱好者的交口称赞：郑飞蓬被处极刑，押赴刑场的大路边，卫斯奴双腿跪地，击鼓相送。这一动人的场面悲情满目，那赴死者直面生命的终结，情爱在刀口下闪烁出耀眼的光辉；而那送行者虽然地位卑微，眼睛早已经被剜掉，而心中的圣洁直达天穹。

该剧另外一大艺术特色是动作语言极富个性。郑、卫二人都被设计为艺人，为他们的舞台行动提供了很大的表演空间。但是，仅有这样的人物设计结构还是不足以达成舞剧艺术的审美水准。编导多年潜心研究汉唐之际的中国文化风貌，从各种出土的舞蹈艺术文物如陶俑、墓画、壁画、石刻、画像砖以及与舞蹈相关的民间艺术如剪纸绘画、民歌民乐、宗教仪式等形式中汲取舞蹈动作风格的营养，创作出与众不同的、唯属于《铜雀伎》的动作语汇。它往往在正常的动作连接处有意识地打破其中成规性的节奏或空间姿态，大胆

《凤鸣岐山》 上海歌剧院舞蹈团1981年首演

地让动作的运动态势向一个侧面大幅度地倾斜，造成舞蹈观赏中恣肆磅礴的深刻印象。舞剧中郑飞蓬表演的"七盘舞"，具有很高的技巧性，也是舞剧中十分耐看的一个出名舞段。可以说，《铜雀伎》为中国汉唐舞风的重现、复活做了历史性的贡献。

由刘润编剧，白水、李群、谢烈荣编导，朱晓谷、周德明作曲的舞剧《半屏山》，上海歌剧院1979年首演。该剧根据台湾民间故事改编。石屏姑娘与渔民水根相爱，却被海神用海水和妖法隔开。台湾与大陆原本同根同种的民族意识在舞剧里透过动人的传说表达出来，石屏姑娘悲剧性地变成了石像，但她永远张望的神情似乎更是对今天现实的写照。

在藏族舞剧《卓瓦桑姆》中，著名演员张平扮演美丽的花仙。大约自古红颜多薄命吧，她把尝受到的无尽的苦楚，一股脑地倾泻在前所未见的仰身快速旋转中，藏舞的厚重圆转之意全数包括在内，但却是全新的语言形象！

舞剧《东归的大雁》，内蒙古自治区呼盟歌舞团1985年首演。编剧、总导演：阿布尔。编舞、执行导演：曹晓宁。编舞：林树森。作曲：热西嘎瓦、郭志杰、

关勇。表演者：刘群、任广建、马莲梅、王桂英、杜明利、郑涛、钟晓梅、王艳华等。

序幕，无数个舞蹈的身躯，组成了一只大雁，翱翔于蓝天。它顶风冒雨，飞向东方。舞蹈的大雁由全剧中的三位主人公渥巴锡可汗、渥利亚斯公主、勇士江基尔和群舞演员的身躯共同构成。第一幕，生日庆典。渥巴锡可汗为他的妹妹渥利亚斯公主举行生日庆典，土尔扈特蒙古汗国上下欢腾。沙俄军队的杜丁大尉在庆典上借酒调戏公主，江基尔以比武护卫公主，杜丁败阵。第二幕，强行改教。土尔扈特族的大喇嘛拒绝了俄国沙皇让他们改信东正教的命令，遭到杀害。公主发誓回归东方的祖国，共同的愿望下，江基尔与公主萌发了爱情。第三幕，武装起义。可汗带领全族民众向东方跪拜，向圣主成吉思汗宣誓起义，驾战车，舞火炬，浩浩荡荡启程东归。第四幕，血染征程。土尔扈特族的东归起义遭到俄国沙皇军队的残酷杀戮。征途上，公主梦中回到了祖国，在大草原上与江基尔尽享爱情的美妙。俄军夜袭大帐，公主身中枪弹而亡。江基尔怒杀杜丁，怀抱公主，悲愤交加。公主的牺牲更加激发了全族民众东归的志愿，他们团结一心，如东归的大雁，向着东方再次启程，终于回归祖国的怀抱。

这出舞剧具有鲜明的、积极的思想主题，即维护民族的尊严和祖国大家庭的统一。高度张扬的统一意志以及因为统一所要付出的生命代价而形成的悲剧色彩，成为这出舞剧特别吸引人的艺术欣赏要点。一般来说，舞剧之"剧"往往成为艺

术主题的最重要的承担者。但是由于舞剧艺术所使用的动作语言的特殊性，舞剧之剧情又不能过于复杂和晦涩。《东归的大雁》之剧情集中在回归之志与沙俄阻挡之间的矛盾冲突，全剧情节设计十分简练、集中，虽有曲折但不费解，使观众很容易接受。舞蹈编导们集中笔墨，用大舞段烘托回归的情感趋向，制造出强烈的舞台气势，情节发展过程中虽然有一些不错的细节处理，如公主在江基尔怀中牺牲等，但舞蹈以浓烈感情作为最主要的表现对象，避免了对于生活事件啰啰嗦嗦的简单介绍。此外，该剧中的舞段大都具有浓郁的民族舞蹈风格，也成为欣赏中的"亮点"。也许是因为编导都是男性的缘故，也许是内蒙古大草原造就了编导对于阳刚之气的崇尚，舞剧中的男性舞蹈特别引人注目，在演出中非常"抢眼"，很能感染观众。作品大量使用蒙古族民间舞蹈，又结合剧中人物设计的需要编排动作，富于刚烈特点的人物个性与蒙古族民间舞沉稳、辽阔、舒展的动作风格统一在一起。

曹晓宁、林树森编导的《东归的大雁》，刻意求新，主张民族舞蹈的风格，主要不应该依靠动作的外在形式，而应该关注民族的精神气质。他们把一个民族回归祖国的过程演绎得如泣如诉，回肠荡气。

同样来自内蒙古的诗化的舞剧《蒙古源流》，是蒙古族著名舞蹈家查干朝鲁、季兰音的多年构思之作，整个演出没有中心事件和主要人物，蒙古族舞蹈动作的节奏和力度变化多端，其结构依据蒙古族发展的历史大线索推进，其中包括这样几个部分：大河流来，晨起牧歌；烈马飞驰，落日浑圆；将士捐躯，母亲折箭；部落盟誓，民族不灭。

另外，来自云南省保山地区歌舞团的《啊，傈僳》，把民族地区的文化特色浓缩加工，使自80年代开始的全国性"风情歌舞"大潮有了新的收获，其舞台综合艺术手段的运用达到了一个相当的水准，有些歌舞场面堪称完美。

二、芭蕾舞剧的原创突破

中国民族舞剧的原创，给整个时代以积极的贡献。在此历史阶段里，中国芭蕾舞剧的初创也动力十足。中国芭蕾舞借助《红色娘子军》等舞剧的成功和"文革"十年中没有中断的创作力量，比较早地进入了原创的收获季节。

在这条路上，上海的艺术家们率先起

《啊，傈僳》 云南保山地区歌舞团1998年首演 叶进摄

步，并有可喜的收获。1982年，根据上海芭蕾舞团一位演员的真实经历创作的《天鹅情》问世。随后，北京的中央芭蕾舞团推出了《觅光三部曲》。1984年上海芭蕾舞团演出了独幕舞剧《长板凳》，1986年又上演了另一部独幕舞剧《潭》。这些作品都是直接反映现实生活的。在这些舞剧作品中，因编导性格、爱好、艺术趣味及作品题材的不同，舞剧的样式也变得富于探索性了。无故事情节贯穿的交响式舞剧受到了人们的注意。正是在这种动机的促使下，上海年轻的编导们创作了《土风的启示》（1986年），而中国编导排练的西方芭蕾名剧《葛蓓莉娅》，在一个老童话故事里加进了神奇的"中国气功"，变形手法使该剧产生了独特的艺术效果。

早在"文革"刚刚结束的时候，中国芭蕾舞的创作就已经开始了自己的创新脚步。20世纪80年代以后，在新时期芭蕾舞创作的名义下，中国芭蕾舞取得了一些进步。如中央芭蕾舞团的《香樟曲》、《钢铁烈焰》，上海芭蕾舞团的《蝶双飞》、《玫瑰》等。《香樟曲》大致描写边疆地区人民精心选择香樟树木，送往北京建造毛主席纪念堂的情节。剧中充满赞歌情调，将少数民族的风俗和民间舞的某些动律与芭蕾舞结合起来，不失为有益的尝试。《钢铁烈焰》是1977年批判"四人帮"时全民性的愤怒在芭蕾舞剧创作上的体现，反映某钢厂电炉车间工人师傅深切悼念毛主席，与"四人帮"爪牙破坏生产的卑鄙行为进行斗争，欢庆粉碎"四人帮"的胜利。《玫瑰》根据小说《傲雷·一兰》改编，讲述一对达斡尔族青年男女反抗外族侵略和相互爱恋的故事。该剧矛盾冲突曲折激烈，突出了少女玫瑰因

《天鹅情》 上海芭蕾舞团1982年首演

反抗而死、民族被迫南迁的悲剧色彩。

1977—1981年，芭蕾舞剧创作中涌动着纪念和缅怀的情绪，出现了许多悼念革命先烈的作品并复排了古典名剧。其间，中央芭蕾舞团创作和上演了《骄杨》，用纯正的古典芭蕾舞动作表现了革命烈士杨开慧的事迹。中央芭蕾舞团和北京舞蹈学院青年舞团合作创演了《红岩青松》，表现20世纪40年代周总理在重庆的战斗生活，并且在舞剧中直接塑造了周恩来（贾作光扮演）的伟岸形象。

在文学或戏曲名作改编之外，中国芭蕾舞剧的编导们刻意追求着使芭蕾舞与当代人的现实生活相结合。这虽然比改编名著要艰难，但却是使芭蕾更广泛地被人们接受的必由之路。在这条路上，上海的艺术家们率先起步。1982年由祝士方、宋鸿柏编导、沈传薪作曲的中型舞剧《天鹅情》，是根据真人真事创作的作品，反映一位年轻的芭蕾女演员，在其恋人被烈火烧伤了面容之后仍对爱情忠贞不渝，鼓舞爱人战胜伤病的动人事迹。这是一出十分动人的新创芭蕾舞剧。其情节紧凑，人物个性贯串于舞蹈的动作之中。由于选取芭蕾女演员为主角，动作的风格与人物身份显得自然和谐。《天鹅情》表现了上海编导注重舞蹈技巧的艺术追求。全剧有出色的舞段，并显示出某种写实与抽象相辅相成的风格。该剧的不足是有些舞蹈繁简安排得不够好，造成剧情与舞蹈节奏上的不平衡。在北京、上海、辽宁三大芭蕾舞剧基地中，除了一些有声望、有大型作品问世的编导外，还活跃着其他一些舞剧编导。他们多姿多彩的作品，体现了他们胸

中涌动着的多种创作冲动，形成了中国芭蕾舞剧艺术在1976年后活跃的多样性试验。

根据《黄河》大合唱的意蕴创作的《觅光三部曲》，中央芭蕾舞团1985年上演。编导：舒均均。作曲：刘廷禹（负责"人生"部分）、周龙（负责"宇宙"部分）。文学脚本：所明心。舞美设计：马运洪、朱小刚、舒安。服装设计：王蕴琦、彭雨非。灯光设计：张凤桐。排练者：孙希文、张敏初。这是一部交响诗式的舞剧作品，共分3个段落，标为"黄河"、"人生"、"宇宙"。编导以黄河象征传统和历史，以人生表现现实，以宇宙寄托未来，艺术构思颇有大气势，舞剧观念也很新鲜。《觅光三部曲》全无一般舞剧的戏剧结构，主要用音乐的效果变换舞台气氛，用舞台创造一组组追求光明、为光明唱赞歌的人物形象。该剧发挥芭蕾舞的表现功能，调动芭蕾舞之美和奇异的幻境（如用人体表现太阳系九大行星）打动观众。《觅光三部曲》的"人生"和"宇宙"是较为人称道的。相比之下，"黄河"较粗糙，不如"人生"那样形象生动，也不如"宇宙"那样华彩流丽般地照人。

舒均均的编导风格在《觅光三部曲》中得到了比较充分的展示。她1966年毕业于北京舞蹈学校芭蕾专业，1974年入湖南省歌舞团从事演员和编导工作，曾经创作了大型舞剧《红樱》。1979年调至中央芭蕾舞团后，开始主攻芭蕾创作，刻苦学习，大胆实践，先后创作了大型舞蹈诗剧《觅光三部曲》、独幕三场舞剧《蓝花花》、独舞《民族之花》及双人舞《黄河》等。其中《蓝花花》取材于同名陕北

民歌，由刘廷禹作曲，简练地讲述了一个凄楚哀婉的悲剧故事，曾经获1988年文化部直属院团舞蹈新作评比会演创作一等奖。《黄河》获1987年全国第二届芭蕾舞比赛编导奖。她的作品常常充满了诗意，结构富于诗歌的意境，想象奇特，构思大胆。

1986年，作为原创性的芭蕾舞剧，有一个特殊的作品问世，即由中国的中央芭蕾舞团和日本的明星芭蕾舞团所推出的"中日芭蕾舞联合公演"。演出包含三个部分：第一，日本芭蕾舞《白马的故事》，由日本编导远藤善久创作，冈野正昭根据一则从中国流传至日本的民间故事编剧。该作品讲述了一个农夫的女儿和白马相恋，农夫杀掉了白马，女儿与白马飞天而去，留下了"蚕"，造福于人间。第二，中国芭蕾舞蹈家们演出了李承祥的名作《林黛玉》第四幕。第三，也就是这次"联合公演"的重头戏——芭蕾舞剧《浩浩荡荡一衣带水》。

当时担任中共中央总书记的胡耀邦为《浩浩荡荡一衣带水》题写了剧名。该剧由日本的编剧家担任编剧，叶小刚和日本作曲家池边晋一郎联合作曲；曹志光和日本舞蹈家联合编导；金泰洪和日本的田中良和联合进行布景和服装设计。中国的张丹丹、游庆国、董俊，日本的奥昌子、土田三郎、青田茂等担任主要角色。舞剧带有象征性的传说色彩：和平的海洋两侧，出现了陆地，浩浩荡荡，一衣带水。海洋两侧的主人公"男子"和"女子"相爱，以二胡和红围巾为信物。"黑衣人"破坏了他们的爱情，强迫二人分离。"女子"把二人的孩子"少年"养大成人，"黑衣人"最终被制服，而夫妻团圆，父子相

认！该作品在20世纪80年代由中日两国舞蹈家联袂创作和演出，这种情形很少见。它从一个侧面反映了当时中日友好的大局受到党和国家的高度重视，并借助艺术的方式表现出来。另外，中日芭蕾舞界也由此生成一段佳话。

除去中日合作之外，著名的美国舞蹈家诺曼·沃克，一位创作了150多个舞蹈作品，在全世界著名芭蕾舞团担任过艺术指导的芭蕾大师，曾经在1989年为中央芭蕾舞团创作独立作品《山林》，分为"春华"、"夏夜"、"秋实"三个乐章，非常抒情地传达出一个美国编导对于东方芭蕾舞的美好情结。另外，在80年代中期，一名来自美国的编导玛戈·赛婷婷则为中央芭蕾舞团创作了《紫气东来》，抒发编导对于东方古老美学意境的向往，以及对于人类共同理想幸福生活的憧憬。

《土风的启示》不似一般舞剧，但它在创作中却代表着一种倾向，即在戏剧冲突与充分的舞蹈性之间寻求舞蹈表现的自由。它由蔡国英、王大农编舞，翟小松作曲，1986年由上海芭蕾舞团演出。它以一种多具抽象性的舞蹈语汇表现了广袤大地上炎黄子孙的繁衍、斗争和觉醒。剧中的少女和祭典、母亲和新生、人类和力量三段舞蹈，分别表现了先民对神灵的祈求、对女性祖先的崇敬、对自己力量的全新认识。这是一个人类觉醒的过程。《土风的启示》恰在此过程中，以较纯正的芭蕾语汇探寻了民族精神的发展历程。该剧对现实的思考，对舞剧创作样式的探索，也具有启示的意义。

广泛的社会影响，扩大了芭蕾舞剧艺术的表现力和群众性。虽然并不是每部作品都取得成功，但在中国当代舞剧史上，

它们代表着一个时期内芭蕾舞剧的探索足迹和创作水平。

第三节
现代主张

如果说，20世纪80年代的中国舞蹈艺术在小型节目创作中呈现出非常鲜明的突破态势，借鉴外来舞蹈观念和手法影响了一大批小型作品的构思和语言，那么，在舞剧艺术领域也同样呈现了一些具有突破意义的作品。它们在整个舞剧的语言选择上也同样为了表达更加丰富的情感，为了更真实地书写人类难以言传的复杂内心世界，为了塑造有个性的艺术形象，而选择了整体上的突围——从传统的"民族舞剧"或"芭蕾舞剧"中出走，走入更加富于现代意义的舞剧领地。

《奔月》，是20世纪80年代前后最早从文学故事中提取素材的舞剧之一。上海歌剧院1979年首演。编导：舒巧、李仲林、叶银章、吴英、袁玲。作曲：商易。余庆云、凌桂明等表演。

嫦娥奔月的故事，是家喻户晓的。舞剧既然取自神话，当然会安排多种富于神话色彩的画面出现。舞剧中九日挂天、人群热渴难耐的群舞，欲杀嫦娥祭天的祭祀性舞蹈，嫦娥与后羿相爱的"花环舞"，后羿酒醉后的"天旋地转之醉舞"等等，都是很有看点的设计。

风格藩篱的突破，也许是上海舞剧编导们心中久久不能忘怀的目标吧。为了完成剧中人物性格的塑造，舞剧《奔月》在运用舞蹈动作塑造形象方面做了大胆的尝试。编导们不是从特定的舞种风格出发，而是更多地采用了"从生活出发"的创作原则。这是因为，要在舞剧中表现远古时代神话传说中的人物心理状态，在现成的古典舞语言库中没有多少能立马见效的动作。选择这样的题材，古典舞蹈艺术自身的不完善充分暴露出来，这个选择也就很自然地把编导推到了创新的最前沿。

大量采用非古典舞风格又非芭蕾风格的动作语汇，甚至，为了表现特定环境中人的激动心理状态，编导还采用了"地面性动作"。这些动作出现于一个名为"民族舞剧"的作品里，出现在一个仍然有明显的戏曲舞蹈风格影响的舞台动作环境中，在"文革"刚刚结束不久的1979年，实在显得太奇特了。这样的做法对人们的传统欣赏习惯是一个很大的冲击。许多人批评《奔月》的动作设计"太洋了"，"不合民族审美习惯"，"像西

方现代派舞蹈"，甚至有人批评说"离经叛道"，"不成体统"。

当他们选择了"从生活出发"的原则去编舞时，引起批评也就是不可避免的。值得深思的是，《奔月》的编导舒巧、李仲林等人，正是我国最早的古典舞剧创作者。他们的作品《小刀会》在20世纪50年代就曾轰动一时。《小刀会》、《宝莲灯》在舞剧结构和动作语汇等方面都带有明显的戏曲艺术风格，也是20世纪50-60年代中国古典舞蹈创建时期的代表性作品。恰恰是他们的新作表达着20世纪80年代中国古典舞"寻找自我"的趋向——这正是历史的选择吧。

《奔月》在舞剧结构上有意识地打破了旧的创作套子（用一条戏剧性的冲突线串起一个个表演性的、展览风格动作的舞蹈）。舒巧等人提出"舞应该为剧服务"，"不能把剧情变成'串'各色表演舞的'线'，不能让大量表演性的舞蹈把人物淹没了"。如果读者知道传统舞剧艺

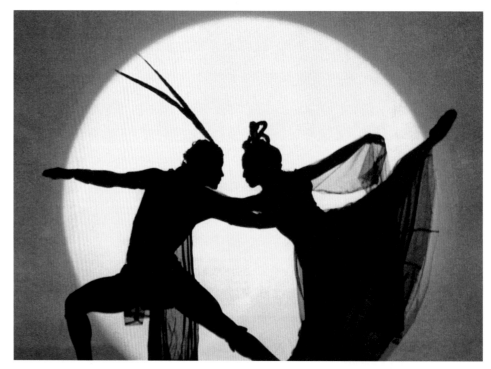

《奔月》中后羿与嫦娥双人舞造型 上海歌剧院1979年首演

术在结构上是多么善于用多姿多彩的表演舞造效果，而这种结构又是多么稳定地支撑着许许多多舞剧作品，那么自然会知道《奔月》在探索之路上迈开的这第一步有多么重要。

也许是舒巧等人真正了解旧的一套语言的功能不足吧，他们才大胆地进行了动作方面的革新。舒巧等人在一篇文章里说："山膀、提襟、护腕……和明清时的服饰不无关系；'圆场'更是和'三寸金莲''行不露足'的习俗分不开。这些动作如何能照搬来塑造后羿、嫦娥这样一些原始社会的人物形象呢？"

这个问题提得非常准确。

在《奔月》中，这个问题反映了以行当（武生、青衣等）属性为特征的戏曲舞蹈动作与塑造原始社会中特定神话人物之间的矛盾。更进一步说，这个问题反映了行当属性的中国古典舞动作偏狭的表现力与新时期用舞蹈更深刻地表现人、塑造人，刻画人心、人情、人态的内在不适应。正是艺术创作的实践使人们最敏锐地感到了症结所在。舒巧说：探索"主要涉及舞剧结构和舞蹈语汇运用两个方面，实际上只是一个问题：如何运用舞剧这个特定的形式更深刻地刻画人、表现人"。（《舞蹈》1980年第1期第8页）

《奔月》演出之后所遭到的批评，一方面说明观众的传统欣赏习惯对新鲜事物不适应，同时也因为《奔月》中的舞蹈语言没有达到一种新的统一和谐的艺术境地。但是，变革的要求已在《奔月》的创作中明显地表述和实践着了。他们在语言方面做的尝试有以下这些：

1. 变化古典舞动作的动律节奏，如变武生打斗风格的动作为舒缓节奏的抒情性动作；

2. 变化动作之间的连接关系，打破动作程式，在连接中寻找动作的新意；

3. 变化舞姿中原有的上、下身固有搭配，把不同舞姿的"零件"组装成新的动作；

4. 改变"山膀"、"顺风旗"等传统动作的姿态和动作力度，达到从刚到柔、从硬到软、从武气十足到多种性格的转变。

舞剧《奔月》在20世纪80年代初期代表着整个中国舞剧艺术的变革要求，其变革之矢直指古典舞的一些核心概念。很多舞剧编导在塑造自己特殊的人物形象时，都遭遇了传统动作风格与人物形象不能对应的巨大困惑。所以，舞剧创作的实践提出了一些尖锐的、富于挑战性的问题：对称、平衡、圆等等古典舞传统的美能不能破？以拧、倾、曲、收为基本特征的古典舞姿能不能被"T"形、"+"字形、90度的折角等语汇所代替？这样的问题在1979年可以说是起到了振聋发聩的作用。

心理随想式结构，是那一时期许多编导喜爱的结构手法。曹禺先生在话剧《雷雨》中创造的繁漪，就是舞蹈家们特别喜欢的一个"心理人物"！

独幕舞剧《繁漪》，中国人民解放军南京军区前线歌舞团1982年首演。根据曹禺著名话剧《雷雨》改编。编导：胡霞斐、华超。作曲：张卓娅、秦运蔚、王祖皆。主演：森小凤、华超、周冬鸣等。这部作品以繁漪作为全剧的中心人物，通过她来串联剧情，用她的眼睛和心灵来感受其他人的存在。

幕启：雷声隆隆，乌云滚滚。一块笼罩全舞台的黑纱大幔拉起后，露出5个人物：繁漪、周萍、四凤、周朴园、侍萍。繁漪与各人相遇，开始了展示人物间关系和描写个人性格的以繁漪为中心的五人舞——她深感压抑、窒息，欲推开门窗，为周朴园所阻，并被逼服下苦药，周萍乘机迎合并勾引（双人舞）。不久，周萍又抛弃她另寻新欢（周萍与四凤双人舞）；爱与恨在繁漪胸中燃烧，她看出周家父子都是伪君子（由繁漪与周氏父子的三人舞转为父子二人舞）；侍萍到周家要带走四凤（母女双人舞），周萍不允，繁漪又阻拦周萍（四人舞）；周朴园与侍萍相遇，丑事败露。四凤惨死，周萍自杀，繁漪疯癫。黑纱大幔缓缓落下，人间悲剧告终。[2]

该剧目的创作非常单纯：揭示一段充满心理色彩的人间地狱苦难。在结构上，它完全依据繁漪的内心活动作为全剧的支撑点，可谓彻底放弃了故事性的外在情节。这在20世纪80年代初是非常超前的舞剧观念。在舞蹈段落的编排上，编导大量借鉴现代舞，"在改编《繁漪》时我们较多地采用了意识流手法。我们着重研究了舞剧结构中意识流手法所起的作用：第一，可以不受文学叙事的限制，从人物内在感情需要出发去构思，从而取得'陌生化效果'，即在叙事中抽掉一个众所周知的过程和理所当然的因素，使观众产生惊异和好奇心，……第二，可以摆脱时间的羁绊，打破空间的概念，即'时间旅行手法'，人物意识中的过去、现在和将来

[2]王克芬、刘恩伯、徐尔充、冯双白主编《中国舞蹈大辞典》，文化艺术出版社2010年版，第131页。

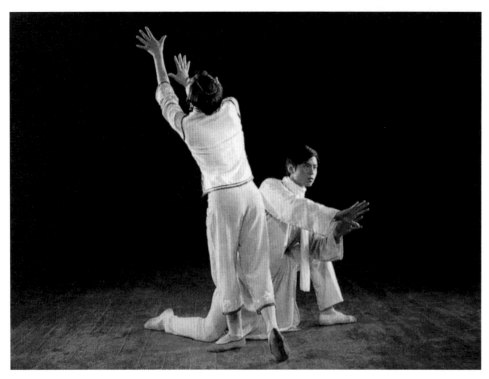
《鸣凤之死》中的幻象之舞　四川省歌舞团1985年首演

可以来回跳跃，空间随之迅速变化更动。第三，可以充分发挥舞蹈艺术抒情之长，凝练地宣叙，尽情地咏叹……"[3]。编导避免生硬的风格化动作，而是着力于揭示人物的内心世界。如胡霞斐和华超所言，该剧充分发挥了舞蹈艺术抒情之特长，创造性地探索了新时期舞剧结构等大问题。1994年获中华民族20世纪舞蹈经典作品评比展演提名作品称号。

类似的作品，还有四川省歌舞团岳世果、刘世英、柳万麟创作的《悲鸣三部曲》，其中有《鸣凤之死》。

《鸣凤之死》，现代舞剧。根据巴金小说《家》改编。编导：刘世英、岳世果、柳万麟。作曲：舒泽池。表演者：张平、王春林等。四川省歌舞团1985年

[3]胡霞斐、华超《从〈雷雨〉到〈繁漪〉》，见《全国舞蹈创作会议文集》，舞蹈出版社1986年刊印，第525页。

首演。

舞剧采用无场次多段体结构。一、狭笼。暗夜里，更夫敲出的一更之声孤凄地回荡在无际的黑幕中。高家大院的灯笼照亮了觉慧，他被几个身穿黑色紧身衣的"隐身人"所构筑的黑色方框所牢牢禁锢着。觉慧想冲破这黑色的牢笼，却一次次被阻挡。二、梦魇。舞台环境转换成鸣凤的梦境，梦中的她被"隐身人"高高托举，她如同飘浮在云中，无依无靠。她拼命挣扎，却被一对对贴着大红喜字的灯笼所追赶，所笼罩。灯笼旁边，是幻化成新郎模样的僵尸，鸣凤惊醒于无限的恐惧中。三、高墙。醒来的鸣凤再次看到了结婚用的服装，那代表着今天她就要嫁给那年迈而冷酷的冯老太爷了。鸣凤的眼中出现了她心中的爱人觉慧，但一堵高墙将二人无情割裂在两边。四、梅林。已经决定以投湖赴死的方式回报爱情的鸣凤来到了梅林的湖边。她的幻觉里，觉慧穿过千层

梅花与她相会。二人在梅林里尽情嬉戏，觉慧大胆地爱着鸣凤，鸣凤却常常因为自己的身份而不知不觉地躲避。觉慧把一枝并蒂梅插在鸣凤头上，一阵幸福的热浪涌在她的心头。五、生离。鸣凤从梅林幻觉中清醒过来，残酷的现实使她决心赴死。她来到了觉慧的窗前做最后的告别。觉慧对此毫无察觉，给了鸣凤一个热吻后就全心全意地投入在新知识的学习上。六、死夜。时辰到了。鸣凤在觉慧窗外，向着窗户上她所挚爱的人影，深深地跪拜。在诀别世界的最后一刻，她满腔悲愤，向着这个不能容纳她的世界发出最后的控诉。她不想死，然而，那个大红喜字的灯笼一直在追索着她。天就要亮了。鸣凤一步步走向湖底。七、火祭。痛悔不已的觉慧来到了鸣凤投湖之地，做一个心祭。他愤怒的眼睛里充满了对于这封建吃人社会的痛恨。无限怀念的心理驱动下，觉慧好像再次和鸣凤相逢。他看到，鸣凤从湖底慢慢走出，二人融合为一个整体。觉慧将鸣凤高高托起，一起控诉这礼教杀人的黑暗社会。

《鸣凤之死》问世之后，曾经因其独特的艺术构思和强烈的心理流程化的创作理念而引起巨大轰动，也引起不少争论。然而，随着时间的推移，该作得到了越来越多的高度评价。毫无疑问的是，该作是20世纪80年代中国当代舞剧创作中比较早开始进行舞剧结构探索的作品之一。全剧共分七段，完全以鸣凤临死之前的心理活动为线索，其实就是写了鸣凤投湖之前短短几个小时的心路历程。该作不拘泥于巴金原小说的情节，甚至在鸣凤与觉慧的两人的爱情关系上也不做大篇幅的交代，而是用大量的独舞构成舞剧段落，以鸣凤

的视角看待觉慧的热情、好学、诚实，以她的心理带出她和觉慧的双人舞，以她的感情投射于梅林、青湖、灯光、窗棂等一切事物。该剧提出了"淡化情节，浓缩感情"的艺术主张，这对于后来的舞剧和舞蹈诗产生了很大影响。对于一个舞剧来说，这是相当大胆的艺术结构。舞剧又以原著的人物刻画为依据，着力于人物特殊心理和性格的描写，于是就有了梅林里鸣凤和觉慧二人之间在对待爱情的态度上的细腻差异。觉慧的少爷身份使他更多地从自身的体验出发来表达对鸣凤的爱情，但身份卑下的鸣凤则在爱的表达上更多了羞涩、含蓄、压抑和谦恭。舞剧悲剧性的结局其实早在两人爱情表达的美好瞬间就已经注定了它的命运！

此外，该作以鸣凤为主人公，以封建礼教为扼杀鸣凤年轻生命的凶手，那么，在一出舞剧中又该怎样艺术化地塑造这"封建礼教"形象呢？我们都知道，在巴金小说中，那个几乎没有说过几句话却控制着一切的高老太爷是整个封建礼教势

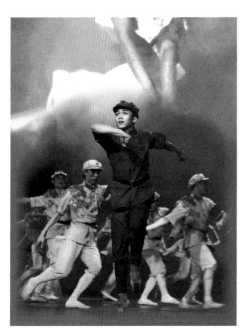

《闪闪的红星》 上海歌舞团演出 叶进摄

力的总代表。然而，在一出以年轻的高家丫鬟鸣凤心理活动为线索的舞剧中，几乎无法展开高、鸣二人的直接对抗。因此，编导很聪明地设计了身着紧身衣的"隐身人"的艺术形象。他们时而是鸣凤梦魇中的"恶魔之手"，时而是阻挡着鸣凤与觉慧的"高墙"，鸣凤的一举一动都和"隐身人"相关，使人通过鲜明的舞蹈舞台看到了与鸣凤对峙的另外一种力量。完全将善恶两种势力的对抗放到心理环境中去刻画，也是该剧的艺术特色之一。当然，说到这出舞剧，人们一般都会说到鸣凤形象的创造者张平。她那与该剧音乐创作者心有灵犀一点通的艺术默契，她那细腻入微的表演风格和优美舞姿，都给观众以强烈的艺术感染。

具有突破意义的舞剧还有不少，限于篇幅我们不能做更多的记叙了。不过，我们应该记住的是，在舞剧艺术领地，突破原有的舞种风格限制，是80年代舞剧创作的极大收获。

对于舞种风格化动作的突破，有着多种原因。其中最深刻的原因，恐怕来自社会生活巨变之后，人们不满足于舞蹈艺术单纯的"轻歌曼舞"，不满足于舞蹈流于形式化、肤浅化地与生活"擦肩而过"，相反，人们从现实生活中感受到的，急切地需要在舞剧艺术中得到提炼和更加深刻而集中的表现。换言之，是舞剧艺术中现实题材（包含革命历史题材）的迫切需求，成为20世纪80年代中国当代舞剧艺术流变的重要动力。

20世纪80年代以后，现实生活题材的舞剧作品有不少收获。如反映中国近代斗争史的《虎门魂》，现代大工业题材的《路》等。反映延边朝鲜族人民文化积淀

与深层情感的《长白情》等剧目，虽然在当地已经获得很好反响，夺得过许多地方政府颁发的奖励，然而出"精品"的意识仍在驱使着地方领导和创作人员再做努力。

《高山下的花环》被认为是一部20世纪80年代初期优秀的现实题材舞剧。解放军济南部队前卫歌舞团1983年首演。根据李存葆同名小说改编。编导：郭永悦、穆彬于、薛守义、彭浩田。作曲：董洪德、原野。舞美设计：金步松、孙恒俊。主要演员:李社、郑建军、何德辉等。全剧标题醒目：序幕"乳汁哺育"、一场"激战前夜"、二场"浴血疆场"、三场"凯旋思亲"、四场"情牵碧水"、五场"魂系青山"。小说原著中有精心设计的多种人物，情节曲折。舞剧编导根据舞蹈艺术之特点进行了大幅度修改，删减了一些人物和情节，突出了主要矛盾，集中笔墨在梁三喜、赵蒙生、玉秀三个主要人物身上，特别是根据舞剧特长，对人物复杂的内心精神状态予以视觉化处理，将生活场景的现实性打破，在现实题材舞剧创作中大胆地采用多空间、多景观的"内视化"，从而建立了比较新的舞剧舞台艺术观念。例如，在"激战前夜"一场中，编导安排了两段"同床异梦"的舞蹈：一边是梁三喜怀念母亲、妻子和故乡的山水，梦中的

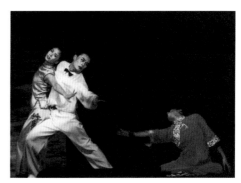

《情殇》 北京舞蹈学院演出 叶进摄

祖国和亲人之情历历在目。舞台的另外一边，在同一个空间里，赵蒙生在梦中眷恋着城市的安逸生活，他在参战和退缩之间犹豫不决，此时，梦幻中出现了四个吴爽（赵蒙生的母亲）把他团团围住，留其在大都市；同时又出现了八位战友，指责他贪恋小家忘了国家！这样的舞剧艺术处理，在当时非常少见，对比性很强地揭示了两种思想的斗争。为了突出人物的心理空间变化，舞台运用了多表演区的方法，用透明天幕将舞台分割成三块，每块天幕后设置二米左右高度的平台，利用灯光正透、反透之法，创造了多种舞台空间和视觉效果，人物心理得到明确而细腻的艺术表现，受到广大观众和舞蹈界的好评。

舞剧《路》是在短短的20天里做了重大修改后赴辽宁演出的，并且获得了许多好评。这样的工业题材历来是舞剧创作很难通过的"雷区"。但是九江歌舞团有感于大京九铁路建设中的惊天动地，不仅大胆地"啃"了这块硬骨头，而且还在初评之后再作大幅度修改。看过原剧的人，十分惊讶地说："简直就是改头换面了！"北京舞蹈学院的《情殇》，在获得参演权利后，舞剧音乐和编创都经过了彻底的改动。这种艺术上的精益求精，使得调演具备了中国舞剧创作最高水准的意义和价值。

1984年9月首演于北京的大型音乐舞蹈史诗《中国革命之歌》，可以看做是革命历史题材的又一收获。它专为庆祝中华人民共和国成立35周年而创作，是继《东方红》之后又一部表现近百年来中国革命斗争历史的大型音乐舞蹈史诗。创作演出领导小组组长：周巍峙，副组长：侣朋、魏风、乔羽。参加文学、音乐、舞蹈创

《星海·黄河》 广州市歌舞团1998年首演

作、舞美设计的有七十余人，参加演出的有一千多人。全剧由五场和一个序幕及一个尾声组成：序幕"祖国晨曲"、第一场"五四运动到建党"、第二场"北伐到井冈山"、第三场"长征到解放战争"、第四场"新中国成立到粉碎'四人帮'"、第五场"十一届三中全会到十二大"、尾声"向着光辉灿烂的未来前进"。该作品以音乐舞蹈为主，综合了朗诵、电影、舞台美术等艺术手段，浓缩地表现了从鸦片战争、五四运动以来在中国共产党领导下，中国人民进行的艰苦卓绝的革命斗争，推动了社会主义建设的伟大历史进程。音乐、舞蹈、舞台美术等都发挥了艺术作用，其中的舞蹈有上乘表现。如《北伐的号角》中黄鹤楼下的"提灯会"，《粉碎四人帮》一段中表现悼念之情的"白花舞"，营造了深情动人的场面；《春回大地》等舞蹈被认为"舒展优美，如诗如画"。这部作品上演后获得了一些好评，但也有人认为相比《东方红》来说

有着较大差距。演出后该剧被拍成电影艺术片，曾经在国内外放映。

由于舞蹈艺术在抒情本质方面的特殊性，其创作历史的发展当然不能与文学创作的历程等同。所以，我们在讨论舞蹈艺术创作的现实题材道路问题的时候，不能把问题简单化、模式化。回顾近几十年来我国的舞蹈创作历程，谁也无法回避我们曾经经历过的片面强调反映生活而忽略舞蹈艺术特性的阶段。比如，在短小的舞蹈体裁方面，如独舞、双人舞等，强求用故事情节和模仿性动作去展开作品，当然是违背舞蹈艺术规律的。在中国当代舞蹈发展历史上，20世纪70年代就曾经有过不问舞蹈规律而一律采用情节化（或曰政治化）的手法创作各类舞蹈的要求，其结果是舞蹈艺术创作的千篇一律和艺术表现力的丧失。

但是，我们不能因此而全然否定现实题材的创作，更不能否定从生活中获取舞蹈创作灵感和动作来源的方法。特别是

在舞剧创作方面，在现实生活的本来样式基础上提炼加工人体动作而创作舞蹈的方法，在整个中外舞蹈历史上也是常见的，并且也因一批好作品而拥有着自己的骄傲。在传统的民间舞里，以惟妙惟肖的舞蹈动作表现现实生活中的世态、形态、情态、动态的例子是大量的。在我国现代和当代的舞蹈艺术发展历史上，有着许多成功的先例。吴晓邦先生的许多创作，像独舞《饥火》、三人舞《游击队员之歌》、舞剧《宝塔与牌坊》等就是如此。又如在我国舞蹈界脍炙人口的《小刀会》、《白毛女》、《红色娘子军》等作品，也都在舞剧创作的现实题材道路上取得过好的成绩。在西方芭蕾舞剧的创作历史上，也曾经有过诺维尔这样的艺术革新家，坚决主张所有舞蹈动作不脱离现实生活，反对舞蹈创作中浮华、做作、空洞无物的倾向。诺维尔的舞剧观深深影响了西方芭蕾舞剧的发展历程。在当代西方舞蹈创作中，现实生活与现实生活中的动作，被一些现代舞的创作者们以全新的观念和结构方式组织进自己的作品，其艺术主张当然不是现实题材，但他们所要表现的东西以及这些现代舞者们的艺术传达渠道，仍旧建立在人类日常生活经验的基础之上。在舞剧方面，采取现实题材的艺术态度观察生活，采取典型化的生活细节和完全符合舞剧人物性格的、高度个性化的舞蹈动作塑造舞剧形象的作品，不但不断出现，而且有精品问世，如《乡村一月》、《奥涅金》、《驯悍记》等。20世纪80-90年代的舞剧创作虽然繁荣，但是高质量的精品剧目却并没有达到满足人民群众审美要求的程度。一些作品也暴露出动作形象模糊、文学立意不清、人物创作不力等问题。新时期中国芭蕾舞剧的创作，从总体上来说，成绩虽然很突出，但问题也不少。一些舞剧作品如果不从文学名著中汲取营养，成功率就会大大下降。这给了20世纪80年代以后的中国舞剧创作者们一个挑战。进入90年代以后，此种情况有所改观。特别是在原创性的民族舞剧、芭蕾舞剧作品中，这一尴尬的窘境得到了缓解。

第九章

激情时代的主体彰显
（1990—2000）

概述

20世纪90年代开始，伴随着中国经济在全世界瞩目的腾飞，伴随着中国经济体制改革下的市场经济体制的确立和飞速发展壮大，伴随着人民日常生活中商业活动的高度活跃，伴随着整个中国艺术走入艺术市场化的大潮流，中国当代舞蹈进入了一个壮阔发展、飞速变化的历史时期。

这一历史时期里，中国舞协在主席团的选举和组成上，形成了一条清晰的发展脉络，完成了一个时代的新老更替。例如，1991年中国舞协召开的第六次代表大会上，新当选的主席白淑湘，完成了与老一辈先驱吴晓邦的接力棒交接。副主席贾作光、游惠海、舒巧、邢志汶、李正一、斯琴塔日哈等，则是20世纪50年代舞者中的翘楚。2000年召开第七次代表大会，选出名誉主席戴爱莲、贾作光，主席白淑湘，常务副主席史大里，副主席刀美兰、

丁关根接见第七届中国舞协主席团

左青、冯双白、刘敏、吕艺生、李毓珊、张玉照、陈翘、陈爱莲、迪丽娜尔、查干朝鲁、赵青、赵汝蘅、资华筠、崔善玉。这一届主席团在年龄构成上，由于冯双

白、刘敏、迪丽娜尔、张玉照等成就突出者的加入，显出了年轻化的大趋势。在新人得到信任的基础上，大会修改了中国舞协《章程》，确定了新时期舞蹈艺术事业的发展方向。2005年，中国舞协第八次全国代表大会在北京召开，贾作光任名誉主席，白淑湘任主席，冯双白任常务副主席、分党组书记，刀美兰、左青、刘敏、李毓珊、张玉照、张继钢、杨丽萍、陈维亚、迪丽娜尔、赵汝蘅任副主席。而到了

中国舞协第八届主席团向八次舞代会代表致意

2010年的第九次中国舞协代表大会，赵汝蘅担当起了主席重任，冯双白连任分党组书记和驻会副主席，王小燕、丹增贡布、左青、冯英、刘敏、杨丽萍、张继钢、陈维亚、赵林平、黄豆豆担任副主席，秘书长由罗斌担任。在第九届中国舞协主席团成员中，绝大多数已经换成了50年代后出生的人。可以说，老一辈舞蹈家已经集体进入了顾问行列，中年一代人成为整个界别的标志和代表。

1995年7月8日，中国舞协主席吴晓邦同志于当日17时31分在北京逝世，享年89岁。吴晓邦被称为中国新舞蹈艺术的先驱、杰出的舞蹈艺术家、理论家、教育家、中国共产党的优秀党员、中国舞蹈艺术的一代宗师。吴晓邦逝世后，舞蹈界召开座谈会并发表了大量纪念文章，缅怀

其历史功绩，赞颂其为中国新舞蹈艺术所做出的巨大贡献。在吴晓邦先生之前，也就是1994年，被称为"新疆之花"的新疆维吾尔族舞蹈家康巴尔汗与世长辞，享年72岁。她和妹妹古丽贝赫兰姆表演的《林帕黛》和《乌夏克》等舞蹈，不仅代表了新疆维吾尔族古典舞蹈艺术的精华，代表了一代杰出舞人的超绝天才，而且代表着一种超越了民族地域限制的艺术贡献。她广交朋友，曾经在1947年9月随新疆青年歌舞团赴南京、上海、杭州、台湾等地演出，得到了好评。在上海期间，康巴尔汗与梅兰芳和戴爱莲进行了大师之间的艺术交流。2006年2月9日，戴爱莲先生去世，享年89岁。她为后人留下了《思乡曲》、《拾穗女》、《游击队员的故事》、《瑶人之鼓》、《荷花舞》、《和平鸽》（舞剧）、《飞天》等一系列脍炙人口的经典作品，为后人留下了"人人跳"的崇高舞蹈理想，留下了极好的口碑和无尽的怀念。……这一历史阶段，是老一辈舞蹈家纷纷离世的时期，他们人虽仙逝，但精神永存，一次次感动着舞蹈界的后来人。

中国进入20世纪90年代，也进入了经济飞速发展的年代。从市场经济的角度看，20世纪90年代的中国经济文化非常鲜明地趋于市场化，大众文化与消费主义意识形态越来越流行甚至盛行，随之而来的艺术"商品化"、"世俗化"的趋势明显。人们在各个层面面对着与80年代完全不同的文化氛围、艺术语境、文化现象，精神上接受着挑战，内心里纠结多多。此外，国有艺术院团在这一时期进行了大刀阔斧的改革。"转企改制"，一时间成为全国上上下下所有舞者都要面对的挑战。有的"高举高打"，有的"明修栈道，

暗度陈仓"……

各种大型舞蹈比赛，主要是中国舞蹈"荷花奖"比赛、全国舞蹈比赛、"桃李杯"艺术院校舞蹈比赛，加上"后起之秀"中央电视台"CCTV"电视舞蹈大赛，此起彼伏，主导着全国范围的舞蹈艺术创作，青年编导人才辈出，舞蹈演员达到了前所未有的能力高度，掌控了让全世界惊叹的舞蹈技术技巧！中国舞蹈演员不仅在国际芭蕾舞比赛当中摘金夺银，而且进入了世界性的现代舞比赛，屡屡勇夺大奖！不过，事物总有两面性。为了比赛而比赛，争夺名次的战争硝烟掩盖了舞蹈艺术创作和表演的审美实质，采用各种手段"做工作"，请客、送礼、大送"红包"等现象屡禁不止。一条围绕着比赛而形成的"利益链"捆绑住了舞蹈艺术的翅膀，"一切向钱看"风潮四起，艺术之鸟插翅难飞。

当代几个占主导地位的舞蹈比赛中，中国舞蹈"荷花奖"一直坚持分舞种比赛，特别是在2005年之后，民族民间舞蹈比赛在贵州省的贵阳市落户，成为受到各种外来舞蹈文化冲击的民间舞工作者的"天域天堂"，触发了一大批优秀的民族民间舞作品的诞生。文化部举办的全国舞蹈比赛，从第二届开始以"独舞、双人舞、三人舞"的形式举行，这一形式给了有能力的青年舞者以广阔的表现空间，从而促进了小型舞蹈作品比赛中优秀舞蹈演员的成长。

1994年，"中华民族20世纪舞蹈经典评比展演"颁奖仪式在北京举行。本次评比展演活动由中国文联、中华民族文化促进会、中国舞协、中国艺术研究院舞蹈研究所、中央电视台、嘉利国际文化艺术传播公司联合主办，嘉利国际文化艺术传播公司承办。该评选活动1994年启动，在571个报名作品和432个推荐作品中，经过评委会两轮投票，76个作品获得"经典提名作品"称号，其中32个作品被评选为"经典作品"。7月13日，评选结果经中宣部、文化部审核正式生效。获得经典作品称号的是：音乐舞蹈史诗《东方红》；舞剧《小刀会》、《鱼美人》、《红色娘子军》、《白毛女》、《丝路花雨》、《阿诗玛》；群舞《红绸舞》、《鄂尔多斯舞》、《丰收歌》、《荷花舞》、《草笠舞》、《快乐的罗嗦》、《奔腾》、《黄土黄》、《花鼓舞》、《黄河》、《小溪、江河、大海》、《战马嘶鸣》；独舞《牧马》、《饥火》、《水》、《摘葡萄》、《雀之灵》、《春江花月夜》、《盘子舞》、《海浪》、《残春》；双人舞《艰苦岁月》、《飞天》；三人舞《游击队员之歌》、《金山战鼓》。[1]

进入21世纪之后，除了原有的中国舞协"荷花奖"舞蹈比赛、文化部举办的全国舞蹈比赛、中央电视台举办的CCTV电视舞蹈大赛、文化部举办的"桃李杯"舞蹈比赛，其他一些地域性的舞蹈比赛呈现出活跃的状态。如"华北五省市舞蹈比赛"、"华东六省市舞蹈比赛"、"宁夏·全国回族舞蹈比赛"、"东北三省舞蹈比赛"以及"江南舞蹈展演"、"藏族舞蹈展演及研讨"等，让整个舞蹈领域处在一个高度兴盛的发展态势上。这些舞蹈比赛和展演，极大地提升了舞蹈在全社会的影响力，拉近了舞蹈与观众的距离。

《土乡情》 青海省歌舞团2000年首演

比起20世纪80年代，90年代之后个人舞蹈晚会的数量总体上减少了。自从1983年云南杨桂珍等三人联合举办独舞、双人舞晚会，直到1995年全国第三届舞蹈比赛，大约十年之间，"单双三"，即独舞、双人舞、三人舞，成了中国当代舞蹈发展史上的重要概念。这一点，以全国大赛作为标志。1995年5月3日—9日第三届全国舞蹈（独、双、三人舞）比赛在广州举行，1987年以后创作的171个单位报送作品和167个自创作品参加了初赛。25个古典舞新作、28个民间舞新作、3个芭蕾舞新作进入决赛。来自全国21个省、市、自治区及解放军部队的152名选手参赛。《醉鼓》、《牧歌》和黄豆豆、于晓雪等分别获得编导和表演一等奖，"独、双、三人舞"已经构成了一个确凿的历史事实。

如果说20世纪90年代以后是中国群舞创作的黄金年代，那么，近二十年来个人独舞晚会在90年代之后的突然销声匿迹，就显示了某种不可预知的命运力量。据有限的资料所知，1995年在北京民族文化宫剧院举行的"迪丽娜尔·阿不都拉舞蹈晚会"，是这一时期最为观众所知的个人舞蹈晚会。

个人晚会的减少，并没有妨碍作为舞蹈体裁的独舞、双人舞、三人舞之发展。相反，历史呈现出奇特的发展轨迹。

[1]参见茅慧编著《新中国舞蹈事典》，上海音乐出版社2005年版，第427页。

20世纪90年代初期，延续着80年代个人独舞晚会的风潮，但是，悄悄地，群舞占据了时代的主流地位。新型的群舞，往往采用"独舞＋群舞"、"双人舞＋群舞"、"三人舞＋群舞"的方式进行，结果是融合了独舞、双人舞、三人舞的优势，群舞则极大地拓展了舞蹈艺术作品的表现力。

从20世纪90年代起，"编舞技法"受到了极大欢迎，成为各个学校课堂内外最受学生青睐的一门课程。据史料记载，1990年12月，来自全国8个省市的近40位编导，参加了在福州举办的"全国舞

《舞越潇湘》 广州芭蕾舞团1998年首演 叶进摄

蹈编导训练班"。这是澳大利亚著名现代舞编导唐·阿斯克先生在1988年首次访华后旨在帮助中国编导克服单纯模仿他人而举办的编舞培训班，传授和训练多种创作方法。1991年11月，在中国舞协的大力主办之下，全国首届编舞技法交流研讨会在江苏常州举行。后来，这个被称作"常州会议"的创作研讨会，常常被用来对比20世纪80年代的"南京会议"，就是因为"南京会议"上人们热议舞蹈的"观念更新"，但还是主张艺术思想和创作观念的主导作用，而"常州会议"则高调推出"编舞技法"，动作层面的编舞技术成了"主角"！当时，来自8个省市的200多位代表参加会议，在创作上颇有成就的一批编导结合自己的创作体会作了发

言。有《月牙五更》的编导门文元，《献给俺爹娘》的编导张继钢，《无字碑》编导于春燕，《春香传》编导崔玉珠，《红高粱》编导王举等等。在会上，所谓"编舞技法"被解释为通过有节奏的、美化的人体律动来表现一定思想情感的方法。其中包括舞蹈动作的选择、提炼和设计方法；舞蹈动作与音乐情感、音乐节奏的融合方法；静态动作造型雕塑方法；动态动作中特定韵律的衔接方法；等等。"编舞技法"主张通过恰当的艺术手法，塑造鲜明的艺术形象，表达一定的思想感情，完成创作的最终目的和任务。在会议的闭幕式上，中国舞协副主席贾作光作了长篇专题发言《开创生机勃勃的社会主义舞蹈新局面》，他针对本次会议主旨，强调指出：酝酿主题，确定内容，选择适当的表现形式，熟悉语言素材，都应该在客观物质生活基础上进行，生活和艺术实践的积累，是最重要的土壤。然而，贾作光的话被"编舞技法"的热潮淹没了，在"编舞技法"的名义下，集中了欧美现代舞主要是美国现代舞的观念，帮助中国学生快速解决了如何飞速创作大量作品而苦于没有动作的难题。然而，伴随着"编舞技法"的过度"膨胀"，人们发现大量作品雷同，千篇一律的现象有增无减，轻松地玩着"技法"者似乎也不再需要"深入生活"，因此现代舞的艺术精神没有被重视和学习，反倒是现代舞的某些"技法"成了编舞的人逃避艰苦卓绝艺术创造性劳动的救命稻草。结果，无数"似曾相识"的东西占据了一定比例，让最初引进"编舞技法"的人胆战心惊。好在，进入21世纪之后，特别是大量雷同之作引起人们的反感，甚至招致强烈批评之后，艺术形象的

塑造问题，重新走进了人们的视线，形象的审美而非动作花样的玩弄，逐渐重新成为编导艺术的主旨。

"编舞技法"的盛行，使各种大型晚会上舞蹈编导越来越"吃香"，舞蹈编导终于以艺术主人的身份登上了历史舞台，从幕后转换为"主角"。奥运会开幕式上张继钢、陈维亚担任副总导演而大放异彩，使得舞蹈编导群体放光！继《东方红》和《中国革命之歌》之后，以纪念新中国成立六十周年为主题的大型音乐舞蹈史诗《复兴之路》，以纪念建党九十周年为主题的"我们的旗帜"等大型主题晚会，以及大大小小无数的主题晚会、综艺晚会，构成了20世纪90年代舞蹈艺术的一大景观，可谓繁花似锦。同时，这一时期，"大歌舞"、"大晚会"盛行，"大制作"、"大投入"吸金，大群舞少则二三十人，多则五六十人，甚至在无比巨大的舞台上一个群舞节目的参演人数可以达到二三百人！这让很多人瞠目结舌，又与20世纪80年代那种个人晚会的兴盛形成了强烈对比。晚会追求"大制作"所造成的浪费、奢侈甚至贪腐，都引起人们的关注和批评。

在20世纪80年代初期的"风情歌舞"、"仿古乐舞"大潮之后，地域文化或古代乐舞文化的赞颂，逐渐让位给80年代后期出现的以迪斯科、爵士舞等为标志的"时代歌舞"大潮。到了90年代，特别是进入21世纪之后，"原生态"歌舞大潮再次涌入社会视线。所谓"原生态"，即指歌舞之"原生形态"，它在舞台上重现民族歌舞艺术在原始的生存条件下"原汁原味"的形态和特质。"原生态"歌舞的杰出代表是杨丽萍，而给予她时代舞台的

《生命之舞》 瑞士洛桑贝雅舞蹈团2001年演出 叶进摄

内在机缘，却是联合国教科文组织所倡导的"非物质文化遗产保护"精神，以及在这种精神的倡导和中国政府的鼓励下，全国各地追求的"非遗"保护项目的申报热潮。当人们从20世纪80年代的"时代歌舞"大潮中回过味来，再次审视自己民族传统遗产的丰富性和生动性的时候，杨丽萍变成了一个超越时代的偶像！

小型作品和舞剧创作，在这一历史时期都达到了真正繁荣的程度。在全国范围内"文化大发展大繁荣"的鼓动之下，各种舞剧纷纷登台，各地政府成为"幕后推手"，而"政绩工程"的需要往往使得舞剧的巨大投资有了具体可见的回报形式。因此，不少舞剧艺术爱好者在感受着中国舞剧艺术高度繁荣带来的艺术享受的同时，也常常慨叹舞剧背后那不可捉摸的巨大力量！舞蹈艺术种类的风格性继续受到挑战，舞台创作中不同时空的艺术处理更加自由、流畅。从20世纪80年代的"意识

流"风潮到90年代后舞台空间的心理化处理，整个时代的舞蹈舞台发展轨迹清晰可见——向着人类复杂、多变、无法预测、流动性强的心理空间滑落……

这一历史时期，中外之间的舞蹈文化交流达到了巅峰状态，极大地丰富了当代舞蹈艺术的景观和样式，也从某种角度促进了本土艺术的创作繁荣。例如，1992年4月，法国莱茵歌剧院芭蕾舞团访华，演出了德国表现主义的杰出作品《绿色桌子》，中国人第一次在自己的国土上看到了流行世界半个世纪的现代舞经典作品。该团还演出了英国新古典主义舞剧《灰色挽歌》和法国新潮舞剧《大隼传奇》。在此之后，还有国际上极其著名的美国保罗·泰勒舞蹈团的访华演出、瑞士洛桑的贝雅舞蹈团演出的《生命之舞》等。国际一流水准的现代舞团在中国上演了一出出现代艺术的"大戏"，无疑起到了潜移默化的作用。

1993年，由旅居日本的原中央歌舞团主要演员阎仲珩、杨钤夫妇率领的"日本凤仙功舞踊中国访问公演团"于8月21日至23日在京演出，杨钤女士创编的将气功与舞蹈结合于一体的"凤仙功舞踊"，引起了中国本土观众的热烈议论和剧场里雷鸣般的掌声。1996年，美国保罗·泰勒舞蹈团于7月11日访华演出，带给中国观众其代表性作品《阿尔丁庭院》、《空气》、《海浪飞花》、《海滨广场》、《玫瑰》、《B团》等。这类演出，让中国观众观赏到了原汁原味、地地道道的美国现代舞，令人大开眼界。

这一时期，海峡两岸暨香港、澳门的舞蹈文化交流也达到了前所未有的程度。大陆、台湾、香港、澳门的舞蹈家可以做到相当充分的交流，演出、展演、互访、观摩、共同合作剧目等等方式，给这一时期海峡两岸暨香港、澳门的舞蹈以美好的鼓励。例如1993年10月22-23日，台湾云门舞集在林怀民的率领下在北京演出了其享誉世界的代表作《薪传》，引起巨大轰动，演出现场响起了经久不衰的热烈掌声！中国舞协为此专门举办了座谈会，给予高度评价。再如，1996年，著名舞蹈家应萼定为香港舞蹈团编排了舞蹈诗类型的大型作品《如此》，从新加坡著名学者陈瑞献的百余则寓言中选出五段，用"虹

《如此》 香港舞蹈团演出 编导：应萼定 香港舞蹈团供稿

法、雾含、海引、圣萤和雷知"作为艺术处理的名称，总括为"五则现代寓言和一个真知旅程"。《如此》于1997年10月底参加了第五届中国艺术节，在大陆演出，获得了很高的评价。2004年，舞剧《澳门新娘》参加了第七届中国艺术节演出。这是澳门特别行政区政府演艺学院和无锡市歌舞团联合创作的、澳门历史上的第一部大型原创舞剧。它以16至17世纪的"海上丝绸之路"为背景，成功表现了澳门的独特历史文化。《澳门新娘》由澳门特区政府文化局舞蹈艺术指导应萼定导演，澳门著名作家徐新编剧，著名作曲家叶小刚担任音乐总监。其清新的艺术风格和创新的艺术处理，赢得了观众的好评。

这一历史时期，中国舞蹈已经从单纯"走出去"参加世界比赛，进入到自己举办世界性舞蹈比赛的阶段，开辟了历史"新纪元"。例如，1995年10月7日，"'95上海国际芭蕾舞比赛"在上海举行。来自13个国家和地区的57名选手参加了比赛。中国和国际芭蕾舞界的9位著名艺术家担任了评委，戴爱莲担任评委会主任。法国的琼·博达，中国的梁菲、张欣等荣获一等奖。该次比赛共决出16个奖项。2006年开始，北京国际舞蹈院校芭蕾舞邀请赛在北京举办。这是经中华人民共和国文化部批准，在北京市委、市政府大力支持下开展的一项国际性的舞蹈赛事活动。比赛宗旨是：进一步加强国际间舞蹈院校的交流与合作，相互学习各国间人才培养、学术研究、作品创作的经验和基本做法，通过比赛大力推出各国舞蹈院校的新人新作，相互学习和借鉴，提高教育教学质量，提高人才培养质量，传承创新舞蹈文化，共同促进世界舞蹈教育的良好发

展。该项比赛已经推出了大量芭蕾新秀，成绩显著。2010年，由国家大剧院主办的"首届北京国际芭蕾舞暨编导比赛"正式启动，国家大剧院舞蹈艺术总监赵汝蘅指出："近几年来，中国的芭蕾舞团、芭蕾舞者与芭蕾作品都受到了全世界的瞩目；各大国际比赛中，中国选手也屡获大奖；很多国际大赛的评委席上也不乏中国人的身影。西方评论界甚至预言'芭蕾的未来在东方'。在这种形势下，中国应该有一个能与世界接轨的芭蕾大赛，我们也应该在世界舞坛占据一席之地。"

中外舞蹈文化的繁盛交流，从一个侧面证实了当代舞蹈发展的蓬勃态势。

第一节
时代舞潮

一、传统舞种的艺术新花

21世纪前后，中国舞蹈艺术发展出现了高度活跃的状态，主要表现在传统的舞种，如中国古典舞、中国舞台民间舞、中国芭蕾舞、中国现代舞等等，均进入了综合性发展的历史新阶段。上述传统舞种，一方面坚持着自己的语言规范，另一方面又逐步打破了自我的某些束缚，沿着自我演进的轨道发展变形，完成着自我的更新。

首先让我们看看中国古典舞。

这一历史时期，中国古典舞的创作收获不小。这一点，只要看看代表性作品的名单，即可得到答案。例如，盛培琪、高

成明编导的《江河水》和《梁祝》，均从音乐名篇中汲取营养而收获情感悲喜。

《萋萋长亭》，可以看做是中国古典舞在近二十年间最重大的创作收获。编导：梁群、刘琦。音乐根据华彦钧著名二胡曲《二泉映月》配编，广东省歌舞剧院1998年首演。表演者：山翀、汪洌。作品

《萋萋长亭》广东歌舞剧院演出 叶进摄

表现了在哀婉动人的旋律里，一对年轻人在古道边分手告别、难舍难分的情形。显然，年轻的女子并不愿意心上人远赴他乡。她一次又一次扑向恋人的怀抱，二人相拥无语，缠绵悱恻；他们心心相印，无数的话儿哽在心头，牵手难分。然而，路在脚下，分手在即。作品从一个牵着手的动作开始，以拉手、分手反复出现、反复循环为基本动作，用丰富细腻的舞蹈语汇倾诉了恋人之间依依话别的浓浓情绪。天之涯，地之角，千古唱，别梦寒！《萋萋长亭》的成功，首先要归功于编导在作品构思上，摒弃了传统模拟式的情节化方式，将笔墨集中在恋人分手刹那的丰富心理活动上，可谓一瞬成永恒。其次，该作品在双人舞动作编排处理上，突破了古典

双人舞一般化的语言表述方式，在充分挖掘中国古典舞特有的身法韵律的基础上，放大了动作急缓、轻重、刚柔的运动轨迹和力度，改变了原有古典舞身韵的常规处理，情之所到，一切微妙动作，皆是长吁短叹，都被认作是泪洒长亭。其三，独到而充分地利用了舞台线路的表现力，从舞台布局的角度上看，编导采用了舞台上的一条斜线（左台口向舞台右后方的纵深之线，或曰从2点至8点），所有的动作均以这条斜线为轴，大部分动作变化均在这一区间内往复出现，从而成功地营造出"古道"的绵长，象征性地烘托了"长亭"分别的依依不舍。第四，舞台的灯光设计也服从于这条轴线的方向，光区窄长，色调忧伤，好似夕阳晚照，使离别的氛围更加浓重。第五，最为重要的，是山翀、汪洌两位演员极为出色的舞台"再创作"，他们没有沿用芭蕾变奏式的双人扶把技巧套路，而是创造了属于自己的表现方式，动作中身随劲律，随手扶持，掌握重心，不露痕迹，从而打破了男子单纯作为"把干"的尴尬处境，让两个人的情感同时"粘连"地表现出来，造型出人意料，托举技巧高难而富于艺术表现力，创造了一种看似放松写意，却又精妙无比的双人舞语汇。

这个作品的成功和传播，要特别归功于山翀。她气质高贵而具典雅风范，分寸拿捏准确而充分，极好地把握了中国古典舞的审美风格韵律，表演风格含蓄而人物刻画鲜明，一曲古老的爱情往事被山翀化作伤心一舞，极具感染力和表现力。该作问世之后收获无数赞誉，山翀也一举成名，跨入著名青年舞蹈家行列。该作品1998年荣获中国首届舞蹈"荷花奖"比赛

作品银奖、表演金奖；2000年获得中央电视台首届CCTV电视舞蹈大赛金奖；2001年在莫斯科举行的首届国际德尔菲艺术比赛中，作为代表中国的唯一参赛舞蹈作品，获得了特别大奖。这是中国第一次获得该奖。

《扇舞丹青》是佟睿睿根据古琴曲《高山流水》创作的古典舞女子独舞，最初，这个作品的雏形只是她在毕业晚会中使用扇子编排的一个小舞段。经过唐满城

《扇舞丹青》北京舞蹈学院2000年首演

教授和吕艺生教授的点拨，确定"扇舞丹青"的名字，并以此为立意加工修改。2000年6月由邹亚童在第六届"桃李杯"舞蹈比赛中首演。2001年由王亚彬在第五届全国舞蹈比赛中表演，获得编导二等奖，表演一等奖。2002年获第二届CCTV电视舞蹈大赛的金奖。

琴音漫流，水声潺潺。一个女子，手舞绢扇，随琴音起舞。她手中之扇，于扇端一簇丝绸软绢，恰似画家之笔。高山流水的曲调悠悠，轻轻提笔，好似冥想于胸；挥笔而落，恰

如彩虹飞架。舞者身躯随乐曲之意流淌韵律，舒缓时，淡淡然；跌宕时，惶惶然；琴弦好像崩裂时，舞姿却戛然而止，停顿在半空，意绪早已飞出苍穹。画者从默默起草，到胸中之竹悠然成形，再狂草泼墨，酣畅淋漓；绢扇时开时合，随心所至，俯仰踏节，适度安然。扇之所至，心神浸润，笔墨意趣，浑然于一体之中。乐曲终了，绢扇收拢，隐身退去，留一段体动之迹，余音绕梁。

作品以中国古典舞身韵为基础，以中国绘画的水墨丹青意趣为主旨，将舞蹈的挥扇与书画之挥笔完美地结合起来，在舞台上实在起舞，却虚拟书写，而书画舞蹈两相融合，让观众在舞姿、扇迹、画境中感受着美妙的玄空之意。如果将此一作品与20世纪80年代的作品比较，我们可以清晰地看出，编导的所有动作都来自中国古典舞的"身韵"，但是又不拘泥于身韵，而是将原有的特征动作拆散、重组，打破了原有动作的惯性连接方式，常常出其不意地停顿或是变轨，结构出全新的动作趣味。"编导在编创时采用了传统意蕴与现代意识相结合的创作方法，着重在动作的路线、动作的走向、动作与动作之间的衔接上深入开掘，重新思考。产生了种种新的可能、新的变化、新的发展与新的突破，达到了新颖的审美效果。这个作品尽管包含着大量的技巧，但衔接却丝毫不显得生硬，多次出现的跳跃、旋转、翻身等技巧都不露痕迹地融在了动作与动势中，化在了一个起步、一个转身或一个气息中，巧妙地顺应了各种动作的运动路线，借动作之余力完成了技巧，弥补了以往一些古典舞作品中技巧与内容脱节，与感情

分离，无法烘托剧情的不足。"[2]对于古典舞传统技术深有研究的金浩的上述评价里，鲜明指出了一般传统的古典舞作品"技巧脱离感情"之不足，点明了《扇舞丹青》的成功秘诀在于"变形"。

变形，但是不变风格的根本审美特征，从而创造出新的动作，新的形象，成为21世纪以来古典舞优秀作品的共同特征。《风吟》、《醉鼓》、《绿带当风》等，都有上述特点。

《醉鼓》，男子独舞。编导：邓林。表演者：黄豆豆。北京舞蹈学院1994年首演。

咚咚的鼓声和板胡声交织，似乎在催促着什么。舞台上，踉踉跄跄地走来一个已经醉态酣畅的民间艺人。

《醉鼓》北京舞蹈学院演出 叶进摄

他是一个出色的鼓手，头裹红包头，无袖短衫和肥腿灯笼裤下劲健的躯体散发出青春的健美之气。锣鼓声急促

[2]金浩《新世纪中国舞蹈文化的流变》，上海音乐出版社2007年版，第4页。

起来，他的动作也随着激烈起来，翻腾虎跃，击打小小的圆形腰鼓，又猿猴般轻巧地跳上了一张大八仙桌，却一下子醉摊在那宽大的桌面上。乐音转而舒缓，幽幽的曲调里，他朦胧中伸出了自己的手，模仿着姑娘的"兰花指"，似乎在醉酣里想起了自己心爱的恋人。他身体慢慢地立起，双腿盘坐在桌子上，突然意识到自己最最热爱的腰鼓不在身边，于是极力地探出身子，与滚动不停的腰鼓展开了一段嬉戏之舞。音乐声突然激烈起来，只见那艺人豪气满腔，陡然立起，鼓抱于胸，形成一个大大的"人"字。他极力控制着自己的醉态摇摆，将酣醉的身躯释放成汪洋恣肆的波浪。高举的腰鼓，好似那迸发的红心，飞旋的身姿，如同风中的磨盘。他从八仙桌上飞鱼似的蹿到地上，又兴高采烈地跃回高台。乐音激昂处，节奏顿挫有力，那艺人的醉态摇摆已然不见，只有那个鲤鱼打挺式的翻身和左右开弓式的抱鼓举鼓，他把腰鼓举于头部，收肘弓步，定睛远望，将满腔的英气尽情挥洒。音乐的快板段落来了，舞者的技巧动作也叠加出现，有乌龙绞柱，有点地翻身，有横空飞燕，有跌宕扑飞。最后，玩鼓舞者干净利落地翻身下板腰，跪举腰鼓，力煞千斤地结束了整个表演。

自张继钢的《一个扭秧歌的人》之后，中国当代舞蹈创作中掀起了一个"民间艺人"创作热。到了《醉鼓》，这股热潮达到了一个沸点。该作的一大特点，是塑造了一个醉酒的民间艺人。他极其热爱自己的鼓艺，当醉中起舞时，也许是由于放开了在正常状态即清醒意识下的各种束缚，因此他的舞姿、舞艺以及舞中寄托的

情感，都来得更加率真、单纯、开放。这些因为醉而超越于平时的特点，综合起来形成了这个作品的审美特色，我们可以称之为"异样"。首先，由于醉中舞鼓，平时简单的舞蹈工具被醉酒之人看作了一件有生命力的、可与之对话的事物，小小的腰鼓"异样"化为灵魂的对象，人与鼓之间的交流，转换为舞者与所舞之鼓的情感交流。鼓舞的艺术也因此在一个独舞中被巧妙地转换成灵魂之间的对话。其次，腰鼓之舞在中国民间和都市的舞台上都是极为常见的。但是，《醉鼓》把舞蹈主要集中在八仙桌上展开，这就形成了又一个"异样"。大八仙桌上的腰鼓之舞，带有某种惊险性，这也是一般观众容易注意到的地方，但是，如果仅仅把作品的生命力置放在杂技性的动作表现上，那这个作品也就只能给人惊叹而缺少感动。《醉鼓》的动作密度大，节奏迅疾，表演连贯流畅，而所有的技巧动作又与特定的人物性格塑造结合在一起，因此不留痕迹，高难度技巧与人性、情感达到完满的融合。观众欣赏《醉鼓》往往得到的是一个完整的鼓舞艺人的美好印象，叹服其高超技术，更赞赏他对于鼓艺之挚爱。第三层审美的"异样"，是阴柔之美和阳刚之气的奇妙融合。那鼓舞者在醉中释放了自己的感情，无意间把那心爱的腰鼓当作了自己梦想中的恋人，模仿着那心中"女子"的扭捏含羞之态，给了腰鼓之舞以完全出人意料的一种舞蹈形态，却又十分合理。对比之后，舞者又以狂放之舞尽情挥洒英豪之气。阳刚乃男儿英雄本色，为了那同一舞者身上的刚柔的奇妙对比，醉鼓的艺人成就了非常独特的一个艺术角色。

当然，说到《醉鼓》，就不能不说

到舞者黄豆豆。他的表演，可谓超越了一般意义上的动作表演而为以上所有的"异样"注入了高级的艺术品格。他为作品灌注了精气神，他的表演风格，他对于音乐的理解力和对于舞台表演空间的无形控制力，都是极其出色的。黄豆豆本就是以技巧取胜的舞者，其动作难度在世界范围内获得高度评价，为人称道。在《醉鼓》中他的表演干净、到位，姿态在动静之间的自然流转，阳刚之气和偶然流露的"兰花指"式的意识流动清晰准确，感情体验到位。或许可以说，《醉鼓》和黄豆豆，在中国当代舞蹈舞台上早已经合二为一，《醉鼓》是黄豆豆的代表作，黄豆豆因为《醉鼓》而名扬天下。

《风吟》，可以看做是中国古典舞男子独舞中的一个代表作。编导张云峰充分发挥了自己善于从动作中寻找"味道"的艺术敏锐捕捉能力，通过一系列舞动之间的转换，突出了轻轻地"起范儿"，轻轻地转换，轻轻地飞跃而腾空，轻轻地无声落地，从而在一连串的动作变化里，着意描绘了我如风儿，风儿如我，风起心田，心儿追风的艺术形象。表演者武巍峰是北京舞蹈学院古典舞专业毕业的优秀青年舞蹈家，把自己完全融入在作品的意境之中，其高强的技术控制能力实现了作品表现上的无负担，无痕迹，达到了"风吟"的独有神韵，堪称经典表现。该作2001年获第五届全国舞蹈比赛编导、表演一等奖；2002年获第二届CCTV电视舞蹈大赛银奖。

20世纪90年代以后，中国古典舞领域最令人瞩目的发展，非"汉唐舞蹈"莫属。孙颖，用《踏歌》、《谢公屐》、《玉兔浑脱》等一系列作品，向世人宣告

了一个新的艺术方向——汉唐古典舞。由此，中国古典舞形成了以身韵为主的传统古典舞派、以拧转流踏风格为主的汉唐古典舞派和以敦煌手姿体态为标志的敦煌古典舞派。中国古典舞"三大学派"的建立，标志着一个国家舞蹈文化的真正繁荣。毕竟，艺术流派的诞生是一部艺术史

《踏歌》北京舞蹈学院演出 叶进摄

发展到巅峰状态时才能出现的历史现象。

《踏歌》，女子群舞。编导：孙颖。词曲：孙颖。表演者：郑璐、刘婕等。北京舞蹈学院1998年在"炎黄祭"专场演出中首演。

春光无限的踏歌时节，杨柳依依，满台葱绿。好像是从阡陌上走来，一群身着长袖绿衣、大大放开了领口而露出光洁颈部和背部的姑娘们，袅袅娜娜地上场。她们云鬟如黛，斜插银簪，略略抛出的长袖被小臂带动着，时而搭在肩头，时而向前上方甩袖划圆。姑娘们点步后撤身，撅臀又塌腰，用手臂挡住了半个微微斜侧的笑脸，秋水送波，透露出无限的妩媚。歌声大作起来了。姑娘们的

舞动还是那样整齐一致，但舞蹈的队形却千变万化起来。有时是三三两两地各自舞动，有时是分块地错落行进，偶尔有一支小队在舞群中穿插而过，有时舞者们从圆圈之形变幻成"八"字队形或斜曳的三竖排。姑娘们唱着，跳着，在舞台上形成了一大横排，手搭肩，头略低，眼微眯，神飞扬，踩步踏脚，节节中拍。高潮之后，舞台上灯光渐渐暗淡下来，好似黄昏在歌声中不情愿地悄悄到来。姑娘们也一个接一个地凝固成一座座青春的雕塑，杨柳依旧，春风依旧，高台浅洼处，姑娘们也高低错落的，或远望，或沉思，或对水照美人……

"踏歌"，是一个古已有之的民俗舞蹈品种，那是古代的人们在每年的春天到来时结伴出游、踏青而歌的行为。女子群舞《踏歌》从这种古代的民俗之举中提炼出一个历久而弥新的大话题：青春无限美好与青春易逝去的无可抗拒的矛盾。然而，这个作品并不将话题用直白之语说出，而是采用非常"青春化"的女子群舞方式，用处处透露青春消息的服装，以歌颂青春和期盼恋人"长相守"的动人之歌，生动地表现那话题的永恒。在作品里，青春以其本色的面目映入眼帘，而歌喉却婉转地感叹着青春易逝，青春和它朝露一般迅速蒸发而去的矛盾，奇妙地统一在一个和谐的舞蹈形象中，从而引发人无限的遐想。这一点，是群舞《踏歌》最值得欣赏的地方。另外，该作品的舞蹈处理也是很独特的。它没有采用一般的舞蹈语汇，舞蹈之歌基本保持平缓而均匀，但动作的节奏却常常在"顺拐"的风格中被突然加入的不在重拍上的顿步和点地跳步所打破，形成出人意料的停顿。这舞动节奏

《水中月》云南省歌舞团演出 叶进摄

之"破"，大大提高了舞动本身的表现色彩，好似那流光溢彩之青春勃发里突然闪现的一声早逝的叹惜。《踏歌》还常常在歌声或音乐曲调停顿时，造成拧身坐胯之舞姿，舞者们略略扭动身子，头将转过去的一瞬间却回过眼神来，大方地逼视着你。一刹那，粉面桃花，秋波荡漾，青春之歌已然踏在了观众的心上。

近些年来，中国古典舞的创作力度似乎有所减弱。在"桃李杯"比赛中，古典舞优秀教学剧目作品如《踏歌》（孙颖编导）、《挂帅》（陈维亚编导）、《黄河》（张羽军、姚勇编导）、《北风吹》（范东凯编导）、《扇舞丹青》（佟睿睿编导）等，长期成为参赛选手经常选择的节目。然而，新的创作，那种一经问世就引起轰动，标新立异而口口相传的情形，已经不多见了。

其次，让我们来看一看舞台民间舞的突破。

整个历史进步的突破口，似乎在少数

民族舞蹈创作领域显示得更加清晰。我们注意到，正是在1990年举行的首届全国少数民族舞蹈"单、双、三人舞"比赛中，历史迈开了新的艺术进步之脚步。例如，获得独舞一等奖的《蜻蜓》和《翔》两个节目有着共同的特点，即：它们都是"花鸟鱼虫"的题材，都是女子独舞，都以"飞"作为舞蹈动作的主要创作支撑点。这一现象，值得历史深思——似乎告诉我们，尽管刚刚经历了"八九"风波那样一场大事件的冲击，但是一个时代的内心情绪仍然是饱含着向上力量的。

一个历史性的标志，是一批优秀的青年舞蹈家向世人昭示着他们的到来。独舞的体裁也似乎一下子受到了高度重视。女性舞蹈家方面，毫无疑问，杨丽萍是最为杰出的代表。她的《雀之灵》在80年代一炮打响，经久不衰，达到了举国上下无人不知、无人不晓的程度，创造了新中国舞蹈艺术的奇迹，无论怎样夸赞，都不为过。难得的是，进入90年代之后，杨丽萍仍然保持着舞台上的永恒青春。与杨丽萍一起，或稍晚于她，敖登格日勒、迪丽娜尔、金美花、王亚男等形象靓丽、个性突出的舞者，闪耀登上历史舞台。敖登格日勒所表演的《蒙古人》，用腾格尔充满苍凉感的男性歌喉作为伴奏音乐，反衬出一位蒙古族女性的大气沉稳，端庄温婉。《蒙古人》在很长一段时间里是敖登格日勒的表演节目，好评连连。她获得过全国表演一等奖的节目《翔》，采用借物抒情的手段，在鸿雁与人性之间架起了一座彩桥，表达了蒙古族人民的美好情感。迪丽娜尔在作品《冰山之火》、《达坂城的姑娘》中，为我们塑造了一个个热情似火的维吾尔族年轻姑娘的形象，动作干净洗

练，一举一动之间，魅力融于分分秒秒，她能歌善舞，艺术风格活泼轻灵，动作干脆利落，技术技巧流畅圆润。她1995年在北京举行独舞晚会；1994年获文化部"文华表演奖"；1997年获日本大阪国际艺术节"最高表演艺术奖"；1998年获澳门第六届亚太青年歌唱大赛"最佳歌手奖"；1999年参加"我们新疆好地方"演出，任独舞演员，担任了重要角色，获得广泛好评；2001年表演的独舞《达坂城的姑娘》获朝鲜"四月之春"国际艺术节金奖。现任中国文联副主席、中国舞协副主席、新疆维吾尔自治区舞蹈家协会主席，为新疆维吾尔自治区十大杰出青年之一。其他青年女性舞蹈家例如中央民族学院的金美花，舞蹈动作抒情，形象富于内敛而动人的光彩。曾经在全国大赛上以马文静编导的《蜻蜓》获得表演二等奖的王亚男，舞蹈动作富于表情力度，体验深刻而精于表现，也受到很多观众关注。当她在舞剧《玉鸟》中担任女主角时，已然成为新一代青年舞蹈家中的佼佼者。

当然，90年代之后，整个中国当代舞蹈发展历史充满了阳刚之气，男性舞蹈家

《阿惹妞》四川省歌舞剧院演出 叶进摄

《云之南》广东现代舞团1997年首演

《小伙·四弦·马缨花》云南省歌舞团演出

更是夺人眼目！

　　例如，姜铁红，擅长奔放的舞姿和独特的身体韵律处理，在舞台上具有庞大的气场。他被看做是蒙古族民间舞的标志性人物，他所领舞的《奔腾》，被视作新时代中国人民气宇轩昂的宣言。他与李青所

表演的《阿惹妞》，共同创造了一对心中装满了爱却不得不分手的彝族青年男女之感人形象。心爱的女人明天就要做别人的新娘了，这分别的最后一晚该是怎样地痛彻心扉而又无奈。著名编导马琳自己身为彝族人，对那民族情感体味极深，动作编排准确到位，情浓意切，个性十足，而姜铁红的舞台再创造力强劲，完成到位。他将女子高高举过头顶，突然让她环抱自己的身躯穿落而下，令人震撼！

　　黄豆豆，中国舞协副主席。1997年从北京舞蹈学院毕业，动作技术掌握全面，爆发力强，技巧全面，个子不高，但气度非凡，舞台"台缘"超好，气场强大，吸引了无数观众的喜爱。其代表作有《秦俑魂》、《醉鼓》等。他所创造的舞剧人物苏武（《苏武牧羊》）、潘冬子（《闪闪的红星》）等，年老年少，各有特色，受到好评。1994年表演的《秦俑魂》获第四届全国"桃李杯"舞蹈比赛少年组金奖；1997年表演的《醉鼓》获第五届全国"桃李杯"舞蹈比赛青年组金奖，1997年获朝鲜第十五届"四月之春"国际艺术节舞蹈国际金奖，1999年获日本第三届国际芭蕾舞、现代舞大赛现代舞国际银奖。2004年雅典奥运会闭幕式上，他在中国代表团8分钟的艺术表演中任领舞，获得广泛赞誉。

　　于晓雪，1987年入北京舞蹈学院民间舞系习舞，以优异的成绩毕业后任北京舞蹈学院青年舞团一级演员。他的动作富有很强的艺术表现力，善于处理人物性格和内心深处的情感，通过舒展优美的肢体语言，刻画细腻的动作表情。他的代表作有《一个扭秧歌的人》、男子独舞《残春》等，曾经获1995年第三届全国舞蹈比赛民

间舞表演一等奖。于晓雪是20世纪90年代最具影响力的青年舞蹈家之一。其他男性青年舞蹈家如北京舞蹈学院的巴雅尔、白涛，同样用自己出色的动作艺术向世人宣告着中国男人的勇气、勇敢、智慧和力量。张吉平则以强悍的阳刚气息，为马跃的优秀作品《生命在闪烁》灌注了非凡的艺术力量，从而获得全国少数民族舞蹈会演的表演一等奖。

　　上述所有这些舞者，都是非常出色的男性青年舞蹈家，他们和女性舞蹈家一起闪亮登场，标志着一个新的民族舞蹈时代的辉煌。纵向观察历史，我们注意到，20世纪50-60年代，中国涌现了一批杰出舞蹈家，如陈爱莲、赵青、崔美善、莫德格玛、阿依吐拉、刀美兰，等等。这一代舞蹈家以女性为主，如果以陈爱莲1957年表演的《春江花月夜》为起点，以20世纪80年代初期资华筠等人举办个人舞蹈晚会为标志，其间连续多人举办独舞晚会形成大潮，这一代舞蹈家在舞台上风光无限了整整三十年！那么，进入90年代之后，新一代青年舞者成长起来，担负了民族舞蹈文化的传承与再造的任务，出色地把舞蹈艺术之美传递到了社会大众面前。

　　舞者的出彩，背后是一代舞蹈编导的巨大推手在发挥着无可比拟的作用。这一代编导，获得了处理各种题材的自由能力，游刃有余地在各种舞蹈体裁上驰骋疆场。例如爱情题材方面的《阿惹妞》、《苗山火》、《牧歌》、《看看》、《小伙·四弦·马缨花》，等等；现实生活题材的《爱的奉献》、《牧人浪漫曲》、《乳香飘》、《东方红》、《牛背摇篮》，等等；大写意式抒情题材的《摘月亮的少女》、《娜琳达》、《夜醉了》、

《一个扭秧歌的人》、《黄土黄》、《顶碗舞》，等等。这些节目，已经成为一个时代的经典，其共同特点是，无论什么题材，都能够在原有的民族民间舞蹈动作素材基础上，对人类的美好情感做深刻的、象征性的表现。另外，整个20世纪90年代，与一代青年舞蹈家的崛起相映衬，舞台民间舞创作中最大的收获，是"独舞、双人舞、三人舞"体裁的崛起。

《牛背摇篮》，三人舞。编导：苏自红、色尕。作曲：王勇、孟卫东。表演者：隋俊波、崔涛、万玛尖措。中央民族大学1997年首演。

《牛背摇篮》 中央民族大学1997年首演

晨曦初上，剪影里，笛声中，一个藏族小姑娘坐在两只"牦牛"的背上，手搭凉棚向远方眺望。牛背，如同她的摇篮，载着她悠悠荡荡地信步大草原。一阵低沉的大号声传过草原，传过这牛背摇篮的上空，由大乐队奏响的音乐转而舒缓和辽阔。"牦牛"们抬起了雄健的头颅，弓腰垂臂，阔步横移，动作中贯穿沉稳的劲

力，看似威猛，实则温顺憨厚。那小姑娘时而依靠在牦牛的身上，似乎在躲避寒风的侵袭；时而又侧卧在牦牛背上，仰望那蓝天和白云。牛背的摇篮，是那样的宽阔和温暖，又是那样的生动无限，小姑娘好像是找到了大草原上最可依赖的对象，亲密无间。音符跳跃起来，小姑娘的活泼天性也随之显现。她甩开长袖，如飞舞的五彩之鸟，而那两只"牦牛"也似乎受到了极大的感染，将笨重的步伐放得轻松愉快。看到了"牦牛"的欢快之态，小姑娘干脆与"牦牛"一起欢悦嬉戏，旋转着，跳跃着，漫漫青草如同大自然的天地之纸，小姑娘的身姿倩影就是书写在上面的生命之姿；"牦牛"也不示弱，放开了手脚，将脚步拔地而起，左右大跨步横溢而出，动势力大无穷。笛声再起，悠悠扬扬的，似乎是从远方吹过的宁静之风。风中，小姑娘和"牦牛"们再次相互依靠在一起，牛背的"摇篮"形象再次出现，牛背之上，正是小姑娘在眺望。她眺望着什么地方？她眺望着怎样的远方？

这个作品是一个非常注重感觉的作品，因此，欣赏它，也必须从特别的"感性"入手。该作是三人舞，但是其中的"感觉"却以那个小姑娘为核心。作品生动地表现了她与"牦牛"之间亲密无间的关系。天冷了，牛背即火塘；瞌睡了，牛背即温床；孤独了，牦牛即伙伴；高兴了，与牛共欢舞。她依靠着牦牛，依赖着牦牛，信任着牦牛，爱着牦牛。牦牛的背，是她人生的第一课堂，也是她瞭望前方的永远的基石。双牛采用拟人化的手法塑造，因此也就给情感的交流留下了特别的空间和特别的方式。"牦牛"和"伙

伴"，在舞蹈中两种角色时常转换，也就生出无限的妙处。这拟人化的"牛背"与"摇篮"，因为小姑娘的特别"感受"，也就生出了特别的艺术味道，其中的关系十分自然和巧妙。这正是作品最让人心动的地方。该作的舞蹈动作素材主要取自藏区流传的"卓"舞，上身运动突出手臂画圆挥舞，下肢舞动强调颤动和弹性，跺步与踏、踢、踹、甩等动作和旋转技巧相结合，既有浓郁的藏舞风格，又有鲜明的舞蹈人物性格。

每一个人大概都有自己的儿时摇篮吧，或是一只竹篮，或是一把红木摇椅，或者，就是妈妈那温暖的臂膀？《牛背摇篮》给我们彰显的是一个真正来自大自然的摇篮，牛背上的那个小姑娘，享受着人与自然的融洽、和睦，那挥舞的欢悦之袖，透露出人心灵深处的渴望：我回归了，大自然母亲！

群舞，在这一历史时期更是不甘示弱，涌现了一大批亮点纷呈的优秀民间舞群舞作品。例如，海力倩姆的《顶碗

《顶碗舞》 新疆维吾尔自治区歌舞团演出 叶进摄

《酥油飘香》西藏军区歌舞团演出 叶进摄

舞》，继承了传统新疆维吾尔族舞蹈典雅、庄重、含蓄的艺术风格，用无比纯洁的动作体态，非常细腻地书写了维吾尔族女性的美丽心灵和动人的身体表情。舞蹈以舞者头顶酒碗的独特姿态，在各种舞步和旋转技巧中保持凝练而持重的高贵气质，令人赞叹。达瓦拉姆的《酥油飘香》，西藏军区歌舞团2000年首演，获中国人民解放军第七届全军文艺会演编导一等奖，2001年获第五届全国舞蹈比赛编导二等奖。舞蹈取材于藏族日常生活中的"打茶"劳动，提取动作元素后作了大胆加工处理，打破了传统藏族舞蹈含胸垂臂、温柔典雅的动律特征，创造性地编排出挺胸、仰望、后下腰、阔大步、摆双肩、扭胯拖步的崭新舞蹈语汇，塑造出藏族少女们的烂漫之态，情趣之动。作品结构上表现一群藏族少女用酥油打茶、品茶、送茶，一气呵成地表现了藏族人民对于解放军的亲密友谊，突出了新时期藏族人民生活的喜悦与幸福。

《一个扭秧歌的人》，男子独舞加群舞。编导：张继钢。作曲：汪镇宁。独舞表演者：于晓雪。群舞表演者：北京舞蹈学院民间舞蹈系。北京舞蹈学院1991年在北京首演。

幕启，一阵咿咿呀呀的板胡声从遥远的地方传来。呆坐在地上的一位生命垂危的老者，听到了板胡声，仿佛受到了生命记忆深处的召唤似的，莫名地随音乐旋律动作起来。他扬手动头，摆弄手指，轻轻起身，动作居然越来越大，好像生命力量全都在音乐的回忆中唤醒！年轻时的生命之舞，一幕一幕地出现在他的眼前。在他的身边，汇聚起越来越多的年轻舞者，他们好奇地观看着他，看着那非

同一般的生命之舞。年轻的孩子们紧紧围住了他，当他从"人墙"下冒出头来的时候，突然带出了"女相"。他的手，是那"兰花指"的挥舞；他的身躯，好似大姑娘一样微微扭拧；他不知何时从腰间拉出两条红绸，舞动之时满眼绸花。他拉住了一个孩子，要教授她跳舞，谁想到那娃娃竟然不愿意跳舞，一下子逃开了。他仍然不放弃，用自己全心投入之舞，感染着年轻娃娃们。终于，年轻人们开始追随在他身后跳了起来。他的动作越来越投入，越来越放大，音乐大振，群情昂奋。众人的红绸之舞，像是利剑直刺青天，又像是九天流星，

《一个扭秧歌的人》 北京舞蹈学院于晓雪表演

飞落万丈。激情的音乐远去了，围着跳舞的年轻人们也像是记忆深处的影子一样渐渐淡去。舞台上，老者又恢复到作品开始时的垂危状态。他缓缓地坐在地上，生命的舞动只剩下了最后的几缕轨迹。板胡声依旧清晰而遥远，微微动态，正是老者生命最后的灿烂之舞……

《一个扭秧歌的人》成功塑造了一个舞蹈人物，一个活生生的民间老艺人的鲜明形象。该作艺术上的最大特点是生活气息非常浓厚，充满了中国北方农村的人情风味，也可以说整个作品就是一幅民间舞蹈艺人的风俗图。不过，这绝不是一幅抽象的大写意画，而是一张笔触细腻的、细节极其精确的艺人特写图。那么，编导是如何做到在一个小小的十分钟的舞蹈里刻画人物的呢？这也是全舞欣赏的要点之一。其主要方法就是特征提取。编导说，很多民间老艺人都有一个共同的特点，那就是"好为人师"。《一个扭秧歌的人》就刻画了这样一个特别愿意传授秧歌之舞的老艺人形象。他为了传授自己认为最美好的事物，决不放弃一点点努力。他激情满膛，以自身生命的投入最终影响了整个事情发展的方向。他决不以自己一个艺人的卑微地位而自贬，也决不以他人的态度而丝毫动摇心中的追求。这不就是一种很有价值的人生观吗？这个作品中的民间艺人还有一个鲜明的性格特点，那就是"女儿相"。这也是中国北方农村民间艺人的一大特点。在封建礼教影响下长期发展的中国农村社会，女人曾经不能参与任何公众性的社会娱乐生活。因此，农村的民间舞蹈中凡是扮演女性时，都是由男性艺人来承担，也因此造就了他们身上特有的

"女儿相"。《一个扭秧歌的人》将这一特色大胆提取出来，融合在主要人物的身上，创造了人们虽然熟悉，却从来没在一个小型舞蹈作品中见过的艺术形象。

该作在舞蹈编排上也非常讲究。每一个动作都紧密扣合在人物的性格发展逻辑里。无论是那个好为人师的老舞者，还是在他周围的每一个年轻后生，都没有任何脱离人物的舞动。该作的聪明之处恰恰在于作品中人物行动的主要目的就在舞动自身。所以，每一舞动就是人物心理的合理发展和外化。作品里的人生滋味，也就是动作艺术自身的滋味。但是在动作背后闪烁光芒的东西却是人性中执着美好的一面。因此，观众在欣赏该作时除去对于动作世界的把玩之外，更有人生的况味在其中。很多人甚至读出了自己毕生追求过程里的全部酸甜苦辣。人类的执着追求精神以及为此所付出的巨大牺牲，人类美好境界的单纯与作品里所烘托的悲剧气氛，恰成鲜明对比，强烈地感染着观众。在《一个扭秧歌的人》中，哭和欢笑在作品里竟然是合二为一的！

正是由《一个扭秧歌的人》启开大幕，一个新的群舞样式，即"独舞+群舞"，或者"双人舞+群舞"，光明正大地登上了历史的主流场地，成为后来十数年间最重要的舞蹈表现方式。

最后，让我们来看一看芭蕾舞的创作收获。

实事求是地说，中国芭蕾舞一直是古典芭蕾的天下。中国人对于古典芭蕾的钟爱到了无以复加的地步。在90年代之后，特别是北京黎明演出公司策划并实施了芭蕾舞演出市场化的行动之后，以《天鹅湖》为代表的西方古典芭蕾赢得了中国观

众的极大欢迎。每一场《天鹅湖》的演出票都能够卖得精光，让各种水平的俄罗斯芭蕾舞团纷纷涌入中国大赚其钱，连呼过瘾！

然而，中国观众欣赏芭蕾舞的层面其实还是相当狭窄的。因为，除了《天鹅湖》之外，其他经典剧目，甚至包括像《吉赛尔》、《罗密欧与朱丽叶》这样的剧目，也常常会受到不同程度的冷落，更不要说《梅亚林》、《乡村一月》这样在欧洲红极一时而在中国默默无名的剧目了。至于像巴兰钦的《小夜曲》，美丽得如同挂在天上的晨星，清冽高远，却不得中国芭蕾观众的认识。

因此，中国当代芭蕾舞剧目的建设，实际摆在了芭蕾舞编导艺术家的面前。中国于1985年、1987年举办过两次全国芭蕾舞比赛。赛制借鉴西方同类比赛，以古典剧目经典片段为主，但是并没有设立自创剧目的比赛。因此，芭蕾舞小型作品的创作一直处在并不活跃的状态。随后，全国性的芭蕾舞比赛完全停顿。1995年，也就是首届全国芭蕾舞比赛整整十年之后，第三届全国舞蹈比赛中，最先加入了芭蕾舞的比赛。1998年的中国舞蹈"荷花奖"比赛中也设立了芭蕾舞项目。然而，中国年轻的芭蕾舞者们大多把目光盯在国外高水平的芭蕾舞比赛上，因此很少有选手报名参加国内的芭蕾舞赛事，造成了直至今天小型剧目创作作品少、参赛选手很少、观众少的尴尬局面。

正因为少，所以有的作品一出现，就格外引人注目。例如在第三届全国舞蹈比赛中范东凯的《秋思》获得三等奖。《秋思》是一个"纯舞蹈"，即没有任何情节性要素的作品，试图通过舞者单纯的动作

表现，揭示一种"秋风秋雨愁煞人"的意境。但作品构思简单，表现平平，没有引起多少关注。真正在创作上为少得可怜的中国小型芭蕾舞作品争得一席之地的，是《舞越潇湘》。

《舞越潇湘》，芭蕾群舞。编导：张健民。音乐选自中国古典乐曲。表演者：

《舞越潇湘》广州芭蕾舞团1998年首演 叶进摄

郭菲、德力格尔等。广州芭蕾舞团1998年首演。

舞蹈起始于中国古筝所弹奏出的优美旋律，乐音爬升流转，复而跌落，如同流水，依傍着青青大山，回旋往复。舞者六人，三男三女，静止地摆出了一个层峦叠嶂般的造型。俄顷，一个、两个女演员开始在乐曲声中舞动起来，她们离开了所依靠的男舞者，自身发展着动律，向远方伸展开手臂，又在回转身躯的一瞬间向另外一侧缓缓滑动出去。所有的舞者都涌动起来，他们相互依靠，典型动作是女舞者在男舞伴的扶持下，轻轻收回小腿，再向舞台的一个前角努力探出去，探出去……小

腿在空中划出一条美妙的弧线。在达到前方的极致那一刻，女舞者又似乎在反作用力的支配下复向男舞者的臂膀中靠回来，轻轻依托在男舞者的身上。音乐声急促起来，全体舞者一起进入了一个新的层面。舞台上有的时候是三组双人舞同时出现，有的时候是三组双人舞轮流出场。他们靠近，团聚，似乎吸取了一种莫名的力量，再向舞台四方发送，甚至远扩至无限遥远的空间。激情时刻，舞者们不再有过分的拘谨，他们的舞蹈组合方式也随之变化无穷。三个男舞者托举起两个女伴，让她们打开的、笔直的双腿横穿过舞台，落地轻盈，美妙舞姿如同高山流水，韵致尽在。乐音从激情时分再度回到了原初的平和与稳重。整个舞蹈也回到了开始时的大造型。

这是一个很有中国艺术味道的芭蕾舞作品。全舞没有具体的情节，也没有固定的贯穿性人物，而且没有惯常性的小型作品"ABA"式三段体结构，因此给作品的欣赏带来了一定的难度。不过，也许正是

因为没有了情节性因素的羁绊，或者说是舞蹈编导有意识摆脱了非舞蹈语汇因素的束缚，使这个作品的欣赏反而变得格外单纯起来。观众只需要注意一个东西就足以构成欣赏上的兴奋点，即动作和音乐世界里艺术意境的营造。观看《舞越潇湘》，就像是欣赏一曲扣合着美妙大自然的天籁之声，而且传达着山水志趣的乐音又完全是和舞者的肢体运动结合在一起的。舞蹈的动作以三组双人舞为主要形式，给人清晰、单纯的印象。六个舞者，决不是庸俗的编导们使用的那种大密度堆人的"人海战术"，而是充分利用舞者的舞台调度，大开大合地在舞台上穿插、跑动、汇聚、四散等手段，为舞者的肢体运动留下了充分的运动空间，也给观众欣赏舞蹈留下了很大的艺术视觉空间。既然是双人舞的体裁，也就很自然地构成了舞台上男女舞者既对立又统一的世界。女性舞者柔美的肢体运动多有依靠，似乎是潺潺流水对于伟岸青山的无限眷恋；男性舞者强劲的肢体运动多有扬升的托举和稳定的支撑，似乎

《柴可夫斯基狂想曲》上海戏剧学院舞蹈学院演出 叶进摄

是刀风剑雨雕刻出来的、糅合着刚劲与含蓄两种气质的山岩。绿水和青山，柔和与刚劲，依靠和背负，松弛与依托，在千回百转的动作风格下显得特别抢眼。当然，这里所说的意境，还因为作品的语言取自芭蕾舞而富于特殊的高洁气质。经常欣赏芭蕾舞的朋友们一定知道，芭蕾舞起源于欧洲的宫廷，长达四百多年的历史熏陶和欧洲文化传统的浸染，使得芭蕾舞以高雅圣洁拥有自己的一大批忠实观众。一百多年来，芭蕾舞在世界范围内广泛传播，中国也不例外。《舞越潇湘》的问世，就是这种文化传播的结果。该作的意境之美，可以说就是芭蕾舞的特别之美和中国艺术托物言情的意境之美相互结合的产物。

《士兵风采》 总政歌舞团演出 叶进摄

二、当代舞的历史命名

当我们从舞蹈本体的角度观察20世纪末至新世纪的舞蹈发展轨迹时，我们发现，近二十年来中国当代舞蹈呈现出越来越多的"跨界"现象。所谓跨界，即传统舞种的封闭性越来越多地被超越、跨越、穿越，而涌现出许多风格界限模糊却具有新鲜的艺术表现力的作品。这一历史时期有很多令人瞩目的作品产生，足以让新的历史册页熠熠生辉。

另外，这一时期的舞蹈整体上也有着在传统舞种风格基础上突破的特征。不打破风格的链条，但是，在风格链条的衔接方式上，取得全新的突破性的艺术处理，让作品在动作层面上，在动作艺术的最微妙处，找到艺术的新鲜质感。

让我们来看一看"当代舞"出现和命名的情形。

"当代舞"这个名称的前身是1998年开赛的中国舞蹈"荷花奖"上的"新舞蹈"。

"新舞蹈"，又被称作"新风格"、"新作品"，在20世纪90年代末出现，并不是一种偶然，而是一种历史发展的必然结果。"新舞蹈"的指称包括了以下范畴：

首先，20世纪80年代中期开始，在文化多样化的思潮推动下，在外来舞蹈文化大量涌入中国并产生深远影响的条件下，中国当代舞蹈突破传统舞蹈风格化束缚的呼声日益高涨。在1985年南京舞蹈创作会议之后，"观念更新"之声震撼了原有的创作观念，因此出现了大量不受传统舞种（古典舞、汉族民间舞或某一种少数民族舞蹈）动作规范束缚的作品。这类作品，相比于原有的、在舞种动作风格基础上创作出来的作品，被称作"新舞蹈"。

其次，部队舞蹈创作，因为从战争年代开始即遵守着"生活基础"、"时代精神"、"现实题材"的原则，因此从一开始就在舞蹈创作中坚持了多样化的精神指归。部队舞蹈创作的主流，恰恰在中国当代舞蹈多样化方向上做出了实际的行动。

再次，当1980年开始的中国当代"舞蹈比赛"制度走过了20年之后，分舞种比赛形成了基本格局。然而，当不拘泥于某一舞种的作品创作大量发生，并且要争取自己"名正言顺"之艺术成就时，在舞蹈比赛中设立一个类型，一个类别，也就是自然而然的趋势。

第四，更深层的原因，是吴晓邦先生在中国开始的艺术创作类舞蹈实践，是以"新舞蹈艺术运动"为旗帜的。他从德国表现主义的"新舞蹈"中汲取了概念和精神营养，从日本老师江口隆哉那里汲取了"现实题材"的关注角度和动作方式，在中国推出了自己的艺术主张。吴晓邦先生在解放战争年代为部队培养了一大批舞蹈工作者，在新中国建立之后主持了"舞蹈运动干部培训班"，教育了第一批新中国舞蹈创作人才。因此他的"新舞蹈"概念

《望穿秋水》南京军区前线歌舞团演出 叶进摄

可谓早已成型，深入人心。

这就是1998年"新舞蹈"在"荷花奖"比赛中被普遍接受为一个"舞种"的历史的、现实的原因。

从文化交流的历史渊源上看，吴晓邦先生所学习和借鉴的德国表现主义的"新舞蹈艺术"，戴爱莲先生从德国著名现代舞家鲁道夫·拉班的学生尤斯那里学习的"舞蹈空间"、"力效"等现代舞理论，都是欧洲"现代舞"体系的艺术。它们在哲学和审美上的一个重要特征，就是打破古典芭蕾舞的动作规范，为了"艺术表现"的需要，而广泛地采取多种动作语言，根据塑造艺术形象的目的，在人体"球形空间"和"动作质感"的基础上，自由地构成动作语言。相比之下，20世纪30年代美国现代舞最重要的代表人物玛莎·格雷姆和多丽丝·韩芙莉，虽然也是从邓肯那里继承了突破古典芭蕾传统的"自由"精神，但是她们都努力尝试着建立起自己的动作技术体系，于是诞生了以"收缩-放松"等法则为核心的玛莎·格雷姆体系和以"跌倒-复起"等法则为核心的韩芙莉技巧。这些舞蹈动作观及其动作规则，获得了举世公认，传播广泛，影响深远。格雷姆和韩芙莉等人在美国的现代舞发展历史上，被视作"Modern Dance——现代舞"的真正鼻祖。随后，20世纪五六十年代，为了冲破现代舞鼻祖们建立起来的动作规则，真正实现舞蹈家们自我的自由天地，达到超越、反叛、突破的动作艺术目的，广泛发生了多种方向的舞蹈艺术运动。这一舞蹈运动的历史，采用了多种名称，也常常被称作"New Avant-garde Dance——新先锋派舞蹈"、"Post-modern Dance——后现代舞蹈"，或是"Contemporary Dance——当代舞"。美国新一代舞蹈家对于玛莎·格雷姆等人的反叛，源于"20世纪五六十年代，美国的新一代舞者认为，现代舞的身体因背上沉重的文学负担而变得十分臃肿，神秘的心理描写与情感表现，导致舞蹈晦涩难懂而远离大众；个人崇拜、身体僵硬，使人很难说现代舞具有'现代'品格。年轻舞蹈家要打破'大师'的神话，必须另起炉灶。于是，美国新先锋派舞蹈的鼻祖默斯·坎宁汉将手中的骰子一掷，肢解了舞者的身体，分裂了舞蹈的时空，瓦解了舞蹈的意义。……于是，新一代编导家撞开了后现代舞蹈的大门。世界舞蹈转向一个新的方向"[3]。在这一方向里，既包含美国的默斯·坎宁汉、艾尔文·尼可莱、崔莎·布朗、贾德逊纪念教堂"先锋剧场"的一批舞蹈家等等，也包括欧洲的皮娜·鲍什，还有日本的"暗黑舞踏"的土方巽。

然而细细分析起来，格雷姆和韩芙莉等人所代表的美国现代舞，与拉班、尤斯、玛丽·魏格曼等人所代表的欧洲现代舞，其艺术精神上有相通之处，但在动作观念上其实有实质性的区别。倒是20世纪五六十年代之后的美国"当代舞"，在艺术宗旨上与欧洲现代舞有着更多的精神上的一致性——自由动作，反对束缚创造力的任何动作法则或"体系"。当然，美国新一代舞者在"纯动作"方向上走得很远，而欧洲的现代舞者们，常常显示出更多一些关注人类情感内容的倾向，而非纯粹的"玩动作"。例如皮娜·鲍什的"舞蹈剧场"，关注着女性与男性之间持久的"战争"，关注着日常城市"咖啡屋"里的人性疯狂，关注着人类久远祭祀活动中女性献祭带给少女的真切恐惧。"皮娜·鲍什的'舞蹈剧场'不以技术完善为前提，不在意肢体的舞动，也不像有些美国人那样醉心于纯动作的变换花样"[4]，美国以外的现代舞者们也不在意自己被称作现代舞还是当代舞，而最在意的是创造出符合自己个性化称谓的舞蹈作品，如"舞蹈剧场"的创始人皮娜·鲍什所说："我从来没有想过到底在做剧场还是在做舞蹈，我只是想说关于生命，关于人，关于我们……"[5]

综上所述，我们纵观欧美现代舞传入中国的历史轨迹，发现这样一种有趣的历史现象：

第一，在全世界被尊为典范的、美国现代舞最重要流派的玛莎·格雷姆体系或是韩芙莉动作技术体系，并没有直接在中国传授。

第二，由于各种历史机缘，通过吴晓

[3]刘青弋《现代舞蹈的身体语言教程》，中国人民大学出版社2011年版，第233页。

[4]刘青弋《现代舞蹈的身体语言教程》，中国人民大学出版社2011年版，第270页。
[5]转引自刘青弋《现代舞蹈的身体语言教程》，中国人民大学出版社2011年版，第269页。

邦和戴爱莲，德国的现代舞与中国舞蹈文化碰撞，吴晓邦把通过江口隆哉学习到的"新舞蹈"做了中国式处理，提出了"为人生而舞"的旗帜和口号，从20世纪40年代开始在中国推广，并且在中国拥有真正的广大弟子。

第三，突破传统舞蹈的风格化束缚，从形象塑造的需要出发，从表现生活的需要出发，选择和编排动作，是中国"新舞蹈"长久的追求。

第四，战争年代里的部队舞蹈创作深受"新舞蹈"影响。新中国成立之后，直至20世纪90年代之前，受到政治和文化思想以及政策的导向作用，现实题材创作一直受到极大的鼓励，而"纯舞蹈"常常受到"形式主义"的批评。

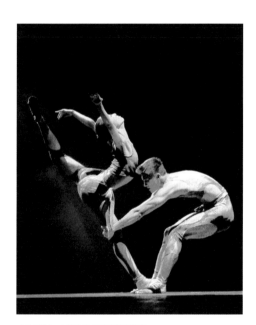

《根之雕》 上海东方青春舞蹈团演出

第五，20世纪80年代，进入改革开放时期的中国当代舞蹈艺术，出现了多样化的艺术追求。其中，摆脱僵化的主题思想束缚，摆脱文学性的控制，只依靠动作的艺术魅力去创作一个作品，成为一种时代的旋律，加入了主旋律的大合唱之中。而

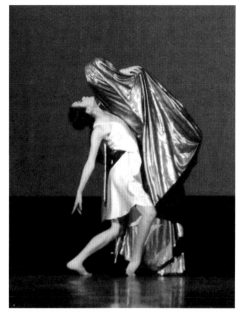

《网恋》 上海师范大学演出

编舞技法的盛行为此创作方向提供了技术上的可行性。

第六，20世纪90年代之后，北京舞蹈学院编导系培养的大批学生均采用"编舞技法"，从而使"纯舞蹈"的艺术导向鲜明起来。另外，大量师范院校纷纷建立舞蹈专业，产生了大量创作活动。传统舞种风格的突破，已经形成大势。

当我们翻开舞蹈历史册页，可以清晰地看到世纪之交人们对于"舞种"的敏感和焦虑。例如，2002年，围绕着第五届全国舞蹈比赛中一些有关舞种的争论，《舞蹈》杂志发表了一组文章，直击舞界"热点"——有人认为：当前我国舞蹈创作早已经超越了整理素材的阶段，创作表现的是编导对生活的感知，不以舞种比赛"更接近创作原本的概念"[6]。有人提出：舞种是中国舞蹈院校教学建构中的重要因素，分类比赛，是中国一大特色，"我国

[6]舒巧《一个不容忽略的改变》，见《舞蹈》2002年第1期，第5页。

舞界最初提出分类比赛是在1985年南京舞蹈创作会议上"，最开始分类比赛的是"桃李杯"，舞赛中出现的中国古典舞、中国民间舞、芭蕾舞、现代舞，便是实践与上述研究的结果，基本反映了中国舞蹈的客观实际。首届"荷花奖"评奖，舞协邀集一些在京专家，提出了"新舞蹈"的新品种概念，符合舞蹈事业客观发展现实情况[7]，因为创作中确有一些作品发生在舞种的边缘地带。有人指出：西方现代舞对中国舞蹈创作产生了深刻影响，一部分新作品失去了原有舞种的"归属感"，从而使旧有的舞种评比标准无法衡量新作，这是"不可调和的对决"[8]。著名舞蹈家赵青则鲜明地指出："我国已加入了世贸组织，开始与国际接轨。国际舞蹈比赛分类十分严格，从不混淆。我以为专业舞蹈比赛也应与国际接轨——专业舞蹈比赛应该分类。"[9]

在上述历史背景下，大约在2001年5月，中国舞协召开了有关舞蹈比赛的专题研讨会。与会专家在讨论中充分认识到当代舞蹈创作蓬勃发展的好形势，论证了大量新作突破传统舞种风格限制的现状，在分析了世界现代舞发展的历程和国外"Contemporary Dance——当代舞"概念内涵和外延的理论基础上，提出了用"当代舞"取代"新舞蹈"进行比赛的全新措施，为那些勇于创新的全国舞蹈创作者、表演者们提供了一个公平的比赛平台。这

[7]吕艺生《发生在边缘地带》，见《舞蹈》2002年第1期，第4页。

[8]许锐《不可调和的对决》，见《舞蹈》2002年第1期，第7页。

[9]赵青《不得不说》，见《舞蹈》2002年第1期，第6页。

是一种在思想上非常开放、在态度上尊重历史、实事求是的艺术立场。由此，中国舞蹈"荷花奖"比赛中，"当代舞"成为一个比赛种类。

从吴晓邦先生1935年第三次东渡日本学习德国魏格曼的表现主义舞蹈，回国再次创办"晓邦舞蹈研究所"时在中国提出并在中华大地教授"新兴舞蹈"，到解放战争年代他高举"新舞蹈艺术"旗帜为祖国激情而舞，再到中华人民共和国成立前后他广泛传授"新舞蹈"，为国家培养大批舞蹈干部，而20世纪50年代初期北京舞蹈学校建立后，根据苏联专家的意见中国当代舞蹈的主要分类为芭蕾舞、古典舞、民间舞，"新舞蹈"基本在人们视线里消失，最后到1998年中国舞协"荷花奖"比赛设立"新舞蹈"，这一创作方向终于得到了新的认可。不过，在短短三年之后，即新世纪刚刚到来后的2001年，在"荷花奖"比赛设置上，"新舞蹈"退出了历史舞台，其间共历65年。"新舞蹈"的名称虽然消失了，但吴晓邦所倡导的为人生而舞，为时代而舞，他所提倡的关注现实，舞蹈家要挖掘内心的真实感受而付诸形体的观点，以及按照舞种风格搞作品是"编舞"，只有根据形象需要搞创作才是"编导"，等等，都是非常值得尊重的宝贵思想财富。

好在，"当代舞"平台的设立，为中国当代舞蹈创作准备了一个空间巨大的舞台！面对早已经存在的一个巨大历史现实，面对那些已经登上了舞台、突破了思想禁锢和风格束缚的舞蹈创作历史大潮，"当代舞"顺应了历史之变。

有了舞台空间，舞者们纷纷施展本领"大闹天宫"。2002年问世的南京军区前线歌舞团双人舞《同行》，由吴凝、陈琛两个非常年轻的舞者自编自演，在第三届"荷花奖"比赛上夺得了第一个"当代舞"的金奖。作品表现了在艰苦的环境里，两个掉队的女战士互相扶持，互相鼓励，冲破重重无法忍受的难关，走出雪山草地的艰苦卓绝历程。作品巧妙地设计了一个"互相推让水壶"的生活细节，表现"水"之于生命的重要，而"情"之于战友的泰山之重。作品大量使用地面动作，开拓了很多地面双人技巧，造型奇特，情感充沛。此外，该作品在编排上借用了现代舞"借力、发力"的编舞技法，让女兵的双人舞具有了某种独特的风味。与《同行》相比，总政歌舞团孙育鹏创作、刘辉表演的《那场雪……》，充分发挥了演员身轻如燕、飞跳如虹、落地无声的动作艺术特点，塑造了大雪纷飞之际，一个灵魂随着飘舞的雪花而遐思曼舞的独特形象。作品取意轻灵空旷，没有任何声嘶力竭的东西，诗意飞旋，潇潇洒洒，无边无际。表演者刘辉动作技巧难度高超，有着绝佳的弹跳力和控制力，借助于一把时开时合的纸伞，把一种深刻的情怀谱写得无比诗意。作品获得了2002年第三届中国舞蹈"荷花奖"比赛当代舞表演金奖。该作品并没有局限在某一个舞种的动作风格上，而是从中国古典舞、芭蕾舞等体系中汲取了最丰富的动作元素，围绕着这一作品的需要而打碎、重组、变形、融合。它在"当代舞"设立为比赛项目之后，为这一类作品树立了清晰的榜样。

当代舞精品层出不穷，《士兵与枪》可谓其中翘楚。编导：张继钢、孙育鹏、夏小虎。作曲：方鸣。主要演员：邱辉、谷亮亮、刘辉、唐黎维、张荪等。该作品

《士兵与枪》总政歌舞团2004年首演

是总政歌舞团2004年参加第八届全军文艺会演推出的大型主题晚会"一个士兵的日记"的内容片段之一。作品建立在扎实的部队生活基础之上，把我军将士与手中钢枪的关系作为艺术表现的对象，作品刻画了一群"士兵"拆抢、装抢、握枪、刺枪、挥枪、爱枪等等行为，深刻揭示了战士与钢枪之间密不可分的感情。士兵与钢枪，如同"一对亲密的兄弟，无论怎样拆散、组合，都是一对不可分割的整体。作品给观众带来视觉和听觉的强烈冲击，在阳刚、硬朗的风格中，展示了威武之师、文明之师的当代人民军队的气势与气魄"[10]。作品获2004年第八届全军文艺会演编导一等奖、音乐创作一等奖，2004年第六届全国舞蹈比赛编导一等奖、表演一等奖；2005年第五届中国舞蹈"荷花奖"比赛当代舞作品金奖、编导银奖、表演金奖；2007年第四届CCTV电视舞蹈大赛十佳作品奖、表演一等奖；2007年第七届全国舞蹈比赛文华舞蹈节目创作一等奖、文华舞蹈节目表演奖。

如果说《士兵与枪》是现实军事题材的当代舞杰作，那么，黄蕾的《一片羽毛》则是人类心理题材创作的突出代

[10]刘敏主编《中国人民解放军舞蹈史》，解放军文艺出版社2011年版，第430页。

表。《一片羽毛》，编导：黄蕾。主要演员：苏鹏、黎星、王圳冰、杨帅等。作品"以迁徙中的群鸟所经历的磨砺、坎坷与抗争，诉说生命与灵魂的逝去，从一场离别的凄凉景象引发对生命本质的思考，表达了对生命的关注与尊重"[11]。作品运用具象和抽象相结合的动作，从模拟鸟的外形与动态，到大写意地塑造鸟之灵魂悸动，整个作品如同一首唯美的"鸟歌"。其中一些舞段，如用双人舞方式展开的大鸟和小鸟间的抒情之舞，小鸟死去而大鸟被悲恸笼罩的舞段，大鸟悲伤死去的独舞舞段，都很准确、很生动地刻画了鸟类世界中万分宝贵的深情厚谊。作品中的"群鸟"，完全由男性演员扮演，优雅中带着一份沉甸甸的华贵气息，那是女子群舞很难达到的一种境界。很显然，作品表述了一种在中国当代舞蹈创作中很少涉及的重大主题——死亡。如何面对死亡？如何超越死亡？如何死而复活？《一片羽毛》用群鸟无力地垂下双臂所进行的隆重的、仪式感十足的伤悼之舞，将哀婉与凄凉、生死之无常寄情于飘零而落的片片羽毛，来捕捉人们对于死亡的切肤之痛。又用激烈的快板中群鸟遭遇挫折却依然要奋力飞翔的强烈形象，显示弱小的生命也可以充盈着生命的力量。抗争死亡，以自身的弱小无奈对抗外力的无比强大，从而显示生命的尊严，特别是通过清一色的男演员表达这样的尊严，让舞者裸露的上身传达一种诗意的雄性之美，使作品达到了很高的艺术境界。该舞获2006年第八届"桃李杯"舞蹈比赛教学剧目创作一等奖、表演一等

[11]刘敏主编《中国人民解放军舞蹈史》，解放军文艺出版社2011年版，第520页。

奖，2007年第四届CCTV电视舞蹈大赛表演一等奖、十佳作品奖。

当代舞在各个舞种的创作中，特别显示出关注现实生活的巨大热情。换言之，当代舞蹈创作的真正生活触角，绝大部分由"当代舞"探出。像张继钢创作、总政歌舞团演出的《哈达献给解放军》、《英雄》、《壮士》，赵明创作、北京军区战友歌舞团演出的《走跑跳》、《士兵旋律》、《军中骄子》，刘英、王艳、杨笑阳、孙育鹏创作，总政歌舞团演出的《渡江》，陈惠芬、王勇创作，南京军区前线歌舞团演出的《天边的红云》，杨葳创作、空政歌舞团演出的《云上的日子》，范和平、李小松创作，成都军区战旗歌舞团演出的群舞《盼》，左青编导、兰州军区歌舞团创演的《三十里铺》，张钊澄、门文元、李广德创作，沈阳军区歌舞团演出的《边关沉月》，苏时进创作、南京军区前线歌舞团排演的《英雄儿女》，高山、朱一炳创作，海政歌舞团演出的《锚的随想》，邓锐斌、余大鸣创作，二炮文工团演出的《沸腾的坑道》，穆彬于、张荫松、胡玉琴创作，解放军艺术学院演出

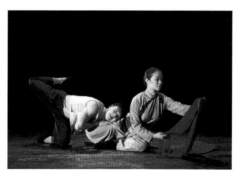

《儿啊儿》济南军区前卫歌舞团演出 叶进摄

的《苦菜花》，刘小荷、张弋创作，济南军区前卫歌舞团演出的《儿啊儿》，李春燕、陈琛、张飞、苏娜、谢晶川创作，南京军区前线歌舞团演出的《那年剪短

发》，等等。这些作品，无不尽最大努力探寻着中国现代、当代历史中英雄主义的洪亮凯歌，无不搜索着人类内心世界最丰富的高尚情操，无不开掘着当代精神的丰富性、多样性，华彩流溢，芬芳满园。它们为"当代舞"发展提供了最生动的历史佐证。

现实题材的创作，并不等于单纯的文学意义上的现实主义手法。当代舞在充分发挥舞蹈艺术手段方面，也取得了令人震撼和惊叹的视觉冲击力量。例如由邢时苗编导，战士文工团张杨、齐奇演出的男子双人舞《士兵兄弟》，呈现出鲜明的现代舞风格，构思巧妙，显示了无限的空间感，产生了强烈的情感震撼，在表现手法上的新突破使其获得新颖的艺术表现力。两位演员将右脚固定，利用上肢手臂的动作以及身躯的"前倾"、"后仰"、"侧倒"等方式，在360度旋转的仅有2.4平方米的舞台上完成各种技术技巧动作。演员的部分肢体被固定与局限，在限制之中生发了丰富的艺术想象力。张杨和齐奇的表演准确生动，他们在雕塑般的造型中，手持钢枪，满面烟尘，以五官的扭曲、以舞蹈动作的高度抽象与概括，传达出穿越时空的战场感与硝烟感。作品更着意以慢镜头般的动作状态，营造出士兵间出生入死、患难与共的兄弟情谊。舞蹈获2007年第七届全国舞蹈比赛文华舞蹈节目创作一等奖、文华舞蹈节目表演奖；2007年第四届CCTV电视舞蹈大赛十佳作品奖、表演二等奖。邓林、苏冬梅的《珠穆朗玛》是地域文化的突破与收获。成都军区战旗歌舞团1993年首演，在第六届全军文艺会演上获得编导一等奖。该作品一开场就利用大型的布幔象征崎岖不平的起伏峰峦，营

造出雄伟壮观的珠峰景象。藏族舞蹈动律的准确运用则为此一"珠峰"赋予了人格化的魅力。

如果说，20世纪90年代初期，"当代舞"命名伊始，部队舞蹈创作占据了这一类别的主力地位，那么，进入21世纪后，当代舞的创作则有新生力量凸显出不可思议的创作突破态势，引领创作潮流，引发舞界地震，引人行礼注目。《中国妈妈》（王舸、韩真编导，东北师范大学音乐学院舞蹈系首演）、《父亲》（王舸、周莉亚编导，四川青年艺术剧团首演）、《进城》（周莉亚编导，东北师范大学音乐学院舞蹈系首演）、《南京·亮》（谢飞编导，东北师范大学音乐学院舞蹈系首演）、《汉宫秋月》（王舸、王玉、范晶晶编导，东北师范大学音乐学院舞蹈系首演）、《大山支教》（卫艳蕾、文胜编导，山西太原师范学院首演）、《大漠驼影》（陈二员、李玉玺编导，鄂尔多斯东方路桥集团蒙古风情园艺术团演出）、《那么远，这么近》（柳宁编导，杭州歌舞团演出）、《风雨同舟》（何川编导，四川歌舞剧院演出）等等作品，均为部队之外的新人创作，却真正占领了当代舞创作领域的最新阵地，可谓全新力量"昂首进场"。

《中国妈妈》，由东北师范大学音乐学院舞蹈系创演，2007年在全国舞蹈比赛上获得文华舞蹈节目表演奖、文华舞蹈节目创作银奖。作品讲述了日本在侵华战争失败之后，在中国东北所抛弃的大量战争孤儿被东北地区普通女人收养，哺育成人，最终又送她们回国的感人故事。编导用流动的舞台空间、经典的细节描述和简练而出人意料的结构方式，把"中国

妈妈"的伟大国际主义情怀酣畅淋漓地表达在舞台上。它带给人的震撼，非文字语言所能描述。《汉宫秋月》同样由东北师大演出，同样自由地使用变化不定的舞台空间，营造出一个令人窒息的"后宫"景象。舞蹈中那个不停地擦拭地面的老宫女，临终之前还在梦想着得到皇帝的"宠幸"，与她形成鲜明对比的是作为群舞元素出现的年轻宫女的妖冶和争宠形象。两相对比，深宫之寒彻刺骨，秋月之凄凉无际，深刻揭示了封建社会中宫廷女性的悲哀。《大山支教》也是一个催人泪下的优秀作品，它取材于当地现实社会中青年教师的支教生活。年轻的男教师接到了妈妈的来信，催促他归家成亲。农村的学生们听了之后，极不情愿。他们和城里来的老师朝夕相处，已经有了很深的情感。突然，一群小女孩对着即将回城的老师喊出："老师，你别走，等我们长大了嫁给你！"作品动作编排十分流畅，场面变化得心应手。

在第七届中国舞蹈"荷花奖"当代舞、现代舞比赛结束之后，人们对于上述新生力量大量进入当代舞创作的历史动向给予高度评价。《中国艺术报》著名记者彭宽认为："本次比赛中，当代舞作品秉承一贯的艺术宗旨，打破各舞种的风格限制，以广泛吸收芭蕾、民族、古典等各类舞蹈语言，一如既往地关注现实生活与时代精神。可喜的是，本次比赛的作品摆脱了以往以军旅生活和部队题材为'主战场'的当代舞创作模式，除了《父辈》《风雨路上》等表现革命先烈的优秀作品外，还涌现出一大批指向中国人当代诸般日常生活情态的精彩作品，将舞蹈表现放大到社会各层面，在题材的拓展上异常鲜

《善之》 总政歌舞团邱辉表演

明。作品《东方筑路人》《借风扬场》对当代工农劳动者的讴歌赞美，《城中人》对城市打工者的关注，《山的那一边》对失学儿童的关心，《红雨伞》《三个人的幸福》对现代家庭生活及感情矛盾的解读，《同窗》对青春时光的回忆，《英雄无悔》对见义勇为精神的弘扬等，都受到了观众的热烈欢迎。"[12]在彭宽的同一篇报道中，时任中国艺术研究院舞蹈研究所所长的罗斌指出："《东方筑路人》对当代筑路工人群像的塑造，《借风扬场》对农民丰收后喜悦心情的渲染，其动作语言、姿态造型、节奏把握，都强烈感染了现场观众。舞蹈艺术与时代气息、现实生活的契合与互动，在这些作品中淋漓尽致地彰显出来。"

纵观中国"当代舞"，一批当下年龄在三十至四十岁的青年编导在中国当代

[12]彭宽《让现当代舞蹈创作呈现今日中国精神气象》，见《中国艺术报·中国舞蹈专刊》2010年9月21日。

舞蹈舞台上呈现出突出的态势。他们在艺术上有一些共同特点：第一，他们在主题选择上并不拒绝崇高，甚至追求崇高，不过，他们会在自己的作品中寻找崇高人性的丰富表现，讲述真实感和历史感同在的人生情感。第二，他们在构思作品时高度注意人类心理活动的典型外化细节特征，往往以心理态势决定自己作品的走势，以人类极其丰富的心理活动之典型外化细节而非外在的事件过程作为自己创作的最终支撑点。第三，他们灵活地创造和运作舞蹈舞台空间，依靠灯光分区切割、群舞动静切割、舞段对比切割、舞蹈动机切割等等手段，高速变换着舞台上的表情，迅速接近作品的主旨。第四，他们的动作编排更为注重整体上的视觉效果，更为重视"舞蹈动机"的提炼、提纯、提升，一旦确立了动机，便会反复运用，反复磨练，直至实现生动鲜明的效果。第五，他们超越了"编舞技法"的单纯模仿阶段，带领中国舞蹈艺术创作再次进入"艺术形象"创作的境地。而且，比起20世纪50-60年代从生活中寻找"可舞性"的创作观念来说，他们获得了巨大的创作自由，完全超越了单纯日常生活动作的拘束。另外，比起20世纪80年代笼统地从人的心理活动中寻找"可舞性"的作品来说，上述新作品得到了典型外化细节的巨大支持，从而让自己的作品一方面充分"可舞"，另一方面则得到观众的充分"理解"和"共鸣"。

当代舞，正在为中国当代舞蹈历史发展提供最广阔、最公平、最能吸引普通观众的大舞台！

三、中国现代舞的本土整合

1992年，广东实验现代舞团成立。它标志着中国现代舞的发展进入了一个全新的时期。该团初期以学习西方主要是美国现代舞技术及思想为主要任务。其后，大约过了五年，到1996年，北京现代舞团成立，中国现代舞进入了实质性的"本土整合期"。如此，至2011年，中国现代舞的本土整合有了自己较多的收获。这是一个整整20年的发展历程！

《守望》广州军区战士歌舞团演出

广东实验现代舞团的成立是中国现代舞发展的"本土整合期"的一个重大事件。广东实验现代舞团是由广东省政府批准正式成立的、隶属于广东省文化厅领导的表演团体。建团时聘任香港城市当代舞蹈团团长曹诚渊担任艺术指导，团长杨美琦，副团长高成明。查里斯·雷哈特、卡尔·沃兹、江青、王仁璐、曹诚渊、蒋华轩等担任顾问。它的特点是既有政府的支持，又是中国历史上第一个现代舞专业团体。

该团的前身是1987年成立的广东舞蹈学校"现代舞专业实验班"。该班在全国范围内招收具有中国古典舞、芭蕾舞基础的青年演员做学员，在广东省政府的支持下，在美国亚洲文化基金会和美国舞蹈节常设机构的具体帮助下，聘请了一些著名的外国现代舞家和教育家前来中国执教。其中主要任教者有：莎拉·斯蒂克豪斯、如壁·商、道格拉斯·尼尔逊、路克斯·豪文、琳达·大卫斯、戴维·何才、斯图尔特·霍茨、克劳迪亚、贝蒂·琼斯、弗里茨·路丁、江青、比基尼·奥克桑（瑞典）、马丁·伊晋（加拿大）、海伦·斯盖等。这些欧美现代舞老师，为中国第一个现代舞团带来了多样的、新鲜的艺术观念和创作思路，也传授了许多现代舞技法。

广东舞校的"现代舞专业实验班"在最开始的四年里就培养了一批出色的现代舞舞者。其中的乔杨和秦立明曾经在1990年11月代表中国参加第四届法国巴黎国际舞蹈大赛，夺得了现代舞双人舞一等奖，为中国现代舞在国际上摘取了第一块金牌。

1991年7月，应美国舞蹈节常设机构的正式邀请，该班的一些学员以自己的作品赴美参加"第58届美国舞蹈节"，演出

《生命回忆录》广东实验现代舞团1997年首演 陈锐军摄

了一些借鉴欧美现代舞后创作的作品，其中一些节目直接源自舞者们的亲身体验和创作冲动，表现虽然年轻却激情澎湃的现代舞之思、之感、之动。这次演出获得很大成功，被美国舞蹈评论界誉为"历史性的创造"。于是，如同历史步伐的正常递进一样，1992年该班演化成了一个真正的专业表演团体。广东第一代舞者大多数在其中找到了自己的位置。

1994年，是中国现代舞发展历史上的里程碑之年。中国首届现代舞大赛于1994年11月3日至12月1日举办。本次比赛的宗旨被表述为：以中国舞蹈家为创作主体，借鉴西方现代舞的训练方法、创作和表演意念、技法，提倡具有时代精神、健康心态和创造意识，特别是富有创造性的作品；提携新人新作，提倡关注多种题材，特别是当代题材。比赛的一大特点是在北京、东莞、深圳分阶段举行。初评阶段在北京举行，共有23部作品入围复赛和决赛，角逐广东。另外一个特点是充分利用电视媒体做好宣传，中央电视台和广东电视台对比赛做了现场录像。此外，比赛还注意实践与理性思考相结合，于11月29日至12月1日在深圳举办了相关编导及理论专家的研讨会，就中国现代舞的发展趋向进行了探讨。这次比赛，可以看做是新一代中国现代舞全面登上中国当代历史舞台。比赛中涌现的一批现代舞者，日后均成为中国现代舞发展的中坚力量。例如，获得作品、表演双一等奖的《不眠夜》，由沈伟自编自演，问世之后，好评不断。二等奖的获得者《罡风》及其编导高成明，二等奖的获得者《秋水伊人》及其编导张守和，三等奖的获得者《同窗》及其编导万素，《三寸金莲》及其编导贺竹梅，《天籁》编导李捍忠、马波，《心慌慌》编导郑军，《魂》编导王举，《磨合》编导万素，《染飘》编导蒋立秋，获表演奖的桑吉加、龙云娜、杨云涛、李捍忠等等，这批当时个性十足且富于舞台魅力的现代舞者，日后均成为中国现代舞的"顶梁柱"。沈伟、高成明、万素、张守和、李捍忠、马波、桑吉加、杨云涛、高艳津子、贺竹梅、郑武等人的名字，恰恰是中国现代舞刻写在历史册页上的最响亮的名字。

1994年之所以被我们称为中国现代舞的里程碑之年，还有一个重要标志，即中国现代舞发展历史上的第一个完全以"现代舞"名义举办的个人舞蹈晚会出现了——"沈伟个人现代舞作品专场——小房间"。此时，距离广东实验现代舞团成立仅仅两年，距离中国舞协1979年组织出访团赴美国考察现代舞15年，距离郭明达1957年在北京舞蹈学校提出在中国开展现代舞教育而受到不公正遭遇（后被调往贵州大学艺术系）37年，距离吴晓邦1935年9月在上海举办中国历史上的第一个"个人舞蹈作品发表会"将近60年——一个甲子！

沈伟的个人现代舞作品专场在北京筹办时遇到了很大困难，因为没有人愿意支持他，更没有人愿意真的去了解他。沈伟四处求人，到处碰壁。当他找到地处北京后海的恭王府，在中国艺术研究院舞蹈研究所寻求帮助时，时任舞蹈研究所副所长的冯双白全力以赴帮助他出面联络、寻找剧场、联系观众，并为沈伟主持了这个独特的舞蹈专场演出。沈伟将这场演出命名为"小房间"，并在场刊上写道："每人享受自己的小空间，有趣的、自由的、苦闷的、自己的、乱想的荒唐。每人是怎样生活在真实的小房间？我想只有自己知道。自己拥有的空间变得越来越小，是现代文明的推进？还是房地产的原因？我们要不断投资，我们要扩大自己的小空间。"沈伟的《小房间》用一系列完全日常生活化的物件作为演出道具，被子、水杯、衣服、鞋袜……当他用不停扯开一整

世界著名现代舞家沈伟生活照 中国舞协供稿

卷"手纸"来表达琐碎、无尽的小事如何缠绕着一个小房间时，观众感受到了极大的冲击力。当他用一只"枕头"作为媒介展开多种姿态的舞蹈时，个人隐秘空间里复杂的心理活动"跃然枕上"。有评论指出：《小房间》把"焦点对准了一个个体的生命空间，看这里发生的平凡、琐碎近乎卑微的生活片断，看他的本能愿望和真实状态。在《小房间》里，舞者毫不粉饰地揭开人性的负面空间，展示人性的本能和弱点，达成对某些现实问题的批判和思考"[13]。

1995年岁末，"首届中国现代艺术小剧场展演"（以下简称"展演"）在广东实验现代舞团大本营举行。中国当代艺术史家们必将牢牢记住这个不平静的岁末，因为尽管人们对这次活动的期待并不大，但它却以鲜明的特征引起了人们的注目。

首先，真正具有前卫性的几个小剧场艺术作品的首演，让展演具有鲜明的突破意义。广东实验现代舞团的作品，来自北京的文慧和吴文光首演的《同居生活》，

《同居生活》 1995年广东小剧场艺术节首演 冯双白摄

上海的张宪特邀广东艺术家共同演出的《拥挤》等作品，都为展演增添了实质性的新鲜内容，使人有耳目一新的感受。

[13]刘青弋《中外舞蹈作品赏析》，上海音乐出版社2004年版，第286页。

施旋，一位对生活空间感受十分敏感的舞者，自编自演了《角落》。在表演中他一次次从一张床上向外跳出，又一次次被"吸"回到床边，甚至一次次向墙壁上撞去。这是一个颇富运动张力的作品，舞蹈把人内心的种种冲动和受到的拘束，化为人体和床、人体和墙、人体和栏杆的充满矛盾力量的强烈冲突。整个演出集中在舞台表演区的一角，这种大胆的舞台空间处理，较好地再现了作品的题意。桑吉加的《扑朔》，似乎不想使空间处理成为观众注目的焦点，而是在动作韵味的体现和变化发展上下功夫。京剧中青衣、老生风格的唱腔，人体韵律中的刚柔交错，使该作品与陈凯歌的《霸王别姬》有某些主题性的相似。可以流动的镜子、宽大的白色绸缎裙裤和肌体线条毕露的胸背，都将作品的韵味发挥到不错的境界。

像所有现代艺术史已经呈现过的一样，这次在中国举行的有实质内容的展演，也充满艺术实践和艺术观念的冲突。这可说是展演的一大特点。

首先亮相并引起尖锐反应的是广东实验现代舞团的《户外即兴》。作为开场节目，它由舞团的成员在小剧场外的一个大木头架子之上、之内、之外做出许许多多互不相关的动作，有玩鸟笼者，有缠毛线者，有投掷钱币者……有一位评论家对这个作品提出了他的质疑，因为作品中的"世纪末情绪"似乎并非来自身边的生活体验，像是海外那些一切都已经玩过了的人才可能有的"高级无聊"。面对这一评价，该作品的创作者高成明不但没有反驳，反倒十分赞赏，因为这正是他自己对当代中国社会生活里经济大潮翻腾、精神生活高度缺乏的那种空虚与无聊的艺术

《户外即兴1》 广东实验现代舞团1995年首演 冯双白摄

写照。

《户外即兴》及对它的评价，多少说明一些观众对中国现代舞中的某些前卫性（在国外并非前卫）作品还不肯轻易地投出欣赏之票，但是，在20世纪80年代后期，现代舞的观众已经能够辨析某些作品的题意，甚至能以此为题同编导展开对话了。意味深长的是，发生在1995年的这次现代舞艺术活动，如果可以被看作是一个历史事件的话，并不仅仅因为它的演出作品，更因为在演出后立即在小舞台上举行的现场座谈会，把当时人们的思想冲突鲜明地揭示了出来。

例如，在演出之后的研讨会上，怎样解读《角落》、《扑朔》等一批现代舞蹈作品的"韵味"，显露了舞者与观者非常不同的艺术视点。无论是普通的观众，还是专业的舞评人，一般来说都十分关注舞蹈所表现的人生"况味"以及其他种种"意味"，努力从舞动的背后发现某种属

《户外即兴2》广东实验现代舞团1995年首演 冯双白摄

于舞者或是自己能够体验出来的人生经验和意义，但是舞者却普遍更加关心动作世界自身的属性和规律。因此，当讨论集中在"意味"上时，他们直言自己的不满足，以至于引发了关于现代舞蹈究竟怎样面对观众的争论。这样的讨论还涉及舞蹈者们对中国现代舞蹈理论的一种批评态度和失望。广东实验现代舞团某舞者认为，有的"现代舞理论家"在整个讨论中不知为什么显示出一种古典主义的基本方法和评论态度，"实在是中国现代舞的悲哀"。

"展演"以"小剧场艺术"为标题，那么它就应该允许多种艺术实践的出现。但是，香港和大陆两地舞蹈者们截然不同的艺术表现令人深思。

这一历史时期中国现代舞发展的重大问题是——究竟要不要考虑中国的普通观众？怎样引导中国观众做好迎接和观赏现代舞的心理准备？理论家和评论家自身的心态和立场究竟该是什么？无疑，大陆的现代舞者和现代艺术家们以极其严肃的态度对待自己的艺术实践，《旧故事》《同居生活》之类的作品可说是心灵与意识的彻底剖白。即使着重动作趣味的作品，也多少带有社会性或是当代心理生活的背景。这在一定程度上说明中国现代艺术仍然没有放弃强烈的社会责任感，这也很符合大陆观众的心理定势。具有对比意义的

是香港舞者的演出。香港的一位舞者在自己近60分钟的演出里换了十几套衣服，动作却平实无奇，并且播放了近20分钟的纯粹的噪音。事后有评论者说，这场演出中表现最好的是大陆勇敢"面"对噪音的观众。香港另三个舞者以"纯粹的即兴"为题，只用一个下午的时间构思了晚会的样式，然后在当晚的演出中即兴地作出了许

《户外即兴3》 广东实验现代舞团1995年首演 冯双白摄

多戏剧性的动作，构造了一个没有精彩却还富于动感的三人舞蹈世界。很多观众认为，他们是在"玩艺术"。然而，玩到最后，他们向观众席分发"康师傅方便面"和避孕套，当场示范套子的用法，开包冲泡大吃方便面，然后说明方便面和避孕套是个小小的测验，事关中国现代舞的发展。在未事先打招呼的情况下，他们当场请上一位有名的从事舞蹈理论的人回答中国现代舞将怎样发展的问题。可惜的是在观众长久的等待和两次追问之后，没有一点准备的中国现代舞理论似乎处在了说不清楚的尴尬境地。这场演出使许多大陆观

众既开了眼界又非常失望，甚至有人觉得受到了侮辱。这里其实并无有意的伤害。问题出在香港和大陆两地的现代舞处于全然不同的境遇之下。一方面是大陆舞者的严肃创作和艰难开拓，是生存问题尚未明了，普通观众尚未熟识和认可，主流文化中的许多人也并不真的承认这非主流文化的价值和意义，许多从事现代艺术的人还并未真正得到认同。另一方面则是香港舞蹈的开发已久、广见世界、多样化发展已成大潮，是不见全新的艺术面孔就不足以吸引观众。因此，经多方筹措才得以开幕的"首届中国现代艺术小剧场展演"自然很难忘记创业的痛苦，而"玩"得很开心的人又怎能知晓和体会这里的苦心与苦衷？！

这次"小剧场艺术展演"，还给东西方文化碰撞性的交流提供了一个极好的机会，给名为"中国"的展演实际地刷上了国际色彩。来自美国的日裔舞蹈家埃科和科玛不仅在课堂和公园教学中向中国舞蹈界展现了他们特殊的训练方法——在缓慢的动作中渐渐沉入自我的想象和体验之中，在心的内省和身的外动中，构造偶然性和必然性兼备的艺术形象，而且还在首

《袋中人》 王均槼现代舞专场 1995年首演广东小剧场艺术节 冯双白摄

演的双人舞《谷子》里运用全即兴式的慢动作方式，在谷子满地的舞台上强烈地表

达了东方人体文化的意念，尽管他们常年活跃在美国。与此对比强烈的是德国卢巴图现代舞蹈作品的演出，清晰地传达着欧洲现代舞蹈中对于空间概念、动力方式、力量运作等问题的兴趣。

多学科交叉性的活动安排，使得展演扩大了艺术的空间。北京的电视纪录片制作人蒋樾、吴文广和青年话剧导演牟森是展演中的活跃人物。蒋樾制作的《彼岸》在与会者的心中产生了强烈的反响。尽管有的刚跨出校门的年轻人对影片的内容有些迷惑，但许许多多人在片中看到了自己的生活印迹。《流浪北京》所描述的一群画家颇富传奇色彩的经历，也因内含象征的意义而有沉甸甸的分量。

可以说，展演已经在中国的现代艺术史上留下了笔墨清晰的一道印迹，并给了我们许多有益的启示。广东"小剧场艺术展演"所引发的讨论和思考是深入的，分歧是明显的，涉的艺术审美标准和创作理念也是矛盾对立的。然而，能够引起不同声音、不同色彩，说到底是不同个性之间的比照和争鸣，是最好的历史结果。为此，"首届中国现代艺术小剧场展演"是值得载入史册的。

20世纪90年代之后的中国舞蹈发展历程，最引人注目的艺术潮流，大概就属于编舞技法的勃兴了。对于现代舞元素的学习和借鉴，发生在相当广泛的层面上，其中包括人们的心理和外化动作的技术和技巧。现代舞编舞技法实际上也是一种舞蹈创作元素。

其实，早在50年代，新中国舞蹈艺术创作刚刚开始起步时，关于编舞方法的讨论就已经开始了。在中国享有很高声誉的崔承喜在《论舞蹈创作诸问题》一文中指出：舞蹈"是以人的肉体的律动和变化来表达人类复杂而多样的感情的"，因此，在创作方法上，首先要注意"题材、主题和布局"，其次要关心"作曲、音乐和伴奏"，也要留意"服装和道具问题"。当然，非常值得关注的是"舞蹈构图问题"，她指出：构图问题"是舞蹈艺术中极为重要的课题，因为舞蹈艺术是要给观众在视觉上产生新鲜美丽而舒畅的感觉"。[14]

编舞方法的大潮，兴起于90年代，到20世纪末时达到了高峰。其间，多种多样的欧美现代舞编舞方法被纷纷介绍到中国来，其中影响较大的有动机编舞法、即兴

《公园里的即兴教学》 广东实验现代舞团1995年首演 冯双白摄

编舞法、元素编舞法、环境编舞法以及借鉴了当代芭蕾舞创作、由北京舞蹈学院教授肖苏华推广的"交响编舞法"。

编舞方法的兴盛，带来了一些优秀作品。王玫编导的《红扇》，表演者：北京舞蹈学院曾焕兴、刘小荷，荣获第十九届瓦尔纳国际芭蕾舞比赛编导二等奖，并荣获第六届法国国际舞蹈比赛现代舞表演银奖。

————————————————
[14]崔承喜《论舞蹈创作诸问题》，见《舞蹈学习资料》第三辑，中国舞蹈艺术研究会筹委会1954年内部编印，第38页。

作品看上去是极其简单的：一把红色的扇子，维系着一个男人和一个女人。请注意，他们穿的是对襟的大褂和偏襟的短衫，这一下子让我们联想起中国传统的男人和女人。那个男人，似乎一直想主动地控制那把扇子，而女人则不甘愿地服从，于是，我们看见了由红扇引发的拉、扯、拽、牵的种种动作关系，看见了控制和反控制之间的微妙天地。

或许是受到这个作品的影响，北京舞蹈学院编导系学生自编自演的双人舞《咱爸咱妈》，用一根扁担勾连起了整个舞蹈世界。作品的妙处是没有讲述老而又老的故事情节，也没有唠唠叨叨地表现老人们的琐碎，而是直接把舞蹈艺术的中心——有趣的动作抓住不放，然后放大到极致，构成在时、空、力方面无穷的变化。

以1996年北京现代舞团成立为主要标志，中国现代舞实质性地进入了"本土整合期"。

北京成立现代舞团，是中国现代舞的一大事件。如果说，20世纪初的时候，在当时的文化中心上海，吴晓邦将德国风格的现代舞引进中国，是现代舞进入中国的第一步，大半个世纪之后，随着南方经济改革试验的大潮，杨美琦在90年代初的广

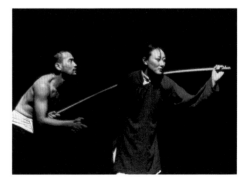

《咱爸咱妈》 北京舞蹈学院2000年首演 编导：肖燕英 叶进摄

东成立了"实验现代舞团"，是第二步，那么，北京现代舞团的成立，可以被看作

是第三步。这能否称为现代舞步入中国的"三级跳"？

该团的建团演出，被命名为"红与黑"，堂皇登场，没有羞涩，没有犹豫，不用"实验"二字，首演在北京保利大厦举行，颇有王朝古都的气势。演出中，演员的青春活力和编导的知名度加上前期宣传工作的力度之到位，都为这场演出的成功打下了坚实的基础。

很多人将这场演出看作是金星个人晚会"半梦"的一个续篇。我认为如果这样的话，就大大忽略了北京现代舞团成立首演的意义，同时也抹杀了金星艺术创作中的新鲜的意义。尽管演出中金星的作品占据了大部分篇幅，但今天的"半梦"已非昨夜之梦，今天的舞团已不是昨天的课堂。所以，当《脚步》从舞台深处走来，当《四喜》把舞蹈动作的小趣味和大感觉

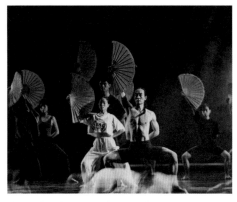

《红与黑》 北京现代舞团演出 编导：金星 叶进摄

很好地结合在一起，创造出耐人寻味的动律变化，当《红与黑》《半梦》等舞蹈作品中金星将舞蹈的构图变化很巧妙地融入动律变化之中，从而展示出他这些年来在艺术上的成熟和进步，我们有理由说，这场演出在整体上是有一定水准的，艺术上是讲究的，显示了较多的发展希望。

演出中有一条长凳很有意思。刚开幕时，金星坐在上面向舞台后方看去，似

在回望往日。在演出高潮之时，长凳再次出现，金星已然回过头来，远望前方。在许多她自己的同名作品里，我们的确发现了金星的艺术天分和良好的艺术感觉。她对动作空间世界的把握和处理时时显出大气和细腻同在的特点，很是难得。另一方面，我们在演出中也感觉到，完成了人生重大转变的金星在自己的作品里仍然存有潜在的对性别问题的特殊关注，似乎仍有潜在的焦虑。我们一方面感佩金星的勇气，同时也期待她从自己的女性角度给出放得更开的、富于大的文化主题和人生意义的艺术表现，这样的表现当然可以包括对女性世界非常坦然而深刻的描述。

王玫、贺竹梅创作的《四喜》，在这个新舞团成立的首演晚会上，是艺术上颇得好评的一个节目。除了具有艺术个性之外，它还在艺术道路上富于一定的启示性。《四喜》，北京现代舞团1996年首演。

四个身着传统绣衣的女子，好似四座传统女性的雕像。她们是凝固的历史，风韵醇厚，依然有着自己丰富的灵魂。四个舞蹈着的女孩子，几乎一直跪坐在舞台的地面上表演，出乎我们所有在场观众的意料。这是舞蹈吗？正跪、斜倚、滚动一圈后复原再跪，出手、探臂、拧身揉肩、转动身躯后再出手……我们的老祖宗说过：手舞足蹈。没有什么脚下步伐，没有像鸟一样的空中大跳，在有些人看来，不是完整的舞蹈。但这分明是舞蹈！节奏韵律变化之间，似有无数的动机存在，舞者们抓住其中之一，促其发展，于是有了特定方向、空间、节奏上的变化，比如手腕扭转，像有一球抱旋在掌上，但一瞬间，那球已

经化为一股无形的引力，引导手腕向人体的腋下钻去，又在身体的胯旁飞升起来，带动了两臂舞动，快速如同旋风，戛然而止时，风早向远方掠过，舞者跪坐着，似乎沉寂在突然到来的冥想之中。

好一个在艺术的限制（大部分表演时间里的跪坐）中创造新鲜艺术视觉形象的《四喜》！它再次证明了一个道理：没有艺术的限制，就没有艺术的自由。在艺术限制中，真正的艺术家可以得到最最宝贵的艺术个性。

无疑，每一个熟悉中国传统文化的人，特别是熟悉中国传统人体文化（武术、戏曲表演程式等）的人，都能够在作品里感觉到那只属于中国人的运动方式，如动作的圆转流程，似太极周旋，肩臂曲张，如京剧之"云肩转腰"。作品的醇厚意味恰从此生。

但是，《四喜》绝非一段戏曲表演，其中跳动的是全然不同于传统的舞蹈精神。它打破了旧有的动作模式和规范，破除了程式化动作的轨迹线条，剪切、分割、镶嵌、连接，京剧式的、中国民间舞的、武术性的，都被编导拿来，重新组合变化，形成一体，令人感到新鲜。作品表演中有一段是四个女孩子互相击掌，好像儿时的游戏；转而拍打自身，又如我们传统武术中的某种锻炼。这样的方式在很多东方国家里均可见到。但是，当表演者再转而拍打地面、空中或是自己的衣衫时，你会明显地觉察到一种舞蹈新质，一种只有在"变"中才能寻求到的新质。其节奏变化无始无端，其样式转化无形无迹，于是产生了艺术的灵变之气。在此，我们发现了作为女性编导的得天独厚之处。

看舞蹈《四喜》，我有听歌之感，又像是在读一首美妙的诗歌，读着舞者的灵魂穿越了时间的隧道，如同闪电，在动律变化时上天入地，迅放又静止；她们好比乘风疾驰的快鸟，每一只都留下了自己的生命轨迹，顽强地表现了自己。

《四喜》的创作问世，给新的北京现代舞团带来了希望的亮色，因为人们在其中感觉到了那传统文化的醇厚意味，又读到了新变。《四喜》绝不是照抄西方现代舞的作品，绝不是唯西方文化至上的奴性的作品，它的可贵之处，正在于在保持传统文化醇厚博大之意蕴的同时，探索了新变的可能性。

当然，该团的建团演出也存在着不同反响。其中主要问题还是现代舞与中国观众的艺术接受问题。不知现代舞团的艺术家们想没想过今天的首都观众想看什么样的现代舞？而首都的现代舞团又应该怎样给自己在艺术上定位？我认为，首演中的艺术趣味比较多地偏向古典主义的境界，调和的色彩感觉，富于理想化的构图，美丽的梦境，对诺言忧郁而不失动人的一种反思……舞台灯光的处理可以说是近年来舞蹈舞台之最，但多彩与多色更增添了古典世界的协调与均衡，甚至强烈地吸引了观众的视线，引导着一种充满古典美的新舞美风格向人的心尖上钻。

那么，这是我们所要的艺术境界吗？这是中国舞蹈界所期待的现代舞？

现代舞当然是直抒胸臆的，心理问题的世界更是现代艺术善于表现的层面。问题在于，作为现代舞的团体和艺术家，心里怎样想？

北京现代舞团成立之后，扮演了整个中国现代舞生活中北方舞者的角色，与南方的广东实验现代舞团形成一南一北互相呼应的态势。1996年7月，该团推出了《生命舞蹈》，特邀美国现代舞家葛劳丽娅·麦克琳参加演出，特别演出了这位美国舞蹈家编导的《伴着宇宙尘埃起舞》、《中国制造》，以及她和金星共同完成的新作品《对话》。此外，舞团还演出了文慧编导的《裙子》和金星编导的《向日葵》。同年8月，北京现代舞团推出了"BHP·向日葵"舞蹈专场晚会，艺术总监兼总导演兼主演的金星再次向公众展示了自己的演艺才华。

1997年1月，北京现代舞团建团一周年精品晚会在北京中国儿童剧场举行。舞团总结了成立一年来的艺术收获，有金星的作品《脚步》、《舞—Ⅰ》、《舞—Ⅱ》、《红葡萄酒》、《红与黑》、《半梦》、《小岛》、《向日葵》等。文慧的《裙子》和王玫、贺竹梅编导的《四喜》也在晚会上再度与观众见面。

1998年5月16日，金星又推出了一台新作《贵妃醉"久"》。这是金星继自己的代表作《半梦》、《红与黑》之后的

《裙子》 北京现代舞团1996年演出 编导：文慧 叶进摄

又一充满金星个性化风格的大型舞台表演艺术作品。此后，金星与北京现代舞团因经济纠纷发生了剧烈摩擦。金星离开舞团之后，人们担心这个新生不久的现代舞团之命运。谁也没想到的是，仅仅一年之

《向日葵》 北京现代舞团1996年演出 编导：金星 叶进摄

后，该团就在新任总监张长城、艺术总监曹诚渊、执行艺术总监李捍忠的建构下推出了一个富于象征意味的大型现代舞晚会"舞蹈新纪元·系列之一"，演出包括张晓雄的《天堂鸟》、余承婕的《流》、李捍忠和马波的《野性的呼唤》等节目。随后，以舞蹈新纪元命名的晚会接二连三地推出，形成了北京现代舞团再次的创作高峰。其主要标志是金星时期的个人风格完全被群体的创作热情和充满多样化色彩的节目所替代。金星那种多少带有唯美主义的现代舞风消失得无影无踪，贵妃不再醉"久"，舞团的舞者们几乎每一个人都在舞台上用肢体诉说自己的感觉和理想。

2000年，由北京现代舞团推出的"舞蹈新纪元·系列之二"，在充满巧合的理念中演出。这巧合，指的是第一个节目是《咖啡·伴侣》，最后一个节目是《大放

松》。两个名字的含义都明确地指向了某种松弛，但是，整场节目却让我感到相当强烈的紧张，一种源自于动感的强烈的紧张。那么，"放松"何在呢？我以为，名目上的放松实际上来自于作品的暗含之意，由舞团群体参与创作的这些作品显示了北京现代舞团的一种新动向，即，向都市生活靠拢，向平民靠拢，将现代艺术的视点对准身边的感觉。这在北京现代舞团的整个创作历史上是非常值得注意的。当然，身边的感觉也是一个流动的、富于时间性的体验。所以，第一个作品中我们看到了在过去的三十余年里曾经非常流行的某些东西，一些影响过整个中国社会生活的东西，如军大衣、长木凳、两步舞……最后一个作品，那个占据舞台前沿一角而不停地蹬踏自行车的舞者，更让人联想

《大放松》北京现代舞团2000年首演 编导：马波、李捍忠 叶进摄

到最普通的中国市民。看北京现代舞团演出，较之曾有的感受，我的一个突出印象是少了几分女性的浪漫，多了一些普通的真实。《咖啡·伴侣》的表演，就像作品的音乐是多首流行歌曲的组合一样，充满

了不定的空间意义。"军大衣"们的动作是愚钝的、笨重的，他们似乎在寻找着什么，却找不到任何可以作为"伴侣"的对象。而当《你眼中的烟雾》那漫不经心的乐曲飘飘忽忽地响起来的时候，精心编排的三对双人舞，如此巧妙地更换着舞伴，造成扑朔迷离的景象，出人意料的空间图形变化为当代生活的解读加入了更多很有意思的未知因素。

与北方的现代舞遥遥相望，南方的广东也是现代舞的真正滩头阵地。在广东舞校的现代舞团，西方的现代舞文化与古老的中国文化不期然邂逅了。

由高成明、王迪创作，王迪表演的男子独舞《守望》，似乎从舞台艺术的角度诠释着这种美妙邂逅。

《守望》的表演形式非常独特，舞者伫立在舞台表演前区，从始至终没有移动自己的脚步，没有放弃自己凝望的前方，没有改换期待的表情。他向前微微探出身去，向前伸出自己的双臂，似乎想要拥抱那个等待已久的"什么"。作品构思独特，表演传神，高超的身体技能和杰出的艺术表现力含蓄地运用在作品中，达到震撼人心的审美效果。2005年，在日本名古屋国际芭蕾舞及现代舞比赛中，多达136个国家和地区的85个作品参赛。经过层层淘汰，王迪最终进入金奖角逐，其对手是来自荷兰国家舞蹈剧院的三人舞组合，对方的编导是西班牙国家芭蕾舞团的艺术总监，但是，笑到最后的是王迪和中国现代舞编导高成明。他们对中国文化的独到诠释和精彩演绎赢得评委一致赞赏，最终夺得金奖。随后，在中国舞蹈"荷花奖"现当代舞蹈比赛中，王迪和高成明更是冲破了国人的成见，一举夺魁。

20世纪90年代末期直至21世纪最初十年，中国现代舞发展到了一个小小的高峰。继北京现代舞团之后，还有一些现代舞表演团体和工作室成立，构成了中国现代舞的一道虽然还不宏阔却也有些特色的风景线。1999年，从北京现代舞团分离出去的金星赴上海创办了"金星舞蹈团"。这是中国唯一一个私人性质的民营舞蹈团，也是在演出策划、市场营销、资金筹划等等方面完全依靠个人力量来运作的舞蹈团。该团在上海成立之后即显露出活跃的创作演出势头和商演策划能力。2000年推出了《海上风》、《春之祭》等大型节目。金星的现代舞演出给习惯于把歌舞团看作是国家之子的观众们一个全然的意外，从而把现代舞再度推向了个性化风格的极致。金星也的确拥有自己的艺术风格：古典唯美主义和现代抽象主义的结合，偶然闪现的现实生活场景和整体上意象式结构方法的交融。

同样也是在1999年，厦门歌舞剧院成立了厦门现代舞团，一个依靠政府支持和著名现代舞者指导的现代舞团。1999年7月，舞团举行了自己的首场建团演出："回归原点——范东凯现代舞作品专场"，引起观众的强烈反响。

这一时期的现代舞，在追求自我表达时，也开始注意在抽象的舞蹈语言和普通观众之间建立一些观赏上的联系。也就是说，现代舞的某一具体舞动可以是多义的"词语"，但是作品自身的涵义却应该是明确的，用现代传播学的术语说，其"诉求点"应该是清晰明确的，编导所希冀传达给观众的东西应该是清晰的，而且应该是可以让观众多少有些领悟的。为了达到这一点，选择出最恰当的动作去做艺术内

涵的全新昭示，是舞蹈艺术创作的基本出发点，也是艺术创作中最难的一点。高艳津子和滕爱民创作的《界》，大量地运用对比的手法，黑白色彩的对比，西服和抽象服饰的对比，懵懂状态和电脑打字动作的对比，繁琐衣饰和脱胎而出之形象的对

《壹桌两椅》北京现代舞团演出 叶进摄

比，浓彩之妆和毫无修饰之脸的对比，僵硬的、卡通风格的肢体动作和自然状态的生活动作之对比，严肃的报纸与撕碎的纸片之间的对比，等等，都在围绕着一个主题说话："界"和"无界"的主题，"越界"和"入界"的主旋律。整个作品很有形式感，并且善于制造舞台艺术氛围，在整场演出中给人留下了深刻的印象。另外一个颇有意思的作品是《大放松》。舞台上是永远的自行车蹬踏，全体演员在舞台空间里做着永远不停的交叉换位，节奏平均且旋律单调的音乐充斥耳畔，所有这一切，都提示着两个字：紧张！甚至是带有压迫感的紧张。在题目和舞台现实之间，我们突然意识到点东西：当我们口中念念不忘一样东西的时候，大概就是实际生

活里最缺的事情。现代舞艺术善于用特殊的、反常规的手段将观众普通的审美习惯打破而大胆地说出自己的"话"，在《大放松》中得到了证明。

我们几乎可以说，中国的现代舞终于要真实地面对中国普通人的心理体验了，终于可以说说大家生活中真实的疑虑、困惑、问题、希望、等待、奋争、理想了，终于可以表述一些用肤浅的创作观念所无法触及的事物了。

作为南国现代舞的主要代言人，广东实验现代舞团1997年推出了《风灵》。

"风灵"是广东实验现代舞团建团五周年演出晚会的总题目，也是该团赴美演出前的"热身"之举。演出剧目由美国艺术家定制，这本身也给这台舞蹈晚会的国际性加入了新的注释。《风灵》赴美之前在北京举行了自己的公演，共包含六个节目，除去"同志"这个名字似乎指向日常生活的某种人际关系之外，其余的节目，大致上都从自然中取名，如《罡风》、《光》、《不定空间》、《弥尘》乃至《幻音》。这样，现代舞者们给自己的舞蹈作品留下了很广阔的体验和解释的空间——一种未定的、包容量较大的空间。虽然每个节目各成一体，取象、取材、取意却有着某种一致性，即一齐把艺术的视线投向了广阔的天域和地平线，这是否昭示着广东实验现代舞团的某种特殊选择呢？又或许这正是现代舞蹈艺术应有的境界？

《风灵》拥有自己的艺术特色。舞蹈动作的高密度、高强度、高容量，是《风灵》的一大特色。这使得《风灵》像是一个刚刚进入青春期的少年稚子，对一切都保持着新鲜敏锐的感觉，对一切都反应强

烈，激荡的心理和青春的气质化作舞蹈动作艺术中的冲荡之力，满台满脸地从舞台上扑向观众。所以，有的观众在晚会中有一股"密不透风"的感受，觉得感受到强烈的压力，甚至想大声呼喊。这正是作品具有某种艺术冲击力的表现，尽管这冲击力来得有些狂放和任性。它来自《罡风》对于中国武术动作和古典舞动作阳刚之气的特殊强调，来自《光》中那股超常的冷静与突然爆发之际的平衡，也来自《同志》中那颇密切而又分明存在隔阂的两个身体和两个灵魂。演员们的整场节目似乎一点也不想让观众有喘息的时间，内心世界是那样急切地抛撒出来，虽然没有所谓圆熟或老练，却带着唯年轻生命才独有的魅力。有的艺术家说《风灵》的演出在艺术节奏方面掌握得不够好，我认为这是一针见血的艺术批评。但是这不也正是他们的艺术个性所在吗？"以一当十"、"计白当黑"当然是艺术特别是中国文化中一种至高的境界，但是当年轻的生命想要表达自己的时候，其急切中自有一种坦诚在，是颇难得的。《风灵》的一些作品名字取于大自然。我们注意到，虽然从大自然中取材，曾经是中国舞蹈艺术的创作手法之一，特别常见于民间舞创作中，但是在这台晚会的作品里，人们很难看见人体动作对于自然界自然之象的描摹和再现，

《风灵》 广东实验现代舞团演出

而是集中在人类观察自然之后"心象"的表达。光芒投射于心，动作是心中之光的折射。

《风灵》的世界非常注重动作的空间处理，把中国传统舞蹈"神龙游走"之线条表现力与西方现代舞特别是德国现代舞的空间理念结合起来，给人以艺术拓展的劲力。《风灵》的演出并不是一次广东实验现代舞团获奖作品的"北京展示会"，而是团员们自己的新创作。如此作风，给人很好的印象，显示了该团艺术上的精神追求。

1993年，当广东实验现代舞团在建团一周年之际第一次赴京演出的时候，本书的著者曾经用"嘹亮的啼哭"作题目为他们画像，借以表达这个新生之团的演出给我的强烈印象。四年之后，人们突然发现了一个迅速成长起来的现代舞者，他是那样兴奋和有力，他的艺术思维是那样活跃，他的表达是那样急切而多义，因此观察这个舞者所得出的第一印象是：猝不及防，一言难尽。

翻开广东实验现代舞团的履历表，我们看到的是团长杨美琦为这个团的建立而奔波的步履（有评论家说是"功德无量"），看到的是舞团对全国各地那些不满足于既成现状而极具个性的中国青年舞者的强大吸引力，看到的是在短短几年里舞团在国内和国际上获得了很有分量的奖项，其中包括在国际大赛上夺得的金奖和一等奖。在1997年的香港国际院校舞蹈节上，广东实验现代舞团的演出受到了空前热烈的欢迎，剧场幕落之时，掌声长达5分钟之久。一个仅仅建立才五年的舞团，能够取得如此成绩，可喜可贺。

然而，我们也注意到，在现代舞早已经不被认为是"洪水猛兽"的今天，在许多人对现代舞持相当欢迎态度的此时此刻，观众对现代舞的反应却并不完全一致。普通观众和舞界人士，对于现代舞杰出的演员是众口一词地大声称赞，认为是国内一流甚至是国际高水准；但是，也有很多人对现代舞有所保留。例如，对北京保利国际剧院里演出的《风灵》，不少观众相当喜欢，认为是一台具有创造力的、提供了真正舞蹈艺术魅力的舞蹈晚会。另一方面，持迷惑不解、怀疑甚至排斥态度的人也不少，归纳起来，他们大致上有两种看法：其一是"看不懂"而无从说起、无从评价；其二是认为演出"沉闷"，所以不好看，欣赏性不强。这样两方面的看法，其实已经对演出的内容直到演出的形式都提出了善意的疑问。

现代舞艺术潮流的涌动，在广东登陆后推出了高成明等一批现代舞人才，而代表性人才的横空问世，则发生在古老东方的最重要城市——北京。

1987年，北京舞蹈学院的青年教师王玫因为在舞蹈编导方面显示了自己的才华而调入舞院编导系，并很快就加入了广东舞蹈学校的"全国现代舞编导班"学习现代舞。在20世纪80年代开创现代舞有功劳的王连城于1988年开设了北京舞蹈学院第一个现代舞培训班，然而1989年他突然身患严重疾病而不能继续主持工作。王玫接手之后开始对现代舞做比较细致的分析和研究。1993年，王玫主持了北京舞蹈学院第一个现代舞大专班。该班开课4个月后，即1994年的1月，就举行了一次公演。演出获得了北京蓝通新技术产业有限公司的资金支持，所以也被称作"北京舞蹈学院蓝通现代舞团"。北京舞蹈学院编

《舞蹈新纪元》 北京现代舞团演出 叶进摄

导系的一个班级在刚刚入学一个学期后就称团演出，说明这个班级执行着全新的教学方针：教学与艺术创作实践相结合，编导与表演任务相结合，边学习，边研究，边创作，边演出。该班其实也可以看作是一个工作坊，它的任务就是培养一批集编导、演员于一身的新型舞者。

该班1994年的演出，取名为"问世"，言简意赅地表达了现代舞在中国首都舞台上鲜明亮相的意图。演出包括了许多首次公开亮相的新作，如由张守和编导的《胜似激情》、《桥》、《起》等。王玫编导了《两个身体》、《椅子上的传说》。这次演出具有一定的历史意义，因为它实际上是北京第一个正式的现代舞团的正式公演。当该班1995年毕业时，其大部分人加入了北京市歌舞团现代舞团。也就是在同年9月，北京舞蹈学院首届四年制现代舞本科班开学。1999年，推出了毕

业晚会"上路"。之后又像是接力棒似的，一个新的现代舞本科班开学。

在这些现代舞的传递和承袭中，王玫起到了不可忽视的重要作用。她在广东舞蹈学校"全国现代舞编导班"学习时，就已经显露出独树一帜的舞蹈编导思维能力和杰出的舞台空间结构能力。

大约在90年代最后几个年头里，曾经非常活跃的现代舞者和教育家王玫因为自己生育而略微消失了一小段时间。但是王玫似乎并不甘心于仅仅当一个好的母亲，

《暗战》广东实验现代舞团2002年首演 叶进摄

而是那样希望把做母亲之后女性心理的体验琢磨得更加扎实，体会得更加细腻，她还有许多话要和观众诉说。

不仅在小型舞蹈作品里潜心探索，王玫还开始向舞剧领域进军。这位在中国当代舞蹈创作中一直以前卫性的现代舞创作理念和极其敏锐的动作思维而著称的女性编导，为2002年的北京五月演出季涂刻上了自己的鲜明印记。由曹禺的文学名著《雷雨》改编的舞剧《雷和雨》，字面上只多一字，却将原著和新作关联得很有味道。这是那个已经无数次被当作文学经典去解读、已经化作了传统的老故事在王玫心中幻化的"雷雨"，是那个旧时女人和男人的关系在当下女性艺术家心中的"回闪"。

舞剧的开场非常有暗示性。先是六个文学原著中的主人公排成一行走出，依次缓缓地报出自家姓名。灯光暗转之后，只见周朴园等六人无序地散坐在地上，其中一人缓缓地低头复又抬头，左右环顾着，投射出去的目光，像是一种冥冥中的引力，牵动了其他人的身和心。周朴园全身突然抖动起立，为这静坐的场面加入了一股巨大的、痉挛般的凌乱之力，于是，舞剧真正开演。众所周知的是，《雷雨》故事中的确有那让人窒息的空气和氛围，舞剧《雷和雨》把死一样的寂静和旧事物死前的疯狂之动，概括性地表现为两种力量之间的对比存在，用非常富于视觉冲击力的动作形象，单纯而浓缩性地展现在观众面前，如此单纯地将话剧《雷雨》中那种乱伦恐怖和社会悲剧抽象为舞蹈动作之间冲突、化解、再冲突，直至灭亡的动作世界，仅此一点，就足以见出作为中国现代舞艺术的领军人物的王玫，在舞剧创作上的大胆和勇为。而且，这是现代艺术的构思和创作理念，是现代艺术对于旧时女人的深刻回望。

回望继续在充满力量感的动作世界中推进。繁漪摔碎了"药碗"，如同在平静而暗黑的屋子里摔碎了窒息的空气，禁锢的世界里，突然加入了周萍，加入了侍萍、四凤、周冲和周朴园。六个人在一个逆时针方向的圆环轨迹上激流般突进或做瞬间的停顿。这是一段设计非常精彩且艺术感觉极其到位的舞蹈。如果说话剧《雷雨》和芭蕾舞剧《雷雨》中都以强烈的戏剧悬念和悲剧性情节冲突作为揭示艺术大主题的主要手段的话，那么，在现代舞剧《雷和雨》中，一切社会生活的旧色都转变成了动作基调的紧张和痉挛，而乱伦

之悲哀则在高度概括化的六人舞中昭示出来。阻挡和撕裂，跌倒和复起，相互对抗式的平行移动和在大圆环轨迹上突进之间横斜刺出的破坏之线，都对原本的悲剧情节做了现代艺术的解构和重现。对话剧式情节的解构并不全然破坏原本的题旨和艺术味道，这是很见功夫的舞剧艺术创作。

舞剧《雷和雨》的现代艺术性质，不仅表现在该剧的艺术构思上，还表现在它的单纯性上。它单纯地使用了一种舞美符号——百叶窗。关闭严密的百叶窗为舞剧营造了很好的氛围，它像一堵堵不透风之墙，将窒息的空气和空间勾勒得非常到位。当然，王玫对此"窗子"的利用还稍嫌简单了些，除去最后"窗墙"的轰然倒塌之外，似乎在舞剧中还可以有更多的利用。全剧不分场次而只以单纯的舞段和舞段连缀贯穿，这也是很富于现代艺术道理的。去掉了情节之后，在文学"名作"已经具备的"共享"基础上，将其中的最动

《繁漪·药》北京舞蹈学院2000年首演

人处揭示出来，也是很有意思的想法。当然，仅仅利用舞段来推进剧情并能吸引住我们的观众，并不是一件容易的事情。于是，王玫也有意识地加入了一些与悲剧色彩大不相同的舞段，如在响板音乐中出现的一段红色衣裙包装下的略带摇摆意味的舞蹈。这类舞蹈在全剧中显得很格色，给人不太舒服的感觉。也许这是王玫个性十足的心理理念中必须出现的雷雨的补充场面，但是因为它和众人的解读形成较大的反差，因此也就造成了观众解读上的困惑。

《手的舞蹈》，女子双人舞。编导：王玫。音乐选自世界名曲。表演者：王玫、万素。北京舞蹈学院1993年在北京首演。

这是一个专门为电视艺术镜头而编创的双人舞。舞蹈开始，两个年轻的躯体紧密地靠在一起，她们的双手渐渐有了动作，两双手互相靠近又分开，交叉又并行，缠绕又对抗……手，沿着臂膀攀升起来，向高空探去，又回到肌肤之亲的细腻感觉里。手和手握在一起，又彻底断裂开向着两旁的空间斜刺出去。在无数个回合下，手上的力量、感觉、运动，一切的一切，都变得富于意义和象征了。

《手的舞蹈》，就是一个非常出人意料而又非常动人的关于手的作品。该作没有模仿任何具体的生活情形，但是，我们看了之后，却可以联想到许许多多亲身经历的感受。整个舞蹈分为五个段落，或者说是五层意思。

第一层，是以两只手之间的交流为主的动作，表演时，演员的一只手慢慢抬起，另一只渐渐跟上，渐渐进入先动起来的手的运动，它们之间轻轻碰触，悄悄探索。第二层，是手和小臂的舞蹈。手上加入了一些有力度的动作，穿插，交换，靠近，还有断然的分离。所有的动作都还在水平线上运动。从第三层起，手和小臂已经有了向上的动势，并且加入了身体的拧劲和扭劲。这时候，手似乎碰上了很大的外来的压力和阻力，手要在力量的变化中取得更大的自由。所以，动作幅度加大，音乐的力度也同时加大了。当两个演员把手臂交叉，形成了四只手的舞蹈时，就是第四层意思了。我们看到了更多的方向上的变化，动作的形象更丰富，内涵也更深刻了。手的舞蹈向左右、向前后、向上下伸展，拓进，好像我们人类的精神在一个无限宽阔的空间里飞翔，但又好像是两个最亲密的朋友之间的自由宽泛的谈话。看到这里，我觉得呼吸都更畅快了。当音乐的主题进入高潮时，两双手的舞蹈达到了水乳交融的境界。这也就是第五层意思。这时候，舞蹈的动与不动都已经不再重要，因为这时，像是有一个声音从高处传来，手陪伴着心，陪伴着灵魂，向高处攀缘而上，亲切，自然，既松弛，又有坚定的力量，那是很美的瞬间。

《手的舞蹈》这个作品，构思非常独特，从最简单的动作形态开始，最后又回到简单的、干净的境界，艺术上很完整。

这个作品是舞蹈与电视结合的产物。天底下，大概再也没有比手再普通的事物了。每一个健全的人，谁没有手呢？我们在日常生活里，绝对离不开手。手，在我们自身的躯体上，又是最值得自豪的一个部分。手的进化，可以说是人类进化过程里最神秘、最富于魔力的一个过程，人类文明的任何一个小的进步，从生产劳动到工具制造，从彩陶盆到卫星上天，都绝对有手的功劳。手不仅在日常工作和生活里具有极其重要的作用，而且在人类的文化中也具有非同寻常的意义。无论在东方还是西方，手都在人的交流里起到积极的辅助作用。我们每个人大概都有这样的经验，说话的时候，人的一个手势，不但能够加强语意，甚至可以起到语言所不能替代的作用。

《手的舞蹈》就是在上述文化基础上，为观众建立了一个含义很深的舞蹈的手图。善于用手来表达意思，也是东方舞蹈的一大特色。《手的舞蹈》中的两双手，像是从窃窃私语的情话开始，慢慢充满激情地述说着一切，但又好像什么也没说，只是在心里唱着一首无字的灵魂之歌。或许我们用"歌"来比喻这个作品，是非常恰当的。这个作品的音乐本身就是很富于旋律性的，像是歌声从天上传来一样。如此普通的"手"，经过舞蹈家的艺术处理，把我们带入了一个生动、感人、丰富而深刻的视觉天地。

中国舞蹈艺术的当代历程，虽然受到西方现代舞的影响，但走的仍然是自己的路。在这条路上，中国当代舞蹈家们的生活环境、社会背景、文化传统、心理状态、艺术理想，都与西方现代舞蹈家们根本不同。艺术的风格、流派应该是、也只能是特定时代土壤的产物。

问题虽然不可回避，道路曲折，但是人们终于在21世纪到来之际，受到了极大的鼓舞。因为，现代舞者们用自己的话说：我们看见了河岸！

作为"本土化整合"之代表作的，

是北京舞蹈学院编导系九八级现代舞专业班全体教师和学生组成的"北京舞蹈学院实验现代舞团"2001年推出的《我们看见了河岸》。作为一个专场演出，其中包括董杰、刘小荷等人自编自导自演的《蓝花

《胭脂扣》 北京舞蹈学院2002年首演 叶进摄

花》，胡磊、姜洋、费波编导和表演的《红心闪亮》，刘小荷等人编演的《城市病人》，王玫编导和吴珍艳表演的《也许是要飞翔》，刘小荷表演的《我欲乘风飞去》等。但是晚会中最令人震惊和振奋的，是大型现代舞群舞作品《我们看见了河岸》。

整个演出采用钢琴协奏曲《黄河》作为背景音乐，气势磅礴地表达了新时代的现代舞舞者们自信、自强的姿态和情感。在演出的节目单上，编导者是这样来阐述自己理想的：

《黄河》不单是一个著名的音乐作品，更是一个个著名的舞蹈作品。

这一次我们重排《黄河》，其用意除了向专业挑战之外，更是因为我们有话特别希望能在《黄河》中述说。

现代舞于1987年在中国真正扎根。自此，如何学习、发展传承自西方的这个舞种便成为所有现代舞人的挣扎和思考，现代舞和芭蕾舞传承自西方，但芭蕾舞作为一种传统艺术，它的过去时态的艺术风格决定它只需要传承一种固定的技术便能够生存。而现代舞作为一种现代艺术，它的现在时态的艺术风格需要它一方面传承"别人"的固定技术，另一方面却一定得发展自己才能够生存。这是现代舞的特点，同时也是现代舞的困境。

公元二零零一年时逢中国共产党建党八十周年。在这个特殊的时刻，一个启示飘然而至：共产党在中国的成功实践正是我们的榜样！马列主义早年间也传承自西方，而毛泽东思想却成为毛泽东运用马列主义对中国革命之实践进行的一个现在时态意义上的成功注释。这样一个启示让我们豁然开朗：向中国共产党学习，让现代

舞成为中国舞！

"我们看见了河岸"这个名字是我们从《黄河》中得到的。其中表达的正是我们对目前存在于现代舞蹈领域里相当时髦、深具迷信色彩的对西方的技术和思维不经消化一味传承的现象的抗争。在《东方红》的乐曲声中我们擦亮眼睛、破除"迷信"，自己做自己的主人。敢于正视自己和世界的态度坦荡得如同伟人。

2001年4月，当年为开创中国现代舞局面立下汗马功劳的"美国舞蹈节"主席查尔斯再次亲临中国。在观看了本地演出之后他感慨万端："多少年之后，我终于看到了中国自己的现代舞！中国的现代舞成熟了！"

我们看见了河岸？我们看见了河岸！

一句多么美丽的歌词，一个令人多少觉得有些欣慰的现实。

《我们看见了河岸》标志着中国现代舞"本土化整合"期的重大进展。

《我们看见了河岸》 北京舞蹈学院2001年首演 叶进摄

四、原生形态的文化保护

在非物质文化遗产保护的国策鼓励下，原生形态的民间舞文化，掀起了复兴的大潮。

似乎不约而同地，从20世纪80年代末开始，曾经在80年代中期受到质疑、轻视的中国原生形态的传统民族民间舞蹈文化，在全国各地受到了越来越多的重视。其深刻的背景是中国经济腾飞之后民族文化复兴的伟大理想和渴望。

其实早在1984年，北京春节龙潭湖庙会就已经正式登场。该庙会自1984年举办以来，已历经将近三十个春秋，成为北京市春节期间一项传统性的大型群众文化活动，在国内有广泛的影响，在国际上也有一定的知名度。据新浪网"新浪旅游"2010年介绍：龙潭湖庙会曾经连续三年被评为"市民最喜爱的春节庙会"，是京城众多庙会中唯一的一个三连冠，2009年还被北京市旅游行业协会评为"最具特色庙会奖——历史最久远的庙会"，在市文化局评选的"第四届北京春节庙会·灯会·文化活动"中荣获"最佳人气奖"和"非遗展示奖"。

《中国中小企业》2011年第3期刊文《北京的庙会经济》介绍说："龙潭湖庙会传统的'踩街走会'将会再现于农历春节，中国各地的表演者都会聚于此，沿着夕照寺南街，进公园北门，环湖边走边舞，其可观性非常适合于人们节日里喜悦的心情。园内设有的地方特色小吃摊位——芝麻酥、炸藕合、炸回头、炒肝、爆肚、杂碎等，更增添了一份中国年的节日气氛。"从民间舞蹈文化传承角度看，北京龙潭湖庙会长期采用聘请舞蹈界知名

《我要飞》

专家担任评委团，广泛邀请大陆及港台地区的民间表演队伍到北京参演的方式，将北京地区的"庙会文化"打造成了一个相当响亮的品牌。被邀请的队伍，在海内外拥有较高的知名度，他们所参加的"花会表演"，作为春节庙会的重头戏，一直广受游客欢迎。隆冬时节，有时还大雪纷飞，但多姿多彩的"花会"——即以民间舞蹈为主体的艺术表演，散发出浓厚的乡土气息，在庙会演出场地被里三层外三层的观众所包围、追随、喜爱。河北的"地秧歌"、青海黄南藏族自治州的"热贡歌舞"、辽宁的"海城高跷"和"盖州高跷"、河南的"开封大鼓"、甘肃的"兰州太平鼓"、陕西的"安塞腰鼓"、江苏天港的"威风锣鼓"等等，纷纷连续多年在庙会上亮相，摘金夺银，多样的民间舞蹈文化带给游人们别具风情的民族艺术大餐。庙会上其他艺术门类的表演，如河南豫剧、杂技等，与民间舞蹈文化交相辉

映，使得龙潭湖春节庙会成为民间艺术荟萃之地，梦想成真而身体艺术腾飞之地。民间花会、民间美术、传统手工艺等六十余项非物质文化遗产集中亮相，带领您领略民族文化的博大精深，表演齐聚在此，雅俗共赏，令人期待。号称全球最大中文百科网站的"互动百科"介绍说："龙潭湖庙会始终紧跟时代步伐，坚持贴近实际，贴近生活，贴近百姓，庙会活动天天有精彩，日日有亮点，各项活动创意新颖、内容丰富、异彩纷呈，您在逛庙会的同时既可以领略浓郁淳厚的传统民俗，又可以体验独具一格的现代风情。盛会、交流的平台、人民的节日，进一步展示北京发展活力，彰显现代化都市文化休闲区的独特魅力。"可以说，在80年代后期兴盛起来、90年代之后达到巅峰状态的"庙会文化"，为中国非物质文化遗产的保护提供了真实的历史舞台。

盛况空前的"中国舞蓉城之秋"活动，于1989年在成都举行，也是上述历史发展方向的重要体现。

"中国舞蓉城之秋"的主办单位可谓"阵容强大"，中国舞蹈家协会、四川省人民政府、成都市人民政府、全国艺术科学规划领导小组办公室、中国民族民间舞蹈集成总编辑部、第11届亚运会组委会文展部、四川省文化厅、四川电视台、四川省体育运动委员会和海南万达工贸集团公司、邮电部成都电缆厂等，共11家单位，联合举办了这样一次全国性的大型舞蹈活动。其舞蹈事业的内部动力是找到一个机会，生动活泼地展现"中国民族民间舞蹈集成"的丰硕成果。其历史机缘是庆祝国庆40周年和成都解放40周年其文化背景则是上文提到的历史发展趋势——中华

陕西安塞腰鼓

民族优秀的文化传统日益得到人们的高度重视。

"中国舞蓉城之秋"活动内容比较丰富，大型开幕式、街头化装表演、公园和体育场的演出、闭幕式，在5天活动中整个成都市沉浸在中国民间舞的海洋中。参演"蓉城之秋"的单位和演员来自全国10个省、市、自治区，有14个代表队近20个民族620余人，小的仅6岁，大的有67岁高龄，有农民、工人、学生、机关干部、教授、退休职工等等。应该提到的是，当时整个社会商品经济大潮尚未澎湃兴起，人们的脑海尚未被"经济操作"的概念占领，因此，所有前来参加演出者，都是自筹经费，不计报酬，不顾旅途辛劳，汇聚到蓉城。主办者"振奋民族精神，弘扬中华文化"的预期愿望得到了实现，蓉城百姓则大饱眼福，从中受到教育和鼓舞，进入全新历史时代的中国民族民间舞蹈得到了一次相互检阅、相互学习、互相交流

的大好机会。演出非常符合群众口味，人们看得兴高采烈，赞不绝口。据当时《舞蹈》杂志的资深记者采访报道，几位华西大学的同学曾经对演出总结了三句话："民族伟大，人民可爱，舞蹈丰富"。而贾作光则在由中国舞协召开的民间舞座谈会上，以组委会副主任的名义总结说："这个盛会具有五大鲜明的特点：一是'好'，内容好，形式好；二是'精'，精练、精彩；三是'新'，新人，新鲜；四是'美'，心灵美，艺术美；五是'情'，风情，感情！"时任中国艺术研究院舞研所所长的资华筠、北京舞蹈学院教授唐满城等，"也都交口称赞这次盛会所取得的成就。从许多舞蹈爱好者的交谈中，也都深深感受到中国民族民间舞蹈的生命力是无限强大的，那浓烈的乡土气息和淳朴的民间风情，那感人、真挚的表演，使人们对中国民族民间舞蹈的明天充

满了信心"[15]。

从1991年起，沈阳市政府与文化部、中国舞蹈家协会等单位共同举办的沈阳国际民间舞蹈（秧歌）节，是上述历史发展方向的最为重要的信号。这一被誉为"中国秧歌史上的壮举"的活动，不仅用秧歌火爆、热烈的地域文化风格深深吸引着当地百姓，成为一个城市的响亮名片，而且成为一个历史时代启动脚步的象征——秧歌踏步！

"中国沈阳国际民间舞蹈（秧歌）节"吸引了大量国内外著名民间歌舞表演队伍参加，一时间形成了广泛的影响力。例如，在首届秧歌节上，有来自北京、上海、天津、贵州、安徽、内蒙古、陕西等14个省、市、自治区及辽宁省内各地的50支秧歌队、民间舞蹈队，还有来自朝鲜、苏联、日本、意大利、法国等国家的6个民间艺术表演团体参加。秧歌节开幕式在容纳6万人的体育场举行，56个中外秧歌队和舞蹈团体作了行进式列队表演。在开幕式上，大型系列广场秧歌《沈阳秧歌城》隆重演出，共有4700人参加表演，可谓盛况空前。秧歌节期间，沈阳城成为一座名符其实的"秧歌城"，到处是歌声笑声，处处锣鼓喧天，唢呐和鸣。据有关方面记载，前后共有6万多中外宾客和近300万沈阳人观看了精彩纷呈的秧歌表演、比赛，以及丰富多彩的民族风俗、民间风情展演。全国各地秧歌，纷纷前往沈阳参加比赛，各显神通。山东北部济阳"鼓子秧歌"，套路多，气势大，动作刚劲挺拔，风格粗犷剽悍；东部"胶州秧歌"，舞姿

[15]胡克《为生命而舞》，大众文艺出版社2004年版，第127页。

辽宁高跷秧歌

优美，男刚女柔，动律是螺旋摆动，因此又称"扭断腰"或"三道弯"，表现出齐鲁人民纯朴和豪放的性格。又如吉林长春"袖头秧歌"，热烈、欢快、泼辣、灵活；甘肃庆阳"陇东秧歌"，稳健、大方、憨厚、柔韧；河北井径"拉花"，抑扬顿挫，刚柔相济，既含蓄，又柔美；还有起伏跌宕、节奏明快的天津大港"落子"，热情奔放、技艺纯熟的安徽"花鼓灯"，无不处处体现出中国劳动人民千百年来积淀下来的智慧和深厚情感。[16]当然，沈阳秧歌节的火热举办，与沈阳这座城市的百姓喜欢跳秧歌有很大关系。亲

自参与了沈阳秧歌节的策划和组织工作的著名舞蹈家庞志阳说：沈阳秧歌，属于多种文化因子交融之后产生的东北文化，"她既有东北固有的剽悍、质朴、豪放的气质，又有闯关东人的勇敢、拼搏、冒险的精神；她既有东北山野文化的新意，又有中原古老文化的沉积。这种文化意识铸就了东北秧歌的艺术个性和美学特征"；"它的形体动作是解放的、随意的、勇武的。它的内在感情是开放的、爆发的、坦率的。它的节奏是强烈的、震荡的、自由的。它的气氛是火热的、向上的、振奋的"[17]。时任文化部常务副部长的高占祥撰文总结了首届沈阳秧歌节的经验，认为

它特点十分明显："首先，是它展示了秧歌活动的广泛性和普及性。其次，沈阳秧歌节展示了秧歌作为传统的民间舞蹈样式，无论是在内容和形式上都具有创新。再次，沈阳秧歌节展示了群众文化活动与经贸活动有机融合、互相促进的广阔前景。"[18]

为了更好地促进中国秧歌文化发展，沈阳国际秧歌节设立了诸多奖项，对优秀秧歌队伍和文艺表演团队进行鼓励。如山东海阳秧歌1994年应邀参加了第四届沈阳秧歌节，以其浓郁的地方特色，质朴豪放的风格和精湛的技艺，在数十个国内外强队的激烈竞争中脱颖而出，一举夺得大赛最高奖——金玫瑰奖。

该节庆活动是时任沈阳市市长武迪生发动起来的。他曾经亲口对笔者说："一个民族，如果只要经济，不要文化，这个民族是注定没有任何前途的！"武迪生推动秧歌节有其深刻的战略思考，而其中的核心就是寻找一种方式让百姓的身心健康！他说："自解放战争胜利后，解放军把陕北秧歌带进城市，才使群众性的歌舞活动出现了生机，但由于封建意识的束缚，总有人将自娱性歌舞活动看成'不稳重'、'不正经'，这不仅束缚了人们求乐求美的正常文化需求，也在心理和生理上压抑和影响了人们的创造力。"武迪生从一个城市文化战略的高度，大力提倡城市的文化发展，倡导广大人民群众参与的、真正人民的节日，"秧歌节作为节日，应该是万民同庆、万民同乐的活动。没有广大人民群众的自觉、积极和普遍的

[16]参见胡克《越扭越红火——评"1991首届中国沈阳秧歌节"》，见《舞蹈》1992年第1期，第8页。

[17]庞志阳《舞坛随笔》，沈阳出版社1999年版，第225页。

[18]高占祥《秧歌史上的壮举》，见《沈阳日报》1991年10月3日。

参与，就不会有真正名符其实的文化节日"[19]。然而，令人非常遗憾又非常悲哀的是该位市长1993年出访以色列时以身殉职。1994年，这个秧歌节只举办了四届便悄然收场。

一张城市名片成了过往的记忆。但是，从历史发展的角度看，沈阳国际秧歌节在推动中国优秀传统民间文化艺术发展方面功不可没！

从2000年起，中国艺术研究院受文化部委托，开始承担中国向联合国教科文组织申报"人类口头和非物质遗产代表作"的具体组织工作，为我国连续3次申报的4个项目得以成功入选发挥了积极而重要的作用。"非物质文化遗产名录"，是指为保护非物质文化遗产，通过申报、审批而确定的名录。联合国教科文组织分别于

中国安徽花鼓灯歌舞节上的农民表演

2001年、2003年、2005年、2009年命名了四批世界非物质遗产，其中中国申报26项

[19]武迪生《提高·创新·发展》，见《舞蹈》1992年第1期，第7页。

成功，中国也由此成为入选联合国教科文组织"人类口头和非物质遗产代表作"数量最多的国家。昆曲、中国古琴艺术、新疆维吾尔族木卡姆艺术、蒙古族长调民歌（与蒙古国联合申报成功）、中国蚕桑丝织技艺、南京云锦、青海热贡艺术、剪纸、朝鲜族农乐舞等中国文化遗产，在国际上大放异彩，极大地增加了中国文化软实力的宣传力度。

为使中国的非物质文化遗产保护工作规范化，2006年6月，国务院批准文化部确定并公布第一批国家级非物质文化遗产名录，共518项。此后，2008年6月又出台第二批国家级非物质文化遗产名录（共计510项）和第一批国家级非物质文化遗产扩展项目名录（共计147项）。而各省区也都建立了自己的非物质文化遗产保护名录，并逐步向市、县扩展。由此，全国各地开展了国家非遗名录的申报工作。2006年，经中央机构编制委员会办公室批准（中央编办复字［2006］03号），在中国艺术研究院挂牌成立"国家非物质文化

遗产保护中心"，由王文章、资华筠、田青等担任领导核心职务。这个专业机构承担全国非物质文化遗产保护的有关具体工作，履行非物质文化遗产保护工作的政策咨询；组织全国范围普查工作的开展；指导保护计划的实施；进行非物质文化遗产保护的理论研究；举办学术、展览（演）及公益活动，交流、推介、宣传保护工作的成果和经验；组织实施研究成果的发表和人才培训等工作职能。2006年，中国非物质文化遗产保护成果展，是我国政府举办的第一次全面反映非物质文化遗产保护成果的大规模重要展览。资华筠、刘梦溪等国家级专家以专家强大的专业背景和学识，为中央领导人和普通民众现场讲解各种"非遗项目"的无穷魅力。从2006年起，该中心连续多次举办成果展和现场艺术展演，每每取得巨大轰动效应。

2009年，经中编办批准，文化部成立了"非物质文化遗产司"，现任司长马文辉，副司长马盛德、王福州。这一机构的设立，使得中国"非遗"工作上升到了国家政府的地位，职能和权力范围都有了根本的改变。例如，据中国文化传媒网记者赵婷报道，2010年2月25日，全国人大常委会办公厅举行新闻发布会宣布，《中华人民共和国非物质文化遗产法》在经十一届全国人大常委会第十六次、第十八次和第十九次会议三次审议后，最终以155票赞成、2票反对的结果表决通过。文化部副部长王文章就《非物质文化遗产法》的相关问题回答记者提问时指出，这是国家层面的立法行动，会从法律角度推动"非遗"工作的顺利实施，意义非常重大。立法之后，有关方面的专家学者，如赫赫有名的资华筠、有"铁嘴"之称的田青

中国花鼓灯歌舞节上的老艺人，最右侧者是著名的冯国佩

等，奔赴全国各地，不辞辛劳，宣讲"非遗"工作的重要性和科学保护文化遗产的重要理念，全国"非遗"工作成为21世纪中国文化工作的"重头戏"。自2006年起我国开始公布国家级非遗名录，第一批518项，第二批510项，第三批于2011年公布，仅为190余项，审批呈现出越来越严格的趋势。中国的龙舞、秧歌、花鼓灯、毛古斯等多种珍贵的民间舞蹈文化遗产被列入国家保护的名单。

中国舞蹈家协会在"非遗"舞蹈项目的保护工作中起到了巨大推动作用。中国文联、中国舞协所主办的中国花鼓灯歌舞节、中国秧歌节，以"节庆"的方式渗透到地方具体的工作实践中，扎扎实实地为舞蹈文化遗产"鼓"与"呼"。2006年，第一届中国花鼓灯歌舞节在安徽蚌埠举办。来自全国各地的花鼓灯专家学者济济一堂，深入蚌埠市冯嘴子村，现场观摩冯国佩等花鼓灯老艺人的精彩表演，举办大型花鼓灯"巡游"，一些冯国佩的弟子们，包括几十年当中曾经跟随他学习纯

正"冯派"花鼓灯的舞蹈艺术家，举行了隆重的拜师仪式。与此同时，中国舞协将冯嘴子村命名为"中国安徽花鼓灯示范基地"，冯嘴子村由此得名"中国花鼓灯第一村"的美誉。

中国秧歌节，是中国舞蹈家协会在2008年新推出的全国性民间歌舞展演活动。以"扭着秧歌迎奥运"为活动主题的秧歌节举办宗旨是：进一步贯彻落实党中

央提出的"建设社会主义新农村"重要思想，推进新时期中国农村经济文化建设，繁荣中国民族民间歌舞的创作与发展，同时，对各地"非物质文化遗产"民间舞蹈文化艺术的抢救、挖掘、保护和传承起到积极引导和促进作用。中国秧歌节作为一项常设活动，以规约的形式，每两年举办一次，举办地固定设置在山东省胶州市，并授予胶州市"中国秧歌之乡"称号。

"首届中国秧歌节"由中国文联、山东省委宣传部、青岛市人民政府主办，中国舞蹈家协会、山东省文联、青岛市委宣传部、胶州市人民政府、中央电视台《民歌·中国》栏目承办。在为期三天的秧歌节活动里，在胶州举办了隆重的开、闭幕式文艺演出，其他活动包括首届中国秧歌节研讨会、优秀秧歌展演、秧歌彩车巡游、书画笔会等，丰富多彩。当时恰逢2008年北京奥运会即将举办，全国人民喜气洋洋，为表达山东人民对奥运会的良好祝愿，秧歌节组委会在青岛五四广场举办了"迎奥运万人秧歌表演"，广大市民蜂拥观看。

《哈达献给解放军》总政歌舞团演出 叶进摄

第二节
精英力量

20世纪90年代至21世纪的前十年，是中国一批舞蹈编导艺术家成长、成熟、担当大任为国效力的时期，是中国舞蹈编导艺术走向一个历史高峰的时期，是舞蹈艺术创新能力大显身手的时期。

1.张继钢的突破限制

张继钢，1958年生于山西，舞蹈编导家，一级编剧。曾任山西省歌舞剧院主要演员、舞蹈编导，总政歌舞团团长，解放军艺术学院院长，中国舞蹈家协会编导学术委员会委员。现任武警政治部副主任。1990年毕业于北京舞蹈学院编导系，1992年调入总政歌舞团。曾经多次立功受奖，创作的杂技节目《东方天鹅》等荣获法兰西共和国总统奖、摩纳哥蒙特卡洛国际杂技节"金小丑奖"等多个国际金奖，在国内曾经多次获得文化部、中宣部等颁发的"文华奖"、"五个一工程奖"等各类比赛奖。代表作《黄土黄》，获中华民族20世纪经典舞蹈作品称号；《一个扭秧歌的人》获中华民族20世纪经典舞蹈作品提名称号。《英雄》、《壮士》、《哈达献给解放军》分获第五、六、七届全军文艺会演一等奖。《千手观音》获2005年春节晚会电视观众"我最喜爱的春晚节目"特别大奖和歌舞类一等奖。《和梦一起上岸》获第十四届捷克斯洛伐克国际舞蹈比赛大奖。除上述代表作外，其他代表作还有《好大的风》、《母亲》、《解放》、《野斑马》、《白莲》以及大型主题歌舞晚会"献给俺爹娘"、"军魂"、"国魂"等。其艺术论文《限制是天才的磨刀石》以及《说说洗练》等受到好评。

张继钢的《千手观音》，经过中央电视台2005年春节晚会的精彩镜头传播之后，受到了全国电视观众的高度赞赏。随后，《千手观音》的造型动作及编排方式，甚至传播到了国外，被一些国外舞蹈节目模仿。

《千手观音》，女子群舞。编导：张继钢。作曲：张千一。编导助理：詹晓楠、何晓彬。手语指挥：李琳、王晶、陈佳慧、李莹。表演者：邰丽华等（聋人）。中国残疾人艺术团2005年在中央电视台春节联欢晚会上演出。

《千手观音》是一个令人深深震撼的优秀作品。其最大的特点是创造了观音"千手千眼"之舞蹈，编排上非常具有视觉的冲击力。整个作品，气势恢宏，雍容大度，美轮美奂。

第一段，随着音乐缓缓启动，邰丽华所扮演的观音轻轻呼吸，慢慢立掌，如同生命的一次降临。随后，观音"千条手臂"之舞，达到了出神入化的境地，玄机四伏，千变万化，终以归一。第二段，是作品中间的一段小快板，群舞者们离开了原本固定的表演位置，三三两两地步下神坛，来到了场地中央处，似乎降临人间似的，抒发着一种喜悦之情。舞蹈动作没有故意突出"三道弯"的妩媚或胯部的诱惑，而是继续在手臂和队形的变化中做足了文章，并用叠体的方式，继续提醒着观看者："这是千手观音。"这一段发展性舞段，可以看作是纵排的"观音"手臂舞蹈之横向变体。第三段，音乐的曲调中加入了

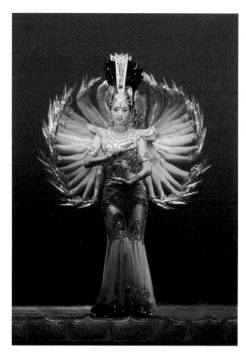

《千手观音》中国残疾人艺术团2005年演出 邰丽华等表演

人声的元素，观音"悲天悯人"的性格得到了艺术的表现，舞蹈动作趋于舒缓、自由。舞者们从横向队形的表演又归为纵向，但是21个表演者先是回到神坛上，摆出了气势恢宏的整体的造型，然后突然再次鱼贯而下，最终摆出了一个细长贝叶状的造型，亮相千手！

《千手观音》的音乐和舞蹈形象均鲜明动人，节奏感强，富于变化，传统之美与时代气息相得益彰。在服饰上，中间像是中国古代达官戴的"帽翅儿"，旁边加有几条黑色的宽带。这是一个很独特的设计，在创作上它有一个极大的作用，张继钢在作品中突出直线条的东西，而这个帽翅儿增加了直线条的效果。同时，光伸头是没有效果的，当邰丽华将头伸出去的时候，配上这一独特造型的"帽翅儿"，它就变成一个视觉向外延伸的线了。还有一个作用就是"聚散"，用帽子遮住所有人的脸，起到了一人当头，千手千臂多重幻化的作用。《千手观音》很少见到队形

散开，手臂的不断变化使观众产生悬念，有一种晶莹圆润的视觉感受。以"千手观音"为名的舞蹈节目不少，而央视春节联欢晚会上的同名作品之所以一夜成名，其中的奥秘之一是表演人数从16人加到21人，手臂的视觉效果由"量变达到质变"的结果。为此，中国残疾人艺术团非常巧妙地加了5个男生，由此大大拉长了队形，密集了手臂的数量，大大增强了"千手千眼"的视觉效果。

这个作品制造了一个"活观音"——邰丽华，而这种制造从某种程度上是由动作、音乐、服饰（包括头饰的独特设计）综合作用实现的。而作品没有制造一个领军人物，或者说，没有创造"一个"活的观音。以一变十，以十归一，所有的手臂看上去都是邰丽华的手臂。

观赏中国残疾人的精湛表演，人们无不发出深深的感叹：这是一个艺术创造上以一当十的经典之作。《千手观音》更多地显示出一种安详状态下的大喜悦，没有一丝一毫的媚笑，端庄之极。通过舞蹈，观众真切地感受着观音的大慈大悲。《千手观音》与杨丽萍的《雀之灵》、《两棵树》前后登上央视春晚的舞台，借助于电视这个具有魔力的新媒介，创造了中国电视舞蹈收视率的奇迹。

2. 陈维亚的掌控大梦

陈维亚，1956年生于安徽，国家一级编导。历任中国歌舞团副团长、中国舞蹈家协会副主席、北京市舞蹈家协会主席。先后创编舞蹈、舞剧一百五十多部，他执导的大型舞剧主要有《大梦敦煌》、《情天恨海圆明园》、《碧海丝路》等；担任2008年北京奥运会开幕式副总导演，纪念

建党九十周年主题晚会"我们的旗帜"总导演，并担任了亚运会开幕式文艺晚会等一系列大型文体晚会的总导演。其小型代表作有《秦俑魂》、《木兰归》、《挂帅》、《哪吒闹海》、《绿地》、《神曲》、《飞天》、《秦王点兵》、《洛神》，其中《秦俑魂》被特邀在瑞士洛桑国际芭蕾舞大赛上作特别表演。大型古典舞蹈《中国舞蹈王朝》于1995年5月在美国纽约JOYCE剧场上演，被《纽约时报》评价为"极成功地用舞蹈诠释了中国古代的历史文化"。作品多次获中宣部"五个一工程奖"，文化部"文华编导奖"、"文华新剧目奖"，全国电视文艺"星光奖"一等奖。

陈维亚是广受观众关注、喜爱的优秀舞蹈编导艺术家，其艺术风格大气磅礴，情感饱满，色彩浓烈，作品主题常常直指人类内心世界的美好与崇高。陈维亚被评论界指认为"有英雄情结"的编导家。他的作品题材广泛，同时又与中国古典舞有着千丝万缕的联系，历史英雄，宫廷悲剧、神话人物，无不是他擅长表现的领域。陈维亚在作品中常常把小人物与大的历史命运之间不可抗衡的地位落差作为戏剧冲突的爆发点，舞台制作神奇而又精良耐看。

《秦俑魂》是陈维亚最为著名的小型作品代表作，自问世以来久演不衰。作品音乐改编自山西鼓乐《秦王点兵》，其前身正是男子四人舞《秦王点兵》。《秦王点兵》的创作灵感来自陈维亚家中几尊秦始皇兵马俑的塑像，而演出机遇则是在美国舞蹈节学习创作的历史时刻。因为要为"老外"们演出，所以请出秦始皇的"兵马俑"也就正好顺应了当时的时势。1995年《秦王点兵》在美国首演，每次演出都引得观众热烈喝彩。1997年，黄豆豆请陈维亚为他创作"桃李杯"参赛作品，而黄豆豆那勇武干练的身形触动了编导的心，由此，独舞《秦俑魂》从《秦王点兵》幻化而诞生了。黄豆豆因为在这个作品里的震惊世人的表演而毫无争议地摘取了全国"桃李杯"舞蹈比赛金奖。这个舞蹈从一阵撼动人心的击鼓开始，千年的秦俑好似从远古惊醒，踏入了全新的时代环

《秦俑魂》黄豆豆表演

《秦王点兵》北京舞蹈学院演出

境。他一节节扭动起身躯，慢慢从僵硬的千年姿态里复苏生命的活力；他开始左右环顾，迈出了结实的勇武步履；他激越地高高跳起，又稳稳地落地踏节；他释放出巨大能量，表现那千年勇士埋藏心底的不屈精神。作品演出之后，好评如潮，海内外观众无不为之喝彩。著名的瑞士洛桑国际芭蕾舞比赛组委会主席看过黄豆豆《秦俑魂》之后，立刻邀请黄豆豆带着《秦俑魂》参加洛桑大赛的嘉宾表演。这是此项大赛有史以来向中国舞蹈家发出的第一次邀请。1998年春节，黄豆豆来到洛桑。刚开始，他并没有受到世界各地高手们的关注，甚至，"老外们"有一点点轻视这个东方来的"小个子"，许多人在问：他，一个小豆子，能给欧洲最荣耀的大赛带来什么？当黄豆豆在台上开始《秦俑魂》之旅后，整个剧场鸦雀无声，人们不由自主地屏住了呼吸。表演一结束，掌声雷鸣，经久不息。黄豆豆多次谢幕，持续了7分钟。编创、表演、音乐的完美结合，是这部作品成功的关键。评论界曾经用四个字来形容《秦俑魂》的创作——"横空出世"，陈维亚创作这个舞蹈只用了三天时间；但是，别人不知道的是，陈维亚曾经天天注视着自己家中那几尊兵马俑的雕塑，他说："我注视它们已经三年了！"

3. 赵明的舞语畅想

赵明，1960年生于河北，国家一级演员，著名编导，1986年被评为全国新长征突击手，现为中国舞蹈家协会第七届理事。1972年在武汉江岸区红小兵宣传队学习并表演舞蹈。1974年考入中国人民解放军工程兵文工团为舞蹈学员。1977年入北京舞蹈学院进修，1980年毕业回团。1982

《走·跑·跳》北京军区战友歌舞团演出 叶进摄

年调北京军区战友歌舞团，先后任舞蹈演员、舞蹈队长、编导、舞蹈艺术指导等职。他自编自演的独舞《囚歌》，在1986年举行的第一届全军舞蹈比赛中获表演一等奖、编导一等奖，一举成名。随后他进行了大量舞蹈艺术创作实践，收获巨大，推出了自己的代表双人舞《线长情长》、《红叶抒怀》、《无言的战友》；群舞《走·跑·跳》、《军中骄子》；舞剧《闪闪的红星》、中国版《胡桃夹子》；舞蹈诗《士兵旋律》等。群舞《走·跑·跳》于1998年获中国舞协首届舞蹈"荷花奖"比赛新舞蹈类金奖。双人舞《无言的战友》获第五届全国舞蹈比赛编导一等奖。《军中骄子》获1992年全军舞蹈比赛编导一等奖。《士兵旋律》获2000年第二届中国舞蹈"荷花奖"比赛的舞蹈诗组金奖和编导金奖。舞剧《闪闪的红星》获2002年文化部"文华大奖"、中国舞协"荷花奖"舞蹈金奖。

《走·跑·跳》，中国人民解放军北京军区战友歌舞团1998年首演。作曲：刘彤。作品富有创意地提取军事训练中最最常见的三个级别动作——走、跑、跳，提取部队生活中的典型动态，构成整部作品的昂扬基调和钢铁士兵的主题。作品巧妙地运用舞蹈画面的调度，把枯燥无味的训练动作转换为一个个富有人性魅力的诗意

《士兵旋律》北京军区战友歌舞团演出

空间。编导在结构上设计了一个战士在训练中一次次晕倒而又重新站起的细节，凸显出训练的残酷性，从而非常有力地塑造了战士坚忍不拔的精神。与小战士形成对比的是一个英姿飒爽的教官，他以标准潇洒的示范动作鼓舞着士气，其高难度的空中跳跃一出场就震撼力十足，并在伸手帮助小战士而被拒绝的情节发展中完成了官兵同仇敌忾的深层主题。该作品的音乐创作旋律出色，大量使用渐强的乐音不断递进，反复循环且层层推高，既暗示了严酷环境对战士们的重重考验，又在音乐上自成一体，作曲技巧高妙。整个作品风格强劲，更富于抒情气质，二者完美地融合在画面韵律中，编舞章法清晰，当代军人崇高的精神气质使观众折服。

赵明的作品常常富于浪漫气息，形象个性十足，出人意料而又入情入理，难能可贵。他曾经是极为出色的独舞演员，因此其动作设计非常精确而富于变化，并且把芭蕾舞的艺术风范与当代军人的浪漫情怀结合起来，是舞动世界的大师级的编导高手，常常令人沉浸回味于作品的动作艺术中。

4. 丁伟的个性追求

丁伟，1954年生于贵州，国家一级编导。现为中国舞蹈家协会理事，中国八

《小河淌水》 中央民族歌舞团演出 丁伟编导 叶进摄

佳青年舞蹈创作家之一，中国中央民族歌舞团副团长。其舞剧代表作《妈勒访天边》获第九届"曹禺戏剧文学奖"最佳导演奖、第三届中国舞蹈"荷花奖"特别荣誉奖和2001年中宣部"五个一工程奖"；同时该剧与大型舞蹈诗《好花红》于2002年并获两枚第十届中国政府"文华编导奖"；杂技剧《依依山水情》获得2003年国家舞台艺术精品工程称号；舞剧《天蝉地傩》获中国舞蹈"荷花奖"舞剧舞蹈诗作品银奖和编导奖。他创作的九十余部作品多次获奖，并被总政歌舞团、空政歌舞团、东方歌舞团、北京舞蹈学院、中央民族歌舞团、解放军艺术学院、中央民族大学、上海市舞蹈学校、上海东方青春舞蹈团、香港舞蹈团、香港演艺学院等国家级艺术表演团体和教学单位列为保留剧目和教学剧目，同时也被介绍到世界各地二十余个国家和地区，在世界各国的华人艺术团体中均有上演。

丁伟的舞蹈作品多产、高产，广受好评。其小型作品中的代表作之一《牧歌》，蒙古族双人舞，东方歌舞团1995年首演。作曲：李沧桑。服装：王蕙君。表演者：林炜、李艺涛。舞蹈以美丽的内蒙古大草原为背景，一对蒙古族青年男女在蓝天白云下翩翩起舞。他们把对草原的依恋、对生活的热爱和对爱情的向往之情统

《牧歌》 东方歌舞团1995年首演 袁学军摄

统融入舞蹈之中，充满激情地表演反映出当代牧民的精神面貌。1995年在广州举办的第三届全国舞蹈比赛中，《牧歌》夺得创作一等奖。

《牧歌》之所以引人注目，最重要的原因是它终于突破了蒙古族舞蹈的常态，给了我们一个大大的惊喜。中国当代舞蹈发展历史，从某个角度看，是一部传统民族舞蹈文化如何向当代舞蹈艺术领域突进的历史。每一个从事民族舞蹈创作的人，都会遇到"传统风格"与"时代艺术"冲突、纠结、碰撞、背离等种种问题。往往一个编导的作品不是拘泥于传统风格而缺乏时代艺术的新意，缺失了艺术家自己的个性，就是大胆突破传统风格之后失去了民族舞蹈文化的意蕴，远离了大众的欣赏心理，因而遭受了很多的指责和批评。丁伟的与众不同之处，恰恰是他富有天才地创造出充满了民族气质的艺术形象，每一个动作看上去都是传统的，但是却与我们司空见惯的"舞蹈编辑"性作品完全不同，他的动作艺术充满了新意，点化了传统动作，完好地融进了时代力量，提升了民族艺术的当代审美魅力，令人信服。《牧歌》点明了创作的真谛——只有不断追求个性化的艺术创造，才能达到艺术的最高境界。

5. 杨威的人性探微

杨威，1968年生人，国家一级编剧。1989年考入解放军艺术学院舞蹈系编导大专班，后调入空政歌舞团创作室任创作员。其代表作舞剧《红梅赞》获第十届"文华编导奖"、解放军文艺奖编导奖、国家舞台艺术精品工程称号。与门文元、刘仲宝、张弋合作的舞剧《阿炳》，2000

年获文化部第九届"文华奖"；小型作品有《爱之歌》、《红军哥哥回来了》、《山丹丹花》、《唱出火红的信天游》、《紫色》、《情怀》、《较量》等。杨威的作品常常探寻人性深处的弱点，给予人性的关爱，挖掘别人所未见，抒发他人所未知。

《云上的日子》，女子群舞。编导：杨威。作曲：刘彤。表演者：蒋慧、霍曼迪等。中国人民解放军空政歌舞团1999年在北京首演。

大幕在轰鸣的飞机声中拉开。从乐池深处，缓缓升起了一排"机舱"式的钢铁架子，圆弧状的拱形栏杆下，坐着一排空降女兵。她们整装待发，即将执行跳伞任务。女兵们个个神态凝重，严肃紧张。然而，其中的一个小女兵突然从队列里跳了出来。她顽皮地左顾右盼，神气地挺胸、踢腿，体验着空中的嬉戏。班长发现了她，立即出来喝止。小女兵吓得吐了吐舌头，"乖乖"地坐回到自己的座位上。然而，不一会儿，她就又憋不住了，再次跳跃着、旋转着，玩耍着自己头上的钢盔，在窄窄的"机舱"里释放自己年轻的、贪玩的心情。班长再一次批评了她，逼迫她回到原座。空降命令下达了。机舱之"门"打开了。所有的女战士们都做好了准备，向着神圣的目的地飞进。恰在此刻，那个小女兵双腿松软，手臂打颤，原来她被"高空"吓得发起抖来。班长严厉地命令着她，呵斥着她，甚至是逼迫着她跟随战友们一起执行跳伞任务。然而，小女兵无论如何执行不了命令，她丢掉了钢盔，在"机舱"门前吓得扑向班长的怀中，大哭不止。见此情景，战友们既恨她的不争气，又拿她没什么办法。刚才还极其严厉的班长此时却非常耐心。她轻轻地拍打着小女兵的背，尽力安慰她。当小女兵渐渐镇静的关键时候，班长让战友们传递来了那顶钢盔。钢盔唤醒了女兵心中的神圣使命感。她庄严地立起身来，戴上了钢盔，向着机舱敞开处走去。战友们一个个从乐池处跳伞而下，飞翔在"空中"。班长向小女兵伸出了援助之手，却被小女兵轻轻挡开，她自己能"行"。音乐达到了高潮，班长和小女兵缓步向前，向前……舞台灯光渐暗，一束追光照亮了乐池，乐池底处再次升起了一个平台，那小女兵安静地坐在自己的宿舍床前，摊开了日记，心中浮现出多重画面……

看《云上的日子》，如同看电影片断。它的肢体运动很有特色，一方面来自编导从生活中提炼的精彩动作和造型，另一方面来自肢体运动空间氛围的营造。推拉移动的机舱式座椅道具，恰到好处地点明了作品的环境，既能给观众提供多种视角，又能给肢体语言提供表演变化空间，同时提供大全景式和特写式两种运动方式。用大型道具切割的舞台空间使得动作组合有可能像电影"蒙太奇"手法那样非逻辑又合情合理地组接在一起，作品内涵得以充分表达。这一点在一般的舞蹈作品中很少见。

《云上的日子》另外一大特色是它有人物，有感情。它的人物是心儿怦然跳动着的大活人，不像有的作品"招贴画"似的死死板板没有生气。它的情感是可"碰触"的真实情感，不像有些作品那样"生拉硬扯"、"非法拔高"。飞行之始，那个小战士活泼调皮得要违犯航空军事训练的纪律，几次被班长"镇压"。真的要开始跳伞了，小战士却"叶公好龙"似的发起了空中"疟疾"，抖个不停——她被吓坏了。编导采用这样的结构，简直是在给自己出难题：怎样在小型的、以塑造人物为任务的舞蹈作品里令人信服地塑造个性

《云上的日子》空政歌舞团演出 叶进摄

鲜明的人物？这个小战士的思想境界如何提高？转变不了，矛盾没有发展，立意就不高；提高得不合理，使人不相信，节目就不好看（这甚至是很多大型舞剧作品特别容易犯的毛病）。《云上的日子》采用的是舞剧式的细节处理法，即让小战士在那顶神圣的钢盔经过战友之手最后戴在自己头上时，也最终完成"勇敢"的塑造。我们注意到，那小战士的形象在作品中的重要之戏都在舞台的两个前角完成，而她最后的勇敢之举却是从舞台深处走向前沿的一条直线。舞台人物的运动线和人物刻画的心理之线充分地结合，是我们对神圣云端的记忆。

6. 杨丽萍的原生形态

杨丽萍，1958年出生于云南西双版纳，国家一级演员、舞蹈表演艺术家。中国舞协副主席、中国少数民族文化艺术基金会理事。1988年荣获"全国三八红旗手"称号。1994年国务院授予她全国民族团结进步模范称号。杨丽萍12岁入西双版纳自治州歌舞团任演员。21岁主演大型舞剧《召树屯与楠木诺娜》，一举成名。后调入中央民族歌舞团，任主要演员。1986年的第二届全国舞蹈比赛，是杨丽萍名震全国的开端，其独舞《雀之灵》获得一等奖之后便成为近三十年来家喻户晓的作品，1994年荣获中华民族20世纪经典舞蹈作品称号。1988年她在北京民族文化宫推出个人舞蹈表演晚会，并且继续在菲律宾马尼拉国家艺术中心连演，成为第一个在国外举办独舞晚会的中国舞蹈家。同年，被选为"北京十大新闻人物"。上海《文汇报》将其舞蹈表演评为1989年春节电视晚会中"最优美的节目"，而《两棵

杨丽萍表演的《月光》

树》、《岁寒三友》让她连续登上央视春晚，并多次获得中央电视台春节晚会节目一等奖。她在独立制作后推向舞台的《云南映象》，极其深刻地影响了中国当代民族舞蹈创作的走向，引领了时代潮流。她以她清新优美的舞姿，迷倒了无数粉丝，具有独特的构思和优美的形式。杨丽萍的舞蹈语汇，建立在对日常生活细致观察的基础上，也建立在毛相等傣族民间老艺人的孔雀开屏等律动传承的基础上。其创作的动作非常独特，常有"语不惊人死不休"的独到韵味。她向贾作光先生学习了双肩和整个身躯的"频闪"动作，发明了舞姿性的"背手转"等一些技巧，形成了自己卓绝的风格。杨丽萍还参与了一些影视剧创作，影响广泛。

杨丽萍的代表作之一《两棵树》，是她特为首访宝岛台湾而创作的，寓意深远。《两棵树》以自然界的某种奇观表现两岸不可分割的亲密关系。作品采用双人舞手法，以奇妙无比的身体姿态，用两相呼应、共同呼吸的动律，表达了"彼此"的密切关系。作品是大写意的，同时又是

借物抒情的。因此，其审美意象完全借助于民间艺术的精髓手法，正所谓"原生形态"。杨丽萍认为自己的艺术就是"原生态"的，因为她的作品本身就像是民间艺人一样将人与自然融合，将艺术与人生融合。她认为自己就像是一个真正的民间艺人一样对待生活，对待大自然，对待万物关系。进入21世纪之后，杨丽萍连续推出《云南映象》、《藏迷》、《云南的响声》，得到了广大观众的热烈追捧。

7. 王玫的现代动力

王玫1958年出生，她是中国当代舞蹈发展历史上最"现代"的一位编导艺术大师，或者说，她真正跨入了现代舞艺术的精神深处，用自己超绝的作品推动了中国现代舞走向自我的成熟，并在国际社会赢得掌声与喝彩。

她的代表作之一是《也许是要飞翔》，女子独舞。编导：王玫。词曲：丁

《也许是要飞翔》北京舞蹈学院2000年首演 叶进摄

薇。表演者：吴珍艳。北京舞蹈学院2000年在巴黎首演。

一束光，孤独地从舞台一侧照过来，投射在一个年轻的女子身上。短短的睡衣，掩饰不住她青春的躯体，更掩饰不了她缓慢的步伐里流露出的失意。歌声起了，凄凉委婉，欲扬又落，起伏不定。舞者的动作沿着舞台后方的一条横线伸展，她慢慢地、慢慢地抬起一条腿，更慢慢地向前伸出手臂，似乎想要寻找些什么，又像是想要乘着那悲凄的歌声飞向远方，然而，无形的阻力使她不能前往。她颓然倒地，一股猛烈的力量将她压住，甩腿起身不得，以两肩和两脚为支点，她的身体竟然在地面形成了一张欲射而不能的弯弓。歌声冲荡起来了。她继续舞蹈着，每每有一种扭拧之力发于肺腑，突然爆发出来，然后松懈下来的身躯好像很是疲倦似的，跌跌撞撞地奔向舞台前角，复又退回去，躲在灯光照射不到的地方，掩面哭泣。哭泣是可以将人打倒的，她也不能避免。然而，倒在地面上的她，身体里仍然冲荡起一次又一次起伏力量，每一次起身，都让她极力地扬头，却一次又一次跌落回去。她欲呐喊，却被自己的手捂住了呐喊的喉咙；她欲撕裂无形的压力，爆发的冲击却被那无形所无情地消解。再一次，以两肩和两脚为支点，弯弓之形态拉满，而后消散。歌声还是凄迷无边，姑娘还是向着灯光投射来的方向，一步步，走远……

这已经是一个享誉中外的中国现代舞节目。它曾经参加第九届巴黎国际舞蹈比赛现代舞的角逐，当演员结束表演时，

很多巴黎的观众不约而同地站立起来，为他们所看到的精彩一幕而忘情地呼唤和鼓掌。该作荣获了最高等级的奖励——表演金奖。要知道，按照这个在巴黎举行的舞蹈比赛从来不设编导奖而用表演奖来表示综合评奖的惯例，这是对中国现代舞编导家和表演者的共同奖励，是中国现代舞蹈文化与西方观众的一次真正的心灵交流。那么，该如何欣赏这样一个并不描述故事而唯有一连串让人难忘的舞蹈动作的作品呢？我们给出的建议，首先是寻找感受现代舞蹈的感觉。这是一个倾诉美好的理想与现实冲突的舞蹈，心灵想要飞翔，却受到了某种莫名的阻挡。这是一个动作跌宕起伏的作品，动作的力度、速度都非常大，甚至大到我们完全可以用"激烈"这两个字来形容，动作的大起大落，实际上对应着情感的大起大落，或者可以说，是内心的冲荡、不安、猛撞和跌落，才带来了人体动作上的种种剧烈运动。因此，观赏《也许是要飞翔》，观众可以不求"看懂"一个故事，甚至完全可以不问正在表演的女孩子叫什么，或者她所扮演的是什么人，仅仅从她的动作中，就可以领略人类感情生活某种不可言说的状态。就是这样的"状态"，恰恰是现代舞艺术表现的对象。舞者的内心似乎有什么东西在撕咬着，舞蹈也就将身体语言和情感张力都推向了极致。另外，欣赏这个作品时，我们还会遇到现代舞艺术经常发生的现象，即音乐和舞蹈动作的"错位"现象。如果听听歌词，我们会发现一种悲伤的情调："树叶黄了，就要掉了，北风吹了，找不到了；冬天来了，觉得凉了，水不流了，你也走了……"这是一个失恋的女人关于灵魂的哭泣和歌唱。然而，如果谁要想在

《也许是要飞翔》里去寻找"树叶"、"流水"或是"北风"的现象，也许会大大失望。因为，该作根本没有去单纯再现歌词，而是取歌曲情调之大意，在旋律变化中推出自己的动作世界。甚至，我们也很难在动作中寻找到"飞翔"的模仿性动作，仅仅有情感的变化曲线时而抛向制高点，时而又残酷地跌落到地平线以下。但是，无论如何，如果要问这个舞蹈给予观众的最深印象是什么，很多人可能会说不清楚自己从作品中到底得到了什么，但一定会感觉到自己有所收获。在无法说清作品之时，还会有很多人说一句：这个舞蹈，很美，很美……

王玫也曾说过研究现代舞要关注软体，而不要只看生冷的技术。当前的现代舞是中国自己的舞，有中国特点。"中国现代舞是我们自己的，不是别人的；是现在的，不是过去的。80年代中国的舞蹈比赛，现代舞是所有人都能参加的舞，可现在舞蹈比赛只有搞现代舞的人参加，圈子的缩小，这不是健康的发展。一方面你有特权，另一方面被越压越小，失去了生存和壮大的可能性。实际上现代舞是每一个舞者的舞，而不是搞现代舞的人的舞蹈，不然现代舞一定会走向衰落的。我搞创作的时候拿很多素材来用，素材我是当色彩吸收，而用的时候不会说我用了民间舞或是其他，该作品就变成民间舞了，这与异质文化的关系还不是太大，当然它也是为了突破艺术瓶颈，但更主要的是作为一种味精来用的，对它的吸收是非常有限的。比如说，我用了大量的民间舞素材，甚至比搞民间舞的人用得还要地道，为什么别人不承认我做的是民间舞呢？而在现代舞《我们看见了河岸》中，我使用了大量的

古典舞动作，为什么没有人说它是古典舞呢？因为前提完全不同，这个不能等同特别重要，好像重要到不能这么比的地步。拿来和模仿是不同的，有利于自己的拿来为我所用，可是模仿的过程中它就会丧失自我，所以现代舞团很少跳别人的东西，都是跳自己创作的东西，其创作过程本身有着强烈的以个体为主的特点。"[20]

人们对王玫的艺术创作一直抱有相当强烈的兴趣，不仅因为她的大胆，更因为她艺术中独有的一种女性悲剧之美。早在80年代，王玫就创作了《潮汐》，一鸣惊人地展示了她的创作灵气和超然独立的创作风格。她所创作的《我心中的钗头凤》、《也许是要飞翔》，都可以当作中国当代舞蹈创作中的优秀作品反复回味咀嚼。当然，王玫也有激情昂扬的一面，她的《我们看见了河岸》就很给人以鼓舞。她所要寻找的，正是有中国特色的现代舞艺术之"彼岸"。看见了河岸，不等于到达了那理想之地。但是，要向那自己的艺术"河岸"看过去，这就是有了自己的艺术目标。于是，我们终于可以说，在西方现代舞传入中国近70年后，在我们的编导演员们大量抄袭和模仿"满地打滚"、"痛苦挣扎"类的外部动作之后，我们已经产生了属于这个时代，属于中国大地的现代舞编导，而且是大师级的艺术家。

8. 应志琪的巧思独韵

应志琪，1950年出生于上海，国家一级编导。历任中国舞协理事、江苏舞蹈

[20]王玫在2006年北京舞蹈学院研究生毕业论文开题报告上的发言，转引自金浩《新世纪中国舞蹈文化的流变》，上海音乐出版社2007年版，第102页。

《小城雨巷》南京军区前线歌舞团演出

家协会副主席、南京市文联副主席、南京市舞协主席、南京军区前线歌舞团团长。应志琪的代表作有舞剧《牡丹亭》，获中国舞蹈"荷花奖"舞剧舞蹈诗作品金奖；与人合作的小舞剧《宝缸》在80年代曾经引起广泛关注。其小型舞蹈作品代表作有《小城雨巷》、《石头·女人》、《望穿秋水》、《春风又绿》、《那一片芦荡》等。应志琪编导的舞蹈具有鲜明的江南特色，饱含独特地域文化的风韵神采。她注重从生活体验中提炼和生发艺术感悟，作品往往带有鲜明的江南文化的符号印记。她在创作中，常常巧妙地选取艺术突破口，编排出动情而细腻优美的舞蹈动作，善于抓取艺术形象的独特神态，以小见大，以一当十，成为"江南舞风"的主要代表之一。她的女子群舞《小城雨巷》在央视春晚播出后，脍炙人口，好评如潮。

《小城雨巷》，编导：应志琪、吴凝。作曲：方鸣。主要演员：陈琛、孙峥峥等。作品幕启，一幅江南水墨画的氛围里，一位姑娘手持油伞，袅袅婷婷，穿行雨巷。她的同伴们，优雅地迈步，精致地转身，细腻的表情，委婉的神韵，把江南女子的独特之美，优雅、含蓄的卓绝风姿，淋漓尽致地表达出来。《小城雨巷》完全不用情节，仅仅表现姑娘们踏上小桥，跨过流水，享受细雨，在"过桥"、"拎裙角"、"收伞后抖水珠"等日常动作细节的美化中，着力传达江南女人的灵动和妩媚，令人观后如沐春风，如饮甘露，浓浓的文化气息扑面而来。应志琪是一位能够从日常所见的人物行为中捕捉到深层人性的舞蹈编导，其作品也带有一种优雅、飘逸、灵韵之美，一种绝佳的江南女性之美。《小城雨巷》2004年获第八届全军文艺会演编导一等奖、音乐创作一等奖、舞美设计一等奖、电脑灯光单项一等奖，2005年获第五届中国舞蹈"荷花奖"比赛当代舞编导金奖、作品银奖，并借助于央视春晚把宁静致远的意境奉献给这个多少有些浮躁的社会。

由于篇幅所限，我们在此不能一一介绍更多的著名编导。然而，一代领军人物，创造了一个时代的舞蹈奇迹。

9. 青年一代的世纪崛起

21世纪初，一批优秀的青年舞蹈家飞速成长，而且各显神通，成为一个时代的舞蹈骄傲。我们对这一时期举办的个人专场舞蹈晚会做一个匆匆扫描，以期给读者一幅简略的速写。

最先出现在20世纪90年代历史册页上的，是1990年1月举办的"李忠梅舞蹈晚会"。李忠梅是北京舞蹈学院古典舞系的毕业生，在校学习期间以刻苦用功、顽强坚毅著称。在北京的舞台上，这是1949年新中国成立以来北京舞蹈学院举办的第一台个人独舞晚会，也是北京舞蹈学院青年舞团继1988年8月于香港推出首台"唐韵"系列中国舞晚会之后，以"唐韵"命题的第二台舞蹈专场。晚会得到了香港舞蹈总会执行委员会主席胡楚南及海润广告公司的赞助。李忠梅在晚会上表演了《洛神》、《飞天》、《春江花月夜》、《夜深沉》、《乌江恨》等作品，借此全面展示了她的舞蹈功底。随后，好像不甘落后似的，1990年6月23日，"丁洁个人舞蹈晚会"在北京举行。北京舞蹈学院借此完成了"中国舞——唐韵专场晚会"的系列制作，"三部曲"的方式让这一时期的中国古典舞拥有了自己的亮丽风景。丁洁表演了自己的拿手好戏《木兰归》，漂亮潇洒的艺术形象和独特的身韵风范，让人喝彩。

1990年，似乎是中国当代舞蹈发展历史上的一个"个人晚会"之年。同年11月9日至10日，"张润华舞蹈晚会"在广州举办。他表演了《龙的断想》、《苦篱笆》、《火种》、《人生四分之一》、《让世界充满爱》、《新婚别》、《三个和尚》等9个作品，样式多变，形象各异，显示了张润华深厚的艺术功力。他曾在首届全国舞蹈比赛中获奖，这也是在广州举办的第一个个人舞蹈晚会，谱写了广东舞蹈新的一页。

也是在南方，"张平、宋庆吉'她和他'舞蹈晚会"于1990年11月在成都歌舞剧院举办。张平曾在大型舞剧《卓瓦桑姆》中扮演公主卓瓦桑姆，在中型舞剧《鸣凤之死》中扮演鸣凤，并且夺得了日本舞蹈比赛的大奖。她与宋庆吉表演的作品《原野》、《鸣凤之死》、《她和他》、《醉夜》、《早春》、《苦思》等，比较充分地体现了她个人的艺术风格——抒情细腻，造型准确，情感饱满，人物形象及性格塑造更是得心应手。同样作为表演艺术家出现在个人晚会历史上的还有总政歌舞团的周桂新，他在12月举办舞蹈晚会，表演了独舞《太白抒怀》、《风》、《高山流水》，以及双人舞《怀念战友》等，其在当时极为出色的旋转技术鹤立鸡群，无人企及，其干净洗练的艺术表演风格也让群舞《海燕》、《青春的旋律》等作品大放光彩。

1990年，也是舞蹈编导不甘示弱的一年。12月18日至25日，苏州歌舞团编导马家钦的"《拾贝录》——马家钦舞蹈作品专场"分别在南京和苏州两地举行。马家钦从事舞蹈创作三十年之际推出的这台晚会有《绣娘》、《鬼妹》、《喜苗》、《吴乐木屐》、《摇篮曲》、《吉林的传说》、《艺海拾贝》、《卖花的和卖艺的》等作品。与此同时还召开了江苏省舞

《昭君出塞》刘敏表演

蹈创作讨论会。

军旅舞蹈艺术表演大家也在这一历史时期凸显风采和光芒。1993年，刘敏舞蹈晚会于6月在京举行。刘敏共表演了《昭君出塞》、《祥林嫂》、《八圣女》、《喊春》、《紫色》、《秋水伊人》、《扭结的缘》、《向天堂的蝴蝶》等作品。黄蕾编导，刘敏在表演舞台上再创作这一模式让他们共同成为青年一代舞蹈艺术家中的佼佼者。晚会最大的特点是绝不走别人走过的路。其作品往往冲破各种思想障碍，直击女性心理世界中的困惑、纠结、苦闷、绝望，以及那不可磨灭的向着天堂飞升的美丽愿望。同样也是在1993年，沈培艺舞蹈晚会于5月在北京举行。沈培艺共表演了《太阳雨》、《仨儿朴里》、《波动》等6个作品。其表演风格独特，艺术处理极为细腻，具有一种感人的艺术魅力。她2006年推出的《易安心事》，以李清照的"心事"为媒介，诉说当代女性"心事"，轰动文化艺术界。

"金星现代舞作品晚会"于1993年

10月13日至14日在京举行。由解放军艺术学院舞蹈系和中国舞协联合主办。这是当年8月金星受聘于中国演出管理中心人才培训部并开办为期一个月的现代舞基训班后，首次在国内将自己现代舞方面的作品公之于众。他与舞伴们表演了《脚步》、《岛》、《半梦》、《午夜狂人》、《色彩感觉》、《谁看谁》、《圣母玛利亚》等作品。15日，主办单位召开了部分专家领导参加的座谈会。与会者普遍认为金星编舞流畅，个性突出，《舞蹈信息》等媒体给予了报道和评论。1988年，金星曾获美国亚洲文化协会美国舞蹈节全额奖学金赴美学习现代舞。随后，金星应聘为美国舞蹈节首席编舞，荣获"最佳编舞家"的称号，先后出任罗马舞蹈中心和比利时皇家舞蹈学校现代舞教师。

这一历史时期，中国少数民族舞蹈的重大收获是1993年11月举行的"卓玛（唐泽英）舞蹈专场晚会"。这是藏族舞蹈家首次举行个人专场晚会。卓玛表演了《珠穆朗玛》、《母亲》、《雅鲁藏布江》等

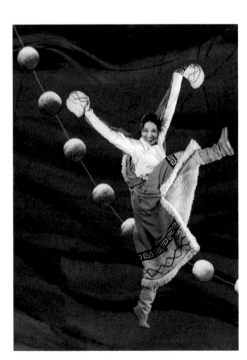

《母亲》卓玛表演

《解放》李玉兰表演

藏族舞蹈，其纯正的风格和优美的舞姿，其作品中所包含的生活气息和真挚情感，颇受好评。这台晚会的舞美设计富于想象力，尤其在张继钢为其所创作的独舞《母亲》中得到了极好的发挥，被公认为是20世纪80年代以后具有鲜明创新意识和代表性的舞蹈晚会。两年之后，著名新疆维吾尔族青年舞蹈家"迪丽娜尔·阿不都拉舞蹈晚会"在北京民族文化宫剧院举行，成为1995年的重大舞蹈事件。她的舞姿热烈，技巧娴熟，表演到位，集火辣和轻灵于一身，呈现出高超的舞蹈艺术能力和审美表现力。1993年，"敖登格日勒独舞晚会"于7月初在京举行。《阿木古楞》、《筷子舞》、《喜悦》、《翔》、《蒙古人》等舞蹈作品展示了一位成熟的蒙古族青年舞蹈家的艺术魅力。这台晚会由文化部民族文化司、国家民委文化宣传司和内蒙古自治区文化厅联合主办，也是首次蒙古族舞蹈家独舞晚会。

这一历史时期汉族民间舞的重要收

获是1995年问世的李玉兰"玉兰之舞"舞蹈晚会。李玉兰是中央歌舞团主要演员，曾经留学日本，师从日本著名歌舞伎大师花柳千代学习日本古典舞。在这个舞蹈晚会上，李玉兰表演了独舞《解放》，一炮打响，轰动全场。她的艺术表现力得以充分展示，也得到了观众的认可。另外，她所表演的日本舞蹈《樱花雨》、《廓八景》、《藤娘》等，受到了专程从日本飞来的花柳千代的认可和赞许。

同样属于汉族民间舞创作领域而取得重大收获的，是1996年5月于南京举行的南京前线歌舞团编导黄素嘉舞蹈专场晚会"锦绣江南"。该晚会演出了该编导数十年舞蹈创作的重要之作，如《醉观音》、《丰收歌》、《水乡送粮》、《好一朵茉莉花》等。当然，黄素嘉是老编导，但她暮年虽到，壮心不已，不断进取的精神令人由衷赞叹。另外一位在这一历史时期举办了个人舞蹈晚会的老舞蹈家，是东方歌舞团年届五十的著名舞蹈家赵世中。他在

《丽人行》沈培艺表演

1991年11月20日于北京举行的"赵士中舞蹈晚会"，将数十年的舞台积累融于这台"亚非拉"风格各具特色的独舞晚会上，是我国首次举办的男子外国舞独舞晚会，他所表演的日本舞风格的《人生路》、拉丁美洲风格的《墨西哥风采》、南美高原风情的《山地情》，以及《阿拉伯之歌》、《黑非洲的心灵》等，充分展示了他表演"全面手"的艺术成就。也是在1993年，"刘仲宝舞蹈艺术展演"于9月8日在江苏无锡举行。积20多年的舞蹈表演生涯的经验，刘仲宝的舞蹈晚会包括《二泉映月》、《阳光》、《金鸡斗蜈蚣》、《鹭鸶号子》、《渴》、《水乡晨曲》、《捉蟹》、《小鞋匠》、《车水乐》、《网船恋》等10个作品。其中《鹭鸶号子》、《捉蟹》、《网船恋》为其代表作。该晚会的总导演是尤俊华。其他可以提及的，还有1994年的"舞人行旅·陶蕾舞蹈晚会"，她表演的《太平舞》、《津轻伞扇舞》等节目受到了一定关注。

第三节

舞剧大潮

进入20世纪90年代以后，中国舞剧创作的热情有增无减，甚至创造了数量繁多的剧目。

据不完全统计，从1990至2010年，有300多部舞剧、舞蹈诗问世。如此高频率地推出舞剧类大型作品，堪称世界舞蹈发展的奇观。毫无疑问，这个数字是非常惊人的。

《情殇》 北京舞蹈学院演出 叶进摄

从舞剧创作的动力来看，首先是全国各地高度重视文艺，以文艺创作带动地方精神文明建设的意愿非常强烈。其次，中国进入90年代以后，社会经济高速发展，国民收入飞快提升，给"费钱"的大型舞剧艺术以强有力的经济支撑。没有这个时代经济的腾飞，也就没有舞剧艺术的高度繁荣。另外，这一时期各种舞剧调演和比赛双重轨道的推动力量是促使舞剧繁荣的重要原因。

调演，仍然是舞剧艺术前行的重要方式，这一历史轨迹非常明显。例如，1992年11月25日－12月5日，全国舞剧观摩调演在沈阳举行。主办单位：文化部艺术局。《枣花》、《长白山天池的传说》、《吴越春秋》、《丝海箫音》、《森吉德玛》、《极地回声》、《婚碑》、《五姑娘》、《孔雀胆》、《徐福》、《阿诗玛》等15台大型舞剧作品参加了调演比赛。台湾游好彦现代舞团演出了舞剧《屈原》。

又如，1997年的舞剧调演，是继1992年全国舞剧调演之后的一次盛举，其间间隔了整整五年。本次调演由文化部、辽宁省人民政府主办，辽宁省政府文化厅承办。全国有将近30台舞剧报名参加本次调演。调演的评比工作分两步进行。初评时，文化部组成了专家评委组，对所有剧目先期进行了审查，并对每个剧目做出了总体的判断，从中选拔出11台剧目赴沈阳参加比赛性的演出。与以往调演评比工作不同的是，文化部组织一些评委前往已经"入围"剧目的原创地，对一些有较大发展潜力的舞剧作现场观摩，提出细致的修改意见。从1992至1997年这五年，是中国舞剧艺术事业获得很大发展的五年。具体表现在，一是舞剧创作数量多，大型或中型的剧目至少在50台以上。二是体裁趋向于多样化，大型戏剧式舞剧、采用交响化编舞法创作的大中型剧目、舞蹈诗剧、舞蹈音诗等，给人们提供了多样的欣赏空间。三是参与舞剧或舞蹈诗创作演出的团

体增多。舞剧艺术从全国少数几个大表演团体中突围而出，走向了比较广阔的舞台。四是各地舞剧艺术创作的资金投入都大大增加。经济的高投入为舞剧艺术的繁荣创造了比较有利的条件。1997年的舞剧调演，《虎门魂》、《情殇》等获奖剧目，就是在吸取了专家修改意见之后再度创作而获得成功的。调演的终评工作在沈阳市展开。11台剧目中评比产生了5台优秀剧目和一台获得特别剧目奖的作品。其中有反映重大革命斗争历史的《虎门魂》，有从文学名著改编的《情殇》，有反映现实社会生活的《路》，有继承了优秀民族文化传统的《阿姐鼓》、《长白情》，有反映中华民族祖先的《轩辕黄帝》。其它的剧目如《干将与莫邪》等也都在艺术创作上有着自己的特色。这些剧目在整体上反映了中国舞剧艺术发展的形态和趋向。舞剧编导们在运用舞蹈动作创造有个性的艺术形象、运用音乐和舞美灯光等综合艺术手段营造艺术氛围、突破传统艺术局限大胆发挥艺术想象力等方面，显示了令人鼓舞的创新力量。精彩的现场演出、激烈的竞争气氛、严谨的现场评比与后期评议，以及赛场之外的舞剧艺术研讨活动，使得这次调演成为一次舞剧创作和演出历史上的盛事。剧场里的观众们，一部分是沈阳市的舞剧爱好者，更多的人来自全国各地，其中许多人是怀里揣着自己的舞剧创作剧本或演出计划而来的，他们要在调演的剧场里发现新的创作趋势或灵感。

以舞剧为题目，举办全国性的大型舞剧和舞蹈诗比赛，更是这一历史阶段舞剧繁荣的重要推手。

2000年，由中国文联主办，中国舞蹈家协会、浙江省宁波市承办的"第二届中国舞蹈'荷花奖'舞剧、舞蹈诗比赛"，集中展示了全国舞剧和舞蹈诗创作的最新成果，为20世纪中国舞剧发展做了一个很好的注释。该次活动也是中国舞剧等大型剧目第一次以比赛的方式汇集一堂。民族舞剧《妈勒访天边》、《闪闪的红星》获得了金奖；《大梦敦煌》、《阿炳》、《傲雪花红》、《满江红》等获得银奖；《山水谣》、《二泉映月》、《星海·黄河》等获得铜奖。在这次比赛中，"舞蹈诗"作为一种艺术体裁第一次被正式纳入到大型作品的体系结构中。尽管有些人对于"舞蹈诗"持完全否认的态度，而且颇带贬义地谈论舞蹈诗是做不成舞剧之后的编导自我逃避，但是获奖作品《妈祖》（金奖）、《啊，傈僳》和《长白情》（银奖）、《咕哩美》（铜奖）等还是给非舞剧化的中国大型舞蹈作品提供了创作上的经验。《士兵旋律》获得了中型舞蹈诗作品的金奖，也让很多人期待着中小型舞剧、舞蹈诗作品有更大的发展空间。

舞剧调演、会演、比赛的方式，总结了舞剧创作中的新鲜经验，对事业发展起到了积极作用。集中全国的优秀剧目同台竞争，更容易得到观众的注意和支持，舞剧剧目重视群众反应，而一些有强烈文化意识的企业也给予大力支持，是整整20年里舞剧艺术成功迈出低谷的关键因素。随后，越来越多的全国性舞蹈、舞剧比赛渐成气候，蔚为大观。

中国舞蹈"荷花奖"舞剧、舞蹈诗比赛，其宗旨是发挥舞剧、舞蹈诗作为综合艺术容量大、色彩丰富、表现力强的优势，繁荣发展反映时代精神风貌，有中国特色、中国气派的舞剧和舞蹈诗艺术。

"荷花奖"又以其评奖的导向性、公正性和权威性在国内外产生了广泛影响。

2000年10月在宁波首次举办的中国舞蹈"荷花奖"舞剧、舞蹈诗比赛，在1985年以来15年间创作积累了近百部舞剧、舞蹈诗作品的基础上，有45部舞剧、舞蹈诗报名参赛，14部作品最终进入宁波决赛。涌现了以《妈勒访天边》、《闪闪的红星》、《妈祖》、《士兵旋律》等四个金奖为代表的一批优秀作品，推出了赵明、丁伟、王勇、陈惠芬等中青年舞蹈编导群体和黄豆豆、刘震、山翀、杨云涛、武巍峰、阎红霞、王亚男、张娅君、李青等一批青年舞蹈表演艺术家。

2004年，由中国文学艺术界联合会、中国舞蹈家协会、上海市文学艺术界联合会、上海文化发展基金会主办，上海市舞蹈家协会、上海城市舞蹈有限公司承办，上海东杰广告传媒有限公司、上海演出广告有限公司、上海非凡文化艺术有限公司协办的第四届中国舞蹈"荷花奖"舞剧、舞蹈诗决赛于2月29日至3月8日在上海隆重举行。经评委会专家投票决定，舞剧《霸王别姬》、《末代皇帝》、《篱笆墙的影子》、《额吉》、《梁祝》和舞蹈诗《母亲河》、《沂蒙风情画》、《云南映象》共8部作品入围。这些作品题材丰富、形式多样，展现出了全新的舞蹈理念和探索精神。最后，《霸王别姬》和《云南映象》成了最大的赢家，囊括了几乎所有金奖和其他单项奖。

我们不能一一叙述这一历史时期所有舞剧的创作收获，但是，影响较大的舞剧值得历史记住。如《阿诗玛》（1992年）、《丝海箫音》（1992年）、《五姑娘》（1992年）、《春香传》（1992

《春香传》吉林延边歌舞团演出 叶进摄

年）、《虎门魂》（1996年）、《咕哩美》（1997年）、《土里巴人》（1994年）、《阿姐鼓》（1997年）、《长白情》（1997年）、《干将与莫邪》（1997年）、《妈勒访天边》（1998年）、《闪闪的红星》（1998年）、《红梅赞》（2002年）、《大梦敦煌》（1997年）、《阿炳》（1998年）、《傲雪花红》（1998年）、《妈祖》（2000年）、《士兵旋律》（2000年）、《满江红》（2000年）、《红河谷》（2003年）、《风中少林》（2005年）、《一把酸枣》（2003年）、《霸王别姬》（2003年）、《南京1937》（2003年）、《月上贺兰》（2007年）、《水月洛神》（2010年）等等；芭蕾舞剧《二泉映月》（2006年）、《大红灯笼高高挂》（2001年）、《牡丹亭》（2009年）、《风雪夜归人》（2009年）等等。这些舞剧，无一不是中国当代舞蹈编导呕心沥血之作，无一不是获得了各种国家级奖项的优秀作品，其中多是赢得了"国家舞台艺术精品工程"称号、"荷花奖"舞剧、舞蹈诗比赛高级别奖励、全国舞剧调演高等次奖励的好作品。

一、传统文化的深度挖掘

从上述优秀舞剧粗略的名单中可以看出，20世纪90年代以后的舞剧艺术，在传统文化领域仍旧保持了长久不衰的挖掘力度。很多作品都是在民族传统文化基础上寻找主题方向，寻觅语言突破，开掘题材和体裁的创新天地。例如第一届文华大奖获得者《春香传》，1990年由吉林省延边歌舞团演出，编剧、编舞及总导演：崔玉珠。作曲：朴瑞星、金正。舞美总设计：金泰洪。主要演员：金梅花、沈演姬、金龙洙等。作品表现了朝鲜族美丽少女春香与李梦龙的生死爱情故事，刻画了他们对于爱情的无比坚贞，讴歌了真善美，鞭挞了假丑恶。作品制作精美，场面宏大，舞蹈精彩，音乐动人，问世之后引起了很大震动。总导演崔玉珠也向世人宣告了朝鲜族舞蹈的无穷魅力。

1992年，获得第三届文华大奖的舞剧《丝海箫音》，由福建省歌舞剧院歌舞团演出，同年获得"五个一工程奖"。《丝海箫音》的总策划是邹维之。编剧：《丝海箫音》创作组，颜庭寿执笔。总监制：练向高。艺术顾问：管俊中。执行监制：张树平。总导演：杨伟豪。编导：杨伟豪、谢南、吴玲红。作曲：吴少雄、林荣元。舞美设计：郑志光（场景），许镇川（服装），陈文霖、宋史强（灯光），王少雄（道具），吴惠銮（化妆），龙招平（音响）。

故事讲述的是八百年前泉州刺桐港渔民生活。序幕"祈风祭海"，描述水手们聚集在海边，在市舶司提举的主持下，准备出发去开拓海上丝绸

之路。第一场"情满街市"，刺桐城水手阿海受雇于波斯商人哈马迪即将远航，身怀六甲的妻子桐花把心爱的洞箫给阿海，目送他率通远舟师渡海远航。第二场"魂系大洋"，海上丝绸之路上，阿海吹响了洞箫，慰藉着思乡的水手们。狂怒的大海将舟师推入危难，阿海为救哈马迪献出了年轻的生命。弥留之际，他把洞箫托付给哈马迪。第三场"望海盼归"，冬去春来，桐花生下小海，摇篮旁，她愿亲人早日归来。元宵佳节，人们终于迎来了远航的亲人，而桐花得到的却是噩耗。第四场"特使来朝"。十七年后，刺桐花开得格外鲜红。作为波斯王国的特使，哈马迪重回刺桐城。他惊喜地见到小海高超的水手技艺，犹如又见到了救命恩人阿海。小海要继承父业，桐花想起了献身海上丝路的丈夫，心急如焚。第五场"坟茔箫音"，小海和妈妈桐花同在阿海坟前倾诉衷情。哈马迪捧出了洞箫。箫音叩开了万国之灵的冥冥之门。阿海的亡灵出现了，万国亡灵升腾起来了。桐花仿佛悟到了什么，在飞天乐使的簇拥下，毅然地把水手号衣披在小海身上。尾声"丝海雄风"，小海义无反顾起航，桐花把心爱的洞箫交给儿子，默默地祈祷，丝海之路在搏击中延伸着……

该剧参加了在沈阳举行的1992年全国舞剧观摩演出，获优秀剧目奖、演出奖、优秀作曲奖、舞美服装设计奖，邓宇获最佳表演奖，高国庆、程春玲获优秀表演奖；1993年3月获中宣部"五个一工程奖"；同年4月获文化部第三届文华大奖，以及编导、作曲、舞美、演员奖。福建省政府特此通报嘉奖，颁发奖金20万

元。1993年11月，《丝海箫音》赴香港参加丝绸之路艺术节，1994年12月接受新加坡国家艺术委员会的邀请，在新加坡黄金剧场上演。

《阿诗玛》，舞剧。编剧及歌词：徐演。编导：赵惠和、周培武、陶春、苏天祥。作曲：万里、黄田。表演者：依苏拉罕、马蕊红、钱东风、杨卫、陶春、杨杰、张来善等。云南省歌舞团1992年在昆明首演。

云南边陲，石林耸立，如千笋丛生。日月星移，时光流转，石林中诞生了彝族撒尼人的美丽姑娘阿诗玛。阿诗玛是小伙子们眼中的明月，是撒尼人心中的亮星。已经长大成人的阿诗玛，同时被两个人所追求，一个是憨厚朴实的牧羊人阿黑哥，一个是富有的头人儿子阿支。然而，阿诗玛的心中却很明白，那美妙的爱情只在阿黑到来的时候才会莫名其妙地在心头流动。火把节之夜到来了。这也是所有撒尼年轻人谈情说爱的最好时刻。阿黑和阿支都争着向阿诗玛表达情意。他们在人群中争抢着阿诗玛抛出的绣花包。机智勇敢的阿黑却更胜一筹，抢先得到了那姑娘的亲手杰作。月亮升起来了，阿诗玛和阿黑在美好的感情中定下了海枯石烂不变心的爱之誓言。没有得到花包的阿支并不死心，他带着厚厚的彩礼来到了阿诗玛面前，仗财仗势，非要当场娶走阿诗玛。阿诗玛死也不从。阿支就指使巫师毕摩大施法术，装神弄鬼，终于乘乱把阿诗玛抢回到家中。阿支百般劝说阿诗玛嫁给自己，摆出了家中的所有财产和宝物，阿诗玛却始终无动于衷。阿支恼羞成怒，将阿诗玛关进了家中土牢，试图威逼阿诗玛回心转意。牢笼里，欲哭无泪的阿诗玛向远方眺望，盼着阿黑快快来解救自己。正在牧羊的阿黑得知了消息，飞马奔驰，赶到阿支的土牢旁，勇敢地把阿诗玛解救出来。两颗相爱之心，在危难中靠得更加紧密。阿支听说阿诗玛与阿黑逃出了土牢并奔向他乡，到手的天鹅又被放飞，心中大怒。妒火中烧的阿支开山放出了大洪水，阿诗玛和阿黑被滔天巨浪无情淹没。洪水退却了，石林已然丛生，但阿诗玛化成了一尊美丽的石像，耸立在万山之中。

这出舞剧的欣赏点很多，其中最值得关注的一点，就是其鲜明的艺术色彩。众所周知，《阿诗玛》是一个家喻户晓的传说，那么，怎样编导出一部有新鲜看点的舞剧，就成为该剧成功与否的关键。编导大胆舍弃了故事情节的简单复述，而是充分发挥舞蹈艺术的肢体表情魅力和云南彝族民间舞极其丰富的文化传统，用色彩丰富的、完整的舞段来勾勒那故事中的意境和情景。在这出舞剧里，多种彝族民间舞蹈给人充分的审美享受，如手臂挥舞如浪如波的烟盒舞，热情奔放的阿细跳月，风情粗犷的罗嗦舞等。云南民间舞的特殊韵律使舞者肢体的各个部分，特别是腰、胯、臀、臂等都各具风情，纷纷闪亮凸现。另外，该剧为人物塑造的需要而创造性地发展出多样的舞蹈语汇，如表现阿诗玛、阿黑、阿支爱情交错的三人舞，阿诗玛美丽妩媚，阿黑情真意切，阿支财大气粗，三人舞透出三种动作风采，交代出三种人物气质，也暗埋下悲剧的结局。该剧的另外一个艺术特色是采用大色块式的舞剧结构，即黑、绿、红、灰、金、蓝、白。这样的结构方式在问世时给人们以新鲜的艺术欣赏效果。黑色，对应着彝族最崇尚的民族颜色和阿诗玛的诞生；绿色，对应着阿诗玛的爱情萌生；红色，对应着火把节和火红的恋情；灰色，对应着阿诗玛被逼婚时的混乱无序和黯淡无光；金

《阿诗玛》云南省歌舞团演出 叶进摄

《妈勒访天边》广西南宁市歌舞剧院1998年首演 叶进摄

色，对应着阿诗玛被土牢囚禁时仍然不放弃对阿黑的坚贞爱情；蓝色，对应着那罪恶滔天的大洪水；白色，对应着死而永生的石林雕像和人间佳话。多色彩的舞蹈段落和大色块式的舞剧结构，给该剧渲染了美丽的色彩，也在深层结构上对应了阿诗玛的神话和云南民间艺术的文化特色。1992年《阿诗玛》在第三届中国艺术节上演出，获一致好评，同年应邀赴深圳、香港和台湾演出均获成功；在全国舞剧观摩会演中一举夺魁，获8个单项一等奖；1993年获文化部颁发的第三届"文华大奖"及编导等4个单项奖，并获中宣部精神文明建设"五个一工程奖"。

《妈勒访天边》，舞剧。编剧：冯双白、梅帅元、李云林、丁伟。编导：丁伟。作曲：刘刚宝、刘可昕。表演者：王亚男、朱蕾、杨云涛等。广西南宁市歌舞剧院1998年在南宁首演。在第二届中国舞蹈"荷花奖"舞剧、舞蹈诗比赛中荣获金奖。

很久以前，在广西大山深处的一个部落里，人们艰苦度日。那里林木高大葱郁，山岩耸峙，几乎终日不见阳光。居住在山洞中的人们非常喜欢太阳，因为太阳可以给他们带来光明和温暖，带来抵御寒冷的火苗。一天，部落里的人们聚集在一起，探讨太阳究竟从什么地方升起来，天边到底有多远。大家决定派一个人去看看。老人、青壮年、毛头小子纷纷要去，最后，一个怀了孕的妈妈说：还是我去吧，如果我到不了天边，我的孩子可以继续去寻访天边。部落里的老人给那妈妈的额头上画了一个红红的印记，那是整个部落的标记、信仰和嘱托。怀了孩子的妈妈上路了。她经历了千难万险，还是没有走到天边，但是令她幸福的是她的"勒"（壮语：儿子）终于出生在大山中，并渐渐长大成人。她教给他生活的本领，更教给他与野兽搏斗的勇敢和本领。她还给勒的额头上也画上了红色的印记，告诉他那是无数族人的希望

所在。妈妈老了，勒把妈妈背在身上继续寻访太阳。一天，妈妈就那样安静地从勒的背上离开了人世。勒悲痛欲绝，为了完成妈妈临死前的嘱托，他没有回头，还在继续走，直到因为饥饿和口渴而晕倒在一个山寨旁边。一个姑娘发现了勒，给了他水喝。勒苏醒过来，像是梦幻一样看见了那美丽的姑娘。在山寨里举行的抛绣球节日上，勒抢到了那姑娘的绣球，知道了她叫藤妹，和她一见钟情，深深地陷入了爱河。勒终日与藤妹厮守在一起，斗鸡玩狗，完全忘记了寻访天边。一天，藤妹要勒也给自己画一个火红的印记在额头，勒突然惊醒地感悟到妈妈的临死遗嘱：一定要走到天边，找到太阳的火种，把温暖送到族人的身边。勒坚决地辞别了阻挠不休的藤妹，继续上路。藤妹心中无限痛苦，她放不下那份无尽的爱和思念，追寻勒的脚步也去寻访天边。大洪水爆发了，两个年轻人在洪水中相遇，并一起战胜了大水。越来越多的人加入了他们寻访天边的神圣使命。天边，那最最美丽的地方，太阳正在升起来，升起来……

这是一出融多种动人的艺术因素于一体的舞剧，是那种看过之后会有一种哽咽之感在喉头翻动的舞剧，它的故事是很简单的，来自广西壮族的一则单纯得不能再单纯的传说。但是，舞剧的创作者们把深刻的理性思考融入丰富的舞蹈表情手段之中，用母亲和儿子"勒"寻访天边和太阳过程中的种种遭遇，揭示了这样一个大主题：人类追求幸福生活的动机是一切进步的动力源泉，而人类只有最终克服了自己身上的弱点，才能获得光明的未来。剧中的母亲，是寻找幸福之民族行动的一个起

点，而她的儿子"勒"则代表着不断进取之心。他在寻找幸福的行动中曾经一度迷失了方向，放弃了寻找的行动，而沉迷于女人的温柔乡。即使是他再度出发之后，也常常动摇着想回到安逸舒适的"小窝"里。当勒最终战胜了自己身上贪图享乐的本性之后，光明才真正出现在前方。这样的主题，在中国当代舞剧艺术中是比较少见的，它超越了民间传说原本的意义而获得了对人类文明历史发展过程的深刻思考的意义。值得庆贺的是，这出舞剧的积极主题，并不是说教式的，而是通过非常漂亮的舞蹈、音乐、服装和舞台美术来共同实现的。舞剧中有整个民族寻找幸福的行动，有母子之间的生离死别，有旷野风格的火样爱情，有恋人之间的误会和重逢。其中勒和藤妹的爱情双人舞，用荷塘、月色、泉水、绿茵来营造氛围，突出了"干柴烈火"般的炽热爱情，更用从天而落的幸福之雨（用大米和灯光效果制造）来表现沐浴爱河之美丽，在剧场演出时每每受到观众的热烈喝彩。舞剧还大胆地把广西壮族民间舞和现代舞的某些创作理念结合起来，创作了一些非常动人的舞蹈。其中勒为母亲送葬之舞有口皆碑。舞者在大段的静止性场面里，仅仅靠腹部的抽搐、肩部的抖动和仰头拔背、张嘴嘶喊却欲叫无声等等动作，淋漓尽致地揭示了人性深处的切肤之痛。有了这样的舞蹈，才有了舞剧中对于人类追求文明进步及其所付出的代价的生动表现，也才有了该剧获得的一系列高度评价和国家最高级别的褒奖。

从历史故事中寻找当代舞剧题材，并且开掘其中的文化学意义，寻求历史文化与当代观众的"共鸣点"，是相当多舞剧创作的重要途径。《大梦敦煌》和《晴

天恨海圆明园》，就是著名舞蹈编导陈维亚的这类作品。《大梦敦煌》总编导：陈维亚。编剧：赵大鸣、石声。作曲：张千一。主要演员：山翀、刘震等。甘肃省兰州市歌舞团1997年首演。作品刻画了一个敦煌画家与一位大将军之女的悲戚爱情故事。舞剧秉承导演陈维亚的创作风格，结构宏大，场面辉煌，气势庞大，其中有些场面既富于视觉美，又能给人一定的震撼。舞剧结尾处艺术地重现敦煌壁画的辉煌之美，使人体会到舞剧创作"大手笔"之震撼。该作品获2000年第二届中国舞蹈"荷花奖"舞剧、舞蹈诗比赛舞剧银奖。该剧不但在艺术上可圈可点，广受赞誉，而且剧院在演出策划组织和经营推广过程中打开了一条胜利之路，到2009年为止，共演出678场，创造了一个新的历史纪录，因此入围文化部首届优秀保留剧目大奖，与《丝路花雨》各得到100万人民币的奖励。

《晴天恨海圆明园》是北京市歌舞团于1999年推出的一出充满京味的舞剧。编剧：赵大鸣。编导：陈维亚。作曲：赵

《大梦敦煌》甘肃省兰州市歌舞团1997年首演

季平。舞剧描述了一个老石匠与心爱的女儿勤勤恳恳地劳作，养家糊口。女儿与一个青年石匠已有婚约，一家人在一起倒也相亲相爱。谁曾想宫廷大太监一眼看中了那年轻貌美的女儿，硬是要强占为己有。老石匠愤怒中凿碎了为皇帝大殿制造的龙碑，为此获罪，身首两异。当这故事发展到家破之时，正赶上八国联军攻占北京城。一个国破家亡的悲剧不可逆转地降临在青年石匠和女儿身上。该剧试图用一段充满感情的人生曲折讲述一个巨大历史悲剧所该包含的意义。

原创舞剧《霸王别姬》，是赵明编导的著名历史题材舞剧，张千一作曲，邓海南编剧，舞美设计张继文，灯光设计王瑞国，服装设计宋立。上海东方青春舞蹈团、北京军区战友歌舞团、上海戏剧学院戏曲舞蹈分院联合演出。刘时凯、朱洁静、刘迎宏等主演，陈飞华担任艺术监制。该剧取材于家喻户晓的历史故事，用丰富的舞段和美轮美奂的舞台场面，演绎了那段千古传奇恋情。赵明为剧中人物设计了多种形象独特的舞蹈，特别是为霸王的乌骓马所设计的"马舞"，出神入化，人见人爱，达到了很高的艺术造型水平。剧中虞姬自刎时的大写意手法，也给人留下了非常深刻的印象。该剧在2004年第四届中国舞蹈"荷花奖"舞剧、舞蹈诗比赛中独揽舞剧金奖、舞剧最佳编导奖、最佳舞美设计奖等六项大奖。

2011年，河南郑州歌舞剧院创作演出的舞剧《水月洛神》获得第八届中国舞蹈"荷花奖"舞剧、舞蹈诗比赛金奖。至此，该剧院拥有的《风中少林》和《水月洛神》，已经连续两次获得国家级舞剧比赛金奖。《风中少林》由刘小荷、张弋担

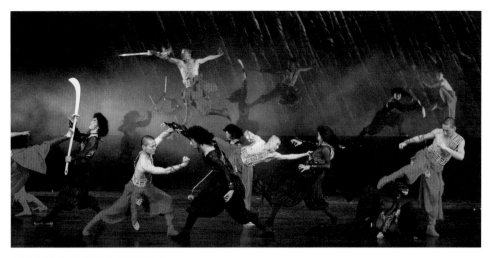

《风中少林》河南郑州歌舞剧院2005年首演

任编导，冯双白编剧，唐建平作曲，舞美设计黄楷夫，灯光设计刘建中，服装和人物造型设计麦青。河南郑州歌舞剧院2005年首演。王子涵、李倩、滕爱民、孙朝辉等主演。全剧气势恢宏地展现了中国禅宗名寺——少林寺博大深厚的文化底蕴，在曲折哀婉的爱情悲剧里，塑造了一些栩栩如生的人物。如为报私人之恨而踏入少林寺的书生天元，经过身心锤炼和禅宗教诲，最终成长为一个保家卫国的大武僧；与天元相爱的黄河女子素水，为救恋人而甘愿随北方入侵的强寇鬼眼独离开家乡故土，又为救国土和故人而回到中原报信，最后惨死在强寇刀下。剧中的老方丈、小沙弥、众武僧，个个形象迥异，气度非凡。舞剧编导将中国古典舞、少林武术拳法和棍法等技击动作、日常生活动作加以提炼巧用和完美融合，凸显了中国人东方身体文化的博大精深和生动美丽。该剧一经问世，就轰动全国，并被世界各地纷纷邀请出访演出。该剧将2005年中国舞蹈"荷花奖"舞剧金奖、2006年国家舞台艺术精品工程称号、中宣部"五个一工程奖"和文化部"文华奖"等悉数收入囊中。

作为《风中少年》的姐妹篇，郑州歌舞剧院于2010年推出的大型舞剧《水月洛神》，携曹植、曹丕的历史影像和《七步诗》催人泪下的感人力量，在中国当代舞剧领域再度引发了相当大的震动。该剧由冯双白编剧，佟睿睿担纲总导演和编舞，郭思达作曲，刘科栋担任舞美设计，麦青担任服装设计，胡天骥担任多媒体影像设计，邢辛担任灯光设计。这是一个人人经验丰富、团聚在一起相互激发和互补的强大艺术创作阵容。舞剧结构围绕着兄弟二

《水月洛神》河南郑州歌舞剧院2010年首演

人的情谊展开，随着一柄象征极大权力的长剑被曹操赐予了长兄曹丕，二人的关系发生了微妙的变化。他们一步步陷入对立和抗衡，又因为一个绝色美女的出现而激烈内斗，直至《七步诗》被要挟着和命令着产生。最终，剧中的曹丕登高远望，一片孤寒，甄宓不甘示弱地迎着一条从天而降的白绫美丽而孤独地死去，曹植则奔波在流放的路上，寒灯孤影，在洛水边悲戚入梦。梦中，他与洛神相遇，人神相恋，情意缱绻，流连忘返，升入天国……作品择取了历史故事中的文化精华，采用诗歌、舞蹈、吟唱相结合的艺术手段，在幻造的舞美之"水波"世界里，歌咏着人间最美好而最无奈的爱情，深入探讨了世事纷争里女性特别是美丽女性的情感孤寂状态，探讨了江山易得、美人之心难得的君权文化现象，恰如该剧主题歌所言："人生本自然，势力使人争。心底一首歌，谁在月下听？"

文学名著曾经是80年代舞剧创作题材的重要来源。进入新世纪之后，文学改编的势头有所减弱。但是，中国古典文学名著依然被舞剧创作者们钟爱。中央芭蕾舞团就推出了《大红灯笼高高挂》和《牡丹亭》两部改编之作，为中国芭蕾舞剧增添了新世纪的遗产。《大红灯笼高高挂》，编剧、导演、艺术总监：张艺谋。制作人、总监制：赵汝蘅。作曲：陈其钢。编舞：王新鹏、王媛媛（十周年纪念演出版）。舞美设计：曾力。服装设计：热罗姆·卡普兰。指挥：刘炬。中央芭蕾舞团2001年在北京天桥剧场演出。朱妍、张剑、王启敏、孙杰等担任主演。该剧改编自同名电影，由张艺谋亲自操刀，讲述了20世纪30年代，一个女大学生进入高门大

宅当"三太太"，却难忘旧时恋人京剧武生所引发的悲惨人生遭遇。通过三个"姨太太"互相之间的矛盾、告发、倾轧、沦落，揭示了封建社会男权中心下女人的被奴役状态，用一个凄美绝伦的爱情故事，用精湛的艺术手法书写了悲凉的信仰乐章。舞剧中的一些片段，如"尾声"里的鞭笞场面，如第二幕里的"麻将舞"之编排，"戏中戏"之结构，都成为中国芭蕾舞剧创作的经典画面。该剧获国家舞台艺术精品工程"重点资助剧目"称号。

芭蕾舞剧《牡丹亭》，是在时任中央芭蕾舞团团长赵汝蘅的直接策划下问世的又一部文学名著改编作品。剧本改编、导演：李六乙。作曲、编曲：郭文景。编舞：费波。舞美设计：米夏埃尔·西蒙（德国）。服装设计：和田惠美（日本）。灯光设计：米夏埃尔·西蒙、韩江。朱妍、李俊等主演。该剧采用二幕六场的结构，分为"引子"、"游园·惊梦"、"寻梦·唤美"、"入梦·写真"、"拾画·玩真"、"冥判·魂游"、"幽媾·婚礼"等部分，将明代汤显祖的绝世之作《牡丹亭》浓缩成芭蕾舞剧，真切传达了一个超越生死的伟大主题。该剧在海外巡演得到世界各地观众的热烈欢迎和高度评价。英国《泰晤士报》说："作为东西方艺术形式的融合，该剧致力于在欧洲的语汇当中表现中国文化的传承。"《澳大利亚人报》赞誉说："中央芭蕾舞团的《牡丹亭》极尽淡雅和诗意。"

南京军区前线歌舞团也不甘示弱地采用同名题材，创作了民族舞剧《牡丹亭》。该剧艺术总监、编导：应志琪。音乐总设计、作曲：方鸣、郑欣。作曲：王

葳、惠培峰。执行导演：吕玲、吴凝。作词：吴国平。舞美设计：周丹林、苑野。服装设计：莫小敏。灯光设计：王瑞国。胡琴心、许鹏等主演。舞剧结构为四幕，分成"闺塾·惊梦"、"写真·离魂"、"魂游·冥誓"、"冥判·回生"等。从结构上就可以看出，民族舞剧《牡丹亭》与同名芭蕾舞剧在故事大致脉络上虽然都是采用原著线索，但是突出的舞台重点不同。前线版的《牡丹亭》非常注意人物的心理刻画，用种种办法突出杜丽娘那感天动地的忠贞情感，特别用了较大篇幅表现因为有了爱而从阴间起死回生的艰难不易，反衬出"天堂地狱境往神来"的奇异色彩，"梦里梦外亦真亦幻"的生死相恋。2009年底，《牡丹亭》荣获第七届舞蹈"荷花奖"舞剧、舞蹈诗比赛舞剧金奖。

在文学名著改编方面，广州芭蕾舞团也显示了非常积极活跃的态势，艺术收获丰硕。《风雪夜归人》，从吴祖光的同名原著改编而来，吴祖强任艺术顾问，陈健丽任编剧和总导演，方鸣作曲，傅兴邦编舞，舞美设计孙天卫、林安康，服装设计麦青。傅姝、王志伟、邹罡、黄靖等主演，2009年由广州芭蕾舞团在各种芭蕾剧院演出。舞剧讲述了春红楼的头牌姑娘玉春被赎身后做人四姨太，与男旦莲生相爱，却迫于社会种种原因天各一方，无畏付出却换来风雪夜的无限惆怅。该剧演出格调高雅，制作精良，舞蹈编排清新，高度注意人物内心的刻画，演员再创作非常投入，受到非常广泛的好评，被认为是一部"令人激动万分的芭蕾舞剧"。2010年舞剧《风雪夜归人》荣获第七届广州文艺奖一等奖，同年荣获第十三届文化部"文华大奖"，同时囊括编导、音乐、舞美、

服装、优秀表演五个单项奖。广州芭蕾舞团在团长张丹丹带领下，力求创作突破，并且多方引入编导，创作了丰富多彩的剧目。

与广州芭蕾舞团一样，辽宁芭蕾舞团也长期坚持芭蕾"民族化"的创作方向，甚至提倡更早，坚持更久。该团创作演出的芭蕾舞剧《二泉映月》，艺术总监：王训益。舞蹈总监：曲滋娇。总编导：门文元、刘军。副总编导：张志、刘婷婷。作曲：郑冰。舞美设计：张继文。灯光设计：姚兆宇。服装设计：宋立。吕萌、王韵、郑宇、赵媛、焦阳等主演。辽宁芭蕾舞团2000年首演，2006年再创作演出，获得成功。全剧分为"翠竹掩月"、"中秋揽月"、"彩云追月"、"古府蚀月"、"黄泉沉月"等五幕，悲情淋漓地讲述了"瞎子"阿炳（剧中人叫做泉哥）的一生坎坷，赞美了泉哥与绣女月儿的美丽爱情，以及这美好情感被恶毒社会所毁灭的悲剧。时任辽宁芭蕾舞团团长的王训益在该剧2008年进京参加"2008北京奥运会重大文艺演出活动"的场刊上说："高雅艺术的建设和发展，是一个国家一个民族的文化健康、成熟的标志。芭蕾艺术在中国的兴起，是中、西方文化融合的结果；芭蕾艺术在辽宁的兴起，是辽宁经济文化发展的必然结果。……芭蕾体，民族魂，坚定不移地走民族化的芭蕾艺术创作道路，是辽芭二十七年来一以贯之的坚定追求。从《梁祝》到《孔雀胆》，从《末代皇帝》到《花之季·牡丹》，……《二泉映月》历时十年的创作、演出、打造之路，更是伴随着我们日日夜夜的汗水与艰辛，伴随着我们无数次的跌倒和爬起，还是在

《边城》湖南省歌舞团演出 叶进摄

坚定地实践着这个原则。"[21]

1995年获得第六届文华大奖的舞剧《边城》，由湖南省歌舞团演出，90年代中期一经问世，便赢得了无数人的喜欢。该剧从沈从文同名小说里汲取了营养，在舞剧舞台上成功地塑造了翠翠、天保等人朴实而感人的善良人性化形象。沈从文先生说："我要表现的本是一种人生形式，一种'优美、健康、自然，而又不悖乎人性的人生形式'。……几个愚夫俗子，被一件普通人事牵连在一处时，各人应有的一份哀乐，为人类'爱'字作一度恰如其分的说明。"舞剧《边城》用舞动讲述这份优美、健康、自然的人性之"爱"，而且讲得很美，很耐看。该舞剧曾荣获"文华大奖"和"曹禺戏剧文学奖·剧目奖"。担纲主演的杨霞、柳岳波和何维均等也都是领一时之风骚的著名青年舞蹈家。

同样也是从文学名著《红楼梦》改编的《阳光下的石头——梦红楼》，2007年12月在广州友谊剧院演出。编导肖苏华彻底打破了对于原著亦步亦趋的改编方法，借助"石头记"的名义，实则讲述了编导自己对于现实生活的独特感受。作品非常大胆地采用了"冷幽默"的方式，在芭蕾舞剧创作领域令人耳目一新。上海芭蕾舞团创作演出的舞剧《花样年华》，改编自王家卫的同名电影，编导伯特兰·德阿特，曹路生编剧，服装设计热罗姆·卡普兰，孙慎逸、吴虎生、范晓枫、季萍萍等主演。该剧秉承了上海石库门一段伤心往事的淡雅哀婉调子，把一种无法抗拒而又绮丽悲凄的东方女性之美，用芭蕾舞的足尖艺术淡淡地表现出来。舞剧中贯穿着王家卫式的神秘、情欲、纠结的情绪，用一场苦乐参半的梦勾勒出女人一生不定的命运，用悲伤写就一段不能随风而逝的爱情。

从历史人物或历史故事中提取思想内涵和动人情节，是舞剧艺术创作者们比较喜欢的方式。例如，由内蒙古鄂尔多斯歌舞剧团首演的、获得1993年文华新剧目奖的《森吉德玛》，取材于家喻户晓的蒙古族民间故事，仍旧将传统民间文化作为全剧的出发点，比较感人。而广东歌舞剧院舞剧团演出的舞剧《南越王》，同样是为古代的一位仁人志士讴歌。该剧目获得1993年颁发的第四届文华新剧目奖。辽宁芭蕾舞团创作演出的《末代皇帝》（艺术总监：王训益。艺术顾问：艾工·马森[荷兰]。总编导、编曲：伊万·卡瓦拉里[德国]。舞蹈总监：曲滋娇。肖源源、吕萌等主演），用非常独特的舞台空间造型概念和富于表现力的芭蕾舞动作，刻画了最后一个中国皇帝溥仪的艺术形象，及其与两位女性婉容皇后、文绣皇妃之间纠结难清的关系。该剧在第三届全国舞剧观摩演出（比赛）中获得了观众和舞蹈界的热烈赞扬。

在当代舞剧创作历程上，80年代初期曾经有过一段"神话传说"题材的热潮。进入90年代之后，舞剧创作中的"传说"

《野斑马》 上海东方青春舞蹈团1999年首演

之说，越来越淡化了。然而，世纪之交，上海东方青春舞蹈团在上海东方电视台的大力协助、支持下，推出了大型舞剧《野

[21]王训益《艰辛备至，甘之如饴》，见《二泉映月》2008年北京演出场刊。

《玄凤》 广州芭蕾舞团1997年首演 广州芭蕾舞团供稿

斑马》。编导：张继钢。作曲：张千一。舞美设计：张继文。这出舞剧把动物世界中的善良与贪婪做了对比性表现，舞台画面精美，动作设计编排简练而富于效果，其中爱情双人舞的动作设计，充分利用演员能够达到的动作极致，达到了惊人的视觉效果，很有冲击力。群舞舞段则编排得流畅而富于创造性，新鲜可人。另一方面，一些观众和艺术家对于作品构思上的某些不合理之处，如超越常人常识的舞剧拟人化形象之间的关系，提出了自己的批评。

《玄凤》由广州芭蕾舞团1997年在第五届中国戏剧节上演出。该剧由杜鸣心作曲，张建民导演，舞美设计金泰洪，佟树声、邹罡、朝乐蒙主演。创作者们遵循中国古代"凤凰涅槃"的文化精髓，取"林中凤"、"梦中凤"、"画中凤"、"火中凤"四个篇章，描述了大自然中的神凤怡然自得，遇青年而相恋，青年贪图皇帝的悬赏去林中捕捉神凤，却被火焰围困。

神凤救赎青年，在贪心的皇帝放火烧林的危急时刻，投身火海，火中涅槃，以救苍生。该剧情节简练，富于抒情性，体现了广州芭蕾舞团连续多年坚持创作的基本立场和态度，并且在探索芭蕾舞民族化的道路上大胆实践，与北方的辽宁芭蕾舞团形成了一定的呼应之势，非常难能可贵。与《玄凤》类似，天津芭蕾舞团推出的《精卫》，也是神话题材的芭蕾舞作品，由邓林担任总导演，唐建平作曲，杜悦新编剧，门文元任艺术指导。该剧探索了中国神话传说的文化精神，用拟人化的手法塑造了顽强不屈的精卫鸟形象。

另一个从传统神话传说中挖掘素材的舞剧是《干将与莫邪》。总编导：马家钦。编剧：马家钦、戴晓泉、孙满义、殷亚昭。编导：马家钦、余宵。作曲：方鸣、郭晓峰。舞美设计：商嘉民等。灯光设计：金长烈等。服装设计：李锐丁。表演者：山翀、方剑、胡淮北等。舞剧讲述了2500多年前，吴国的铸剑师干将为国铸剑，久炼不得。其恋人莫邪自投炉中，舍身捐血，最终帮助干将铸造出雌雄两把宝剑。全剧分"剑殇"、"剑情"、"剑魂"和尾声"剑威"等段落，编导很有用心地运用吴地流传已久的"鸟虫篆"字体样式，创造出一些基本舞蹈动作，别具风格地刻画了人物形象，使该剧有了属于自己的动作语言，特色鲜明。该剧编导马家钦是一位强烈追求艺术创造个性的舞蹈编导，其代表作《鬼妹》、《绣娘》、《稻

《干将与莫邪》 苏州市歌舞团1997年首演 叶进摄

草人》、《小鱼儿》和舞剧《五姑娘》等，都饱含着她清新别致、构思奇特、不落窠臼的创作个性。《干将与莫邪》为其代表作，多次获奖，如曾获全国舞剧观摩剧目奖，2000年获得文化部第九届"文华新剧目奖"，同年获第六届中国艺术节舞剧大奖。

其他带有传说色彩的舞剧，如《玉鸟》（总导演：丁伟。编剧：冯双白。作曲：李沧桑。舞美设计：区宇刚。服装设计：麦青。王亚彬、王迪、赵梁、王永林主演。杭州歌舞团2002年11月在杭州首演）、《藏羚羊》（编剧、编导：王勇、陈惠芬。作曲：刘彤。舞美设计：高广建。服装造型设计：李锐丁。刘震、吴佳琦主演。北京羚祥文化艺术有限公司2002年11月在北京首演）、《鹤鸣湖》（编剧：冯双白、罗斌。总编导：王举。作曲：贾达群。编导：王铎、王思思。舞美设计：孙天卫、林安康。服装设计：韩春启。祁野、孙锐、薛楠楠主演。大庆歌舞剧院2009年在大庆首演），分别演绎了拟人化的各种动物形象，借助这些奇特的、充满艺术想象力的形象，舞剧创作者们讴歌了真挚感人的生命尊严，象征性地揭示了现实人类社会中的大欢喜和大悲哀。

可以毫不犹豫地说，90年代至今，中国舞剧艺术进入了一个高速发展、产量巨大、精品偶见的历史新阶段。

二、现实生活的细腻刻画

可以说，从20世纪上半叶起，在党的文艺方针指导下，中国舞剧长久地保持着对于现实题材创作的高度热情，涌现了大量作品，成绩喜人。尽管舞剧艺术特征要求人们更自由地处理舞台上的生活场面，但是现实中人们的感触、体味、情感之迸发，都让现实题材舞剧作品大有可为。

现实题材舞剧创作，从20世纪90年代以来，一直处于相当活跃的状态。

所谓现实题材舞剧创作，主要指的是在舞剧题材上选择人类现实生活的某一过程或现象，开掘其生活表象的本质内涵，在表现方法上注重对于生活情态的提炼和挖掘，选取富有典型性的舞蹈动作，塑造有典型性格的舞蹈人物形象和有特定地域文化风格的舞剧氛围。

例如，1992年获得第二届"五个一工程奖"提名奖的广东舞剧《一样的月光》（李建平、丁伟编导，李沧桑作曲，那英独唱），描写了深圳特区打工仔、打工妹为建设特区作出的巨大贡献，直至付出生命的代价，歌颂了他们朴实无华的建设者精神。1995年获得第五届"文华新剧目奖"的舞剧《三峡情祭》（宁永忠、高兴、秦宝岗等编导），由重庆市歌舞团演出，同样描写了普通人的现实生活感受，作品情感浓烈，悲剧色彩突出，演出时剧场效果很好，具有催人泪下的冲击力量。该作品获得1995年第五届"文华新剧目奖"、"文华编导奖"，饰演幺妹的徐燕、饰演憨哥的宋庆吉获"文华表演奖"。

1996年获得第七届文华大奖的现代儿童舞剧《远山的花朵》，是现实题材舞剧的重要收获。该剧由四川省歌舞剧院、成都市经济电视台首演。编导：马东风。作曲：付林。该剧的剧情说来很简单。一个心向学堂的女孩，一位不堪生活重负的母亲，一位助人为乐、给了孩子知识和光明希望的好老师，三个人物构成了整个舞剧的核心。女儿为求学与母亲发生了争执，遭到母亲违心的耳光。她们都不得不为了贫困而付出自己的代价。山村老师无偿的教学给这一家人全新的生活希望，但老师却在山雨大作之夜为救孩子们而牺牲。舞剧结束在这样的情形里：山村的孩子们手举红领巾，向往着光明，但是他们的求学之路将怎样走下去，却因为孩子们的可爱而格外令人担心……

应该说，在近年来的舞蹈创作中，有一味追求所谓"超然之美"、"纯动作表现"和"单纯动作意义"的倾向。有一些编导在时髦风气的影响下，似乎已经不屑于关注我们身边的现实生活，而且认为舞蹈动作与生活似乎是离得越远越好。《远山的花朵》的编导没有忘记作为一个艺术家的历史责任和生活热情，将自己的艺术视角投向了远山，投向了在中国现实生活中有重大影响的贫困地区儿童失学的社会问题。舞剧并没有给严酷的现实以"粉饰"和"装潢"，而是通过剧情和人物的设置，比较实际地揭示了生活中的困难和山区的人民为了战胜愚昧和贫穷所做的巨大努力，以及他们所付出的包括生命在内的代价。

这是一种真正艺术家的勇气，非常值得敬佩。

在现实题材舞剧创作中，舞蹈编导必须特别注意处理好舞蹈与戏剧之间的关系，处理好生活情态和舞蹈动态的关系，处理好戏剧情节与舞蹈特性的关系。这三个方面的关系，是现实题材舞剧创作中至关重要的问题，是舞蹈编导水准的试金石。

《远山的花朵》在艺术上的主要成

就之一，是舞剧人物的设立与主题思想的深度较好地统一在一起。在剧中，比较突出的人物并不多，雨花和她的妈妈为了能不能上学而构成了一对矛盾，而矛盾的核心则自然地揭示了生活贫困与文明向往之间的强烈冲突。老师的无私教学和牺牲使得山村教学之路突然中断，造成了又一矛盾，矛盾的核心揭示了走向文明之路的艰苦崎岖。前一个冲突，因为染上了母女之间的亲情和"无情"而显得更加色彩浓烈。后一个冲突的设计，含有深刻的意义——希望工程的真正希望，并不寄托于外来的"上帝"，而是来自自身向往光明的内在力量。当那位在剧中连名姓都未标出的老师以无私的师情给了雨花以学习之希望的时候，舞剧的矛盾在此得到了缓解，却又为老师的牺牲带来的"失学"埋下了伏笔。舞剧并没有给人们一个"大团圆"式的结局，从编剧的角度说是很大胆的，又是有现实生活依据的。

《远山的花朵》在艺术上的成就还表现在谋篇布局的缜密与情节发展的自然。全剧很紧凑，矛盾冲突一幕接着一幕，颇有些"一波未平，一波又起"的味道。但是，我们通观全剧，从总的方面来说，情节的发展还是比较合情合理的。在母亲和女儿之间的矛盾处理上，虽然尚有不够巧妙之处，但是，矛盾冲突之中，我们发现从始至终贯穿着一个浓浓的"情"字，为"情"设戏，戏从"情"生，从而比较成功地摆脱了对于单纯故事情节的交代，而深入了人的内心世界。所以，观看这出舞剧，许多观众都感受到一种浓厚的生活情趣扑面而来，人物是真实的，故事是明确的，情节发展是具体可感的，而其中的人类情感是高尚而浓厚的。

从舞蹈的编排来说，在全剧里，我们很少发现游离于人物性格之外的舞蹈动作，几乎每一动都扣合着人物情感和行动的状态。这与近年来流行的某些只讲技巧而忽略艺术表现实质的时髦"潮流"有天壤之别，是这出舞剧最可宝贵的一点。

纵观当代舞蹈艺术创作的态势，百花齐放当然是其主流。20世纪80年代以后，我国的改革开放使得外国舞蹈艺术创作的作品和观念都以前所未有的速度涌入我们的眼界，新鲜的创作方法打开了我们的创作思路。但是，以人类对于人体动作的经验为依据，以人们的现实生活为基础进行舞蹈创作，仍旧是很多中外舞蹈家所遵循

《深圳故事·追求》 深圳市歌舞团1997年首演 谢力行摄

的。由应萼定编导，叶小钢作曲，麦青设计服装的舞剧《深圳故事·追求》，就是一部充满现实生活情趣而又富于崇高精神的舞剧。该剧表现了特区打工妹们在工厂劳作时的辛苦、快乐、苦闷、思乡等情绪，于平凡处见到理想的光芒，于紧张和放松的艺术处理中刻画了那个年代的人物背影。

现实题材舞剧创作，本身是一个广阔的天地。某些真实的近代历史人物也可以是舞剧现实题材的"焦点"。门文元

《阿炳》 无锡市歌舞团1998年首演

编导、无锡市歌舞团演出的大型舞剧《阿炳》，就是原创舞剧艺术中富于真实精神写照的一部作品。

该剧像是一首饱蘸热泪和心血写出的长诗，书写了阿炳卑微而不平凡的一生。剧本和编导总体构思的成功之处，是以"生"、"死"作为总体精神思考的归宿，又穿插进"知"、"爱"、"葬"、"泉"等现实生活的重大事件和场景，将阿炳置于真实的社会生活里，为那千古名曲《二泉映月》做符合人间道理的述说和解读。在全剧的结构里，阿炳父辈的恩恩怨怨与阿炳自身的情感体验成为两条支撑性的情节发展线，交替着，编织全剧的艺术网络空间。江南的茶坊、道教的道观、花前月下的相爱之地、浩渺无边的太湖之滨，这一切都较好地容入艺术网络空间，网住了观众的注意力，也网住了观众的心。将人间之爱嵌进生死的考验去锤炼，让爱不但在月色水影中升华，更在巨大的矛盾冲突中凸现纯洁和坚强，是这部作品使人潸然泪下的重要原因。

更加重要的是，这出舞剧在编导艺术上体现出一种很有高度的成熟。不知道是否可以这样说，这是著名舞剧编导家门文元先生近年来最具艺术魅力的作品，也

是充分体现门导演艺术功力的作品。他和其他所有参加了艺术创作的编导们，为剧本的舞台实现做了极好的形象化再创造，而这往往是最难的事情。阿炳的独舞、阿炳与琴妹的几段双人舞、阿炳与其父亲的双人舞、第一幕和第四幕中的大群舞，等等，都很有舞蹈艺术的视觉感染力。特别是阿炳的舞蹈形象设计，可谓匠心独运，既符合人物的性格发展历程，又是纯粹的舞蹈语言，而非哑剧式的比比画画。一般来说，双人舞往往是舞剧创作的关键，在舞剧人物的塑造上具有举足轻重的分量。这是因为双人舞往往是塑造舞剧主人公最主要的手段，也是舞剧编导艺术是否成熟和高明的试金石。阿炳和琴妹的双人舞，较好地利用了剧本提供的截然不同的环境和心境，编排得流畅自然。难得的是每一段舞蹈都没有离开人物特定的性格和心理体验，造型性强，有双人舞的技巧，又不离开舞剧情节的发展脉络和人物在剧中的必然归宿。这几乎可以说是舞剧创作中双人舞编排的上乘之境。要做到这一点，就要有敢于利用动作技巧的本事，要有善于抽象地运用生活动作的提炼能力，更要有不用技巧的胆魄。

我们以往看到过的一些现实题材的舞剧作品，有的也试图将人物置放到生活中，但是有的情节设计不够合理，有的远离真实的生活体验，因此也就不能完全做出令人信服和感动的舞蹈设计。一部好的现实题材舞剧，应该有一个好故事，或者说，必须有一个好故事，让舞剧人物真的可以活在其中，在那个舞剧方式所创造的生活空间里，雨、雪、风、雷各司其职，生、死、爱、恨各有所主，人类精神世界与万物万象互相转换和生发，汇成一支气

魄浩大的交响乐。

广州芭蕾舞团创作演出的《梅兰芳》，由胡尔岩编剧，文祯亚策划，张丹丹任艺术总监，刘廷禹作曲，傅兴邦编导（试演版），张丹丹任执行导演（正式演出版），舞美设计王志强，服装设计麦青。全剧将著名京剧艺术大师梅兰芳的生平故事浓缩为"梅韵"、"梅派"、"梅节"、"梅芳"等三幕四场，在芭蕾舞台上浓墨重彩地塑造了梅兰芳的艺术形象，特别值得关注的是该剧比较自然地把中国戏曲艺术元素与芭蕾舞相结合，尝试着迈出中国芭蕾舞民族化的艺术道路，更在现实题材的芭蕾舞剧中做出了积极贡献。

革命历史题材，是现实题材舞剧创作中的重要方向，也在这一历史时期收获了自己的一些好作品。例如，1996年，取材于林则徐"虎门销烟"历史故事的舞剧《虎门魂》，广州军区战士歌舞团首演，由编导郭平、李华和主演刘晶等人组成的艺术团队，付出了巨大努力，较好地塑造了林则徐等爱国英雄人物的形象，获得了第六届全军文艺会演一等奖，1997年获得第八届"文华新剧目奖"。2011年，广州军区政治部文工团再次推出革命历史题材的舞剧《三家巷》，将区桃等人物形象刻画得栩栩如生，整个故事充满了革命战争年代里青年人追求进步与光明的珍贵信仰，真实可信，又富于舞蹈魅力，获得第八届中国舞蹈"荷花奖"舞剧、舞蹈诗比赛金奖。

同样出色的是山西省歌舞剧院演出的舞剧《傲雪花红》，它取材于著名英雄刘胡兰的事迹，在结构及表现手法上，有意识地从现实生活中提取富于诗意的情愫，注意发挥舞蹈艺术的表现性特征，从刘胡

兰作为一个女孩子的心理出发，通过"杨花飞"、"山花开"、"菊花黄"、"雪花落"等结构段落，以花拟人，以花托人，以花喻人，充满革命浪漫主义色彩地塑造出刘胡兰的性格和精神世界，从花开花落中，表现刘胡兰短暂而伟大的一生。

《傲雪花红》山西省歌舞剧院1998年首演 叶进摄

大型现代舞剧《红梅赞》，由空军政治部歌舞团2002年演出。艺术总监：仇非。艺术指导：阎肃、羊鸣、张士燮。总导演：杨威。作曲：吴旋。舞美、灯光设计：孙天卫。李青、霍曼迪、刘勇、汤雯等主演。作品用多变的舞台空间移动道具，分割出多种场景，深刻而生动地塑造了江姐、疯老头、小萝卜头等革命烈士形象，以无比的热忱和高明的艺术手段赞美了革命先烈"红梅"一样的圣洁光辉。作品2003年获得国家舞台艺术精品剧目称号。

《天边的红云》，上海歌舞团有限公司上海东方青春舞蹈团2009年首演。编剧、导演：王勇、陈惠芬。艺术总监：陈飞华。作曲：方鸣。朱洁静、万金晶、吴晓娜等主演。作品名为"舞蹈诗剧"，非

常富于诗意地刻画了从天边走来的女主人公"云"、深受大家爱戴的大姐"秋"、战神般的班长"虹"、淳朴善良的老兵"秀"、满脸稚气的小号兵"娃"等等艺术形象，作品有清晰的贯穿性人物，有前后的呼应，却比较自由地结构人物之间的关系，在一种非线性的情节发展中一个个、一幕幕地揭开中国工农红军长征路上女性世界的全部秘密，以及那秘密背后信仰的崇高和情感的巨大鼓舞力量。该作品获得了2009年举行的第七届中国舞蹈"荷花奖"舞剧、舞蹈诗比赛金奖。

现实题材舞剧创作之路还宽广得很，高远得很。90年代之后，舞剧创作中兴起了一种"淡化情节"、"淡化人物"、"淡化现实"的思潮，对比之下，优秀的现实题材舞剧坚持从生活出发，坚持舞剧中戏剧冲突的力量，颇有独树一帜的意思。《阿炳》、《傲雪花红》、《远山的花朵》等等作品，像是一首首将万感交集收藏于胸又吐纳于丝弦的长歌，一出出将人物性格魅力、舞蹈魅力、戏剧冲突魅力融合为一的舞剧，一次次震撼人心，将悲情与优美同时输入观众内心，完成着现代剧场的艺术心理传递。

如果说21世纪前后的中国舞剧呈现出前所未有的繁荣景象，那么，这一景象中还包含了大量"舞蹈诗"作品的功劳。

舞蹈诗，顾名思义，即舞蹈的诗歌体式的大型作品。有人曾经认为，中国"舞蹈诗"的出现是国人搞舞剧不成，编不出好故事，所以就退而自我安慰地称之为"舞蹈诗"。这样的批评针对某些不具备"诗意"更说不出好故事的"半吊子"作品来说，有一定的准确性。然而，大量成功的舞蹈诗作品，却证实了这一新兴舞蹈

《阿姐鼓》杭州歌舞团表演 叶进摄

《鄂尔多斯情愫》鄂尔多斯市歌舞团演出 叶进摄

艺术体裁，有其问世的历史原因，有其深刻的舞蹈艺术自身发展的内在规律。

首先，大型主题晚会的兴盛，给了舞蹈诗以产生的历史动力。从《东方红》开始，中国大型主题晚会就成为国家级重大历史纪念活动的一种艺术表达方式。1995年9月2日，大型音乐舞蹈史诗《光明赞》在北京人民大会堂举行。该作品是继《东方红》、《中国革命之歌》之后又一部以抗日战争、反法西斯胜利、讴歌中国新时期建设功绩为主题的大型文艺晚会。作品汇集了历史经典歌曲和舞蹈作品，1500多名老、中、青三代艺术家参加演出。2009年，在纪念中华人民共和国成立六十周年时，由张继钢任总导演的《复兴之路》诞生。其恢弘的气势，强大的演出阵容，将历史的抽象化作具象的、生动的"历史表情"的艺术审美方式，都给观众以巨大的震撼。2011年，为纪念建党九十周年，由陈维亚任总导演的《我们的旗帜》问世。该作品非常难得地将中国共产党人可歌可泣之历史丰功伟绩与感人的艺术细节结合起来，让人在巨大演出场面的精神震撼之中，还能够体味到人性深处的悸动和温暖，催人泪下，达到了很高的艺术境界。

毫无疑问，舞蹈诗有其内在的艺术规律。它常常集中表现一种诗化的意境，以典型的诗意场面和非常诗歌词律化的动作

语言，带给人们单纯的欣赏。如新疆维吾尔自治区歌舞团1994年"文华新剧目奖"作品《天山彩虹》、甘肃省敦煌艺术剧院的《敦煌古乐》，都是这样的作品。它们地域或民族风格浓郁，感染力十足，几乎无人不赞。来自福建的《悠悠闽水情》，中国歌舞团的《大红灯笼亮起来》，蒙古的《鄂尔多斯情愫》，1997年全国舞剧观摩演出优秀剧目奖获得者、杭州歌舞团演出的《阿姐鼓》同年同时由延边朝鲜族自治州歌舞团演出的《长白情》等，分别从汉、藏、蒙、维吾尔、朝鲜等民族传统歌舞艺术中汲取灵感，纷纷获得"文华奖"、"五个一工程奖"等奖项。

舞蹈诗，可以在全剧中抛开逻辑性的情节因素限制，最大化地、最集中地表现人类内心情感和情结。为此，各地"风土人情"自然也就成为舞蹈诗的表现对象。第二届"文华新剧目奖"获得者《月牙五更》（沈阳市歌舞团演出），1994年第四届"五个一工程奖"的获得者《土里巴人》（湖北省宜昌市歌舞剧团创作演出），同届提名奖的获得者《西出阳关》（甘肃省兰州市歌舞团演出），前文叙述过的《黄河儿女情》（山西省歌舞剧院演出），1996年第七届"文华新剧目奖"获奖者山西省歌舞剧院的《黄河水长流》，江苏省无锡市歌舞团的《太湖鱼米乡》，

云南保山地区歌舞团的《啊，傈僳》，获得中国舞蹈"荷花奖"舞剧、舞蹈诗比赛银奖的来自云南的《彝人三色》和《阿密车》等，都是这类作品中的佼佼者。这些舞蹈诗作品的共同特点是：第一，拥有鲜明的地域风情歌舞特色；第二，具有对于风俗习惯中地域文化的提炼加工；第三，具有对于"风情"中人性细节特征的出色捕捉。

当然，真正好的舞蹈诗作品必须具有典型的诗意结构，换言之，舞蹈诗不应该是一般化的组舞，更不是散乱无章的"杂凑"演出。严密的形象选择，典型的艺术境界应该是舞蹈诗必备的元素。如1997年，广西北海市歌舞团演出的《咕哩美》，选取大海边渔民生活最富于诗意的"灯、网、帆"三个生活物象，象征性地表现了北部湾中国渔民的美好心灵。该剧连续获得第八届"文华新剧目奖"、第七届"五个一工程奖"，在当时的广西艺术界引起很大轰动。随后，广西歌舞艺术创作一发而不可收。类似的剧目还有《大荒的太阳》、《黄河水长流》等。

部队的舞蹈诗作品也很有艺术魅力。2000年第二届中国舞蹈"荷花奖"舞剧、舞蹈诗比赛舞蹈诗金奖获得者、南京军区前线歌舞团演出的《妈祖》，实现了总编导王勇、陈惠芬的艺术创作意图，歌颂了

《咕哩美》 广西北海市歌舞团1997年首演

千古流传的"保护神"。只有很好地咀嚼生活，提纯艺术形象，浓缩意境，才能创作出真正受观众喜爱的作品。 再如2000年第二届中国舞蹈"荷花奖"舞剧、舞蹈诗比赛中，一个中型舞蹈诗作品得到了金奖，这就是由赵明担任总编导、北京军区战友歌舞团演出的《士兵旋律》。部队舞蹈诗作品一般不受地域文化风情的影响，因而能更多地观照人性深处的喜怒哀乐。

第四节
学术建构

一、中国舞蹈学的历史崛起

20世纪90年代里，舞蹈本体的凸现并不是单一的。它在舞蹈学的建构中也开始显现出它所具备的理性意义。当我们回顾新中国舞蹈发展之历史轨迹时，当我们关注"舞蹈本体"如何凸现于历史画面上时，应该把舞蹈学科的理论研究和历史研究包括在视野之内。其核心焦点，是"中国舞蹈学"的建设。

由于此前的本书各章节中没有系统地论述新中国舞蹈学科的建设历程，因此我们将在此做一个整体性的回溯。毫无疑问，新中国舞蹈发展中关于舞学体系的建设，建立在整个历史发展轨迹的基础上。

早在先秦时期，作为诗乐舞合一的中国古代乐舞之理性探讨就达到了一个高潮，并有许多富含智慧的思考结论。但是，由于深刻的历史原因，大约在汉代以

后对舞蹈艺术所作的精神层面的思考就越来越少，甚至出现了中断现象。民间舞蹈艺术因其民俗俚语的文化性质不入中国封建王朝的历史正册，而雅乐之舞却在中国宫廷典籍和祭祀场合里成为越来越僵化的象征。中国文学艺术史上有精彩的文论、画论、诗论，但是没有完整意义上的舞论，这是一个不争的事实。

中国舞蹈学的起步，是在20世纪初，其背景是西方文化在古老中国大地上的浸漫、冲击。1907年上海均益图书公司印行出版了日本人编写的《舞蹈大观》，这是迄今所见国内最早翻译介绍西方社交舞的书。1909年上海中国图书公司出版了由中国人徐傅霖编写的《实验舞蹈全貌》，用文言文和花样图案介绍了五种外国交际舞。这是迄今为止所知最早的由中国人编著的文言文舞蹈教材。1933年上海中华

《舞越潇湘》 广州芭蕾舞团演出

书局出版了法国人马尔赛尔·格拉勒所著《古中国跳舞与神秘故事》。该书介绍了古代中国的熊舞、锦鸡舞等宗教性舞蹈，向国人展示了法国汉学家研究中国古代舞蹈史的观点、方法及参考书目。以上书籍，虽然在整个中国舞蹈学的学术成就列表上不能登榜，却因其开创性的工作意义而占有特殊的历史地位。1945年，常任侠

的《汉唐之间西域乐舞百戏东渐史》由"说文社"付印出版。1949年12月华中新华书店出版了吴晓邦的《新舞蹈艺术初步教程》，全面介绍了"新舞蹈艺术运动"的思想和动作方式，是为中华人民共和国成立后出版的第一本舞蹈理论著作。同年，上海文娱出版社出版了顾也文编著的《秧歌与腰鼓》，介绍了中国民间舞中最流行的秧歌舞之形态、跳法，是为第一本介绍中国民间舞的书。

中华人民共和国的成立，为舞蹈学科建设提供了一个真正发展的历史机遇。1954年10月，中华全国舞蹈工作者协会改名中国舞蹈艺术研究会在京成立。在吴晓邦主席的提议下，国内最早的以学术研究为目的的《舞蹈丛刊》于1957年起连续出版了四辑，内容涉及中国民间舞、苏联的舞蹈艺术、古代舞蹈研究、舞蹈教育新体系的争论、舞剧音乐、现代舞介绍等等。同期，信息性的《舞蹈通讯》创办，并于1958年创办知识普及性的舞蹈艺术刊物《舞蹈》。这些刊物的出版发行，为中国舞蹈学科的建设提供了坚实的平台。1958年，《全唐诗中的乐舞资料》由人民音乐出版社出版，这标志着中国古代舞蹈史的研究在良好的起步之后进入了在真正扎实的资料基础上开展研究的全新阶段。

在出版刊物和学术活动积极活跃发展的基础上，中国舞蹈学科之舞蹈史论工作在20世纪60年代向规模化、体系化方向拓展。1961年，高等学校文科教材编选计划会议召开之后，在欧阳予倩先生的主持下成立了中国舞蹈史教材编写组，并于1964年定稿《中国古代舞蹈史长编》一书，是为中国古代舞蹈史研究的重大进展。1962年，伴随着中国舞剧的大发展，在全国舞

著名青年舞蹈家刘岩在2008北京奥运会开幕式彩排上的表演

蹈刊物、内部刊物上开展了关于舞剧艺术规律、特征的大讨论。次年，中国舞蹈工作者协会举行"中国古代舞蹈史讲座"。中国古代舞蹈知识引起了一些人的兴趣和关注。由此，在中国舞蹈艺术实践的需求和促进下，中国舞蹈史、舞蹈理论自然地成为当时舞蹈学科建设的两大方向，或者可以概括为舞蹈史、论两大基本研究领域。尽管以当今的眼光看当时的研究还处在比较窄狭的领域，成果不够丰富，但是其意义却是重大的。

1973年，国务院文化组设立"文学艺术研究机构"，下设音乐舞蹈研究室舞蹈研究组。1976年，文化部文学艺术研究机构改名为文化部文学艺术研究院，下设音乐舞蹈研究室舞蹈研究组。1978年，原文学艺术研究院音乐舞蹈研究室舞蹈组改为舞蹈研究室，独立设置并直属院领导。负责人：董锡玖、薛天。1980年5月，原文学艺术研究院舞蹈研究室正式改建为舞蹈研究所，吴晓邦任所长。同年8月该所创办《舞蹈艺术》丛刊，吴晓邦任主编。由

此，中国舞蹈学科建设和发展第一次有了自己的专业机构，从而促进了实际工作的积极开展，并趁着中国改革开放的大好形势，迎来了舞蹈学科的大发展时期，取得了很大成绩。

二、舞蹈学建设的主要成就

毋庸置疑，舞蹈学学科建设在这一历史时期取得了极其令人振奋的成绩。

20世纪80年代以后，舞蹈学科之建设工作从总体看是积极而稳妥的，其规模化、体系化的程度大大高于以往历史的任何时期。可以毫不夸张地说，中国舞蹈学科建设工作取得了极其巨大的跃进，呈现出相当活跃的态势。这又主要表现为以下几个方面的成绩和进步。

1. 舞蹈基础理论研究成绩斐然

舞蹈基础理论研究，在中国艺术理论研究中曾经长期处于起步晚、起点低、

层面少的状态。但是在改革开放的20年里，随着一批有着丰富实践经验的舞蹈家开始著书立说、一批舞蹈史论领域研究生的成长和成熟，舞蹈理论方向的研究有了较多收获。其主要方向是舞蹈生态学、舞蹈形态学、舞蹈编导学、舞蹈批评学的研究，舞蹈艺术的基本艺理等等。这一时期的主要理论著作有：吴晓邦著《新舞蹈艺术概论》、《舞蹈新论》和《我的艺术生活——舞蹈生涯五十年》，隆荫培、徐尔充著《舞蹈艺术概论》，罗雄岩著《中国民间舞蹈文化教程》，胡大德等人选编《舞蹈学研究》，资华筠著《舞蹈生态学导论》、《舞艺舞理》，周冰著《巫·舞·八卦》，张华著《中国民间舞与农耕信仰》，于平著《舞蹈形态学》、《中国古典舞与雅士文化》，刘峻骧主编

2008北京奥运会开幕式的壮观场面

《中国舞蹈艺术》，吕艺生著《舞论》，傅兆先著《炼狱与圣殿中的欢笑》等。此外，舞蹈文化研究曾经长期是舞蹈学者自

己的事情，而较少受到其他学科研究者的注意，但近二十年来特别是"九五"期间，这种状况得到很大的改观，一些著名的中国文化研究著作中开始有了专门章节论述舞蹈遗产，使得舞蹈学科研究的工作局面得以扩展。多样化的课题选题和多层面的学者参与，使舞蹈理论研究在整体上呈现出规模化、体系化发展之特点。

在舞蹈基础理论研究中，对方法论的重视也使得舞蹈学科建设步入了一个较深层次。舞蹈学科由于其自身的专业特点，特别是其动作肢体语言和人们常用的文字语言之间的巨大差异，使得舞蹈学科的研究工作受到很多的限制，研究方法的问题更是很少有人问津。这一状况在"八五"、"九五"期间得到很大的改观。其中主要的收获如资华筠所倡导的"舞蹈生态学"方法的引进和在全国范围内的实践性教育，在全国舞蹈理论研究中起到了示范作用。周冰在将历史遗存的舞蹈资料做当代审视的过程中发现了古老的"八卦"与中国人动作谱系之间的隐秘关

著名青年舞蹈家李倩在《金面王朝》中的舞姿

系，受到了国际上汉学家们的普遍关注和好评。

由于舞蹈是一门实践性很强的艺术，所以曾长期困扰舞蹈学科的进步和发展的一个问题是舞蹈基础理论与创作和教学实践不能充分而扎实地结合。"九五"期间这一问题得到了更多研究者的注意，基础理论研究者们对当代舞蹈之现实生存状况给予密切关注，对于创作、教学实践中的若干问题投入了更大的研究热情，理论与实践之结合受到较高程度的重视。其结果是理论工作者写作、编辑和出版了有关实践领域的专著、资料汇编。贾作光所著《贾作光舞蹈艺术文集》，是这一领域最先出现的著作。李承祥所著《舞蹈编导基础教程》、胡尔岩著《舞蹈创作心理学》、傅兆先著《舞蹈语言学》、赵国纬著《舞蹈教育心理学》等，都是紧密结合舞蹈创作和表演实际做出的理性探索。

贾作光不仅是一个极其出色的舞蹈表演艺术家、舞蹈编导家和教育家，而且善于从自己的艺术实践中总结舞蹈艺术理论，并付诸文字表述。《贾作光舞蹈艺术文集》就是这样一部舞蹈理论读物，由文化艺术出版社1992年1月出版。该文集是从作者四十多万字的舞蹈艺术理论、评论文章和演讲稿中，提取了部分精华理论，荟萃成集。该书收编的68篇文章，从编导的角度，分别论述了舞蹈创作与生活的关系问题，舞蹈艺术的继承、借鉴、发展、创新问题，如何提高舞蹈创作的思想和艺术质量等，并对舞蹈艺术的本体规律进行了探索。该书还从其创作的130多部舞蹈作品中，记录性地收入了《鄂伦春舞》等6个舞蹈作品，用文字和图片记录了广受时代好评的代表作品。

2008北京奥运会开幕式上的墨舞表演沈伟编导

值得载入史册的，还有舞蹈辞书的丰硕成果。

1995年7月24日，《中国舞蹈词典》荣获新闻出版总署主办、中国辞书学会承办的"首届中国辞书奖"。该奖项是中国辞书领域的最高奖。

2. 舞蹈史研究收获巨大

中国舞蹈史的研究，在舞蹈学科发展中长期是"领军"式的领域，颇值得骄傲。近二十年来，中国舞蹈史研究有了大量新的专著问世，某些领域的研究步入新的高度。

首先取得突破性进展的是以欧阳予倩为领头人写作出来的《唐代舞蹈》。该书的鲜明特点是以大量史料为依据，高度概括性地论说唐代舞蹈的成就，深入分析唐代乐舞的渊源、结构、特点等。1983年，常任侠出版了《中国舞蹈史话》，以

史话形式将作者长期积累之历史心得赋予稿端。从1983年开始，孙景琛、彭松、王克芬、董锡玖等人在20世纪60年代的《中国古代舞蹈史长编》基础上陆续写作并出版了中国舞蹈史的断代性舞史著作，将历史的宿愿在新的条件下完成。通史研究方面的成绩也是非常突出的。王克芬所著《中国舞蹈发展史》，王克芬、苏祖谦所著《中国舞蹈史》（台湾出版），王克芬和隆荫培主编的《中国近现代当代舞蹈发展史》，冯双白的《中国现当代舞蹈史纲》，纪兰慰和邱久荣主编的《中国少数民族舞蹈史》，冯双白、王宁宁、刘晓真著《图说中国舞蹈史》，都有很好的收获。在专史和断代史方面，冯双白所著《宋辽金西夏舞蹈史》、朴永光的《朝鲜族舞蹈史》、高椿生的《解放军舞蹈史》等，在专史的通盘论述及专题性研究或断代史上有突破意义，大都具有填补空白的

价值。可以说，舞蹈历史研究方面的成果是显著的、丰厚的。

3. 舞蹈学科研究的新方法和新做法引人注目

舞蹈学科的发展也体现在运用新媒介、新手段、新思路进行研究工作方面。由资华筠主持的国家级重点项目《中国当代舞蹈精粹科研电视系列片》的摄录和制作完成，即是这一方面的重大收获。它打破了传统舞蹈史论研究只在文字和纸面上进行的局限，打破了舞蹈历史和现状研究不能同步和统一的局限，运用电视艺术手段，对吴晓邦等舞蹈艺术大师的成就和作用做了生动而全新的分析，成为一部活生生的当代舞蹈史。此外，在电子图书领域，舞蹈研究所和清华大学国家光盘中心合作出版的电子舞蹈图书，也在传统研究与当代传播媒介之结合方面做了有益的探索。

舞蹈学科发展的另外一个趋势，是许多著名学者本着理论联系实际的方针，积极参与舞蹈艺术创作实践活动，参与国家或省市重点剧目的策划，这成为舞蹈学科的新气象。许多人的指导、评论被公认为具有理论权威性。

在新型舞蹈研究成果形态方面，代表性成果是《中国当代舞蹈精粹科研电视系列片》，共摄制大师系列四辑，资料系列六辑。该片突破了一般舞蹈研究只停留在纸面上的局限性，将最新的电视技术与动态舞蹈形象结合起来，抢救性地拍摄了一批珍贵形象资料，在舞蹈界得到高度肯定。此外，冯双白、罗斌、马盛德、巫允明等人为国家光盘中心编著的电子图书《舞之灵》，也在中国舞蹈研究与出版方

《五彩云霞》中央民族大学演出 编导、表演：沙呷阿依 俞根泉 摄

面开拓了一条与世界同步的新路数，出版后受到清华大学等高等院校和电子图书界及一些文化界人士的赞扬。

4. 外国舞蹈研究成绩斐然

外国舞蹈研究是舞蹈学科建设过程中非常重要的一个方面。早在1907年，上海均益图书公司印行出版《舞蹈大观》，

是迄今所见中国最早翻译介绍西方社交舞的专用书。1927年，上海《艺术界》第二期发表烂华的文章《邓肯跳舞在教育方面的意义及其它》。文中提出中国的教育不应只强调道德精神，还要明白体育（即舞蹈）教育的意义。其他人撰文希望我们国家也采用邓肯的体育（即舞蹈）教育法，强壮人的身体，帮助生成真正的国

民。1928年8月5日，《新晨报》副刊《日曜画报》发表了《舞蹈》一文，论述舞蹈的研究价值及表现情感的方法，并附图介绍了现代芭蕾大师福金的芭蕾作品，以及舞蹈服饰等。1936年4月1日，《中华月报》刊登甘涛《世界舞蹈界的鸟瞰》，全面介绍美国、德国、苏联的现代舞发展趋势和拉班、福金、邓肯、格雷姆等现代舞蹈家。这些介绍文章出现的背景是20世纪二三十年代大量外国舞蹈表演团体来华演出。例如1923年美国檀香山哈佛歌舞团访华演出、1925年日本剧团访华演出，1925和1926年连续两年美国丹尼斯－肖恩舞团访华演出，1926年代表着当时西方芭蕾舞最高水平的莫斯科国家剧院歌舞团访华演出，1926年莫斯科邓肯舞蹈团访华演出等等。这其中美国丹尼斯－肖恩现代舞团和由著名舞蹈家邓肯的学生爱玛·邓肯率领的舞蹈团，最值得中国现当代舞蹈历史注意。它们将那时最具有前卫意义的舞蹈带入了中国。另一方面，俄罗斯艺术家们则第一次将真正高水准的芭蕾舞艺术介绍给中国民众。1927年1月，莫斯科邓肯舞蹈团为纪念孙中山先生逝世演出《葬礼歌》、《中国妇女解放万岁》、《国民革命歌》等节目，在当时的演出地点武汉引起巨大轰动。新文学运动的代表诗人、小说家郁达夫曾经在自己的日记中写下了这样的话："邓肯的舞蹈形式，都带有革命意义，处处是力的表现。"[22]

新中国成立以来，特别是近十多年来，外国舞蹈研究的进步也是极其巨大的。在著作方面，有于海燕的《东方歌舞

《花儿为什么这样红》中央民族歌舞团苟婵婵表演

话芳菲》，欧建平的《现代舞的实践与理论》、《现代舞欣赏法》；在译著方面，有欧建平翻译的《舞蹈概论》、《西方舞蹈文化史》，邢晓瑜和耿长春译自法文的《西方舞蹈史》，张本楠译《邓肯论舞蹈艺术》，朱立人译《芭蕾简史》，朱立人主编《现代西方艺术美学文选·舞蹈美学卷》，欧建平编译的《现代舞》等等，也都填补了西方舞史译著方面的空缺。

在外国舞蹈研究领域，舞蹈比较研究、玛莎·格雷姆等中外舞蹈家的个案研究、当代西方舞蹈美学等成为新的研究热点。与此同时，中国舞蹈研究也有外文版的新书问世，特别是在舞蹈史领域，英文、法文版本的舞史学术著作之出版，从某种意义上说是有突破性的。

20世纪80年代以后，舞学建设形成了自己新的关注热点。回顾这些问题，有助于我们更深刻地理解新中国舞蹈将要面临的境遇。例如：舞蹈与中国文化生态保护的关系问题研究。一些学者以新世纪文化发展的战略眼光，关注文化生态保护与发展问题的研究。20世纪80年代以后，舞蹈学科迅速发展的重要标志之一是认识到文

[22]王克芬、隆荫培、张世龄主编《20世纪中国舞蹈》，青岛出版社1992年版，第23页。

化生态的保护问题具有战略的高度。这是继"八五"重点课题《舞蹈生态学》（资华筠主持完成）对舞蹈与生态环境的关系、相互作用问题提出了系统的研究方法之后，在理论认识和实践两方面形成的拓展局面。可以说，近十多年来，舞蹈学科的视角始终关注着当今人类共同关心的热点问题——文化生态的保护与发展。

首先，《中国民族民间舞蹈集成》各省卷的完成和《舞蹈志》项目的上马，对中国民族舞蹈的现有遗存进行了全面的调查研究，这是此项工作的重要基础。

此后，对于这一关系到整个舞蹈事业发展甚至涉及中国21世纪文化发展战略的大问题，舞蹈学科一直给予强烈的关注。1998年，担任中国艺术研究院舞蹈研究所所长的资华筠同志以专题报告的形式向政协提交提案，得到文化部有关部门的重视和采纳。2000年她的另一论文《面对新世纪的文化生态保护》入选IUAES 2000年中期会议，并在以"都市民族文化：维护与相互影响"为主题的国际会议上宣读。舞蹈研究所的多名研究人员、在读研究生在近十五年时间里，曾长期深入到中国华北、西北、西南和京津地区农村采风，搜集民舞遗存，关注文化生态的变化。理论与实践的结合，形成了主要论点——"置身于知识经济与网络时代，人类汲取了既往的教训，比较注意自然生态的保护，与此同时，应着力倡导和维护生态保护"；"我们应特别强调对于'非物质化'的原生形态文化艺术的保护，并把它提升到'保护人类精神植被'的高度来认识"；"文化生态的保护并非像处置'物种'那样实施全封闭、真空化的保护，也非是迎合发达国家之'我族中心主义'的心理去

实施猎取性的保护，而是强调必须把这一问题纳入人类可持续发展的战略眼光和视野，提倡国际合作性的保护。其基本原则是：平等看待世界各国、各民族现有文化形态的价值，以尊重各民族对自身文化发展模式的选择为前提，积极促进相互文化交流，在此基础上建立起共同繁荣的世界文化新秩序"。

今天，"保护人类精神植被"和"保护非物化的原生形态文化遗产"问题，成为当代文化艺术研究中最受关注的大问题。我们认为，保护人类物质化的生存环境问题已经得到比较多的注意，但是，保护人类精神植被的问题还很少得到真正的注意。人们比较多地谈论着各种物化的遗产，如长城、故宫、敦煌等，这些显性的文化遗产尽管也受到某种不恰当"开发"的破坏，但总的说得到高度尊重。然而，流传千百年的民间传统舞蹈表演艺术这种"非物化的原生形态文化遗产"，却很少

被人高度重视和保护，致使许多非常宝贵的文化资源被随意地破坏、丢弃、鄙视。江泽民同志关于"三个代表"的讲话已经深刻地揭示了我们的文化应该具有的进步本质和世界意义。通过保护文化生态，开发我们的舞蹈文化资源，重视民族审美中的精华，保护民族舞蹈传统文化中的特异性的遗产，从而积极参与到中国"先进文化"的建设中，提高广大人民群众的民族自尊心和自信心，是当代舞蹈学科发展的重中之重。

21世纪前后，中国舞蹈学科的另外一个进展是舞蹈专业的本科教育、研究生教育工作的拓宽和体系化。

例如，1982年1月，中国艺术研究院舞蹈研究所首次招收舞蹈学科的硕士研究生，揭开了中国千百年来舞蹈学科建设新的一页。1985年1月，中国艺术研究院研究生部第一届舞蹈史论硕士研究生毕业。由吴晓邦担任导师培养的冯双白、欧建平

中国舞协组织抗震救灾心理救援小组深入汶川地震灾区为羌族群众演出，黄豆豆挥舞国旗激励士气

等人成为中国有史以来的第一批舞蹈硕士。

中国艺术研究院研究生部舞蹈系、北京舞蹈学院、首都师范学院音乐系、北京师范大学音乐舞蹈系，是目前我国可以授予舞蹈学科硕士学位的教育机构。其中中国艺术研究院研究生部舞蹈系，是目前舞蹈学科中唯一的博士生招生点，在已经培养出许多合格的硕士生的基础上，"九五"期间开始招收舞蹈学科博士研究生，到目前为止已经毕业多名博士生和硕士生。另外，北京舞蹈学院1998年开始招收舞蹈学科的硕士，其中舞蹈教育学、编导学等领域的硕士生在我国尚属首次招生。其中有已经担纲领导职务的舞蹈学者继续攻读博士学位，体现了学科向高素

值得明确指出的是，在我国培养的舞蹈学科博士、硕士研究生中，一些人目前已经成为学科带头人，他们在中国古代和近现代舞蹈历史研究、舞蹈形态学、舞蹈批评学、西方舞蹈研究领域已达到较高水平。这从一个方面说明了舞蹈学科后继有人。

除了上述理性认识之外，中国艺术研究院关于西部开发中文化资源之保护、开发和利用的项目受到中央有关领导同志的好评。该院舞蹈研究所《关于青海海东地区民族舞蹈资源的调查报告》之科研课题已经得到文化部的正式立项批准，并做了初步的实践计划。舞蹈研究所与一些省市地方研究机构也已经有了关于文化生态保

在20世纪80-90年代的基础上，舞蹈学科的发展趋势呈现出鲜明的倾向性：

（1）理论研究方向呈现多样化趋势。其中的主要课题有：舞蹈史学史研究、中国20世纪舞蹈艺术发展史研究、中国少数民族舞蹈历史研究、中国舞剧史研究、中国芭蕾舞蹈史研究、舞蹈学概论研究、舞蹈语言学研究、舞蹈批评学研究、当代舞蹈现状研究、中国舞蹈文化与21世纪发展研究、国民素质教育中的舞蹈教育研究、中国舞蹈思潮研究、中外舞蹈文化比较研究、中外舞蹈文化交流史研究、外国舞蹈史研究、外国现代舞艺术研究、外国芭蕾舞艺术研究、东方舞研究等等。

（2）舞蹈历史研究向新方法、新观念、新层面拓展。其中的主要课题有：中国考古舞蹈史研究、中国舞蹈的起源及其文化意义研究、太平洋圈舞蹈文化研究、舞蹈文化与网络文化相关关系研究等等。

（3）舞蹈生态学、舞蹈民族学、舞蹈人类学的研究将逐渐成为影响21世纪学科发展的重大课题。

（4）舞蹈人才的教育特别是高层次研究人员的培养，将成为学科发展的关键。

（5）中外舞蹈比较研究，特别是立足于我国新的民族舞蹈艺术之上的、文化层面上的比较研究，将对舞蹈事业的发展起到积极作用。

综上所述，舞蹈学科发展的基本状况是可喜的，与自己以往的历史相比，进步是巨大的，与其他学科相比，某些研究思路和成果是领先的，科研成果丰硕，研究领域进一步拓宽，科研课题向多层次拓展，科研人员水平大大提高。同时，舞蹈学科还有很大发展空间，还有许多领域需

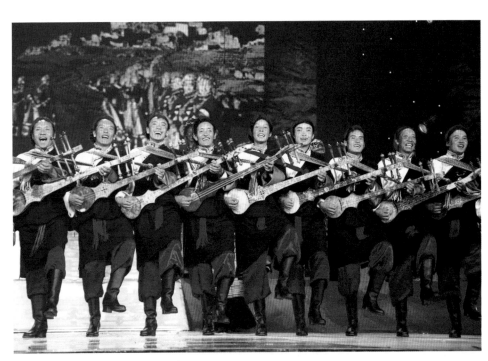

《飞雪踏春》藏族民间舞者在中央电视台春节联欢晚会上表演

质、高质量发展的走向。更加可喜的现象是，全国各地师范院校开设了大量舞蹈专业科、系，纷纷开展本科舞蹈教育和研究生教育。可以说，舞蹈学科的本科教育、研究生培养工作达到了一个全新的高度。

护课题的合作意向。总之，20世纪80年代以后，舞蹈学科在上述领域的理性思考、认识观念和研究工作，取得了一些成绩。如果与80年代以前相比，应该说是局面大为改观。

要深入。现状表明，舞蹈学科目前处在挑战与机遇并存、困难和发展同在的状况中。舞蹈事业的发展，在相当深刻的层次上与舞蹈学科的研究工作密切相关。舞蹈研究工作中思路的清晰、观念的转变和国家积极有效的投入，是21世纪舞蹈学科发展的关键。

百年中国舞蹈史大事记

（1900—2000）

1902年

1月 北京前门打磨厂福寿堂内第一次放映电影，影片中有"美人旋转微笑或着花衣作蝴蝶舞"等场面。

裕容龄、裕德龄随父回国，经人推荐成为慈禧太后的御前女官。裕容龄开始在宫里研究舞蹈，先后编演了《扇子舞》、《荷花仙子舞》、《菩萨舞》、《如意舞》。曾为慈禧等皇室贵族表演《西班牙舞》、《希腊舞》、《如意舞》等，轰动宫廷。

1905年

秋 北京丰泰照相馆摄制了中国第一部戏曲影片《定军山》，著名京剧表演艺术家谭鑫培主演，"请缨"、"舞刀"、"交锋"等戏曲舞蹈场面第一次摄入银幕镜头。

1907年

上海均益图书公司印行出版《舞蹈大观》，这本翻译介绍西方社交舞的书，是目前所知最早在中国出现的交谊舞书籍。

1917年

8月5日 《东方杂志》十四卷八号发表了愈之的论文《跳舞之意义及种类》，介绍了有关祭祀、宗教、娱乐、舞台表演等东西方舞蹈样式。文中认为：跳舞之意义在于给人以调解作用、战前鼓舞作用及为宗教服务等等。

1920年

商务印书馆活动影戏部摄制了由梅兰芳主演的昆曲《春香闹学》、古装歌舞剧《天女散花》，保留了非常珍贵的梅兰芳大师艺术资料。

1921年

上海国语专修学校附小歌舞部演出黎锦晖的儿童歌舞《可怜的秋香》。次年创作独幕六场儿童歌舞剧《麻雀与小孩》及独幕八场儿童歌舞剧《葡萄仙子》，在上海相继公演。

1922年

4月 《小朋友》周刊创刊，后在该刊连载了黎锦晖创作的儿童歌舞剧《麻雀与小孩》、《葡萄仙子》、《月明之夜》、《小小画家》、《最后的胜利》等12部儿童歌舞剧本，既为中小学提供了美育教材，又使歌舞艺术得到了普及。

5月1日 安源路矿成立安源路矿工人俱乐部，当晚，俱乐部组织演出文明戏和游艺节目。此后每两星期举办一次游艺会，进行歌谣、歌曲、话剧（文明戏）、电影、舞蹈、音乐等表演活动。在演戏中常穿插舞蹈、打花棍、耍灯、跳傩等。

1923年

1月13日 美国檀香山哈佛歌舞团在上海四川路的维多利亚剧院演出美国歌舞。

1月18日 北京美育社为筹款救济北京四郊贫民，在上海真光剧场举办歌舞大会，由唐宝潮夫人（裕容龄）、陆小曼女士等表演歌舞节目。

1924年

民新影片公司摄制了由梅兰芳主演的影片《木兰从军》中的"走边"，《西施》中的"羽舞"，《霸王别姬》中的"剑舞"，《上元夫人》中的"拂尘舞"及《红楼梦》中的"黛玉葬花"。

1925年

11月16日 上海《申报》报道：美国丹尼斯–肖恩舞团来沪，在上海夏令配克戏院和奥迪安大戏院演出10天。主要节目有《西班牙舞》、《海之精》、《爪哇舞》、《缅甸舞》、《印度舞》、《印第安人舞》、中国《观音舞》等。该团来沪前先在北京、天津演出，受到外侨欢迎。上海各报均发表了评论文章。17日，美国妇女会召开欢迎会，舞蹈家丹尼斯与她的丈夫肖恩均发表了演讲。

11月 上海《申报》连续用文字、图片介绍世界著名芭蕾舞剧《蔷薇之精》（也称《玫瑰花魂》）、《谢肉祭》、《灰姑娘》，并报道了莫斯科剧院排演《红罂花》的情况。

上海新民图书馆出版张容莫撰写的小学教材《小学表情歌舞》。该教材在1928年和1930年两次再版。

1926年

2月18日 上海两江女子体育专科学校增设教授交谊舞课程。

3月23日 上海卡尔登戏院邀请莫斯科国家剧院歌舞团来沪公演，为期一周，有歌舞剧《沙乐美》，芭蕾舞剧《关不住的女儿》、《吉赛尔》、《葛蓓莉娅》及其他小型舞蹈《小丑舞》、《华尔兹》、《牧童舞》、《波尔卡》等11个节目。

4月5日 莫斯科国家剧院歌舞团再度在上海公演4天，有芭蕾舞剧《火鸟》、《塞维尔之假日》以及其他小型舞蹈。

5月22日 上海圣玛利亚女子学校在校园举行茂嫣会，观者数千人。此次茂嫣会

用歌舞表演中国古时候一皇帝与已故的宠妃在"仙境"相会的情景。由皇帝出驾、荷园荷叶金鱼舞、宫女舞、巨人舞、茉莉花舞、戏剧、拳术、歌诗、卫士舞、仙女舞、兔舞、凤舞、森林女神舞、贵妃献扇舞等14个片断组成，场面宏大。

5月29日　跳舞家陶丽英女士在上海组织舞蹈研究会，研究交际舞、法国舞、西班牙舞、罗马舞及中国古代舞。

5月31日　莫斯科皇家剧院领舞演员施雅德勒诺娃(T. P. Svetlarova)女士来沪创办舞蹈学校，并在兰心大戏院举行演出。节目有《小兔舞》、《探戈》、《华尔兹》、《却尔斯登》、《初次会面表情舞》（短舞剧）、《画家之感象舞》、《水手舞》。

6月6日　上海东南女子体育师范学校在夏令配克戏院举行舞蹈会，其舞蹈形式、内容等颇受来华访问演出的丹尼斯－肖恩舞蹈团影响。主要编舞者为魏莹波女士和孙超群、张玉枝等。舞蹈节目有《春》、《梅花舞》、《快乐之地》、《专制皇后》、《幼女梦》、《海神舞》、《孔雀舞》、《西班牙舞》等。

6月18日　由麦克尔查伐(Xenia Makletzove)女士及比涅斯(D.Bines)夫妇组成的欧洲跳舞团来上海奥迪安大戏院演出芭蕾舞剧《火鸟》。6月21日上演《西班牙舞》、《塞维尔之假日》以及《黎明女神》、《水手舞》等小节目。

9月14日　上海新新歌舞研究会编创歌舞剧3集，初集为《离群之蝶》，二集为《春晓》，三集为《小白兔》，作为幼儿小学教本陆续出版。

9月17日　丹尼斯－肖恩舞蹈团再次抵沪，10月1日起献演于卡尔登戏院，共演

出10天。上演了《华尔兹》、《西班牙舞》、舞剧《埃苏亚的幻想》、《日本长戈舞》、中国《观音舞》、《霸王别姬》、《海之灵》、《埃及舞》、舞剧《黎明之羽毛》、《阿爱丝太女神》、《音乐视觉化舞》等。演出期间，上海《申报》多次撰文介绍。《艺术界》周刊刊登了《丹尼丝团的舞蹈》一文，介绍了丹尼斯、肖恩创作舞蹈的经历及一些现代舞作品。

10月23日　国立女子大学在北京举行周年纪念同乐会，演出24个节目，其中舞蹈有《鹭舞》、《蝴蝶舞》、《滑稽舞》、《月舞》、《土风舞》等。

11月14日　维也纳现代派舞蹈家恒斯伟娜(Hans Wiener)来上海市政厅演出现代舞，并准备在上海创办一所现代舞学校。27日，在兰心大戏院举行舞蹈音乐会，由恒斯伟娜表演独舞《恶魔舞》、《变化曲舞》、《审判舞》、《悲哀复舞》、《飞腾舞》等。恒斯伟娜在沪3个月，在静安寺路142号创办了一个现代舞学校。

11月18日　由爱玛·邓肯率领的莫斯科邓肯舞蹈团经哈尔滨到北京演出。舞团一行18人，除领队爱玛、导演施尼德等6位教职员外，其余12位演员皆为莫斯科邓肯舞校学员。主要节目有《青春》、《快乐》、《捉迷藏》等。12日起在上海奥迪安大戏院公演4天，因观众反响强烈，自21日起加演3天。上海《申报》发表《邓肯跳舞在教育方面的意义及其艺术批评》等文章。12月25—29日，《北洋画报》刊载照片，报道了由爱玛·邓肯率团来华演出的莫斯科邓肯舞蹈学校的情况及演出节目，同时还发表了卫中的《希腊式舞蹈原理》、《体育与中国》及《身体的教育和

精神的教育》等文章。12月29日，田汉、郁达夫等观看了爱玛·邓肯舞团的演出。郁达夫在日记中写道："邓肯的舞蹈形式，都带有革命意义，处处是力的表现。"

1927年

1月9日　林风眠在《世界画报》发表文章《论雕刻、绘画与舞蹈》，指出舞蹈与雕刻、绘画很早就发生了关系，原始人的美术应该会受到舞蹈很大的影响；在美术史上，舞蹈题材与其他美术题材有着同样的变迁。

1月11日　爱玛·邓肯舞蹈团抵达汉口。17日，在新市场舞台举行首演，演出了十余个具有强烈时代气息与丰富革命内容的歌舞节目，有《葬礼歌》、《国民革命歌》、《望着红旗前进》、《少年共产国际歌》、《铁匠》、《童子舞》、《爱尔兰舞》、《行军舞》等。其中《中国妇女解放万岁》是纪念孙中山先生逝世一周年时，由邓肯编舞在苏联曾经演出的节目之一。

2月　中华歌舞专科学校创建于上海爱多亚路966号，黎锦晖任校长。这是我国近现代第一所培养歌舞专门人才特别是少儿歌舞表演者的学校。

4月29日　上海《申报》介绍泰特·肖恩（Ted Shawn）所著的《美国舞蹈》一书。本书阐述了舞蹈与灵魂的关系，介绍了世界各地的舞蹈，阐述了舞蹈与裸体的关系以及他与丹尼斯准备在美国创办舞蹈学校的想法。

8月1日　周恩来、贺龙、叶挺、朱德、刘伯承等领导部分国民革命军举行南昌起义。起义军胜利后，设立总政治部，下属各军相继设立政治部，下设宣传队，

开展革命宣传活动。

10月1日至5日 《晨报副刊》连续发表了壬秋的舞蹈史研究文章《唐代歌舞之研究》。

11月 毛泽东率领的红军到达井冈山茨坪。红军宣传队成立，出现了化装宣传，内容取材于真人真事，配上民间小调或革命歌曲及简单动作的小歌舞。

为迎接方志敏（化名李祥松），江西莲花县苏维埃政府秘书陈敏将流行于该县的歌曲《迎接满座嘉宾》改为《迎接李特派员》，并编成舞蹈。当方志敏到达时，歌舞队的演员们手拿红绸，载歌载舞做了表演。陈敏还将《葡萄仙子》、《三蝴蝶》、《五把扇子》等歌舞节目教授给了县和各乡苏维埃歌舞队。

《艺术界》第2期发表文章《邓肯跳舞在教育方面的意义及其它》，提出中国的教育不应只强调道德精神，还要明白体育（即舞蹈）教育的意义。在第15期发表卫中的文章《体育与中国》，主要论述了国家复兴与邓肯体育（即舞蹈）的关系。作者希望我国也采用邓肯的体育（即舞蹈）教育法，强壮人们的身体，帮助生成真正的国民。

1928年

1月 江西遂川县工农兵政府成立。在庆祝会上，农民群众用灯彩形式配以歌舞，表演了《过新年》及《打破旧世界》、《分田歌》等。

2月18日 北京、天津中外慈善家在协和大礼堂举行慈善演艺会，节目有新剧、歌曲、《印度佛舞》等。裕容龄演出了《华灯舞》、《荷花龙舟会》等。

5月 在毛泽东、朱德会师的红四军成立大会上，少先队员们舞着梭镖，表演了歌舞《朱德来会毛泽东》。

6月 龙源口大捷后，在"龙源口大捷提灯庆祝会"上，永新县的妇女慰劳队手拿绢帕，载歌载舞地跳着用《孟姜女》小调填词的《打垮江西两只羊》。

8月5日 《新晨报》副刊《日曜画报》发表《舞蹈》一文，论述舞蹈的研究价值及表现情感的方法，并附图介绍了现代芭蕾大师福金的芭蕾作品，以及舞蹈服饰等。

12月1日 《文艺生活》周刊第四号发表丹心的文章《评黎锦晖的歌舞学校》。

同年，由黎锦晖任团长的中华歌舞团自1928年5月至1929年2月赴香港、新加坡、马来西亚、泰国和英属南洋群岛等地进行巡回演出。全团三十余人，主要演员有黎明晖、徐来、王人美和黎莉莉等。演出《神仙妹妹》、《小利达之死》、《小羊救母》等歌舞剧及歌舞。此次巡演以清新健康的内容、优美生动的形式，向南洋人民及侨胞介绍了中国新兴的歌舞艺术，受到热烈的欢迎。

1929年

4月 贵溪县苏维埃政府成立。随着各地苏维埃政府的诞生，区乡青年团、妇救会、儿童团相继建立了演出队伍，活跃在贵溪县以周坊为中心的贵北、贵南苏区。演出以歌舞为主，有《妇女解放歌》、《红旗飘飘》、《慰劳红军舞》、《红五星》、《乌云重重》、《小朋友》、《葡萄仙子》、《小孩与麻雀》、《可怜的秋香》、《小麻雀》、《月儿亮》和《送郎当红军》等。为配合扩大红军运动，各剧团赶排了《送郎当红军》、《武装上前线》、《扩大红军》、《红色五月》等歌舞节目。演出一结束就有数百名男青年报名参加红军。

春 吴晓邦第一次东渡日本留学，同年冬季进入高田雅夫舞蹈研究所学习。此后因故两次回国，1932年9月及1935年10月又两次赴日本学习。1936年7月在江口隆哉和宫操子的现代舞蹈研究所暑期现代舞蹈讲习所学习现代舞。同年10月返回上海，继续研究开拓中国新舞蹈艺术。

12月 中国共产党红军第四军第九次代表大会决议案（即"古田会议"决议）对红军宣传工作的意义做了阐述，提出了"化装宣传是一种最具体最有效的宣传方法"。在决议精神指引下，苏区普遍建立了赤色宣传队、工农剧社等文艺组织。演出的节目中，歌舞占一定的比重。

12月25日 红军第三十二师攻占豫东南商城县。当地进步人士王霁初参加革命队伍，他用民歌《八段锦》创作了新民歌《八月桂花遍地开》，请《红日报》主编陈世鸿填词，并配以舞蹈动作表演，一经演出大受欢迎，后来在苏区革命根据地广泛流传。

1930年

1月 江西莲花县花塘村的列宁小学建立了歌咏组、舞蹈组，由王救平教员负责，经常到农村、军队慰问演出。演出的节目有《五更带姐》、《慰劳红军歌》等歌舞。在省儿童局书记胡耀邦的参与下，陈敏、王救平等共同将民间歌舞小戏《小放牛》改编成歌舞《大放马》，演出后受到好评。

苏区红军在弋阳县团林村打了个漂亮的歼灭战，为了庆祝胜利，赣东北革命根

据地主要创始人之一的黄道将在群众中广为流行的歌谣改编成小歌舞《红军打包围》，很快在赣东北流行起来。

2月26日　上海《日曜画报》发表醒名的文章《跳舞能使人格卑贱吗？》，针对当时社会上认为女学生跳舞有伤人格的偏见，指出艺术是高尚的，跳舞决不会使人格卑贱。

3月　在慈化（今江西宜春市），各区乡苏维埃相继成立，纷纷创立列宁小学，成立剧团和各种形式的宣传队、慰劳队。据不完全统计，在7个行政乡里有一百多个慰劳队、组，参加人数千余人，队（组）员都是14—20岁的女青年。慰劳队、宣传队在战时或战争间歇教歌，开展小型歌舞活动。经常表演的歌舞有《梧桐树》、《妇女当兵歌》、《打黄茅》、《杀尽敌人早回家》、《红五月暴动歌》、《欢迎同志当红军》等。

5月　上海《良友》杂志第99期以"挣扎中的中国歌舞"为题，图文并茂地介绍了新兴歌舞班冷燕社、银月歌舞班的演出情况及中国歌舞影片《人间仙子》的概况。

5月　明月歌舞团在北平栖凤楼19号成立。团长黎锦晖，主要演员有徐来、黎莉莉、王人美、薛玲仙、严折西和黎锦光等。

6月，红一军团组成。朱德任总司令，毛泽东任政治委员。红一军团大力开展政治思想工作，战士们经常利用业余时间搞小型演出，并自命为"战士剧社"。

10月28日　苏区彭泽县苏维埃为配合武装斗争，成立了由少工委负责的宣传队，经常演出歌舞《送郎当红军》、《慰劳红军歌》、《卖杂货》、《卖柴恨》、

《穷人恨》、《可怜的秋香》等。

12月　苏区的湘赣省歌舞团成立，团长贺清娇。歌舞团的任务是：一、慰劳红军；二、宣传革命；三、帮助红军家属解决困难。

12月30日　在江西龙冈战斗中，红军活捉了敌前线总指挥张辉瓒。胡筠据此连夜编排了男子独舞《鲁胖子哭头》，此舞系苏区创作的第一个由男子表演的独舞。

1931年

4月　聂耳在上海考入黎锦晖创办的明月歌舞剧社，向小提琴手王人艺学习提琴，有时也参加歌舞表演。

年底　桂公剑、刘锡禹在上海创立集美歌舞剧社，魏鹤龄、苏绣文为剧社的主要成员。

年底　吴晓邦自"淞沪事变"后回到上海，1932年在北四川路开办了晓邦舞蹈学校，公开招收学生，主要教授芭蕾。由于经济入不敷出，又常受流氓侵扰，半年后停办。

闽浙赣省苏维埃政府于横峰县葛源成立红色新戏团（后改为"工农剧团"并扩大为一团、二团），有成员四十多人。农忙时白天帮助群众耕种，晚间演出。歌舞节目有《拉起胡琴唱苏区》、《可怜的秋香》、《小孩与麻雀》等。

方志敏在江西葛源创办列宁师范和列宁小学，学校编排了《小鸟歌》、《少儿游戏歌》、《儿童团歌》等儿童歌舞。

方志敏指示省文化教育部要坚持"为工农大众和为革命战争服务"（《赣东北红区的斗争》，第139页）的政治方向。剧团除常参加各种庆祝活动外，大部分时间都在山区演出。节目有《大生产舞》、

《劳动舞》、《我们自己的事》、《分田分地真忙》、《扩大红军》、《武装上前线》、《欢送哥哥上前线》、《送郎当红军》等歌舞。

7月　李伯钊从苏联莫斯科中山大学归国，先在闽西苏区革命根据地工作，与胡底、沙可夫、危拱之、石联星等人共同投入文艺事业，成为当时远近闻名的文艺骨干。同年李伯钊又来到瑞金，在红军政治学校担任政治教员兼管俱乐部工作。她经常在周末晚会上表演苏联舞蹈《乌克兰舞》、《海军舞》及自编的《国际歌舞》等，并积极组织和开展戏剧、歌舞等活动。沙可夫曾参加《海军舞》等节目的表演。

11月　在江西瑞金叶坪村召开中华苏维埃第一次全国工农兵代表大会。为配合大会召开，演出了歌舞《欢庆一苏大》。会议期间还举行了万人提灯会，来自瑞金各区、乡的群众表演了色彩缤纷的龙灯、马灯、船灯、茶灯、狮子灯、鲤鱼灯等二十多种灯彩。工农剧社表演了《国际歌舞》、《工农兵大联合》、《送郎当红军》、《刺枪舞》等。由李伯钊据赣南民间小戏中的双人扇舞提炼加工的大型集体扇舞，表现了苏区男女青年们风趣诙谐、朴实健康的情绪。

1932年

4月12日　苏区湘鄂赣临时省委迁驻万载小源（今仙源乡）后，建立了列宁小学，以教职员为基础，成立了赤色宣传队（后改为宜铜万宣传队），由胡筠负责。经常表演的歌舞有《送郎当红军》、《梧桐树》、《共产党宣言谁起草》、《共产主义乐逍遥》、《可怜的秋香》、《摇篮曲》、《劝白军投降歌》、《葡萄仙子》

及小歌舞剧《李更探监》等。

7月　聂耳以"黑天使"的笔名发表两篇批判黄色歌舞的短文，其中一篇为发表在《电影艺术》上的《中国歌舞短论》，批判了当时为歌舞而歌舞的观点，主张歌舞必须为大众服务。

9月2日　中央苏区工农剧社正式成立，隶属于中华苏维埃共和国临时政府教育人民委员部，下设舞蹈部。在该社举行的文艺会演中，《马刀舞》等被评为优秀节目。

同年　石联星从上海来到瑞金，在红军学校俱乐部工作时，受李伯钊、沙可夫影响，积极参加俱乐部举行的周末晚会舞蹈表演。后调蓝衫团学校、蓝衫团担任舞蹈教员及编导，还与李伯钊、刘月华共同创作了《工人舞》、《农民舞》、《红军舞》等。

苏区江西永新县召开全省儿童团总检阅大会，莲花县歌舞团代表队彭卢生（又名彭乐年）系县儿童局书记，少共莲花县委宣传部部长，他与贺凤娇合演的歌舞《大放马》，受到大会主席团主席胡耀邦和省军区总指挥蔡会文、参谋长戈勇等领导的赞扬。这次检阅大会莲花县获优胜奖，得红旗一面，还有红领巾、铜号、信纸。后为省军区演出。省委办的《红旗日报》刊登了蔡会文的文章《湘赣舞台表演了〈龙冈擒瓒〉和〈大放马〉》。

同年　上海天一影片公司拍摄的歌舞片《芭蕉叶上诗》，由黎锦晖编剧，李萍倩导演，王人美、黎莉莉、严华等主演。

1933年

2月　齐燕铭在《北平晨报》副刊上发表《唐代异族文化输入对于中国乐舞之影响》的文章。

2月25日　中央苏区《红色中华》报道："近来各部队都开始组织随军剧社，总直属队亦组织了新剧团、歌舞团，经常练习与排演各种新剧、活报及歌舞，以便经常在驻军中举行晚会。"毛泽东在第二次全国苏维埃代表大会的报告中说："苏区中群众的革命的艺术，亦在开始创造中，工农剧社与工农歌舞团运动、农村俱乐部运动，是在广泛的发展着。"

3月5日　工农剧社召开第四次全体大会，到会八十余人。会上成立了编审委员会及导演、舞台、音乐、歌舞部，并提出要创造工农大众艺术。这次大会还讨论了征调青年创办蓝衫团第一届训练班的问题。

3月6日　少共局为了发展文化运动，提高苏区群众文化水平，决定征调40名共青团员组织蓝衫团。4月4日，蓝衫团学校正式开学，李伯钊任校长，石联星担任舞蹈基本训练教师和编导。在蓝衫团学校简章规定的教育内容中，前四个星期学习舞蹈科目。9月14日，工农剧社蓝衫团举行毕业典礼晚会，演出了《国际歌舞》等。

3月　闽浙赣省苏维埃政府在第二次工农兵代表大会上通过文化工作决议，提出"各级政府与各群众团体密切联系起来，协同努力，普遍建立各乡俱乐部"。省俱乐部设在横峰县葛源镇，下设歌咏、戏剧、舞蹈3个演出队，每队有队员二十余人。他们编演了《红军舞》、《欢送红军歌》、《妇女解放歌》、《送郎当红军》等歌舞，深受群众欢迎。

5月1日前夕　为纪念"五一"，工农剧社派蓝衫团前往博生、兴国、于都等地演出，并帮助当地俱乐部组织"五一"晚会，节目有演讲、戏剧、活报剧、歌舞等。

6月　兴国县蓝衫团成立。

6月25日　在瑞金壬田区老虎塘岗上举行六七千人参加的"热烈庆祝瑞金师成立大会"，由工农剧社蓝衫团表演了话剧、活报、双簧、《海军舞》等。

7月30日　工农剧社在中央苏区江西瑞金举行纪念"八一"盛大晚会，毛泽东主席、项英副主席等中央领导出席了晚会。毛泽东应邀介绍了中国工农红军发展史（载1933年8月4日《红色中华》）。会上演出了话剧、活报剧、歌舞等。

毛泽东撰写的《长岗乡调查》一文提到江西兴国县长岗乡有"俱乐部四个，每村一个。每个俱乐部下有体育、墙报、晚会等很多的委员会"。该地经常上演的节目有《农民舞》、《工人舞》、《红军舞》、《村女舞》、《劳动舞》、《大生产舞》、《马刀舞》、《军事演习歌》、《新海军舞》、《扩大红军》、《武装上前线》、《送郎当红军》等。

10月10日　《天津商报画刊》报道德国著名舞蹈家罗达玛塔女士在天津戈登堂表演印象派舞蹈。

10月26日　《天津商报画刊》刊登新闻《裸体舞的一刹那》，描写了俄国流亡舞女自组的摩登舞蹈团在天津各剧院演出的情况。节目有《水手舞》、《滑稽舞》、《草裙舞》等。

由彭生香担任主任、彭辉为副主任的江西军区蓝衫团四十多人，在宁都、兴国、于都、瑞金、石城等地演出。歌舞有《站队舞》、《海军舞》、《战斗舞》等，大多是李伯钊等所教。

1934年

1月22日　第二次全国苏维埃代表大会在瑞金沙洲坝开幕。工农剧社蓝衫团学校学生表演了苏联舞蹈、《国际歌舞》、《马刀舞》、《台湾草裙舞》、《黑人舞》等，还有从现实生活中提炼的《农民舞》。被苏区人民誉为"三大赤色跳舞明星"的李伯钊、刘月华、石联星表演了《村女舞》以及活报剧。会议期间组织了七八场文艺晚会，观众达两万余人次。

1月　根据瞿秋白的建议，蓝衫团改为苏维埃剧团，蓝衫团学校改名为高尔基戏剧学校，李伯钊任校长。

4月　上海生活书店出版了孙洵侯翻译的《天才舞女邓肯自传》，以林语堂的《读邓肯女士自传》一文为序。

5月1日　中央苏区瑞金县对两千多名少先队员进行了大检阅，工农剧社在瑞金县城南郊第七村广场举行了文艺演出，节目有《五一》、《武装上前线》、《扩大红军》等歌舞。

6月29日　《中央日报》报道：南京政府命令社会局取缔歌舞团。

9月21日　《中央日报》报道：国民党中央委员会令其所属电影检查委员会取缔歌舞片。

9月下旬　主力红军从中央革命根据地陆续出发北上，留在苏区的高尔基戏剧学校和工农剧社部分人员在瞿秋白的领导下，分别组成火星剧团（石联星、王普青负责）、红旗剧团（刘月华、施月娥负责）、战斗剧团（赵品三、宋发明负责），赴战地进行巡回演出。剧团全部军事化并参加了战斗。石联星就地取材创作了《游击战》等舞蹈，受到指战员欢迎。

11月　上海《良友》杂志报道：俄国著名舞蹈家沙哥洛夫（Sakolof）及夫人由日本来上海举行舞蹈表演会。

同年　邵茗生在上海《剧学月刊》上连续发表古舞研究论文《唐宋乐舞考》、《元明乐舞考》、《舞器舞衣考》、《清代乐舞考》等。

同年　《良友》杂志发表黄嘉谟的文章《中国歌舞剧的前途》，回顾了中国20世纪20年代以来新兴的歌舞艺术与歌舞团体的情况，并指出："歌舞和其他的新事物一样，到了中国便走了样，好好的造型艺术被恶化了，成了浅薄的牟利工具。"作者认为："歌舞虽然被利用为一种商品，但她自身仍旧需要有健全的艺术表现成分……应摒弃一切浅薄的模仿，创造一种东方色彩的现代歌舞剧。"

上海《良友》杂志报道：美国马克斯万花歌舞团来中国演出。上海天一影片公司摄制了该团主演的《万花团》，展示了该歌舞团表演的美国歌舞。

1935年

元宵节前　坚持在江西中央革命根据地做宣传演出工作的"火星"、"红旗"、"战斗"三剧团，汇合在于都水密附近一小山村，交流工作经验，举行汇报评奖活动。演出节目有舞蹈和舞剧《搜山》、《突火阵》、《缴枪》、《冲锋》、《台湾人民反抗殖民主义者压迫》和《海军舞》、《游击舞》、《草裙舞》等。留在苏区的中央领导人瞿秋白、陈毅、毛泽东、陈潭秋、何叔衡、刘伯坚、项英等观看了演出。会演评定"火星"第一，"红旗"第二，"战斗"第三。三个剧团第二次汇合演出在于都县禾丰街，表演了《马刀舞》等。这是工农剧社成立后

最后一次演出，自此剧团解散，大部分团员分散到部队参加游击战。

3月14、16日　《星洲日报》报道梅花歌舞团在新加坡公演歌舞节目引起轰动的盛况，该团被赞誉为"誉满东方之艺术集团"。

3月26日　剧评家宋春舫撰文《看了俄国舞队以后联想到中国的武戏》，比较了中外戏剧在形式、结构和表现方法上的差异。主要介绍俄国皇家舞蹈学院、舞蹈明星尼金斯基的生平与舞蹈成就，以及佳吉列夫舞团巡演世界、振兴芭蕾的创举，还介绍了杰出的舞蹈大师福金与巴甫洛娃等人。

3月　旅沪俄侨组织的舞蹈队在上海兰心大戏院上演了福金的芭蕾舞剧《希尔薇亚》、《伊戈尔王子》和《城市的面具》。

3月　中国工农红军第四方面军总政治部剧团随总政治部西渡嘉陵江，开始长征。其工农剧团建于1933年。1934年扩编为3个团，每团设有跳舞股。11月又将3个团合编改名为中央前进剧团（简称"前进剧团"），下分两个团，第二团由李伯钊任社长兼政委，她将江西苏区的舞蹈全部传授给该团，成为该团演出节目的重要组成部分。

春　吴晓邦在上海颖村第二次办起了晓邦舞蹈研究所。同时他还在陈大悲主办的上海剧院乐剧训练所教授舞蹈，并为陈大悲编剧、顾文宗导演、陈歌辛作曲的《西施》一剧编排了《浣纱舞》、宫廷《剑舞》、西施与范蠡的《双人舞》等。

4月1日　《中华日报》发表题为"德国的新式舞蹈"的文章，介绍德国新式舞蹈表现出一种生命的感觉，它不是装饰性

的舞蹈，而是含有追求自由奋斗和责任意义的新舞蹈，即现代派舞蹈。

5月22日 《北平晨报》报道：俄国皇家歌舞团来华演出。

6月 红一方面军与红四方面军在夹金山下的达维会师，在联欢会上，文艺战士演唱了由红一方面军宣传部部长陆定一编写的《两大主力会师歌》，李伯钊表演了《红军舞》等。当两个方面军到达川西懋功地区胜利会师时，又召开了联欢会，红一方面军及其他军团宣传队都表演了歌舞，有《乌克兰舞》、《红军舞》、《农民舞》等，红四方面军表演了《高加索舞》、《八月桂花遍地开》等。

8月10日 上海《晨报》发表杜蘅之的文章《中国的歌舞片》，指出美国的歌舞片虽利用歌舞以增刺激，但影片中的歌舞仍有成功之处。而我国歌舞片失败的原因在于缺少有音乐歌舞才干的人。《健美运动》、《人间仙子》是昙花一现的歌舞片，都是不伦不类。应该积极培养歌舞作曲人才，作为提高的基础。同时还指出提高民众的鉴赏能力是切要的问题等等。

8月14日 《大公报》连载齐如山的文章，介绍传统的《秧歌舞》、《高跷》、《打连厢》和《跑旱船》等民间歌舞艺术。

9月 吴晓邦在上海举行个人舞蹈创作、表演的"第一次作品发表会"，招待文艺界人士，有《送葬曲》、《浦江夜曲》、《傀儡》、《和平幻想》、《吟游诗人》、《小丑》、《爱的悲哀》等11个舞蹈。

10月4日 东北革命军第一军、第二军所属部队在今靖宇县内的那尔轰于家沟胜利会师，并举行了盛大的军民联欢会，战

士们以充满激情的歌舞来表达胜利的喜悦。舞蹈时用一只手握着枪带，双腿半蹲或全蹲，脚下做踢踏动作。他们将苏联舞蹈和朝鲜舞蹈熔于一炉，形成一种刚劲、矫健而欢快的舞蹈，伴奏以鼓、唢呐、二胡、口琴加上雄壮的抗日歌曲。联欢会中还有军民投弹、射击等比赛项目。同年12月14日出版的《人民革命画报》第67期报道了这次盛会。

10月 新安旅行团由江苏淮安县新安学校15位贫苦青少年和儿童组成，他们以"生活即教育"、"社会即学校"为口号，从淮安河下镇新安小学出发，开始了面向全国的旅行演出宣传活动。

同年，《妇人画报》2月第26期发表张若谷的文章《黑舞娘约瑟芬（Josephine Baker）》，评述她在上海百星戏院串演的舞蹈《巴黎艳舞记》以及她于1929—1932年间在中国的活动情况和在国外的影响等。

同年，刘志丹领导的陕北红军建立了列宁剧团，后改为工农红军西北工农剧社。演员大都是年龄十三四岁的陕北娃。常演出的节目有山歌、小型歌舞、锣鼓秧歌、陕北道情。

10月 中央红军到达陕甘苏区后，部分参加过长征的文艺骨干加入文艺队伍，以工农红军西北工农剧社为主体，改编成立了中央人民剧社，以演出歌舞为主，兼演话剧。社长是原江西苏区红军学校俱乐部主任、工农剧社社长危拱之，歌舞班由刘保林负责，戏剧班由杨醉乡负责。危拱之将中央苏区的舞蹈《海军舞》、《红军舞》、《乌克兰舞》、《儿童舞》等传授给小演员们。

1936年

2月20日 《北平晨报》报道了北平万国美术院举行中国历代歌舞会的情况。

3月 《中华日报》刊登了甘涛翻译的文章《近代舞蹈之母邓肯女士外传》，以万言篇幅介绍了1921—1927年间邓肯在苏联创办舞蹈学校及去世前的生活经历，是当时除《邓肯自传》外较全面而重要的介绍邓肯的文章。

4月1日 《中华月报》第四卷第四期刊登了甘涛的文章《世界舞蹈界底鸟瞰》，系统而全面地介绍了世界革新芭蕾的全貌。文章分"现代舞蹈之发达"、"俄罗斯舞蹈团"、"美国的新兴舞蹈"、"民俗的舞蹈"、"新舞蹈运动"及"德国新兴舞蹈运动"专题，介绍了自1920年在德国由鲁道夫·拉班和玛丽·魏格曼发动新兴舞蹈运动之后，欧洲的舞蹈活动情况，以及佳吉列夫舞团和震惊世界的舞星巴甫洛娃、福金、尼金斯基、尼金斯卡、巴兰钦、利发尔等，介绍了蒙特卡洛芭蕾舞团及其作品《牧神午后》等，还介绍了继邓肯、丹尼斯之后美国出现的韩芙丽、格雷姆等现代舞蹈家的情况，并附有剧照。

4月中旬 中国工农红军第四方面军长征部队进驻甘孜后，与少数民族举行军民联欢大会。前进剧团社长李伯钊和剧团成员教藏民跳《海军舞》、《乌克兰舞》。藏民教剧团团员跳藏族"锅庄"、"弦子"，红军文艺战士在藏族舞蹈的基础上，编创了《雅西雅舞》，与藏族同胞手拉手肩并肩地起舞。

5月31日 《中央日报》发表常任侠的文章《东方的邓肯田泽千代子的舞蹈》。

6月下旬 中国工农红军二、六军团到

达甘孜地区，合编为第二方面军。前进剧团为庆祝胜利会师，演出了《迎亲人》、《红军舞》等歌舞节目。

7月 《良友》第118期报道：西北文物展览会主办边疆音乐歌舞表演大会，于6月中旬连日在南京世界大戏院表演，节目有东北秧歌等，极受观众赞赏。

8月 红一军团集结在宁夏预旺堡整训。美国著名记者埃德加·斯诺和医生乔治·海德姆（即马海德）到达预旺堡后观看了战士剧社的演出，节目有歌剧《血汗为谁流》、《红星舞》、《儿童舞》、《国际歌舞》。演出后，斯诺等访问了剧社。斯诺为战士剧社拍了合影照和舞蹈节目剧照，后来写道："我生平见到的两个最优美的儿童舞蹈家，是一军团剧社的少年先锋队员，他们是从江西长征过来的。"

10月 红一、二、四方面军三大主力部队在甘肃会宁会师。下旬，周恩来代表党中央率中央人民剧社在甘肃洪德举行盛大的慰问演出。第一个节目《红军大会师》歌舞活报剧，表现三大主力红军不畏艰难，奋勇前进，爬雪山过草地，历尽艰险，终于会师，最后表现红军和全国人民结成新的钢铁长城。整个节目运用舞蹈及各种造型和迅速变换的队形，将中外革命歌曲穿插其中，场面宏伟，气势磅礴。此外还演出了《乌克兰舞》、《儿童舞》、《锄头舞》、《海陆空军总动员舞》等。

同年，红军第四方面军前进剧社改编为"前进剧团"，下设戏剧股、跳舞股、音乐股、化妆股、道具股。跳舞股股长：赵全珍；副股长：黄光秀。

12月18日 《北平晨报》报道了日本石井漠舞蹈团在北平青年会演出的情况。

该团一行二十余人，以丸山洋子、井内恭子、甲裴富士子为主要演员。节目有《双人舞》、《傀儡》、《华丽的圆舞曲》、《机械与人间》、《默剧的形意舞》、《三棱镜》、《丑角》、《狂人动作》等。

12月 《留东学报》发表常任侠的文章《中国原始之乐舞》。

12月 红军战斗剧社到达延安后进行了第一场演出，歌舞组演出了《儿童舞》、《骑兵舞》、《乌克兰舞》等。

同年，英国伦敦上演中国京剧《宝钏夫人》。该剧由熊成一从传统京剧《红鬃烈马》翻译而成。曾经于1934年11月28日首演于伦敦国民小剧院，深受欢迎。至1936年7月已上演了600场。

1937年

3月7日 人民抗日剧社在延安成立。剧社设歌舞班，团员多为孩子。经常上演的舞蹈有《红军舞》、《红缨枪》、《锄头舞》、《儿童舞》、《丁零舞》、《陆海空军舞》及活报歌舞等。

4月 由上海业余剧团主办吴晓邦第二次作品发表会，在卡尔登戏院（今长江剧场）演出。新作品有现代舞《懊恼解除》、《奇梦》、《拜金主义者》，其他舞蹈有《傀儡》、《送葬曲》、《黄浦江边》、《小丑》、《中庸者的感伤》、《和平的憧憬》、《爱的悲哀》、《思想恐慌时期》。

9月3日 孩子剧团在上海成立。吴新稼（吴莆生）任团长。团员由失去家园或失学的少年儿童组成，该团是上海戏剧界救亡协会的团体成员。

9月 吴晓邦参加上海救亡演剧队四

队，在京沪线上为民众、伤员演出。在无锡演出时，他根据抗战歌曲《义勇军进行曲》编演了第一个抗战舞蹈，接着又编演了《打杀汉奸》、《大刀进行曲》，到镇江后又创作了《流亡三部曲》。

10月12日 根据国共协议，在中国南方8个省14个地区的红军游击队改编为国民革命军新编第四军。新四军下设多个"战地服务团"，从事文艺等政治工作。

12月 新安旅行团到达甘肃后增加了舞蹈节目，其中有在中国工农红军中流行的《儿童舞》、《海军舞》、《工人舞》、《乌克兰舞》等。

1938年

春 贾作光考入满洲映画协会（长春电影制片厂的前身）少年舞蹈班，由日本舞蹈家石井漠教授现代舞、芭蕾。

2月 为适应抗战形势需要，人民抗日剧社改为延安抗战剧社总社，以指导各剧团的宣传演出。延安相继成立了许多剧团，经常演出的舞蹈除苏区的舞蹈外，还有《烽火舞》、《保卫黄河舞》、《生产运动舞》、《丁零舞》，由斯诺夫人传授的美国《踢踏舞》，还有儿童歌舞剧《小小锄奸队》、《公主旅行记》、《勇敢的小猎人》、《糊涂将军》等。

5月3日 东北抗日联军第一路军在长白山密营黑瞎子沟召开五一国际劳动节庆功联欢会，以唱歌剧、跳舞为主，也有歌舞演出，有朝鲜族民间舞、苏联的《乌克兰舞》及东北大秧歌。会后有四十多名青壮年报名参加了抗联队伍。

8月1日 在周恩来及郭沫若的具体安排下，在武汉由"三厅"组建了抗敌演剧队10个队及1个孩子剧团、4个抗敌宣传

队。其任务是宣传团结抗日，反对投降分裂。他们以唱歌、演剧、舞蹈、画宣传画等形式进行抗日宣传。其中第四队和第七队舞蹈活动频繁。

10月，吴晓邦为新四军战地服务团创作了男子三人舞《游击队之歌》，这是目前有记载的最早的男子三人舞作品。

1939年

2月 吴晓邦在上海中法戏剧专科学校为该校学生创作排演了三场舞剧《罂粟花》，并与作曲家陈歌辛合作，举办了第三次舞蹈作品发表会，其中有3个新作品：《丑表功》、《传递情报者》、《徘徊》。

4月17日 广西特种师资训练所在桂林演出了《蛮瑶铜鼓舞》、《孟获舞》、《芦笙舞》等少数民族舞蹈。

4月 新安旅行团在广西桂林演出了《打倒日本升平舞》。陈源在报上发表文章《从特种部族之舞到民族的新舞蹈》，盛赞此舞演出的成功，并认为《打倒日本升平舞》已是一种雏形的简单的舞剧形式。

9月16日 《文艺战线》一卷四号发表了秦兆阳的文章《陕北秧歌舞》。

12月 华裔舞蹈家戴爱莲离开英国达丁顿的尤斯·莱德舞蹈学校，启程回国，决心投身于保卫祖国、反抗侵略战争的洪流中。

同年 由丁玲领导的西北战地服务团于1937年到达太原，1939年初转到晋东南。他们演出的舞蹈除红军时期的《乌克兰舞》、《红军舞》外，还有《网球舞》、《劳动舞》、《黑人舞》、《火把舞》和歌舞《送郎上前线》等，并向当地

的宣传队及抗日军民传授了这些舞蹈。当时的前哨剧团、孩子剧团、黄河剧团、流星剧团、大时代剧团等剧团的演员们都学习了这些舞蹈，使抗战初期、红军时期的舞蹈在晋东南迅速传开。这一时期各边区流行有《奋斗抵抗舞》、《冲锋舞》、《胜利舞》等。

1940年

2月 戴爱莲到达香港，与宋庆龄会晤。在宋庆龄的精心安排下，戴爱莲参加了多次义演。

5月4日 延安毛泽东青年干部学校正式开学，其中第六班为儿童班，均能歌善舞。为纪念"五四"，他们演出了小歌舞剧《小八路》。不久又演出了小歌舞剧《公主旅行记》、《勇敢的小猎人》、《糊涂将军》。是年冬，该班改编为延安少年剧团。

5月 吴晓邦在桂林接受新安旅行团的邀请，为他们教授舞蹈基训并排练舞蹈。6月6日在广西桂林上演了吴晓邦为该团创作、导演的舞剧《春的消息》。10月16日、21—24日，该团在桂林演出了大型舞剧《虎爷》，由吴晓邦编导、刘式昕作曲、岳荣烈主演，演出轰动了桂林，被认为是抗战时期的优秀舞剧。

1941年

1月22日 在香港由昆明惠滇医院募捐委员会与国际和平医院筹款举行的"慈善音乐大会"上，戴爱莲表演了舞蹈《拾穗女》、《警醒》、《前进》、《东江》。

1月 吴晓邦、盛婕到达重庆，受陶行知聘请担任育才学校舞蹈教员。

2月 戴爱莲与叶浅予到达广西桂林。

3月6日、17日，戴爱莲演出《拾穗女》、《森林女神》、《警醒》、《前进》、《华尔兹》等舞蹈。

4月10日 "部队文艺学校"在延安成立，简称延安部艺。该校的基础是八路军留守兵团政治部烽火剧团与鲁迅艺术学院合办的部队文艺干部训练班，开设有舞蹈课。朱德总司令在开学典礼上讲话。

5月30日、31日 广西特种师资训练所和黄花岗纪念学校分别在桂林演出了《斗牛舞》、《祭祖舞》、《虞姬舞》、《胜利舞》、《团结舞》等。

6月上旬 在重庆由文化工作委员会的阳翰笙主持了吴晓邦、戴爱莲、盛婕联合舞蹈表演会。演出的舞蹈有戴爱莲创作表演的《思乡曲》、《东江》、《试炼》、《瑶民》；吴晓邦创作表演的《丑表功》、《血债》、《传递情报者》；盛婕表演的组舞《流亡三部曲》；吴晓邦、盛婕合演的《出征》；吴晓邦、戴爱莲合演的《国旗进行曲》及三位舞蹈家合演的《合力》。《新华日报》对此次演出撰文评论道："民族的舞蹈，现在由少数中国舞蹈家在不断努力中创造建立。今天请这样理解它，它不仅是抗战史实的记录者，还是热情的宣传形式，我们非常同意，这种新舞蹈在不断努力创造中，一定有它光辉灿烂的前程，与我们新中国的前程一样地向前迈进。"

10月 孩子剧团在重庆公演了由臧云远、王云阶、吴晓邦编剧，吴晓邦编导的活报歌舞剧《法西斯丧钟响了》。

12月20日 广西特种师资训练所在桂林演出了《新丰舞》、《芦笙舞》等。桂林女中演出了《祝腾舞》、《欢乐舞》、《卖报童子舞》、《花开花谢舞》及歌舞

《牧羊犬》。

1942年

5月11日 延安日本工农学校演出日语话剧《前哨》和日本民间舞蹈《捉泥鳅舞》。

5月2日至23日 在延安召开的延安文艺座谈会举行最后一次会议。朱德总司令讲话，毛泽东主席作结论。1943年10月9日《解放日报》发表了毛主席《在延安文艺座谈会上的讲话》（以下简称《讲话》）全文。

7月9日 《大公报》载，本月11日、12日在广西桂林中南路新华戏院，由戴爱莲、马国霖举办歌唱舞踊会，演出舞蹈《森林女神》、《思乡曲》、《警醒》、《游击队进行曲》。

7月 李伯钊在晋东南鲁艺担任校长，并亲授舞蹈。

7月底 吴晓邦与盛婕赴广东曲江省立艺术专科学校举办为期一年的舞蹈班。

9月23日 丁里在《解放日报》连载《秧歌舞简论》，认为一般秧歌多在冬春农闲季节作为劳动之余的娱乐，但在边区，扭秧歌除了娱乐之外，已成为参与政治斗争和社会活动的武器，起着较大的作用等等。

10月15日 抗敌演剧四、五队在桂林演出期间表演了他们创作的《农作舞》。

10月18日 由马国霖、戴爱莲、林声翁在桂林市政府大礼堂举行音乐舞踊会。第四部分由戴爱莲表演自编舞蹈《序曲》（肖邦曲，福金编舞）、《圆舞曲》（肖邦曲，福金编舞）、《警醒》、《思乡曲》（马思聪曲）和《游击队进行曲》。

11月22日 在桂林由紫罗兰、范里香演出舞蹈《纺织女》、《踢踏舞》、《中国多难》。

年底，延安举行拥军爱民活动，鲁艺在《讲话》的鼓舞下，组织起第一支秧歌队，有王大化、李波、刘炽等十多人。王大化和李波连夜排出了歌舞《打花鼓》（即《拥军花鼓》），由安波配曲。舞蹈借用"凤阳花鼓"形式，一人背鼓，一人拿小锣，边歌边舞。群众看了他们的秧歌十分喜欢。此舞蹈在化装方面仍保留旧秧歌中男抹白鼻梁，头梳冲天辫的小丑形象，秧歌队还有男扮女装及手拿擀面杖的丑婆子。这是在内容上改变了，但形式上没完全变。新秧歌的第一步虽有缺点，但他们敢于创新，受到领导及群众的肯定。

1943年

2月4日 延安军民两万余人齐集南门外广场，举行盛况空前的庆祝废除不平等条约大会。近百个化装宣传队、秧歌队纷纷出动，鲁艺秧歌队声势最为浩大。

2月5日 青年艺术剧院公演了《生产大合唱》和《生产舞》等。

2月9日 鲁艺秧歌队百余人在杨家岭、文化沟、联防司令部等处连续演出四十余场。秧歌队由化装成手持斧头镰刀的工农领头。节目有王大化、李波演出的《兄妹开荒》、《七枝花》（四人花鼓）、载歌载舞的《二流子变英雄》，以及快板、狮舞、旱船、推小车等。毛泽东、朱德、周恩来、任弼时、陈云等观后给予肯定。

2月21日 边区文协所属西北文艺工作团、杂技团、边区艺术学校等团体的秧歌队，连日在西北局、保卫团、边区政府、留守兵团司令部、总政、杨家岭、民族学院、军事学院、王家坪、中央医院等处表演秧歌及歌舞剧。

2月22日至24日 延安各界集会，热烈庆祝苏联红军节。鲁艺表演了秧歌舞《张公赶驴》、《集体花鼓》、《挑花篮》等。

3月3日 八路军一二〇师政治部战斗剧社在绥德县公演大秧歌，共分5场：《看劳动英雄去》、《拥护政府、拥护八路军》、《改造二流子》、《王小二上山》、《下南路》。

3月12日 延安文化界劳军团及鲁艺秧歌队八十余人，携带慰劳信和礼品奔赴金盆湾、南泥湾等地劳军，历时5天。用"挑花篮"舞蹈形式载歌载舞地演出了由贺敬之作词、马可谱曲的歌颂南泥湾英雄事迹的《南泥湾》，给广大指战员以极大的鼓舞。

4月 山东军区在滨海区莒南镇举行六百余人的大会，纪念战士剧社成立13周年。战士剧社表演了舞蹈《新中国舞》、《火把舞》等。

5月 上海沦陷区的伪中华电影股份公司成立后，与日本东宝歌舞团合作拍摄了歌舞片《万紫千红》。

11月 吴晓邦、盛婕在贵州独山演出3场舞蹈晚会，节目有《饥火》、《思凡》、《丑表功》、《游击队员之歌》、《生之哀歌》、《义勇军进行曲》、《迎春》、《奇梦》、《徘徊》、《血债》。5月下旬又在贵阳演出3场。

12月1日 陕甘宁晋绥五省联防军政治部宣传队成立，简称"联政宣传队"，由延安八路军留守兵团政治部文艺工作团和延安青年艺术剧院组成。任务是在"文艺为工农兵服务"的总方针下，侧重于"为兵服务"，即"写兵、演兵、给兵演

出"。在两年零五个月的时间内，联政宣传队做出了显著贡献，在边区文教群英会上获得"先进集体"奖旗。优秀节目有歌舞剧、话剧、活报、歌舞、演唱及合唱等数十个。田雨、胡果刚除能演、能唱、能创作外，还是队内长于编舞的能手。

冬 抗日时期八路军总部驻扎在山西左权县麻田一带，当地寺坪第二高小校长皇甫束玉对当地传统小花戏进行了改革，使这一民间艺术以崭新的面貌蓬勃发展起来。代表性节目有《四季生产》、《生产劳动》、《新告状》、《赶船》、《跑驴》等。1944年春节在寺坪演出得到了全县文艺工作会议与会者的肯定，并加以推广。

同年，贾作光到北京，与几位爱国学生组成作光舞踊团，先后演出了他创作的《渔光曲》、《故乡》、《少年旗手》、《魔》、《苏武牧羊》、《国魂》、《西线无战事》等具有爱国思想的舞蹈，受到观众的热烈欢迎。

1944年

1月25日（春节） 延安许多机关、团体、学校积极排练秧歌及戏剧。杨家岭成立春节宣传队，排演了《花鼓》、《旱船》及戏剧节目。中央党校秧歌队的成员中不少是部队干部，他们将军人的气质糅进秧歌中。西北党校秧歌队，南区、西区秧歌队，留守兵团政治部秧歌队，桥儿沟秧歌队，军法处秧歌队，保安处秧歌队都创作了新节目，其中歌舞节目及民间舞蹈占有相当比重。

2月20日 《解放日报》发表通讯《军法处的秧歌》，对该秧歌队演出的《生产舞》十分称赞，并要求"多多发展八路军

舞蹈"。

3月17日 禾乃英（林默涵）在《延安市民的秧歌队》一文中写道："秧歌队声势浩大，阵容华丽，演出九天"，"有高跷、水船、花鼓、推车、武术、跑马、耍狮子、《模范抗属》、《二流子转变》、《工农兵大联合》"，"还演出了《小放牛》、《耍猴》、《捕鱼》（高跷）、《庆祝红军胜利舞》等"，深受老百姓欢迎。

3月28日—30日 由桂林师范边疆歌舞团在广西桂林演出了《倮倮舞》、《瑶山情调》、《西南边胞化妆及语言介绍》、《侗人牧歌》、《板瑶腰鼓舞》、《瑶民服装表演》、《西南瑶少女蚩尤舞》、《倮倮孟获舞》、《侗族多雅舞》、《盘古破龟舞》、《盘瑶舞》、《苗岭婚俗进行曲》、《苗岭民谣》、《芦笙三部曲》。

6月6日—8日 吴晓邦、盛婕在成都南虹艺术专科学校礼堂举行3天演出，除在贵州演出的部分节目外，盛婕还表演了《心愿》、《迎春》、《秋愿》，吴晓邦、盛婕合演了回忆圆舞曲《别情》，由音乐家王云阶伴奏。

7月7日 延安各区举行集会，纪念抗战7周年。上午9时，保安处秧歌队在大众合作社广场演出，观众达两千余人。下午3点在市商会举行群众大会，参加者达三千余人。会前由保安处秧歌队演出了《大秧歌》、《为啥不告诉咱》、《梨膏糖》、《生产舞》。"延大"、"鲁艺"工作团在延安东区演出歌舞活报剧《敌后军民团结打日本》等。

7月15日 戴爱莲与高梓在重庆青木关举办暑期舞蹈讲习班，旨在培养儿童及学

校教师。学习内容有古典舞（芭蕾）、现代舞、土风舞、踢踏舞、音乐欣赏等。

9月 戴爱莲应陶行知邀请，到育才学校舞蹈组任教。

10月11日 陕甘宁边区文教代表大会在边区参议会大礼堂开幕。11月6日在参议会大礼堂举行群众秧歌、戏剧第一次会演，有民间舞蹈《跑红灯》、秧歌《破除迷信》等7个节目。整个演出优美、活泼、清新，具有民间艺术风格。11月9日，大会举行了表彰会，刘志仁、马健翎、杨醉乡获个人特等奖，民众剧团获集体特等奖，总计产生个人一等奖54名，个人二等奖87名，普通集体奖50名。大会通过了《关于发展群众艺术的决议》，于11月16日闭幕。

11月24日—27日 中国舞蹈艺术社、育才学校音乐组在重庆抗建堂联合演出。由戴爱莲主演，其他演员为育才学校师生，有隆徵丘、彭松、黄子龙、吴艺、周凤凰、王萍。演出的舞蹈有《森林女神》、《警醒》、《思乡曲》、《新疆土风舞》、《梦》、《游击队的故事》、《苗家月》、《拾穗女》、《进行曲》。

同年，演剧四队在贵州苗族地区搜集民歌民舞素材后，改编演出了舞蹈《苗家月》、《苗族芦笙舞》、《女子踩鼓舞》、《四方舞》、《斗鸡舞》等。

1945年

1月11日 重庆《新华日报》为庆祝创刊七周年及欢度春节，举办庆祝会。由从延安来的文艺工作者表演了大秧歌、小歌舞剧《兄妹开荒》、《一朵红花》、《牛永贵负伤》等节目。参加庆祝会的有重庆文艺界的诗人、作家、教育家、艺术家等

爱国知名人士。育才学校校长陶行知带领部分师生参加了庆祝会。戴爱莲、庄严等学习了大秧歌后在育才学校推广。戴爱莲受秧歌剧启发，回校后创作了《朱大嫂送鸡蛋》。

4月7日—30日　陶行知为育才学校筹募采访民间舞经费，在重庆北碚民众剧场举行舞蹈表演会，吴晓邦赞助。舞蹈节目有《苗家月》，戴爱莲编舞，吴艺、隆徵丘表演；《拾穗女》，戴爱莲表演；《卖》，戴爱莲编舞，隆徵丘、崔宗华、黄子龙、吴艺表演；《思凡》，吴晓邦编舞并表演；《新疆舞》，戴爱莲据新疆民歌编舞，戴爱莲、吴艺表演；《饥火》，吴晓邦编舞并表演；《梦》，戴爱莲编舞，戴爱莲、隆徵丘表演；《思乡曲》，戴爱莲编舞并表演；《生之哀歌》，吴晓邦编舞并表演；《空袭》，戴爱莲编舞，戴爱莲、隆徵丘、黄子龙、吴艺表演；《网中人》，吴晓邦编舞并表演；《游击队的故事》，戴爱莲编舞，戴爱莲、吴艺、杨艾孙、彭松、隆徵丘、黄子龙表演。演出伴奏：庄严、叶百令（叶宁）、温欢纳。此次演出节目精彩，阵容强大，重庆各报均有报道。

4月23日　在中国共产党第七次代表大会上，联政宣传队为大会演出了3场文艺晚会，其中包含了歌舞和戏剧。

6月23日　舞蹈家吴晓邦、盛婕在重庆八路军办事处的帮助下于6月7日离开重庆，23日到达延安，从此告别了在国统区的舞蹈生涯，在鲁迅艺术学校任教，为戏音系学员教授舞蹈。

7月28日、29日　昆明合唱团在昆明马街子电工厂演出。舞蹈节目有《我流浪了四方》、《五里亭》、《渔光曲》、《唱春牛》、《新中国序曲》，节目均为梁伦编舞，梁伦、陈蕴仪主演，其他演员有倪捷强（倪路）、廖文仲、胡均。

8月15日　日本裕仁天皇发布"停战诏书"，宣布无条件投降。为庆祝抗战八年胜利，国统区、解放区万民欢腾，锣鼓喧天，秧歌、腰鼓、狮子舞、龙舞、高跷、旱船、竹马、各色灯彩，在街头、广场表演，欢庆胜利。

9月　在延安戏音系毕业生举办的联欢会上，吴晓邦表演了他的部分代表作，如《思凡》、《饥火》、《义勇军进行曲》以及《西班牙舞》等。戏音系全体学员表演了新秧歌。

10月22日—23日　戴爱莲为搜集少数民族民间舞到达西康康定，学习了藏族舞蹈后，在康定的省府大礼堂举行的"康定藏族舞蹈大会"上，表演了《梦境》、《巴安弦子》、《警醒》、《新疆土风舞》。

同年　日本投降后，贾作光在北平与京剧演员马连良、李玉茹等一起参加了光复义演，他表演了舞蹈《苏武牧羊》及《国魂》。

同年　梁伦自1945年初到达云南昆明后积极开展新舞蹈运动，至1946年上半年，先后创作了《五里亭》、《希特勒还在人间》、《安眠吧，勇士》、《饥饿的人民》、《我曾漫游整个宇宙》及大型儿童歌舞剧《幸运鱼》等，改编了《阿细跳月》、《撒尼跳鼓》等，并组织中华舞蹈研究会演出数十场，在昆明影响很大。

同年，中国歌舞剧社在上海兰心大戏院首次公演六幕十场歌舞剧《孟姜女》（又名《万里长城》）。

1946年

1月　由周扬率领的延安鲁迅艺术文学院到达张家口，并入华北联合大学。重组的联大下设文艺、政法、教育、外语4个学院。文艺学院下设文学、戏剧、音乐、美术、新闻5个系，并设华北联大文工团（华北文艺工作团与延安鲁艺工作团合并而成），团长吕骥，副团长周巍峙、张庚。2月，成立了舞蹈班，吴晓邦任班主任。

1月21日—23日　重庆志新英德语学校为筹基金邀请音乐家应尚能、舞蹈家戴爱莲在重庆中华路青年馆举行音乐舞蹈大会，戴爱莲演出了舞蹈《森林女神》、《拾穗女》、《俄国舞》、《瑶人之鼓》、《思乡曲》、《新疆土风舞》。

3月6日—10日　戴爱莲发起的"边疆音乐舞蹈大会"在重庆青年馆举行。演出的节目分四部分，第一部分西南山民节目：《瑶人之鼓》、《嘉戎酒会》、《端公驱鬼》、《哑子背疯》、《倮倮情歌》；第二部分藏族节目：《吉祥舞》、《巴安弦子》、《阿弥陀佛》、《拉萨踢踏舞》、《意女天珠》、《春游》；第三部分新疆节目：《坎巴尔汗》、《青春舞曲》、《新疆民歌》；第四部分蒙古族临时节目。戴爱莲参加了9个舞蹈的表演，其中7个是由她本人创作或改编的。为配合舞蹈的演出，由彭松、叶百令（叶宁）合编的《边疆民歌》第一集同时出售，其中收有21首各民族民歌及乐曲。演出轰动整个山城，重庆各报纷纷进行报道和评论。《新华日报》也撰文高度评价了这次演出。此次集7个民族的民间舞首次同台演出，谱写了中国现代舞史的重要篇章。

3月11日　重庆《新民报》刊登《研究

民间乐舞，发掘艺术宝藏——民间乐舞研究会昨成立》的报道，文中写道："由戴爱莲、高梓等发起之中国民间乐舞研究会于昨（十）日下午五时假青年馆举行成立大会。"该会宗旨为"对本国乐舞凡有兴趣者均能参加"，并号召"有志于振兴民族乐舞者以向同一的目标作协力的推动，收集体的功效"。

3月15日 上海《艺术家》周刊发表刘静沅的文章《中国戏剧与歌舞俳优傀儡之关系》，从戏剧的起源谈到歌舞的演变，它的产生历程以及与巫的关系，简述了古代舞蹈的起源和历史，到《楚辞》为止的古代舞蹈史料记录状况以及戏剧产生、运用歌舞的背景等等。

3月30日起 戴爱莲发起"边疆音乐舞蹈大会"在重庆中央公园民艺馆演出。4月9日又在青木关音乐学院演出"边疆舞"。

4月18日 《平明》新91期发表了曼零的文章《记边疆乐舞会》，文中谈到中央大学边政系成立了边疆研究会，并引用了戴爱莲在边疆音乐舞蹈大会特刊上所说的举行这次公演的意义："我们举办边疆音乐舞蹈大会，希望能借此促请国人注意边疆艺术，以为国家民族创造活力"，"边疆有内地所没有的精神上的快乐与享受"。

4月下旬 云南大学学生会在昆明组织了抗日胜利后第一次校庆营火晚会。昆明师范学院南风合唱团、云南大学的哈哈合唱团及昆明部分中学参加了演出，舞蹈节目有《五里亭》、《朱大嫂送鸡蛋》等。

5月4日 云南大学为纪念五四运动27周年在该校组织了营火晚会，除演唱《茶馆小调》、《古怪歌》等进步歌曲外，由哈哈合唱团的吴树恭、张光亮、李培根、徐翔（牛珉）、何丽芳（余丹）、杨玉章、何美玲（何静予）、吴英（吕兰）8人表演了由梁伦排练的秧歌剧《兄妹开荒》，引起强烈反响。

5月17日 由云南路南圭山彝族青年三十余人组成的演出队到达昆明，闻一多、费孝通、楚图南、徐嘉瑞、尚钺担任总编导顾问，王松声、赵沨、梁伦、聂运华、徐树元分别担任编导、音乐、舞蹈、朗诵、舞台各小组的指导。当时昆明报刊称此活动"集全昆明艺术界一堂"，使"真正的民间艺术大放光彩，实为全国一空前盛举"。5月19日，云南圭山彝族音乐舞蹈会举行招待文艺界、记者、西南联合大学师生的演出，舞蹈有《跳鳞甲》、《跳叉》、《跳鼓》、《猴子搬苞谷》、《鸽子夺食》、《架子骡》、《阿细跳月》、《霸王鞭》、《三串花》、《跳狮》、《老人家》，还演出了芦笙吹奏、史诗对唱《阿细的先基》。晚会以梁伦、胡宗澧编导并参加表演的《彝汉本是一家》结束。5月24日，圭山彝族音乐舞蹈会正式在昆明公演，轰动了春城。文化界著名人士闻一多、费孝通、楚图南、徐嘉瑞等撰文予以赞扬。费孝通在文章中指出："我们有着艺术复兴的种子。"徐嘉瑞写道："中国的土地太大了，民族形式何止千百种，假如能发扬光大，文艺园地会出现百花竞放的生动局面。"闻一多写道："看了这样的乐歌和舞踊，令我们想到了现实的中国，如何迫切地需要民主政治的彻底实现，使劳动人民都过得很好，发扬光大他们的艺术。"

6月3日 昆明三千多名青年为欢送彝族同胞在西南联合大学师范学院举行联欢会，昆华女中演出舞蹈《天鹅之歌》，云南大学剧社演出《放下枪》，新中国剧社演出《朱大嫂送鸡蛋》，中华小学演出舞蹈《今天是我们的新天地》，彝族同胞演出对唱情歌、惜别小调和舞蹈《阿细跳月》。4日，到昆明演出的彝族同胞离昆返乡。

6月中旬 盛婕随吕骥、张庚等赴东北解放区组建文工团。吴晓邦带领6名学生到内蒙古文工团，为该团三十多人教授舞蹈基训，并依据内蒙古人民的生活及舞蹈动律，编排了双人女子舞《蒙古舞》和舞剧《内蒙人民三部曲》。

6月 梁伦、陈蕴仪到达香港，参加中原剧社并建立剧社舞蹈组，在香港孔圣堂举行舞蹈晚会，演出了《希特勒还在人间》、《苏联舞》、《阿细跳月》等舞蹈，引起香港各界人士关注。香港《华商报》刊登整版评介文章，英文报也发表了署名戴莱的评论文章，一致赞扬这次演出反映了现实生活，思想进步，具有民族风格等。

戏剧家欧阳山尊和李丽莲到上海后，排演了《兄妹开荒》，一些进步报纸报道了演出盛况，还灌制了唱片。他们还向文艺界人士传授了秧歌，这可能是最早在上海出现的延安的秧歌剧和学习秧歌舞的活动。

8月 戴爱莲到达上海，与梅兰芳会面。8月26日、27日，上海市政府交响乐团、上海音乐协会主办的戴爱莲舞蹈晚会在逸园举行，演出《森林女神》、《拾穗女》、《思乡曲》、《西藏舞》、《巴安弦子》、《春游》、《瑶人之鼓》、《嘉戎酒会》、《哑子背疯》、《坎巴尔汗》、《青春舞曲》共11个舞蹈。协助戴

爱莲配舞的有庄严、彭松、高地安、华诚、卫江。演出风靡上海，青年及进步学生的反应尤为热烈。上海各报对戴爱莲舞蹈晚会发表了报道和评论。《侨声报》以《白描戴爱莲》介绍了她的经历及"边疆舞"。《益世报》刊登了题为"戴爱莲的舞蹈艺术的美"的文章。《申报》在《戴爱莲表情深刻，边疆舞笑口常开》的文章中写道："戴爱莲的边疆舞会，没有芭蕾的热闹，但它比芭蕾更亲切。没有歌剧的悦耳，然而比歌剧更有味，因为它纯粹是，'我们的东西'。"《正言报》以"戴爱莲的舞踊——黄金时代的灿烂花朵，侨生女儿使它复活了"为题，对戴爱莲的经历及其艺术成就做了长篇综述。

8月底　画家叶浅予与戴爱莲一同赴美国考察并介绍中国舞蹈。周恩来、邓颖超为他们夫妇饯行，希望戴爱莲以她的艺术沟通中美友谊。在美国考察约一年的时间内，戴爱莲结识了美国现代舞蹈家玛莎·格雷姆及非洲民间舞蹈倡导者拉·梅里，观摩了现代舞练功方法，广泛地与美国舞蹈界人士接触并进行了交流，还表演了"边疆舞"及《哑子背疯》等。

8月　山东军区政治部文工团、陕甘宁晋绥联防军政治部宣传队联合组建了"东北民主联军总政治部文艺工作团"，简称"文工团"。文工团，这一称谓由此逐渐流行。该团后改编为中国人民解放军第四野战军总政治部宣传队。

10月　梁伦、陈蕴仪在香港参加中国歌舞剧艺社，担任编导、教员及主要演员，后随该社赴泰国、马来西亚、新加坡等地演出。梁伦除将原有的舞蹈、歌舞加工重排外，还创作了一批舞蹈和小舞剧，排演了解放区的歌舞。该社在海外的演出

深受华侨欢迎，大大激发了侨胞的爱国热忱。各地报刊均撰文给予很高的评价，并大篇幅地刊登了他们的演出剧照。在海外影响较大。

同年　为弘扬南昆艺术中的"舞蹈的美"，欧阳予倩请梅兰芳在上海主演《水漫金山》、《断桥》、《游园惊梦》等舞蹈性较强的剧目，另有昆曲"传"字辈艺人华传浩、汪传铃等参与演出。

1947年

1月　东北民主联军总政治部艺术学校改为东北民主联军总政治部宣传队（即第四野战军总政治部宣传队），并建立了全军第一个专业舞蹈队（后改为舞蹈团）。以后曾聘舞蹈家吴晓邦、赵得贤等教授舞蹈基训及舞蹈。在解放战争时期，该队创作、排练了大量的秧歌剧和舞蹈节目，流传广、影响大的舞蹈有《生产舞》、《练兵舞》、《进军舞》等。

1月中旬　华东野战军文工团在孟良崮战役中编演了《庆功舞》、《立功花鼓》、《花鼓》等，以歌颂战斗中的英雄部队和战斗英雄。

1月27日　东北文艺工作团、西满分局文艺工作团、西满军区文艺工作团、齐齐哈尔青年学园等单位一百六十余人联合组成大型秧歌队，为庆祝春节到街头演出东北大秧歌及秧歌剧，歌舞有《拥政花鼓》、《拥军花鼓》、《胜利花鼓》等。

2月5日（农历正月十五）　延安南区联合秧歌队在延安东关连续演出小秧歌剧及《打花鼓》等歌舞节目。延安欢度佳节，从南门外到新市场，张灯结彩，一拨一拨的扭秧歌、耍狮子、龙灯、走马、武术、杂耍，十分热闹。老百姓说，今年元

宵节比往年闹得更欢，因为推行土地改革及自卫战取得了胜利。

2月17日　《齐市新闻》登载《管中窥豹，可见一斑》一文，记述了齐齐哈尔市新秧歌大会实况，有五百多人参加的11支新秧歌队，在各区区长领头之下，锣鼓喧天走上街头，扭起新秧歌，表明新秧歌正在齐齐哈尔市蓬勃兴起。

2月20日　《东北日报》发表通讯《秧歌活动》，介绍佳木斯市春节秧歌队共有三十多队演出，其中有街头群众自动加入行列跟随扭秧歌。

4月4日　哈尔滨市两万名少年儿童在兆麟公园庆祝儿童节，会后游行并举行了秧歌大检阅。

4月　育才学校教师庄严、章恒等在上海及苏州的工人、学生中普及秧歌及"边疆舞"。在上海工人夜校辅导秧歌，仅杨树浦就有8个点。育才学校迁沪后，在建校过程中，要求学生走向社会，到工厂、学校当小先生，普及秧歌及"边疆舞"。舞蹈教师隆徵丘、钱风等也到各大学及银行业、保险业等职工组织的舞蹈队辅导舞蹈。

6月　吴晓邦在哈尔滨结识贾作光。吴晓邦和贾作光到乌兰浩特参加内蒙古文工团成立一周年庆祝会。后贾作光参加了内蒙古文工团。

7月　戴爱莲的学生彭松、隆徵丘及友人朱金楼在上海筹建中国乐舞学院，戴爱莲任校长（当时她还在国外）。

8月24日　戴爱莲回到出生地西印度群岛的特立尼达省亲。三邑同乡会主持了"舞蹈影戏大会"，由戴爱莲、费乔、叶浅予合作演出。演出的舞蹈有《瑶人之鼓》、《嘉戎酒会》、《鞑靼舞》、《藏

人春游》、《哑子背疯》、《爪哇舞》、《端公驱鬼》、《他里梯舞》、《坎巴尔汗》、《青春舞曲》、《思乡曲》。票款收入的一部分用于赈济广东省水灾。

8月 为庆祝北平大专院校成立民间歌舞社一周年，各社在中法大学礼堂举行联合演出。参加演出的有清华、燕京、北大、辅仁、北师大、中法等各院校民间歌舞社社员，演出了舞蹈《克什喀尔》、《马车夫之歌》、《嘉戎酒会》、《巴安弦子》、《春游》等。北大民间歌舞社还演出了自己创作的《矿工舞》和《农乐舞》等。

9月13日—18日 中国福利基金会、美国援华联合会、上海儿童福利促进会、国际联谊会联合主办舞蹈音乐会，由育才学校在上海兰心大戏院演出。舞蹈节目有《农作舞》、《火苗》、《恩赐》、《嘉戎酒会》、《猴戏》、《塞外恋歌》、《乞儿》、《青春舞曲》、《藏人舞曲》、《中华民族万岁》等。这是育才学校搬迁到上海后的一次比较大型的演出，受到上海文艺界和观众的赞誉。

10月26日 康巴尔汗随新疆青年歌舞团到上海演出，京剧大师梅兰芳与夫人福芝芳在家中迎接了被上海观众誉为"新疆的梅兰芳"、"维吾尔族之花"的康巴尔汗，他们互道敬仰之情。其后，梅兰芳还为新疆青年歌舞团举行了专场演出。

10月 戴爱莲返回上海，担任中国乐舞学院校长，并亲自为学院教师授课。

1948年

元旦 新安旅行团在华东野战军司令部驻地演出秧歌剧及歌舞《胜利腰鼓》。陈毅、粟裕看完演出后与演员握手，连声称赞"太好了，太好了"，陈毅还说："你们的腰鼓代表了解放军的最高艺术，打出了解放军的威风！你们要把它打到华东野战军所有的部队去。"

2月 戴爱莲到达北平艺术馆，焦菊隐举行茶话会欢迎她，徐悲鸿、马彦祥等出席。会上，焦菊隐宣布了戴爱莲的工作安排：1.在艺术馆成立舞蹈训练所；2.到师范学院体育系任教；3.向平剧演员学习。

3月 吴晓邦被邀请到东北民主联军总政治部宣传队舞蹈队教授舞蹈基训，并排练军事题材的舞蹈。

4月 彭松从上海抵达北平后，参加了由北大民间歌舞社召开的各大学民间歌舞社代表联席会，代表们一致要求学习新的歌舞。此后，彭松为他们编排了集体歌舞《团结就是力量》。一周内，此歌舞传遍北平各大学。

5月4日 北平各大专院校在北大民主广场举行庆祝北平民间歌舞社成立两周年活动。前来参加的有北师大、辅仁、中法、燕京、清华、北大等各院校民间歌舞社社员五百余人。北大民主广场上锣鼓喧天，社员们扭起大秧歌。最后几百人合成一支大秧歌队，场面壮观，气氛热烈。

6月17日—7月15日 云南昆明爱国师生为反对帝国主义扶植日本军国主义举行集会及游行示威，学生们利用演讲、唱歌、演活报剧、舞蹈进行宣传。南风合唱团在6月17日的游行中，一百多人排成纵队跳起《你是灯塔》歌舞前进。7月1日，云南大学及其附中、师范学院、天祥中学、求实中学、昆华女中等七校学生在游行时跳起《金凤子开红花》、《豌豆秧》、《山那边有好地方》等歌舞。学生们每次集会游行屡遭军警的殴打、绑架，

至7月15日，先后逮捕扣押师生近千人。在此次学运中被当局逮捕的部分师生被关入特刑监狱，中秋节时，他们组织了"狱中晚会"，胡宗澧、王子厚、王兴董、李茂林、冯松、黄如英率先跳起集体舞《唱出一个春天来》、《营火燃烧在广场上》、《螃蟹歌》等。最后，大家一齐歌舞，表现了革命的乐观主义精神。

夏 戴爱莲在北平美术专科学校主办暑期舞蹈训练班，授课内容有现代舞、芭蕾、民间舞蹈（由彭松、叶宁教授）。学生大部分来自各校民间歌舞社。

冬 戴爱莲接受北平师范大学体育系的聘请，担任舞蹈教授。此时北平各大学掀起了跳"边疆舞"的热潮，戴爱莲经常到清华、北大去指导并和同学们一起跳"边疆舞"。

11月 东北鲁迅艺术学院附设的舞蹈班在沈阳成立。由陈锦清任班主任兼教员，吴晓邦、盛婕为主要任课教师。学员35人，均为十四五岁。学员们学习了芭蕾、现代舞基训，戏曲中的基本功及技巧，老解放区的秧歌、腰鼓、霸王鞭。先后排练演出了《纺棉花》、《农作舞》、《锻工舞》、《人民红五月》、《单鼓舞》、《红灯狮子舞》，学员们创作了《跳绳舞》、《拍球舞》等。该班为中华人民共和国成立后的舞蹈专业培养了一批骨干力量。

12月12日 《大公报》发表洪深的文章《我们怎样欢迎新疆的歌与舞》。

美国现代派舞蹈家戴尔莎到上海演出，曾到育才学校参观，并向该校学生教授现代舞。

1949年

2月27日　北平和平解放后，戴爱莲在艺术专科学校举行首次舞蹈晚会，表演了9个舞蹈，有现代舞和"边疆舞"，郭沫若、周扬、田汉、艾青等观看了演出。

3月27日　戴爱莲在北平国民大戏院举行舞蹈晚会，演出的节目有《瑶人之鼓》、《思乡曲》、《青春舞曲》、《老背少》（即《哑子背疯》）、《卖》、《马车夫之歌》、《嘉戎酒会》、《苏联土风舞》、《藏人春游》，由彭松、叶宁、杨凡、陆植林、樊玉兰伴舞。

春　重庆中美合作所渣滓洞监狱里囚禁着中国共产党的地下工作者和进步人士，当他们听到中国人民解放军向江南挺进的炮声后，杨汉秀（曾在延安鲁迅艺术学院学习，并参加过秧歌运动）带头扭起了秧歌，其他牢房的难友们为观察越狱地形，表演了《叠罗汉》。

春　战斗在海南岛的琼崖纵队文工团，为配合纵队发动的春季大规模攻势，演出了舞蹈《跳春牛》、《阿细跳月》、《青春舞》、《杯盘舞》等，受到指战员欢迎。

5月1日　昆明职业青年歌咏队邀请部分商店青年店员在昆明布新补校球场上举行"五一"国际劳动节纪念会。歌咏队全体队员表演了《大团结舞》，舞蹈结尾摆成一个五角星和"五一"字形图案，气氛热烈。

7月1日　昆明天祥中学在云南大戏院（今长春剧场）举行助学歌咏舞蹈会，演出了歌舞《金圆券》、《破桌子》、《欢迎星光闪出来》、《西藏舞》、《阿拉木汗》、《快乐集团》、《大烟盒》、《青海情歌》、《红莓草》和歌舞剧《他们不

要瞎子去当兵》。7月2日，马烈在《观察报》发表特写《千万个人一条心，唱出一个春天来》，赞誉天祥中学的歌咏舞蹈会是"啼破黑暗的第一阵晨唱"。

7月1日　在根据地普洱红场，云南人民讨蒋自卫军第二纵队（中国人民解放军滇桂黔边纵队第九支队前身）万余军民隆重纪念中国共产党诞生28周年，演出了自编音乐舞蹈史诗《中国共产党万岁》，表现中国共产党领导人民进行革命的艰苦历程。全剧用诗朗诵、舞蹈和各历史时期代表性歌曲贯穿，有500名干部、战士参加演出。

7月10日、11日　昆明市省立中等学校教师联合会为救济贫寒学生举办舞蹈表演、义卖大会，参加演出的有14所大中学校，演出歌舞节目三十余个。舞蹈有《农作舞》、《保保舞》、《青海情歌》、《欢迎星光闪出来》、《快乐集团》、《豌豆秧》、《青春舞曲》、《阿拉木汗》、《半个月亮爬上来》、《马车夫之歌》、《团结就是力量》，以及歌舞剧《他们不要瞎子去当兵》等。

7月　在武汉，第四野战军总政治部部队艺术学校成立后，招收了四十多名舞蹈学员，由吴晓邦任教。课程设"自然法则运动"基训及理论、排练、创作等。同时，吴晓邦又在第四野战军总政治部舞蹈团授课及排练。八、九月间，由各野战军各兵种的文工团、宣传队选送一百五十多人先后到舞蹈团学习舞蹈，由吴晓邦亲自授课。学习约8周，除学习"自然法则运动"外，还学习了《进军舞》、《俄罗斯舞》、《鄂伦春舞》、《蒙古舞》、《工人舞》等，以及表演课、理论课和创作实习等。为部队广泛建立专业性舞蹈队伍培

养了一批骨干。

7月2日　中华全国文学艺术工作者代表大会在北京隆重开幕。大会代表共计824人，99人组成主席团，郭沫若为总主席，茅盾、周扬为副总主席。丁玲、田汉、李伯钊、欧阳予倩等17人组成常务主席团。中国共产党中央委员会向大会致电祝贺。毛泽东同志亲临会场，并作重要讲话："同志们，今天我来欢迎你们。你们开这样的大会是很好的大会，是革命需要的大会，是中国人民所希望的大会。因为你们都是人民所需要的人，你们是人民的文学家、人民的艺术家，或者是人民的文学艺术工作的组织者。你们对于革命有好处，对于人民有好处，因为人民需要你们，我们就有理由欢迎你们。再讲一声，我们欢迎你们。"

7月21日　中华全国舞蹈工作者协会成立。推举出的理事会由戴爱莲任主席，吴晓邦任副主席。

7月27日　中华戏曲改进会筹委会成立，主任欧阳予倩。毛泽东为该会题词"推陈出新"，并在《人民日报》公开发表。

8月　中国青年文工团赴匈牙利布达佩斯参加第二届世界青年与学生和平友谊联欢节，贾作光、斯琴塔日哈等人表演了《牧马舞》、《希望》、《蒙古舞》、《腰鼓舞》、《大秧歌》等，后两个节目荣获联欢节特别奖。这是中国民族民间舞蹈首次在国际舞台上亮相并获奖。

9月21日－30日　中国人民政治协商会议第一届全体会议在北平隆重举行。会议决定了《义勇军进行曲》为代国歌，采用公元年号，定都北平，改名北京。华北大学文工团为会议创造并演出了大歌舞《人

民胜利万岁》，庆祝新政协的召开和中华人民共和国的即将成立。

10月1日　中华人民共和国成立并举行开国大典。30万人汇集天安门广场，毛泽东升起第一面五星红旗。由内蒙古文工团副团长布赫率领12人在北京参加开国大典，并演出了《牧马舞》、《鄂伦春舞》等，受到毛主席等中央首长的亲切接见。

12月　吴晓邦的《新舞蹈艺术初步教程》由华中新华书店出版。32开，文图共74面。该书是新中国出版的第一本专业舞蹈艺术教材。

1950年

4月2日　中央戏剧学院在北京成立。首任院长欧阳予倩。中央戏剧学院舞蹈团随之成立。团长戴爱莲，副团长陈锦清。

5月　吴晓邦的《新舞蹈艺术概论》由上海生活·读书·新知三联书店出版。这是中华人民共和国成立后出版的第一本舞蹈理论著作。该书当年8月再版。

9月15日-10月3日　国庆节期间，来自内蒙古、新疆、延边和西南地区的少数民族文工团在北京参加国庆演出。内蒙古文工团的贾作光等人表演了《雁舞》、《马刀舞》；新疆的康巴尔汗表演了《盘子舞》、《打鼓舞》，米娜加表演了《莫拉加特舞》；延边朝鲜族舞蹈家表演了《丰收舞》、《洗衣舞》；西南地区的舞蹈家表演了《阿细跳月》、《朋友舞》（云南）、《芦笙舞》、《四方舞》（贵州）等，受到毛泽东、朱德、周恩来等领导同志的好评。

10月　国庆期间，中央戏剧学院舞蹈团演出了《各族人民大团结舞》。

10月　由于美国于6月25日发动朝鲜战争，10月25日，中国人民志愿军渡江赴朝鲜开始抗美援朝。同时，全国文联第六次常委扩大会议发出《关于文艺界展开抗美援朝宣传工作的号召》。为了响应号召和声援志愿军，中央戏剧学院舞蹈团演出了由欧阳予倩编剧、戴爱莲主演的大型舞剧《和平鸽》。

12月1日　内蒙古自治区民间艺人代表大会举行闭幕式。乌兰夫主席出席会议并讲话，指出内蒙古文艺是新中国文艺的一部分，有其一般性，又有特殊性。应该很好地掌握民族艺术的形式和特点，又要吸取兄弟民族文艺的新的革命内容。这是新中国成立之后第一个民间艺人代表大会，在当时对民间艺术的发展起到了推动作用，也对全国民间文艺有一个示范作用。

1951年

3月15日　中央戏剧学院开设了由吴晓邦主持的"舞蹈运动干部培训班"和由崔承喜主持的"崔承喜舞蹈研究班"。两班同天开课，次年同时结业。

4月3日　毛泽东主席为中国戏曲研究院题写院名，并题词："百花齐放，推陈出新"。

6月16日　文化部召开全国文工团工作会议。政务院郭沫若副总理作全国文教工作的报告；文化部部长沈雁冰作文工团的方针、任务与分工的报告；周扬副部长作关于文艺思想和创作问题的报告。《人民日报》6月18日发表《加强文艺工作团，发展人民新艺术》的社论，指出"全国文工团的总任务是大力发展人民的新歌剧、新话剧、新音乐、新舞蹈，以革命精神和爱国主义精神教育人民"。大会于6月29日闭幕。

7月7日　中国舞协创刊《舞蹈通讯》，为不定期的内部刊物，但出版一期后停刊，1955年复刊。

7月　中国青年艺术剧院舞蹈团成立，团长吴晓邦，副团长盛婕、田雨。

8月　中国青年文工团赴民主德国柏林参加第三届世界青年与学生和平友谊联欢节，汉族民间舞《红绸舞》、藏族民间舞《春游》荣获一等奖。京剧片断《三岔口》荣获集体舞一等奖。

8月　首都上演李伯钊同志创作的歌剧《长征》，其中出现了毛主席的形象，这是舞台上第一次表现领袖形象的有意义的尝试。《文艺报》四卷八期撰文作了评介。

9月　中国人民革命军事委员会总政治部文工团舞蹈队成立，副队长陆静（未设队长）。

11月　中央戏剧学院歌剧团、舞蹈团、乐队和北京人民艺术剧院歌剧团、舞蹈团、乐队合并为中央戏剧学院附属歌舞剧院。

1952年

5月23日　《人民日报》发表社论《继续为毛泽东同志所提出的文艺方向而奋斗——纪念毛泽东同志的〈在延安文艺座谈会上的讲话〉发表十周年》。该报社论指出，要开展两条战线的斗争："一方面反对文艺脱离政治的倾向——这种倾向，实际上是使文艺去为资产阶级的利益服务；另一方面，反对以概念化、公式化来代替文艺和政治的正确结合的倾向——这种倾向，实际上是破坏了文艺为政治服务的真正目的。这两个方面，就是我们今天文艺工作中的两条战线的斗争。"

5月　为纪念《在延安文艺座谈会上的讲话》发表十周年，内蒙古自治区举办文艺评奖大会。舞蹈《鄂伦春舞》、《哈库麦》、《牧马舞》、《马刀舞》、《希望》等分获一、二、三等奖。这是新中国成立之后第一次举行包括舞蹈艺术门类参加的正式评奖活动。

8月　全军第一届文艺会演在京举行。10多个单位，1500多人，演出6台晚会，其中舞蹈节目24个。大会评奖委员会规定文艺评奖的主要标准是面向连队，富有群众性、战斗性等。舞蹈有《坑道舞》、《炮兵舞》、《筑路舞》、《轮机兵舞》、《藏民骑兵队》等获奖。该会演在20世纪内一直持续举行，对于全军文艺产生重大影响。

8月　中央戏剧学院由吴晓邦主持的"舞蹈运动干部培训班"和由崔承喜主持的"崔承喜舞蹈研究班"同时结业。

9月1日　中央民族文工团成立，团长吴晓邦。

10月31日　中央戏剧学院舞蹈团改建为中央歌舞团。代理团长周巍峙，副团长李凌、戴爱莲，艺术委员会主任李焕之，副主任陈锦清。

11月至1953年1月　苏军红旗歌舞团首次访华演出。全团一行259人，带来了《士兵休息舞》、《大军舞》等歌舞节目，在北京等11个城市演出60场，观众达100万人次。部队文艺工作者组织了学习队随团学习，并编印《向苏军红旗歌舞团学习》专集。

1953年

4月1日　第一届全国民间音乐舞蹈会演在京举行。参加会演的有来自全国各地区、各民族的民间艺人331人，演出27场，表演了100多个有地方特色的优秀音乐舞蹈节目。会演中涌现的舞蹈节目有《跑驴》、《采茶扑蝶》、《狮舞》、《花灯舞》、《打鼓舞》、《农乐舞》、《跳弦》等。会演期间还举行了舞蹈座谈会，强调向民族民间舞蹈学习。

4月14日　周扬在第一届全国民间音乐舞蹈会演闭幕典礼上讲话指出，这次大会主要目的是推动民间艺术的发展，借以一方面丰富人民的文化生活，一方面使专业文艺工作者获得民间艺术的滋养，并发现民间艺术天才。他号召专业文艺工作者不断地向民间艺术学习，不断地对民间艺术予以加工提高，然后再推广到人民中间去。当天下午文化部副部长丁西林给全体到会的民间艺人发奖并致闭幕词。

5月　中央戏剧学院附属的歌舞剧院独立，改名为中央实验歌剧院，直属文化部领导，院长周巍峙。

7月　中国青年艺术团参加在罗马尼亚布加勒斯特举行的第四届世界青年与学生和平友谊联欢节。河北民间舞《狮舞》、古典歌舞剧《闹天宫》、《水战》、《雁荡山》荣获集体舞一等奖。汉族民间舞《荷花舞》、《采茶扑蝶》荣获集体舞二等奖。《秋江》荣获独舞一等奖。《跑驴》获三人舞二等奖。

9月23日　第二次中国文学艺术工作者代表大会在北京开幕。周恩来总理莅临大会作《为总路线而奋斗的文艺工作者的任务》的报告。10月8日《人民日报》为大会闭幕发表社论《努力发展文学艺术的创作》。

9月25日至10月7日　中国文联各协会分别举行会议。在舞协的会议上，戴爱莲作《四年来舞蹈工作的状况和今后的任务》的工作报告。会议决定中华全国舞蹈工作者协会改组为中国舞蹈艺术研究会。

11月28日　中国文联举行第二届全国委员会主席团扩大会议。《文艺报》第23号发表社论《国家在过渡时期的总任务和文学艺术的创造任务》，号召文艺工作者深入到生活中去，深刻地学习总路线，创作出真正反映人民生活的作品。

11月-12月　北京舞蹈学校成立筹备委员会，主任吴晓邦，副主任陈锦清，委员有叶宁、盛婕等。

1954年

2月15日　文化部举办舞蹈教员训练班，聘请苏联芭蕾舞专家伊莉娜和代表性民间舞专家达·克·列谢维奇等陆续前往任教。

4月　《舞蹈学习资料》创刊，为不定期内部刊物，1956年共编印11辑，由中国舞蹈艺术研究会筹备委员会编印出版。

7月　文化部舞蹈教员训练班结业。

9月　在文化部举办的舞蹈教员训练班基础上，北京舞蹈学校成立。校长戴爱莲，副校长陈锦清。

9月-11月　苏联国立民间舞蹈团一行167人访华演出引起中国舞蹈界极大关注。该团在全国11个城市演出40场，观众达20万人次。带来的节目有《游击队员》、《俄罗斯组舞》、《马铃薯舞》等。团长莫伊塞耶夫为中国舞蹈家作关于继承和发展民间歌舞艺术的学术报告，并由中国同行整理为《论民间舞蹈》的小册子。这对于中国当代舞蹈产生了极其巨大的影响，形成了"在民族民间舞蹈基础上发展"的方针政策性指导思想。

9月　莫斯科音乐剧院访华演出。文化部组织了随团学习组。

9月　中国人民解放军总政治部开办舞蹈训练班，主任鲁勒，副主任陆静、杜育民。第一期学员共72人，次年二月结束。

10月7日　中华全国舞蹈工作者协会改名中国舞蹈艺术研究会在京成立（简称"舞研会"），主席吴晓邦，副主席戴爱莲。

1955年

2月10日至3月24日　全国群众业余音乐舞蹈观摩演出大会在北京举办。该次大会由文化部、全国总工会、共青团中央、高等教育部、教育部主办。演出分农村、学生、职工三个部分进行。汉、回、蒙古、朝鲜、黎、侗、壮、满等8个民族的演员参加了201（一说293）个节目的演出，其中包括农民、民间艺人及专业文艺工作者共356人，学生224人，职工223人，总计800多人。安徽的民间舞剧《刘海戏金蟾》、黑龙江的《小车舞》、浙江的《龙舞》、陕西的《素鼓》、吉林的《东北民间舞》、广西桂北的彩调《王三打鸟》和《扁担舞》等作品受到人们的好评。

4月　舞研会的《舞蹈通讯》复刊，仍为不定期内部刊物，至1956年底共出16期。该月出版的第一期中开展了关于舞蹈创作为什么贫乏等问题的讨论。

8月　中国青年艺术团参加在波兰华沙举行的第五届世界青年与学生和平友谊联欢节。云燕铭等表演的古典歌舞剧《双射雁》和京剧《闹龙宫》、《水漫金山》荣获一等奖。《猎虎》荣获哑剧一等奖。蒙古族民间舞《鄂尔多斯舞》荣获民间舞一等奖。朝鲜族民间舞《扇舞》、藏族民间舞《友谊舞》荣获民间舞二等奖。浙江汉族民间舞《龙灯》和双人舞《飞天》荣获民间舞三等奖。联欢节后，组成了以京剧为主的中国古典歌舞剧团，赴芬兰、瑞典、挪威、丹麦、冰岛等国家进行友好访问演出。

10月　中央实验歌剧院舞剧团成立。

10月　苏联小白桦树舞蹈团首次访华演出。在全国10个城市演出41场，观众达12万人次。主要节目有《小白桦树》、《小链子舞》等，得到高度赞赏。

12月　北京舞蹈学校开办首届舞蹈编导训练班。苏联功勋演员查普林等任教，培养了一批专业舞蹈编导。

1956年

5月26日　中共中央宣传部部长陆定一在怀仁堂向文艺界和科学界作报告，系统阐述了中共中央提出的"百花齐放，百家争鸣"的方针。报告于6月13日以"百花齐放、百家争鸣"为题发表于《人民日报》。

6月　哲学社会科学规划办公室领导制定哲学社会科学十二年规划。舞蹈规划主要有：中国舞蹈史、各民族舞蹈和世界各国舞蹈、舞蹈概论等的研究。重要著作拟有《中国古代舞蹈史》、《中国服装史》、《中国舞蹈表演艺术及训练方法》、《中国古典舞蹈》、《民族舞剧研究》、《汉族及少数民族舞蹈》、《舞蹈概论》等选题。

6月　罗马尼亚"云雀"民间伟大音乐团访华演出，一行126人，在北京等17个城市演出64场，观众达25万人次。

7月　《舞蹈通讯》开展关于"双百"方针的讨论。

7月　《人民日报》开展关于音乐、舞蹈民族化的讨论，延续至9月份。

8月24日　毛泽东在怀仁堂与部分音乐工作者谈话，提出了"古为今用、洋为中用、推陈出新"的原则。

8月　《舞蹈通讯》就北京舞蹈学校编导训练班暑期实习演出的节目展开讨论，8期至11期共发表不同观点的文章25篇。

10月　匈牙利舞蹈专家洛伦茨·久尔基（匈牙利芭蕾舞学校校长）、比尔洛斯·山道尔（匈牙利芭蕾舞学校毕业生）来中国人民解放军总政治部第二期舞蹈训练班教授芭蕾舞。

10月26日　中央群众艺术馆在北京正式成立，赵鼎新兼任馆长，陈嘉平任副馆长。该馆以指导全国群众文艺活动作为主要工作任务，从一个侧面反映了当时活跃的群众艺术（包括舞蹈）创作和表演活动。

10月　舞研会成立中国舞蹈史研究小组，组长吴晓邦，艺术指导欧阳予倩。

12月　天马舞蹈艺术工作室建立，由吴晓邦主持。

12月24日-26日　文化部在北京召开全国少数民族文化工作会议。

1957年

1月　全国专业团体音乐舞蹈会演在北京举行。主办单位：文化部、国家民委、共青团中央、全国总工会。来自全国共32个代表团，7个观摩组，70多个艺术单位的2500多名音乐舞蹈工作者参加。演出节目210个，其中少数民族舞蹈99个。有《扇舞》、《剑舞》、《孔雀舞》、《花鼓舞》、《花儿与少年》、《三月三》、

《大姑娘美》等。这是全国首次专业文艺团体会演，受到中央领导重视，毛泽东、刘少奇、陈云、邓小平等在会演结束时接见了全体代表并合影留念。

1月 舞研会、山东省文化局和曲阜县有关单位共同组成孔庙古乐舞整理委员会，在吴晓邦同志的带领下搜集整理祭孔乐舞，历时四个月。搜集工作结束后舞研会编印了《曲阜祭孔乐舞》，并拍摄了一部电影资料片。

2月 中国古代舞蹈史陈列室在舞研会内部展出。

3月10日-22日 第二届全国民间音乐舞蹈会演在北京举行。来自28个民族的27个代表团，1300多名演员，演出近300个音乐舞蹈节目。其中反响较好的舞蹈节目有《百叶龙》、《鲤鱼灯》、《武狮》、《阿细跳月》、《十二月花神》、《罗汉除柳》等。

3月-7月 文化部在中央歌舞团举办第一届舞蹈训练班。班主任陆静，教员彭清一、姚雅男等。

5月 吴晓邦创办的"天马舞蹈艺术工作室"在重庆举行首次公演。从该年至1960年的三年半时间内，"天马"创作演出新作品19个，其中有《青鸾舞》、《籥翟舞》、《开山》、《纺织娘》、《渔夫乐》、《太平舞》、《平沙落雁》、《双猫戏球》、《足球舞》、《串珠舞》、《花蝴蝶》、《赛江南》、《北国风光》、《梅花操》、《春江花月夜》、《十面埋伏》、《梅花三弄》、《歌唱祖国》、《菊志》等。恢复吴晓邦早期作品5个：《饥火》、《思凡》、《义勇军进行曲》、《游击队员之歌》、《丑表功》。共演出121场，观众达16.6万多

人次。

5月 舞研会编辑的《舞蹈丛刊》由上海文艺出版社出版，至1958年2月共出版4辑。

6月 中国舞蹈艺术研究会为郭明达举行欧美现代舞蹈报告会和表演会。

7月 中国青年艺术团参加在莫斯科举行的第六届世界青年与学生和平友谊联欢节。崔美善等人表演的傣族《孔雀舞》、张毅等表演的汉族《花鼓舞》、李长锁等表演的《龙舞》荣获民间舞金质奖。单文瑞等表演的云南歌舞《春到茶山》、于颖等表演的安徽民间舞《花鼓灯》、左哈拉等表演的维吾尔族民间舞《盘子舞》和古典歌舞剧《铃舞》、阿米拉等表演的古典歌舞剧《种瓜舞》、毛相和白文芬等表演的傣族民间舞《双人孔雀舞》、吕艺生和王佩英表演的双人舞《牧笛》等荣获民间舞银质奖。刘玉翠等表演的古典舞《织女穿花》荣获东方古典舞银质奖。舒巧等表演的古典舞《剑舞》荣获东方古典舞铜质奖。欧米加参等表演的藏族民间舞《草原上的热巴》、呼和格日勒表演的蒙古族民间舞《挤奶员舞》等荣获民间舞铜质奖。

7月 北京舞蹈学校上演《无益的谨慎》，是为中国首次上演世界芭蕾名剧。

7月 第一届编导训练班结业，演出《苗岭风雷》、《王贵与李香香》、《金丝鸟》等民族舞剧。

8月 中央实验歌剧院舞剧团上演民族舞剧《宝莲灯》，是为中华人民共和国成立后演出的第一部大型民族舞剧。

9月-11月 英国兰伯特芭蕾舞团访华演出。团长为玛丽·兰伯特。这是西方一流芭蕾舞团在中华人民共和国成立之后最初的访问演出。

10月 《舞蹈丛刊》第三辑开展关于民族舞剧的讨论。

11月 北京舞蹈学校开设东方舞蹈班。

1958年

1月 中国舞蹈界第一本定期公开刊物《舞蹈》双月刊创刊发行。由中国舞蹈艺术研究会（中国舞协前身）编辑出版，主编陆静。

1月23日 北京舞蹈学校第二期编导训练班开学，由苏联编导专家彼·安·古雪夫任教。

3月-4月 日本松山树子芭蕾舞团首次访华，在北京等6个城市演出38场，观众2万人次，演出剧目有芭蕾舞剧《白毛女》。

3月15日 文化部召开第一次全国艺术科学研究座谈会。戏剧、音乐、电影、美术、曲艺、舞蹈等方面的研究和教学人员300余人参加会议。刘芝明副部长在会上作总结发言——《艺术科学研究要紧跟上大跃进，指导艺术实践，解决迫切问题》。该文在《光明日报》上全文刊载。

5月 毛泽东在中共八大二次会议上提出："无产阶级文学艺术应采用革命现实主义与革命浪漫主义相结合的创作方法。"

5月8日 《人民日报》发表社论《多快好省地发展社会主义文化艺术事业》，提出："随着生产大跃进，出现了文化艺术方面的大跃进。必须反对少慢差费、右倾保守、冷冷清清、前怕狼后怕虎的文化建设路线。"

6月11日 《文艺报》第11期发表社论

《插红旗，放百花》，指出："现在尽管文艺战线的大旗牢牢地掌握在无产阶级手里，但是文学艺术的大大小小的各个阵地，谁战胜谁的问题并没有得到完全解决。"

7月　《舞蹈》开展关于天马舞蹈艺术工作室演出节目的讨论，从本年第4期到1960年第10期，共发表文章20篇。

7月　北京舞蹈学校正式演出芭蕾舞剧《天鹅湖》。这是我国第一次自己排练、正式演出大型世界经典芭蕾舞剧。

8月　文化部直属单位举行现代题材舞蹈创作跃进会演，演出了一批反映现代生活的舞蹈节目。

8月22日　文化部、舞研会在北京联合召开全国现代题材舞蹈创作座谈会。刘芝明副部长在会上作了《共产主义文化高潮已经来到了》的报告。会后，《新文化报》及《舞蹈》相继发表《积极开展全民舞蹈运动》的报道。

9月26日　《文艺报》第18期刊登华夫的专论《文艺放出卫星来》，认为新民歌、工厂史、革命回忆录等是工农群众在文艺上放出的卫星。该期刊出了"群众文艺特辑"，介绍群众文艺创作运动的情况和经验。

9月26日　中国文联主席团举行扩大会议，号召全国文艺工作者大力推动群众文艺的创作运动和批评运动，增强文学艺术的共产主义思想性，用共产主义精神教育广大人民。会议认为，目前全国人民的首要任务是建设社会主义，同时准备条件向共产主义过渡。文学艺术工作者应该做时代的先锋。《文艺报》19期发表社论《掀起文艺创作的新高潮，建设共产主义的文艺》。文章指出："现在提出建设共产主

义文学任务，不是太早，而是适时的、必要的"；革命现实主义和革命浪漫主义相结合的创作方法"要求真实地反映不断革命的现实发展，并且充分表现崇高壮美的共产主义理想"。文章同时提出，"反映群众中的集体主义的劳动精神，创造具有共产主义思想品质的新英雄人物的任务就要提到头等重要的地位上。"

9月至10月　各地报刊连续发表文章，对革命现实主义和革命浪漫主义相结合的创作方法展开了热烈的讨论。《文艺报》第9期发表贺敬之、臧克家、冯至、郭小川的笔谈之后，14期以"戏剧家笔谈革命现实主义和革命浪漫主义相结合"为题，发表了任桂林、董小吾、欧阳山尊等的文章。10月31日至12月26日，《文艺报》编辑部又连续召开了七次座谈会，进一步讨论革命现实主义与革命浪漫主义相结合的问题。《文艺报》21期发表《各报刊关于革命的现实主义和革命的浪漫主义相结合问题的讨论》，综合评介了各报刊有关这一问题的讨论。该刊22期报道了讨论"二革"结合的两次会议纪要。10月30日《人民日报》发表了《争取文学艺术的更大跃进》的社论。在此前后，《红旗》杂志第1期周扬《新民歌开拓了诗歌的新道路》、第3期郭沫若《浪漫主义和现实主义》等文章，都探讨了"二革"结合的创作方法问题。

10月8日　《人民日报》发表毛主席诗《送瘟神》二首。

10月　文化部组织山东省跃进歌舞巡回演出团、河北丰润唐坊人民公社百花农民歌舞团、河北遵化人民公社农民歌舞团来北京举行联合演出。

同年，第5期《舞蹈》杂志展开关于

《孔雀舞》的讨论。相关文章有张世龄的《是不是形式主义》、蒋亚雄的《我对"孔雀舞"的看法》、石平的《谈谈我对孔雀舞的看法》、王志航的《谈"学习中的疑难"》等。

1959年

1月　舞研会编辑出版的《群众舞蹈》创刊（初名《舞蹈副刊》），到1960年7月共出版19期。

1月　《舞蹈》由双月刊改为月刊。在第1期开展了关于革命现实主义和革命浪漫主义相结合的创作方法，以及群众舞蹈和生活模拟等问题的讨论。

2月　中共中央宣传部召开宣传工作会议。陆定一、周扬就大跃进中文艺工作存在的"左"倾思想和不切实际的做法，如"写中心、画中心、唱中心"、"人人唱歌、人人跳舞、人人写诗、人人绘画"等，作了重要讲话。文化部党组检查了1958年的工作。

5月3日　周恩来在紫光阁与部分文艺界人大代表和政协委员座谈关于文化艺术工作两条腿走路的问题时指出：既要鼓足干劲，又要心情舒畅；既要力争完成，又要留有余地；既要有思想性，又要有艺术性；既要浪漫主义，又要现实主义；既学习马列主义，又要和实际相结合；既要有基本训练，又要有文艺修养；既要政治挂帅，又要讲物质福利；既要重视劳动锻炼，又要保护身体健康；既要敢想、敢说、敢做，又要有科学分析和根据；既要有独特的风格，又要兼容并包（或叫丰富多彩）等有关文艺工作的十个问题。

6月1日至7月24日　中国人民解放军第二届全军文艺会演在北京举行。21个专

业文工团、16个业余演出队的5600多名演员，组成62台晚会，演出288场，上演408个节目。其中有新创作的舞剧17个，《五朵红云》、《蝶恋花》、《雁翎队》等反映部队生活革命斗争的舞剧大量涌现。

7月　北京舞蹈学校上演芭蕾舞剧《海侠》。

8月　西藏、新疆、云南、贵州、广西、浙江、福建、安徽八省、自治区歌舞汇报演出在北京举行。有13个民族的优秀节目共56个，舞蹈节目有《丰收之夜》、《走雨》、《采茶舞》、《婚礼舞》、《欢乐的苗家》、《赶摆舞》、《双莲灯》、《小卜少》等。演出结束后举行座谈会，文化部副部长夏衍作报告，号召创作独舞、双人舞等小型舞蹈。

8月-9月　工人文工团观摩演出在北京举行，有舞剧《并蒂莲》、《都江堰》，舞蹈《新产品舞》、《狮舞》、《盘舞》等。

8月　中国青年艺术团参加在奥地利维也纳举行的第七届世界青年与学生和平友谊联欢节。梁漱芳表演的独舞《春江花月夜》、阿依吐拉表演的维吾尔族舞蹈《摘葡萄》荣获东方古典舞金质奖。汉族民间舞《采红菱》、《花伞舞》、《江南三月》荣获集体舞银质奖。蒙古族民间舞《欢乐的青年》荣获集体舞银质奖。

9月　北京舞蹈学校东方舞蹈班并入中央歌舞团。

9月　广东舞蹈学校筹建，校长梁伦。

9月-10月　苏联莫斯科大剧院芭蕾舞团访华演出，演出剧目有《天鹅湖》、《吉赛尔》、《雷电的道路》、《宝石花》等，共演出40场，观众达16万人次，在我国产生很大影响。

11月　北京舞蹈学校第二期编导训练

班实习演出神话舞剧《鱼美人》，是为中华人民共和国上演的第一部自己创作的芭蕾舞剧。

12月30日　北京舞蹈学校实验芭蕾舞剧团成立。这是我国成立的第一个芭蕾舞团。团长戴爱莲。

1960年

1月　《舞蹈》展开关于《鱼美人》和舞剧民族风格的讨论。

5月　上海实验歌剧院来北京演出民族舞剧《小刀会》。

5月15日至6月12日　全国职工文艺会演在北京举行。主办单位：文化部、全国总工会、共青团中央、全国妇联、中国文联。参加会演的有27个省、市、自治区的代表团和西藏观摩团。来自22个民族的2794人演出了音乐、舞蹈、曲艺、戏剧和杂技节目457个。其中比较优秀的舞蹈节目有《巧姑娘》、《英雄矿工》、《忙坏了统计员》、《钢铁红旗班》、《跃进歌舞》、《海带养殖舞》、《姑嫂采茶》等。6月13日《人民日报》、《工人日报》分别发表《职工业余文艺活动的新发展》和《更高地举起毛泽东思想的旗帜积极普及和提高职工文艺》的社论。

3月18日　上海成立舞蹈学校。校长李慕琳，副校长胡蓉蓉。

5月　文化部在中央歌舞团举办第二期舞蹈训练班。

6月6日　文化部发出《关于举行全国独唱独奏独舞表演会的通知》。

7月22日至8月13日　第三次中国文学艺术工作者代表大会在北京举行，出席代表2444人。中国文联副主席周扬作《我国社会主义文学艺术道路》的报告。毛泽

东、刘少奇、宋庆龄、周恩来、朱德、邓小平等接见全体代表，陆定一代表中共中央、国务院向大会致祝词。8月15日《人民日报》发表《更大地发挥社会主义文艺的革命作用》的社论。大会期间，各协会分别召开会员代表大会。中国舞蹈艺术研究会举行第二届会员代表大会，周巍峙在会上作《在毛泽东思想旗帜下，争取舞蹈艺术的更大的繁荣》的总报告。大会决定改组舞研会为中国舞蹈工作者协会，欧阳予倩任主席，周巍峙、吴晓邦、戴爱莲、胡果刚、陈锦清任副主席。会后，成立了舞协书记处，胡果刚任第一书记。

9月　《舞蹈》展开关于《花儿与少年》的讨论。

9月　中国人民解放军艺术学院创立，总政治部主任刘志坚兼院长，舞蹈系主任胡果刚。

年中　北京舞蹈学校古典舞教学研究组集体编著的《中国古典舞教学法》在内部出版，是为第一本专业舞蹈教学法。

1961年

1月-2月　在中共中央宣传部领导下，中国舞协书记处派出干部到华东、华南、西北、东北等地调查舞蹈界贯彻"双百"方针及创作的情况，为中共中央宣传部召开文艺工作座谈会作准备。同期，舞协书记处扩大会议研究贯彻"双百"方针和提高创作质量问题，盛婕作调查情况汇报。会后，写成书面报告《有关当前舞蹈创作的情况和问题》。

4月　《舞蹈》展开关于抒情舞问题的讨论。

4月　高等院校文科教材会议在北京召开。陆定一、周扬作报告。会议制定了

戏剧、音乐、美术、工艺美术、电影、戏曲、舞蹈等七类艺术院校40多个专业的47个教学方案修订草案，会后成立7个教材工作组，分别统一组织各类院校的教材编选工作。随之，设立了舞蹈教材编写办公室，制订了舞蹈教材的编选计划。

6月1日—28日　中共中央宣传部在新侨饭店召开全国文艺工作座谈会，讨论《关于当前文学艺术工作的意见（草案）》，即《文艺十条》的初稿。《文艺十条》经过修改后，于8月1日印发各地征求意见。

8月　舞协书记处召开舞蹈创作座谈会，北京及外地的歌舞团领导和编导共20余人参加会议。周巍峙在会上讲话，强调贯彻"双百"方针。

9月　舞蹈教材审议会在北京召开，通过了芭蕾舞基训、中国古典舞基训及双人舞等教材。会后，召开了座谈会，周巍峙在会上讲话。

10月　文化部艺术局、中国舞协联合举办在京歌舞团独舞、双人舞表演会。有《蛇舞》、《孔雀舞》、《拍球舞》、《春江花月夜》、《长绸舞》、《弓舞》、《长鼓舞》、《摘葡萄》、《灯舞》、《解放》等20个节目。演出期间还召开了座谈会。

1962年

1月　《舞蹈》杂志开展关于舞蹈形象问题的讨论。

1月13日　东方歌舞团在北京正式成立，团长戴碧湘，副团长兼艺术指导田雨。东方歌舞团是根据周恩来总理的指示，为适应中国人民对外文化交流的发展需要而成立，以学习演出亚洲、非洲、拉丁美洲各国各民族的歌舞和乐曲为主的歌舞团。演员队伍以中央歌舞团东方舞蹈班为基础，抽调地方、部队部分演员组成。陈毅副总理出席建团典礼，并做了重要讲话。

3月　《舞蹈》展开关于舞剧中的哑剧问题的讨论。

4月　《文艺十条》由中共中央宣传部正式定稿为《文艺八条》。经文化部党组、文联党组下发全国各地文化艺术单位贯彻执行。八条内容是：一、进一步贯彻执行百花齐放、百家争鸣的方针；二、努力提高创作质量；三、批判地继承民族遗产和吸收外国文化；四、正确地开展文艺批评；五、保证创作时间，注意劳逸结合；六、培养优秀人才；七、加强团结，继续改造；八、改进领导方法和领导作风。

8月　中国青年艺术团赴芬兰赫尔辛基参加第八届世界青年与学生和平友谊联欢节。陈爱莲表演的古典舞《春江花月夜》和《蛇舞》、莫德格玛表演的蒙古族民间舞《盅碗舞》、陈爱莲和王庚尧表演的《弓舞》和《狮子舞》、《草笠舞》等荣获金质奖。

9月21日　中国舞协主席欧阳予倩逝世，终年74岁。

10月6日—26日　北京歌舞单位舞蹈节目联合演出在北京举行。主办单位：文化部艺术局、中国舞协。8个演出单位的1200多人演出了59个节目。有总政歌舞团的舞剧《蝶恋花——游仙》、战友歌舞团的舞剧《雁翎队》、北京舞蹈学校的芭蕾舞剧《海侠》和舞剧《湘江北去》、《梁祝》等；舞蹈《雁舞》、《嘎巴》、《版纳月夜》、《红军哥哥回来了》等也在舞台上亮相。英国现代派舞蹈家陈西兰作了专场表演。20个省、市、自治区70多个单位的舞蹈工作者来北京观摩。演出期间，还组织了编导、表演、音乐、美术等专业座谈会。

10月　《舞蹈》展开了关于繁荣舞蹈创作的讨论。同年，中国舞协在全国舞蹈刊物、内部刊物上开展了关于舞剧艺术规律、特征的大讨论。次年，中国舞协举行了"中国古代舞蹈史讲座"。以此为基础，舞蹈史论工作向规模化、体系化拓展。

1963年

4月　中国文联召开第三届全国委员会扩大会议，周扬作《加强文艺战线，反对现代修正主义》的报告。中国舞协书记处决定编印"反修资料"，组织编导读书会。

4月12日　中国舞协举办"中国古代舞蹈史讲座"，由舞蹈史教材编写组孙景琛、彭松、王克芬、董锡玖主讲，至6月14日结束，共进行十讲。

8月16日　周恩来总理在音乐舞蹈座谈会上讲话，讲了关于文艺工作的方针，关于阶级性、战斗性、民族化、现代化（或叫时代性），关于艺术作品的标准，创作的表现形式等问题；提出音乐舞蹈必须进一步民族化、大众化，以树立民族音乐舞蹈为主体，可单独成立民族音乐舞蹈院校和表演团体等意见。

9月　文化部、中国舞协为首都音乐舞蹈工作座谈会进行筹备工作。

11月20日　中共中央宣传部决定召开首都音乐舞蹈工作座谈会。中国舞协书记处上报了《关于当前舞蹈工作的主要情况、问题和民族化的几点意见》的报告。

12月26日至1964年1月　文化部、中国舞协、中国音协联合召开首都音乐舞蹈工作座谈会。周扬作报告，报告中谈了文艺工作的方向、推陈出新、外来形式的民族化、与工农兵结合、学习马克思列宁主义与读书等五个问题。舞蹈方面由胡果刚作报告。林默涵作会议总结。总结谈了三点：一是对过去工作的估价和今后工作的出发点；二是音乐舞蹈的革命性、民族性、群众性；三是今后工作的安排。会议就如何改进和加强音乐舞蹈工作的问题进行了讨论。讨论的主要问题是：音乐舞蹈要不要紧密地为社会主义革命和建设服务，要不要大力反映社会主义的时代精神？要不要树立鲜明的民族特色，要不要和中外文化遗产建立正确的批判继承关系？要不要面向广大的工农兵群众，和工农兵群众相结合？会议检查了在音乐舞蹈工作中贯彻执行毛泽东文艺思想和中共文艺方针的情况，总结了经验，研究了现状。会议认为：新中国成立后的十四年以来，音乐舞蹈工作做出了很大的成绩，但舞蹈创作缺乏社会主义新时代的精神，不能充分反映工农兵群众的斗争、劳动和他们的思想感情；社会主义舞蹈还没有得到足够的重视和发展。会后，《光明日报》、《文艺报》、《舞蹈》等报刊开辟了讨论音乐舞蹈革命化、民族化、群众化问题的专栏。《光明日报》为此发表了编者按。这次讨论一直延续到1968年"文化大革命"。

1964年

2月　北京舞蹈学校改制为中国舞蹈学校（校长陈锦清）和北京芭蕾舞蹈学校（校长戴爱莲）。

2月　舞蹈史教材编写组编写的《中国古代舞蹈史长编》（初稿）脱稿，由中国舞协内部印发征求意见。

2月　以金仲华为团长的中国艺术团一行87人，赴法国及西欧一些国家访问演出。舞蹈家陈爱莲、崔美善与京剧表演艺术家杜近芳等随团出访。

3月4日　中共中央宣传部根据毛泽东的指示决定开始在文联和所属单位中开展整风。由此，中国舞协及其他各协会大规模地开展整风工作。

4月-5月　中国人民解放军第三届全军文艺会演在北京举行。18个文艺代表队演出35场，共计388个节目。其中舞蹈80个，涌现了《丰收歌》、《洗衣歌》、《板车号子》、《女民兵》、《野营路上》等优秀节目。

5月1日　中央实验歌剧院改组为中央歌剧舞剧院，下设芭蕾舞团（原北京舞蹈学校实验芭蕾舞剧团）、中国歌剧舞剧院（内设民族舞剧团——原中央实验歌剧院舞剧团）。

6月27日　毛泽东主席在中共中央宣传部《关于全国文联和所属各协会整风报告》中作了第二个批示，指出：文艺界各协会和他们所掌握的刊物的大多数，十五年来，基本上不执行党的政策，"最近几年，竟然跌到了修正主义的边缘"。7月2日，文化部和中国文联各协会再次整风，检查工作。

9月21日　中央歌剧舞剧院芭蕾舞团创作演出大型芭蕾舞剧《红色娘子军》。

9月27日　毛泽东主席在中央音乐学院一个学生写的信上批示："古为今用，洋为中用。"

10月1日　大型音乐舞蹈史诗《东方红》在人民大会堂正式上演。这是为庆祝中华人民共和国成立十五周年，在周恩来总理亲自领导下，由3000多位专业和业余音乐舞蹈工作者参加的史诗式大型歌舞。次年，《东方红》被摄制成同名彩色宽银幕舞台艺术片。

11月26日至12月29日　全国少数民族群众业余艺术观摩演出大会在北京举行。18个省、市、自治区的53个少数民族700多位代表参加了这次大会，演出255个音乐、舞蹈、曲艺、戏剧节目。演出的舞蹈节目80多个，其中有《哈达献给毛主席》、《草原女民兵》、《顶水抗旱》、《丰收舞》、《阿热热》等。陆定一在开幕式上作报告。12月27日，毛泽东、周恩来、朱德、邓小平、宋庆龄、董必武等接见了全体代表。《人民日报》发表了《发扬会劳动又会做文艺工作的革命精神》的社论。长春电影制片厂把部分优秀节目拍成影片《葵花向阳开》。

11月　中国舞协半数干部下乡参加农村社会主义教育运动。

1965年

1月9日　《舞蹈》发表编辑部文章《致读者》检查刊物。

3月　《人民日报》发表齐向群的文章《重评孟超新编〈李慧娘〉》，并加编者按说：《李慧娘》"是一株反党反社会主义的大毒草"。

6月13日　上海之春音乐会期间，上海市舞蹈学校根据同名歌剧创作演出了中国芭蕾舞剧《白毛女》。

11月10日　上海《文汇报》发表姚文元的文章《评新编历史剧〈海瑞罢官〉》。11月29日《北京日报》转载。

12月22日 内蒙古自治区乌兰牧骑来北京演出，周恩来总理在中南海紫光阁接见了他们和新疆和田专区文工团、中国大学生七人演出组，肯定了乌兰牧骑式的艺术方向："望你们保持不锈的乌兰牧骑称号，把革命的音乐舞蹈，传遍在全国的土地上，去鼓舞人民"；"文艺必须民族化、大众化。你们这是万里长征的第一步，还要提高"。

1966年

3月26日 关于音乐舞蹈革命化、民族化、群众化讨论的总结《高举毛泽东思想红旗，创作和发展社会主义的民族的新音乐新舞蹈》以编辑部署名发表在《光明日报》。《舞蹈》随即予以转载。

5月 《舞蹈》停刊。共出65期。

5月16日 中共中央《五一六通知》下达，"文化大革命"全面开始。

1967年

2月17日 以中共中央名义下达的《关于文艺团体无产阶级文化大革命的决定》公开发布。中央各歌舞团体被迫停止活动，北京舞蹈学校被迫停止招生，陷入停办。

5月29日 公开发表中共中央批发的1966年2月《部队文艺工作座谈会纪要》。这个《纪要》，完全抹煞新中国建立以来，文艺界在中国共产党领导下取得的巨大成绩，诬蔑文艺界"被一条与毛主席思想相对立的反党反社会主义的黑线专了我们的政"。《纪要》声称"要坚决进行一场文化战线上的社会主义大革命，彻底搞掉这条黑线"。这个《纪要》给中国文艺战线带来了灾难性的后果，大批作品

被打成毒草，大批作家艺术家被打成"黑线人物"、"反革命"。舞蹈界各单位的领导开始受迫害。

11月28日 江青、陈伯达召开文艺界大会。在会上宣布江青任解放军文化工作顾问，北京京剧一团、中国京剧院、中央乐团、中央歌剧舞剧院的芭蕾舞剧团列入解放军建制。江青在会上发表讲话，否定建国十六年文艺工作的伟大成绩，抹煞几千年人类文化遗产，把《纪要》的某些观点做了进一步的发挥。第一次提出文化遗产内容上不能推陈出新，只有艺术形式可以批判继承的观点。江青在这个讲话中一口气点了陆定一、周扬、林默涵和北京市委彭真等11个人的名，污蔑他们是"反革命修正主义分子"。第一次在公开场合把所谓"旧中宣部"、"旧文化部"、"旧北京市委"连在一起加以攻击，煽惑地说它们"互相勾结，对党，对人民，犯下了滔天罪行，必须彻底揭发，彻底批判"。这个"讲话"成为后来文艺界所谓砸"三旧"的动员令。陈伯达在讲话中吹捧江青在"文艺革命"中"有特殊的贡献"。

1968年

5月23日 于会泳在上海《文汇报》发表《让文艺舞台永远成为宣传毛泽东思想的阵地》一文。第一次公开提出并阐述了"三突出"的口号。文章说："我们根据江青同志的指示精神，归纳'三突出'，作为塑造人物的重要原则。即：在所有人物中突出正面人物来；在正面人物中突出主要英雄人物来；在主要英雄人物中突出最主要的中心人物来。"

7月28日 "工人、解放军毛泽东思想宣传队"进驻清华大学。此后，工人、解

放军宣传队相继进驻文艺界和其他有关单位。

1969年

6月23日 江青在人民大会堂接见五个"样板团"和两个电影厂的宣传队时说："十个协会就是摄影学会是好的，但也放了毒"，其他协会都是"当寄生虫"。

7月－9月 文化部所属各单位和文联各协会全部工作人员，分赴咸宁、天津静海等五七干校及部队农场等地劳动，搞"斗、批、改"。

11月 中国人民解放军艺术学院被迫停办。

1970年

中国舞剧团成立。

冬 中央五七艺术学校成立。

1971年

7月 国务院文化组成立。吴德任组长，刘贤权任副组长。中国舞剧团（原中央芭蕾舞团）的刘庆棠担任组员，其他还有石少华、于会泳、浩亮、王曼恬、吴印咸、狄福才、黄厚民等。

1972年

7月 毛泽东同志针对当时文艺界的问题提出批评说：现在的电影、戏剧文艺作品太少了。

1973年

1月1日 周恩来、叶剑英、李先念等中央政治局同志接见部分电影、戏剧、音乐工作者。周恩来同志根据广大人民群众的要求，指出电影太少，"这是我们的大

缺陷"。他说："电影的教育作用很大，男女老少都需要它，它是大有作为的，刚才说的七个厂，要帮助你们，你们有什么要求，可以通过文化组提出，中央讨论批准，党和国家就帮助，经过三年努力，把这个空白填上，群众要求很迫切。"又说："总结七年来这方面的工作，还是薄弱的，文化组要把电影工作大抓一下。"江青针锋相对地说："不是七年，是解放以来，二十几年电影的成绩很少，放毒很多，取得经验太少，很糟。"张春桥还含沙射影地说："说少的绝大多数是出自内心的要求，希望多搞一些。当然也不排除少数别有用心的人。"

在这次接见时，成立了文化组创作领导小组办公室（简称"创办"），于会泳任组长。江青指定于会泳、浩亮、刘庆棠抓创作，随后出现的"初澜"、"江天"，就是这个办公室写作班子的笔名，成为"四人帮"在文艺界的喉舌。

3月 台湾省专业舞蹈团"云门舞集"诞生。团长林怀民。

年中 国务院文化组设立"文学艺术研究机构"，下设音乐舞蹈研究室舞蹈研究组。

8月13日 周恩来同志为了保存革命文艺队伍，批示将中央歌舞团、东方歌舞团和中央民族乐团合并为中国歌舞团，下设东方歌舞队，并对组建中国话剧团、中国歌剧团作了指示。于会泳等拒不执行这些指示。

11月 在中央五七艺术学校基础上建立了中央五七艺术大学。下设戏剧学院、音乐学院、美术学院、戏曲学校、电影学校、舞蹈学校。江青任名誉校长，于会泳任校长，浩亮、刘庆棠、王曼恬任

副校长。

1974年

年中 中国歌舞团、中国歌剧团、中国话剧团相继成立。但这些团体长期没有演出任务。国务院文化组并没有彻底执行周恩来同志的指示，在中国歌舞团中并没有下设东方歌舞队。

8月13日 国务院文化组举办的上海、广西、湖南、辽宁四省、市、自治区文艺调演在北京举行。调演期间，报刊广泛宣传"小戏也要写阶级斗争"，认为不写阶级斗争就是"无冲突论"。

1975年

7月 毛泽东同志在两次谈话中指出："百花齐放都没有了"，"党的文艺政策应该调整一下，一年、两年、三年逐步逐步扩大文艺节目。缺少诗歌，缺少小说，缺少散文，缺少文艺评论"。

1976年

1月8日 周恩来同志逝世。1月9日，于会泳等人压制、破坏群众的悼念活动，并要求《文汇报》各单位坚持文艺演出活动。

1月7日至2月19日 全国舞蹈（独舞、双人舞、三人舞）调演在北京举行。参加调演的51个演出队，1300多人，带来262个节目，组成20台晚会。节目有《我爱这一行》、《幸福光》、《火车飞来大凉山》、《聋哑妹子上学了》、《喜听原油滚滚流》、《风雪采油工》、《养猪姑娘》、《水乡送粮》、《格斗》、《军鞋曲》、《风雪小红花》、《牧民见到了毛主席》等。

3月 《舞蹈》月刊复刊。同时复刊的还有《人民戏剧》、《美术》、《人民电影》、《人民音乐》等。这五种刊物在"四人帮"被打倒之前由《文汇报》主办。

10月 中共中央一举粉碎"四人帮"，全国舞蹈工作者与全国人民一道欢欣鼓舞，拥向街头，扭起了大秧歌，欢庆胜利。文化部文学艺术研究机构改名为文化部文学艺术研究院，下设音乐舞蹈研究室舞蹈研究组。

1977年

1月 彩色影片、音乐舞蹈史诗《东方红》重新公映。

1月 舞剧《小刀会》由上海歌剧院重排上演。

5月 首都文艺界纪念毛泽东《在延安文艺座谈会上的讲话》发表35周年，演出《龙腾虎跃》、《胜利腰鼓》、《大秧歌》、《兄妹开荒》、《军民大生产》等。

7月15日 第四届全军文艺会演在北京举行。这是为了庆祝中国人民解放军建军五十周年而举行的全军文艺活动。20多个单位的文艺代表队5600余人，演出53台晚会，600多个文艺节目及剧目。会演中出现各种形式的舞蹈、舞剧作品109个，有舞蹈《上井冈》、《胜利号角》、《幸福的泼水节》、《世世代代怀念周总理》、《朱军长的扁担》、《葡萄架下》，舞剧《蝶恋花》、《骄杨颂》、《霞姐》等。

11月20日 《人民日报》编辑部邀请文艺界人士举行座谈会，坚决推倒、彻底批判"文艺黑线专政"论。参加座谈会的

有茅盾、刘白羽、张光年、贺敬之、谢冰心、吕骥、蔡若虹、李季、冯牧、李春光等。到会同志一致指出：所谓"文艺黑线专政"论，是"四人帮"强加在文艺工作者和广大人民身上的精神枷锁、政治镣铐。它全盘否定文艺界的主流成绩，否定十六年革命文艺的成就，摧残文化大革命前所有优秀的文学家、艺术家和一切优秀的文艺作品。所谓"文艺黑线专政"论，与"四人帮"反革命政治纲领是相通的。只有砸碎"文艺黑线专政"论这个沉重的精神枷锁，肃清它的流毒，才能真正贯彻执行党的"双百"方针，繁荣社会主义文艺事业。

1978年

1月 《诗刊》发表《毛主席给陈毅同志谈诗的一封信》，《舞蹈》展开形象思维问题的讨论。

2月 全国人民隆重纪念周恩来总理诞辰八十周年。舞蹈工作者创作上演了《红云》、《山城报童》、《颂歌献给敬爱的周总理》、《难忘的泼水节》、《为了永远的纪念》、《缅怀敬爱的周总理》等舞蹈。

4月 中共中央批准文化部直属艺术单位中国京剧院、中国青年艺术剧院、中国儿童艺术剧院、中央实验话剧院、中央歌舞团、中央民族歌舞团、东方歌舞团、中国歌剧舞剧院恢复名称和建制。

5月11日 《光明日报》发表特约评论员文章《实践是检验真理的唯一标准》。次日，《人民日报》转载了这篇文章，从此在全国范围内开展了真理标准问题的大讨论。

5月 成立恢复中国文联及各协会筹

备组，组长林默涵，副组长张光年、冯牧（兼秘书长），后增任魏伯为副组长。恢复中国舞协筹备组，组长盛婕，副组长游惠海（兼管办公室），成员吴晓邦、戴爱莲、陈锦清。

5月27日至6月5日 中国文联第三届全国委员会扩大会议在北京召开。中国舞蹈工作者协会于6月2日正式宣告恢复工作。

6月 中国舞协继续出版《舞蹈》双月刊，主编游惠海。

10月 中国歌剧舞剧院上演舞剧《宝莲灯》。

10月1日 北京舞蹈学校经国务院批准改制为北京舞蹈学院，院长陈锦清。中国舞蹈教育进入较高层次。

12月18日 中国共产党第十一届中央委员会第三次会议在北京召开。在这次全会上中央提出了"解放思想，开动机器，实事求是，团结一致向前看"的方针。

12月 中国人民解放军广州军区政治部战士歌舞团重新上演舞剧《五朵红云》。

本年 原文学艺术研究院音乐舞蹈研究室舞蹈研究组改名为文学艺术研究院舞蹈研究室，独立设置并直属院领导。主任董锡玖，副主任薛天。

1979年

5月7日 《人民日报》发表周扬的文章《三次伟大的思想解放运动——在中国社会科学院召开的纪念五四运动六十周年学术讨论会上的报告》，称当时正在进行的关于解放思想的大讨论是继五四运动、延安整风运动之后的第三次伟大的思想解放运动。

1月5日至1980年2月 文化部举办庆祝中华人民共和国成立三十周年献礼演出，历时13个月，共分18轮持续进行。全国29个省、市、自治区和中国人民解放军的128个文艺团体参加演出137台晚会，其中音乐舞蹈17台，舞剧7台，歌舞剧3台。

1月18日-24日 中国舞协在北京召开常务理事（扩大）座谈会，为即将召开的第四次中国文学艺术工作者代表大会（包括中国舞协会员代表大会）作准备。

2月3日-24日 全国艺术教育工作会议在北京召开，文化部副部长林默涵主持会议。

3月 中国文联组成中央慰问团赴云南边防前线，向自卫反击战中的英雄们学习，并进行慰问演出。表演了《花鼓灯》、《朵朵红花献给亲人》等。著名舞蹈家戴爱莲表演了《慰问舞》。

5月3日 中共中央批转中国人民解放军总政治部的请示报告，决定撤销中共中央批发的1966年2月《部队文艺工作座谈会纪要》。中共中央指出：对受《纪要》影响被错误批判、处理的人员和文艺作品，要实事求是地予以平反；对过去曾经宣传、执行过《纪要》的各级组织和个人，不必追究政治责任。

6月 美国第一届国际芭蕾舞比赛在密西西比州杰克逊市举行。中国派出以北京舞蹈学院院长陈锦清为团长的代表团，以观察员身份参加活动，由此开始了中国芭蕾舞走向世界大赛的历程。

9月 中国人民解放军艺术学院重新恢复成立，魏传统任院长，赵国政任舞蹈系主任。

10月30日 第四次中国文学艺术工作者代表大会在北京人民大会堂隆重开幕。

叶剑英、邓小平、李先念等出席了大会。邓小平代表中共中央、国务院致祝辞祝贺第四次大会的召开。该次会议改选了领导机构。名誉主席：茅盾。主席：周扬。副主席：巴金、夏衍、傅钟、阳翰笙、谢冰心、贺绿汀、吴作人、林默涵、俞振飞、陶钝、康巴尔汗。会议期间，中国舞蹈工作者协会召开了第四次会员代表大会。会议一致通过协会名称改为中国舞蹈家协会。吴晓邦任主席，戴爱莲、陈锦清、康巴尔汗、贾作光、梁伦、盛婕任副主席。吴晓邦在会上作《贯彻"双百"方针，繁荣舞蹈艺术》的报告。

本年 大型舞剧《丝路花雨》由甘肃省歌舞剧院创作演出，在全国产生轰动，后来在世界许多国家巡回演出，很受欢迎。

1980年

1月6日-25日 由湖北、辽宁、山东、河北、延安等六省市联合召开的汉族民间舞蹈座谈会在延安举行。会上，对民间舞蹈的继承、发展进行了学术探讨。来自19个省市的58个单位的代表118人参加会议。会议期间表演了各地民间舞蹈素材组合55个，互相交流节目13个。会议分编导、教学、群众舞蹈3个专业组，就"怎样正确对待民间舞艺术遗产"、"怎样做好民间舞的挖掘、整理和创新工作"、"汉族民间舞蹈的风格特点"、"民间舞如何反映现实生活，为四化服务"、"如何整理改编民间舞蹈教材"等专题，进行了热烈讨论。

1月24日 由文化部文学艺术研究院舞蹈研究室和中国舞协联合举办"每月讲座"，至12月25日止，共进行12讲。有欧洲各国舞蹈情况介绍，中国古代舞蹈漫谈，走访汉画像之乡，对戏曲舞蹈传统规律的再认识，现代舞基训和创作问题，雕塑造型美等。

2月 中国人民解放军总政治部文化部召开部队舞蹈创作座谈会。驻京部队各歌舞团体、中国人民解放军艺术学院舞蹈系和兰州部队歌舞团的编导、舞美人员等45人参加会议。与会者畅谈了粉碎"四人帮"以来部队舞蹈创作如何以军事题材为主，如何继承与发展民族民间舞蹈传统，以及如何借鉴外国现代舞等问题。

3月10日 戴爱莲主讲的"舞谱讲座"开讲。在京文艺和体育系统的20多个单位的编导、教师、演员、教练员等50余人参加。舞谱讲座为期两个月。在此之后，陆续举办了拉班舞谱初、中、高级班。

3月-4月 联邦德国斯图加特芭蕾舞团访华演出《奥涅金》、《罗密欧与朱丽叶》，一行150人，观众12000人次。该团演出备受赞赏，在中国舞剧创作人员中产生巨大影响。

4月8日 1949-1979文艺会演发奖大会在北京举行。这是为庆祝中华人民共和国成立三十周年而举行的为期13个月的献礼演出之总结、发奖大会。总共有128个文艺团体演出了137台节目，有231个节目分别获得优秀创作奖和优秀演出奖。其中舞剧《丝路花雨》获创作演出一等奖；《文成公主》获演出一等奖；《召树屯与楠木诺娜》获创作一等奖。舞蹈《看水员》、《观灯》、《为了永久的纪念》、《泉边》、《保育员》、《彩虹》、《达拉根巴雅尔》、《鹤舞》、《难忘的泼水节》、《出征》、《送夫参军》、《小丫驯马》、《割不断的琴弦》、《火中的凤凰》等获创作一等奖。

5月 原文学艺术研究院舞蹈研究室正式改建为舞蹈研究所，所长吴晓邦。

5月 中国舞蹈家协会创办《舞蹈论丛》，主编叶宁。

5月31日 中国舞协在北京召开现代舞座谈会。到会者约50人，各抒己见，相互争鸣，进行了极为活跃的讨论。

5月 在日本大阪举行的第三届世界芭蕾舞比赛中，上海的汪齐风、林建伟获得第14名，是为中国选手首次参加国际芭蕾舞比赛和首次获得名次。

6月1日-11日 文化部主办的全国部分省、市、自治区农民业余艺术调演在北京举行。湖南、浙江、陕西、四川、福建、广东、吉林、湖北、上海、山东、青海、宁夏、江西等13个省、市、自治区代表队的270多名农村文艺骨干，演出47个音乐、舞蹈、曲艺和戏剧节目。其中优秀的舞蹈节目有《百叶龙》、《鼓子秧歌》、《小莲船》、《接新郎》（瑶族）、《火红的山花》（侗族双人舞）、《赶军鞋》、《草原上的小伙子》（藏族）、《扎西德勒》（藏族）等。并于10日、11日两次进怀仁堂汇报演出。万里、王任重、谷牧、姚依林、薄一波等观看了演出。后由农业电影制片厂摄制成纪录片《泥土的芳香》。

6月17日 文化部文学艺术研究院舞蹈研究所郭明达主持的"动作艺术班"在北京开课，为期一个半月。参加者有专业舞蹈工作者、业余舞蹈工作者及体育教练等约20人。

8月 《舞蹈艺术》创刊，由文学艺术研究院舞蹈研究所主办。主编吴晓邦。

8月1日-17日 文化部、中国舞协联合

主办的第一届全国舞蹈比赛（独、双、三人舞）在大连举行。27个省、市、自治区和解放军等31个代表队，337人，演出14台晚会，206个节目。经过评比，有46个节目获编导奖，72位演员获表演奖，26个节目获作曲奖，25个节目获服装奖。《再见吧，妈妈》、《金山战鼓》、《小萝卜头》、《啊！明天》、《追鱼》、《水》获编导一等奖。本次比赛引发出创作浪潮，被称作"新时期舞蹈艺术"。

9月20日　全国少数民族文艺会演在人民大会堂隆重开幕。韦国清、乌兰夫、赛福鼎·艾则孜、王任重、阿沛·阿旺晋美、班禅额尔德尼·确吉坚赞、李维汉、包尔汉、黄镇等出席了开幕式。杨静仁副总理代表国务院致祝辞。来自全国17个省、市、自治区及主要民族歌舞团的55个少数民族，演员1843人（其中少数民族演员1196人），用各自独特的风格演出了21台晚会，在300多个节目中有140个舞蹈。会演历时一个月。大型藏族神话舞剧《卓瓦桑姆》获得优秀作品一等奖。

10月24日-11月1日　文化部和国家民委联合召开少数民族音乐舞蹈创作座谈会，分别讨论了关于落实党的民族政策和文艺政策问题、关于继承和发展民族歌舞传统的问题、关于繁荣和发展少数民族舞蹈创作的问题。

11月　"陈爱莲舞蹈专场晚会"在京举行。这是中华人民共和国成立后的第一场个人舞蹈晚会。其后，老、中、青年舞蹈家开始纷纷举办个人舞蹈晚会。贾作光、杨丽萍等人的晚会有很大影响。

11月4日至12月16日　文化部艺术局和中国舞协在北京联合举行全国舞蹈编导进修班。来自全国29个省、市、自治区及中直单位、部队系统文艺团体的110名专业、业余舞蹈编导参加了学习。进修班讲授了舞蹈艺术概论、编导艺术、舞蹈美学及文学、戏剧、音乐、美术等艺术的知识，并联系大连舞蹈比赛的作品进行了比较深入的探讨与总结。

11月20日　经国务院批准，文化部文学艺术研究院改为中国艺术研究院。

12月　加拿大安娜-怀曼舞蹈团首次访华演出，是为中华人民共和国成立后第一个来华演出的西方现代舞团，引起舞蹈界广泛关注。

1981年

2月　著名舞蹈家戴爱莲在首都归侨、侨眷艺术家首次联合演出会上表演藏族民间舞《春游》、《安徽民间舞》和印度古典舞《阿拉瑞普》。

4月　中国舞蹈家协会作为中国委员会加入联合国教科文组织国际舞蹈理事会。

9月　由文化部、国家民委、中国舞协共同筹建的《中国民族民间舞蹈集成》编辑部正式成立。主编吴晓邦，副主编孙景琛、陈冲。

9月　美国杰罗姆·罗宾斯舞蹈团在罗宾斯先生的带领下访华演出，在北京等3个城市演出13场，观众2万人次。主要节目有《牧神午后》、《自由想象》、《四季中的春》等。

9月　"崔美善独舞晚会"在北京举行。

本年　辽宁芭蕾舞团成立。

1982年

3月　文化部、全国少年儿童艺术委员会、中国舞协、中国儿童歌舞研究会共同召开全国儿童歌舞座谈会。28个省、市、自治区的90多位少儿工作者参加会议，会期八天。

8月15日　在瑞典首都斯德哥尔摩召开的国际舞蹈理事会第四次大会上，中国代表戴爱莲被选为国际舞蹈理事会副主席。

9月20日-28日　文化部、中国舞协和联合国教科文组织联合举办的亚洲地区保护与发展民间和传统舞蹈讨论会在北京举行。应邀出席会议的有朝鲜民主主义人民共和国、日本、民主柬埔寨、印度、巴基斯坦、孟加拉国、斯里兰卡、马来西亚、泰国、菲律宾、阿曼、科威特、土耳其、约旦和中国的舞蹈家。会议围绕三个中心议题——1.交流民间和传统舞蹈的传授方法；2.民间和传统舞蹈如何与现代生活、现代形式相适应；3.现代技术手段如何为保护与发展民间的传统舞蹈服务——展开了富有成果的讨论。会议交流了各国民族民间舞蹈的发展历程和取得的成就。

11月　吴晓邦著《新舞蹈艺术概论》修订本第一次印刷。

12月25日至1983年1月5日　文化部在北京召开现代题材舞蹈创作座谈会。

1983年

3月　《中国民族民间舞蹈集成》被立为国家艺术科研重点项目。

5月24日-31日　中国舞协在北京召开芭蕾艺术讨论会。会议由戴爱莲主持，上海、辽宁和北京三地代表30余人出席。会议回顾了新中国成立以来中国芭蕾艺术发展的历史，对芭蕾艺术继承经典遗产与创新的问题，培养优秀编导、演员及组织管理人才问题，加强国际学术交流，广泛吸收世界优秀的芭蕾流派的不同遗产等问

题，展开了广泛深入的研讨。会议集中讨论了芭蕾民族化问题，不同观点、不同的创作实践，在会上展开了争鸣与经验交流。

9月18日-29日　全国乌兰牧骑式演出队文艺会演在北京举行。主办单位：文化部、国家民委。来自内蒙古、新疆、广西、宁夏、西藏、云南、贵州、青海、吉林、广东、四川、甘肃、湖南、湖北、辽宁等15个省、自治区的16支演出队参加，演出15台晚会，233个音乐、舞蹈、曲艺节目。作品大部分以现实生活为题材，反映了中共十一届三中全会以来少数民族人民的新生活、新精神、新面貌。演出显示出组织形式灵活，节目短小精悍，演员一专多能等特点。会演向16个先进集体、60个优秀节目、2名优秀表演者发了奖。邓小平为会演题词，勉励他们："发扬乌兰牧骑作风，全心全意为人民服务。"10月3日在怀仁堂举行了该次文艺会演的汇报演出。

10月2日-5日　中国舞协在北京召开少数民族舞蹈座谈会。部分在京的舞蹈创作、舞蹈理论研究工作者和乌兰牧骑式演出队的部分编导、演员，就少数民族舞蹈的保护、继承、发展等问题进行了学术讨论。

年中　由湖北省歌舞团创作的《编钟乐舞》首演，开"古代乐舞复兴"风气之先。随后，《九歌》、《唐·长安乐舞》、《仿唐乐舞》、《宗清乐舞·盛世行》、《开元舞典》等仿古乐舞作品兴起，并持续十余年。

本年　第一届解放军文艺奖评奖活动中，《再见吧，妈妈》、《金山战鼓》、《刑场上的婚礼》获得"解放军文艺奖"

称号。

1984年

1月6日　武季梅、高春林的《定位法舞谱》在北京举行发布会。

1月11日-20日　文化部民族文化司与中国舞协在昆明召开全国少数民族舞蹈创作会议。会议围绕少数民族舞蹈创作这一中心议题，从创作与生活的关系、如何反映现实生活、如何继承与发展以及少数民族舞蹈的特性及创作规律等方面，进行了探讨与研究。

1月　中国舞协与北京舞蹈学院联合举行舞蹈教育系中国古典舞、民间舞专业结业汇报演出座谈会，开展了对民族舞蹈教学的研究与探讨。

3月　云南省丽江纳西族自治县图书馆在整理《东巴经》时发现《东巴跳神经书》。

4月20日-25日　《舞蹈》编辑部在北京召开舞剧创作现状座谈会，就舞剧的民族化、时代感、人物塑造、社会功能以及形式美等问题进行了探讨。

8月6日-11日　中国舞蹈家协会召开常务理事会，讨论中国舞协五年来的工作及今后的任务，并协商筹备召开第五次会员代表大会的有关问题。

9月28日　大型音乐舞蹈史诗《中国革命之歌》在北京首场演出，邓小平、胡耀邦、李先念等党和国家领导人出席观看。

本年　舞剧《画皮》、《木兰飘香》、《屈原》、《冬兰》、《牡丹亭》、芭蕾舞剧《梁山伯与祝英台》等纷纷上演，该年被称作舞剧丰收年，并引发了一个舞蹈创作繁荣时期。

1985年

1月12日　中国艺术研究院研究生部舞蹈系第一届舞蹈史论硕士研究生毕业。由吴晓邦担任导师培养的冯双白、欧建平等人成为中国有史以来的第一批舞蹈硕士。

2月12日-16日　第一届全国芭蕾舞比赛在北京举行。来自上海、沈阳和北京的70名选手参加比赛，45名选手分别获得荣誉奖，一、二、三等奖和鼓励奖。

5月22日-29日　中国舞蹈家协会第五次会员代表大会在北京举行。包括20个民族的400名舞蹈家参加大会。吴晓邦作《为努力攀登社会主义舞蹈艺术高峰而奋斗》的报告。会议还修改了章程，选出了新的领导机构。吴晓邦任主席，戴爱莲、贾作光、康巴尔汗、邵九琳、宝音巴图、白淑湘、梁伦、舒巧、邢志汶、游惠海、李正一、查列任副主席。陈锦清、盛婕、赵得贤、彭松、田雨、陆静任顾问。会上成立了舞蹈编导学会、表演学会、舞蹈史学会、儿童歌舞学会、民族民间舞蹈研究会、少数民族舞蹈研究会、芭蕾舞研究会、群众舞蹈研究会、舞蹈美学研究会和拉班舞谱研究会十大学会。

6月1日　《中国大百科全书·音乐舞蹈卷》舞蹈学科编辑委员会会议在北京召开。历时五天，对舞蹈学科的"总论"和各分支的概述条目以及部分重要条目进行了讨论。

7月　中国舞协在上海召开舞剧创作问题交流会。会上通过对"时代精神与民族特性"、"民族风格与现代手法"、"继承发展与吸收借鉴"，以至对舞剧观念上根本的认识，展开了不同学术观点的争鸣，引起与会者的广泛兴趣与关注。

8月19日　上海舞剧院正式建院，由

原上海歌剧院舞剧团和上海歌舞团合并组成。院长李晓筠，副院长陈国兴、樊承武，艺术指导舒巧、李仲林、白水。

8月25日至9月4日　第一届中国舞"桃李杯"邀请赛在北京举行。来自全国7个舞蹈院校的近200名选手参加比赛。经评定，26个选手分别获一、二、三等奖。刘敏、王明珠获得成年女子组一等奖。李恒达获得成年男子组一等奖。胡琼、李苗苗获得少年女子组一等奖。金星获得少年男子组一等奖。此类比赛开中国舞蹈教育领域专业比赛之先河，对于全国舞蹈教学和创作均产生广泛影响。

10月21日至11月1日　文化部和中国舞协在南京联合召开全国舞蹈创作会议。来自全国各地的200多名代表参加会议。会议就如何繁荣具有中国特色的社会主义舞蹈创作，促进舞蹈艺术风格流派的多样化，和目前舞蹈创作、理论研究中出现的一系列新情况、新问题、新经验，展开了探讨争鸣。此后，舞蹈界开展了关于"舞蹈观念更新"的大讨论，对于舞蹈创作思想产生深刻影响。

10月24日至11月1日　全国少儿舞蹈创作座谈会在江苏溧阳召开。会议就如何表现富有中国特色的新时代少年儿童的精神面貌，塑造少儿典型形象，体现少儿情趣和特点，克服成人化、概念化等问题进行讨论。

11月7日　吴晓邦学术思想研究会在苏州召开。来自全国各地的60多名舞蹈理论工作者参加了会议，并发表20多篇论文。

年中　舒巧、应萼定为香港舞蹈团创作的舞剧《玉卿嫂》首演。该剧及后来的《黄土地》、《胭脂扣》等作品被认为是新型舞剧创作的新开端，富有成效地运用了一系列中国舞剧的新观念、新手法。

本年　李录顺独舞晚会在北京、长春、延吉举行。

本年　香港演艺学院舞蹈学院创建，主要培养中国舞、古典芭蕾舞、现代舞等专业的演艺人员和教师人才。

1986年

4月　《舞蹈》展开关于中国古典舞的讨论。

4月7日至6月5日　东方舞交流讲习班在北京举办。

5月　《舞蹈》展开舞蹈分类学的讨论。

6月　《全国舞蹈创作会议文集》由舞蹈杂志社出版发行。该书由文化部艺术局主编，收录了全国舞蹈创作会议上周巍峙、吴晓邦等同志的发言和论文39篇及2篇资料汇编，集中地反映了当时舞蹈创作理论领域内有关"观念更新"、"文学性"、"时代精神"等问题的不同意见和争论。

7月　中央芭蕾舞团演员赵民华、郭培慧赴法在巴黎歌剧院主演《堂吉诃德》。这是中国芭蕾舞演员首次在世界最著名的大剧院主演西方经典芭蕾舞剧。此前及后来，中国演员在国际芭蕾舞比赛中屡屡获奖，受到国际上的关注。

7月　香港举办"第一届国际舞蹈学院舞蹈节"。同期举行香港国际舞蹈会议。该舞蹈节定期举办，香港由此成为亚太地区的一个活跃的舞蹈艺术中心。

8月　全军舞蹈比赛在京举行。《士兵旋律》、《海燕》、《春潮》、《秦王扫六合》、《飞钹》、《盛京建鼓》、《囚歌》、《祥林嫂》、《采蘑菇》、《心灵》、《你从战场上归来》等获得创作一等奖。这是军内第一次舞蹈专业比赛，影响深远。

10月　苏联乌克兰维尔斯基国家舞蹈团访华演出。该团一行90人，在北京等4个城市演出12场，观众达2万人次。主要节目：《我们的故乡乌克兰》、《19世纪乌克兰民间卡德里尔舞》等。这次演出在中国舞蹈界引起了巨大震动。

11月10日-20日　首届全国民族舞蹈基训教材讨论会在北京召开。主办单位：文化部艺术局、国家民委教育司。与会代表83人宣读了33篇论文。

11月　第二届全国舞蹈比赛在北京举行。参赛节目122个。群舞《海燕》、《黄河魂》、《奔腾》，双人舞《踏着硝烟的男儿女儿》、《新婚别》，独舞《雀之灵》获编导一等奖。

11月　全国彝族舞蹈学术讨论会在四川宜昌举行。

12月　全国民间音乐舞蹈比赛在北京举行。舞蹈《元宵夜》、《安塞腰鼓》获编导大奖，舞蹈《担鲜藕》、《江河水》、《漂布》、《七星灯》、《打歌》获编导一等奖。这次由文化部和广播电影电视部共同主办的全国性比赛，引起了广泛的关注和称赞。

本年　第二届解放军文艺奖评奖活动中，《士兵旋律》获得"解放军文艺奖"称号。

1987年

2月　中国芭蕾选手蔡一磊在第十五届洛桑国际少年芭蕾舞比赛中获得洛桑金奖。这是中国在重大国际芭蕾舞比赛中获得的第一块金牌。

3月1日至4月5日　文化部群众文化司主办的第一届全国群众舞蹈创作讲习会在厦门举行。全国29个省、自治区、直辖市以及9个计划单列市的群众艺术馆舞蹈干部，1986年全国民间音乐舞蹈比赛中获编导大奖和一、二等奖作品的编导，共73人参加学习。

5月18日　以定位法舞谱为基础的计算机舞蹈编辑器，由南京工学院傅煜清教授领导下的图形智能学研究室的全体人员，与武季梅、高春林共同努力研制成功。由文化部艺术局科技办和江苏省科技委员会在南京共同召开"舞蹈编辑器"鉴定会，通过部、省级鉴定。

6月1日　文化部中国艺术科研所主办的拉班舞谱电脑开发阶段总结会，在北京市计算机中心举行。总结会上有关人员向与会者介绍了此项目的软件设计标准、硬件设备系统及存储量、显示速度、舞谱质量及功能，并现场进行了拉班舞谱输入、输出的电脑荧光屏显示表演。

7月21日至8月16日　全国少儿舞蹈创作培训班在大连举办。全国13个省、市、自治区的代表参加，学习了编导的职责和修养、舞蹈专业特征、选材结构、提取动态动律、少儿心理学、少儿训练教材、少儿民间舞组合、动作变化舞段、创作小品练习等课程。

8月　中国人民解放军第五届全军文艺会演在北京举行。历时两个月，共演出剧（节）目36台，109场，会演评出33个演出奖，420个演员表演奖，302个创作奖，其中舞蹈作品有27个获创作奖。

9月5日-25日　第一届中国艺术节由文化部与北京市人民政府主办，在北京举行。文艺演出中有湖北省歌舞团的《编钟乐舞》、上海舞剧院的《金舞银饰》、中央芭蕾舞团的《堂吉诃德》等。此次艺术节带动了全国各地多种形式的"艺术节""文化节"，成为80年代后中国舞蹈发展的重要现象。

9月　广东舞蹈学校现代舞专业实验班创建。美国亚洲文化基金会及美国舞蹈节（常设机构）为该班系统地引进了美国及世界一些国家的现代舞教师，开始了多种风格样式而来源纯正的现代舞教学工作。

9月　联邦德国斯图加特芭蕾舞团访华演出。该团一行109人，在北京演出5场，观众达15000人次。主要剧目有《驯悍记》、《安魂曲》、《生命的旋律》等。

12月26日至1988年1月2日　文化部艺术局、国家民委、中国舞协、北京舞协分会、内蒙古文化厅、内蒙古舞协分会、辽宁文化厅、辽宁舞协分会、沈阳歌舞团联合举办的贾作光舞蹈作品表演研讨会在北京举行。

年中　中国艺术研究院舞蹈研究所的《中国当代舞蹈精粹科研电视系列片》、《中国舞蹈通史》（图录卷）、《中国舞蹈词典》被分别立为国家、院级重点科研项目。舞蹈史论研究向纵深发展。

年底　由山西省歌舞团创作演出的大型民族歌舞《黄河儿女情》首演，引起很大反响。从此在全国范围内开始了一个"风情歌舞"创作热潮，并出现了《黄河一方土》、《月牙五更》、《跳云南》等一系列作品。

1988年

7月13日-24日　1988年羊城国际舞蹈节在广州举行。美国犹他大学演艺现代舞团、英国伦敦大学过渡舞蹈团、加拿大西蒙弗雷泽艺术中心外边舞蹈团、西班牙萨苏埃拉歌舞精英剧团、香港城市当代舞蹈团的部分演员，香港演艺学院舞蹈学院的首届毕业生参加了演出。

9月12日-19日　舞剧观摩研讨会在北京举行。主办单位：中国舞协。协办：中国南方文化艺术总公司。会议期间演出了舞剧《三圣母》、《长恨歌》、《曹禺作品印象》、《深宫啼泪》、《魂断潇湘》、《高粱魂》、《玉卿嫂》、《黄土地》，大型歌舞《蒙古源流》等。

9月17日　深圳青年文化节开幕式在深圳体育馆举行。演出大型歌舞《奔向太阳》，反映了深圳特区青年人的现代意识和精神风貌。

本年　广东舞蹈学校现代舞专业实验班在广州首演。执教的美国现代舞教师和中国学生的作品《人之初》、《潮汐》等获得好评。这是中国现代舞正规教育和公开演出的起步之举。

本年　第二届全国艺术院校中国舞"桃李杯"舞蹈比赛在北京举行。康绍辉、于晓雪等获得民间舞青年组"十佳"称号。尹蓉、黄雪等获得民间舞少年组"十佳"称号。丁洁、黄启成分获古典舞青年组一等奖。林婷娜、邢亮分获古典舞少年组一等奖。

1989年

4月　《中国大百科全书·音乐舞蹈卷》由中国大百科全书出版社出版发行。

5月　1989年中国少年儿童歌舞（录像）会演在北京举行。文化部、国家教委、广播电影电视部、国务院侨办、全国妇联、宋庆龄基金会、共青团中央、中国舞协、中国音协、全国侨联和全国少年儿

童文化艺术委员会等12个单位联合主办。这是为庆祝国庆四十周年和"六一"国际儿童节而举办的。汉、回、满、蒙古、朝鲜、维吾尔、哈萨克、锡伯、俄罗斯、土家、白、苗、壮、傈僳、侗、仫佬、布依、达斡尔等18个民族的2300多位小朋友参加了表演。居住在泰国、菲律宾、日本、毛里求斯、加拿大、美国、澳大利亚、英国等8个国家的16个侨团组织的少年演出队也参加了会演。

5月6日至15日　中国1989年深圳珠海国际艺术节在深圳举行。苏联艺术家小组、美国音乐舞蹈艺术团、英国新潮古典芭蕾舞团、土耳其东方艺术团、印度波罗多舞蹈团等来自12个国家的15个艺术表演团体的艺术家参加表演。在闭幕式上中央芭蕾舞团演出芭蕾舞剧《堂吉诃德》，苏联舞蹈家弗·亚·皮萨列夫和中国芭蕾新秀李莹合演了三幕中的精彩双人舞。

9月15日至10月5日　第二届中国艺术节在北京举行。除演出舞蹈专场外，还演出了广场歌舞。

9月30日至10月3日　"中国舞蓉城之秋" 在四川省成都市举办。这是为了庆祝中华人民共和国成立四十周年，并为1990年由中国在北京主办的第11届亚洲运动会集资，由中国舞协与四川省人民政府、四川省音乐舞蹈研究所、《中国民族民间舞蹈集成》总编辑部等9个单位联合发起举办的。这是集全国各民族舞蹈工作者经过多年艰苦工作而抢救、挖掘、搜集、整理和编创的大批民族民间舞蹈中的精华，以广场形式展出的全国性的首次大型舞蹈活动。

9月　苏联国家模范大剧院芭蕾舞团访华演出。该团一行131人，在北京演出了芭蕾舞剧《斯巴达克》及其他舞剧片断。这次演出展示了苏联芭蕾舞艺术的水准，在北京受到观众热烈欢迎。

1990年

2月23日-28日　吴晓邦"舞蹈学研究"研讨会在京举行。这是中国首次正式提出舞蹈学的概念。该次研讨标志着中国舞蹈理论研究进入一个新的阶段。

8月14日-30日　第一届中国国际民间艺术节在北京、承德、唐山、秦皇岛、威海、海城、鞍山、辽阳、本溪、营口等地举行。主办单位：中国文学艺术界联合会。苏联青春民间歌舞团、美国洛基山民间歌舞团、印度舍利卡拉·乔舞剧团、意大利维拉诺瓦民间艺术团等11个国家的15个民间艺术团参加了演出。

9月1日至10月5日　第11届亚运会期间"亚运会艺术节"在北京举行。中外艺术家表演了包括舞剧、歌舞、音乐、戏曲、杂技等各门类的舞台艺术共63台，演出180场，观众达18万人次。其中歌舞剧10台，歌舞晚会11台，芭蕾舞2台，舞蹈专场2台。日本、印度、朝鲜、蒙古、泰国、韩国、伊朗、沙特阿拉伯、巴基斯坦等国家的舞蹈家表演了精彩的歌舞。

11月　广东实验现代舞团的乔杨、秦立明一举夺得法国巴黎第四届国际舞蹈大赛现代舞双人舞大奖。这是中国现代舞者在国际舞蹈比赛中获得的第一块金牌。

12月28日至1991年1月3日　全国少数民族舞蹈（单、双、三人舞）比赛在昆明举行。全国20个省、市、自治区以及5个中直院团的30个民族、200多个演员参加了比赛，共有102个节目参加了角逐。《蜻蜓》、《翔》、《捶衣舞》荣获单人舞编导一等奖；《爱的奉献》、《苗山火》荣获双人舞编导一等奖；《牧人浪漫曲》、《摘月亮的少女》、《苗山童谣》荣获三人舞编导一等奖。敖登格日勒、迪丽娜尔·阿不都拉、陶春等15人荣获表演一等奖。该次比赛开创了少数民族舞蹈创作和表演的新阶段。

本年　第二届中国艺术节在辽宁举行。

本年　广东舞蹈学校现代舞实习演出团成立。

年底　陈翘从艺40年研讨会在广东省举行。

1991年

3月7日　全国青年业余文艺创作者会议在北京举行。舞蹈、文学、戏剧等共12个门类的近500位业余创作者参加了会议。其中80%是40岁以下的青年人。河北省井陉煤矿的曾美荣、山西涤纶厂的侯彩萍等参加了会议。

10月　首届中国沈阳秧歌节暨全国优秀秧歌大赛在沈阳举行。北京、上海、天津、贵州、安徽、内蒙古、陕西、辽宁等14个省、市、自治区的50支秧歌队参加了比赛。苏联、朝鲜、日本、意大利、法国等国家的6个民间艺术表演团体参加了表演，6万多中外宾客和300万沈阳市民观看了秧歌表演。

12月24日-27日　中国舞蹈家协会第六次代表大会在京举行。来自中央各部委、解放军和全国30个省、市、自治区的104人参加了会议。大会选举了新一届舞协领导。吴晓邦、戴爱莲、康巴尔汗为名誉主席。主席：白淑湘。贾作光等七人为副主席。梁伦、盛婕等六人为顾问。

本年　第三届全国艺术院校"桃李杯"舞蹈比赛在北京举行。于晓雪、姜铁红等获得民间舞成年组"十佳"称号。杨旭康、白香珠等获得民间舞少年组"十佳"称号。刘晶、邢亮获得古典舞青年组一等奖。夏海音、崔继坤获得古典舞少年组一等奖。赵磊、刘世宁获得芭蕾舞少年组一等奖。

1992年

2月18日至3月3日　第三届中国艺术节在云南昆明举行。在40余台舞台演出中，包括了舞蹈专场近20台。云南和全国其他地方的专业、业余文艺工作者表演了精彩的节目，上演了大型舞剧《阿诗玛》、云南民族民间歌舞《跳云南》、新疆维吾尔自治区歌舞团的《万紫千红满天山》、宁夏回族自治区歌舞团的《九州新月》、广西河池地区民族歌舞团和广西歌舞团联合推出的《铜鼓乐舞》、内蒙古自治区直属乌兰牧骑的《民族歌舞》、湖北鄂西土家族苗族自治州苗族歌舞团的《大山之歌》、《雪山魂》、贵州苗族艺术团的《山之舞》、天津歌舞剧院的音舞诗画《唐宋风韵》等多台剧目和小型舞蹈节目。香港舞蹈团演出了大型舞剧《红雪》，台湾省派团第一次在艺术节上演出了台湾少数民族传统歌舞。朝鲜、老挝、缅甸、埃及、墨西哥等国家的民间艺术团也在艺术节上亮相。

5月16日-23日　弘扬社会主义秧歌文化座谈会在延安的"文艺之家"举行。各省市的代表63人、特邀代表13人参加了大会。

6月25日至7月1日　1992年全国舞蹈创作座谈会在湖北襄樊隆重举行。由文化部艺术局主办的这次座谈会上，来自全国29个省、市、自治区的50多名代表与会，总结舞蹈创作经验，交流舞蹈创作情况，开拓舞蹈创作思路，促进舞蹈创作的繁荣。中央电视台、《中国文化报》、《舞蹈》编辑部等新闻媒体参加了会议并做了报道。

7月　北京舞蹈学院举办"献给俺爹娘"专场晚会，在全国舞蹈界引起轰动。总导演：张继钢。

7月　全国企业舞蹈比赛在太原举行。主办单位：中国社会舞蹈学会、山西省群众文化联谊会。来自全国17个省、市、自治区的60多个企业的近千名演员，表演了90个参赛舞蹈作品，从一个侧面反映了我国企业文化的建设和发展态势。

7月18日-22日　第五届华人华裔舞蹈周在深圳华侨城华夏艺术中心举行。来自西欧、北美、夏威夷、新加坡、马来西亚、菲律宾和中国及中国香港、台湾的200多名代表参加了演出、教学、影展、作品发表等多种活动。

8月14日-30日　第二届中国国际民间艺术节在北京、西安、海城等地举行。来自五大洲的17个国家的民间艺术团参加了演出。其中澳大利亚班勒舞蹈剧团、朝鲜平壤艺术团、以色列内坦亚民间舞蹈团、俄罗斯国家民间舞蹈团、中国民间艺术团等17个团体表演了精彩节目。

10月　全国少儿舞蹈创作培训班在湖北宜昌举行。主办单位：全国少年儿童文化艺术委员会、中国舞蹈家协会儿童歌舞学会、中国儿童少年活动中心、湖北省少儿艺术委员会。来自全国20个省、市、自治区的汉、侗、傣、回、苗、鄂温克等民族的74名学员参加了培训。

11月　1992年全国民间音乐舞蹈比赛在北京举行。主办单位：文化部、广播电影电视部。来自26个省、市、自治区的147个舞蹈作品参赛，28个作品进入决赛。

11月25日至12月5日　'92全国舞剧观摩调演在沈阳举行。主办单位：文化部艺术局。《枣花》、《长白山天池的传说》、《吴越春秋》、《丝海萧音》、《森吉德玛》、《极地回声》、《婚碑》、《五姑娘》、《孔雀胆》、《徐福》、《阿诗玛》等15台大型舞剧作品参加了调演比赛。台湾游好彦现代舞团演出了舞剧《屈原》。

12月22日-24日　首届国际朝鲜族舞蹈研讨会在北京举行。

本年　中国人民解放军第六届全军文艺会演在北京举行。《珠穆朗玛》、《盼》、《拓荒人》、《三十里铺》、《边关沉月》、《白桦情愫》、《英雄儿女》、《大地回声》、《军中骄子》、《锚的随想》、《沸腾的坑道》、《泉》、《英雄》、《兵》、《苦菜花》等获得一等奖。

1993年

1月　北京市第四届舞蹈创作比赛在北京举行。

2月10日　台湾刘凤学新古典舞团一行33人在北京、广州、成都等地进行了为期三周的巡回演出。他们所到之地，引起舞蹈界和其他艺术领域专业人士的高度关注，所表演的大型舞蹈《布兰诗歌》受到热烈欢迎。

2月11日　中国儿童歌舞学会成立。分设中国儿童歌舞学会学术研究部、社会活

动部、组织联络部、业务资料部等。同年11月，中国儿童歌舞学会第一届全国会员代表大会在深圳举行。

5月 "舞者——沈培艺舞蹈晚会"在北京举行。

6月 中国舞协下属的十个专业学术委员会在北京举行了隆重的颁发聘书大会。受聘委员100多人参加了大会。这十个专业学术委员会是：舞蹈教学委员会、舞蹈理论委员会、儿童舞蹈艺术委员会、芭蕾艺术委员会、舞蹈表演艺术委员会、群众舞蹈委员会、民族民间舞蹈委员会、舞蹈编导委员会、拉班舞谱委员会、国际舞蹈理事会中国委员会。

6月 "刘敏舞蹈晚会"在北京举行。

9月8日 第三届中国沈阳国际秧歌节在沈阳举行。

10月22日 台湾"云门舞集"在林怀民的带领下开始大陆巡演。舞剧《薪传》在北京保利剧院作它的第137场演出，受到高度好评。10月24日，中国舞协为该次演出在北京亮马大厦举行座谈会。

11月 沈今声舞蹈摄影艺术展览在北京举行。

本年 北京舞蹈学院推出全国第一套中国舞蹈考级课程。该课程自1986年推出，教授学生2000余名，培训教师400余名，并被中国香港舞蹈总会、新加坡南洋艺术学院等单位选定为中华民族舞蹈考试教材。

本年 "卓玛舞蹈专场晚会"在北京举行。

本年 "金星现代舞作品晚会"在北京举行。

本年 中央芭蕾舞团再次公演芭蕾舞剧《红色娘子军》。

1994年

2月 中国舞协十个专业学术委员会新春座谈会在北京召开。大会总结了十个学会的活动情况。

6月 中国艺术研究院舞蹈研究所研究人员冯双白、江东赴日本东京考察中国舞蹈家杨钤创造的日本"凤仙功舞踊"。这是中国舞蹈家在日本创造的富于中国文化风韵的艺术舞蹈，受到日本、美国等国艺术家和普通观众的广泛好评。

7月23日-31日 北京国际舞蹈院校舞蹈节在北京举行。来自中国各地和美国、以色列、德国、韩国、新加坡、澳大利亚、英国、加拿大、俄罗斯、菲律宾等国家的舞蹈艺术院校和舞蹈编导、教员、表演者们参加了活动，并出版了《'94国际舞蹈会议论文集》。

7月 全国首届中老年健身舞汇演隆重举行。

7月 中国舞"三峡之夏"大型文艺活动在成都和重庆同时举行。

7月 '94上海艺术节在上海举行。上海歌舞团演出的大型悲情舞剧《胭脂扣》引起很大轰动。美国洛克福特舞蹈团、韩国圆光大学现代舞团及古巴、以色列、日本等国家的舞蹈团表演了各自的舞蹈。

5月至7月 中华民族20世纪舞蹈经典作品评奖活动在京举行。百年之间的76个作品获得经典提名，其中《东方红》、《小刀会》、《红色娘子军》、《白毛女》、《红绸舞》、《牧马》、《艰苦岁月》、《游击队员之歌》等32个作品被评为经典作品。

9月 北京舞蹈学院庆祝建院40周年。

10月 第15届亚洲艺术节在香港举行，来自15个国家和地区的650位文化艺术界人士参加活动。

11月 中国首届现代舞大赛在广东东莞举行。《不眠的夜》、《罡风》、《秋水伊人》等荣获一等奖和二等奖。它标志着中国现代舞开始走上常规的发展道路。

本年 彝族青年舞蹈家沙呷阿依舞蹈专场晚会在北京举行。

本年 《台湾舞蹈杂志》创刊。

本年 第四届"群星奖"舞蹈比赛举行。在各省、市、自治区选送的100多个作品中，45个作品获得了各种奖项。陕西的《黄土雄风》、湖北的《三峡浪漫曲》、广东的《大鹏湾渔女》等引人注目。大量少儿舞蹈节目也显示了较高的创作和表演质量。

本年 第四届全国艺术院校"桃李杯"舞蹈比赛在北京举行。杨颖、宝尔基等获得民间舞青年组"八佳"称号。金银淑、金露等获得民间舞少年组"八佳"称号。孔岩、刘震获得古典舞青年组一等奖。叶波、黄豆豆获得古典舞少年甲组一等奖。董兴华、吴佳琦获得古典舞少年乙组一等奖。

1995年

2月22日-25日 云南少数民族舞蹈理论研讨会在昆明举行。

2月 高艳津子现代舞展示研讨会在贵阳市举行。

5月3日-9日 第三届全国舞蹈（独、双、三人舞）比赛在广州举行。比赛分初赛和决赛进行。1987年以后创作的171个单位报送作品和167个自创作品参加了初赛。25个古典舞新作、28个民间舞新作、3个芭蕾舞新作进入决赛。来自全国21个省、市、自治区及解放军的152名选手参

赛。《醉鼓》、《牧歌》和黄豆豆、于晓雪等分别获得创作和表演一等奖。

5月 德国巴伐利亚芭蕾舞团在北京演出芭蕾舞剧《奥涅金》，受到中国观众和舞蹈工作者的热烈欢迎和高度评价。该舞剧对于后来的中国舞剧创作产生了长久的影响。

5月 《中国55个少数民族民间传统音乐舞蹈大系》大型电视系列片第一期工程完成并向海内外发行。第一期作品共18集，每集50分钟，收录了25个民族的音乐舞蹈。这是中国少数民族音乐舞蹈专题片首次系列性地向世界发行。

6月 迪丽娜尔·阿不都拉舞蹈晚会在北京民族宫剧院举行。

7月8日 中国舞协主席吴晓邦同志于当日17时31分在北京逝世，享年89岁。吴晓邦被称为中国新舞蹈艺术的先驱，杰出的舞蹈艺术家、理论家、教育家、中国共产党的优秀党员，中国舞蹈艺术的一代宗师。吴晓邦逝世后，舞蹈界召开座谈会并发表了大量纪念文章，缅怀其历史功绩，赞颂其为中国新舞蹈艺术所做出的巨大贡献。

7月24日 《中国舞蹈词典》荣获新闻出版总署主办、中国辞书学会承办的"首届中国辞书奖"。该奖项是中国辞书领域的最高奖。

9月2日 大型音乐舞蹈史诗《光明赞》在北京人民大会堂演出。该作品是继《东方红》、《中国革命之歌》之后又一部以抗日战争、反法西斯胜利、讴歌中国新时期建设功绩为主题的大型文艺晚会。晚会汇集了历史经典歌曲和舞蹈作品，1500多名老、中、青三代艺术家参加演出。

10月7日 '95上海国际芭蕾舞比赛在上海举行。来自13个国家的57名选手参加了比赛。中国和国际芭蕾舞界的9位著名艺术家担任了评委，戴爱莲担任评委会主任。法国的琼·博达，中国的梁菲、张欣等荣获一等奖。该次比赛共决出16个奖项。

10月20日—22日 "舞蹈与观众国际研讨会"在香港举行。主办单位：香港市政局、香港舞蹈联盟、国际演艺评论家协会香港分会。中国大陆学者和香港舞蹈人士，美国、加拿大、英国、菲律宾、新加坡等国家的舞蹈学者做了学术发言。

11月 中国舞蹈家协会举办的"金秋风韵"舞蹈晚会在北京举行。贾作光、戴爱莲、白淑湘、斯琴塔日哈等老一辈舞蹈家再次登台表演，获得高度赞赏。

11月20日 '95全国舞蹈编导研修班在上海举行。来自全国40个省、市、自治区的100多名舞蹈编导参加了学习。舒巧、门文元、周培武、房进激、张继钢、曹诚渊等著名编导担任教员。

12月 "首届小剧场艺术展演暨研讨会"在广州举行。

12月18日 吴晓邦舞蹈艺术思想研讨会在江苏太仓举行。主办单位：中国舞协、江苏省文联、太仓市委、太仓市政府、太仓市文联。来自全国各地的50多名代表参加了会议，并赴太仓市沙溪镇参观了吴晓邦同志诞生地和早年生活的故居。

本年 全国企业音乐舞蹈调演在北京举行。主办单位：中华全国总工会、中国舞协、中国音协、贵州茅台酒厂、武汉钢铁集团公司。

本年 台湾舞蹈界呈现出活跃的、多元的发展趋势。一些曾经留洋的舞蹈界人士在创作中不再以拥有西方的东西而自重，回到东方身体的本位，探讨中西结合的肢体艺术。这一趋势被称作"身体风"。一些编导借鉴欧洲"舞蹈剧场"艺术的理念和方法，在舞台创作中努力把肢体动作与口语、多媒体、道具结合起来，表演中抛弃纯表演性的技巧形式，朝着戏剧化、生活化的方向发展。这一趋势被称作"舞蹈剧场风"。

本年 《当代中华舞坛名家传略》出版发行。

本年 由陕西歌舞剧院古典艺术团创作演出的《仿唐乐舞》演出超过3000场。其间，接待过国家元首上百位，出访十多个国家，拥有国内外观众60多万。

本年 1995"世纪之星工程"评选活动在北京举行。主办单位：中国文联。舞蹈编导张继钢荣获舞蹈界"世纪之星"称号。

1996年

2月 中国贺岁锣鼓大赛在北京举行。主办单位：中国青少年发展基金会。来自全国十多个省市的30多支锣鼓队参加了比赛，决出了8个奖项。

3月20日 张继钢舞蹈艺术研讨会在北京举行。来自全国各地的70多名舞蹈家、理论家就其创作思想、艺术特色、作品剖析等专题举行了学术研讨。

4月 戴爱莲八十寿辰暨舞蹈艺术生涯七十五周年纪念活动在北京举行。此前的1995年岁末，香港演艺学院为表彰她对中国乃至世界舞蹈艺术的杰出贡献，特授予戴爱莲荣誉院士称号。

6月 '96上海艺术节隆重举行。由上海东方青春舞蹈团和香港城市当代舞蹈团

联合演出了舒巧、曹诚渊编导的现代舞剧《三毛》。上海歌舞团的《倾国倾城》、日本森下洋子主演的古典芭蕾舞剧《胡桃夹子》等博得好评。

7月 '96北京中美舞蹈夏令营在北京举行。北京舞蹈学院和美国康涅狄格大学组成了师资队伍，对来自全国各地的学生进行了三周的教学。

10月 第二届全国中老年健身舞汇演在北京举行。主办单位：中国舞协、全国老龄委。来自全国27个省、市和自治区，8个部委的103支表演队，带来了188个节目，2100多人参加比赛表演。

11月7日 第六届全国"群星奖"舞蹈比赛在浙江宁波举行。全国28个省、市、自治区，总政文化部、全国总工会等选送的300多个舞蹈作品参加了比赛。甘肃的《太平鼓》等3个节目荣获广场舞金奖；山西的《复活》等16个节目荣获舞台舞金奖；上海的《白鸽》等3个节目荣获少儿舞金奖。

12月 中国舞蹈家协会举办"青春旋律"舞蹈晚会，并出版了大型纪念画册。80年代以来取得广泛知名度的青年舞蹈家参加演出，展示了新一代舞蹈家的艺术成就。

12月8日 中国首届现代艺术小剧场展演在广东实验现代舞团小剧场举行。

12月 1996-1997全国少年儿童舞蹈会演在北京举办。全国各地区及单位选送的节目近400个，参赛人数达8000人次，最终评选出金奖39个，银奖71个，铜奖87个。加拿大、澳门的参赛节目荣获"华夏杯"（海外）特别奖。

12月 全国第六次文代会在北京举行，来自全国的1300名代表出席会议。由

戴爱莲、贾作光、白淑湘等20人组成的中国舞协代表团出席了会议。

本年 广州芭蕾舞团（简称"广芭"）在1995年上演了舒均均编导的新版独幕芭蕾舞剧《蓝花花》。该剧由中央芭蕾舞团1988年首演。"广芭"的新版为编导与作曲家修改之后重演之作，由此引发了中央芭蕾舞团和广州芭蕾舞团与作者之间的芭蕾舞剧版权纠纷。这是我国首例芭蕾舞剧版权问题的官司。

本年 全军新作品奖舞蹈作品评奖活动中，《壮士》、《儿呀儿》、《天边的红云》获得一等奖。

本年 总政歌舞团演出的男子群舞《壮士》获得"解放军文艺奖"称号。

1997年

2月 第11届"龙潭杯"全国优秀民间花会邀请赛在北京举行。

4月 '97中国歌剧舞剧年在北京举行。中央芭蕾舞团演出了芭蕾舞剧《堂吉诃德》，瑞士日内瓦大剧院芭蕾舞团演出了《新古典·现代芭蕾》。

5月4日 北京大学舞蹈团首次在北京海淀剧院举行公演。这是该团成立十周年以来第一次在剧院公演，引起社会各界关注。

6月 文化部科技司举行了全国艺术科学"九五"规划重点课题评审工作会议。在会上确立了"中国舞蹈史"、"舞蹈美学"、"中外舞蹈比较研究"等国家"九五"期间重点科研课题。

7月 第五届全国艺术院校"桃李杯"舞蹈比赛在广州举行，来自全国各省市及香港、澳门特区和美国、加拿大等国家的36个艺术院校的320名选手参加了比赛。

黄豆豆、叶波、崔涛、毕妍等获得青年组一等奖；柯志勇、华雯、董兴华、吴佳琦、蔡骞、丁然、杜佳音、金佳、王弋、王启敏等获得少年组一等奖。《漫漫草地》、《旦角》等获得优秀剧目奖。

8月 第四届全国残疾人艺术会演在北京举行。该次会演中涌现了一批残疾人表演艺术人才，推动了中国残障人艺术事业的发展。会演结束时举行了盛大的颁奖晚会。

8月 '97舞汇舞蹈节·香港国际舞蹈会议在香港举行。中国内地以白淑湘为首的代表团出席会议，冯双白等人做了《平民的欢乐》等主题发言。会后大会编辑了论文集。

10月 东方人体文化国际研修大会在北京举行。

10月25日-11月5日 第五届中国艺术节在成都举行。共有24台大型剧目参加演出，其中包括获得文华大奖的舞剧《边城》等。

12月3-4日 中国文联各协会中青年德艺双馨座谈会在北京举行。各协会推举的100多名中青年艺术家参加了座谈会。

12月25日-30日 第七届"孔雀杯"少数民族舞蹈比赛在重庆举行。主办单位：文化部、国家民委、重庆市人民政府。《西风烈》、《弹》、《韵》获得独舞编导一等奖。《阿惹妞》、《阿月与海娃》获得双人舞编导一等奖。《小伙·四弦·马缨花》获得三人舞编导一等奖。

12月 《中国舞蹈艺术史年鉴》出版发行。

本年 1997年全国舞剧观摩演出在辽宁沈阳举行。主办单位：文化部艺术局、辽宁省文化厅。《二泉映月》、《虎门

435

魂》、《长白情》、《干将与莫邪》等11台剧目参加了观摩演出。汇演期间，举行了舞剧座谈会。

本年 《北京舞蹈学院学报》正式公开出版发行。

1998年

2月 第12届"龙潭杯"全国优秀民间花会邀请赛在北京龙潭湖公园举行。

2月 中国古典舞教材研修班在沈阳举行。李正一等四位老师为来自全国各艺术院校、演出团体的70多名青年教师和演员传授了中国古典舞基训课，并在研修班结业之前举行了大型研讨会。

3月18日 首届中国舞蹈"荷花奖"初评、复赛在北京落下帷幕。共有全国各省、市、自治区舞协，总政文化部，新疆生产建设兵团，各产业文联，中直院团和各舞蹈及艺术院校报送的235个作品参加评选。经过两轮投票，有46个作品获得了决赛权。

3月21日 世界著名芭蕾舞大师嘉琳娜·乌兰诺娃逝世，享年88岁。她被称作是苏联芭蕾时代最伟大的舞蹈家，荣获苏联人民艺术家光荣称号，多次荣获列宁勋章和斯大林奖金。

3月 《舞蹈》杂志本年第3期上转载了赵国政、吕艺生1998年1月16日发表在《人民日报》上的文章《晚会要少而精》，批评电视综艺晚会大制作、大阵容、超豪华成风，严重地妨碍了艺术创作的正常发展，提出要"刹住这股晚会风！"。

5月13日 《中国当代舞蹈精粹科研电视系列片》课题结题报告会在北京举行。

该艺术科研电视系列片是国家"八五"重点课题，将传统舞蹈研究与最新的科研手段结合起来，开创了舞蹈艺术和学术科研的一个新局面。

6月 首届中国舞蹈"荷花奖"决赛在北京举行。《顶碗舞》、《阿惹妞》、《踏歌》、《走·跑·跳》、《天边的红云》等荣获作品金奖。山翀、姜铁红、康绍辉荣获表演金奖，《走·跑·跳》的男群舞演员荣获集体表演金奖。

7月3日 赵明舞蹈精品晚会在北京举行。在晚会上，《囚歌》、《走·跑·跳》等9部作品做了展示。7月8日，"赵明舞蹈作品研讨会"在北京举行。

8月 第四届中国国际名家艺术节在北京举行。主办单位：中国文联。来自五大洲的16个国家的民间艺术团体参加了活动。其中日本鬼太鼓座的《富士百景》、格鲁吉亚"圣山"舞蹈团的《渔夫舞》、比利时瓦维民间舞蹈团的《旗舞》、南非祖鲁斯威民间歌舞团的演出等受到观众的热烈欢迎。

8月 "小荷风采"全国少儿舞蹈展演在北京举行。主办单位：中国文联、中国舞协、中国东方文化发展中心、中国文学艺术基金会。来自全国29个省、市、自治区的1500名4-12岁的少年儿童参加了展演。

11月4日-14日 第四届全国舞蹈比赛在杭州举行。此前三年中的180个新作和200多名选手报名参加了预赛。91个新作和150位选手参加了在杭州举行的决赛。

1999年

4月 北京市大学生舞蹈比赛在北京举

行。

5月 北京市第六届舞蹈比赛在北京举行。

6月 中国艺术研究院舞蹈研究所策划、组织了全国"文华奖"、"五个一工程奖"获奖剧目舞蹈编导高级研修班。

8月 中国大陆艺术家赴澳门参加澳门回归祖国的盛大庆典活动。以吕艺生、明文军、冯双白为主要创作人员的创作组主持了澳门各界群众庆祝回归祖国活动之大型文艺演出"濠江欢歌"。

9月 "亚洲艺术节"活动在北京举行。该节对于宣传中国民族歌舞起到积极推动作用，引起新闻与文艺评论界人士和广大观众对于民族歌舞艺术的再次关注。

2000年

4月 文化部第九届"文华奖"评奖活动在北京举行。

8月 第八届中国人口文化奖评奖活动在北京举行。

8月 中央电视台和威海电视台举办的首届全国少儿音乐舞蹈电视大赛在威海举行。

8月 首届华侨城旅游狂欢节文艺表演评比活动在深圳举行。

9月 第十届"孔雀杯"少数民族舞蹈比赛预赛在北京举行。

10月 首届中央电视台CCTV电视舞蹈大赛在北京举行。该大赛受到中央首长的高度评价和广大电视观众、舞蹈界人士的好评。

10月 第二届中国舞蹈"荷花奖"舞剧、舞蹈诗比赛在宁波举行。《妈勒访天边》、《闪闪的红星》获得舞剧金奖。《妈祖》获得大型舞蹈诗金奖。《士兵旋

律》获得中型舞蹈诗金奖。

10月 第十届"孔雀杯"少数民族舞蹈比赛决赛在重庆举行。《水中月》、《他——深深地怀念傣族舞蹈家毛相》、《姑娘不穿鞋》、《马头琴声》获得独舞编导一等奖。《担》、《珞巴人的刀》获得双人舞编导一等奖。《种山兰的女人》、《漠柳》、《高原女人》获得三人舞编导一等奖。

11月 中国文联"山花奖"首届全国广场民间歌舞大赛在杭州举行。

11月 中国文联2000年度文艺评论文章评奖在北京举行。

11月 全国第十届"群星奖"（大红鹰杯）舞蹈比赛在浙江台州举行。《红扇》、《山野小曲》、《老火靓汤》、《大海告诉我》、《织》等作品荣获金奖。

12月5日-8日 中国舞蹈家协会第七次全国代表大会在北京举行。大会选举了中国舞协第七届名誉主席、主席、副主席，组成了中国舞协第七届理事会（共109人）。

本年 中国人民解放军第七届全军文艺会演中，《哈达献给解放军》、《云上的日子》、《士兵旋律》、《风采》、《酥油飘香》、《梅》、《走》、《渡江》获得一等奖。

本年 第六届全国艺术院校"桃李杯"舞蹈比赛在上海举行。武巍峰、王迪、李倩、张宇、万盛获得古典舞一等奖。金露、廖雪静、杨怡孜、毛侃、伍晶晶获得民间舞一等奖。李娜、黄震、姚伟获得芭蕾舞一等奖。《阿惹妞》获得群舞表演一等奖。

全国各类专业舞蹈比赛获奖名录

首届中国舞蹈"荷花奖"比赛获奖名单
1988年·北京

一、作品金奖：（以决赛演出顺序为序）

作品名称	编导	作曲	主演	演出单位
《顶碗舞》	海力且木·斯地克	依克木·艾山	热依汗古丽、贾孜拉祖力皮牙	中央文化管理干部学院
《阿惹妞》	马琳	林幼平、宋小春	姜铁红、李青	四川省歌舞剧院
《踏歌》	孙颖	孙颖	郑璐、刘建	北京舞蹈学院
《走·跑·跳》	赵明	刘彤	张永胜、李小龙、徐恒	北京军区战友歌舞团
《天边的红云》	陈惠芬、王勇	孙宁玲	李春燕、吴凝	南京军区前线歌舞团

二、作品银奖：（以决赛演出顺序为序）

作品名称	编导	作曲	主演	演出单位
《东方红》	明文军、赵铁春	冼星海	江靖戈	厦门市小白鹭民间舞蹈团
《看看》	王佳敏、侯跃、段勇	万里	何军、马志红	云南红河哈尼族彝族自治州歌舞团
《牛背摇篮》	苏自红、色尕	王勇、孟卫东	隋俊波、崔涛、万马尖措	中央民族大学
《乳香飘》	哈斯其其格	玛希	哈斯敖登	内蒙古自治区歌舞团
《小伙·四弦·马缨花》	陶春	钱康宁	王伟军、钱学涛、杨洲	云南省歌舞团
《石头·女人》	应志琪、杨昭信	秦运蔚		南京军区前线歌舞团
《姜姜长亭》	刘琦、梁群	华彦钧	山翀、汪洌	广东省歌舞剧院
《旦角》	杨月林	姚明	吴佳琦	上海市舞蹈学校
《漫漫草地》	何川	陈培勋	严桦莎、余悍雷	四川省歌舞剧院
《舞越潇湘》	张建民		郭菲、德力格尔	广州芭蕾舞团

三、作品铜奖：（以决赛演出顺序为序）

作品名称	编导	作曲	主演	演出单位
《康鼓报喜》	红涛、小泽吉、边巴扎西	罗泽	红涛、小泽吉	西藏昌都地区民族歌舞团
《长调魂》	高度	腾格尔	斯日·吉德玛	北京舞蹈学院
《姑娘的披毡》	马文静	那少承	杨涛、胡薇薇	昆明市民族歌舞团
《情思》	王举	李志祥	王小燕	吉林省歌舞剧团
《无边的思念》	康绍辉	腾格尔	康绍辉	北京市舞蹈家协会
《垓下雄魂》	张建民	杨立青	孙延泽、邵勇	北京舞蹈学院
《西楚悲歌》	徐少华	杜鸣	阎红霞	广州军区战士歌舞团
《根》	晋云江		陈姝、杨晓光	辽宁芭蕾舞团
《川江·女人》	邢舰、马东风、郑源	彭涛	李青、姜铁红、孟波	四川省歌舞剧院
《儿啊儿》	刘小荷、张义	李唯、陈春光	刘小荷、杨鹏	济南军区前卫歌舞团
《情怀》	杨威	张军	赵洪武、王冬梅	空政歌舞团

四、表演金奖：（以姓氏笔画为序）

姓 名	作品名称	演出单位
山翀	《姜姜长亭》	广东省歌舞剧院
《走·跑·跳》（集体）	《走·跑·跳》	北京军区战友歌舞团
姜铁红	《阿惹妞》	四川省歌舞剧院
康绍辉	《无边的思念》	北京市舞蹈家协会

五、表演银奖：（以姓氏笔画为序）

姓 名	作品名称	演出单位
王小燕	《情思》	吉林省歌舞剧院
李青	《川江·女人》	四川省歌舞剧院
吴佳琦	《旦角》	上海市舞蹈学校
《顶碗舞》（集体）	《顶碗舞》	中央文化管理干部学院
阎红霞	《西楚悲歌》	广州军区战士歌舞团
《踏歌》（集体）	《踏歌》	北京舞蹈学院

六、表演铜奖：（以姓氏笔画为序）

姓 名	作品名称	演出单位
《石头·女人》（集体）	《石头·女人》	南京军区前线歌舞团
《东方红》（集体）	《东方红》	厦门市小白鹭民间舞蹈团
严桦莎、余悍雷	《漫漫草地》	四川省歌舞剧院
汪洌	《姜姜长亭》	广东省歌舞剧院
陈姝	《根》	辽宁芭蕾舞团
《垓下雄魂》（集体）	《垓下雄魂》	北京舞蹈学院
哈斯敖登	《乳香飘》	内蒙古自治区歌舞团
斯日·吉德玛	《长调魂》（领舞）	北京舞蹈学院
《舞越潇湘》（集体）	《舞越潇湘》	广州芭蕾舞团

七、最佳单项奖：

项目	作品名称	设计	演出单位
最佳舞蹈音乐	《天边的红云》	孙宁玲	南京军区前线歌舞团
最佳舞蹈服装设计	《踏歌》	董淑芳	北京舞蹈学院
最佳舞台灯光设计	《走·跑·跳》	赵洪和	北京军区战友歌舞团

八、评委会表演特别荣誉奖：

姓名	作品名称	演出单位
刘震	《赛龙舟》	北京舞蹈学院
李颜	《记忆》	中央歌剧舞剧院芭蕾舞团
徐刚	《记忆》	中央歌剧舞剧院芭蕾舞团

九、评委会特别奖：

奖项	作品名称	表演者	演出单位
作品奖	《绢花》		黑龙江省艺术学校
作品奖	《天香》		河南省歌舞剧院
表演奖		吐尔逊娜依·依不拉音	新疆维吾尔自治区歌舞团
表演奖		杨旭康	云南省歌舞团

十、组织奖：

　　北京市舞蹈家协会、上海市舞蹈家协会、内蒙古自治区舞蹈家协会、吉林省舞蹈家协会、黑龙江省舞蹈家协会、辽宁省舞蹈家协会、福建省舞蹈家协会、广东省舞蹈家协会、河南省舞蹈家协会、新疆维吾尔自治区舞蹈家协会、四川省舞蹈家协会、云南省舞蹈家协会、西藏自治区舞蹈家协会、总政文化部文艺局、中央文化管理干部学院。

第二届中国舞蹈"荷花奖"舞剧、舞蹈诗比赛获奖名单
2000年·宁波

舞剧作品
一、金奖：

剧目	演出单位	总编导	编剧	编导组	作曲	舞美设计	灯光设计	服装设计
《妈勒访天边》	南宁市艺术剧院	总导演丁伟	冯双白、梅帅元、李云林、丁伟	杨云涛、王玫、王迪、张志、李紫君、秦克烈、朱江、郭玉华	作曲：刘钢宝、刘可欣 作词：梅帅元	鞠毅	鞠毅	麦青
《闪闪的红星》	上海歌舞团	赵明	赵明 赵大鸣		徐景新 付庚辰	罗维杯	罗林	李锐丁

二、银奖：

剧目	演出单位	总编导	编剧	编导组	作曲	舞美设计	灯光设计	服装设计
《大梦敦煌》	兰州歌舞剧院	陈维亚 助理：沈晨	赵大鸣	芦家驹、万长征、杜筱梅	张千一 执行作曲：张宏光、朱嘉禾、张小平	高广健	沙晓岚	韩春启、任燕燕
《阿炳》	无锡市歌舞团	门文元、刘钟宝 副总编导：杨民麟	陈闯	张戈、杨威、贾秀金、尤进华、王言平	刘廷禹	周本义、张知二	金长烈、张宪国	许思源、张知二、周盘林
《傲雪花红》	山西省歌舞剧院	刘兴范、张建民	刘建	刘兴范、韩建东、孙晋南、张友铭	王晓刚、何建成	解礼民	李德福、崔春明	程钧、王萱
《满江红》	宁波市歌舞团		王乃兴	吴蓓	韩兰魁	韩春启	黄和平、陈江榕	韩春启

三、铜奖：

剧目	演出单位	总编导	编剧	编导组	作曲	舞美设计	灯光设计	服装设计
《山水谣》	武汉歌舞剧院		安荣青	刘勇、杨梅、王业元、章东新	傅江宁、王原平、罗曼	吕新利 助理：张驰	任冬生、助理：孔喜根	周萍华
《二泉映月》	辽宁芭蕾舞团	张建民、舒均均	李宝群	吴蓓、晋云江	王猛	高广健	沙晓岚	曾志伟

《星海·黄河》	广州歌舞团	总导演 曹其敬	杨明敬	执行编导： 文祯亚、 王中圣、 张润华	徐占海、 毕建平、 张盛金	高广健	易立明、 孟彬、林 灼波	陈爱玲

四、舞剧单项奖：

奖项	获奖者	剧目	演出单位
最佳男主角表演奖	刘震	《大梦敦煌》	兰州歌舞剧院
最佳女主角表演奖	山翀	《山水谣》	武汉歌舞剧院
最佳配角表演奖	李青	《阿炳》	无锡市歌舞团
最佳编导奖	赵明	《闪闪的红星》	上海歌舞团
最佳作曲奖	张千一	《大梦敦煌》	兰州歌舞剧院
最佳舞美设计奖	鞠毅	《妈勒访天边》	南宁市艺术剧院
最佳灯光设计奖	沙晓岚	《大梦敦煌》	兰州歌舞剧院
最佳服装设计奖	麦青	《妈勒访天边》	南宁市艺术剧院
优秀男主角表演奖	杨云涛	《妈勒访天边》	南宁市艺术剧院
	武巍峰	《闪闪的红星》	上海歌舞团
优秀女主角表演奖	张娅君	《傲雪花红》	山西省歌舞剧院
	陈姝	《二泉映月》	辽宁芭蕾舞团
优秀配角表演奖	姜铁红	《阿炳》	无锡市歌舞团
	赵崴	《满江红》	宁波市歌舞团
优秀编导奖	全体编导组	《妈勒访天边》	南宁市艺术剧院
	全体编导组	《大梦敦煌》	兰州歌舞剧院
优秀作曲奖	刘钢宝、 刘可欣	《妈勒访天边》	南宁市艺术剧院
	徐景新	《闪闪的红星》	上海歌剧院
优秀舞美设计奖	高广健	《大梦敦煌》	兰州歌舞剧院
优秀舞美设计奖	周本义、 张知二	《阿炳》	无锡市歌舞团
优秀灯光设计奖	罗林	《闪闪的红星》	上海歌舞团
优秀服装设计奖	李锐丁	《闪闪的红星》	上海歌舞团
	曾志伟	《二泉映月》	辽宁芭蕾舞团
特别荣誉奖		《虎门魂》	广州军区战士歌舞团
评委会表演特别奖	张润华	《星海·黄河》	广州歌舞团
	王亚男	《妈勒访天边》	南宁市艺术剧院

大型舞蹈诗作品
五、金奖：

剧目	演出单位	文学台本	总编导	编导	作曲	舞美设计	灯光设计	服装设计
《妈祖》	南京军区前线歌舞团	王勇、 陈惠芬、 吕玲、阮晓星	王勇	陈惠芬、吕玲	印青、方鸣	王克修	金长烈	李锐丁

六、银奖：

剧目	演出单位	文学台本	总编导	编导	作曲	舞美设计	灯光设计	服装设计
《啊，傈僳》	云南保山地区歌舞团	吴丽佳	陶春	马丽娜、张建光	万里、张晓平、王瑞强	廖毅耕	廖毅耕	廖毅耕 助理：吴少芸
《长白情》	延边朝鲜族自治州歌舞团	李承淑	李承淑	副导演：许淑	朴瑞星、黄基旭、朴学林	总设计：金泰红 设计：石勋、金龙福、田成焕	崔春浩、马振波	金玉子、李承淑、许淑

七、铜奖：

剧目	演出单位	总撰稿	总编导	编导	作曲	舞美设计	灯光设计	服装设计
《咕哩美》	广西北海市歌舞团	冯双白 作词：冯双白、梁绍武	邓锐斌、余大鸣、赵士军	余大鸣、邓锐斌、曾强、赵士军、钟丽春、宋亚平	朱嘉禾、林海东、廖美材、郭荣志	樊跃、李广立、夏光	潭阳、徐志军	麦青、陈荣

八、金奖：

剧目	演出单位	总编导	编导	作曲	舞美设计	灯光设计	服装设计
《士兵旋律》	北京军区战友歌舞团	赵明	丁颖、赵小津、李福祥、张伟东、薛刚、眭健、李雷	臧云飞、杜鸣、刘钢宝、郭鼎力、王路明、徐晓明、刘彤、晓藕	李文新、刘朝晖	刘朝晖、张春景、孟金刚、赵忠诚	陈淑珍

九、舞蹈诗单项奖：

奖项	获奖者	剧目	演出单位
最佳表演奖	阎红霞	《妈祖》	南京军区前线歌舞团
最佳编导奖	王勇、陈惠芬、吕玲	《妈祖》	南京军区前线歌舞团
最佳作曲奖	印青、方鸣	《妈祖》	南京军区前线歌舞团
最佳舞美设计奖	王克修	《妈祖》	南京军区前线歌舞团
最佳灯光设计奖	金长烈	《妈祖》	南京军区前线歌舞团
最佳服装设计奖	李锐丁	《妈祖》	南京军区前线歌舞团
优秀表演奖	张永胜	《士兵旋律》	北京军区战友歌舞团
	咸顺女	《长白情》	延边朝鲜族自治州歌舞团
优秀编导奖	陶春、马丽娜、张建光	《啊，傈僳》	云南保山地区歌舞团
优秀作曲奖	音乐创作集体	《士兵旋律》	北京军区战友歌舞团
优秀舞美设计奖	樊跃、李广立、夏光	《咕哩美》	广西北海市歌舞团
优秀灯光设计奖	刘朝晖、张春景、孟金刚、赵忠诚	《士兵旋律》	北京军区战友歌舞团
优秀服装设计奖	金玉子、李承淑、许淑	《长白情》	延边朝鲜族自治州歌舞团
评委会作曲特别奖	万里、张晓平、王瑞强	《啊，傈僳》	云南保山地区歌舞团

十、组织奖：

中国人民解放军总政宣传部艺术局、云南省舞蹈家协会、吉林省舞蹈家协会、广西壮族自治区舞蹈家协会、上海市舞蹈家协会、甘肃省舞蹈家协会、江苏省舞蹈家协会、山西省舞蹈家协会、浙江省舞蹈家协会、湖北省舞蹈家协会、辽宁省舞蹈家协会、广东省舞蹈家协会。

十一、最佳组织奖：宁波市文化局

十二：特别贡献奖：宁波市人民政府

中华民族20世纪舞蹈经典评比获奖名单
1994年·北京

一、经典作品名录			
音乐舞蹈史诗	群舞	《黄河》	《盘子舞》
《东方红》	《红绸舞》	《小溪、江河、大海》	《海浪》
舞剧	《鄂尔多斯舞》	《战马嘶鸣》	《残春》
《小刀会》	《丰收歌》	独舞	双人舞
《鱼美人》	《荷花舞》	《牧马》	《艰苦岁月》
《红色娘子军》	《草笠舞》	《饥火》	《飞天》
《白毛女》	《快乐的罗嗦》	《水》	三人舞
《丝路花雨》	《奔腾》	《摘葡萄》	《游击队员之歌》
《阿诗玛》	《黄土黄》	《雀之灵》	《金山战鼓》
	《花鼓舞》	《春江花月夜》	
二、提名作品名单			
《人民胜利万岁》		《快乐的罗嗦》	
《东方红》		《观灯》	
《丝路花雨》		《阿哥追》	
《红色娘子军》		《木鼓舞》	
《鱼美人》		《铜鼓舞》	
《黛玉之死》		《荷花舞》	
《繁漪》		《鄂尔多斯舞》	
《祝福》		《阿细跳月》	
《宝莲灯》		《花鼓灯》	
《文成公主》		《农乐舞》	
《铜雀伎》		《草原上的热巴》	
《小刀会》		《刀郎赛乃姆》	
《五朵红云》		《藏民骑兵队》	
《卓瓦桑姆》		《不朽的战士》	
《阿诗玛》		《草原女民兵》	
《白毛女》		《黄土黄》	
《玉卿嫂》		《一个扭秧歌的人》	
《春香传》		《小小水兵》	
《森吉德玛》		《残春》	
《珠穆朗玛》		《水》	

《奔腾》	《春江花月夜》
《洗衣歌》	《义勇军进行曲》
《战马嘶鸣》	《饥火》
《夜练》	《牧马》
《小溪、江河、大海》	《浪漫》
《穆斯林礼赞》	《盘子舞》
《丰收歌》	《摘葡萄》
《黄河魂》	《雀之灵》
《黄河》	《苗山火》
《花儿与少年》	《新婚别》
《花鼓舞》	《艰苦岁月》
《龙舞》	《双人孔雀》
《三千里江山》	《飞天》
《摸螺》	《踏着硝烟的男儿女儿》
《草笠舞》	《追鱼》
《大刀进行曲》	《金山战鼓》
《红绸舞》	《游击队员之歌》
《孔雀舞》	《牧人浪漫曲》

第一届全国舞蹈比赛获奖名单
1980年·大连

节目名称	形式	名次				获奖者	单位
		编导	表演	音乐	服装		
《再见吧，妈妈》	双人舞	一等				尉迟剑明 苏时进	南京军区前线歌舞团
			一等			华超	
					一等	金振华 张慕鲁	
《金山战鼓》	三人舞	一等				庞志阳 门文元	沈阳军区前进歌舞团
						高少臣 仲佩茹	
			一等			王霞	
			少年组一等			柳倩	
			少年组二等			王燕	
				一等		田德忠	
					一等	兰天	
《小萝卜头》	双人舞	一等				毕西园 杨昭信	重庆市歌舞团
			二等			刘亚莉	
				三等		杨永钟	

作品	类别				演员	单位
《啊！明天》	双人舞	一等			陈梅	湖北省代表队
			二等		陈良友	
			三等		张晓红	
				三等	莫家佩	
				三等	李春人	
《追鱼》	双人舞	一等			贡吉隆 张斌英	中央民族歌舞团
			少年组一等		赵湘	
			二等		金龙珠	
				二等	陆棣	
《水》	女子独舞	一等			杨桂珍	云南省歌舞团
				三等	王施晔	
				一等	闵广森	
《送别》	双人舞	二等			孟兆祥 张健	空军政治部歌舞团
			一等		杨华	
				二等	罗耀辉	
				三等	李欣	
《无声的歌》	女子独舞	二等			王曼力 张爱娟 陈洪英	沈阳军区前进歌舞团
			一等		王霞	
《敦煌彩塑》	女子独舞	二等			罗秉玉	空军政治部歌舞团
			一等		杨华	
				二等	丁家歧	
				三等	李欣	
《送哥出征》	双人舞	二等			霍向东 刘哈青	兰州军区战斗歌舞团
			二等		左青	
				三等	王士坤	
				三等	钟荣 胡远骏	
《希望》	男子独舞	二等			王天保 华超	南京军区前线歌舞团
			一等		华超	
				三等	秦运蔚	
《剑》	男子独舞	二等			张家炎	南京军区前线歌舞团
			一等		张玉照	
《养蜂的小妞》	女子独舞	二等			孙红木	浙江省歌舞团
			三等		傅丽萍	
				二等	沈铣	
《春蚕》	女子独舞	二等			赵文来	中国铁路文工团
			三等		王滨	
				三等	朱辉	
				三等	倪耀福	
《节日的金钹》	三人舞	二等			陈香兰	吉林省歌舞团
			三等		张红梅	
				三等	崔义光 李连复	
				二等	罗书琼	

《夜曲》	双人舞	二等				赵宛华	中央歌舞团
			二等			蒋齐	
			三等			姚珠珠	
				二等		刘者圭	
					二等	夏亚一	
《金色的孔雀》	女子独舞	二等				刘金吾 刀美兰	云南省歌舞团
《我的热瓦普》	男子独舞	二等				阿吉·热合曼	新疆维吾尔自治区代表队
			一等			库来西·热介甫 库尔班·依不拉音	
				三等		马式曾	
《瀑布》	三人舞	二等				张毅	旅大市歌舞团
				三等		徐志远 尹在元	
					二等	郑永琦	
《鹰》	男子独舞	二等				巴图	内蒙古自治区歌舞团
			一等			巴图	
《橄榄歌》	双人舞	二等				周培武	云南省歌舞团
			二等			汤静	
			三等			陶春	
				三等		黄仲勋 陆棣	
					三等	孙济昌	
《猴儿鼓》	三人舞	二等				古经南 张正豪	湖南省歌舞团
			三等			王长兴	
		少年组三等				余丽群 王伟	
《在震中的土地上》	双人舞	二等				周醒	武汉歌舞剧院
			二等			赵兰	
				三等		徐享平 丁润生	
《猎归》	三人舞	三等				周少三	福州军区歌舞团
			二等			高国庆	
				二等		葛礼道	
					二等	黄权山	
《快开！快快开》	三人舞	三等				张桂祥 李子忠	中国铁路文工团
				三等		郭如山	
					三等	汪中信	
《金色小鹿》	男子独舞	三等				赵宛华	中央歌舞团
			二等			蒋齐	
				三等		刘者圭	
					二等	夏亚一 张乃函	
《战友》	三人舞	三等				周少三 李华	福州军区歌舞团
《小两口赶集》	双人舞	三等				熊干锄	湖北省歌舞团
				三等		龚国福	
《弹起月琴唱起歌》	双人舞	三等				冷茂弘	四川省歌舞团
			三等			向继道 文永霞	
					二等	陈沐光	

作品	舞种				姓名	单位
《火把节》	双人舞	三等			佟左尧	中央歌舞团
			三等		张静雅	
《好猫咪咪》	双人舞	三等			孙天路	北京舞蹈学院
			.少年组三等		韩文剑	
《争光》	双人舞	三等			王利人 王家朋	河北省歌舞剧院
			三等		王家朋 刘丽霞	
				三等	李庚辰	
《鹰与蛇》	双人舞	三等			鲜于开选 沈锦民 汪碧云	浙江省歌舞团
《两朵小红花》	双人舞	三等			努斯来提	新疆维吾尔自治区代表队
			少年组二等		古力加马力	
			少年组三等		塔什古丽	
《惊变》	三人舞	三等			方元 黄大星	上海舞剧院
《奔驰》	男子独舞	三等			裴洪	陕西省歌舞剧院
			三等		裴洪	
				三等	司文虎	
《海浪》	男子独舞	三等			贾作光	北京市歌舞团
			二等		刘文刚	
《农夫与蛇》	双人舞	三等			夏静寒 孙明先	中国人民解放军总政歌舞团
			二等		孙明先	
			三等		殷志超	
				三等	孙明黎	
《迎新春》	独舞	三等			韩世浩 赵仁惠	吉林省歌舞剧院
《鹿回头》	双人舞	三等			黄健强 欧致玲	广东省歌舞剧院
				三等	宗江	
				二等	赵善富	
《光之恋》	双人舞	三等			林泱泱	上海市代表队
			少年组 二等		汤苏苏	
《茉莉花》	独舞	三等			卓文瑞 何楚	江苏省代表队
				二等	庄汉	
《海燕》	双人舞	三等			赵宇 孟宪忠	辽宁省代表队
			二等		王晓珊	
《江河水》	女子独舞	三等			阿力 张护立	辽宁省代表队
			三等		尹训燕	
《飞舞迎春》	独舞	三等			温音	辽宁省代表队
《啊！家乡》	双人舞	三等			多吉才旦	西藏自治区代表队
《农夫与蛇》	双人舞		三等		柳小平	湖南省代表队
《红鱼与水草》	三人舞		三等		陈丽	昆明市歌舞团
				三等	包小青	
《乡恋曲》	双人舞		三等		张静雅	中央歌舞团
《胜利之路》	三人舞		三等		童根生	中国人民解放军工程兵文工团
《鱼翔浅底》	独舞		三等		张洪莉	山东省代表队

《看秧歌》	双人舞		三等			杨建国 孔欣利	黑龙江省艺术学校
《堂吉诃德》	双人舞		一等			陈卫毛	上海市代表队
《堂吉诃德》	双人舞		二等			李春源	上海舞剧院
《堂吉诃德》	双人舞		二等			王晓珊	辽宁省代表队
《花鼓舞》（新牧民）	独舞		二等			王新鹏	旅大市歌舞团
《春蚕》	独舞		二等			古力巴哈·司迪克	新疆维吾尔自治区代表队
《峥嵘岁月》	双人舞		二等			王玺	天津市歌舞剧院
《信念》	独舞		二等			王玺	天津市歌舞剧院
《牧民的喜悦》	独舞		二等			敖德木勒	内蒙古自治区代表队
《海燕》	独舞		三等			张润华	广东省代表队
《放排歌》	独舞		三等			孟建华	中央民族歌舞团
					三等	孙济昌	
《节日的景颇》	独舞		三等			何浩川	云南省代表队
《雪山雄鹰》	独舞		三等			高兵	四川省歌舞团
					三等	陈沐光	
《傣族古代长甲舞》	女子独舞		三等			王玉惠	天津市歌舞剧院
《迎春》	双人舞		三等			崔美善	吉林省代表队
《春蚕》	独舞		三等			李媛媛	河北省代表队
《春风桃李》	双人舞		三等			高范平	陕西省代表队
					三等	王来信	
《渴望》	独舞		三等			杨华	宁夏回族自治区代表队
《苏伦西亚，天鹅之死，春》	独舞		三等			辛丽丽	上海市代表队
《仙鹤的故乡》	三人舞		三等			胡贺娟	陕西省代表队
《鸿雁》	独舞		三等			刘国柱	天津市歌舞剧院
《春》	独舞		三等			赵雅玲	辽宁省代表队
《葛蓓莉娅》	双人舞		少年组一等			杨新华	上海市代表队
《葛蓓莉娅》	双人舞		少年组二等			汤苏苏	上海市代表队
《女娲补天》	独舞		三等	少年组		沈旭佳	安徽省代表队
				三等		谢国华	
《格桑花》	独舞		少年组三等			崔巍	北京舞蹈学院
					三等	张静一	
《春蚕》	三人舞		少年组三等			张蓉蓉	福建省代表队
《三潭印月》	三人舞		三等			殷树举	浙江省代表队
《卡吉尔》	三人舞				三等	阿不来提	新疆维吾尔自治区代表队
《木兰从军》	女子独舞				三等	吴擎	山西省代表队
《戴铃铛的小羊羔》	独舞		少年组三等			地力巴尔	新疆维吾尔自治区代表队

第二届全国舞蹈比赛获奖名单
1986年·北京

节目名称	形式	名次				获奖者	单位
		编导	表演	音乐	服装		
《海燕》	男子群舞	一等				刘英	中国人民解放军总政歌舞团
			群舞一等			集体	
				三等		张乃成、孙怡苏	
					三等	宋立	
《黄河魂》	男子群舞	一等				苏时进、尉迟剑明	南京军区前线歌舞团
			群舞二等			集体	
《奔腾》	男子群舞	一等				马跃	中央民族学院
			群舞一等			集体	
《踏着硝烟的男儿女儿》	双人舞	一等				张振军、杨晓玲	南京军区前线歌舞团
			二等			张振军、杨晓玲	
				三等		秦运蔚	
					舞美综合特别奖	集体	
《雀之灵》	女子独舞	一等				杨丽萍	中央民族歌舞团
			一等			杨丽萍	
				三等		张平生、王浦建	
《新婚别》	双人舞	一等				陈泽美、邱友仁	北京舞蹈学院
			一等			李恒达、沈培艺	
					三等	张静一	
《小溪、江河、大海》	女子群舞	二等				黄少淑、房进激	中国人民解放军艺术学院
			群舞一等			集体	
				三等		焦鹣	
					二等	徐革非	
《捣茶舞》	女子群舞	二等				托亚	内蒙古自治区锡盟民族歌舞团
			群舞二等			集体	
					二等	包金花、齐全全	
《大地·母亲》	群舞	二等				周培武、赵惠和、杨晓燕	云南省代表队
			群舞二等			集体	
					三等	陈建华	
《八女投江》	女子群舞		群舞二等			集体	沈阳军区前进歌舞团
			领舞特别奖			蔡鹏、柳倩	
		二等				白淑姝、张爱娟	
《摊煎饼的小嫚》	女子群舞	二等				穆彬于	中国人民解放军艺术学院
			群舞二等			集体	
《春香与李梦龙》	群舞	二等				崔玉珠	延边歌舞团
			群舞二等			集体	
				三等		崔昌奎	

作品	舞种					姓名	单位
《拧》	群舞	二等				邓锐斌、黎晓娴	广西壮族自治区歌舞团
			群舞三等			集体	
				三等		李学伦	
《笑哈哈》	女子群舞	二等				古经南、张正豪	湖南省歌舞团
			群舞二等			集体	
《当我成为战士的时候》	男子群舞	二等				杜金宝、李广德、门文元	沈阳军区前进歌舞团
			群舞三等			集体	
			领舞特别奖			金 星	
《命运》	男子双人舞	二等				阮少铭、谢 南	福建省歌舞团
			一等			邓 宇	
			三等			岳 军	
《昭君出塞》	女子独舞	二等				蒋华轩、吴国本	中国人民解放军总政歌舞团
《祥林嫂》	女子独舞	二等				刘 英	中国人民解放军总政歌舞团
			一等			刘 敏	
《采蘑菇》	女子独舞	二等				陈惠芬、王 勇	南京军区前线歌舞团
			二等			陈惠芬	
《囚歌》	男子独舞	二等				赵 明、张继强	北京军区战友歌舞团
			一等			赵 明	
《猎中情》	双人舞	二等				杨丽萍、金龙珠、王宝林	中央民族歌舞团
			二等			金龙珠	
				二等		李黎夫、李晓青	
《悟醒》	三人舞	二等				黄大星、方 元	上海舞剧院
			二等			沈益民	
			三等			李国权	
				二等		陆建华	
《小小水兵》	女子独舞	二等				王勇、陈惠芬	南京军区前线歌舞团
《背鼓》	男子独舞	二等				杨向东	青海省歌舞团
			二等			杨向东	
				一等		肖 梅	
《版纳三色》	独舞	二等				周培武、马文静	云南省代表队
			二等			钱东凡	
《希望在瞬间》	男子独舞	二等				贾作光	北京舞蹈学院
《士兵进行曲》	男子群舞	三等				刘 英	中国人民解放军总政歌舞团
			群舞二等			集 体	
《飞钹》	男子群舞	三等				张国良	广州军区战士歌舞团
			群舞二等			集 体	
《火的女儿》	群舞	三等				张斌英、贡吉隆	中央民族歌舞团
			群舞三等			集 体	
《窦娥的呼唤》	群舞	三等				蔚 然	空军政治部歌舞团
			领舞特别奖			范秀林	
				一等		马剑平	
		二等			三等	李 欣	

作品	类别				主创人员	单位
《深山里的姑娘》	女子群舞	三等			苏燕、杨桂珍	云南省代表队
			群舞三等		集体	
				三等	田丰	
《秦王扫六合》	群舞	三等			王恩启、张剑澄、高少臣	沈阳军区前进歌舞团
			群舞三等		集体	
				二等	石铁	
				一等	王彤、郑志富	
《火不思》	男子群舞	三等			沙克	内蒙古自治区锡盟民族歌舞团
			群舞三等		集体	
《悠乐悠乐》	群舞	三等			朱桂珍、王庚寅	成都军区战旗歌舞团
			群舞三等		集体	
《撒扇》	女子群舞	三等			李子忠	中国铁路歌舞团
			群舞三等		集体	
《八圣女》	女子群舞	三等			于增湘、刘有倓、郑咪云	中国人民解放军总政歌舞团
				三等	张乃诚	
《贡戛尔舞》	男子群舞	三等			单增贡布	西藏自治区代表队
《清清小河边》	群舞	三等			黄石	凉山彝族自治州歌舞团
				二等	安渝	
《马铃舞》	群舞	三等			邢波	中央歌舞团
《宝缸》	群舞	三等			杨伟豪、应志琪、王晓明	福建省歌舞剧院
			群舞三等		集体	
《东渡》	男子群舞	三等			刘胜开	安徽省歌舞团
			群舞三等		集体	
				三等	金田丁	
				舞美综合特别奖	集体	
《春潮》	女子群舞	三等			裴洪	成都军区战旗歌舞团
			群舞三等		集体	
《燃烧吧！节日的火把》	群舞	三等			宁永忠、单涪生	重庆市歌舞团
《鼓舞》	男子群舞	三等			白铭	内蒙古自治区直属乌兰牧骑
《出征》	男子群舞	三等			马文静	云南省代表队
《你在我心中》	群舞	三等			郭永锐、薛守义、郑远军	济南军区前卫歌舞团
《摸螺》	女子群舞	三等			陈翘	广东省民族歌舞团
				二等	陈创	
《雨打芭蕉》	群舞	三等			黄建强、薛威信	广东省歌舞剧院
《美丽的萨哈吉》	女子群舞	三等			赵宛华、何良荣	中央歌舞团
《青山恋》	群舞	三等			崔玉珠	延边歌舞团
《澜沧江船歌》	群舞	三等			马远敏	云南省代表队
《女兵》	女子群舞	三等			陶洪荣	广州军区战士歌舞团
《巧抬两面人》	群舞	三等			乔丽、王学义、张金路、金正一、双成	天津市歌舞团
《椰林深处》	群舞	三等			钱小铃	广东省民族歌舞团
				二等	罗慧琦	

《央金玛》	女子群舞	三等				黄万璨	西藏自治区代表队
					舞美综合特别奖	集 体	
《红军哥哥回来了》	群舞	三等				霍向东、刘哈青、房进激	兰州军区战斗歌舞团
《踩鼓》	群舞	三等				阿略、卯洛	贵州省歌舞团
				三等		陈克刚	
《大海畅想曲》	男子群舞	三等				邢时苗、张逢珍	浙江省艺术学校
《心灵》	三人舞	三等				郭平、李华	广州军区战士歌舞团
			三等			刘中、巴力红	
				二等		陈瑞华、袁守民	
《福到满家》	独舞	三等				何良荣、林阳、陈铁锐	吉林省歌舞团
			二等			王晓燕	
《蝶恋花》	女子独舞	三等				潘琪、洪光	四川省歌舞剧院
			二等			王玉兰	
					音乐表演特别奖（古筝）	龙德君	
《白鹤》	男子独舞	三等	一等			张毅、朱巾英 官明军	北京舞蹈学院
《盛京建鼓》	群舞	三等				门文元、白淑姝、高少臣	沈阳军区前进歌舞团
《打棍出箱》	三人舞	三等				罗传江、温国鸣、韦泉英	广西壮族自治区歌舞团
			二等			张 坚	
			三等			童小民、任 怡	
《绳波》	三人舞	三等				胡嘉禄	上海舞剧院
			三等			郭谨、耿涛、许平	
《你从战场上归来》	双人舞	三等				门文元	沈阳军区前进歌舞团
			二等			王明珠	
			三等			刘志福	
《赴戎机》	双人舞	三等				陈建民	上海舞剧院
			二等			顾红	
			三等			周才龙	
《筷子舞》	独舞	三等				巴达玛	内蒙古伊盟乌审旗乌兰牧骑
			三等			巴达玛	
《海歌》	三人舞	三等				孙龙奎	北京舞蹈学院
			三等			张羽军、王宁、李波	
《友爱》	双人舞	三等				胡嘉禄	上海舞剧院
			三等			赵 萍	
				三等		沈长康	
《十面埋伏》	双人舞	三等				李晓筠、黄大星	上海舞剧院
			三等			金宝龙、李海霞	
					音乐表演特别奖（琵琶）	侯跃华	

剧目	类别				演员	单位
《诗经三首》	女子独舞	三等			于增湘、郑咪云	北京市歌舞团
			三等		王 丽	
《江姐上山》	双人舞	三等			陈 梅	广州军区战士歌舞团
			二等		张玉萍	
			三等		严志坚	
《播下希望》	男子独舞	三等			苏时进	北京舞蹈学院
				二等	黄 多	
《青年牧马人》	男子独舞	三等			贾作光	中央歌舞团
			三等		孙 鸣	
《哑人的快乐》	双人舞	三等			张瑜冰	成都市歌舞团
			二等		张 平	
			三等		王春林	
				三等	陈大德	
《三个和尚》	三人舞	三等			邱友仁、陈泽美	北京舞蹈学院
			三等		张润华、金 鹛、李续	
《小院》	独舞	三等			于 颖	黑龙江省艺术学校
			三等		傅 玲	
《绿色的骄傲》	男子独舞	三等			巴 图	中央民族学院
			三等		康绍辉	
《采桑晚归》	女子独舞	三等			孙红木	浙江省歌舞团
			三等		陈春燕	
				三等	葛顺中	
《小活佛》	双人舞	三等			李小庆	内蒙古自治区歌舞团
			三等		乌吉斯古楞、满都呼	
				三等	永儒布	
《贵妃醉酒》	三人舞	三等			欧致玲、高樾	广东省歌舞团
			三等		温明珠	
《垂柳》	女子独舞	三等			李承淑	延边歌舞团
			三等		咸顺女	
《鬼妹》	女子独舞	三等			马家钦	苏州市歌舞团
			三等		顾一梅	
				二等	张静一	
《莲花女》	女子群舞	三等			张斌英、贡吉隆	中央民族歌舞团
			三等		张吉平	
《拉纤的人》	男子独舞	三等			宁永忠	重庆市歌舞团
			三等		宋庆吉	
《怀念战友》	双人舞	三等			刘 英	中国人民解放军总政歌舞团
			二等		周桂新、李清明	
《美好的愿望》	女子群舞	三等			萨拉曼提	新疆维吾尔自治区歌舞团
			三等		迪丽娜尔	

作品	类别				表演者	单位
《二妞与铁蛋》	双人舞	三等			赵宛华	天津市歌舞团
			特别奖		王堃、姚珠珠	
《侗乡明月夜》	双人舞	三等			莫梓材	湖南省歌舞团
			三等		刘 晶	
				三等	干 之、戈 阳	
《火的遐想》	男子独舞	三等			贾作光	北京市歌舞团
			三等		刘文刚	
				二等	杨智华	
《绣娘》	女子独舞	三等			马家钦	苏州市歌舞团
《盘鼓舞》	女子独舞	三等			谢家荔、杨敏	四川省歌舞剧院
			三等		赵 青	
《林冲怨》	三人舞	三等			胡玉平	山东省歌舞剧院
《太孜》	独舞	三等			阿吉·热合曼	新疆维吾尔自治区歌舞团
《春舞》	女子独舞	三等			张瑜冰	西藏自治区代表队
			三等		白 吉	
《太阳的梦》	双人舞	三等			曲立君	中国歌剧舞剧院
			特别奖		海 燕	
《母与子》	双人舞	三等			张继钢、岳丽娟	山西省歌舞剧院
《喜悦》	群舞	三等			陈家瑞、陈燕、田益国	宁夏回族自治区歌舞团
《兰陵王入阵》	双人舞		三等		赵 红	武汉歌舞剧院
《铃鼓舞》	双人舞		三等		徐 俊	四川省歌舞剧院
《木兰从军》	女子独舞		三等		石 为	延安地区歌舞剧团
				三等	毛 非	
《爱的乐章》	群舞			三等	郭小笛	中国人民解放军总政歌舞团
《山鬼》	女子群舞			三等	彭先诚	湖北省歌舞团
《百合花》	女子群舞			二等	崔炳华	四川省歌舞剧院
《胡大夏》	三人舞			三等	郭建昭、孜亚提汉	新疆维吾尔自治区阿勒泰地区文工团
《卡尔巴》《央金玛》《贡戛尔舞》《春舞》				特别奖	穷 拉、洛 桑	西藏自治区代表队
《马铃舞》《美丽的萨尔吉》				特别奖	夏亚一	中央歌舞团
《悟醒》《十面埋伏》《赴戎机》《渔舟唱晚》				特别奖	李苏恩	上海舞剧院
《雀之灵》《火的女儿》				特别奖	孙济昌	中央民族歌舞团

（一、二届资料来源：《当代中国舞蹈》）

第三届全国舞蹈比赛获奖名单
1995年·广州

奖 项	获奖作品	获 奖 者
中国古典舞编导一等奖	《醉鼓》	邓林
中国古典舞编导二等奖	《川江·女人》	邢舰、马东风、郑源
	《血色晨光》	王艳、陈维亚
	《母亲》	
中国古典舞编导三等奖	《忆》	李奇、赵铁春
	《蛇娘》	张爱娟、李广德、高吉武
	《拓》	贾小龙
	《苏三起解》	徐成华
	《剑器舞》	傅兆先、刘小荷
	《阶下王》	刘菱洲
中国古典舞表演一等奖		黄豆豆
中国古典舞表演二等奖		山翀、刘晶、孔岩
中国古典舞表演三等奖		刘震、刘云、李青、孙育鹏、汪洌、阎红霞
中国民间舞编导一等奖	《牧歌》	丁伟
中国民间舞编导二等奖	《远山的孩子》	马东风
	《蔗林深处》	谢晓泳
	《心弦》	宋美罗
中国民间舞编导三等奖	《马背》	宝力格
	《姑娘的披毡》	马文静
	《耕者恋》	金福顺、许淑
	《心之翼》	苏冬梅
	《长白瀑布》	向开明
	《打磨秋》	温国鸣
中国民间舞表演一等奖		于晓雪
中国民间舞表演二等奖		姜铁红、陆峻、金美红
中国民间舞表演三等奖		宝尔基、薛刚、林炜、斯日·吉德玛、赵霞、聂娜
芭蕾舞编导三等奖	《秋思》	范东凯
芭蕾舞表演一等奖		周罡
芭蕾舞表演二等奖		佟树声
芭蕾舞表演三等奖		武朝晖、苏鸿
音乐创作奖	《心弦》	黄昌柱
	《忆》	刘羽平
服装设计奖	《姑娘的披毡》	赵存福、张自昆
	《耕者恋》	宋勇根

（资料来源：《舞蹈》杂志、《舞蹈信息报》）

第四届全国舞蹈比赛获奖名单
1998年·杭州

奖 项	获奖作品	获奖者	单 位
中国民间舞新创作作品（编导奖）一等奖	《逗驹》		北京军区战友歌舞团
	《拉木鼓》		云南省歌舞团
中国民间舞新创作作品（编导奖）二等奖	《绿色生命》		云南省歌舞团
	《水上童谣》		江苏省扬州市歌舞团
	《小舟》		延边歌舞团
	《小河淌水》		中央民族歌舞团
中国民间舞新创作作品（编导奖）三等奖	《蚕娘谣》		浙江省歌舞总团
	《哟嗬》		贵州省歌舞团
	《跋涉》		四川省攀枝花市歌舞团
	《剪花女》		杭州市歌舞团
	《雅鲁藏布江》		广东舞蹈学校
	《缫丝女》		广东省歌舞剧院
中国古典舞新创作作品（编导奖）一等奖	《千层底》		总政歌舞团
	《庭院深深》		南京军区前线歌舞团
中国古典舞新创作作品（编导奖）二等奖	《攀》		广州市歌舞团
	《望穿秋水》		南京军区前线歌舞团
	《弈》（《剑胆棋魂》）		总政歌舞团
	《烟雨断桥》		杭州市歌舞团
中国古典舞新创作作品（编导奖）三等奖	《绿叶》		总政歌舞团
	《玉碎》		四川省歌舞剧院
	《洪波曲》		广东省歌舞剧院
	《剑指》		广州军区战士歌舞团
	《蜀道难》		四川省歌舞剧院
	《红色激情》		北京军区战友歌舞团
优秀作曲奖	《小舟》		延边歌舞团
	《缫丝女》		广东省歌舞剧院
	《千层底》		总政歌舞团
优秀服装设计奖	《缫丝女》		广东省歌舞剧院
	《对影》		总政歌舞团
	《决》		广州军区战士歌舞团
民间舞表演一等奖		杨旭康	云南省歌舞团
		薛 刚	北京军区战友歌舞团
		袁 莉	福建厦门小白鹭民间舞团
民间舞表演二等奖		热 娜	新疆维吾尔自治区歌舞团
		宝尔基	东方歌舞团
		周传洁	福州市歌舞团
		傅 晶	杭州市歌舞团
		田 晶	四川省歌舞剧院

		崔香丹	吉林延边歌舞团
民间舞表演三等奖		毕 妍	东方歌舞团
		葛 敏	上海歌舞团
		李燕妮	成都军区战旗歌舞团
		王佳维	江苏省扬州市歌舞团
		陈昕英	广东舞蹈学校
		格桑卓嘎	西藏自治区歌舞团
古典舞表演一等奖		李春燕	南京军区前线歌舞团
		邱 辉	总政歌舞团
		刘 震	北京舞蹈学院青年舞团
古典舞表演二等奖		石 泉	广州军区战士歌舞团
		王海洋	总政歌舞团
		李 青	四川省歌舞剧院
		戴 剑	广州市歌舞团
		武奕彰	上海歌舞团
古典舞表演三等奖		段 菲	东方歌舞团
		常 艺	四川省歌舞剧院
		王 迪	广州军区战士歌舞团
		张永胜	北京军区战友歌舞团
		谢 珺	杭州市歌舞团
		张怡丽	浙江省歌舞总团
		夏小虎	总政歌舞团

（资料来源：《舞蹈》杂志）

历届全国"孔雀杯"舞蹈比赛创作一、二等奖节目之民族属性和体裁类别统计表（1990—2000）

民族属性	体裁分类			总计
	独舞	双人舞	三人舞	
蒙古族	10	1	4	15
藏族	6	1		7
傣族	5	1	1	7
彝族	2	3	1	6
朝鲜族	3	1	1	5
壮族	3	1	1	5
苗族		3	1	4
维吾尔族	3			3
土家族	2		1	3

民族属性	独舞	双人舞	三人舞	总计
佤族			2	2
黎族		1	1	2
瑶族		1	1	2
哈尼族	1			1
普米族		1		1
景颇族		1		1
独龙族		1		1
珞巴族		1		1
德昂族			1	1
布朗族			1	1

历届全国"孔雀杯"舞蹈比赛创作一、二等奖节目之民族属性和获奖数目统计表（1990-2000）

民族属性	创作奖			总计
	第一届	第七届	第十届	
蒙古族	8	3	4	15
藏族	2	4	1	7
傣族	3	1	3	7
彝族	1	5		6
朝鲜族	3	1	1	5
壮族		1	4	5
苗族	2		2	4
维吾尔族	2		1	3
土家族	1	1	1	3
佤族	1		1	2
黎族			2	2
瑶族		2		2
哈尼族	1			1
普米族	1			1
景颇族		1		1
独龙族		1		1
珞巴族			1	1
德昂族			1	1
布朗族			1	1

（资料来源：《舞蹈》杂志、《舞蹈信息报》、《中国舞剧》、《中国舞蹈辞典》、《当代中国舞蹈》、《盛世华章纪念册》）

历届全国舞蹈比赛编导一、二等奖中少数民族题材
作品统计表（1980-2000）

届次·年份·地点	奖次	独舞	双人舞	三人舞	群舞
第一届·1980·大连	一等奖	《水》	《追鱼》		
	二等奖	《金色的孔雀》《我的热瓦普》《鹰》	《夜曲》《橄榄歌》	《节日的金钹》《猴儿鼓》	
第二届·1986·北京	一等奖	《雀之灵》			《奔腾》
	二等奖	《背鼓》《版纳三色》	《猎中情》		《捣茶舞》《大地·母亲》《春香与李梦龙》《拧》
第三届·1995·广州	一等奖		《牧歌》		
	二等奖	《心弦》		《蔗林深处》	
第四届·1998·杭州	一等奖	《逗驹》		《拉木鼓》	
	二等奖	《小舟》	《小河淌水》	《绿色生命》	
第五届·2000·无锡	一等奖	《出走》			
	二等奖	《萌动》			《酥油飘香》《顶碗舞》《摩梭女人》

历届"孔雀杯"一等奖获奖作品统计表（1990－2000）

届次·年份·地点	奖项等次	独舞	双人舞	三人舞
第一届·1990·昆明	一等奖	《蜻蜓》 《翔》	《爱的奉献》 《苗山火》	《牧人浪漫曲》 《摘月亮的少女》
第七届·1997·重庆		《西风烈》 《弹》 《韵》	《阿惹妞》 《阿月与海娃》	《小伙·四弦·马缨花》
第十届·2000·重庆		《水中月》 《他——深深地怀念傣族民间舞蹈家毛相》 《姑娘不穿鞋》 《马头琴声》	《担》 《珞巴人的刀》	《种山兰的女人》 《漠柳》 《高原女人》

中国参加国际（世界）芭蕾舞比赛获奖名单（1980－1989）

时间	地点	比赛名称	获奖名次	获奖者	参赛剧目	单位
1980年	日本大阪	日本大阪第三届世界芭蕾舞比赛	第十四名	汪齐风	《堂吉诃德》《胡桃夹子》《蓝鸟》《青梅竹马》	上海芭蕾舞团
1982年	美国杰克逊市	美国第二届国际芭蕾舞比赛	铜牌	张卫强	《天鹅湖》《睡美人》	中央芭蕾舞团
			特别优秀表演奖	汪齐风	《堂吉诃德》《艾斯米拉达》《鹿回头》	上海芭蕾舞团
1984年	日本大阪	日本大阪第四届世界芭蕾舞比赛	二等奖	唐敏 张卫强	《睡美人》《海盗》《天鹅湖》《在泉边》	中央芭蕾舞团
			四等奖	郭培慧 赵民华	《睡美人》《鱼美人》《海盗》《吉赛尔》	
			男子个人奖	杨新华	《天鹅湖》《海盗》《吉赛尔》《凤凰》	上海芭蕾舞团
	法国巴黎	第一届巴黎国际舞蹈比赛（芭蕾舞）	巴黎歌剧院发展协会奖（特别奖）	汪齐风、王才军	《堂吉诃德》《艾斯米拉达》《吉赛尔》	上海芭蕾舞团 中央芭蕾舞团
1985年	瑞士洛桑	第十三届洛桑国际少年芭蕾舞比赛	约翰逊基金一等奖	李莹	《海盗》《基训》《鹤舞》	中央芭蕾舞团
			约翰逊基金二等奖	徐刚	《吉赛尔》《基训》《松花江畔》	
	苏联莫斯科	第五届莫斯科国际芭蕾舞比赛	三等奖	张卫强	《睡美人》《天鹅湖》《堂吉诃德》《鱼美人》	中央芭蕾舞团
			表演技术奖	唐敏	《睡美人》《天鹅湖》《堂吉诃德》《鱼美人》	
			男子独舞三等奖	赵民华	《堂吉诃德》《海盗》《天鹅湖》《睡美人》《舞姬》《奴隶之歌》	

年份	地点	比赛	奖项	获奖者	剧目	单位
1986年	保加利亚瓦尔纳	第十二届瓦尔纳国际芭蕾舞比赛	成年组双人舞（A）组第二名	欧鹿	《堂吉诃德》《海盗》	北京舞蹈学院
			成年组双人舞（A）组第二名	唐敏	《堂吉诃德》《海盗》	中央芭蕾舞团
			少年女子组一等奖	李莹	《花节》《海盗》《拾玉镯》	
			少年男子组三等奖	潘家斌	《花节》《海盗》《拾玉镯》	
			表演鼓励奖	白岚	《拾玉镯》《巴黎的火焰》《堂吉诃德》双人舞《海盗》双人舞	
			表演鼓励奖	张若飞	《拾玉镯》《巴黎的火焰》《堂吉诃德》双人舞《海盗》双人舞	
	法国巴黎	第二届巴黎国际舞蹈比赛（芭蕾舞）	鼓励奖	郭利	《葛蓓莉娅》变奏、《随想曲》独舞	辽宁芭蕾舞团
	日本东京	东京第十八届日本芭蕾舞学会夏季定期公演	特别奖	游庆国	《娘道城寺》	中央芭蕾舞团
	日本	第三届埼玉国际舞蹈创作大赛	皇冠金杯奖	刘世英 岳世果	《鸣凤之死》	成都市歌舞团
1987年	美国纽约	第二届纽约国际芭蕾舞比赛	女子总分第一（银奖）	辛丽丽	《天鹅湖》《花节》《胡桃夹子》《蓝色多瑙河》	上海芭蕾舞团
			男子组第三名	杨新华	《天鹅湖》《花节》《胡桃夹子》《蓝色多瑙河》	
	日本东京	第五届日本芭蕾舞观摩赛暨第一届亚太地区芭蕾舞观摩比赛	日本文部大臣奖和东京知事奖	蔡丽君	《海盗》《黑天鹅》《黄岛》	上海芭蕾舞团
	瑞士洛桑	第十五届洛桑国际少年芭蕾舞比赛	洛桑金奖	蔡一磊	《堂吉诃德》《牧马人》	上海芭蕾舞团
			约翰逊基金二等奖	刘军	《吉赛尔》变奏	北京舞蹈学院
			巴黎舞蹈基金奖	陈雁	《葛蓓莉娅》《新疆好》	上海市舞蹈学校
	日本大阪	日本大阪第五届世界芭蕾舞比赛	第九名	冯英	《堂吉诃德》《天鹅湖》《黑天鹅》双人舞《海盗》《黄河》	中央芭蕾舞团
			三等奖	李莹	《海盗》《堂吉诃德》《艾斯米拉达》	
			伴舞奖	朱跃平		
1988年	瑞士洛桑	第十六届洛桑国际少年芭蕾舞比赛	约翰逊基金奖第三名	王健	《睡美人》《雷雨》	上海市舞蹈学校
	法国巴黎	第三届巴黎国际舞蹈比赛（芭蕾舞）	女子独舞三等奖（未评一等奖）	蔡丽君	《黑天鹅》《海盗》《艾斯米拉达》变奏	上海芭蕾舞团
			评委会特别奖	李颜	《睡美人》	北京舞蹈学院
			双人舞一等奖	辛丽丽	《天鹅湖》《堂吉诃德》	上海芭蕾舞团
			双人舞一等奖	杨新华	《天鹅湖》《堂吉诃德》	
	法国乌尔加特	第七届国际古典舞蹈（芭蕾）比赛	专业组第一名	吴畏	《海盗》变奏、《吉赛尔》变奏	辽宁芭蕾舞团
			双人舞金奖	施惠 张利	《海盗》《孤岛》	上海芭蕾舞团
			双人舞最佳女演员奖	张利	《海盗》《孤岛》	
			双人舞组第一名	郭千平	《海盗》双人舞、《吉赛尔》	辽宁芭蕾舞团
			双人舞组第一名	曲滋娇	《海盗》双人舞、《吉赛尔》	
			少年组第一名	佟树声	《海盗》米多拉变奏（柔板）	沈阳音乐学院附属舞蹈学校
1989年	苏联莫斯科	第六届莫斯科国际芭蕾舞比赛	三等奖	王珊	《葛蓓莉娅》《睡美人》《堂吉诃德》双人舞《蓝花花》	中央芭蕾舞团
			女子双人舞三等奖	李颜	《海盗》《堂吉诃德》《艾斯米拉达》	北京芭蕾舞团
			最佳伴舞奖	欧鹿	《海盗》《堂吉诃德》《艾斯米拉达》	北京舞蹈学院

（资料来源：《当代中国舞蹈》）

中国参加国际（世界）舞蹈比赛获奖名单（1990—2000）

时间	比赛名称	获奖者	获奖名次	节目	单位
1990年	第四届法国巴黎国际舞蹈比赛（现代舞）	乔 杨、秦立明	双人舞大奖		广东实验现代舞团
	瑞士洛桑国际芭蕾舞比赛	刘世宁	评委会特别奖		沈阳音乐学院附属舞蹈学校
1992年	第五届法国巴黎国际舞蹈比赛（芭蕾舞少年组）	谭元元	女子独舞大奖		上海市舞蹈学校
	第五届法国巴黎国际舞蹈比赛（芭蕾舞）	陈 姝、杨晓光	巴黎歌剧院表演艺术奖		辽宁芭蕾舞团
1993年	日本（名古屋）第一届国际芭蕾舞、现代舞比赛	于晓楠	二等奖		沈阳音乐学院附属舞蹈学校
	日本（名古屋）第一届国际芭蕾舞、现代舞比赛	马金宏	三等奖		
	日本（名古屋）第一届国际芭蕾舞、现代舞比赛	朱 妍	优秀表演奖		
1994年	第六届法国巴黎国际舞蹈比赛（现代舞）	邢 亮	男子独舞大奖		广东实验现代舞团
	第六届法国巴黎国际舞蹈比赛（现代舞）	曾焕兴	二等奖		北京舞蹈学院
	第六届法国巴黎国际舞蹈比赛（现代舞）	王媛媛	二等奖	《红扇儿》《两个身体》	
	第六届法国巴黎国际舞蹈比赛（芭蕾舞）	朱 妍	少年第三名		
	第六届法国巴黎国际舞蹈比赛（芭蕾舞）	陈晓军	男子独舞第二名		上海芭蕾舞团
	第二十三届洛桑国际少年芭蕾舞比赛	曹 驰	三等奖	《堂吉诃德》	北京舞蹈学院
1995年	芬兰赫尔辛基国际芭蕾舞比赛	韩 波	金质奖	《堂吉诃德》《萌》《紫色》《睡美人》	北京舞蹈学院
	芬兰赫尔辛基国际芭蕾舞比赛	张 剑	银质奖	《睡美人》《海盗》《缠绕》	
	第三届日本福冈国际舞蹈比赛	郑 武	三等奖	《大带》	
1996年	第七届法国巴黎国际舞蹈比赛（现代舞）	桑吉加	男子独舞一等奖		广东实验现代舞团
	第七届法国巴黎国际舞蹈比赛（现代舞）	苗小龙、陈 琛	双人舞二等奖	《牵引》	北京舞蹈学院
	第七届法国巴黎国际舞蹈比赛（现代舞）	龙云娜	女子独舞二等奖		广东实验现代舞团
	第九届白俄罗斯维捷布斯克国际现代舞编舞大赛	侯 莹	创作一等奖	《夜叉》	广东实验现代舞团
	第九届白俄罗斯维捷布斯克国际现代舞编舞大赛	周念念、施 璇	创作二等奖	《疏离幻象》、《黄昏祷告》	广东实验现代舞团
	第七届法国巴黎国际舞蹈比赛（芭蕾舞）	佟树声	评委会特别奖		广州芭蕾舞团
	第十七届瓦尔纳国际芭蕾舞比赛	孙慎逸	少年组第三名		上海芭蕾舞团
1997年	第八届莫斯科国际芭蕾舞比赛	张 剑	一等奖（双人舞）		中央芭蕾舞团
	第八届莫斯科国际芭蕾舞比赛	王媛媛、曹焕兴	最佳现代作品奖	《牵引》	北京舞蹈学院
	第十届白俄罗斯维捷布斯克国际现代舞编舞大赛	高成明	创作大奖	《轻·青》	广东实验现代舞团
	第十届白俄罗斯维捷布斯克国际现代舞编舞大赛	刘 震	表演最高奖	《轻·青》	北京舞蹈学院
	日本东京亚太地区国际芭蕾舞比赛	杜佳音	少年组金奖		沈阳音乐学院附属舞蹈学校
1998年	第十八届瓦尔纳国际芭蕾舞比赛	朱 妍	成年组女子金奖 最佳艺术表现奖		中央芭蕾舞团
	第十八届瓦尔纳国际芭蕾舞比赛	曹 驰	成年组男子金奖		
	第十八届瓦尔纳国际芭蕾舞比赛	文 芳	少年组铜奖		
	第十八届瓦尔纳国际芭蕾舞比赛	塔米拉	最佳伴舞奖		
	第十八届瓦尔纳国际芭蕾舞比赛	王 玫	现代作品编舞二等奖	《两个身体》	北京舞蹈学院
	第八届法国巴黎国际舞蹈比赛（现代舞）	郑 武	巴黎市大奖		北京舞蹈学院
	第八届法国巴黎国际舞蹈比赛（现代舞）	李宏均	男子独舞一等奖		广东实验现代舞团

1999年	第十二届白俄罗斯维捷布斯克国际现代舞编舞大赛	滕爱民、高艳津子	大奖	《界》	北京现代舞团
2000年	第十九届瓦尔纳国际芭蕾舞比赛	郭 菲	青年组铜奖		广州芭蕾舞团
	第十九届瓦尔纳国际芭蕾舞比赛	王 琪	少年组银奖		
	第十九届瓦尔纳国际芭蕾舞比赛	孙慎逸	青年组男子金奖		上海芭蕾舞团
	第十九届瓦尔纳国际芭蕾舞比赛	范晓枫	青年组女子金奖		
	第十九届瓦尔纳国际芭蕾舞比赛	王 玫	编舞创作二等奖	《红扇》	北京舞蹈学院
	第九届法国巴黎国际舞蹈比赛（现代舞）	吴珍艳	女子组金奖		北京舞蹈学院
	第九届法国巴黎国际舞蹈比赛（现代舞）	季萍萍	青年组女子金奖		上海芭蕾舞团
	第九届法国巴黎国际舞蹈比赛（现代舞）	傅 姝	青年组女子银奖		

（资料来源：获奖者单位及当地舞蹈家协会）

中国参加历届世界青年与学生
和平友谊联欢节、国际艺术节舞蹈比赛获奖名单（1949-1989）

时间	地点	比赛名称	获奖名次	获奖者	获奖节目	类别
1949年	匈牙利布达佩斯	第二届世界青年与学生和平友谊联欢节	特别奖	中国青年文工团	《腰鼓舞》	汉族民间舞
			特别奖	中国青年文工团	《大秧歌》	汉族民间舞
1951年	民主德国柏林	第三届世界青年与学生和平友谊联欢节	一等奖	中国青年文工团	《红绸舞》	汉族民间舞
			一等奖	中国青年文工团	《春游》	藏族民间舞
			集体舞一等奖	中国青年文工团	《三岔口》	古典戏剧
1953年	罗马尼亚布加勒斯特	第四届世界青年与学生和平友谊联欢节	集体舞一等奖	中国青年艺术团	《狮舞》	河北民间舞
			集体舞一等奖	中国青年艺术团	《闹天宫》	古典歌舞剧
			集体舞一等奖	中国青年艺术团	《水战》	古典歌舞剧
			独舞一等奖	黄玉华	《秋江》	古典歌舞剧
			集体舞一等奖	中国青年艺术团	《雁荡山》	古典歌舞剧
			集体舞二等奖	中国青年艺术团	《荷花舞》	汉族民间舞
			集体舞二等奖	中国青年艺术团	《采茶扑蝶》	福建民间舞
			三人舞二等奖	中国青年艺术团恽迎世、王希贤、杨兆仲	《跑驴》	河北民间舞
1955年	波兰华沙	第五届世界青年与学生和平友谊联欢节	一等奖	中国青年艺术团	《双射雁》	古典歌舞剧
			一等奖	中国青年艺术团	《闹龙宫》	古典歌舞剧
			一等奖	中国青年艺术团	《水漫金山》	古典歌舞剧
			民间舞一等奖	中国青年艺术团	《鄂尔多斯舞》	蒙古族民间舞
			民间舞二等奖	中国青年艺术团	《扇舞》	朝鲜族民间舞
			民间舞三等奖	中国青年艺术团	《龙灯》	浙江民间舞
			民间舞二等奖	中国青年艺术团	《友谊舞》	藏族民间舞
			民间舞三等奖	徐 杰、资华筠	《飞天》	古典舞

年份	地点	活动	奖项	获奖者	作品	类型
			民间舞金质奖	崔美善等	《孔雀舞》	傣族民间舞
			民间舞金质奖	张 毅等	《花鼓舞》	汉族民间舞
			民间舞金质奖	李长锁等	《龙舞》	汉族民间舞
			民间舞银质奖	单文瑞等	《春到茶山》	云南歌舞
			东方古典舞银质奖	刘玉翠、凌云等	《织女穿花》	古典舞
			民间舞银质奖	于 颖、贾士铭等	《花鼓灯》	安徽民间舞
			民间舞银质奖	左哈拉等	《盘子舞》	维吾尔族民间舞
			东方古典舞银质奖	杜近芳、杨鸣庆	《嫦娥奔月》	古典歌舞剧
1957年	苏联莫斯科	第六届世界青年与学生和平友谊联欢节	民间舞银质奖	阿米拉等	《种瓜舞》	古典歌舞剧
			民间舞银质奖	左哈拉	《铃舞》	古典歌舞剧
			民间舞银质奖	毛 相、白文芬	《双人孔雀舞》	傣族民间舞
			民间舞银质奖	吕艺生、王佩英	《牧笛》	双人舞
			银质奖	王 静、姚义程、周秉信	《放装》	小舞剧
			东方古典舞铜质奖	舒巧等	《剑舞》	古典舞
			民间舞铜质奖	欧米加参等	《草原上的热巴》	藏族民间舞
			民间舞铜质奖	呼和格日勒等	《挤奶员舞》	蒙古族民间舞
			东方古典舞金质奖	关肃霜、张韵斌	《打焦赞》	古典歌舞剧
			东方古典舞金质奖	李小春等	《哪吒闹海》	古典歌舞剧
			东方古典舞银质奖	关肃霜等	《猪婆龙》	古典舞
			东方古典舞金质奖	梁漱芳	《春江花月夜》	古典舞
			东方古典舞金质奖	阿依吐拉	《摘葡萄》	维吾尔族民间舞
			集体舞银质奖	中国青年艺术团	《采红菱》	汉族民间舞
			集体舞银质奖	中国青年艺术团	《花伞舞》	汉族民间舞
1959年	奥地利维也纳	第七届世界青年与学生和平友谊联欢节	集体舞银质奖	中国青年艺术团	《江南三月》	汉族民间舞
			东方古典舞金质奖	刘秀荣、万年奎	《春郊试马》	古典歌舞剧
			集体舞银质奖	中国青年艺术团	《欢乐的青年》	蒙古族民间舞
			东方古典舞金质奖	周云霞、周云亮等	《虹桥赠珠》	古典歌舞剧
			东方古典舞金质奖	沈小梅、宗云兰	《游园惊梦》	古典歌舞剧
			金质奖	陈爱莲	《春江花月夜》	古典舞
			金质奖	陈爱莲	《蛇舞》	古典舞
1962年	芬兰赫尔辛基	第八届世界青年与学生和平友谊联欢节	金质奖	莫德格玛	《盅碗舞》	蒙古族民间舞
			金质奖	陈爱莲、王庚尧等	《弓舞》	古典舞
			金质奖	中国青年艺术团	《狮子舞》	汉族民间舞
			金质奖	中国青年艺术团	《草笠舞》	黎族民间舞
1983年	突尼斯	第十二届迦太基国际民间艺术联欢节	男演员特别奖	杨向东	《背鼓》	青海省歌舞团
1989年	朝鲜平壤	第十三届世界青年与学生和平友谊联欢节	金质奖	中国艺术团	《海燕》	汉族舞蹈
			金质奖	古梅	《金蛇狂舞》	古典舞

（资料来源：《当代中国舞蹈》）

中国舞蹈（舞剧）国际艺术节获奖一览表（1990—2000）

时间	参赛剧目	奖 项	获奖者/获奖单位
1991年	《长穗花鼓》	朝鲜平壤"四月之春"国际艺术节金奖	东方歌舞团
1992年	《芦笙场上》	波兰第25届国际民间艺术节"金山杖"奖	贵州民族歌舞团
1994年	《春香传》	韩国第64届春香祭文化大奖	延边歌舞团
1997年		第15届朝鲜平壤"四月之春"国际艺术节表演金奖	黄豆豆
	《天山姑娘》	古巴第14届世界青年联欢节杰出艺术家最高表演奖	吐尔逊娜依·依不拉音
	《打鼓舞》	日本大阪国际艺术节最高表演奖	迪丽娜尔·阿不拉
1998年	《长鼓舞》	第16届朝鲜平壤"四月之春"国际艺术节金奖	编导：李承淑 表演：董玉善
	《泼水节》	第16届朝鲜平壤"四月之春"国际艺术节金奖	云南省歌舞团
	《小伙·四弦·马缨花》	第16届朝鲜平壤"四月之春"国际艺术节金奖	云南省歌舞团
1999年		日本第三届国际芭蕾舞、现代舞大赛现代舞银奖	黄豆豆
	《春江花月夜》	第17届朝鲜平壤"四月之春"国际艺术节创作金奖	黄 蕾
2000年	《姜姜长亭》	莫斯科首届德尔菲国际艺术大赛舞蹈表演特别艺术成就奖	山翀
	《放风筝》	意大利国际音乐艺术节芭蕾、民间舞蹈比赛表演第1名	河北省歌舞团
	《抬花轿》	意大利国际音乐艺术节芭蕾、民间舞蹈比赛表演第1名	河北省歌舞团
	《金孔雀》	意大利国际音乐艺术节芭蕾、民间舞蹈比赛表演第1名	河北省歌舞团
	《天地赋》	第18届朝鲜平壤"四月之春"国际艺术节银奖	编导：刘广来 表演：段 菲
	《铃铛舞》	第18届朝鲜平壤"四月之春"国际艺术节银奖	编导：安胜子 表演：东方歌舞团
	《红帽子》	第18届朝鲜平壤"四月之春"国际艺术节铜奖	编导：文 慧 表演：东方歌舞团
	《绿洲的微笑》	第18届朝鲜平壤"四月之春"国际艺术节金奖	编导：莫德格玛 表演：东方歌舞团
	《雪山上的微笑》	第18届朝鲜平壤"四月之春"国际艺术节金奖	表演：东方歌舞团
	《雨林》	第18届朝鲜平壤"四月之春"国际艺术节金奖	编导：丁 伟 表演：毕 妍

（资料来源：获奖者单位及当地舞蹈家协会）

参考文献

《新舞蹈艺术概论》

吴晓邦著，生活·读书·新知三联书店1950年出版。

《朝鲜舞蹈家崔承喜》

顾也文编著，文娱出版社1951年出版。

《苏联的舞蹈艺术》

R.查哈罗夫等著，李士钊编译，文娱出版社1953年出版。

《舞蹈基本训练》

王克伟编，文娱出版社1953年出版。

《中国民间舞蹈》

中国舞蹈艺术研究会筹委会编辑，艺术出版社1954年出版。

《向苏军红旗歌舞团学习》

人民文学出版社1954年出版。

《论民间舞蹈》

莫伊塞耶夫等著，艺术出版社1956年出版。

《舞蹈学习资料》

中国舞蹈艺术研究会1956年编印，内部出版发行，第一至十二辑。

《舞蹈丛刊》

中国舞蹈艺术研究会编，上海文化艺术出版社1957年5月出版第1辑，6月出版第2辑，10月出版第3辑，1958年2月出版第4辑。

《舞蹈》

陆静主编，中国舞蹈艺术研究会1958年起出版，1966-1976年停刊。1976年复刊，游惠海主编，人民音乐出版社出版。1980年起由舞蹈杂志社出版，1985年吴晓邦代主编。1986年改为月刊，王曼力主编。1990年改为双月刊。

《舞蹈论文选》

上海文化出版社1958年出版。

《孔雀舞》

中央歌舞团编，上海文艺出版社1960年出版。

《六十年文艺大事记1919-1979》

第四次文代会筹备组起草，文化部文学艺术研究院理论政策研究室1979年编，内部出版。

《舞蹈论丛》

叶宁主编，中国戏剧出版社1980年起出版。1983年第3辑起由舞蹈杂志社出版。

《我的艺术生活—舞蹈生涯五十年》

吴晓邦著，香港草原出版社1981年出版。

《我的舞蹈艺术生涯》

吴晓邦著，中国戏剧出版社1982年出版。

《舞蹈舞剧创作经验文集》

文化部艺术局、中国艺术研究院舞蹈研究所编，人民音乐出版社1985年出版。

《表演艺术交流集锦》

中国对外演出公司1985年编，内部出版。

《新中国舞蹈艺术的摇篮》

宝音巴图主编，中国舞协1985年编，内部出版。

《舞蹈纪程·1984-1985》

中国舞蹈家协会等编，舞蹈杂志社1986年出版。

《全国舞蹈创作会议论文集》

文化部艺术局编，舞蹈杂志社1986年出版。

《中国当代舞蹈家的故事》

人民音乐出版社1987年出版。

《胡果刚舞蹈论文集》

胡果刚著，解放军文艺出版社1987年出版。

《舞魂》

黄济世、王月玲著，花山文艺出版社1989年出版。

《中国舞剧史纲》

傅兆先等著，《舞蹈艺术》第30辑专辑，文化艺术出版社1990年2月出版。

《陈翘舞蹈研讨会文集》

中国舞蹈家协会广东分会1990年编，内部出版。

《20世纪中国舞蹈》

王克芬等著，青岛出版社1992年出版。

《贾作光舞蹈艺术文集》

闻章、鲁微、关正文编，文化艺术出版社1992年出版。

《中国舞蹈艺术》

刘峻骧主编，江苏文艺出版社1992年出版。

《当代舞蹈艺术》

吴晓邦主编，当代中国出版社1993年出版。

《内蒙古文学艺术大事记》

内蒙古自治区文联、内蒙古自治区艺术档案馆、内蒙古自治区歌舞团编辑，内蒙古人民出版社1993年出版。

《国际舞蹈会议论文集》

中国艺术研究院舞蹈研究所国际舞蹈会议论文集编辑委员会编，人民音乐出版社1994年出版。

《中华民族20世纪舞蹈经典评比展演活动》

中华民族20世纪舞蹈经典评比展演画册编辑委员会1994年编，内部出版。

《当代中华舞坛名家传略》

中国舞蹈家协会编，中国摄影出版社1995年出版。

《一代舞蹈大师》

贾作光主编，舞蹈杂志社1996年出版。

《解放军舞蹈史》

高椿生编著，解放军出版社1997年出版。

《朝鲜族舞蹈史》

朴永光著，人民音乐出版社1997年出版。

《寻觅舞蹈》

吴露生著，香港天巴图书有限公司1997年出版。

《中国少数民族舞蹈史》

纪兰慰、邱久荣主编，中央民族大学出版社1998年出版。

《顾小英艺术评论集》

顾小英著，四川民族出版社1998年出版。

《动静之间·光影二十年》

香港艺术发展局资助1998年出版。

《辽宁舞蹈50年纪念文集》

辽宁省舞蹈家协会1998年编，内部出版。

《舞人·辽宁舞蹈五十年》

辽宁省舞蹈家协会1998年编，内部出版。

《中国现当代舞蹈史纲》

冯双白著，文化艺术出版社1999年出版。

《中国近现代当代舞蹈发展史》

王克芬、隆荫培主编，人民音乐出版社1999年出版。

《舞论》

刘海茹著，中国文联出版社1999年出版。

《舞坛随笔》

庞志阳著，沈阳出版社1999年出版。

《炼狱与圣殿中的欢笑》

傅兆先著，中国青年出版社2000年出版。

《长歌彩袖绘蓝天》

耿耿著，解放军文艺出版社2000年出版。

《吴晓邦与内蒙古新舞蹈艺术》

游惠海等主编，舞蹈杂志社2001年出版。

《湖湘舞蹈撷英》

湖南省舞蹈家协会编，湖南美术出版社2001年出版。

《楚天舞风—湖北舞蹈文集》

吴健华主编，人民音乐出版社2001年出版。

《现场》(第2卷)

吴文光主编，天津社会科学出版社2001年出版。

《中外舞蹈思想概论》

于平著，人民音乐出版社2002年出版。

《人民舞蹈家贾作光》

王晨、曹晓明编，作家出版社2002年出版。

《李承祥舞蹈生涯五十年》

李承祥著，中国戏剧出版社2002年出版。

《生命精神的艺术》

李炽强著，中国广播电视出版社2002年出版。

《舞者论舞》

鲜于开选著，中国文联出版社2002年出版。

《舞蹈，圆不完的梦—纪念著名舞蹈活动家邢志汶先生》

胡克、田静主编，中国戏剧出版社2002年出版。

策　　划：李小山　邹跃进

主　　编：李小山　邹跃进

编辑委员会：尹　鸿　冯双白　居其宏　邹　红

　　　　　　邹建林　李小山　左汉中　王柳润

图书在版编目（CIP）数据

百年中国舞蹈史：1900～2000 / 冯双白著. -- 长

沙：岳麓书社：湖南美术出版社，2014.5

　ISBN 978-7-80761-879-9

　Ⅰ. ①百… Ⅱ. ①冯… Ⅲ. ①舞蹈史—中国—1900～

2000 Ⅳ. ①J709.2

　中国版本图书馆CIP数据核字(2014)第114925号

百年中国舞蹈史（1900—2000）

著　　者：冯双白

出 品 人：李小山

责任编辑：罗　彪　文　波　陈荣义

书籍设计：萧睿子

排版制作：马艳琴

责任校对：徐　盾

出版发行　湖南美术出版社（湖南省长沙市东二环一段622号 邮编：410016）

　　　　　岳麓书社（湖南省长沙市爱民路47号 邮编：410006）

经　　销　湖南省新华书店

印　　刷　北京图文天地制版印刷有限公司

开　　本　787mm×1092mm 1/8

印　　张　60.5

版　　次　2014年5月第1版

　　　　　2014年5月第1次印刷

书　　号　ISBN 978-7-80761-879-9

定　　价　390.00元